중국미술사 2

위魏·진晉부터 수隋·당唐까지

국립중앙도서관 출판시도서목록(CIP)

중국미술사 = Art of China. 2, 위(魏)·진(晉)부터 수(隋)·당(唐))까지
/ 진웨이누오 지음 ; 홍기용, 김미라 옮김. -- 서울 : 다른생각, 201
1
 p. ; cm. -- (세계의 미술 ; 2)

원표제: 中國美術. 魏晉至隋唐
원저자명: 金維諾
참고문헌과 색인수록
중국어 원작을 한국어로 번역
ISBN 978-89-92486-10-1 94910 : ₩70000
ISBN 978-89-92486-08-8(세트) 94910

중국 미술사[中國 美術史]

609.12-KDC5
709.51-DDC21 CIP2011004227

중국미술사 2

위魏·진晉부터 수隋·당唐까지

ART of CHINA
from WEI to TANG DYNASTY

진웨이누오(金維諾) 지음 | 홍기용 · 김미라 옮김

다른생각

中國美術 2冊

魏晉至隋唐 by Jin Weinuo(金維諾)

Copyright ⓒ 2004, China Renmin University Press

Korean translation copyright ⓒ 2011

by Darunsaenggak Publishing Co.,

Korean translation rights arranged with China Renmin University Press

through Imprima Korea Agency & Qiantaiyang Cultural Development

(Beijing) Co., Ltd.

세계의 미술 2

중국 미술사 2
−위(魏)·진(晉)부터 수(隋)·당(唐)까지−

초판 1쇄 인쇄 2011년 10월 10일
초판 1쇄 발행 2011년 10월 20일

편저자 | 진웨이누오(金維諾)
옮긴이 | 홍기용·김미라
펴낸이 | 이재연
편집 디자인 | 박정미
표지 디자인 | 아르떼203디자인
펴낸곳 | 다른생각

주소 | 서울 종로구 원서동 103번지 원서빌라트 302호
전화 | (02) 3471−5623
팩스 | (02) 395−8327
이메일 | darunbooks@naver.com
등록 | 제300−2002−252호(2002. 11. 1)

ISBN 978−89−92486−08−8(전 4권)
 978−89−92486−10−1 94910
값 70,000원(전4권 : 280,000원)

* 잘못된 책은 구입하신 서점이나 저희 출판사에서 바꾸어드립니다.

한국어판 출간에 부쳐

이 책은 중국의 중국인민대학(中國人民大學) 출판사에서 발행한 〈世界美術全集〉 가운데 제1부에 해당하는 중국 미술사 부분 네 권을 완역한 것이다.

이 중국 미술사(전4권)는 앞으로 계속하여 출간될 〈세계의 미술〉 시리즈의 첫 부분이며, 다음과 같이 네 권으로 구성되어 있다. 제1권은 선진(先秦)부터 양한(兩漢)까지, 제2권은 위(魏)·진(晉)부터 수(隋)·당(唐)까지, 제3권은 오대(五代)부터 송(宋)·원(元)까지, 그리고 제4권은 명(明)·청(淸)부터 근대(近代)까지를 다루고 있다.

이 책을 번역 출판하기로 결정한 것은 2007년 초였으니, 만 4년 만에 책의 모습을 갖추어 독자들에게 선보이게 되었다. 이 책을 번역하기로 한 것은 다음과 같은 몇 가지 이유 때문이었다.

이미 한국에는 적지 않은 수의 중국 미술사에 관한 책들이 나와 있지만, 대부분 저자나 역자의 전공에 따라 미술의 한 과목에 국한된 것들이며, 또한 비교적 간략하게 서술되어 있어, 폭넓고 체계적으로 중국 미술사를 정리한 종합 개설서는 별로 보이지 않기 때문이다. 이 책은 원시 시대부터 근대에 이르기까지 수만 년 동안의 중국 미술을 총체적으로 다루고 있다. 암화(巖畫)와 지화(地畫)를 비롯하여 도기와 청동기 등 원시 미술부터, 건축·회화·공예·조소·서법 등 모든 분야의 역사를 시대별로 자세히 서술하고 있는 중국 미술 통사(通史)이다. 각 시대를 개괄하면서, 사회 경제적 상황과 사상 철학적 배경을 근거로 당시의 예술론을 총괄하고 있어, 중국의 역사 일반과 미술의 관계를 유기적으로 연관시켜 이해할 수 있도록 서술되어 있는 장점이 있다. 뿐만 아니라 각 시기·각 분야별로 주요 미술가들의 생애와 그들의 주요 작품들에 대해서 풍부한 문헌 기록을 인용하면서 상세히 서술하고 있다. 또한 1300여 컷에 달하는 다양한 도판이 수록되어 있어 내용

을 이해하는 데 한층 편리함을 제공하고 있다는 점이다. 미술이란 인간의 오관(五官) 중 시각을 통해 즐거움을 주는 게 궁극 목적이라고 할 수 있는데, 이런 측면에서 바로 이 책에 수록되어 있는 풍부한 도판은, 그 자체만으로도 충분히 출판 가치가 있다고 판단했을 정도로, 출판 여부를 결정하는 데 중요하게 작용하였다. 이와 같은 몇 가지 점들이 이 책을 번역 출판하도록 이끈 요인들이다.

하지만 여러 가지 어려움은 내내 번역자와 편집자들을 힘들게 했다. 그것은 책의 내용이 워낙 폭넓고 전문적이며, 세세한 부분까지 상세하게 서술하고 있어서, 중국 문화와 역사 전반에 대해 웬만큼 폭넓고 깊은 지식이 없는 사람은 이해하기 어려운 내용들이 적지 않았기 때문이다. 한마디로 번역과 편집 과정은 곧 '고난의 행군' 그 자체였다. 열람할 수 있는 모든 문헌과 자료들을 찾아서 스스로 내용을 이해하고, 그에 근거하여 수많은 각주를 다는 작업을 하지 않을 수 없었으며, 그 과정에서 전문가들에게 자문을 구하는 번거로움과 수고를 감내해야 했다. 편집 과정에서는 혹시라도 있을 번역 누락을 방지하기 위하여 편집자가 문장 하나하나를 대조하였다. 그 과정에서 1차로 번역문에 미심쩍은 부분이 있으면 편집진들이 토론하고 수정하여 번역자의 의견을 구한 뒤 수정하거나 보충하였으며, 다시 담당 편집자가 교정·교열을 진행하면서 2차로 내용에 의문이 생기면 다시 번역자와 토의하여 보충하거나 수정하는 절차를 거쳤다. 그리고 네 번의 교정·교열을 진행하였으니 총 일곱 번에 걸친 수정 보완과 교정·교열을 한 셈이다. 하지만 실물과 실제 과정을 보지 않고, 서술된 내용만을 가지고 그 내용을 완전하게 이해할 수 없는 부분들도 적지 않았다. 예를 들면, 고대 청동기의 제작 과정을 설명한 부분이라든가, 종류가 매우 다양한 각종 비단의 직조 과정 등을 설명하는 부분 등에서는, 전공자들조차도 충분히 이해하기 어려운 내용들이 있었다. 여러 사람들에게 자문을 구하고 논의하고 각종 문헌과 인터넷 검색 등을 통하여 최대한 정확하게 번역하려고 노력했으나, 몇몇 부분들에 대해서는 아직도 아쉬움이 남는다.

이 책을 번역하는 데에는 한 가지 중요한 원칙이 있었다. 즉 전문적인 내용이지만, 일반 독자도 이해할 수 있도록 한다는 것이었다. 그를 위해 편집 과정에서도 일반 독자의 눈높이에 맞도록 최대한 노력을 해야 했다. 내용을 풀어 써야 하는 부분도 있었으며, 수

많은 용어의 해설이나 내용의 해설을 부가하는 임무가 편집자에게 주어졌다. '편집자가 이해하지 못하면 일반 독자도 이해하지 못한다'라는 기준을 정하여, 교정과 교열을 진행하고, 더욱 상세한 각주를 찾아 달아야 했다. 여기에 약 3년의 시간이 필요했다. 각주는 역자의 검토를 거쳐 최종 확정되었으나, 이 또한 완벽하게 정확하다고 하기 어려운 부분이 있는데, 그 부분에 대한 책임은 전적으로 편집자에게 있음을 밝혀둔다.

이렇게 하여 마침내 한국어 번역본이 출간되기에 이르렀기에, 감회가 새롭고, 지난 시간의 고생이 보람으로 느껴지기도 한다. 이 책을 읽는 전문가와 독자들의 애정 어린 질책과 조언을 바라마지 않으며, 오류가 발견되면 출판사로 꼭 연락해 주시기를 진심으로 기대한다.

그 동안 출판사측의 재촉에 시달리며 본업을 침해받아가며 힘든 번역을 맡아주신 여러 번역자 선생님들과, 전화로, 구두로, 이메일 등으로 무례하게 질문하고 자문을 구했음에도 불구하고 친절하게 응해주신 미술사학계의 여러 교수님들과 선생님들께 깊이 감사드린다. 특히 원광대학교 홍승재 교수님의 노고는 말로 표현할 수준을 넘어선다.

이 네 권의 책들이, 더 나아가 앞으로 이어서 출간될 『인도미술사』를 비롯한 세계 각국·각 지역의 미술사 책들이 우리나라 미술사학계의 연구자들과 미술사에 관심이 있는 독자들에게 조금이라도 유익했다고 평가받기를 간절히 바란다. 또한 이 책에 버금가는 훌륭한 『한국미술사』를 출간하는 게 간절한 소망이기도 하다.

2011년 9월
기획·편집 책임 이재연

이 책의 출판에 대한 설명

이 책은 중국 혹은 세계적 범위 내에서 출판한 것으로, 중국의 학자들이 편찬하여 완성한 〈世界美術全集〉의 제1부이다. 따라서 또한 개척성·창조성과 선명한 학술적 특색을 갖춘 이 시리즈는 고금의 중국과 외국의 중대한 미술 현상 및 미술 발전의 개황을 관찰하고 연구한 도판과 문자 자료의 집대성이기도 하다.

〈世界美術全集〉 시리즈의 집필은, 비교적 완정(完整)하고 분명하게 세계 각 민족 미술 발전의 역사적 과정들을 반영하고 있는데, 이는 매우 많은 중국 학자들의 숙원이었다. 중국은 세계의 일부분이며, 수천 년 동안 끊임없이 이어져온 중국 미술도 세계 역사라는 커다란 환경 속에서 성장하고 발전해왔다. 현대의 중국은 바야흐로 진지하게 세계를 이해하고 연구하는 과정에 있으며, 세계 각국의 인민들도 진지하게 중국에 관심과 주의를 기울여, 중국의 역사와 현상을 연구하고 있는 중이다. 최근 백 년 이래, 중국과 세계 각국의 우호 교류(문화 교류도 포함하여)는 끊임없이 증대되어 왔으며, 중국의 전체 세계에 대한 시야도 끊임없이 넓어져왔는데, 그것은 중국과 세계의 진보에 대하여, 그리고 문화 예술의 번영에 대하여 이미 적극적인 영향을 미쳤으며, 또한 여전히 영향을 미치고 있다. 현재 그러한 과정은 계속되고 있을 뿐만 아니라, 끊임없이 확대 발전하고 있다.

이와 같은 상황에서 중국의 학자들에 의한 〈世界美術全集〉의 집필과 출판이라는 이 작업은 더욱 중요한 일이라고 생각된다. 그 까닭은 다음과 같다. 첫째, 역사 환경과 연구 조건의 제한으로 인해 수십 년 이래로 우리들은 이 작업을 질질 끌면서 일정을 잡지 못하고 있었기 때문이다. 또 다른 측면에서는, 적지 않은 서구의 학자들이 편찬한 세계 미술사들은, 비록 자료의 수집과 학술적 관점에서 나름대로 각자의 특색을 지니고 있긴 하지만, 적지 않은 저작들은 유럽 중심론과 서방 중심론의 영향을 받았기 때문에, 아시아

에 대해, 특히 중국 예술사의 면모에 대해 매우 불충분하게 반영하고 있으며, 중국과 동유럽 예술에 대해서도 편견이 존재하여, 아예 소개를 하지 않거나 혹은 간단히 언급만 한 채 서술은 하지 않고 지나쳐버리고 있다. 특히 더욱 사람들을 불안하게 하는 것은, 일부 저작들 속에서는 중국 고유의 영토인 서장(西藏)과 신강(新疆) 지구의 미술을 중국 이외의 미술로 소개하여 기술하고 있다는 점이다. 분명히 이와 같이 역사적 진실과 관점에 대한 위배는 형평성을 잃은 미술사로서, 예술사 지식의 전파에도 이롭지 못하며, 세계 각국 인민들의 상호 이해에도 이롭지 않고, 또한 마찬가지로 예술사의 깊이 있는 연구에도 이롭지 않다고 본다. 이와 같은 상황은 이미 중국을 포함하여 세계의 수많은 유명한 예술사가들로부터 주목을 받고 있다. 다행으로 생각하는 것은, 적지 않은 서구와 아시아 학자들이 바로 이러한 상황을 바로잡기 위해 여러 가지 노력을 하고 있다는 점인데, 그들도 중국의 미술사학자들이 스스로 자신들의 공헌을 내놓기를 기대하고 있다.

10여 년 전, 우리가 그 첫걸음으로 〈中國美術全集〉의 편찬·출판 작업을 완성한 후, 곧 〈世界美術全集〉의 기획과 출판 작업을 시작했다. 중앙미술학원(中央美術學院) 미술사계(美術史系)가 집필하여 편찬한 외국 미술사와 중국 미술사 교재의 기초가 있었고, 또한 대만(臺灣)의 광복서국(光復書局)으로부터 지원과 찬조가 있었기 때문에, 이 작업은 순조롭게 진행될 수 있었다. 20여 명의 동료들이 힘을 모아 협력하면서, 수년 동안 긴장된 작업을 거쳐, 마침내 전체 초고를 완성하였는데, 애석하게도 예상치 못한 곤란에 직면하여 제때 출간되지 못하였다. 현재 우리가 보고 있는 이 20권짜리 〈世界美術全集〉은 중국인민대학출판사의 대대적인 지원을 받아, 위에서 언급한 초고를 기초로 하여, 보완하고 수정하여 완성한 것이다. 전집 편찬 작업에 참가한 사람들은 중앙미술학원·중국예술연구원(中國藝術研究院)·청화대학(淸華大學) 미술학원·중국인민대학(中國人民大學) 서비홍예술학원(徐悲鴻藝術學院)·북경대학(北京大學)·중국사회과학원(中國社會科學院)·고궁박물원(故宮博物院)·상해박물관(上海博物館)·중국미술가협회(中國美術家協會)의 교수와 연구원들이다.

과학적이고 객관적 역사관은 우리들이 편찬한 이 〈世界美術全集〉의 지도 사상이다. 우리는 사실(史實)을 기초로 삼아 힘써 추구하였고, 진실하고 객관적으로 각 역사 시기들

과 각 민족들의 예술 창조를 서술하고 분석하였으며, 인류의 물질문화와 정신문화가 조형 예술과 실용 공예 미술 속에서 창조한 성취를 펼쳐 보이고, 세계 각국 인민들의 예술 창조의 지혜와 재능을 반영하려고 노력했다. 우리는 기나긴 역사의 대하(大河) 속에서 각 민족들 간의 우호적인 예술 교류에도 관심과 주의를 기울였는데, 바로 각 민족들 간 예술의 상호 영향은 세계 예술의 번영을 촉진하였다. 우리는 가능하면 전체 세계 미술의 역사적 과정을 전면적으로 반영할 수 있도록 최선을 다했지만, 두말할 나위 없이, 진정으로 이상적인 목표에 도달하기 위해서는 또한 우리와 이후 중국 학자들의 계속적인 노력을 기다려야 한다. 한편으로는 세계 미술사에 대한 연구가 중국에서 상대적으로 많이 늦었기 때문에, 학술 진영도 강고하지 못하며, 다른 한편으로는 또한 일부 국가와 지역들의 미술사 연구는 기존의 연구에서는 아직 공백 상태에 속하기 때문에, 중국 내외 미술사가들의 협력을 받아 그 부족한 점들을 보완해가기를 기다릴 필요가 있다.

이 책은 세계 미술사 지식을 보급하는 것이 주요 목적이므로, 미술사 연구에서의 일부 학술 문제는 지면의 제한으로 인해, 단지 약간만을 다룰 수 있었을 뿐 충분히 전개하지 못했는데, 다행히도 적지 않은 중국의 학자들이 이미 독립적으로 전문 저서들을 출판했기 때문에, 더 깊이 있게 읽고 연구하려는 독자들의 요구를 만족시켜줄 수 있을 것이다.

〈世界美術全集〉 편찬위원회
주편(主編) : 金維諾
부주편(副主編) : 邵大箴, 佟景韓, 薛永年

일러두기

책을 읽기 전에, 이 책의 편집은 다음과 같은 몇 가지 원칙에 따랐음을 알립니다.

1. 본문에 별색으로 표시한 용어나 구절들은 책의 접지면 안쪽 좌우 여백에 각주 형태로 설명을 부가한 것들이다. 이것들은 모두 역자나 편집자가 독자들의 이해를 돕기 위해 원본에는 없는 것을 별도로 추가한 내용이므로, 원저자와는 관계가 없다. 독자들의 편리를 위하여 반복하여 수록한 것들도 있다.

2. 본문의 []나 () 속에 있는 내용 중 '−' 혹은 '−역자' 표시와 함께 내용을 부가한 것은 역자나 편집자가 독자들의 이해를 위해 추가한 내용이다. 그리고 ':' 표기와 함께 수록된 내용은 중국어 원본에 원래 있는 것을 번역하여 옮긴 것이다.

3. 지명이나 인명은 모두 한국식 한자 독음(讀音)으로 표기하는 것을 원칙으로 하였으나, 한국 독자들에게 낯익은 몇몇 지명은 간혹 중국식 발음으로 표기했으며, 여기에는 한자를 병기하였다.
 예 : 홍콩(香港)

4. 도판명은 가능하면 중국어 원본대로 표기하여 한국식 독음과 한자를 병기하였으나, 특별히 풀어서 쓰는 것이 독자들의 이해에 도움이 된다고 판단되는 것들은 풀어쓴 내용과 함께 한자를 병기하였다. 그리고 용어의 경우, 기본적으로 중국의 표기를 준용하였다. 예컨대 우리나라에서는 대개 '토기'라고 표현하는 것을, 이 책에서는 '도기(陶器)'로 표기하였는데, 번역어도 '도기'로 표기한 것이 그 예이다.

5. 숫자의 표기는 가능하면 아라비아 숫자를 배제하고 한글로 표기하였으나, 숫자가 길어지는 것은 일부 아라비아 숫자로 표기하였으며, 번호나 조대(朝代)를 표기하는 것은 아라비아 숫자로 표기하였다. 상황에 따라 읽기 편리하도록 하여, 표기에 일관성을 기하지 않았다.

6. 고전이나 옛날 문헌에서 인용한 부분은 최대한 한문 원문을 병기하였다. 몇몇 독음(讀音)을 알 수 없는 글자들은 □표시로 남겨두었다.

차 례

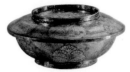

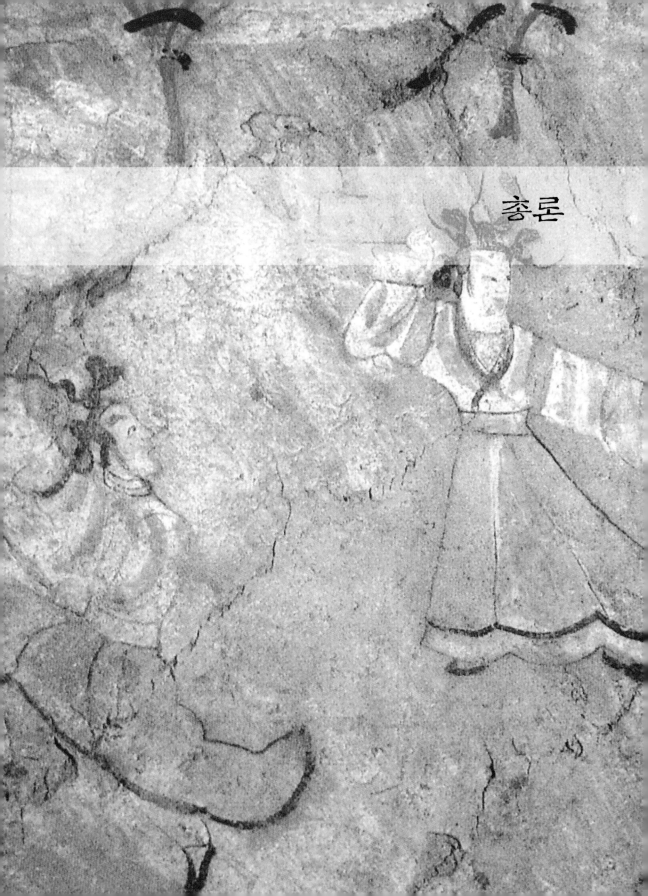

총론

한(漢)나라 헌제(獻帝) 초평(初平) 원년(190년)에 동탁(董卓)의 난이 일어나고 군벌이 혼전을 거듭하면서 점차 위(魏)·촉(蜀)·오(吳) 삼국이 정립하는 국면이 형성되었다. 조조(曹操)가 "천자(天子)를 받들어 불순한 신하들을 다스리고, 경작하여 군자(軍資)를 축적한다[奉天子以令不臣, 修耕植以蓄軍資]"는 방침을 세우고 둔전제(屯田制)와 사가제(士家制)를 실시하여, 난이 일어났던 북방이 안정되어가자, 그는 권문세가를 공격하고 합병을 억제하여 통치를 공고히 하였다. 동시에, 신분을 불문하고 재능만 있으면 과감히 인재를 발탁해 쓰는 '유재시거(惟才是擧)' 정책을 실시하여, 치국용병(治國用兵)에 능력이 있는 사람들을 널리 받아들임으로써, 위나라 건국 초기에 정치는 비교적 안정되었다.

제갈공명(諸葛孔明)은 유비(劉備)에 협조하여 형주(荊州)와 익주(益州) 두 곳을 점거한 뒤에, 서남 지방 소수민족들과의 관계를 개선하고, 손권(孫權)과 결탁하여 조조를 고립시켰다. 손권이 장강(長江) 동쪽 지역에 나라를 세워 교주(交州)와 광주(廣州)를 복속시키고 영남(嶺南)을 평정하자 국내는 상대적으로 안정되어갔다. 이 시기에 각자의 통치구역들 안에서 경제는 이에 상응하여 발전하였다. 263년에 위(魏)나라가 촉(蜀)나라를 멸하고, 266년에 사마염(司馬炎)은 서진(西晉)을 건립하여, 조(曹) 씨의 위나라 정권을 대체하였다. 280년에 서진은 오(吳)나라를 멸하고 전국을 통일하였다. 진(晉)나라 초기, 비록 짧은 기간이지만 형식적인 통일이 이루어지자, 태강(太康) 연간(280~290년)에 태평성대의 국면이 출현하였다. 그러나 십 수 년이 지나자 군벌 통치 집단의 정치적 부패와 권력투쟁으로 인해 다시 '팔왕의 난[八王之亂]'이 일어나고, 각 민족들간의 할거와 혼전(混戰)이 극심하였다. 동진(東晉) 이래로 서북의 각 통치집단들은 장기간 중원을 통치하였고, 뒤이어 다시 열여섯 개의 정권으로 바뀌었는데, 이를 십육국이라고

둔전제(屯田制) : 조조(曹操)가 실시한 토지 제도로, 사병(士兵)과 농민을 이용하여 황무지를 개간하여 경작하게 함으로써, 군대를 부양하고 세량(稅糧)을 걷었던 제도를 가리킨다. 둔전은 또한 군둔(軍屯)·민둔(民屯)·상둔(商屯)으로 나뉜다.

사가제(士家制) : 위(魏)나라 때 조조가 실시한 제도로서, 안정적인 병력의 원천을 확보하고 더욱 많은 노동력을 착취하여, 강대한 군사력을 유지하기 위해 실시한 일종의 군사 정책이다. 주요 내용은, 병역을 담당할 세대(世代)가 있는 가구들로 하여금 집중적으로 모여 살게 하고, 따로 호적(戶籍)을 만들어 민호(民戶)와 섞이지 않도록 하였으며, 또한 사가(士家-공경대부와 일반 서민의 중간에 해당하는 평범한 양반 집안)의 자손은 반드시 대를 이어가며 병역을 담당하게 했고, 아내도 반드시 사가(士家)의 여자를 얻도록 했다. 조조는 이를 통해 안정적으로 군사력을 확보함으로써 북방을 제패하는 중요한 조건으로 삼았다.

팔왕의 난[八王之亂] : 진(晉)나라 혜제(惠帝-司馬衷) 시기에, 종실(宗室)의 여덟 왕들간에 대혼란이 일어났는데, 이를 가리키는 말이다. 팔왕(八王)이란, 여남왕(汝南王) 양(亮)·초왕(楚王) 위(瑋)·조왕(趙王) 윤(倫)·제왕(齊王) 경(冏)·장사왕(長沙王) 예(乂)·성도왕(成都王) 영(穎)·하간왕(河間王) 옹(顒)·동해왕(東海王) 상(詳)을 가리킨다.

부르며, 장장 250년에 이르는 남북 분할 국면이 형성되었다. 계속되는 전쟁으로 북방은 심각하게 파괴되었지만, 강남은 한동안 안정되어 상당한 발전을 이루었다. 이는 곧 남북간 경제 발전의 불균형 현상을 초래하였다. 문학·예술 부문에서도 어느 정도 남북이 서로 다른 정신적 면모를 형성함과 동시에, 부단히 접촉함으로써 점차 융합 과정에 들어서게 되었다.

동진(東晉)·남북조(南北朝) 시기에는 많은 인구가 남쪽으로 이주하면서, 강남에 발달한 문화·기술과 수많은 노동력의 유입을 가져다 주었다. 게다가 강남의 광대한 지역은 오랜 기간 동안 전란의 영향을 입지 않았기 때문에, 남조(南朝)의 경제와 문화는 한층 더 발전하였다. 정치적으로는 한나라 말기의 추거징벽제(推擧徵辟制)와 위(魏)나라의 구품중정제(九品中正制)가 발전하여 귀족의 특권을 보장하는 사족제도(士族制度)가 완성되었다. 사족(士族)은 단지 특권을 누리기만 한 것이 아니라, 또한 완전한 기생 계층을 형성하였다. 사족의 자제는 궁정에 의지하여 방탕하고 타락한 생활을 하였고, 글을 쓰는 것을 즐겼는데, 형식은 화려하고 아름답지만 내용이 공허한 대량의 귀족 문학과 예술을 만들어냈다.

이 시기에는 사상과 의식 방면에서도 큰 변화가 일어났다. 유학(儒學)이 절대적 통치 역량을 상실하면서 현학(玄學-노자와 장자의 학문, 즉 형이상학적인 도가의 학문)이 출현하였다. 현학은 삼국 시대에 시작되어 서진(西晉)과 남조(南朝)로 널리 퍼져나갔다. 문인들이 현학을 이야기하며 방달(放達-세속에 구애받지 않음)을 제창한 것은, 주로 봉건적 속박과 어두운 현실에 대한 반항 때문이었다. 하지만 봉건 사대부는 노동을 하지 않고 또 현실적인 것에 힘쓰지 않기 때문에 늘 공허하고 방탕하게 흘렀으며, 심지어는 허무맹랑하고 퇴폐적이었다. 현학 담론으로 그들은 자신들의 타락하고 몰락한 생활을 덮어 치장

추거징벽제(推擧徵辟制) : 한(漢)나라 때 실시했던 관리(官吏) 선발제도로, 찰거징벽제(察擧徵辟制)라고도 한다. '추거' 혹은 '찰거'란 주(州)·군(郡)의 지방관이 자기의 관할 지역 내에서 유심히 관찰하여, '효렴(孝廉)'·'뛰어난 재능'·'단정한 품행' 등의 기준에 따라 중앙 정부에 천거하면, 일정한 심사를 거쳐 그에 상응하는 관직에 임명하던 제도를 가리킨다. '징벽'이란, 황제나 혹은 지방장관이 직접 채용하던 제도를 가리킨다.

구품중정제(九品中正制) : 위(魏)·진(晉)·육조(六朝)의 관리 등용법으로, 위나라의 조조(曹操)가 실시하였으며, 각 주·군·현에 지방장관과는 별도로 중정(中正)을 두어, 그 중정이 지방의 인사들을 덕행·재능에 따라 아홉 등급으로 분류 판정하여 중앙의 이부(吏部)에 추천하던 제도이다.

하였다. 이 때문에 봉건 제도를 공고히 한 유학에 반대하던 입장에서 협력자로 변해갔다.

현학의 발전은 유가 철학에 새로운 내용을 첨가하였으며, 직·간접적으로 문학·예술 발전에 영향을 끼쳤다. 많은 문학 작품들은 옛 사상에 반대하고 문벌 제도와 외족의 침략을 반대하는 사상적 경향을 표현하여, 이 시대의 문학 비평은 전례 없는 번영을 이루었다. 유협(劉勰)의 『문심조룡(文心雕龍)』과 종영(鍾嶸)의 『시품(詩品)』은 바로 그 중에서도 뛰어난 대표적 문학 비평서들이다. 유가의 선비들은 산림(山林)을 방형(放形)하거나 혹은 서화에 몰두함으로써 서정시의 유행과 인물화의 새로운 양상을 촉진시켰다. 사대부들은 조소와 회화에 참여하여 미술에 새로운 요소를 받아들이고 내용을 더욱 풍부하게 하였다. 은일(隱逸)하고 담백한 생활을 지향하고, 강직한 기개와 본성을 지향하는 미학을 숭상하였으며, 그 인격이 그림의 품격에 영향을 미쳐, 시대적 특색을 갖춘 예술 풍격을 형성하였다. 또한 형상으로써 정신을 묘사해내고[以形寫神], 의경(意境)을 추구하는 화학(畵學) 체계를 형성하였다. 미술 방면에서 이름난 많은 미술가들이 출현하였으며, 저명한 작품들이 줄줄이 창작되었다. 그러나 미술 작품들은 보전해오기가 곤란했고, 또 시대적으로 작품에 대한 감정 평가와 도태를 거쳤기 때문에, 단지 소수의 우수한 작품들만이 후세에 전해질 수 있었다.

북방 각 민족들의 혼거(混居)와 각 소수민족 정권들의 수립은 민족의 대융합을 촉진하였다. 후조(後趙)의 석륵(石勒), 전연(前燕)의 모용황(慕容皝), 전진(前秦)의 부견(苻堅), 후진(後秦)의 요흥도(姚興都)는 한족(漢族) 문화의 보급에 도움이 되는 일들을 한 적이 있었고, 북위(北魏)의 도무제(道武帝) 탁발규(拓跋珪)와 중원을 통일한 태무제(太武帝) 탁발도(拓拔燾)도 역시 적극적으로 한화(漢化)를 위한 개혁(改革)을 실

『문심조룡(文心雕龍)』: 중국 남조 양(梁)나라의 유협이 쓴 중국 최초의 체계적인 문학 비평서.

『시품(詩品)』: 중국 남조 양나라의 종영이 지은 시론서(詩論書)로, 모두 3권으로 되어 있으며, 한(漢)·위(魏) 이래 양(梁)에 이르기까지의 시인 122명의 오언시(五言詩)를 상·중·하 삼품(三品)으로 나누어 비평한 책.

방형(放形): 이 말의 원래 출처는 왕희지의 〈난정집서(蘭亭集序)〉에 있는 다음의 글이다. "夫人之相與, 俯仰一世, 或取諸懷抱, 悟言一室之內, 或因寄所托, 放浪形骸之外." '放形'은 곧 '放浪形骸之外'의 준말로, 그 뜻은, '온갖 구속을 벗어나, 마음껏 방탕하며, 마음껏 산수를 즐긴다'는 것이다.

한화(漢化): 중국의 역사상 역대 왕조에서 주류라고 할 수 있는 한족(漢族)과 각종 소수민족들간에 정복 전쟁으로 인한 합병과 정권의 교체가 잦음에 따라, 이질적인 민족들간의 문화를 한족의 문화에 동화시키는 것을 가리킨다.

시하였다. 북위(北魏)의 비교적 철저한 문화 개혁은 문명태후(文明太后) 풍 씨(馮氏)와 효문제(孝文帝) 탁발굉(拓拔宏)이 집정했을 때 완성되었다. 이는 북방 사회의 안정, 농업 생산의 발전, 민족 모순의 완화, 문화적 융합과 발전 등을 촉진하여 커다란 성과를 거두었다. 균전제(均田制) 등의 정책의 보급은 북방 경제가 회복·발전하는 데에 또한 적극적인 역할을 담당하였다. 낙양(洛陽)으로 천도한 뒤, 이 오래된 도시는 새로이 북방의 정치·경제와 문화의 중심이 되었다.

불교는 이미 동한(東漢) 시기에 중국에 전래되었다. 위(魏)·진(晉) 이후 통치계급이 불교를 숭상했기 때문에, 서역에 가서 불법(佛法)을 구하거나 경전을 번역하는 일은 나날이 흥성했다. 이와 동시에 황건(黃巾)의 봉기로 인해 널리 유행하던 도교 역시 보편적 신앙이 되었다. 양(梁)나라와 북위(北魏)는 불교 사원을 마구 건립하였는데, 불교 사찰의 승려들은 정치적 특권을 누리며 다량의 토지를 소유하여 대지주와 고리대금업자가 되었다. 승려는 요역(徭役-국가가 백성의 노동력을 무상으로 징발하는 제도)에 불복하고 세금을 내지 않았으며 사치스럽고 타락한 생활을 누렸다. 이러한 배경하에서 사회적 모순은 나날이 첨예화되었다. 한편으로 불교의 전파, 다량의 불경 번역, 사원의 건립은 사상·문화, 특히 문학·예술 방면에 커다란 영향을 미쳤다. 불경은 소극적인 내용 외에도 인도 고대의 문화 지식과 관련되어 있으며, 그 속에 우수한 문학 작품과 생동적인 민간고사(民間故事) 혹은 우언(寓言-비유적인 말)이 담겨져 있었다. 또 불경은 인도의 논리학[인명학(因明學)]과 절운(切韻)하는 방법을 가져다주었다. 남제(南齊)의 주옹(周顒)은 평(平)·상(上)·거(去)·입(入) 등 사성(四聲)의 음률(音律)에 근거하여 사성절운(四聲切韻)을 만들어냈다. 불학(佛學)의 전래는 중국의 과학·철학과 예술의 발전을 촉진시켰으며, 불교 사원이 세워지고 도상(圖像)들이 도입되면서 중국의 불교 예술은 크게 발전하였다.

균전제(均田制) : 북위(北魏)부터 당대(唐代) 중엽까지 중국에서 실시되었던 토지 정책으로, 가구의 인구수에 따라 토지를 나누어주던 제도를 가리킨다. 나누어주던 토지는 상전(桑田-뽕나무밭)과 노전(露田-빈 밭)이 있는데, 상전은 계승이 가능했지만, 노전은 가장(家長)이 사망하면 국가에서 회수하였다.

인명학(因明學) : 불교에서 철학 사상을 해석하는 데 사용해오던 형식의 방법으로, 특별히 장전불교(藏傳佛敎)에 있는 것이다.

절운(切韻) : 반절(反切), 즉 한자의 두 자음의 절반씩만 따서 하나의 음으로 만들어 읽는 법.

도서의 수집과 소장은 한대에 이미 정규화(正規化)되는 경향이 있어, 동한(東漢)의 환제(桓帝) 때에는 비서감(秘書監)을 설치하여 장서(藏書)를 관리하였다. 위·진부터 수·당에 이르기까지 이 제도를 답습하였다. 위·진·남북조의 각 나라들은 모두 도서를 수장(收藏)하고 정리하는 것을 중요시하여 그 성과가 두드러졌다. 남조(南朝)의 송(宋)나라 원가(元嘉) 8년(421년)에, 비서감인 사령운(謝靈運)이 『사부목록(四部目錄)』을 편찬하였을 때는 이미 6만 4582권의 책이 있었고, 양(梁)나라의 무제(武帝)가 강릉(江陵)에 가져온 국가 장서는 거의 10만 권에 달했다. 북조(北朝)에서도 광범위하게 도서를 수집하였는데, 효문제(孝文帝)는 일찍이 낙양으로 천도한 뒤에 남제(南齊)에서 책을 빌려 베껴 쓰고, 조서를 내려 천하의 유서(遺書−성현들이 지은 귀한 책)를 구하였다. 북제 시기의 장서도 3만 권에 이르렀다. 수나라 양제(煬帝) 때는 서경(西京)의 가칙전(嘉則殿)에 있던 장서가 37만 권에 이르렀고, 골라 채워 넣은 주요한 어서(御書)만도 이미 3만 7천 권에 달하였다. 당대에도 계속 도서 수집을 중요시하여, 당대 초부터 개원(開元 −713∼741년)과 천보(天寶−742∼756년) 말년까지 도서는 8만여 권에 달하였다. 위·진 시대에는 국가가 조직적으로 여섯 차례나 교서(校書− 책을 교정함)하였고, 남북조 시대에는 조직적으로 열 차례나 교서하였다. 당대에는 또 집현원(集賢院)을 설치하고 교서를 책임지게 하였는데, 교서학사(校書學士)와 그 활동은 회화 작품에서도 자주 표현되고 있다. 이 시기에는 개인이 책을 소장하거나 책을 베껴 쓰는 풍조가 성행하여, 전란이 일어나더라도 도서는 여전히 보존될 수 있었다.

북제(北齊)는 위(魏)의 제도를 이어받아 전장(典章)과 율령(律令)을 개정하였고, 안으로는 문교(文敎−학문과 교육으로 교화하는 일)를 실시하고 밖으로는 웅장한 계획을 펼쳐나갔다. 그 전성기에 국경은 "서쪽으로 포분(苞汾)과 진(晉), 남쪽 끝은 장강(長江)과 회수(淮水), 동쪽 끝

서경(西京) : 수도였던 하북의 강릉, 즉 장안을 말함.

어서(御書) : 황제에게 올린 글이나 황제가 수장하고 있던 책.

은 연해 지역에 이르고, 북쪽은 사막으로 점차 확대되어[西苞汾·晉, 南極江·淮, 東盡海隅, 北漸沙漠]", 한동안 "태항(太行)·장성(長城)의 견고함은 흔들리지 않았고, 강회(江淮)·분진(汾晉)의 요새는 변함이 없었다. 또 국고에 납부하는 세금은 적지 않았으며, 사서갑병(土庶甲兵)은 부족하지 않았다[太行·長城之固自若也, 江淮·汾晉之險不移也, 帑藏輸稅之賦未虧也, 土庶甲兵之衆不缺也.]."[『북제서(北齊書)』·「제기(帝紀)」, 卷 第8 '위징총론(魏徵總論)'] 이런 상황에서 북제의 예술 또한 한동안 번영하는 추세를 보였다. 보존된 유물들로부터 이 시기의 예술가들이 선인들의 뒤를 이어 계속 예술을 발전시키는 데 기여한 공헌을 엿볼 수 있다.

589년, 수나라 문제(文帝) 양견(楊堅)은 전국을 통일하여 3백여 년 동안의 남북 분열 국면을 종결시켰다. 정치적 통일이나 경제적 발전도 문화·예술의 번영을 촉진하였다. 수대에는 동도(東都-낙양의 옛 이름)를 건립하였는데, 궁궐은 웅장하고 사치스러웠다. 불교가 부흥하여 절을 세우고 벽화를 그렸으며, 굴을 파서 조상(造像)을 만드니, 불교 예술은 급속하게 발전하였다. 남북에서 서화(書畫)로 명망이 높은 이들이 낙양에 모여들어 각자의 특기를 가지고 예술 경험을 교류하며 상호간에 영향을 끼쳤다. 이런 상황에서 전 시대를 기초로 한 미술은 크게 진보하여 새로운 것을 향해 매진하는 추세가 나타났을 뿐아니라, 다방면에서 시대적 특색을 띠게 되었다. 북주(北周)와 북제(北齊)의 유제(遺制)를 계승한 불교 조상(造像)은 풍성하고 우아하였다. 산수화도 전 시대를 기초로 하여 그 면모에 커다란 변화가 일어나, 자연 경관을 관찰하고 인식하는 능력이나 표현 기교가 크게 향상되었다.

수대에 이어 당대에는 장기적인 통일이 비교적 안정 국면에 접어들자, 전 시대의 다양한 문화는 더욱 융합하고 발전하였다. 한(漢)나라나 위(魏)나라의 문화 전통을 계승하고, 양진(兩晉-동진과 서진)과

남북조 이래 학술·사상의 새로운 요소들을 받아들임과 동시에, 이를 변방 지역 각 민족들의 문화와 결합시켜 찬란한 당대(唐代)의 문화를 이루었다. 게다가 인접 국가들과 경제·문화에서의 연관이 광범위하게 발전하면서, 수도 장안(長安)은 국제적 성격을 띤 정치·경제·문화의 중심이 되었다. 국내외 물질문화의 교류는 상호간에 문화·예술의 발전을 촉진시켰다. 그리고 외래의 우수한 기예(技藝)를 받아들이는 데 뛰어났던 중국의 예술가들은 자신의 전통을 풍부하게 함으로써, 문학·예술을 새로운 시대의 최고 수준으로 끌어올렸으며, 눈부시고 다채로운 성과가 전개되었다. 당대 미술의 흥성은 통치자들의 관심 및 심미 취향과 밀접한 관계가 있었다. 당나라 태종(太宗)은 공훈을 표창하는 데 미술을 이용하였으며, 미술이 백성을 교화시키고 인륜에 도움이 되는 사회적 기능을 지닐 것을 요구하였다. 이는 인물화의 신속한 발전을 가져왔으며, 그 성과는 매우 훌륭했다. 회화의 제재(題材)와 내용은 광범위하여, 정치적 사건, 귀족의 자제와 사녀(仕女-궁녀나 귀족 집안의 여인), 말을 탄 인물, 전원 풍경까지 다루었다. 인물 형상은 양식화되거나 개념화된 묘사를 탈피하고, 인물의 성격 묘사에 한층 주의를 기울였다. 산수화가 점차 성숙하면서 이미 청록산수(靑綠山水-여러 가지 색채를 사용한 산수화)와 수묵산수(水墨山水) 분야가 등장했고, 화조화(花鳥畵) 역시 당대에 비로소 이채로워졌다. 화가들 가운데 어떤 이는 여러 방면에 두루 재능을 갖추었으며, 어떤 이는 한 분야에 정통했고, 도석화가(道釋畵家)는 사원이나 석굴에서 활동하면서, 대단히 풍부한 종교예술 형상들을 창조함으로써, 수천 수백 년 동안 전해오면서 본받는 전범(典範)을 이루었다.

　위(魏)·진(晉)부터 수(隋)·당(唐)에 이르기까지, 사회 변혁과 문화 교류에 따라 건축·조소·서화와 공예 미술은 모두 정도는 다르지만 변혁되면서 발전하였다. 도성을 끊임없이 보수 개축하는 과정에서 건

립 계획에 새로운 탐색과 개혁이 실시됨에 따라 새로운 배치 형식을 갖
추게 되었다. 역대 성방(城坊)·궁정 유적·사관(寺觀)의 탑과 사원·묘
실벽화(墓室壁畫) 및 출토된 도제(陶製) 마당[뜰]들로부터 도시 전체의
계획과 궁전·사원·민간 건축이 모두 점차적으로 매우 성숙한 단계에
이르렀음을 볼 수 있다. 특히 건축·조각 장식·벽화 등 세 가지는 밀접
하게 어우러져, 건축의 예술미와 환경의 자연미가 서로 결합되어 있
으며, 예술가의 지혜와 능력을 뚜렷이 보여준다. 능묘(陵墓) 건축과 조
소는 한대(漢代)를 기초로 하여 크게 발전하였다. 제릉(帝陵)은 산천
과 지세(地勢)에 의거하여 만들었는데, 능 바깥의 의위병(儀衛兵)과 조
형물들은 단정하고 엄숙하며 장엄하다. 묘실 현궁(玄宮-玄室)에 탄마
(誕馬)와 하인이나 치장한 천자의 수레를 실재처럼 생생하게 묘사해
놓고 있다. 이는 당시 사회생활의 축소판으로, 심미 취향을 잘 반영
하고 있다. 조소 예술은 건축과 공예의 발전에 따라 한층 개척되었
다. 특히 조소와 회화가 상통하고, 능력을 겸한 자가 많아 서로 빛을
발하게 되었다. 회화 기교는 채색하여 장식한 이소(泥塑-점토 조소)에
정교함과 심오함을 더하였고, 조소 기술은 한 걸음 더 나아가 회화의
입체감을 탐구하는 데 촉진제가 되었다. 회화와 조소의 결합으로 종
교미술은 뛰어난 성취를 거둘 수 있었다.

서법(書法)은 통치계층의 제창으로 세속에 폭넓게 활용되어, 이는
더욱 보편적인 예술이 되었다. 남아 있는 돈황(敦煌)의 사경(寫經)과
문서들로부터 필사생(筆寫生-글씨 베껴 쓰는 것을 직업으로 하는 사람)들
이 전국에 골고루 퍼져 있었다는 것을 알 수 있다. 서법이 단지 사실
을 기록하는 것으로부터 이정창신(移情暢神)의 감정이입 경계로 진입
하면서 종요(鍾繇)·왕희지(王羲之)·왕헌지(王獻之)와 같은 서법의 대가
들이 나타났다. 당대의 서법은 '이왕(二王-왕희지와 왕헌지)'을 본받아,
비각(碑刻)·전예(篆隸-전서와 예서의 중간 서체)·진해(眞楷-해서)의 형체

와 풍모를 함께 수용하였고, 구양수(歐陽脩)·우세남(虞世南)·안진경(顏眞卿)·유상(柳湘) 등의 서예가들이 배출되면서 최종 규범(規範)이 만들어졌다. 서법의 필묵이나 결체(結體─한자 필획의 배치와 구조)에 대한 연구 토론은 이미 서법 자체를 뛰어넘어 훗날 문인화(文人畵)의 형식이나 미감(美感) 등의 추구에 영향을 주었다. 서화 이론은 창작 실천을 종합하는 기초 위에서 역시 큰 발전을 이루었다. 서법과 회화는 관계가 밀접하여, 예술 이론에서의 서법에 대한 연구·토론은 또한 회화의 발전을 크게 촉진시켰다.

이 시기에 수많은 공교한 작가들은 점차 한나라 때의 신분적 종속 관계에서 벗어나 비교적 자유롭게 공예 창작에 종사할 수 있었기 때문에, 도자(陶瓷)·칠기(漆器)·염직(染織)과 금속 공예도 널리 발전하였다. 공예 미술은 전통적인 기예를 계승하고 또 외래의 경험을 끊임없이 받아들여, 정교하고 섬세하게 제작하는 데 주의를 기울였으며, 재료의 성능이나 재질과 색채를 잘 파악하고 활용하여 전례 없이 높은 수준에 이르렀다. 공예품은 정교하고 순수하였으며, 그 안은 정교하고 그 바깥은 질박하여, 고대 예술이 전면적으로 발전하는 시기가 형성되었다.

인류의 의식주는 모두 직접적으로 건축·공예품과 밀접하게 서로 관련되어 있다. 건축의 발전과 공예품의 다양함은 사람들의 실제 생활을 개선하는 데 중요한 역할을 한다. 하지만 건축과 공예품은 생활에서의 실용물임과 동시에 사람들의 심미 의식과도 밀접하게 관계되기 때문에, 사용하는 과정에서 사람들은 이로 인해 아름다움을 향유할 수 있었고, 이는 또 실용과 감상을 한데 결합시킨 조형 예술의 중요한 부문이었다. 역사상 이 방면에서의 성공 경험을 총결산하는 것은 사람들의 실제 생활과 정신적 향유를 개선하는 데에 중요한 의미가 있다. 위(魏)·진(晉)부터 수(隋)·당(唐)까지는 건축과 공예품이 고도로 발전한 시기로, 풍부한 기술과 예술에서의 경험을 축적하였으며, 연구하고 탐색할 가치가 있다.

이 시기의 성시(城市-도시) 건설·원림(園林)의 배치와 가옥 건축 방면은 모두 새로운 발전을 이루었다. 종교 건축, 특히 불교 건축의 활발한 건립은 어느 정도 외래의 영향을 받아 중국 민족의 건축 예술 발전을 촉진시켰다. 대량의 북방 인구가 남쪽으로 유입되면서 남방 경제의 급속한 개발을 촉진하여, 공예품 생산의 중심이 중원에서 남방으로 옮겨지기 시작하였다. 삼국 시대 백공(百工)에 입적했던 수공업자들은 동진(東晉) 이후에 실시된 번역(番役) 제도하에서, 점차 한대(漢代)의 인신(人身)적 종속 관계에서 벗어나면서, 비교적 자유롭게 수공업 경영과 공예 제작에 종사하게 되었다. 도자·칠기·염직(染織)과 금속 공예가 널리 발전하였으며, 동구(東甌)의 표자(縹瓷-일종의 청자)·성도(成都)의 촉식(蜀飾)·소흥(紹興)의 동경(銅鏡)은 모두 한 시대의 공예 명품들로 일컬어지고 있다.

백공(百工) : 중국의 삼국 시대부터 남북조 전기(前期)까지 반노예 신분으로 관부(官府)의 수공업 공방에서 엄격하게 규제를 받았던 전문적 기능을 지닌 수공업 기술자.

번역(番役) : 일정 기간씩 돌아가면서 국가의 부역에 종사하고, 부역에 종사하지 않는 기간 동안은 자신을 위해 생산 활동을 하던 부역 제도.

| 제1절 |

도성(都城)의 건설과 궁실(宮室) 원림(園林)

위·진·남북조 시기에 각지에서 정치 권력들이 할거함에 따라 새로운 성시(城市)를 건설함으로써 많은 도성(都城)들이 출현하였다. 동오(東吳)의 무창(武昌)이나 북위(北魏) 전기(前期)의 평성[平城 : 지금의 산서성 대동(大同)] 이외에, 비교적 이름이 난 곳들로 용성[龍城 : 원래 열하(熱河) 조양(朝陽)], 고장[姑藏 : 지금의 감숙 장액(張掖)], 통방성[統方城 : 지금의 섬서 횡산(橫山)], 진양[晉陽 : 지금의 산서 태원(太原)] 등이 있었다. 고구려 고분 벽화 속에서, 요동성[遼東城 : 지금의 요양(遼陽)]의 도형(圖形)은 자성[子城─본성(本城)에 딸린 작은 성]이 성의 한쪽 귀퉁이에 있는 전통적인 형식으로 그려져 있다. 이러한 성시(城市)들은 모두 한때 무장할거(武裝割據)의 중심들이었기 때문에 군사적 보루(堡壘)의 성격을 띠고 있다. 그 밖에 끊임없이 일어나는 전쟁 중에 각지의 민간에서는 늘 작은 성채인 오벽(塢壁)을 쌓아 스스로를 지켰기 때문에 군사적인 공사와 축성(築城)의 경험이 역시 풍부하였으며, 도성의 면모는 끊임없이 재건하는 가운데 변화되어 점차 새로운 배치 형식을 이루었다. 그 가운데 대표적인 곳이 북방의 업성(鄴城)·낙양(洛陽)과 남방의 건업(建業)이다.

조조(曹操)는 건안(建安) 13년(208년)에 업성을 국도(國都)로 삼아 건설하기 시작하였다. 업성은 북쪽으로 장수(漳水)에까지 이르렀으며, 평면은 동서로 약 3000m에, 남북으로 약 2160m인 장방형을 이루고 있으며, 성문은 남쪽에 세 개, 북쪽에 두 개, 동서에 각각 하나씩 있

업성(鄴城) : 지금의 하북 임장현(臨漳縣)의 서남쪽에 위치했다.

건업(建業) : 지금의 강소 강녕현(江寧縣).

었다. 동서로 성문을 관통하는 대로(大路)는 성 전체를 남북의 두 지역으로 나누었다. 북쪽 지역은 궁정으로 궁성(宮城)·아서(衙署-관아)·척리(戚里-제왕의 외척들이 모여 거주하던 곳)가 포함되고, 남쪽은 반듯한 이방(里坊)으로 민간인이 거주하는 지역이었다. 성 안의 도로는 수직으로 서로 교차하고, 교차하는 곳에는 궐(闕)을 세웠다. 궁성 내부는 대조(大朝-조회를 하는 곳)가 되며, 주전(主殿)인 문창전(文昌殿)과 정문인 남쪽의 상거문(上車門)은 남성(南城)의 중조문(中朝門)과 서로 정확히 마주하고 있다. 동쪽은 중조(中朝)가 되는데, 주전인 청정전(聽政殿)과 정문인 사마문(司馬門)은 남성(南城)의 동문인 광양문(廣陽門)과 서로 마주하며 전체 성의 남북 축선(軸線)을 이룬다. 서쪽은 동작원(銅雀園)이고, 동작원의 서쪽에는 동작대(銅雀臺)·금호대(金虎臺)·빙정대(冰井臺) 등 삼대(三臺)가 있는데, 삼대 위는 각도(閣道-복도)로 서로 통한다. 이처럼 궁정은 북쪽에, 마을은 남쪽에 두고, 궁정 앞에는 동서로 대로가 통하는 새로운 배치 구조를 나타냈으며, 이후 역대 도성을 계획하는 데 계승되었다.

위·진 시대의 낙양에서 조위(曹魏)의 수도였던 업도(鄴都)의 배치를 계속 사용한 것은 전통 도성 계획의 새로운 발전이었다. 위나라의 문제(文帝) 조비(曹丕)는 황초(黃初) 3년(220년)에 낙양으로 도읍을 옮겼는데, 서진(西晉) 때에도 여전히 도성이었다. 북위는 정권을 공고히 하고, 아울러 남쪽으로 계속 확장하기 위하여 도성을 평성(平城)에서 낙양으로 옮겼다. 태화(太和) 17년(493년) 10월에 조사사공(詔征司空) 정량(程亮)·상서(尙書) 이충(李冲)·장작대장(將作大匠-건설 공정을 주관하는 관원) 동작(董爵)에게 명하여 낙경(洛京-낙양의 옛 이름)을 건설하기 시작하였으며, 태화 18년(494년) 10월에 낙양의 금용궁(金墉宮)이 처음 완성되자 효문제(孝文帝)는 바로 솔선하여 낙양으로 이전하였다. 낙양은 너비가 4리(里)이고 길이가 6리인 내성(內城)이 핵심을 이루며,

조위(曹魏) : 조조(曹操)를 시조로 한다는 의미에서, 삼국 시대의 위나라 앞에 조조의 성(姓)을 붙여 달리 부르는 말.

그 주변에 동서가 20리이고 남북이 15리인 거대한 성곽을 쌓았다. 동양문(東陽門)에서 서양문(西陽門)까지는 동서의 주요 대로를 만들었다. 궁성의 남문인 창합문(閶闔門)과 남성(南城)의 정문인 선양문(宣陽門) 사이의 어도(御道-임금이 거둥하는 길) 양 옆에는 태묘(太廟)·사직(社稷) 및 관서(官署)가 있었다. 북성의 성벽은 군사방어 지역의 건축 형식을 이루고 있으며, 북문 바깥쪽의 열무장(閱武場) 및 서북쪽 모퉁이의 금용성(金墉城)과 하나로 이어져 궁성의 장벽이 되었다. 곽성(郭城-외곽 성) 서부의 수구리(壽丘里)는 황실의 거주 지역으로 큰 시가를 설치하였고, 동부는 일반 거주 지역으로 작은 시가를 설치하였다. 또 낙하(洛河) 남쪽 기슭의 대로 양측에는 사이리(四夷里)와 사이관(四夷館)을 만들고 사방으로 통할 수 있는 시가를 설치하였다. 당시 도시 상업의 발전은 단순히 정치 중심이었던 도성(都城)의 면모를 바꾸었다.

수(隋)·당(唐)이 통일적인 다민족 국가를 건립하고, 경제·문화와 국제 문화 교류를 강화함에 따라, 도시 계획과 건축 예술은 크게 발전하였다. 도성 건설과 각 유형의 건축들은 앞 시대를 기초로 하여 완정한 체계를 형성하였고, 또 후세에 깊은 영향을 주었다.

장안(長安)은 수나라와 당나라의 수도로, 면적은 84km²에 달했고, 성 터는 용수원(龍首原) 위에 있는데, 북쪽으로는 위수(渭水)에 이르고, 동쪽으로는 패수(灞水)와 산수(滻水)를 끼고 있다. 궁성은 태극궁(太極宮)·동궁(東宮)·액정궁(掖庭宮)으로 이루어져 성 전체의 북부 정중앙에 있는데, 북쪽은 곽성(郭城)에 닿고 남쪽은 황성(皇城)과 연결된다. 성 북쪽에 서내원(西內苑)과 금원(禁苑)을 만들었고, 황성에는 태묘(太廟-종묘)·태사(太社-사직)·육성(六省)·구사[九寺-당대 구경(九卿)의 관서], 십팔위(十八衛) 등의 관서들이 있었다. 장안의 성 안에는 남북으로 나란히 늘어선 14줄기의 대로와 동서로 평행인 11줄기

의 대로가 있어, 성 전체를 108개의 이방(里坊)과 동서 두 개의 시(市)로 분할하였다. 당나라 정관(貞觀) 연간(627~649년)에 세운 대명궁(大明宮)은 성의 동북쪽 높은 언덕 위에 있었는데, 경치가 뛰어나며 성 전체를 내려다 볼 수 있었다. 개원(開元) 연간(713~741년)에 세워진 흥경궁(興慶宮)에는 대명궁(大明宮)·부용원(芙蓉苑)과 서로 통할 수 있는 협성(夾城)이 있었다.

수·당의 양대에는 모두 낙양을 동도(東都)로 삼았는데, 낙양성은 위(魏)·진(晉)의 고성(故城)에서 서쪽으로 약 10km쯤 떨어져 있다. 북쪽은 망산(邙山)에 닿고 남쪽은 이궐(伊闕)과 마주했다. 왼쪽이 전수(瀍水)이고 오른쪽이 간수(澗水)이며, 낙하(洛河)는 동서로 성을 관통하며 지나가는데, 낙수 위에 다리 네 개를 세워 남북으로 두 지역을 연결하였다. 궁성은 서북쪽 모퉁이의 높은 언덕 위에 있었다. 황성이 궁성을 에워싸고, 성 안에는 남북으로 관통하는 세 줄기의 도로가 있었으며, 안에는 사묘(社廟)와 부사(府寺-관청)를 세웠다. 황성의 동쪽이 동성(東城)인데, 역시 관서(官署)를 지었고, 동성의 북쪽은 함가창(含嘉倉)이었다. 황성의 서쪽은 궁원(宮苑)이었다. 곽성은 거의 방형(方形)으로, 동쪽과 남쪽에 각각 세 개씩의 문이 있었고, 북쪽과 서쪽에는 각각 두 개씩의 문을 설치했다. 성 안에는 이방(里坊)이 모두 103개로, 낙수(洛水) 남북의 동부 지역에 분포되어 있었다. 방(坊) 안에는 십자도로가 나 있고, 사방에 문이 설치되어 있었다. 성 안에는 시(市) 세 곳이 집중되어 있었는데, 모두 하거(河渠-수로)에 의지하여 상공업이 번성하였다.

장안과 낙양의 두 도성은 모두 궁성·황성·곽성(郭城-성의 가장 바깥에 있는 외곽 담장)이 세 개의 고리로 서로 연결되고, 관서와 민가가 분리되어 있어, 궁성 위주의 정치적 중심이 형성되었다. 그리고 궁은 남쪽에, 시가는 북쪽에 두는 구도도 역시 경제 발전의 필요성에 적

조주(趙州)의 안제교(安濟橋)

수(隋) 대업(大業) 연간(605~617년)

길이 51m

하북 조현(趙縣)의 효하(洨河) 위에 있음.

수나라 대업 연간에 장인인 이춘(李春)이 세운 것으로, 가장 오래된 창견식(敞肩式) 아치형 다리이며, 총 길이는 약 51m이다. 활 모양의 커다란 아치는 길이가 37m, 높이가 7m이며, 양쪽 기슭에 가로질러 있다. 28개의 평행한 아치형[拱券]들로 조성되어 있고, 요철(腰鐵-강철띠와 비슷한 접합용 부재)과 가로 방향의 석복(石袱)을 사용하여 전체를 연결하였으며, 또한 양쪽 끝에서부터 중심까지 교면(橋面)의 너비가 점차 감소하고, 양측의 아치형들이 안쪽으로 약간 기울어져 있어 교신(橋身)의 통일성을 한층 더 강화해주었다. 양쪽에는 각각 두 개씩의 작은 아치형 구멍을 냈는데, 이는 홍수 때 배수에 도움이 되고, 교신 자체의 무게를 경감시킬 뿐 아니라, 노동력과 자재를 절감하기 위한 것이다.

안제교의 조형은 우아하고 편안하다. 큰 아치와 작은 아치를 만든 방법이 일치하여, 통일감을 느낄 수 있으며, 또한 시원스럽게 뻥 뚫려 있어, 전체 다리의 무게를 약간 가볍게 해주고 있다.

함가창(含嘉倉) : 수나라 대업(大業) 원년(605년)에 건립되었으며, 황실의 식량을 저장해두던 창고이다. 당(唐)·북송(北宋)까지 약 5백 년 동안 유지된 뒤 폐기되었다.

이방(里坊) : 옛날 중국의 성(城) 내에는, 가로(街路)를 이용하여 많은 구역들을 획정하고, 민간인들의 거주 지역으로 삼았는데, 이를 가리킨다. 각 이방들은 주위에 담장을 둘러 폐쇄적인 구조이며, 동서남북에 각각 하나씩의 문이 있었고, 문에는 파수꾼이 있어 통제하였다. 이 문을 아침저녁으

▶▶

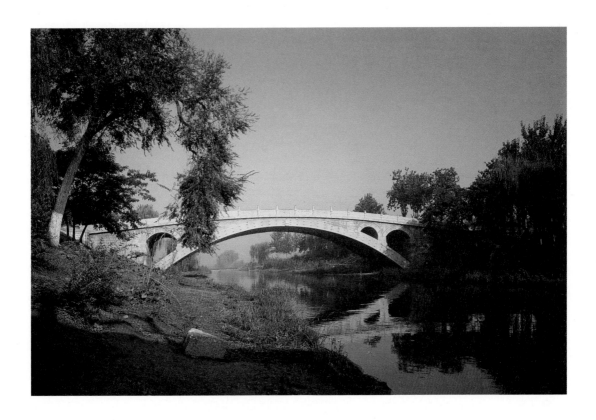

용한 것이었다.

 남방의 건업(建業)은 지형 환경의 영향 때문에 북방의 도성 배치와 서로 달랐다. 건업은 자연 지형을 충분히 이용하여 도시 발전과 군사 방어적 필요성 및 유람 감상의 목적에 적용하여, 점차 확대 건설되었던 곳이다. 건업의 동북쪽에는 종산(鍾山)이 있고, 북쪽은 현무호(玄武湖)로 이어지며, 서쪽에는 석두성(石頭城)과 마안산(馬鞍山)이 있고, 남부는 언덕과 구릉이다. 또 진회하(秦淮河)가 서쪽과 남쪽 면의 주위를 돌고 있다. 호수와 산천과 구릉은 용이 휘감거나 호랑이가 웅크리고 있는 형세를 취하고 있다. 역대로 현무호부터 남쪽의 진회하까지 하나의 축선을 만들어 순서대로 금원(禁苑)·궁성(宮城)·관서(官署)·영둔(營屯-군대의 주둔지)과 이방(里坊)을 배치하였다. 진회하 연안에 울타리를 치는 방어 시설을 하여 자연스런 풍격을 갖춘 배치

◀◀ 로 정해진 시각에 열고 닫았다. 이는 성시(成市)의 건설 방식이었을 뿐만 아니라, 봉건적 주민 통제를 편리하게 하기 위한 방편이었다.

방식을 형성하였다. 성 안팎에는 많은 사원들이 있었으며, 성곽 부근에 있는 산기슭 숲속의 사묘(寺廟)는 자연환경의 변화를 더 강화해주었고, 광대한 호수도 건업으로 하여금 원림(園林)은 특색을 지니게 하였다.

성시(城市)를 건설하는 데에서 위·진은 한대의 전통을 계승하였지만, 또한 새롭게 변화한 것은 궁전에 딸린 원림을 건설하는 것이었다. 한대 황실의 원유(園囿─꽃과 나무를 심고 짐승을 놓아 기르는 동산)와 개인 원림의 범위는 매우 컸다. 그 가운데 높고 큰 누관(樓觀)이나 물 가운데의 높은 대(臺), 그리고 가산(假山)과 기이한 금수(禽獸)는 언제나 농후한 신화적 색채를 띠었다. 또한 그 속에서 음악을 연주하거나 춤을 추거나 사냥을 하였다. 이 시기에 비록 호화로운 대형 원림이 발전했지만 동시에 소형 원림도 출현하였는데, 이러한 소형 원림들은 감상을 주요 목적으로 삼기 시작하였다. 이 시기는 비로소 중국의 원림 예술이 정식으로 형성된 시기이다. 조위(曹魏)의 방림원(芳林園), 북조(北朝)의 화림원(華林園), 남조(南朝)의 방림원·화림원·낙유원(樂遊苑)·현포(玄圃) 등은 역사상 유명한 황실의 원림들이다. 개인 원림도 크게 발전하였는데, 서진 시기에 석숭[石崇 : 진(晉)나라의 부호]의 금곡원(金谷園)이 가장 유명했으며, 강남의 호화로운 장원(莊園) 안에 지은 원림 별장 역시 감상하며 시를 읊는 대상이었다. 사람에게 감정을 불러 일으키는 원림의 경치는 시가(詩歌) 속에 화려한 문장들을 남기고 있다. 이 시기에 인공적으로 산과 물을 만들고 각종 건축물을 이용한 것은 원림의 설계에서 대단히 커다란 창조였다.

당대 장안의 궁전 구역에서 원림이 차지하는 비중은 아주 컸다. 대명궁(大明宮)은 함원전(含元殿)·선정전(宣政殿)·자신전(紫宸殿) 이외에 뒤쪽과 양 옆에 30여 곳의 전각(殿閣)과 누대(樓臺)를 세웠으며, 북쪽에는 지형에 따라 태액지(太液池)를 파고 못 안에 봉래산(蓬萊山)을

가산(假山) : 정원 등에 조경을 위해 인공적으로 만든 산.

조위(曹魏) : 삼국 시대의 위(魏)나라를 일컫는 다른 말로, 위나라를 건국한 조조(曹操)의 성씨를 나라 이름 앞에 붙여 부르는 명칭이다. 중국 역사에서는 이런 식으로 나라를 건립한 자의 성씨를 나라 이름 앞에 붙여 부르는 예들이 종종 있다.

만들었으며, 못 둘레에 회랑 4백여 칸[間]을 만들었다. 그리고 흥경궁(興慶宮)은 궁전과 원림이 유기적으로 결합한 궁원(宮苑) 구역으로, 궁전은 북쪽에 있고 원림은 남쪽에 있었는데, 용수거(龍首渠)와 융경방수(隆慶坊水)를 끌어다가 18만 평방미터가 넘는 용지(龍池)를 팠다. 용지와 전각이 서로 어우러지고, 정자와 회랑은 서로 이어졌다. 이 밖에 성 북쪽의 서내원(西內苑)에 누대와 전각 수십 채를 세웠는데, 자연 산수를 위주로 한 원림이었다. 대명궁의 동남쪽에 동내원(東內苑)을 만들었는데, 이곳은 황실에서 한가롭게 사냥하던 금원(禁苑)으로, 동쪽은 파수(灞水)에 이르고, 서쪽으로는 한대의 장안 고성(古城)에 닿아 있으며, 북쪽은 침위수(枕渭水), 남쪽은 곽성(郭城)으로 연결되어 둘레가 120리나 된다. 원(苑) 안에는 어조궁(魚藻宮)·망춘정(望春亭)·임위정(臨渭亭)·도원정(桃園亭)·함의궁(咸宜宮)·이원(梨園) 등 경치가 뛰어난 24곳이 있었다.

동도인 낙양에는 또한 궁성 서북부에 구주지(九州池)를 중심으로 원림 지역을 조성하였다. 구주지의 물은 자연스레 굽이지며, 사이에 명암(明暗)의 물길[水道]이 있어 서로 통하고, 못 가운데에는 다섯 개의 작은 섬들이 있는데, 두 개의 섬 위에 정대(亭臺-정자와 누대)를 세웠다. 못 주변에는 건축물과 경치가 뛰어난 곳들이 있다. 낙양성 서북쪽에 있는 신도원[神都苑 : 수대(隋代)의 명칭은 회통원(會通苑)]의 둘레는 2백 리이다. 그 안에 호수를 만들었는데, 둘레가 10여 리로, 그 안에 봉래(蓬萊)·방장(方丈)·영주(瀛洲)의 여러 섬들이 있으며, 용린궁(龍鱗宮)은 원(苑)의 중앙에 위치하고, 용린거(龍鱗渠-'渠'는 수로를 뜻함)를 따라 궁원(宮園) 16곳을 만들었다.

수·당 양대에는 이궁(離宮)과 별원(別院-따로 떨어져 있는 정원)을 많이 지었으며, 유명한 곳이 20여 곳이나 되었는데, 예를 들면 장안 부근의 구성궁(九成宮)·취미궁(翠微宮)·옥화궁(玉華宮), 임동(臨潼)의

봉래(蓬萊)·방장(方丈)·영주(瀛洲) : 전설 속의 산들로, 신선이 산다고 전해지며, 이들을 삼신산(三神山)이라고 한다.

온천인 화청궁(華淸宮), 낙양 부근의 만안궁(萬安宮)과 삼양궁(三陽宮), 숭산(嵩山)의 봉천궁(奉天宮), 승지(澠池)의 자계궁(紫桂宮), 영녕(永寧)의 기수궁(綺岫宮), 태원(太原) 부근의 진양궁(晉陽宮)과 분양궁(汾陽宮)등이 그런 곳들이었다. 그 가운데 대표적인 것이 구성궁과 화청궁이다. 당대의 구성궁은 원래 수대의 인수궁(仁壽宮)이었으며, 개황(開皇) 13년(593년)에 우문개(宇文愷)가 설계하고 짓기 시작했는데, 당대에 수리하고 복원하여 구성궁이라고 이름을 고쳤다. 하궁(夏宮)의 북쪽은 벽성산(碧城山)에 의지하고, 남쪽은 위수(渭水)와 두수하(杜水河)에 이르며, 궁성 안에는 천태산(天台山)이 있고, 궁 안에는 화려한 전침(殿寢-전각과 능묘)과 누대가 있었다. 물을 끌어들여 만든 못에는 배를 띄울 수 있었으며, 못 둘레에는 높은 회랑[飛廊]과 높은 누각을 지었고, 또 궁(宮)·사(寺)나 무기고 등을 세웠다. 최근에 고고 발굴로 드러난 37호 유적에서 그 웅장한 규모를 엿볼 수 있다. 궁궐 터는 장방형으로 동서가 42.6m이고, 남북이 31.7m이며, 사방 벽은 돌을 이용하여 둘러 쌓았고, 돌 위에 섬세하고 아름다운 문양들을 새겼다. 궁궐 터에는 46개의 1m²짜리 청석(靑石-푸른 빛깔을 띤 응회암) 주춧돌이 현존하고 있는데, 주망(柱網)이 뚜렷하다. 동서의 정면은 9칸이고, 남북의 측면은 6칸이며, 궁전의 중간은 정면이 5칸인 내전(內殿)이고, 내전의 사방 주위에는 2칸의 위랑(圍廊)이 둘러져 있었다. 궁궐 터의 남북 양쪽에는 돌계단이 있고, 동서 양쪽은 각각 두 갈래의 회랑(回廊)과 서로 맞닿아 있어 배치가 독특하다. 이것은 고고학적으로 실증된 최초의 황가(皇家) 원림이다.

주망(柱網) : 궁궐이나 전각 등 대형 건물에서 많은 기둥들을 일정한 간격과 형태로 그물망처럼 배치하는 것.

사묘(寺廟)와 전탑(殿塔)

동한(東漢) 영평(永平) 10년(67년), 서역의 승려인 가엽마등(迦葉摩騰 —Kastapa Matainga)과 축법란(竺法蘭—Dharmaratna)이 낙양에 와서 홍려사(鴻臚寺)에 머물렀다. 홍려사는 후에 백마사(白馬寺)로 개명하였으며, 절 안을 "불교 그림으로 가득 장식하였는데, 그림은 아주 미묘하고, 사각형 형식으로 하였으며", 이는 각지에 절을 세우는 데 최초의 표준 양식이 되었다.

한나라의 장제(章帝) 시기에 초(楚)나라의 왕인 영(英)도 부처를 위해 재계(齋戒)하는 것을 좋아했다. 『후한서(後漢書)』·「도겸전(陶謙傳)」의 기록에 따르면, 동한 말년(192년경)에 도겸은 같은 군(郡)의 사람인 착융(笮融)에게 광릉(廣陵)·하기(下祁)·팽성(彭城)의 양곡 운반하는 것을 감독하게 하였다고 한다. 착융은 "마침내 군(郡)의 세 곳에 식량을 다 실어 나르고 나서 불교 사원을 크게 세웠다. 위에 금반(金盤)을 쌓아 올리고, 아래에는 2층 건물[重樓]을 만들었으며, 또 당(堂)과 각(閣)의 주위에는 3천 명을 수용할 수 있었다.[遂斷三郡委輸, 大起浮圖寺. 上累金盤, 下爲重樓, 又堂閣周回, 可容三千許人.]" 삼국 시대 위(魏)나라의 명제(明帝)는 "궁에 있던 서역의 불도(佛圖)를 도동(道東)으로 옮기고, 주위에 누각 백 칸을 지었다.[將宮西佛圖徙于道東, 爲作周閣百間.]"[『위서(魏書)』·「석로지(釋老志)」] 이것들은 모두 문헌 기록들에 나오는, 최초의 불탑을 위주로 한 불교 건축들이다. "대체로 궁탑(宮塔) 제도는 마치 천축(天竺—인도)의 옛 형태에 의거하여 다시 세운 듯하며, 일층부

터 삼·오·칠·구 층까지 있었다. 세상 사람들이 이 제도를 이어받고, 이를 부도(浮圖)라고 부르거나 또는 불도(佛圖)라고 일컬었다.[凡宮塔制度, 猶依天竺舊狀而重構之, 從一級至三·五·七·九. 世人相承, 謂之浮圖或云佛圖.]" 불탑의 사방 주위에 누각을 세우는 방법은 아마도 외래 불교 사원에 대한 묘사를 근거로 하여 본떠 만들었을 것이다. 낙양·팽성·고장(姑藏)·임치(臨淄) 등의 지역들에는 일찍이 아육왕사(阿育王寺)가 있었다. 이는 모두 인도의 아소카 왕이 만든 8만 4천 개의 사리탑에 관한 전설에 따라 세운 것들이다. 동오의 손권(孫權)이 적오(赤烏) 10년(274년)에 또 건업(建業)의 궁 안에 단(壇)을 설치하고 부처 사리를 구해다가 그 곳에 달초사(達初寺)를 지었다.[『건강실록(建康實錄)』]

서진(西晉) 태시(泰始) 원년(265년)에 월씨(月氏)의 승려인 축법호(竺法護)가 낙양성 서쪽에 법운사(法雲寺)를 짓고 절 안에 각종 경상(經像 -불경과 불상)들을 바쳤다. 서역으로 가서 불경을 가져온 주사행(朱士行)의 제자 불여단(弗如檀 : 法饒)이 서진 태강(太康) 3년(282년)에 범어(梵語)로 된 『반야경(般若經)』을 가지고 낙양에 돌아왔다. 허창(許昌)·진유(陳留)·창원(倉垣) 등에 있던 절의 대덕고승들이 번역하고 교정한 다음 널리 베껴서 전파하여 대승반야불학(大乘般若佛學)의 단서(端緒)를 열었다. 뒤이어 중국과 서역을 오가는 호족(胡族) 승려나 중국 승려들이 끊이지 않았으며, 낙양과 장안은 마침내 중국 불교의 양대 중심지가 되었다. 양현지(楊衒之)의 『낙양가람기(洛陽伽藍記)』에는 "진(晉)나라 영가(永嘉) 연간(307~313년)에 낙양에만 절이 42곳 있었다"라고 전하는데, 이는 단지 낙양 한 지역만을 가리켜서 한 말이다. 『석가방지(釋迦方志)』·『변정론(辨正論)』·『법원주림(法苑珠林)』 등의 책들의 내용을 모두 계산하면, 서진 시대에 한(漢-한족) 지역에만 대략 180곳의 불교 사찰들이 있었으며, 불교를 신앙하는 풍조는 아주 빠르게 상류사회에서 민간으로 흘러들어갔다.

월씨(月氏) : '월지(月支)'라고도 하며, 중국 서북쪽에 거주하던 유목민족이다.

주사행(朱士行) : 중국 삼국 시대의 위(魏)나라 승려.

『낙양가람기(洛陽伽藍記)』 : 북위(北魏) 때 기성(期城)의 태수(太守)였던 양현지(楊衒之)가 저술한 책으로, 그 내용은 당시 전성기를 이루고 있던 낙양성(洛陽城) 주변의 가람과 전설 및 관련 서적들에 관한 것들로, 모두 다섯 권으로 이루어져 있다.

『법원주림(法苑珠林)』 : 당대(唐代)의 승려 도세(道世)가 지은 120권으로 된 책.

동진 초에 사대부들은 때때로 주머니에 있던 돈을 다 털어서 불사(佛事)를 도왔으며, 심지어는 사택에 절을 짓기도 하였다. 『건강실록』의 기록에 의하면, 성제(成帝) 때 중서령(中書令)이었던 하충(何充-330년 전후의 인물)은 "절 짓는 것을 중시하고 불자들을 지원하다 빈곤해졌다[崇修佛寺, 供給沙門, 以至貧乏]"라고 한다. 목제(穆帝) 때인 영화(永和) 3년(347년)에 산음[山陰-지금의 소흥(紹興)]의 허순(許詢)은 소산(蕭山)에 은거하며 산음과 영흥(永興)의 저택을 절로 만든 다음, 그 안에 4층 탑을 세웠다고 한다. 영화 4년(348년)에 상서부사(尙書仆射)인 사상(謝尙)은 "자택에 절을 짓고 장엄사(莊嚴寺)라 이름 지었다"고 하는데, 절은 진회하(秦淮河)를 내려다보고 있었다. 또 폐제(廢帝) 때, 중서령(中書令) 왕탄(王坦)이 임진(臨秦)과 안락(安樂)에 세운 절 두 곳도 남문으로 진회하가 내려다보이는 건강성(建康城) 안에 있었다. 이로써 사택에 절을 짓는 풍조는 동진 초기에 사대부 계층에서부터 일어났음을 알 수 있다. 사택에 의거하여 절을 지었기 때문에 절의 구조는 전통 주택의 건축과 비슷했으며, 초기에 인도 사탑(寺塔)의 옛 방식[舊式]을 모방하여 세웠던 것과는 달랐다. 강남(江南)의 불사(佛寺)는 남조의 송나라 이후 각 왕조에서는 앞다투어 규모가 거대한 절들을 세웠다. 제왕이 절을 짓고 불상을 만들자, 남조에 불상이 남발되는 풍조가 생겨났는데, 소량(蕭梁) 시기에 이르자 사원은 7백여 곳이 넘었고, 전국의 사원은 2846곳이나 되었다.

북방에서는 서역의 불승(佛僧)들이 실크로드를 따라 양주(涼州)·장안(長安)·낙양(洛陽)·업성(鄴城) 등지에 끊임없이 도착하였으며, 중국 내에서도 불교에 조예가 깊은 승려들이 나타났는데, 후조(後趙)의 석륵(石勒)과 석호(石虎), 전진(前秦)의 부견(苻堅), 후진(後秦)의 요흥(姚興), 북위의 척발(拓跋) 가계(家系) 제왕들의 존경을 받았다. 이들에 의해 그들을 위한 거처나 사원들이 세워지면서 과거에 일정한 거처가

진회하(秦淮河) : 장강(長江)의 한 지류로, 옛 이름은 '회수(淮水)'이고 본래 이름은 '용장포(龍藏浦)'이다.

소량(蕭梁) : 남북조(南北朝) 시기에 중국 남방에 존재했던 나라로, 역사에서는 '양(梁)'이라 부른다. 앞에 붙은 '소(蕭)'는 황제의 성씨로, 중국에서는 이렇게 앞에 황제의 성씨를 붙여 나라 이름을 부르는 것이 드물지 않다. 예를 들면 '위(魏)'나라를 조조의 성씨를 따 '조위(曹魏)'라고 부르는 것도 그러한 예이다.

없었던 외국 승려들의 상황도 점차 달라지기 시작하였다. 예를 들면 불도징(佛圖澄)은 석조(石趙-석륵이 세운 조나라 정권)를 보좌하였으며, 제왕의 존경을 받아 업(鄴)에 있었을 때(335~348년) 업궁사(鄴宮寺)에 머물렀는데, 절은 궁중 침전(寢殿)의 동쪽에 있었다. 담마비(曇摩毗)는 석하주(錫河州)에 머물면서 불법을 가르치고 석굴을 건설하였다. 구마라습(鳩摩羅什-Kumarajiva)은 장안에서 불경을 번역하였는데(401년), 요흥(姚興)은 그를 국사(國師)로 예우하고 궁에 들어와 거주하게 하였다가, 뒤에 또 그를 위해 단독의 저택을 지어주었다. 이처럼 고승들이 제왕의 은총을 받게 되자 그들의 문하생이 되려는 제자들도 나날이 늘어났고, 이에 따라 사원의 규모도 확장되었다. 그로부터 서역에서 중원(中原)에 이르는 광대한 지역 내에서는, "백성들이 대부분 부처를 신봉하였으며, 모두 사찰을 세우고, 다투어 출가하였다.[民多奉佛, 皆營造寺廟, 相競出家.]" 후조(後趙) 정권은 겨우 십 수 년간 유지되었지만, 각 주(州)와 군(郡)에 세운 절은 893곳에 달했고, 승려는 만여 명에 이르렀다.[『고승전(高僧傳)』·「불도징전(佛圖澄傳)」] 이때 오로지 승려들의 거주를 위해 설치된 승방(僧坊)이 출현했다. 북위 천흥(天興) 원년(398년)에 도무제(道武帝)는 평성(平城)에서 조서를 내려 경성의 궁사(宮舍)를 완전하게 수리하여 신도들이 거주하도록 하였다. 이처럼 불교는 통치자들의 존경과 숭배를 받아 북방에서 크게 흥성하였다.

북위는 각 제후들의 적극적인 지지와 주창에 따라 흥광(興光) 원년(454년)부터는 평성에 불교 사원을 마구 짓기 시작했다. 466년에 헌문제(獻文帝)는 영녕사(永寧寺)를 세우고 7층 부도(浮圖-불탑)를 만들었는데, 높이가 3백 척(尺-1척은 약 33cm)이었다. 또 천궁사(天宮寺)에 석가모니의 입상을 세웠는데, 높이가 43척이었고, 구리 10만 근(斤-1근은 약 500~600g)과 황금 600근을 사용하였다. 황흥(皇興-467~471년) 시기에 세운 3층 석탑은 높이가 10장(丈-1장은 10척)이나 되었다. 효문

불도징(佛圖澄) : 232~348년. 중앙아시아 쿠차[龜玆 : 庫車] 출신의 서역 승려.

등봉(登封)의 숭악사탑(嵩岳寺塔)
북위(北魏) 정광(正光) 4년(523년)
전석(磚石) 구조
탑 외벽의 직경 10.6m, 높이 약 39.5m

하남(河南) 등봉의 숭악사탑은 숭산의 남쪽 기슭에 있으며, 현존하는 중국 최고(最古)의 전탑(磚塔)이다. 숭악사 터는 원래 북위(北魏)의 이궁(離宮)으로, 영평(永平) 2년(509년)에 세워졌으며, 정광(正光) 4년에 불교 사찰로 개조하고 탑을 세웠다. 숭악사탑은 벽돌로 쌓은 밀첨식(密檐式)으로, 평면을 12면형으로 만들었다. 탑신(塔身)의 가운뎃부분에는 벽돌을 쌓아 돋우어냄으로써 탑신을 두 단(段)으로 나누었으며, 동·서·남·북 4면에는 아래위 두 단으로 된 아치형 문이 관통하고 있으며, 문 위에는 끝이 뾰족한 아치형 면으로 장식되어 있다. 하단의 나머지 8면은 밋밋한 벽면으로 만들었고, 상층에는 그 8면에 각각 단층의 부도식(浮屠式) 벽감(壁龕)을 쌓았다. 감좌(龕座)에 호문(壺門)과 사자(獅子)가 은기(隱起-보일 듯 말 듯한 얕은 부조)되어 있다. 상단의 탑신 12모퉁이에는 각각 8각으로 된 의주(倚柱-벽면에 부조 형식으로 절반만 드러나게 새긴 기둥)를 쌓았으며, 기둥 아래에는 연판(蓮瓣)이 새겨진 벽돌로 된 주추(柱礎)가 있고, 기둥 머리는 화염과 수련(垂蓮)으로 장식하였다. 탑신 위쪽부터 탑정(塔頂)까지는 요첨(腰檐) 15층이 있는데, 각 층은 위로 갈수록 모두 안쪽으로 조금씩 좁아진다. 탑첨(塔檐) 사이에는 각각 세 개씩의 작은 창을 설치하였고(어떤 것은 겨우 창 모양만 갖추었고 빛은 통하지 않는다), 꼭대기는 돌로 만든 탑찰(塔刹)이다. 탑의 조형은 완만한 곡선으로 구성되어 있고, 힘차고 날렵하며 빼어나게 수려하며, 건축 기술이 정교하고 합리적이다.

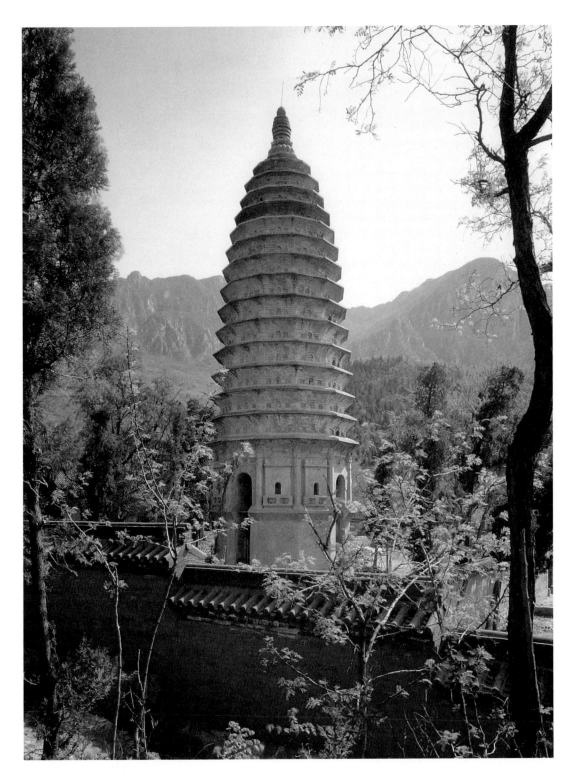

제(孝文帝) 태화(太和) 원년(477년)에는 평성에만 이미 새로 지었거나 오래 전부터 있던 사원이 백여 곳, 승려와 비구니가 천여 명에 달했고, 사방에 절이 모두 6478곳, 승려와 비구니가 7만 7258명이었다.

북위가 낙양으로 천도한 뒤에 각 대(代)의 제왕들은 정성을 다해 불교를 신봉하였다. 용문(龍門)에 석굴을 파고 불상을 조성한 것 이외에, 선무제(宣武帝)는 또 항농(恒農)의 형산(荊山)에서 1장 6척이나 되는 옥상(玉像)을 만들어 몸소 나가 맞이한 뒤, 낙하(洛河) 주변의 보덕사(報德寺)에 안치하고 정중히 바라보며 경의를 표하였다. 낙양에는 요광사(瑤光寺)·경명사(景明寺)·영명사(永明寺) 등 여러 절들을 지었다. 효명제(孝明帝) 희평(熙平) 원년(516년)에 낙양 태사(太社) 서쪽에 영녕대사(永寧大寺)를 세웠는데, 호령태후(胡靈太后)가 친히 문무백관을 거느리고 터를 잡았으며, 절 가운데에 있는 9층짜리 불탑은 높이가 1천 척(尺)이었고, 세운 불당은 황궁의 태극전(太極殿)과 같았다. 불전 안에는 높이가 1장 8척인 금상(金像) 한 존(尊)을 안치하고, 가운데에 길게 금상 열 존을 안치했다. 절의 담장에는 궁궐의 담장처럼 서까래에 기와를 얹었다. 절의 네 면에는 문이 나 있는데, 남문은 3층으로, 높이가 20장(丈)이며, 모양은 궁성의 남단문(南端門)과 같았다. 절 가운데에 있는 9층 목탑은 높이가 90장이었고, 탑정(塔頂)의 높이가 또한 10장이었다. 절 안의 승방이 1천여 칸이었고, 절의 탑·문·대전(大殿)을 모두 화려하게 장식하였다. 근년에 영녕사의 탑기(塔基)를 발굴하여 진흙으로 빚은 불상·보살상·나한상 및 공양인상 3백여 건을 정리했는데, 그 형상이 정교하고 아름다우며 생동감이 있어, 북위 말기 불교 조소 예술의 전범(典範)으로 여겨진다.

낙양으로 천도한 이후, 선무제(宣武帝) 연창(延昌) 연간(512~515년)에 이르러, 나라 안의 사원은 이미 1만 3727곳에 달했다. 북위 말년이 되자 나라의 승려와 비구니는 2백만여 명, 세운 절은 3만여 곳에

요첨(腰檐) : 탑이나 누각의 평좌(平坐) 아래에 있는 지붕을 가리킨다.

형산(荊山) : 지금의 하남성(河南省) 영보시(靈寶市) 양평진(陽平鎭).

이르렀고, 낙양 한 지역에만 불교 사원이 1367곳이나 되었다.

불교 사원을 웅장하게 치장하거나 불상을 만들어 세우는 풍조는 북제(北齊)와 북주(北周)에 이르러서도 여전히 답습되었다. 불전(佛典)의 기록에 따르면, 동위(東魏)와 북제의 제왕들은 대법(大法-대승의 법)을 받들어 황실에 절 43곳을 세웠다.[『변정론(辯正論)』권3] "칙명을 내려 소현상통(昭玄上統)을 두고, 사문법(沙門法)으로 대통(大統)을 숭상하여, 하급관리 50여 명을 배치하고, 승려와 비구니 2백여 만 명, 4만여 개의 절을 통솔하여, 널리 덕행으로 가르치고 인도하였다. 황제는 단(壇)을 쌓아 예를 갖추고, 국사(國師)로 존경했으며…… 후비(后妃)와 중신(重臣)들은 모두 보살계(菩薩戒)를 받았다[詔置昭玄上統, 以沙門法上爲大統, 令吏員置五十餘人, 所部僧尼二百餘萬, 四萬餘寺, 咸稟風敎. 帝筑壇具禮, 尊爲國師……后妃重臣皆受菩薩戒]"고 했다.[『불조통기(佛祖統記)』권38] 수도였던 업도(鄴都)의 사원은 대략 4천여 곳이었으며, 승려와 비구니는 8만여 명이었다.[『속고승전(續高僧傳)』권10·「정숭전(靖嵩傳)」] 이름난 사원 석굴들로는 업도 서산(西山)의 수정사(修定寺)·보산사[寶山寺 : 지금의 안양(安陽) 영천사(靈泉寺) 석굴]]·지력사(智力寺)·운문사(雲門寺)·영산사[靈山寺 : 지금의 안양 소남해(小南海) 석굴] 등이 있다. 그리고 향당산(響堂山) 석굴군(石窟群)의 조성은 북제의 제왕들과 직접적인 관계가 있다.

북주의 무제(武帝)는 불도(佛道)를 금지하고 경전과 불상을 남김없이 훼손하였다. 오래지 않아 양견(楊堅)이 수나라를 세우고는 힘써 불교를 제창하고 백성이 마음대로 출가할 수 있도록 하였다. 개황(開皇) 원년(581년)에 오악(五岳) 아래에 각각 절을 하나씩 세우도록 명하였고, 개황 2년(582년)에는 도성에 대흥선사(大興善寺)를 세우도록 명하였다. 이후에 계속하여 북주가 불교를 배척할 때 파괴했던 사원들을 수리하여 복원하도록 명을 내렸다. 개황 11년(591년)에는 또 모든 주

사문법(沙門法) : 부처의 말씀에 따라 덕성을 갖추기 위한 계율로, 출가한 비구나 비구니가 지켜야 할 계율인 구족계(具足戒)를 가리킨다.

오악(五岳) : 중국의 5대 명산으로, 동악(東岳)인 산동의 태산(泰山), 서악인 섬서의 화산(華山), 중악인 하남의 숭산(嵩山), 남악인 호남의 형산(衡山), 북악인 산서의 항산(恒山)을 가리킨다.

(州)와 현(縣)에 각각 승려와 비구니의 절 두 곳씩을 세우도록 명하였다. 양견은 황제가 되기 전에 가보았던 45주(州)에 대해, 그가 황제가 된 뒤에 또한 통일적으로 대흥국사(大興國寺)를 세웠다. 인수(仁壽) 원년(601년) 이후에 양견은 다시 세 차례나 연이어 전국 113개 주에 사리탑을 세우도록 명했다. 이리하여 불교는 전례 없이 빠른 속도로 흥성하였다. 수나라 양제(煬帝) 양광(楊廣)은 사관(寺觀—불교 사원과 도교 도관)을 세우고, 경전을 만들고, 불상을 주조하였는데, 그 규모는 이를 훨씬 넘어섰다. 장안과 낙양의 사원 건물과 궁궐들은 장엄하고 지나치게 사치스러웠다. 『법원주림(法苑珠林)』에서는, 수나라의 두 군주가 재위한 47년 동안 절 3985곳과 승려와 비구니 23만 6200명이 있었으며, 경전 82부(部)를 번역했다고 한다.

당대(唐代)에는 종교 신앙에 대해 불교와 도교를 다 같이 중시하는 정책을 폈다. 이연(李淵)은 수나라 대업(大業) 연간 초에 일찍이 아들 이세민(李世民)을 위해 질병을 물리치고자 형양(滎陽)의 대해사(大海寺) 불상을 조성하였으며, 군사를 일으킨 초기에는 화음(華陰)에서 부처에게 제사를 지내며 복을 빌었다. 무덕(武德) 원년(618년)에는 조부(祖父)인 원황제(元皇帝)와 원정황태후(元貞皇太后)를 위해 수도에 자비사(慈悲寺)를 세우도록 명했다. 무덕 2년(619년)에 수도에서 십대덕(十大德)을 정하여 승려와 비구니 전체를 관할하였다. 무덕 7년(624년)에 도사(道士) 부혁(傅奕)이 상소를 올려 불사(佛事)를 줄일 것을 건의하였을 때는, 천하의 승려와 비구니가 이미 10만여 명에 달했다. 수나라 말기에 농민들이 반란을 일으켰을 때 파괴된 사원들은 당나라 초기에 통치자들의 제창에 의해 아주 빠르게 복원되었으며, 건립된 규모는 더욱 웅장하였다.

정관(貞觀) 3년(629년), 당나라 태종 이세민은 '모친의 은혜'에 보답하기 위해 통의궁(通義宮)을 보시하여 비구니의 절로 만들었다. 또 각

남선사(南禪寺) 대전(大殿)

당(唐) 건중(建中) 3년(782년)

목조 구조

길이 11.75m, 너비 10m

산서 오대산(五台山)의 남선사 대전은 현존하는 최초의 목조 불전(佛殿)으로, 정면과 측면이 모두 3칸[間]씩이다. 평면은 사각형에 가깝고, 홑처마에 헐산정(歇山頂—팔작지붕)이다. 전각 안에는 기둥이 없고, 불단 위에 조상 17존이 있다. 정면의 명칸[明間—'어칸'이라고 하며, 건물의 가운뎃칸을 가리킨다]은 판문(板門—널판으로 만든 문)으로 되어 있으며, 좌우 협칸[次間]에는 벽에 구멍을 내어 세살창을 달았고, 처마 아래 기둥 위에는 두공을 설치했다. 용마루 중간 부분은 약간 오목하고, 양쪽 끝에는 치문(鴟吻—치미(鴟尾)라고도 하며, 새의 부리처럼 뾰족한 기와]을 설치하였다. 처마는 평탄하고 완만하여, 전체 조형이 편안하다.

형양(滎陽) : 하남성 정주시(鄭州市) 서쪽에 있는 현(縣) 이름.

화음(華陰) : 섬서의 관중평원(關中平原) 동부에 위치하며, 유명한 명승지인 화산(華山)이 있는 곳이다.

십대덕(十大德) : 고승(高僧) 열 명을 선정하여, 정책에 협조하고, 승려와 비구니를 책임지고 관리하도록 하였는데, 이 정책은 당시 하나의 제도가 되어 수년에 한 번씩 고승들을 선정하였다.

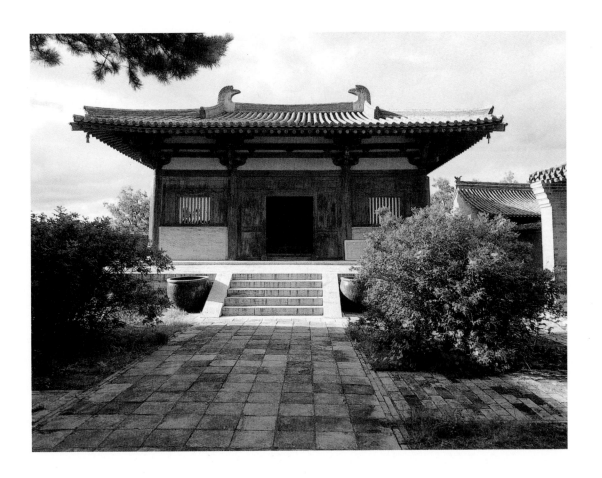

주와 군에 수차례 명을 내려, 승려와 비구니를 계도하고 전몰 장병을 위하여 재계하고 제사를 지내도록 했으며, 전장(戰場)에 절 10여 곳을 세웠다. 당시 국내의 사원 건물은 이미 3716곳에 이르렀고, 관에서 도첩(度牒–관청에서 발행한 승려의 신분 증명서)을 얻은 승려와 비구니가 1만 8500여 명이었다.[『속고승전(續高僧傳)』권5] 고종(高宗) 이하 제왕들은 모두 선조가 남겨놓은 제도에 따라 모친을 위해 절을 세우고 복을 빌었다. 이치(李治–당나라 고종)는 그의 모친 문덕황후(文德皇后)를 위해 대자은사(大慈恩寺)를 세우고 따로 번경원(翻經院–불경을 번역하는 곳)을 설치했는데, 관에서 도첩을 얻은 승려 3백 명이 일했다. 무측천(武則天)은 불교와 도교를 좋아하여 전 시대보다 절을 더 짓고 불

상을 더 만들었다. 궁중에 딸린 절은 "궁궐을 능가하게 지었으며, 사치스러움이 극에 달하였다.[製過宮闕, 窮奢極侈]"[『적인걸소(狄仁傑疏)』]

중종(中宗) 경룡(景龍) 연간(707~710년)에 모든 주(州)들에 불교 사원과 도교의 도관(道觀)을 각각 한 곳씩 세우고, 용흥(龍興)이라고 이름 짓도록 명했다. 그리고 낙양에 고종과 무후(武后)를 위해 대경애사(大敬愛寺)를 세웠다. 당나라 현종(玄宗) 이융기(李隆基)는 개원(開元) 26년(738년)에 모든 군(郡)들에 용흥과 개원 두 절을 세우도록 천하에 칙명을 내렸다. 천보(天寶) 3년(744년), 관청의 물품으로 금동 천존(天尊-도교의 신선)과 불상 각각 1기씩을 주조하여 개원관(開元觀)과 개원사(開元寺)에 나누어 보내도록 천하의 주와 군들에 명하였다. '안사(安史)의 난'이 일어나자 현종은 성도(成都-지금의 사천성 수도)로 난을 피했는데, 승려 영간(英幹)의 요청에 응하여 성도에 대성자사(大聖慈寺)를 세우도록 명하고 밭 1천 묘(畝)를 하사했다. 절은 모두 96원(院-뜰), 8500구(區-구역)로 이루어졌다.[『불조통기(佛祖統紀)』권40] 845년에 당나라 무종(武宗)이 멸법(滅法)을 주도하여 철거토록 명한 불교 사원이 4600여 곳, 작은 사묘(寺廟)인 초제(招提)와 난야(蘭若)가 4만여 곳, 환속한 승려와 비구니가 26만 500여 명이었으니, 그를 통해 당대(唐代)에 세웠던 절의 규모가 어느 정도였는지를 엿볼 수 있다.

초기의 사원은 탑(塔)과 전(殿)이 중심이 되는 낭원식(廊院式) 배치가 대부분이었지만, 수·당 시기에 이르러서는 불교 사원의 규모가 끊임없이 확대됨에 따라 건축의 유형이 다양해졌으며, 점차 겹겹의 뜰들이 세로축을 이루는 형제(形制)가 나타났다. 뜰은 몇 겹에서 발전하여 십 수 겹 또는 수십 겹에 이르렀다. 뜰에는 낭원식이 있고 또한 사합원식(四合院式)도 있다. 주체가 되는 뜰의 한가운데에는 대전(大殿)을, 양 옆에는 누각을 배치하였으며, 비랑(飛廊)의 복도(複道)로 서로 이어진다. 좌우 양측과 앞뒤로 다시 두서너 개의 뜰들이 서로

안사(安史)의 난 : 당(唐)나라 중기인 현종(玄宗) 때, 막강한 세력을 지닌 절도사 안록산(安祿山)이 그의 부하인 사사명(史思明) 등과 함께, 양귀비의 일족이자 막강한 권력을 휘두르던 양국충과 충돌하면서 일으킨 반란(755~763년)이다. 안사(安史)는 안록산과 사사명의 성씨를 합친 말이다.

초제(招提) : 관부(官府)에서 사액(賜額-임금이 이름을 지어 편액을 내림)한 절.

난야(蘭若) : 아란야(阿蘭若)의 준말로, 촌락에서 멀리 떨어져 있어 수행하기에 알맞은 한적한 곳이란 뜻이며, 일종의 작은 절을 일컫는다.

낭원식(廊院式) 배치 : 하나의 탑이나 불전(佛殿)을 중심으로 회랑이 둘러져 있는 구도.

사합원(四合院) : 마당을 중심으로 전후좌우 사방을 가옥이 둘러싸고 있는 형태의 중국 전통 가옥 구조.

복도(複道) : 누각이나 절벽 사이에 아래 위 이중으로 된 길.

조합되어 중축선(中軸線)이 뚜렷하고 층차(層次)의 변화가 방대한 건축군(建築群)을 형성하였다. 초기의 불교 사원은 이미 대부분 존재하지 않지만, 남아 있는 당대(唐代)의 사원 건축 유물에서 당시 건축의 대략적인 면모를 살펴볼 수 있다.

남선사(南禪寺)와 불광사(佛光寺) 대전(大殿)은 현존하는 당대 사원의 실물(實物)들이다. 남선사는 당나라 건중(建中) 3년(782년)에 세워졌다. 평면은 정면과 측면이 각각 3칸[間]이고, 단층[單檐]의 헐산정(歇山頂-팔작지붕)이며, 처마 아래는 단지 주두(柱頭)에만 두공을 짜 올렸다. 정면의 어칸[明間-가운뎃칸]에는 판문(板門-판자로 만든 문)을 달았고, 좌우 협칸에는 벽에 구멍을 내어 세살창을 달았다. 이는 조형이 편안하고 웅건한, 산간 지역의 비교적 작은 당대 불교 사원의 전형적인 형태이다.

불광사는 대중(大中) 11년(857년)에 세웠다. 대전의 정면은 7칸이고, 측면은 4칸이다. 한가운데 5칸에는 판문을 달았고, 단지 끝의 2칸에만 세살창을 냈다. 평면에 안팎으로 이중의 주망(柱網)을 이루고 있고, 기둥에는 측각(側脚)과 생기(生起)가 있다. 대전의 뒤쪽에는 불단(佛壇)이 있고, 그 위에 불상을 안치하였다. 대전의 외관은 웅장하다. 하부에는 낮은 기단이 있다. 두공은 기둥 높이의 약 절반 정도이고, 기둥 사이에 두공 하나씩을 짜 올렸으며, 두공 위에는 4m에 달하는 처마가 튀어나와 있다. 용마루의 정척(正脊)은 길이가 3칸에 해당하며, 치문[鴟吻-새의 부리처럼 뾰족한 기와로, 치미(鴟尾)라고도 함]은 두 번째 칸의 보[梁架] 위에 두어, 보가 직접 치문의 중량을 받도록 하였으며, 지붕과 전신(殿身)은 안정적이고 화려한 면모를 갖추고 있다.

왕실과 귀족들이 대부분 사택(舍宅)을 절로 만들었기 때문에, 초기 불교 사원의 건축 양식과 배치는 중국 본래의 대형 저택이나 관아와 기본적으로 같았다. 그리고 탑은 불교 사원의 중요한 상징이 되

측각(側脚) : '안쏠림'이라고 하며, 기둥의 윗부분이 건물의 안쪽으로 약간 쏠리게 하는 건축 기법

생기(生起) : '귀솟음'이라고 하며, 어칸[明間]을 중심으로 하여, 어칸에서 멀리 떨어진 기둥일수록 약간씩 높게 하는 건축 기법.

정척(正脊) : 대척(大脊) 또는 평척(平脊)이라고도 하며, 무전정(廡殿頂-우진각지붕)·헐산정(歇山頂-팔작지붕)·현산정(懸山頂-맞배지붕) 등의 한옥식 지붕에서, 앞쪽 경사면과 뒤쪽 경사면이 서로 만나는 지붕의 수평 능선 부분을 가리킨다.

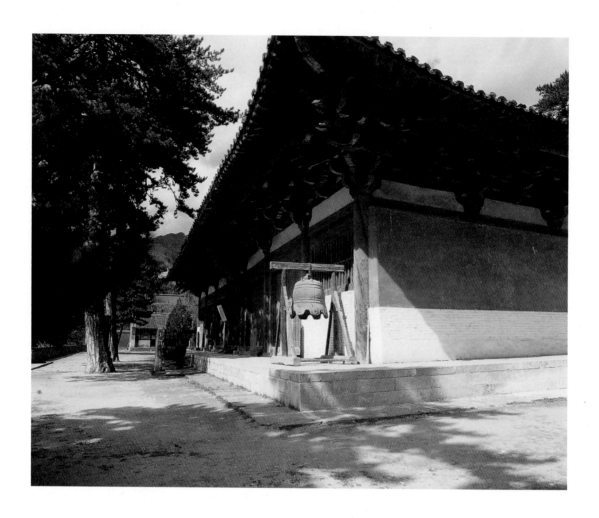

었으며, 새로 지은 불교 사원의 탑은 불전(佛殿) 앞에 두었다. 탑은 중
국 땅에서 가장 일찍 출현하여, 곧 중국의 양식을 창조하였다. 문헌
에 따르면, 한대(漢代) 말기와 삼국 시대의 몇몇의 탑들은 모두 나무
로 만든 누각식(樓閣式)이었다고 기록되어 있다. 운강(雲岡) 석굴 등의
중앙 탑주(塔柱)와 굴 벽면 부조 위의 탑형(塔形)은 대부분이 사각형
다층 누각식이다. 이런 건축들의 특징은 가장 위층에 찰(刹)이 있고,
찰의 상반부에 상륜(相輪)이 있다.

상륜(相輪) : 불탑의 맨 꼭대기에 있는
기둥 모양의 장식물.

　하남 등봉(登封)에 있는 숭수사(嵩壽寺)의 탑은 숭산(嵩山)의 남쪽
기슭에 있는데, 절의 터는 원래 북위 영평(永平) 2년(509년)에 세워진

불광사 대전(大殿)

당(唐) 대중(大中) 11년(857년)

목조 구조

정면 7칸, 길이 34m, 측면 4칸, 너비 17.66m

산서(山西) 오대산의 불광사 대전은 사원의 가장 높은 곳에 위치하며, 동쪽에서 서쪽을 향해 자리잡고 있다. 정면은 7칸, 측면은 4칸이며, 정면의 가운데 5칸에 판문(板門)을 달았고, 단지 양쪽 끝 2칸에만 살창을 냈다. 입면(立面)의 각 기둥에서 측각(側脚)과 생기(生起)[각 기둥들은 모두 중심을 향해 약간 기울었으며, 기둥의 높이는 중간에서부터 양쪽 끝을 향하여 점차 솟아오른다]가 있다. 두공의 높이는 거의 기둥의 절반에 가깝고, 두공 위쪽의 4m나 되는 긴 처마를 받치고 있다. 단층의 우진각 지붕[單檐廡殿頂]은 경사도가 완만하다. 대전 안쪽 5칸에는 각각 1조(組)씩의 불상을 두었다. 전체 대전은 강건하고 웅위하여, 당대 궁전 건축의 웅장한 기세를 드러내 보여준다.

첩삽(疊澁) : 계단 형태로 차츰차츰 밖으로 나오게 쌓는 방식.

이궁(離宮)이 있던 곳으로, 정광(正光) 연간(520~525년)에 불교 사원으로 개조하고 탑을 세웠다. 숭수사의 탑은 벽돌로 쌓았으며, 높이가 40m 정도로, 탑의 평면은 12각형으로 만들었고, 동서남북 네 면에 입구가 있다. 탑 안을 10층으로 나누었고, 탑신(塔身)의 외관은 일층부터 탑 꼭대기까지 요첨(腰檐) 15층으로 되어 있다.

신통사(神通寺)의 사문탑(四門塔)은 산동 제남(濟南)의 유부진(柳埠鎭)에 있는데, 신통사는 본래 낭공사(朗公寺)라 하였고, 351년 무렵인 전진(前秦) 시기에 처음 세워졌으며, 당시 승려 낭(朗)과 그의 제자들이 이곳에 거주하였다. 탑은 돌을 겹쳐 쌓아 사각형[方形]으로 만들었다. 네 면에 아치형 문이 각각 하나씩 있고, 탑의 각 변은 7.35m, 전체 높이는 13m이다. 탑의 내부에는 사각형의 돌기둥이 하나 있고, 네 면에 동위(東魏) 무정(武定) 2년(544년)에 만든 불상이 각각 하나씩 있는데, 탑을 세운 시기는 당연히 이보다 이르다. 탑 꼭대기의 중앙에는 돌로 새겨 탑찰(塔刹)을 만들었다. 탑은 단지 1층으로 형제(形制─형상과 구조)가 간결하다.

당대의 불탑은 거의 건축의 중심에 자리하지는 않지만 여전히 불교 사원을 조성하는 데 중요한 부분을 차지했다. 수·당의 전탑이나 석탑은 누각식(樓閣式)·밀첨식(密檐式) 및 단층탑 등 세 가지 유형으로 나뉜다. 탑의 평면은 절대 다수가 사각형을 이루고 있다. 누각식 탑으로는 총장(總章) 2년(669년)에 세워진 서안(西安) 흥교사(興敎寺)의 현장묘탑(玄奘墓塔)이 대표적이다. 탑의 높이는 21m이고, 평면은 방형이며, 높이가 5층이다. 층마다 벽돌로 만든 두공이 있고, 두공 위에 벽돌을 쌓아 첩삽(疊澁)하여 처마를 냈으며, 상부의 네 층에 벽돌로 쌓은 벽주(壁柱─벽기둥)가 있다. 맨 밑층은 후세에 개수하여 평평하고 소박하게 벽돌담을 만들었다. 자은사(慈恩寺)의 탑은 대안탑(大雁塔)이라고도 부르는데, 영휘(永徽) 3년(652년)에 처음 세워졌으며, 장

신통사 사문탑(四門塔)

東魏

석축 구조

각 변의 너비 7.35m, 전체 높이 13m

　신통사의 사문탑은 산동 제남(濟南)의 유부진(柳埠鎭)에 있다. 신통사의 본래 명칭은 낭공사(朗公寺)로, 전진(前秦) 시기(351년 전후)에 처음 세워졌다. 현재 탑 안쪽 중앙에 있는 돌기둥의 네 면에 동위(東魏) 무정(武定) 2년(544년)에 만든 불상 네 구가 있으므로, 탑은 당연히 그 전에 세워졌을 것이다. 탑은 돌로 쌓았고, 사각형이며, 네 면에는 아치형 문이 각각 한 개씩 있다. 탑 내의 가운데 부분에 있는 사각형 돌기둥의 사면에는 각각 불상 하나씩이 있다. 탑 꼭대기는 돌로 새긴 탑찰로 되어 있다. 탑은 단지 1층으로, 형제(形制)가 간결하다.

안(長安) 연간에 무너졌으나 오래지 않아 10층으로 중건되었고, 후에는 겨우 7층만이 남았다. 명대 만력(萬曆) 연간(1572~1620년)에 외벽을 더욱 두껍게 쌓아, 원래 있던 구조를 대략 보존하였다. 탑은 벽돌로 쌓은 누각식으로, 평면이 방형이고, 현재 높이는 약 64m이다. 아래에 기단이 있고, 탑신은 층을 따라 올라갈수록 점차 안쪽으로 좁아진다. 각 층의 네 면(面) 중간에는 둥근 아치형의 문이 나 있다. 처마는 첩삽법으로 벽돌을 쌓아 돌출시켰으며, 전체적으로 안정되고 장엄하다.

　밀첨식 전탑(磚塔)들은 운남 대리(大理)의 숭성사(崇聖寺) 천심탑(千尋塔), 하남 숭산(嵩山)의 법왕사탑(法王寺塔), 서안 천복사(薦福寺) 소안탑(小雁塔)이 있다. 소안탑의 하부에는 기단이 있고, 맨 아래층은

구정탑(九頂塔)

晚唐

전체 높이 13.3m

산동 역성현(歷城縣)

구정탑은 벽돌로 만들었으며, 형제(形制)가 기묘하고 특이하다. 정자 모양의 지붕 위에 또 작은 탑 아홉 개가 모여 있기 때문에 구정탑이라 부른다.

탑은 산 중턱 관음사[觀音寺·구탑사(九塔寺)라고도 부름] 내에 있는데, 절 안의 다른 건축물들은 대부분 이미 없어졌거나 후대에 중건한 것들이며, 오직 이 탑만이 본래의 모습을 대체로 간직하고 있다. 탑의 평면은 팔각이고, 각 면의 현(弦-다각형의 변)의 길이가 1.99m이다. 탑신의 처마 높이는 6.78m이며, 위아래 두 단(段)으로 나뉘며, 각각 절반씩을 차지하고 있는데, 두 단 사이를 사각선[方線]으로 구분하였다. 하단은 돌로 쌓아 비교적 투박하며, 그 바깥에는 일찍이 따로 둘러쌓았던 부분이 있었던 듯하다. 상단은 갈아서 만든 벽돌[磨磚]을 합쳐서 정교하게 쌓았다. 남쪽 면에는 아치형 문[券門]을 냈는데, 탑심실(塔心室)과 통하며, 안쪽에는 석불상 한 구(軀)를 안치하였다. 탑첨(塔檐)은 평평한 벽돌로 17층을 첩삽(疊澁)하여 돌출시켰으며, 탑의 지붕은 팔각의 녹정(盝頂)으로 되어 있고, 녹대(盝臺) 위에 작은 탑 아홉 개가 촘촘하게 모여 있는데, 중앙의 한 개는 좀 크며, 여덟 귀퉁이를 각각 작은 탑 한 개씩이 감싸고 있다. 작은 탑들은 모두 방형의 3층 밀첨식(密檐式)이며, 아래쪽은 모두 연판좌(蓮瓣座)가 있어, 탑의 모양이 교묘하고 장중하다.

수분(收分) : 벽면이 위로 올라갈수록 약간씩 좁아지면서 경사를 이루는 것.

앙련(仰蓮) : 꽃봉오리가 위로 향한 연꽃 모양.

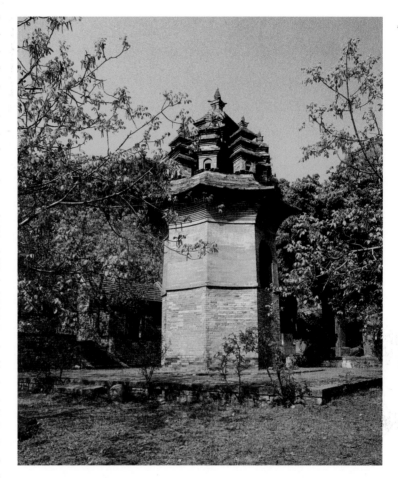

비교적 높고 문이 나 있다. 상부는 층이 빽빽하게 첩삽한 처마들로 이루어져 있으며, 각 층마다 수분(收分)이 있다. 남경(南京) 서하사(栖霞寺)의 사리석탑(舍利石塔)은 팔각 5층으로, 높이는 15m이며, 수미좌(須彌座-불상의 아래에 있는 받침대) 위에서 앙련(仰蓮)을 이용하여 탑신을 받치고 있고, 좌대와 탑신에는 모두 조각이 되어 있다. 이것은 밀첨식 사각탑[方塔]이 요(遼)나라와 송(末)나라의 팔각 밀첨탑으로 넘어가는 과도기의 형식이다.

석굴사의 건립은 불교 건축에서 또 다른 중요한 부문이다. 정상탑(正像塔-좌우의 형태가 같은 일반적인 탑)의 건조와 마찬가지로 이것은

외래 양식의 영향을 받으면서 중국의 토양에서 창조된 자체 내의 다른 양식이다. 신강(新疆)의 키질(Kyzyl), 감숙의 돈황(敦煌)과 맥적산(麥積山), 산서의 운강(雲崗), 하남의 용문(龍門), 강소의 서하산(栖霞山) 석굴들은 모두 건축과 여타 예술이 서로 결합하여 창조된 것들이다.

도자 공예

동한 말기에 청자(靑瓷)를 불에 구워 만드는 방법이 성공하고 나자, 재빠르게 사람들의 일상생활 속으로 파고들었다. 자기(瓷器)는 도기(陶器)를 대신하게 되었을 뿐 아니라, 점차 금은기(金銀器)와 칠기(漆器) 대신 남방에서 중요한 생활도구가 됨에 따라서, 도자 제작 공예의 신속한 발전이 이루어졌다. 중원 지역은 북위가 통일한 이후, 특히 효문제가 낙양으로 천도한 후에 한화(漢化) 정책을 적극 추진하여 경제 발전이 이루어져 북방의 도자업이 회복되었다. 북제 시기에 청자와 견줄 만한 백자(白瓷)를 성공적으로 구워 만들게 됨에 따라, 도자의 남·북 양대 계보가 형성되었다.

수(隋)·당(唐)의 도자는 위·진·남북조 시대의 청자 일색이던 것에서 다양한 빛깔의 유약과 더불어 발전하였다. 수대에는 청자와 백자가 모두 발전하였고, 당대에는 청·백·흑·황 등의 단색 유약을 사용한 자기 이외에 유하채(釉下彩)와 당삼채(唐三彩) 등 여러 빛깔의 도자기들이 출현하였다. 그때 점차 요(窯-가마)라는 이름을 갖추고, 다른 특색을 띤 몇몇 도자 제작 중심들이 형성되었는데, 예를 들면 백자를 생산하던 형요(邢窯), 청자[비색(秘色) 자기]를 생산하던 월요(越窯)는 모두 중국 내외에 그 명성을 떨친 이름난 요(窯)들이다.

청자는 도자의 빛깔이 산화염(酸化焰) 속에서 구우면 황색을 나타내고, 환원염(還原焰) 속에서는 청백색이 되기 때문에 붙여진 이름이다. 절강(浙江)은 주요한 청자 생산지였는데, 상우(上虞)·영가(永嘉)·

금화(金華)·소흥(紹興) 등지에서 동오(東吳) 시대의 요지(窯址-가마터) 30여 곳이 발견되었다. 출토된 도자에 황룡(黃龍)·적오(赤烏)·감로(甘露)·영안(永安)·보정(寶鼎)·봉황(鳳凰)·천책(天册)·천새(天璽)·천기(天紀) 등의 기년명문(紀年銘文)들이 나타난다. 이 외에 강소(江蘇)의 의흥(宜興) 등지에서도 삼국 시대의 청자 요지가 발견되었다. 삼국 시대 초기에는 동한(東漢)의 특색이 여전히 남아 있었다. 흔히 볼 수 있는 쌍계호(雙系壺)나 쌍이관(雙耳罐)은 조형이 질박하고 문양 장식이 단순하다. 후기에는 종류가 점점 다양해져서 호(壺)·관(罐)·완(碗)·발(鉢)·세(洗)·합(盒)·향로(香爐)·웅등(熊燈)·호자(虎子)·수주(水注) 등이 있었다. 동물을 조형으로 삼음으로써, 실용성과 미관(美觀)을 고려하였다. 개구리 형상의 연적·새 형상의 잔·양 형상의 촛대·곰 형상의 등잔·호자 등은 모두 흔히 볼 수 있는 기물들로, 교묘하게 동물 형상과 결합시켜 생동감 있는 예술적 효과를 얻고 있다. 그리고 인물과 누각을 쌓아 올려 빚은 혼병(魂瓶)은 영혼불멸(靈魂不滅)과 승선(升仙 -신선이 되어 신선의 세계로 올라감) 관념에 부응하여 제작된 명기(明器 -冥器)들로, 역시 매우 정교하게 빚었다. 소흥에서 출토된 오(吳)나라 영안(永安) 3년(260년)의 청자 혼병은 위쪽에 악인(樂人)·비조(飛鳥)·가옥과 개·돼지·물고기·거북 등을 겹겹이 새겼다. 또 작은 비(碑)가 하나 있는데, "永安三年時, 富且洋, 宜公卿, 多子孫, 壽命長, 千意萬歲 未見央[영안 3년 시기에는, 부유하고도 풍부하여, 삼공(三公)과 구경(九卿) 등 조정이 화목하고, 자손이 번성하였으며, 수명은 길었으니, 오랜 세월 동안 계속되었다]"이라는 명문(고궁박물원 소장)이 새겨져 있다. 혼병은 동한 시기 청자의 얇은 유약이 이미 벗겨졌으며, 누런색에 가까운 담록색을 띠고 있는데, 이는 도자를 구워 만드는 환원(還原) 기술이 향상되었음을 말해주는 것이다.

　　강소 금단(金壇)의 당왕향(唐王鄕)에서 출토된 천새(天璽) 원년(276

기년명문(紀年銘文) : 제작이나 사용 등의 연시(年時)를 표시한 기물의 명문.

호자(虎子) : 일종의 주전자로, 아가리 부위가 마치 입을 벌린 호랑이의 대가리처럼 생겼으며, 등에는 손잡이가 있고, 배는 둥글며, 아래에는 네 개의 다리가 있어서 붙여진 이름이다.

혼병(魂瓶) : 죽은 자의 영혼을 위로하기 위해 함께 묻었던 병.

환원(還原) : 어떤 물질이 함유하고 있는 산소의 일부나 전부를 잃게 하여 화학적 변화를 일으키게 하는 것.

반구(盤口) : 물이나 술을 따를 때 밖으로 흘리지 않도록 하기 위해 아가리를 접시 모양으로 만든 것.

년)의 청자비조백희혼병(靑瓷飛鳥百戲魂瓶)은 반구(盤口) 아래에 백희(百戲-각종 곡예)·인물·비조(飛鳥)를 겹겹이 빚어 붙였고, 혼병의 복부(腹部)에는 불상(佛像)과 기이한 짐승들을 빚어 붙였으며, 유약의 색은 순수하고 장식은 화려하며 아름다운데, 이것은 초기의 뛰어난 청자 작품이다. 남경의 조사강(趙士崗)에서도 홍도인물비조혼병(紅陶人物飛鳥魂瓶)이 출토되었는데, 그 구조가 복잡하고 제작 기법이 정교하다. 동오 말년에 무창(武昌) 일대에서도 청자를 구워 만들었지만, 공예 수준이 강소나 절강에는 미치지 못했다. 상우(上虞) 지역의 청자 유약은 순수하고 깨끗하며, 담청색을 주요 특색으로 하는데, 초기 청자 발전의 새로운 단계를 대표하고 있다.

서진(西晉) 시대에는 청자 제조 공예가 한층 널리 보급되어, 상우 한 지역 내의 자요(瓷窯)의 수는 격증하였는데, 현재 이미 발견된 서진의 가마터는 60여 곳에 이른다. 서진의 청자를 삼국 시대와 비교해보면 비교적 뚜렷하게 구별된다. 자기의 태체(胎體)가 약간 두껍고, 바탕의 빛깔이 비교적 짙으며, 유약은 두껍고 고르며, 유약의 색은 부드럽고 윤이 나며 청회색(靑灰色)을 띤다. 자기는 생활용구가 주를 이루는데, 흔히 볼 수 있는 것들로는 쌍계호나 사계호(四系壺)·포수(鋪首)와 연주문(聯珠紋) 등으로 장식한 청자분(靑瓷盆)·투각한 향훈(香熏)·준(尊-술잔)·관(罐-항아리)·접(碟-접시)·이배(耳杯)·등(燈) 등이 있다. 이때 조형이 점차 풍부해져서 동기(銅器)와 도기의 조형을 모방한 종류 이외에 짐승이나 새의 모양을 본뜬 자기가 점차 증가하였다. 양·곰·사자 형상의 촛대와 벽사(辟邪) 연적, 새 형상의 잔, 응호(鷹壺), 곰 형상의 등잔, 쌍조개우(雙鳥蓋盂) 등 꽤 멋진 구상을 고안해내고 있어 참신하고 감동적이다. 강소 의흥(宜興) 주변의 묘에서 출토된 신수준(神獸尊)은 안과 밖에 모두 시유(施釉-도자에 유약을 입히는 일)하였고, 조형이 독특하다. 준(尊)의 아가리 가장자리에 동물의 대가

포수(鋪首) : 문짝 위에 있는 둥근 모양의 장식물을 가리키는데, 대부분은 짐승 대가리가 고리를 물고 있는 모양으로 만든다. 금으로 만든 것을 금포(金鋪), 은으로 만든 것을 은포(銀鋪), 동으로 만든 것을 동포(銅鋪)라고 한다. 일종의 수면(獸面) 문양 장식이다.

리를 빚어 붙였는데, 분노한 눈에 이빨을 드러낸 채 입 속에 구슬을 머금고 있으며, 턱 아래에 긴 수염이 나 있다. 준의 기이(器耳)는 동물의 귀가 되고, 기복(器腹)은 동물의 배가 되며, 네 다리는 배에다 빚어 붙였다. 동물은 두 날개·갈기 털·꼬리가 있다. 기물과 동물의 형체를 결합시켜, 상당한 수준의 예술적 독창성을 보여준다. 남경 석압호(石閘湖)에서 출토된 서진 영녕(永寧) 2년(302년)의 청자사형기(靑瓷獅形器)·고궁박물원에 소장되어 있는 청자기수기(靑瓷騎獸器)와 강소 강녕(江寧) 말릉향(秣陵鄕)의 서진 시대 무덤에서 출토된 청자웅준(靑瓷熊尊) 등은 기형과 구워 만든 기술이 모두 아주 정교하고 아름답다.

이 시기에는 인물·조수(鳥獸)·누각을 층층이 쌓아 빚은 혼병(魂瓶)이 강남 지역에서 보편적으로 유행하였다. 강소 강녕(江寧)의 서진 시기 무덤에서 출토된 청자 혼병은 전체에 유약을 바르고 복부에 네 개의 수면(獸面)과 우인(羽人)이 용을 타고 있는 형상을 모인(模印)하였다. 혼병의 상부에는 쌍궐누각(雙闕樓閣)이 있고, 처마를 받친 기둥 위의 건축 양측에 25존의 불좌상이 있고, 또 곰 8마리와 새 6마리가 있다. 건축의 상층에는 사각루(四角樓)와 회랑(回廊)을 만들었다. 이런 종류의 혼병은 초기 건축과 불상에 대한 형상 자료를 제공해준다.

서진 시대에 여러 가지 형상들을 본뜬 기물들을 구워 제작한 것은 후대의 자기의 조형에 깊은 영향을 주었다. 동진은 서진의 유풍을 직접 계승하였다. 실용기(實用器)의 조형에 진일보한 조소(彫塑) 기법을 이용하여, 기형이 더욱 생동감이 있다. 유약의 색을 아름답게 가공하는 데에도 주의를 기울였는데, 철의 함량이 높은 유료(釉料)를 청유(靑釉) 위에 떨어뜨려 불에 구워, 갈색 반점 무늬를 만들어서 기이한 풍채(風采)를 증가시켰다. 강소 진강시(鎭江市) 상산(象山)의 원예장(園藝場)에 있는 동진 시대의 무덤에서 출토된 양형(羊形) 촛대는 원조(圓彫)와 선각(線刻)의 수법을 함께 사용하여, 머리를 든 채 무릎을

모인(模印) : 도자기에 문양을 새기는 방법의 하나로, 도자기의 태체가 완전히 건조되기 전에 기본 문양을 형틀로 찍어서 새기는 것을 말한다.

꿇고 엎드린 산양(山羊)을 생생하게 조각하였다. 전체적으로 유약의 색은 윤이 나고, 두 눈을 갈색 점 무늬로 묘사하여, 양의 모습은 더욱 생기가 넘친다. 고궁박물원에 소장되어 있는 양두호(羊頭壺)·와형준(蛙形尊)과 소흥에서 출토된 갈반연판문접(褐斑蓮瓣紋碟)은 모두 갈색 점 무늬로 장식한 우수한 청자 작품들로, 보는 이들을 감동시키는 미감(美感)을 지니고 있다. 갈색 점 무늬는 대개 청자관(靑瓷罐)의 몸통이나 관(罐)의 뚜껑에 더 많이 넣었으며, 또 청신하고 우아한데, 단색유(單色釉)의 한계를 극복하였으며, 채유(彩釉)의 발전을 위한 경로를 개척하였다.

동진과 남조(南朝) 시기에 자기의 종류는 나날이 풍부해지고, 불에 구워 제작하는 품질과 양도 점차 향상되었으며, 조형 역시 뛰어나게 아름다웠다. 동진 시기의 사계호(四系壺)는 서진의 기형(器形)에 비해 현저하게 더 높아져서, 목 부분이 비교적 길었으며, 남조에 이르러서는 더욱 가늘고 길어져서, 더욱 우아하고 아름다워졌다. 그리고 반구호(盤口壺)는 또 계두호(鷄頭壺)로 발전하였는데, 서진 시기 쌍계관(雙系罐)의 어깨 부분에는 상징적인 작은 계두(鷄頭)가 장식되어 있다. 빚어서 붙인 계두는 짧고 작으며 목이 없고, 호의 몸통[壺身]과 통하지 않아 실용적 의미는 없다. 그런데 동진 시기에 이르러, 계두에는 높은 볏[冠]을 만들었는데, 목을 내민 채 대가리를 쳐들고 있으며, 입은 통 모양으로 바뀌었고, 호의 몸통과 서로 통하여 물을 따르기에 편리하였다. 계미(鷄尾)는 변해서 호(壺)의 손잡이로 만들어졌는데, 손잡이의 상단과 호구(壺口)는 서로 맞닿아 있어 조형이 더욱 아름다울 뿐 아니라, 사용할 때에도 손으로 쥐고 기울이기에 편리하여, 기형(器形)과 실용적 기능이 완전하게 결합되었다. 상우(上虞)에서 출토된 갈반계수호(褐斑鷄首壺)·소흥에서 출토된 용병계수호(龍柄鷄首壺)와 중국 국가박물관에 소장되어 있는 청자쌍계계수호(靑瓷雙系鷄

首壺)는 뛰어난 대표적 작품들이다. 동진 시기에는 연판문(蓮瓣紋)이 유행하기 시작했는데, 소산(蕭山)의 동요(董窯)에서 출토된 청자반(靑瓷盤)과 청자완(靑瓷碗) 안쪽에는 연판문이 새겨져 있다. 사천(四川)의 성도(成都)에서 출토된 청자복련관(靑瓷覆蓮罐)은, 관 몸통의 연판 모양과 장식이 혼연일체가 되어 정교하고 아름답다.

동진의 청자 유약의 색은 변화가 비교적 컸으며, 지역에 따라 달랐는데, 어떤 것은 색이 옅어지고, 어떤 것은 갈색으로 변하였다. 덕청요(德淸窯)에서 만든 자기들은 일반적으로 청록색이나 녹두색[豆靑色]을 띠며, 유약의 층이 균일하고 광택이 비교적 좋아, 동진 시대에 청자를 구워 만든 수준을 대표하고 있다. 동진 이후에 절강 이외의 호북(湖北)·호남(湖南)·사천(四川)·광동(廣東)·복건(福建)·강서(江西) 등의 청자 생산지들에서 청자를 구워 만드는 수준이 현저하게 향상되었고, 또 각 지역마다의 특색을 형성하였다.

남·북조 시기에 남방의 청자는 바탕이 매끄럽고 단단하며, 유약의 색은 밝고 깨끗했다. 이 시기에 남방 청자는 이미 대략 네 개의 지역별 계보를 형성하였다. 바로 조아강(曹娥江) 지역의 월요(越窯), 동부 구강(甌江) 지역의 구요(甌窯), 서부 금(金)과 구(衢) 지역의 무요(婺窯), 북부 동초계(東苕溪) 지역의 덕청요인데, 시대적 특징을 지닌 연화준(蓮花尊)·편호(扁壺)·자등(瓷燈)과 같은 자기의 유형들을 발전시켰다. 무창(武昌)에 있는 제(齊)나라 영명(永明) 3년(485년)의 무덤에서 출토된 청자연화준(靑瓷蓮花尊)은 뚜껑에 복련(覆蓮) 무늬를 새겼고, 목 부분은 앙련(仰蓮)으로 장식하였다. 복부에는 긴 꽃잎의 복련으로 부드럽고 자연스럽게 장식하였고, 하부에는 앙련을 한 바퀴 둘렀는데, 기물의 모양과 조각 장식이 정교하고 아름답다. 남경 임산(林山)의 양(梁)나라 대묘(大墓)에서 출토된 청자대연화준(靑瓷大蓮花尊)은, 연판문 장식 이외에도 비천(飛天)과 수면(獸面) 등을 빚어서 붙였다. 무창

연판문(蓮瓣紋) : 연꽃의 꽃잎을 펼쳐 놓은 모양의 연속무늬.

구(衢) : 오늘날의 절강성 서부 지역에 있다. 당나라 때 구주(衢州)를 설치했는데, 그 지역 내에 삼구산(三衢山)이 있기 때문이다. 지금도 구주가 있다.

복련(覆蓮) : 연꽃이 엎어져 있는 모양.

앙련(仰蓮) : 연꽃이 위를 향하고 있는 모양.

우산(盂山)에 있는 육조 시대의 무덤에서도 연화준이 출토되었다.

　북방 지역에서는 이 시기에 또한 청자 제품이 출현하였는데, 산동의 치박(淄博) 채리(寨里)에서 북조(北朝)의 청자 가마터가 발견되었고, 하북·하남·산서의 몇몇 북조 시대 무덤들에서도 청자가 출토되었다. 예를 들어 하남 낙양의 위(魏)나라 원소(元邵)의 묘에서 일찍이 출토된 청자나 복양(濮陽)의 북제(北齊) 시대 이운(李雲)의 묘에서 출토된 청자육계관(靑瓷六系罐)은 태질(胎質)이 단단하고 고우며, 반쯤 유약을 발랐는데, 조형이 중후하며 문양 장식이 소박하고 단순하다. 하북의 북제 천통(天統) 2년(566년)에 조성된 최앙(崔昂)의 묘에서 출토된 청유사계관(靑釉四系罐)은 굳세고 힘이 있으며 소박하고 꾸밈이 없다. 이것들은 모두 북방의 질박하고 중후한 풍격을 지니고 있다. 산서 태원(太原)의 북제 시기 무덤에서 출토된 청자첩화병(靑瓷貼花瓶)은 전체적으로 황록색 유약을 시유하였는데, 매끄럽고 광택이 난다. 병은 아가리가 벌어져 있고, 목은 짧으며, 배는 볼록하고, 뚜껑에는 보주형(寶珠形) 손잡이가 달려 있으며, 아래쪽에는 연판문 장식 및 두 바퀴의 음각(陰刻) 연판을 붙였다. 병의 목 상부에는 둥글게 몸을 서린 용 세 마리를 흙으로 빚어 붙였고, 하부에는 각각 연판을 물고 있는 포수(鋪首) 세 개를 붙였다. 복벽(腹壁)에는 고리를 물고 있는 포수 세 개가 있다. 자기병[瓷瓶]은 굽는 불길이 세면 질이 단단해진다. 조형과 장식 수법은 남방 청자와 뚜렷하게 다르다.

　하북 경현(景縣)에 있는 북조 시기의 봉 씨(封氏) 묘에서 호(壺)·관(罐)·배(杯)·완(碗)·준(尊) 등 한 무더기의 청자가 출토되었는데, 제작 기법은 역시 남방과 구별된다. 기물들은 대부분 반쯤 유약을 칠하고, 하부의 태(胎)는 노출시켰으며, 유약 색의 푸른빛과 누런빛이 일정하지 않다. 다만 봉자회(封子繪)의 묘에서 출토된 네 건의 연화준(蓮花尊)은 아름다우면서 독특한데, 몸통에는 두루 연판을 조각하여 장

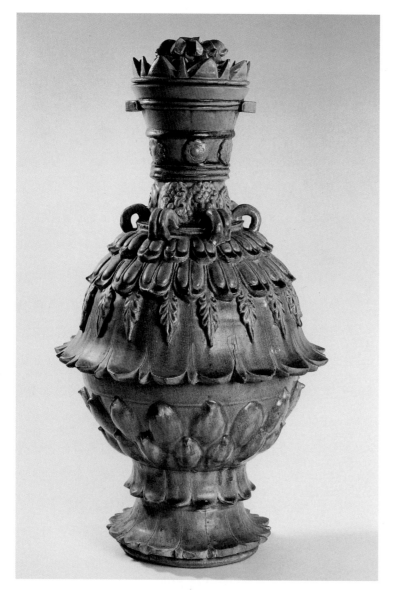

청자앙복련화준(靑瓷仰覆蓮花尊)

北朝

높이 63.6cm

1948년 하북 경현(景縣)에 있는 북조(北朝) 시기의 봉 씨(封氏) 묘에서 출토.

북조 시기의 봉 씨 묘에서 네 건의 대형 청자기들이 출토되었는데, 크기는 서로 비슷하다. 이러한 연화준은 몸통 전체에 청회색 유약을 시유하였는데, 유약 색은 투명하고 밝으며 광택이 난다. 조형은 화려하고 우아하며, 몸 둘레에 두루 연판(蓮瓣) 부조를 새겼고, 준의 목·어깨 등의 부위에는 또 초엽(草葉)·단화(團花-둥근 꽃)·단룡(團龍)·신수(神獸) 등의 무늬들로 장식하여 의취(意趣)가 매우 풍부하다.

식하였다. 뚜껑 가운데의 연판은 아래로 뒤집혀 있고, 바깥 둘레의 연판은 위를 향해 있다. 자기의 어깨에 3층으로 된 복련(覆蓮) 꽃잎 조각 장식이 아름다우며, 기복(器腹)에 두 줄의 연판이 위로 향해 있고, 기족(器足)에는 두 바퀴의 연판이 아래로 뒤집혀 있다. 연판은 위아래에서 서로를 돋보이게 해주며, 층층이 서로 맞닿아 있다. 목 부

분에 꽃·새·구름·용 등의 문양 장식들을 새겼다. 전체에 청회색 유약을 시유하였는데, 유약의 색은 밝고 투명하다. 이것은 남북조 시대의 연화준들 중에서도 뛰어난 작품이다.

남방에서는 청자 이외에, 동구요(東甌窯)의 표자(縹瓷-청자의 일종)와 덕청요의 흑자(黑瓷)가 각자의 특색을 지니고 있다. 그리고 백자는 청자보다 늦게 출현하였다. 문헌의 기록에 의하면, 백자는 진대(晉代)에 출현하였으며, 현재 알려진 것들 중 가장 이른 시기의 백자 제품은 하남의 안양에 있는 북제 무평(武平) 6년(575년)의 범수(范粹)의 묘에서 발견되었다. 이 묘에서 출토된 완(碗)·배(杯)·관(罐) 등 열 건의 백자는 기형이 청자와 가까워, 태체(胎體)가 곱고 희며, 유약의 색은 유백색(乳白色)이고, 유약 층이 얇고 매끄러운데, 이는 북조 말기에 태유(胎釉)를 조절하는 능력이 있었음을 보여준다. 그 중에서 백유장경병(白釉長頸瓶)과 사계연판관(四系蓮瓣罐)에는 모두 녹채(綠彩)가 칠해져 있어, 백자에 색깔을 칠하는 새로운 기술이 시작되었다. 장경병(長頸瓶)의 한쪽은 어깨부터 밑바닥까지 백유를 입히고, 그 위에 청록색의 색깔을 칠하였는데, 매우 눈부시게 빛난다. 또 이 묘에서 황유녹채(黃釉綠彩)의 연유(鉛釉) 도기(陶器)가 출토되었다. 황유도호(黃釉陶壺) 한 건은 호의 몸통 양쪽 면에 노래하고 춤추는 문양 장식을 모인(模印-54쪽 참조)하였는데, 인물은 호복(胡服)을 입었고, 코가 높아 변경 지역의 분위기가 농후하다. 유약 안에 색을 칠한 경우는, 산서 대동(大同)에 있는 북위 사마금룡(司馬金龍)의 묘에서 출토된 연유 도기에서도 볼 수 있는데, 그 가운데 흑유도마(黑釉陶馬)의 조형과 유약 색은 대단히 아름답다.

하남 복양(濮陽)에 있는 북제 시기 이운(李雲)의 묘에서 출토된 유도사계연판항(釉陶四系蓮瓣缸)·산서 수양(壽陽)에 있는 북제 시기 고적회락(庫狄回洛)의 묘에서 출토된 황유첩화연판준(黃釉貼花蓮瓣尊) 및 경

연유(鉛釉) : 산화연(酸化鉛)을 이용하여 보조 용제를 만들어, 1000℃ 이하에서 구운 다음, 이미 구워 만든 자기 위에 발라, 가마에 넣고 2차로 구워 만든 색유(色釉)를 가리킨다.

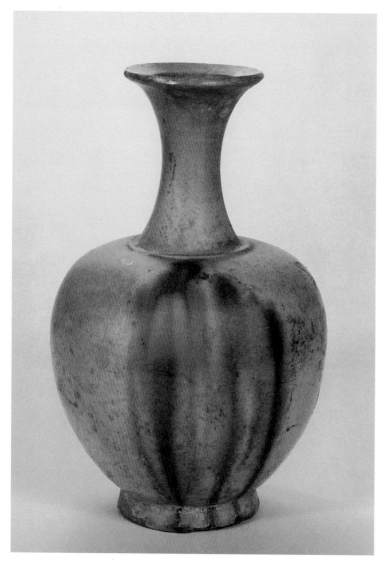

백자병(白瓷瓶)

北齊

높이 22cm, 구경(口徑) 6.7cm, 족경(足徑) 7cm

1971년에 하남 안양(安陽)에 있는 북제 시기 범수(范粹)의 묘에서 출토.

　범수(范粹)의 묘[북제(北齊) 무평(武平) 6년, 575년]에서 출토되었는데, 기물의 한쪽 면 견복부(肩腹部)의 유약 밑에 녹채(綠彩)가 보이며, 조형이 간결하고, 색채는 순수하며 조화롭다.

현(景縣)에서 출토된 황유사계병(黃釉四系瓶)은 모두 남북조 시기의 도자 공예가 이미 단색유에서 점차 채색유로 넘어가고 있었다는 것을 분명하게 보여준다.

　수나라가 존립했던 기간은 비록 짧았지만 도자 공예는 크게 발전하여, 도기는 점점 금속기나 칠기를 대신하는 중요한 일용품이 되었다.

　수대의 도자는 여전히 청자가 주를 이루었다. 전국적으로 이미 가

마터 열두 곳이 발견되었다. 북방에는 하북 자현(磁縣)의 고벽촌요(賈壁村窯)·하남의 안양요(安陽窯)와 공현요(鞏縣窯)·하북의 내구요(內丘窯) 등 네 곳이 있었고, 남방에는 호남의 상음요(湘陰窯)·사천의 공래요(邛崍窯)·광서의 계림요(桂林窯)·강서의 풍성요(豊城窯)와 임천요(臨川窯)·절강의 금화요(金華窯)와 상우요(上虞窯)·안휘의 회남요(淮南窯) 등 여덟 곳이 있었다. 그 중에서 오직 내구요 한 곳에서만 백자를 구워 만들었을 뿐이고, 그 외에는 모두 청자를 만들었다.

북방 청자는 대부분 일용품을 위주로 하였으며, 사계관(四系罐)·사계병(四系瓶)·고족반(高足盤)·발형기(鉢形器)·반(盤)·완(碗)·배(杯)·호(壺) 등이 있다. 그 중에서 반과 완의 수량이 가장 많다. 배와 완은 대부분 깊고 밑바닥이 평평하다. 고족반은 크고 작은 여러 종류의 형식들이 있다. 사계병은 높은 것과 낮은 것이 있는데, 목 부분에는 대부분 현문(弦紋-줄무늬)이 도드라져 있고, 어깨 부분 아래쪽은 점점 가늘어지며, 밑바닥은 평평하다. 사계관은 기복(器腹) 가운뎃부분의 지름이 가장 크고, 위아래는 안쪽으로 좁아진다. 아가리는 작고 곧으며, 복부에 현문이 한 가닥 돌아 있다. 북방 청자는 안양요가 대표적인데, 규모가 크고, 종류가 다양하며, 일용품 생산 이외에 자기용[瓷俑]과 명기(明器)를 구워 만들었다. 제품이 매우 정교하고, 태질은 중후하며 회백색을 띤다. 푸른빛 속에 누런빛이 번쩍거리는 청유(靑釉)를 기물(器物)의 안팎에 모두 시유했다. 안쪽은 탕유법(蕩釉法)을, 바깥쪽은 잠유법(蘸釉法)을 사용했다. 유약을 밑바닥까지 바르지는 않았지만, 자연스럽게 아래로 흘러내렸다. 어떤 것은 장식용 도안이나 문양이 있는데, 새기거나[刻], 긋거나[劃], 찍거나[印], 붙이는[貼] 등 네 종류의 방법으로 장식하였으며, 문양은 대부분 연화문(蓮花紋)과 인동문(忍冬紋)인데, 주로 병이나 호의 목·어깨·배 및 뚜껑의 표면과 반(盤)과 발(鉢)의 안쪽 부분에 장식되어 있다.

탕유법(蕩釉法) : 유약을 배체(坯體-굽지 않은 도자기) 안에 뿌려, 손이나 전용 기구를 이용하여 천천히 흔들어서, 유약이 배체의 안쪽 표면에 골고루 묻도록 하는 방법.

잠유법(蘸釉法) : 유약 속에 기물을 담가서 시유하는 방법.

남방의 청자는 양진(兩晉-동진과 서진)과 남조(南朝)를 기초로 계속 발전하였으며, 종류가 많이 증가하여, 팔계관(八系罐)·사계호(四系壺)·반구호(盤口壺)·단취호(短嘴壺)·고족완(高足碗) 등이 있는데, 형태는 북방 청자와 다르다. 남방 청자는 상음요(湘陰窯)가 대표적인데, 호남에서 출토된 청유인화타호(青釉印花唾壺)와 인화육계관(印花六系罐)은 기물 몸통의 돌출된 부위에 단화(團花)나 연판문(蓮瓣紋)을 찍어[印] 새겼으며, 강남의 풍격을 갖추고 있다. 남방 청자는 비교적 얇게 시유했기 때문에 개편(開片)이나 요변(窯變) 현상이 나타난다. 북방과 비교하면 장식을 더 중시하여, 문양이 수려하며, 타화문(朵花紋-꽃송이 문양)과 권초문(卷草紋)이 대부분이다. 장식 기법은 인화(印花)를 위주로 하고, 획화(劃花)와 첩화(貼花)를 배합하였다. 남경박물원(南京博物院)에 소장되어 있는 청자계수호(青瓷鷄首壺)는 반구(盤口)가 높고, 목이 가늘고 길며, 어깨의 한쪽 부분에 닭의 대가리[鷄首]를 만들었고, 다른 한쪽에는 용형(龍形)으로 곧게 선 손잡이를 만들었는데, 용의 입은 반호(盤壺)의 아가리 위를 물고 있다. 조형이 매우 섬세하고 아름답다.

하남 안양에 있는 장성(張盛)의 묘[수나라 개황(開皇) 15년, 595년]에서 출토된 백자로는 관(罐)·호(壺)·병(瓶)·단(壇)·삼족로(三足爐)·박산로(博山爐)·촛대[燭臺]·완(碗)·발(鉢)·분(盆) 등 일용품과 백자용(白瓷俑)이 있다. 이러한 백자들은 흰빛 속에 푸른빛을 띠고 있어 청자로 오인받기도 한다. 서안(西安)에 있는 이정훈(李靜訓)의 묘[수나라 대업(大業) 4년, 608년]에서 출토된 백자들은 태질이 비교적 희며, 유약을 칠한 면이 매끄럽고 윤이 나는데, 장성의 묘에서 출토된 것들과 비교하면 질이 높다. 그 중에서 백자이병쌍련병(白瓷螭柄雙連瓶)·백자용병계두호(白瓷龍柄鷄頭壺)와 백유상수용병호(白釉象首龍柄壺)는 조형이 독특하고 기형이 완전하며, 손상된 곳이 없는 수대(隋代)의 백자로,

개편(開片) : 도자기의 유약 표면이 자연스럽게 갈라져 가는 금들이 나타나는 현상을 말한다.

요변(窯變) : 자기를 가마에서 꺼냈을 때, 색깔·무늬·모양·소리·품질 등의 방면에서 특이한 변화가 나타나는 현상을 말한다.

인화(印花) : 판인(版印-형틀)으로 그림·꽃·글씨 같은 문양들을 눌러 찍는 방법으로, 도자기 등의 장식 기법 중 하나이다.

뛰어난 작품들이다. 하남 공현(鞏縣)에 있는 수대의 무덤에서 출토된 백유배(白釉杯)는 태체(胎體)가 몹시 얇기 때문에 잔의 몸통을 투과하여 희미하게 손가락을 볼 수 있다. 이는 하남 지역의 자기 제작 수준을 반영해주고 있다. 이 밖에 서안 곽가탄(郭家灘)에 있는 수대의 무덤에서 출토된 백자병(白瓷瓶)과 희위(姬威)의 묘에서 출토된 백자개관(白瓷蓋罐), 안휘 호현(亳縣)에 있는 수나라 대업 3년(607년)의 무덤에서 출토된 백자는 모두 수대 백자의 대표작들이다.

당대의 도자는 수대를 기초로 해서 한층 발전하여, '남방은 청자, 북방은 백자[南靑北白]'라는 국면이 출현하였다. 이와 동시에 성숙된 흑자(黑瓷)·황자(黃瓷)·화자(花瓷-무늬가 있는 자기)를 구워냈다. 가장 주목을 끄는 것이 중국 내외에 널리 알려진 당삼채(唐三彩)와 유하채(釉下彩)이다. 『도록(陶錄)』의 기록에 따르면, "도자는 당나라 때부터 성행하여, 처음으로 요(窯)의 이름이 등장했다[陶自唐而盛, 始有窯名]" 라고 한다. 일부 도자 제작 중심지들은 점차 유명한 가마[名窯]를 형성하였는데, 예를 들면 월요(越窯)의 청자(靑瓷)·형요(邢窯)의 백자(白瓷)·장사(長沙) 동관요(銅官窯)의 유하채회(釉下彩繪) 등이 그러한 것들이다. 당대부터 국내외 경제·문화 교류가 한층 강화됨으로써, 다량의 도자 수출이 촉진되어, 세계 도자 공예 발전에 거대한 영향을 끼쳤다.

당대의 청자는 당대 도자의 주류인데, 그 가마터는 남북에 널리 분포되어 있었다. 그 중에서 남방의 월요 청자가 가장 유명하고 가장 대표적이다. 주로 대외무역 항구인 명주[明州 : 지금의 절강 영파(寧波)] 부근에 분포되어 있었는데, 대표적인 것이 절강 자계현(慈溪縣)의 상림호요(上林湖窯)이다. 월요 청자의 태골(胎骨)은 비교적 얇고, 시유가 고르며, 청유(靑釉)는 밝고 매끄러우며 윤이 난다. 또 다구(茶具)를 많이 만들었는데, 이는 당시 차를 마시는 풍조가 성행했던 것과 관련이 있다. 육우

(陸羽)의 『다경(茶經)』에서 당시 각 지역의 자기로 만든 다구들을 평할 때, 이렇게 말했다. "완(碗)은 월요(越窯)가 가장 좋고, 정주(鼎州)가 그 다음이며, 무주(婺州)가 그 다음이고, 악주(岳州)가 또 그 다음이고, 수주(壽州)와 홍주(洪州)가 그 뒤를 잇는다. 혹자는 형주(邢州)를 월주(越州)보다 위에 두는데, 이는 터무니없다. 만약 형주의 자기가 은(銀)이라면, 월주의 자기는 옥(玉)이니, 형주의 자기가 월주의 자기만 못한 그 첫째 이유이다. 만약 형주의 자기가 눈[雪]이라면 월주의 자기는 얼음이니, 형주의 자기가 월주의 자기만 못한 두 번째 이유이다. 형주의 자기는 흰빛이라 차의 빛깔이 붉고, 월주의 자기는 푸른빛이라 차의 빛깔이 초록빛이 되니, 형주의 자기가 월주의 자기만 못한 그 세 번째 이유이다.[碗越窯上, 鼎州次, 婺州次, 岳州次, 壽州·洪州次, 或者以邢州處越州上, 殊爲不然. 若邢瓷類銀, 越瓷類玉, 邢不如越一也. 若邢瓷類雪, 則越瓷類氷, 邢不如越二也. 邢瓷白而茶色丹, 越瓷靑而茶色綠, 邢不如越三也.]" "월주(越州)의 자기와 악주(岳州)의 자기는 모두 푸른빛인데, 푸른빛은 차를 마시는 데 이롭다. 수주(壽州)의 자기는 누런빛이라 차의 빛깔이 자색이 되고, 홍주(洪州)의 자기는 갈색이어서 차의 빛깔이 흑색이 되니, 모두 차를 마시기에 적합하지 않다.[越州瓷·岳州瓷皆靑, 靑則益茶. 壽州瓷黃, 茶色紫. 洪州瓷褐, 茶色黑, 悉不宜茶.]"

현재 정주요를 제외한 그 밖의 여러 가마들은 모두 이미 발견되었으며, 유약의 색은 육우가 말한 바와 기본적으로 같다. 유약의 색과 태질을 보면 월요가 가장 섬세하다. 월요 자기의 자질(瓷質)·빛깔과 조형은 모두 당시 사람들의 극찬을 받았다. 월주(越州)의 청자는 국내외로 잘 팔려나갔으며, 또한 궁정에 바쳐서 사용되자, 조정에서 관

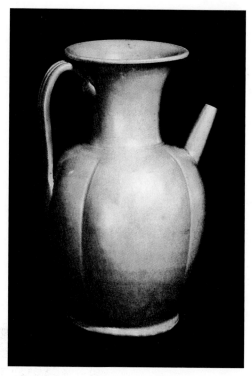

월요청자집호(越窯靑瓷執壺)
唐
높이 22.7cm, 구경(口徑) 10.4cm
1974년 절강 영파(寧波)에서 출토.
영파시 문물관리위원회 소장

1973년부터 1974년까지 절강 영파에서 월요 자기 몇 건이 출토되었다. 그 가운데 당나라 대중(大中) 2년(848년)의 낙관이 찍힌 운학문청자완(雲鶴紋靑瓷碗)이 있어 이것들이 모두 당대 제품임을 말해준다. 이러한 자기들은 사용한 흔적이 없고, 출토 지점이 해운 부두와 가까이에 있어, 해외에 판매하던 제품들로 여겨진다. 이 청자집호(靑瓷執壺)의 앞쪽에는 술을 따르는 주구(注口)가 달려 있고, 뒤쪽에는 손잡이가 있다. 복부는 참외 모양으로 만들었으며, 태질은 단단하고, 유질이 맑고 부드러우며, 조형이 우아하다.

청을 설치하여 만드는 것을 감독하였는데, 이때부터 역대 관요(官窯)가 처음 출현했다. 월요 청자를 또 '비색자(秘色瓷)'라고도 부른다. 섬서 부풍[扶風 : 현재의 홍평현(興平縣)]의 법문사(法門寺) 지하 궁전에서 출토된 16건의 월요 자기는, 의물장(衣物帳─의복과 기타 일용품의 내용을 기록한 장부) 가운데 '비색자'라고 명기되어 있다. 유약의 색은 청록색·청회색·청황색 등 다른 색을 띤다.

남방 청자는 단지 단순한 청유(青釉) 한 가지만이 아니라, 또한 청유갈반(青釉褐斑)·청유녹반(青釉綠斑)·청유갈록반(青釉褐綠斑)·청자유하채(青瓷釉下彩)·청자유하갈록채(青瓷釉下褐綠彩) 등의 종류들이 있다. 기형에는 관·호·병·배·완 등이 있는데, 완이 대부분이다. 이러한 자기들은 주로 중당(中唐)과 만당(晩唐) 시기의 무덤들에서 출토되고 있으며, 완과 반에는 여러 형식들이 있다. 절강 소흥의 당대 무덤에서 출토된 획화반(劃花盤)은 권족(圈足)이 낮고, 태체가 약간 두꺼우며, 장식 문양이 간단하고 호방하다. 중당과 만당 시기에는 또 꽃잎 모양의 아가리 네 곳이 튀어나온[花口四出] 반과 완이 있는데, 자기를 4등분하고 있으며, 제작 기법이 간단하고 예술적 효과가 훌륭하다.

호(壺)는 당대에 주자(注子)로 불렸는데, 절강 소흥에 있는 당대 원화(元和) 5년(810년)의 무덤에서 출토된 월요호(越窯壺)는 어깨 부분에 육각형의 작은 주구(注口)가 달려 있고, 주구와 서로 반대편에 굽은 손잡이가 붙어 있다. 호의 몸통에는 청황색 유약을 발랐는데, 유약의 색은 투명하고 윤택하며 금이 간 자잘한 무늬들이 나타나고 있어, 전형적인 당대의 풍격을 보여준다. 중당 시기의 호(壺)의 주구는 비교적 짧고, 만당 시기의 호의 주구는 비교적 길다. 호의 몸통에 나타난 사판과릉형(四瓣瓜棱形)은 조형이 독특하다. 또 페르시아 사산(Sasan) 왕조의 금은기(金銀器) 영향을 받아 봉두호(鳳頭壺)와 편호(扁

사판과릉형(四瓣瓜棱形) : 참외의 표면처럼 올록볼록한 모양의 줄기가 네 개인 형태.

사산(Sasan) 왕조 : 아르다시르 1세(Ardashir I, 226년부터 241년까지 재위)가 파르티아(Parthia) 왕국을 멸망시킨 뒤 건국하여, 266년부터 651년까지 존립했던 페르시아의 한 왕조이다. 오늘날의 이란 지역에 해당한다.

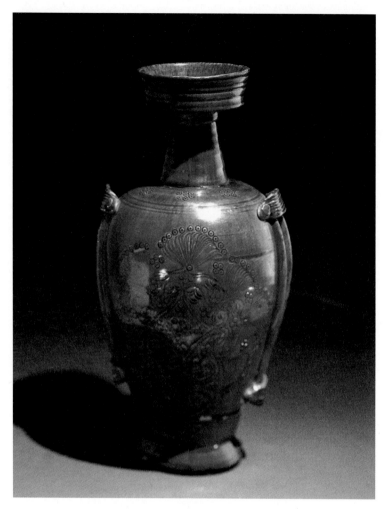

갈유반구천대병(褐釉盤口穿帶甁)

唐

높이 32.6cm, 구경(口徑) 9.3cm, 바닥 지름[底徑] 9.3cm

1960년 내몽고(內蒙古) 우란차부멍[烏蘭察布盟]의 토성자(土城子)에서 출토.

아가리는 반형(盤形)이고, 목은 가늘다. 반형 아가리 및 목 부분에 모두 현문(弦紋)을 새겼다. 어깨 부분이 풍만하고, 복부가 길며, 권족(圈足)은 바깥쪽으로 벌어져 있다. 어깨에는 6조(組)의 환점문(環點紋)으로 장식하고, 복부 양쪽에는 부채꼴 모양의 당초문(唐草紋)으로 장식하였다. 어깨 양측과 하복부에는 횡으로 대칭을 이룬 긴 통공(通空)이 있고, 위아래에 단추와 비슷한 것이 달려 있다. 조형은 변화가 풍부하고 정교하며 실용적이다.

壺)가 나타났다. 고궁박물원에 소장되어 있는 청유용병봉두호(靑釉龍柄鳳頭壺)는 호의 뚜껑과 몸통의 조형 및 문양 장식이 페르시아 사산 왕조의 금은기 특징을 받아들였으나, 또한 별도의 창의성도 지니고 있다. 병(甁)에는 쌍룡이병(雙龍耳甁)이 있으며, 배(杯)도 역시 외래의 영향으로 다리가 높고 위에 작은 환이(環耳)가 달려 있다.

당대의 청자는 전기(前期)에는 풍격이 질박하고 대부분 문양이 없다가, 후기에 점차 화려해진다. 장식 문양에는 사자(獅子)·난새[鸞—봉황과 비슷한 전설상의 영조(靈鳥)]와 봉황·앵무새·원앙·용수(龍水)·쌍어

각화(刻花) : 조각도를 이용하여 새긴 문양.

획화(劃花) : 나무칼·대나무 조각·송곳 등을 이용하여 얕은 선으로 새긴 문양.

인화(印花) : 아직 마르지 않은 도자기의 표면에 미리 만들어놓은 문양의 형틀을 찍어서 새긴 문양.

첩화(貼花) : 별도로 만들어서 붙인 문양.

(雙魚)·모란(牧丹)·연꽃·권초(卷草) 및 인물·산수 등이 있다. 장식 기법으로는 각화(刻花)·획화(劃花)·인화(印花)·퇴첩(堆貼) 등이 있는데, 선(線)의 조형이 원숙하고 유창하다. 이 시기에는 월요(越窯) 계통 이외에도 절강의 구요(甌窯)와 무주요(婺州窯)·호남의 악주요(岳州窯)·강서의 홍주요(洪州窯) 및 복건·광동·사천 등지에서도 여전히 청자를 생산하고 있었다.

당대 도자의 '남청북백(南靑北白)'이란 말은, 당시에 백자의 생산지가 주로 북방에 있었다는 것을 말해준다. 즉 하북·하남·산서·산동·섬서 등인데, 그 중에서 형요(邢窯)가 가장 유명하여, 남방의 월요와 함께 칭송되었다. 형요의 구체적인 지점은 최근에야 비로소 명백해지고 있다. 하북 임성현(臨城縣) 기촌(祁村)에서 백자 가마터가 발견되었는데, 출토된 백자가 문헌에 기록된 형요와 매우 비슷하여, 어떤 이는 이곳이 바로 형요였다고 이미 인정하고 있다. 1985년에 하북 내구현(內丘縣) 성북(城北)에서 당대 백자 가마터 한 곳이 발견되었다. 출토된 백자의 밑바닥에는 '盈(영)'이란 명문이 새겨져 있는데, 서안의 대명궁(大明宮) 유적지에서 출토된 '盈'이란 낙관이 찍힌 백자와 완전히 똑같으며, 따라서 내구요가 형요의 소재지임을 증명해주고 있다. 임성현 기촌의 가마는 내구현 형요에서 매우 가까운데, 그것은 형요의 일부분에 속했을 것이다.

내구와 임성 두 곳의 요들에서는 섬세한 자기와 투박한 자기의 두 종류가 생산되었지만, 투박한 자기가 주를 이루었다. 섬세한 백자는 궁정이나 상류사회에 제공되었고, 투박한 자기는 민간에서 널리 사용되었다. 그리하여 이조(李肇)는 『국사보(國史補)』에서 이렇게 말했다. "내구의 백자구(白瓷甌)와 단계(端溪)의 자석연(紫石硯)은 천하에서 귀천의 구분 없이 널리 쓰고 있다."[內丘白瓷甌, 端溪紫石硯, 天下無貴賤通用之.] 형요의 백자는 초당(初唐) 때부터 생산되기 시작하여 개원(開元)

과 정원(貞元) 시기에는 전국에 보급되었다. 육우(陸羽)의 『다경』에서 말하기를, 그것은 "은(銀)과 같다", "눈[雪]과 같다"라고 말하였다. 태(胎) 위에 흰 화장토(化粧土)를 바른 다음에 다시 희고 투명한 유약을 칠하면, 유약의 색이 흰색 속에서 누런 빛이 느껴진다. 자기의 안쪽에 온통 유약을 바르고, 자기의 바깥쪽엔 반쯤 유약을 발랐기 때문에 유약이 다리[足]까지 미치지는 않았지만 자연스레 밑으로 흘러내렸다.

당대 후기에는 자기 전체에 유약을 발랐으며, 자기의 몸통은 얇아지고, 유약은 매끄럽게 윤이 나며, 태유(胎釉)는 모두 흰빛이어서 밝고 깨끗했다. 기형은 소박하고 대범하며 문양을 장식하지 않았는데, 관·호·병·완·반·침(枕-베개)·촛대·완구 등이 있다. 완에는 옥벽저(玉璧底)·옥환저(玉環底)·권족(圈足) 등 세 종류가 있다. 호는 짧은 주구(注口)·쌍대형곡병(雙帶形曲柄)·평저(平底)로 이루어져 있으며, 관은 아가리가 둥글고 목이 짧으며, 침은 장방형으로 겉면에는 무늬를 새겨 장식하였다. 하북의 곡양(曲陽)과 하남의 공현(鞏縣) 등지에서 생산된 백자의 태질과 조형은 모두 내구의 백자보다 못했다.

당대의 도자는 청자와 백자 두 가지 이외에 황유(黃釉)·흑유(黑釉)·화유교태(花釉絞胎) 등의 도자들도 역시 성숙되기 시작하였다. 황유자(黃釉瓷)는 수대에 시작되어 당대에 성행하였으며, 안휘·하남·섬서·산서·하북 등지에서 모두 구워 만들었는데, 그 중에서 안휘 회남(淮南) 수주요(壽州窯)의 황자(黃瓷)가 가장 유명했다. 『다경(茶經)』에서 기물의 형태에는 완·잔(盞)·배(杯)·발(鉢)·주자(注子)·침·완구 등이 있다고 이미 언급하였는데, 태체(胎體)는 중후하고, 밑바닥은 평평하며 가운데가 오목하다. 태 위에 황색 화장토를 바른 뒤에 다시 투명한 황유를 칠하여, 유약의 표면은 밝게 윤이 나고 매끄러운데, 두껍게 바른 유약은 아래로 흘러내리면서 표면에 개편열(開片裂) 현상이

옥벽저(玉璧底)·옥환저(玉環底)·권족(圈足) : 바닥의 형태들을 말하는 것으로, 옥벽저는 옥벽처럼 넓적한 바닥에 가운뎃부분만 오목하게 들어간 것을 가리키며, 옥환저는 옥가락지처럼 밑바닥의 테두리 부분만 동그랗게 튀어나온 것을 가리키며, 권족은 테두리 부분이 높게 솟아오른 것을 말한다.

쌍대형곡병(雙帶形曲柄) : 두 개의 띠 모양으로 된 굽은 손잡이.

개편열(開片裂) : 유약을 칠한 도자의 표면에 자연스럽게 가는 금이 가는 현상.

나타났다.

흑유자(黑釉瓷)는 한대 말기에 강남에서 시작되었지만, 북조 말기에는 북방에서도 생산되었다. 당대의 흑자(黑瓷)는 섬서·하남·산동 등 세 성(省)에서 주로 생산되었으며, 그 중에서 산동 치박요(淄博窯)의 생산량이 가장 많았다. 치박 흑자의 기형은 완(碗)이 주를 이루었지만, 병(瓶)·호(壺)·관(罐)·노(爐) 등도 있었다. 대부분 밑바닥이 평평하고, 가운뎃부분이 약간 오목하다. 조형은 중후하고 질박하며 고상하고, 유색은 칠흑빛으로 밝고 촉촉하게 윤기가 난다.

화유자(花釉瓷)는 당대에 양진(兩晋-동진과 서진)의 청유갈반(青釉褐斑) 장식을 계승하여 만든 것으로, 짙은 색(흑색·황색·갈색·다갈색·하늘색)의 유약 위에 연한 남색과 같은 옅은 색 반점을 장식하여 구워 만들었다. 당대에는 이를 화자(花瓷)라고 불렀다. 어떤 반점은 규칙적으로 배열하고, 어떤 것은 마음 내키는 대로 그렸으며, 어떤 것은 마치 파문(波紋)과도 같은데, 짙은 색과 옅은 색이 대비를 이루어, 색채가 아주 선명하다. 기형은 단(壇)·호·병·반·요고(腰鼓-도자로 만든 북) 등이 있지만, 호와 관이 대부분이며, 고궁박물원에 소장되어 있는 천람유갈반관(天藍釉褐斑罐)은 장중하며 힘차다. 또 다른 소장품인 화자요고(花瓷腰鼓) 한 건은 북의 몸통에 일곱 개의 줄무늬가 돌출해 있고, 흑유에 옅은 남색의 큰 반점을 넣었는데, 웅장하고 힘차며 솜씨가 뛰어나고 교묘하다. 당대에 남탁(南卓)은 『갈고록(羯鼓錄)』에서 이렇게 말했다. "화유자고(花釉瓷鼓-무늬가 있는 도자로 된 북)는 청주(青州)의 석말(石末)이 아니며, 바로 노산(魯山)의 화자(花瓷)이다.[花釉瓷鼓不是青州石末, 卽是魯山花瓷.]" 그것이 주로 하남과 산동에서 생산되었음을 말해주는데, 현재 화자 표본이 이미 발견된 곳들로는, 하남 겹현(郟縣)의 황도요(黃道窯), 하남 노산(魯山)의 단점요(段店窯)·내향요(內鄕窯)·우현(禹縣)의 하백욕요(下白峪窯) 및 산서의 교성요(交城

窯), 섬서 동천(銅川)의 요주요(耀州窯) 등이 있다. 노산요와 우현요에서 생산된 요고의 형체는 큰 편이며, 바탕이 비교적 두껍고, 형상과 구조는 고궁박물원에 소장되어 있는 요고와 같다. 산서 교성(交城)과 섬서 동천에서 생산한 것은 형체가 비교적 작고, 바탕이 얇으며, 시대도 늦은 편에 속한다.

교태(絞胎)는 당대의 도자 가운데 새로운 기법으로, 흰색과 갈색의 두 가지 자토(瓷土)를 번갈아 섞고 나서, 아직 굽지 않은 날그릇의 형태를 갖춘 뒤, 유약을 발라 불에 구워 도자를 만드는데, 교태의 무넛결은 나무 무늬와 비슷하고, 변화가 다양하여 같은 문양을 찾아볼 수 없다. 교태자(絞胎瓷)는 주로 섬서와 하남 두 지역의 무덤들에서 출토되는데, 출토된 기명(器皿)들로는 배(杯)·완(碗)·접(碟)·타호(唾壺)·침(枕) 등이 있다. 교태침(絞胎枕)은 세 종류가 있는데, 하나는 교태편(絞胎片)을 표면에 붙인 것이고, 하나는 전체가 교태인 것이고, 또 하나는 교유(絞釉)를 칠한 것인데, 하남의 공현요(鞏縣窯)에서는 잔편(殘片)이 출토되었다. 상해박물관에 소장되어 있는 교태첩면화침(絞胎貼面花枕)은 침의 표면에 3조(組)의 단화(團花─둥근 자수 무늬)가 있으며, 바닥 부분에 '杜家花枕'이라고 글씨를 새겼다. 그 외에 '배가(裴家)'나 '원가(元家)' 화침이 전해지고 있어, 전문적으로 자침(瓷枕)을 생산하던 작업장이 있었다는 것을 알 수 있다. 이 밖에 섬서 건현(乾縣)의 의덕태자(懿德太子) 묘에서도 교태기마사렵용(絞胎騎馬射獵俑) 한 건이 출토되었는데, 이것은 현재 오직 하나뿐인 교태자소(絞胎瓷塑)이다.

당대에는 청자가 성숙되었던 기초 위에서, 장식 기법을 확대하기 위해 칼로 그림을 새기기도 하고 또 붓으로 그림을 그리기도 하여, 유하채회(釉下彩繪)를 생산하였다. 유하채는 아직 굽지 않은 도자기 위에 갈채(褐彩)와 녹채(綠彩)로 도안을 그린 다음에, 투명한 청유

교유(絞釉): 도자기의 표면 장식 기법의 일종으로, 유약 속에 착색제를 섞으면 두 종류의 색료(色料)가 쉽게 용해되지 않는 점을 이용하여, 약간 저어준 다음, 아직 굽지 않은 도자기 위에 발라 굽는 유약.

(靑釉)를 덧칠하여 고온에서 구워 만든 것이다. 당대에 유하채는 아직 보편화되지 못했고, 단지 호남 장사(長沙)의 동관요(銅官窯)와 사천 성도(成都)의 공래요(邛崍窯)에서만 구워 만들었다. 그 중에서 장사요의 생산량이 가장 많았고, 판로도 매우 넓었다. 대외무역 항구인 양주(揚州)나 영파(寧坡)에서 많이 출토되고 있는데, 이는 당시에 이미 대량으로 수출하고 있었다는 것을 말해준다. 장사요의 유하채는 생산했던 기간이 길지 않고, 중·만당 시기에만 성행하였다. 장식의 소재로는 인물·산수·새와 짐승·화훼와 오언시(五言詩) 등이 있으며, 대부분이 기물의 배 부위에 장식되어 있고, 붓의 사용이 간결하고 호방하여 조형이 생동감 있고 활기차다. 기형으로는 호·관·병·합(盒) 등이 있으며, 그 변화가 다양하고 양식이 매우 풍부하다. 일용 도자 이외에 장사요에서 생산한 자소동물완구(瓷塑動物玩具)는 대단히 생동적인데, 어떤 것은 불어 소리를 낼 수도 있었다. 장사요에서는 또한 각기 다른 반점 문양[斑紋]으로 장식한 청유자기(靑釉瓷器)를 생산했는데, 청자갈반(靑瓷褐斑)·청자녹반(靑瓷綠斑)·청자갈록반(靑瓷褐綠斑) 등으로 구성된 문양 장식이 있다. 모인첩화(模印貼花)도 역시 장사요의 또 다른 장식 기법으로, 이런 종류의 문양 장식은 주로 호(壺)와 관(罐)에 사용되었다. 문양으로는 쌍어(雙魚)·단화(團花)·동자좌련(童子坐蓮)·무악호용(舞樂胡俑)·좌사(坐獅)·포도작조(葡萄雀鳥) 등이 있다.

당삼채(唐三彩)는 동한(東漢) 이래의 녹유(綠釉)와 황유(黃釉) 도자를 종합한 기초 위에서, 또 페르시아의 남유(藍釉)를 도입하여 새롭게 구워 만든 일종의 저온연유도기(低溫鉛釉陶器)이다. 백색의 찰흙으로 태(胎)를 만들고, 구리·철·망간·코발트 등의 광물로 유료(釉料) 착색제를 만든 다음, 유약 속에 조용제(助熔劑)로 납을 첨가하여, 맨 마지막에 800℃ 정도의 저온에서 굽는다. 유색(釉色)이 녹색(구리)·붉은색(철)·남색(코발트) 등 세 가지여서 당삼채라고 불리지만, 실제로는

모인첩화(模印貼花) : 도자 장식의 일종으로, 대부분이 서진(西晉)부터 수(隋)·당(唐)까지의 청자 장식에서 볼 수 있다. 태토(胎土)를 원료로 하여, 모형으로 찍거나 모형으로 빚는 방법으로, 각종 문양을 만들어, 점토액을 이용하여 기물의 표면에 붙인 다음, 유약을 발라 굽는 것을 말한다.

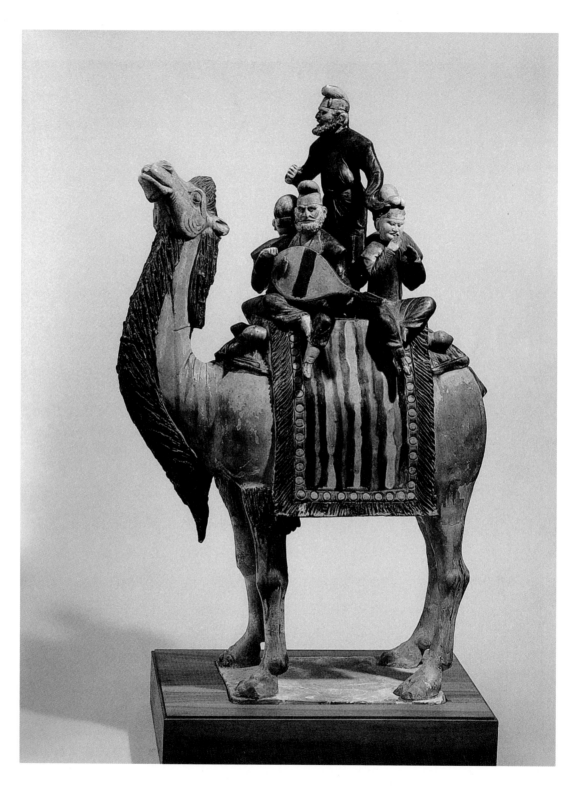

안료가 서로 스며들어 수많은 새로운 색깔들을 만들어내기 때문에 현란하고 색채가 다양하여, 화려하고 웅장하다. 현재 발견된 삼채 가마터들은 하남 공현(鞏縣)·섬서 동천(銅川)·하북 내구(內丘)인데, 공현 가마터의 면적이 가장 크고 품질도 가장 뛰어났다. 서안과 낙양에서 출토된 삼채 기물들은 대부분이 공현의 제품들이다. 주로 명기(明器)와 용(俑)으로 사용되었던 삼채 도기는, 건축·가구·일용품·희축(犧畜)·인물 등 그 양식이 대단히 많았다.

현재 출토된 당삼채를 살펴보면, 대략 당나라 고종 시기에 시작되어 개원(開元) 연간(713~741년)에 성행하다가 천보(天寶-742~756년) 이후에는 점차 쇠락하였다. 섬서와 하남의 당대 무덤들에서 출토된 당삼채 기물의 수는 대단히 많은데, 대다수가 성당(盛唐) 시기의 무덤들에서 출토되었다. 그 품질도 비교적 좋은 편이고, 조형이 매우 다양하며, 유색은 광택이 나고, 색채가 화려하며 아름답다. 그리고 정교하면서도 아름다운 도용(陶俑)의 제작은 당대의 높은 예술적 성과를 반영하고 있다. 당삼채는 동양과 중국에서 후대의 도자 발전에 매우 큰 영향을 미쳤는데, 예컨대 외국의 페르시아 삼채·이슬람 삼채·신라 삼채·나라[奈良] 삼채와 중국의 요삼채(遼三彩)·송삼채(宋三彩) 등은 모두 그 영향을 받았다.

성당(盛唐) : 당나라 현종(玄宗)이 재위한 개원(開元-713~741년)~천보(天寶-742~756년) 연간을 가리키며, 대체로 8세기 상반기에 해당한다. 이때 국가를 통일했고, 경제가 번영했으며, 정치가 진보하고, 문화가 발달했으며, 대외 교류가 빈번해져, 사회가 자신감에 충만했는데, 이 시기는 당대의 절정기였을 뿐만 아니라, 중국 봉건 사회의 최전성기였다.

|제4절|
옻칠 공예

칠기 공예는 전국(戰國) 시대와 한대에 고도로 발전하였다. 위·진·남북조 시기에 도자기가 광범위하게 사용되자, 민간의 칠기 일용기명(器皿)이 감소하고, 점차 공양을 하거나 감상을 위한 물품으로 만들어지면서, 옻칠 공예는 여전히 새로운 돌파구를 찾았다. 귀족들이 사용한 칠기 품목은 여전히 적지 않았으며, 제작도 정교했다. 조조(曹操)의 『상잡물소(上雜物疏)』에 순은참루대칠화서안(純銀參鏤帶漆畫書案)·칠화위침(漆畫韋枕)·흑칠위침(黑漆韋枕)·칠원유타호(漆園油唾壺)·상거칠화중궤(上車漆畫重几)·순은칠대경(純銀漆帶鏡)·은루칠갑(銀鏤漆匣)·칠화엄기(漆畫嚴器) 등의 명칭이 나온다.

안휘 마안산(馬鞍山)에 있는 동오(東吳)의 장군 주연(朱然)의 묘에서 출토된 한 무더기의 칠기들도 역시 당시 칠기 공예의 수준이 높았다는 것을 분명하게 보여주고 있다. 주연의 묘에서 출토된 칠기는 안(案-책상)·반(盤)·이배(耳杯)·합(盒)·호(壺)·준(樽-술통)·염(奩-화장상자)·비(匕-숟가락)·작(勺-술 따위를 뜰 때 쓰는 기구)·빙궤(憑几-몸을 기대는 작은 책상)·자[尺] 등 60여 건이다. 빙궤는 단지 검은 칠만 입혔을 뿐 문양 장식은 없으며, 몇 건의 칠반(漆盤)도 역시 문양이 없는 단색으로, 매끄럽고 질박하여 품질이 전에 비해 좋아졌다. 흑색·홍색·황색 등 세 가지 색깔이 뒤섞인 서피이배(犀皮耳杯) 한 쌍은 색채의 층차 변화가 자연스럽다. 추각창금흑칠합개(錐刻戧金黑漆盒蓋)의 운기문(雲氣紋-옅은 구름 문양) 속에는 두 손으로 검을 쥐고 있고, 부절과 깃발

서피이배(犀皮耳杯) : 서피(犀皮)는 옻칠 공예의 한 기법으로, '호피칠(虎皮漆)' 혹은 '파라칠(波羅漆)'이라고도 한다. 제작 방법은, 우선 생칠에 석황(石黃)을 넣어 끈적끈적하고 걸쭉한 칠을 만들고, 그것을 기물의 태체 위에 발라, 높이가 고르지 않고 울퉁불퉁한 표면을 만든 다음, 다시 오른손 엄지손가락으로 가볍게 칠을 쌓아올려 하나하나 작고 뾰족하게 돌기를 만든다. 끈끈한 칠을 그늘에서 투명하게 말린 다음, 윗면에 다시 한 층 한 층씩 서로 다른 색의 칠을 쌓아올려 각종 색이 엇갈리면서도 일정한 규율이 없도록 만든다. 마지막으로 전체 몸통을 갈아서 고르게 만든다. 이렇게 만든 서피칠의 겉모습은 '표면이 빛이 나고, 문양은 서로 다른 색의 칠 층(層)으로 구성되기 때문에, 어떤 것은 떠가는 구름이나 흐르는 물 같기도 하고, 혹은 소나무 줄기의 주름 문양 같기도 하다. 얼핏 보면 매우 고른 것 같지만, 자세히 보면 변화가 풍부하고, 정해진 규칙이 없다. 도안은 자연 그대로 유동적이며, 색채는 찬란하여, 대단히 아름답다.

을 들고 있는 인물과 신금이수(神禽異獸) 65구(軀)가 있는데, 금색 선이 둥둥 떠 있는 것 같고, 눈부시게 현란하다.

채회칠기(彩繪漆器)로는 궁위연악안(宮闈宴樂案)·계찰괘검반(季札掛劍盤)·백리해회고처반(百里奚會故妻盤)·백유비친반(伯楡悲親盤)·무제상부인반(武帝相夫人盤)·귀족생활반(貴族生活盤)·동자대곤반(童子對棍盤)·조수어문격(鳥獸魚紋鬲)·봉문비(鳳紋匕) 등의 칠화(漆畫) 기명(器皿)들이 있는데, 궁위연악안은 길이가 82cm, 너비가 56.5cm이다. 검은 옻칠 바탕에 궁위연악도를 그려 넣었는데, 그림의 왼쪽 위에 커다란 휘장이 쳐져 있으며, 휘장 가운데에는 제후가 바닥에 앉아 연회를 베풀고 있고, 휘장 아래쪽에는 네 명의 무사가 도끼를 쥔 채 줄지어 서 있다. 왼쪽 아래에는 여자들이 직접 가지런히 음식을 들고 궁문의 안팎을 오가고, 오른쪽 아래에는 네 명의 우림랑(羽林郎-근위병)이 활을 잡고 시위하며 서 있다. 휘장 오른편으로 바닥에 평악후(平樂侯)·도정후(都亭侯)와 부인이 무릎을 꿇고 앉아 있다. 화면 속에는 농환(弄丸)·검무[舞劍]·농륜(弄輪)·심동(尋橦)·연도(連倒) 등 갖가지 곡예를 실행하고 있고, 오른쪽의 세 사람은 북을 치거나 나발을 불고 있다. 사방 둘레에는 운문(雲紋)·만초(蔓草-덩굴풀)·새와 짐승으로 장식하였다. 안(案)의 바닥에는 붉은 옻칠을 하였고, 그 가운데에 전서(篆書)로 '官'자가 씌어 있다.

계찰괘검반은 직경이 24.8cm인데, 반(盤)의 한가운데에 춘추 시대 오나라의 계찰(季札)이 서(徐)나라 왕의 무덤에 보검을 걸어놓았다는 고사(故事)가 그려져 있다. 그 바깥쪽의 붉은 옻칠을 한 바닥 위에 동자와 백로가 물고기 잡는 모습을 한 바퀴 그렸고, 맨 바깥쪽의 검은 옻칠 바탕 위에다 수렵문(狩獵紋)을 한 바퀴 그렸다. 뒷면에 검은 옻칠을 하고, 바닥에 붉은 칠로 "蜀郡造作牢"라고 썼다. 그 밖의 칠화들 역시 모두 구도가 생동감이 있으며 강렬한 생활의 정취를 담고

농환 : 구슬을 공중에 던졌다가 손으로 받는 놀이.

있다. 촉군(蜀郡)에서 생산된 이러한 칠기들은 당시의 회화 수준을 반영하고 있는 중요한 공예품들이다.

북조의 칠기들 중 중요한 발견은 산서 대동의 사마금룡(司馬金龍) 묘에서 출토된 칠화병풍(漆畫屛風)과 영하(寧夏) 고원(固原)에서 출토된 칠관(漆棺)이다. 병풍은 비교적 완전한 다섯 폭 병풍[五扇]으로, 병풍의 겉면에는 붉은 옻칠을 고르게 입히고, 층을 넷으로 나눈 다음, 검은 선으로 고성(古聖)·선현(先賢)·열녀 등 인물고실화(人物故實畫)를 그렸다. 채색 그림에는 황색·백색·청색·녹색·등황색[橙-오렌지색]·남색 등을 사용하였다. 병풍의 채색화는 세상에 전해지고 있는 〈여사잠도(女史箴圖)〉·〈열녀도(列女圖)〉와 함께 위·진·남북조 시대의 회화 수준을 증명하고 있다.

고원의 칠관은 뚜껑 겉면의 앞쪽 끝에 동왕공(東王公)·서왕모(西王母)를 그렸고, 위쪽에 해와 달을 그렸으며, 한가운데는 은하수를, 양 옆에는 덩굴가지[纏枝] 도안과 조수(鳥獸)·신선을 그렸다. 관의 전당(前檔-앞쪽 널판)에는 선비(鮮卑)족의 복장을 한 묘 주인의 모습이 그려져 있고, 옆에는 시종이 서 있으며, 아래쪽 양 옆에는 두 보살(菩薩) 입상이 있다. 관의 양 옆을 위아래 3층으로 나누고, 위층은 효행도(孝行圖)로, 효자인 순(舜)·곽거(郭巨)·채순(蔡順)·윤길보(尹吉甫) 등을 그렸는데, 이들이 모두 선비족의 복장을 한 것은, 전통 제재(題材)가 지방화(地方化)했음을 나타내주는 것이다. 각 폭의 그림들마다 삼각형의 화염문(火焰紋)으로 간격을 두었고, 방제(榜題)를 붙였다. 중간층에는 연주귀배문(聯珠龜背紋) 도안을 그렸고, 아래층에는 수렵도(狩獵圖)가 있다. 칠화는 화려하며 섬세하고 아름다운데, 변방 지역의 민간 칠기 공예와 회화 수준을 이해할 수 있는 실물 자료를 제공해주고 있다.

삼국(三國)의 양진(兩晉) 이전에 칠의 색은 홍색·흑색·황색이 대

과 신하는 또렷한데, 나머지는 분명하지 않다. 병풍의 내용은 열녀·효자·고인(高人)·일사(逸士)이며, 회화의 풍격은 여사잠도(女史箴圖)와 비슷하다.

동왕공(東王公) : 동왕공은 서왕모(西王母)와 함께 도교에서 숭상하는 신이며, '목공(木公)' 혹은 '동화제군(東華帝君)'이라고도 불린다. 그 기원은 전국(戰國) 시대로 거슬러 올라갈 수 있는데, 당시 초(楚)나라 땅에서는 '동황태일(東皇太一)'신 혹은 '동군(東君)'을 믿었는데, 이는 곧 신화화(神話化)한 태양신으로서, 이것이 동왕공의 전신(前身)이다. 원래는 중국 고대 신화 속에 나오는 남신(男神)이었는데, 후에 도교에서 남선(男仙)의 우두머리로 숭상하게 되었다.

서왕모(西王母) : 남쪽 곤륜산(崑崙山)의 요지(瑤池)에 살며 불로불사(不老不死)의 영약을 가졌다고 전해지는 중국 고대 신화 속의 여신.

선비(鮮卑)족 : 중국의 북방에 존재했던 몽고 퉁구스계 유목민족으로, 그 기원은 동호(東胡)의 부락에 속했으며, 대흥안령(大興安嶺) 산맥에서 일어났다. 이후 동한(東漢)에 귀속되었다.

병풍 칠화 〈열녀고현도(列女古賢圖)〉

北魏

나무 바탕에 칠회(漆繪)

높이는 각각 약 80cm, 길이는 약 20cm

1966년 산서 대동(大同)의 석가채(石家寨)에 있는, 북위 사마금룡(司馬金龍)의 묘에서 출토.

산서성박물관 및 대동시박물관에 나뉘어 소장됨.

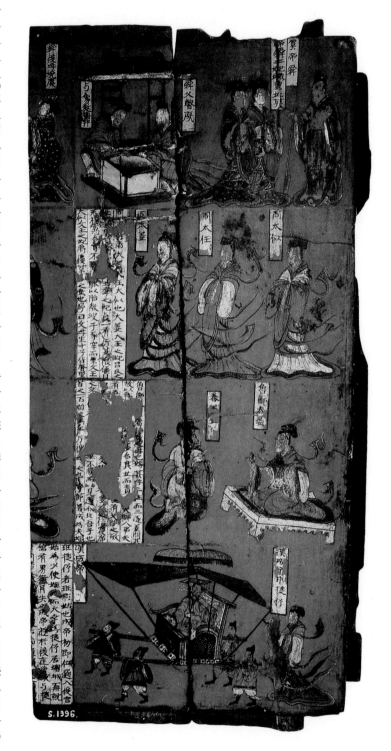

묘 주인인 사마금룡은 북위 태화(太和) 8년(484년)에 사망했기 때문에, 칠화 병풍은 당연히 이 시기보다 늦지 않을 것이다. 칠화 병풍은 모두 다섯 폭이고, 별도로 약간의 잔여물이 있다. 칠판(漆板)의 양쪽에 모두 그림이 있는데, 한쪽은 비교적 잘 보존되었지만, 다른 한쪽은 심하게 칠이 벗겨져 떨어져나갔다. 다섯 폭의 칠화는 비교적 완전하다. 위아래로 모두 4층이고, 각층의 높이는 19~20cm이며, 모두 방제(榜題)와 제기(題記)가 붙어 있다.

첫째 폭과 둘째 폭을 이어 맞춘 다음에 볼 때, 정면에는 순서에 따라 순이비(舜二妃)·주실삼모(周室三母)·노사춘모(魯師春母)·반희사련(班姬辭輦) 등의 고사에 관해 그렸으며, 뒷면에는 순서에 따라 이선양고(李善養孤)·효자이충(孝子李充)·소식섬빈(素食贍賓)·여리박빙(如履薄冰) 등의 고사에 관해 그렸다. 셋째 폭에는 정면의 위로부터 아래로 순서에 따라 계모도산(啓母塗山)·노지모사(魯之母師)·손숙오(孫叔敖)·한화제후(漢和帝后)에 관해 그렸고, 그 뒷면은 노의고자(魯義姑姉) 및 초성정무(楚成鄭督)·초자발모(楚子發母) 제기 등으로 되어 있다. 넷째 폭과 다섯째 폭을 이어 맞춘 다음에 볼 때, 순서에 따라 손숙오모(孫叔敖母)·위령부인(衛靈夫人)·제전직모(齊田稷母)·유령(劉靈) 등의 고사에 관해 그렸고, 다른 한 면의 첫째 그림은 개자추(介子推) 고사와 비슷하며, 두 번째 그림은 제(齊)나라 선왕(宣王)

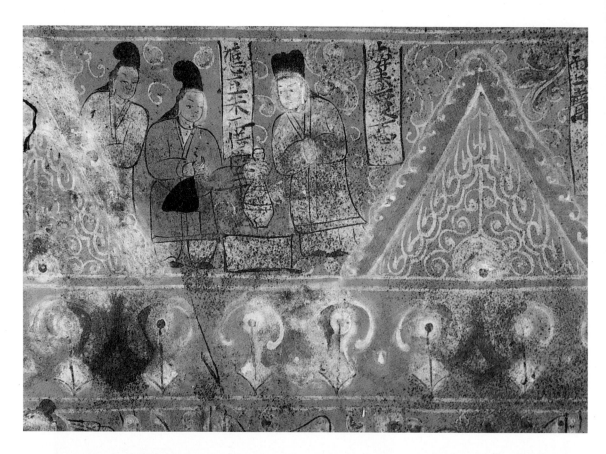

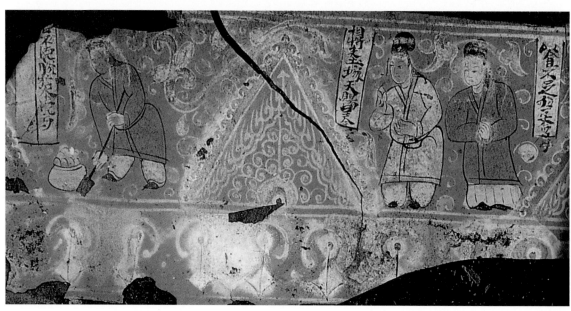

관목(棺木)이 훼손되었지만 칠화 잔편들은 아직 붙이고 맞추어 복원할 수 있으며, 네 부분의 칠화가 현존하고 있다. 관 뚜껑은 잔편의 길이가 180cm, 너비가 105cm이다. 앞쪽 끝에 집 두 채가 그려져 있는데, 그 가운데에 팔짱을 낀 채 책상다리를 하고 앉아 있는 동왕공(東王公)과 서왕모(西王母)를 그렸다. 평상의 뒤쪽에는 남녀 시종이 좌우에 서 있고, 위에는 해와 달·금시조(金翅鳥)가 있다. 중간을 관통하는 은하수는 날아가는 새와 헤엄치는 물고기로 장식되어 있다. 관 뚜껑의 나머지 부분에는 덩굴가지·권초(卷草) 도안과 기이한 새와 짐승들이 가득 그려져 있어, 상서로운 기운이 농후하다.

전당(前檔-앞쪽 당판)에는 묘 주인이 연회를 베푸는 장면이 그려져 있는데, 세로가 52cm(남아 있는 부분), 가로가 110cm로, 작품의 풍격이 사실적이다. 묘 주인은 머리에 높은 관(冠)을 썼고, 선비족(鮮卑族)의 복장을 하였으며, 오른손에는 술잔을, 왼손에는 주미(塵尾)를 쥐고 있는데, 그 자태가 한가하고 고요하다. 옆에는 목이 가는 병과 네 명의 시종들이 있다. 아래쪽 중간은 훼손되어 완전하지 못하지만, 좌우에 보살상이 각각 한 존씩 있는데, 그 자태가 우아하다.

양쪽 변의 관의 옆쪽 내용은 3층으로 나뉜다. 상층에 효행도(孝行圖)를 그리고, 삼각화염문(三角火焰紋)으로 간격을 두었으며, 각 폭마다 방제(榜題)를 써놓았는데, 순서에 따라 순(舜 : 8폭)·곽거(郭巨 : 3폭)·채순(蔡順 : 1폭)·윤백기(尹伯奇▶

부분이었는데, 문헌 기록에 의하면 이 시기에는 또 녹침칠(綠沈漆)이나 반칠(斑漆)·협저(夾紵) 등의 신품종들이 나왔다. 녹침칠은 색이 짙은 녹색인데, 마치 물건이 물에 가라앉은 듯이 색이 짙고 차분하며 우아하기 때문에 녹침이라 부른다. 진(晉)나라의 왕희지(王羲之)가 일찍이 어떤 사람이 선물한 녹침칠 붓대를 받고, 금동으로 조각하여 상감한 붓대에 못지않다고 인정했으니, 녹침칠이 당시에는 매우 진귀한 색칠(色漆)의 종류였음을 알 수 있다. 송대 원가(元嘉) 시기(424~453년)에 어사중승(御史中丞)인 유정(劉楨)이 일찍이 상소를 올려 광주자사(廣州刺史) 위랑(韋朗)을 탄핵하였는데, 그 이유의 하나가 바로, 그의 생활이 사치스러워 녹침칠로 병풍을 만들었다는 것이었다.

반칠(斑漆)은 몇 가지 색칠(色漆)과 서로 혼합하여 얼룩무늬를 이룬 칠기인데, 때로는 단색 칠로 명암이 서로 다른 얼룩무늬 효과를 만들어내기도 했다. 이런 종류의 옻칠은 문헌 기록에는 보이지만 세상에 전해지는 유물은 찾아볼 수 없다.

협저 칠기는 이태(泥胎-진흙으로 빚은 형태) 모형 위에, 칠에 적신 굵은 삼베를 적게는 7~8겹, 많게는 10겹으로 겹겹이 덧붙이고, 칠이 마른 다음 이태 모형을 제거한 것이다. 당시에 태(胎)를 제거하는[脫胎] 기술로 불교 행상(行像)을 제작하기 시작하자 불사 활동이 편리해졌다. 협저 행상은 조각가인 대규(戴達)가 처음 만들었다고 전해지는데, "초은사(招隱寺)를 세우고, 손으로 다섯 개의 협저상을 스스로 만들었는데, 상들이 비할 바 없이 훌륭하였다[造招隱寺, 手自製五夾紵像, 并像好無比]"[『석법림(釋法琳)』·「변정론(辯正論)」 권3]라고 한다. 양(梁)나라의 간문제(簡文帝) 소강(蕭綱)은 〈위인조장팔협저금박상소(爲人造丈八夾紵金薄像疏)〉를 받았는데, 이는 남조 시기에 대단히 높고 큰 협저상이 있었음을 말해준다. 당대(唐代)에 협저상은 여전히 유행하였다. 『소씨문견후록(邵氏聞見後錄)』에서 소세장(蘇世長)이 무공(武功-섬서성

에 소속된 현의 이름)에 있는 당나라 고조(高祖)의 저택에서 "당나라 두황제의 칠상(漆像)을 보았다"라고 하였으니, 당시에도 협저소조인상(夾紵塑造人像)을 사용하였다는 것을 말해준다. 수공(垂拱) 4년(688년)에 무측천(武則天)이 명당(明堂)을 세우고 설회의(薛懷義)에게 협저 대상(大像)을 만들도록 명했는데, 그 상의 새끼손가락 안에는 수십 명이 들어갈 수 있었다.

『도화견문지(圖畫見聞志)』의 「여귀진전(厲歸眞傳)」에는 이렇게 기록되어 있다. "이전에 남창(南昌)의 신과관(信果觀)을 유람하였는데, 삼관전(三官殿)에 있는 협저 소상(塑像)은 바로 당나라 명황(明皇) 때 만든 것으로, 그 체제가 절묘하였다.[嘗遊南昌信果觀, 有三官殿, 夾紵塑像乃唐明皇時所作, 體制妙絕.] 천보(天寶) 2년(743년)에 양주(揚州) 대운사(大雲寺)의 감진화상(鑑眞和尚)이 일본에 건너가 불법을 전하였고, 이로 인해 협저 조상(造像)이 일본에 전래되었다. 나라[奈良]에 있는 초제사(招提寺)의 당나라 감진좌상(鑑眞坐像)도 협저상이다.

당대의 칠 공예는 건축 장식·실내가구·생활용품·문화 오락용품 등 다방면에 널리 이용되어, 당시 섬세하고 아름다우며 화려함을 추구하던 시대적 풍조를 만족시켰다. 더욱 눈부시게 아름답고 다채로우며 화려한 칠기(漆器)를 만들기 위해 제작자들은 금은평탈(金銀平脫)이나 나전상감[螺鈿鑲嵌] 등 새로운 칠 공예 기법을 발명하였다.

금은평탈이란 한대의 금박·은박을 붙인 화문칠기(花紋漆器)에서 발전되어온 것이다. 조각한 금편(金片)이나 은편(銀片)을 칠기 위에 새겨 넣거나 붙이고, 다시 여러 층의 칠을 입힌 다음, 또 다시 금은 문양 장식을 갈아내어, 칠기의 평면에 금은의 화려한 문양이 드러나도록 하는 것이다. 이런 종류의 칠기 공예는 성당(盛唐) 시기에 유행하였다. 『유양잡조(酉陽雜俎)』의 기록을 보면, 당나라 현종(玄宗)과 양귀비(楊貴妃)는 일찍이 안록산(安祿山)에게 다량의 금은평탈 칠기를 하

◄◄
3폭) 등이 있다. 이 인물들도 선비족의 복장을 입고 있는데, 용모가 치졸하면서도 풍취가 있으며, 필법(筆法)이 대범하고 자유롭다. 중간 부분은 페르시아 사산조의 양식을 지닌 연주귀배문(聯珠龜背紋)으로 구성하였고, 환(環) 내의 공양천인(供養天人)이나 한 쌍의 새와 한 쌍의 짐승들은 그 도안이 섬세하고 아름다우며 정교하고, 통일적이면서도 변화가 풍부하다. 아랫부분은 수렵도(狩獵圖)로, 두세 명의 말을 탄 사람들이 자유롭게 말을 몰아 사냥을 하고 있고, 새와 짐승들이 그 사이를 왕복하고 있다.

칠화의 색조가 명쾌하고 화려하며, 표현 수법이 시대적·지역적 특성을 지니고 있다. 그림을 그린 연대는 북위 태화(太和) 연간(447~499년)으로, 그 지방의 선비족 화공(畫工)이 그린 것으로 추측된다.

행상(行像) : 화려하게 장식한 수레인 보거(寶車)에 불상을 싣고 성시(城市)의 거리를 순행하는 일종의 종교의식을 말한다. 여기에서는 그 불상을 가리킨다.

명당(明堂) : 옛날 중국에서 제왕(帝王)이 정교(政敎)를 천명하여 밝히고, 대전(大典)을 거행하던 곳.

명황(明皇) : 당나라 현종(玄宗) 이융기(李隆基)가 세상을 떠난 뒤에, '지도대성대명효황제(至道大聖大明孝皇帝)'라는 시호로 불렸는데, 따라서 사람들이 당나라 후기부터 그를 '효명황제(孝明皇帝)'·'명제(明帝)'·'당명황(唐明皇)' 등으로 부른 데서 유래한 호칭이다.

『유양잡조(酉陽雜俎)』 : 당대(唐代)의 문필가였던 단성식(段成式, 803~863년)이 지은 필기(筆記) 소설집으로, 20권(卷)으로 되어 있으며, 속집(續集) 10권이 있다.

중당(中唐) : 당대(唐代)의 시(詩)를 구분하는 시기의 하나로, 일반적으로 대종(代宗) 대력(大歷-766~779년) 연간부터 문종(文宗)의 대화(大和-827~835년) 연간까지의 시기를 일컫는다.

사하였다고 한다. 이런 종류의 공예는 금과 공력이 많이 들었기 때문에 중당(中唐)의 숙종(肅宗)과 대종(代宗) 시기에는 제작을 금지하도록 명하였다. 그때부터 금은평탈은 쇠락하기 시작하여, 송대에는 자취를 감추었고, 지금까지 전해지는 것은 극소수이다.

중국 국가박물관에 소장되어 있는 금은평탈우인비봉화조문경(金銀平脫羽人飛鳳花鳥紋鏡)은 지름이 36.2cm로, 하남 정주(鄭州)에서 출토되었다고 전해진다. 손잡이 둘레에 금·은편으로 상감하고, 팔판연화좌(八瓣蓮花座)를 투각하였으며, 연화좌의 바깥쪽에 화조(花鳥)와 비접(飛蝶)을 가늘게 새겼는데, 은편(銀片)에 가는 선으로 새긴 우인(羽人)과 비조(飛鳥)는 매우 생동감이 넘친다. 하남 언사(偃師)에 있는 당대 개원(開元) 26년(738년)의 이경유(李景由) 묘에서 은평탈방칠합(銀平脫方漆盒)이 출토되었다. 합의 겉면에는 덩굴가지 문양 네 조(組)를 붙였는데, 몸통의 각 면에 한 조(組)씩이며, 문양이 섬세하고 부드러우며 아름답다. 당대 대력(大歷) 13년(778년)의 정순(鄭洵) 묘에서 출토된 금은평탈함화쌍부경(金銀平脫銜花雙鳧鏡)은 문양이 활발하고 또렷하다. 이 밖에 일본의 정창원(正倉院)에도 몇 건의 당대에 제작된 금은평탈 칠기 제품들이 남아 있다.

나전 상감은 칠기·목기·동경 등에 널리 사용되었는데, 이는 조개껍데기 조각으로 도안을 만들어 기물 위에 상감한 것으로, 기물의 도안에서 오채의 무지갯빛이 난다. 하남 삼문협(三門峽)에 있는 천보(天寶) 14년(755년)의 무덤에서 출토된 동경 한 건은, 칠을 입힌 등쪽에 몸을 서린 용을 상감하였는데, 씩씩하고 힘차다. 중국 국가박물관에 소장되어 있는, 하남 낙양에 있는 당대 지덕(至德) 2년(757년)의 무덤에서 출토된 나전상감인물화조문경[螺鈿鑲嵌人物花鳥紋鏡]에는 두 사람이 바닥에 자리를 깔고 앉아 있는데, 한 사람은 완함(阮咸)을 타고 있고, 다른 한 사람은 술잔을 들고 있다. 술을 마시고 거문고를 타는 고사

완함(阮咸) : 중국 삼국 시대의 위(魏)나라 사람으로, 죽림칠현(竹林七賢) 중한 사람인 완함이 만들었다는 악기인데, 월금(月琴)과 비슷하며, 둥글고 편평한 몸체에 현(弦)이 네 개이다.

(高士)의 유유자적한 은둔 생활을 정교하고 아름다우며 격조 높고 우아하게 묘사하였다. 이것은 당대 나전상감의 대표작이다. 이 밖에 일본의 정창원에도 악기(樂器)와 동경 등 몇 건의 당대 나전상감들이 소장되어 있다.

이 밖에 당대에는 또한 퇴칠(堆漆)과 조칠(彫漆) 등이 있었다.

조칠(彫漆) : 조칠이란 특수 공예의 일종으로, 기물(器物)에 여러 차례 칠을 바르고, 그늘에 말린 후 각종 무늬를 부조한 것인데, 북경(北京)과 양주(揚州)에서 만든 것이 가장 유명했다.

| 제5절 |

금속 공예

위·진·남북조 시기에는 도자 기명(器皿)이 일상생활의 주요한 용구가 되자 동기(銅器)의 생산은 상대적으로 위축되었고, 금속 공예는 주로 금은 제품 및 금동 조상(造像)과 동경(銅鏡)을 주조하는 데 집중되었다.

불교가 널리 전파됨에 따라 불상을 주조하는 풍조가 성행하면서, 제왕(帝王)이 절을 세우고 주조한 불상의 규모가 웅장하고 화려하였으며, 관료·벼슬아치·사대부·일반 백성을 비롯하여 사관(寺觀)이나 묘당[廟宇]에서 주조한 금동 불상이 무수히 많았다. 예를 들면 466년에, 북위(北魏)의 헌문제(獻文帝)가 영녕사(永寧寺)를 세우고 만든 7층 불탑은 높이가 3백 척(尺)이었다. 또 천궁사(天宮寺)에 만든 석가 입상은 높이가 43척으로, 구리 10만 근과 황금 6백 근을 사용하였으니, 당시 주조한 금동 불상의 규모를 알 수 있다. 수나라 개황(開皇) 3년(583년)에 독고황후(獨孤皇后-文帝의 황후)가 장안의 상락방(常樂坊)에 자신의 아버지를 위해 조경공사(趙景公寺)를 세웠는데, 화엄원(華嚴院) 한 곳에만 "작은 은불상 6백여 구(軀)와 금불상 한 구가 있었는데, 길이가 각각 몇 척씩이었고, 큰 은불상은 높이가 6척이 넘었으며, 유석(瑜石-옥의 일종)으로 된 노사나상(盧舍那像)은 높이가 6척으로 고풍스러우면서 정교하였다"[『경락사탑기(京洛寺塔記)』 권3]라고 한다.

예부상서(禮部尙書) 장영사(張穎舍)는 장안의 사택에 응법사(應法寺)를 세우고, 금으로 도금한 불상 10만 구(軀)를 주조하였다.[『유양잡

조(酉陽雜俎)·속집(續集)』참조] 천태산(天台山)의 지개대사(智凱大師)는 일생 동안 큰 절을 36군데나 세우고, 불상 80만 구를 구리로 주조하거나 박달나무로 깎아 만들거나 그림으로 그렸다.[『법원주림(法苑珠林)』] 이러한 기록들에서 알 수 있듯이, 이 시기에 주조한 금동 조상(造像)의 수량은 사람들을 놀라게 한다.

현재 전해 내려오는 남북조 시기의 금동 불상들은 기술이 정밀하고 뛰어나며, 일반적으로 모두 주조한 불상 위에 다시 도금을 하였는데, 불상의궤(佛像儀軌)에서 금신(金身)이라 부르는 형상에 부합되므로, 보통 '금동불(金銅佛)'이라 부른다. 문헌 기록과 현존하는 유물의 특징 및 출토 지점으로부터, 당시에 금동 불상을 주조했던 지역들을 대략 알 수 있다. 한나라와 위나라가 바뀌던 때에 하비국(下邳國)의 재상이었던 착융(笮融)은 "불사(佛寺)를 크게 일으키고, 동(銅)으로 사람을 만들어, 황금을 몸에 칠하고, 옷을 색으로 치장하였다.[大興浮圖祠, 以銅爲人, 黃金塗身, 衣以飾彩.]"[『삼국지(三國志)』·「오지(吳志)」·'유요전(劉繇傳)'] 이것은 서주(徐州) 지역에서 가장 일찍 제작된 금동 조상이다. 무창(武昌)에 있는 오나라 영안(永安) 5년(262년)의 무덤에서 출토된 불상은 금동으로 도금을 하여 장식하였다. 동진과 남조의 송나라에서는 대형 금동 조상들이 제작되었는데, 이는 강남 일대에 숙련된 주조(鑄造) 예인(藝人)들과 주조 중심지들이 있었음을 말해준다. 남아있는 송나라 원가(元嘉) 연간(424~453년)의 금동불상들에서 그 기술 수준을 엿볼 수 있다.

북방에서는 한나라 말기에 조조가 업성(鄴城)에 도읍을 정하면서부터 시작하여, 하북(河北) 남부는 곧 중원 동부 지역의 정치 중심이 되었으며, 위(魏)부터 수(隋)·당(唐)까지 이 지역 문화의 번영을 위한 전제조건을 제공하였다. 십육국 시기에 수많은 명승(名僧)들이 이곳에서 출생하거나 활동하여, 이 지역의 불교는 신속하게 발전하였다.

3세기 상반기에 이곳에서 성숙한 금동불 제품들이 출현하여, 이 지역의 초기 금동불상 주조를 연구하는 데 중요한 자료를 제공하고 있다.

5세기 중엽 이전에 석가장(石家莊) 부근은 하북 남부의 금동불 주조의 중심이었으며, 5세기 중엽 이후에는 이 중심이 북쪽의 정주(定州)로 옮겨갔다. 그 밖에 산동의 기산(沂山)·여산(厲山) 이북과 이동 지역, 즉 넓은 의미에서 청주(靑州)의 범위에 속하는 지역은 경제와 문화가 비교적 발달하였으며, 그 불교 예술은 남북의 영향을 받아 5세기 하반기에 발전하기 시작하여, 점차 선명한 지역적 특징을 형성하였다.

장안(長安)을 핵심으로 하는 관중(關中) 지역은 지리상 서역(西域)에 가까워서 서북 지역 금동불상 발전의 중심이었는데, 특히 북위부터 수·당 사이에 크게 발전하였다. 이 시기의 금동 조상 유물들은 매우 많기 때문에, 조소 부분(이 책의 제2장)에서 전문적으로 논술하였다.

조위(曹魏-조조가 세운 위나라를 일컫는 말)는 낙양에서 상방(尙方) 공관(工官)을 회복시켰는데, 우상방(右尙方)에서 만든 동경(銅鏡)은 대부분 동한(東漢) 시대의 낡은 양식이었으며, 새로 출현한 것으로는 쌍두용봉문경(雙頭龍鳳紋鏡)에서 변화 발전해온 '위지삼공경(位至三公鏡)'이 있었다. 강남 오군(吳郡)의 오현(吳縣)·회계군(會稽郡)의 산음(山陰)·강하군(江夏郡)의 무창(武昌)은 오(吳) 지역의 중요한 동경 주조 중심들로, 대부분 화상경(畫像鏡)과 신수경(神獸鏡)을 생산했는데, '동향식(同向式)'·'중렬식(重列式)'과 '대치식(對置式)' 신수경이 유행하였다. 또한 신수경과 기봉경(夔鳳鏡)을 기초로 하여 불수경(佛獸鏡)과 불상팔봉경(佛像八鳳鏡) 등 시대적 특징을 지닌 문양들을 창조하였다. 절강(浙江)의 소흥(紹興)과 호북(湖北)의 악성(鄂城)에서 여러 개가 연달아 발견되었는데, 악성의 오나라 묘에서 출토된 불상팔봉경

관중(關中) : 섬서성 진령(秦嶺) 북쪽 기슭의 위하(渭河) 충적평야를 가리키며, 평균 해발이 약 5백 미터에 이른다.

상방(上方) : 한(漢)나라 때의 관청으로, 황궁에서 사용하는 도검(刀劍)·의식(衣食) 및 일용기물과 완상기물을 제조하고 저장하며 공급하는 일을 주관했다.

공관(工官) : 관부(官府) 수공업을 관리하던 관청.

오(吳) : 강소성(江蘇省) 남부와 절강성(浙江省) 북부 일대.

화상경(畫像鏡) : 거울의 뒷면이 각종 그림들로 장식된 동경(銅鏡).

신수경(神獸鏡) : 거울의 등에 신수(神獸)를 새긴 중국 고대의 금속 거울로, 후한(後漢) 중기 이후 삼국과 육조(六朝) 시대에 널리 유행하였다.

은 문양 안에 네 쌍의 봉황새가 있고, 사판시체문(四瓣柿蒂紋-네 잎의 감꼭지 모양 무늬) 중 세 개의 판(瓣-잎) 위에는 좌불이 있는데, 연화좌(蓮華坐) 위에서 결가부좌를 하였고, 머리에는 원광(圓光)이 있다. 나머지 한 개의 판에는 반가사유상(半跏思惟像)이 있고, 상 앞에는 무릎을 꿇고 엎드려 절을 하는 인물이 있다. 이 동경에 새겨진 그림은 뚜렷하고, 조각은 대단히 정교하고 아름답다. 유사한 동경이 장사(長沙)·항주(杭州) 등지에서 모두 출토되고 있다. 오나라 동경의 명문(銘文)에는 대부분 기년(紀年)이 있는데, 어떤 것은 '회계 사포(會稽師鮑)'·'오군 호양장원(吳郡胡陽張元)' 등과 같은 생산지와 장인의 성명이 적혀 있다.

남북조의 동경은 대부분 재질이 가볍고 얇으며, 투박하게 만들어졌으며, 문양도 간략하다. 말기가 되면 비교적 정교하고 아름다운 것도 나타나는데, 흔히 볼 수 있는 동경의 문양들로는 용호문(龍虎紋)·상학비홍문(翔鶴飛鴻紋)·생초문(生肖紋) 및 신인(神人)·거마(車馬)·신화전설과 역사고사 등이 있다. 용호문경(龍虎紋鏡)은 용과 호랑이를 마주보도록 배열하여 장식하였고, 상학비홍경(翔鶴飛鴻鏡)은 거울의 손잡이가 보통은 동물의 사지와 몸통으로 이루어져 있다. 오자서화상경(伍子胥畵像鏡)은 춘추 시대 오(吳)나라의 대부(大夫) 오자서(伍子胥)가 오나라의 왕이었던 합려(闔閭)를 도와 군대를 정비하고 무기를 관리하였다는 고사를 표현하였다. 도안 위에 오자서·오왕·월왕(越王)·범려(范蠡) 등의 형상들이 있다. 이 시기의 동경들에도 '黃龍元年陳世造'나 '天紀元年徐伯造' 등과 같이 주조한 장인의 이름이 있다.

수·당의 동경 주조업도 역시 흥성하기 시작하여 새로운 면모를 드러냈다. 수대의 동경은 서수문(瑞獸紋)·십이생초문(十二生肖紋)·사신문(四神紋) 등이 있는데, 주위를 둥그렇게 명문(銘文)으로 띠를 둘렀으며, 짜임새가 정연하고 기교가 뛰어나다. 당대의 청동 기술은 동

연화좌(蓮華坐) : 불상을 안치하는 연꽃 모양으로 만든 대좌(臺座).

생초문(生肖紋) : '생초(生肖)'란 중국과 동아시아 국가들에서 연도와 사람의 출생 연도를 대신하여 사용하는 열두 종류의 동물들을 가리킨다. 즉 쥐·소·호랑이·토끼·용·뱀·말·양·원숭이·닭·개·돼지를 가리킨다.

오자서(伍子胥) : 춘추 시대 초나라 사람(?~B.C. 484)으로, 아버지와 형이 초(楚)나라 평왕(平王)에게 피살되자, 오(吳)나라를 도와 초나라를 쳐서 원수를 갚았다고 한다.

범려(范蠡) : 춘추 시대 사람으로, 월왕(越王) 구천(句踐)을 섬겨 오나라를 멸한 공으로 정승이 되었으나, 벼슬을 버리고 은둔하여 살았다고 하는 등 여러 가지 설이 있다.

보상화(寶相花) : 불교 그림이나 불교
조각 등에 쓰이는 일종의 덩굴풀(당
초) 모양의 꽃.

타마구(打馬球) : 단오에 말을 탄 채
몽둥이를 쥐고서 공을 치는 놀이로,
옛날에는 격국(擊鞠)이라고 하였다.

백아탄금(伯牙彈琴) : 중국 전통 장식
문양의 일종으로, '보선화(寶仙花)' 혹
은 '보화화(寶花花)'라고도 하며, 수·
당 시기에 성행했다. 전해지는 바에
따르면, 그것은 '보배'·'신선'의 의미를
담고 있다고 한다. 문양의 구성은, 일
반적으로 모란이나 연꽃을 주제로 하
고, 중간에 형상이 다르면서 크기와
굵기도 다른 그 꽃잎들로 이루어진다.
특히 그 꽃술과 꽃잎의 밑 부분에는
원주(圓珠)를 이용하여 규칙적으로 배
열하여, 마치 빛이 반짝이는 보배 구
슬과 같으며, 다양한 층차로 색깔을
훈염하여, 부귀하고 화려하며 진귀해
보이기 때문에 붙여진 이름이다.

금은평탈우인화조동경(金銀平脫羽人花鳥銅鏡)

唐

직경 36,2cm

1951년 하남 정주(鄭州)에서 출토.

금은평탈경(金銀平脫鏡)은 높은
테두리가 있고 무늬가 없는 거울의
뒷면에, 칠(漆)을 이용하여 금은(金
銀) 박편(薄片)으로 만든 문양 장식
을 붙이고 나서, 다시 윗면에 얇은
칠을 입힌 뒤, 평평하게 갈아, 밑에
있는 금은 장식 문양이 드러나게
하는 것으로, 이것은 당대 칠 공예
의 신제품이다.

이 동경은 규화식(葵花式-'규화는
해바라기를 말함)으로, 높고 둥근 꼭
지가 있고, 꼭지 주변에는 금·은편
을 박아 넣어 여덟 개의 꽃잎이 있
는 연화좌(蓮花座)를 투각하였다.
연화좌 주변에는 금·은판으로 섬
세하게 새긴 화조(花鳥)와 비접(飛
蝶)이 가득하며, 그 사이에는 은판
으로 한 쌍의 우인(羽人) 및 한 쌍의

▶▶

경 제작에 집중되었고, 조형과 문양은 모두 새롭게 창조되었다. 전통
적인 원형을 타파하고 규화경(葵花鏡-해바가리형)·능화경(菱花鏡-마름
형)·하화형경(荷花形鏡-연꽃형)·방아형경(方亞形鏡)·유병무경(有柄舞
鏡) 및 기타 변형경(變形鏡) 등과 같은 각종 양식의 거울들을 만들어
냈다. 거울의 손잡이[紐]는 원형이 대부분이나, 또한 짐승 모양 손잡
이·거북 모양 손잡이와 꽃 모양 손잡이도 있다.

장식 방법은 부조(浮彫)·채색 그림·상감·유금(鎏金-이 시리즈 제
1권 148쪽 참조) 등이 있으며, 금은평탈·나전상감·도유(塗釉)·도칠(塗
漆) 등 새로운 기술들이 나타났다. 도안은 전통적인 서수(瑞獸)·화조
(花鳥)·봉황·원앙·잠자리·나비·단화(團花)·보상화(寶相花)·명문(銘
文) 등과 해마포도문(海馬葡萄紋)·타마구(打馬球)·수렵 등이 더 있으
며, 그 밖에 백아탄금(伯牙彈琴)·왕자진취생인봉(王子晉吹笙引鳳) 등
고사에 관한 그림들이 있다. 수·당 동경의 명문은 대부분 병체사언

(騈體四言-육조와 당나라에서 성행한 한문 문체) 또는 오언시(五言詩)로 썼고, 자체(字體)는 모두 해서(楷書)를 사용하였다. 보통 기년(紀年)을 쓰지 않고 또 장인의 이름도 기재하지 않았다.

당대 동경의 변화 발전 상황은 당시 금은기(金銀器)와 대체로 비슷하며, 3단계로 나눌 수 있다.

초당(初唐) 시기에는 수대의 전통을 계승하여 사신경(四神鏡)·십이생초경·서수경(瑞獸鏡)이 대부분이었다. 동시에 또한 외래의 영향을 받아서 해마포도경(海馬葡萄鏡)도 출현했다. 성당(盛唐)과 중당(中唐) 때는 민족적 특색이 강화되어, 대부분이 화조경(花鳥鏡)·서화경(瑞花鏡)·인물고사경(人物故事鏡)·반룡경(盤龍鏡)·대봉경(對鳳鏡) 등이었으며, 대부분 길상(吉祥) 도안으로 자유분방하고 참신하며 활발했다. 구도도 전통적인 한식(漢式) 동경처럼 그렇게 엄격한 대칭을 이루지는 않았고, 회화적 풍격을 응용하여 단지 균형을 추구하였을 뿐, 대칭을 추구하지는 않았다. 장식 기법 역시 전에 비해 많이 증가하여 화려하고 정교해졌으며, 이 시기는 당대 동경의 최고 전성기였다. 만당(晩唐) 시기에는 쇠락하는 추세가 나타나는데, 대부분이 팔괘경(八卦鏡)이나 만자경(万字鏡)으로, 간단하고 거칠며 단조롭고 딱딱한 느낌이다.

이 시기의 금은기와 장식품들이 끊임없이 출토되었는데, 예를 들면 강서 남창(南昌)의 동오(東吳) 시대 무덤에서 출토된 화형(花形) 금식(金飾), 호남 장사(長沙) 황니당(黃泥塘)의 진대(晉代) 무덤에서 출토된 쌍조문(雙鳥紋) 금식·어형(魚形)과 매화(梅花) 금식과 같은 것들이다. 강소 의흥(宜興)에 있는 주처(周處)의 묘에서 출토된 금화람(金花籃)은 제작 기술이 모두 정교하고 섬세하다. 북방 소수민족들의 금은기들도 발견되었는데, 내몽고의 달이한무명안연합기(達爾罕茂明安聯合旗)에서 출토된 금룡패식(金龍佩飾)·녹각우두금식(鹿角牛頭金飾)·녹각마두금식(鹿角馬頭金飾)은 조형이 매우 생동감이 있다. 요녕 북표(北標)

봉황을 섬세하게 새겼는데, 생동적이고 활발하며, 문양 장식의 주체를 구성하고 있다.

부상(扶桑) : 중국의 전설에서 동쪽 바다 속에 해가 뜨는 곳에 있다고 전해지는, 불사(不死)와 재생(再生)의 힘을 갖고 있는 신성한 나무.

만자경(万字鏡) : '万'자는 예로부터 '卐'자나 '萬'자와 통용되었는데, 만자경이란 거울의 등에 '卐'자가 새겨진 거울을 말한다.

금화람(金花籃) : 금으로 만든 꽃바구니.

풍소불(馮素弗) : 북연의 천왕(天王) 풍발(馮跋)의 아우로, 선비화(鮮卑化)된 한족이며, 태평 7년(415년)에 죽었다. 풍소불의 묘는 북방의 민족들과 중원의 문화 관계를 이해하는 데 중요한 가치가 있다.

녹각마두금관식(鹿角馬頭金冠飾)
北朝
높이 18.5cm, 너비 12cm, 무게 70.68g
1981년 내몽고 우란차부멍[烏蘭察布盟]의
서쪽 하자향(河子鄕)에서 출토.

얼굴은 마두(馬頭)의 특징을 띠고 있지만, 대가리 꼭대기는 사슴뿔과 같고, 뿔 위에는 복숭아 모양의 금엽(金葉)들이 달려 있다. 원래 열 개였으나 아홉 개만 남아 있다. 또 녹각우두금관식(鹿角牛頭金冠飾)도 있다. 사슴뿔은 부상(扶桑)을 상징하는 것 같다. 『산해경(山海經)』의 「해외동경(海外東經)」에서 "탕곡(湯谷) 위에는 부상이 있고, 열 개의 태양이 몸을 씻는다"라고 하였는데, 금엽은 부상 위의 태양인 것 같다.

의 서관영자(西官營子)에 있는 북연(北燕) 시대 풍소불(馬素弗)의 묘에서 금관식(金冠飾)·인물문산형금식(人物紋山形金飾)·누공산형금식편(鏤空山形金飾片)·귀뉴금인(龜紐金印) 및 기타 금은기 여러 건이 출토되었다. 내몽고 양성(凉城)에서 발견된 한 무더기의 선비족 금기(金器)들에는 수형금식패(獸形金飾牌)·보석을 박은 수형금식(獸形金飾)·수수금지환(獸首金指環)·금귀걸이 및 타뉴금인(駝紐金印)·타뉴은인(駝紐銀印-낙타 모양 손잡이가 달린 은 도장)이 있다. 내몽고 과이심좌익중기(科爾沁左翼中旗-내몽고자치구의 동남부에 위치함)의 선비족(鮮卑族) 무덤에서 금분마(金奔馬-금으로 만든, 달리는 말 형상)·금서수(金瑞獸) 등의 금기들이 출토되었다. 하북 정현(定縣)의 북위 시대 탑의 기단 석함(石函) 속에서 금귀걸이·금편(金片)·은보병(銀寶瓶) 등이 출토되었

다. 산서 대동(大同)에 있는 봉화돌(封和突)의 묘에서 유금(鎏金)한 은반(銀盤)·은귀걸이·은고족배(銀高足杯)가 출토되었다. 하북 찬황(贊皇)의 동위(東魏) 시대 이희종(李希宗)의 묘에서 수파문은배(水波紋銀杯)가 출토되었고, 자현(磁縣)의 동위 시대 여여공주(茹茹公主)의 묘에서는 비천문금식(飛天紋金飾)이 출토되었다. 산서 태원(太原)의 북제(北齊) 시기 누예(婁叡 : 531~570년)의 묘에서 화훼(花卉)·금수(禽獸) 형상의 금식(金飾)들이 출토되었다. 이는 모두 위·진·남북조 시기의 뛰어난 금은기 제품들로, 이 시기에 금은기의 사용 범위가 더욱 광범위했음을 반영하고 있다. 그리고 민족간·국제간의 경제·문화 교류는 금은기 제조 기술의 발전을 촉진시켜, 기술은 더욱 성숙되고 기형(器形)과 문양 장식은 더욱 다양해졌다.

수대의 금은 제품은 발견된 것이 많지 않다. 1957년, 서안에 있는 수대 이정훈(李靜訓)의 묘에서 금목걸이·금팔찌·금반지·금배(金杯)·고족은배(高足銀杯)·은완(銀碗)·은합(銀盒)·은젓가락·은주걱[銀勺]·

유금조인물고족동배(鎏金彫人物高足銅杯)
北魏
높이 10.3cm, 구경(口徑) 9.4cm, 족경(足徑) 4.9cm
산서 대동(大同) 남쪽 교외의 북위 시대 유적지에서 출토.

산서 대동 남쪽 교외의 유적지에서 페르시아풍의 유금한 배(杯)와 완(碗) 여러 점이 출토되었다. 이 배(杯)의 아가리 아래쪽에 고부조로 새긴 인물 및 인두상(人頭像)이 각각 네 개씩 있는데, 조형이 색다르고 제작이 정교하다. 이들 금은기에 의거하여, 당시 밀접했던 중국의 대외 교류를 엿볼 수 있다.

머리장식 등이 발견되었는데, 조형이 정밀하고 아름다우며, 기술이 정교하고 뛰어나다. 어떤 것은 페르시아 사산 왕조의 금은기에서 영향을 받았을 것이고, 어떤 것은 아마도 서아시아와 페르시아에서 전해져 들어왔을 것이다.

당대의 금속 공예는 크게 발전하였는데, 『당육전(唐六典)』의 기록에 따르면, 당시 금속 가공 기술은 소금(銷金)·박금(拍金)·도금(鍍金)·염금(捻金)·직금(織金)·아금(砑金)·피금(披金)·이금(泥金)·누금(鏤金)·창금(戧金)·권금(圈金)·첩금(貼金)·감금(嵌金)·과금(裹金) 등 14가지의 방법이 있었으며, 이러한 금속 가공 기술을 종합하여 운용하는 것은 매우 복잡했다. 출토된 당대의 금은기 실물들이 비교적 많고, 남방과 북방에 모두 유물들이 남아 있어, 당대 금은기의 발전과 지역적 특색을 이해하는 데 매우 풍부한 자료를 제공해주고 있다.

호북 안릉(安陵) 왕자산(王子山)에 있는 당나라 오왕(吳王)의 비(妃)인 양 씨(楊氏)의 묘에서 출토된 금차(金釵)·금계(金笄) 등 금은 머리장식 백여 건은 대부분 겹사(掐絲) 상감 수법을 채용하고 있어, 당나라 정관(貞觀) 연간(627~649년)의 금은기의 제작 기술을 반영하고 있다. 감숙(甘肅) 경천(涇川)에 있는 대운사(大雲寺) 사리석함(舍利石函) 속의 금관(金棺)·은곽(銀槨) 및 금은차(金銀釵) 역시 당대 초기의 정교한 공예품들이다. 금관은 추섭법(錘鍱法)으로 완성하였고, 또한 겹사로 연꽃·시체(柿蒂 : 감꼭지)·보주(寶珠)·유운(流雲)·화초 등의 도안을 제작했으며, 진주(珍珠)·석영(石英)·송석(松石) 등으로 분별하여 박아 넣었다. 은곽은 추섭한접법(錘鍱焊接法 – 추섭하여 용접하는 방법)으로 완성하고, 끌로 인동화넝쿨문양[纏枝忍冬花紋]을 음선(陰線)으로 새겼는데, 장식이 화려하다. 섬서 서안의 대명궁(大明宮) 동쪽 내원(內苑)의 유적지에서 반(盤)과 은정(銀鋌)이 발견되었는데, 큰 은반(銀盤)의 육판화구(六瓣花口) 가장자리에는 곡지모란화문(曲枝牧丹花紋)으로

차(釵)와 계(笄) : 둘 다 '비녀'라고 번역되는데, 계(笄)는 장식적 용도보다는 주로 머리를 쪽찌는 데 사용하며, 비교적 크기가 크고, 차(釵)는 두 갈래로 된 비녀로, 일종의 머리핀과 비슷하며, 머리를 장식하는 데 주로 사용한다.

겹사(掐絲) : 금·은이나 혹은 기타 금속으로 만든 가는 선을 이용하여, 먹으로 그려놓은 문양에 따라 구부리거나 꺾어 도안을 만든 다음, 기물 위에 붙이거나 땜질한 것을 가리킨다. 이것은 법랑의 일종인 경태람(景泰藍)의 제작에서 가장 중요한 장식 공정이다.(이 시리즈 제4권 제12장 제3절 참조)

추섭법(錘鍱法) : 진대(晉代)에 발명된 일종의 조소(彫塑) 기법으로, 먼저 형상화할 물체의 모형을 만든 다음, 얇은 동편(銅片)을 이용하여 모형 위에 펼쳐놓고, 망치로 두드려서 형상을 만드는 것을 가리킨다.

육판화구(六瓣花口) : 여섯 잎의 꽃 모양으로 만들어진 그릇의 아가리.

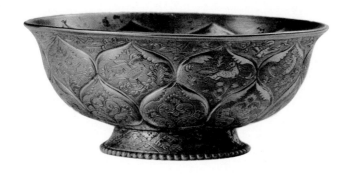

각화금완(刻花金碗)

唐

높이 5.5cm, 구경(口經) 13.7cm, 족경(足
經) 6.7cm

서안(西安) 남쪽 교외의 하가촌(何家村)에
있는 당대(唐代)의 움(땅광)에서 출토.

그릇의 몸통에 진주저문(珍珠底
紋)을 가득 새겼고, 복부(腹部)에는
이층의 앙련판(仰蓮瓣)을 두드려서
새겼으며, 연판(蓮瓣) 안쪽에 음선
(陰線)으로 원앙·오리·앵무·사슴·
여우 및 권엽(卷葉) 장식 무늬들을
새겼다. 완(碗)의 안쪽 복부 바닥에
는 보상화(寶相花)를 새겼고, 권족
(卷足)의 안쪽에는 날아가는 새와
흐르는 구름을 새겼다. 완의 내부
한쪽 옆에 '九兩半'이라는 묵서(墨
書) 한 행이 있다. 조형과 문양 장식
이 모두 매우 정교하고 아름답다.

장식하였고, 반의 내부에는 머리를 돌려 입을 벌린 사자가 숨어 있으
며, 반의 밑바닥에는 동(銅)으로 만든 권엽족(卷葉足)이 있는, 성당(盛
唐) 시기의 은기(銀器)이다.

서안 남쪽 교외의 하가촌(何家村)에서 당대(唐代)의 움(땅광)에 보관
되어 있던 270여 건의 금은기들이 발견되었는데, 그 중에는 완(碗)·
배(杯)·반(盤)·접(碟)·호(壺)·이(匜)·상(觴)·합(盒)·훈로[熏爐]·훈구
[熏球]·비녀[釵]·용(龍) 등이 있으며, 기형이 정교하고 아름다우며, 문
양은 생동감이 있다. 팔릉무기금배(八棱舞伎金杯)는 전체 몸통에 여
덟 명의 춤추는 무희가 희미하게 나타나는데, 화려하고 자태가 다양
하다. 보상화은개완(寶相花銀蓋碗)·유금가무수렵문팔판은배(鎏金歌
舞狩獵紋八瓣銀杯)·앵무문제량은호(鸚鵡紋提梁銀壺)·수렵문고족은배

각화은완(刻花銀碗)

唐

높이 9.5cm, 구경(口經) 21.7cm, 족경(足
經) 12.3cm

서안 남쪽 교외의 하가촌에 있는 당대
의 움(땅광)에서 출토.

복부에 음각선으로 화훼 여섯
송이를 새기고, 뚜껑 위에 꽃 일곱
송이를 새겼다. 하나는 뚜껑 꼭대
기에 있으며, 사방 둘레의 여섯 송
이는 모두 유금(鎏金)하였다. 뚜껑
안쪽에 '卅兩并底(삼량병저)'라는 묵
서(墨書) 한 행과 기물 내부의 복부
바닥에 '卅兩并蓋'라는 묵서 한 행
이 있다. 권족(卷足)의 안쪽 벽에는
'卅兩三分'이라고 한 행이 새겨져
있다. 기물의 조형과 문양 장식은
모두 매우 섬세하다.

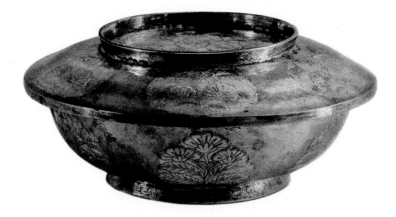

금화팔곡은배(金花八曲銀杯)

唐

높이 5.1cm, 구경(口經) 9.1cm, 족경(足經) 3.8cm

서안 남쪽 교외의 하가촌에 있는 당대(唐代)의 땅광에서 출토된 금은기(金銀器)들이 아주 많은데, 완(碗)·합(盒)·호(壺)·배(杯)·반(盤)·세(洗)·관(罐)·화로[爐] 및 각종 금장신구가 있다. 이 은배는 모서리가 여섯이고, 높은 권족(圈足)이 있으며, 복부 아랫부분에는 앙련판(仰蓮瓣)이 한 바퀴 빙 둘러져 있다. 기신(器身)은 여덟 굽이에 진주저문(珍珠底紋)을 가득 새겨놓았다. 각 면마다 음각선으로 말을 타고 사냥을 하는 장면이나 부녀자와 어린이를 새겼고, 배(杯)의 안쪽 중앙부 밑에는 물결무늬(水波紋)를 새겼다. 물속에는 코끼리 대가리와 세 마리의 물고기·연잎 등을 새겼고, 손잡이에는 사슴 한 마리를 새겼다. 문양 장식 부분은 모두 유금하였다.

또 다른 금화앵무문제량은관(金花鸚鵡紋提梁銀罐)은 높이가 24.2cm, 구경이 12.4cm, 족경이 14.3cm이다. 기물의 몸통에 진주저문을 가득 새겼으며, 복부의 저문(底紋) 위에 음각선으로 앵무와 원앙을 새겼다. 주위에는 고리 모양의 문양을 한 바퀴 둘러 장식하였다. 뚜껑 꼭지에 보상화(寶相花)를 새기고, 사방 둘레의 권엽(卷葉)과 꽃잎·포도(葡萄) 장식은 모두 유금하였다. 뚜껑 안쪽에는 각각 다섯 자씩의 '紫英五十兩'·'白英十二兩'이란 묵서 두 행이 있다. 모두 우아하고 빼어나게 아름다운데, 역시 당시 중국의 대외 교류의 영향을 표현하고 있다.

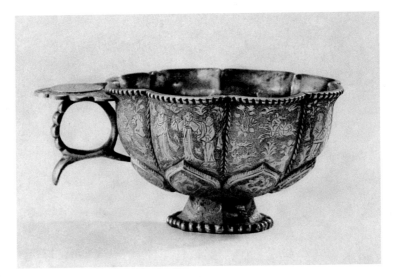

(狩獵紋高足銀杯)·각화도금은합(刻花鍍金銀盒)·쌍사문연판은완(雙獅紋蓮瓣銀碗)·귀문도형은반(龜紋桃形銀盤)·앵문육판은반(鶯紋六瓣銀盤)·무마함배문은호(舞馬銜杯紋銀壺)는 모두 음각선으로 문양을 새긴 뛰어난 작품들이다. 누공(투각)은훈구(鏤空銀熏球)·삼층누공은훈로(三層鏤空銀熏爐)는 정교하고 영롱하며, 조형이 뛰어나게 아름답다. 이러한 금은기들은 화려하고 정교하며 조형이 우아하여, 매우 높은 예술 수준을 나타내줄 뿐만 아니라, 동시에 당시의 상당히 높았던 과학 기술 수준을 반영하고 있다.

섬서 부풍(扶風)의 법문사탑(法門寺塔) 지궁(地宮) 안에서 당대의 금은기 백여 건이 출토되었다. 이러한 금은기들은 주로 황실의 어용품들로, 금은보함(金銀寶函)·향로·훈유금은귀합(熏鎏金銀龜盒)·금은화십이환석장(金銀花十二環錫杖)·은분(銀盆)·은다구(銀茶具) 한 세트 등이 있는데, 대부분이 중당(中唐) 시기의 것들이며, 보존이 완전하여 막 만든 것처럼 광택이 난다. 서안 남쪽 교외에서 화조문은완(花鳥紋銀碗) 두 건과 화조문은반(花鳥紋銀盤) 두 건이 출토되었는데, 그 중에서 쌍어연판보상문은반(雙魚蓮瓣寶相紋銀盤) 바닥의 명문에 기록하

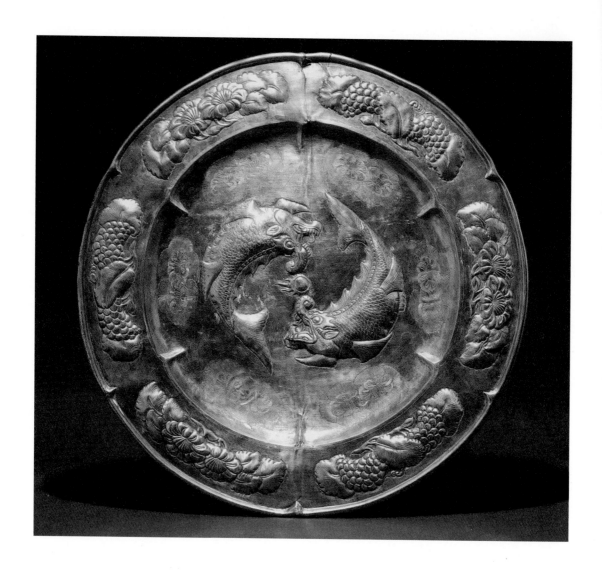

기를, 이 은반은 홍주자사(洪州刺史) 이면(李勉)이 대력[大曆-당나라 대
종(代宗)의 연호로, 766~779년에 해당] 2년에 진상하였다고 적혀 있어, 이
은기(銀器)가 8세기 말에 제작되었음을 알 수 있다. 이와 시대가 비슷
한 것들로는 또 내몽고의 객라심기(喀喇沁旗)에서 출토된 유금참화은
기(鎏金塹花銀器) 여섯 건이 있다. 섬서 요현(耀縣)의 유림(柳林)에서 출
토된, 땅광에 보관되어 있던 은기 열아홉 건 가운데 도금각화오곡은
접(塗金刻花五曲銀碟)의 바닥에는 염철사신(鹽鐵使臣) 경회(敬晦)가 바

유금쌍어룡문반(鎏金雙魚龍紋盤)

唐

높이 2cm, 직경 47.8cm, 가장자리 폭 7.4cm, 무게 1690g

1976년 내몽고 소조달맹(昭烏達盟)의 누자점향(樓子店鄉)에서 출토.

반(盤)의 가장자리는 육판연호문(六瓣蓮弧紋)으로 되어 있고, 가운데에 화엽과실문(花葉果實紋)을 새겨 장식하였으며, 반의 중심에는 어룡(魚龍) 두 마리가 서로를 향해 헤엄치고 있다. 한가운데에는 화염보주(火焰寶珠)가 있으며, 주위에는 여섯 개로 구성된 화훼 문양이 있다. 은 바탕에 금으로 장식한 도안이 화려하고 생동감 있다.

쳤다고 새겨져 있는데, 이는 당나라 선종(宣宗) 때(9세기 중엽)의 제품이다. 강소 단도(丹徒)의 정묘교(丁卯橋)에서 956건의 은기가 출토되었는데, 그릇이 얇고, 화구기(花口器-아가리가 꽃 모양으로 된 기물)가 많다. 도안은 대부분 화조(花鳥)와 어충(魚蟲)이고, 윤주(潤州) 지방의 특색을 띠고 있다. 절강 장흥(長興)에서 발견된 만당(晚唐) 시기의 은기 백여 건 중에는 배(杯-잔)·상(觴-술잔)·작(勺-주걱)·팔찌[釧]·비녀[釵] 등이 있다. 강소 진강(鎮江)의 감로사(甘露寺) 철탑(鐵塔)의 탑 기단에서 장경(長慶) 4년(824년)과 태화(太和) 3년(829년)의 금관·은관 등 금은기들이 출토되었다. 서안 및 남전(藍田) 등지에서도 만당 시기의 금은기들이 출토되었는데, 그 가운데 서안교통대학이 출토한 은합(銀盒)은 '석가부칠국(釋迦赴七國)'의 불교 고사를 표현하고 있는데, 이는 매우 드문 제재(題材)이다.

당대의 금은기는 대략 전후의 두 시기로 나눌 수 있다. 하가촌(何家村)에서 출토된 성당(盛唐) 시기의 금은기는 전기를 대표한다. 이 시기의 일부 기물들은 여전히 전통적인 도자·동기(銅器)·칠기(漆器)의 기형과 문양을 채용하고 있지만, 금은기의 제작 특징에는 또 새로운 창의성도 있다. 다른 일부 기물들은 기형과 문양 면에서 페르시아 사산 왕조의 금은기로부터 영향을 받아서 또 다른 특색을 지니고 있다. 법문사(法門寺) 등지에서 출토된 중당(中唐) 시기 이후의 금은기들은 후기를 대표하는데, 외래의 영향이 적어졌고, 민족적 전통과 지역적 특징이 비교적 뚜렷하다.

직물 자수 공예

삼국 시기에 채색 무늬 비단[織錦]의 중심은 사천(四川)의 성도(成都)였으며, 촉(蜀)나라에서는 군수품을 모두 비단[錦]에 의지하였다. [『제갈량집(諸葛亮集)』] 당시에 조위(曹魏-조조가 건국한 위나라)와 손오(孫吳-손권이 건국한 오나라)에서 필요한 고급 채색 무늬 비단도 서촉(西蜀)에서 구매하였다. 촉금(蜀錦)은 무늬와 색깔로 유명했다. 조위가 통치한 중원 지역은 여전히 면직물이 대종을 이루었지만, 채색 무늬 비단 공예는 이미 서촉에 근접하고 있었다. 이때 부풍 사람인 마균(馬鈞)은 구식 직기(織機)를 개조하여, 12개의 발판[踏板]으로 60개의 잉아[綜]를 제어하여 노동의 강도를 크게 낮추었고, 제품의 질을 향상시켰다. 문양의 색깔과 도안도 이전에 비하여 훨씬 풍부해졌다.

동오(東吳)에서는 견직[絲織]을 장려하여 일찍이 조령(詔令)을 반포하고, 누에를 치고 명주를 짤 때는 노역으로 백성을 귀찮게 하는 것을 금지했다. 진(晉)나라 사람인 왕가(王嘉)가 쓴 『습유기(拾遺記)』에는 이렇게 기록되어 있다. "오왕(吳王)의 조 부인(趙夫人)은…… 비할 데 없이 솜씨가 뛰어나서, 손가락 사이에서 색실로 구름·노을·용·뱀을 수놓아 비단을 짜는 데 능했는데, 큰 것은 영척(盈尺-사방 한 자 정도의 넓이)이었고, 작은 것은 방촌(方寸-사방 한 치의 넓이)이었다. 궁중에서는 이를 기계에 비할 바가 아니라고 하였다.[吳王趙夫人……巧妙無雙, 能于指間以彩絲織爲雲霞龍蛇之錦, 大則盈尺, 小則方寸, 宮中謂之機絶.]" 오지(吳地-지금의 강소성 남부와 절강성 북부 지역)에서 해상으로 일본과 교

촉금(蜀錦) : 옛날 촉나라 지역인 사천성(西川省) 성도(成都)에서 생산되는 채색 비단.

마균(馬鈞) : 중국 삼국 시기의 뛰어난 기계 제조가.

잉아 : 베틀의 날실을 끌어올리도록 매어놓은 굵은 줄.

역하면서 일찍이 직공(織工)과 재봉사[縫工]를 바쳤다는 기록이 있는데, 그래서 일본의 고대 문헌 중에도 '오직(吳織)'이나 '오복(吳服)'이란 명칭이 나온다.

양진(兩晉)의 견직은 촉금이 여전히 으뜸을 차지하였는데, 좌사(左思-서진 때의 시인)가 지은 『촉도부(蜀都賦)』에서는 "저잣거리 주변의 마을들에는, 기술이 있는 집들은 방들마다 베틀이 서로 어우러져 패금(貝錦-고운 비단)을 짜니, 베를 빤 색깔이 강물에 출렁이네[圜闠之里, 技巧之家, 百室離房, 機杼相和, 貝錦斐成, 濯色江波]"라고 하여, 성황을 이루었던 촉금의 직조에 관해 한 구절을 특별히 적고 있다. 또 "베[布]는 동화(橦華-면화)에서 난다[布有橦華]"라든지 "황윤(黃潤-고운 베)은 통을 견준다[黃潤比筒]"라고 언급하고 있는데, 이것은 촉나라 땅에서 생산된 일종의 면포[棉布]를 가리키는 것이다. 진나라 사람인 유규(劉逵)가 주(注)를 달아 이렇게 말하였다. "동화(橦華)라는 것은 나무 이름이며, 그 꽃의 부드러운 보푸라기로 실을 뽑아 천을 짤 수 있는데, 영창(永昌)에서 난다.[橦華者, 樹名, 其花柔毳, 可績爲布也, 出永昌.]" 또 "황윤은 통 속의 세포(細布-고운 베)를 말한다. 사마상여(司馬相如)가 〈범장(凡將)〉 편에서 말하기를, '황윤은 섬세하고 아름다워, 잠방이[褌-가랑이가 짧은 홑바지]를 만드는 데 적합하다'라고 하였다.[黃潤謂筒中細布也, 司馬相如〈凡將〉篇曰, '黃潤纖美, 宜製褌'.]"

남조(南朝)에서는 소부(少府)를 설치하고, 아래에 평준령[平準令 : 남조의 송나라에서는 염서(染署)로 개칭함]을 두어 염직(染織)을 관리하였다. 성도(成都) 이외에 형주(荊州)나 양주(揚州) 등지에서도 견직[絲織]이 점차 발달하였다. 『송서(宋書)』에서 이 두 지역들에 대해 "면과 비단이 풍족하여, 천하를 옷으로 덮는다[絲棉布帛之饒, 覆衣天下]"라고 하였다. 『단양기(丹陽記)』에는 이렇게 기록되어 있다. "두장금서(斗場錦署)가 관우(關右-關西)를 평정하고, 모든 장인들을 이주시켰다.[斗場錦署,

황윤은 통을 견준다[黃潤比筒] : 대개 면[布]이 쌓여서 반드시 통(筒)을 이루는데, 1통은 10단[端-1단은 18척(尺) 내지 20척에 해당한다]이며, 갈포[葛]는 대개 2단을 1연(連)으로 하며, 모시[苧]는 1단을 1연으로 하고, 나머지 베들은 곧 6장(丈)을 1단으로 하고, 4장을 1필(疋)로 한다.

두장금서(斗場錦署) : '금서(錦署)'는 직금(織錦) 전문업을 관리하던 중앙의 일급 관서로, 그것이 설치되어 있던 지역이 진회하(秦淮河) 강변의 두장시(斗場市)였기 때문에, '두장금서'라고 부르게 되었다.

平關右遷其百工也.]" 다수의 기계 직조 숙련공들이 북쪽에서 남쪽으로 옮겨가서 남방의 염직 공예 발달을 추진하는 역할을 담당하였다.

위·진 시대의 견직 유물은 발견된 것이 극소수여서, 겨우 당나라의 시인 육구몽(陸龜蒙)의 〈기금군(紀錦裙)〉에 있는 다음과 같은 내용에서 옛날 촉금(蜀錦)의 문양을 알 수 있을 뿐이다. "그 앞의 왼쪽에는 학 스무 마리가 있는데, 그 기세가 마치 날아오를 것 같으며, 대개 한쪽 정강이를 구부린 채, 입 속에는 갈대나 꽃 따위를 물고 있고, 오른쪽에는 앵무 스무 마리가 있는데, 어깨를 치켜 올리고 꼬리를 폈으며, 두 날짐승 사이에는 화훼로 간격을 두고, 고르게 빈 곳이 없도록 배치하였다.[其前左有鶴二十, 勢若起飛, 率曲折一脛, 口中銜葭蕅輩, 右有鸚鵡二十, 聳肩舒尾, 二禽之間隔以花卉, 均布無餘地.]" 일본 법륭사(法隆寺)에 소장되어 있는 촉강금(蜀江錦) 능번(綾幡)은, 시대는 약간 늦지만 여전히 촉금의 문양 장식과 직조 기법을 볼 수 있다. 번신(幡身) 부분은 평평하게 짠 경금(經錦)이며, 도안은 주작(朱雀)과 단화(團花)이다. 번두(幡頭)의 가장자리 부분은 평지위부문금(平地緯浮紋錦)이며, 도안은 단화와 연주방격문(聯珠方格紋)이다. 또 다른 하나는 광동(廣東)의 평견번(平絹幡)인데, 번신은 경병평직물(經幷平織物)이며, 도안은 한 쌍의 주작과 단화로, 당시 촉금의 제작과 그 영향을 알 수 있다.

신강(新彊) 투루판의 동진(東晉) 시대 무덤에서 일찍이 채색으로 물들인[染彩] 비단신발[絲履]이 출토되었다. 신발은 앞이 둥글고, 바닥은 삼실[麻線]로 짰으며, 그 나머지 부분은 '직성(織成)'을 사용하였는데, 신발의 앞부분에는 한 쌍의 동물이 있고, 양측에는 각각 홍색·남색·황색의 세 가지 색으로 "富且昌, 宜侯王, 夫延命長[부유하고 창성하시며, 마땅히 높은 지위에 오르시고, 오래오래 사십시오]"이라는 문자를 짜놓았으며, 표면은 홍색·백색·남색·흑색·황색·금황색·토황색·녹색 등의 실을 이용하여 짰다. '직성'은 금(錦)에서 분화되어 나온 일

능번(綾幡) : '번'이란 비단으로 만든 좁고 긴 깃발처럼 생긴 불교의 도구로, 부처와 보살의 무한한 공덕을 나타낸다. 능번은 무늬가 있는 비단으로 만든 번을 말한다.

경금(經錦) : 몇 가닥의 경사(經絲-날실)를 부침시켜 바탕과 무늬를 짠 비단.

평지위부문금(平地緯浮紋錦) : 평평한 바탕에 씨실을 도드라지게 하여 문양을 짠 비단.

평견(平絹) : 옷감을 짜는 직조 중 가장 간단하고 기본적인 것으로, 씨실과 날실을 한 올씩 건너 부침시키면서 짜는 것으로, 포백면(布帛面)의 앞뒤 구분이 없다.

"富且昌宜侯王夫延命長(부차창의후왕부연명장)"이라고 짜 넣은 신발

東晉

길이 22.5cm, 너비 8cm, 높이 4.5cm

1964년 신강 투루판 아스타나 북구(北區) 39호 무덤에서 출토.

신강 위구르자치구 박물관 소장

'직성(織成)'은 금(錦)에서 분화되어 나온 일종의 방직품으로, 대부분 건사[絲線]나 양모(羊毛)를 원료로 쓴다. 날실과 씨실을 교직(交織)한 기초 위에서 색깔 있는 씨실로 문양을 제어했다. 한대(漢代)와 진대(晉代)에는 대부분 직성으로 포복(袍服)이나 신발과 모자를 제작하였다. 이 신발은 앞이 둥글고, 바닥은 삼실[麻線]로 짰으며, 그 나머지 부분은 갈색·홍색·백색·흑색·남색·황색·토황색·금황색·녹색 등 아홉 종류의 색실로 신발에 따라 모양을 만들고, 날실은 하나로 끊이지 않고 이어지고, 씨실은 문양에 따라 절단하는 통경단위(通經斷緯)의 방법으로 무늬가 있는 테두리와 '富且昌', '宜侯王', '夫延命長' 등의 길상명문(吉祥銘文)을 짜서, 중심에서 양쪽 가장자리를 향해 대칭으로 배열하였다. 각 글귀는 두 번씩 짰고, 신발 코에는 대칭으로 기문(虁紋)을 짰다.

같은 무덤에서 동진 승평(升平) 11년[이때는 동진의 태화(太和) 2년, 서기 367년임]의 낙타 판매계약서[賣駝契]와 승평 14년(370년)의 문서가 출토되어, 이 신발이 동진의 제품이라는 것을 알 수 있다. 이 신발은 완전하고, 새것처럼 색채가 곱고 선명한데, 이는 위·진 시대 사리(絲履-비단실로 만든 신)의 중요한 발견이다.

석호(石虎) : 오호십육국 중 하나인 후조(後趙)의 제3대 황제(재위 : 334~349년)로, 도읍을 업(鄴)으로 옮기고, 온갖 폭정을 자행했다.

업금(鄴錦) : 후조의 도읍인 업(鄴)에서 만든 비단.

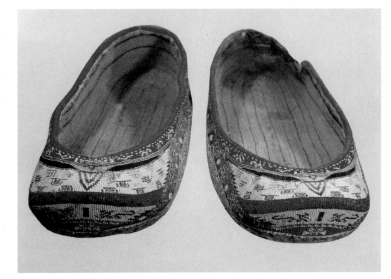

종의 직품(織品)으로, 비단실 또는 양모를 원료로 하여 날실과 씨실을 교직(交織)하고, 따로 채색의 씨실로 무늬를 놓았다. 이 시기에는 직성으로 포복(袍服)·의고(衣褲-저고리와 바지)·관(冠)·신발을 만들었다.

북조의 각 왕들마다 궁중에 부(府)나 사(寺)를 설치하고 염직(染織)을 관리하였다. 육홰(陸翽)의 『업중기(鄴中記)』에는 이렇게 기록되어 있다. "석호(石虎) 시기에, 상방(尙方-166쪽 참조)·어부(御府)에서 숙련된 공인[巧工]들이 비단[錦]을 짰는데, 직성서(織成署)에는 모두 수백 명이 있었다.[石虎中, 尙方御府中巧工作錦, 織成署皆數百人.]" 이로부터 염직의 대략적인 규모를 알 수 있다. 이 시기에 생산된 업금(鄴錦)은 종류가 아주 많았는데, 비단의 명칭으로는 대등고(大登高)·소등고(小登高)·대광명(大光明)·소광명(小光明)·대박산(大博山)·소박산(小博山)·대수유(大茱萸)·소수유(小茱萸)·대교룡(大交龍)·소교룡(小交龍)·포도문금(葡桃紋錦)·봉황주작금(鳳凰朱雀錦)·청제(靑綈)·백제(白綈)·황제(黃綈) 등 수십 종이 있었다. 신강(新疆)에서 출토된 북조 시기의 유물을 보면, 당시에도 여전히 날실로 무늬를 드러내는 경금조직(經錦組織)

방식이 사용되었음을 알 수 있는데, 도안 문양으로는 운기동물(雲氣動物) 문양 장식·기하조수(幾何鳥獸) 문양 장식 및 연주문금(聯珠紋錦)이 있다. 돈황의 막고굴에서 발견된 기하주작용호문금(幾何朱雀龍虎紋錦)과 투루판에서 출토된 기하조수문금(幾何鳥獸紋錦)은 모두 감실(龕室) 모양의 기하형(幾何形) 안에 동물 문양을 장식하였다. 투루판 아스타나의 북량(北涼) 시대 승평(承平) 13년(458년)에 조성된 무덤에서 출토된 금수문금(禽獸紋錦)은, 도안 조직이 규칙적인 가로 방향의 감실 모양 배열을 나타내며, 새나 동물 문양으로 장식하여 일종의 새로운 조합 도안을 형성하였다. 아스타나의 고창(高昌)에 있는 있는 연창(延昌) 7년(567년)의 무덤에서 출토된 기문금(夔紋錦)과 화평(和平) 원년(551년)의 무덤에서 출토된 수문금(樹紋錦)의 도안은 일정하게 대칭을 이루지만, 또한 약간의 변화도 있다.

수·당 시기의 방직업은 전례 없이 발전하여, 생산량이나 품종은 물론이고 기술 수준도 모두 향상되었다. 대외 교류가 강화되었기 때문에, 전통을 계승하는 한편, 또한 외국의 기술도 받아들였는데, 견직 공예는 전통적인 경금(經錦)을 기초로 하여, 페르시아의 씨실[緯線]로 무늬를 짜는 위금직법(緯錦織法)과 사산(Sasan) 왕조의 연주(聯珠) 문양을 흡수하여 염직 예술을 비약적으로 향상시킨 것은 대단히 이채롭다. 수대에는 궁정에 전문 기구를 두어 염직을 관리하였으며, 수나라 양제(煬帝) 때는 소부감(少府監)을 두고, 그 밑에 사염서(司染署)와 사직서(司織署)를 설치하였는데, 후에 다시 병합하여 염직서(染織署)를 만들었다. 양경(兩京-낙양과 장안)의 궁정 이외에 하북의 정주(鄭州 : 定縣)·상주(相州 : 安陽), 사천의 성도(成都), 강서의 예장(豫章 : 南昌) 등지도 중요한 비단 생산지들이었다.

신강 투루판의 아스타나에 있는 무덤에서 출토된 수대의 견직 유물들로는 연주대공작귀자문금(聯珠對孔雀貴字紋錦)·마구대수문금(馬

고창(高昌) : 5세기부터 7세기에 걸쳐, 타림 분지 동쪽의 투루판 지방에 있었던 나라.

경금(經錦) : '경사채색현화(經絲彩色顯花)'라고도 한다. 이 비단은, 씨실은 단지 한 가지 색만을 사용하고, 날실은 여러 색깔을 사용하여, 날실에서 직물의 문양이 나오는 것을 말한다.

위금(緯錦) : 두 조(組)나 혹은 두 조 이상의 씨실을 이용하여, 동일한 한 조의 날실과 교직(交織)하여 만든다. 날실[經線]에는 교직경(交織經)과 협경(夾經)이 있다. 직물 앞면의 씨실을 이용하여 점이나 문양을 나타낸다. 씨실은 오늘날의 비단[錦]과 직조하는 방식에서 기본적으로 동일하며, 날실은 단색이고, 씨실은 여러 가지 색을 이용한다.

球對獸紋錦) · 연주소화금(聯珠小花錦) · 기국금(棋局錦) · 채조금(彩條錦) · 투환귀자문기(套環貴字紋綺) · 투환대조문기(套環對鳥紋綺) · 회문기(回紋綺) 등이 있다. 연주문은 연주로 새 · 동물 · 인물의 주위를 둥그렇게 둘러싼 도안인데, 페르시아의 전통 문양으로, 수나라 때 중국에 전래되었다. 『북사(北史)』 · 「하조전(何稠傳)」에서 말하기를, 수대 초에 페르시아에서 페르시아 비단[연주문위금(聯珠紋緯錦)]을 바쳤을 때, 수나라 문제(文帝)는 하조에게 모방하여 만들도록 명하였는데, 하조가 모방하여 만든 것이 페르시아의 것보다 더 좋았다고 한다. 수대의 연주문금은 비록 이국의 문양을 채용하였지만 또한 자신의 풍격을 지니고 있었다. 직조법도 전통적인 경금직법(經錦織法)을 사용하였으며, 소박하고 고졸한 멋이 있었다. 일본 법륭사에 소장되어 있는 수대의 연주사천왕수렵문금(聯珠四天王狩獵紋錦)에는 갑옷을 두르고 말을 탄 무사가 활을 당겨 사자를 쏘는 모습이 있는데, 둥근 고리의 한가운데에 보리수나무가 있으며, 조형이 생동감 있고 장식이 화려하며 아름답다. 돈황(敦煌)의 수굴(隋窟)에 있는 채소(彩塑-채색 조소) · 벽화의 인물 복장에서도 연주문금을 볼 수 있으며, 섬서 삼원(三原)에 있는 수나라 이화(李和) 묘의 석관 뚜껑 위에도 연주동물문(聯珠動物紋)이 있다.

수굴(隋窟) : 돈황의 수많은 석굴들 가운데 수나라 때 만든 석굴들.

당대의 염직은 수대의 기초 위에서 앞을 향해 크게 매진하였으며, 규모가 커졌고, 기술이 높아졌으며, 분업이 매우 세분화되었다. 장안과 낙양의 양도(兩都)에 있는 궁정에 모두 직염서(織染署)를 설치하고, 염직 생산을 전문적으로 관리하였다. 『당육전(唐六典)』의 기록에 의하면, 직임(織妊-옷섶을 짜다)하는 것들로는 포(布) · 견(絹) · 시(絁) · 사(紗) · 능(綾) · 나(羅) · 금(錦) · 기(綺) · 겸(縑) · 갈(褐) 등 열 가지가 있었으며, 조수(組綬-끈을 짜다)하는 것들로는 조(組) · 수(綬) · 조(絛) · 승(繩) · 영(纓) 등 다섯 가지가 있었고, 연염(練染-흰 명주를 염색함)하는 것들로는 청(靑) · 강(絳) · 황(黃) · 백(白) · 조(皂) · 자(紫) 등 여섯 가지 색깔들이

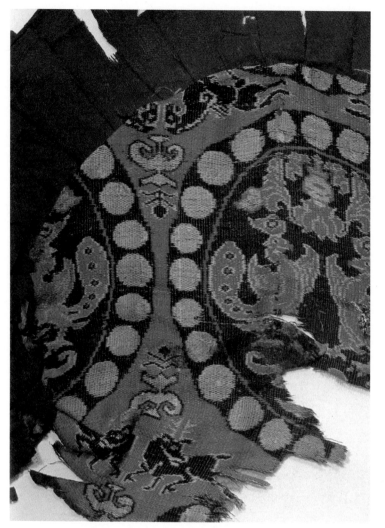

연주대공작문복면(聯珠對孔雀紋覆面)
고창(高昌)
길이 13.5cm, 너비 20.5cm
1964년 신강 투루판의 아스타나에서 출토.
신강성 위구르자치구 박물관 소장

복면은 붉은색 바탕의 연주문금(聯珠紋錦)으로 만들었다. 연주문의 바깥 테두리는 남색 바탕에 황색 구슬 모양으로 이루어졌고, 연주의 둥근 고리 안에는 서로 마주하여 춤을 추는 공작이 있다. 그 위에 연화문 장식이 있고, 그 아래에는 인동문(忍冬紋)이 있는데, 구성이 원형(圓形)에 맞게 서로 적응한 적합한 도안이다. 둥근 고리 안의 색채는 남색 바탕이며, 도안은 붉고, 테두리는 노랗다. 연주의 둥근 고리의 바깥 장식에는 머리를 돌린 채 마주하고 있는 사슴과 마주하고 있는 말 등이 있다. 붉은색 바탕에, 도안은 남색이고, 테두리는 황색이다. 색채는 여러 단계의 변화를 나타내어, 대단히 화려하고 진귀해 보인다.

있었는데, 그 중 거의 대부분이 견직 공예였다.

당대에는 지방의 염직도 대단히 발달하여, 검남(劍南-오늘날의 사천성에 속함)과 하북(河北)의 능라(綾羅), 강남(江南)의 사(紗), 팽주(彭州)와 월주(越州)의 단(緞), 송주(宋州)와 박주(毫州)의 견(絹), 상주(常州)의 주(綢), 윤주(潤州)의 능(綾), 양주(揚州)와 익주(益州)의 금(錦) 등은 모두 당시 전국적으로 유명했다. 이 밖에 신강에서도 사주(絲綢)와 직금(織錦)을 생산하였다. 중당(中唐) 이후에 견직 생산의 중심은 북

능라(綾羅) : 넓은 의미의 일반적인 비단.

사(紗) : 망사처럼 씨실과 날실의 간격이 듬성듬성하여 작은 구멍들이 있는 비단.

단(緞) : 비교적 두툼하고 앞면이 매끈하며 광택이 있는 비단.

연주대계문금(聯珠對鷄紋錦)

唐

길이 28cm, 너비 16.8cm

1969년 신강 투루판의 아스타나 북구(北區) 134호 무덤에서 출토.

신강 위구르자치구 박물관 소장

바탕색은 황토색이고, 홍색과 백색의 두 가지 색으로 문양을 짜서 만들었다. 연주로 둥근 고리를 배열하여 띠 모양을 이루었고, 둥근 고리 안에는 한 쌍의 닭이 마주하고 있다. 둥근 고리의 바깥 공간에는 무늬 장식을 하지 않았다. 홍색은 주로 도안이 있는 곳에 집중되어 있어, 더욱 가로로 펼쳐진 띠와 같은 느낌을 강조하였다. 구도는 참신하고, 색채는 단순하다.

같은 무덤에서 출토된, 당나라 용삭(龍朔) 2년(662년)의 묘지(墓誌)에서, 이 금(錦)이 초당(初唐) 시기의 물건임을 알 수 있다.

견(絹) : 얇고 가벼우며, 평평한 무늬를 짜 넣은 비단.

주(綢) : 얇고 가벼운 비단의 일종.

능(綾) : 가볍고 얇으면서도 문양이 있는 비단.

금(錦) : 섬세하고 고운 고급 비단으로, 대부분은 아름답고 화려한 도안이 있다.

사주(絲綢) : 누에고치 실로 짠 일체의 방직물을 가리킨다.

직금(織錦) : 염색이 잘 된 채색 날실과 씨실을 이용하여, 자카드나 직조 공예로 도안을 짜낸 비단.

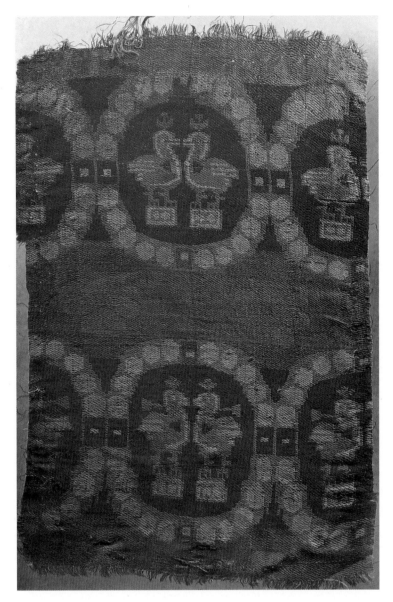

방에서 강남으로 옮겨가기 시작했다. 이 시기에 면·마·모직 공예도 모두 어느 정도 발전을 이루었다.

당대의 직금은 연주문금이 수량도 많고 질도 높았다. 전기에는 여전히 전통의 경금직법(經錦織法)을 사용하였고, 후기에는 점차 바뀌어 위금직법(緯錦織法)을 사용하였다. 초당(初唐) 시기에는 연주문금

의 풍격이 다양하여, 정교한 것도 있었고 간결한 것도 있었으며, 변형된 것도 있었고 사실적인 것도 있었으며, 화려한 것도 있었고 소박한 것도 있어서, 백화제방(百花齊放)의 광경이 펼쳐졌다. 성당(盛唐) 시기에는 연주문의 수량은 감소하고, 위금(緯錦)이 비교적 많아졌으며, 직조 기술은 이전에 비하여 향상되었고, 구조는 엄격하고 풍부하며 화려해진데다, 민족적 특색이 강화되었다. 1973년, 아스타나의 장웅(張雄) 부부 묘[당나라 수공(垂拱) 4년, 688년]에서 한 무더기의 비단옷을 입은 목용(木俑)들이 출토되었는데, 그 중 17개의 채색 여용(女俑)은 대부분 단과대수문금(團窠對獸紋錦)으로 만든 적삼을 입고 있다. 하나의 용(俑)은 짧은 적삼에 긴 치마·상의를 입고 있고, 어깨에는 숄을 두르고 있으며, 허리띠는 격사(緙絲)로 만들었다. 이러한 견직물 제품들은 모두 매우 진귀한 실물 표본이며, 또한 초당 시기에 이미 격사가 있었음을 말해주고 있다.

아스타나의 옛 무덤에서는 또 연주대조금(聯珠對鳥錦)·연주대양금(聯珠對羊錦)·대수금(對樹錦)이 출토되었으며, 문헌에는 당대에 익주(益州) 대행대(大行臺)의 두사륜(竇師綸)이 무늬가 아름다운 '서금(瑞錦)'·'궁릉(宮綾)'을 만들었다고 하는데, 이러한 대칭적 도안 문양은 대치(對雉-한 쌍의 꿩)·투양(鬪羊-싸우는 양)·상봉(翔鳳-날아가는 봉황)·유린(遊麟-노니는 기린)이 있는 '능양공양(陵陽公樣)'과 서로 부합되는 것이다. 이러한 문양 장식은 또 일본 정창원(正倉院)에 소장되어 있는 당대의 금(錦)에서도 보인다.

성당 시기 이후에 연주문금이 감소함에 따라 단화문금(團花紋錦)·대칭문금(對稱紋錦)·기하문금(幾何紋錦)·산화문금(散花紋錦)·훈간금(暈襉錦) 등과 같은 다른 직금들이 모두 발전하기 시작하였다. 예를 들면 신강 투루판 아스타나의 제381호 당대 무덤에서 화조문금이 출토되었고, 같은 무덤에서 대력(大歷) 13년(778년)의 문서가 출토

격사(緙絲) : 각사(刻絲)라고도 하며, 결이 가늘고 짜임새가 고운, 중국 고대의 명주 직조법의 한 가지.

능양공양(陵陽公樣) : 당나라 태종 때 익주(益州-지금의 사천성) 대행대의 두사륜(竇師倫)이 많은 금(錦)과 능(綾)의 새로운 문양들을 조직하고 설계하였는데, 저명한 것으로 꿩·투양·상봉·유린 등이 있었다. 이러한 아름다운 문양들은 중국 내에서 유행했을 뿐 아니라 외국에서도 환영을 받았으므로 두사륜은 '능양공(陵陽公)'에 봉해졌고, 이러한 문양들은 능양공이 만들었다 하여 '능양공양'이라고 불렀다.

훈간금(暈襉錦) : 단지 그 문양 때문에 붙여진 이름이다. 즉 색채의 명도(明度) 차이가 서로 비슷한 색실로 문양을 짜므로, 마치 훈염한 문양과 유사해 보이는 효과를 나타내어, 문양의 색채가 점차 짙어지거나 옅어지는 비단을 가리킨다.

화족대계칙인화사(花簇對鸂鶒印花紗)

唐

길이 57cm, 너비 31cm

1968년 신강 투루판 아스타나 108호 무덤에서 출토.

신강성 위구르자치구 박물관 소장

　신강 투루판의 아스타나 108호 무덤에서 당나라 개원(開元) 9년(721년)에 만들어진 운현(鄆縣)의 용조포(庸調布)가 출토되어, 성당(盛唐) 시기의 묘장(墓葬)에 대해 알 수 있다. 이 무덤에서는 여러 종류의 견직품들이 출토되었다.

　이 사(紗)는 오렌지색 바탕에, 투각된 판을 사용하여 강한 알칼리성 페이스트(paste)로 옅은 노란색 문양을 찍었다. 꽃다발 앞에는 한 쌍의 비오리[鸂鶒]가 서로 마주하여 서 있고, 그 아래에는 꽃 두 송이가 함께 피어 있는 꽃가지로 장식하였다. 날염[印花]은 명쾌하고 간결하며 무늬 장식이 생동감이 있으며, 애정과 길상을 상징하는 의미를 담고 있다.

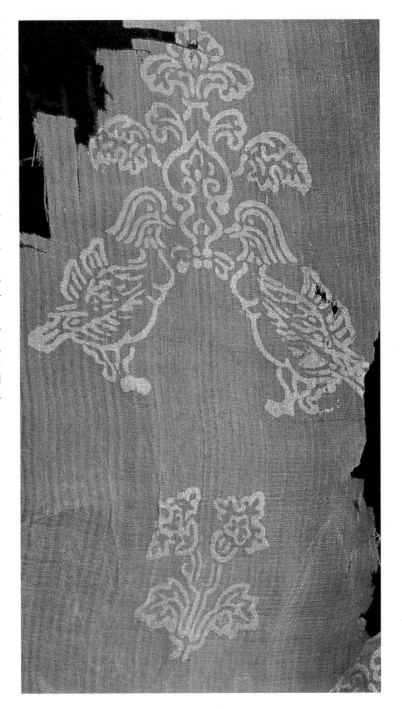

되어, 직금이 그 전에 생산되었다는 것을 알 수 있는데, 금(錦)은 사문위금(斜紋緯錦)이며, 날실은 두 줄이고, 씨실로 무늬를 나타냈다. 금의 표면은 진홍색 바탕에 귤홍색·황색·백색·반짝이는 남색[寶藍]·진한 자주색·연한 녹색 등의 색깔이 있는 견사로 짰으며, 도안은 채색의 모란단화(牡丹團花)이고, 주위에는 네 조(組)의 대칭을 이룬 꽃다발[花簇]들이 있다. 사이사이에 꽃을 물고 날아가는 새·앵무·벌과 나비·구름송이·산(山) 문양 등이 있다. 각 조의 문양들 사이에는 또 두 개의 가로 방향 꽃다발로 간격을 두었고, 주체가 되는 문양의 양쪽 가장자리에는 남색 바탕에 꽃송이를 중첩시켜, 대칭적으로 배열한 화변(花邊-문양이 있는 테두리)으로 되어 있다. 이러한 화조문금의 직문(織紋-짜 넣은 문양)은 세밀하고, 색채가 아름다우며, 문양 장식이 화려하고 아름답다. 같은 무덤에서 출토된 보상화문금(寶相花紋錦) 신발은 세 종류의 금(錦)을 사용하였는데, 신발 표면에는 황색·남색·녹색·다청색(茶靑色-짙은 녹색과 옅은 황색이 혼합된 색) 등 네 가지의 비단실로 짠 변체보상화평문경금(變體寶相花紋平紋經錦)을 사용하였다. 신발의 안쪽은 남색·녹색·홍색·갈색·청색·백색의 여섯 가지 색으로 짠 화조유운평문경금(花鳥流雲平紋經錦)을 댔으며, 그 중에서 남색·녹색·홍색의 세 가지 색으로 훈간(暈襉)했는데, 이는 현재 볼 수 있는 당대의 가장 아름다운 훈간금(暈襉錦)이다. 신발의 코는 진홍색·분홍색·흰색·짙은 녹색[墨綠]·담록색[蔥綠]·황색·반짝이는 남색·짙은 자색[墨紫] 등 여덟 가지 견사로 짠 화조사문위금(花鳥斜紋緯錦)이며, 도안은 붉은 바탕에 오채화(五彩花)를 수놓았는데, 크고 작은 꽃송이들로 구성한 화단(花團)이 중심이 되고, 새·흐르는 구름·작은 꽃들로 에워쌌다. 화려하고 정교하며 아름다워, 당대 직금의 다양한 풍채를 보여준다.

수·당 시기에는 날염[印染]도 발전하여 이미 협힐(夾纈)이 출현하

훈간(暈襉) : 서로 명도 차가 큰 색실로 문양을 짜서, 시각적인 효과 면에서 홀치기염색 문양의 점진적인 색채 변화와 비슷하도록 하는 기법.

였다. 협힐은 바로 협염(夾染)인데, 이는 서로 같은 문양을 새긴 목판 두 개를 사용하여 천을 끼워 넣어 염색하거나, 끼워 넣은 부분이 염색되지 않도록 하여 염색한 부분에 문양이 형성되도록 하는 것인데, 협염의 도안은 대칭적이다. 수나라 양제는 일찍이 오색의 협힐로 문양을 넣은 비단치마 수백 건을 벼슬아치 및 백관의 어머니와 아내들에게 하사하였는데, 당시 여러 색으로 무늬를 찍어내는 기술이 이미 일정한 수준에 이르렀음을 말해준다. 아스타나에 있는 수대 무덤에

수렵문협힐견(狩獵紋夾纈絹)

唐

잔존 부분의 길이 43.5cm, 너비 31.3cm

1972년 신강 투루판 아스타나 108호 무덤에서 출토.

신강 위구르자치구 박물관 소장

이 짙은 붉은색 바탕에 노란색 도안의 협힐견은, 위에 기사(騎士)가 사자에게 활을 쏘고, 사냥개가 토끼를 추적하며, 사냥매가 날아가는 새를 뒤쫓는 등의 그림들과 함께, 또한 상징적인 산과 나무들도 있는데, 문양이 정교하고 아름다우며 사실적이고, 생활의 정취가 풍부하게 묻어난다.

같은 무덤에서 당나라 개원(開元) 9년(721년)에 만들어진 운현(鄖縣)의 용조포(庸調布)가 출토되어 화사(花紗)의 해당 연대를 알 수 있다.

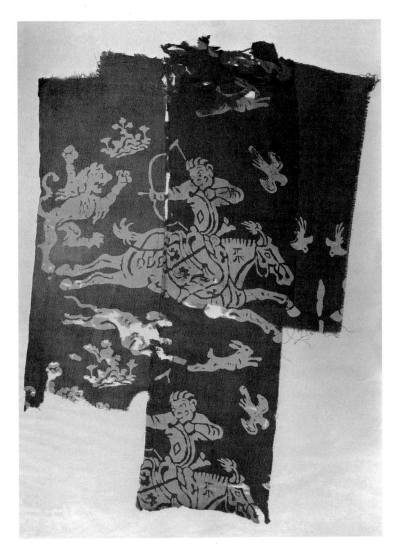

서도 약간의 협힐견이 출토되었으며, 일본의 법륭사도 수대의 화조 문협힐을 보유하고 있다.

당대의 날염 방법은 매우 많았는데, 가장 주요한 것은 3대 염색으로, 바로 협힐·납힐(蠟纈)·교힐(絞纈)이다. 협힐은 수대의 기초 위에 발전하여, 대개 부녀자들의 솔이나 치마에 사용하였으며, 때로는 병풍 장식에 사용하기도 했다. 예를 들어 일본의 정창원에는 당대의 협힐 병풍이 보존되어 있는데, 수하쌍록도(樹下雙鹿圖)·수하쌍조도(樹下雙鳥島)·산수도(山水圖) 등이 있어 회화의 효과를 지니고 있다. 납힐은 바로 납염(蠟染)이다. 직물 위에 우선 밀랍으로 도안을 그려낸 다음, 염색을 하고, 염색이 끝난 뒤에 다시 뜨겁게 쪄서 밀랍을 제거하면, 흰색의 도안만 나타나 얼음에 금이 간 것 같은 빙열문(冰裂紋) 효과가 생긴다. 당대에는 또한 복장과 병풍 장식에도 사용하였는데, 아스타나의 당대 무덤에서 실물이 출토되었다. 단색인 것도 있고, 두 가지 색인 것도 있다. 이 밖에 일본 정창원도 당대의 납힐 병풍을 보유하고 있으며, 수하백상도(樹下白象圖)·양(羊)·장미조(長尾鳥)·앵무·화초봉접도(花草蜂蝶圖) 등이 있다. 교힐은 곧 찰염(扎染)을 말하는데, 끈으로 천을 묶어 문양을 만들고, 단단히 묶어 염색을 하거나, 묶어 맨 부분에 방염을 하면 흰색의 문양이 형성되며, 아울러 훈염(暈染−색이 번지며 염색되는 것) 효과가 있다. 제작이 간편하며, 소박하고 시원스러우면서 변화가 풍부하고, 민간에서 상용했던 장식 기법으로, 아스타나의 당대 무덤에서도 출토되었다.

위에서 서술한 3대 염색은 모두 방염인화(防染印花)에 속하며, 이 외에도 또한 날인(捺印)과 발염(拔染)이 있다. 날인은 먼저 볼록판[凸版]으로 날염 주형(볼록문양 날염판)을 새긴 다음, 색을 칠해 찍어내는 방식으로, 문양이 또렷하고, 사방으로 연속된다. 아스타나의 당대 무덤에서 많은 인화사(印花紗−날염한 紗)가 출토된 적이 있는데, 그 중에

방염인화(防染印花) : 표현하고자 하는 문양에는 염료가 스며들지 않도록 처리하고, 주변의 바탕을 염색하여 문양이 나타나도록 하는 염색법.

서 수렵문인화사(狩獵紋印花紗)가 가장 뛰어나다. 발염은 잿물을 이용하여 발염제를 만들어 생사라(生絲羅) 위에 날염하고, 잿물이 묻은 곳은 사교(絲膠)를 녹여 제거하면 흰색 문양이 나타나는데, 이런 종류의 날염 직물은 아스타나의 당대 무덤에서도 출토되었다.

자수(刺繡)는 한대에 이미 상당히 보급되었는데, 왕충(王充)의 『논형(論衡)』·「정재편(程材編)」에서 이르기를, "제군(齊郡-산동반도)에서는 수를 놓는 데 능해, 모든 여인들은 수를 놓지 못하는 자가 없었다[齊郡能刺繡, 恒女無不能者]"라고 했다. 이는 민간에서 자수가 이미 유행하고 있었음을 말해주며, 한대의 무덤들에서도 자수가 많이 출토되고 있는데, 마왕퇴(馬王堆)의 옷을 설명한 죽간(竹簡)에는 장수수(長壽繡)·신기수(信期繡)·승운수(乘雲繡) 등의 명칭들이 나온다. 삼국 시기에 동오(東吳)의 손권 부인은 오악(五嶽)·하해(河海)·성읍(城邑)·전쟁하는 모습을 네모난 비단에 능숙하게 수놓았기 때문에, 그 당시 사람들은 '침절(針絶)'이라고 일컬었다.[『습유기(拾遺記)』] 남조의 양나라 무제(武帝)는 오색으로 수놓은 치마[裙]를 만들어, 붉은 술[朱繩]과 진주(珍珠)를 달아 장식하였다.[당(唐), 풍지(馮贄), 『남부연화기(南部烟花記)』] 또 불교가 성행했기 때문에, 자수로 불상을 수놓았다. 돈황에서 발견된, 북위의 광양왕(廣陽王) 원가(元嘉)가 태화(太和) 11년에 바친 자수불상은, 바탕에 가득 수를 놓았는데, 한가운데는 좌불(坐佛)이고, 우측에는 보살 하나가 있으며, 아래에는 발원문(發願文)이 있고, 좌우에는 공양인(供養人)을 수놓았으며, 그 가운데 현재 남아 있는 네 명의 여자와 한 명의 남자는 모두 호복(胡服)을 입었고, 몸 옆쪽에는 각각 이름을 수놓았다. 가장자리는 인동연주귀배문(忍冬聯珠龜背紋) 테두리로 장식하였고, 두 가지 색이 훈염(暈染)되듯이 배색되는 방법을 채용하였다.

당대에도 자수가 매우 발달하여, 침법(針法)이 다양했으며, 전통

사교(絲膠) : 누에고치에서 뽑은 생사(生絲)로 짠 섬유의 바깥층 조직을 구성하고 있는 단백질인 세리신(sericin)이라는 끈끈한 아교질 물질.

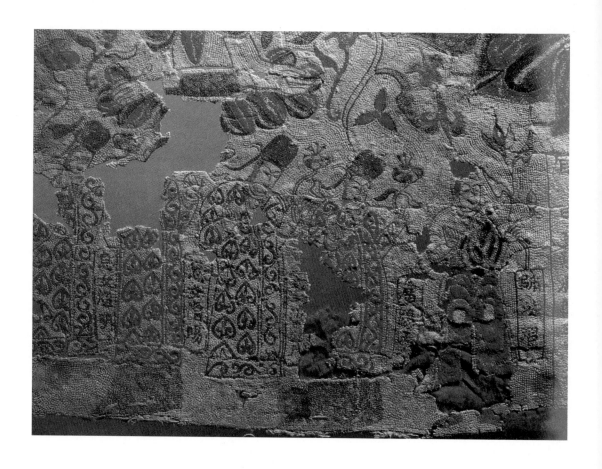

적인 변수(辮繡) 이외에도 평수(平繡)·타점수(打點繡)·훈간수(暈繝繡 −106쪽 '훈간' 참조) 등을 사용하여 자수의 표현력이 풍부해졌다. 특히 훈간수의 색채는 점차 옅어지며[退暈], 짙고 옅게 변화하여, 색채의 대비를 선명하고 조화롭게 해준다. 당대의 자수 가공 기술은 정교했으며, 색채가 풍성하고 아름다워서 주로 옷과 장신구에 사용되었는데, 당대의 시문(詩文)에도 자수에 대해 찬탄하는 내용이 자주 나온다. 일설에 따르면, 양귀비(楊貴妃)의 옷과 장신구에 수를 놓는 수공(繡工)이 수백 명이었다고 하니, 당시의 규모를 알 수 있다. 이 밖에 당대의 자수는 또 불교에 이용되어, 법의(法衣)와 불상에도 수를 놓아 만들었는데, 무측천(武則天)은 일찍이 수공에게 〈정토변상도(淨土變相

변수(辮繡) : 변수의 방법은, 근간이 되는 색선(色線)을 마치 땋은 머리처럼 짜는 것으로, 설계 도안에 따라 면 위에 평평하게 펼쳐놓고, 실로 단단하게 박으면 완성된다. 변수의 무늬결은 또렷하고, 방향이 분명하여, 사람들에게 깊고, 탄탄하며, 호방한 느낌을 준다.

평수(平繡) : '세수(細繡)'라고도 한다. 평면의 바탕 재료 위에 제침(齊針−즉 平針)·윤침(掄針)·투침(套針)·수화침(撒和針) 및 시침(施針) 등의 침법(針法)으로 하는 자수를 말한다. 도안의 배치에서 미관(美觀)과 균형에 중점을 두어, 색조가 분명하고, 수를 놓는 면이 꼼꼼하고 섬세하며, 미세한 부분도 꼭 나타내어, 질감이 풍부하다.

자수불상(刺繡佛像)

북위(北魏) 태화(太和) 11년(487년)

길이 49.4cm, 너비 29.5cm

1965년 돈황 막고굴 제125굴과 제126굴 사이에서 출토.

돈황문물연구소 소장

이 자수는 북위(北魏) 태화(太和) 11년(487년)에 광양왕(廣陽王) 원가(元嘉)가 공양한 불상이다. 한가운데에 좌불 하나가 있고, 그 오른쪽에 보살 하나가 있으며, 아래쪽 한가운데에는 발원문(發願文)이 있다. 그 좌우에는 공양인(供養人)을 수놓았다. 지금은 겨우 네 명의 여인과 한 명의 남자만이 남아 있는데, 모두 호복을 입고 있고, 몸 옆에는 각자의 이름이 있다. 가장자리에는 인동연주귀배문(忍冬聯珠龜背紋)으로 된 테두리로 장식하였으며, 두 가지 색을 배색하였다. 테두리 장식 부분에 남겨둔 비단 바탕 이외의 나머지 부위에는 온통 수를 놓았는데, 이것은 지금까지 발견된 것들 중에서 가장 이른 시기의, 바탕에 가득 자수(刺繡)가 놓여진 불상이다.

타점수(打點繡) : 사수(紗繡)의 일종으로, '사일사(斜一絲)'·'일사관(一絲串)'이라고도 한다. 흰 사(紗-망사와 같은 비단)를 바탕으로 하여, 사의 씨실과 날실이 교차하는 망점에 비껴서 수를 놓는 것으로, 하나의 교차점마다 한 땀의 수를 놓으며, 이것들이 모여서 수(繡)가 된다.

배점(拜墊) : 신불 앞에 무릎을 꿇고 절할 때 무릎 밑에 까는 방석.

圖》 4백 폭을 수놓도록 명했다. 돈황에서 출토된 변수(辮繡) 불상은 길이가 1장(丈-약 3.3미터)이 넘으며, 장엄하고 웅장하다. 또 다른 한 폭의 수장(繡帳-수놓은 휘장)인 〈영산석가설법도(靈山釋迦說法圖)〉는 평수(平繡)로 제작하였는데, 석가모니가 연화대[蓮臺]에 서 있고, 곁에는 두 보살과 두 비구(比丘)가 있으며, 위에는 화개(華蓋)와 비천(飛天) 둘이 있다. 또 아래에는 공양인이 있는데, 남자는 오른쪽에 있고 여자는 왼쪽에 있다. 색채가 화려하고 수놓은 기술이 정밀하고 뛰어나며, 화풍(畫風)이 돈황의 벽화·견화(絹畫)와 일치하는데, 이는 중국 고대의 자수 가운데 뛰어난 작품이다.

또 하나의, 가지가 얽힌 모란 및 원앙을 가득 수놓은 주머니[囊袋]는 높이가 44cm에 너비가 22cm이고, 색채가 선명한데, 모란의 꽃과 잎은 평수(平繡)로 수를 놓았다. 섬서 보계(寶鷄)의 부풍(扶風)에 있는 법문사(法門寺) 탑의 지궁(地宮)에서 매우 가는 금실로 수를 놓아 장식한 배점(拜墊)과 가사(袈裟)가 출토되었다. 당대의 실물들을 관찰해보면, 이 시기에 이미 다양한 침법들을 운용하여 자수 작품에서 퇴훈(退暈)과 훈염(暈染)의 효과를 냈으며, 아울러 각종 물상의 문양 질감을 반영할 수 있어, 자수의 표현력이 훨씬 풍부해졌음을 알 수 있다.

[본 장 번역 : 홍기용]

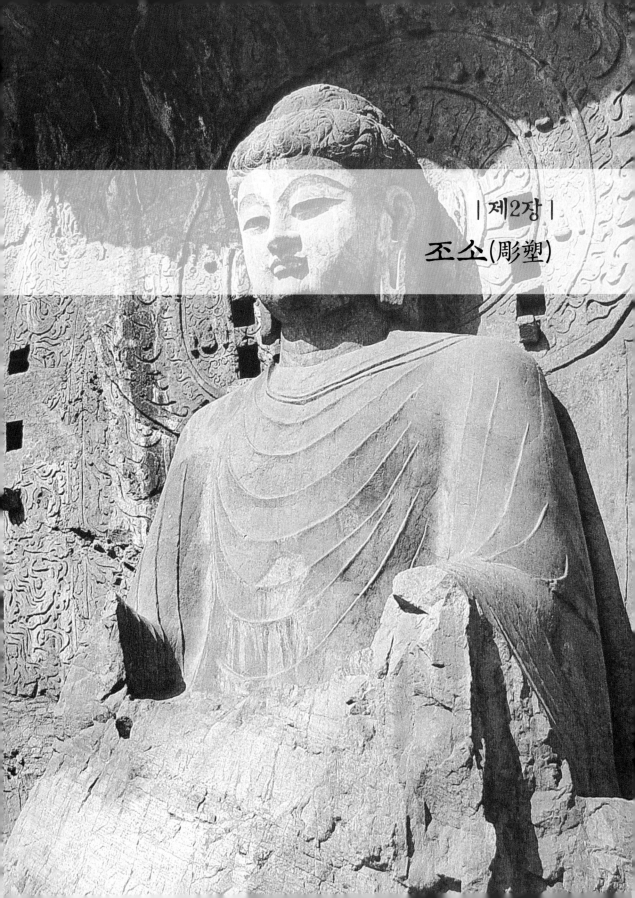

| 제2장 |

조소(彫塑)

위(魏)·진(晉)·수(隋)·당(唐) 시기에 조소 작품은 또한 공예 미술이나 건축 예술과 밀접하여 불가분한 것이었으며, 어떤 것은 그 자체가 바로 공예품이었고, 어떤 것은 곧 건축의 구성 부분이었다. 예를 들어 능 앞의 상생(象生)은 곧 능묘 건축의 지상(地上) 표식(表飾)인데, 그것은 전체 능묘 건축의 일부분이면서 독립된 조소 예술품이다. 묘실 안의 도용(陶俑)과 도수(陶獸) 등은 원래는 공예품이지만, 조소 작품이기도 하다. 대량으로 보존어오고 있는 위·진·수·당 시대의 능묘 석각(石刻)과 묘용(墓俑)들은 이 시기 조소 예술의 중요한 유물들이다.

불교가 널리 전파됨에 따라 불교 조상(造像)이 중국에서 발전하기 시작하면서, 불교 조상 역시 공예품이나 건축과 밀접하게 불가분한 것이 되었다. 사천(四川)의 마호(麻浩)·시자만(柿子灣)·팽산(彭山)에서도 일찍이 석각이나 도제(陶製) 불상들이 발견되었으며, 사천·호북·강소·절강·안휘·호남 등지에서 출토된 동경(銅鏡)과 동기물(銅器物)들의 장식이나, 강소·절강 등지에서 출토된 도관(陶罐)들에서도 불상이 나타나고 있는데, 이는 동한 말기부터 삼국·양진(兩晉) 시기까지 장강 연안 일대에 불교 조상이 유행되었음을 말해준다. 이 시기의 불상들 가운데 어떤 것은 묘실 건축의 장식이었고, 어떤 것은 공예품의 장식이었다. 그 밖에 신강의 약강(若羌)·화전(和闐) 등지에서도 불교 소상(塑像)들이 발견되었는데, 이러한 소상들은 곧 대형 사원 건축의 구성 부분이었다.

사천 낙산(樂山)의 마호에 있는 동한 시기 무덤의 들보 위에 새겨진 불좌상(佛坐像)은 두광(頭光)이 있고, 통견(通肩-양쪽 어깨가 모두 덮이도록 옷을 입는 방식) 가사를 걸쳤으며, 오른손으로 시무외인(施無畏印)을 취하고 있고, 왼손으로 옷 앞자락 끝의 모가 난 부분을 쥐고 있다. 사천 팽산현(彭山縣)에 있는 동한 시기의 애묘(崖墓-절벽에 굴을 파서 만든 무덤)에서 출토된 도수좌(陶樹座) 위에도 좌불 하나가 있는

상생(象生) : 묘 주위에 각종 동물상이나 신상(神像) 등을 만들어놓은 것을 말한다.

시무외인(施無畏印) : 부처가 중생에게 두려움을 없애주기 위해, 팔을 들고 다섯 손가락을 편 채 손바닥을 밖으로 향하게 하여 물건을 주는 듯이 취하는 자세를 말한다.

데, 형제(形制-형상과 구조)가 서로 비슷하며, 옆에 나란히 두 협시(挾侍)가 서 있다. 사천 면양시(綿陽市)에 있는 동한 말기의 애묘에서 출토된 청동으로 만든 요전수(搖錢樹) 위에 다섯 존의 좌불이 있는데, 정수리에 육계(肉髻)가 있고, 정광(頂光-부처의 머리 뒤쪽에서 비치는 빛)은 타원형이다.

요전수(搖錢樹) : 흔들면 돈이 떨어진다는 신화 속의 나무.

육계(肉髻) : 부처의 정수리에 상투처럼 우뚝 솟아오른 혹과 같은 것으로, 지혜를 상징한다.

호북의 악주(鄂州)·호남의 장사(長沙)·강소의 남경·절강의 무의(武義)와 항주 등지에서 출토된 동경(銅鏡)에는 부조(浮彫)로 새긴 좌불과 입불이 있다. 무창(武昌)의 연계사(蓮溪寺)에 있는 오나라 영안(永安) 5년(262년)의 팽노(彭盧) 묘에서 출토된 동대식(銅帶飾-구리로 만든 허리띠 장식) 위에 새긴 보살상은 고계(高髻-높은 상투)에 천의(天衣-부처나 보살이 입는 옷)를 두르고, 목걸이를 걸었으며, 긴 치마를 입고 연대(蓮臺)에 서 있다. 강소·절강 등지에서 출토된 오나라 봉황(鳳凰) 2년(273년)의 도창관(陶倉罐), 천책(天冊) 원년(275년)의 청자관(青瓷罐), 서진 태강(太康) 2년(281년)의 청자관, 태강 5년(284년)의 황유청자관(黃釉青瓷罐), 태강 7년(286년)의 청자관·도관, 원강(元康) 원년(291년)의 청자 신정관(青瓷神亭罐) 위에는 모두 퇴소(堆塑) 선정불상(禪定佛像)들이 있으며, 불상의 형상과 구조가 모두 대체로 비슷하다. 이는 남방에서 발견된 이른 시기의 불교 조상들이다.

도창관(陶倉罐) : 곡식 등을 보관하는 곳집처럼 만든 도기 항아리.

퇴소(堆塑) : '퇴첩(堆貼)'·'소첩(塑貼)'·'퇴조(堆彫)'라고도 한다. 따로 빚어낸 입체의 문양 장식을 기물의 본체 위에 붙이는 장식 방법.

신강(新疆)의 약강(若羌)과 미란(米蘭)은 옛날에 선선(鄯善)의 속지(屬地)였는데, 미란에서는 일찍이 많은 사원의 유적지들이 발견되었다. 제2호 유적지는 원래 2층이었는데, 불전(佛殿) 아래층 주변의 회랑 기둥 사이에 실제 몸과 같은 크기의 입불상(立佛像)들을 만들었다. 불전의 동쪽에는 여덟 개의 대좌(臺座)가 나란히 늘어서 있으며, 대좌 위에는 원래 대형의 선정좌불(禪定坐佛)이 있었다. 제15호 유적지에서는 또 시대적으로 약간 늦은 불상의 머리가 출토된 적이 있으며, 니아(尼雅)의 제1호 유적지에서도 입불이 출토된 적이 있다. 화전

선선(鄯善) : 현재의 신장 위구르 자치주에 있던 고대의 작은 도시국가인 누란(楼蘭, Loulan)국이, 기원전 77년에 한나라의 영향력 하에 들어간 다음에 바꾼 나라 이름으로, 원어 발음은 '샨샨'이다

니아(尼雅) : 기원전 3~5세기의 신강성 유역에 있던 왕국.

　석극필(錫克泌)은 언기의 불교 중
심 중 하나이며, 남아 있는 불사의
잔존 터가 적지 않은데, 과거에 출
토된 조상들은 대부분 외국에 약
탈당하였다. 1957년에 출토된 소수
의 소상들은 비록 훼손이 심각하지
만, 여전히 북조 시기 서역 일대의
불교 조상의 수준을 엿볼 수 있다.
이 소상은 겨우 머리 부분만 남아
있는데, 정수리 부분에서 두건으로
머리를 묶었으며, 눈썹과 눈이 빼
어나게 아름답다. 또 콧수염을 길
렀고, 수염은 말려서 고부라져 구레
나룻과 연결된다. 형상은 순박하고
친숙하며, 뚜렷이 지방 민족의 특
징을 띠고 있다.

(和闐) 지역에서도 일찍이 3세기의 불상 머리와 시기가 비교적 늦은
금동 불상이 출토되었다.

　이는 불교가 중국에 처음 전래된 시기로, 지금까지 남아 있는 초
기의 조상(造像) 유물들이다. 그 중에는 좌불도 있고 입불도 있으며,
보살상도 있다. 좌불은 선정인(禪定印)을 취하거나 설법인(說法印)을
취하고 있다. 심지어 동경(銅鏡) 위에도 사유상(思惟像)과 비천(飛天)이
있다. 이는 불상이 처음 전입되기 시작했을 때에도 단일한 양식(樣式)

선정인(禪定印) : 부처가 선정에 든 것
을 상징하는 수인(手印)으로, 손바닥
을 편 채로 왼손은 배꼽 아래에 두고,
그 위에 오른손을 포개서 두 엄지손
가락을 맞대고 있는 자세를 말한다.

설법인(說法印) : 중생에게 법을 설파
하고 있음을 상징하는 수인으로, 오
른팔 혹은 양쪽 팔을 들어, 엄지와 검
지를 붙여 동그라미를 만든다.

이 아니었다는 것을 말해준다. 이 두 지역의 조상들은 뚜렷한 차이가 있는데, 이는 동한(東漢) 시기의 불교 예술이 불교를 따라 이미 서로 다른 경로로 중국에 전파되고 있었다는 것을 나타내주는 것이다. 불교가 세상에 널리 전파된 후에 남북 각지에서 다량의 석굴 조상들과 사원 조소(彫塑)들이 출현하였으며, 또 많은 금동상·목조상·석조상들이 전해져오는데, 이것들은 이 시기의 매우 중요한 조소 예술품들이다.

능묘(陵墓) 조소(彫塑)와 묘용(墓俑)

　남조(南朝)의 능묘 석각(石刻)은 지금 32곳(나라별로 각각 宋 1, 齊 9, 梁 14, 陳 1, 이름을 알 수 없는 무덤 7곳)이 존재하는데, 그것들은 남경시 [南京市, 남경에 10곳, 강녕구(江寧區)에 9곳]·단양현(丹陽縣 : 12곳)·구용현(句容縣 : 1곳) 등지에 분포되어 있다. 석수(石獸)는 남조 능묘 석각의 주요 부분이다. 송나라 무제(武帝) 유유(劉裕)의 초영능(初寧陵)에 있는 한 쌍의 기린(麒麟) 석상은 수신(獸身)이 평평하고 반듯하며, 문양 장식이 소박하고 간소하다. 대가리 꼭대기에는 뿔이 돋아 있으며, 대가리를 쳐든 채 입을 벌리고 있고, 목은 짧지만 곧게 세웠으며, 허벅지와 어깻죽지에 날개가 있는데, 앞뒤의 왼쪽 다리는 모두 앞으로 내딛고 나아가며, 앞쪽으로 몸을 내밀어 늠름한 기개가 느껴진다. 이후 제(齊)·양(梁)·진(陳)나라의 석수(石獸)는 모두 이런 모습을 답습하였다. 단양 건산향(建山鄉)의 전애묘(前艾廟)에 있는 제나라 무제(武帝)의 경안릉(景安陵) 기린 석상은, 목이 길고 허리가 가늘며, 가슴이 둥글게 앞으로 튀어나와 울부짖는 모습을 하고 있는데, 두 날개와 긴 깃털은 날아오를 듯한 기세를 더욱 강하게 해준다. 제나라 경제(景帝) 소도생(蕭道生)의 수안릉(修安陵)에 있는 기린 석상은 가슴이 불룩 튀어나오고, 허리는 가늘며, 몸에 연꽃 도안이 새겨져 있어, 남조(南朝) 송나라의 석수에 비하여 더 정교해지는 추세를 보여준다.

　양대(梁代)에는 능묘의 석각이 가장 성행하였는데, 웅장하고 늠름한 기세가 더욱 두드러져 보인다. 양나라 무제 소연(蕭衍)의 수릉(修

제(齊)나라 무제(武帝) 소색(蕭賾)의 경안 릉(景安陵)에 있는 기린

제(齊) 영명(永明) 11년(493년)

석재(石材)

높이 280cm, 신장 315cm

강소 단양(丹陽) 건산향(建山鄉)의 전애묘 (前艾廟)에 현존.

제나라 영명 11년에 소색(蕭賾)이 죽자 무황제(武皇帝)라는 시호를 내 리고 경안릉에 안장하였다. 능 앞 에는 현재 석수 한 쌍이 남아 있는 데, 서쪽의 석수는 심하게 깎이고 부식되어 네 다리는 이미 없어졌 다. 동쪽의 기린 석상은 아직 완전 한데, 머리에는 원래부터 뿔 두 개 가 있고, 몸 옆에 날개가 달려 있으 며, 눈을 부릅뜬 채 입을 벌리고 있 고, 머리를 치켜든 채 가슴을 쑥 내 밀고 있어, 기세가 사납다.

양나라의 주인을 알 수 없는 무덤에 있 는 벽사(辟邪)

梁

陵)에 있는 기린 석상은 두 개의 뿔과 턱수염이 있고, 입을 벌린 채 혀를 내밀고 있으며, 웅건한 모습으로 머리를 쳐들고 위풍당당하게 앉아 있는데, 다리 옆에 있는 작은 짐승은 꼬리를 휘감아 늘어뜨리고 있어 치기가 넘친다. 소굉(蕭宏) 묘의 석벽사(石辟邪)는 위풍당당하게 응시하며 성큼성큼 걷는 모습이며, 온몸에 힘으로 충만한데, 작풍(作風)은 장식적이던 것으로부터 사실적인 것으로 나아가 동물의 진실감을 증가시켰다. 양나라 안성강왕(安成康王)인 소수(蕭秀) 묘의 석벽사는 갈기털이 좌우로 나뉘어 있으며, 윤곽선이 뚜렷하고 간결하며, 체구가 건장하고, 입을 벌린 채 혀를 내밀고 있어, 용맹스럽고 사나운 성격이 잘 드러나 있다. 양나라 건안민후(建安敏侯) 소정립(蕭正立)의 묘에 석벽사 한 쌍이 있는데, 두 마리 석수(石獸) 사이의 관계와 변화에 주의해서 살펴보면, 수컷은 활갯짓을 하며 성큼성큼 걸어가

벽사(辟邪) : 고대 전설 속에 나오는 일종의 신수(神獸)로, 모습은 사자와 같고, 머리에 뿔이 나 있으며, 날개가 있는데, 복을 기원하고 사악함을 물리치는 작용을 한다.

진(陳)나라 문제(文帝) 진천(陳蒨)의 영녕릉(永寧陵)에 있는 기린

陳

석재

전체 높이 313cm, 몸 길이 319cm

강소 남경(南京) 감가항(甘家巷)의 사자가(獅子街)에 현존.

진나라 문제 진천의 영녕릉 앞에는 석수 두 마리가 있는데, 동쪽의 기린은 뿔이 두 개이고, 서쪽의 기린은 뿔이 한 개이다. 이것은 서쪽의 기린으로, 귀를 쫑긋 세웠고, 수염이 있으며, 몸통에는 권곡화문(卷曲花紋)이 새겨져 있고, 두 날개는 작고 정교하며 세밀하다. 머리를 들고 가슴을 내민 채 발톱은 위로 추켜세웠는데, 마치 발톱을 들고 일어나 움켜쥐려는 기세다.

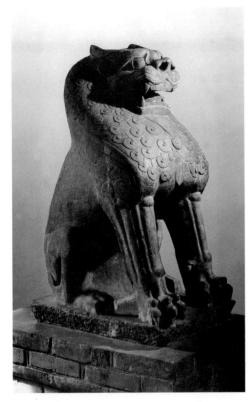

웅크리고 있는 사자[蹲獅]

隋

석재

높이 96cm

하남 낙양의 수(隋)·당(唐) 함원전(含元殿)에서 출토.

하남 낙양의 고대석각예술관 소장

석사자의 대가리는 네모나고, 귀는 뾰족하며, 입을 벌리고 눈을 부릅뜬 채 가슴을 앞으로 쑥 내밀고 있다. 목덜미 부분에 소용돌이 모양의 갈기털을 새겼으며, 허리 밑으로는 차차 가늘어지며 힘차 보인다. 앞다리를 곧게 뻗었고, 뒷다리는 굽혀 웅크리고 있는데, 다리 부분의 힘줄과 발톱이 튀어나와 건장하고 힘이 있어 보인다. 형상은 사실에 기초하여 과장한 점이 있고, 전체적으로 삼각형을 이루어 기세가 사납게 느껴진다.

고, 암컷은 약간 웅크린 자세를 하고 있어, 풍만하면서도 온순하며, 통일된 가운데 변화가 있다. 남강간왕(南康簡王) 소적(蕭績)의 묘에 있는 석벽사는, 몸체는 각이 지고, 가슴은 둥글어, 장중하면서도 위엄이 있다. 진(陳)나라 문제(文帝)의 영녕릉(永寧陵)에 있는 석기린(石麒麟)은 형상과 구조가 비교적 작고 정교하지만, 문양 장식이 풍부하여 남조(南朝) 말기의 변화를 반영하고 있다.

하남 낙양의 함원전(含元殿) 유적에서 출토된 수대의 석사자(石獅子)는 윤곽이 거침이 없으며, 가슴은 넓고 허리는 가늘며, 입을 벌린 채 나지막하게 으르렁거리는 모습으로 용맹스럽게 웅크리고 앉아 있다. 도안화된 소용돌이 모양의 사자 갈기는 석사자 대가리 부분의 자태를 더욱 돋보이게 한다. 조형의 특징과 조각 기법은 당대 황제의 무덤 앞에 웅크리고 있는 사자에게 어느 정도 영향을 끼쳤다. 당대에 나라를 세운 고조(高祖) 이연(李淵)은, 할아버지인 이호(李虎)를 태조(太祖)로, 아버지인 이병(李昺)을 세조(世祖)로 추존(追尊)하고, 묘를 고쳐 능을 만들었다. 이호의 영강릉(永康陵) 앞의 신도(神道-무덤으로 가는 큰 길) 양측에 웅크리고 있는 석사자는 흉부가 건장하고 크며, 얕게 문양 장식을 새긴 것이 수대 석사자의 조형과 비슷하다.

이연이 정관(貞觀) 9년(635년)에 죽자, 그의 헌릉(獻陵)을 한대 능의 제도에 따라 건립하고, 능 앞에 석서(石犀-석제 코뿔소)와 석호(石虎)를 배치하였다. 헌릉의 석서는 현재 섬서성박물관에 소장되어 있으며, 높이가 2.3m로 형체가 중후하고 조각이 사실적이다. 가죽의 무늬는 몸체를 따라 원만하게 전환하며, 명쾌하고 간결하다.

당나라 태종 이세민(李世民)은 산을 뚫고 능을 만들어, "백성의 힘을 덜어주고, 형세가 웅장한[民力省, 而形勢雄]" 효과를 거두었다. 그 이후 당나라에서는 많은 능들이 산을 능으로 만드는 제도에 따라 형성되었다. 당나라 태종의 소릉(昭陵)은 형세가 험준한 구종산(九嵕山)에 조성하였는데, 정관 10년(636년)에 문덕황후(文德皇后)가 죽었을 때 만들기 시작하여, 정관 23년(649년)에 태종이 묻힐 때 비로소 준공되었으니, 무려 13년의 시간이 걸렸다. 능묘 공사는 장작대장(將作大匠)이었던 염립덕(閻立德)이 설계하고 감독하여 조성하였으며, 능이 차지하고 있는 땅은 약 3만 묘(畝)이다.

북궐(北闕) 현무문(玄武門)의 신도(神道) 양측에는 원래 여섯 마리의 준마(駿馬) 부조와 여러 이민족들의 군주(우두머리) 석상 열네 구가 배치되어 있었는데, 이러한 조각상들은 화가 염립본(閻立本)의 도본(圖本)에 따라 조각한 것들이다. 석상의 높이는 8~9자[尺], 좌고(座高)는 3자 정도이며, 투구를 쓰고 군복을 입거나, 관을 쓰고 치마를 입었으며, 줄을 드리운 면류관을 썼는데, 대단히 장관이다. 1973년에 제단(祭壇) 유적지에서 토번(吐蕃)의 찬보농찬(贊甫弄贊)·언기국(焉耆國)의 왕 용돌기지(龍突騎支)·임읍국(林邑國)의 왕 범두려(范頭黎) 등의 표제가 새겨져 있는 여섯 개의 석상(石像) 받침들이 발견되었는데, 문헌의 기록과 서로 부합된다.

오늘날 볼 수 있는 소릉의 조각은 단지 여섯 마리의 준마 부조뿐이다. 소릉의 여섯 마리 준마는 이세민이 여러 차례 정벌 중에 생사고락을 함께했던 준마들이다. 정관 10년(636년) 11월, 태종은 뛰어난 장인에게 석병(石屛)을 만들도록 명하고, "짐이 정벌하면서부터, 그동안에 탔던 군마들은, 적군을 함락시키고, 적진을 쳐부수며, 짐을 어려움에서 구제하였으니, 돌에 그 형상을 새겨, 좌우에 배치함으로써, 유개(帷蓋)의 의로움을 기리노라[朕自征伐以來, 所乘戎馬, 陷軍破陣,

묘(畝) : 사방 6척을 1보(步), 100보를 1묘라고 하는데, 1묘는 약 30평, 즉 100m²에 해당한다.

토번(吐蕃) : 당(唐)·송(宋) 시기에 티베트족[西藏族]을 부르던 이름.

임읍국(林邑國) : 베트남 남부 지역에 있던 고대국가.

유개(帷蓋) : 공자(孔子)는 자신이 기르던 개가 죽자, 땅에 묻을 때 해져 낡은 덮개[弊蓋]를 썼으며, 임금의 마차를 끌던 노마(路馬)가 죽으면, 해진 휘장[弊帷]를 쓴 데에서 유래한 말로, 은혜가 사물에 미침을 일컫는 말이다.

찬(贊) : 인물이나 사물을 칭송하는
내용을 담은 옛 글의 한 형식.

濟朕于難者, 刊石爲鐫其形, 置之左右, 以伸帷蓋之義]"라고 직접 찬(贊)을
지었다.[『책부원귀(册府元龜)』·「제왕부(帝王部)」] 여섯 마리의 준마는 원
래 동서로 대칭을 이루도록 배열하였는데, 동쪽에 삽로자(颯露紫)·
권모과(拳毛騧)·백제오(白蹄烏)를, 서쪽에 특늑표(特勒驃)·청추(靑騅)·
십벌적(什伐赤)을 두었다. 삽로자는 이세민이 왕세충(王世充)을 정벌할
때 탔던 말인데, 망산(邙山)에서 한 차례 교전 중에 삽로자가 몸에 여
러 개의 화살을 맞자, 태종 자신은 적군 진영에 고립되어 대군(大軍)
과 서로 떨어지게 되었다. 그러자 뒤따르던 맹장(猛將) 구행공(丘行恭)
은 말에서 내려 박힌 화살을 빼낸 뒤 천자를 호위하며 돌진하여 태
종을 보위하고 대군에게로 돌아왔다. 구행공과 삽로자의 전공을 표
창하기 위하여, 각석(刻石)을 소릉의 궐 앞에 세웠다.[『구당서(舊唐書)』
권59] 삽로자의 부조(미국 펜실베이니아대학 미술관 소장)가 표현한 것은
바로 구행공이 말에 박힌 화살을 뽑는 장면인데, 말은 앞다리를 쭉
뻗은 채 어깨와 목덜미가 높이 솟아 있고, 구행공은 침착하고 차분
하게 두 손으로 화살을 뽑아내고 있는 장면이다. 한 사람과 한 마리
의 말은, 구성이 돋보이고, 조각 기법이 사실적이면서도 섬세하다. 준
마 여섯 마리 가운데 그 나머지 다섯 마리는 서 있거나 천천히 걷거
나 질주하기도 하는데, 자태가 생동감이 넘치며, 통일감과 커다란 체
면(體面) 관계에 중점을 두었고, 교묘하게 굳세고 날카로운 선과 미묘
한 기복의 변화를 운용하여, 준마가 용감하게 선전(善戰)하는 모습을
표현해내고 있다.

　　당나라 고종(高宗) 이현(李顯)의 건릉(乾陵) 석조(石彫)는 당대의 황
제 무덤들 가운데 보존이 가장 완전한 지면(地面) 유물이다. 건릉은
소릉의 제도에 의거하여 조성하였는데, 원래는 사각형의 성벽이 있
었고, 사방의 각 문에는 침전(寢殿)과 헌전(獻殿)을 설치하였다. 누궐
(樓闕) 및 석사자(石獅子)는 지금 대부분 훼손되어 이미 존재하지 않는

다. 다만 주작문(朱雀門)의 신도(神道) 양측에 줄지어 배치한 초대형의 석조(石雕)들만이 기본적인 원래의 모습을 간직하고 있을 뿐인데, 이것으로부터 장관을 이루었던 건릉의 옛 모습을 알 수 있다. 건릉에 현재 남아 있는 석조들은 남쪽의 두 번째 신도의 누궐부터 북쪽으로 향하여, 화표(華表) 1쌍, 익마(翼馬) 1쌍, 타조 1쌍, 안마(鞍馬) 5쌍, 문무시신(文武侍臣) 20명, 번왕상(藩王像) 61구를 대칭으로 배열하였는데, 조각은 규모가 크고 수량이 많아 당대의 능들 가운데 첫째로 손꼽힌다. 시신(侍臣)들은 시립(侍立)하여 있는데, 자세가 정숙하다. 번왕은 꼭 끼는 호복(胡服)을 입고, 두 손을 모으고 서서, 정성을 다해 공경하는 자세인데, 애석하게도 머리 부분은 모두 이미 훼손되어 없어졌다. 조상(彫像)의 등 뒤쪽에 새겨놓은 나라별 성씨에 근거하면, 석상으로 새긴 것들은 대부분 당나라에 대하여 신하의 예로써 섬겼던 서역 여러 나라들의 우두머리들임을 알 수 있다.

건릉의 석사자는 그 조각 수법이 사실적인데, 머리는 크고 체구가 장대하며, 갈기는 곱슬곱슬하고, 눈은 튀어나와 있어, 그 표정과 자태가 위풍당당하다. 석조 행렬에서 목을 길게 빼고 있는 익마(翼馬)는 길상서응(吉祥瑞應)의 뜻을 담고 있다. 체구가 거대하여, 높이가 3.17m, 길이가 2.80m인데, 이중의 받침대 위에 우두커니 서 있으며, 어깨 위에 양쪽 날개를 부조로 새겼고, 권운(卷雲)으로 문양을 장식하였다. 이후 당대의 여러 능들에 있는 익마는 대개 건릉에서 변화하여 나온 것들이며, 당대 능의 신수(神獸) 조각 가운데 기본적인 제재의 하나가 되었다. 당대의 능들에 있는 익수(翼獸)로는 익마 이외에도, 순릉(順陵)의 묘표(墓表) 앞에는 또한 익천록(翼天鹿)이 줄지어 배치되어 있다. 순릉은 원래 무측천(武則天)의 어머니 양 씨(楊氏)의 묘였던 것을, 무측천이 정권을 장악한 이후 천수(天授) 원년(690년)에 순릉으로 개칭하여 묘표 건축을 확장하여 짓고, 석각(石刻)을 증설하

화표(華表) : 옛날에 궁전이나 성벽·능 따위의 큰 건축물 앞에 아름답게 조각한 장식용 돌기둥.

길상서응(吉祥瑞應) : 세상을 태평하게 다스린 임금의 선정(善政)이 하늘에 이르러 나타난 길한 징조.

묘표(墓表) : 무덤 앞에 세우는 푯말로, 품계(品階)·이름·벼슬 따위를 기록한다.

였다. 보존되어오고 있는 천록의 형상은 풍격이 건릉의 익마와 서로 비슷하지만, 사슴을 원형(原型)으로 삼았으며, 수신(獸身)은 사실적이고, 대가리는 사슴과 비슷하며, 정수리에는 뿔 하나가 나 있고, 발은 말발굽과 비슷하며, 꼬리는 크고 길며, 양쪽 어깨에는 날개가 돋아 있다. 순릉의 주작문(朱雀門) 앞에 있는, 걷는 모습의 사자는 몸의 높이가 3.05m, 길이가 3.45m로, 한 덩어리의 석회암을 통째로 새겨서 만들었다. 수사자는 입을 벌리고 울부짖는 형상이며, 강건하고 용맹스런 기세를 표현해냈다. 암사자는 벌어진 입술 사이로 이빨을 드러내고 있으며, 몸통이 매우 둥글고, 두 눈은 전방을 경계하고 있는데, 형체가 약간 과장되었다.

당나라의 십팔릉(十八陵)은 태종의 소릉(昭陵)을 창제하면서부터 시작하여, 고종(高宗)의 건릉(乾陵)에 이르렀을 때 정형(定型)이 완비되었으며, 이후 많은 황제들은 전해오는 옛 제도를 답습하였는데, 석수(石獸)와 입인(立人)은 대단히 웅장하다. 보존이 비교적 잘 되어 있는 제릉(帝陵)의 조각들로는 또 예종(叡宗)의 교릉(橋陵)·숙종(肅宗)의 태릉(泰陵)·현종(玄宗)의 건릉(建陵) 등이 있는데, 이들 능 앞의 조각들은 선택한 재료가 정교하고 순수하며, 체적이 거대하고, 조형이 소박하며 중후하고 세련되었으며, 기세가 힘차고 웅장하여, 강성하고 번성하였던 당대의 시대적 풍모를 충분히 반영해내고 있다.

위(魏)·진(晉)과 수(隋)·당(唐) 시기의 묘용(墓俑)들은 각 시대의 세속적인 면모를 생동감 있는 형상으로 표현하고 있다.

삼국(三國)과 양진(兩晉) 시기의 도용(陶俑)은 비교적 적다. 1984년 하남 언사현(偃師縣)에 있는 조위(曹魏) 시기의 무덤에서 출토된, 사발을 받쳐 든 도용은 높이가 12cm로, 머리에 뾰족모자[尖帽]를 쓰고, 두 손으로 사발을 감싸 안은 채 책상다리를 하고 앉아 있는데, 왼쪽 어깨에 둥근 구멍 하나가 뚫려 있다. 조형이 특이한데, 일반 부장품

이 아니라 붓꽂이와 물그릇을 겸하는 문방용구인 듯하다. 도형의 체구는 어깨가 평평하고, 얼굴 부분을 간단하게 묘사하였지만, 인물은 외양과 정신을 모두 갖추고 있다. 남경박물원에는 손오(孫吳) 시기의 정관도용(頂罐陶俑)과 호북성에 있는 영안(永安) 5년(263년)의 무덤에서 출토된 궤용(跪俑)이 소장되어 있는데, 조형은 역시 간략하지만, 형상이 치졸하며 생동감이 있다.

정관도용(頂罐陶甬) : 정수리 부분이 단지[罐]처럼 생긴 용.

궤용(跪俑) : 꿇어앉은 모습의 용.

낙양의 간서(澗西)에 있는, 위나라 정시(正始) 8년(247년)이라고 새겨진 철장(鐵帳-철제 휘장) 부자재가 출토된 무덤에서, 남녀 시용(侍俑)·도서[陶犀 : 진묘수(鎭墓獸)]·도구(陶狗)·도계(陶鷄-닭)·도압(陶鴨-오리)이 출토되었다. 도서(陶犀)의 형체는 늠름하고 웅장하며 힘이 넘친다. 서진(西晉) 원강(元康) 9년(299년)의 서미인(徐美人) 묘에서 처음 발견된 우거(牛車)·무사용(武士俑)·호용(胡俑)은 풍격이 수수하면서도 고풍스럽다. 이것들은 모두 시대적 특색을 표현하였다.

호남 장사(長沙)의 금분령(金盆嶺)에 있는 서진 영녕(永寧) 2년(302년)의 무덤에서 모두 28건의 인물용들이 출토되었는데, 무사(武士)와 의장용(儀仗俑)은 군사적 분위기를 짙게 띠고 있으며, 대서용(對書俑)과 대주용(對奏俑)은 동작과 태도를 중시하여 새겼다. 청유대서용(靑釉對書俑)은 높이가 7.2cm인데, 용의 몸체에는 황색 유약을 시유하였다. 두 용은 머리에 관을 쓰고, 오른쪽으로 옷섶을 여민[右衽] 포복(袍服-두루마기 형태의 중국 전통 옷)을 입었으며, 중간에 긴 책상·붓·연적·간책(簡册)을 두었는데, 한 사람은 서판(書版)을 잡고 있고, 한 사람은 판을 쥔 채 글씨를 쓰고 있다. 이는 사자(死者)에게 속해 있던 아전[小吏]을 표현한 것이다. 몸에 입은 옷은 간략하지만, 머리 부분은 정교하고 세밀하게 새겨, 생동감이 있고 사실적이다.

간책(簡册) : 옛날에 글자를 적는 데 사용하기 위해 가늘고 긴 대쪽이나 나무쪽을 엮어 만든 것.

남경의 석갑호(石閘湖)에 있는 영흥(永興) 2년(305년)의 후태수(侯太守) 묘에서 출토된 남용(男俑)은 두건[巾幘]을 썼는데, 높이가 20.5cm

대서용(對書俑-마주보고 글을 쓰는 용)

서진(西晉) 영녕(永寧) 2년(302년)

자기(瓷器)

전체 높이 17.3cm, 밑바닥 길이 15.8cm

1958년 호남 장사(長沙) 금분령(金盆嶺) 9호 무덤에서 출토.

호남성박물관 소장

두 용은 서로 마주하고 꿇어앉아 있는데, 그 사이에 긴 책상이 하나 있다. 책상의 한쪽 끝에는 책상자[書箱]를 두었고, 다른 한쪽 끝에는 네모난 벼루를 두었으며, 책상 가운데에는 붓걸이와 붓 두 개가 있다. 용은 높은 관을 쓰고 있고, 턱 밑에 띠를 묶었으며, 뒤통수에 계(笄-관을 고정시키는 핀)를 꽂았고, 몸에는 날카로운 옷깃이 달린 장포(長袍)를 입고 있다. 한쪽 용은 붓을 쥐고서 간독(簡牘)에 글씨를 쓰고 있고, 다른 용은 물건을 잡고서 서로 마주하고 있다. 형태가 단정하고 엄숙하며, 현실 생활의 분위기가 물씬 묻어난다.

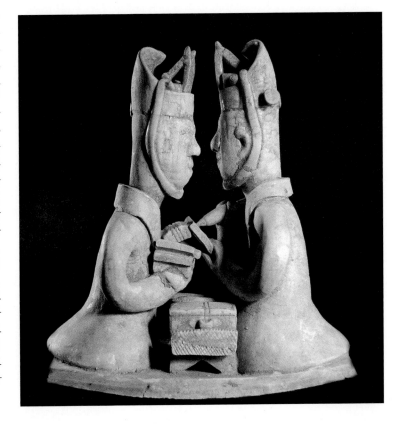

이며, 이마는 둥글고 눈은 쑥 들어가 있으며, 좁은 어깨에 책상다리를 한 채, 두 손은 단정히 모으고 있다. 인물의 표정과 태도가 어수룩하고 익살스러워 보인다.

동진(東晉)과 남조의 묘들에서 출토된 용은 비교적 적지만, 조형은 표정과 태도를 개괄적으로 표현하였으며, 또한 석용(石俑)과 동용(銅俑)이 출현하였다. 남경의 부귀산(富貴山)에 있는 동진의 대묘(大墓)에서 출토된 시위용(侍衛俑)은 높이가 52.8cm로, 얼굴이 마르고 길쭉하며, 목이 가늘고, 어깨가 좁으며, 몸매는 호리호리하다. 오른손에 쥐고 있던 무기는 이미 없어졌으나 왼손에는 방패를 쥐고 있으며, 제작이 정교하고 형상이 생동감 넘친다. 남경의 상산(象山)에 있는 동진의 왕 씨(王氏) 무덤군의 7호 무덤에서 나온 입용(立俑)과 궤용(跪俑-무릎

동용(童俑)

서진(西晉) 영녕 2년(302년)

자기(瓷器)

높이 20.5cm

1964년 강소 남경(南京) 피교진(皮橋鎭)의 석갑호(石閘湖)에 있는 진대(晉代)의 무덤에서 출토.

남경시박물관 소장

용은 머리에 꼭대기가 뾰족한 둥근 모자를 썼고, 오른쪽으로 옷섶을 여민 옷을 입고 있으며, 두 손을 가슴 앞에 모으고, 두 발은 팔 아래쪽에 구부린 채, 옷깃을 바르게 여미고 단정하게 앉아 있다. 툭 튀어나온 이마에 움푹 들어간 눈, 높은 코에 입을 약간 오므린 어린아이의 치기어린 모습은 매우 감동을 준다.

을 꿇은 용)은 제작이 비교적 조잡하여 겨우 외형의 윤곽만 갖추고 있지만, 도제(陶製) 우거(牛車)는 특별히 크고, 말의 안장 양 옆에는 모두 등자가 있다. 청자양(靑瓷羊)은 조형이 독특하며, 동물 자기(瓷器) 조소(彫塑)의 명품이다.

강소성문관회(江蘇省文管會)가 과거에 소장했던, 남경 중화문(中華門) 바깥쪽 석자강(石子岡)에 있는 동진 시기의 무덤에서 출토된 남녀 시용(侍俑)은 용모가 빼어나고 고상하며 우아하다. 두 손은 모두 가

소수(蕭秀) : 475~518년. 남조(南朝) 양나라의 종실로, 문학가였다. 자는 언달(彦達)이며, 남란릉[南蘭陵─지금의 상주(常州) 서북 지역] 사람이고, 양나라 무제(武帝)의 일곱째 동생이다.

여용(女俑)

南朝

자기(瓷器)

높이 34.6cm

1955년 강소 남경 중화문(中華門) 밖 사석산(砂石山)의 남조(南朝) 시기 무덤에서 출토.

남경시박물관 소장

여용은 모자처럼 높게 머리를 틀어 올렸고, 이마 앞쪽에 반원형의 머리 장식이 있다. 옷섶이 가느다란 적삼 차림에, 안에는 중의(中衣)를 입었으며, 두 손은 가슴 앞쪽에 모으고, 아래는 치마를 입었는데, 발은 뾰족하게 약간 나와 있다. 얼굴 부위는 포동포동하고 윤기가 흐르며, 눈썹과 눈이 수려하고, 입가에는 미소를 머금어, 유순하고 소박한 아름다움이 감동을 준다. 남조(南朝) 시기 조소(彫塑)의 명품이다.

습과 배 사이에 모으고 있으며, 하반신은 나팔형(喇叭形)으로 만들었고, 속은 비어 있으며, 옷의 장식 선은 간결하면서도 세련되었고, 얼굴 부분의 묘사가 뛰어나다. 호남 진시(津市) 얼룡강(孽龍岡)의 동진 시기 무덤에서 출토된 동용(銅俑)은 손에 연꽃을 쥐고 있으며, 연봉(蓮蓬-연밥이 들어 있는 송이) 위에 서 있다. 무창(武昌)에 있는 송나라 원가(元嘉) 27년(450년)의 무덤과 효건(孝建) 2년(455년)의 무덤에서 출토된 도용은 제작이 거칠고 초라하다. 남경에 있는 원휘(元徽) 2년(474년)의 명담희(明曇憙) 묘에서 남·녀용들이 출토되었는데, 남용(男俑)의 양쪽 소매가 넓고, 제작 수준이 비교적 높다. 남경 서선교(西善橋)의 대묘에서 용 여섯 건이 출토되었는데, 남용은 높은 관을 썼으며, 눈썹과 눈은 가늘고 길며, 나이가 들어 보이는 모습이, 아전[侍吏]으로 생각된다. 여용(女俑)은 높이가 37.5cm인데, '山'자 모양으로 높이 머리를 틀어 올렸고, 얼굴에는 웃음을 띠고 있으며, 얌전하며 단정하고 장중하다.

남제(南齊)의 무제(武帝) 영명(永明) 3년(485년)의 무덤에서 도용 등 부장품들이 발견되었는데, 우마(牛馬)의 체형은 씩씩하고 힘차지만 인물의 제작은 초라하고 볼품이 없다. 양대(梁代)에는 묘용(墓俑)의 수량이 증가하여, 묘 안에 고작 한 쌍의 남녀 시용(侍俑)만 있던 현상은 이미 거의 보이지 않으며, 품종도 많아져서 문시용(文侍俑)이나 관을 쓰고 홀[圭]을 쥔 용 등이 있다. 도용의 양쪽 소매는 송대의 용에 비하여 길어졌고, 소조 기술은 이전에 비해 뚜렷하게 향상되었다. 남경의 중앙문(中央門) 밖 신녕(新寧)의 전와창(磚瓦廠) 3호 무덤에서 나온 여용은 단정하고 얌전하다. 남경 감가항(甘家巷) M6무덤[연구에 의하면 소수(蕭秀)의 묘임]에서 출토된 남용은 성실하고 소박하고 독실하며, 매우 섬세하고 사실적으로 묘사되었다. 남경 영산(靈山)의 양나라 대묘에서 석용(石俑) 여섯 건이 출토되었는데, 시리(侍吏-시중을 드

는 관리) 하나는 머리에 곧추세운 양관(梁冠)을 썼으며, 얼굴이 둥글고 수염은 길며, 매우 생생한 표정과 태도를 지니고 있다. 무창(武昌) 오가만(吳家灣)에 있는 진(陳)나라 무덤에서 남녀 입용과 무사용들이 출토되었는데, 무사는 코가 높고 눈이 깊숙하며, 체구가 우람하고 훤칠하다.

양관(梁冠) : 문무관(文武官)이 조복을 입을 때에 쓰던 관.

십육국 시기부터 북위(北魏) 전기까지에 해당하는 북조(北朝)의 도용은 발견된 실물이 매우 적다. 서안(西安)의 초창파(草廠坡) 1호 무덤에서 출토된 도용은 삼국과 서진에 비하여 크게 늘어났고, 변화 역시 비교적 크다. 작은 감실[龕]에 놓여 있는 의장용(儀仗俑)은 여사용(女士俑)·갑옷을 입은 무사용(武士俑)·갑옷을 입고 말을 탄 용·말을 탄 채 북을 치고 나팔을 부는 용 등을 포함하여 대략 80건이고, 그밖에 우거(牛車)·갑옷을 입은 말 등도 있다. 온 몸에 갑옷을 두른 전사·활을 지닌 무사용·말을 탄 채 나팔을 부는 용의 조형은 풍부한 특색을 지니고 있다. 전실(前室)에 배치한 것은 묘 주인의 가정생활을 반영한 남녀 시용·앉아서 악기를 연주하는 여용(女俑 : 거문고를 연주하거나 박수를 치며 소리 높여 노래하는 용이 포함됨)·북을 치는 남용(男俑)·징을 치는 입용(立俑) 등과 도제(陶製) 돼지·닭·개 등의 동물용들이다.

내몽고에 있는 북위 초기의 무덤에서 출토된 무사용은 형상이 소박하고 꾸밈이 적다. 사마금룡(司馬金龍) 묘의 도용에 이르러서는 비교적 크게 발전했다. 이 묘에서 모두 367건의 용들이 나왔는데, 말에 탄 채 개갑(鎧甲-쇠 미늘을 달아 만든 갑옷)을 입고 있는 무사용은 웅장하고 힘차며 기개가 있고, 무사용의 체격은 강건하며, 표정은 민첩하고 용맹스럽다. 그리고 도제 낙타는 이런 종류의 제품들 중에서 현재 남아 있는 최초의 것이다.

하남 낙양에 있는 북위 건의(建義) 원년(528년)에 조성된 상산왕(常

무사용(武士俑)

북주(北周) 천화(天和) 4년(569년)

도기(陶器)

높이 18.2cm

1983년 영하(寧夏) 회족(回族)자치구의 고원현(固原縣)에서 출토.

영하 고원현박물관 소장

　무사용은 출행(出行) 대열의 전열(前列)에 위치하는데, 신장(身長)은 18.2cm로, 머리에 둥근 투구를 쓰고 있으며, 앞쪽에는 충각(衝角-돌기)이 있다. 꼭대기 부분은 검은색으로 윤곽을 그렸으며, 양 옆에는 귀덮개가 있고, 갑옷은 검은색으로 비늘 조각[鱗片]의 윤곽을 그렸으며, 가장자리를 따라 붉은색을 칠했는데, 흰색 갑옷의 아래는 종아리 치마로 감쌌다. 얼굴 부분은 검은색으로 눈썹·눈·수염을 그려냈고, 동그랗게 부릅뜬 두 눈에, 양 어깨는 높이 추켜올렸으며, 오른손은 밑으로 늘어뜨리고, 왼손은 가슴팍까지 구부려 물건을 들고 있다 (원래는 무기가 있었지만 이미 없어졌다).

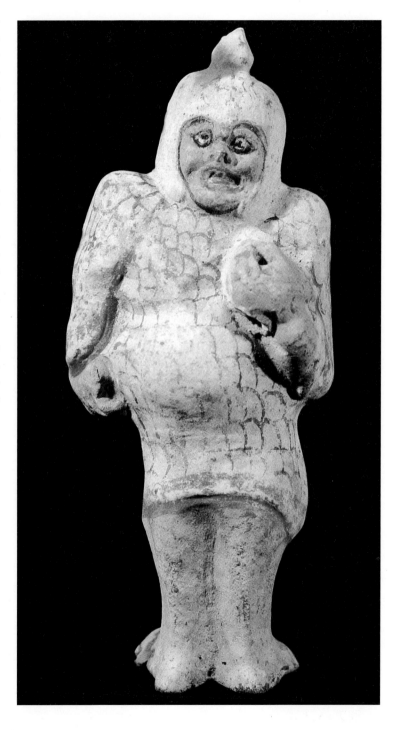

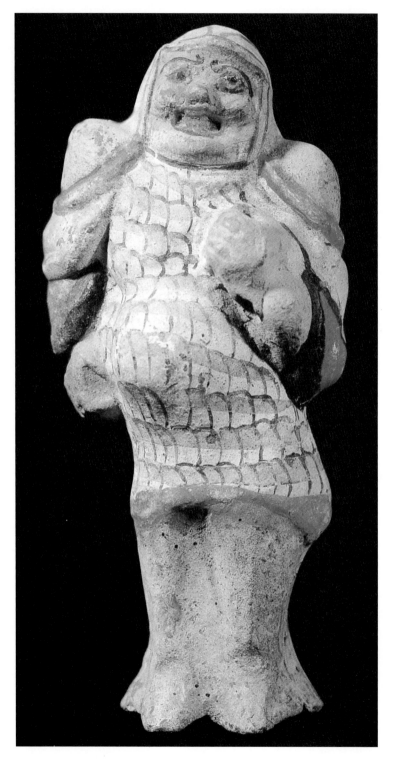

무사용(武士俑)

隋代

도기 바탕에 청황유(靑黃釉)

높이 74.3cm

상해시박물관 소장

용은 머리에 투구를 썼고, 몸에 망토 모양의 외투를 입고 있으며, 긴 바지에 발이 드러나 있고, 양 손은 아래로 늘어뜨렸다. 두 눈은 둥글게 부릅뜨고 있는데, 눈이 크고 수염은 길다. 옷차림은 간결하다. 얼굴 부분을 정교하고 생생하게 표현하였으며, 형상에는 성격의 묘사가 풍부하다.

山王) 원소(元邵)의 묘에서 100여 건의 도용들이 출토되었는데, 출행의장용(出行儀仗俑)은 약 120건이다. 무사용은 높이가 30.5cm로, 머리에는 투구를 썼고, 몸에는 명광개(明光鎧)를 입었으며, 아래는 바지를 입었다. 윗몸을 약간 오른쪽 뒤로 기울인 채 왼손에는 방패를 들고 있고, 오른손에는 원래 무기를 쥐고 있었지만 지금은 이미 사라지고 없다. 머리는 크고 목은 짧으며, 표정이 근엄하다. 시립(侍立)한 문용(文俑)과 가노용(家奴俑)은 대략 20건 이상으로, 앞서서 음악을 연주하는 용과 곤륜노(崑崙奴)는 매우 특색이 있다.

하북 자현(磁縣)에 있는 동위(東魏) 무정(武定) 8년(550년)의 여여공주(茹茹公主) 묘에서 채색 도용(陶俑)이 모두 1064건 출토되었는데, 그 수량이 이미 발굴된 북조의 묘들 중에서는 으뜸이다. 용의 몸통과 머리는 별도로 틀에 찍어 만든[模製] 다음, 한데 끼워 맞춘 것이다. 용의 겉 표면은 우선 백채(白彩)를 한 층 바른 다음에 옷과 장신구를 채색하여 그렸는데, 출토 당시에는 색채가 매우 선명하였으며, 투구에는 또한 금박을 입혔다. 그 가운데 박수(남자 무당)용은 높이가 29.8cm이며, 붉은 두루마기를 입었고, 꼭대기가 뾰족한 모자를 쓰고 있으며, 손에는 톱니 모양의 법기(法器-불교에서 쓰는 기물들)를 들고 있다. 왼쪽 발은 앞쪽으로 향하고 오른쪽 다리는 뒤쪽에 있으며, 윗몸을 앞쪽으로 숙이고서 법술을 부리는 모습을 취하고 있는데, 표정이 매우 사실적이다. 섬서 한중(漢中)에 있는 최 씨 집안의 서위(西魏) 시대 무덤에서 출토된 도용 34건 가운데에는 문관·무사·시녀 등이 있는데, 문관용(文官俑)은 높이가 38cm이다. 머리를 빗어 방망이 모양으로 상투를 틀었으며, 위에는 오른쪽으로 옷섶을 여민 자홍색의 짧은 옷을 입었고, 아래는 옅은 노란색 치마처럼 생긴 바지[裙褲]를 입었다. 형태가 소탈하다. 산서 태원(太原)에 있는 북제(北齊) 시기 장숙속(張肅俗)의 묘에서 나온 채색 도용의 형상은 또 새롭게 발전된 것

명광개(明光鎧) : '빛이 나는 갑옷'이라는 뜻이다. 중국 고대 갑옷의 일종으로, 가슴과 등 부위에 하나의 타원형 금속판이 있는데, 이를 호심경(護心鏡)이라고 부른다. 이 판은 가슴과 등 부위의 방어력을 높이기 위한 것으로, 이것에서 명칭이 유래하였다.

곤륜노(崑崙奴) : 당나라 때, 장안(長安)은 이미 하나의 국제화된 대도시였으며, 각종 피부색을 지닌 사람들이 거리를 가득 메운 채 활보해도 조금도 이상하게 여기지 않았다. 당시 유행하던 한 구절의 말이 있는데, "崑崙奴, 新羅婢"라고 하였다. 신라의 하녀는 오늘날의 가정부와 같은데, 전문 훈련을 받았으며, 영리하고 유능했다. 그리고 곤륜노는 동남아 지역 출신의 노예들로, 모두 황소처럼 힘이 셌으며, 성격이 온순한데다, 착실하고 정직하여, 귀족과 호족들이 모두 앞을 다투어 확보하려 하였다.

한중(漢中) : 중국 섬서성의 남서쪽 한강(漢江) 북안의 땅으로, 사천·호북의 두 성에 이르는 요충지이다.

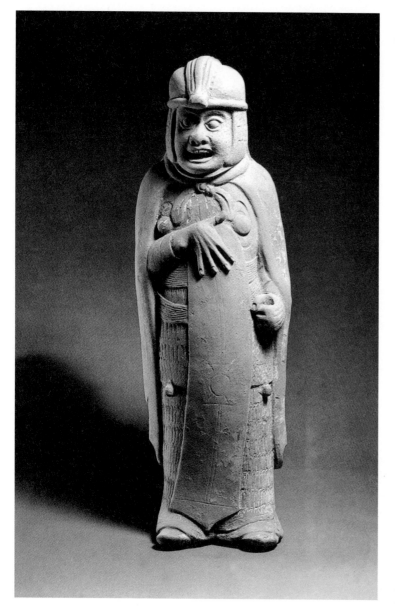

무사용(武士俑)

수(隋) 개황(開皇) 6년(586년)

도기 바탕에 황유(黃釉)

높이 52cm

안휘(安徽) 합비(合肥) 행화촌(杏花村)의
오리강(五里崗)에서 출토.

안휘성박물관 소장

용은 무덤 안의 문을 지키는 무
사로, 머리에 투구를 쓰고, 몸에 갑
옷을 입었으며, 겉에는 망토 모양의
외투를 걸쳤다. 아래는 허벅지에 치
마를 묶었으며, 발이 드러나 보인
다. 오른손은 방패를 짚고 있으며,
왼손에는 원래 병기를 잡고 있었으
나 이미 없어졌다. 두 눈을 동그랗
게 부릅뜨고, 입을 벌려 고함을 지르
고 있다. 형상은 개성이 뚜렷하
고, 용모와 태도는 생동감이 넘친
다.

머리 장식이 있고, 종이를 꼬아 팔
을 만들었다. 상반신은 오렌지색 바
탕에 쌍조연주문(雙鳥聯珠紋)으로
장식한 옷을 입었고, 하반신에는
붉은색과 노란색의 줄무늬가 있는
긴 치마를 입고 있다. 겉에 가벼운
천을 한 겹 걸쳤고, 몸에는 황색 비
단(羅)을 둘렀으며, 가슴 부분에는
띠를 묶었다. 두 손을 앞에 모았으
며, 형태가 우아하여 보는 이들에
게 감동을 준다.

인데, 도제 낙타[陶駝]의 높이는 29.1cm로 조용하고 느릿느릿하게 목
을 빼고 우는 모습이며, 매우 새로운 의취를 지니고 있다.

하북 경현(景縣)에 있는 북조 시기 봉 씨(封氏) 묘지의 봉연지(封延
之)와 봉자륜(封子繪) 두 사람의 묘에서 모두 167건의 도용들이 발견

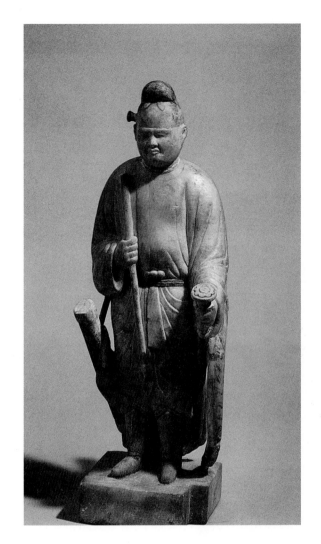

(왼쪽) 시종입용(侍從立俑)

당(唐) 개원(開元) 28년(740년)

(오른쪽) 이두목신여용(泥頭木身女俑)

唐

높이 29.5cm

신강의 투루판에서 출토.

얼굴에 유채(油彩-기름기가 있는 분의 일종)를 발랐고, 머리는 빗어 높이 틀어 올렸다. 이마에는 꽃무늬

되었는데, 문리(文吏)·무사·시부(侍什)·기사(騎士) 등이 있다. 제작 솜씨가 뛰어나고, 표정과 태도는 생동감이 있다. 여자 무사용(武士俑)은 높이가 23cm로, 머리에는 위쪽이 둥근 선비족의 풍모(風帽-방한모)를 쓰고 있고, 몸에는 풍의(風衣-방한복)를 걸치고 있으며, 안에는 큰 치마에 주름이 잡힌 옷을 입었고, 겉에는 개갑(鎧甲)을 걸쳤다. 비록 무장은 했지만, 여성의 기질이 남김없이 드러나 보인다. 북주(北周) 시기 이현(李賢)의 묘에서 출토된 도용들 가운데 남성은 모두 기골이 장

대한 사나이들이고, 여용도 건장하며 영하(寧夏) 지역의 특색이 나타나 있다. 그 밖에 누예(婁睿)의 묘 등과 같은 여러 묘들에서 출토된 도용들에도 역시 뛰어난 작품이 적지 않다. 도우(陶牛)의 높이는 36cm로, 크고 건장하며 꾸밈이 없고 질박하다.

 수대에는 장례 의식에 지나치게 겉치레가 심해지면서부터, 부장하는 명기(明器–부장품)가 많이 늘어나고, 제작 기술도 점차 향상되었다. 도용의 조형은 소박하고 엄정하며, 용모와 자태는 단정하고 우

누예(婁睿) : 북제(北齊)의 귀족으로, 동위(東魏)와 북제 때에 매우 영향력이 있었으며, 묘는 태원시(太原市) 남쪽 교외에 위치하고 있다. 1979부터 1981년까지 산서성고고연구소와 태원시문물관리위원회가 공동으로 발굴하여, 각종 문물 870여 건이 출토되었다.

아하다. 난장이용[侏儒俑]·승용(僧俑)·낙타나 말을 끄는 호용(胡俑)과 십이지생초용(十二支生肖俑) 등이 새롭게 출현하고 있다. 하남 안양(安陽)에 있는 수대의 장성(張盛) 묘에서 출토된 회도채회여용(灰陶彩繪女俑)들은 높이가 21cm부터 24cm까지로, 위에는 저고리를 입었고, 아래에는 치마를 입었으며, 주인이 주연을 베풀거나 머리를 빗고 세수하는 등의 각종 활동을 시중들고 있어, 생활의 분위기가 물씬 풍겨난다. 함께 출토된 호용(胡俑) 두 개는 높이가 26cm부터 27cm까지인데, 움푹 들어간 눈에 높은 코와 구레나룻을 길렀으며, 인물의 성격이 잘 드러난다.

초당(初唐) 시기 묘용의 얼굴 모습은 섬세하고 심오하게 묘사하였으며, 각종 인물의 형상과 심리 상태를 잘 표현하였고, 풍격은 웅건하고 뛰어나다. 섬서 예천현(禮泉縣)에 있는 정인태(鄭仁泰)의 묘에서 출토된 문리(文吏) 도용(陶俑)은 머리에 높은 관을 썼고, 둥근 옷깃에 소매가 넓은 긴 웃옷을 입었으며, 겉에 조끼[裲襠]를 껴입고, 발에는 여의리(如意履)를 신고 있다. 두 손을 맞잡은 채 서 있는데, 인물은 내심(內心)의 묘사를 중시하였으며, 의복의 문양 장식이 화려하다. 무사용은 높이가 71.5cm로, 머리에 투구를 썼고, 몸에 개갑(鎧甲)을 입었으며, 손에는 원래 창과 방패를 들고 있었던 것 같은데, 기민하면서도 위엄이 있으며, 모습이 뜻밖이다. 당대에는 사실적 기술이 나날이 성숙해지면서, 각종 묘용의 조각 장식이나 채색 수준도 신속하게 향상되어, 직접 사회생활에서 제재를 취한 사람이나 말 형상의 용들이 대량으로 출현하였다. 신강 투루판 아스타나의 장웅(張雄) 부부 묘에서 완전한 상태의 채색 목용과 비단옷을 입은 목용들이 대량으로 출토되었는데, 말을 탄 여용은 높이가 39.5cm로, 흰 가루분을 바르고 그림을 그렸다. 긴 소매는 바람에 나부끼며, 머리에는 얇은 사유모(紗帷帽)를 썼는데, 자태가 온화하고 점잖으며 우아하다. 이는 초당 시

여의리(如意履) : 앞머리에 구름 모양의 여의문(如意紋)을 새긴 신발.

사유모(紗帷帽) : 얇고 고운 비단으로 만든 유모(帷帽)를 말한다. 유모는 원래 호족(胡族)들의 복장으로, 여자들이 쓰는 모자 주위에 휘장처럼 비단을 늘어뜨린 것을 말한다.

타구군용(打球群俑)

唐

기 사녀(仕女-양반 집안의 여자)가 말을 타고 외출하던 복장의 특징을 잘 반영하고 있다. 출토된 두 조(組)의 타마인물용(駝馬人物俑)들은 색칠이 산뜻하고 아름다우며, 그림 장식이 섬세한데, 타부(駝夫)가 손을 뻗어 낙타를 끄는 자세는 참으로 사실적이다. 가장 주목할 만한 것은 비단옷을 입은 목용들이 한 무더기 출토된 점인데, 이들 목용 중에 익살스런 남용이나 아름답고 정숙한 여용은 일반 순장(殉葬) 묘용이 아니라, 민간의 상례(喪禮) 활동 중에 성행했던 상가(喪家)의 악기를 연주하는 꼭두각시용[樂傀儡俑]이다. 신강 아스타나 제201호 무덤에서 한 세트의 채회노동여용(彩繪勞動女俑)들이 출토되었는데, 높이가 6.7cm부터 16cm까지로, 어떤 것은 맷돌질을 하고, 어떤 것은 곡식을 찧고, 어떤 것은 키질을 하고 있으며, 그 움직임이 태연하여, 참으로 깊은 감명을 준다.

　　성당(盛唐) 시기에는 후장(厚葬)이 널리 성행하였다. 묘용의 수량

후장(厚葬) : 큰 규모의 묘지에 많은 부장품을 넣어 성대하게 장례를 치르는 것.

은 대부분 100건 이상이며, 신체의 높이는 1m 이상에 달한다. 그리고 정교하고 아름다운 제작 기술은 일찍이 유례가 없었다. 섬서 서안 (西安) 남쪽 교외의 가파촌(駕坡村)에 있는 양사욱(楊思勖) 묘의 석조 무사용은 높이가 40.3cm로, 색을 칠하고 금을 입혔다. 머리에는 두건을 쓰고 있고, 옷깃이 둥근 두루마기를 입었고, 발에는 장화를 신었으며, 오른쪽 어깨에는 가죽 띠를 맸고, 허리에는 칼[刀]을 찼으며, 두 손으로 궁낭(弓囊)을 감싸 쥐고 있다. 왼쪽 요대(腰帶)에는 긴 검

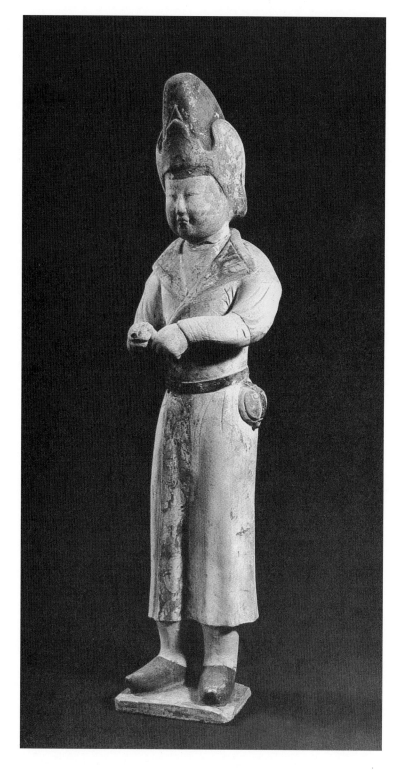

기마용(騎馬俑)
唐

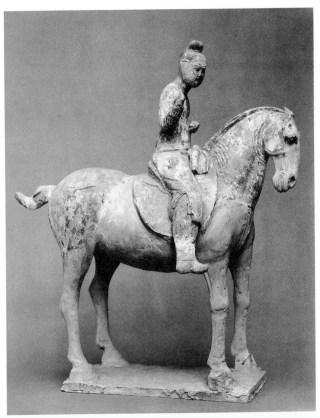

생초군용(生肖群俑)
唐

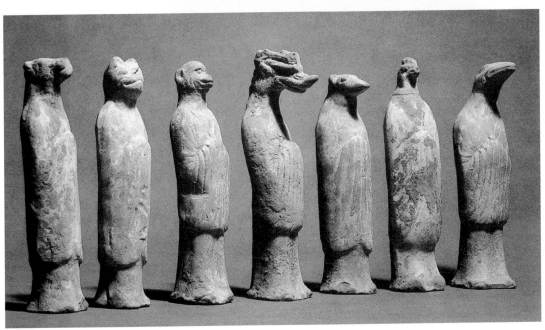

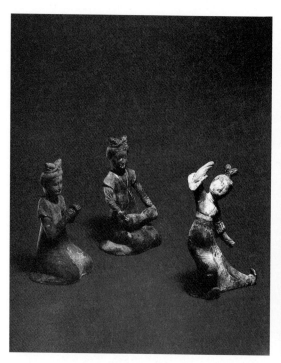
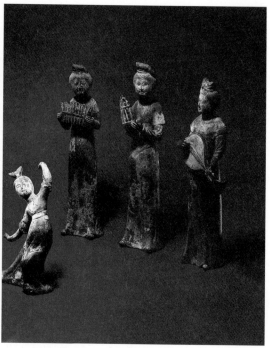

무용(舞俑)

唐

(劍)과 활을 걸치고 있으며, 등 뒤에는 긴 통을 메고 있다. 온몸에 갑옷을 입고 있는데, 조각이 정교하고 섬세하다.

　당나라 용(俑)의 뚜렷한 특징은 형상이 풍만하다는 점인데, 당시 통치 계층의 편향된 심미 취향으로 인해, 머리를 높이 틀어 올리고, 턱이 풍만하며, 가는 뼈대와 풍만한 근육[細骨·豊肌]은 사회에서 숭상하는 기풍이 되었다. 이러한 풍조는 역시 묘용(墓俑)의 조형에도 영향을 주었다. 서안 서쪽 교외의 중보촌(中堡村)에 있는 당나라 무덤에서 출토된 삼채여용(三彩女俑)은 높이가 44.5cm로, 안쪽에는 반팔 옷을 입었고, 겉에는 남색 바탕에 노랗고 흰 무늬가 있으며 소매가 좁은 저고리를 입었다. 하의는 주황색의 긴 치마를 입었으며, 오른쪽 어깨에는 녹색 무늬가 있는 숄을 두르고 있다. 인물은 풍만하고 단지 약간의 동작만을 취하고 있을 뿐이다. 중당(中唐) 이후에는 정치·경제 등 각 방면의 관계로 인해 성대하게 장례를 치르던 유행이 잠시 주춤

견군여용(牽裙女俑-치마를 추켜올리는 여용)

唐

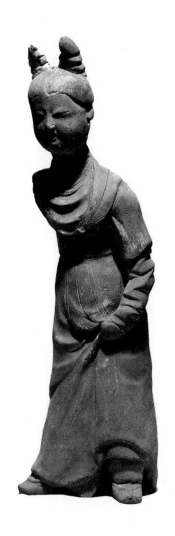

해지자 부장품도 점점 감소하였는데, 그처럼 풍만하고 예쁘며 비대하고 큰 작풍은 여전히 지속되다가, 만당(晚唐) 시기에 이르러 부장품은 적어지고, 제작도 역시 조잡해졌다.

도용(陶俑)은 조소 예술의 성취를 연구하는 중요한 실물일 뿐만 아니라, 사회풍속사와 복식사를 연구하는 데 지극히 풍부하고 믿을 만한 실물 예증(例證)을 제공해주고 있다. 그 예술적 가치와 역사적 의의는 또한 종교 조상(彫像)이나 능묘 조각과도 다르다고 할 수 있다.

대규(戴逵)·승우(僧祐) 및 수(隋)·당(唐) 시기의 조소가(彫塑家)들

불교가 중국에 전래되면서 불상 조상(造像)들도 끊임없이 함께 유입되었다. 각지에 위치한 사원들에서는 외국에서 전해진 형태에 의거하여 불상을 제작하기도 하고, 동시에 장인들의 창작을 거치면서 점점 민족의 심미 관점이 거기에 녹아들어, 인도의 것을 중국의 것으로 바꾸면서, 새로운 불상 양식을 창조해냈다. 전해지는 바에 따르면, "서국(西國-인도)의 불화를 모범으로 하여 그것을 그린[西國佛畫儀范寫之]" 최초의 화가는, 바로 삼국(三國) 시기 오(吳)나라 때의 조불흥(曹不興)이다. 그러나 사실상 가장 먼저 불상을 그리는 일에 종사했던 것으로 기록되어 있는 사람은, 조불흥의 제자였던 서진(西晉) 시기의 화가 위협(衛協)이다. 하지만 불교의 조각상이 중국화(中國化) 해가는 과정에서 가장 영향력이 있었던 사람은 동진(東晉) 시기의 대규(戴逵)·대옹(戴顒) 부자이다.

대규(戴逵 : 약 326~395년)는 자(字)가 안도(安道)이고, 초군(譙郡) 질현[銍縣 : 지금의 안휘성(安徽省) 숙현(宿縣)] 사람으로, 어렸을 때부터 출중한 재주를 나타냈는데, 『진서(晉書)』의 본전(本傳)에서는 그에 대해 이렇게 평하고 있다. "어렸을 때부터 박학했고, 담론(談論)을 좋아했으며, 문장에도 뛰어났다. 북과 거문고를 잘 다루었고, 서예와 그림에도 뛰어났으며, 나머지 분야들에도 재주가 뛰어나, 갖추지 않은 것이 없었다.[少博學, 好談論, 善屬文, 能鼓琴, 工書畫, 其餘巧藝, 靡不畢綜.]"

절서(浙西) : 당나라 시기에는 절강 지역을 동서로 나누어, 절동과 절서의 두 도(道)로 나누어 다스렸다. 그 중 절서는 절강성의 중서부에 해당하는 지역으로, 금화(金華)·구주(衢州)·엄주(嚴州)의 세 시(市)를 포괄하는 지역을 가리킨다.

그는 일생 동안 그림 그리는 일에 많이 참여했는데, 그가 그린 도가(道家)와 불가(佛家)의 성현들은 "모든 장인들이 모범으로 삼았다[百工所範]"고 한다. 『정관공사화사(貞觀公私畫史)』에는, 대규가 그린 불교 회화인 〈오천나한도(五天羅漢圖)〉를 수(隋)나라 때 궁정에서도 여전히 소장하고 있었다고 기록되어 있다. 그가 그렸던 절과 사원의 벽화로는, 만당(晚唐) 시기에 절서(浙西)의 감로사(甘露寺) 대전(大殿) 밖 서쪽 벽에 그린 〈문수상(文殊像)〉이 남아 있었던 것으로 보인다. 만년에 그는 오랫동안 회계(會稽)의 섬현(剡縣)에서 거주했는데, 불교의 고승이었던 지둔(支遁)과 세속을 초탈하여 막역한 친구로 지내며, 동진(東晉) 때 유명한 은사(隱士)가 되었다. 그의 두 아들인 대발(戴勃)과 대옹(戴顒)도 또한 관직에 미련을 두지 않고, 평범하게 살다 세상을 떠났다.

대규는 불교 예술 창작에 참여했는데, 불교 사원의 벽에 그림을 그린 것 외에도, 주요한 성취는 불교 조소(彫塑) 작품들이다. 『역대명화기(歷代名畫記)』에 따르면, 대규는 "금속으로 본보기를 만들고 색을 입혔으며, 움직임까지도 본보기가 있었다[範金賦彩, 動有楷模]"라고 한다. 대규는 "중고(中古) 시기에 만든 조각상들은 대체로 모두 질박하고 졸렬하기 때문에, 경건함을 펼쳐야 할 경우에는 마음을 움직이기에 부족하다[以中古製像, 略皆樸拙, 至于開敬, 不足動心]"라고 생각했다. 그리하여 회계(會稽) 영보사(靈寶寺)에 목조(木彫)로 6장(丈) 높이의 무량수불(無量壽佛)과 보살상(菩薩像)을 만들 때 승려들과 일반인들의 의견을 두루 수렴하여, 3년 동안 수정을 거쳐 완성했다. 결국 기존의 외국에서 전래되어온 불상 제조 방식의 제약에서 벗어나, 군중들의 심미 취향에 잘 부합되는 불상을 만들어냈다. 당대(唐代)의 승려인 도세(道世)는 대규의 이처럼 기존의 방식에 구애받지 않는 혁신정신을 높이 평가하면서 다음과 같이 말했다.

중고(中古) : 중국의 역사에서 위진남북조(魏晉南北朝) 시기부터 당대(唐代)까지를 가리키는 말.

"서방(西方-인도)의 불상 제조 방식이 중국에 유행하여, 비록 경전(經典)에 따라 녹여서 주조하였지만, 각자 똑같이 만들려고 애썼고, 명사(名士)들과 기발한 장인들은 온 마음을 기울이며 힘을 쏟았다. 그리하여 비례가 정교하고 법도가 치밀하여, 더 이상 뛰어날 수가 없었다. 진(晉)나라 때 초국(譙國)에 이름이 대규(戴逵)이고 자(字)가 안도(安道)라는 자가 있었는데, ……재주와 생각이 두루 통하고, 공교하기가 조물주와 같았으며, ……연구하고 사고함이 지극히 교묘하고, 재빨리 정하여 만들어냈는데, 장막 속에서도 몰래 여러 사람들의 의견을 꼼꼼히 들었으며, 자신이 들은 여러 사람들의 평가에 대해서는, 곧 반영하여 세세하게 고쳤다. 매우 사소한 부분조차도 법도를 준수하였으며, 농담(濃淡)에도 빛과 색깔을 따졌고, 그 조화로운 먹·채색·형상의 묘사·조각 방법은, 비록 주나라 사람이 새긴 채찍이 아무리 섬세하고, 송나라 사람이 상아로 새긴 닥나무 잎이 아무리 교묘하다 할지라도, 이보다 나을 수는 없었다. 온 마음을 다하여, 3년 만에 비로소 이루었으며, 대대로 떨치며 오늘에 이르렀으니, 일찍이 없었던 일이다.[西方像制, 流式中夏, 雖依經鎔鑄, 各務髣髴, 名士奇匠競心展力. 而精分密數, 未有殊絶. 晉世有譙國戴逵字安道者……機思通瞻, 巧擬造化……硏思致妙, 精銳定製, 潛于帷中, 密聽衆論, 所聞褒貶, 輒加詳改. 核準度于毫芒, 審光色于濃淡, 其和墨·點彩·刻形·鏤法, 雖周人盡策之微, 宋客象楮之妙, 不能踰也. 委心積慮, 三年方成, 振代迄今, 所未曾有.]"[『법원주림(法苑珠林)』권16]

『세설신어(世說新語)』·「교예편(巧藝篇)」에도 다음과 같은 한 단락의 기록이 있다.

"대안도[戴安道-대규(戴逵)]가 중년에 행상(行像-불상)을 그렸는데 매우 정묘했다. 유도계[庾道季 : 유화(庾龢)]가 그것을 보고 대안도에게 말하길, '신명(神明-불상)이 너무 세속적이니, 그대의 세속의 정이

주나라 사람이 새긴 채찍 : 『한비자(韓非子)』·「외저설좌상(外儲說左上)」에 주나라 사람이 왕을 위해 3년간 채찍에 그린 그림에 관한 내용이 보인다.

송나라 사람이 상아로 새긴 닥나무 잎 : 『한비자』·「유로편(喻老篇)」에 송나라 사람이 3년에 걸쳐 옥으로 만들었다는 닥나무 잎에 관한 내용이 보인다.

아직 다하지 않았기 때문인가보오'라고 하자, 대안도가 이르길, '오직 무광(務光)만이 분명 그대의 이 말을 면할 수 있을 것이오!'라고 했다.[戴安道中年畫行像甚精妙, 庾道季看之, 語戴云, '神明太俗, 由卿世情未盡.' 戴云, '唯務光當免卿此語耳!']"

이른바 "신명이 너무 세속적이다[神明太俗]"라는 말은 바로 대규가 불상을 창작할 때 인물의 성격을 표출하는 데 중점을 두었고, 중국화된 심미 취지를 추구했음을 말한다. 대규는 불상을 조각하는 데에서도 중국의 전통적인 공예 방식을 취했는데, 그는 중국의 전통적인 옻칠 공예 기술 방식을 불상 제작에 창조적으로 활용했다. 당나라 때의 승려인 법림(法琳)은 『변정론(辨政論)』 권3에서, 대규가 초제사(招提寺)를 위해서 "직접 협저상(夾紵像-'협저'에 대해서는 이 책 78쪽 참조) 다섯 개를 만들었는데, 모두 다 뛰어나서 다른 것에 비할 수가 없었다[手製五夾紵像, 并像好無比]"라고 했다.

대규가 창조한 '중국식 불상 제작 방법[東夏像制]'은 다시 그의 아들 대옹(戴顒)에게 계승되었고, 더욱 번성하여 민간에 전해졌으며, 여러 장인들의 모범이 되어 남조(南朝) 시기의 조상(造像)에 영향을 미쳤다. 대옹(戴顒 : 378~441년)은 자(字)가 중약(仲若)인데, 소박하며 깊고 조용한 성품이었다. 평소에 은거하는 것을 좋아했으며, 또한 아버지에 이어 재주가 뛰어났다. 대규가 불상을 만들 때마다 그도 항상 함께 고민하고 생각했다. 송(宋)나라의 태자[유의부(劉義符)]가 일찍이 와관사(瓦官寺)에 높이가 6장(丈)인 동상(銅像)을 주조했는데, 동상이 완성되자 동상의 얼굴이 너무 야위게 만들어졌지만, 장인들 중 아무도 그것을 고칠 방법을 찾지 못했다. 대옹이 그것을 본 다음 동상을 가리키며 말하기를, "얼굴이 야윈 것이 아니라 바로 어깨 부분이 비대한 것이오[非面瘦, 乃肩胛肥耳]"라고 했다. 그리하여 그 뒤 "이미 어깨 부분을 깎고 줄여놓았으니, 야윈 것에 대한 근심은 바로 사라졌구려

[旣錯減肩胛, 瘦患卽除]"라고 하자, 당시 사람들이 그의 세심한 안목과 뛰어난 기교를 높이 샀다. 그리고 혜호(慧護)라는 승려가 오군(吳郡)의 소령사(紹靈寺)에 6장(丈) 높이의 석가금상(釋迦金像)을 만들었는데, 그 형상이 지나치게 고리타분하고 투박하여 대옹에게 고쳐줄 것을 청했다. 대옹이 바로 어깨 윗부분을 6촌(寸) 줄이고 발꿈치 아랫부분을 1촌 줄이자, "얼굴 모습이 매우 위엄이 있어, 마치 살아 있는 듯했다[首面威相, 宛然如眞]"라고 한다. 이런 사례들은 대옹이 불상을 주조하는 데에 매우 조예가 깊었음을 생동감 있게 말해준다.

　대규와 대옹 부자가 활동했던 진(晉)나라와 송나라 시기는 불상의 제작이 매우 활발하게 이루어졌으며, 당대(唐代)까지 계속 전해졌는데, 당대에 낙양(洛陽)의 백마사(白馬寺)에서 제사를 올리던 한 존의 부처와 두 존의 보살 동상(銅像)들은 바로 대규가 만든 것으로, 수(隋)나라의 문제(文帝) 양견(楊堅)에 의해 형남[荊南 : 지금의 호북(湖北) 강릉(江陵)] 지역의 흥황사(興皇寺)로 옮겨졌다. 문헌에 보이는 것들로는 또 장주(蔣州) 흥황사의 높이가 6장(丈)인 금동불(金銅佛)과 협시보살상(脇侍菩薩像)·회계(會稽) 용화사(龍華寺)의 미륵상(彌勒像)·오군(吳郡) 반야대(般若臺)의 높이가 6장(丈)인 동상(銅像) 등이 있다. 이런 불상들은 당대에도 여전히 남아 있었기에, 당나라 때 사람들이 불상의 정묘함을 평가할 때에 항상 가장 먼저 대규·대옹 부자를 꼽으면서 이렇게 일컬었다. "대 씨(戴氏) 부자가 불상을 만든 것은, 역대에 독보적이다.[二戴像製, 歷代獨步.]" 지금까지 전해지고 있는 송나라 원가(元嘉) 14년(437년)에 한겸(韓謙)이 만든 금동불과 원가 18년(451년)에 유국(劉國)이 만든 금동불은, 태도와 용모가 깨끗하고 빼어나며, 만들어진 형태가 매우 전아하여, 그 풍격의 특징은 대규와 대옹 부자가 만든 불상들의 영향을 받았음을 나타내주고 있다.

　남조(南朝) 시기의 사원들은 동상 및 목조상과 석조상을 많이 만

들었는데, 그 규모가 매우 크고 웅장할 뿐만 아니라 정묘함과 화려함이 극도에 달했다. 당시에 불상을 설계하고 제작하는 작업에 참여했던 사람들은 대체로 세 부류였다. 첫째 부류는 대규 부자처럼 뛰어난 스승과 고수(高手)들이고, 둘째 부류는 민간의 실력이 뛰어난 장인들로, 이 부류의 사람들은 대체로 사회적 지위가 낮았기 때문에 대부분 이름이 남아 있지 않다. 제(齊)나라 영명(永明) 연간(483~493년)의 석장(石匠)인 뇌비석(雷卑石) 같은 사람은 단지 제나라 무제(武帝)가 건립한 선령사(禪靈寺)의 탑에 석가대상(釋迦大像)을 조각했다는 이유만으로 정사(正史)에 우연히 기록되기도 했다. 셋째 부류는 바로 승려들이었다. 학문이 깊은 고승들과 승려들은 사찰의 주지를 맡으면서, 사원(寺院)을 계획하고, 불상을 어떻게 구성할 것인지에 대해 관여했다. 그리하여 그들은 불상 설계와 조각에 대해서도 매우 정통했다. 예를 들자면 섬계(剡溪) 석성산(石城山)에 석불대상(石佛大像)을 만든 석법호(釋法護), 서하(栖霞)의 무량수불대상(無量壽佛大像) 조각을 주관하여 담당했던 석법도(釋法度), 그리고 율학(律學)의 선구자인 석법영(釋法穎) 등이 있었다. 그러나 남조 시기의 불교 사원과 석굴 조각에 대해 영향력이 가장 컸을 뿐만 아니라, 불상과 관련된 일에 대해서도 그 연원이 매우 깊었던 사람은 바로 제(齊)나라와 양(梁)나라 시기에 활약했던 유명한 승려인 승우(僧祐)였다.

승우(僧祐 : 445~518년)는 세속에서의 성(姓)이 유 씨(俞氏)로, 할아버지의 고향은 팽성(彭城)의 하비(下邳)였으나, 아버지 때에 건업(建業)으로 이주했다. 14세 때 머리를 깎고 출가했는데, 후에 법영률사(法穎律師)에게 가르침을 받았고, 계율학(戒律學)에 정통했으며, 저서로는 『출삼장기집(出三藏記集)』·『홍명집(弘明集)』·『석가보(釋迦譜)』 등이 있고, 학문적 소양과 조예가 매우 깊었다. 제나라와 양나라 시기에 그는 적극적으로 여러 가지 불교 문화 활동에 참여했다. "더불어 여러

절들을 수리하였고, 아울러 무차대집(無遮大集)을 열고 사신재(捨身齋) 등을 건립했으며, 경장(經藏)을 만드는 데에 이르러서는 권(卷-두루마리)과 축(軸-족자)을 수집하여 교정했으며, 무릇 사찰과 묘당(廟堂)들을 두루 넓게 열도록 했을 뿐만 아니라, 법언이 땅에 떨어지지 않을 수 있었으니, 모두 그의 힘이다. 우(祐)는 천성적으로 생각이 깊고 교묘하여, 능히 눈으로 가늠하고 마음속으로 헤아릴 수 있어서, 장인(匠人)들이 표준에 따라 재어보면, 한 치의 오차도 없었다. 그리하여 광택(光宅)과 섭산(攝山)의 대상(大像)·섬현(剡縣)의 석불(石佛) 등은 아울러 우에게 요청하여 시작되었으며, 지켜야 할 법칙을 바로잡아 확정하였다.[及修繕諸寺, 并建無遮大集·舍身齋等, 及造立經藏, 搜校卷軸, 使夫寺廟開廣, 法言無墜, 咸其力也. 祐爲性巧思, 能目準心計, 及匠人依標, 尺寸無爽. 故光宅·攝山大像·剡縣石佛等, 并請祐經始, 準劃儀則.]" [『고승전(高僧傳)』·「승우전(僧祐傳)」]

승우가 지켜야 할 법칙을 바로잡아 확정한[準劃儀則], 세 곳에 있는 대상(大像)들 중 광택의 대상은 사원에 공양하기 위하여 설치한 금동불상으로, 지금은 이미 남아 있지 않다. 섭산과 섬현의 대불(大佛)은 석상(石像)인데, 남조 시기의 것으로 겨우 두 곳에만 남아 있는 석굴 조상(造像)이다. 광택사(光宅寺)에 있는 높이가 8장인 무량수불금동상(無量壽佛金銅像)은 일찍이 송나라 명제(明帝) 때 "네 번이나 주조했으나 완성하지 못하다가[四鑄不成]", 양나라 천감(天監) 8년(509년)에 승려였던 법열(法悅)과 지청(智淸)의 간청으로 다시 주조하게 되었는데, 승우가 불상 만드는 일을 주관하면서부터 불상은 단번에 원만하게 주조되었다. 그리하여 양나라의 혜교(慧皎)는 그 일을 높이 평가하며 다음과 같이 말했다.

"근래에 광택(光宅)에 높이가 1장(丈) 9척(尺)[혹은 1장 8척]인 불상이 있는데, 경기(京畿-수도 인근) 지역에서 명성이 자자했다. 송나라

때 황제가 네 번이나 달구어 녹여서[煉]도 완성하지 못하다가, 양나라 황제가 한 번 녹여서 만드[冶]니 형태가 갖추어졌다. 오묘한 형상은 올라타도 이지러짐이 없고, 상서로운 동(銅)은 양이 적어져도 오히려 더욱 풍족해졌다.[近有光宅丈九(八), 顯耀京畿. 宋帝四煉而不成, 梁皇一冶而形備. 妙相踊而無虧, 瑞銅少而更足.]"[『고승전(高僧傳)』 권 13]

　　과연 광택사 금동상(金銅像)의 주조는 남조(南朝)의 불교 역사상 큰 사건이었음이 분명하다. 섭산의 대상은 바로 남경(南京) 서하산(栖霞山) 천불애(千佛崖)에 있는 무량수감상(無量壽龕像)이다. 감실(龕室) 안의 주존(主尊)은 무량수불선정상(無量壽佛禪定像)으로, 좌대를 포함한 전체 높이가 4장(丈)이다. 좌우 양쪽에는 협시보살(脇侍菩薩)이 서 있는데, 전체 높이는 3장이 넘는다. 비록 후대에 여러 차례에 걸쳐 색을 칠하고 수리·보수를 했지만, 자태와 의복 장식의 특징은 여전히 옛날의 흔적을 찾아볼 수 있다. 이 감대상(龕大像)은 남조 시기 진(陳)나라 강총(江總)의 〈금릉섭산서하사비(金陵攝山栖霞寺碑)〉와 당나라 고종(高宗)이 세운 〈섭산서하사명정군비(攝山栖霞寺明征君碑)〉에 그것의 시작과 끝에 대한 모든 내용이 기술되어 있다. 남제(南齊)의 거사(居士)였던 명승소(明僧紹)는 자신의 집을 보시하여 절을 지었는데, 승소가 죽은 뒤 그의 둘째아들이자 임기(臨沂)의 현령이었던 명중장(明仲璋)이 아버지의 뜻을 계승하여, "먼저 서봉(西峰)의 석벽에 (법)도선사(度禪師)와 함께 무량수불을 조각하였는데, 앉은키가 3장(丈) 1척(尺) 5촌(寸)이고, 전체 좌대는 4장이며, 또한 보살상은 기댄 높이[倚高]가 3장 3촌이다. 또 그림은 아름답고 기이하며, 조각은 웅장했다[首于西峰石壁與(法)度禪師鐫造無量壽佛, 坐身三丈一尺五寸, 通座四丈, 并二菩薩倚高三丈三寸. 若乃圖寫瑰奇, 刻削宏壯]"라고 한다. 양나라 천감(天監) 10년(511년)에 이르러 임천(臨川)의 정혜왕(靖惠王)이 거기에 다시 색을 입히고 장식을 했다. 이때에 이르러 서하사(栖霞寺)의 천불애

강총(江總) : 519~594년. 남조(南朝) 진(陳)나라의 시인으로, 자는 총지(總持)이다. 그의 할아버지는 제양(濟陽)의 고성[考城-지금의 하남 난고(蘭考) 사람이고, 강총은 고문(高門) 출신이다. 어려서 문학적 재능이 뛰어나 양나라 무제(武帝)에게 발탁되어, 관직이 태상경(太常卿)에 이르렀다.

(千佛崖)에 조성한 감불상(龕佛像)은 이미 어느 정도 큰 규모를 이루게 되었다. 비문(碑文)에는 비록 단지 불상의 주인인 중장(仲璋)과 서하사 주지(住持)의 이름만 기재되어 있지만, 본전(本傳)의 기록에 따르면, 승우(僧祐)가 "지켜야 할 법칙을 바로잡아 확정한 것[準劃儀則]"이 불상 제작에 끼친 영향은 결코 낮게 평가할 수 없다.

승우가 조각하여 만들기 시작했던 '섬현(剡縣)의 석불(石佛)'은 지금 절강(浙江) 신창현(新昌縣) 서남쪽에 위치한 남명산(南明山)의 대불사(大佛寺)에 있는데, 이 절의 옛날 이름은 보상사(寶相寺)였다. 『법원주림(法苑珠林)』과 『고승전(高僧傳)』의 「승호전(僧護傳)」 및 유협(劉勰)이 쓴 〈양건안왕조섬산석성사석상비(梁建安王造剡山石城寺石像碑)〉의 기록에 따르면, 섬현의 석불은 맨 처음에는 승호(僧護)의 발원으로, "박산(博山)에 10장(丈) 높이의 석불을 조각하여, 경건하게 천 척 높이 미륵의 용모를 모방했다[博山鐫造十丈石佛, 以敬擬彌勒千尺之容]"라고 한다. 제나라 건무(建武) 연간(494~497년)에 공사를 하면서, "여러 해 동안 석굴의 파고 뚫어, 겨우 얼굴의 옥돌 부분만 완성[疏鑿積年, 僅成面璞]"했는데, 머지않아 승호가 병을 얻게 된 까닭에 잠시 멈추었다. 그를 이어서 또한 승숙(僧淑)이라는 승려가 남은 공사를 그대로 물려받았으나, 재력이 불충분하여 성공하지 못했다. 양나라 천감(天監) 6년(507년)에 양나라 무제(武帝)가 그것을 듣고 알게 되어, 특별히 승우에게 청하여 불상 만드는 일을 전담하도록 했다. 승우는 석불의 조각 과정을 주관했으며, 유협은 비석에 그 내용을 비교적 상세하게 기록하고 있는데, 비문에서는 이렇게 말하고 있다.

"처음에 호공(護公)이 조각한 것은, 풍격이 천박하여 잘못되었는데, 이에 5장(丈)을 깎아내어 정수리의 상투[髻] 부분을 고치니, 일은 비록 옛 방식을 따랐으나, 공을 들인 결실은 새로 창출한 것이로다. 이에 바위굴이 이미 통하게 되자, 율사(律師)들이 거듭 다듬어, 마침

32상[四八之像] : 불교에서는 석가모니의 용모에 32가지의 특징들이 있다고 인정하는데, 이를 말하며, 전생에 쌓은 공덕이 신체의 특징으로 나타난다고 인식한다. 32상에는 범성상(梵聲相)·정상계(頂相髻)·사협상(獅頰相)·금색상(金色相)·장광상(丈光相)·백호상(白毫相)·대직신상(大直身相) 등이 포함된다.

팔십종호(八十種好) : 팔십수형호(八十隨形好)와 같다. 팔십수형호란 부처의 몸에 갖추어져 있는 미묘하고 잘생긴 80가지 상(相)을 말한다. 부처님이 일반 사람과는 다르다는 점을 나타내는 신체상의 이상적인 특색을 세분한 것인데, 상징적인 명칭이 많고, 32상(相)과 중복되는 것도 있다. 이 때문에 32상을 다시 80종으로 세분한 것이라고도 한다.

세 가지로 살피다[三觀] : 관법(觀法)이란 불교의 중요한 법문(法門)이며, 교리를 실천하여 수행하는 골간이 되는 것인데, 삼관(三觀)이란 일체의 존재에 대한 세 가지의 관점을 가리킨다. 천태종(天台宗)에서는 공관(空觀)·가관(假觀)·중관(中觀)이라 하며, 법상종(法相宗)에서는 자은(慈恩)이 세운 유관(有觀)·공관(空觀)·중관(中觀)이라 하고, 율종(律宗)에서는 성공관(性空觀)·상공관(相空觀)·유식관(唯識觀)이라 하며, 화엄종(華嚴宗)에서는 진공관(眞空管)·이사무애관(理事無碍觀)·주편함용관(周遍含容觀)으로 나눈다.

범마(梵摩) : 브라마(Brahma)의 음역으로, 범천(梵天)이라고도 한다. 색계 초선천(初禪天)의 신으로, 여기에는 범중천(梵衆天)·범보천(梵補天)·대범천(大梵天)이 있어서 그 총칭으로 쓰이고, 보통은 대범천을 가리키는 경우가 많다. 제석천(帝釋天)과 함께 대표적인 불교의 수호신이다.

세차(歲次)와 용집(龍集) : 둘 다 연대를 나타내는 용어인데, 세차는 연차(年次)라고도 하며, 고대에 세성(歲星 ▶▶

내 불상의 몸체를 정교하게 완성했으며, 교묘하게 척도를 계산했고, ……이윽고 32상[四八之像]을 나타내고자 도모하고, 팔십종호(八十種好)를 요량하여 처리하였다. 비록 나한(羅漢)이 도솔천(兜率天)을 세 가지로 살피고[三觀], 범마(梵摩)가 법신(法身)으로 다시 나타난다 하더라도, 더할 수가 없으리라. 오른쪽 손바닥을 조각하면서, 홀연히 바위를 가로로 자르고 깎아내어 아랫부분을 고치고 줄이니, 비로소 크기가 딱 맞아떨어졌는데, 이는 바야흐로 그 차이를 스스로 알고 판단한 것이니, 신이 내린 명장이 재단한 것이로다. ……대량(大梁-양나라) 천감(天監) 12년, 세차(歲次)가 순미(鶉尾 : 513년)인 2월 12일에 개착 작업이 이에 시작되었고, 천감 15년 용집(龍集)이 군탄(沼灘 : 516년)인 3월 15일에 이르러 장식과 그림이 모두 완성되었다. 불상의 몸체는 앉은키가 5장(丈)이며, 마치 서 있는 것과 같아 발끝에서 정수리까지가 10장, 원광(圓光)이 4장, 좌륜(座輪)이 1장 5척이며, 땅에서부터 감(龕)의 광염(光焰)을 따라 전체 높이가 10장이다.[初護公所鐫, 失在浮淺, 乃鏟入五丈, 改造頂髻, 事雖仍舊, 功實創新. 乃巖窟旣通, 律師重履, 方精成像軀, 妙量尺度……旣而謀猷四八之相, 斟酌八十之好. 雖羅漢之三觀兜率, 梵摩之再現法身, 無以加也. ……彫刻右掌, 忽然橫絕, 改斷下分, 始合折中, 方知自斷之異, 神匠所裁也. ……以大梁天監十有二年歲次鶉尾二月十二日開鑿爰始, 到十有五年龍集沼灘三月十五日妝畫云畢. 像身坐高五丈, 若立形足至頂十丈, 圓光四丈, 座輪一丈五尺, 從地隨龕光焰通高十丈.]"[『회계철영총집(會稽掇英總集)』 권16]

비문(碑文)에서 말한 것에 근거하면, 섬현(剡縣)의 석불은 원래 걸터앉아 있는 형태의 조상(造像)으로, 그 규모가 굉장히 크고 위엄이 있어, 남조 시기의 조상들 중 거대한 구조에 속했다. 북송 때의 승려인 변단(辯端)이 함평(咸平) 5년(1002년)에 동쪽으로 천태산(天台山)을 여행할 때, 일찍이 이 절을 지나가면서 이 불상에 대해 찬탄을 금치

못하며, 그것에 대해 이렇게 말했다. "천하에 이것에 견줄 수 있는것은 드물 것이다.[天下鮮可比擬者.]" 오늘날 신창현(新昌縣)의 보호관리소에서 실제로 측량한 결과에 따르면, 석불 좌대의 높이는 2.4m이고, 조상(造像)의 전체 높이는 통틀어 15.63m이니, 척도를 환산하면 비문의 내용과 대체로 부합된다. 이렇게 큰 불상을 조각하는 작업을 주관한 것은 승우가 "지켜야 할 법칙을 바로잡아 확정한[準劃儀則]" 탁월한 재능이 충분히 잘 드러난다. 이 불상은 여러 조대(朝代)의 장식과 수리·보수를 거치면서 지금까지 잘 보존되어 오고 있다.

대규(戴逵)의 창제(創制)를 거쳐 육탐미(陸探微)·승우(僧祐) 그리고 양나라의 장승요(張僧繇) 등등에 이르기까지, 불상 조소 방면에서 계속 새로운 방법을 모색하면서, 강남의 여러 지역들에 있는 불교 사원과 석굴 조상들은 자신만의 특유한 민족 풍격을 형성하였고, 아울러 남북 각지에 영향을 미치게 되었다. 사천(四川)의 무현(茂縣)에서 출토된 제나라 영명(永明) 원년(元年 : 483년)의 무량수불상(無量壽佛像; 사천성박물관 소장)은 형체 윤곽의 전체적 느낌을 중시하여, 옷의 주름들을 겹겹이 중첩되게 하였는데, 장식적인 의미가 매우 풍부하다. 이렇게 옷자락이 대좌(臺座) 아래로 겹겹이 드리워지는 첩상(疊裳) 양식은 서하사(栖霞寺)의 무량수대불과 서로 같다. 그런데 영명 시기에 만들어진 상의 뒷부분에 있는 미륵의좌상(彌勒倚坐像-걸터앉은 미륵상)은, 헐렁한 옷과 넓은 띠를 착용하고 있고, 오른손을 안쪽으로 오므리고 있어 무서운 인상이 조금도 느껴지지 않는데, 이는 섬현의 석불 형태와 서로 부합된다. 성도(成都)의 만불사(萬佛寺) 옛 터에서 출토된, 양(梁)나라 보통(普通) 4년(523년)·중대통(中大通) 5년(533년)·대동(大同) 3년(537년)·태청(太淸) 2년(548년) 등에 만들어진 조상들과 시기는 같지만 연도가 기록되어 있지 않은 조상들은, 양나라의 장승요가 만든 조상들의 풍격을 이해하는 데 소중한 자료들이다. 대동 3년에

◀◀
: 즉 木星)으로써 연대를 기록한 것을 가리킨다. 용·집도 세차와 같은 의미로 사용되는데, 용(龍)은 곧 세성(歲星)을 가리킨다.

석가입상감(釋迦立像龕)

양(梁) 보통(普通) 4년(523년)

석재

높이 35.8cm, 너비 30.4cm, 두께 12.3cm

사천 성도(成都)의 만불사(萬佛寺) 유적지에서 출토.

사천성박물관 소장

양(梁)나라 보통(普通) 4년(523년)에 강승(康勝)이 만든 석가감상(釋迦像)으로, 주존(主尊)은 쌍판연대(雙瓣蓮臺) 위에 서 있으며, 두광(頭光)은 연판형(蓮瓣形)으로 만들었는데, 헐렁한 옷과 넓은 띠를 착용하고 있으며, 앞으로 나아가는 형세가 느껴진다. 양쪽에 네 보살이 있고, 그 뒤로는 네 제자가 있다. 감(龕) 앞의 양쪽에는 역사(力士)가 배치되어 있는데, 왼쪽의 탁탑천왕(托塔天王-보탑을 지키는 신)은 맨발이고, 오른쪽의 금강저(金剛杵)를 들고 있는 역사는 장화를 신고 있다. 그 아래의 지신(地神)들은 연좌를 받치고 있다. 상좌(像座)의 정면은 여섯 명의 악기를 연주하는 천사들로 되어 있다. 배광(背光)의 뒷부분에는 불전고사(佛傳故事)를 부조로 새겨놓았으며, 그 아래는 조상(造像)의 명문(銘文)을 새겨놓았다. 매우 정교하면서도 세밀하게 조각되어 있어, 이것을 통해 남조 시기 조상의 뛰어난 예술 수준을 살펴볼 수 있다.

경변(經變) : 불교의 경전에 나오는 전설이나 설화를 그림이나 조각 등으로 표현한 것을 말한다.

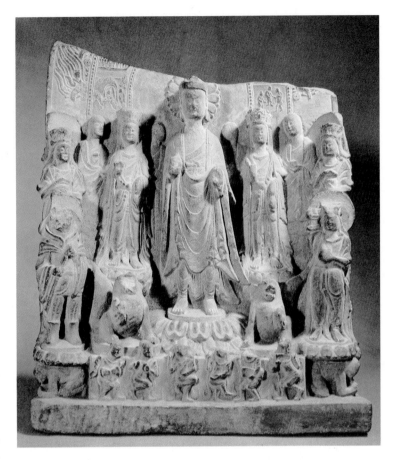

만들어진 불입상(佛立像)은 헐렁한 옷에 큰 소매 차림이며, 옷의 문양이 양 옆을 향해 계단 형상으로 늘어진 채 펼쳐져 있어, 남조(南朝) 시기 석조 불상의 전형적인 풍모와 규범을 갖추고 있다. 태청(太淸) 2년의 관음보살입상(觀音菩薩立像)은 한 작품이 아홉 신(身)으로 이루어져 있는데, 역사(力士)·웅크리고 있는 사자 및 협시보살(脇侍菩薩)의 조형이 각각 다르며, 현존하는 이른 시기의 관음(觀音) 조상들 중에서 상당히 정교한 작품에 속한다. 송나라 원가(元嘉) 2년(425년)에 만들어진 조상의 뒷면에 있는 경변고사(經變故事)는 남조 시기 경변 도상(圖像)의 진귀한 유물로, 경변의 발전을 이해하는 데 중요한 의의를 지니고 있다. 보통(普通) 4년에 강승(康勝)이 만든 석가상(釋迦像)의 뒷면에

새겨 넣은 '예불도(禮佛圖)'도 또한 남북조(南北朝)의 불교 조상 안에 예불도를 조각하여 새겼던 시대적 기풍이 반영되어 있다. 남조 시기의 불교 조상은 인도 양식과 중국 양식이 뒤섞임으로써 나날이 새로워졌으며, 남방 종교 문화의 지역적 특색과 시대성(時代性)을 충분히 드러내고 있다. 당시 북조(北朝)에서 적극적으로 한화(漢化) 정책을 장려했던 시기에 맞추어, 남방의 문화는 북조의 문치(文治)를 실현하기 위한 현실의 참고 대상이었는데, 남조 불교의 불상 형식의 용모 규범 및 심미 풍모도 이에 따라 또한 북조의 석굴 회화 조각에 영향을 미치게 되었다.

승우와 같은 시대인 480년 전후로 활동했던 뛰어난 장인으로 뇌비석(雷卑石)이 있었는데, 그는 남제(南齊)의 민간에서 활약했던 조소예술 방면에서의 또 한 사람의 훌륭한 장인이었다. 그가 만든 것으로 선령사탑석가모니대석상(禪靈寺塔釋迦牟尼大石像)이 있는데, 당시 유명한 학자인 심약(沈約)은 일찍이 그것을 위해 명문(銘文)과 서(序)를 지어 주었다. 제나라 때 불교 그림 전파와 조각에서 큰 공헌을 한 인물들로는 또한 사마달(司馬達) 일가가 있었다. 사마달은 양나라 때의 불교 신도로, 보통 3년(522년)에 동쪽으로 일본에 건너가서, 야마토[大和 : 지금의 나라현(奈良縣)]의 다카이치군(高市郡) 사카타하라(坂田原)에 초당을 지어 불상을 안치했는데, 이는 일본의 민간에 처음으로 불교가 수입된 것으로, 후에 그는 이로 인해 쿠라츠쿠리노(鞍部)라는 성을 하사받았다. 사마달의 아들인 다수나(多須奈, 6세기 후반에 활동)는 불교 조소의 대가였는데, 일본 천황으로부터도 예우를 받았다. 다수나의 아들 토리(止利, 7세기 전반에 활동)는 토리호시(鳥法師)라고도 했는데, 조소 방면에서 그의 아버지보다 더욱 성취가 높아 스이코 천황 [推古 天皇 : 593∼628년, 수나라 개황(開皇) 13년부터 당나라 무덕(武德) 11년에 해당함]의 명을 받아 수많은 불상들을 제작함으로써, 관직과 식읍

사마달(司馬達) : 사마달 일가에 대해, 중국에서는 양나라 때의 불교 신도라고 주장하지만, 한국에서는 백제의 불사(佛師)라고 주장한다.

을 받았다. 현존하는 작품으로는, 일본 나라현 호류지(法隆寺) 금당(金堂)의 석가삼존동상(釋迦三尊銅像)이 있다. 그의 예술적 풍격은 남조의 특징을 그대로 계승하고 있을 뿐만 아니라, 한 걸음 더 나아가 자신의 창조성을 발휘했기 때문에, 그만의 독특한 풍격을 가지게 되어, '토리부시파(止利佛師派)'라고 불렸는데, 일본에서 당시 초대 종사(宗師)가 되었다. 사마달과 아들·손자까지 삼대는 동양 불교사와 미술사에서 중요한 지위를 차지하고 있을 뿐만 아니라, 일본 불교 조상에서도 선구자적인 역할을 하여, 중국과 일본의 문화 교류에서도 중대한 공헌을 했다.

북조(北朝)에는 5세기 중엽에 활동했던 노정(路定)이라는 사람이 있었는데, 해주(海州) 출신으로 석조(石彫)에 뛰어났고, 현재 전해지는 작품으로는 태평진군(太平眞君) 원년(元年 : 440년)에 만든 소형 석조상이 있다. 그는 다행히도 후세에 이름이 전해지는 북위(北魏)의 민간 예술가이며, 또 현재 전해지는 것들 중 시기가 가장 이른 석각의 제작자이기도 하다. 장소유(蔣少遊)는 북위(439~501년 전후)의 예술가로, 기교가 넘치고 재주가 뛰어났으며, 서화(書畫)에 능숙했다. 게다가 건축 설계와 조각 방면에서도 뛰어났는데, 그는 본래 낙안(樂安) 박창[博昌 : 지금의 산동성(山東省) 박흥(博興)] 사람인데, 포로가 되어 위(魏)나라로 끌려갔다. 이아(李雅)는 6세기 초에 활동한 사람으로, 북위 후기의 유명한 장인인데, 영평(永平) 연간(508~512년)에 소림사(少林寺) 보광당(普光堂)에 13신(身)으로 된 한 폭의 조상(造像)을 만들었다. 장수(張岫)는 6세기 중엽에 활동했으며, 석조에 뛰어났다. 남아 있는 작품으로는 일광불(日光佛)이 있는데, 하남(河南) 안양(安陽)의 보산(寶山)에 있는 만불구동(萬佛溝洞)의 대류성굴(大留聖窟)에 보존되어 있으며, 동위(東魏) 무정(武定) 4년(546년)에 창작했다. 알려진 조소 장인들의 이름은 단지 이들 몇 명뿐이지만, 남·북조 시기의 수많은 불교 예

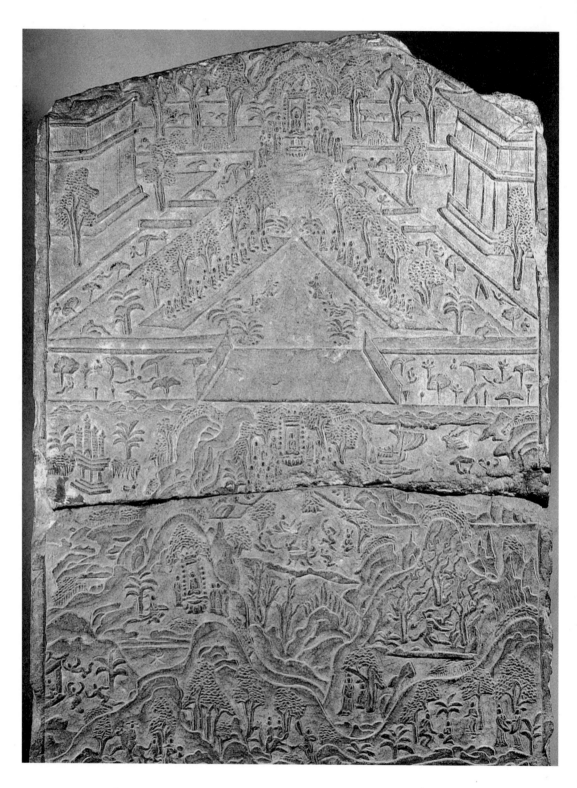

경변고사(經變故事) 부조(浮彫)
南朝
높이 11.9cm, 너비 64.5cm, 두께 24.8cm
사천 성도(成都)의 만불사(萬佛寺) 유적지에서 출토.
사천성박물관 소장

이 조상은 비(碑)의 형태로 되어 있으며, 비의 뒷부분에 새겨져 있다. 위쪽에는 누각과 정원을 새겼고, 멀리 산림과 나무들 사이에는, 석가(釋迦)와 불법을 듣는 청중들이 가운데에 위치하고 있다. 연지(蓮池)의 나무 그늘 사이에, 신도들은 두 줄로 마주보며 앉아 있고, 그 중 두 사람이 알현하고 있다. 하반부에는, 산속과 숲 가에 따로 관세음보문품(觀世音普門品)의 각 줄거리들을 새겨놓았다. 조각의 장식이 매우 정교하고 세밀하며, 경치가 아름다워, 남조 시기의 경변과 산수화를 연구하는 데 중요한 자료이다.

관세음보문품(觀世音普門品) : 법화경의 제25품(品)으로, 관음보살이 중생의 온갖 재난을 구제하고 소원을 이루게 하며, 널리 교화하는 일을 설파했다는 내용을 담고 있다.

아육왕탑(阿育王塔) : 중국의 육조(六朝)부터 수(隋)·당(唐) 시기까지 만들어진 작은 보탑(寶塔)을 말한다. 독실한 불교 신자였던 인도의 아소카 왕(중국어로 아육왕)이 부처의 사리를 봉안한 사리탑 8만 4천 기를 만들어 각지에 보냈다는 전설에 의거하여 만든 작은 탑을 가리키는 말로, 이 작은 탑이 보관되어 있는 큰 불탑도 함께 '아육왕탑'이라고 일컫는다.

바라문(婆羅文) : 브라만교의 제1계급. 브라만(Brahman-사제자)이라고도 하며, 현재 인도 카스트 제도의 1계급이기도 하다.

상장(相匠) : 불상을 비롯한 각종 형상을 빚는 데 뛰어난 장인을 일컫는 칭호.

술 창작자들을 대표하고 있다.

수대(隋代)에는 불교와 도교가 부흥했는데, 불교 사찰과 도교 사원에 조상을 만드는 풍조가 다시 일어나서 조상 제작 작업에 참여한 장인들도 매우 많았으나, 안타깝게도 문헌에 기록되어 있는 것은 매우 적다. 기록에 따르면, 당시에 중국에 와 있던 외국인 승려 조소가(彫塑家)들 두 명 있었다고 한다. 그 중 한 명은 인도의 승려인 담마졸차(曇摩拙叉)이다. 『역대명화기(歷代名畵記)』에는 그에 대해 이렇게 기록되어 있다. "수나라 문제(文帝) 때 본국에서 왔으며, 두루 중하(中夏-중국)의 아육왕탑(阿育王塔)들에 예를 올렸다. 성도(成都) 낙현(雒縣)의 대석사(大石寺)에 도착했을 때, 하늘에 열두 신(神)의 형체가 나타났는데, 그는 곧 하나하나의 모습을 마침내 그대로 나무에 새겨 사탑(寺塔)의 하단을 열두 신의 형상으로 만들었으며, 그것은 지금까지 남아 있다.[隋文帝時自本國來, 遍禮中夏阿育王塔. 至成都雒縣大石寺, 空中見十二神形, 便一一貌之, 乃刻木爲十二神形于寺塔下, 至今在焉.]" 또 다른 한 명은 바라문(婆羅文) 승려인 진달(眞達)이다. 『도선율사감통록(道宣律師感通錄)』의 기록에 따르면, 개황(開皇) 9년(589년)에 수나라 문제는 형주(荊州) 사람인 유고(柳顧)를 파견해서, 양나라 무제(武帝) 때 인도로부터 요청하여 가지고 온 박달나무 불상 도본(圖本)을 수소문하여 찾아오도록 했는데, 유고는 형주에서 진달이 모방하여 만든 조소 작품을 구한 다음에 궁궐로 돌아왔다고 한다. 기록에 따르면 진달이 모방하여 조각했다는 이 불상은 당나라 때에도 여전히 흥선사(興善寺)에 보존되어 있었다고 한다.

수대와 초당(初唐) 시기에 활약했던 조소가들로는 상장(相匠)이었던 한백통(韓伯通)·송법지(宋法智)·오지민(吳智敏)·안생(安生)과 상방승(尙方丞)이었던 두홍과(竇弘果)·모바라(毛婆羅), 원동감(苑東監)이었던 손인귀(孫仁貴), 그리고 장수(張壽)·장지장(張智藏) 형제와 진영승

(陳永承)·유상(劉爽)·조운질(趙雲質) 등이 있었다. 그들은 모두 당시의 유명한 조각가들로, 황실에서 주관했던 건축과 기물 제작 작업에 자주 참가했다. 그 중에서도 한백통·송법지·오지민·두홍과가 가장 이름을 떨쳤다.

한백통의 활동 연대는 수나라 말기부터 당나라 고종(高宗) 건봉(建封) 연간(666~668년)이다. 장언원(張彦遠)은 그에 대해 평하기를, "수나라의 한백통은 상(像)을 빚는 데 뛰어났다[隋韓伯通善塑像]"라고 했다. 『장안지(長安志)』 권10에서는 이렇게 말하고 있다. "회원방(懷遠坊) 동남쪽 모퉁이의 대운경사(大雲經寺) 안에 있는 부도(浮圖-높은 불탑)는 동서가 서로 일치되는데, 동쪽 부도의 북쪽에 있는 불탑의 이름은 삼절탑(三絕塔)이다. 수나라 문제가 세운 것으로, 탑의 안쪽에 정법륜(鄭法輪)·전승량(田僧亮)·양계단(楊契丹)의 그림이 있고, 매우 실력이 뛰어난 장인이었던 한백통이 빚어서 만든 불상이 있었기에, '삼절(三絕)'을 이름으로 삼았다.[懷遠坊東南隅大雲經寺內有浮圖東西相値, 東浮圖之北佛塔名三絕塔. 隋文帝所立, 內有鄭法輪·田僧亮·楊契丹畫迹, 及巧工韓伯通塑作佛像, 故以三絕爲名.]" 한백통은 또 당시에 유명한 고승(高僧)들을 위해 상(像)을 빚었으며, 그와 관련된 일은 『송고승전(宋高僧傳)』 권14에 보이는데, 당나라 고종(高宗) 건봉(建封) 2년(667년) 10월에 경조(京兆)에 있는 서명사(西明寺)의 도선(道宣)이 앉은 상태로 입적하자, "고종은 조서를 내려 격에 맞도록 장식하여 도선의 영정을 그리도록 명하고, 상장(相匠)인 한백통에게 그의 형상을 빚고 그림을 그리록 했다.[高宗下詔令崇飾圖寫宣之眞, 相匠韓伯通塑續之.]"

초당(初唐) 시기의 불교 조상은 서역에서 들여온 불상의 원본을 중시했다. 이런 풍조가 유행한 것은 현장(玄奘)·의정(義淨) 등의 승려들이 서역에 가서 경전을 구해올 때 인도의 불상 그림도 함께 가지고 돌아왔던 것과 밀접한 관련이 있다. 현장은 일찍이 인도에서 불

양경(兩京) : 동경(東京)인 낙양(洛陽)과 서경(西京)인 장안(長安)을 가리킨다. '京'자 대신 '都'자를 써서 동도(東都)와 서도(西都)라고도 한다.

경과 함께 일곱 구의 불상들을 함께 가지고 들어왔는데, 그 중에서도 우전왕상(優塡王像)은 양경(兩京) 지역에 매우 널리 퍼졌으며, 낙양(洛陽)의 용문(龍門) 석굴(石窟)에 현존하는 우전왕상만도 70여 존(尊)에 달한다. 초당(初唐) 시기에는 현장의 뒤를 이어, 인도 불상 양식에 대해 중요한 작용을 한 인물로는 왕현책(王玄策)과 구법승(求法僧)이던 의정(義淨)이 있었다. 왕현책은 당나라 조정의 사자(使者)로서, 일찍이 전후 네 차례나 인도에 다녀왔다. 『법원주림(法苑珠林)』 권29에서는 「왕현책행전(王玄策行傳)」을 인용하여, 그 일행이 사신으로서 인도에 갔을 때를 기록하고 있는데, 일찍이 석가모니가 성불한 지역인 마가타국(摩伽陀國)의 마하보리사(摩訶菩提寺)에서 미륵보살이 빚은 금강좌석가성도상(金剛座釋迦成道像)을 구했고, 또한 마하보리수상(摩訶菩提樹像)이라고도 일컬어지는 그 도본(圖本)을, 함께 수행했던 조소(彫塑) 장인이자 화장(畵匠)이었던 송법지(宋法智)가 그림으로 그렸다. 같은 시기에 왕현책을 따라 천축(天竺-인도)에 사신으로 갔던 사람으로는 또한 송법지가 있는데, 『장안지(長安志)』에서는 이렇게 기록하고 있다. "송법지·오지민·안생 등은 소조(塑造)의 명인으로, 특별하게 그들을 '상장(相匠)'이란 이름으로 불렀는데, 그들은 초상화를 그리는 데 가장 뛰어났다.[宋法智·吳志敏·安生等塑造之妙手, 特名之爲相匠, 最長于傳神.]" 왕현책과 송법지 일행은 정관(貞觀) 17년(643년) 12월부터 정관 19년(645년) 3월에 이르기까지 보리사(菩提寺)의 주지였던 달마(達摩) 대사와 밀접하게 교류했는데, 승려들과 일반인들의 도움을 받아 '마하보리수상'의 견본을 그려냈다. 왕현책은 일찍이 「서국행전(西國行傳)」에서, 상세하게 그림을 모사하여 그린 과정을 이렇게 기술하고 있다. "그 상(像)들은 미륵(彌勒)이 조성한 이래로, 일체의 도인(道人)과 속인(俗人)의 본보기를 그림으로 그려냈으며, ……그 장인인 송법지 등은 성스러운 용모를 그려내는 데 솜씨를 다하여, 성스

러운 얼굴을 그려냈는데, 경도(京都-수도)에 가져오자, 도인과 속인들이 다투어 모방했다.[其像自彌勒造成已來, 一切道俗規模圖寫……其匠宋法智等巧窮聖容, 圖寫聖顔, 來到京都, 道俗競模.]" 현장과 왕현책의 기록에 따르면, 이 불상은 석가가 악마를 물리치고 도를 이루는 형상[釋迦降魔成道像]으로 만들어졌으며, "앉아 있는 형상으로, 오른발은 가부좌로 틀었고, 가부좌한 다리 위로 왼손을 모으고 있으며, 오른손은 늘어뜨렸다.[像坐, 跏趺右足, 跏上左手斂, 右手垂.]" "상(像)의 몸체는 동쪽에서 서쪽을 향해 앉아 있고, 몸체의 높이는 1장(丈) 1척(尺) 5촌(寸)이며, 어깨 너비는 6척 2촌이고, 양쪽 무릎 사이 간격은 8척 8촌이다. 금강좌(金剛座)의 높이는 4척 3촌이고, 너비는 1장 2척 5촌이다.[像身東西坐, 身高一丈一尺五寸, 肩闊六尺二寸, 兩膝相去八尺八寸, 金剛坐高四尺三寸, 闊一丈二尺五寸.]" 이 불교 조상의 모사본은 계속적으로 장안(長安)과 낙양(洛陽) 일대에 널리 전파되었다. 송법지는 귀국한 이후로 황실과 관련이 있는 대규모의 불상 제작에 수없이 많이 참여했다. 삼장법사(三藏法師) 현장(玄奘)은 만년에 대규모로 불경을 기록하고 불상을 조성했는데, 인덕(麟德) 원년(元年 : 664년) 정월 23일에 앉은 채로 입적하기 전에, 일찍이 가수전(嘉壽殿)에 향목수(香木樹)로 '보리상골(菩提像骨)'을 세워달라고 청하였다. 이외에 동도(東都-낙양) 경애사(敬愛寺)의 불상 제작도 이와 관련이 있다. 『역대명화기(歷代名畫記)』에는 이렇게 기록되어 있다. "경애사의 불전(佛殿) 안 보리수(菩提樹) 아래에는 미륵보살소상(彌勒菩薩塑像)이 있는데, 인덕 2년(665년)에 왕현책이 스스로 자신이 서역에서 그려서 가져온 보살상 그림을 모델로 삼은 것이다. 교아(巧兒)였던 장수(張壽)와 송조(宋朝-송법지를 가리킴)가 빚었으며, 왕현책이 지휘하였고, 이안(李安)이 금을 입혔다.[敬愛寺佛殿內菩提樹下彌勒菩薩塑像, 麟德二年, 自內出王玄策取到西域所圖菩薩像爲樣. 巧兒張壽・宋朝塑, 王玄策指揮, 李安貼金.]" 이 도상(圖像)의 견본이 바로 송

교아(巧兒) : 당나라 때 관부의 기술자나 장인들 중에서 실력이 매우 뛰어났던 사람을 일컫는 호칭.

법지 등이 모사하여 그려온 그림이다. 경애사에 상을 빚은 것과 같은 해에, 왕현책은 또 용문(龍門) 석굴(石窟)에 감실(龕室)을 파고 보리수상(菩提樹像)을 만들었는데, 감실 옆에서는, "王玄策……麟德二年九月十五日[왕현책이 ……인덕 2년(605년) 9월 15일에 만들다]"라는 글귀가 새겨져 있으나, 그 상(像)은 안타깝게도 지금은 이미 남아 있지 않다. 이후에 이 조상은 점차 양경(兩京) 지역에서 각 주(州)·군(郡)들로 퍼져나갔고, 지금 사천(四川) 광원(廣元)의 천불애(千佛崖) 보리서상굴(菩提瑞像窟) 안에 보존되어 있는, 부처상 하나·제자 둘·보살 둘·역사(力士) 둘이 늘어서 있는 상(像)은, 단정하면서도 근엄하고 화려하게 만들어졌다. 부처는 금강좌(金剛座) 위에 가부좌를 틀고 앉아 있고,

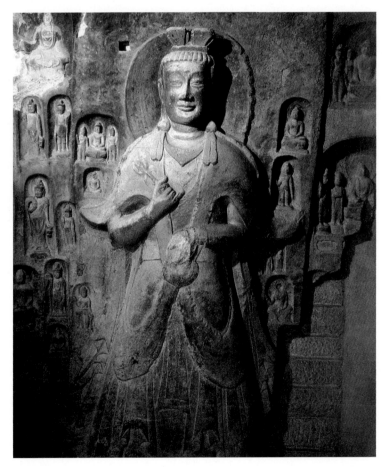

광원(廣元) 천불애(千佛崖) 대불굴(大佛窟)의 협시보살(脇侍菩薩)

北朝

전체 높이 343cm

사천 광원 천불애 대불굴의 남쪽 벽

광원 천불애의 조상(造像)들은 규모가 크고 웅장하며, 보존 상태도 완벽하여, 사천 지역의 석굴들 중에서도 중요한 지위를 차지하고 있다. 대불굴은 천불애에서 가장 이른 시기에 만들어진 조상으로, 굴의 높이는 4.52m이고, 부처 하나와 보살(菩薩) 둘, 그리고 나한(羅漢) 둘이 조각되어 있다. 수나라 때 또 주불(主佛)의 좌우 양 옆에 두 제자를 추가로 조각했다. 여러 조대(朝代)를 거치면서 72개의 작은 감(龕)들이 더 조각되어, 총 127존(尊)의 조상들이 있다. 본존(本尊)의 높이는 4.10m이며, 머리 부분은 이미 손상되었고, 북쪽 벽의 협시보살도 손상되었다. 남쪽 벽의 협시보살은 고부조(高浮彫)로 되어 있는데, 얼굴 모습이 깨끗하고 빼어나며, 머리는 빗어서 양쪽으로 높이 상투[髻]를 틀었다. 두 귀에는 비단을 늘어뜨렸고, 목에는 목걸이를 착용하고 있으며, 비단옷을 입고 있고, 긴 띠를 복부에서 교차하여 맸다. 오른손에는 연꽃을 들고서 어깨에 얹었으며, 왼손은 배에 대고 있고, 맨발로 연대(蓮臺) 위에 서 있다. 조상의 형태는 간단하지만, 그 표정과 태도는 보는 이들에게 감동을 준다.

오른쪽 어깨가 드러나 있으며, 머리에는 보관(寶冠)을 썼고, 목에는 칠보(七寶) 영락(瓔珞)으로 장식했고, 손목에는 팔찌를 차고 있으며, 항마인(降魔印)을 취하고 있다. 굴 안에 있는 〈보리상송비(菩提像頌碑)〉를 통해 알 수 있는 것은, 이 굴의 조상(造像)은 마하보리수상(摩訶菩提樹像)의 도본(圖本)에 근거하여 조각했다는 것이다.

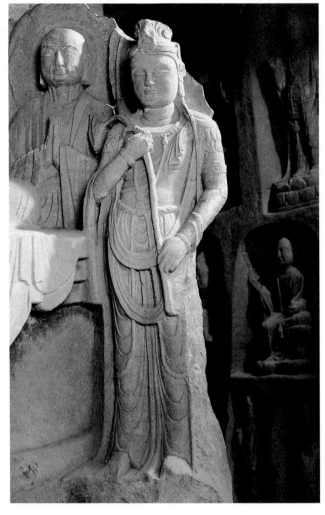

의정(義淨)은 무측천(武則天) 시기인 증성(證聖) 원년(元年 : 695년) 을미년(乙未年) 중하(仲夏-5월)에 동도인 낙양에 돌아왔는데, 몸에 마가타국(摩伽陀國)의 금강좌진용상(金剛座眞容像) 하나를 지니고 왔다. 이 진용상(眞容像)은 일찍이 양경(兩京) 지구에 널리 퍼지면서 복제되어 새겨졌는데, 그것의 원래 도상(圖像)은 무측천 장안(長安) 연간(701~704년)에 만들어진 칠보대(七寶臺)의 삼존상(三尊像) 부조와 매우 유사하다. 유사한 삼존상 양식은 사천 광원의 천불애 연화동(蓮花洞)에도 남아 있는데, 천불애 연화동은 만세통천(萬歲通天) 연간(696년)에 개착(開鑿)한 것으로, 그 양식과 풍격은 직접적으로 양경 지구의 작품들에 그 근원을 두고 있다.

이와 같은 시기에는 외국에서 사신으로 오는 승려들의 왕래도 끊이지 않았는데, 불경(佛經)과 불상도 줄을 이어 전해지면서 예술계의 조소(彫塑)와 회화(繪畵) 및 제작에도 끊임없이 영향을 주었다. 우전

의 위지을승(尉遲乙僧) 부자(父子)와 사자국(獅子國-지금의 스리랑카)의 금강삼장(金剛三藏) 등은 모두 서역의 불화(佛畵)에 뛰어났을 뿐만 아니라, 불교 조상에도 새로운 양식과 풍격을 들여왔다. 금강삼장은 동시에 동경(東京-장안)의 광복사(廣福寺)에서 스스로 소상(塑像)의 양식을 직접 일으켰다.

송법지(宋法智)와 함께 이름이 났던 '상장(相匠)'인 안생(安生)은, 일찍이 오대산(五臺山) 보살정(菩薩頂)의 진용원(眞容院)을 위해 문수성상(文殊聖像)을 만든 적이 있다.[『산서통지(山西通志)』권29] '상장'인 오지민(吳智敏)은 또한 매우 유명한 화가였다. 그는 일찍이 양관(梁寬)에게 그림을 배웠다. 승종(僧悰)은 이렇게 말했다. "지민은 양관을 스승으로 모셨으나, 흉금에 품고 있는 뜻은 더욱 준일했다.[智敏師于寬, 神襟更爲俊逸.]" 현경(顯慶) 원년(元年 : 664년) 2월에 현장(玄奘)과 '대덕(大德-고승)' 아홉 사람이 궁 안에 있는 학림사(鶴林寺)에서 하동군부인(河東郡夫人)인 설니(薛尼)를 위해 수계(受戒)할 때, 오지민은 황제의 명을 받들어 현장을 포함한 열 명의 법사들 초상을 그렸다. 이 기록은 또한 오지민의 기예가 당시 매우 중시되었음을 말해준다. 그는 소조(塑造)에서 "인물의 초상을 그리는 데 가장 뛰어난[最長于傳神]" 재능을 가지고 있었을 뿐만 아니라, 당시에 매우 추앙받는 예술가였다.

이 시기의 조소 창작물들 중에는, 실제 인물을 빚은 작품들도 있었는데, 특히 승려들이 고승(高僧)의 형상을 빚은 기념적인 성격을 띤 소상(塑像)이 유행했으며, 그것들을 통해 당대(唐代) 조소가(彫塑家)들의 사실적이고 생생하게 표현하는 능력이 이미 상당한 수준에 도달했음을 알 수 있다. 예를 들어 천세보장화상(千歲寶掌和尙)이 빚은 상(像)에 대해 이렇게 기록하고 있다. "[현경(顯慶) 2년] 정월 초하루에 손으로 상(像) 하나를 빚기 시작했는데, 9일이 되어 완성했다. 자신의 제자인 혜운(慧雲)에게 '이것이 누구를 닮았느냐?'라고 묻자, 혜운이

광원 천불애 석가다보굴(釋迦多寶窟)의 보살(菩薩)

盛唐

전체 높이 118cm

광원 천불애 석가다보굴의 남쪽

광원의 천불애 석가다보굴 남쪽에 위치한 관음상은 얼굴 부분이 풍요롭게 조각되어 있고, 눈은 아래를 보고 있다. 영락(瓔珞)을 착용하고 있으며, 팔찌를 차고 있다. 양손으로 연꽃 한 송이를 들고서 홀로 우뚝 서 있는데, 그 자태는 우아하고 아름다우며, 표정과 태도는 단정하면서도 근엄하다.

우전국(于闐國) : '호탄' 혹은 '고탄'이라고 불리던 나라로, 중국 사서(史書)에 나오는 서역(西域) 국가였으며, 지금의 신강(新疆) 지역에 위치했다. 이 나라의 시조(始祖)가 대지에서 솟아나는 단물[甘泔]로 그의 아들을 키웠다는 전설로 인해, 산스크리트어로 쿠스타나(땅의 젖)라고도 불렸다. 지금의 타림 분지에 있는 호탄 오아시스에 해당한다.

보살정(菩薩頂) : 산서(山西) 오대산(五臺山)의 영취봉(靈鷲峰) 위에 있으며, 금과 옥이 휘황하고, 색채가 찬란하여, 황궁의 특색을 띠고 있다. 이는 오대산 최대의 라마 사원이다.

말하길, '화상님과 다른 곳이 없습니다'라고 했다.〔(顯慶二年)正旦手塑一像, 至九日像成, 問其徒慧雲曰, '此肖誰?', 雲曰, '與和尚無異.'〕" 이것은 자기 자신의 형상을 빚은 '자소상(自塑像)'의 고사(故事)이다. 마찬가지로 승려이면서 소조에 뛰어났던 사람으로는 석방변(釋方辯)이 있었는데, 그는 사람들에게 단지 일반 사람의 성격만 잘 표현할 수 있을 뿐, 불교 고승의 기질은 잘 표현하지 못한다고 알려져, 혜능(慧能) 대사로부터 책망을 받고는, 소조 작업에 참가하는 것을 거절당했다. 그러나 그가 매우 짧은 시간 내에 손으로 직접 빚은 혜능상(慧能像)은 "그 오묘함이 정교하기 이를 데 없었다[曲精其妙]"라고들 하였는데, 매우 숙련된 솜씨를 가지고 있었음이 분명하다. 이와 같은 고사(故事)들은 모두 일정 정도 이 시기의 조소 예술이 현실을 표현한 수준을 반영하고 있다.

두홍과(竇弘果)는 측천무후(則天武后) 시기에 '상방승(尙方丞)'을 지냈는데, 그림에도 매우 뛰어났다. 장언원(張彦遠)은 이렇게 말했다. "작품은 모두 정묘하나, 품격은 그다지 높지 않다.[迹皆精妙, 格不甚高.]" 그러나 그의 소조 기예(技藝)는 도리어 비교적 높은 성취를 이루어, "빼어난 기교는 누구보다 뛰어났다[巧絶過人]"고 알려져 있었다. 경애사(敬愛寺)에는 이른바 "이 불전은 공덕이 있고 또한 오묘하며, 기술이 뛰어난 공인들이 각자의 기발한 생각들을 모아, 장엄하고 화려하며, 천하의 사람들이 모두 추앙하는[此一殿功德并妙, 選巧工各聘奇思, 莊嚴華麗, 天下共推]" 예술품들이 있었는데, 바로 그 일부분이 두홍과의 작품들이었다. 두홍과가 경애사에서 빚어 만든 소상들로는 정전(正殿) 서쪽 칸[間]의 아미타불상(阿彌陀佛像)·문 서쪽의 성신(聖神) 외에도, 또한 서쪽 선원의 전각 안에 있는 불사(佛事)와 산(山)·동쪽 선원(禪院) 반야대(般若臺) 내의 불사(佛事)·중문(中門)의 두 신(神)·대문(大門) 안팎의 금강(金剛) 넷·영송금강신왕(迎送金剛神王) 둘 및 대사자(大獅

상방승(尙方丞) : 궁중 안에서 사용하던 기물 제작을 담당하던 부서인 '상방(尙方)'에 소속된 관직.

불사(佛事) : 미타법왕사십팔원(彌陀法王四十八願), 즉 미타법왕아미타불을 가리킨다.

子) 넷·식당(食堂) 둘·강당(講堂)의 두 성승(聖僧)이 있었다. 이런 목록들을 통해서 두홍과의 소조 실력이 다방면에 미쳤다는 것과 그가 창조한 형상들 또한 매우 다양했다는 것을 알 수 있는데, 이 시기에 출현했던 모든 불교 조소 작품의 형상들을 거의 다 포함하고 있다.

도교(道敎)의 조상(造像)은 명사(名師)와 상장(相匠)들의 끊임없는 추구를 거치면서, 예술 수준이 이미 현저하게 향상되었다. 문헌 기록에서 보이는 것들로는 무측천(武則天-측천무후) 때 요원립(廖元立)이라는 장인이 운정산(雲頂山)에서 주조한 천존철상(天尊鐵像)이 있었고, 현종(玄宗) 개원(開元) 연간(713~741년)에 '소성(塑聖)'이라 불렸던 양혜지(梁惠之)가 낙양(洛陽) 북망산(北邙山)의 현원관(玄元觀) 노군묘(老君廟)에 만든 신선상(神仙像), 천보(天寶) 7년(748년)에 원가아(元伽兒)가 여산(驪山)에 있는 화청궁(華淸宮)의 조원각(朝元閣) 강성관(降聖觀)에 만든 백옥노군상(白玉老君像), 만당(晩唐) 때 유구랑(劉九郎)이 만든 하남부(河南府) 남궁(南宮) 대전(大殿)의 삼청대제(三淸大帝)와 대전을 지키는 신상(神像) 등이 있었다. 이런 도교의 상(像)들은 당시에 이르기를, "능히 오묘하고 화려하여, 옛날부터 지금까지 견줄 만한 것이 없었다.[能妙絢麗, 曠古無儔.]" 그러나 당나라 때의 도교 조상들 중 세상에 전해지는 것은 많지 않은데, 섬서성박물관(陝西省博物館)에 소장되어 있는 한백옥노군상(漢白玉老君像)은 원래 여산 화청궁 조원각의 노군전(老君殿)에 있던 유물로, 그 모습이 온화하고 정숙하다. 당나라 때 사람인 정우(鄭嵎)는 『진양문시주(津陽門詩注)』에서 이르기를, 이 상은 유주(幽州)의 공인(工人)이 만든 것으로, 원가아의 옥석상(玉石像)과 똑같은 진품(珍品)으로 여겨진다. 산서(山西) 안읍(安邑)에 있는 도관(道觀)의 관주(觀主)였던 조사례(趙思禮)가 만든 원시천존상(元始天尊像)에는 공양인(供養人)과 장편의 조상(造像)에 대한 명문(銘文)이 선각(線刻)되어 있는데, 개원 연간의 작품이다.

한백옥노군상(漢白玉老君像) : '한백옥으로 만든 노자상'을 말하는데, '한백옥(漢白玉)'이란 중국에서 나는 일종의 대리석으로, 색깔이 하얗고 깨끗하여 건축 자재나 석공예 재료로 많이 쓰인다.

도관(道觀) : 산서성(山西省) 태원(太原)에 있는 순양궁(純陽宮)이라는 도교 사원을 말한다.

초당(初唐) 시기에 다져진 조소 예술 발전의 기초 위에서, 성당(盛唐) 이후에는 더욱 심원한 영향을 미친 몇몇 조소가들이 출현했다. 그림으로 이름을 떨쳤던 오도자(吳道子)는 조소에도 뛰어났으며, 또한 조소 방면에서도 회화(繪畫)와 마찬가지로 그만의 독특한 풍격을 지니고 있었으니, 이른바 '오장(吳裝)'이 그것이다. 변주(汴州) 상국사(相國寺)의 배운각(排雲閣)에 있는 문수상(文殊像)과 유마상(維摩像)이 바로 그가 빚어 만든 것들이다. 『송고승전(宋高僧傳)』·「혜운전(慧雲傳)」에서는 이렇게 기록하고 있다. "천보(天寶) 4년에 대각(大閣)을 지었는데, 배운(排雲)이라 이름지었다. ……문수상과 유마상은 왕부(王府)의 벗인 오도자가 꾸미고 빚은 것이다.[天寶四載造大閣, 號排雲…… 文殊·維摩是王府友吳子裝塑.]" 오도자의 제자들 중에도 조소에 뛰어나 유명했던 사람들이 있었는데, 예를 들면 장안(長安) 보리사(菩提寺)의 성신(聖神)을 만든 왕내아(王耐兒), 천복사(天福寺) 석탑을 만들었을 뿐 아니라 날소(捏塑–손으로 직접 빚는 소조)에 뛰어났던 장애아(張愛兒)가 그들로, 그들의 작품들도 한때 유명했다. 이때에 또한 한백통(韓伯通)의 제자였던 원명(員明)과 정진(程進)도 석상 조각에 뛰어났다. 그 외에 이수(李岫)·원가아(元伽兒)·왕온(王溫)·유구랑(劉九郎)·장굉도(張宏度)·유상(劉爽), 그리고 덕종(德宗) 때의 장군이었던 김충의(金忠義)도 모두 날소의 대가들이었다. 왕온은 장란(妝鑾)에 뛰어났는데, 정교하고 오묘한 솜씨가 고금을 막론하고 가장 뛰어난 장인이라고 일컬어졌다. 유상은 누각(鏤刻–조각하여 새김) 장식에 뛰어났는데, 일찍이 동도인 낙양의 사원들에 수많은 배광(背光)·단좌(壇座)와 화불(化佛) 등을 조각하여, 솜씨가 뛰어난 장인으로 이름을 떨쳤다.

당대의 조소가들 가운데 '소성(塑聖)'이라고 불린 사람은 조소가인 양혜지(楊惠之)인데, '화성(畫聖)'으로 불렸던 오도자와 "기예가 뛰어나 함께 유명했다.[藝巧幷著.]" 양혜지는 개원(開元)·천보(天寶) 연간

오장(吳裝) : 현대식으로 말하자면 '오도자(吳道子) 스타일'·'오도자풍(吳道子風)'이라고 할 수 있다.

장란(妝鑾) : 기둥이나 들보·두공(斗栱)·소상(素像)·집기류 등에 색을 칠하여 장식하는 것을 말한다.

화불(化佛) : 범문(梵文)으로 nirmāṇa-buddha라고 하며, 또한 응화불(應化佛) 혹은 변화불(變化佛)이라고도 한다. 부처가 중생을 구도하기 위해 여러 가지 다른 모습으로 변화하여 나타나는 것을 말한다.

(713~755년)에 활동했던 사람이다. 어렸을 때 오도자와 함께 같은 스승에게서 그림을 배워, 장승요(張僧繇) 화파(畵派)를 모범으로 삼고 따랐으며, 상당히 높은 수준의 회화 실력을 갖추고 있었는데, 장안(長安)의 천복사(千福寺)에 있는 그림들 중 열반변(涅槃變) 등의 벽화를 그렸다. 후에 오도자가 회화에서 "명판이 독보적으로 빛나게 되자[聲光獨顯]", 그는 곧 회화를 포기하고 조소(彫塑)에만 전념하여 창조성 있게 고대의 조소 예술을 발전시켰다. 당시에는 "오도자의 그림과 양혜지의 소조 작품은, 승요(僧繇)의 빼어난 필법을 빼앗아갔다[道子畵·惠之塑, 奪得僧繇神筆路]"라고 높이 칭찬하였다. 전해지는 이야기에 따르면, 그는 당시에 장안의 유명한 예술인이었던 유배정(劉杯亭)의 상(像)을 만들어, 거리에서 벽을 마주보도록 진열해놓았는데, 시장의 사람들이 뒷모습만 보고도 그가 바로 누군지 알아보았다고 한다. 이것은 양혜지가 사람을 살아 있는 것처럼 생생하고 사실적으로 묘사하는 수준이 매우 정교하면서도 뛰어났다는 것을 말해준다. 그는 평생 동안 많은 양의 종교 형상들을 빚어 만들었는데, 사람들은 말하기를, "형상과 모습이 마치 살아 있는 듯하고[形模如生]", "정교하고 아름답기가 특별히 뛰어나, 옛날에도 그와 비견할 만한 사람이 없었다[精絕殊勝, 古無倫比]"라고 했다. 기록에 따르면 그의 소벽(塑壁-벽면에 부조처럼 소조하는 기법) 기술과 천수천안보살(千手千眼菩薩) 형상의 조각은 그가 처음 시작했다고 한다. 낙양의 광애사(廣愛寺)에 양혜지가 만들었다고 전해지는 능가산(楞伽山)과 오백나한상(五百羅漢像)이 있는데, 바로 그러한 종류의 소벽 작품을 대표하는 것들이다. 그가 만든 천수천안관음보살 도본(圖本) 양식은 매우 빠르게 민간의 장인들에게 전파되었다. 양혜지가 빚은 도교상(道敎像)도 불상(佛像)과 마찬가지로, 교묘하면서도 정교하고 단정했다. 낙양의 북망산(北邙山)에 있는 현원관(玄元觀)의 노군묘(老君廟)에 있는 점토로 빚은 신선상

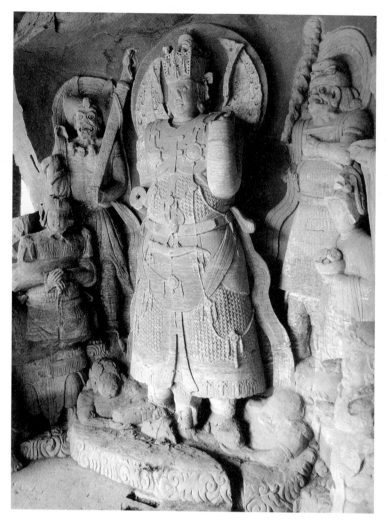

대족북산(大足北山) 제5호 감(龕)의 비사
문천왕(毘沙門天王)

晩唐

높이 250cm

사천(四川) 대족북산의 제5호 감(龕)

대족북산의 제5호 감은 높이
가 295cm, 너비가 274cm, 깊이가
145cm이다. 당나라 경복(景福) 연간
부터 건녕(建寧) 연간까지(892~895년)
창주자사(昌州刺史)였던 위군정(韋君
靖)이 만들었다.

천왕(天王)은 머리에 대골방관(大
鶻方冠)을 쓰고 있고, 몸에는 칠보
(七寶)로 된 장엄한 금강개갑(金剛鎧
甲)을 걸치고 있으며, 가슴에는 호
심경(護心鏡)을 걸었고, 어깨에는 짐
승 얼굴 모양의 배자를 덧댔으며,
팔꿈치에는 호비(護臂-팔목 보호대)
를 착용했고, 다리에는 전투용 장
화를 신고 있다. 어깨 위에 뿔 모양
의 화염배광(火焰背光)이 있고, 좌우
로 각각 역사(力士)가 하나씩 있다.
장엄하고 위엄이 있으면서도 용맹
함이 느껴지는 웅장한 자태가 핍진
하게 느껴진다.

대골방관(大鶻方冠) : 송골매의 형상
을 본떠 만든 네모난 형태의 관모(冠
帽).

(神仙像)들은 모두 개원 연간에 양혜지가 제작한 것들이다. 이렇게 그
가 창조한 도교와 불교의 조상들은 민간의 사찰과 묘당에 널리 전해
졌으며, 아울러 후세에 매우 심원한 영향을 미쳤다.

|제3절|

석굴(石窟) 조상(造像)

사문(沙門) : 일반적으로 출가(出家)하여 수행하는 사람을 통틀어 지칭하는 말이다.

439년에 북위(北魏)의 태무제(太武帝) 탁발도(拓跋燾)가 북량(北凉)을 멸망시키고서, 양주(凉州)의 승려 3천 명을 포로로 잡아갔으며, 종족(宗族)·관리·백성 등 3만 호(戸)를 평성[平城 : 지금의 산서 대동(大同)]으로 이주시켜, "사문(沙門)과 불사(佛事)가 모두 동쪽에 갖추어지게 되었고, 불교가 더욱 증강되는[沙門佛事皆俱東, 像敎彌增]" 국면이 형성되었다. 태평진군(太平眞君) 7년(446년)에 또 다시 장안(長安)의 기술자 2천 명을 경사(京師=수도)로 이사하게 하여, 평성은 마침내 북방 불교의 중심지가 되었다. 탁발도가 법(法)을 멸하면서* 북위의 불사는 잠시 끊기게 되었다. 그러나 문성제(文成帝) 탁발준(拓跋濬)이 즉위한 다음 불법(佛法)이 다시 흥성하였고, 문성제는 또 자신의 몸을 석불(石佛)로 조각하도록 명했는데, 불상이 완성되자 불상의 얼굴과 다리 부분에 모두 검은 반점이 생겨 탁발준과 우연히도 일치했다. 흥광(興光) 원년(元年 : 454년)에 또 "5급(級) 대사(大寺) 내에 태조(太祖) 이하 오제(五帝)를 위하여 석가(釋迦) 입상(立像) 다섯 존씩을 주조하라고 관리들에게 칙명을 내렸는데, 각각 길이가 1장(丈) 6척(尺)이었으며, 모두 적금(赤金=구리) 25만 근(斤)을 사용했다.[敕有司于五級大寺內爲太祖以下五帝鑄釋迦立像五, 各長一丈六尺, 都用赤金二十五萬斤.]" 그리하여 운강(雲岡) 석굴(石窟)을 만들기 시작하였는데, 이는 북위의 불교사(佛敎史)에서 더욱 중요한 사건이다.

운강 석굴의 옛날 명칭은 영암(靈巖)이며, 지금의 산서(山西) 대동

* 태무제 탁발도는 내정을 정비하면서 또한 남조(南朝) 시기 송나라에 대한 공격을 개시하여 회남(淮南)과 강북(江北)을 빼앗았다. 이때 도사 구겸지(寇謙之)가 도교 교단을 확립하고자 한인(漢人) 관료 최호(崔浩)와 손을 잡고, 태무제에게 진언하여 불교의 폐지를 단행하게 했다. 그리하여 446년에 조서를 내려 사탑(寺塔)과 불상(佛像)을 파괴하고, 승려들을 갱살(坑殺)했다. 이를 일러, 불교의 4대 법난(法難)인 '삼무일종(三武一宗)' 중 그 첫 번째 법난이라고 한다.

시(大同市) 서쪽 무주산(武州山)의 남쪽 기슭에 위치하는데, 동서 방향으로 길게 1km 정도 이어져 있으며, 산세에 따라 동(東)·중(中)·서(西) 세 구역으로 나뉜다. 현존하는 동굴은 45개로, 크고 작은 조상(造像) 5만 천여 구(軀)가 있다. 운강 석굴의 개착에 관해서는 『위서(魏書)』·「석로지(釋老志)」에 다음과 같이 기록되어 있다.

"화평(和平) 초년에 사현(師賢)이 죽자, 담요(曇曜)가 그를 대신하여 명칭을 사문통(沙門統)으로 바꾸었다. 처음 담요가 불법을 회복한 다음해에 중산(中山)에서 수도[京]로 명을 받고 가게 되었는데, 마침 황제가 밖으로 나왔을 때, 길에서 딱 마주치게 되었으며, ……황제와 황후는 스승[師]의 예(禮)로써 그를 받들었다. 담요는 황제에게 경성(京城─산서 대동)의 서쪽 무주새(武周塞)에 산석벽(山石壁)을 뚫으라고 아뢰어, 거기에 다섯 개의 굴을 뚫고, 그곳에 각각 불상 하나씩을 조각하여 만들었다. 높은 것은 70척(尺)이고, 그 다음은 60척으로, 조각의 장식이 기이하고 훌륭하기가, 한때 천하의 제일이었다.[和平初, 師賢卒, 曇曜代之, 更名沙門統. 初, 曇曜以復法之明年, 自中山被命赴京, 值帝出, 見于路……帝后奉以師禮. 曇曜白帝, 于京城西武周塞鑿山石壁, 開窟五所, 鐫建佛像各一. 高者七十尺, 次六十尺, 彫飾奇偉, 冠于一時.]"

담요가 주도하여 착공했던 다섯 곳의 석굴은 오늘날의 운강(雲岡) 제16굴부터 제20굴까지로, 다섯 굴의 평면은 마제형(馬蹄形─말발굽 모양)을 나타내며, 천장은 궁륭식(穹窿式)으로 되어 있고, 앞에는 공문(拱門─아치형 문)을 설치했으며, 그 문 위에는 네모난 명창(明窓─빛이 드는 창)을 달았다. 굴 속에 있는 불상의 형체는 높고 크며, 대부분 삼존(三尊)불상이고, 좌상(坐像) 혹은 입상(立像)으로 되어 있는데, 이것은 황하 서쪽 지역인 양주(涼州)와 진주(秦州) 두 지역의 삼세불(三世佛) 형식과 연속되는 것이다. 제20굴의 앞부분은 무너져 내렸는데, 본존(本尊)은 결가부좌(結跏趺坐)한 선정상(禪定像)으로, 전체 높이는

사현(師賢) : 계빈국(罽賓國─카피쉬, 즉 지금의 카슈미르 지방) 왕족 출신으로, 원래 북량(北涼)에 와 있다가 북위(北魏)가 북량을 멸망시킬 때 포로로 끌려왔던 승려인데, 경목제(景穆帝)의 예우를 받고 있었다. 그는 태무제가 폐불의 조서를 내리자, 거짓으로 환속하여 의술로 업을 삼으면서도 속으로는 법도를 지키고 있었다고 하는데, 문성제 때에 이르러 황제의 부름을 받고 나아가서 교단의 총수인 도인통(道人統)이 되었다고 한다. 그는 문성제 흥안(興安) 원년(元年 : 452년)에 도인통이 되자마자 황제의 권력에 적극적으로 타협함으로써 불가의 부흥을 도모하고자 하여, 황제가 곧 현재의 여래(如來)라는 생각을 현실화하는 작업을 서둘렀고, 황제로 하여금 황제 자신의 모습과 같은 불상을 조성하라는 명령을 내리게 했다고 한다.

사문통(沙門統) : 도인통(道人統)이었던 사현이 입적하자, 담요가 그 자리에 오르게 되었는데, 그 관직의 이름을 '사문통(沙門統)'이라고 바꾸어서, 보다 불교적인 색채를 강조했다.

궁륭(穹窿) : '궁륭(穹隆)'이라고도 한다. '궁륭'이란 가운데 부분은 볼록하고 사방은 차차 아래로 드리워지는 형태를 말한다. 일반적으로 하늘의 형상을 형용할 때 사용하는 말로, 건축에서는 활이나 무지개 같이 한가운데가 높고 길게 굽은 형상 또는 그렇게 만든 천장이나 지붕을 가리킨다. 영어로는 'Vault'라고 하는데, 우리말 번역에서는 '돔형'·'아치형'으로 표현하기도 한다.

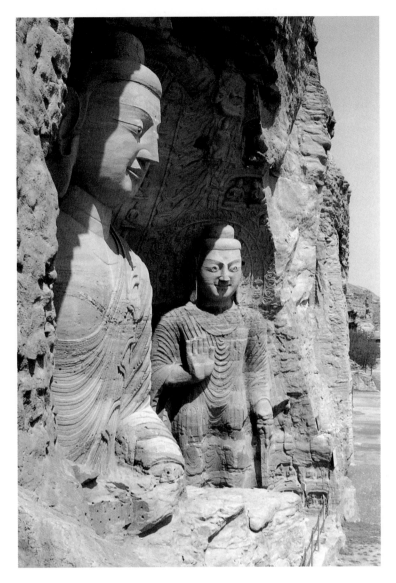

　제20굴은 담요(曇曜)가 만든 다섯 개의 굴들 중 하나로, 중앙의 좌불(坐佛)과 좌우의 입불(立佛)로 구성되어 있는데, 그것은 현재·과거·미래를 상징하는 삼세불(三世佛)을 나타낸다. 불상의 얼굴은 둥글넓적하며, 눈은 깊고, 코는 높으며, 양쪽 어깨는 가지런하고 균형 잡혀 있다. 안에는 승기지(僧祇支)를 받쳐 입었고, 겉에는 가사(袈裟)를 걸치고 있으며, 몸 뒤에는 화염문(火焰紋)의 배광(背光)을 부조(浮彫)로 새겼고, 배광 위에는 조그만 좌불과 비천(飛天)이 장식되어 있다. 앞쪽 팔과 다리 부분은 비록 이미 풍화되었지만, 지금도 결가부좌 형식을 취하고 있고, 양손은 선정인(禪定印)을 취했으며, 불상은 장엄하고 위엄이 있으면서도, 자상한 모습을 간직하고 있다.

　북위(北魏) 전기에는 황제를 현세의 부처라고 보았는데, 일찍이 도무제(道武帝) 때 도인통(道人統)이었던 법과(法果)는 탁발규(拓跋珪)를 현재의 여래불로 간주하여, 천자(天子)를 배알하는 것은 곧 부처를 배알하는 것이라고 했다. 문성제(文成帝)는 또한 흥안(興安) 원년(元年 : 452년)에 조서를 내려 자신의 형상과 유사한 석상을 제작하도록 명했다. 흥광(興光) 원년(元年 : 454년)에는 또 5급(級) 대사(大寺)에 조서를 내려, 자신과 이전의 4대조 황제들을 위하여 조상(造像)을 각각 하나씩 제작하도록 명했다. 이것과 담요가 만든 다섯 굴의 숫자는 일치하므로, 아마도 담요가 만들었다는 다섯 개의 굴들도 태조(太祖) 이하 다섯 황제를 위하여 개착한 것 같다.

13.7m이고, 왼쪽의 입불상(立佛像) 한 존(尊)은 지금도 존재하지만 오른쪽 불상은 이미 훼손되었다. 주존(主尊) 뒷부분의 두광(頭光)과 신광(身光)은 매우 정밀하면서도 섬세하게 조각되어 있다. 제19굴 정벽(正壁)의 주존은 높이가 16.8m에 달하며, 가부좌를 틀었고, 손은 설법인(說法印)을 취하고 있다. 문 양쪽의 이동(耳洞-동굴 입구의 양쪽에 만든 여유 공간)에는 각각 걸터앉은 좌불상(坐佛像)을 배치했다. 제18

굴의 삼존불상은 모두 서 있는 자세로 만들어졌으며, 가운데의 주불은 높이가 15.5m로, 오른쪽 어깨를 드러낸 천불가사(千佛袈裟)를 걸쳤고, 안에는 승기지(僧祇支)를 받쳐 입었다. 또 오른손은 아래로 늘어뜨렸고, 왼손은 옷의 모서리 부분을 가슴 앞쪽에서 들고 있는 모습이며, 그 형체가 튼튼하면서도 큰 것으로 보아, 여전히 초기 조상(造像)의 특징을 간직하고 있다. 벽 사이에는 층층이 위에 겹치게 쌓아가며 보살(菩薩)과 나한(羅漢)의 부조(浮彫) 군상(群像)을 조각하여 장식해놓았다. 제17굴은 다리를 꼬고 있는 미륵보살상이며, 동서로 양쪽에 각각 감실[龕]을 하나씩 두었고, 감실의 안쪽에는 각각 불상을 조각해놓았다. 미륵상의 얼굴 부분은 이미 풍화되었으나, 조상의 전체적인 형태는 힘이 넘치고 매우 빼어나, 북조 시기의 석조 작품들 중 뛰어난 작품으로 평가된다. 제16굴의 조상과 제17굴의 조상은 대체로 비슷한데, 정벽에 위치한 입불(立佛)의 머리 부분은 감실의 천장 부분과 맞닿아 있어, 규모가 높고 크며 웅장한 느낌이 든다. 문의 안쪽에는 각각 큰 감실을 설치했고, 그 가운데에 가부좌를 틀고 있는 부처를 만들어놓았다. 담요가 만든 다섯 굴의 삼세불(三世佛)은 본존(本尊) 조상(造像)의 형체가 위용이 있고 기세가 넘친다. 양 옆에 있는 불상들은 크기가 비교적 작은데, 불상의 코는 높고 눈은 깊숙하며, 네모난 턱에 딱 벌어진 어깨를 하고 있다. 보살은 높은 관을 쓰고 있고, 사피낙액(斜披絡腋) 방식으로 가사를 착용하고 있으며, 장엄하면서도 단정하고 엄숙하다. 불상의 양식은 『석씨계고록(釋氏稽古錄)』에서 말하는 이른바 "입술은 두껍고 코는 오똑하며, 눈을 길고 턱은 풍성하여, 빼어난 장부의 모습[脣厚鼻隆, 目長頤豊, 挺然丈夫相]"과 서로 부합되는 것으로 보아, 양주(凉州)의 조상으로부터 영향을 비교적 많이 받았을 것이다.

운강 석굴의 조성은 효문제(孝文帝) 태화(太和) 연간(477~494년)에

설법인(說法印) : 부처가 최초로 설법했을 때의 손 모양으로, 전법륜인(轉法輪印)이라고도 한다. 부처의 설법은 이상적인 제왕인 전륜성왕(轉輪聖王)이 윤보(輪寶)로써 적을 굴복시켰듯이, 법으로 일체 중생의 번뇌를 제거하므로 전법륜(轉法輪)이라 한다. 전법륜인은 이때 부처가 취했던 손 모양으로, 양 손을 가슴까지 올려 엄지와 장지 끝을 서로 맞댄 후 왼손은 손바닥을 위로 하여, 펼쳐진 마지막 두 손가락 끝을 오른쪽 손목에 대고, 오른손은 손바닥을 밖으로 향한 형태이다.

승기지(僧祇支) : '기지(祇支)'라고도 한다. 불상의 왼쪽 어깨에서 오른쪽 겨드랑이로 옷을 걸쳤을 때 드러난 가슴을 덮은 속옷으로, 승각기(僧脚崎)·엄액의(掩腋衣)·복견의(復肩衣)라고도 부른다. 대개 장방형의 천을 왼쪽 어깨에 걸쳐 양 겨드랑이를 덮으면서 허리 아래까지 내려오게 한 것으로, 일종의 치마인 군의(裙衣)와 함께 대의(大衣) 안에 입는다.

사피낙액(斜披絡腋) : 가사 착용 방식의 하나로, 이 가사 착용법은 문헌 기록에서는 보이지 않는다. 가사의 한쪽 끝을 왼쪽 어깨에 비스듬히 걸치며, 다른 한 끝은 복부(腹部)를 휘감은 뒤 오른쪽 겨드랑이 아래를 지나 몸 뒤쪽으로 접어서 보낸다.

운강(雲岡) 제13굴 남벽(南壁)의 명창(明窓) 동쪽 벽에 있는 보살입상(菩薩立像)

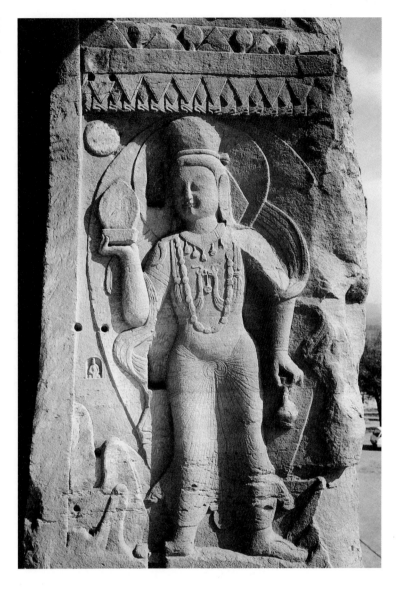

찰심감주(刹心龕柱) : 감주(龕柱)는 신감(神龕)이나 불감(佛龕)의 바깥 가장자리의 양 옆에 세우는 기둥을 말한다. 그 감주의 아랫부분에는 항상 주춧돌을 새겨놓으며, 기둥의 몸통에는 문양을 조각하여 장식한다. 기둥의 윗부분은 대개 목조 구조를 모방한 형식이 많다. 찰심감주는 굴 안에 새겨놓은 감주를 말한다.

전성기에 도달한다. 효문제 탁발굉(拓跋宏)은 일찍이 세 차례나 운강에 행차하였는데, 이 시기를 대표하는 석굴은 대형 쌍굴(雙窟)이다. 쌍굴은 전체적인 짜임새에서는 기본적으로 서로 같아, 평면은 방형(方形)이고, 굴의 안쪽에는 찰심감주(刹心龕柱)를 설치했으며, 조각 장식이 화려하다. 동굴의 형식과 구조는 양주(凉州)의 중심주굴(中心柱窟)의 요소를 흡수했고, 아울러 목조 구조를 모방한 굴 처마[窟檐]와

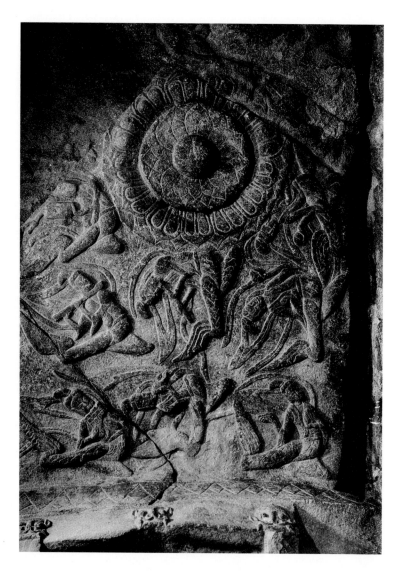

운강 제30굴 천장의 연화비천(蓮花飛天)

궐형(闕形-망루형) 감실을 모방하여 운강 지역만의 독특한 특색을 가
진 탑묘식(塔廟式) 형태를 이루었다. 이 시기에는 후벽(後壁)과 찰심감
상(刹心龕像)을 중심으로 하고 있어, 초기 불상들이 가지고 있던 크
고 웅장한 기세는 약화되었다. 보살(菩薩)·공양천인(供養天人)·호법신
(護法神) 등은 각자의 표정과 자태를 갖추고 있다. 굴 안에는 문수(文
殊)와 유마(維摩)의 논쟁·부처의 본생고사·불전고사(佛傳故事)를 그

불전고사(佛傳故事) : 불교 경전에 전
해지는 각종 고사.

린 화면과 공양인(供養人)들의 행렬 등이 대량으로 조각되어 있다. 불상의 옷차림새는, 크고 헐렁한 옷에 넓은 띠를 매는 형식이 출현하고, 옷의 문양은 돌출된 선 모양의 주름이 점차 변화하여 계단 모양을 이룬다. 이런 형상의 복식(服飾)에서의 변화는, 어떤 측면에서는 효문제

운강 제8굴 남벽(南壁)의 공문(拱門-아치형 문) 서쪽 벽에 있는 호법신상(護法神像)

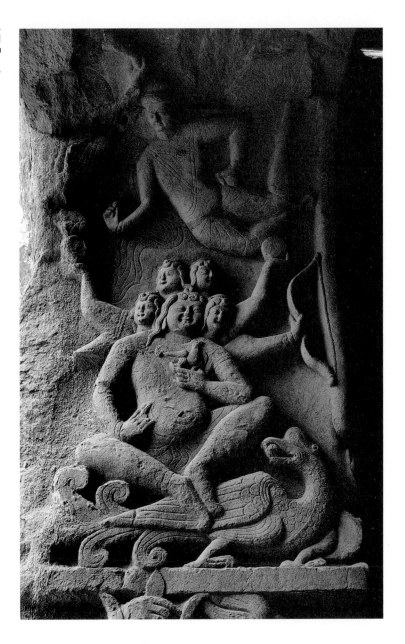

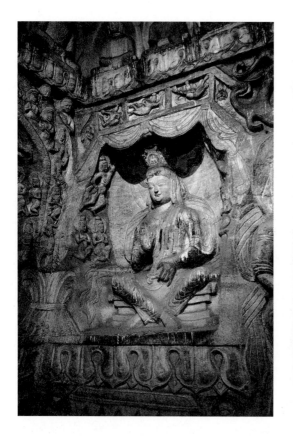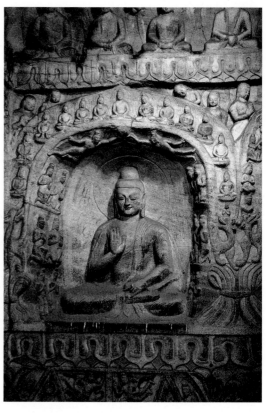

가 한화(漢化) 정책을 추진했던 시대적 풍격을 반영하고 있는 것이다.

　제7·8 쌍굴은, 금(金)나라 황통(皇統) 7년(1147년)에 세운 〈대금서경무주산중수대석굴사비(大金西京武州山重修大石窟寺碑)〉의 기록에 따르면, 대략 효문제가 황위를 계승한 초년에 개착하여 완성한 것이다. 제7굴의 후실(後室) 정벽(正壁)에는 상하 2층의 감실을 파는데, 위층에는 삼세불을 조각했고, 좌우 양쪽에 각각 사유보살(思惟菩薩)을 한 구씩을 조각했다. 아래층의 감실은 석가(釋迦)와 다보불(多寶佛)이 나란히 앉아 있는 좌상(坐像)으로 되어 있다. 전·후실 좌우의 벽에는 층을 나누어 쌍불감(雙佛龕)을 조각했으며, 감실 사이의 조각 장식은 화려한데, 그 내용은 대부분 부처의 본생고사와 불전고사로, 조각이 정교하고 세밀하다. 굴 천장의 평기조정(平綦藻井)의 중심에는 연화

문미(門楣) : '대문처마' 혹은 '문웃설주'라고도 한다. 문 위쪽에 설치하는 가로대를 가리킨다.

아수라(阿修羅) : 천룡팔부(天龍八部)의 하나로, 얼굴이 셋이고 팔이 여섯이며, 선신(善神)들과 싸우는 마신(魔神)을 가리킨다.

촉지인(觸地印) : 부처가 깨달음에 이르는 순간을 상징하는 수인(手印)으로, 항마인(降魔印)·항마촉지인(降魔觸地印)·지지인(指地印)이라고도 한다. 왼손은 손바닥을 위로 향하게 하여 결가부좌한 다리 가운데에 놓고, 오른손은 무릎 밑으로 늘어뜨린 채 다섯 손가락을 편 모양이며, 반드시 결가부좌한 좌상에서만 볼 수 있는 수인이다.

호궤(胡跪) : 장궤(長跪)라고도 한다. 수계(受戒) 의식처럼 스님으로부터 소중한 것을 받을 때 취하는 자세로, 두 무릎을 가지런히 꿇고 앉되, 무릎부터 머리끝까지 상체가 수직이 되도록 몸을 꼿꼿이 세우고 두 발끝을 세워, 발끝으로 땅을 지탱하는 자세를 취한다. 이때 손은 합장을 하고 고개는 약간 숙이며, 눈은 코끝을 보며 약간 아래로 향한다.

시무외인(施無畏印) : 부처가 중생의 모든 두려움을 없애주고 위안을 주는 수인이다. 오른손이나 왼손을 어깨 높이까지 올리고, 다섯 손가락을 세운 채 손바닥을 밖으로 향하게 한 형태이다.

쿠차[龜玆] : 구자(龜玆)나 굴지(屈支) 또는 구자(丘玆)라고도 한다. 지금은 신강(新疆) 위구르자치구의 쿠차현(庫車縣)이며, 유명한 오아시스인 쿠차(Kucha)가 있다.

연화(蓮花)를 새겼으며, 비천(飛天)이 그 주변을 에워싸고 있는데, 그 자태가 매우 빼어나다.

제9·10 쌍굴은 대략 효문제 태화(太和) 8년(484년) 이후에 완성되었다. 굴의 앞부분은 기둥이 열을 지어 있는 회랑[列柱前廊]으로, 낭주(廊柱)와 벽감(壁龕)에는 주위에 두루 조각을 새겨놓았으며, 불감(佛龕)에는 궐형(闕形) 감실과 옥첨식(屋檐式-처마 형식) 문미(門楣)가 보인다. 감실 안의 주상(主像)은 석가(제9굴)와 미륵(제10굴)인데, 벽감 속에는 대부분 석가다보병좌상(釋迦多寶幷坐像)과 사유보살상(思惟菩薩像)이 있으며, 문미 위에는 아수라(阿修羅)와 대자재천(大自在天) 등의 호법신상(護法神像)들이 부조로 새겨져 있다. 제9굴의 전실(前室) 서벽 중간층에는 두 개의 불감이 있는데, 바깥쪽 감실의 부처는 금강좌(金剛座)에 가부좌를 틀고 앉아 있으며, 왼손은 옷의 끝 귀퉁이 부분을 쥐고 있고, 오른손은 촉지인(觸地印)을 취하고 있다. 금강좌의 앞부분에는 부조로 된 상(像)이 하나 있는데, 호궤(胡跪)의 모습을 취하고 있다. 안쪽 감실의 부처는 오른쪽 어깨를 드러낸 채 가부좌를 틀고 있으며, 시무외인(施無畏印)을 취하고 있다. 이 두 감상(龕像)과 위층의 감실에 있는 미륵보살천궁설법상(彌勒菩薩天宮說法像)은 하나의 통일체를 구성하고 있는데, 석가모니가 성불(成佛)하는 과정을 표현하고 있다. 후실(後室) 명창(明窓)의 측벽(側壁)에는 불전고사가 부조되어 있는데, 기본적으로 쿠차[龜玆]의 석굴에 있는 부처 설법도의 구성 방식을 이어받아, 가운데에는 불상을 조각하였고, 주위에는 고사(故事)에 등장하는 인물들을 배치하였다. 굴의 안쪽은 장식하거나[飾] 조각하거나[刻] 아로새겨서[鏤], 변화가 무궁무진한데, 북위(北魏)의 황가(皇家)에서 조성한 석굴이 가지고 있는 풍요롭고 화려하면서도 웅장한 분위기를 잘 드러내준다.

제5·6 쌍굴은 굴의 형태와 불상의 양식에 시대적 특징이 비교적

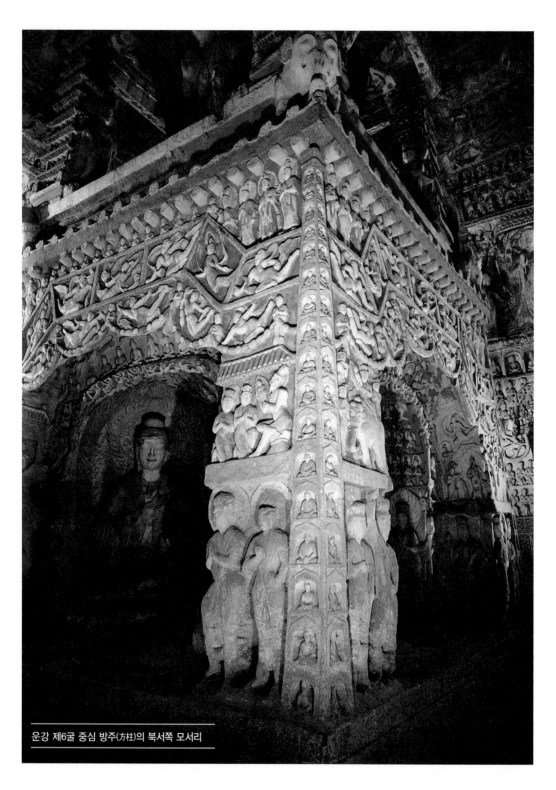

운강 제6굴 중심 방주(方柱)의 북서쪽 모서리

강하게 반영되어 있다. 제5굴은 평면이 타원형에 가까운 전당식(殿堂
式) 석굴로, 남벽의 동서 양측의 모서리가 꺾이는 부분에는 5층의 사
각형[方形] 불탑이 조각되어 있는데, 하얀 코끼리가 좌대를 받치고 있
어, 중국식[漢式] 처마와 인도풍의 탑찰이 하나로 어우러져 있다. 굴
안의 주상(主像)은 삼세불로 되어 있으며, 중간에 위치한 대불(大佛)
은 앉은키[坐高]가 17m이고, 화염(火焰) 문양의 배광(背光)과 굴의 천

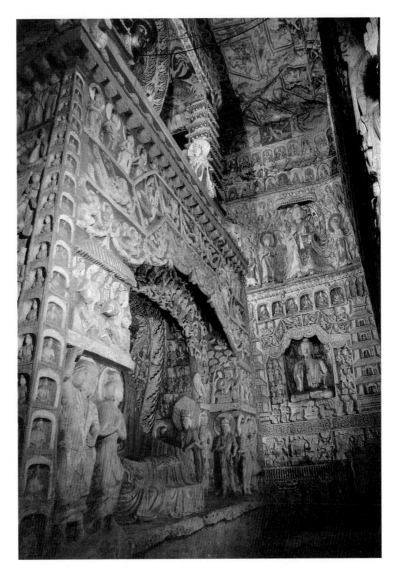

**운강 제6굴의 중심 방주(方柱)와 동벽(東
壁) 남쪽**

北魏

　제6굴의 중심 방주(方柱-사각기
둥)는 굴 안의 주요 공간을 차지하
고 있으며, 방주의 위층 네 모서리
는 9층 불탑(佛塔)으로 이루어져 있
는데, 사면(四面)의 각 층들에 둥근
공감(拱龕-아치형 감실)을 파고, 그
안에는 좌불(坐佛)을 조각했다. 중
심 방주의 탑 꼭대기는 보개형(寶蓋
形)으로 만들었고, 그 아래는 처마
를 만들어 금수(禽獸)를 조각했으
며, 아래 가장자리는 삼각형 문양
의 장식이 달린 휘장으로 되어 있
다. 방주의 네 면의 불감(佛龕)들 안
에는 입불(立佛)을 안치했고, 방주
의 안쪽에는 협시보살이 있다. 불
감 중앙의 연화좌(蓮花座) 윗부분에
는 입불이 있는데, 전신(全身)에 배
모양[舟形]의 화염배광(火焰背光)이
있고, 그 가운데에는 좌불(坐佛) 및
비천(飛天)이 있다.
　동벽의 아래층은 공양하는 사람
들의 행렬로 되어 있고, 그 윗부분
은 불전(佛傳)고사를 부조(浮彫)로
새겼으며, 가운데층의 남측은 아치
형 감미(龕楣)에 휘장을 드리운 감
실이며, 안에는 좌불을 두었다. 또
위층의 입불(立佛)은 머리 위에 화개
(華蓋)가 있고, 양 옆은 협시보살과
공양천군(供養天群)으로 되어 있으
며, 다시 그 위로는 좌불이 있는 늘
어선 감실(坐佛列龕)들과 기악(伎樂)
이 있는 늘어선 감실[伎樂列龕]들이
천장으로 이어져 있다.

공양천군(供養天群) : 공양하기 위해
하늘에서 보낸 사람들.

기악(伎樂) : 부처를 공양하기 위해 악
기를 연주하고 춤을 추는 사람들.

장이 맞닿아 있으며, 운강 석굴 가운데 가장 큰 조상(造像)이다. 제6
굴의 방형 탑주(塔柱)는 밀첨(密檐) 9층이며, 곧바로 굴의 천장과 통한
다. 사방 벽(壁)에는 감실을 파고 불상을 새겼는데, 불상은 크고 헐렁
한 옷에 넓은 띠를 매고 있으며, 보살은 비단을 걸치고 치마를 입었
다. 중심 탑주(塔柱)의 상층 사면(四面)의 감실에는 입불(立佛)이 있고,
높이는 5m에 가까우며, 폭이 넓은 옷과 큰 도포를 입었는데, 옷과
장신구가 바람에 흩날린다. 양 옆의 협시보살은 크기가 비교적 작으
며, 몸매가 호리호리하고, 걸친 비단이 팔에 감겨 흩날리고 있다. 사
방 벽의 아래층·중심 탑주의 아래층 감미(龕楣)의 양 옆·동서 양쪽
벽 및 남벽의 명창 양 옆에 각각 따로 불전고사들을 조각하였는데,
모두 39폭으로, 구도와 인물 형상은 모두 제9·10 쌍굴에 비해 풍부
하고 성숙되었으며, 그 구상이 정교하고, 정밀하면서도 아름답게 조
각되어 있다. 운강의 제2기 대형 쌍굴은, 동쪽 구역에 여전히 제1·2
굴로 이루어진 한 조(組)의 중심 탑묘굴(塔廟窟)이 존재한다.

　　담요(曇曜)가 다섯 개의 굴을 처음 건립하면서부터 제2기 쌍굴의
개착에 이르기까지가 운강 석굴의 기본적인 면모를 구성하였다. 태
화 18년(494년)에 북위(北魏)는 낙양(洛陽)으로 천도(遷都)했는데, 운강
에 굴을 뚫고 불상을 만들던 활동은, 비록 이후에도 한동안 계속 이
어지긴 했지만, 굴을 뚫어 불상을 조성하는 일은 이미 궁정(宮庭)으
로부터 일반 관리들에게로 넘어가, 조성 규모도 현저하게 감소하였
으며, 굴감(窟龕)도 역시 무계획적이었다. 이 시기에 해당되는 석굴은
주로 제20굴의 서쪽에 분포되어 있는 중소형(中小型)의 굴감들로, 이
석굴들을 운강의 제3기 석굴이라 한다. 이 시기에 만들어진 상(像)들
은 얼굴 형태가 맑고 빼어나며, 목은 길고 어깨는 쳐져 있으며, 헐렁
한 옷에 넓은 띠를 맸고, 옷 주름은 중첩되어 있어 복잡하다. 그 풍
격이 용문(龍門) 석굴과 매우 유사한데, 그 중에도 역시 매우 정교하

운강에 있는 북위(北魏) 시기의 협시보살(脇侍菩薩)

北魏

운강 제11굴에 딸려 있는 제8굴의 북벽 오른쪽

보살은 높은 보관(寶冠)을 쓰고 있고, 긴 치마를 입었으며, 어깨에 걸친 숄은 복부(腹部) 앞에서 옥환(玉環)을 통과하며 교차되고, 또 다시 팔뚝으로 감아올렸다가 늘어뜨렸다. 왼손은 가슴 앞부분에 들어 올렸으며, 오른손은 옷자락 끝을 쥐고 있다. 얼굴은 길고 눈썹은 가늘며, 눈은 살짝 아래를 내려다보고 있다. 모습과 자태가 단정하면서도 장엄하고 경건하며 정성스러워, 이미 북위(北魏) 말기의 풍격을 띠고 있다.

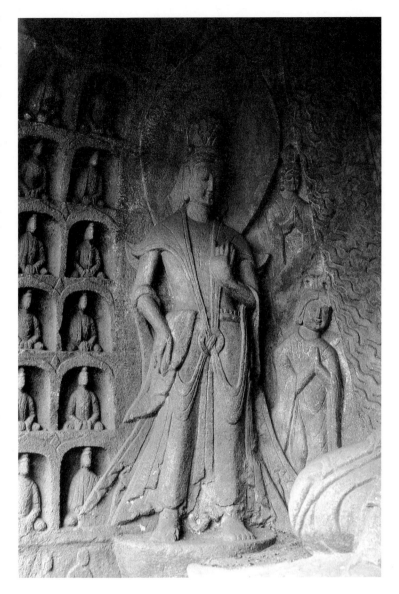

고 아름다운 것들이 포함되어 있다.

태화(太和) 18년(494년)에 위(魏)나라의 효문제가 낙양으로 천도하자, 평성(平城)에 있던 불교 승려들과 뛰어난 장인들이 일제히 낙양으로 모여들었다. 이수(伊水) 가에 위치한 용문(龍門)이 운강(雲岡)을 대신하여 북위(北魏)의 황실과 귀족들이 굴을 뚫고 불상을 조성하는

이수(伊水) : 하남성 서쪽의 용문 협곡을 동서 절벽 사이로 흐르는 황하의 지류이다.

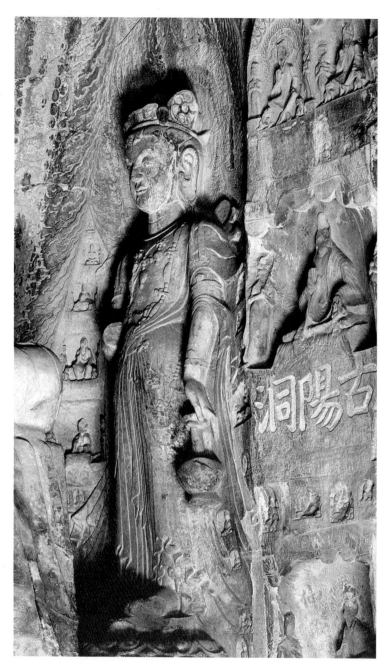

주존(主尊)은 석가좌상(釋迦坐像)
으로, 상(像)의 높이는 485cm이고,
높은 육계(肉髻)에, 얼굴은 풍만한
선정상(禪定像-참선하며 삼매경에 든
모습)이며, 크고 헐렁한 옷에 넓은
띠를 매고 있다. 좌우의 협시는 맨
발로 복련원대(覆蓮圓臺) 위에 서 있
으며, 머리에는 연화보관(蓮花寶冠)
을 쓰고 있고, 큰 귀는 어깨까지 늘
어져 있다. 목에는 방울이 달린 목
걸이로 장식했고, 영락(瓔珞)과 피백
(帔帛-숄)은 복부 앞에서 교차하며,
상반신은 드러낸 채 아래는 치마를
입고 있다. 치마의 주름은 수직의
나란한 선들로 만들었으며, 아래쪽
가장자리는 계단 모양을 이루고 있
다. 왼쪽의 보살은 왼손에 정병(淨
瓶)을 들고 있고, 오른손은 남아 있
지 않으나, 그 자태가 단정하면서도
장엄하고 경건하면서도 정숙하다.

중심지가 되었다. 용문 석굴은 효문제가 낙양으로 천도하기 몇 년 전
에 처음 만들어지기 시작했는데, 현존하는 것들 중 조성한 연대가
새겨져 있는 가장 이른 시기의 것은, 고양동(古陽洞) 북벽에 비구(比

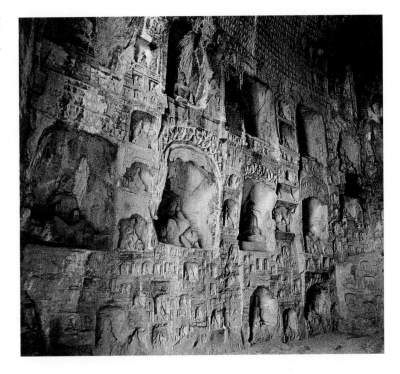

丘)였던 혜(慧)가 만든 감실로, 그 시기는 태화 12년(488년)이다. 이후에 계속하여 장락왕(長樂王) 구목릉량(丘穆陵亮)의 부인인 위지 씨(尉遲氏)와 북해왕(北海王) 왕원상(王元詳) 등 황실 귀족들이 바위에 불상을 조성하였으며, 고양동은 용문 석굴들 중 연대(年代)가 가장 이른 동굴이다.

고양동은 평면이 마제형(馬蹄形−말발굽 모양)이고, 궁륭형(穹窿形−돔형) 천장으로, 깊이가 약 13.50m이고, 높이는 약 11.10m이며, 너비는 6.90m이다. 정벽(正壁)의 주존(主尊)은 가부좌를 틀고 있으며, 양쪽 협시보살의 형체는 중후하면서도 균형이 잡혀 있다. 양쪽 벽에는 규칙적으로 3층의 큰 감실[大龕]들이 조성되어 있는데, 각 층마다 감실이 네 개씩(다만 남벽의 가장 아래층에는 두 개의 감실만 있다) 있으며, 감실 안에는 석가다보불병좌상(釋迦多寶佛并坐像)이나 혹은 다리를 꼬고 있는 미륵상[交脚彌勒像]으로 이루어져 있다. 불상의 옷차림은

길게 늘어뜨려져 있고 매우 정연하며, 불상의 신광(身光)은 우아하고 아름다운 도안 문양으로 조성했는데, 풍격은 비록 운강 석굴의 제2기 조상(造像)을 이어받았으나, 수골청상(秀骨淸像)의 특징이 이미 매우 뚜렷하다. 감미(龕楣)에는 불전고사·유마(維摩)와 문수(文殊)의 논쟁 등이 부조로 새겨져 있다. 문수와 유마는 일반적으로 감미의 양쪽 끝부분에 배치했고, 그 사이에는 귀를 기울여 그들의 변론(辯論)을 듣는 승려와 속세의 인물들이 뒤섞여 있는 모습을 새겼으며, 감실의 아래에는 공양인들의 예불(禮佛) 행렬을 부조로 새겼다.

고양동의 뒤를 이어서, 북위의 황실은 용문에 계속하여 대규모의 불상 조성 활동을 진행하기 시작했다. 『위서(魏書)』·「석로지(釋老志)」에는 이렇게 기록하고 있다.

"경명(景明-500~503년에 해당) 초기에, 세종[世宗 : 선무제(宣武帝) 원각(元恪)]이 대장추경(大長秋卿)인 백정(白整)에게 조서를 내려, 반드시 수도[京]의 영암(靈巖-'운강'을 가리킴) 석굴을 대신하여 낙양의 이궐(伊闕)에 고조[高祖 : 효문제(孝文帝)]와 문명황태후(文明皇太后)를 위하여 석굴 두 곳을 조성하도록 했는데, 처음에 건립할 때에는 원래 굴의 천장 높이가 땅에서부터 310척(尺)에 달했다. 정시(正始) 2년(505년)에 이르러, 비로소 산 23장(丈)을 깎아냈는데, 대장추경 왕질(王質)에 이르러, 깎아내기에는 산이 너무 크고 비용과 공력이 많이 들어 완성하기 어렵다며, 황제에게 상주(上奏)하여 높이를 낮추었는데, 땅에서부

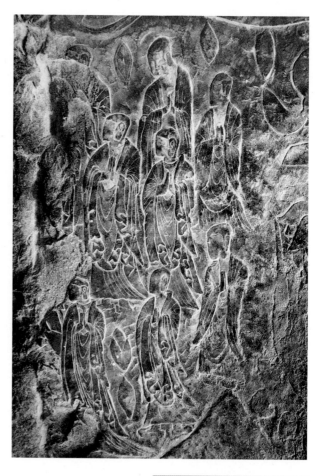

용문 고양동 북벽(北壁)의 제2층 제4감실 내벽(內壁)에 부조로 새긴 공양비구상(供養比丘像)

수골청상(秀骨淸像) : 남조(南朝) 시기의 화가인 육탐미(陸探微)의 회화 풍격을 표현하는 말이다. 일반적으로 대부분은 종교 인물화를 그릴 때, 얼굴이 맑고 수려하며, 각 부위의 모서리나 능선을 분명하게 표현하는 예술적 특징을 가리킨다.

대장추경(大長秋卿) : 진(秦)나라 때는 장행(將行)이라고 했으며, 황후의 뜻을 받들어 가까이에서 보필하는 관리의 우두머리를 가리키는 직책이었다.

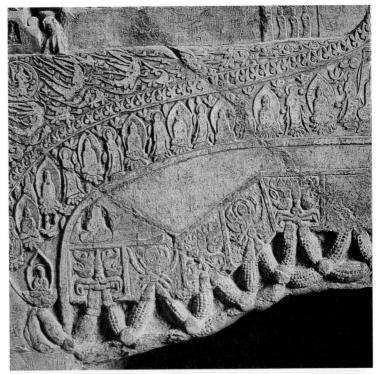

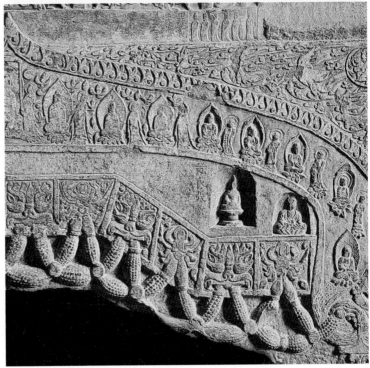

터의 높이는 100척(尺)이었고, 남북의 길이는 140척이었다. 영평(永平) 연간(508~512년)에 중윤(中尹)이었던 유등(劉騰)이 세종을 위하여 석굴 하나를 더 조성할 것을 상주하여, 모두 세 곳이 되었다. 경명 원년(元年)부터 정광(正光) 4년 6월 이전까지(500~523년), 총 80만 2366명의 공력(功力)이 사용되었다.[景明初, 世宗詔大長秋卿白整, 準代京靈巖石窟于洛陽伊闕爲高祖·文明皇太后營石窟二所, 初建之始, 窟頂去地三百一十尺. 至正始二年中, 始出斬山二十三丈, 至大長秋卿王質, 謂斬山太高費工難就, 奏求下移就平, 去地一百尺, 南北一百四十尺. 永平中, 中尹劉騰奏爲世宗復造石窟一, 凡爲三所. 從景明元年至正光四年六月已前, 用功八十萬二千三百六十六.]"

이것이 바로 빈양삼동(賓陽三洞)이다. 개착부터 완공까지 23년이 걸렸으며, 북위 때에는 겨우 중동(中洞)만 전부 완공되었고, 남북의 두 동굴은 후대에도 계속 조성하여, 당나라 때에 이르러서야 최종 완성되었다.

빈양삼동 가운데 중동은 궁륭형(穹窿形) 천장의 굴로, 깊이는 약 11m이고, 너비는 11.10m이며, 높이는 9.30m이다. 조정(藻井)의 중심은 꽃잎이 두 겹인 연화[重瓣蓮花]로 되어 있고, 사방을 비천(飛天)이 에워싸고 있다. 굴 안에는 삼세불을 조각해놓았는데, 정벽(正壁)에는 석가모니가 가부좌를 틀고 앉아 있으며, 양 옆에는 두 제자와 두 보살이 있고, 좌대 앞에는 사자 두 마리가 있다. 좌우의 벽은 부처 하나와 보살 둘의 입상(立像)으로 되어 있으며, 벽면에는 제자상(弟子像)을 부조로 새겨놓았다. 부처와 보살의 형상은 맑고 수려하며, 옷은 층층이 늘어뜨려져 있어, 매끄럽고 유창한 선을 이루고 있다. 굴 전벽(前壁)의 문 옆에는 위아래 네 층으로 나누어 부조를 새겼는데, 상층은 문수(文殊)와 유마(維摩)이며, 비스듬히 휘장에 걸터앉은 유마힐(維摩詰)의 형상은 맑고 가냘프며, 표정은 태연자약하다. 남조(南朝) 시기의 문인 선비들이 입던 헐렁한 옷과 큰 소매 차림으로 학자적

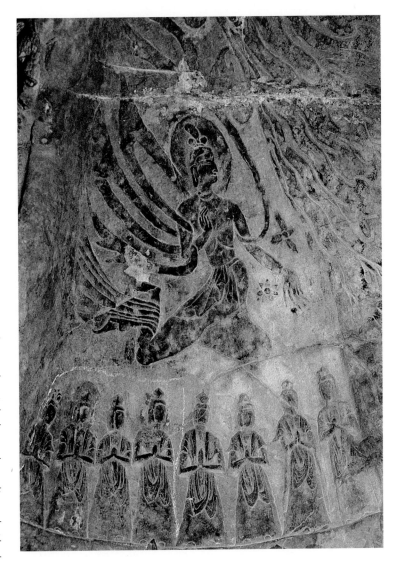

용문 고상동(古上洞) 굴 천장의 비천(飛天)

수대나(須大拏) 태자 : 인도어로 Sudâna라고 하며, 부처가 태자 자리에 있으면서 보살 수행을 할 때의 이름이다. '수달나(須達拏)'·'수제리나(須提梨那)'·'소달나(蘇達那)' 태자 등으로도 부른다. 수대나 태자는 엽파국의 왕자로, 자애롭고 효성스러우며 총명했을 뿐만 아니라, 항상 다른 사람에게 베풀기를 좋아했다. 그 사람이 옷을 구하면 옷을 주고, 먹을 것을 구하면 먹을 것을 주면서, 자신이 가진 것을 모두 베풀었다고 한다. 심지어 국보인 하얀 호랑이를 적국에 주기도 했을 뿐 아니라, 두 아들도 바라문으로 바쳤고, 아내도 제석(帝釋)에게 바쳤다고 한다.

살타나(薩埵拏) 태자의 본생고사 : '살타 태자'·'살타 왕자'는 석가모니의 전생이라고 한다. 살타 태자는 세 왕자 중 막내로, 어느 날 그는 두 형과 함께 원시림에 나갔다가 그곳에서 굶어 죽어가는 호랑이를 보았다. 호랑이는 일곱 마리의 새끼를 낳은 지 7일이 지났지만 오랫동안 굶어 젖도 나오지 않아, 새끼들도 역시 굶주리고 있었다. 어미 호랑이는 자기 새끼를 잡아먹을 상황이었다. 그러자 살타 태자는 호랑이에게 자신의 육체를 시주하기로 마음먹었다. 살타 태자는 두 형과 함께 왕궁으로 돌아가다가 다시 되돌아와 호랑이 옆에 누운 뒤 자신을 먹으라고 했다. 하지만 호랑이는 살아 있는 인간을 먹을 힘조차 남아 있지 않았다. 그러자 태자는 대나무로 자기 목을 찔러 피를 내고, 높은 곳에서 뛰어내려서 호랑이 앞에 자신의 몸을 내던졌다. 호랑이는 흐르는 피를 핥고는 살을 먹기 시작했다. 결국 살타 태자의 몸은 뼈만 남게 되었다. '투신아호(投身餓虎)' 고사라고도 한다.

인 기풍을 갖추고 있다. 두 번째 층의 조각은 수대나(須大拏) 태자와 살타나(薩埵拏) 태자의 본생(本生)고사로, 인물들의 활동이 산과 들과 숲속에 배치되어 있다. 세 번째 층은 〈제후예불도(帝后禮佛圖)〉인데, 문의 북쪽은 황제와 시종들의 예불 행렬이고, 문의 남쪽은 황후와 궁녀들로 되어 있다. 인물들이 앞뒤로 서로를 따라가며, 뒤돌아보고 돌봐주는 것이, 마치 살아 있는 듯이 생동감 넘친다. 문헌의 기록

|제2장| 조소(彫塑) 189

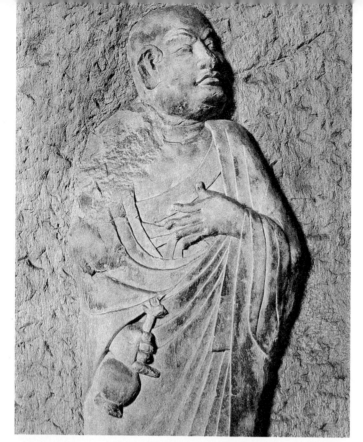

(위·아래) 용문 간경사(看經寺) 북벽(北壁)
의 나한(羅漢)

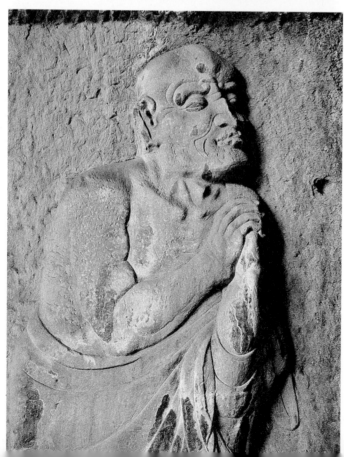

범천(梵天) : 인도어 브라마(Brahmā)의 의역으로, 조서천(造書天)·바라하마천(婆羅賀摩天)·정천(淨天)·대범천(大梵天) 등으로도 불린다. 중국인들은 속칭 사면불(四面佛)이라고도 하는데, 색계(色界)의 초선천(初禪天)의 하나이다.

제석천(帝釋天) : 원래는 마가타국(摩伽陀國)의 바라문(婆羅門)이었으며, 인다라(因陀羅)라고 불렸는데, 보시를 하는 등 복덕(福德)을 닦았기에 제석천이 되었으며, 도리천(忉利天)에서 살면서 33천(天)의 천주가 되었다고 한다.

금강저(金剛杵) : 인도어를 한자로 음역한 것으로, 원래는 고대 인도의 무기였는데, 매우 단단하여 온갖 물건을 격파할 수 있었기 때문에 붙여진 이름이다. 불교의 밀종(密宗)에서는 진언(眞言)을 암송할 때 몸에 지니는 도구이며, 각종 번뇌를 물리치고 수행을 방해하는 악마를 물리친다는 상징성을 갖는다. 모양을 아령처럼 생겼는데, 양쪽 끝부분은 갈고리 형태로 되어 있고, 갈고리의 숫자에 따라 독고(獨鈷)·삼고(三鈷)·오고(五鈷)·구고(九鈷)로 나뉜다.

삼고차(三股叉) : 법구의 일종으로, 세 갈래의 포크처럼 생겼다.

백불(白拂) : 법구의 일종으로, 흰 소나 흰 말의 꼬리털을 자루 끝에 묶어 총채처럼 만든 것으로, 고승들이 주로 설법할 때 손에 지녔다고 한다.

에 따르면, 빈양동(賓陽洞)은 원래 효문제(孝文帝)와 문소황후(文昭皇后)를 위하여 만든 것으로, 굴 안의 예불도(禮佛圖)는 아마도 효문제와 문소황후가 공양하는 모습인 듯하다. 〈제후예불도〉는 1930년대에 도굴되었는데, 현재 〈황제예불도(皇帝禮佛圖)〉는 미국 뉴욕의 메트로폴리탄 미술박물관(The Metropolitan Museum of Art)에 소장되어 있으며, 〈황후예불도〉는 미국 캔자스(Kansas)의 넬슨-애킨스 미술박물관(The Nelson-Atkins Museum of Art)에 소장되어 있다. 〈제후예불도〉 아래는 〈십신왕(十神王)〉으로 되어 있다. 이러한 신왕(神王)의 형상들은 또 공현(鞏縣)의 석굴사(石窟寺)와 안양(安陽) 보산(寶山)의 영천사(靈泉寺) 석굴에서도 보인다. 십왕(十王)은 동위(東魏) 무정(武定) 원년(543년)에 낙자관(駱子寬) 등 70명이 불상을 만들며 남긴 비문(碑文)에 기록되어 있는 사자·용·코끼리·새·산·강[河]·나무[樹]·불·바람·구슬[珠] 등의 십신왕과 같다.

굴의 문 바깥쪽에는 역사(力士)가 새겨져 있고, 문도(門道)의 벽에는 범천(梵天)과 제석천(帝釋天)이 새겨져 있다. 역사상(力士像)의 전체 높이는 4.5m이고, 얼굴은 굴 문을 향해 쳐다보고 있으며, 왼손은 허리 옆에 금강저(金剛杵)를 들고 있고, 오른손은 가슴 앞에 펴고 있으며, 네모난 얼굴에 넓은 코, 곧추선 눈썹에 화난 눈을 하고 있다. 범천과 제석천은 문동(門洞)의 남북 양쪽 벽 위에 따로 새겨져 있으며, 각각의 높이는 2.50m이다. 북벽의 제석천은 머리가 하나에 팔은 네 개이고, 머리에는 해골 모양의 화염관(火焰冠)을 쓰고 있으며, 손에는 각각 금강저와 삼고차(三股叉) 및 백불(白拂) 등의 법기(法器)들을 들고 있다. 남벽의 대범천(大梵天)은 머리가 넷에 팔도 넷이며, 왼쪽 위의 손에는 삼고금강차(三股金剛叉)를 쥐고 있고, 아래 손에는 물건 하나를 들고 있다. 오른쪽 위의 손에는 독고금강저(獨股金剛杵)를 쥐고 있고, 아래 손에는 검을 들고 있다. 호법신상(護法神像)은 얕은 부조(浮

彫) 기법을 채택하였으며, 아울러 음각선(陰刻線)도 사용하여, 조형이 정교하면서도 기개가 느껴진다.

용문 석굴들 중 북위(北魏) 후기의 예술 수준을 대표하는 것으로는, 또한 연화동(蓮花洞)이 있다. 연화동은 서산(西山)의 중부(中部)에 위치하며, 굴 안에 있는 불상들 중 조성된 연대가 가장 이른 것은 정광(正光) 2년(522년)이므로, 동굴을 조성하기 시작한 시기는 응당 이보다 앞설 것이다. 동굴의 평면은 마제형(馬蹄形)으로, 깊이가 9.60m이고, 너비는 6.15m이며, 높이는 6.10m인데, 굴의 천장은 정교하고 아름다운 연화조정(蓮花藻井)으로 되어 있다. 주존(主尊)은 5.30m 높이의 입불(立佛)이며, 두 협시보살상의 높이는 4.20m이다. 부처와 보살은 헐렁한 옷에 넓은 띠를 착용하였고, 얼굴 모습은 온화하며, 두 제자는 부조로 새겨져 있다. 굴 천장의 연화를 감싸고 있는 비천(飛天)은, 그 자태가 우아하면서도 아름다우며, 입고 있는 천의(天衣)는 가뿐한 느낌이다. 굴 안의 벽면에는 수많은 작은 감실들을 팠는데, 감액(龕額―감실의 문 위쪽에 새긴 일종의 현판)에는 유마변(維摩變)과 기타 도상(圖像)들을 새겼으며, 감미(龕楣―감실 문 위쪽의 가로대)에는 비천기악(飛天伎樂)이나 혹은 연화화염문(蓮花火焰紋)으로 장식되어 있어, 장식의 느낌이 매우 풍부하다.

북위 말기에 개착한 동굴에 속하는 것들로는, 또한 석굴사(石窟寺)·위자동(魏字洞)·노동(路洞)·자향요(慈香窯) 등 일군의 중소형(中小型) 굴들이 있으며, 이후에 시기적으로 동위(東魏)·서위(西魏)·북제(北齊) 내지 북주(北周)와 수나라에 이르기까지 계속 보완하여 새겼는데, 감상(龕像)의 제재와 양식은 대체로 북위 시기의 것을 답습했다. 용문 석굴의 조상들 중 주요한 것들로는 석가다보불병좌상(釋迦多寶佛并坐像)·삼세불·미륵보살·십방불(十方佛) 및 문수와 유마의 논쟁 모습 등이 있는데, 그 출전은 『묘법연화경(妙法蓮華經)』과 『유마힐경(維

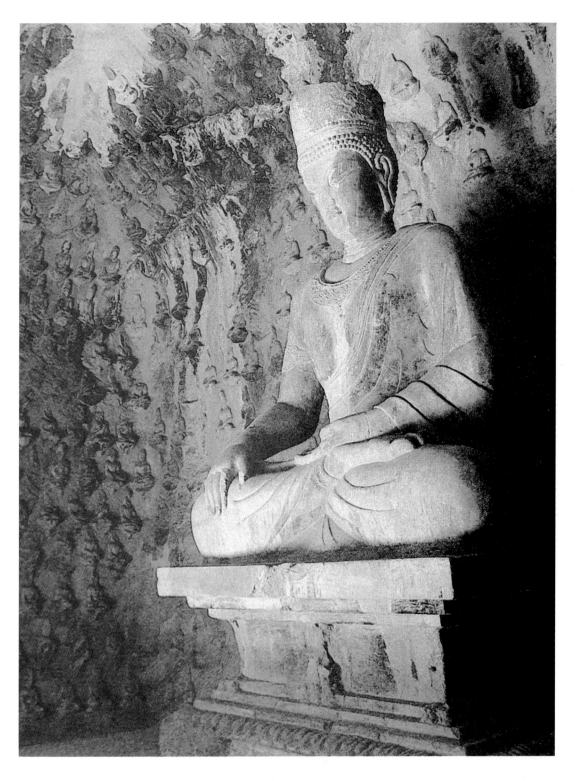

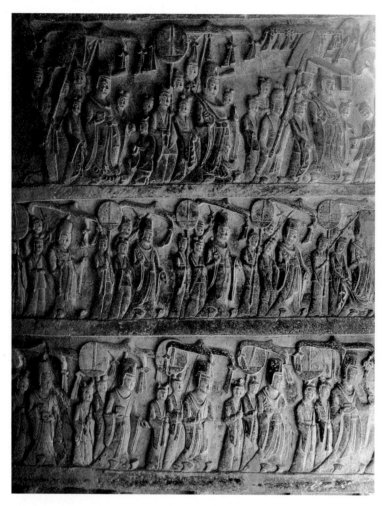

공현 석굴의 제1굴은 북위(北魏)의 효명제(孝明帝)가 그의 아버지인 선무제(宣武帝)를 위하여 만든 것으로, 조상(造像)들이 매우 정교하다. 문의 옆쪽에는 각각 3층으로 된 예불도(禮佛圖)가 있는데, 각 층의 너비는 60cm부터 75cm까지이다. 동쪽의 것은 〈제왕예불도(帝王禮佛圖)〉이고, 서쪽의 것은 〈후비예불도(后妃禮佛圖)〉인데, 각각에 원래는 60여 명씩이 있었으며, 칠해져 있던 색채는 이미 벗겨지고 없다. 이 그림은 황제를 필두로 하여 제왕이 예불을 드리러 가는 행렬을 새긴 것이다. 부조로 새긴 제왕과 고위 관료 세 사람은 모두 각자 그 뒤에 시종들이 있는데, 주인의 신분에 따라 시종의 숫자는 다르다. 시종은 우보(羽葆-깃털로 만든 일산)와 산개(傘蓋-양산)를 들고 있거나 혹은 부축을 하기도 하며, 혹은 제기(祭器)를 받들고 있다. 황제는 평천관(平天冠)을 썼고, 왕공(王公)과 고관(高官)들은 농관(籠冠)을 썼으며, 모두 상의하상(上衣下裳-위에는 저고리, 아래는 치마)의 한족(漢族) 조복(朝服)을 입고 있으며, 발에는 홀두리[笏頭履-신발의 앞부분을 홀판(笏板)을 높게 든 것처럼 만든 옛날 신발]를 신었고, 남녀 시종들도 한족 복장을 하고 있다. 인물들은 대부분 반측면상(半側面像)이며, 조각 장식이 매우 정교하고 섬세하여, 실제로 행진하는 듯한 느낌을 준다.

摩詰經)』에서 볼 수 있다. 북위 후기에 불교의 선(禪-수행)과 이(理-이론)가 동시에 흥성한 국면을 반영하고 있다.

북위의 황실이 절을 세우고 굴을 개착한 것으로는 경기(京畿) 지역 이외에, 또한 공현(鞏縣)의 석굴사(石窟寺)가 있다. 공현의 석굴은 위(魏)나라 효명제(孝明帝) 희평(熙平) 2년(517년)에 창건하여, 효무제(孝武帝) 영희(永熙) 말년(末年 : 534년)에 북위가 분열될 때에 중지되었는데, 그때까지 총 다섯 곳의 굴을 뚫었다. [당(唐)나라 고종(高宗) 용삭(龍朔) 2년(662년)의 〈후위고효문제고희현사비(後魏故孝文帝故希玄寺碑)〉 및 명

나라 홍치(弘治) 7년(1491년)의 〈중수대력산석굴십방정토선사기(重修大力山石窟十方淨土禪寺記)〉에 기록되어 있는 석굴사(石窟寺)의 연혁에 따름.] 동굴의 평면은 방형으로, 제1굴부터 제4굴까지는 가운데에 방형으로 된 찰심(刹心)이 있고, 사면에 감실을 파서 불상을 만들었으며, 평기식(平碁式―178쪽 참조) 굴 천장에는 비천(飛天)·기악(伎樂) 및 연화(蓮花) 도안을 부조로 새겼다. 조상(造像)의 내용과 풍격은 기본적으로 용문에 있는 북위 시기의 굴들과 같다. 현존하는 제1·3·4굴 전벽(前壁)의 〈제후예불도(帝后禮佛圖)〉 부조는, 위아래 3층으로 나뉘어 배열되어 있으며, 앞에는 승려와 비구니들이 인도하고 있고, 뒤쪽에는 황제와 황후 및 그 시종들이 따라가는 형상인데, 섬세하면서도 오묘하게 새겼다. 굴 안의 네 벽 아래층과 찰심에는 고부조로 십신왕(十神王)·기악과 괴수(怪獸)를 새겼는데, 그 형상에 변화가 풍부하다. 굴 안의 좌불(坐佛) 상체의 옷 주름은 비교적 간결하게 처리했으며, 아래쪽으로 갈수록 점점 더 복잡해지는데, 마지막에 책상다리를 하고 앉은 아래의 옷자락은 길고 짧게 늘어뜨려, 운율감이 매우 풍부하다. 공현 석굴의 입불상은 몸통이 약간 굵고 짧아 보이며, 얼굴은 풍만하고 둥글다. 제1굴 외벽의 입불(立佛)은 머리가 크고 몸은 짧으며, 다부지고 온화하면서도 소박하여, 조형에서 새로운 풍격이 출현할 것을 예시해주고 있다.

북위 말년, 이주영(爾朱榮)이 일으킨 '하음지변(河陰之變)' 이후에 낙양은 도탄에 빠지게 되어, 북위 정권도 매우 위태로워졌다. 영희(永熙) 3년(534년)에 고환(高歡)이 무력으로 효무제를 핍박하여 서쪽 장안(長安)으로 쫓아내고, 효정제(孝靜帝)를 앞세워 업성(鄴城)으로 수도를 천도하게 함으로써, 고 씨(高氏)에 의한 동위(東魏)와 북제(北齊)의 역사가 시작되었다. "절들이 즐비하고, 보탑들이 늘어섰던[招提櫛比, 寶塔騈羅]" 북위의 수도 낙양(洛陽)은 이런 변고를 한 번 겪고 나자, 불

하음지변(河陰之變) : 북위의 권신(權臣)인 이주영이 당시의 실권자들인 태후(太后)와 왕공(王公) 및 백관(百官) 2천여 명을 몰살시킨 정변으로, 하음(河陰)이란 황하(黃河)의 남쪽을 뜻한다.

사(佛事)가 나날이 쇠퇴하였고, 업성이 점차 새로 중원(中原)의 불교 중심지가 되었다. 유명한 사원과 석굴들로는 업도(鄴都) 서산(西山)의 수정사(修定寺)·보산사[寶山寺 : 지금의 안양(安陽) 영천사(靈泉寺) 석굴]·지력사(智力寺)·운문사(雲門寺)·영산사[靈山寺 : 지금의 안양 소남해(小南海) 석굴] 등이 있는데, 이런 불교 사찰들은 항상 당시의 유명한 승려들과 여러 방면에서 매우 밀접한 관계가 있었다. 예를 들면 대통사(大統師)였던 법상(法上)이 수정사에 간 적이 있고, 대론사(大論師)였던 도빙(道憑)은 보산사에 간 적이 있으며, 대선사(大禪師)였던 승조(僧稠)는 영산사와 운문사에 간 적이 있었다. 그러나 북제의 불교 석굴과

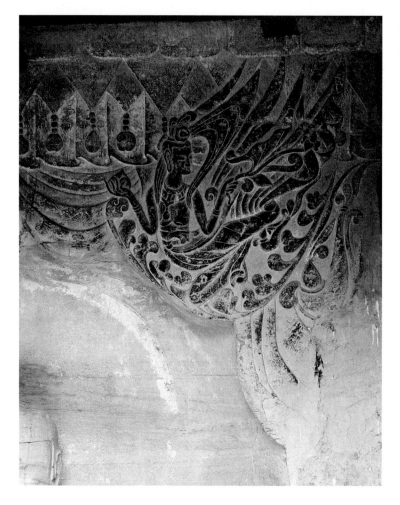

공현 석굴 제3굴 중심주(中心柱) 남쪽 감실 상부의 동쪽에 있는 비천(飛天)

조상의 수준을 대표하는 향당산(響堂山) 석굴군의 축조는 곧 고 씨(高氏) 정권이었던 북제의 제왕들과 직접적인 관계가 있다. 【문헌과 비각(碑刻) 중에는 향당산 석굴의 개착과 관련하여, 그 설들이 여러 가지이지만, 모두 고환(高歡) 부자와 관계가 있다. 일설에 의하면, 발해왕(勃海王) 고징(高澄)이 굴을 개착하여 자신의 아버지인 고환을 그곳에 안장했다고 하는데, 『자치통감(自治通鑑)』 권160에 이렇게 기록되어 있다.

"태청(太淸) 원년[元年 : 즉 동위(東魏) 무정(武定) 5년으로, 547년] 8월 갑신일(甲申日)에, 제(齊)나라의 헌무왕(獻武王 : 고환)을 장수(漳水)의 서쪽에 허장(虛葬−시신이 없이 치르는 장례)하였다. 안고산(安鼓山) 석굴에 있는 불교 사찰의 옆에 몰래 동굴을 파고, 그곳에 관을 넣고 이를 막아버려, 그곳에서 공사를 한 장인들을 모두 죽였다. 제나라가 망할 때에 이르러서야, 그때 죽었던 한 장인의 아들이 그 사실을 알고, 입구를 막고 있던 돌들을 캐내고 동굴 안에 있던 보물들을 챙겨서 도망갔다.[太淸元年八月甲申, 虛葬齊獻武王于漳水之西. 潛鑿成安鼓山石窟佛寺之旁爲穴, 納其柩而塞之, 殺其群匠. 及齊之亡也, 一匠之子知之, 發石取金而逃.]"

장수(漳水) : 오늘날은 장하(漳河)라고 하며, 남·북에 두 줄기가 흐르고 있다.

북쪽의 한 줄기는 위하(衛河)의 지류로, 산서(山西)에서 발원하며, 하북(河北)을 거쳐 하남(河南) 사이를 흐른다. 맑은 장하[淸漳河]와 흐린 장하[濁漳河]가 있는데, 두 물길이 하북 서남쪽의 합장촌(合漳村)에서 합쳐지기 때문에, 후에 장하(漳河)라고 불렀다.

다른 한 줄기는 호북(湖北)에 있는데, 남장현(南漳縣) 삼경장(三景莊)에서 발원하여, 당양시(當陽市) 양하구(兩河口)에서 저하(沮河)와 합류하며, 다시 지강(枝江)을 거쳐, 사시(沙市)에서 장강(長江)으로 흘러들어간다.

공현 석굴 제1굴 남벽(南壁) 서쪽의 예불도(禮佛圖) 상층

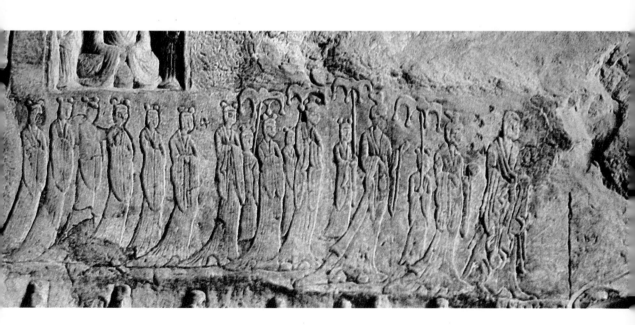

『영락대전(永樂大典)』 권13824에는 『원일통지(元一統志)』를 인용하여, 고환의 관곽(棺槨)에 대해, "고산(鼓山)의 천관사(天官寺) 옆에 조용히 안치했다[默置于鼓山天官寺旁]"라고 하여, 『자치통감』과 같은 일을 언급하고 있다. 다른 일설에서는 제나라 문선제(文宣帝)인 고양(高洋)이 만들었다고 한다. 당나라 때의 승려 도선(道宣)이 쓴 『속고승전(續高僧傳)』 권26에 있는 「수경사대흥선사석명분전(隋京師大興善寺釋明芬傳)」이라는 글에 다음과 같은 한 단락이 있다. "인수[仁壽-수나라 문제(文帝) 양견(楊堅)의 연호]께서 칙명을 내려, 자주(磁州)의 석굴사(石窟寺)에 탑을 세우도록 명하니, 그 절은 바로 제나라 문선제(文宣帝)가 세운 곳이다. 대굴의 상(像)들 뒤에 있는 문선제의 능에는 많은 조각들이 부장되어 있는데, 사람과 귀신을 두려워 떨게 만든다.[仁壽下敕, 令置塔于磁州之石窟寺, 寺卽齊文宣之所立也. 大窟像背文宣陵藏中諸彫刻, 駭動人鬼.]"

글에서 자주의 석굴사는 고양이 세운 것임을 명확하게 밝히고 있을 뿐만 아니라, 고양의 묘가 대굴의 조상들 뒤쪽에 위치하고 있는 것처럼 말하고 있다. 유사한 이야기가 금대(金代) 정륭(正隆) 4년(1159년)에 만들어진 〈상락사중수삼세불전비(常樂寺重修三世佛殿碑)〉의 비문에도 보인다. 비문의 내용은 다음과 같다.

"문선제는 항상 업도(鄴都)에서 진양(晉陽)을 방문할 때면, 산 아래를 왕래했는데, 따라서 이궁(離宮)을 세워 순행(巡幸)을 준비하였다. 이 산 중턱에 올라, 수백 명의 성승(聖僧)들이 도(道)를 행하는 것을 보고, 마침내 세 개의 석실(石室)을 파서, 여러 존의(尊儀)를 새기도록 했다.[文宣常自鄴都詣晉陽, 往來山下, 故起離宮, 以備巡幸. 于此山腹, 見數百聖僧行道, 遂開三石室, 刻諸尊儀.]"[필원(畢沅)의 『중주금석기(中州金石記)』 권5]

향당산 석굴은 하북 한단(邯鄲)의 고산(鼓山) 산기슭에 위치하여, 옛날에는 고산(鼓山) 석굴이라 불렸는데, 『고승전(高僧傳)』·「원통전(圓通傳)」에는 이렇게 기록되어 있다. "고산(鼓山)은 옛날 업성[鄴]

존의(尊儀) : 부처나 보살 등의 존귀한 모습이나 행동을 일컫는 말.

의 서북쪽에 있는데, 멀리서 바라보면 가로 놓인 바위가 마치 북의 형상과 같다. 속담에 이르길, '석고(石鼓)가 만약 울리면, 곧 사방이 조용하지 않을 것이다'라고 했다. ……신무(神武) 때 업성으로 천도한 이후에, 산의 위아래에 모두 가람(伽藍)들을 세웠기 때문에, 혹은 땔감 채취가 점차 줄어들었고, 혹은 장인들이 더 이상 굴을 팔 곳이 없었다.[鼓山在故鄴之西北也, 望見橫石, 狀若鼓形. 俗諺云, 石鼓若鳴, 則方隅不靜. ……自神武遷鄴之後, 因山上下竝建伽藍, 或樵採陵夷, 或工匠窮鑿.]" 향당산은 남과 북의 두 절[寺]들로 나뉘는데, 그 두 곳은 서로 대략 15km 정도 떨어져 있다. 향당산 석굴을 개착한 것은 태청(太淸) 원년[元年 : 즉 동위(東魏) 무정(武定) 5년, 547년] 전후이다.

북쪽 향당산에 현존하는 석굴은 아홉 개로, 제3·4·6굴이 같은 시기에 만들어진 동굴들이다. 제3굴 외벽에 당옹(唐邕)이 경문을 새긴 제기(題記) 중에 "천통(天統) 4년(568년) 3월 1일부터 공사를 시작하여, 무평(武平) 3년(572년)의 세차(歲次)가 임진(壬辰)인 5월 28일에 다 마쳤다[起天統四年三月一日, 盡武平三年歲次壬辰五月二十八日]"라는 글이 있는 것으로 미루어볼 때, 이 세 개의 굴들은 아마도 금정륭비(金正隆碑)에서 말한 고양(高洋-제나라 문선제)의 세 석실(石室)일 수도 있다.

제6굴은 삼세불동(三世佛洞)으로, 세속에서는 '고환묘동(高歡墓洞)'이라 불렸는데, 평정(平頂-평평한 천장)에 방형이고, 앞면의 너비는 약 12m이며, 깊이는 11m이다. 가운데에 찰심을 설치했는데, 찰심의 삼면(三面)에는 감실(龕室)을 뚫었으며, 속에는 가섭(迦葉)·석가(釋迦)·미륵(彌勒)의 삼세불로 되어 있다. 불상의 얼굴 형태는 풍만하고, 옷의 문양은 몸에 착 붙고 볼록 튀어나와 보이는 선으로 되어 있는데, 모양이 매우 세련되었다. 보살은 반나체이며, 배가 볼록 나와 있고, 옷자락은 여러 겹으로 주름이 져 있다. 찰심의 네 모퉁이에는 괴수들이 새겨져 있고, 기둥의 아랫부분에는 박산로(博山爐)와 쌍사자와

신왕(神王)을 부조로 새겨놓았는데, 그 제재와 형상들은 모두 용문(龍門)과 공현(鞏縣) 석굴의 양식에서 변화 발전한 것들이다. 네 벽의 원공형(圓拱形-둥근 아치형) 감실은 모두 17개로, 감미(龕楣) 부분에 불탑(佛塔)·보주(寶珠)·휘장·권초(卷草) 등의 문양들을 새겨 장식하여, 수·당 시기 이후 굴감(窟龕)을 화려하게 장식하는 새로운 풍격을 열었다.

제3굴은 장방형의 대굴(大窟)로, 동굴의 벽 안팎에 『무량의경(無量義經)』·『유마힐소설경(維摩詰所說經)』·『미륵보살하생경(彌勒菩薩下生經)』 등의 불경들을 새겨놓아, 흔히 '각경동(刻經洞)'이라고 부른다. 이 굴의 천장에는 연화(蓮花)와 비천(飛天)을 새겨놓았고, 세 벽에는 감실을 팠으며, 주존(主尊)은 삼세불상(三世佛像)인데, 감실마다 부처 하나와 제자 둘과 보살 넷씩이 있다. 삼세불을 주존으로 하는 세 벽에 세 감실을 두는[三壁三龕] 굴의 형태는 향당산과 천룡산(天龍山) 등 북조 말기에 조성한 석굴들에서 자주 보인다.

제4굴은 석가동(釋迦洞)으로, 정면 감실의 양쪽에 있는 보살은 얼굴이 길고 턱이 풍만하며, 배 부분은 점차 잘록하게 줄어들고, 천의(天衣)와 영락(瓔珞)은 간결하다. 각경동의 조상들이 입고 있는 옷과 장신구는 점점 단순해지는 추세이며, 주름은 평이하면서도 완만하게 아래로 드리워져 있다. 이러한 북제 초기의 작품들은 이미 조형에서 점차적으로 미세한 변화를 나타내고 있다. 그리고 몇몇 단독(單獨)의 석조상(石造像)들에서는 더욱 북제 시기의 조각들이 지니고 있던 간결하고 평이하면서도 윤택한 모습을 볼 수 있는데, 이미 동위(東魏)와 서위(西魏) 시기 작품들에서 보이는 호리호리하면서 수려한 것과도 다를 뿐 아니라, 또한 수·당 시기의 작품들이 가진 풍만하면서도 윤택하고 아름다운 것과도 다르다.

남쪽 향당산 석굴은 모두 동굴이 일곱 개로, 고산(鼓山)의 남쪽 산

기슭에 있는 2층의 절벽 위에 분포되어 있으며, 위층에 두 개의 굴이 있고, 아래층에 다섯 개의 굴이 있다. 제1·2굴은 동시에 만들어진 찰심굴(刹心窟)로, 굴 안에 〈화엄경(華嚴經)〉과 〈반야경(般若經)〉이 새겨져 있기 때문에, 또한 각각 '화엄동(華嚴洞)'과 '반야동(般若洞)'이라고 각각 부르기도 한다. 제2굴의 동굴문 밖에 보존되어 있는, 수(隋)나라 천통(天統) 원년(565년)에 당시 업현(鄴縣)의 공조(功曹)였던 이홍운(李洪運)이 쓴 〈고산석굴사지비(鼓山石窟寺之碑)〉의 기록에 따르면, 남쪽 향당산의 석굴은 회음왕(懷陰王) 고아굉(高阿肱) 익제[翼帝 : 즉 후주(後主)인 고위(高緯)]가 수도를 떠나, 이 지역의 영화사(靈化寺)를 지나다가, 사묘(寺廟)가 지어지기 시작하는 것을 보고, 곧 시주하기로 마음먹었으며, 따라서 영화사의 비구였던 혜의(慧義)에게 북제(北齊) "천통(天統) 원년 을유(乙酉) 해에, 이 바위산을 깎아, 절을 짓도록 하였다.[天統元年乙酉之歲, 斬此石山, 興建圖廟.]" 이런 까닭에 남쪽 향당산 석굴도 북제의 황실이 자금을 내어 창건한 석굴이다. 제1·2호 두 굴의 감상(龕像)들은 총체적인 분포가 기본적으로 서로 같은데, 찰심의 세 면에 감실을 팠고, 좌우의 감실에는 부처 하나와 제자 둘과 보살 둘이 있으며, 정면의 감실 안에는 부처 하나와 제자 넷과 보살 둘이 있다. 굴 안의 벽면에는 열을 지어 감실을 파는데, 감실 안의 조상(造像)은 부처 하나와 보살 둘로 되어 있다.

남쪽과 북쪽 향당산 석굴군에는 별도의 작은 향당 석굴이 있는데, 이것은 또 수도사(水浴寺) 석굴이라고도 하며, 절 뒤쪽의 파촌(坡村)에 있다. 현존하는 굴 하나는 속칭 대불굴(大佛窟)이라고 하는데, 평정(平頂)에 방형(方形)의 찰심굴(刹心窟)이다. 찰심의 세 면에는 감실을 파는데, 감실 안에는 부처 하나와 제자 둘과 보살 둘이 있다. 굴실(窟室)의 좌우 벽에는 여러 개의 감실을 파서, 따로 부처·제자·보살·역사(力士)·칠불(七佛) 및 천불(千佛) 등의 상들을 조각해놓았으며, 감

공조(功曹) : 서한(西漢) 때 처음 설치된 관직으로, 공조사(功曹史)라고도 하며, 군수나 현령을 보좌하는 관직이었다.

상(龕像)의 구조와 격식은 향당산 석굴과 대체로 같다. 왼쪽 벽에 무평(武平) 5년(574년) "阿輸迦施土緣[아소카 왕이 토연을 베풀다]"이라고 새겨진 표제는 이 굴이 북제 말년(末年)에 만들어졌다는 것을 증명해주며, 굴문(窟門) 하부의 공양인상(供養人像)들 중에 있는 "昭玄大統定禪師供養佛時[소현 대통정선사가 부처에게 공양할 때]"라는 제방(題榜)은 대불굴(大佛窟)의 개착도 향당산 석굴과 마찬가지로, 황족이나 혹은 황실과 관계가 매우 밀접한 상층의 승려가 주관하여 지었다는 것을 말해준다.

고 씨(高氏)가 세운 제나라의 흔적은 진양[晉陽 : 지금의 태원시(太原市)]에도 보이는데, 업성(鄴城)에 상도(上都)를 세웠고, 진양(晉陽)은 하도(下都)로 정했다. 제왕들은 여름을 진양에서 보냈고, 가을은 업성에서 보냈는데, 이 때문에 업성과 진양 사이에는, 연도(沿途)에 행궁(行宮)과 불교 사원을 세워 황제의 순행(巡幸)에 대비하였다. 제왕이 불교를 숭상하는 풍조하에서, 북제의 불사(佛事) 활동은 업성과 진양의 양대(兩大) 중심지를 형성하였다. 대략 향당산 석굴의 창건과 같은 시기에, 진양에서도 대규모로 굴을 개착하여 불상을 조성하기 시작했는데, 그 유적들은 주로 지금의 태원시 서남쪽에 위치한 천룡산(天龍山)과 몽산(蒙山)의 경치가 뛰어난 명승지들에 집중되어 있다.

북제의 통치자였던 고양(高洋)은 술에 빠져 살면서 잔인하고 난폭했으며, 게다가 밖으로는 장성(長城)을 축조했고, 안에서는 궁전과 누대와 같은 큰 건축물들을 지으면서 국가의 재정을 과도하게 탕진하자, 세상이 시끄러웠다. 북제는 28년이라는 짧은 통치 기간 동안, 통치자의 생전의 향락과 사후의 기복(祈福)을 위하여 궁전과 사관(寺觀)을 짓는 데 국가의 재정과 자원을 모두 써버렸다. 그 궁전과 사관들은 대부분 여러 조대를 거치면서 훼손되어, 석굴과 무덤·조상(造像)과 벽화만 간혹 전해지고 있을 뿐이다. 남아 있는 유물들에서 여전

아소카 왕 : 아소카는 한자로 아육왕(阿育王) 혹은 아수가(阿輸迦)라고 표기하기도 한다. 권좌에 있는 동안 불교 장려책을 강력하게 추진하여, 인도 전역에 불교를 전파하자, 불교도들은 그를 이상적인 군주로 추앙했다고 한다. 또 선정을 펼쳐 문화가 번창했기 때문에, 그와 관련된 많은 설화들이 전해지고 있다.

히 고 씨 왕조인 제나라의 홍망성쇠의 흔적을 살펴볼 수 있고, 또한 이 시기의 예술 장인들이 전대(前代)를 계승하면서 계속 발전시켜 나감으로써, 예술 발전에서 공헌한 바를 살펴볼 수 있다.

천룡산 석굴은 천룡산의 동서 양쪽 봉우리의 산허리에 있는 석벽(石壁) 사이에 조성한 것으로, 크고 작은 것들을 합쳐 모두 21개이며, 동쪽 봉우리의 제1·2·3굴과 서쪽 봉우리의 제10·16굴은 모두 북제 시기에 세워졌다. 동굴의 형태와 구조는 일반적으로 평면이 방형이며, 어떤 것은 굴 앞에 외랑(外廊)을 파낸 것도 있는데, 간결하게 새겨냈기 때문에 벽돌과 목재를 혼합한 구조의 굴 처마와 유사하며, 처마 아래에는 세 칸에 두 기둥[三間兩柱]과 '人'자형 두공(斗拱)을 파서 만들었다. 굴 안의 세 벽에는 감실을 팠고, 감실 아래에는 낮은 단기(壇基-단의 토대)를 조각했으며, 감실 안에는 부처 하나와 보살상 둘을 두었고, 감실 바깥에는 제자 및 공양인상을 조각해놓았다. 제1·3·16굴들은 그 형태가 비교적 완정하게 남아 있는데, 제15굴 안에 보존되어 있는 북제 황건(皇建) 2년(561년)의 제기(題記)에 새겨진 내용으로부터 추정해보면, 이와 같은 세 칸에 두 기둥[三間兩柱]과 세 벽에 세 감실[三壁三龕]을 두는 형식의 동굴은 대략 고양(高洋)이 수도[都]를 따로 정한* 시기를 전후하여 개착하였으며, 천룡산의 것을 이러한 형태의 동굴들 중 최초의 것으로 삼는다. 제3굴의 천장은 복두형(覆斗形)이며, 가운데는 연화(蓮花)로 장식했다. 굴 안에는 세 벽에 세 감실을 두었는데, 정벽은 천막대감(天幕大龕)으로 만들었고, 감실 안의 불상은 가부좌를 틀었으며, 그 양쪽에는 각각 보살 입상을 하나씩 조각했다. 양쪽 벽의 감실은 첨공형(尖拱形)으로 만들었으며, 감실 안에는 각각 걸터앉은 형태의 불상과 협시보살 둘이 있고, 전벽(前壁)의 위쪽에는 천불(千佛)을 가득 조각해놓았다. 이런 불상들은 얼굴 모습이 매우 풍만하고, 육계(肉髻)는 낮고 평평하며, 옷의 주름이

* 제나라 건국 후 업성(鄴城)에 상도(上都)를 세우고, 진양(晉陽)을 하도(下都)로 정한 일을 말한다.

복두형(覆斗形) : 말[斗]을 뒤집어 놓은 것 같은 형태, 즉 네 변이 사다리꼴형인 것을 말한다.

천막대감(天幕大龕) : 천막(天幕), 즉 큰 휘장을 드리운 형태의 큰 불감(佛龕).

첨공형(尖拱形) : 가운데 끝이 뾰족한 모양의 아치형.

늘어트려져 있어, 장식 효과가 매우 풍부하다.

북제 시기에 진양에서 이루어진 불사(佛事) 활동으로는 천룡산 석굴의 개착 외에도, 또한 서산(西山)에 산을 뚫어 불상을 만들었고, 사원을 창건하여 세상을 놀라게 했다. 『북제서(北齊書)』 권8의 기록에 따르면, 북제의 유주(幼主-나이 어린 임금) 고항(高恒)은 불교를 믿었으며, 거금을 아끼지 않았다고 하는데, 이렇게 기록하고 있다. "진양의 서산(西山)을 뚫어 대불(大佛)을 만들었는데, 하룻밤에 만(萬) 동이[盆]의 기름을 태워, 그 빛이 궁궐 안에까지 비쳤다. 또 호소의(胡昭儀)를 위하여 대자사(大慈寺)를 짓기 시작했으나 완성하지 못했고, 다시 목황후(穆皇后)를 위하여 대보림사(大寶林寺)를 지었는데, 더할 수 없이 정교했으며, 돌을 날라 샘물을 메웠는데, 억만금의 비용이 들었고, 죽은 사람과 소는 셀 수 없을 정도였다.[鑿晉陽西山爲大佛, 一夜燃油萬盆, 光照宮內. 又爲胡昭儀起大慈寺, 未成, 改爲穆皇后大寶林寺, 窮極工巧, 運石塡泉, 勞費億計, 人牛死者不可勝紀.]" 이 북제의 유주가 조성한 진양 서산의 대불(大佛)은 지금 태원(太原)의 서남쪽 몽산(蒙山)과 천동산(天童山) 부근에서 이미 발견되었는데, 산을 파서 불상을 만든 유적은 대략 두 곳이다. 불상의 아랫부분은 이미 풍화되어 남아 있지 않으나, 머리 및 몸통 부분의 윤곽은 여전히 알아볼 수 있는데, 불상의 높이와 크기는 당나라 때의 승려 도세(道世)가 기술한 것과 완전히 부합된다. 『법원주림(法苑珠林)』 권22에는 이렇게 기록되어 있다.

"당나라 병주성(幷州城) 서쪽에 산사(山寺)가 있는데, 절의 이름은 동자사(童子寺)이다. 큰 불상이 있으며, 앉은 키가 170여 척(尺)이다. ……현경(顯慶) 말년[고종(高宗) 때]에 병주를 순행하다가, 황제께서 황후와 함께 친히 이 절에 오셨는데, 북쪽 골짜기의 개화사(開化寺)에 행차하여, 2백 척 높이의 큰 불상에 예를 갖추어 경건하게 우러러보며, 희귀하다고 감탄하셨다. 그리하여 진귀한 보물과 재물 및 의

호소의(胡昭儀) : 고항(高恒)의 후궁 중한 명.

복 등을 크게 하사하시고, 또 여러 비빈(妃嬪)들과 궁궐 안에 있는 사람들도 모두 각각 보시하였으며, 주(州)를 관할하던 장사(長史)인 두궤(竇軌) 등에게 칙서를 내려, 빨리 성용(聖容-부처의 용모)을 장엄하게 장식하도록 하고, 아울러 불감 앞의 땅을 개척하여, 넓히는 데 힘쓰라고 명령하셨다.[唐并州城西有山寺, 寺名童子, 有大像, 坐高一百七十餘尺. ……顯慶末年巡幸并州, 共皇后親到此寺, 及幸北谷開化寺, 大像高二百尺, 禮敬瞻睹, 嗟嘆希奇, 大捨珍寶財物衣服, 并諸妃嬪內宮之人, 并各捐捨, 并敕州官長史竇軌等, 令速莊嚴備飾聖容, 并開拓龕前地, 務令寬廣.]"

진양의 이 두 곳에 있는 대불상과 규모나 제작 방법이 유사한 것으로는 하남(河南) 준현(浚縣) 대산(大山)의 대불(大佛)이 있는데, 불상은 산세(山勢)에 따라 개착하여, 걸터앉아 있는 미륵불이며, 높이는 27m에 달한다. 정수리 부분은 나발(螺髮)과 육계(肉髻)를 만들었으며, 왼손은 무릎을 어루만지고 있고, 오른손은 위로 들어 올려 무외인(無畏印)을 취하고 있는데, 이 불상은 북조(北朝) 말기의 풍격에 속한다. 준현에 있는 대불의 풍격과 양식을 보면, 진양 대불의 원래 면모를 대체적으로 알 수 있다. 북제 시기의 이와 같은 "이 산의 꼭대기를 정수리로 삼고, 이 산의 끝자락을 불상의 발로 삼아[玆山之頂爲頂, 玆山之足爲佛足]" 불상을 만드는 형식은 어떤 측면에서는 남조 시기에 만든 섬현(剡縣) 대불의 제작법을 계승했으며, 동시에 또한 당대(唐代)에 대불을 조각할 때 근거로 삼을 도상(圖像)을 제공해주었다.

수대(隋代)에는 불법(佛法)이 다시 흥성하여, 동굴을 뚫고 불상을 만드는 풍조가 다시 한 번 유행했다. 산동 청주(青州)의 타산(駝山)·운문산(雲門山)과 제남(濟南)의 옥함산(玉函山) 및 천룡산(天龍山) 등지의 석굴들에 있는 수대의 조상들이 이 시대의 대표적 작품들이다. 타산에 있는 '청주총관평상공조상감(青州總管平桑公造像龕)'의 불상은 풍만한 턱에 낮은 육계, 좁은 어깨와 평평한 가슴을 하고 있으

나발(螺髮): 소라처럼 곱슬곱슬한 부처의 머리카락.

며, 옷의 주름은 성글면서도 간결하다. 보살은 얼굴이 길고 턱이 풍만하며, 고개를 끄덕이며 가슴을 쫙 폈고, 늘씬하며 호리호리한 모습인데, 그 표정과 자태가 매우 우아하고 아름답다. 태원(太原)의 천룡산 제8굴은 개황(開皇) 4년(584년)에 팠는데, 찰심에 감실을 파고 거기에 상(像)들을 만들었다. 불상과 보살상이 입고 있는 옷의 형태는 매우 얇고 몸에 착 붙은 것이, 북제 시기 '조가양(曹家樣―이 책 365쪽 참조)'의 영향을 그대로 간직하고 있다. 수나라 개황(開皇) 9년에 축조한 보산(寶山)의 대주성굴(大柱聖窟)은 영유법사(靈裕法師)가 만든 석굴이다. 굴 안의 세 벽에는 감실을 파서, 그 안에 노사나(盧舍那)·미륵·아미타(阿彌陀)의 삼존(三尊)을 조각했다. 문벽(門壁)에는 불법을 전하는 성자 스물네 명과 『대집경(大集經)』·『마하마야경(摩訶摩耶經)』을 새겨 놓았다. 굴 문의 양 옆에는 나라연신왕(那羅延神王)과 가비라신왕(迦毘羅神王)을 새겨놓았는데, 각각 높이가 2m이다. '감지평삽(減地平鈒)' 기법으로 조각하여, 수대(隋代)의 신왕(神王) 조상(造像)들 중에서도 뛰어난 작품으로 꼽는다.

당대(唐代)에는 불교와 도교가 함께 흥성했는데, 무덕(武德) 원년(618년)에 고조(高祖) 이연(李淵)은 수도에 자비사(慈悲寺)를 짓고, 태조 원황제[太祖 元皇帝 : 이연(李淵)의 아버지 이병(李昞)]와 원정황태후(元貞皇太后)를 위하여 단향목(檀香木)으로 등신불(等身佛) 세 구(軀)를 만들어 절 안에 모시고 제사를 지내도록 조서를 내렸다. 그리고 고조의 다섯째아들인 초애왕(楚哀王) 지운(智雲)은 장안(長安)의 진창방(進昌坊)에 초국사(楚國寺)를 세웠는데, 절 안에 있는 등신금동불상(等身金銅佛像)도 같은 시기의 작품이다.[『유양잡조(酉陽雜俎)』·「속집(續集)」] 뒤이어 절을 세우고 불상을 만드는 풍조가 급속히 일어났다. 대략 정관(貞觀) 초년(627년) 이전에 새로 만들어진 불상들은 대부분 이전의 조상(造像)의 양식(樣式)을 회복한 것들이다. 예를 들어 진(晉)나라 때

노사나(盧舍那) : 삼신불(三身佛) 중 하나로, 오랜 수행으로 무궁무진한 공덕을 쌓고 나타난 부처를 말한다. 삼신불이란, 영원불변의 진리를 몸으로 삼고 있는 '법신불(法身佛)', 수행에 의해 부처가 된 '보신불(報身佛)', 중생을 교화하기 위해 여러 가지 형상으로 변하는 '화신불(化身佛)'을 가리키는데, 노사나불은 이 중 보신불이다. 정식 이름은 '원만보신노사나불(圓滿報身盧舍那佛)'이다. 전각이나 탱화의 삼신불에서는 가운데에 석가모니불, 왼쪽에 비로자나불이 있고, 노사나불은 오른쪽에 자리 잡는다. 대묘상보살이라고 부르기도 한다.

『대집경(大集經)』 : 부처가 시방[十方-불교에서 동·서·남·북의 사방과 건(乾)·곤(坤)·간(艮)·손(巽)의 사우(四隅) 및 상·하를 일컫는 말]의 불보살들에게 대승의 법을 설명한 경전.

『마하마야경(摩訶摩耶經)』 : 불교 경전의 하나로, 『마야경(摩耶經)』이라고도 한다. 부처가 어머니인 마야 부인의 은혜에 보답하기 위하여 상견(相見)과 불열반(佛涅槃)에 대하여 이야기한 내용과, 부처가 열반하는 과정 및 그 후의 일들이 기록되어 있다.

나라연신왕(那羅延神王) : 천상의 역사(力士)로서 불법을 지키는 신이다. 입을 다문 모습으로 절 문의 오른쪽에 있으며, 그 힘의 세기가 코끼리의 백만 배나 된다고 한다. 나라연이란 '매우 단단하다' 혹은 '견고하다'는 뜻이다. '나라연금강' 혹은 '나라연천'이라고도 부른다.

가비라신왕(迦毘羅神王) : 옛날 인도의 신으로, 복덕(福德)을 담당했다고 한다.

감지평삽(減地平鈒) : 석조(石彫) 기법 중 하나로, 절이나 궁궐의 복도나 담장의 밑 부분이나 금강이 있는 문 아랫부분의 주변을 음각으로 아로새기는 방법을 말한다. 장인들은 이 방법을 일러 '평화(平花)'라고 한다.

재동(梓潼) 와룡산(臥龍山) 제1굴의 협시보살

당(唐) 정관(貞觀) 8년(634년)

전체 높이 160cm

재동 와룡산 제1굴

와룡산 천불애(千佛崖)의 마애조상(磨崖造像)은 재동현(梓潼縣) 성(城)의 서쪽 30여 리(里) 지점에 있는 와룡산 정상에 있다. 세 개의 굴이 있는데, 그곳에 크고 작은 불상 천여 구(軀)가 보존되어 있다. 제1굴의 주존(主尊)은 미륵불로, 가부좌를 틀고 있으며, 양 옆에 두 승려와 두 보살·두 천왕(天王)과 천룡팔부(天龍八部)가 보좌하고 있다. 이 굴은 사천(四川) 지역의 석굴들 중에서 정관(貞觀) 시기에 만들어진 조상들 가운데 조각이 가장 정교할 뿐만 아니라, 또 가장 잘 보존되어 있는 굴 중 하나이다. 협시보살은 화관(花冠)을 쓰고 있는데, 관 속에는 작은 불상 하나가 있다. 관의 바깥쪽 커버에는 망또가 달려 있다. 귀걸이는 어깨까지 늘어져 있고, 몸에는 천의(天衣)를 입고 있으며, 가슴에는 영락으로 장식되어 있다. 한 손은 아래로 늘어뜨렸고, 다른 한 손에는 연꽃 봉오리를 들어 왼쪽 어깨에 대고 있다. 맨발로 연대(蓮臺) 위에 서 있으며, 머리 뒤쪽에는 이중으로 타원형 두광(頭光)을 만들었는데, 두광의 가운데에는 권초문이 있다. 보살들은 모두 네모난 얼굴에 턱이 풍성하며, 서 있는 자태가 얌전하고 고우며, 자상하고 친근하게 느껴진다.

천룡팔부(天龍八部) : 불법을 지키는 여덟 신장(神將)들로, 천(天)·용(龍)·야차(夜叉)·건달바(乾闥婆)·아수라(阿修羅)·가루라(迦樓羅)·긴나라(緊那羅)·마후라가(摩睺羅伽)를 가리킨다. 팔부중(八部衆) 혹은 팔부귀중(八部鬼衆) 혹은 팔부신중(八部神衆)이라고도 한다.

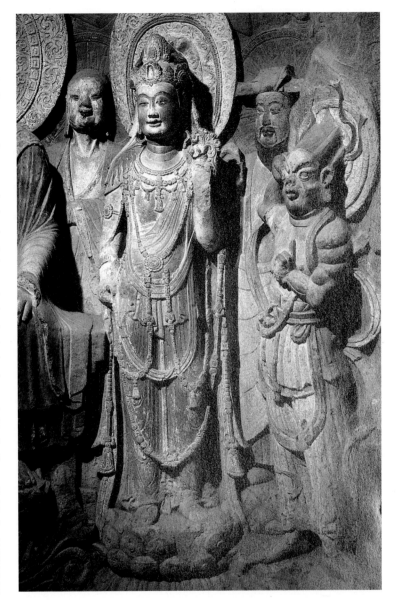

의 사문(沙門-승려)이던 석도안(釋道安)이 만들어 양양(襄陽)의 단계사(檀溪寺)에 있던, 높이가 1장(丈) 8척(尺)인 무량수금동상(無量壽金銅像)은 북주(北周)의 무제(武帝)가 불교를 탄압하던 시기에 파괴되었는데, 이 시기에 계법사(啓法寺)의 승려 소부루(蘇富婁)가 스승의 유언을 받들어 다시 새롭게 주조하여 완성하였다. 그 후에 소부루는 또 계속

이어서 금동미륵상과 높이 59척(尺)의 범운사(梵雲寺) 대상(大像)도 만들었다.

당나라의 승려가 서역으로 불경을 구하러 가고, 인도의 승려가 중국에 들어옴에 따라, 새로운 불상의 도상(圖像)과 양식들이 불경과 함께 당나라에 유입되었다. 정관(貞觀) 19년(645년) 정월에 삼장법사(三藏法師)가 인도에서 돌아오면서 불교의 경전과 불상들을 가지고 오자, 불상의 새로운 양식을 도모하는 붐을 불러일으켰다. 현장(玄奘)이 가지고 들어온 불상은 모두 7존(尊)으로, 구분해보면 다음과 같다.

1. 마가다국[摩揭陀國]의 전정각산(前正覺山) 용굴(龍窟)에 있는 형상을 본뜬 금불상 한 구(軀)로, 전체 광좌(光座-광배에서 좌대까지의 높이)의 높이는 3척(尺) 3촌(寸).

2. 부처가 바라니사국[婆娑尼斯國]의 녹야원(鹿野苑)에서 처음으로 법륜(法輪)을 굴리며 중생을 제도하는 모습을 본떠 단향목에 조각한 불상 한 구로, 전체 광좌의 높이는 1척 5촌.

3. 교상미국(憍賞彌國)의 출애왕(出愛王)이 여래(如來)를 사모하여 단향목에 상(像)을 새긴 것을 모방하여 단향목에 조각한 불상 한 구로, 전체 광좌의 높이는 2척 9촌.

4. 겁비타국(劫比他國)의 여래가 천궁(天宮)에서부터 보계(寶階-부처가 하늘에서 내려오던 계단)를 내려오는 모습을 본떠 만든 은불상(銀佛像) 한 구로, 전체 광좌의 높이는 4척.

5. 부처가 마가다국의 취봉산(鷲峰山)에서 『법화경(法華經)』 등 여러 불경을 설법하는 모습을 본뜬 금불상 한 구로, 전체 광좌의 높이는 4척.

6. 부처가 나게라갈국(那揭羅曷國)의 엎드려 있는 독룡(毒龍)이 남긴 모습을 본떠 단향목에 조각한 불상 한 구로, 전체 광좌의 높이는

마가다국[摩揭陀國] : 석가모니가 살아 있던 시대인 기원전 6세기에 빔비사라와 아자타샤트루라고 하는 부자(父子)가 나타나서 건설한 강대한 왕국으로, 마갈국(摩竭國)·마갈다국[摩竭陀國]·마갈제국(摩竭提國)·마가다[摩伽陀]라고도 한다.

바라니사국[婆娑尼斯國] : 바라내[波羅奈]·바라날[波羅捺]·바라내사[波羅柰斯]라고도 하며, 강요성(江遶城)이라 번역하기도 한다. 중인도 마가다국의 서북쪽에 있던 나라이다.

교상미국(憍賞彌國) : 인도 중부에 있던 고대 왕국의 하나로, 카우샴비(Kausambi)의 음역이며, 16대국들 중 하나였다.

겁비타국[劫比他國] : 현지 발음은 '카핏타'로 상카샤(Sankasya)국이라고도 한다. 성의 동쪽으로 20여 리(里)를 가다 보면 큰 가람이 있는데, 그 규모는 웅장하고, 아름다운 조각 솜씨는 극치를 이루며, 성현들의 모습과 동상의 장엄함은 말로 형언할 수가 없을 정도였다. 가람의 큰 울타리 안에는 세 개의 보계가 남북으로 늘어서 있는데, 가운데 계단은 황금으로, 왼쪽 것은 수정으로, 오른쪽 것은 하얀 은으로 만들어졌다고 한다.

나게라갈국[那揭羅曷國] : 고대 인도의 북부에 있던 나라.

3척 5촌.

폐사리국(吠舍釐國) : 인도의 동부 해안에 있었던 나라로, 지금의 바이샬리 지역이다.

7. 부처가 폐사리국(吠舍釐國)에서 성을 순행하고 나서 열반에 드는 모습을 본떠 단향목에 조각한 상.

현장(玄奬)이 가지고 돌아온 일곱 구의 인도 불상들 중 양경(兩京 -장안과 낙양) 지역에서 가장 많이 만들어진 것은 바로 교상미국(憍賞彌國)의 출애왕상[出愛王像 : 옛날에는 우전왕상(優塡王像)이라고 불렸다]으로, 그 유적은 낙양(洛陽)의 용문(龍門) 석굴과 공현(鞏縣) 석굴에 집중되어 보존되고 있다. 통계에 따르면, 용문 석굴 한 지역의 우전왕상만 해도 현존하는 유적들이 모두 42곳이나 있으며, 조상(造像)은 70존(尊)인데, 감실(龕室) 하나에 불상이 한 구만 있는 것도 있고, 또 하나의 감실에 여러 구의 불상들이 있는 형식도 있다. 그것들이 만들어진 연대는 서로 차이가 크지 않은데, 대체로 고종(高宗) 시기에는 보이지 않는다. 경선사동(敬善寺洞) 북쪽의 '한씨감(韓氏龕)'에 있는 고종 영휘(永徽) 6년(655년)에 만든 우전왕상은, 현존하는 가장 이른 시기의 유물 중 하나이다. 우전왕상은 오른쪽 어깨를 드러낸 채 걸터앉아 있으며, 두루마기를 입고 있고, 장식을 적게 하여 형체의 특징이 두드러지며, 의자의 등받이에는 기이한 짐승들을 새겨놓아, 비교적 뚜렷하게 인도의 굽타(Gupta) 조각 풍격을 지니고 있다.

사천(四川) 광원(廣元)의 천불애(千佛崖) 보리서상굴[菩提瑞像窟] 안에 보존되어 있는 부처 하나·제자 둘·보살 둘·역사 둘이 늘어선 상(像)은, 단정하면서도 엄숙한 모습이다. 부처는 가부좌를 틀어 금강좌(金剛座)에 앉아 있다. 오른쪽 어깨를 드러내고 있고, 머리에는 보관(寶冠)을 쓰고 있으며, 목에는 칠보영락(七寶瓔珞)을 걸치고 있고, 손목에는 팔찌를 찼으며, 항마인(降魔印)을 취하고 있다. 굴 안에 잔존해 있는 〈보리상송비[菩提像頌碑]〉에 따르면, 이 굴의 조상은 마하

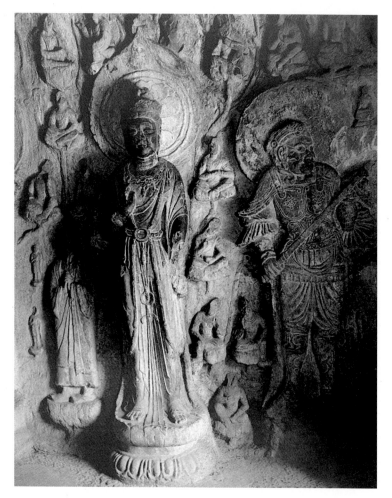

용문(龍門) 경선사(敬善寺)의 보살(菩薩)
및 천왕(天王) 입상(立像)

당(唐) 현경(顯慶) 연간(656~661년)

보살의 높이 220cm

용문(龍門) 경선사동(敬善寺洞) 북벽(北壁)

정벽(正壁)의 주존(主尊)은 아미타
불(阿彌陀佛)로, 좌우에 보살(菩薩)과
천왕상(天王像)이 있는데, 이것은 북
벽의 보살과 천왕이다. 보살의 몸체
는 약간 오른쪽으로 기울어져 있으
며, 왼손에는 정병(淨瓶)을 들고 있
고, 오른손은 가슴 앞에 들고 있다.
영락은 양쪽 어깨에서부터 늘어뜨
려 배의 앞쪽에 있는 고리 속에서
교차하여 갈라지며, 두광(頭光)이
있다. 그 왼쪽에 있는 것이 천왕(天
王)으로, 높이는 155cm인데, 머리
에는 투구를 쓰고 있으며, 상체에
는 갑옷을 입고 있고, 하체에는 전
투용 군복을 입었으며, 발은 사귀
(邪鬼)를 밟고 있다. 보살의 단아하
면서도 화려한 모습과 천왕의 위엄
있고 용맹스러운 모습이 서로 강렬
한 대비를 이룬다.

보리수상도본[摩訶菩提樹像圖本]에 의거하여 조각한 것임을 알 수 있
다. 의정(義淨)은 무측천(武則天) 시기인 증성(證聖) 원년(695년) 음력 5
월에 동도(東都)인 낙양에 돌아왔는데, 마가다국의 금강좌진용상(金
剛座眞容像) 하나를 몸에 지니고 왔다. 이 불상은 일찍이 양경[兩京-동
도(東都)인 낙양(洛陽)과 서도(西都)인 장안(長安)] 지역에서 복제본이 널리
퍼졌는데, 그것의 원래 도면 모습은 무측천 시기인 장안(長安) 연간
(701~705년)에 만들어진 칠보대(七寶臺) 삼존상(三尊像)의 부조(浮彫)와
서로 유사하다. 이와 비슷한 삼존상 양식은 광원 천불애의 연화동

(蓮花洞)에도 남아 있는데, 연화동은 만세통천(萬歲通天) 연간(696~697년)에 개착되었으며, 그 양식의 풍격은 직접 양경 지역에 근원을 두고 있다.

무측천은 자신을 세상에 내려온 미륵보살이라고 여겨, 불교를 아낌없이 후원하고 제창했다. 전국 각지에 산을 깎아 굴을 뚫고, 사원을 지어, 전에 없이 성황을 이루었다. 동도(東都)의 용문 석굴은 약 100년 동안의 적막을 깨고, 이때에 이르러 다시 활발하게 작업이 진행되기 시작했다. 용문의 서산(西山)에 있는 당나라 때 축조된 굴들은 주로 초당(初唐) 시기에 개착되었으며, 그 후로는 이수(伊水)의 동쪽 기슭에서 계속 조성되었다. 서산의 북쪽에 위치한 잠계사(潛溪寺)에는 초당 시기의 조상들이 있는데, 주존(主尊)은 가부좌를 틀고 있으며, 그 조형이 간결하며 순박하고 온화하다. 빈양(賓陽)의 남·북 두 동굴들에 있는 당대(唐代)의 감상(龕像)들도 정관(貞觀) 연간에 완성되었다.[남쪽 동굴 외벽(外壁)에다 정관(貞觀) 15년(641년)에 저수량(褚遂良)이 쓴 〈이궐불감비(伊闕佛龕碑)〉에 따름.] 경선사(敬善寺)의 조상들은 매우 정교하게 만들어졌는데, 굴 안의 좌·우 두 벽에 부조로 새겨진 천왕(天王)과 역사(力士)가 가장 생동감 넘친다. 굴 문에 있는 〈경선사석상명(敬善寺石像銘)〉에 따르면, 이 굴은 기국태비(紀國太妃) 위 씨(韋氏)가 조성했음을 알 수 있는데, 바로 정관 연간에 황실(皇室)에서 만든 것이다.

당대의 봉선사(奉先寺)는 황실에서 건립한 중요한 석굴이다[원래의 이름은 〈대노사나상감(大盧舍那像龕)〉이다]. 무측천은 지분전(脂粉錢) 2만 관(貫)을 찬조하였으며, 고종(高宗)인 이치(李治)는 장안(長安) 실제사(實際寺)의 선도선사(善導禪師)와 법해사(法海寺)의 주지(住持)인 혜간법사(惠暕法師)를 검교승(檢校僧)에, 사농사경(司農寺卿)인 위기(韋機)를 영구대사(營構大使)에, 동면감상주국(東面監上柱國)인 번현칙(樊玄則)을

기국태비(紀國太妃) 위 씨(韋氏) : 당나라 태종의 비(妃).

지분전(脂粉錢) : 원래의 뜻은 연지와 분을 사는 데 쓰는 돈인데, 황실에서 개인적으로 쓸 수 있었던 돈을 말한다.

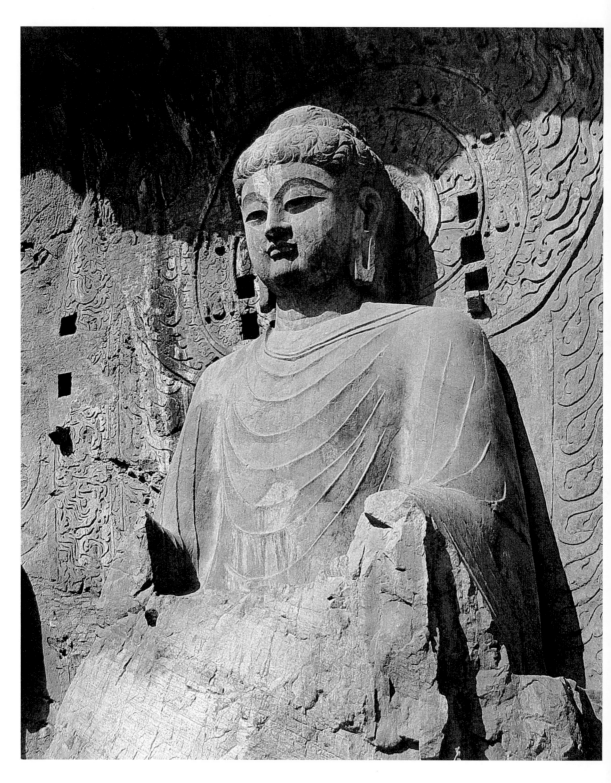

정벽(正壁)의 조상(造像)은 다섯 존(尊)으로 구성되어 있는데, 주존(主尊)은 노사나불대상(盧舍那佛大像)으로, 높은 육계(肉髻)가 있으며, 머리카락은 와상문(渦狀紋-소용돌이 문양)으로 만들었다. 두 귀는 어깨까지 늘어져 있고, 머리는 앞쪽으로 약간 숙여져 있으며, 눈썹은 가늘면서 길고, 두 눈은 아래를 내려다보고 있다. 몸에는 통견대의(通肩大衣)를 착용했고, 옷의 주름은 간결하며, 중간이 잘록한[束腰] 연대(蓮臺) 위에 가부좌를 틀고 있는데, 연대좌(蓮臺座)의 높이는 4.20m이다. 불상은 장엄하면서도 인자하며, 마치 미소를 머금고 있는 것 같아 친근감이 느껴진다.

연대의 잘록한 부분 북쪽에 당나라 개원(開元) 10년(722년)에 "河洛上都龍門山之陽大盧舍那像龕記[하락(河洛) 상도(上都) 용문산 남쪽의 대노사나상감기]"라고 보충하여 새겨 넣어, 보수하여 만든 과정을 기록하였다.

하락(河洛) : 낙양(洛陽)을 중심으로 하여, 동쪽으로는 형양(滎陽)·정주(鄭州)에 이르고, 서쪽으로는 동관(潼關)·화음(華陰)에 이르며, 남쪽으로는 여영(汝穎), 북쪽으로는 황하를 넘어 진남(晉南)·제원(濟源)에 이르는 지역을 일컫는 말이다.

지료장(支料匠) : 건축할 때 각종 재료를 관리하는 장인.

부사(副使)에, 그리고 이군찬(李君瓚)·성인위(成仁威)·요사적(姚師積) 등을 지료장(支料匠)에 임명하고, 고종 함형(咸亨) 3년(672년) 4월 1일에 착공하여, 상원(上元) 2년(675년) 12월 30일에 완공했으니, 3년 9개월의 시간이 소요되었다. 봉선사는 남북으로 너비가 약 36m이고, 동서로 깊이가 약 40.70m이다. 본존은 '노사나불'로, 높이가 17.14m인데, 당나라 개원(開元) 10년(722년)의 명문(銘文)에는 이렇게 기록되어 있다. "불상의 전체 광좌(光座)의 높이는 85척(尺)이고, 두 보살(菩薩)은 70척(尺)이며, 가섭(迦葉)·아난(阿難)·금강(金剛)·신왕(神王)은 각각 높이가 50척(尺)이다.[佛身通光座高八十五尺, 二菩薩七十尺, 迦葉·阿難·金剛·神王各高五十尺]" 이처럼 규모가 큰 조각 작품은 매우 드문 것이다. 노사나대불(盧舍那大佛)의 장엄하고 예지로우며, 평온한 마음씨와 자

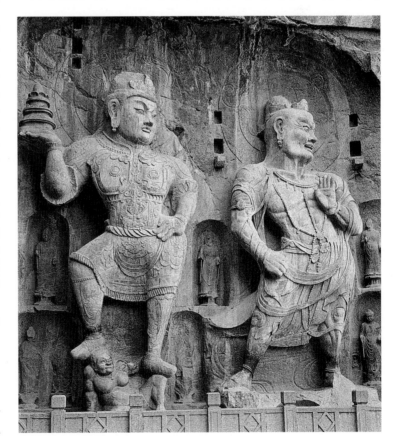

비로운 눈빛은 위대한 감정과 넓은 도량을 지니고 있음을 표현했다. 아난(阿難)의 차분하면서도 순박하고, 보살(菩薩)의 화려하고 단정하며, 천왕(天王)의 위엄 있고, 역사(力士)의 용맹스러우며, 지신(地神)의 강건함은 모두 여러 다른 인물들의 정신적 면모와 성격 기질을 표현해냈다. 봉선사 군상(群像)의 소조 및 이 군상들의 상호 관계에서 드러나는 내재적인 연계성은, 당시의 예술가들이 고도의 창의성을 가지고 있었음을 나타내준다.

고종(高宗)·무주(武周) 시기에, 인도의 승려들이 중국으로 들어옴에 따라, 비교적 규범적인 밀교(密敎)의 도상(圖像)들이 양경(兩京)의 사원(寺院)들에 출현하기 시작했다. 영휘(永徽) 2년(651년)에 천축(天竺 -옛날 인도의 한 왕국)의 덕이 높은 승려인 아지구다[阿地瞿多 : 당(唐)나라 때 말로 '끝없이 높다'는 뜻]가 장안(長安)에 잠시 머물렀는데, 승려들과 신도들의 요청에 응하여 혜일사(慧日寺)의 부도원(浮圖院)에 보집회단(普集會壇)을 만들었다. 그 이후에 산스크리트어로 되어 있던 『다라니집경(陀羅尼集經)』 12권을 번역하여 유포했고, 이때부터 비로소 밀상단법(密像壇法)이 규범화되고 법도를 갖추게 되어 사람들이 따를 수 있게 되었다. 아지구다 이후에도 인도의 승려들과 현장(玄奘)·의정(義淨)을 포함한 중국 내의 고승들은 모두 일찍부터 밀교 경전의 번역 작업에 참가했다. 그리하여 『불정존승다라니경[佛頂尊勝陀羅尼經]』[영순(永淳) 2년 : 683년]·『십일면신주심경(十一面神咒心經)』[현경(顯慶) 연간 : 656~671년]·『불공견색신주심경(不空絹索神咒心經)』[경룡(景龍) 연간 : 707~710년]·『천수천안관세음보살모다라니신경[千手千眼觀世音菩薩姥陀羅尼身經]』·『여의륜다라니경[如意輪陀羅尼經]』 및 『불공견색신변진언경(不空絹索神變眞言經)』이 이어서 나왔는데, 이런 경전들은 밀교 회화(繪畵)와 조각의 기초가 되었다. 장언원(張彦遠)의 『역대명화기(歷代名畫記)』와 주경현(朱景玄)의 『당조명화록(唐朝名畫錄)』 등

무주(武周) : 690년부터 705년까지 15년간 존속한 나라로, 690년 9월 9일, 중양절을 기해 무측천이 국정을 농단하면서 당(唐)의 국호를 주(周)로 바꾸었는데, 기원전의 서주·동주와 구별하기 위해 그의 성을 따 '무주'라 한다. 이후 무측천이 황제로서 중국을 통치했으나, 그가 죽은 뒤에 국호를 다시 당(唐)으로 복구했다

밀교(密敎) : 비밀불교(秘密佛敎) 또는 밀의(密儀) 종교의 약칭으로, 진언(眞言) 밀교라고도 하는데, 일반적인 불교를 현교(顯敎)라 하는 것에 대한 대칭어이다. 티베트 지역에서 유행하는 것은 '라마교'라 하며, 일본에 전해진 것은 일반적으로 '진언종(眞言宗)'이라고 한다.

보집회단(普集會壇) : 밀교(密敎)에서 일정한 지역을 구획하여 그곳에 외부인의 출입을 금하고, 수행의 도량으로 삼는 것을 결계(結界)라 하는데, 집회를 하기 전에 결계를 시행하고 설치하는 성스러운 단(壇)을 보집회단이라 한다. 여기에는 주로 만다라를 건립하거나 부처에게 바치는 성스러운 제물을 올려놓는다.

밀상단법(密像壇法) : 밀교의 불상을 모셔두는 불단을 꾸미는 법식.

초기의 화사(畵史) 저작들은 모두 천수문수상(千手文殊像)·천수천안대비관음상(千手千眼大悲觀音像)의 벽화(壁畫)에 대해 기록하고 있으며, 돈황 석굴의 벽화들 중에도 밀교 보살의 형상이 남아 있다. 용문 석굴의 천비관음(千臂觀音)·십일면다비관음(十一面多臂觀音)·천수천안관음(千手千眼觀音) 입상(立像) 및 동산(東山)의 뇌고대(雷鼓臺) 북쪽 동굴[北洞]의 대일여래(大日如來)는 모두 무측천 시기의 밀교 도상(圖像)들이다. 제작 연대가 분명히 기록되어 있는 밀교 조상은 서안(西安) 보경사(寶慶寺)의 장원칠보대(藏原七寶臺)에 있는 십일면관음입상(十一面觀音立像)인데, 얼굴이 포동포동하고, 턱은 모가 나며, 체형은 크고 길다. 또 머리 위에 있는 십일면(十一面) 소상(小像)의 표정들이 각기 달라, 경전(經典)에 있는 본보기와 부합되는데, 이것은 무측천 장안(長安) 3년(703년)에 만들어진 작품이다.

현종(玄宗)은 신비로운 것을 매우 좋아하여, 밀교가 세상에 크게 유행했다. 개원(開元) 연간에 인도의 승려 선무외(善無畏)·금강지(金剛智)·불공(不空) 등 세 사람이 연달아 장안에 와서, 단을 쌓고 관정(灌頂) 의식을 행하며, 비가 내리기를 기원하고[祈雨] 재앙을 물리치자[禳災], 밀교의 도상이 궁정과 민간에서 더욱 크게 유행했으며, 또한 감진화상(鑑眞和尙) 등을 통해 동쪽으로 일본에까지 전해졌다. 현종은 조서를 내려 온 천하의 성루(城樓)에 비사문천왕상(毘沙門天王像)을 세우게 하자, 멀리는 변방 지역과 가까이는 경기(京畿) 지역에 이르기까지 석굴 사원의 비사문천왕 조각 장식이 웅장하고 화려했다. 도적들과 적국의 병사들을 물리치고, 백성들에게 복을 내려준다는 북방천왕상(北方天王像)은 운남(雲南)과 사천(四川) 등지에 모두 남아 있으며, 상(像)을 만들어 공양하는 풍조는 당나라 말기와 오대(五代) 시기까지 계속되었다.

당대(唐代)에는 걸터앉아 있는 대불(大佛)의 형식이 여전히 발전했

관정(灌頂) 의식 : 불교에서 일정한 직위에 오를 때, 이마에 물을 뿌리는 의식으로, 관정을 받은 자는 신의 능력은 갖게 된다고 믿었다. 원래 인도의 고대 문헌인 『베다』에서 유래된 것인데, 특히 인도의 제왕 즉위식이나 태자 책봉식 때 시행되었다.

는데, 사천 낙산(樂山)의 능운사(凌雲寺) 대불은 『낙산현지(樂山縣志)』의 기록에 따르면, 대불의 머리 둘레가 10장(丈)이며, 눈의 너비가 2장에 달하고, 높이는 36장이다. 해통선사(海通禪師)가 개원 연간에 착공하여, 모두 90년 동안 지속되었는데, 정관(貞觀) 연간에 이르러 검남절도사(劍南節度使)였던 위고(韋皐)가 자금을 조달했기 때문에 공사를 속개하여 완성했다. 불상은 산을 등진 채 강을 끼고 있어, 그 기세가 매우 웅장하다.

성당(盛唐)과 중당(中唐) 시기의 불교 변상(變相)은 발전하여 완비되었는데, 정토변(淨土變)·열반변(涅槃變)·지옥변(地獄變) 등의 도본(圖本)들이 널리 유포되었다. 사천 광원(廣元)의 천불애 와불굴(臥佛窟)은 성당 시기에 열반변을 석조(石彫)로 만든 것으로, 굴은 가로 폭이 긴 장방형(長方形)이며, 가운데에 단(壇)을 설치하였고, 열반상 및 부처의 열반을 애도하는 제자[擧哀弟子]들을 새겨놓았다. 두 보살이 양 옆에서 모시고 있으며, 바라쌍수(婆羅雙樹)는 모두 굴의 천장을 향하고 있다. 세 벽면에는 얕게 열반경(涅槃經)의 이야기를 그림으로 새겨놓았는데(남쪽 벽은 후대에 보완하여 새기다가 깨져버렸다), 현존하는 동벽과 북벽의 부조는 부처가 열반한 다음 여섯 명의 여자 제자들이 분주하게 소식을 알리고, 금관(金棺)이 저절로 타오르고, 마야부인(摩耶夫人-석가모니의 생모)과 부처가 서로 만나며, 제자들이 부처의 열반을 슬퍼하는 등의 장면들로 구성되어 있다. 그림 속의 산수(山水)나 숲과 나무와 인물들은 화의(畫意)가 매우 풍부하게 조합되었다. 이 굴은 원조(圓彫)와 부조(浮彫)를 결합하여 조성했는데, 조각의 구상이 매우 독창적인 경지에 이르렀다.

북제(北齊) 시기의 석각(石刻)에서 이미 출현한 서방정토변(西方淨土變)과 같은 종류의 대형 경변 조각들은, 수·당 시기에도 여전히 발전했다. 광원(廣元)의 황택사(皇澤寺) 대불굴(大佛窟)은 아미타정토변(阿

변상(變相) : 불경(佛經)의 내용을 부연 설명하기 위하여 그린 그림으로, 이는 불교의 교의(敎義)를 널리 전파하기 위한 통속 예술이라 할 수 있다.

바라쌍수(婆羅雙樹) : 부처가 열반할 때, 사방에 각각 두 그루씩 있었다는 바라수.

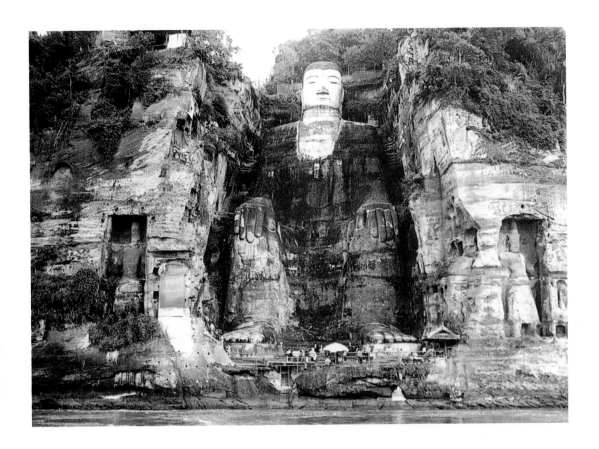

낙산대불(樂山大佛)

마니보주(摩尼寶珠) : 여의주(如意珠)라고도 하며, 부처가 지닌 구슬이나 보석류의 총칭으로, 불가사의한 힘을 지닌 보주(寶珠)를 말한다. 모든 악과 재난을 없애주는 힘을 가졌다고 한다.

관음(觀音)·세지(勢至) : 문수(文殊)·보현(普賢)·제장애(除障碍)·금강장(金剛藏)·지장(地藏)·미륵(彌勒)과 더불어 8대 보살에 속한다.

彌陀淨土變)을 펼쳐 새긴 대형 조각상으로, 한 폭에 일곱 신(身)이 있는데, 아미타불(阿彌陀佛)은 연대(蓮臺) 위에 서서, 왼손을 구부려 가슴 앞쪽에 들어 올린 채 마니보주(摩尼寶珠)를 들고 있고, 오른손은 무외인(無畏印)을 취하고 있다. 관음(觀音)과 세지(勢至)의 관(冠) 장식은 매우 화려하며, 이들이 쓰고 있는 관 위에는 화불(化佛-168쪽 참조)과 보주(寶珠)가 새겨져 있고, 두 제자는 훈로(薰爐-향로)와 구슬꿰미를 나누어 들고 있다. 두 역사(力士)는 두 눈을 동그랗게 뜨고 있으며, 근육에 힘이 넘친다. 후벽(後壁)에는 천룡팔부(天龍八部)의 호법상(護法像)이 부조로 새겨져 있다. 이 굴의 조각 장식은 매우 정교하고 아름다우며, 그 형태가 높고 커서, 당대(唐代)의 대형 아미타정토변상[鋪像]의 본보기이다.

용문(龍門)의 영륭(永隆-당나라 고종의 연호) 원년(元年 : 680년)에 완성된 만불동(萬佛洞)에는, 아미타불과 오십보살(五十菩薩)의 서역(西域) 천축(天竺) 서상(瑞像)들을 하나하나 조각하였는데, 층을 나누어 배열하였다. 용문 양식의 서방정토변은 사천 북쪽의 통강평원(通江平原)과 파중(巴中) 두 지역에서 광범위하게 유행했다. 현존하는 이런 종류의 감상(龕像)은 열 개 남짓한 감실들에 보존되어 있다. 파중 남감(南龕)의 제62굴은 이중옥첨식(二重屋檐式)의 방형평정굴(方形平頂窟-사각형의 평평한 천장으로 된 굴)이다. 정벽(正壁)에는 아미타설법상(阿彌陀說法像)이 조각되어 있고, 양 옆에서 관음과 세지가 모시고 앉아 있다. 굴 안의 양쪽 벽에는 층을 나누어 두루 경련좌보살상(梗蓮座菩薩像)을 파서 새겨놓았다. 앉아 있는 자세와 취하고 있는 손의 모습이 각자 서로 달라, 동작과 자세가 매우 생동감 넘친다. 여러 보살들 중

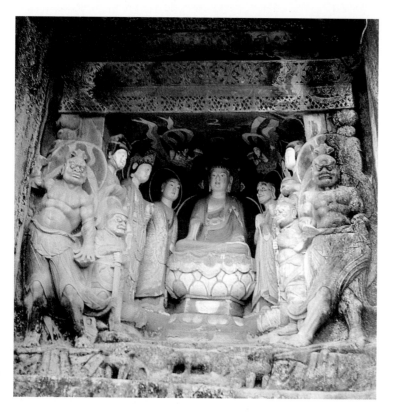

파중(巴中) 시녕사(始寧寺) 제2호 석가굴(釋迦窟)

盛唐

굴의 높이 220cm, 너비 185cm, 깊이 164cm

파중(巴中) 시녕사(始寧寺) 제2굴

굴 안에는 부처 하나·제자 둘·보살 둘·천왕(天王) 둘·역사(力士) 둘 및 공양인 여러 명을 조각해놓았다. 정벽(正壁)의 주존(主尊)은 석가모니불로, 높이는 68cm이며, 머리에는 나발과 육계가 있고, 몸에는 목덜미가 둥근 가사(袈裟)를 입고 있으며, 안에는 승기지(僧祇支)를 받쳐 입었다. 연좌(蓮座) 위에 가부좌를 틀고 앉아 있는데, 좌대의 높이는 60cm이다. 주존의 오른손은 무외인(無畏印)을 취했고, 설법을 하는 모습으로 만들어졌다. 가섭(迦葉)은 부처의 왼쪽에 서 있으며, 높이는 90cm로, 가사를 입었고, 양손은 가슴 앞쪽으로 들어 올렸으며, 두 눈은 앞을 바라보고 있다. 아난(阿難)은 부처의 오른쪽에 서 있으며, 높이는 92cm로, 운문(雲紋)이 새겨진 가사를 입었는데, 얼굴 모습이 맑고 빼어나며, 표정과 자세에서는 경건하고 정성스러움이 느껴진다. 굴의 천장에는 두 비천(飛天)이 양쪽에서부터 굴 가운데를 향해 비상(飛翔)하는 모습이 조각되어 있다. 방형 기둥 위에는 두 역사가 조각되어 있고, 두 천왕(天王)은 굴 바깥쪽 양측에 새겨져 있다.

이 굴의 우벽(右壁)에 있는 역사
는 위엄이 있고 용맹스러우면서도
웅장한데, 두 눈은 동그랗게 뜨고
있으며, 두 발은 감실 앞에 힘차게
뻗은 채 서 있다. 왼손은 아래쪽을
버틴 채 다섯 손가락은 쫙 펼치고
있다. 오른손은 주먹을 쥐고 어깨
위로 들어 올렸는데, 금방이라도
칠 것 같은 모습이며, 근육은 단단
하고 힘이 넘친다. 조각가는 동작
과 표정을 통하여, 역사의 몸속에
담겨 있는 무궁무진한 힘을 표현해
냈다.

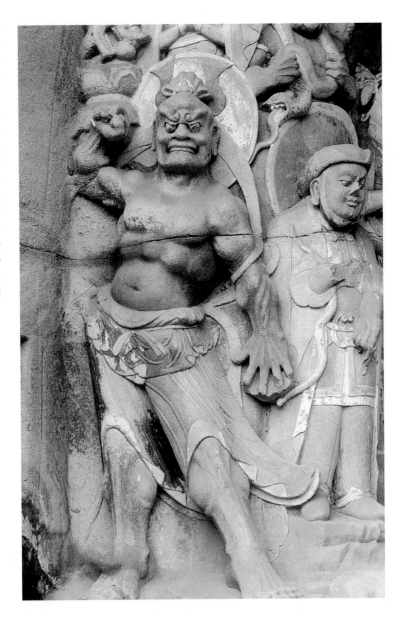

에는, 그 밖에 패식과 목걸이를 착용한 두 보살과 몸에 가사(袈裟)를
착용하고 있는 지장보살상이 있는데, 이것들은 용문의 서방정토변상
이 변화 발전한 형식이다. 지장보살은 서방정토변 안에 출현하는데,
이는 성당(盛唐)과 중당(中唐) 시기에 민간에서 지장(地藏) 신앙이 유
행했음을 반영하고 있다.

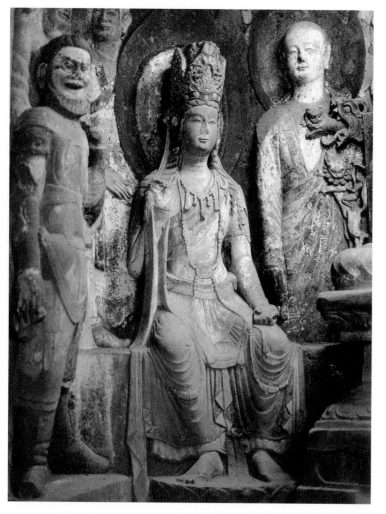

포강(蒲江) 비선각(飛仙閣) 제9호 미륵불굴(彌勒佛窟)의 관음(觀音)

성당(盛唐) 무주(武周) 시기

높이 140cm

포강 비선각 제9굴

비선각(飛仙閣)의 마애조상(磨崖造像)은 포강현(蒲江縣) 서남쪽 10km 지점의 임우향(霖雨鄕) 선각촌(仙閣村)에 있는데, 모두 92개의 감실이 있다. 그곳에는 조상 777존(尊)이 있다. 조상의 표제에는 영창(永昌) 원년(689년)·개원(開元) 28년(740년)·천보(天寶) 9년(750년) 등의 연대가 기록되어 있으며, 가장 큰 불상의 높이는 6m이다.

제9굴은 미륵불굴(彌勒佛窟)로, 굴의 높이와 너비와 깊이가 모두 270cm이다. 주존은 미륵불이며, 왼쪽은 대세지보살(大勢至菩薩)이고, 오른쪽은 관음보살로 되어 있다. 관음은 머리에 높은 관을 쓰고 있고, 보증(寶繒)은 아래로 어깨까지 늘어져 있으며, 왼손은 무릎 위에 두었고, 오른손은 위로 들어 올렸다. 목에는 영락(瓔珞)으로 장식하였으며, 아래에는 긴 치마를 입었고, 발은 연대(蓮臺)를 밟고 있다. 몸가짐과 자태는 온화하고 점잖으며 단아하면서도 장엄하다.

황소(黃巢) : 820~884년. 당나라 말기에 농민 봉기를 일으킨 우두머리로, 그의 인격이 매력 있고 뛰어난 담력과 식견을 갖추었기 때문에, 마침내 왕선지(王仙芝)를 대신하여 그 농민 봉기에서 최고 우두머리가 되었다. 그의 영도하에 농민 봉기는 부패한 당(唐) 왕조를 무너뜨리고, 당나라 말기의 군벌이 할거하며 혼전을 거듭하던 암흑사회의 몰락 국면을 타파하였다.

번진(藩鎭) : 당(唐)·오대(五代)·송(宋) 초기까지, 중앙에서 절도사(節度使)를 파견하여 지방을 통치하던 지배체제를 유지했는데, 지방을 통치하던 절도사들을 가리킨다.

만당 시기의 여러 황제들은 대부분 불교를 믿었지만, 특히 의종(懿宗)이 심했다. 그러나 결국 국력이 쇠약해지고, 황소(黃巢)가 난을 일으키고, 번진(藩鎭)이 할거하게 되어, 불교 세력은 쇠퇴했다. 희종(僖宗)과 소종(昭宗) 같은 말기의 황제들은 비록 승려들을 소집하여 불법(佛法)을 논하긴 했으나, 단지 선례에 따라 관행적으로 진행하는 데 불과했다. 불교의 조상(造像) 활동은 고작 중원(中原)에서 멀리 떨어진 서촉(西蜀)·강남(江南)·하서(河西) 등 일부 지역들에서만 간간이 진행되었다.

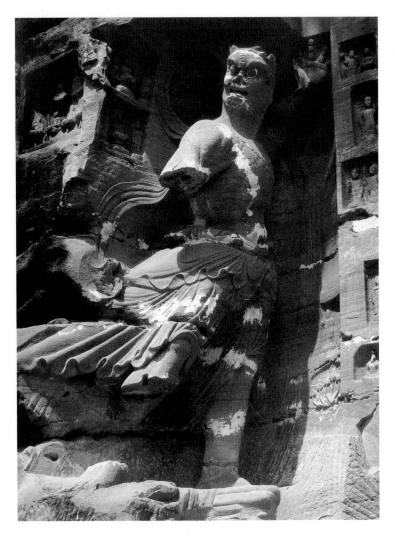

간등산(看燈山)의 마애조상(磨崖
造像)은 사천성 성도시(成都市) 포강
현(蒲江縣) 조양향(朝陽鄉) 첨봉촌(尖
峰村)의 간등산에 있는데, 총 13개
의 감실이 있으며, 조상은 285존(尊)
이 있다. 기록에 따르면, 당나라 함
통(咸通) 연간에 노공수(魯公輸)가
만들었다고 전해진다.

대불굴(大佛窟)에는 조상 138존이
있으며, 주불은 미륵불이다. 소감
(小龕)의 조상들은 당나라 함통 6년
(865년)·함통 7년(866년)·함통 10년(869
년)·함통 13년(872년)에 만들었다는
표제가 기록되어 있다. 굴 문의 좌·
우측에는 각각 역사(力士)가 하나씩
있는데, 이것은 오른쪽에 있는 역
사로, 높이가 3.10m이다. 상체는 벗
고 있으며, 목에는 영락을 착용하
고 있고, 하체에는 전투복을 입었는
데, 천의(天衣)와 전투복이 바람을
맞아 흩날리고 있다. 왼팔을 힘 있
게 들어 올렸으며, 손가락은 쫙 펼
쳤고, 두 눈은 동그랗게 뜬 채, 분노
하여 금방이라도 칠 것 같은 형상이
다. 가슴 부분의 근육이 튀어나와
있어, 비록 오른팔과 오른쪽 종아리
는 훼손되어 없어졌으나, 웅장한 기
개는 여전히 남아 있다.

원시천존(元始天尊) : 도교(道教) 최고
의 신인 천보군(天寶君)·영보군(靈寶
君)·신보군(神寶君)을 일컫는다.

천사도(天師道) : 오두미교(五斗米教)
라고도 하며, 치병(治病)을 위주로 하
는 민간 신앙으로, 도교의 원류(源流)
이다. 사천의 곡명산(鵠鳴山)에서 장생
(長生)의 도를 닦은 장도릉(張道陵)이
그의 가르침을 받는 사람들에게 다섯
말[五斗]의 쌀[米]을 내도록 한 데에서
유래한 이름이다.

산서 태원(太原)의 용산 석굴에는 두 개의 굴 안에 도교(道教) 조
상들이 현존하고 있다. 제4굴의 주존(主尊)은 원시천존(元始天尊)으로
금강좌 위에 가부좌를 틀고 있으며, 옆에는 협시 둘이 연대(蓮臺) 위
에 서 있는데, 조각 기법이 능숙하며, 성당(盛唐) 시기의 풍격을 지니
고 있다. 사천(四川) 지역은 천사도(天師道)의 장도릉(張道陵)이 처음으
로 도교를 창시한 곳으로, 도교의 세력이 줄곧 매우 컸던 지역이다.
당대(唐代)의 도교를 숭상하는 정책으로 인해 사천 지역의 도교 조상

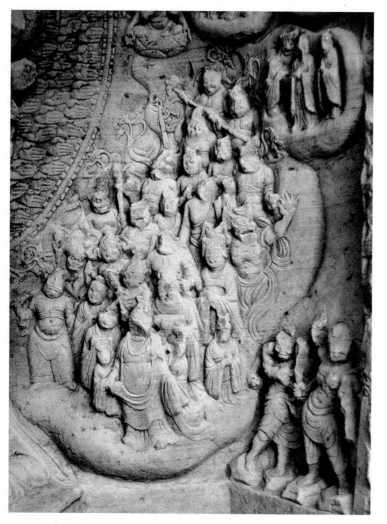

단릉(丹稜) 정산(鄭山)의 제64호 천수관음감(千手觀音龕)

盛唐

감실의 높이 125cm, 너비 120cm, 깊이 90cm

단릉 정산의 제64호 감

단릉(丹稜)의 유취(劉嘴)와 정산(鄭山)에 모두 천수관음감(千手觀音龕)이 있는데, 성당(盛唐) 시기에 조각한 것으로, 형식과 구조는 대체로 서로 같다.

유취의 불교 석굴은 모두 61개의 감실들로 구성되어 있고, 그곳에 있는 조상(造像)들은 천여 존(尊)이 넘는다. 석굴의 왼쪽에는 원래 만불사(萬佛寺) 한 채가 있었다. 제45호 천수관음감은 감실의 높이가 98cm이고, 너비는 97cm이며, 깊이는 52cm이다. 관음은 허리가 잘록한 연대 위에 가부좌를 틀고 있다. 후벽(後壁)의 양쪽 가장자리와 좌우의 벽에는 각각 10조(組)의 부조(浮彫)들이 대칭으로 배열되어 있는데, 관음도 있고, 보살도 있으며, 제천신승(諸天神僧) 및 공양인 등 각종 인물들이 조각되어 있다. 주존의 양쪽에 있는 여의륜관음(如意輪觀音)은 반가부좌(半跏趺坐)를 하고 연대 위에 앉아 있는데, 그 형태가 매우 편안하고 자유로워 보인다. 오른쪽 벽에는 새에 올라타 있는 무리와 짐승 위에 올라타 있는 무리들이, 왼쪽 벽에는 소를 타고 있는 무리와 코끼리를 타고 있는 무리 등 4조(組)의 무리들이 매우 생동감 있게 조각되어 있다. 그 중 짐승을 타고 있는 보살은 품속에 한 어린아이를 안고 있는데, 귀자모(鬼子母)인 듯하다.

정산의 불교 석굴에는 총 67개의 굴들이 있으며, 이곳에 있는 조상들은 천여 존이나 된다. 석굴의 왼쪽에는 원래 천불사(千佛寺) 한 채가 있었다. 이 그림은 정산 제64호 천 ▶▶

(造像) 활동은 다른 지역들에 비해 흥성했는데, 노조린(盧照隣)은 〈옥진관여군비(玉眞觀黎君碑)〉에서 이렇게 기술하고 있다. "광한현 집령관(集靈觀)에는 크고 작은 천존진인 석상들이 만여 구(軀)나 있다.[廣漢縣集靈觀有天尊眞人石像大小萬餘軀.]" 면양(綿陽) 서산관(西山觀)의 도교 마애조상(磨崖造像)은 수나라 때부터 당나라가 들어설 때까지 상(像)을 만드는 활동이 이어지며 끊이지 않았는데, 현존하는 조상들에 새겨진 명문들로는 당나라 정관(貞觀) 21년(647년)·인덕(麟德) 2년(665

수관음감의 왼쪽 벽에 부조로 새겨진 여러 호법신(護法神)들로, 모두 25존이다. 표정과 자태가 각기 다르다.

귀자모(鬼子母) : 귀자모는 본래 흉악하고 잔인한 귀신으로, 자식이 천 명이나 되었으며, 이 자식들을 몹시 사랑하였다. 그러나 귀자모는 항상 남의 자식을 잡아먹어 세상의 모든 부모들이 무서워했다. 어느 날 석가모니는 그의 막내아들을 데려다 감추어 두었다. 그러자 귀자모는 천 명이나 되는 자식 중에서 단 한 명을 잃었는데도 몹시 괴로워하며 슬퍼 날뛰었다. 그리하여 귀자모는 자신의 잘못을 참회하고 부처의 제자가 되었다고 한다. 환희모(歡喜母) 또는 애자모(愛子母)라고도 한다.

년)·개원(開元) 17년(729년)·함통(咸通) 12년(871년) 등이 있으며, 옥녀천노군감(玉女天老君龕)과 옥녀진인감(玉女眞人龕)이 그 중에서도 비교적 완정하게 보존되어 있는 조상들이다. 안악(安岳)의 현묘관(玄妙觀) 제6호 감(龕)은 개원(開元) 18년에 개착되었는데, 그 조상은 같은 시기의 불교 풍격과 일치한다. 제11호 노군감(老君龕)은 너비가 2.50m로, 주존은 가부좌를 틀고 있고, 앞에는 다리가 세 개인 좁은 팔걸이[夾軾]가 놓여 있으며, 양 옆에는 네 명의 협시들이 있다. 또 감실의 바깥에는 호법신상(護法神像)이 조각되어 있는데, 협시 여관(女官)은 높은 관을 썼고, 긴 치마를 끌고 있으며, 복숭아 모양의 두광(頭光)이 있어, 일반적인 협시보살과 별반 차이가 없다. 사천 검각(劍閣)의 학명산(鶴鳴山)에는 조상이 있는 다섯 개의 감실이 현존하는데, 제3·4호의 두 감실에는 장생보명천존(長生保命天尊)의 입상(立像)이 완벽하게 보존되어 있으며, 제4호 감실의 천존은 전체 높이가 2.10m이고, 머리에는 관을 쓰고 상투를 높게 틀었으며, 두 손은 아래로 늘어트린 채 오른손에는 마니주(摩尼珠)를 쥐고 있다, 이는 당나라 대중(大中) 11년(857년)에 조각하여 완공한 것으로, 도교 상(像)들 중에서도 비교적 창의성이 담겨 있는 작품이다. 인수(仁壽)의 우각채(牛角寨)에 있는 당대의 마애조상은 원시천존과 석가모니 등을 하나의 감실에 함께 조성하였는데, 지금까지 유(儒)·불(佛)·도(道) 삼교(三敎) 조상(造像)들이 함께 있는 최초의 사례이다.

　불교와 도교의 조상은 남·북조 시대에 급속한 발전을 겪은 이후로, 중국인들의 심미 의식과 취향에 부합되는 불상의 풍격과 조형 체계를 형성함으로써, 수·당 시기의 불교 조상과 도교 조상들이 번영기에 진입할 수 있는 선결 조건을 이루어주었다. '이대[二戴－대규(戴逵)와 대옹(戴顒) 부자]의 상 만드는 방법[象制]'과 장가양(張家樣－392쪽 참조)·조가양(曹家樣－365쪽 참조)의 양식은 한편으로 수많은 상장(相匠)

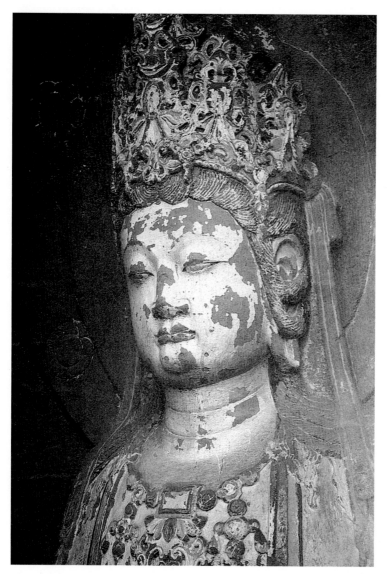

안악(安岳) 천불애(千佛崖) 제56굴의 보살

唐

상(像)의 높이 360cm

안악 천불애 제56굴의 왼쪽

안악(安岳) 천불애(千佛崖)는 안악의 서쪽 교외 2.5km 지점의 대운산(大雲山) 산허리 부분에 위치하며, 수나라 개황(開皇) 연간에 이곳에 절을 세우고 감실을 만드는 작업을 시작했다. 조상(造像)들이 있는 구간은 길이가 705m에 달하며, 감굴(龕窟)은 105개, 조상은 3061존(尊)이다.

제56굴의 주존 왼쪽에 있는 보살은 머리에 높은 관을 쓰고 있고, 보증(寶繒)이 어깨에 늘어져 있으며, 몸에는 영락을 착용하고 있다. 얼굴은 풍만하며, 이목구비가 깔끔하고 빼어나, 단정하면서도 화려하고 우아하다.

과 공인들이 본받으며 풍부해졌을 뿐 아니라, 동시에 또한 새로 전해져 온 불상 양식과 서로 융합되어, 점차 '수골청상(秀骨淸像-186쪽 참조)'의 조형 풍모를 벗어났으며, 또한 단정하면서도 풍만한 상(像)의 풍격을 띠게 되었다. 당나라의 태평성세 시기에는 풍만한 턱의 아름다움을 숭상하였는데, 불교와 도교의 조상들도 시대의 분위기에 따라 변화하여, 더욱 두드러지게 세속적인 것을 본받는 추세로 나아갔다. 상

장(相匠)이라 불렸던 한백통(韓伯通)·묘수(妙手)였던 송법지(宋法智)·소성(塑聖)이라 불렸던 양혜지(楊惠之)가 위로는 옛날의 방법들을 계승하고, 아래로는 자연을 본받아, 사실(寫實)과 이상(理想)·자연과 창조를 완미하게 통일해 냈으며, 그리하여 소조(塑造)의 법(法)으로 하여금 최고의 경지에 이르게 하였다. 용문(龍門) 봉선사(奉先寺)의 온화함과 풍요로움이 느껴지는 부처와 보살·돈황 막고굴의 조형이 우아하고 아름다운 채색 소조[彩塑]·낙산(樂山)의 매우 크고 웅장한 체구의 능운대불(凌雲大佛) 등등은 모두 당(唐) 제국(帝國)의 전성기 분위기를 체현해내지 않은 것이 없다.

|제4절|

불교 채색 이소(泥塑)

지역 문화 및 사회 사조의 영향을 받아 북조(北朝)의 불교 신앙은 특별히 사원 건립·조상(造像) 활동·공덕(功德) 수양·업보(業報)에 대한 담론 등을 중시함으로써, 점차 남조(南朝)의 불교가 의리(義理-이치)를 중시하고 현학(玄學)에 대해 탐구하고자 했던 풍조와는 서로 다른 길을 걷게 되었다. 사원을 건축하고 굴을 뚫어 상(像)을 조성하는 수량과 규모도 모두 남조가 따라가지 못하게 되었다. 수(隋)·당(唐) 시기 이후로도 양경(兩京)과 서촉(西蜀) 지역에 계속 대규모로 사원을 축조하였다. 지금 볼 수 있는 북방불교(北方佛敎)의 유적들로는, 석굴과 사원의 숫자가 유독 많으며, 특히 서쪽은 신강(新疆) 지역에서 시작하여, 동쪽으로 산동과 요녕에 이르는 석굴군(石窟群)에는 대량의 진귀한 예술품들이 남아 있다. 그 중에서도 불교 채색 이소(泥塑-진흙 소조)는 1700여 년간 끊임없이 발전하는 계열을 형성하였다.

서역(西域)의 선선(鄯善)·소륵(疏勒)·쿠차[龜玆] 및 양주(涼州) 등의 지역들은, 지역의 특수한 조건으로 인해 불교 채색 소조 방면에서 일찍부터 커다란 발전을 거두었다. 선선의 원래 이름은 누란(樓蘭)으로, 한(漢)나라 원봉(元封) 3년(기원전 108년)에 누란은 처음으로 한나라 조정과 군신 관계를 맺게 되었다. 원봉(元鳳) 4년(기원전 77년)에 위지도기(尉遲屠耆)를 왕으로 옹립한 뒤, 비로소 국명을 선선(鄯善)으로 바꾸었다. 수도인 우니(扜泥)는 지금의 약강현(若羌縣)으로, 위지도기 왕은 한나라에게 둔전(屯田)인 이순성(伊循城)에 장수를 파견해줄 것

현학(玄學) : 현학이란 『노자(老子)』·『장자(莊子)』·『주역(周易)』에 대해 연구하고 해설하는 학문을 가리킨다. 위(魏)·진(晉) 시기에 탄생하여 당시의 주요 철학 사조가 되었다. 도가(道家)와 유가(儒家)가 융합하여 출현한 일종의 철학·문화 사조를 말한다.

소륵(疏勒) : 카슈가르(Kashgar) 혹은 카스[喀什]라고도 한다. 중국 신강(新疆) 위구르자치구 서쪽에 있는 도시로, 서한(西漢) 시기에 소륵국은 그다지 강한 국가가 아니었다. 2세기 무렵부터 쿠샨 왕조의 왕 카니슈카가 불교를 널리 수용하도록 했다. 인도·유럽 계통의 사람들이 모여서 살았으며, 9~10세기 동안에는 기존의 언어가 더욱 발전하면서, 현재 위구르족의 문화를 이룩하게 되었다.

을 요구하였으며, 그 후에 다시 도위(都尉-君의 장관에 해당)를 설치하였다.[이에 한나라는 한 명의 사마(司馬-병부상서에 해당)와 40명의 관리를 파견하였다-역자] 선선은 불교가 성행하였는데, 바로 이 지역은 한나라 때 정치·군사의 요충지였던 곳으로, 일찍이 불교 사원의 유적이 발견되었으며, 유적에는 소상(塑像)과 벽화 조각들이 드문드문 남아 있다. 미란(米蘭)에 있는 한 불교 사원 유적[마크 오럴 스타인은 미란 제2호 유적으로 정했다]에서 일찍이 대형 이소 작품들이 발견된 적이 있다. 이 훼손된 불교 사원은 장방형으로 지어졌고, 그 바깥에 두꺼운 벽이 둘러싸고 있는 형태였다. 외벽과 내실 사이에는 굉장히 넓은 주랑(走廊-복도·회랑)이 있었다. 가운데 부분은 원래 2층 구조의 건축물이 있었던 듯한데, 위층은 이미 훼손되어 없다. 아래층 주변에는 불감들이 쭉 늘어서 있는데, 두 감실 사이마다 모두 부조로 된 반원주(半圓柱)가 있으며, 원주의 윗부분은 소용돌이 모양[卷渦形]이고, 그 아래에는 두 개의 주춧돌이 있다. 감(龕) 안에는 실제 신체 크기의 깨진 소조 작품들 몇 구가 있다. 불감의 맞은편 담장 바깥쪽에 있는 복도에는 여섯 존의 가부좌를 튼 대불(大佛)들이 배열되어 있다. 불상의 머리 높이는 0.9m[머리 부분은 모두 땅에 떨어져 있다]이고, 무릎 부분의 너비는 약 2.1m 정도이다. 가부좌를 틀고 앉아 있는 대상의 바닥 부분에서, 예전에 범문(梵文)으로 된 패엽서(貝葉書) 조각들을 발견한 적이 있다. 그것이 만들어진 연대는 적어도 기원전 4세기 이전으로 추정된다. 이것이 신강 지역에서 발견된 가장 이른 시기의 이소(泥塑) 유물이다.

카슈가르[疏勒]·쿠차[龜玆]는 한대에 비로소 중원 지역과 밀접한 관계를 갖게 되었다. 한나라 선제(宣帝) 원강(元康) 원년(기원전 65년)에 쿠차의 왕인 강빈(絳賓) 내외가 수도 장안을 방문하자, 선제는 그들에게 작위를 하사하였고, 아울러 거마(車馬)·기고(旗鼓)·악단 수십 명·

마크 오럴 스타인(Mark Aurel Stein) : 1862~1943년. 헝가리 출생의 유태인으로, 후에 영국 국적을 취득하였다. 고고학자로서, 1900년부터 네 차례에 걸쳐 중국 서북 지역을 탐사하였으며, 돈황의 수많은 유물들을 불법으로 약탈해갔다.

패엽서(貝葉書) : 파트라(pattra)라고 하며, 패다라(貝多羅) 나무의 잎사귀에 경전 등을 새긴 뒤, 가는 줄에 꿰어서 만든다.

화려한 비단들과 진귀한 보물들을 엄청나게 증정하였다. 1년 후에 후한 증정품들을 자신들의 고국으로 보내고 귀국하였다. 강빈이 쿠차에 돌아간 이후에 궁실과 제도들을 모두 한나라 황실을 그대로 모방하여 바꾸었다. 그의 아들인 승덕(丞德)은 한나라 성제(成帝)와 애제(哀帝) 때에도 변함없이 중원 지역과의 왕래를 더욱 긴밀하게 유지하였다. 한나라 신작(神爵) 2년(기원전 60년)에 안원후(安遠侯) 정길(鄭吉)이 서역(西域) 도호(都護)가 되었는데, 쿠차의 오루성(烏壘城)에 도호의 관청을 설치하였다. 동한(東漢) 영평(永平) 16년(73년) 이후부터 반초(班超)가 군대를 이끌고 서역을 수비하였으며, 카슈가르와 쿠차는 한나라 조정과 여전히 밀접한 관계를 유지하였다. 동한 영평 18년에 반초는 무기교위(戊己校尉)인 경공(耿恭)과 함께 흉노를 공격하여 서역의 형세를 안정시켰다. 동한 건초(建初) 3년(78년) 이후에 반초는 차례로 야르칸트[沙車]와 쿠차·카라샤르[焉耆-옌치]에서 일어난 반란을 평정하였다. 동한 영원(永元) 3년(91년)에 반초는 도호부를 타칸성[它干城]으로 옮기고, 쿠차의 시자(侍子)였던 백패(白覇)를 왕으로 세웠다. 한나라에서 위(魏)나라로 넘어가는 시기에 쿠차는 야르칸트와 흉노에게 연달아 합병되었으나, 위(魏)·진(晉) 시기에 이르러서 중원과의 교류는 다시 더욱 빈번해졌다. 중원 지역과의 밀접한 관계는 카슈가르와 쿠차 문화에 여러 가지 성취를 가져다주었는데, 예를 들면 음악과 불교학 등등의 방면에서 이룩한 성취는 신속하게 중원 지역으로 유입되었고, 카슈가르와 쿠차의 문화도 또한 중원 지역의 영향을 매우 크게 받았다.

카슈가르와 쿠차의 불교는 비교적 일찍이 흥성하였다. 카슈가르의 왕이었던 신반(臣槃)은 원래 앞 왕인 안국(安國)의 삼촌으로, 죄를 지었기 때문에 월지[月氏]에 볼모로 잡혀갔었는데, 월지의 왕인 카니슈카[迦膩色迦]는 그를 대단히 총애하여, 그를 위해 세 곳에 가람(伽

도호(都護) : 전한(前漢)의 선제(宣帝) 때부터 당대(唐代)까지, 변경(邊境)의 여러 번족(蕃族)들을 위무(慰撫)하거나 정벌(征伐)의 업무를 담당하던 관직명.

반초(班超) : 32~102년. 자는 중승(仲升)이며, 동한(東漢)의 저명한 군인이자 외교관이었다. 유명한 사학자인 반표(班彪)의 막내 아들이며, 그의 큰형이 반고(班固)이고, 그의 누이인 반소(班昭)도 역시 저명한 사학자였다.

시자(侍子) : 옛날에 중국에서는 속국의 왕이나 제후의 아들을 조정에 볼모로 보내어 천자 옆에서 보좌하고 문화를 배우게 하였는데, 이때 조정에 와 있는 아들을 시자라고 했다.

藍)을 지어주고, 하절기와 동절기에 거처를 옮기도록 하였다. 이를 통해 신반이 월지에 머무를 당시에도 이미 불교를 믿고 있었다는 것을 알 수 있으며, 카슈가르에 돌아와서 왕이 되었을 때에도 여전히 "마음속에 고향을 두고 있으니, 비록 산과 강으로 막혀 있지만, 공양을 그치지 않으리라[心存故居, 雖阻山川, 不替供養]"라고 말할 정도였다. 쿠차와 카슈가르의 교류는 빈번했고, 신앙도 또한 서로 같았는데, 쿠차에 처음으로 불법이 전해진 것도 대체적으로 이 시기였다.

쿠차 지역의 불교는 위·진 시기에 이미 상당 수준 발달해 있었기에, 왕족과 귀족들 사이에서 불경을 암송하고 학습하는 것은 비교적 보편화되어 있었다. 당시에 쿠차는 "세속에 성곽이 있는데, 그 성은 3중으로 되어 있고, 그 안에 불탑과 사찰이 천 곳이나 있다[俗有城郭, 其城三重, 中有佛塔廟千所]"라고 할 정도였다.[『진서(晉書)』·「사이전(四夷傳)」] 성 안에 사원이 즐비했을 뿐만 아니라, 왕궁 안에도 불상들을 설치하였다. 쿠차와 카슈가르에서 불교의 흥성은, 직접적으로 불교 예술의 발전을 촉진시켰는데, 오늘날 잔존해 있는 사원 유적들을 통하여 또한 대략적으로 당시 불교 예술이 어떤 면모를 지니고 있었는지 알 수 있다.

카슈가르 국경 내에 있는 불교 사원 유적들 중 이미 발견된 것으로는, 툼스크 쉐리(Tumshuq Shehri) 고성(古城)의 불교 사원이 있다. 고성은 빠추[巴楚]현의 성에서 북쪽으로 75km 떨어진 레이러[壘勒] 산 위에 있고, 성의 남쪽 산의 바위 아래로 1km 떨어진 곳에 매우 큰 규모의 사원 폐허가 있다. 고성 안에서는 북조(北朝) 시기와 성당(盛唐) 시기의 불교 사원 유적이 각각 한 곳씩 발견되었다. 북조 시기의 유적에서는 쿠차 문자로 된 목간(木簡), 그리고 쌓여 있는 오수전(五銖錢)과 전륜오수전(剪輪五銖錢)들이 발견되었고, 지면에서는 수많은 이소(泥塑) 불상 조각과 작은 불상 머리들이 있었다. 그 중 완정한 형태

오수전(五銖錢) : 전한(前漢) 시기의 무제(武帝) 때 사용하던 동전으로, 무게가 5수[銖-1수는 한 냥(兩)의 1/24에 해당]이며, 둥근 형체에 네모난 구멍이 뚫려 있으며, '五銖'라는 글자가 새겨져 있다.

전륜오수전(剪輪五銖錢) : 구리를 절취하기 위하여 테두리를 잘라낸 엽전으로, 후한 시기의 오수전에서 많이 보인다. 가장자리를 잘라냈다고 하여 '전변오수(剪邊五銖)'라고도 한다.

를 갖춘 작은 불상 머리는 붉은색 진흙을 이용하여 주형(鑄型-틀)으로 찍어 만들[模印]었는데, 높이는 9cm이며, 정수리 부분에 작게 상투를 틀고 있고, 머리카락은 물결무늬[波狀紋]로 만들었다. 이마는 넓고, 얼굴은 타원형이며, 코는 오뚝하고, 눈썹은 가늘며, 입은 작고, 형태가 예스럽고 소박한데, 이는 그 지역의 초기 불교 예술품이다. 그 밖에 동자형(童子型)으로 만들어진 석회질 주형(鑄型)이 하나 있는데, 둥근 얼굴에 짧은 머리를 하고 있으며, 머리카락은 귀뿌리에 가지런하게 맞춰져 있다. 이것은 불상을 제작할 때 사용하던 모형(거푸집)이다. 독일 베를린박물관에 소장되어 있는 목조 좌불(坐佛)은 높이가 160cm로, 불상의 상투 부분이 비교적 크고, 곧은 코에 눈이 깊으며, 얼굴의 형태는 깔끔하고 준수하다. 가사(袈裟)의 옷깃 둘레 부분과 아래로 늘어뜨린 곳에 약간의 주름을 조각해 놓았을 뿐, 그 나머지 부분에는 어떤 조각 장식도 가하지 않아 통일감이 매우 강하다. 그 풍격이 돈황 제259굴 불상의 조형과 매우 유사하며, 6세기경에 제작된 유물이다. 이 박물관에 소장되어 있는 또 다른 목조 불두상(佛頭像)은, 육계(肉髻) 부분을 나선(螺線) 형태의 곱슬머리로 조각하여 장식했으며, 얼굴은 포동포동하고 둥글며, 눈썹 사이에 백호(白豪)를 만들었고, 넓은 눈썹에 눈은 풀려 있으며, 코는 높고 입술은 얇은데, 불상을 다 조각하고 나서 금색으로 칠하였다. 이 두 불상은 모두 신강(新疆)의 빠추에서 출토되었으며, 원래의 것은 사원 안에 모셔두었던 것임이 분명하다.

백호(白豪) : 부처의 32상(像) 가운데 하나로, 양쪽 눈썹 사이에 난 길고 흰 털을 말하는데, 이것이 오른쪽으로 돌아 세상을 비추는 빛을 발한다고 한다.

쿠차의 불교 사원 유적들 가운데 규모가 비교적 큰 것이 두 곳 있는데, 하나는 쿠차에서 서남쪽으로 약 25km 떨어진 곳에 위치한다. 사원 유적은 위간하(渭干河)의 동서 양쪽 기슭에 자리잡고 있어, 동사(東寺)와 서사(西寺)로 나누어 지었다. 유적지 안에서 발견된 불전(佛殿)과 사탑 건축물들에서는 또한 당나라 이전의 기명(器皿) 및 불상

카라샤르[焉耆-옌치]의 불교 사원에서
출토된 여자 공양인 두상(頭像)

北朝

이소(泥塑)

잔고(殘高) 8.5cm

1957년 신강(新疆) 카라샤르 시크신[錫克
沁]의 사원 유적지에서 출토.

신강 위구르자치구박물관 소장

시크신[錫克沁]의 불교 사원 유적
에서 출토된 이소(泥塑)로, 이 작품
은 단지 머리 부분만 남아 있다. 땋
은 머리는 위가 평평하게 상투를
틀어 올렸으며, 얼굴은 포동포동하
고, 눈썹은 가늘고 길며, 눈과 얼굴
부분이 매우 사실적으로 표현되어
있다. 코는 오똑하게 쭉 뻗었고, 입
술은 얇고 입은 작다. 그 형상이 순
수하고 깨끗하면서도 정성스러워
보이는 것이, 그 지역 민족 소녀들
의 특징을 지니고 있다.

폴 펠리엇(Paul Pelliot) : 1878~1945
년. 세계적으로 유명한 프랑스의 중
국학자로, 파리대학에서 중국학을 공
부했으며, 이후 동양 각국의 언어 역
사를 전공했다.

잔편들이 채집되었다. 다른 하나는 쿠차성에서 북쪽으로 약 20km
떨어진 수바쉬[蘇巴什, Subhash] 유적으로, 유적의 중심에는 탑이 있으
며, 그 주위로 약간의 불당과 불굴(佛窟)들이 둘러싸고 있었다. 이외
에 하서 유적 남쪽에 고성(古城)이 하나 있는데, 건축물의 배치가 여
전히 불탑을 중심으로 주위에 건축물들을 배치하였다. 발굴 작업을
거치면서 상당한 수량의 동한(東漢) 시기의 오수전(五銖錢)과 당대(唐
代)의 동전, 그리고 조각상의 일부분 및 벽화 잔편들을 발견하였다.
폴 펠리엇이 도굴해간 수바쉬 유적 벽화들 중 도상이 비교적 완정한
형태를 갖춘 불전고사화(佛傳故事畫)가 있는데, 제재와 풍격이 키질
[克孜爾]의 천불동 제118굴에 있는 〈오락태자도(娛樂太子圖)〉와 서로

유사하며, 인물의 형상과 표현 기법이 모두 전형적인 쿠차 불교 예술의 특징을 지니고 있다.

쿠차의 불교 예술 유적들로는 수바쉬 등 불교 사원 옛터 외에도 대량의 석굴 사원들이 남아 있다. 쿠차의 석굴은 쿠처[庫車]와 배성(拜城) 두 지역에 분포되어 있는데, 고대 쿠차의 왕성이 쿠처에 있었고, 그 주변에 쿰트라[庫木吐喇, Kumutura]·키질카하[克孜爾尕哈, Kizil Kargha]·마짜바하[瑪扎伯哈, Mazabaha]·심심[森木塞姆, Simsim] 등의 석굴들이 있다. 배성에는 키질[克孜爾, Kizil]·타이타르[台台爾, Taitar]와 웬바시[溫巴什, Wenbashi] 등의 석굴들이 있다. 이런 석굴들은 건축·조소·벽화가 한데 융합되어 있는데, 동굴의 형제(形制)와 조상(造像)의 제재·예술 풍격 등 여러 방면에서 모두 쿠차 지역의 불교 예술이 가진 독특한 면모를 잘 반영하고 있다. 독일의 베를린에 있는 인도미술관에는, 이 지역에서 출토된 대량의 채색 소조 작품들이 소장되어 있는데, 그 중에는 부처·보살·제자·천인(天人)·역사(力士)·공양인(供養人) 등 여러 부류의 형상들이 있다. 인물 조형은 그 지역 민족의 특징을 띠고 있는데, 무사(武士)의 복식을 통하여 중원 지역과 밀접한 관계를 유지하고 있었다는 것을 알 수 있다. 이런 채색 소조들은 쿠차의 불교 조상이 매우 높은 수준에 도달해 있었음을 나타내준다.

키질의 석굴들 중에는 이미 번호가 매겨진 것이 236개가 있는데, 동굴들은 동서 방향으로 약 1.5km 정도의 모래 절벽에 펼쳐져 있으며, 소그드[蘇格特] 계곡을 경계로 하여, 동서 양 구역으로 구분된다. 계곡의 동쪽 지역은 후산(後山)을 포괄하며, 110여 개가 있고, 서쪽 지역에는 120여 개가 있다. 소그드 계곡 서부의 제10굴 산 정상에는 사원 유적이 하나 있고, 계곡 동쪽 지역의 후산 제220굴에도 사원 유적이 하나 있다. 75개의 동굴에는 벽화가 비교적 많이 보존되어 있다. 많은 굴들에 쿠차 문자로 표제(標題)가 씌어 있으며, 일부의 굴

용도(甬道) : 건물이나 묘에서 주요 건축물로 통하는 길을 일컫는 말.

육중두사형(六重斗四形) : 아래에서 위로 점점 축소시켜가면서 사각형을 엇갈리게 쌓은 모양을 두사형이라 하는데, 이것이 6층으로 된 것을 가리킨다.

들에는 소상(塑像)들이 잔존해 있다. 키질 석굴의 제작 형태는 다음과 같은 세 종류로 나눌 수 있다. 첫째는 승려들이 기거하는 승방의 형태로, 평면은 방형(方形)으로 만들어져 있으며, 옆에는 용도(甬道)가 실외까지 나 있다. 둘째는 방형굴(方形窟)로, 굴 천장은 육중두사형(六重斗四形)과 궁륭형의 변화가 있으며, 네 벽에는 감실을 뚫지 않았고, 벽화 및 천장 부분에 채색화를 많이 그려놓았다. 셋째는 키질 석굴에서 중요한 위치를 차지하는 것이 전실(前室)과 후실(後室)을 나눈 것이며, 그 지역의 특색이 잘 나타나 있는 장방형의 굴인데, 모두 59개가 있다. 이와 같이 전실과 후실을 나눈 동굴의 경우, 전실은 권정(券頂-아치형 천장)으로 되어 있으며, 전실의 뒷부분에 찰심[刹心 : 중심주(中心柱)]과 결합된 중간 벽[間壁]이 있어, 전·후실을 나누어놓고 있다. 중간 벽의 신도(信道-통로)와 중심주는 '우선(右旋-오른쪽으로 돎)' 의식을 진행해나갈 수 있는 신도(信道)를 형성하고 있다. 이것은 쿠차 지역에서만 나타나는 특유의 동굴 양식으로, 이를 일러 '쿠차형 굴[龜玆型窟]'이라고 부른다.

쿠차형 굴은 전실이 높고 넓으며, 정벽에 큰 입불(立佛)을 조각하거나 빚어놓은 대상굴(大像窟)이다. 통계에 의하면, 현존하는 대상굴은 일곱 개가 있는데, 규모가 크고 굴이 만들어진 연대가 비교적 이른 것으로는 제47·48·77굴이 있다. 제47굴의 주실(主室)은 평면 너비가 7.6m이고, 아치형 천장[券栱]의 높이는 18m이다. 암벽에 구멍을 뚫어 관찰할 수 있게 하였고, 입불(立佛)은 원래 흙으로 빚었으며, 높이가 15m 이상 되는 곳에 있었다. 양쪽 벽에 가지런하게 뚫은 구멍 다섯 개가 줄지어 있는 것으로 보아, 원래는 각 벽마다 다섯 열(列)의 채색 이소(泥塑)가 있었다는 것을 알 수 있으며, 아래층에는 입불(立佛) 일곱 구가 있고, 그 위의 네 층은 좌불로 되어 있는데, 모두 일곱 구씩이다. 대상(大像)의 양쪽에는 용도(甬道)가 있어 후실과 서로 통

하며, 용도 옆의 벽에도 각각 보살 소상(塑像) 일곱 구가 있었던 흔적이 있으며, 용도의 천장에는 좌불(坐佛)과 천인(天人)이 그려져 있다. 후실에는 열반대(涅槃臺)가 남아 있는데, 원래 대형 부처의 열반상이 있었을 터이지만, 지금은 불상이 남아 있지 않다. 벽면에 채색으로 그려져 있는 신광(身光)은 작은 입불들로 이루어져 있으며, 신광의 바깥 부분은 거애제자(擧哀弟子-부처의 열반을 슬퍼하는 제자)들로 되어 있다. 제47굴의 조소와 벽화의 배치는 대상굴의 대체적인 면모가 어떠한지 보여주는 대표적인 형태이다. 대상굴은 대입불(大立佛)을 주존(主尊)으로 하며, 양쪽에 십방불(十方佛)을 빚어 놓았고, 벽화도 역시 많은 불상을 그려 넣은 구도로 되어 있다. 이는 중심주(中心柱) 형식의 쿠차형 굴이 불전고사(佛傳故事)와 본생고사(本生故事)를 많이 그려 넣은 정황과 서로 비교하면, 제재(題材)의 내용면에서 차이가 매우 뚜렷하다. 도상(圖像)의 내용도 다른데, 아마도 쿠차 불교와 부파신앙(部派信仰) 간의 차이와 관련이 있는 것 같다. 소승불교(小乘佛教)의 관점에서는 석가가 곧 교주(教主)인데, 석굴 사원 안에 집중적으로 표현된 것도 석가모니의 전세(前世)와 재세(在世)의 여러 가지 사적들이다. 대승불교(大乘佛教)에서는 삼세십방(三世十方)에 무수히 많은 부처가 있다고 여기는데, 이로 인해 불교 사원 안에 대량으로 십방불과 현겁천불(現劫千佛)을 빚거나 그렸다. 제47굴의 C14(방사성 탄소) 측정 연대는 350+60으로, 구마라습(鳩摩羅什)이 쿠차에서 대승불교를 포교했던 연대(359~385년)와 정확히 부합되므로, 대상굴 안의 채색 소조로 만들어진 불상과 그것을 만들 때 모델로 삼은 도본은 아마도 구마라습이 널리 선양하고자 했던 대승불교와 직접적인 관계가 있을 것이다.

쿠차 지역의 석굴군은 일반적으로 모두 대상굴(大像窟)로 만들었다. 쿠처[庫車] 서남쪽의 쿰트라 석굴에도 대상굴이 네 곳 있으며, 서

열반대(涅槃臺) : 원래는 열반한 부처의 시신을 불에 태우는 대(臺)를 가리키는데, 부처 열반상을 모셔놓는 받침대를 말한다.

십방불(十方佛) : 불교에서 전체 우주를 상징하는 열 방향 모두에 각각의 불찰(佛刹)이 있는데, 이 불찰은 곧 십방불의 국토이다. 즉 동쪽의 선덕불(善德佛)·서쪽의 무량명불(無量明佛)·남쪽의 전단덕불(栴檀德佛)·북쪽의 상덕불(相德佛)·동남쪽의 무우덕불(無憂德佛)·서남쪽의 보시불(寶施佛)·서북쪽의 화덕불(華德佛)·동북쪽의 삼승행불(三乘行佛)·위쪽의 광중덕불(廣衆德佛)·아래쪽의 명덕불(明德佛)이다.

부파신앙(部派信仰) : 부파불교(部派佛教)라고도 하며, 석가(釋迦) 입멸(入滅) 후 100년경에 원시 불교가 분열을 거듭하여 20여 개의 교단(教團)으로 갈라진 시대의 불교를 통틀어 이르는 말이다. 이 파들은 아비달마(阿毘達磨)라는 독자적인 불교 신학을 전개하여, 후에 유식(唯識) 사상의 성립에 중요한 역할을 하였으며, 한편 출가(出家)를 본위로 하는 소승(小乘)의 처지로 떨어졌다고 한다.

삼세십방(三世十方) : 불교에서 말하는 일체의 시간과 공간을 가리키는데, 삼세는 과거·현재·미래를 말하며, 십방은 위의 '십방불(十方佛)' 설명을 참조하라.

현겁천불(現劫千佛) : 불교에서 과거·현재·미래의 삼겁(三劫)에 걸쳐 나타난다고 하는 천 존의 부처를 가리킨다. 현겁천불(賢劫千佛)이라고도 하는데, 석가모니는 그 중 네 번째 부처라고 한다.

북쪽의 키질카하 석굴에도 대상굴이 네 곳 있고, 동북쪽의 심심 석굴의 남쪽과 북쪽 벼랑에 각각 대상굴이 두 곳씩 있다. 이런 몇몇 대상굴들에 있는 입불(立佛)들은 높이가 모두 10~15m 정도이다. 대략 4세기 이후부터 큰 입불을 빚어서 만든 것은 이미 쿠차 지역에서는 흔히 볼 수 있다. 당나라의 현장(玄奘)이 7세기 초에 사막을 넘으면서, 쿠차를 지나갈 때 쿠차국을 보았는데, "대성(大城)의 서문 밖, 길의 좌우에는 각각 높이가 모두 90여 척(尺)인 불상들이 서 있었고, 이 불상의 앞쪽에는 5년에 한 번씩 대회가 열리는 곳을 건설했다.[大城西門外, 路左右各有立佛像高九十餘尺, 于此像前建五年一大會處.]"[『대당서역기(大唐西域記)』 권1] 쿠차의 석굴은 대상굴의 축조에 집중되었는데, 규모가 크고 수량이 많은 것은, 총령(蔥嶺)의 동서 방향으로 옛날 쿠차 지역이었던 곳에서만 매우 드물게 보인다. 현존하는 석굴 관련 자료들을 통해 알 수 있듯이, 총령의 동쪽 지역에는 감숙(甘肅)의 병령사(炳靈寺)와 산서(山西)의 운강(雲岡) 석굴의 대형 입불상들이 있는데, 모두 키질의 대상(大像)들보다 약 1세기 정도 늦게 만들어졌으며, 쿠차 불상의 영향을 받았음이 분명하다. 총령의 서쪽, 현재의 아프가니스탄에 속하는 바미얀[巴米揚, Bamyan]의 동서 지역에는 대불(大佛)이 두 개 있는데, 각각의 높이가 38m와 53m로, 굴의 형태와 불상을 만든 기법이 모두 쿠차의 대상불과 유사한 것으로 보아, 두 지역 사이에는 비교적 분명한 전승 관계를 가지고 있었다. 바미얀 대불의 제작 연대에 대해, 전통적인 견해에서는 쿠차 대입불보다 이르거나 같은 시기라고 여기는데, 최근에 일본의 학자들 사이에서 바미얀의 동서 방향에 있는 대불들의 제작 연대가 6세기경이라는 의견이 대두되었다. 이런 주장이 성립된다면, 이와 같은 쿠차 지역 대상굴들이 서역 불교의 전파에 대해 갖는 의의는 바로, 그와 동시에 또한 서쪽으로 총령 이외의 지역들에 대해서도 영향을 미쳤다는 것이다. 안타까

총령(蔥嶺) : 오늘날의 파미르 고원을 가리킨다. 한나라 무제(武帝)가 개척하였으며, 실크로드를 지날 때 반드시 거쳐야 하는 고원 지대로, 최고 높이가 해발 7719m에 달한다.

운 것은 쿠차 지역의 대입불이 하나도 전해지지 않아, 우리는 단지 남아 있는 구멍들과 벽화를 통해서만 쿠차 지역의 대불굴(大佛窟)이 지녔던 크고 화려한 면모를 추측할 수 있을 따름이다. 제77굴[독일인들은 Hohle der Statuen(塑像窟)이라고 한다]의 후실 및 통로 안에는 원래 불상과 기악인(伎樂人) 소상(塑像)들이 많았으나, 모두 독일로 옮겨졌다. 제77굴의 방사성 탄소 측정 연대는 330+100으로, 제38굴로 대표되는 중심주(中心柱) 굴들과 함께 이른 시기에 축조된 키질의 동굴들에 속한다.

신강(新疆) 지역부터는 하서주랑(河西走廊)으로 진입한다. 『사기(史記)』와 『한서(漢書)』의 기록에 따르면, 하서주랑의 최초 거주민들은 유목생활을 하다 이곳을 거쳐간 색종(塞種-Saka, 싸이종)인과 오손(烏孫-위슨)인, 그리고 월씨(月氏-월지)인들이었다. 한(漢)나라 무제(武帝)는 서역으로 통하는 길을 열고, 하서 지역에 무위(武威)·주천(酒泉)·장액(張掖)·돈황(敦煌) 등 일곱 개의 군(郡)을 설치하였으며, 하나로 아울러서 '양주(凉州)'라고 불렸는데, 하서는 마침내 한나라 문화를 서쪽으로 전파하는 중요 거점이 되었다. 서진(西晉)의 혜제(惠帝) 때에 이르러, 장궤(張軌)가 양주 지역을 통치하면서 온 힘을 다해 중원의 문화를 제창하여, 양주 지역은 태평하였다. 영가(永嘉-307~312년) 연간에 나라 안이 크게 혼란스러워지자, 경성인 낙양은 전란에 빠지게 되었다. 그리하여 양주로 피난해오는 사람들이 "몇 달 며칠을 이어졌는데[日月相繼]", 그 중에 많은 사람들이 중원 지역의 사족(士族)과 문인학사(文人學士)들이어서, 한동안 양주는 "선비들이 많은 고장이라고 불렸다.[號爲多士.]" 장궤의 통치하에서, 서쪽의 벽지 하서(河西)의 한적하고 척박했던 지역이 이때부터 번영하기 시작했고, 양주는 그 지리적인 요인으로 인해 동서 경제 문화 교류에서 특수한 지위를 갖게 되었다. 그 지역을 왕래하던 많은 승려들도 이 지역에 머물렀으며,

하서주랑(河西走廊) : 하서회랑(河西回廊)이라고도 한다. 감숙(甘肅) 서북부의 기련산(祁连山) 이북, 합려산(合黎山)·용수산(龙首山) 이남, 오초령(烏鞘嶺) 서쪽에 이어져 있는 좁고 긴 지대를 일컫는 말이다. 동서 길이가 약 1천 km, 남북 길이는 100~200km에 달하며, 황하의 서쪽에 있어 하서회랑이라고 부른다.

색종(塞種, Saka)족 : 색족(塞族)이라고도 하며, 중국 고대의 유목민족으로, 중앙아시아 지역에서 활동했다(근거지는 이리 계곡과 이사크 호수 일대였다). 그들은 유럽인종에 속하는데, 아마도 중국 고대 전설 속의 서왕모와 관련된 부족들인 듯하다.

오손(烏孫) : 현지어로 '위슨'이라고 한다. 한(漢)나라 때에 천산 북로의 주변에 살던 터키계 유목민족이다. 기원전 120년쯤 한나라가 흉노의 세력을 꺾기 위하여 황제(黃帝)의 딸을 시집보내고 맺은 동맹으로 유명하며, 2세기 이후 선비족 등에게 탄압을 받다가 5세기에 멸망했다.

오량(五凉) : 오늘날의 감숙(甘肅) 서부에 할거하던 다섯 개의 정권, 즉 전량(前凉)·후량(後凉)·남량(南凉)·북량(北凉) 및 서량(西凉)을 가리킨다. 이 중 전량과 서량은 한족(漢族)이 건립한 정권이었다.

게다가 장궤 이하 오량(五凉)의 통치자들은 대부분 불교를 믿었기에, 불교는 하서에서 마침내 성행하기 시작하였다. 석도안(釋道安)이 편찬한 『종리중경목록(綜理衆經目錄)』에는 「양토이경록(凉土異經錄)」이라는 전문적인 부분이 있는데, 양주 지역에서 유행했던 실역(失譯-잘못된 번역) 불경 59부(部) 79권(卷)이 수록되어 있다. 불교사(佛敎史)에서 유명한 승려인 단도개(單道開)·축담유(竺曇猷)·승섭(僧涉) 등은 모두 전량(前凉) 시기에 활동했던 고승(高僧)들이다. 쿠차의 유명한 고승인 구마라습(鳩摩羅什)은 진(晉)나라 태원(太元) 10년(385년)에 여광(呂光)을 따라 양주에 왔다가, 불경을 강론하고 제자들을 가르치면서, 17년간 양주의 불법(佛法) 전파에 중요한 영향을 끼쳤다.

여광(呂光) : 전진(前秦)의 황제 부견(符堅)이 삼장법사 구마라습의 명성을 듣고, 쿠차국을 정벌하고, 모셔오도록 하였는데, 이때 이 정복전쟁을 지휘했던 표기장군이 여광이다. 여광은 이외에도 서역의 30여 개 나라들을 정복하였다.

저거몽손(沮渠蒙遜) : 368~433년. 동진(東晉) 십육국 시기 북량(北凉)의 군주로, 흉노족의 한 계열인 노수호족(盧水胡族) 사람이며, 401부터 433년까지 재위했다.

북량(北凉)의 저거 씨(沮渠氏)가 서량(西凉)의 일곱 개 군(郡)들을 병합하자, 불교도 통치자의 적극적인 장려를 받게 되었는데, 저거몽손(沮渠蒙遜)은 나라 안에 대대적으로 석굴을 만들고, 그 안에 불상을 조각하거나 그려 넣었다. 당나라 때 도선(道宣)이 쓴 『집신주삼보감통록(集神州三寶感通錄)』의 기록에 따르면[당나라의 도선이 지은 『집신주삼보감통록』에는 이렇게 기록되어 있다. "양주(凉州) 석굴의 서상(瑞像)들은, 옛날에 저거몽손이 진(晉)나라 안제(安帝) 융안(隆安) 원년(397년), 즉 양주의 영토를 차지한 지 20여 년이 되었을 때……국성(國城)의 사탑(寺塔)으로 만들었는데, 결국 오래도록 견고하지 못했고, 예로부터 전해 내려오던 제궁(帝宮)도 결국 화마를 만나 잿더미가 되어버렸다. 만약 여전히 그것들이 계속 서 있었다면, 그것의 잘못된 점을 본받아 천박해졌을 것이다. 또 금과 보석을 사용했다면, 결국 훼손되고 도난당했을 것이다. 그리하여 산속에 건물을 짓는 데로 눈길을 돌렸으니, 영원히 존속할 수 있었다. 주(州)의 남쪽 100리 되는 곳에 벼랑이 계속 끝없이 이어져 있어, 동서 길이를 잴 수 없었으나, 곧 굴을 뚫어 존의(尊儀-불상)를 설치하였는데, 어떤 것은 돌에 새기고 어떤 것은 흙으로 빚어, 그 자태가 천변만화하였으며, 예의를 갖추어 경의를 표하는 자들이 놀라서

눈이 휘둥그레졌다.(凉州石窟瑞像者, 昔沮渠蒙遜以晉安帝隆安元年据有凉土
二十餘載……以國城寺塔, 終非久固, 古來帝宮, 終遭煨燼, 若依立之, 效尤斯
及. 又用金寶, 終被毁盗. 乃顧眄山宇, 可以終天. 于州南百里, 連崖綿垣, 東西
不測, 就而鑿窟, 安設尊儀, 或石或塑, 千變萬化, 有禮敬者, 驚眩心目.)"], 저
거몽손은 양주에서 우선 석굴을 뚫고 거기에 불상을 설치하였다. 장
액시(張掖市)에서 남쪽으로 60km 떨어진 곳에 위치한 금탑사(金塔寺)
석굴이 바로 양주 석굴이다. 금탑사는 기련산맥(祁連山脈) 임송산(臨
松山) 서쪽의 산속에 있으며, 대부분 마하(麻河) 서쪽 기슭의, 지면에
서 약 60m 높이에 위치하는데, 동굴(東窟)과 서굴(西窟)로 나뉜다. 동
굴의 평면은 가로 방향이 긴 장방형(長方形)으로 되어 있고, 정중앙에
찰심(刹心)을 설치하였으며, 찰심의 네 면에는 층을 나누어 감실(龕室)
을 파고 상을 만들어놓았다. 아래층은 각각의 면마다 정중앙에 보주
형(寶珠形) 원공(圓拱−둥근 아치형 천장)의 큰 감실을 만들어놓았고, 감
실 안에는 결가부좌한 불상을 빚어놓았다. 감실의 바깥 양쪽에는 두
제자나 혹은 두 보살의 입상을 빚어놓았으며, 감실의 문미(門楣−문 위
쪽의 가로대)의 위쪽에는 비천(飛天) 여섯 구 혹은 여덟 구를 일렬로 빚
어놓았다. 가운데층에는 각 면들을 세 개의 원공(圓拱) 감실로 만들
었는데, 안에는 결가부좌상이나 혹은 교각상(交脚像−다리를 꼬고 앉은
모습의 상)을 빚어놓았고, 감실과 감실 사이와 바깥쪽에는 각각 보살
입상을 하나씩을 빚어놓았다. 위층에는 천불(千佛)과 반신보살상(半身
菩薩像)을 일렬로 빚어놓았다. 굴 안에 현존하는 벽화는 두 개의 층
으로 되어 있는데, 아래층의 벽화는 이른 시기의 작품으로, 벽면의
정중앙에 일불이보살(一佛二菩薩−부처 한 존과 두 보살)이 설법을 하고
있는 설법도(說法圖)이며, 이것을 중심으로 그 주위에 천불상(千佛像)
을 가득 그려놓았다. 서굴(西窟)의 구조와 형태는 동굴과 대체로 유
사하나, 규모가 약간 작다. 이와 같이 찰심에 감실을 조성하고 네 벽

에 그림을 그리는 형식은, 쿠차 석굴과 그 관계가 비교적 밀접하다.

금탑사가 있는 마제구(馬蹄區) 관내에는, 같은 종류의 동굴 형태와 구조로 만들어진 중심주굴(中心柱窟)들이 또한 천불동(千佛洞) 석굴·마제사(馬蹄寺) 북석굴(北石窟)·하관음동(下觀音洞) 등 몇몇 곳에도 있는데, 대부분은 비록 후대에 중수(重修)되었으나, 그 굴들이 처음 만들어진 연대는 금탑사와 대략 같은 시기이거나 약간 뒤에 만들어졌으며, 금탑사를 대표로 하는 마제사(馬蹄寺) 석굴군(石窟郡)을 형성하고 있다.

주천(酒泉)에 있는 문수산(文殊山) 석굴군의 천불동과 만불동(萬佛洞) 두 굴은 금탑사 석굴의 양식을 그대로 답습하여, 굴의 평면 형태는 방형(方形)에 가깝고, 가운데에는 찰심이 있으며, 기단(基壇)의 면마다 2층의 감실을 뚫었고, 감실 안에는 원래 부처를 한 존씩 빚어놓았으며, 바깥에는 협시보살 두 존씩을 빚어놓았다. 그 풍격은 금탑사의 중심주에 빚어놓은 소상(塑像)의 조형과 비슷하다. 지금 무위성(武威城)에서 남쪽으로 약 100km 떨어진 곳에 위치한 기련산(祁連山) 경내에 있는 천제산(天梯山) 석굴은, 응당 저거몽손이 천도한 이후에 만든 동굴들 중에서 가장 이른 시기의 동굴일 것이며, 또한 그곳에는 북량 시기의 작품들도 잔존해 있다.

저거몽손이 하서(河西)의 오량(五涼)을 통일한 이후에, "선선(鄯善)의 왕 비룡(比龍)이 입조(入朝)하고, 서역 36국의 모든 신하들이 공물을 헌상하였으며[鄯善王比龍入朝, 西域三十六國皆臣貢獻]"[『송서(宋書)』·「저호전(氏胡傳)」], 서역의 불경(佛經)과 도상(圖像)들이 승려들과 더불어 동쪽으로 와 양주(涼州)에서 발길을 멈추었는데, 양주의 불교 예술은 또 이로 인해 주변 지역들에 영향을 미치게 되었다. 439년에 북위(北魏)의 태무제(太武帝) 탁발도(拓拔燾)가 병사를 일으켜 양(涼)나라를 멸망시키고, 양주의 승려 3천여 명 및 귀족들과 관리와 백성들 3

만 호(戶)를 포로로 잡아 평성(平城)으로 데려갔는데, 양주의 불상을 만드는 법식[像軌]은 이때의 대대적인 이동을 통하여, 북방(北方)과 중원 지역의 불교 예술에 대해서도 매우 큰 영향을 미치게 되었다. 이와 같은 시기에, 양주의 불교 양식은 또한 저거안주(沮渠安周)가 서쪽의 고창(高昌)으로 천도함에 따라, 그 중심지가 서역으로 다시 되돌아가게 되어, 고창 지역의 불교 예술이 번영하기 시작하였다.[지금의 투루판 토욕구(吐峪溝)의 석굴 유적에서는 일찍이 "위대한 양나라의 위대한 왕 저거안주가 공양하다(大涼王大沮渠安周所供養)"라고 서명(署名)되어 있는 『불설보살경(佛說菩薩經)』의 필사본 잔권(殘卷)이 발견되었는데, 독일인 폰 르코크(A. von Le Coq)도 20세기 초에 투루판에서 북량(北涼) 승평(承平) 3년의 〈저거안주조사비(沮渠安周造寺碑)〉를 도굴해갔으니(베를린에서 1913년에 출판된 Le Coq의 *Chotscho*(高昌)를 보라), 저거 씨(沮渠氏)가 투루판 지역의 불교에 직접적인 영향을 미쳤음을 충분히 증명해준다. 투루판에서 발견된 석탑들은, 탑의 형태와 감상(龕像)의 풍격면에서, 주천(酒泉) 지역의 북량 시기 기년(紀年)이 있는 석탑들과 완전히 같다. 주천과 돈황(敦煌)에서 석탑 일곱 좌(座)의 잔편들이 발견되었는데, 기년이 남아 있는 것은 다섯 좌이다. 구체적인 연도를 말하자면, 북량 승현(承玄) 원년(428년)·승현 2년(429년)·연화(緣禾) 3년(433년)·태원(太元) 2년(436년)·승양(承陽) 2년(438년)이다.] 토욕구(吐峪溝)에 현존하는 초기의 동굴 벽화들 중, 저거안주 시기에 만들어진 것에 속하는 유물들이 있겠지만 토욕구 석굴은 장기간 인위적으로나 자연적으로 손상을 입었기 때문에, 그 훼손 정도가 매우 심각하다. 그러나 양주(涼州)에 남아 있는 불교 예술 유적들은 지금도 여전히 우리들이 불교 도상(圖像)이 동쪽으로 전래된 과정을 이해하는 중요한 연결고리이다.

북량의 저거 씨가 불법(佛法)을 크게 일으켰던 시기에, 인근에 위치하고 있던 서진(西秦)의 불교도 역시 널리 유포되었다. 걸복국인(乞伏國仁 : 385~388년 재위)은 사문(沙門-승려)들을 존경하며 섬겼는데,

저거안주(沮渠安周) : ?~460년. 북량(北涼)의 군주로, 저거몽손의 아들이며, 저거목건(沮渠牧犍)·저거무휘(沮渠無諱)의 동생이다. 형 목건과 무휘의 뒤를 이어 444년에 왕에 등극했다.

고창(高昌) : 지금의 신강 위구르자치구 안에 위치한 투루판 지역. 콰라코자(Qarakhoja)라고도 한다.

동진(東晉)의 유명한 승려인 성견(聖堅)에게 서진에 와서 불경을 번역해달라고 연거푸 청할 정도였다. 412년에 즉위한 걸복치반(乞伏熾盤)은 더욱 불사(佛事)를 중시하였다. 『고승전(高僧傳)』·「현고전(玄高傳)」의 기록에 따르면[양(梁)나라의 승우(僧祐)가 지은 『고승전』 권11·「현고전」의 기록 : "불교 승려 현고(玄高)는 성(姓)이 위(魏)이며, 본명은 영육(靈育)이다. 풍익(馮翊)의 만년(萬年) 지방 사람이다. ……15세가 되자 이미 산승(山僧)들을 위하여 설법을 하였고, 승려가 된 이후로는 오로지 참선과 계율에만 정진하였다. 관중(關中)에 부타발타(浮馱跋陀)라는 선사(禪師)가 있었는데, 석양사(石羊寺)에서 불법을 널리 편다는 소문을 듣고, 현고는 그를 찾아가서 배운 지열흘 사이에, 선법에 오묘하게 통달하였다. ……현고는 곧 지팡이를 짚고 서진(西秦)으로 가서, 맥적산(麥積山)에 은거하였는데, 이 산에서 공부하는 백여 명의 사람들이 그의 뜻과 가르침을 숭배하고, 그의 선도(禪道)를 마음으로 지켰다. 당시 장안(長安)에 승려 석담홍(釋曇弘)이 있었는데, 그는 진(秦)나라의 고승으로, 이 산에 은거하면서, 현고와 서로 만나, 같은 업에 몸담은 사람으로서 우의 좋게 지냈다. 당시 걸복치반의 영토는 농서(隴西) 지역을 넘어, 서쪽으로는 양(涼)나라 영토와 접하였다. 외국의 선사 담무비(曇無毗)가 그 나라에 들어와서, 승도들을 거느리고 무리를 이루어 선도(禪道-불법)를 가르쳤다. 그러나 삼매(三昧)를 바르게 닦아, 이미 깊고도 미묘한 경지에 이르렀어도, 농우(隴右-농서와 같은 의미)의 승려들은, 그의 가르침을 마음으로 지키고 계승하고자 하는 사람은 거의 드물었다. 이에 현고는 곧 자기가 대중을 거느리고, 담무비에게 법을 전수받으려고 하였다. 그런데 열흘 동안에, 담무비가 오히려 현고의 뜻을 깨우치게 되었다. 당시 하남(河南)에 두 사람의 승려가 있었는데, 비록 형상은 승려였으나, 권력을 탐하고 위선의 모습을 하고서, 제멋대로 계율을 어겨, 매우 학승들을 꺼려하였다. 담무비가 얼마 후 서쪽 사이국(舍夷國)으로 돌아가자, 두 승려는 곧 하남의 왕세자였던 사마만(司馬曼)에게 현고를 헐뜯는 말을 꾸며댔다. ……그리하여 마침내 현고를 하북(河北)의 임양(林楊) 당산(堂山)

관중(關中) : 섬서성 진령(秦嶺) 북쪽 기슭의 위하(渭河) 유역 일대로, 평균 해발 500m 이상이며, 위하평원(渭河平原)·관중평원(關中平原)이라고도 불린다.

부타발타(浮馱跋陀) : 359~429년. 후진(後晉) 때 중국에 온 인도의 승려로, 불타발타라(佛陀跋陀羅)라고도 한다. 고대 인도의 가비라위국(迦毗羅衛國) 사람이다. 석가모니의 숙부인 감로반왕(甘露飯王)의 후손이다.

농서(隴西) : 옛날 중국에서 농산(隴山 : 六盤山)의 서쪽 지방을 일컫는 말이다. 또 농우(隴右)라고도 하는데(옛날 사람들은 서쪽을 오른쪽으로 보았다), 농우는 대개 감숙(甘肅)을 지칭하는 말로도 쓰인다.

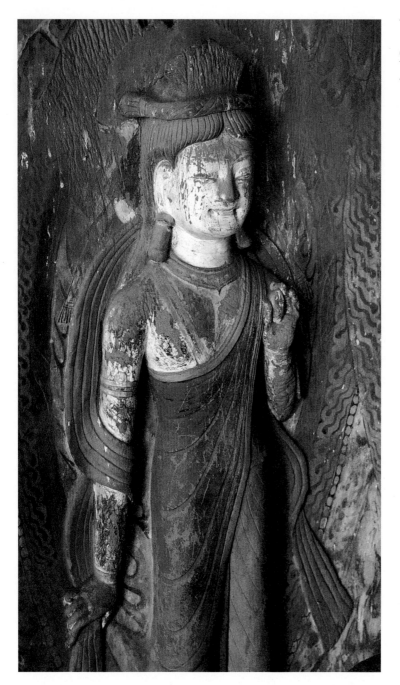

으로 내쫓았다. 그 산의 나이든 늙은이들이 전하는 말에 의하면, 뭇 신선들이 이곳을 집으로 삼는다고 하였다. 이때 현고의 제자들 3백 명이 산속의 집에 가

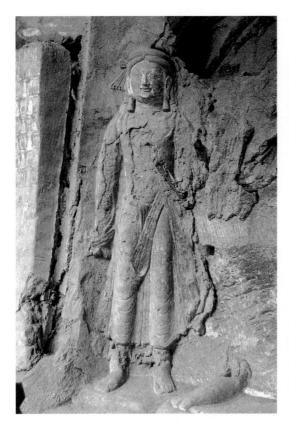

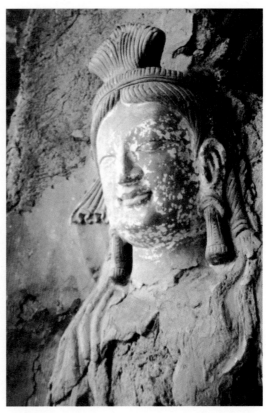

(왼쪽) 병령사 제196굴 서벽(西壁)의 보살 입상
西秦

(오른쪽) 보살 입상의 머리 부분

서 살았다. 표정과 마음이 태연자약하고, 선정(禪情)과 지혜가 더욱 새로워졌다.(釋玄高, 姓魏, 本名靈育. 馮翊萬年人也. ……至年十五已爲山僧說法, 受戒以後專精禪律. 聞關中有浮馱跋陀禪師在石羊寺弘法, 高往師之. 旬日之中, 妙通禪法. ……高乃杖策西秦, 隱居麥積山, 山學百餘人, 崇其義訓, 秉其禪道. 時有長安沙門釋曇弘, 秦地高僧, 隱在此山, 與高相會, 以同業友善. 時乞伏熾盤跨有隴西, 西接凉土. 有外國禪師曇無毘, 來入其國, 領徒立衆, 訓以禪道. 然三昧正受, 旣深且妙, 隴右之僧, 秉承蓋寡. 高乃欲以己率衆, 即從毘受法. 旬日之中, 毘乃反啓其志. 時河南有二僧, 雖形爲沙門, 而權侔僞相, 恣情乖律, 頗忌學僧. 曇無毘旣西返舍夷, 二僧乃向河南王世子曼讒構玄高……乃擯高往河北林陽堂山. 山古老相傳云是群仙所宅. 高徒衆三百, 往居山舍. 神情自若, 禪慧彌新.)], 당시에 외국의 선사(禪師)인 담무비(曇無毘)가 "그 나라에 들어

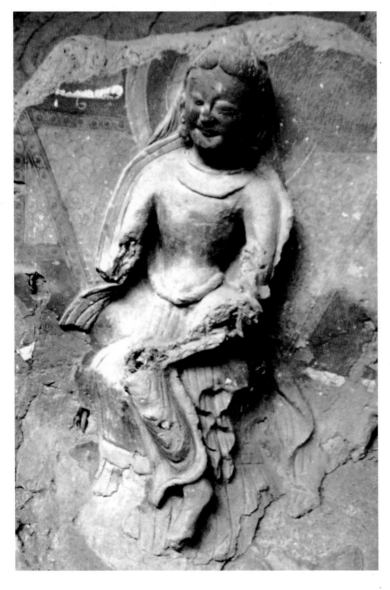

와서, 승도들을 거느리고 무리를 이루어, 선도를 가르쳤다.[來入其國, 領徒立衆, 訓以禪道.]" 당시에 맥적산으로 승도들을 모여들게 만들었던 고승인 현고(玄高)는, "곧 자기가 대중을 거느리고, 담무비에게 법을 전수받고자 하였고[欲以己率衆, 即從毘受法]", 오래지 않아 담무비는 서쪽으로 돌아가 귀국하였다. 이때 하남왕(河南王) 걸복치반은 진(秦)

나라의 고승인 담홍(曇弘)의 건의를 듣고서, 사신을 보내어 현고가 산에서 나오는 것을 맞이하였고, 그를 국사(國師)로 받들었는데, 서진(西秦)의 불교는 이때부터 흥성하게 되었다. 현고의 문하에 있던 승도들 중에는 농서 지역의 승려인 현소(玄紹)가 있었는데, 여러 선(禪)에 대해 배우고 탐구하였으며, 또한 이때 서진에 왔다가, "후에 당술산(堂述山)에 들어가 매미가 허물을 벗듯이 세상을 떠났다[後入堂述山蟬蛻而逝]"라고 한다. '당술산'은 북위(北魏) 때에도 여전히 참선하는 사람들이 맑게 수련을 하던 지역이었다. 당대(唐代)에 이르러 영암사(靈岩寺)로 이름을 바꾸었고, 명대(明代)에 다시 또 병령사(炳靈寺)로 바꾸었다.

병령사 석굴은 황하(黃河) 북쪽 기슭의 대사구(大寺溝) 마을 서쪽 암벽에 있는데, 현존하는 것들 중 비교적 완정한 형태를 갖추고 있는 굴의 감실(龕室)은 195개이다. 제169굴의 북벽(北壁)에는 서진(西秦) "건홍(建弘) 원년(元年 : 420년) 십이성차(十二星次)가 현효(玄枵)이던 3월 24일에 만들었다[建弘元年歲在玄枵三月二四日造]"라고 붓으로 쓴 제기(題記)가 있고, 아울러 공양인상(供養人像)들 중에는 "대선사 담마비(曇摩毗)의 상[大禪師曇摩毗之像]"이라고 씌어 있는 것도 발견되었는데, 담마비는 바로 「현고전」에 기록되어 있는 외국의 선사 담무비(曇無毗)이다. 이것은 지금까지 중국에 현존하는 석굴들 중에서 가장 이른 시기의 조상(造像)에 새겨진 제기(題記)로, 그것의 발견은 십육국(十六國) 시기의 불교 예술 연구에 매우 믿을 만한 자료를 제공해주었다.

병령사 제169굴은 지면에서 60여 미터 높이에 있으며, 높고 험준하다. 사방 벽과 굴의 천장은 원래 석동(石洞)의 자연적인 기복에 따라 감실을 꾸미고 채색한 것이었으나, 오랫동안 시간이 지나면서 풍화로 인해 몇몇 감실의 상(像)들과 벽화들은 이미 다 벗겨지고 훼손되어, 현존하는 조상은 24개이고, 벽화는 2건뿐이다. 건홍 원년에 만들어진 감실의 조상 외에 제3호 감실 안에는 부처 하나와 협시 둘[왼

현효(玄枵) : 고대 중국에서는 해[日]·달[月]·행성(行星)의 위치와 운행을 측정했는데, 황도대(黃道帶)를 열두 개로 구분하여, 이를 '십이성차(十二星次)' 혹은 '십이차' 혹은 '성차'라고 불렀다. 현효는 대체로 절기상 소한(小寒)부터 대한(大寒)까지이다.

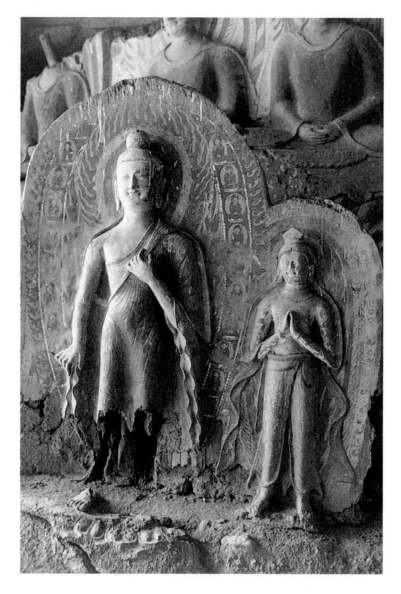

쪽은 천왕(天王)이고, 오른쪽은 보살(菩薩)]의 채색 소조가 있는데, 감실
의 오른쪽에 "大代延昌四年鄯善鎭鎧曹椽智南郡書干陳雷子等詣窟
[위대한 시대인 연창(延昌) 4년(515년)에 선선진(鄯善鎭) 개조연(鎧曹椽) 지남군
(智南郡) 서간(書干)인 진뢰자(陳雷子) 등이 굴을 방문하다]"라고 여행자들
이 붓으로 적어놓은 제기가 남아 있다. 이 밖에도 굴 안에는 여전히

鄯善鎭鎧曹椽智南郡書干陳雷子 : 선
선진(鄯善鎭)은 행정구역명이며, 개조
연(鎧曹椽)은 관직명인 듯하고, 지남군
(智南郡)은 행정구역명인 듯하며, 서간
(書干)은 관직명인 듯하다. 진뢰자(陳
雷子)는 두 지역의 두 관직을 겸하고
있었던 듯하나, 정확하지는 않다.

당나라 때 사람들이 공양했거나 중수(重修)한 것에 대해 기록한 제기들이 남아 있는데, 조상의 풍격에 대해 고찰해본 결과, 제169굴의 현존하는 조상들은 주로 서진(西秦) 시기부터 북조(北朝) 시기까지의 작품들이다.

제18호 감실은 정벽(正壁 : 西壁)의 위층에 위치하는데, 이것은 원공대감(圓拱大龕─둥근 아치형의 큰 감실)을 중심으로 하여, 주변에 분포되어 있는 십여 개의 작은 불감군(佛龕群)들은, 모두 하나의 감실에 하나의 석태이소(石胎泥塑)가 모셔져 있는데, 지금은 진흙층이 다 벗겨져서 떨어지고 단지 석태(石胎)만 남아 있다. 중간의 원공대감에는 입불을 파서 조각해놓았는데, 왼손은 옷자락을 들고 있고, 오른손은 아래로 늘어트리고 있으며, 체구는 장대하지만 목은 가늘고 어깨는 넓다. 무릎 아랫부분의 치맛자락과 연대(蓮臺)에는 이소(泥塑) 문양 장식이 남아 있는데, 그 작풍이 예스럽고 소박하며, 마치 얇은 옷이 몸에 딱 들어맞게 만드는 서역의 풍격을 연상하게 해준다. 이 감실이 있는 정벽(正壁)의 위치와 조각의 풍격을 통해서 볼 때, 이 불상들은 응당 굴 안의 다른 작품들의 창작 연대에 비해 비교적 이른 시기에 만들어진 불상들 중 일부일 것이다. 제169굴에 함께 있는 입불은 모두 11개(훼손된 것 포함)로, 모두 주요 벽면에 위치하고 있으며, 만들어진 연대의 전후 차이는 크지 않다. 건홍(建弘) 원년의 조상(造像) 명문 아래쪽에 조각하여 빚은 제9호 감실은, 세 개의 입불상들로 되어 있는데, 중간의 입불이 약간 더 크고, 양쪽의 입불은 대체로 대칭을 이루고 있다. 또 형체의 소조 방법과 옷의 문양 양식이 서역의 특징을 비교적 많이 띠고 있고, 작품이 있는 위치도 건홍 원년에 만들어진 감실에 비해 더욱 돌출되어 있는 것으로 보아, 분명히 건홍 원년에 만들어진 조상에 비해 이른 시기의 소상(塑像)일 것이다. 제7호 감실에는 두 개의 입불(立佛) 대상(大像)들이 건홍 원년의 제기(題記)와

석태이소(石胎泥塑) : 돌로 대략적인 뼈대를 만든 다음, 진흙으로 겉을 섬세하게 빚은 조소를 가리킨다.

가까이에 위치하고 있는데, 오른쪽 입불은 현재 이미 심하게 손상되었고, 단지 왼쪽 입불만 남아 있다. 상의 높이는 245cm로, 통견(通肩) 가사(袈裟)를 입고 있으며, 소맷부리와 옷자락을 파절(波折－톱날 모양) 테두리 장식으로 만들었으며, 옷의 주름은 신체를 따라 U자 형태로 늘어져 있어, 그 형체가 매우 튼튼하고 커 보인다. 병령사(炳靈寺) 대사구(大寺溝) 입구에 있는 자매봉(姊妹峰)의 아래에는 원래 대형 입불감(立佛龕 : 현재는 남아 있지 않음)이 있었는데, 높이가 460cm였으며, 위에서 서술한 입불의 창작 연대와 대체로 같다. 이렇게 뚜렷이 서역 양식의 풍격을 지니고 있는 입불상들은, 아마도 구마라습(鳩摩羅什)이 쿠차 지역에 와서 활발하게 불상을 조성했던 기풍이 하서(河西) 지역으로 흘러들어간 것과 관련이 있을 것이다.

남벽(南壁)의 제23호 감실에는 불상 다섯 존이 있는데, 모두 가부좌를 틀고 있고, 선정인(禪定印)을 취하고 있으며, 입불보다 약간 늦은 시기에 만들어졌다. 다섯 존의 불상들은 모두 같은 시기에 만들어진 것이 아니며, 안쪽에 위치한 두 존의 불상이 형체가 약간 더 크고 보충하여 빚은 흔적이 뚜렷이 남아 있는 것으로 보아, 시간적으로 다른 세 존의 불상들보다 약간 늦은 시기에 만들어진 듯하다. 이 감실의 위쪽에는 또한 "歲在丙申[병신(丙申)의 해에]"라고 먹으로 쓴 제기(題記)가 남아 있는데, 제기의 내용과 글자체로부터 판단해볼 때, 아마도 후대의 사람이 그 감실을 다시 수리하고 단장한 뒤에 쓴 제기인 것 같다. 이 감실에 있는 좌불(坐佛)의 조형은 매우 풍만하고, 얼굴의 형태는 둥글넓적하다. 또 이마는 넓고 코가 크며, 눈썹은 가늘고 눈이 길며, 입의 끝부분이 살짝 올라가 있어, 표정이 초탈해 보인다. 제169굴에 현존하는 선정불상(禪定佛像)은 거의 20여 존이나 되는데, 이것은 이 굴에서 가장 많이 보이는 제재로, 선정불상이 대량으로 나타난 것은 서진(西秦)의 불교가 참선하며 수양하는 것을 중시했던

통견(通肩) 가사(袈裟) : 불교 승려들이 입는 가사는 어깨의 모양에 따라 두 종류로 나뉘는데, 하나는 어깨를 완전히 덮는 통견식(通肩式)이며, 다른 하나는 오른쪽 어깨를 드러내는 형태인 편단우견식(偏袒右肩式)이다.

풍조를 반영하고 있다.

　제6호 감실의 "건홍(建弘) 원년" 조상감(造像龕)은, 세 신(身)으로 이루어진 소상(塑像)인데, 주존은 선정인(禪定印)을 취하고 있는 무량수불부좌상(無量壽佛趺坐像)이고, 양 옆에는 관세음보살과 대세지보살이 협시(脇侍)하고 있다. '建弘元年'이라는 제기(題記)는 바로 감실의 왼쪽 앞부분에 있으며, 제기의 아래에는 대선사(大禪師) 담무비(曇無毘)와 비구(比丘) 도융(道融) 등의 공양상들이 두 줄로 늘어서 있다. 무량수불상은 오른쪽 어깨를 드러낸 채, 겉에는 편삼(偏衫)을 입고 있고, 높은 육계가 있으며, 코가 오똑하고 턱이 통통하며, 침착하면서도 고요하고 단정하면서도 엄숙한 분위기가 느껴지는데, 법장(法藏) 비구(比丘)가 출가하여 성불하기까지 참선하며 수양했던 경지를 매우 완벽하게 표현하였다. 이런 종류의 선정(禪定)하는 자세와 표정에는 민간의 장인들이 현실 속에서 참선하고 수양했던 사람들의 감정과 자태에 대해 관찰하고 이해한 결실이 녹아들어 있는데, 형상의 특징은 더욱 중원 지역의 심미 취향에 부합되어 송(宋)나라 원가(元嘉) 연간(424~453년)에 만들어진 조상들과 매우 유사하다. 서진(西秦) 지역은 중원과 접해 있어, 초기의 불교는 비록 서역의 영향을 받았으나, 또한 남방과 중원으로부터도 영향을 받았다. 제169굴의 조상은 입불(立佛)과 선정불상(禪定佛像) 외에 또 석가다보불병좌상(釋迦多寶佛并坐像)·반가사유보살상(半跏思惟菩薩像)이 있으며, 벽화에는 또 십방불(十方佛)과 천불화상(千佛畫像) 등이 있는데, 이런 모든 작품들은 참선하고 수양하는 것과 관계가 있으며, 조상의 제재는 대부분 당시 유행했던 『무량수경(無量壽經)』·『법화경(法華經)』·『반주삼매경(般舟三昧經)』 등 대승불교의 경전들에서 취한 것들이다. 서진에서 참선과 수양을 중시하는 풍조가 홍성한 것과 한(漢)나라와 진(晉)나라 이래로 불교의 선법(禪法)이 끊임없이 중원에 전래된 것 및 동진(東晉)

편삼(偏衫) : 편철(編綴)이라고도 하며, 법의(法衣)의 일종이다. 상반신을 덮는 것으로, 왼쪽 어깨에서 오른쪽 옆구리로 비스듬히 걸친다. 인도에서 승기지(僧祇支)가 중국에 전래된 후, 중국의 관념에 따라 개조한 승려들의 복식이다.

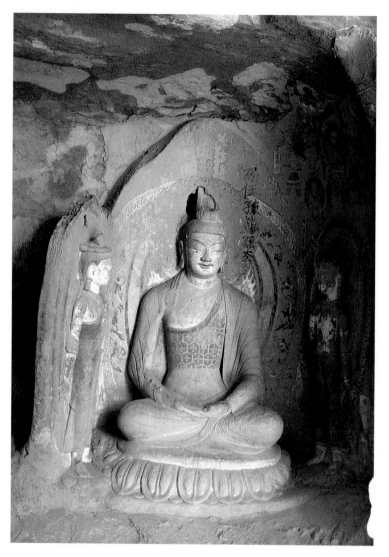

감실 내의 주존(主尊)은 복련화좌(覆蓮花座)에 결가부좌하고 있는 무량수불(無量壽佛)이며, 오른쪽에는 관세음보살(觀世音菩薩), 왼쪽에는 득대세지보살(得大勢至菩薩)이 있다. 감실의 왼쪽 앞부분에는 서진(西秦) 건홍(建弘) 원년에 먹으로 쓴 제기(題記)가 있는데, 제기의 아래쪽에는 공양인들의 행렬이 있다. 현존하는 것으로서는 가장 이른 연대가 기록된 석굴 조상이며, 또한 현존하는 가장 이른 연대가 기록된 석굴 무량수불 삼존상(三尊像)이다.

불상은 높은 상투와 큰 귀를 하고 있으며, 얼굴은 희고 둥글며 매끈하고, 안에는 오른쪽 어깨를 드러낸[偏袒右肩] 승지기(僧祇支-앞가슴을 가리는 가사)를 입고 있으며, 겉에는 붉은색 가사를 걸친 채, 선정인(禪定印)을 취하고 있다. 오른쪽의 관음보살은 완벽하게 보존되어 있는데, 머리는 상투를 묶었고, 머리카락을 양쪽 어깨에 늘어뜨리고 있으며, 오른쪽 어깨를 드러낸 채, 비스듬하게 그물망사[絡腋]를 걸치고 있고, 아랫도리에는 치마를 입고 있다. 왼손에는 보주(寶珠)를 쥐고 있으며, 오른손으로는 띠를 쥐고 있다. 형상이 마치 밝은 달처럼 희고 밝아, 사람들에게 우아하고 아름다운 느낌을 준다.

미타정토(彌陀淨土) 신앙 : 미타(彌陀)는 부처를 의미하며, 정토(淨土)란 부처나 보살이 살고 있다는 극락 세상을 말한다. 즉 미타정토 사상이란, 부처를 믿고 계율을 지키며, 아미타불경을 암송하면서 성실하게 도를 닦아 득도하게 되면, 죽어서 부처가 사는 극락세계에 간다는 신앙이다. 이 신앙은 인도 서북 지방에서 발생하여, 동 ▶▶

때 미타정토(彌陀淨土) 신앙이 유행한 것은 모두 관계가 매우 밀접하다. 선정(禪定)과 관상염불(觀相念佛)이라는 수양 방법으로 자신을 확립하는 것은 무량수불을 공양하는 공덕 행위를 유발시켰는데, 동진의 고승(高僧) 혜원(慧遠)은 정토(淨土) 신앙을 제창하여, 정사(精舍-절)의 무량수불상 앞에서 서서 경건하게 재계하고 맹세하였다. 조소가(彫塑家) 대규(戴逵)는 무량수불과 협시보살을 조각하여 만들었는데,

◀◀
한(東漢) 시기에 중국에 전래되었으며, 불가나 세속에서 가장 중요시했던 신앙이다.

선관(禪觀) : '선(禪)'이란 의식을 집중한 후에 얻게 되는 심성(心性)의 통일과 안정을 가리킨다. '관(觀)'은 즉 관상(觀想)을 말하는데, 선의 경지 속에서 상세하게 대상을 생각하고 그리워하는 것을 말한다. 만일 그 대상이 부처이면, '관불(觀佛)'이라고 일컫는다. 즉 부처를 바라보면서 정신을 집중하여 마음의 안정을 얻는 방법으로 수양하여 도를 터득하는 것을 말한다.

비갈(碑碣) : 비석을 총칭하는 말로, 윗부분이 네모난 것을 비(碑)라 하고, 둥근 형태의 비석을 갈(碣)이라 한다.

요흥(姚興) : 366~416. 십육국 시기 후진(後秦)의 통치자로, 자는 자략(子略)이며, 적정[赤亭-지금의 감숙 농서(隴西) 서쪽] 사람으로, 강족(羌族) 출신이다. 요장(姚萇)의 장자로, 394년에 아버지의 뒤를 이어 후진의 군주로 등극했으며, 416년까지 재위했다.

이는 회계(會稽)의 영보사(靈寶寺) 승려들이 서방정토(西方淨土)를 선관(禪觀)하고 아미타불(阿彌陀佛)을 생각하며 공덕을 쌓기 편리하게 하기 위한 것이었다. 대규가 조각하여 제작한 불상의 양식들은 일찍이 수많은 장인들에게 본보기가 되었다. 병령사 제169굴에 있는, 건흥(建弘) 연간에 만들어진 감실의 무량수불상이 표현해낸 한(漢-중원) 지역의 특징은, 동진 시기의 불상이 인도(印度)의 것을 고쳐 중국의 것으로 조각하여 만든 진행 과정과 일정한 관계가 있다.

병령사 석굴과 맥적산(麥積山) 석굴은 진(秦-주로 오늘날의 섬서성 일대를 가리킴)과 농(隴-오늘날의 감숙성 지역에 해당)이라는 서로의 관계가 매우 밀접한 저명한 불교 석굴 사원으로, 이 두 곳의 석굴들은 모두 고승(高僧) 현고(玄高)가 참선을 하며 불법을 널리 보급하는 활동을 한 것과 관련이 있는데, 이것을 초기의 불교 전적(典籍)들에서 볼 수 있다. 양(梁)나라 사람 승우(僧祐)가 쓴 『고승전(高僧傳)』 권11·「현고전(玄高傳)」의 기록에 따르면, 현고는 우선 관중(關中-241쪽 참조) 지역에서 맥적산으로 갔으며, 제자들을 받아들이고 불법을 전수하다가, 후에 그 무리들을 이끌고 외국에서 온 선사 담무비에게 선법(禪法)을 전수받고자 하였다. 지금의 병령사 제169굴의 서진(西秦) 시기 벽화 속에, "대선사 담마비의 상[大禪師曇摩毘之像]"이 공양승(供養僧) 무리들 앞에 그려져 있다. 「현고전」에는 또 현고의 제자 현소(玄紹)가 병령사에 들어가 "매미가 허물을 벗듯이 세상을 떠났다[蟬脫而逝]"라는 기록이 있다. 그러므로 이치적으로 미루어 추정해보면, 현고가 서진에서 활동한 것은 주로 맥적산과 병령사까지 관련되어 있다는 것이다. 이 두 곳의 석굴들에 현존하는 조상들과 벽화들을 통해, 굴을 처음 만들었을 때에는 선법을 익히고 수련하기 위한 장소였고, 맥적산 석굴의 축조는 병령사보다 앞선다고 요약할 수 있을 것이다. 현존하는 비갈(碑碣)의 제기(題記)들에 근거하면, 맥적산 석굴은 후진(後秦)의 요

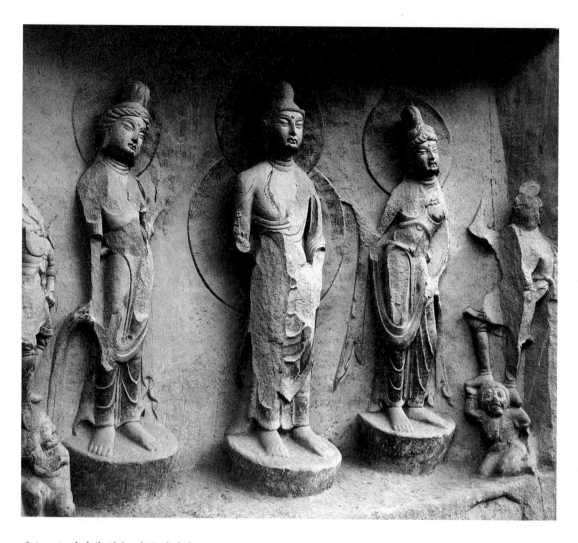

흥(姚興) 시기에 처음 만들어졌다. [명나라 숭정(崇禎) 15년(1642년)에 세워진 〈맥적산개제상주지량비(麥積山開除常住地糧碑)〉에는 다음과 같이 기록되어 있다. : "맥적산은 진(秦) 지역 임천(林泉)의 으뜸으로, 역대로 칙명을 내려그 옛 절을 건립한 것은, 비갈(碑碣)을 참고할 만한데, 요진(姚秦-즉 後秦)으로부터 지금에 이르는 1300여 년간 향불이 끊이지 않았다.(麥積山爲秦地林泉之冠, 其古寺歷代敕建者, 有碑碣可考, 自姚秦至今一千三百餘年, 香火不絕.)"

현존하는, 만들어진 연대가 분명하게 기록되어 있는 비각들 중 중요한 것을 예로 들자면, 남송(南宋) 가정(嘉定) 15년(1222년)에 만든 〈사천제치사사급전공거

병령사 제64호 감실의 불오존상(佛五尊像)
唐

(四川制置使司給田公據)〉가 있는데, 그것의 비문에는 맥적산 석굴에 대해 이렇게 기록하고 있다. : "처음에 동진(東晉) 시기부터 건립하기 시작했는데, 무우사(無憂寺)라는 이름을 칙명으로 하사하였으며, ……그 다음에는 일곱 나라가 중수(重修)하였고, 석암사(石巖寺)라는 이름을 칙명으로 하사하였다.(始自東晉起迹, 敕賜無憂寺, ……次七國重修, 敕賜石巖寺.)" 여기에서 일곱 나라가 선후로 천수(天水)를 차지했는데, 전진(前秦)·후진(後秦)·서진(西秦)·북량(北凉)·북위(北魏)·서위(西魏) 및 북주(北周) 순이다. 송(宋)나라 판본『방여승람(方輿勝覽)』의 '서응사(瑞應寺)' 조목에는 다음과 같이 분명하게 기술되어 있다. : "서응사는 맥적산에 있는데, 후진(後秦)의 요흥(姚興)이 산을 파서 만든 것으로, 수많은 절벽에 온갖 상(像)들을 만들었으며, 절벽이 꺾이는 부분에는 불각(佛閣)을 만들었는데, 이에 진주(秦州)의 명승지가 되었다.(瑞應寺在麥積山, 後秦姚興鑿山而修, 千崖萬像, 轉崖爲閣, 乃秦州勝境.)" 맥적산의 칠불각(七佛閣) 잔도(棧道) 옆의 절벽에 있는, 소흥(紹興) 2년(1132년)에 씌어진 제기(題記)에는 이렇게 기록되어 있다. "후진(後秦) 때 처음 만들기 시작하여, 원위(元魏) 시기에 완성하였으니, 700년이 걸렸다.(始于姚秦, 成于元魏, 經七百年)"]

맥적산에 현존하는 동굴은 194개인데, 제74굴과 제78굴은 이른 시기에 만들어진 쌍굴(雙窟)로, 평정(平頂―평평한 천장)에 방형(方形)으로 되어 있고, 정벽(正壁)과 동서벽(東西壁)의 높은 단(壇) 위에 삼세불(三世佛)을 빚어놓았으며, 정벽의 불상 양쪽에는 두 존의 보살입상(立菩薩像)이 있다. 제78굴의 정벽에 있는 불상은, 안에는 승기지(僧祇支)를 입었고, 겉에는 편삼(偏衫)을 입었는데, 옷 주름은 세밀하면서도 몸에 착 붙게 만들어졌다. 머리의 상투는 물결무늬로 되어 있고, 얼굴은 네모나고 코는 오똑하며, 눈은 앞을 똑바로 바라보고 있고, 가슴은 넓고 두툼하며, 표정이 장엄해 보인다. 제74굴의 협시보살은 머리에 보관(寶冠)을 쓰고 있고, 머리는 길어 어깨에 가지런하게 닿아 있으며, 복숭아 모양의 목걸이를 차고 있다. 한 손은 아래로 늘어뜨

천수(天水) : 감숙(甘肅)의 제2대 도시로, 감숙성 동남부에 위치한다. 옛날부터 실크로드를 지날 때 반드시 거쳐야 하는 곳이었으며, 시(市) 전체가 장강과 황하의 양대 강 유역에 걸쳐 있다.

잔도(棧道) : 깎아지른 듯이 험준한 절벽에 내는 일종의 통로를 말한다. 각도(閣道) 혹은 복도(複道)라고도 하며, 아슬아슬하게 절벽 밖으로 지지대를 대고 계단 형식이나 좁은 통로 형식으로 만든 길을 가리킨다.

원위(元魏) : 즉 북위(北魏)를 말한다. 위나라 효문제(孝文帝)가 낙양으로 천도하고, 본래의 성(姓)인 '탁발(拓跋)'을 '원(元)'으로 바꿨기 때문에, 역사상에서는 또한 이를 '원위'라고 부른다.

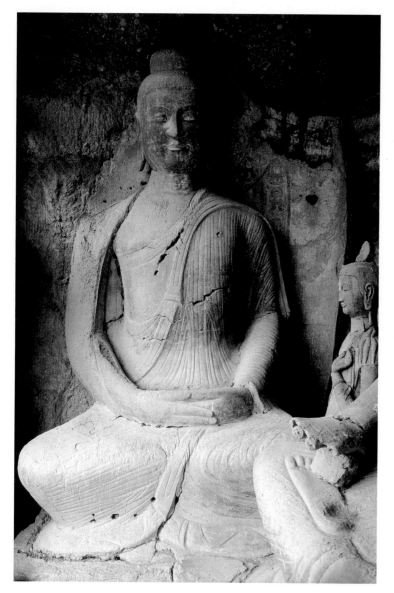

제78굴은 맥적산의 서쪽 기슭 아래쪽에 있으며, 높이는 450cm이고, 너비는 470cm이다. 정벽과 양쪽 측벽에는 '凹'자 형태로 기단(基壇)이 만들어져 있으며, 위쪽에는 삼세불(三世佛)로 되어 있다. 정벽의 주존(主尊)은 높은 육계(肉髻)가 있으며, 큰 귀가 어깨까지 늘어져 있고, 편단우견(偏袒右肩-오른쪽 어깨가 드러난) 가사를 착용하고 있다. 옷 주름은 불규칙적인데, 음각(陰刻)으로 나란한 선들을 표현하였으며, 가부좌(跏趺坐)를 틀고 있는데, 두 손은 훼손되었으나, 원래는 설법인(說法印)을 취하고 있었다. 양쪽에는 협시보살(脇侍菩薩) 입상이 있으며, 위쪽에는 작은 감실이 있다.

리고 있으며, 천의(天衣)를 팔에 둘렀고, 한 손에는 꽃을 꺾어서 가슴 앞에 들고 있으며, 매우 밝고 즐거운 듯한 표정이다. 하나의 굴에 세 존의 불상을 만들어놓는 구성 방식은, 후진의 요흥이 삼세불(三世佛) 사상을 신봉했던 것과 관련이 있는데, 이것은 또 이른 시기의 삼세불 소상(塑像) 형식이다. 제169굴의 정벽(正壁)에 있는 교각보살상(交脚菩

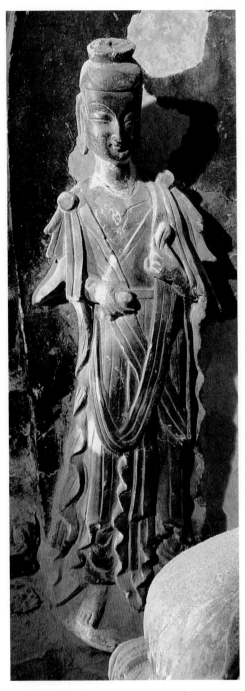

맥적산(麥積山) 제133굴 오른쪽 벽의 협시보살

北魏

薩像)은 머리에 삼화관(三花冠)을 쓰고 있고, 목에는 영락(瓔珞)을 착용하고 있으며, 연좌 위에서 다리를 꼬고 앉아 있다. 미륵보살이 도솔천궁[兜率天宮]에서 설법을 하고 있는 상인데, 그 조형이 제74굴의 작은 감실에 있는 사유보살상(思惟菩薩像)과 유사하다. 제79굴의 주존(主尊)은 아미타불(阿彌陀佛)로, 선정인(禪定印)을 취하고 있으며, 양쪽에 관세음보살과 대세지보살(大勢至菩薩)이 서 있다. 굴의 천장에는 후기(後期)에 다시 그린 비천(飛天)이 있고, 벽 사이에는 제자·천불·공양인상이 그려져 있는데, 이것은 『아미타경(阿彌陀經)』의 내용에 근거하여 조각하거나 그림을 그린 것으로, 하나의 완정한 조합을 이루는 감상(龕像)이다. 불좌(佛座)의 명문(銘文)이 있는 맨 아래층에는 "南燕主安都侯……姬[남연(南燕−398∼410년까지 존속한 나라)의 군주 안도후……희]"라는 조상(造像)의 제기(題記)가 있는 것으로 보아, 응당 이 또한 이른 시기에 만들어진 굴에 속할 것이다. 같은 제재(題材)의 조상으로는 또한 제115굴이 있는데, 부처와 보살이 모두 청순하면서도 전아한 분위기를 띠며, 불좌의 위층에는 북위(北魏) 경명(景明) 3년(502년)에 만들었다고 기록되어 있는 것으로 보아, 불상보다 굴을 먼저 만들었다는 것을 알 수 있다.

북위 시기는 맥적산 석굴의 전성 시기로, 이 시기에 개착된 동굴들 가운데 남아 있는 것은 70개가 넘으며, 전후(前後) 두 시기로 나눌 수 있다. 전기(前期)의 조상들은 형체를 빚을 때 전체의 통일감을 중시하였고, 도상(圖像)의 양식도 초기의 어깨가 넓고 가슴이 두꺼운 특징을 여전히 유지하여, 부

처의 위엄과 장엄함을 두드러지게 표현하였다. 제재도 여전히 삼세불을 중심으로 하였으며, 부처의 옆에는 두 협시보살 입상을 두었고, 굴 안에는 작은 감실을 더 설치하여, 그 안에 석가다보병좌상(釋迦多寶幷坐像-석가와 다보여래가 함께 앉아 있는 상)·천불 및 보살 좌상들을 빚어놓았다. 제71호 감실의 주존(主尊)은 선정불(禪定佛)로, 초기의 불상들과 비교해볼 때, 얼굴의 형태가 약간 둥글고 자연스러운 경향이 있고, 형체의 비율 또한 길게 늘어난 듯하지만, 여전히 대부분 초기 불상들의 특징을 많이 보유하고 있다. 감실의 옆쪽에 있는 보살상은 벽에 딱 붙은 듯이 만들어졌으며, 체구가 호리호리하고, 손에는 꽃을 들어 가슴 앞에 대고 있으며, 분위기가 단정하면서도 엄숙하고 부드러우면서도 아름답다.

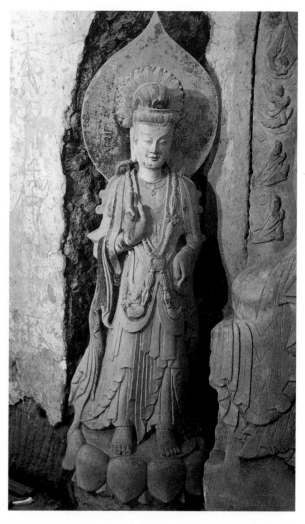

맥적산 제127굴의 석조(石造) 보살 입상
西魏

북위 후기(後期)의 조상들은 호리호리하고 맑고 빼어난 추세로 바뀌는데, 남조(南朝) 때의 화가인 육탐미(陸探微)가 창조한 '수골청상(秀骨淸像-얼굴이 갸름하고, 모습이 수려한 인물의 형상)'이 맥적산에 있는 북위 후기 조상들의 주된 풍격이 되었다. 제재에서도 삼세불 외에, 또 부처 하나에 제자 둘과 보살 둘을 배치하거나, 혹은 문 옆에 역사(力士) 둘을 더 배치하는 조합 방식이 발전하였다. 제142굴의 주상(主像)은 삼세불로, 얼굴은 장방형이고, 머리의 상투는 윤을 냈으며, 통견(通肩) 가사(袈裟)는 좌대의 윗부분까지 길게 늘어트려져 있어 장식적인 색채가 매우 풍부하고, 조형은 빼어

아난(阿難) : ?~기원전 463년. 석가모니의 10대 제자 중 한 사람으로, 인도어로는 Ananda이며, 그 의미는 '환희'라고 한다. 원래는 석가모니의 사촌동생이었는데, 후에 석가모니를 따라 출가하였으며, 부처가 55세 때, 아난을 수행 시자(侍者)로 선택했는데, 이때 아난의 나이는 25세였다. 그는 부처를 수행하며 그의 말 한마디 한마디를 모두 받아 기록했는데, 이 때문에 "부처한테 들은 바가 가장 많다"라고 일컬어졌다.

나며 맑고 화려하다. 양 옆에 있는 보살들은 수려한 눈과 휘어진 눈썹을 하고 있으며, 영락으로 몸을 장식하였고, 천의(天衣)는 나부끼며, 온화하면서도 부드럽고 단정하면서도 엄숙해 보인다. 아난(阿難)의 용모는 준수하면서도 명랑해 보이며, 왼손은 손가락을 꼬고 있는데, 표정과 자태는 자상하면서도 온화하다. 벽면은 층을 나누어 불전고사를 빚어놓았는데, 그 내용이 매우 생동감 넘친다. 제87굴의 가섭상(迦葉像)은 이민족 승려의 용모를 취하고 있는데, 눈썹이 길고 눈이 깊숙하며, 코가 크고 입술은 얇으며, 전체적으로 야위고 파리하지만 경건하고 근엄해 보인다. 제121굴의 부처 옆에 있는 보살상과 제자상의 머리 부분은 약간 아래로 기울어져 있으며, 얼굴에 미소를 머금고 있다. 제102굴은 방형(方形)에 평정(平頂)으로 되어 있으며, 세 벽에 감실을 설치하였는데, 주존은 석가모니이고, 그 양쪽 벽은 문수(文殊)와 유마힐(維摩詰)로 되어 있다. 유마힐은 가슴 중앙에서 두 옷섶을 단추로 채우도록 되어 있는 큰 옷을 입었고, 한 손은 무릎을 어루만지는데, 옷소매가 높이 말려져 있으며, 한 손은 가슴 앞에 들어올려 이야기를 나누는 자세를 취하고 있다. 서로 마주보는 문수는 머리에 꽃봉오리 모양의 삼화관(三花冠)을 쓰고 있으며, 눈썹이 길고 네모난 얼굴을 하고 있다. 오른손은 허리 옆쪽에서 옷을 쥐고 있고, 왼손은 가슴 앞에서 가볍게 패옥을 들고 있는데, 매우 함축적인 분위기가 느껴진다. 제123굴의 제재(題材)와 제102굴의 제재는 서로 같으며, 굴 안에 있는 소상(塑像)들이 다른 굴들에 비해 비교적 많은데, 부처·보살·제자와 문수·유마힐 외에, 좌우 벽 앞부분에는 남녀 시동(侍童)들이 있다. 여자 시동의 머리는 두 갈래로 땋아서 양쪽으로 동그랗게 묶었고, 몸에는 옷깃이 둥근 두루마기를 입고 있으며, 매우 천진난만해 보인다. 왼쪽 벽에 있는 남자 시동은, 원형의 전모(氈帽-펠트로 만든 모자)를 쓰고 있으며, 소매가 좁고 옷깃이 둥근 두루마기

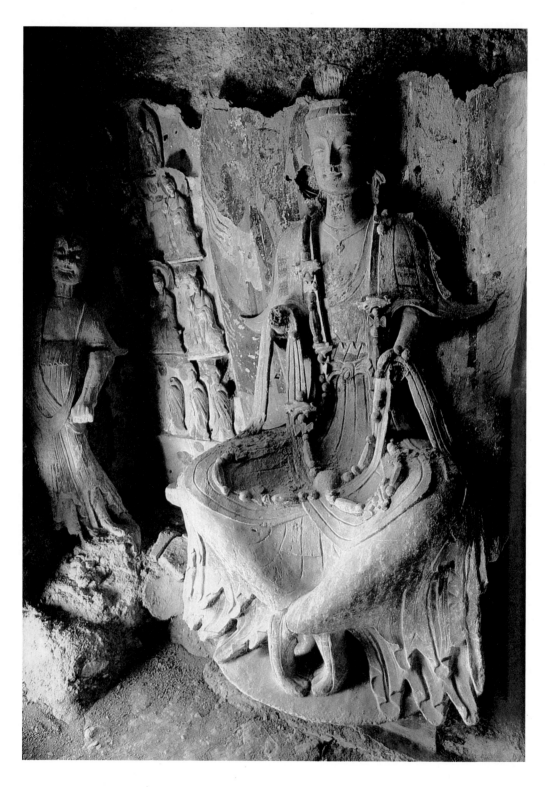

맥적산 제143굴의 교각미륵(交脚彌勒)

北魏

이소

높이 160cm

맥적산 제143굴의 왼쪽 벽

미륵은 보살상으로 만들어졌으며, 머리카락은 꽃잎 같고, 그 위로 높게 상투를 틀었으며, 보증(寶繒-모자에 달린 비단 끈)을 아래로 늘어뜨렸다. 얼굴은 길고, 이마는 높고 넓으며, 눈썹은 가늘고 눈은 길며, 코는 뾰족하고 입술은 얇다. 상체에는 승기지(僧祇支)를 입었고, 하체에는 긴 치마를 입었으며, 옷자락은 땅바닥까지 늘어져 있다. 영락(瓔珞)과 피백(披帛)은 몸과 팔을 감고 있으며, 두 다리를 서로 꼬고 있다. 몸의 뒤쪽에는 배 모양[舟形]의 배광(背光)이 있으며, 용모는 단정하면서도 근엄해 보인다.

피백(披帛) : 중국 고대 여성들의 복식(服飾)으로, 수대(隋代)의 벽화 속에 이미 피백이 보이며, 당대(唐代)에 널리 유행하였다. 은색 꽃문양이나 금은 가루로 꽃문양을 그린 얇은 사라(紗羅-망사처럼 생긴 비단)로 만들었는데, 한쪽 끝을 팔에 고정하여 가슴 위로 두르고, 다시 어깨 위에 걸쳐, 팔뚝 사이에 감는다. 피백은 두 종류로 나뉘는데, 하나는 가로 폭이 비교적 넓고 길이가 비교적 짧은 것으로, 대부분 결혼한 부녀자들이 사용했다. 다른 하나는 길이가 2m 이상에 달하는 것으로, 대부분 미혼 여성들이 사용했다.

무외인(無畏印) : 부처가 중생의 모든 두려움을 없애주고 위안을 주는 수인(手印)으로, 오른손이나 왼손을 어깨 높이까지 올려 다섯 손가락을 세운 채, 손바닥을 밖으로 향하게 하는 형태이다.

여원인(與願印) : 부처가 중생이 원하는 것을 모두 들어준다는 것을 의미 ▶▶

를 입고 있고, 양 손은 소매로 감싸고 있으며, 차분하고 순박한 느낌이다.

맥적산(麥積山)에는 서위(西魏) 시기에 만들어진 굴들 20여 개가 현존하는데, 대부분 역시 방형(方形-사각형)에 평정(平頂-평평한 천장)의 굴이며, 또한 삼세불이 많다. 어떤 것은 감실을 설치하지 않았고, 어떤 것은 좌우에 감실을 설치했거나, 혹은 세 벽에 감실을 설치하기도 하였다. 제135굴은 장방형에 평정(平頂)의 굴로, 굴 안의 돌로 만든 일불이보살(一佛二菩薩 : 보살의 머리 부분은 송나라 때 보완하여 빚은 듯하다)은, 서위 초기에 굴을 만들 때 건립한 것으로, 옷 주름이 비교적 간결하고, 조형이 질박하면서도 현실적이다. 보살상의 머리 부분은 머리카락을 걷어 올려 높은 상투를 틀었으며, 가슴을 오므린 상태로 고개를 약간 숙이고 있어 색다른 정취가 느껴진다. 제44굴 후벽(後壁)의 원권형(圓券形-둥근 아치형) 감실 가운데에 있는 주존은 가부좌를 틀고 있는데, 오른손은 무외인(無畏印)을 취하고 있고, 왼손은 여원인(與願印)을 취하고 있다. 머리카락을 돌돌 감아 올려 높은 상투를 틀었고, 눈썹과 눈이 수려하고 길며, 약간 아래를 내려다보는 형상으로 만들어졌다. 통견(通肩) 가사(袈裟)를 입고 있으며, 입고 있는 치마는 양 옆을 약간 안쪽으로 거두어들였으며, 중후하고 밀집되어 있는 옷과 장신구는 부처의 자상하고 의연한 모습과 유기적으로 한데 결합되어 있어, 그 형상이 주는 감화력을 증가시켜주고 있다. 양쪽에 있는 협시보살들은 머리에 삼화관을 썼고, 변발은 어깨를 덮고 있으며, 그 용모가 단정하면서도 아름답다. 제20굴의 주존은 삼세불[미래불(未來佛)인 미륵상(彌勒像)은 이미 훼손되었다]로, 조형이 제44굴과 서로 유사하며, 조각하여 만든 기법이 더욱 원만하고 윤택해져서, 서위 시기의 조상들 중에서도 뛰어난 작품이다.

맥적산에 현존하는 북주(北周) 시기의 동굴은 30여 개이며, 조상

은 수백 구(軀)이다. 진주대도독(秦州大都督)이었던 이충신(李充信)이 맥적산에다 세상을 떠난 아버지를 위하여 일곱 개의 불감(佛龕)을 만들었는데, 유명한 문학가인 유신(庾信)이 일찍이 「진주천수군맥적애불감명(秦州天水郡麥積崖佛龕銘)」이라는 글을 써서, 그 일을 매우 높이 칭찬했던 적이 있다. 일곱 불감(제9굴)의 중간에 있는 한 감실에는 일불이제자(一佛二弟子)를 빚어놓았고, 그 나머지 여섯 감실은 모두 일불이보살(一佛二菩薩)로 구성되어 있는데, 조상(造像)들이 후대에 거듭 단장되고 보완되었지만, 소상(塑像)의 배치와 전체 풍격에서는 여전히 북주 시기 조상의 특징을 살펴볼 수 있다. 제4굴은 또한 산화루(散花樓)라고도 불리는데, 맥적산 동쪽 절벽의 가장 높은 곳에 뚫었으며, 앞부분은 주랑(柱廊)으로 꾸며놓았고, 주랑의 뒷부분에 일렬로 일곱 개의 감실을 만들어놓았다. 감실의 휘

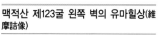

(왼쪽) 맥적산 제87굴 오른쪽 벽의 가섭 (迦葉) 소상(塑像)
西魏

하는 수인이다. 시원인(施願印)·만원인(滿願印)이라고도 하며, 왼손을 늘 어뜨려 손바닥을 밖으로 향하게 하는 것으로, 무외인과는 반대 형태이다. 우리나라에서는 넷째와 다섯째 손가락을 구부린 형태를 취한다.

주랑(柱廊): 여러 개의 기둥을 나란히 세운 복도(複道)를 말하며, 현대 건축 용어로 콜로네이드(Colonnade)라고 한다.

맥적산 제123굴 왼쪽 벽의 유마힐상(維摩詰像)
西魏

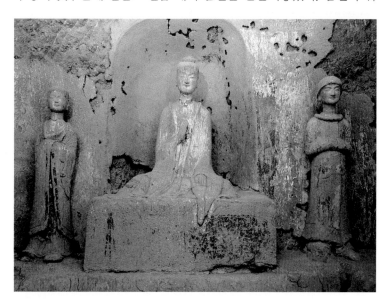

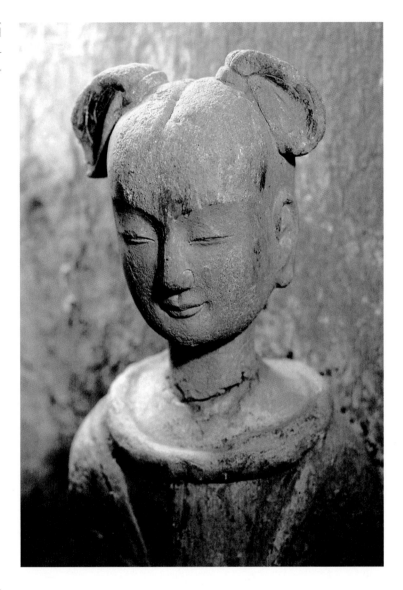

영소(影塑) : 조각에서의 낮은 부조에 해당하는 소조(塑造) 기법으로, 빚은 형상의 볼록한 정도가 매우 낮아서, 가까이에서 보아야 이 기법의 묘미를 알 수 있다.

박육조(薄肉彫) : 부조(浮彫)의 한 형식으로, 바닥에 어떤 형상이 얕게 드러나도록 새기는 조각 방법이다. '바릴리프(bas-relief)' 혹은 '저부조(底浮彫)'라고도 한다.

장 윗부분에는 일곱 개의 기악산화비천(伎樂散花飛天)을 영소(影塑)로 빚었고, 천인(天人)의 얼굴과 손발은 박육조(薄肉彫)로 새겼으며, 옷과 장신구는 채색으로 그렸다. 감실 사이에는 천룡팔부(天龍八部)를 부조로 새겼고, 감실의 안쪽에는 부처와 제자 그리고 보살을 빚어놓았다. 소상(塑像)은 대부분 수(隋)·당(唐) 시기에 만들어졌으며, 작품의 배치는 여전히 북주 시기의 방도를 따르고 있다.

북주 시기에는 중·소형 굴이 유행했는데, 평면은 대부분이 방형(方形)이며, 네 면은 비탈진 녹정(盝頂)으로 처리하였고, 네 모서리에는 돌기둥을 조각해냈으며, 천장 부분에 빚어내놓은 들보의 구조[梁枋]는 그것과 서로 연결되며, 모서리가 교차하는 부분은 연심(蓮心-연밥) 모양으로 꾸며놓았다. 굴의 안쪽 세 벽에는 감실을 파서 소상(塑像)들을 배치하였는데, 그 기술이 매우 정교하다. 맥적산의 북주 시기 소상들에서 칠불(七佛)은 흔히 보이는 제재이다. 부처는 대부분 낮고 평평한 육계(肉髻)를 하고 있고, 머리카락은 얇고 무늬가 없으며, 턱에 살집이 있고, 목이 짧으며, 양쪽 어깨 부분은 둥글게 만들었다. 보살의 얼굴은 원만하고 매끈하며, 높은 관을 썼고, 단정하게 상투를 틀었으며, 그 몸의 형태는 적당하게 살집이 있는데, 이것은 위로는 북제(北齊) 시기의 양식을 계승하였고, 아래로는 수·당 시기로 이어지는 과도기적인 형상이다.

맥적산은 남과 북으로 이동하는 길에 위치하기 때문에, 남조(南朝)의 영향을 비교적 많이 받았으며, 풍격에서도 병령사(炳靈寺)나 돈황(敦煌)과는 분명히 다르다. 그리고 그 지역의 조소(彫塑) 장인들도 현실 생활과 세속의 인물들로부터 그들의 자태와 정취를 흡수하여, 불교 형상에 내재되어 있는 기질을 대단히 풍부하게 하였고, 또 형상의 개성을 더욱 강하게 빚어냄으로써, 종교 예술로 하여금 의례와 규범의 제한을 타파하도록 하여, 매우 풍부하고 다양하게 감동을 주는 형상들을 창조해냈으며, 중국 민족의 조소 예술이라는 보고(寶庫)를 대단히 풍부하게 하였다.

돈황은 고대의 경제·문화 교류에서 매우 특수한 위치에 있었기 때문에, 고대의 불교 승려들은 반드시 거쳐 가야 하는 지역이 되었다. 위(魏)·진(晉) 시기에 돈황에서 경전을 번역하고 불법을 전파했던 승려들로는, 이미 그곳에서 대대로 살았던 축법호(竺法護)와 그의 제

녹정(盝頂) : 중국 전통 지붕의 하나로, 녹정의 들보 구조는 대부분 네 개의 기둥을 이용하며, 게다가 각재목은 모서리를 없애거나 들보를 빼내어, 사각형이나 팔각형의 옥면(屋面)을 형성한다. 지붕 부위는 평정(平頂)의 지붕 사방에 한 바퀴 바깥 처마를 두른다. 우리나라 건축에서 모임지붕의 중간을 절단한 형태와 비슷한 모양이다.

축법호(竺法護) : 구마라습(鳩摩羅什)이 아직 중국에 도래하기 전에, 중국 불교 초기의 가장 위대한 경전 번역가이다. 대승불교의 가장 중요한 경전인 『법화경(法華經)』은, 축법호가 『정법화경(正法華經)』이라는 제목으로 번역해내어, 세상에 유포되었다.

자인 법승(法乘)·법보(法寶)가 있었다. 축법호가 번역했던 불경의 원본들은 총령(蔥嶺)의 서쪽에 위치하던 카피사[kapisa : 계빈(罽賓)]와 서역(西域)의 호탄[Khotan : 우전(于闐)]·쿠차[龜玆] 등 여러 나라의 대승불경(大乘佛經)과 소승불경(小乘佛經)들에서 얻을 수 있었다. 축법호가 번역한 불경들을 통하여, 서진(西晉) 시기에 불교가 이미 일정 정도 발전했었다는 것을 알 수 있다. 돈황현박물관(敦煌縣博物館)에 소장되어 있는 북량(北涼) 시기의 석탑으로부터 곧 한 걸음 더 나아가 증명되는 것은, 돈황에 세워진 사탑(寺塔)들과 조상(造像)들이 공덕을 쌓기 위한 활동으로써 십육국(十六國) 시기에 이미 상당한 규모를 갖추고 있었다는 사실이다. 5세기 초, 서량(西涼)의 왕이었던 이호(李暠)는 돈황을 수도로 삼고, 중원의 문화를 널리 보급하였으며, 대대적으로 궁실을 건축하였고, 또한 이를 통해 그 지역의 문명 발전도 촉진하였다. 돈황 지역은 인물들이 모여들었고, 인재가 배출되었는데, 이런 조건하에서 돈황은 점차 막고굴(莫高窟)과 같이 온 세상사람들이 모두 주목하는 불교 예술의 보고(寶庫)를 만들어갔다.

막고굴은 지금의 돈황현의 성(城)에서 동남쪽으로 약 15km 떨어져 있는 명사산(鳴沙山) 아래에 있는데, 앞쪽으로는 탕천하(宕泉河)와 가깝고, 삼위산(三危山)과는 마주보고 있다. 이른 시기에 만들어진 동굴은 36개가 있으며, 멀리는 십육국 시기부터 시작하여, 가까이는 북주(北周) 시기까지인데, 북조(北朝) 시기에 만들어진 동굴들은 세 가지 유형이 있다. 첫째 유형은 주실(主室)의 양쪽에 승방을 만들어놓은 선굴(禪窟)로, 주실의 후벽(後壁)에 감실을 팠고, 그 안에 불상과 선승상(禪僧像)을 빚어놓았다. 벽면과 굴의 천장에는 천불(千佛)·설법도(說法圖)·인연고사(因緣故事)·천부(天部)·비천(飛天) 및 공양인들을 그려놓았다. 두 번째 유형은 중심 부분에 탑주(塔柱)를 세우는 방식의 석굴이다. 이런 동굴의 형태와 구조는 북량 시기의 석굴을 직접

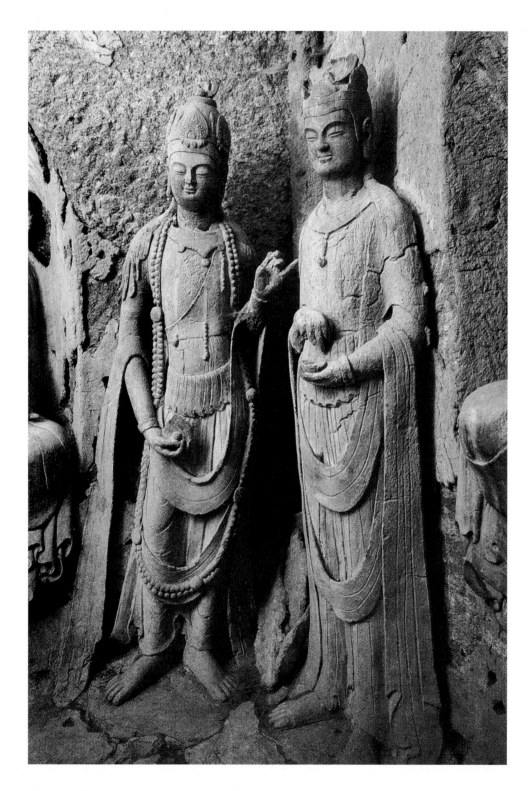

맥적산 제24굴 정벽(正壁)의 이소 작품 중 오른쪽에 있는 협시보살
隋

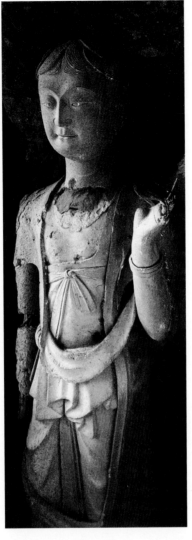

계승하였고, 또한 중원 지역[漢地]의 목조 건축 양식을 융합한 것으로, 굴실(窟室) 뒤쪽은 굴의 천장과 연결되어 통하는 찰심(刹心)을 형성하고 있고, 앞부분은 '人'자 형태로 벌어지는 천장으로 만들었으며, 위쪽에는 처마와 서까래를 빚어서 만들어놓았다. 찰심의 네 면에는 감실을 팠고, 그 안에는 불상과 교각보살상(交脚菩薩像)을 빚어놓았는데, 어떤 감실은 바깥에 협시보살을 추가로 빚어놓기도 하였다. 굴의 안쪽 벽면에는 천불·본생(本生)·불전(佛傳)과 공양인상을 그려놓았다. 세 번째 유형은, 동굴의 평면이 방형(方形)으로 되어 있으며, 천장은 복두식(覆斗式)으로 만들었고,

복두식(覆斗式) : 곡식의 양(量)을 재는 도구인 말[斗]을 엎어놓은 것 같은 형태의 천장을 말하는 것으로, 평면은 방형이며, 아래가 넓고 위가 좁은 사다리꼴 형태를 말한다.

굴 안에는 정벽(正壁)에 감실을 설치하여 상(像)을 모셔둔 것 외에, 굴의 천장에서부터 네 벽에 이르기까지 벽면 가득 벽화를 그려놓은 형태이다.

돈황의 제268·272·275굴은 십육국 시기에 만들어진 한 무리의 동굴 유적들로, 굴의 안쪽에 감실을 설치하였고, 감실 안에 있는 불상이나 보살상들은 모두 채색 소조로 되어 있다. 제275굴의 전체적인 설계는 한(漢)·위(魏) 시기의 목조 건축을 모방하였으며, 좌우 양

(왼쪽) 맥적산 제62굴의 이소(泥塑) 두 보살 입상
北周

쪽 벽의 윗부분에는 감실을 설치하였는데, 어떤 감실의 형태는 한나라 때의 궐문(闕門) 형태를 모방하였다. 궐형(闕形) 감실의 안에 있는 교각보살상과 정벽의 방형 사자좌(獅子座)에 앉아 있는 교각보살 대상(大像)은 얼굴의 형태가 둥그스름한 네모 형태이며, 상체는 벌거벗었고, 복식(服飾)에는 서역(西域) 쿠차의 영향을 받은 흔적이 있다. 그러나 전체적인 조형과 함축하고 있는 내재적 정서에서는 이미 분명한 변화가 있다. 굴 안에 궐형 감실을 파놓고, 교각보살상을 빚어놓는 구도는 북위(北魏) 시기의 동굴들에서 한동안 계속 답습되었다. 제259굴의 좌우 두 벽은 위아래 두 층으로 나누어 감실을 설치하였는데, 위층의 네 감실은

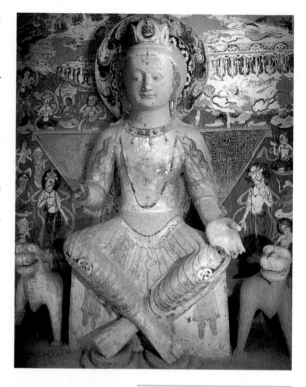

돈황(敦煌) 제257굴의 교각미륵보살(交脚彌勒菩薩)

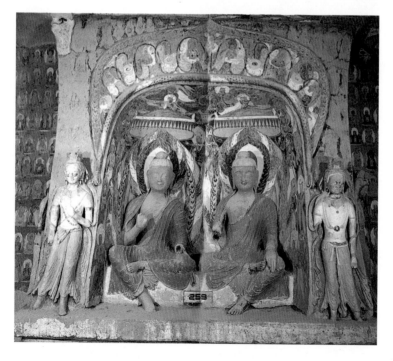

돈황 제259굴의 이불병좌상(二佛并坐像)

막고굴(莫高窟) 제259굴의 불상

北魏

이소

높이 92cm

막고굴 제259굴의 북벽(北壁)

불상은 높은 상투를 빚어 올렸으며, 뒤쪽 머리카락은 길어서 어깨까지 닿는다. 결가부좌상(結跏趺坐像)이며, 타원형의 정광(頂光)과 화염 문양의 배광(背光)이 있다. 몸에는 붉은색의 통견(通肩) 가사를 착용하고 있는데, 옷이 얇아 몸에 착달라붙어 있고, 옷 주름은 가는 선으로 새겼으며, 원만하면서도 시원스러운 느낌이다. 불상의 표정은 즐거우면서도 속세를 초탈한 모습이다. 이 불상을 만든 예술가는 부처가 지니고 있는 '상(常 : 본성과 육체가 하나로 어우러져, 침착하고 고요하게 그 상태에 항상 머물러 있음)'·'낙[樂 : 삶과 죽음이 압박하는 고통을 떠나서, 열반(涅槃)과 적멸(寂滅)의 즐거움을 증명함]'·'아(我 : 아무 방해도 없는 자유로움)'·'정(淨 : 세속의 때를 벗어나 어떤 것에도 물들지 않고, 침착하고 고요하면서도 매우 청정한 상태)'의 네 가지 덕[四德]이 의미하는 정신을 애써 표현하려고 하였다.

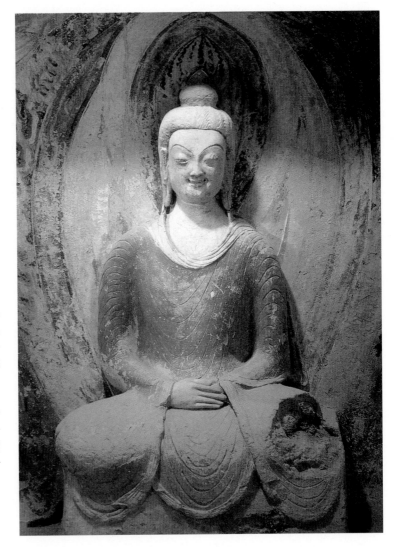

곧 궐형 감실로, 감실 안에 교각보살상과 사유보살상(思惟菩薩像)을 빚어놓았는데, 간결하게 빚었다. 정벽(正壁)의 반중심주(半中心柱)에 있는 감실 안에는 석가모니와 다보(多寶)가 함께 앉아 있는 상을 빚어놓았다. 감실 밖에는 두 협시보살이 서 있는데, 머리에는 화려한 관을 쓰고 있으며, 얼굴은 포동포동하고 매끈하다. 제257굴 중심주(中心柱) 남벽(南壁) 위층의 감실 안에 있는 반가사유보살(半跏思惟菩薩)은 몸체가 약간 앞쪽으로 기울어져 있고, 오른손의 손가락 하나는

이마를 받치고 있으며, 눈꺼풀이 아래로 드리워져 있어, 깊은 생각에 빠져 있는 듯한 모습을 하고 있는데, 이것은 북위(北魏)의 사유보살 채색 소조 작품 중 대표작이다. 제251굴 중심주의 정벽에는 2층의 감실이 설치되어 있는데, 위층의 궐형 감실 바깥쪽에는 층층이 여러 겹으로 기악천인(伎樂天人)을 빚어놓았고, 곧바로 굴의 천장으로 통하며, 감실 안에 있는 교각미륵보살과 서로 어우러지게 배치되어, 미륵보살이 천궁(天宮)에서 설법을 하는 장관의 장면을 조성해내고 있다. 기악천인 영소(影塑)는 제260·437·435·248굴 등에 모두 다른 수량의 유물들이 남아 있으며, 제437굴 정벽에 있는 권형(券形-아치형) 감실의 문미(門楣) 위쪽에 영소 기법으로 빚은 기악비천은 머리에 삼화계(三花髻)를 틀었으며, 몸에는 소매가 넓은 웃옷과 큰 치마를 입고 있으며, 몸매는 호리호리하고, 자태가 빼어나다.

제285굴은 서위(西魏) 시기에 개착한 복두식(覆斗式) 방형(方形) 선굴(禪窟)로, 굴실(窟室)의 정벽(正壁)에는 감실 세 개를 팠는데, 중간의 큰 감실에는 걸터앉은 불상을 두었고, 양쪽의 작은 감실에는 각각 좌선(坐禪)하고 있는 비구(比丘)를 하나씩을 빚어놓았으며, 오른쪽 감실에 있는 비구상은 머리에 두모(兜帽-끝이 뾰족한 방한모, 혹은 일종의 후드)를 쓰고 있고, 몸에는 통견식(通肩式) 전상가사(田相袈裟)를 입고 있으며, 팔짱을 끼고서 가부좌를 틀고 있다. 이 굴의 좌우 양쪽 벽에는 또한 좌선하고 있는 공승인상(供僧人像)이 있는 작은 굴을 대칭으로 만들어 놓았는데, 복두형 천장 아래 주변 테두리를 따라 산속에서 참선하고 수양하는 사문(沙門-승려)들을 그려놓았다. 벽화에 그려져 있는 부처와 보살은 채색 소조와 서로 같은 풍격을 지니고 있으며, 내용과 도상(圖像)의 양식 및 소조(塑造)와 회화(繪畫)의 풍격 등 여러 방면에서 모두 높은 수준의 통일을 이루고 있다. 서위 시기에 제작된 제432굴 중심주의 정벽(正壁)에 있는 일불이보살(一佛二菩薩)로

돈황(敦煌) 제432굴 중심주(中心柱)의 감실

삼화계(三花髻) : 머리를 좌·우와 앞쪽에 세 갈래로 동그랗게 틀어 올려 화려하게 장식한 것을 말한다.

막고굴(莫高窟) 제432굴의 보살
西魏
높이 124cm
돈황 막고굴 제432굴 중심주(中心柱)의 동쪽 감실의 북쪽

보살은 머리에 보관(寶冠)을 쓰고 있고, 머리카락은 오른쪽에서 비녀를 꽂아 고정시켰으며, 귀의 장식은 어깨까지 늘어져 있다. 얼굴은 둥글넓적하면서 풍만하고, 이마는 넓고, 눈썹은 높게 솟아 있으며, 입은 작고, 입술은 얇다. 미소를 머금은 채 아래를 내려다보고 있다. 상체는 벌거벗은 채 목 장식을 두르고 있으며, 천의(天衣)는 배 앞에서 서로 닿아 있다. 붉은색의 긴 치마를 입고 있으며, 오른손은 가볍게 가슴 앞쪽에 댄 채로, 왼손은 아래로 늘어뜨리고 있다. 몸체는 왼쪽으로 약간 기울어져 있으며, 표정이 평안하고 고요하다.

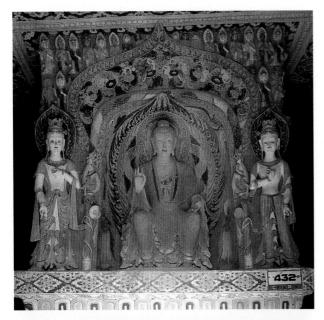

이루어진 감상(龕像)은, 불상이 입고 있는 가사(袈裟)의 앞뒤 옷자락이 층층이 수직으로 드리워져 있어, 불좌(佛座)의 앞쪽에 주름 장식을 이루고 있다. 부처의 양쪽 옆에 있는 보살 입상은 천의(天衣)가 배의 앞쪽에서 교차되어 있고, 치마는 교차하여 겹쳐지며, 이지럽게 펼쳐진 채 늘어져 있고, 형상은 곱고 아름다우며 빼어나고, 평온하면서도 지혜로워 보인다.

북주(北周) 시기에는 감실에 여러 상(像)들을 진열하고 설치하는 데에 이미 정해진 제도가 있었는데, 자주 보이는 것은 일불이보살(一佛二菩薩)이나 혹은 일불이제자이보살(一佛二弟子二菩薩)이다. 돈황 제438굴의 일불이보살은 얼굴의 형태가 점차 풍만해지는 추세이며, 양쪽에 있는 보살의 얼굴 표정은 매우 섬세하게 표현되었다. 가섭(迦葉)이 불법(佛法)을 듣고 있는 표정은 함축적이면서 생생하다. 북주 시기의 동굴들 중 비교적 완정한 것은 제290·296·297굴 등 약 열 개의 굴이 있는데, 그곳에 보존되어 있는 소상(塑像)들은 형체가 풍만하고, 신체 비례는 축소되어 있으며, 이미 장가양(張家樣)의 영향을 받았음을 느낄 수 있다.

당대(唐代)에는 사실적으로 표현하는

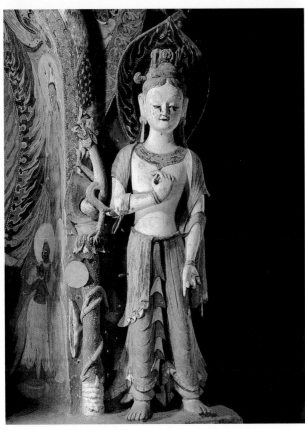

기교가 발전했었기 때문에, 막고굴에 있는 당대의 조상들은 인체 구조와 형체의 특징 방면에서 매우 충실하게 표현될 수 있었으며, 얼굴 표정이 몸 전체의 자태와 내재적으로 연계되어 있다. 색채가 풍부하면서도, 대상의 질감도 표현하였으며, 피부와 복식의 표현에서도 이전에 비해 더욱 충실해졌다. 형상이 완미(完美)하면서도 함축적이어서, 보면 볼수록 새로운 느낌이 든다. 부처의 장엄함·가섭(迦葉)의 통달함·아난(阿難)의 총명함·보살(菩薩)의 단정하면서도 아름다움·천왕(天王)과 역사(力士)의 힘 있고 위풍당당함은, 모두 각각의 성격에 맞게 표현되어 있다. 제130굴의 걸터앉아 있는 불상[椅坐佛像 : 속칭 남대상(南大像)이라고 함]은 높이가 26m이고, 이마가 넓고 턱 부분은 둥글며, 표정이 단정하면서도 엄숙하고, 체구는 우람한데, 이것은 성당(盛唐) 시기에 만들어진 대형 불상들 중 대표작이다. 제328굴의 채색 소조 군상(群像)은 그 자태가 각각 다르게 표현되어 있는데, 섬세하면서도 정교한 손의 자세와 미묘한 얼굴 표정 및 우아하면서도 아름다운 몸의 자태는, 모두 보살의 특수한 정신적 면모를 잘 표현해냈다. 특히 공양보살(供養菩薩)의 뭔가를 응시하고 있는 듯한 눈동자와 어렴풋이 미소를 머금은 듯한 표정은, 마치 소녀가 기도할 때의 심리 상태, 즉 경건하게 일상생활의 소망과 행복에 대해 명상하며 기도하는 모습을 표현한 듯하다. 아난과 가섭의 얼굴 표정에는 나이와 성격 및 정서적인 면모의 차이가 잘 나타나 있는데, 가섭은 똑바로 서서 합장(合掌)을 하고 있고, 아난은 팔짱을 끼고 약간 비스듬하게 서 있어, 서로 대칭을 이루는 가운데에서도 변화를 강조하였다. 가섭의 온화하면서도 선량함·아난의 우아하면서도 정숙함·보살의 드러내지 않는 은근함과 통달함은 모두 석가모니가 설법하는 상황에서 여러 다른 인물들을 다르게 표현한 것이다. 그들간에는 부처의 불법을 듣는 공통된 상태에 있으면서도, 또한 각자 본래의 고유한 성격과 특징

전상가사(田相袈裟) : 제단과 봉합이 모두 장방형이나 정방형의 논두렁들이 이어져 있는 것 같은 모양의 가사를 말한다. 이 말의 어원은 『승기율(僧祗律)』의 다음 말에서 유래하였다. "佛住王舍城, 帝釋石窟前經行, 見稻田畦畔分明, 語阿難言, '過去諸佛, 衣相如是, 從今依此作衣相.'[부처가 왕사성에 살았는데, 제석(帝釋)이 석굴 앞을 지나면서, 논두렁이 분명한 것을 보고, 아난에게 말하기를, '과거에 여러 부처들의 옷 모양이 이러했으니, 지금부터 이와 같이 옷 모양을 만들어라.']"

장가양(張家樣) : 남북조 시대 양(梁)나라의 화가인 장승요(張僧繇)가 이룩한 독특한 화풍을 일컫는 말이다. 그는 인물고사화와 종교화를 잘 그렸는데, 단지 한두 번의 붓질로 매우 간략하게 그리면서도, 대상의 핵심을 잘 표현해냈다. 양나라 무제(武帝)는 불교를 독실하게 신봉하여, 많은 사찰들을 건립하였고, 거기에 수많은 벽화를 그리도록 하였는데, 이 일에 장승요가 참여하였다. 그가 불상을 그릴 때 스스로 창안한 양식을 일컬어 '장가양'이라고 한다.

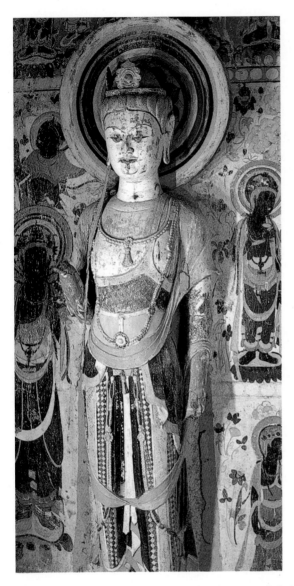

돈황(敦煌) 제401굴의 공양보살(供養菩薩)

初唐

으로 인해, 나타난 것도 다르게 반영되었다. 그리하여 군상(群像)들로 하여금 조형과 심리 묘사 방면에서 완벽한 통일성을 갖출 수 있도록 했다. 제320굴의 보살은 높은 상투와 풍만한 턱을 가지고 있으며, 전신(全身)이 약간 기울어져 있고, 중심이 오른발에 쏠려 있다. 머리는 약간 오른쪽으로 기울어져 있고, 눈은 앞쪽을 바라보고 있으며, 그 표정과 자태가 정숙해 보인다. 제194굴의 보살은 얼굴이 통통하고, 눈을 살짝 감고 있으며, 얇은 비단옷을 입었고, 표정이 잘 드러나지 않아, 여성의 단정하면서도 부드럽고 아름다운 모습을 비교적 잘 표현하였다. "보살은 궁중의 미녀 같다[菩薩若宮娃]"라고 생각했던 당시의 심미적 분위기를 그대로 드러내고 있다. 이러한 생활의 의미를 지니고 있는 형상들을 통하여, 또한 종교 예술이 일상생활과 밀접한 관계가 있었으며, 예술가들은 불교 제재에서 출발했으면서도 오히려 현실의 정취를 지닌 형상을 빚어 냈다는 사실을 알 수 있다.

불교가 전파됨에 따라, 불교 사원들이 각지에 두루 보급되었다. 그러나 그 이후에 전란이 끊이지 않았고, 거기에다 자연적인 훼손이 더해지면서, 당대(唐代) 이전에 만들어진 목조 사원 건축물들은 대부분 하나도 남지 않고 사라져버렸다. 오직 산서(山西) 지역의 길들은 좁고 험했기 때문에, 오랜 기간 동안 여러 차례 전쟁의 불길을 피할 수 있었다. 동시에 그곳의 기후는 건조하고 비가 적어서, 전국적으로 고대 사원들이 가장 많이 남아 있으며, 또한 흙

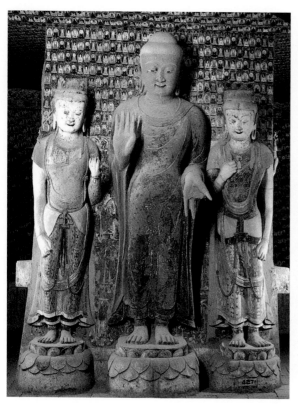

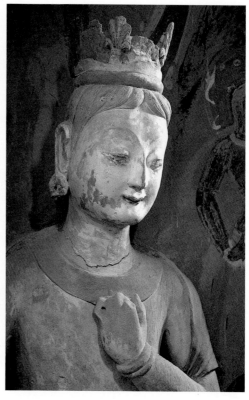

이나 나무로 만든 불교 조상들도 완정한 형태로 보존되어 있다. 그리
하여 우리들로 하여금 이것을 이른 시기의 석굴 채색 소조 작품들과
연계시켜, 중국의 불교 채색 소조 예술의 발전이 어떻게 진행되었는
지 전면적으로 고찰할 수 있게 해준다. 신강(新疆) 지역 석굴들에 있
는 채색 이소(泥塑)는 불교가 전래된 초기의 양식을 대표하는데, 그
것은 인도의 간다라 등지로부터 영향을 받았을 뿐만 아니라, 또한
그 지역의 민족적 특색도 지니고 있다. 돈황(敦煌)·병령사(炳靈寺)·맥
적산(麥積山) 등의 석굴들에 있는 채색 소조들에는, 5세기부터 10세
기까지 불교가 전성기를 구가하던 시기에 만들어진 조상의 진수들이
집중되어 있는데, 그것들은 한편으로는 중원 지역에서 온 전통적인
것들도 있으며, 동시에 여러 민족들의 요소도 갖추고 있다. 이러한

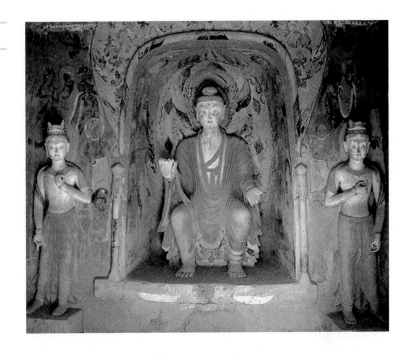

석굴들에 있는 채색 소조들은, 한대(漢代)부터 당대(唐代)까지의 각
시기 불교 석굴들에 있는 채색 소조의 눈부시게 아름다운 면모를 또

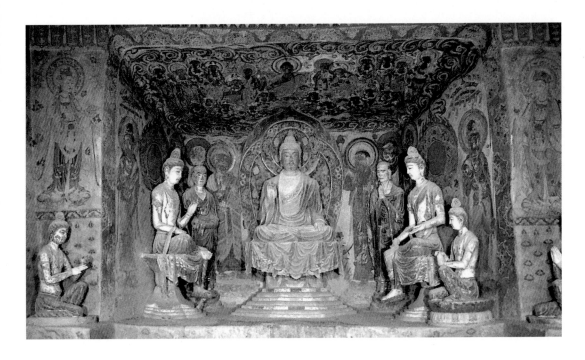

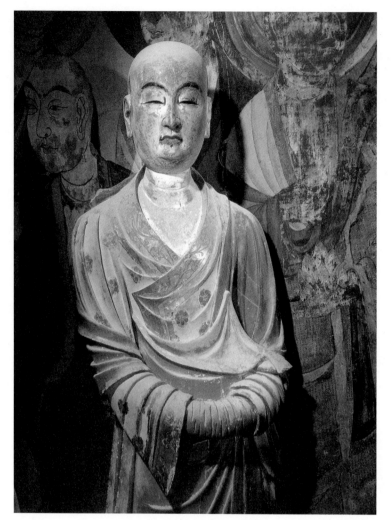

막고굴(莫高窟) 제328굴의 아난(阿難)

盛唐

높이 183cm

돈황 막고굴 제328굴의 서쪽 감실 내(內) 남쪽

이 상(像)은 아난(阿難)을 용모가 맑고 빼어난 청년 승려로 표현하였는데, 안에는 금테에 자수를 놓은 승기지(僧祇支)와 채색무늬공단 치마를 입고 있고, 겉에는 붉은색 전상홍가사(田相紅袈裟)를 입고 있다. 양 손은 소매로 덮고 있고, 허리를 약간 뒤틀었는데, 그 표정이나 태도가 태연자약하면서도 의젓하고 자신에 넘치는 것이, 출가인(出家人)들의 청정하고 초탈한 기질이 느껴지지 않는다. 또 다른 측면에서, 당시 일부 승려들의 "옷은 반드시 무늬가 있는 고운 비단으로 만들어야 한다[衣必綺縠]"라는 의식을 반영하고 있는데, 이들은 자유롭게 궁정을 드나들 수 있는 특수한 지위에 있었다.

렷이 펼쳐 보여주고 있다.

산서(山西)에 있는 만당(晚唐) 시기의 불교 채색 소조는 오대산(五臺山)의 남선사(南禪寺)·불광사(佛光寺)와 진성(晉城)의 옛 청련사(青蓮寺)에 있는 조상들이 대표적이다. 남선사는 오대현(五臺縣)에서 남쪽으로 22km 떨어진 곳에 있으며, 절은 북쪽에서 남쪽을 향하여 자리 잡고 있는데, 이것은 중국에서 가장 완정한 형태로 보존되어 있는 당대의 목조 건축물로, 당나라 건중(建中) 3년(782년)에 중건(重建)한 것

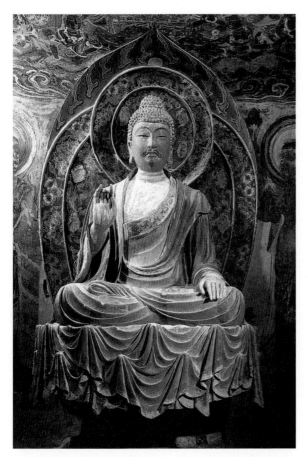

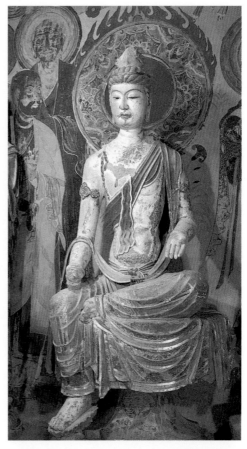

(왼쪽) 돈황(敦煌) 제328굴의 부처

(오른쪽) 돈황 제328굴의 반가보살(半跏菩薩)

이다. 대전(大殿)은 정면과 측면이 각각 세 칸씩이다. 불단(佛壇) 위에
는 주불(主佛)인 석가모니가 결가부좌한 채 속요(束腰—가운데가 잘록
하게 들어간 형태) 수미좌(須彌座) 위에 앉아 있으며, 양 옆에 문수(文
殊)·보현(普賢)·제자 둘·협시보살 넷·천왕(天王) 둘·공양보살 둘·동
자(童子) 둘과 요만(獠蠻—사자 노예)과 불림(拂林—코끼리 노예) 등 모두
17존으로 구성되어 있다. 소상(塑像)들은 비록 여러 조대를 거치면서
수리하고 단장되었으나, 당나라 때 빚은 원형은 여전히 남아 있다.

불광사는 오대현에서 북동쪽으로 32km 떨어진 곳에 위치한 불광
산(佛光山)의 산 중턱에 있는데, 동대전(東大殿)이 사찰 내의 주요 건
축물로, 당나라 대중(大中) 11년(857년)에 미륵대각(彌勒大閣)의 옛터 위

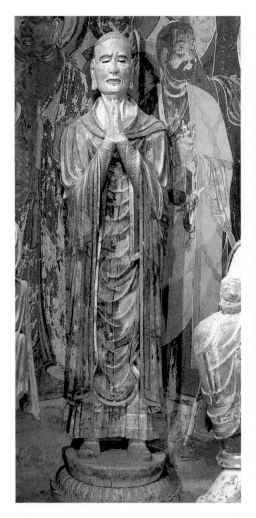

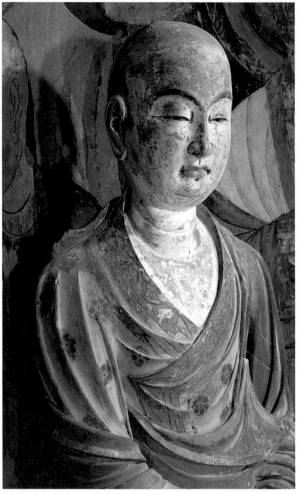

(왼쪽) 돈황 제328굴의 가섭(迦葉)

(오른쪽) 돈황 제328굴의 아난(阿難)

에 다시 세운 것이다. 대전 건물의 정면은 일곱 칸이며 측면은 네 칸이고, 불단의 너비는 다섯 칸에 이른다. 주존은 삼불(三佛)과 문수·보현의 두 보살로 되어 있다. 주상(主像)에는 각각 협시보살과 공양보살이 딸려 있다. 문수와 보현 등 권속(眷屬)의 양 옆에는 천왕(天王)이 있다. 원래는 당대(唐代)에 만들어진 조상이었으나, 후대에 다시 단장했다.

옛 청련사는 진성현(晉城縣)에서 동남쪽으로 17km 떨어진 곳에 위치한 협석산(硤石山)에 있는데, 북제(北齊) 천보(天寶) 연간(550~559년)

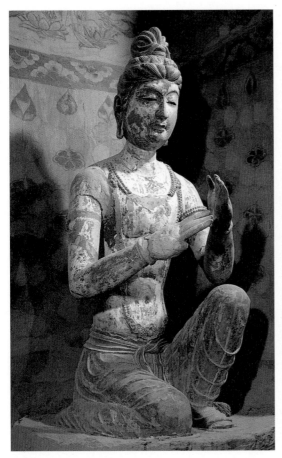
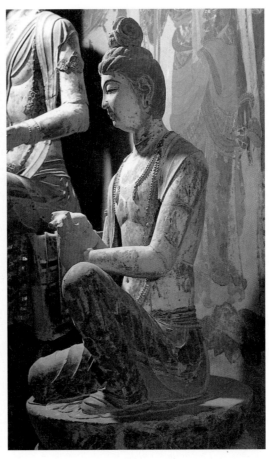

(왼쪽) 돈황 제328굴의 공양보살(供養菩薩)

(오른쪽) 돈황 제328굴의 공양보살

에 지어졌다. 고승(高僧) 혜원(慧遠)이 이곳에 도장(道場)으로 건립하였으나, 당대에 다시 수리하였으며, 절 안에 있는 남전(南殿)과 정전(正殿)은 모두 송대에 수리와 보수를 거쳤다. 남전의 정면과 측면은 각각 세 칸씩이며, 평면은 방형(方形)에 가깝다. 불단 위의 주불(主佛)은 석가모니로, 방좌(方座) 위에 가부좌를 틀고 앉아 있으며, 손은 설법인(說法印)을 취하고 있다. 그 좌우로는 가섭(迦葉)과 아난(阿難) 등 두 제자와 문수와 보현 두 보살이 연대(蓮臺) 위에 반가부좌(半跏趺坐) 상태로 앉아 있으며, 그 앞에는 협시보살이 각각 한 존씩 있다. 불단의 좌우에는 천왕을 배치하였다. 불상의 앞에는 두 공양보살이 호궤(胡

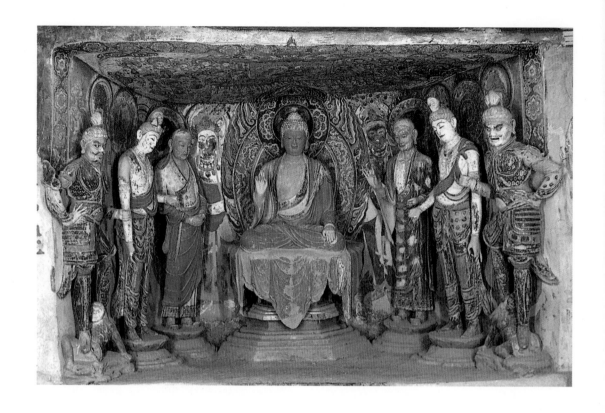

跪) 자세를 취한 채 연꽃 위에 앉아 있다. 모든 당(堂)에 있는 소상(塑像)들은 기본적으로 잘 보존되어 있는데, 이것들은 모두 당대에 만들어진 걸작들이다. 전당 안에 있는 〈협석사(硤石寺) 대수원법사(大隋遠法師) 유적기(遺迹記)〉 한 편은, 당나라 보력(寶曆) 원년(825년)에 새겼으며, 비석 머리에 선각(線刻)으로 미륵강경도(彌勒講經圖)를 새겨놓았는데, 산문(山門-절의 문)·위랑(圍廊-절 주변을 둘러싼 회랑)·불전(佛殿)·강단(講壇)이 갖추어져 있어, 하나의 완정한 사원을 이루고 있다. 이것은 당대의 사원 건축물 배치 및 구조와 형태를 연구하는 데 좋은 자료가 된다. 정전(正殿) 안에 있는 불단은 넓고 크며, 그 위에는 채색 소조 작품 일곱 구가 놓여 있는데, 석가와 문수·보현·제자 둘·공양보살 둘로, 당나라 때의 형제(形制)가 여전히 남아 있다. 보살의 가슴 부분은 편평해지는 추세이고, 색채는 명쾌하고 담박하면서도 우아하다.

호궤(胡跪) : 서역(西域)의 소수민족들이 절반은 쭈그리고 절반은 무릎을 꿇은 상태로 앉는 자세를 가리키는데, 후에 일종의 불교 예절로 변화하였다. 그 자세는, 우측 무릎은 땅에 대고, 왼쪽 무릎은 반듯이 세운 채 단정하게 앉은 모습인데, 호궤(互跪)라고도 한다.

제45굴의 서쪽 감실에 있는 채색 소조 작품들은 모두 아홉 존(尊)이었는데, 감실 밖에 있는 두 역사(力士)는 이미 손상되었다. 현존하는 것은 감실 안쪽에 있는 일곱 존으로, 주존은 석가모니이고, 좌우에 가섭과 아난, 그리고 보살 둘과 천왕 둘이 있는데, 성당(盛唐) 시기의 채색 소조 작품들 중 걸작이다.

보살은 머리를 땋아 높게 상투를 틀었으며, 눈썹은 길고 코는 오똑하며, 눈은 살짝 뜨고서 아래를 내려다보고 있다. 맨살을 드러낸 가슴에는 패옥을 착용하고 있으며, 아래에는 수를 놓은 비단 치마를 입고 있다. 숄을 배 앞쪽으로 비스듬하게 걸치고 있으며, 치마에 맨 허리띠는 아래로 드리워져 있고, 살집이 풍만하고 비만한 몸이지만, 그 움직임은 가볍고 경쾌해 보인다. 보살의 단아하면서도 온화하고 아름다운 풍채는 전체 군상(群像)과 함께 어우러져 상서롭고 화목한 분위기를 형성하고 있으며, 예술가의 마음속에 있는 즐겁고 행복한 서방정토(西方淨土)를 표현하였다.

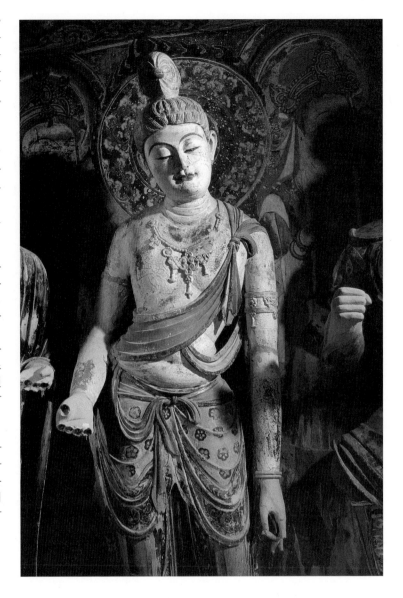

그 자태가 경건하면서도 정숙하고 단정하며, 세속을 초탈한 모습이다. 옛 청련사의 불교 군상(群像)은 하나하나 모두 공을 들여서 만들었을 뿐만 아니라, 부처와 보살·제자·천왕·공양보살의 각기 다른 표정과 자태는, 공통된 불성(佛性)을 추구하는 가운데 통일되게 함으로써, 불국정토(佛國淨土)의 아름다움과 평온함을 체현해내고 있다. 이

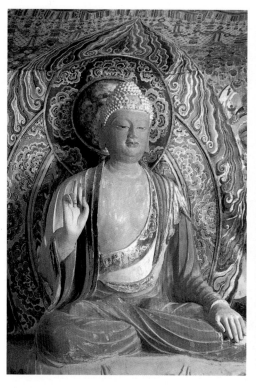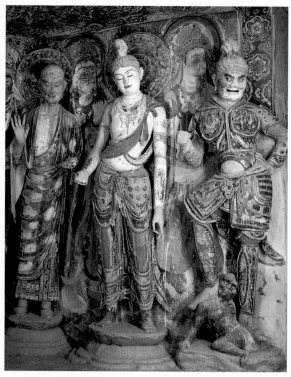

(왼쪽) 돈황(敦煌) 제45굴의 부처

(오른쪽) 돈황 제45굴 왼쪽의 삼존(三尊)

런 불교 군상의 조합은 변화 속에서 통일을 추구하며, 차이가 있으면서도 일치됨을 드러낸다. 이는 바로 당대의 종교 조소 군상의 궤범(軌範)을 계승 발전시켜, 후세에 본보기가 되었다. 법흥사(法興寺)에 있는 12존의 원각조상[圓覺造像 : 북송(北宋) 정화(政和) 원년(1111년)에 제작]은 높은 상투에 빼어난 턱을 지니고 있는데, 어떤 것은 뺨을 손으로 받친 채 생각에 잠겨 있으며, 표정이 준일(俊逸)하고, 어떤 것은 손짓으로 사람들을 교화하고 이끌어주는 모습이며, 자상하고 온화함이 사람들에게 감동을 주는데, 여기에도 여전히 당나라의 풍격이 남아 있다. 이 몇몇 곳의 불교 소상(塑像)들의 조형과 배열 방식은 대체로 같으며, 이 시기에 유행했던 대표적인 양식이다. 성당(盛唐) 시기는 오도자(吳道子)를 대표로 하는 불교 조상(造像)이 일찍부터 한동안 유행하였으며, 그 작품들의 특징은 기세가 드높고, 형상은 강건하고 힘이

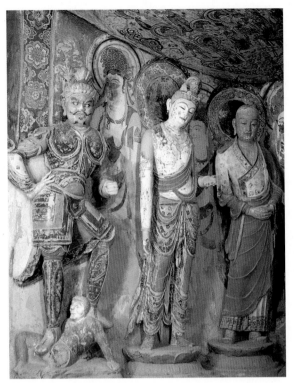

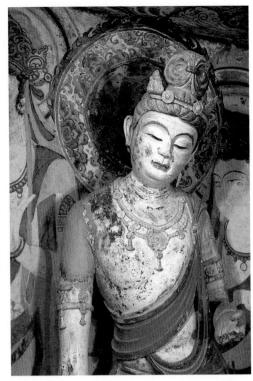

(왼쪽) 돈황 제45굴 오른쪽의 삼존

(오른쪽) 돈황 제45굴의 보살

넘치며, 세속을 초탈한 분위기인데, 이것을 '오가양(吳家樣)'이라고 한다. 중당(中唐)과 만당(晚唐) 시기에 이르러 화가인 주방(周昉)이 창조해낸, 단정하면서도 엄숙하고 부드러우면서도 아름다운 형체가 출현하였는데, 이것을 일컬어 '주가양(周家樣)'이라고 하며, 이는 또한 만당·오대(五代) 시기의 불상 제작을 좌우하였다. 남선사(南禪寺) 등 여러 곳에 있는 채색 소조 작품들은 바로 이런 풍조 아래에서 만들어진 산물들이다.

불교 조상의 제작에는 의궤(儀軌)와 크기의 제한이 있었지만, 그것은 다시 그 시대 심미 관념의 영향을 받았다. 당대(唐代)의 인물은 턱이 통통하고 몸에 살집이 있어야 아름답다고 여겨졌다. 화가 주방이 그린 미인들은 대부분 풍만하고 농염한데, 그가 만든 불교 조상들도 같은 특징을 지니고 있으며, 게다가 그는 또한 독특한 풍격을

갖춘 수월관음(水月觀音)의 아름다운 형상도 창조해냈다. 돈황과 산서(山西) 지역에 있는 만당 시기의 채색 소조 작품들에서 이런 종류의 전형적인 특징을 뚜렷이 살펴볼 수 있다. 하나의 새로운 조상의 풍격이 출현하고 유행하는 것은, 곧 시대에 따라 변화하는 심미 이상을 반영한 것이기도 하며, 동시에 그것은 또한 거꾸로 세속의 심미 관념에도 영향을 미쳤다. 주가양의 출현은 곧 일찍부터 오랫동안 민간의 기호와 취향에 영향을 주었다. 주가양이 불교 조상의 전범(典範)으로서 한동안 유행한 것은, 단지 세속의 심미 요구에 영합한 것일 뿐만 아니라, 더욱 중요한 것은 주방(周昉)이 세속의 취향과 기호를 향상시키고 정화시킴에 따라, 세속의 취향과 기호가 겉으로 드러나는 부드럽고 화려함을 추구하던 것으로부터, 더욱 심오해져 내적인 단정함과 엄숙함을 탐구하는 것으로 바뀌었다는 것이다. 그리하여 단지 보살의 아름다운 겉모습만을 표현한 것이 아니라, 중생을 제도하는 보살의 마음씨를 표현하는 데 더욱 주의를 기울이게 되었다. 이로 인해 그가 창조한 불교 형상들은 승려들로부터 공양을 받았을 뿐만 아니라, 세속 군중들로부터도 예배와 사랑을 받을 수 있었다. 불상은 위엄이 있고 신성할 뿐만 아니라, 또한 자상하여 사람들에게 감명을 주었다. 예술가는 장엄함과 자상함이라는 두 가지의 확연히 다르고, 심지어는 서로 배척하는 요소를 한데 융합하여, 부처로 하여금 장엄한 겉모습과 함께 자상한 속마음을 가지도록 해주었다. 이로 인해 장엄하되 두렵지 않고, 자상하되 경박하지 않은 모습을 갖추었다. 이상적인 불상을 표현하는 것은 불성(佛性)을 잘 구현해낼 것을 요구한다. 이렇게 범속함을 초월하면서도 또한 사람의 마음을 크게 감동시킬 수 있는 신성한 표정과 자태를 잘 표현해야 한다. 옛 청련사(靑蓮寺)의 불상들이 사람들의 마음을 충분히 감동시킬 수 있는 까닭은, 아마도 바로 불성을 묘사해내는 것을 추구하는 과정에서, 장엄한 부처의 아

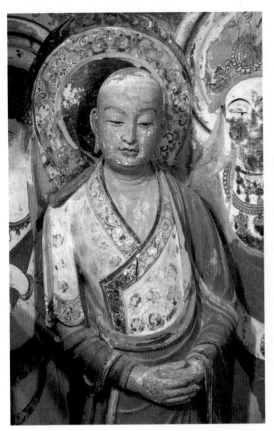

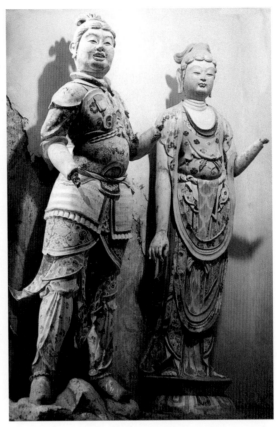

름다움에 자상함이 깃든 전형을 창조해냈기 때문일 것이다.

불교 조상에 서로 다른 여러 인물들의 성격을 탐구하여 형상화한 것은, 한편으로는 장인들이 사회에 대해 세심하게 관찰하고 인정과 풍습에 대해 절실하게 체험함으로써, 불교 예술이 현실을 다양하게 반영하는 능력을 풍부하게 하였음을 반영하고 있다. 그리하여 불교 예술로 하여금 민간으로 더욱 깊이 파고들게 하였다. 그러나 다른 한 편으로는 일부 장인들이 불교 조상을 만들 때 단지 인성(人性)을 탐구하는 데에만 주의를 기울임으로써, 일정 정도는 불성(佛性)을 빚어 내는 데에 소홀하여, 몇몇 불교 채색 소조 작품들로 하여금 사람들의 마음을 감화시키는 내재적인 요소를 상실하게 하였고, 부질없이

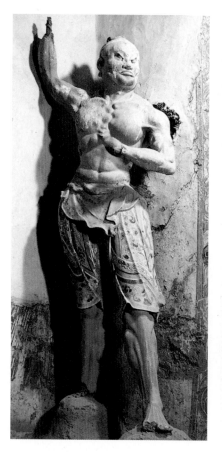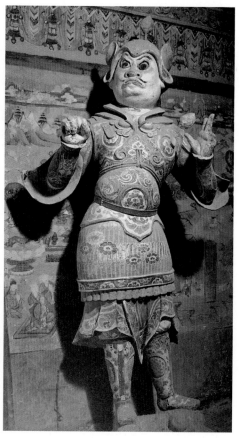

세속적인 용모만 갖추게 되어 사람들의 마음을 감동시키기에는 부족하게 되었다. 다만 소수의 뛰어난 예술가들만이 전대(前代)의 훌륭한 전통을 그나마 유지하여, 여러 다른 인물들의 감정과 성격을 형상화하려고 탐색하는 과정에서, 여전히 일정하게 심미 이상을 표현해 내는 데 주의를 기울였다. 그런데 이런 심미 이상은 바로 인성의 묘사를 통하여 불성을 표현한다는 변증법적 과정에서 구현되어 나오는 것이다. 불교 조상(造像)은 32가지의 단정하고 엄숙함과 80가지의 묘호(妙好)함을 표현하여, 친근하면서 장엄하고, 기묘하면서 탁월함을 추구할 것을 요구하였으며, 일체의 제반 선(善)·복(福)·덕(德)을 충분히 갖추어 체현함으로써, 자기의 독특한 미학 관념을 형성하였다. 불

(왼쪽) 돈황 제194굴의 천왕

(오른쪽) 돈황 제18굴의 천왕

제194굴은 중당(中唐) 시기에 만
들어진 대표적인 굴로, 성당(盛唐)
시기에 제작되었던 굴들의 규모를
그대로 계승하여, 감실 안에는 일
곱 존(尊)의 부처와 보살상을 두었
고, 감실 밖 좌우에는 역사(力士) 둘
을 배치하였다. 보존 상태가 기본
적으로 양호하여, 색채는 비록 성
당 시기의 황금색과 푸른색이 휘황
찬란하던 것에는 미치지 못하지만,
역시 매우 정교하고 아름답게 조화
를 이루고 있다.

보살은 머리를 양쪽으로 쪽찌어
뒤로 늘어뜨렸으며, 얼굴은 포동포
동하고 윤택하다. 머리는 왼쪽을
향해 약간 기울이고 있으며, 눈은
살짝 뜬 채 아래를 내려다보고 있
는데, 그 표정과 자태가 매우 생동
감 있다. 몸에는 옷깃이 둥근 상의
를 입었고, 허리띠를 맸으며, 긴 치
마는 땅에 닿아, 맨발로 치맛자락
을 받치고 있으며, 숄은 배 아래쪽
으로 가로질러 있다. 몸을 약간 비
틀고 있는데, 그 자태가 우아하고
유연하면서도 아름답다. 옷에는 둥
근 꽃과 덩굴풀 무늬가 가득 그려
져 있는데, 소조(塑造)와 회화(繪畫)
가 어우러져 서로를 돋보이게 해주
어, 채색 소조 작품 중에서도 걸작
이다.

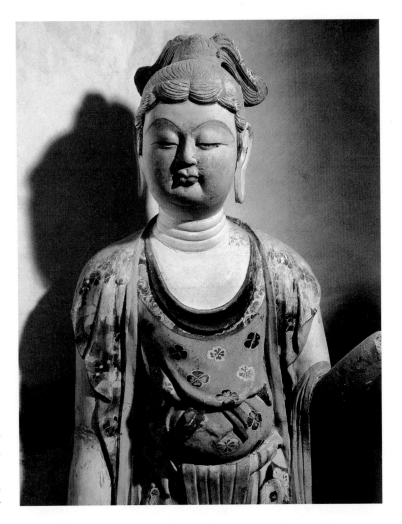

교 미학 사상은 중국에서 천 년 동안의 발전 과정에서, 또한 끊임없
이 각 시대의 예술 장인들이 풍부하게 만들었다. 대규(戴逵-이 책 144
쪽 참조) 부자(父子) 이후부터 당대(唐代)에 이르기까지, 서로를 이어가
면서 장승요[張僧繇-장가양(張家樣)]·조중달[曹仲達-조가양(曹家樣)]·오
도자[吳道子-오가양(吳家樣)]·주방[周昉-주가양(周家樣)]은 중원 지역에
서 영향력이 컸던 '사가양(四家樣)'을 형성하였다. 그리하여 석굴과 사
원의 불교 채색 소조는 곧 천 년을 발전해온 광활한 광경을 펼쳐 보
이고 있는 것이다. 뛰어난 예술 유물들은 영구히 전범(典範)으로 남

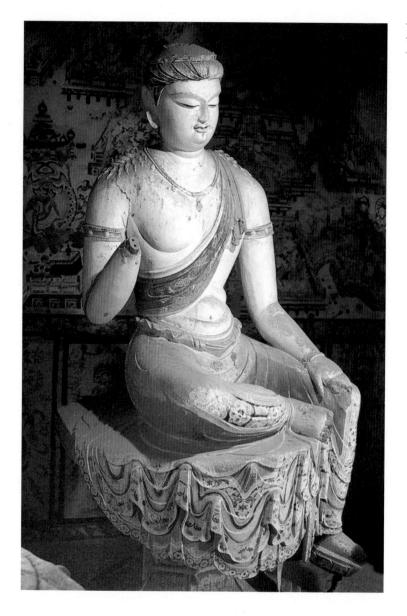

아, 이전 시기 사람들의 예술적 경험을 탐색하여 그것을 취하기 위한 무궁무진한 원천이 되고 있다.

|제5절|

금동조상(金銅造像)

유금(鎏金) : '도금'과 비슷한 의미로, 청동기에서부터 사용되던 고대 금속기의 장식 기법이다. 즉 금이나 은을 수은과 섞어 용액으로 만들어, 동기(銅器)의 표면에 바른 다음, 가열하여 수은을 증발시키면, 금이나 은이 기물의 표면에 입혀져 벗겨지지 않는데, 고대의 이런 도금 방법을 '유금은'이라 한다. '유금은'에 대해 최초로 언급한 문헌은 동한(東漢)의 연단술가인 위백양(魏伯陽)이 지은 『주역참동계(周易參同契)』이다.

금동조상(金銅造像)은 과거에 많이 발견되었지만, 안타까운 것은 많은 것들이 해외로 흘러나갔다는 것이다. 최근에 여러 지역들에서 여전히 산발적으로나 혹은 대량으로 조상들이 출토되고 있는데, 특히 산동(山東)의 박흥(博興)·산서(山西)의 수양(壽陽)·섬서(陝西)의 임동(臨潼)과 서안(西安)·하북(河北)의 하간(河間)·산서(山西)의 평륙(平陸) 등지에서, 줄지어 대량으로 땅광에 묻혀 있던 유금(鎏金) 금동불상들이 출토되었으며, 이것들은 금동조상의 발전을 연구하는 데에 매우 진귀한 자료를 제공해주고 있다. [산동의 박흥(博興)에서 출토된 북위(北魏)·동위(東魏)·북제(北齊)·수(隋)나라 때의 조상(造像)은 101건으로, 그 중 39건은 제작된 연대가 분명하게 기록되어 있다. 산서(山西)의 수양(壽陽)에서 출토된 동위·북제·수·당 시기의 조상은 65건으로, 그 중 24건에는 제작 연대가 기록되어 있다. 섬서의 임동에서 출토된 당대의 조상은 579건으로, 그 중 몇몇 작품들에만 제작 연대가 기록되어 있다. 서안(西安)에서 출토된, 당대 이후에 만들어진 조상들은 100여 건이다. 하북(河北)의 하간에서 출토된 수·당 시기의 조상은 53건으로, 그 중 몇몇 작품들에만 제작 연대가 기록되어 있다. 산서의 평륙 등지에서도 줄지어 땅광에 묻혀 있던 유금 금동불상들이 대량으로 출토되었다.]

백호상(白毫相) : 백호란 부처의 양쪽 눈썹 사이에 난 흰 털을 가리키며, 광명을 무량세계에 비춘다고 한다. 이 털은 오른쪽으로 말려 있고, 빛을 발하며, 부드러우면서도 눈처럼 하얗다고 한다.

미국 하버드대학의 포그미술관(Fogg Art Museum)에 소장되어 있는 금동불좌상(金銅佛坐像)은 높은 육계(肉髻)가 있으며, 어깨 전체를 덮는[通肩] 큰 옷을 입고 있고, 백호상(白毫相)에 콧수염이 나 있으며, 사

자좌(獅子座) 위에 가부좌를 틀고 있다. 선정인(禪定印)을 취하고 있으며, 염견식(焰肩式)의 화염 문양이 있다. 옷 무늬는 주름이 오른쪽 방향으로 치우치게 드리워져 있으며, 가운뎃부분은 아래로 늘어뜨려져 좌대에 닿아 있다. 일본(日本) 교토(京都)의 후지이(藤井) 사이세이카이(齋成會)의 유린칸(有隣館)에 소장되어 있는, 섬서(陝西)의 삼원(三原)에서 출토된 보살 입상은 높은 상투를 틀어 올렸고, 머리는 어깨까지 길렀으며, 상체는 알몸이고, 아래에는 치마를 입었다. 또 목에는 영락(瓔珞)을 착용했고, 비단을 어깨에 감아 무릎까지 늘어뜨리고 있

염견식(焰肩式) : 불상의 어깨 부위에 화염문(火焰紋)을 새겨 배광을 표현하는 방식을 말하는데, 이는 고대 인도의 배화교(拜火敎)가 불을 숭배했던 것을 나타내주는 것으로, 고대 인도의 종교 예술에는 배화교와 불교의 신앙이 한데 어우러져 있었다는 것을 말해준다.

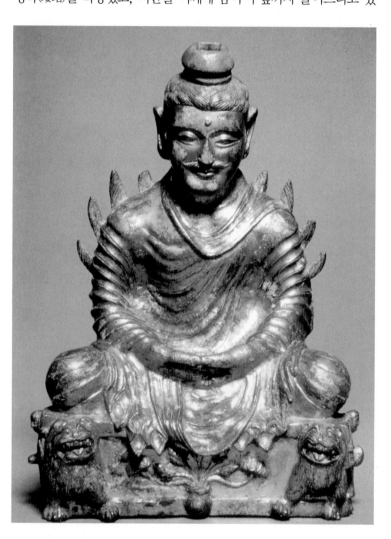

금동불좌상(金銅佛坐像)
십육국(十六國) 시기
동(銅) 재질
높이 32.9cm
하북(河北)의 석가장(石家莊)에서 출토되었다고 전해짐.
미국 하버드대학 포그미술관(Fogg Art Museum) 소장

불상은 높은 육계(肉髻)에, 백호상(白毫相)이고, 둥그스름한 큰 눈에 짧은 콧수염을 하고 있다. 어깨 전체를 덮는 큰 옷[通肩大衣]을 입고 있으며, 옷 주름은 자연스럽게 사자좌(獅子座)까지 드리워져 있다. 부처는 가부좌를 틀고 앉아 있으며, 손은 선정인(禪定印)을 취하고 있고, 어깨와 팔에는 화염문(火焰紋)이 있다. 조상은 장엄하면서도 자상해 보이며, 인도 간다라 풍격의 영향을 받은 특징이 비교적 뚜렷하게 나타나는데, 이것은 불교가 전해지던 초기에 제작된 불상 유물이다.

금동보살입상(金銅菩薩立像)

십육국 시기

동(銅) 재질

높이 33.1cm

섬서의 삼원현(三原縣)에서 출토되었다고 전해짐.

일본 교토(京都) 후지이(藤井) 사이세이카이(齋成會) 유린칸(有隣館) 소장

보살은 높은 상투를 튼 채 머리를 풀어헤쳤으며, 짙은 눈썹에 큰 눈을 하고 있고, 목에는 영락(瓔珞)을 착용하고 있으며, 상체는 알몸이다. 피백(彼帛-숄)을 어깨와 팔에 두르고 있으며, 아래에는 치마를 입고 있다. 왼손에는 병을 들고 있고, 오른손은 무외인(無畏印)을 취하고 있으며, 맨발이다. 보살의 형상이 단정하면서도 엄숙한 것이, 불도를 닦는 행자(行者)의 기질이 느껴진다. 초기 간다라 풍격의 조상(造像) 유품이다.

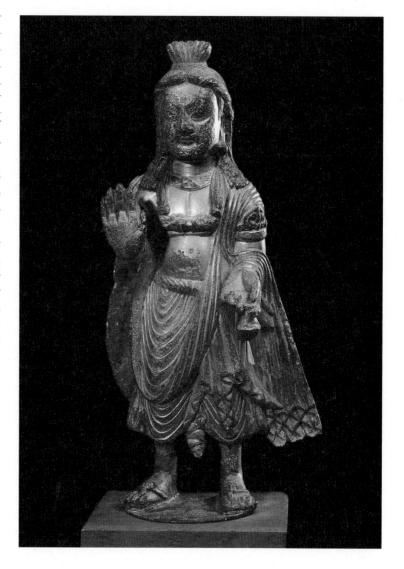

으며, 맨발이고, 왼손에는 병을 들고 있으며, 오른손은 무외인(無畏印)을 취한 모습이다. 이들 두 작품은 비교적 뚜렷하게 간다라 풍격을 지니고 있는 것으로 보아, 분명히 불교가 처음 전래되던 시기에 만들어졌을 것이다. 이것들과 조형이 서로 유사한 모방품으로는, 북경의 고궁박물원(故宮博物院)에 소장되어 있는 2호 선정불상(禪定佛像)이 있는데, 얼굴은 좁고 눈이 깊으며, 코는 오똑하게 솟아 있고, 어깨를 다

덮는 통견의(通肩衣)를 입고 있으며, 옷 주름은 가느다란 선으로 윤곽을 표현하였다. 또 다른 입상은 유린칸에 소장되어 있는 입상과 조형이 서로 같다. 이런 조상들은 응당 3~4세기경에 만들어진 작품들일 것이다.

후조(後趙) 석호(石虎) 건무(建武) 4년(338년)의 명문(銘文)이 있는 금동좌불상은, 현존하는 조상들 중 제작 연대가 남아 있는 가장 이른 시기의 작품이다. 현재 미국 샌프란시스코의 아시아예술박물관(Asia Art Museum)에 소장되어 있다. 불상은 높은 육계가 있으며, 방좌(方座-네모난 좌대)에 가부좌를 틀고 앉아 있고, 몸은 앞쪽으로 약간 기울인 채, 통견대의(通肩大衣)를 입고 있으며, 양 손은 선정인(禪定印)을 취하고 있다. 옷 주름은 양쪽 어깨에서 가슴 앞쪽 방향으로 드리워져 있으며, 양쪽 소매의 끝부분이 무릎 위까지 펼쳐져 있는데, 이와 같이 조상의 형체(形體)와 옷 주름이 좌우 대칭인 것은, 이미 불상 제작의 지역화가 구체적으로 체현된 것이다. 아래는 다리가 네 개 달린 방좌로 되어 있고, 정중앙에는 박산로(博山爐)가 있으며, 좌우에는 각각 사자가 한 마리씩 있다. 십육국 시기 하(夏)나라[고대의 하나라와 구분하기 위하여 '호하(胡夏)'라고 부른다-역자]의 혁련정(赫連定) 시기인 승광(勝光) 2년(429년)에 중서사인(中書舍人)이었던 시문(施文)이 좌불(坐佛)을 만들었는데, 기본적인 형상이 건무 4년에 만들어진 조상과 서로 같다. 코는 길고 곧으며, 얼굴은 통통하다. 좌대의 좌우에는 각각 사자가 한 마리씩 있고, 좌대의 아래에는 긴 다리가 달린 상(床)을 설치했다. 옷 주름도 역시 건무 4년에 만들어진 조상과 같은데, 다만 선이 곧고 딱딱한 느낌이 들며, 꺾이는 부분의 모서리 각이 분명하게 표현되었다.

하북(河北)의 석가장(石家莊) 북송촌(北宋村)에서 출토된 금동불은 보존 상태가 완정하며, 양산·불상(佛像)·좌대의 세 부분으로 나뉘

석호(石虎) : 295~349년. 오호십육국(五胡十六國) 시대 후조(後趙)의 제3대 군주의 이름으로, 묘호(廟號)는 태조(太祖)이고, 시호(諡號)는 무제(武帝)이며, 자는 계룡(季龍)이다. 후조의 개국 군주인 석륵(石勒)의 조카이다. 333년에 석륵이 죽고, 그의 아들 석홍(石弘)이 계승했으나, 그 다음해에 석호가 석홍을 살해하고 등극하여, 스스로 왕이 되었다.

박산로(博山爐) : 향을 피우는 훈로(熏爐-향로)의 일종으로, 산악형(山岳形)으로 만들었는데, 산봉우리들이 겹쳐지고 교차되는 사이에 연기가 나오는 구멍을 뚫어두었다. 그 모양이 전설 속의 바다 위에 있는 선산(仙山-신선들이 사는 산)인 박산(博山)을 상징한다고 하여 붙여진 이름이다. 한대(漢代)에는 바다에 봉래(蓬萊)·박산(博山)·영주(瀛洲) 등 세 곳의 선산들이 있었다고 전해졌다.

혁련정(赫連定) : ?~432년. 흉노족 출신이며, 호하(胡夏)의 개국 군주인 혁련발발(赫連勃勃)의 다섯째아들이다. 형인 혁련창(赫連昌)이 재위할 때, 호하가 북위의 대대적인 공격을 받아 혁련창이 포로가 되자 왕위를 계승하였으며, 결국 자신도 포로가 되어 처형되었다.

고, 부처의 형상과 옷 주름이 호하(胡夏)의 승광 2년에 만들어진 조상과 유사하다. 즉 배광(背光)이 있고, 좌불(坐佛)의 양 옆으로 두 제자(弟子)가 서 있으며, 배광의 윗부분에는 부조(浮彫)로 새긴 비천(飛天)이 있는데, 형상이 예스럽고 투박하다. 양산은 손잡이가 있는 사람 모양의 배광에 꽂혀 있고, 네 가장자리에는 방울이나 혹은 여타 장식품들이 달려 있으며, 네 개의 다리가 달린 방좌(方座)가 있다. 도쿄예술대학에 소장되어 있는 선정불상(禪定佛像)과 조형이 대체로 같

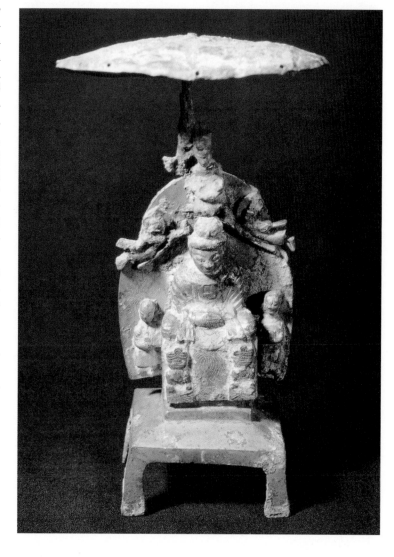

금동불삼존상(金銅佛三尊像)

십육국 시기

동(銅) 재질

높이 17.6cm

하북(河北)의 석가장(石家莊) 북송촌(北宋村)에서 출토.

하북성박물관 소장

부처는 사자좌(獅子座) 위에 가부좌(跏趺坐)를 틀고 있으며, 좌우에 제자 둘이 서 있고, 배광(背光) 위에 작은 부처가 있으며, 그 좌우로 각각 비천(飛天)이 하나씩 있다. 배광 위에 양산이 꽂혀 있는데, 양산의 네 가장자리에는 방울이나 다른 장식품들이 달려 있고, 사자좌 아래에는 다리가 네 개인 사각형 대(臺)가 있다. 이 작품은 후조(後趙) 건무(建武) 4년(336년)에 만들어진 불상과 형태가 유사하며, 이미 해당 지역의 특색이 그대로 나타나 있다. 제작 시기는 십육국 시기가 분명한데, 이 불상은 보존 상태가 비교적 완정하여, 초기 금동불상을 연구하는 데 귀중한 작품이다.

다. 하북성박물관(河北省博物館)에 소장되어 있는 또 다른 한 건의 금동좌불상은, 조형이 이전 시기의 것을 계승하여 비교적 원만하고 윤택하며, 옷 주름은 양쪽 어깨에서부터 가슴 부분을 향하여 가운데에 드리워져 있다. 그러나 방형이지만 모서리가 없어서 타원형으로 보이며, 제작 시기는 분명 앞의 두 건과 별로 차이가 나지 않는 같은 시기의 것으로, 모두 십육국 시기에 만들어진 작품들이다.

송(宋)나라 원가(元嘉) 14년(437년)에 한겸(韓謙)이 만든 조상은, 어깨를 다 덮는 가사인 통견의를 입고 있고, 선정인(禪定印)을 취하고 있어, 건무 4년에 만들어진 불상과 구조와 형태가 서로 유사하다. 그러나 양쪽 소매가 더 넓고 크며, 아래로 드리워져 무릎을 덮고 있다. 몸 전체에 주형(舟形)의 큰 배광(背光)이 있는데, 화염문(火焰紋)은 매우 정교하고 섬세하다. 원가 28년(451년)에 유국(劉國)이 만든 조상은 형식이 앞의 것과 같으나, 다만 좌불의 몸 양 옆과 두광(頭光) 위에 각각 화불(化佛)이 하나씩 있다. 두 상(像)은 모두 이마가 높고 넓으며, 이마의 각진 부분을 대략 사각형으로 처리하였고, 얼굴 아랫부분은 약간 뾰족하며, 눈썹과 눈이 맑고 수려하며, 조형이 전아(典雅)한 것이, 뚜렷이 민족적인 풍격을 띠고 있다.

세상에 전해지는 북위(北魏) 때 만들어진 금동불 조상들 중에서 만들어진 연대가 비교적 이른 것으로는, 태무제(太武帝) 태평진군(太平眞君) 연간에 만들어진 작품들이 있다. 예를 들면 북위 태평진군 2년(441년)에 조통(趙通)이 만든 세 입불상(立佛像)·태평진군 4년(443년)에 울신(菀申)이 만든 입불상·태평진군 11년(450년)에 만들어진 금동좌상(金銅坐像) 등이 있다. 울신이 만든 불상은 다리가 네 개 달린 방좌(方座)의 연대(蓮臺) 위에 서 있는데, 통견대의(通肩大衣)를 입고 있고, 오른손은 무외인(無畏印)을, 왼손은 여원인(與願印)을 취하고 있다. 옷 주름은 매우 세밀하면서도, 전환이나 꺾임이 원만하고 부드러

화불(化佛) : 부처가 모든 중생을 제도하고 구제하기 위하여, 사람이나 용 등 온갖 형태로 변신하여 나타나는 것을 가리킨다.

금동불좌상(金銅佛坐像)

남조(南朝)의 송(宋)나라 원가(元嘉) 14년 (437년)

동(銅) 재질

전체 높이 29.2cm, 상의 높이 11.8cm

일본 도쿄 에이세이분고(永靑文庫) 소장

부처는 높은 육계(肉髻)가 있으며, 얼굴은 둥글고, 큰 귀는 어깨까지 늘어져 있으며, 가부좌를 틀고 있다. 통견의(通肩衣)를 입고 있고, 옷 주름은 대칭을 이루면서 아래로 드리워져 있으며, 양쪽 소매는 크고 헐렁하여 무릎을 덮고 있다. 주형(舟形)으로 된 화염문(火焰紋)의 큰 배광(背光)이 있고, 아랫부분은 중간이 잘록하게 들어간 높은 대좌(臺座)로 되어 있으며, 대좌의 오른쪽과 뒷면 및 왼쪽에는 다음과 같은 명문이 기록되어 있다. "원가(元嘉) 14년(437년) 축병(丑邴)년 5월 1일에, 불제자 한겸(韓謙)이 경건한 마음으로 불상을 만듭니다. 원컨대 돌아가신 부모님과 처자식 그리고 형제들이 여러 부처님들을 만나, 항상 삼보(三寶)와 함께하길 바랍니다.[元嘉十四年歲在丑邴朔五月一日, 弟子韓謙敬造佛像, 願令亡父母・妻子・兄弟值遇諸佛, 常與三寶共會.]" 이것은 현존하는 몇 안 되는 남조(南朝) 시기의 제작 연대가 새겨져 있는 금동불조상들 중 훌륭한 작품이다.

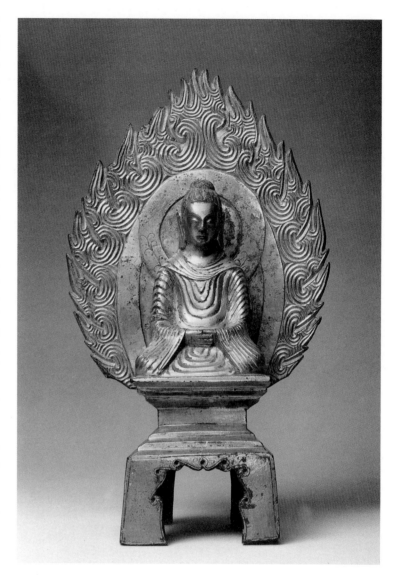

운 것이, 간숙(甘肅)의 병령사(炳靈寺) 제169굴 입불상의 조형과 유사하다. 태평진군 11년에 만들어진 좌상은 오른손은 무외인을 취하고 있고, 왼손은 무릎 위에 올려놓았으며, 옷 주름은 타원형 선으로 늘어뜨렸고, 좌대의 아래에는 두 마리의 사자가 있는데, 그 형상이 승광(勝光) 2년에 만들어진 불상보다 더 원숙하고 세련되었다.

북위의 금동조상은 대부분 석가상과 석가와 다보가 함께 앉아 있

는 석가다보병좌상(釋迦多寶并坐像) 및 미륵상(彌勒像), 그리고 관세음상(觀世音像)이다. 북위 태화(太和) 원년(元年 : 477년)에 만들어진 석가문불[釋迦文佛; 일본 도쿄의 니이타(新田) 씨 개인 소장]은, 높은 육계가 있고, 오른쪽 어깨가 드러난 편단우견(偏袒右肩) 가사를 입고 있으며, 왼손은 옷자락을 쥐고 있고, 오른손은 무외인(無畏印)을 취한 모습이다. 주형(舟形)으로 된 화염문의 배광이 있고, 안쪽 층에는 좌불(坐佛) 일곱 존이 있다. 부처는, 가운데가 잘록하며 네 개의 다리가 달린 방좌(方座) 위에 앉아 있으며, 사자 두 마리가 연좌(蓮座)의 좌우에 쭈그리고 앉아 있다. 태화(太和) 8년(484년)에 양승창(楊僧昌)이 만든 불상(미국 하버드대학교 포그미술관 소장)은 승안(僧安)이 만든 석가문불(내몽고박물관 소장) 및 법은(法恩)이 만든 불상(일본 도쿄 국립박물관 소장), 그리고 대대명(大代銘)이 만든 불상(수도박물관 소장) 등과 조형이 모두 대체로 같은데, 이것들은 태화(太和-477~499년) 초년에 만들어진 전형적인 조상들로, 그 형상이 단정하면서도 엄숙하며, 문양 장식이 매우 정교하고 아름답다. 그리고 석가입상(釋迦立像)은 하북(河北)의 만성(滿城)에서 출토된 북위 연흥(延興) 5년(475년)에 만들어진 석가상(하북성박물관 소장)이 비교적 정교하고 아름답다.

세상에 전해지는, 연흥 2년(475년)·연흥 5년(475년)에 만들어진 이불병좌상(二佛并坐像) 및 산동의 박흥(博興)에서 출토된 태화 2년(478년)에 왕상(王上)이 만든 이불병좌상은, 금동불로 된 이런 종류의 조상들 중 비교적 이른 시기의 유물들이다. 산동 박흥에서 출토된 조상은 두 부처가 통견의(通肩衣)를 입었고, 양 손은 선정인(禪定印)을 취하고 있으며, 가부좌를 한 채, 가운데가 잘록하며 다리가 넷인 방좌(方坐) 위에 앉아 있는데, 두 부처의 몸 뒤쪽에는 연꽃 모양의 정광(頂光)과 화염문이 새겨진 주형(舟形) 배광(背光)이 있다. 상(像)의 뒷면에 음각으로 새겨놓은, 편단우견(偏袒右肩) 가사를 입고 있는 부처는

석가문불(釋迦文佛) : '석가모니불'과 같은 말로, 석가모니는 또한 석존·부처 등으로도 표기한다.

선정인을 취하고 있다. 일본의 네즈[根津]미술관에 소장되어 있는, 태화 13년(489년)에 가법생(賈法生)이 만든 이불병좌상도 형태와 구조가 대체로 같다. 희평(熙平) 3년(518년)에 담임(曇任)이 만든 다보석가상[多寶釋迦像; 프랑스 파리의 기메박물관 동양미술관(Guimet Musée National des Arts Asiatiques) 소장]은 얼굴이 수척하고, 체구가 호리호리하며, 화염문의 광배(光背)가 있고, 옷 주름은 바람에 나부끼듯이 생동감 있다.

세상에 전해지는 비교적 이른 시기의 관음상은, 북위 황흥(皇興) 4년(470년)과 황흥 5년(471년)에 만들어진 금동연화수보살상(金銅蓮花手菩薩像)이다. 금동불상 유물들 중에서는 연화수관세음상(蓮花手觀世音像)이 가장 일찍 출현한 관세음 양식이다. 연화수관음의 조형은 대부분이 서로 유사한데, 한 손에는 정병(淨瓶)을 들고 있거나 피백(披帛-259쪽 참조)을 쥐고 있고, 다른 한 손에는 줄기가 긴 연꽃봉오리[蓮蕾]를 들고 있다. 상체는 벗고 있고, 아래에는 치마를 입었으며, 머리에는 화만관(花蔓冠-꽃 덩굴로 만든 관)을 쓰고 있고, 가슴에는 영락(瓔珞)을 착용하고 있으며, 피백은 팔에 감긴 채 늘어뜨려져 가볍게 흩날리고 있다. 관음은 다리가 네 개 달린 방좌(方坐)의 복련대(覆蓮臺) 위에 서 있으며, 광배(光背)와 몸체는 한데 합쳐져 주조되었다. 박흥에서 출토된, 태화 2년에 낙릉위(落陵委)가 만든 관세음상은, 가슴을 드러낸 채, 높은 상투를 틀었으며, 피백이 양쪽 어깨부터 팔꿈치 부위까지 감고 있다. 오른손은 연꽃봉오리를 들고 있으며, 왼손은 늘어뜨린 채 병(瓶)을 쥐고 있다. 이 관세음상은 현재 세상에 전해지고 있는, 태화 8년(484년)에 낙릉(樂陵) 사람 정주(丁柱)가 만든 금동연화수보살상과 조형이 서로 같다. 그리고 태화 8년에 조(趙) 아무개가 만든 관음입상(觀音立像)과 태화 13년에 아행(阿行)이 만든 관음입상(하북성박물관 소장)은 형제(形制)가 더욱 유사하다. 즉 머리에는 보관(寶冠)을 쓰고 있고, 보증(寶繒-머리에 장식하는 고급스런 비단 띠)은 가볍게

정병(淨瓶) : 원래 인도에서 수행하는 승려가 마시기 위해 물을 담아두는 병이었는데, 후에는 부처나 보살에게 바치기 위한 정결한 물을 담아두는 용도로 바뀌었다. 그 모양은 일반적인 병들과는 달리 주구(注口)로 물을 담고, 위쪽에 뾰족하게 튀어나와 있는 첨주를 통해 물을 따르도록 되어 있다.

흩날리며, 가슴을 드러낸 채 피백을 걸치고 있고, 아래에는 치마를 입었으며, 맨발로 방좌연대(方座蓮臺) 위에 서 있다. 영평(永平) 4년(511년)에 명경무(明敬武)가 만든 관음상[산동(山東) 박흥현문물관리국(博興縣文物管理局) 소장]은 머리에 삼화관(三花冠)을 쓰고 있고, 보증은 역시 높이 휘날리고 있으며, 천의(天衣)와 피백은 둥둥 떠 있는 듯하다. 위(魏)나라 연창(延昌) 3년(514년)에 만들어진 관음입상(觀音立像; 상해박물관 소장)은 높은 상투를 틀어 보관(寶冠)을 썼으며, 왼팔은 위로 구부려서 올리고 있고, 오른팔은 아래로 펴고 있으며, 손에는 비단을 쥐고 있다. 피백은 몸을 휘감고 있다. 희평(熙平) 3년(518년)에 담임(曇壬)이 만든 관음입상은 상투를 높게 틀어 올려 화만관(花蔓冠)을 쓰고 있으며, 긴 얼굴에 미소를 머금었고, 보증은 어깨 옆에 늘어져 나부끼고 있으며, 배가 약간 나왔고, 치마 띠는 둥둥 흩날리는데, 그 형상이 단정하면서도 화려하고, 청순하며 우아하다. 광정(光正) 3년(522년)에 만들어진 관음입상은 간략하게 만들어졌으나, 그 형제(形制)는 대체로 비슷하다. 이와 같은 일련의 관음상들로부터, 이 시기 관음 조상들의 변화·발전 상황을 알 수 있다.

미륵입상(彌勒立像)은 불장(佛裝-부처 차림)으로 만든 것도 있고, 보살장(菩薩裝-보살 차림)으로 만든 것도 있다. 입불(立佛)은 모두 통견대의(通肩大衣)를 입고 있고, 왼손은 옷자락을 쥐고 있으며[여원인(與願印)을 취한 것도 있다], 오른손은 무외인(無畏印)을 취하고 있는데, 일반적인 입불의 형제(形制)와 서로 같다. 연흥(延興) 5년(475년)에 양안(陽晏) 부부가 만든 미륵상과 태화(太和) 16년(492년)에 왕호(王虎)가 만든 미륵상, 그리고 태화 22년(498년)에 보귀(普貴)가 만든 미륵상이 이런 유형에 속하는 유물들이다. 정광(正光) 5년(524년)에 우유(牛猷)가 만든 미륵상 한 세트(미국 메트로폴리탄박물관 소장)는, 주불(主佛)은 헐렁하고 큰 옷에 넓은 허리띠를 착용하고 연대(蓮臺) 위에 서 있으며, 2층

으로 되어 있는 다리가 넷 달린 방좌(方座)의 양 옆과 앞쪽에는 보살 둘·사유보살(思惟菩薩) 둘·공양보살 넷·역사(力士) 둘·사자 두 마리와 박산로(博山爐)가 배치되어 있다. 주형(舟形) 배광(背光)에는 화염문과 만초문(蔓草紋)의 두광(頭光)을 투조(透彫)로 새겼고, 바깥쪽 가장자리는 열한 명의 기악천(伎樂天)으로 장식하였는데, 전체 상(像)들이 변화무쌍하면서도 맑고 깨끗하며, 청순하고 우아하다. 또 태화 8년(484년)에 이일광(李日光)이 만든 미륵상이 바로 보살장(菩薩裝)이다.

좌상(坐像)도 불장과 보살장으로 나뉜다. 세상에 전해오고 있는, 태화 2년(478년)에 하간(河間─지금의 하북성에 속함)의 낙성(樂城) 지역 사람인 장매(張賣)가 만든 미륵상[일본 도쿄의 타자와 유타카(田澤 坦) 씨 소장]은 통견의(通肩衣)를 입고 있고, 선정인(禪定印)을 취하고 있으며, 다리가 넷 달리고 가운데가 잘록한 높은 방좌(方座)에 가부좌를 틀고 앉아 있다. 산동(山東)에서 태화 2년에 아내인 유 씨(劉氏)가 만든 미륵상도 그 형제(形制)가 서로 같다. 이 두 미륵상은 모두 불장으로 만들어졌고, 가부좌를 틀고 있는데, 이런 형식의 미륵상들 중에서도 비교적 이른 시기의 것이다. 산동의 박흥현(博興縣)에서 출토된, 희평(熙平) 2년(517년)에 만들어진 미륵 조상은 원가(元嘉) 연간의 불상 전통을 계승하여 선정인을 취하고 있다. 일본에 소장되어 있는, 신구(神龜) 원년(元年 : 518년)에 만들어진 미륵보살상[일본 오사카(大坂) 후지타[藤田]미술관 소장]은 금시조(金翅鳥)를 탄 채 다리를 꼬고 있는데, 그 조형이 매우 희귀할 뿐만 아니라, 형상이 매우 단정하고 아름다우며, 깊은 의미를 담고 있다. 현재 미국 뉴욕의 메트로폴리탄미술관에 소장되어 있는, 위(魏)나라 정광(正光) 5년(524년)에 신시현(新市縣)의 십유(什猷)가 죽은 아들을 위해 만들었다는 미륵상은, 입불(立佛)·보살 둘·사유보살 둘·공양보살 둘·역사(力士) 둘이 한 세트로 구성된 대형 군상(群像)이다. 주상(主像)은 다리가 넷인 이층의 방좌(方座) 위에

서 있고, 화염문(火焰紋)의 주형(舟形) 배광(背光)을 투조(透彫)로 새겼으며, 배광의 바깥 가장자리에는 열한 구(軀)의 비천(飛天)들이 있다. 주상은 헐렁하고 큰 옷에 넓은 허리띠를 착용하고 있으며, 가사(袈裟) 아래쪽의 치마는 양쪽 끝이 쫙 펼쳐져 있다. 협시보살의 보증(寶繒)은 바람에 휘날리며, 피백은 복부에서 교차하고 있다. 조상의 용모가 매우 수려하며, 말쑥하고 뛰어나다. 이 작품은 효문제(孝文帝) 태화 18년(494년)에 수도를 낙양(洛陽)으로 천도한 다음, 남조(南朝) 조상의 영향을 매우 크게 받았음을 반영하고 있다. 이 미륵상은 1924년에 정정(正定)의 교외 지역에서 출토되었다고 하는데, 북조(北朝) 시기 금동조상 작품들을 대표할 만한 걸작이다.

북위 후기의 조상(造像) 양식의 변화는 그다지 크지 않으며, 제재(題材) 또한 여전히 석가·미륵·이불병좌(二佛幷坐)·관세음 등이 대부분이며, 아울러 불장(佛裝)의 관세음입상도 출현하였고, 또 미륵이나 관세음입상을 주존으로 하고 거기에 협시보살 둘을 더한 삼존상(三尊像)의 조합도 출현하였다. 산동의 박흥 등지에서 출토된 금동조상들은 대부분 부위별로 나누어 주조한 뒤 하나로 합체한 작품들이다.

동위(東魏) 시기의 금동조상은 북위 말기의 양식을 계승하였으면서도, 또한 점차 변화하고 있다. 미국 필라델피아대학교 박물관에 소장되어 있는, 동위 천평(天平) 3년(536년)에 정주(定州)의 중산(中山) 위쪽에 있는 곡양현(曲陽縣)에 살았던 낙 씨(樂氏) 형제가 만든 미륵입상은, 화염문의 배광(背光)이 세밀하고 화려하며, 얼굴이 매우 여유롭고 명랑해 보이며, 풍채도 빼어나게 아름답고, 옷과 허리띠는 휘날리고 있다. 흥화(興和) 원년(元年 : 539년)·2년(540년)·4년(542년)이라고 새겨져 있는 관음입상들의 조형은 이전 시기의 것들과 같으나, 고궁박물원(故宮博物院)에 소장되어 있는 흥화 3년(541년)에 만들어진 이관음병좌상(二觀音幷坐像)은 두 개의 주형(舟形) 배광(背光) 위에 또 하나

정정(正定): 중국 역사에서 문화가 발달했던 성(城)으로 유명하며, 기중평원(冀中平原)에 위치한다. 옛 명칭은 상산(常山)·진정(眞定)이라고도 했으며, 북경·보정(保定)과 더불어 '북방삼웅진(北方三雄鎭)'이라고 일컬어졌다.

의 커다란 배광이 더 있으며, 그 윗부분은 문루형(門樓形) 건물로 되어 있어, 비교적 특수하다. 주존의 양 옆에는 각각 비구(比丘) 한 명씩 있고, 다리가 높은 상좌(床座)에는 명문(銘文)이 있다. 현재 파리에 소장되어 있는, 무정(武定) 2년(544년)에 만들어진 삼존입상(三尊立像)은, 보살의 보증(寶繒)이 바람에 흩날리고 있고, 옷의 양쪽 모서리는 뾰족하고 길며, 체구는 풍만하다. 또 옷 주름이 간결하여, 동위 시기 조상의 특징을 지니고 있다. 산서의 수양(壽陽)에서 출토된, 무정 4년(546년)에 동회락(董回洛)이 만든 관세음상과 무정 6년에 고육아노(故六阿奴)가 만든 관세음상은 몸에 가사를 걸치고 있고, 치마의 주름은 바깥쪽으로 퍼져 있으며, 얼굴은 조금씩 방원(方圓)형으로 바뀌는 추세다. 무정 6년에 만들어진 작품의 화염문 배광은 조각 장식이 매우 화려하며, 보살은 머리에 높은 관을 쓰고 있고, 보증을 어깨에서 드리우고 있는데, 그 풍채가 단정하면서도 화려하다. 수양에 있는 52호 보살상은 머리에 삼화관(三花冠)을 쓰고 있고, 보증이 흩날리고 있으며, 피백은 팔에 휘감은 채 늘어뜨렸는데, 아래 치마와 함께 바람따라 흩날리고 있다. 얼굴에는 미소를 머금고 있으며, 단정하고 화려하며 생동감이 넘치는 것이, 동위 시기 조상들의 우아하고 아름다운 전형이다. 서위(西魏)와 북주(北周) 시기에 만들어진 금동불 조상 유물들은 매우 적은데, 서위 대통(大統) 5년(539년)에 만들어진 작품 한 세트(미국 시카고박물관 소장)는, 섬세하면서 빼어나게 아름다워, 작품에서 느껴지는 기품이 사람들에게 감명을 준다.

북제(北齊) 시기의 금동조상들은 대부분 턱이 통통하고 키가 작으면서도 의젓하고, 어깨가 넓고 가슴이 나와 있으며, 옷 주름은 간결하고, 부처의 옷은 가볍고 얇아지는 추세이다. 예를 들면, 오늘날까지 전해지고 있는 북제 천보(天寶) 2년(551년)에 모은경(毛恩慶)이 만든 관음상과 무평(武平) 2년(571년)에 만들어진 관음상, 그리고 두 협시입

보살(夾侍立菩薩)이 있다. 관음은 연대(蓮臺) 위에 서 있고, 아래는 다리가 네 개 달린 방좌(方座)로 되어 있다. 수양(壽陽)에서 출토된, 하청(河淸) 원년(561년)에 난매강(欒買糠)이 만든 관음상은, 머리에 삼화관을 쓰고 있고, 가슴이 드러나 있으며, 피백을 복부 앞에서 교차하여 팔에 두르고 몸 옆쪽으로 늘어뜨렸는데, 그 형상이 단정하면서도 엄숙하다. 북제 천보 2년(551년)에 만들어진 관세음상(상해박물관 소장)은 관음이 연대 위에 서 있고, 보관(寶冠)을 쓰고 높은 상투를 틀어 올렸으며, 오른손은 무외인(無畏印)을 취하고 있고, 왼손은 아래로 늘어뜨려 감로수인(甘露手印)을 취하고 있다. 전체 천의(天衣)가 나부끼듯 드리워져 있으며, 긴 치마는 발까지 덮고 있고, 주름은 시원스러우면서도 유창하다. 연판형(蓮瓣形)으로 된 전신(全身)의 신광(身光)이 있고, 바깥층은 화염문으로 꾸며놓았다. 정광(頂光)은 보주(寶珠) 형태로 만들었으며, 바깥쪽 가장자리는 연판문(蓮瓣紋)으로 장식하였다. 주상(主像)의 바깥쪽에 있는 협시는 운기문(雲氣紋-흐르는 구름 문양) 위에 서 있다. 천보 5년(554년)에 정낙흥(鄭洛興)이 만든 관음상과 천보 8년(557년)에 염 씨(閻氏)가 만든 이관음상(二觀音像)은 모두 북제 시기의 금동조상들 중에서도 보기 드문 작품들이다. 박흥(博興)에서 출토된, 하청 3년(564년)에 공소(孔昭) 형제가 만든 미륵상은 보살 하나·화불(化佛) 둘·비천(飛天) 열 구(軀)가 한 조(組)로 구성되어 있는 대형 작품이다. 주상의 얼굴은 방원형(方圓形)이며, 보살장(菩薩裝)으로 되어 있고, 목에는 목장식을 착용하고 있으며, 보증을 어깨에서부터 늘어뜨렸고, 피백(帔帛)을 몸 옆쪽으로 늘어뜨렸으며, 영락은 벽옥(璧玉)에 꿰어서 교차시켰고, 아래에는 긴 치마를 입고 있다.

　수대(隋代)에는 금동불의 형식이 비교적 다양하게 변했고, 또 새로운 창조도 있었다. 배광이 딸려 있는 단존(單尊)의 입상(立像)과 좌상(坐像) 외에도, 본존(本尊)의 양 옆에 두 보살·두 제자·두 천왕이나

피백(帔帛) : 아름답고 화려한 여성들의 당나라 때의 복장으로, 어깨 위나 팔목 위에 걸치는 한 가닥의 긴 띠를 말하는데, 걸어가면 바람을 따라 흔들거리는 것이, 멋있고 자연스러워 보이는데, 이것이 바로 피백이며, 오늘날의 숄과 같은 것이다. 피백(披帛 -259쪽 참조)과 착용하는 방식은 같으나, 형태는 약간의 차이가 있다.

두 역사 등의 협시(脇侍) 입상을 추가하여, 3존(三尊)이나 5존 내지 7존이나 9존을 하나의 세트로 조합하는 형식도 출현하였다. 또한 상(像)의 앞에는 공양보살이나 공양인 및 박산로(博山爐)·호법사자(護法獅子) 같은 것들을 배치하였고, 다시 상의 뒷부분에 보리쌍수[菩提雙樹]를 덧붙이기도 했으며, 아울러 나뭇가지와 나뭇잎 사이에 깃발[幡]과 영락(瓔珞) 등의 물건들을 매달아 놓아, 장엄한 느낌을 더욱 강화하였다. 이 밖에 또한 연좌(蓮座) 위에서 화려한 줄기가 갈라져 나오고, 위에 칠불(七佛)을 나열한 종류도 있다. 군상(群像)의 구성에 변화가 다양하여, 매우 정취가 풍부하게 느껴진다.

수나라 개황(開皇) 4년(584년)에 동흠(董欽)이 만든 아미타불금동상[阿彌陀佛金銅像; 서안(西安) 남쪽 교외에서 출토되었으며, 섬서 서안문물관리회(西安文物管理會)가 소장하고 있음]은, 받침대는 다리가 네 개 달린 방형(方形)이고, 받침대 앞에는 한 쌍의 사자가 있으며, 받침대 위에는 난간이 있고, 그 안에 다섯 존의 상(像)들을 설치하였다. 주존인 아미타불은 가운데가 잘록한[束腰] 연대(蓮臺) 위에 가부좌를 틀고 있으며, 오른손은 무외인(無畏印)을, 왼손은 여원인(與願印)을 취하고 있다. 상체가 비교적 길고, 얇은 옷은 몸에 착 붙어 있으며, 화염 형태의 두광(頭光)은 투조(透彫)로 처리하였다. 연좌(蓮座)의 옆에는, 왼쪽에 관음보살이 있고 오른쪽에 대세지보살이 있는데, 모두 보관(寶冠)을 쓰고 있고, 영락이 몸을 감싸고 있으며, 보증(寶繒)과 천의(天衣)는 펄럭이는 모습이다. 보살의 앞쪽 옆에는 역사(力士) 둘이 서 있는데, 상체는 벗고 있고, 가슴 장식과 팔찌를 차고 있으며, 영락을 비스듬히 걸친 채, 맨발에 긴 치마를 입었고, 두광이 있으며, 그 모습은 위엄이 넘친다. 전체적인 조상의 구조는 복잡하면서도, 배치가 매우 신중하고 엄밀하며, 매우 정교하고 아름답다. 개황(開皇) 13년(593년)에 만들어진 아미타불좌상(현재 보스턴미술관에 소장되어 있음)은 조형

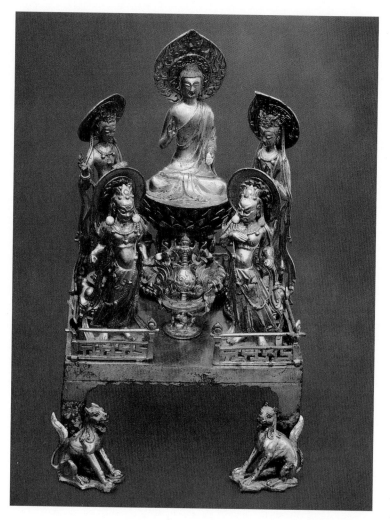

아미타불오존상(阿彌陀佛五尊像)
수(隋) 개황(開皇) 4년(584년)
동(銅) 재질
전체 광좌(光座)의 높이 41cm
섬서 서안(西安)의 남쪽 교외에서 출토.
섬서 서안문물관리회 소장

받침대[底座]는 다리가 넷 달린 방형(方形)이고, 앞쪽 두 다리에는 각각 한 마리씩의 사자가 꿇어앉아 있다. 위쪽 가장자리에는 난간이 있으며, 가운데에 오존상(五尊像)을 설치하였다. 주존은 아미타불로, 중앙의 연좌대(蓮座臺) 위에 가부좌를 튼 채 앉아 있다. 오른손은 무외인을, 왼손은 여원인을 취하고 있다. 상체가 비교적 길고, 얇은 옷은 몸에 착 달라붙어 있다. 얼굴 모습은 맑고 수려하며, 머리 뒤쪽에는 정교하게 투조(透彫)된 화염형(火焰形) 두광(頭光)이 있다. 연대(蓮臺)는 가운데가 잘록한 속요형(束腰形)인데, 아래 부분은 복련(覆蓮)이 한 겹으로 되어 있고, 윗부분은 앙련(仰蓮)이 세 겹으로 받치고 있으며, 가운뎃부분에도 역시 문양들을 투조해놓았다. 또 연좌(蓮座)의 양 옆에는 각각 한 존씩의 협시보살이 서 있는데, 왼쪽은 관음보살이고 오른쪽은 대세지보살이며, 머리에는 보관(寶冠)을 쓰고 있고, 보관의 뒤쪽에는 역시 두광이 있지만, 문양 장식을 투조하지는 않았다. 관대(冠帶)와 천의(天衣)가 가볍게 펄럭이고 있어, 바람에 움직이는 듯한 느낌이 든다. 보살의 자태는 유연하고 아름다우며, 긴 치마 속으로 다리가 살짝 보이고, 영락으로 몸을 감싸고 있으며, 옷차림새가 화려하고 아름답다. 보살의 앞쪽 옆에는 역사(力士) 둘이 서 있고, 가운데에는 향로를 놓아두었는데, 조상(造像)이 매우 정교하고 아름다워, 수대(隋代)의 작품들 중에서도 가작(佳作)에 속한다.

이 대체적으로 위와 같으나, 다만 보살 대신 성문(聲聞)과 연각(緣覺)을 좌우에 협시(脇侍)로 삼았는데, 연각 두 존을 배치하여 만드는 방법은 참신하면서도 창의적인 것이다.

상해시박물관(上海市博物館)에 소장되어 있는 수나라 때의 금동불군상(金銅佛群像)은 다리가 네 개 달린 장방형(長方形)의 받침대 위에 부처 한 존·보살 두 존·공양인 둘·사자(獅子) 두 마리로 구성되어 있다. 중간의 연좌(蓮座) 좌우에는 각각 뭔가를 끼워 넣을 수 있는 구멍이 하나씩 있는데, 원래 두 존의 제자상(弟子像)이 있었다. 주존은 속

불삼존상(佛三尊像)

隋

동(銅) 재질

전체 광좌(光座)의 높이 37.6cm

상해시박물관(上海市博物館) 소장

다리가 넷인 장방형(長方形) 받침대는 부처 한 존·보살 두 존·공양인 두 명·사자 두 마리를 받치고 있다. 중간의 연좌 좌우에는 각각 뭔가를 끼워 넣는 구멍이 하나씩 있는데, 원래 두 제자가 있었던 위치였으나, 제자상(弟子像)은 현재 이미 소실되고 없다. 주존(主尊)인 불상은 연대 위에 가부좌를 틀고 있고, 머리카락은 물결 형상이며, 가사는 오른쪽 어깨가 드러나는 것이고, 손의 자세는 설법(說法)을 하는 자태를 취하고 있다. 속요형(束腰形) 앙복련좌(仰覆蓮座)는, 아랫부분이 복련(覆蓮-뒤집어진 연꽃) 한 겹으로 되어 있고, 식물 문양을 조각했으며, 윗부분은 앙련(仰蓮-하늘을 향해 똑바로 피어 있는 연꽃)을 세 겹으로 겹쳐서 표현하였다. 또 허리 부분에는 사람 얼굴 모양을 한 바퀴 장식해놓아, 매우 색다른 운치가 느껴진다. 두광(頭光)을 투조(透彫)하였는데, 바깥 가장자리는 화염문으로, 안쪽 층은 권초문(卷草紋)을 투조하였으며, 그 사이에는 화불(化佛) 일곱 존을 장식해놓았다. 보살들은 부처를 향해 서 있는데, 왼쪽 보살은 보주(寶珠)를 쥐고 있고, 오른쪽 보살은 꽃을 들고 있으며, 두 보살 모두 높은 보관(寶冠)을 쓰고 있다. 관의 뒤쪽에는 원형의 두광을 투조해놓았다. 관의 옆쪽에는 보대(寶帶)가 아래로 드리워져 있다. 보살의 얼굴은 풍만하며, 눈썹을 낮게 드리운 채 고개를 숙이고 있는데, 그 표정과 자태가 조용하고 엄숙하며 편안하다. 공양인은 남녀 각 한 명씩으로 구성되어 있는데, 형체가 비교적 작다. 여자 공양인은 피백 ▶▶

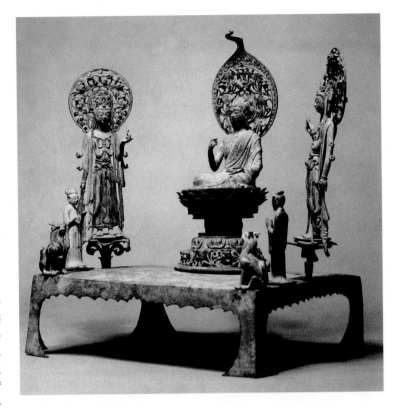

요형(束腰形)의 앙복련좌(仰覆蓮座) 위에 가부좌를 틀고 있으며, 머리카락은 물결 모양으로 되어 있고, 가사(袈裟)는 오른쪽 어깨가 드러나는 것이며, 손은 설법인(說法印)을 취하고 있다. 두광(頭光)을 투조(透彫)하였으며, 바깥 가장자리에는 화염문(火焰紋)을, 안쪽 층에는 권초문(卷草紋)을 새겼고, 그 안에는 일곱 존의 화불(化佛)들로 장식하였다. 보살들은 부처를 향해 서 있는데, 왼쪽 보살은 구슬을 쥐고 있고, 오른쪽 보살은 꽃을 들고 있다. 두 보살 모두 높은 보관(寶冠)을 쓰고 있고, 보증(寶繒)을 아래로 늘어뜨렸으며, 원형 두광(頭光)을 투조로 새겼다. 보살의 얼굴은 풍만하며, 눈썹을 낮게 드리운 채 고개를 숙이고 있는데, 그 표정과 자태가 조용하고 엄숙하며 편안하다. 공양인의 형체는 비교적 작은데, 여자 공양인은 피백(披帛)을 걸치고 공손하게 서서, 한 손에는 물건을 들고 있다. 남자 공양인은 가슴 부

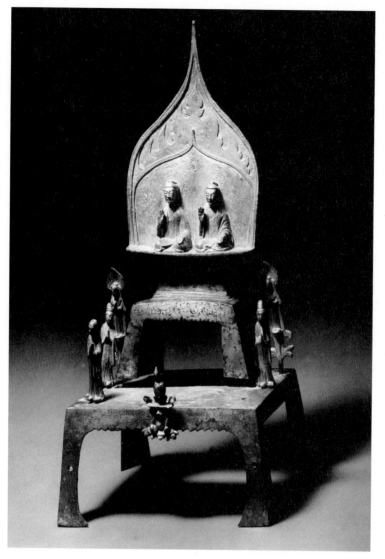

다보석가이불병좌상(多寶釋迦二佛幷坐像)

수 대업(大業) 2년(606년)

동(銅)으로 주조한 다음 유금(鎏金)함.

전체 광좌(光座)의 높이 37.5cm

1957년에 하북(河北) 당현(唐縣)의 북복성(北伏城)에서 발견.

천진시예술박물관(天津市藝術博物館) 소장

　밑받침대는 방형(方形)에 다리가 넷이고, 앞쪽 가장자리에 향로 하나를 박아놓았으며, 받침대 위의 양 옆에는 뒤에서부터 앞으로 보살·제자·공양인 입상(立像)들을 늘어놓았다. 오른쪽에 있던 가섭상(迦葉像)은 이미 소실되었다. 받침대 위쪽 복부(腹部)에는 다리가 두 개 달린 형태의 방좌(方座)를 겹쳐서 설치하였으며, 그 위로 두 존의 부처가 높게 자리 잡고 있다. 부처들은 가부좌를 틀고 있으며, 왼손은 무릎을 어루만지고 있고, 오른손은 무외인(無畏印)을 취하고 있다. 부처의 몸 뒤에는 연판(蓮瓣) 모양의 신광(身光)이 두 층으로 되어 있다. 전체 상(像)들을 따로따로 나누어 주조한 다음 하나로 조합하여 완성한 것이다.

◀◀
을 걸치고 공손하게 서서, 한 손에는 물건을 받쳐 들고 있다. 남자 공양인은 가슴 부분에서 합장(合掌)을 하고 있는데, 표정이 매우 겸허하고 공손하다. 사자는 입을 벌린 채 혀를 내밀고 있으며, 꿇어앉은 모습을 하고 있다. 전체 조형이 정교하고, 문양 장식은 정미하고 화려하며, 금동(金銅) 군상(群像) 조각들 중 진귀한 작품이다.

위에서 합장을 하고 있는데, 표정이 겸허하고 공손하다. 사자는 입을 벌려 혀를 내밀고 있으며, 꿇어앉은 형상이다. 군상(群像)의 조형은 매우 정교하고, 조각 장식은 정미하고 화려하다.

　수대(隋代)에는 쌍신상(雙身像)이 유행하였는데, 예를 들자면, 쌍신불병입상(雙身佛幷立像)·쌍신보살병입상(雙身菩薩幷立像) 및 쌍신사유보살병좌상(雙身思惟菩薩幷坐像) 등이 특히 많이 보인다. 이런 종류의

상(像) 형식은 북제(北齊) 때 처음 보이기 시작했고, 수나라 때 성행하다가, 당나라 초기에 이르러 사라지지만, 석굴 조상에서는 오히려 매우 적게 발견된다. 하북(河北) 당현(唐縣)의 북복성(北伏城)에서 출토된, 수나라 대업(大業) 2년(606년)에 만들어진 다보석가이불병좌상(多寶釋迦二佛并坐像; 천진시예술박물관 소장)은, 밑받침대는 방형(方形)에 다리가 넷이며, 앞쪽 가장자리에는 향로 하나를 박아놓았고, 받침대 위의 양 옆에는 뒤에서부터 앞으로 보살·공양인·제자의 입상들이 늘어서 있다. 오른쪽 앞면에 있던 제자인 가섭상(迦葉像)은 이미 소실되었다. 밑받침대 위의 복부(腹部-가운데 부분)에는 다리가 두 개 달린 형태의 받침대를 겹쳐서 설치하였고, 그 위에 두 존의 부처가 높게 자리를 잡고 있는데, 모두 가부좌를 틀고 있다. 왼손은 무릎을 어루만지고 있고, 오른손은 무외인(無畏印)을 취하고 있다. 부처의 몸 뒤쪽에는 연판(蓮瓣)의 신광(身光)이 두 개의 층으로 되어 있으며, 연판의 상단에는 화염문을 얕은 부조(浮彫)로 새겨놓았다. 전체의 상(像)들을 따로따로 나누어 주조한 다음 하나로 조합하여 완성한 것이다.

요녕(遼寧)의 여순박물관(旅順博物館)에 소장되어 있는, 수나라 개황(開皇) 7년(587년)에 만들어진 쌍신불입상(雙身佛立像)은 두 부처의 조형이 서로 같은데, 얼굴은 풍만하고, 양쪽 어깨를 다 덮는 통견식(通肩式) 가사(袈裟)를 입고 있다. 오른손은 무외인을 취하고 있고, 왼손은 여원인을 취하고 있으며, 장부[榫]가 달린 대좌(臺座) 위에 서 있다. 주형(舟形)의 배광(背光)은, 안쪽은 연꽃 모양으로, 바깥쪽은 화염문으로 장식하였다. 대좌(臺座)와 불상은 따로 나누어 주조하였다. 하북의 조현(趙縣)에서 출토되었다고 전해지는, 수나라 개황(開皇) 13년에 만들어진 아미타금동상(阿彌陀金銅像; 미국 보스턴미술관 소장)은, 대좌가 방형(方形)이며, 아래층 앞쪽에는 향로가 있고, 옆에는 사자 두 마리가 있으며, 양쪽 모서리에는 각각 역사(力士)가 하나씩 있다.

성문(聲聞)·연각(緣覺) : 중생이 깨달음에 이르는 방법에는 세 가지, 즉 삼승(三乘)이 있는데, '성문승(聲聞乘)'·'연각승(緣覺乘)'·'보살승(菩薩乘)'이 그것이다. 성문승은 부처님의 가르침 소리를 듣고 깨달음을 얻어 출가한 성자를 말하며, 소승(小乘)이라고도 한다. 연각승은 부처님의 가르침에 의존하지 않고 스스로 깨달음을 얻어 출가한 성자로, 중승(中乘)이라고도 한다. 보살승은 중생을 이롭게 함으로써 수행하여 미래에 부처의 깨달음에 이르고자 하는 성자로, 대승(大乘)이라고도 한다.

앙복련좌(仰覆蓮座) : 가운데가 잘록한 속요형 좌대의 일종으로, 아랫부분은 연꽃을 엎어놓은 복련 형태이고, 윗부분은 연꽃이 똑바로 하늘을 쳐다보고 있는 앙련 형태로 되어 있는 좌대를 가리킨다.

장부[榫] : 주로 죽(竹)·목(木)·석(石)재질의 기물이나 부자재에서 '凹凸' 형태를 이용하여 서로 끼워 맞추는 부분에서 '凸'형으로 튀어나온 부분을 가리키는 용어로, 순자(笋子)·통예(通柄)라고도 부르며, 영어로는 'tenon'이라고 한다. 이와 반대로 '凹'으로 파인 부분을 '묘(卯)'라고 하는데, 둘을 함께 일컬어 '순묘(榫卯)', 혹은 '순두(榫頭)·순안(榫眼)'이라고도 한다.

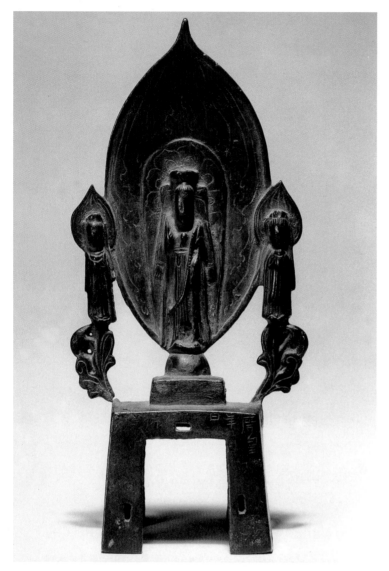

삼보살입상(三菩薩立像)

수 개황(開皇) 20년(600년)

전체 광좌(光座)의 높이 20.5cm

요녕성(遼寧省) 여순박물관(旅順博物館)
소장

이 작품은 형식상 일불이보살상
(一佛二菩薩像)과 유사하지만, 가운
데에 있는 주존(主尊)이 보관(寶冠)
을 쓰고 있고, 허리를 동여맨 긴 치
마를 입고 있으며, 영락(瓔珞)을 비
스듬하게 걸쳤고, 맨발로 서 있는
데, 이것이 보살장(菩薩裝)이기 때문
에 삼보살입상(三菩薩立像)이라고 이
름을 정하였다.

중간에 있는 주존의 몸 뒤쪽에
연판(蓮瓣) 모양의 신광(身光)이 있으
며, 그 중간의 타원형으로 튀어나
와 있는 부분에는 연화문(蓮花紋)을
새겨놓았고, 그 바깥은 화염문(火焰
紋)을 새겨놓았는데, 모두 가는 선
으로 얕게 새겼다. 좌우에 있는 보
살들은 약간 작고, 두광이 있는데,
여기에도 화염문을 새겼으며, 맨발
로 연대(蓮臺) 위에 서 있다. 그 아랫
부분은 둥글게 말린 변형 인동문
(忍冬紋)으로 되어 있다. 밑받침대는
방형(方形)으로 되어 있고, 대좌 위
에 새겨진 명문(銘文)은 희미하고
뚜렷하지 않은데, 희미하게나마 판
독할 수 있는 것은 "開皇二十年一
月八日……法界衆生(개황 20년 1월 8
일……법계중생)" 등의 글자 모양들이
다.

대좌 위에는 주존인 아미타불이 오른손은 설법인(說法印)을, 왼손은
여원인(與願印)을 취한 채, 높은 연꽃 위에 올라 가부좌를 틀고 있으
며, 두광이 있다. 불상의 앞쪽 좌우에는 관음보살과 대세지보살이
서 있는데, 모두 두광이 있고, 연대(蓮臺)에 서 있다. 보살들의 뒤쪽에
는 두 제자가 있다. 제자들 뒤에는 또 두 존의 연각(緣覺)이 있는데,
왼쪽 연각상은 꼭대기가 뾰족한 모자를 쓰고 있고, 오른쪽 연각상은

삼면관(三面冠)을 쓰고 있는데, 모두 합장을 한 채 서 있으며, 불상의 위쪽은 보리화수[菩提花樹]로 되어 있다.

당대(唐代) 초기에 만들어진 금동조상들 중에는 제작 연대가 분명하게 기록되어 있는 것이 많지 않은데, 중국 국가박물관(國家博物館)에 소장되어 있는, 정관(貞觀) 2년(628년)에 만들어진 관음반가부좌상(觀音半跏趺坐像)과 국외로 유실되어버린 정관 4년(630년)에 만들어진 관음입상은 바로 비교하고 대조하여 연대를 확정하는 데 중요한 가치가 있는 작품들이다. 관음입상은 화관(花冠)을 쓰고 높은 상투를 틀었으며, 보증(寶繒)을 어깨에서 늘어뜨렸고, 왼손은 아래로 늘어뜨린 채 병(瓶)을 들고 있으며, 오른손에는 불진(拂塵)을 들고 있다. 맨살을 드러낸 가슴에는 영락을 착용하고 있으며, 아래에는 치마를 입고 있다. 원형 두광이 있고, 화염문이 새겨진 주형(舟形) 배광도 있다. 형태가 단정하면서도 아름답고 풍만한 것이, 당대(唐代)의 풍격을 그대로 보여주고 있다. 산서 평륙현(平陸縣)에서 출토된 당대의 석가좌상(釋迦坐像)은 높은 육계(肉髻)가 있으며, 얼굴은 방원형(方圓形)이고, 두 귀는 어깨까지 늘어져 있다. 오른쪽 어깨를 드러낸 가사(袈裟)를 입고서, 연좌(蓮座) 위에 가부좌를 틀고 앉아 있다. 주형(舟形)의 연지문(蓮枝紋-연꽃가지 문양)을 투조(透彫)한 배광이 있고, 연좌 아래는 꽃가지[花枝] 형태로 만들어 방좌(方座) 위에 꽂아놓았는데, 정교하면서도 화려하게 만들었다.

같은 시기에 출토된 것들로 관음입상 여러 존(尊)이 있는데, 조형이 각기 서로 다르며, 보리수칠화불[菩提樹七化佛] 조상도 역시 여러 존이 있고, 또한 노자(老子) 조상도 있다. 섬서 임동(臨潼)에서 잇따라 출토된 두 무더기의 금동조상들은 총 개수가 무려 579개에 달한다. 그 중 당대(唐代)에 만들어진 조상들에는 관음입상이 가장 많은데, 그 형체는 풍만하고, 용모가 단아하고 아름다우며, 광배(光背)는 대

불진(拂塵) : 말 그대로 먼지털이를 가리키며, 불자(拂子)·주미(塵尾) 등으로도 불린다. 짐승의 털이나 삼[麻] 등을 하나의 긴 자루에 묶어 만든 것이다. 불교에서는 이것을 장엄구(莊嚴具)로 삼았는데, 주지(住持)나 대리자가 대중에서 설법을 할 때 이것을 쥐고 했기에, 곧 '병불(秉拂)'이라고 불렸다. 따라서 불진은 설법을 상징하게 되었다.

부분 투조(透彫)하였다. 보리수칠화불 조상도 역시 여러 존이 있다. 섬서성박물관에 소장되어 있는, 남전(藍田)에서 출토된 석가입상(釋迦立像)과 칠존보살입상(七尊菩薩立像)은 정교하면서도 아름답게 만들어졌으며, 보존 상태가 기본적으로 완전하고 양호한데, 이것들은 당대 금동조상의 대표적인 작품들이다. 석가입상은 높은 육계가 있으며, 얼굴은 통통하고 귀가 크며, 옷깃이 둥글고 소매가 넓은 가사(袈裟)를 입고 있는데, 그 재질이 얇아서 몸이 비치는 듯하다. 손은 무외인과 여원인을 취하고 있으며, 앙복련대(仰覆蓮臺) 위에 맨발로 서 있는데, 광배는 이미 소실되었다. 관음보살입상은 화불관(化佛冠)을 쓰고 있고, 보증(寶繒)이 양쪽 어깨에서 아래로 드리워져 있다. 목에는 영락(瓔珞)으로 장식하였고, 아래에는 치마를 입었으며, 오른손에는 불진(拂塵)을, 왼손에는 병(瓶)을 들고 있다. 맨발로 가운데가 잘록한 연대(蓮臺) 위에 서 있고, 피백은 땅에 끌리고 있다. 아래는 3층으로 된 팔각형의 대좌(臺座)가 있다. 작품의 형상이 풍만하면서도 단아하고 아름답다. 그리고 가지가 휘감긴 권초문(卷草紋)이 섞인 형태의 대좌(臺座)에 서 있는 보살상도 있는데, 풍격이 참신하다.

상해시박물관(上海市博物館)에 소장되어 있는, 당대(唐代)에 만들어진 십일면관음입상(十一面觀音立像)은, 방형(方形)의 밑받침대 위에 앙복련좌(仰覆蓮座)가 올려져 있고, 보살은 그 위에 단정하게 서 있다. 오른손은 버드나무가지를 든 채, 팔꿈치를 구부려 어깨 높이까지 들어 올렸고, 왼손은 보병(寶瓶)을 든 채 아래로 늘어뜨리고 있다. 상체는 벗은 상태이고, 목걸이와 팔찌를 착용했으며, 아래에는 긴 치마를 입었고, 영락을 오른쪽 어깨에서부터 왼쪽 무릎까지 걸친 상태이며, 천의(天衣)는 가볍게 흩날리고 있어, 전체적인 조형이 힘차면서도 수려하고 정교하다. 상해시박물관에 소장되어 있는 당대(唐代)의 사유보살상은 높은 상투를 틀었고, 얼굴은 풍만하며, 상체는 벗은 상태인

관음입상(觀音立像)
唐
동(銅)으로 주조한 다음 유금(鎏金)함.
전체 광좌(光座)의 높이 34.8cm
상해시박물관(上海市博物館) 소장

관음보살은 높게 상투를 올렸고,
얼굴은 둥글며, 보증(寶繪)은 어깨
에 드리워져 있고, 머리는 옆으로
약간 기울어져 있다. 상체는 벗었으
며, 목걸이와 팔찌를 착용하고 있
고, 아래에는 긴 치마를 입었으며,
발이 드러나 있고, 천의(天衣)는 가
볍게 흩날린다. 왼손은 보병(寶瓶)
을 든 채 아래로 늘어뜨렸고, 오른
손은 구부려서 어깨 높이까지 들어
올렸는데, 그 자태가 풍만하면서도
단정하고 화려하며, 동작은 조화롭
고 우아하다.

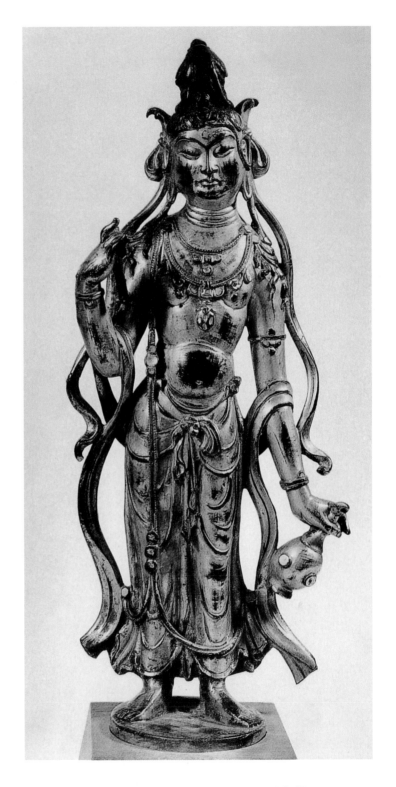

데, 몸이 원만하고 매끈하다. 목 장신구와 팔찌를 착용하였고, 간결
하면서 소박하며, 치마는 얇아서 몸에 착 달라붙어 있고, 옷의 주름
은 뚜렷하다. 보살은 책상다리를 하고 앉아 있으며, 왼손은 팔꿈치를
구부려서 허벅지를 짚고 있고, 오른손은 팔꿈치를 구부려 위로 들어
올렸으며, 머리를 오른쪽으로 비스듬하게 기울인 채, 두 눈은 약간
감고 있어, 자태가 우아하면서도 아름답고, 표정과 태도가 평안하면

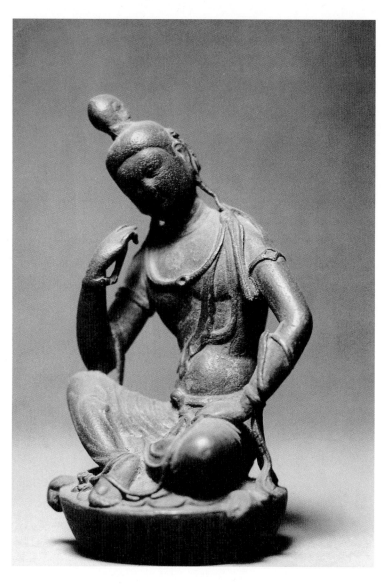

사유보살(思惟菩薩)

唐

동(銅) 재질

전체 높이 11cm

상해시박물관(上海市博物館) 소장

　사유보살의 머리는 오른쪽으로
기울어져 있고, 높게 상투를 올렸으
며, 얼굴이 풍만하고, 상체는 맨몸
을 드러내고 있는데, 몸이 원만하
고 매끈하다. 목걸이와 팔찌를 착
용하고 있으며, 아래에는 긴 치마
를 입었는데, 재질이 얇아서 몸에
착 붙어 있으며, 옷의 주름은 간결
하고 시원스러우며, 또한 신체와 비
단의 질감을 표현해내고 있다. 보
살은 책상다리를 하고 앉아 있는
데, 왼손은 허벅지를 짚고 있다. 오
른손은 팔꿈치를 구부려서 위로 들
어 올렸으며, 두 눈을 약간 감고 있
는 것이, 뭔가 생각에 잠겨 있는 모
습이다. 자태가 우아하면서도 아
름답고, 표정과 태도가 평안하면서
도 고요해 보인다. 조소(彫塑)의 기
법은 간결하지만, 형태는 많은 것을
내포하고 있다.

서도 고요해 보인다.

일본의 센오쿠하쿠고칸(泉屋博古館)에 소장되어 있는, 천보(天寶) 3년(744년)에 보수사(保壽寺)의 비구(比丘)가 만든 불입상(佛立像)은, 얼굴이 둥글고 높은 육계(肉髻)가 있으며, 두 귀는 어깨까지 늘어져 있다. 또 옷은 몸에 착 달라붙어 있으며, 연대(蓮臺) 위에 맨발로 서 있고, 두광(頭光)은 투조(透彫)로 새겼는데, 이것은 성당(盛唐) 시기 조상(造像)의 전형적인 형태이다. 하북(河北) 정현(定縣)의 성(城) 안에 있는 정지사탑(靜志寺塔) 터에서 출토된 금동역사상(金銅力士像; 하북 정주박물관 소장)은 보관을 쓰고 있고, 비단 띠[繒帶]는 어깨 부분에서 휘돌듯이 늘어뜨렸고, 상체는 벗고 있으며, 허리에 짧은 치마를 매고 있고, 천의(天衣)는 나풀거린다. 어깨를 추켜올린 채, 고개는 약간 오른쪽으로 기울이고 있고, 왼손은 구부려서 어깨에 나란히 하고서 다섯 손가락은 벌리고 있다. 오른손은 금강저(金剛杵)를 들고 있다. 서 있는 자태가 굳세고 힘이 넘치면서 아름답고, 화난 눈초리를 하고 있어 위엄이 있고 기세가 맹렬해 보인다.

섬서(陝西) 부풍(扶風)의 법문사(法門寺)에서 출토된, 함통(咸通) 13년(872년)에 만들어진 봉진신보살(捧眞身菩薩)은 머리에 보관(寶冠)을 쓰고 있고, 가운데가 잘록한 연좌(蓮座) 위에서 호궤(胡跪) 자세를 취하고 있으며, 연좌의 아래층에는 명왕상(明王像) 여덟 존을 새겨놓았다. 조형이 정교하고 아름다우며, 가공 기술이 섬세하여, 만당(晚唐) 시기의 조상들 중에서도 훌륭한 작품이다. 당대(唐代) 금동조상의 그 정교하고 아름다운 제작 기술과 생동감 있는 형상은 불교 조형 예술을 한 단계 더 발전시켰으며, 아울러 다른 금은 공예품들에도 영향을 미쳤다.

호궤(胡跪) : 서역 소수민족들의 앉는 자세로, 한쪽 다리는 쭈그리고 한쪽 다리는 무릎을 꿇은 자세를 가리키는데, 후에 변화하여 일종의 불교 예절이 되었다.

명왕(明王) : 불교에서 바로 부처가 화를 낸 모습, 즉 분화신(忿化身)을 가리킨다. 부처들은 모두 자신의 분화신이 있는데, 예를 들면 미륵불의 분화신은 무능승명왕(無能勝明王)이며, 대일여래(大日如來)의 분화신은 중앙부동존명왕(中央不動尊明王) 등이라고 한다.

석조상(石造像)과 목조상(木造像)

석조상(石造像)은 일반적으로 현재 전해오고 있는 금동조상(金銅造像)들에 비해 부피가 크며, 석 재질은 또한 조소(彫塑) 예술의 특색을 표현해내기도 비교적 쉽다. 또 다른 방면에서, 단일 개체[單體]의 석조상은 또한 항상 석굴조상(石窟造像)에 비해 한층 정교하고 섬세하다. 이 때문에 앞에서 막 석굴조상을 소개하고 난 지금, 한 걸음 더 나아가 단일 개체 석조상의 면모에 대해 이해하는 것은, 조소 예술의 성취를 인식하는 데에서 중요한 의의를 갖는다.

현재 남아 있는 남조(南朝) 시기의 석조상은 비교적 적은데, 다만 사천(四川)에서만 발견되었다. 그러나 금동조상과 연계시켜 고찰해보면, 대규(戴逵) 부자가 "인도의 것을 바꾸어 중국의 것으로 만든[改梵爲夏]" 것과 육탐미(陸探微)의 "수골청상(秀骨淸像─얼굴이 갸름하고 모습이 수려한 형상)"이 끼쳤던 강력한 영향은 여전히 뚜렷하게 볼 수 있다. 그리고 양(梁)나라 때 장승요(張僧繇)가 불교 조상에서 형성한 양식인 '장가양(張家樣)'도 거기에서 구체적인 인상을 얻을 수 있다. 이것을 북조(北朝) 시기의 조상들과 비교해보면, 한층 더 남조와 북조가 상호 교류했던 자취를 찾아볼 수 있다.

사천(四川) 무현(茂縣)에서 출토된, 제(齊)나라 영명(永明) 원년(元年 : 483년)에 만들어진 석조상은 현재 사천성박물관(四川省博物館)에 소장되어 있다. 이 상(像)은 한쪽 면이 무량수불결가부좌상(無量壽佛結跏趺坐像)으로, 높은 육계(肉髻)가 있으며, 설법인(說法印)을 취하고서,

넓고 큰 옷을 입었다. 또 가슴에 드리워진 속옷은 띠로 묶었으며, 복부 사이에 있는 옷 주름은 가운데로 늘어져 있고, 옷자락은 대좌(臺座) 전체를 다 가리고 있다. 다른 한 면은 미륵불(彌勒佛)이 걸터앉아 있는 상, 즉 미륵의좌상(彌勒倚坐像)인데, 석 재료의 제한으로 인해 앉아 있는 무릎이 약간 평평하게 되어 있고, 옷차림과 손의 자세는 앞에서 언급한 것과 같으며, 두 발은 원대(圓臺)를 딛고 있다. 병령사(炳靈寺) 제196굴의 무량수삼존상(無量壽三尊像)과 미륵상 외에, 위에서 언급한 한쪽 면은 무량수불이고 다른 한쪽 면은 미륵불로 되어있는 조상과 남경(南京) 서하산(西霞山) 천불암(千佛巖)에 있는, 제(齊)나라 영명(永明) 2년(484년)에 만들어진 무량수불삼존상(無量壽佛三尊像)은 비교적 이른 시기의 양식이다.[혜교(慧皎)가 지은 『고승전(高僧傳)』권5의 기록에 따르면, 동진(東晉) 흥녕(興寧) 연간(363~365년)에 사문(沙門─승려)인 축도린(竺道隣)이 무량수불상(無量壽佛像)을 만들었다고 하는데, 이것이 문헌 속에 있는 무량수불에 관한 비교적 이른 시기의 기록이다. 문헌 속에 보이는 미륵불상에 관한 비교적 이른 시기의 기록은, 『비구니전(比丘尼傳)』권2에서 볼 수 있는데, 남조(南朝)의 송(宋)나라 원가(元嘉) 8년(431년)에 비구니인 도경(道瓊)이 와관사(瓦官寺)에서 미륵행상(彌勒行像) 두 구(軀)를 만들었다고 한다. 현존하는 실물로는 응당 병령사(炳靈寺) 제169굴의 무량수불삼존상과 미륵상이 가장 이른 작품일 것이다. 병령사의 미륵상은 보살장(菩薩裝)이며, 다리를 꼬고 앉아 있다.] 형상의 소조(塑造)와 복식을 살펴보면, 그것은 또한 남조 시기의 민족화 과정에서의 대표성을 지닌 전범(典范)인데, 거기에서는 남조의 불상 양식이 북위(北魏)의 포의박대식(褒衣博帶式─큰 옷에 넓은 띠를 착용한 형식) 조상(造像)으로부터 영향을 받았음도 볼 수 있다.

성도(成都)의 만불사(萬佛寺)에서 일찍이 남조 시기의 조상들이 출토된 적이 있다. 청나라 광서(光緒) 8년(1882년)에 처음으로 백여 개

의 조상들이 출토되었다.[만불사의 옛터는 성도의 서문 밖에 있는데, 전해지는 바에 의하면 한(漢)나라 연희(延熹) 연간(159~166년)에 처음 지어졌으며, 양(梁)나라 때의 이름은 안포사(安浦寺)였다고 한다. 당나라 회창(會昌) 연간(841~846년)에 훼손되어, 선종(宣宗) 때 다시 지었으나, 명나라 말에 병란(兵亂)으로 인해 또 훼손되었으며, 그 후로는 자취가 사라져 볼 수 없게 되었다. 청나라 광서 8년(1882년)에 처음으로 백여 개의 조상들이 출토되었다. 왕의영(王懿榮)의 『천양각잡기(天壤閣雜記)』에는 다음과 같이 기록되어 있다. "마을사람이 땅을 파고, 잔편 석상들을 캐냈는데, 큰 것은 집채만하고, 작은 것은 돌멩이만했다. 모두 머리가 없었는데, 혹 머리가 있는 것은 몸통이 없었으며, 온전한 것이 하나도 없었다. ……모두 백여 개였는데, ……겨우 글자가 있는 상(像) 세 개를 골라냈다. 하나는 원가(元嘉)라고 되어 있었고, 다른 하나는 개황(開皇)이라고 되어 있었으며, 나머지 하나는 연대가 기록되어 있지 않았다.(鄕人掘土, 出殘石像, 大者如屋, 小者卷石. 皆無首, 或有首無身, 無一完者. ……凡百餘……乃揀得有字像者三: 一曰元嘉, 一開皇, 一無紀年.)" 왕의영은 이 세 가지 돌들을 가지고 갔는데, 원가(元嘉)라고 씌어 있던 것은 이미 돌고 돌아 어느 프랑스인에게 팔렸고, 중국에는 그저 조각을 탁본한 것 소수만 남아 있을 따름이다. 원가 25년(448년)에 구웅(口熊)이 상(像)을 만들고 쓴 제기(題記)도, 훗날 해외의 여기저기로 흩어져서 현재는 상해박물관(上海博物館)에 조각을 탁본한 것만이 소장되어 있다. 또 대명(大明) 6년(462년)에 승려 혜탄(慧坦)이 석불에 기록을 남긴 잔편이 산동(山東)에서 출토되었는데, 현재 북경대학도서관(北京大學圖書館)에 조각을 탁본한 것이 소장되어 있을 뿐이다.] 송나라 원가(元嘉) 2년(425년)에 관세음보문품(觀世音普門品)을 부조(浮彫)로 새겼는데, 그 중에서도 만들어진 연대가 가장 이를 뿐만 아니라 가장 정교하고 아름다운 한 건의 작품은, 남조(南朝) 시기 경변(經變)의 발전 및 산수화(山水畵)의 성취를 이해하는 데에 매우 중요한 가치가 있는 작품이다. 사천성박물관(四川省博物館)에 소장되어 있는, 만불사(萬佛寺)

왕의영(王懿榮) : 1845~1900년. 자(字)는 정유(正儒), 또 다른 자는 염생(廉生)이며, 산동 복산(福山) 사람이다. 중국 근대 금석학(金石學)의 대가로, 갑골문의 발견자이다.

경변(經變) : '변상(變相)'이라고도 하는데, 불경고사(佛經故事)를 회화나 조각 혹은 설창문학(說唱文學)으로 만든 것을 가리키며, 불교를 선교하는 데 사용한다.

에서 출토된 양(梁)나라 보통(普通) 4년(523년)에 강승(康勝)이 만든 석가상은, 주존(主尊)인 석가가 쌍판연대(雙瓣蓮臺-연꽃이 두 겹으로 되어 있는 연대) 위에 서 있으며, 두광(頭光)은 연꽃 모양이고, 큰 옷에 넓은 띠를 매고 있으며, 약간 왼쪽을 향해서 나부끼고 있는 것이, 걸어가고 있는 자세인데, 양쪽에는 네 존의 보살이 있고, 그 뒤에는 네 명의 제자(弟子)가 있다. 감실(龕室) 앞쪽의 가장자리 옆에는 역사(力士)가 둘 있는데, 왼쪽에 있는 역사는 탑을 받치고 있으며 맨발이고, 오른쪽에 있는 역사는 금강저(金剛杵)를 든 채 신발을 신고 있다. 그 아래에는 지신(地神)이 연좌(蓮座)를 짊어지고 있다. 상좌(像座)의 정면은 여섯 존의 기악비천(伎樂飛天)들로 되어 있다. 배광(背光)의 뒷부분에는 불전고사(佛傳故事)를 부조로 새겼고, 아래에는 조상(造像)의 명문이 기록되어 있다. 조각이 정교하고도 섬세하며, 겉으로 드러난 형상들은 풍만하지만, 실제로는 단정하면서도 엄숙한 기질을 지니고 있다. 바로 '수골청상(秀骨淸像)'과 같은데, 맑고 수척할 뿐 아니라, 그 외형과 정신도 마찬가지로 고결하다는 것을 가리키는 것으로, 여기에서 남조시기의 조상들의 뛰어난 예술 수준을 볼 수 있다. 양(梁)나라의 미술은 송(宋)나라와 제(齊)나라의 미술을 기초로 하여, 끊임없이 변혁함으로써, 저명한 화가인 장승요가 불교 조상에서 '장가양(張家樣)'을 형성하여, 한 시대의 본보기로 비춰지게 되었다. 그러나 남아 있는 작품이 없기 때문에, 장가양에 대한 이해는 단지 "마치 사람의 아름다움을 비유하자면, 장승요는 그 살을 얻었고[像人之美, 張得其肉]"[당(唐), 장회관(張懷瓘), 『화단(畵斷)』]·"여자의 형상은 얼굴을 짧고 곱게 그렸다[畵女像面短而艶]"[송(宋), 미불(米芾), 『화사(畵史)』] 등의 문구에만 줄곧 한정되지만, 양나라 때 불교 조상의 실물들이 있기 때문에, 곧 장가양에 대해 이해할 수 있다.

만불사(萬佛寺)에서 출토된, 양나라 중대통(中大通) 5년(533년)에 만

像人之美, 張得其肉 : 장회관이 그의 화론집(畵論集)인 『화단(畵斷)』에서, 그림을 평하면서 "張得其肉, 陸得其骨, 顧得其神"이라고 하였다. 즉 "장승요는 살을 얻었고, 육탐미는 골을 얻었으며, 고개지는 정신을 얻었다"라는 뜻이다.

들어진 석가입불감(釋迦立佛龕; 사천성박물관 소장)은 석가가 맨발로 연대(蓮臺)에 서 있는데, 머리 부분은 사라지고 없으며, 양 옆에 각각 보살과 제자 네 존씩이 있다. 연대의 양 옆에는 각각 사자가 한 마리씩 있고, 사자의 옆에는 각각 소인(小人)이 있으며, 바깥쪽 보살의 앞에는 각각 역사(力士)가 하나씩 상(像)의 위에 서 있고, 감실의 바닥에는 공양인상(供養人像)들이 일렬로 서 있다. 배광은 사라지고 없으며, 뒷면에는 불전고사를 부조로 새겨놓았다. 아랫부분에는 조상(造像)의 명문이 새겨져 있으며, 명문의 양 옆에는 역사가 새겨져 있다. 석조(石彫)의 용모와 옷차림은 근엄하며, 매우 섬세하게 조각되었다. 마찬가지로 '장가양'의 영향이 체현되어 있다.

같은 시기에 출토된, 대동(大同) 3년에 만들어진 불입상(佛立像)은

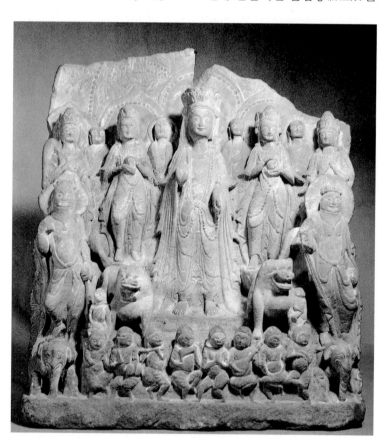

양나라 중대동(中大同) 3년(548년)에 만들어진 관음입상감(觀音立像龕)인데, 관음은 보관(寶冠)을 쓰고 있고, 얼굴의 형태가 곱고 아름다우며, 연주문(聯珠紋)으로 된 정광(頂光)이 있고, 맨발로 방좌(方座) 위에 서 있다. 양쪽 옆에는 보살 둘과 제자 둘이 있고, 그 앞쪽에 두 역사(力士)와 사자 두 마리가 있다. 좌대의 앞쪽에는 기악인(伎樂人) 여덟 명이 있는데, 각각의 형상들에서 다 다른 풍격이 느껴진다.

머리는 없어졌고, 큰 옷에 넓은 띠를 매고 있으며, 가슴 앞의 속옷은 띠를 묶어 길게 아래로 늘어뜨렸다. 또 어깨 부분의 옷 주름은 양 옆으로 늘어뜨린 채 펼쳐져 있으며, 옷의 주름은 겹쳐진 채 가지런하고, 소매는 드날리며 늘어져 있다. 중대동(中大同) 3년(548년)에 만들어진 관음입상감(觀音立像龕)의 관음은 보관(寶冠)을 썼고, 얼굴의 형태가 곱고 아름다우며, 연주문(聯珠紋)으로 된 정광(頂光)이 있고, 맨발로 방좌(方座)에 서 있다. 양 옆에는 보살과 제자가 각각 두 존씩 있고, 앞쪽은 역사 둘과 사자 두 마리로 되어 있으며, 좌대의 앞쪽에는 기악인(伎樂人) 여덟 명이 있는데, 각각의 형상들에서 다 다른 풍격이 느껴진다. 그리고 또 양나라 때 만들어진 석가좌상감(釋迦坐像龕)이 있는데, 얼굴은 네모나고, 턱은 통통하며, 가부좌를 틀고 있고, 손은 무외인(無畏印)과 여원인(與願印)을 취하고 있다. 양 옆에는 제자 둘·보살 둘·역사 둘이 있다. 좌대의 앞쪽에는 공양인 두 명이 있고, 좌대의 옆쪽에는 사자 두 마리가 있다. 부처의 두광은 두 개의 동심원으로 되어 있는데, 위쪽은 칠불(七佛)로 되어 있고, 바깥쪽 배광(背光)에는 기악비천(伎樂飛天) 열두 존이 새겨져 있다.

1994년 8월, 사천(四川) 팽주(彭州) 시내 북부에 있는 용흥사(龍興寺)의 고탑(古塔) 지궁(地宮)에서 수십 개의 석조(石彫) 불상(佛像) 잔편들이 발견되었다. 그 중에는 양나라 중대통(中大通) 5년·무주(武周) 구시(久視) 원년(元年-700년)·당나라 현종(玄宗) 개원(開元) 25년 등의 제작 연대가 기록되어 있는 조상들 몇 존이 있다. 양나라 중대통 5년의 조상은 홍사암(紅砂岩)으로 만들어졌으며, 너비는 30cm, 두께는 14.5cm이다. 정면에는 석가쌍신입상(釋迦雙身立像)을, 옆면과 뒷면의 위쪽에는 불전고사를, 뒷면 아래쪽에는 다음과 같은 조상의 명문을 새겨놓았다. "梁中大通五年正月廿三日弟子尹文宣爲亡婦梁敬造釋迦雙身像一軀願現在父母兄弟眷屬及過去七世先祖値生西方面睹諸神

연주문(聯珠紋) : 둥근 테두리 안에 구슬 모양의 원을 연속적으로 배치한 문양으로, 페르시아에서 유행했다

무주(武周) : 당나라 재초(載初) 원년(690년)부터 고종(高宗)의 황후였던 무측천은 자신을 '성모신황(聖母神皇)'이라고 칭하면서, 당(唐)을 폐지하고 국호를 주(周)로 바꾸도록 명했으며, 낙양에 도읍을 정하고 이를 '신도(神都)'라고 불렀다. 705년에 무측천이 낙양의 상양궁(上陽宮)에서 세상을 떠나자, 다시 국호를 '당'으로 회복하였는데, 이 기간 동안의 국호인 '주(周)'와 고대 하·상·주 삼대(三代) 시기의 주나라를 구분하기 위하여, 무측천이 통치했던 시기의 주나라를 '무주'라고 부른다.

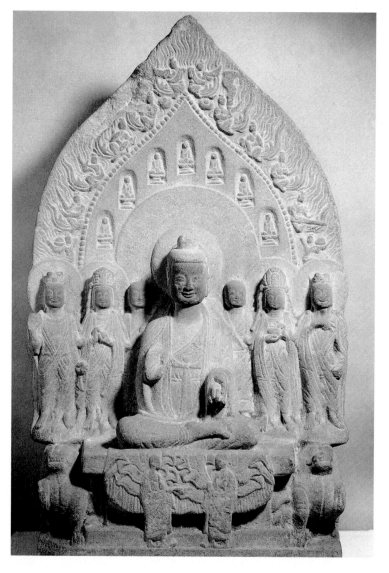

석가좌상감(釋迦坐像龕)

梁

높이 47cm, 너비 26cm, 두께 11.8cm

성도(成都)의 만불사(萬佛寺) 유적지에서 출토.

사천성박물관(四川省博物館) 소장

부처의 얼굴 모습은 풍만하고, 가부좌를 틀었으며, 오른손은 무외인(無畏印)을, 왼손은 여원인(與願印)을 취하고 있다. 양 옆에 제자와 보살과 역사(力士)가 각각 둘씩 있다. 좌대의 앞에는 공양인 두 명이 있으며, 좌대의 옆쪽에는 사자 두 마리가 있다. 부처의 두광(頭光)은 두 개의 동심원으로 되어 있고, 윗부분에는 칠불(七佛)을 새겼으며, 바깥쪽의 배광(背光)에는 열두 존의 기악비천(伎樂飛天)을 새겨놓았다. 조상에는 비록 만들어진 연대가 새겨져 있지 않지만, 양(梁)나라의 풍격이 뚜렷이 드러나 있다.

普爲六道四世咸同斯福.[양나라 중대통 5년 정월(正月) 23일 제자(弟子) 윤문선(尹文宣)이 죽은 아내 양 씨(梁氏)를 위하여 경건한 마음으로 석가쌍신상(釋迦雙身像) 한 구(軀)를 만드오니, 원컨대 현재의 부모형제와 가족들, 그리고 과거의 7대 선조들께서는 서방정토(西方淨土)에서 사시면서 여러 신(神)들을 만나뵈옵고, 육도(六道)와 사세(四世)에서 모두 이 복을 두루 함께 하시길 바라옵니다.]" 그리고 무주 구시 원년에 만들어진 조상은 관음조상으로, 좌

육도(六道) : 불교에서 깨달음을 얻지 못한 무지한 중생이 윤회전생(輪廻轉生)하게 되는 여섯 가지 세계 또는 경계를 가리키는 말이다.

사세(四世) : 불교 용어로, 성세(聖世 – 석가모니가 세상에 있는 시대)·정세(正世 – 석가가 입멸하고 천 년이 지났을 때)·상세(像世 – 또 그 다음 천 년 후)·말세(末世 – 또 그 다음 만 년 후)를 말한다.

대의 뒷면에 다음과 같이 새겨져 있다. "大周久視元年太歲庚子八月廿一日弟子孫道其自聖歷元年發願爲見在父母及妻子等敬造救苦觀世音菩薩一身成訖願一切捨靈同斯介福.[대주(大周) 구시 원년, 태세(太歲) 경자년(庚子年) 8월 21일에, 제자(弟子) 손도기(孫道其)가 성력(聖歷) 원년부터 부처님께 빌면서, 현세의 부모와 처자식 등을 위하여, 경건한 마음으로 고난을 구제해주시는 관세음보살상 한 존을 만들었사오니, 바라옵건대 혼령들께 똑같이 이 큰 복을 일체 베푸시옵소서.]" 마지막으로 당나라 개원(開元) 25년에 만들어진 조상의 잔편에는 다음과 같은 명문(銘文)이 새겨져 있다. "□淸信女楊□□□□敬造供養願□□□音神力護□□□□□銷福散□□□□平安□□□□□□開元廿五□□□□□廿一日□□□□□.[□맑고 믿음 있는 여인 양(楊) 씨 □□□□가 공경하는 마음으로 공양상을 만드오니, 원컨대 □□□ 소리와 신령스러운 힘으로 지켜주시어 □□□□□ 삭이고 복을 펼치시어 □□□□ 평안하시옵고 □□□□□□□ 개원(開元) 25년 □□□□□ 21일 □□□□□□.]"

상해박물관(上海博物館)에 소장되어 있는 양나라 중대동(中大同) 원년(元年 : 546년)에 혜영(慧影)이 만든 석가여래상은, 청나라 동치(同治) 연간에 강소(江蘇) 오현(吳縣)에서 출토되었다. 석가는 반가부좌를 하고 있으며, 나발(螺髮)이 있고, 얼굴이 단정하고 전아하며, 눈은 반쯤 뜬 채 아래를 내려다보고 있고, 헐렁한 두루마기에 소매가 큰데, 옷이 대좌(臺座)에 늘어뜨려져 있다. 양쪽 가장자리에는 협시보살이 서 있고, 대좌 앞쪽에는 사자 한 쌍이 있으며, 가운데에는 박산로(博山爐)가 있다. 주형(舟形)의 배광(背光)이 있는데, 배광은 석가여래의 초전법륜(初轉法輪) 장면을 선으로 음각(陰刻)해놓았는데, 윗부분에는 단정하게 앉아 있는 불상을 새겼고, 그 좌우에는 불법을 듣고 있는 중생들을 새겨놓았으며, 그 나머지 부분에는 물결무늬를 새겨놓아, 빗물이 가득 넘친다는 것을 나타내주고 있다. 그리고 또 중대통

초전법륜(初轉法輪) : 석가모니가 성도(成道)한 직후에 녹야원(鹿野苑)에서 교진여(憍陳如) 등 다섯 제자들에게 처음으로 한 설법을 가리킨다.

원년(529년)에 승려 치행(治行) 등이 만든 조상은 부처가 연대(蓮臺) 위에 서 있고, 그 뒤에는 네 존의 소상(小像)이 있으며, 뒷면에 명기(銘記)를 새겨놓았다. 이러한 양(梁)나라의 작품들은 한편으로 당시 불교 조상들이 가지고 있던 특징을 나타내줄 뿐만 아니라, 동시에 북위(北魏) 이후에 진행되었던 조상(造像)의 변화와 남조(南朝) 예술의 연관 관계를 탐구하는 데에 구체적인 자료를 제공해주었다. 진(陳)나라 때 만들어진 조상의 실물들은 모두 이미 소실되었고, 단지 몇몇 조상들의 제기(題記)를 탁본한 것과 문헌 기록만 남아 있을 뿐이다. 예를 들면 진나라 영정(永定) 원년(元年 : 557년)에 조연성(趙連城)이 만든 상의 제기와 천강(天康) 원년(元年 : 566년)에 마충(馬忠)이 만든 상의 제기, 그리고 광대(光大) 2년(568년)에 왕명(王明)이 만든 상의 제기 등이 그러한 것들이다. 그러나 양나라와 수나라의 조상들 사이에 나타나는 변화를 살펴보면, 여전히 그 발전의 흔적들을 찾아볼 수 있다. 위에서 서술한 실물들과 문헌 기록들을 통해서 볼 때, 장강(長江) 유역의 육조(六朝) 시기 조상들은 스스로 자신들만의 체계를 이루었을 뿐만 아니라, 아울러 북조(北朝)와도 밀접한 교류를 갖고 있었음을 알 수 있다.

북조의 조상 유물들은 비교적 많은데, 섬서(陝西)·산서(山西)·하북(河北)·산동(山東) 등지에서 끊임없이 석조상(石彫像)들이 발견되고 있다. 주요한 것들로는 하북 곡양(曲陽)의 수덕사(修德寺) 조상·산서 심현(沁縣)의 남열수(南涅水) 조상·산동 박흥(博興)의 용화사(龍華寺) 조상·하북 업현(鄴縣)의 남성(南城) 조상 등이 있다. 1950년대 초반에 하북 곡양에 있는 수덕사의 탑 기단(基壇)과 절터 아래에서 북위(北魏)·동위(東魏)·북제(北齊) 및 수·당 시기에 만들어진 조상 2200여 건이 발굴되었다. 그 중 제작 연대가 기록되어 있는 조상은 247구로, 북위 신구(神龜) 3년(520년)부터 당나라 천보(天寶) 9년(650년)까지

걸쳐 있다. 북조 시기의 연대가 기록되어 있는 조상들을 집계해보면, 북위의 것 17구[신구 3년부터 영희(永熙) 3년까지, 520~534년], 동위의 것 40구[천평(天平) 3년부터 무정(武定) 8년까지, 536~550년], 북제의 것 101구 [천보 원년부터 승광(承光) 원년까지, 550~577년]이며, 수대(隋代)의 것이 81구이다. 심현 남열수의 조상은 1957년에 산서 심현 남열수의 홍교 원(洪教院) 부근에서 발견되었다. 현존하는 유물들은 거의 천여 건에 달하며, 재질은 홍사암(紅砂岩)이고, 석탑 조상과 단독 조상, 그리고 조상비(造像碑-상으로 만든 비석)로 구성되어 있다. 조상의 제작 연대 가 가장 이른 것은 북위 선무제(宣武帝) 연창(延昌) 2년(513년)이고, 가 장 늦은 것은 북송(北宋) 인종(仁宗) 천성(天聖) 4년(1026년, 북조 때의 깨 진 비석에 새겨진 것임)인데, 그 중에는 북위의 효명제(孝明帝) 희평(熙平) 2년(517년)·신구 원년(518년)·정광(正光) 2년(521년)·영희 3년(534년)·북 제 문선제(文宣帝) 천보(天保) 4년(553년)·무성제(武成帝) 태녕(太寧) 원 년(561년)·북제의 후주[後主-이름은 고위(高緯)임] 무평(武平) 원년(570년), 그리고 당나라 의종(懿宗) 함통(咸通) 9년(868년) 등의 제작 연대가 기 록된 조상들이 있다. 북위부터 북제 시기까지 만들어진 조상들이 절 대 다수를 차지하고, 수·당 시기에 만들어진 조상은 겨우 수십 건에 불과한데, 이는 곡양의 수덕사 석조상(石造像) 발견에 이은 또 하나의 중요한 발견이다. 석탑이 전체의 3분의 2를 차지하는데, 탑은 네모난 돌을 쌓아 만든 것으로, 한 기의 탑은 5~7개의 돌들로 되어 있어 일 정하지 않은데, 모두 네 면(面)에 상(像)을 만들어놓았다. 가장 이른 것은 북위 연창 2년(513년)이고, 가장 늦은 것은 북제 천보 4년(553년) 이다. 단일 개체의 조상은 대략 백여 건인데, 시대가 비교적 이른 한 불좌(佛座) 위에는, "신구 9년부터 정광(正光) 2년까지 18존(尊)의 상을 만들었다[自神龜九年至正光二年造像十八尊]"라고 새겨져 있으며, 이보다 약간 늦은 작품들은 그 시기가 계속 당대까지 이어진다. 조상비(造

像碑)는 대략 20여 건 정도인데, 한 면 혹은 네 면에 상을 만들어놓았으며, 각 면마다 1층 내지 2층 정도의 감실들을 만들어놓았다. 감실 안에는 부처 한 존 혹은 부처 한 존에 보살 두 존을 조각해놓았으며, 또한 천불(天佛)을 가득 조각해놓은 천불비(千佛碑)도 있다. 상을 만든 공덕주(功德主)는 대부분 평민 및 승려들이다. 정현(定縣)에 있는 북제(北齊)의 영효사(永孝寺) 옛터와 망도(望都)·당현(唐縣) 등지에서 출토된 석상들은 대부분 동위(東魏) 이후의 작품들이다.

또한 운강(雲岡) 석굴의 단일 개체 석각(石刻) 조상들보다 약간 이른 시기에 만들어진 것들도 발견되었는데, 가장 이른 것들로는 북위 태평진군(太平眞君) 원년(440년)에 주웅(朱雄)이 만든 상·노정(路定)이 만든 상·태평진군 3년(442년)에 만들어진 반가사유상(半跏思惟像)이 있다. 그 다음으로는 태안(太安) 원년(455년)에 장영(張永)이 만든 불상·태안 3년(457년)에 송덕흥(宋德興)이 만든 상이 있는데, 태평진군 3년에 만들어진 상의 조형은 태평진군 원년에 만들어진 상과 유사하지만, 단지 차이가 있다면 곱슬곱슬한 나형(螺形-소라 모양) 상투가 출현한다는 점이다. 천안(天安) 원년(466년)에 풍애애(馮愛愛)가 만든 상은 운강 석굴이 만들어진 시기와 거의 같다. 그 형상과 복식(服飾)은 태화(太和) 연간에 만들어진 금동조상이나 운강(雲岡)에 담요(曇曜 -북위 때의 승려)가 축조한 다섯 개의 굴들에 있는 조상들과 모두 동시대적 특징을 지니고 있다.

이 밖에, 위에서 언급한 몇몇 불교 사원 유적들에서 발견된 불교 조상들 외에도, 또한 여러 불교 조상들도 출토되었는데, 근래에 산동 청주(靑州) 지역에서 계속 발견되고 있는 대량의 석조상(石造像)들은 바로 모두 그 지역의 특색을 지닌 대표적인 작품들이다. 그 중에는 청주 용흥사(龍興寺) 옛터에서 일찍이 여러 차례에 걸쳐 깨끗이 정리해 낸 조상들도 있으며, 1996년에 한 곳의 땅광에서는 4백여 건이나 발

견되었는데, 그 중에는 북위(北魏)부터 북제(北齊) 시기까지의 조상들이 가장 많았다. 이 밖에 여러 도시들에서 출토된 조상들도 3백 건이 넘는데, 북위·동위·북제부터 북주(北周) 시기까지의 조상들이 있다. 산동 박흥(博興)의 장관촌(張官村)에 있는 용화사(龍華寺) 옛터에서도 석각(石刻)들이 출토되었다. 또 청주 흥국사(興國寺)의 옛터에서도 북조 시기의 석조상 약 40건이 채집되었다. 혜민현(惠民縣)에서는 17건의 석조상들이 출토되었으며, 동위(東魏) 천평(天平)·무정(武定)과 제(齊)나라 천보(天保)·무평(武平) 등의 연호가 새겨져 있는데, 그 풍격과 특징은 용화사 옛터에서 출토된 조상들과 비슷하다. 광요(廣饒)와 고청(高靑)과 무체(無棣)에서도 북조 시기의 조상들이 발견되었다. 대략 헤아려보면, 이 지역들에서 잇달아 출토된 조상들은 거의 천 건이나 되는데, 이 유물들은 해당 지역 불교 조소의 발전 과정과 그 특색을 이해하는 데 중요한 실물 자료를 제공해주고 있다.

청주에서 출토된 조상들 중에서, 그 지역의 특색을 가장 잘 갖추고 있으면서도 또한 매우 높은 수준의 예술적 성취를 지니고 있는 것은 상룡(翔龍-하늘을 나는 용)과 가련(嘉蓮-고운 연꽃)을 뒤쪽에 병풍처럼 붙여놓은 조상으로, 큰 것은 305cm에 달하고, 작은 것은 50cm 정도인데, 북위 말기부터 북제에 이르기까지 계열을 이루고 있다. 비(碑)의 중심부에는 주상(主像)을 조각하였고, 윗부분에는 보탑(寶塔)·화불(化佛) 혹은 비천(飛天)을 새겨놓았으며, 그 사이에는 채색으로 화염문을 그려놓았다. 주존과 협시 사이에는 상룡(翔龍)을 조각해놓았다. 용의 대가리는 아래쪽에 있고, 용의 꼬리가 위쪽을 향하고 있으며, 또한 용의 입에서는 연꽃 줄기·연잎·연꽃을 토해내고 있는데, 협시보살은 바로 그 연꽃 위에 서 있어, 그 조합이 생동감 넘치면서도 자연스럽다.

북위의 조상들은 주로 미륵보살이며, 그 다음으로는 관세음보살

과 석가상이 많다. 미륵상은 대부분 다리를 꼬고 있는 교각식(交脚式)인데, 섬서 흥평(興平)에서 출토된, 북위 황흥(皇興) 5년(471년)에 만들어진 교각미륵상(交脚彌勒像)은, 본존(本尊)이 물결 문양의 높은 상투를 올렸고, 얼굴은 네모나고 턱은 통통하다. 또 옷 주름은 조밀하게 몸에 착 달라붙어 있고, 양 손은 가슴 앞에서 합장하고 있으며, 역사(力士) 하나가 손으로 미륵의 두 다리를 받치고 있다. 두광(頭光)과 배광(背光)은 천불(千佛)과 화염문으로 새겼는데, 정교하고 섬세하면서 치밀하며, 광배(光背)에는 부조(浮彫)와 선각으로 불전고사(佛典故事)를 새겨놓았다. 부조의 아랫부분에는 이 조상의 명문(銘文)이 새겨져 있다. 북위 경명(景明) 연간(500~503년)에 유보생(劉保生)이 만든 교각미륵상은, 주존이 두 손을 가슴 앞에서 합장하고 있고, 연꽃 문양의 두광 바깥쪽을 천불로 한 바퀴 둘렀다. 그 바깥쪽에는 주형(舟形)의 화염문 배광이 있다. 양 옆에 두 존의 보살이 서 있는데, 두 손을 합장하였고, 주형의 두광이 있다. 전신(全身)의 옷 주름은 아래로 뻗은 직선으로 처리하였으며, 그 아래에는 두 마리의 사자가 있다. 조상의 아래에는 박산로(博山爐)가 있고, 양 옆에는 남녀 공양인이 있으며, 바깥쪽 옆에는 이 조상의 명기(銘記)가 있는데, 이 두 상(像)들은 모두 섬서성박물관(陝西省博物館)에 소장되어 있다. 신구(神龜) 3년(520년)에 상곡양읍(上曲陽邑)의 의인(義人) 26명이 함께 만든 미륵하생상(彌勒下生像)도 역시 교각상이다. 하북성박물관(河北省博物館)에 소장되어 있는 북위 시기의 미륵불상은 머리에 관(冠)을 쓰고 있고, 얼굴이 풍만하고 네모난 턱을 가졌으며, 자상하면서도 엄숙해 보인다. 온 몸을 다 덮는 큰 옷을 입었으며, 옷 주름은 묵직하면서도 두툼하고, 두 개의 띠를 단단히 동여맸으며, 두 손은 가슴 앞에서 합장한 채 두 다리를 꼬고 있다. 아래에는 방좌(方座)가 있으며, 좌대의 정면과 측면에 부조로 작은 부처 24존을 새겨놓았다. 부처의 옆에는 사

미륵하생상(彌勒下生像) : 하생(下生)이란, 보살이 천상(天上)에서 인간세상으로 내려오는 것을 말한다.

유보생(劉保生)이 만든 조상(造像)

북위(北魏) 경명(景明) 연간(500~503년)

석조(石彫)

높이 10.4cm, 바닥 너비 53.5cm, 바닥
두께 23.5cm

섬서성박물관(陝西省博物館) 소장

주존(主尊)인 석가불(釋迦佛)은 다
리를 꼰 채 정좌(正坐)하고 있으며,
두 손은 가슴 앞에서 합장하고 있
다. 머리 뒤쪽에 연판문(蓮瓣紋)을
한 바퀴 둘렀고, 그 바깥쪽에는 천
불(千佛)이 새겨진 두광(頭光)이 있으
며, 부처의 양쪽 가에는 두 존의 협
시보살이 있는데, 모두 서 있는 자
세이며, 양 손을 가슴 앞에서 합장
하고 있고, 머리 뒤에 주형(舟形)의
두광이 있다. 두 보살의 좌대 아래
쪽, 즉 주불(主佛)의 양쪽 무릎 옆에
는 두 마리의 사자가 있다. 조상에
는 주형의 배광(背光)이 있는데, 위
쪽에는 화염문을 부조로 새겼다.
조상의 아랫부분 중간에는 박산로
(博山爐)가 있고, 그 양쪽에는 공양
인이 있다. 공양인의 뒤쪽에 조상
의 명기(銘記)가 있다. 조상의 온몸
에는 세밀한 옷 주름을 새겨놓아,
독특한 특색을 지니고 있다.

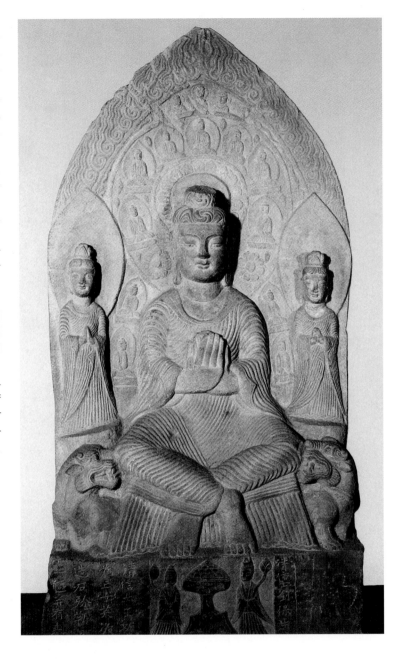

자 두 마리가 엎드려 있다. 부처에는 주형(舟形) 배광이 있는데, 윗부
분은 훼손되었다. 배광의 양 옆에는 부조로 새긴 두 제자가 있는데,
모두 연화좌(蓮花坐) 위에 서 있으며, 두 손은 가슴 앞에서 합장하고

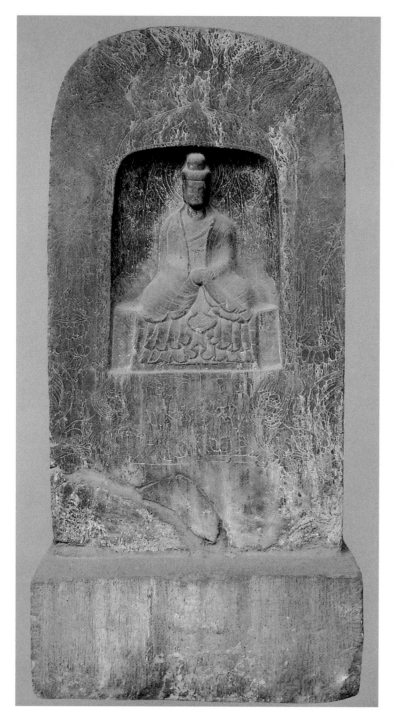

정철(程哲)이 만든 조상비(造像碑)

동위(東魏) 천평(天平) 원년(534년)

석조(石彫)

높이 120cm, 너비 68cm, 두께 2.5cm

산서 장치현(長治縣)의 원가루촌(袁家漏村)에서 발견.

산서성박물관(山西省博物館) 소장

좌불(坐佛)은 비석에 파놓은 감실 안에 조각해놓았다. 부처는 높은 육계(肉髻)가 있고, 얼굴이 갸름하며, 용모가 깔끔하고 수려한데다, 자상한 미소를 머금고 있다. 안에는 승기지(僧祇支)를 입었고, 바깥에는 가사를 걸치고 있다. 치마가 늘어져 대좌(臺座)를 덮고 있는데, 선(線)들이 시원스럽고 활기차 보인다. 머리 주변에는 불광(佛光)을 선각(線刻)으로 새겼고, 좌우에 협시를 새겨놓았다. 감실의 바깥쪽 사방 주변에는 비천과 공양인 상(像)들을 조각해놓았다. 이 비석의 왼쪽 아래 모서리 부분에는 금이 간 자국이 있다. 비액(碑額)의 왼쪽에는 다음과 같은 제기(題記)가 새겨져 있다. "大魏天平元年歲次甲寅十一月庚辰朔三日壬午造訖.[대위(大魏=東魏) 천평(天平) 원년, 갑인년(甲寅年) 11월 경진(庚辰)월 초 3일 임오(壬午)일에 완성하였다.]"

있고, 배광 위에는 따로 화염문을 부조로 새겼다. 효창(孝昌) 2년(526년)에 저(邸) 아무개가 만든 미륵상은 걸터앉은 형태인 의좌식(倚坐式)인데, 그 표정과 자태가 자상하면서도 엄숙하고, 옷의 주름은 묵직하고 두툼하며, 대부분 삼각으로 은기(隱起-보일 듯 말 듯한 얕은 부조)했거나 혹은 중첩식으로 표현하였다. 몸 전체에 걸쳐 있는 주형 배광은 연판문과 화염문으로 장식하였고, 손은 무외인(無畏印)을 취하고 있다. 정광(正光) 2년(521년)에 조웅(趙雄)이 만든 미륵상과 효창(孝昌) 원년(525년)에 내(來) 아무개가 만든 관세음상은 보증(寶繒)이 바깥쪽으로 나부끼고, 옷자락의 양쪽 끝부분은 뾰족한 모서리가 팽팽하게 펼쳐져 보인다.

섬서성 서안시(西安市) 사가채(査家寨)에서 출토된, 북위(北魏) 경명(景明) 2년(501년)에 만들어진 조상비(造像碑)는, 네 면에 모두 부처 한 존과 보살 두 존이 새겨져 있고, 감실의 문미(門楣-문 위쪽의 가로대)와 양쪽에는 천불(千佛)이 새겨져 있다. 정면의 감실 아래쪽에는 공양인을 새겨놓았고, 뒷면에는 제기(題記)가 새겨져 있으며, 양 옆에는 사자가 있다. 조상의 양쪽에 있는 감실 아래에는 역사(力士)를 새겨놓았다. 조각이 정교하면서도 치밀하며, 형상은 풍만하고, 크고 헐렁한 옷을 입고 치마를 늘어뜨린 것이, 이미 남조(南朝)의 영향을 받았음을 알 수 있다. 북위 연창(延昌) 원년(512년)에 주쌍치(朱雙熾)가 만든 조상은, 주불(主佛)과 협시 및 아랫면의 부조(浮彫)의 모습이 얼굴은 갸름하고, 체구는 호리호리하다. 북위의 석조상탑(石彫像塔)은 불상 및 의복 장식이, 박흥(博興)에서 출토된 영평(永平) 4년(511년)에 명경무(明敬武)가 만든 관음상과 서로 매우 흡사하며, 같은 시기의 작품이다. 하남성박물관(河南省博物館)에 소장되어 있는 전연화(田延和) 조상비의 풍격도 같은데, 똑같이 수골청상(秀骨淸像) 풍격의 작품이다.

중국 국가박물관에 소장되어 있는 왕아선(王阿善)이 만든 상의 정

면에는 두 개의 감실이 새겨져 있는데, 감실의 안쪽에는 수염을 길게 기른 수도자 두 명이 나란히 앉아 있다. 그들은 머리에 도관(道冠)을 쓰고 있고, 몸에는 도복(道服)을 입고 있으며, 오른손의 다섯 손가락은 위를 향하고 있고, 왼손은 엄지를 아래로 곧게 뻗었고, 두 손가락은 평평하게 펴고 있다. 그 뒤에는 시립(侍立)해 있는 여자 도관(道官) 세 명이 있는데, 소매를 한데 모은 채 공손히 서 있다. 양 옆에는 각각 고부조(高浮彫)로 엎드려 있는 사자를 새겨놓았다. 뒷면 위층에는 한 마리의 소가, 긴 덮개가 있고 커다란 바퀴가 달린 수레를 끌고 있으며, 한 아동이 소를 몰고 앞서 가고 있고, 뒤에는 한 명의 부인이 따르고 있다. 옆에는 "道民王阿善乘車上[도민(道民)인 왕아선(王阿善)이 수레 위에 타고 있다]"라는 글이 새겨져 있고, 아래층에는 좌우에 각각 기마인상(騎馬人像)이 새겨져 있다. 말의 뒤쪽에는 각각 하인 한 명씩이 둥근 일산을 높이 들고 있다. 왼쪽의 중심인물은 남자이며, "侄馮毋妨乘馬上[조카 풍무방(馮毋妨)이 말 위에 타고 있다]"이라고 새겨져 있다. 오른쪽의 중심인물은 여자로, "息馮法興乘馬上[아들 풍법흥(馮法興)이 말 위에 타고 있다]"이라고 새겨져 있는데, 둘 다 음각으로 새겼다. 조상(造像)의 왼쪽 옆에는 "隆緖元年十一月廿五日, 女官王王阿善造像二軀, 願母子萇爲善居[융서(隆緖) 원년 11월 25일, 여관왕(女官王) 왕아선(王阿善)이 상(像) 두 구를 만드오니, 원컨대 모자(母子)가 오래도록 편안히 머물기를 바라옵니다]"라고 새겨져 있고, 오른쪽에는 "忘(亡)夫馮阿標忘(亡)息馮義顯[세상을 떠난 남편 풍아표(馮阿標)와 세상을 떠난 아들 풍의현(馮義顯)]"이라고 새겨져 있다. 북위 효명제(孝明帝) 3년에 소보인(蕭寶夤)이 북위에서 반란을 일으킨 뒤, 스스로 왕위에 올라 연호를 융서(隆緖 : 527년)라고 하였는데, 이듬해에 북위에 의해 멸망했다. 그러므로 융서 시기의 조각 작품은 현재 남아 있는 것이 매우 적다. 이 작품은 매우 정교하고 아름다우며, 당시 도교(道敎) 조상(造像)의 풍모

가 잘 반영되어 있다.

맥적산(麥積山) 제133굴에는 북위 말기부터 서위 초기까지의 조상비(造像碑)들이 있는데, 그 중 제10호와 제11호 및 제16호가 가장 정교하고 아름다워, 제127굴에 있는 서위 시기의 조상들과 더불어 이 시기의 석조 예술이 성취했던 높은 수준을 대표한다. 서위 대통(大統) 4년(538년)에 만들어진 삼존입상(三尊立像)은, 주존(主尊)이 통견대의(通肩大衣)를 입고 있고, 손은 설법인(說法印)을 취하고 있으며, 맨발로 연대(蓮臺) 위에 서 있고, 원형의 두광(頭光)이 있다. 좌우의 보살들은 삼화관(三花冠)을 쓰고 있고, 목에는 둥근 패(佩)로 장식하였으며, 몸에는 영락(瓔珞)을 걸친 채, 연꽃의 꼭지 부분에 서 있으며, 그 아래는 사자 두 마리가 있는데, 세 존(尊)이 함께 하나의 주형(舟形) 광배(光背)로 되어 있다. 비석의 뒤쪽 위에는 교각미륵감(交脚彌勒龕)으로 되어 있고, 양 옆에는 나무 아래 있는 사유보살(思惟菩薩)과 작은 불감(佛龕)을 만들어놓았다. 그 아래에는 좌불(坐佛)과 네 개의 협시감(脇侍龕)을 두었고, 그 주위에는 천불(千佛)을 새겼다. 가장 아래에는 조상(造像)의 명문을 새겨놓았다. 일본의 서도박물관(書道博物館-쇼도박물관)에 소장되어 있는, 대통(大統) 13년(547년)에 만들어진 사면불비상(四面佛碑像)과 대통 17년(551년)에 만들어진 사면불상(四面佛像)은, 조각이 정교하고 아름다울 뿐만 아니라, 형제(形制)가 독특하며, 모두 서위 시기의 석조상들 가운데 걸작들이다.

동위(東魏) 시기의 조상들 중에는 미륵상이 비교적 적고, 관세음상이 많아지는데, 같은 시기에 제작된 것들로는 석가다보병좌상(釋迦多寶并坐像)과 사유보살상(思惟菩薩像)도 있다. 천평(天平) 4년(537년)에 조양촌읍(朝陽村邑)에서 공적(公的)으로 만든 석가상은, 얼굴과 몸이 갸름하고 호리호리하며, 옷 주름은 간략하고, 표정은 자연스럽다. 흥화(興和) 3년(541년)에 왕풍구(王豊姤)가 만든 미륵불입상은 이마가 넓

고 턱이 통통하며, 어깨가 넓고 몸은 풍만하며, 어깨 부분의 주름 무늬는 음각 선으로 구륵하였고, 치마 주름은 나부끼는 모습이다. 원상(元象) 2년(539년)에 혜조(惠照)가 만든 사유상(思惟像)과 흥화(興和) 2년(540년)에 추광수(鄒廣壽)가 만든 사유상이 대표적인 작품들이다. 추광수가 만든 사유보살은 풍만한 얼굴에 미소를 머금고 있으며, 상체를 앞쪽으로 숙인 채, 오른손은 연꽃봉오리를 들고서 손가락으로 얼굴을 괴고 있다. 왼팔 아랫부분은 떨어져 나갔고, 단지 오른발을 잡고 있는 왼손 부분만이 남아 있다. 돈대(墩臺-받침대) 위에 반가부좌를 틀고 있으며, 그 아래는 복련형(覆蓮形) 기좌(基座)가 있고, 다시 그 아래에는 장방형(長方形)의 밑받침대를 만들어놓았다. 원형의 두광이 있고, 관을 썼으며, 보증(寶繒)은 위로 나부끼고 있고, 옷소매는 날개처럼 바깥쪽으로 펼쳐져 있어, 생동감 넘치는 형상이다. 동위 시기 사유상(思惟像)의 연관(蓮冠)은 크지만 높이는 낮고, 머리[頭]는 길고 허리는 가늘며, 옷 주름은 간결하면서도 힘차고, 정교하고 아름답게 조각되었다. 무정(武定) 6년(548년)에 추중화(鄒仲和)가 만든 상(像)은 머리 부분이 비교적 작고, 조형이 이전에 비해 간략해졌으며, 옷은 헐렁하면서도 얇고, 옷의 주름은 음각 선으로 구륵하였으며, 큰 옷은 불좌(佛座) 아래로 드리워져서 불규칙하게 꺾이고 겹쳐진 회전문(回轉紋-구불구불한 문양)을 나타내고 있다. 북제 시기의 조상(造像)으로 이행하는 과도기의 추세를 드러내고 있다.

산동 박흥현(博興縣) 장관촌(張官村)의 용화사(龍華寺) 옛터에서 석각 72건이 출토되었는데, 조상비(造像碑)·조상(造像)·불두(佛頭)·불좌(佛座) 등이 포함되어 있으며, 대부분 이미 갈라지고 깨지거나 파손되었고, 또한 미처 조각을 마치지 못한 미완성 작품들도 있다. 제작 연대가 남아 있는 상(像)들로는, 동위(東魏) 무정(武定) 5년(547년)·무정 7년(549년)의 두 건과 북제(北齊) 천보(天保) 원년(550년)·건명(乾

추광수(鄒廣壽)가 만든 사유상(思惟像)

동위(東魏) 흥화(興和) 2년(540년)

석조(石彫)

높이 59.5cm

1954년 하북 곡양현(曲陽縣)의 수덕사(修德寺)에서 출토.

고궁박물원(故宮博物院) 소장

사유보살(思惟菩薩)의 얼굴은 길고 풍만하며, 연관(蓮冠)은 크지만 낮고, 목은 길며 어깨는 작다. 또 허리와 몸매는 가늘면서 길고, 상체는 앞쪽으로 숙였으며, 오른손은 연꽃봉오리를 든 채 손가락으로는 얼굴을 괴고 있다. 얼굴에는 잔잔한 미소를 머금은 듯한데, 마치 깨달음을 얻어 마음이 즐거운 것 같다. 왼팔 아랫부분은 없어졌고, 단지 오른발을 잡고 있는 왼손만이 남아 있다. 돈대(墩臺) 위에서 반가부좌를 틀고 있으며, 그 아래는 복련형(覆蓮形) 기좌(基座)가 있고, 다시 그 아래에는 장방형(長方形)의 밑받침대를 만들어놓았다. 두광은 원형이며, 연관의 보증(寶繒)은 위로 나부끼고 있다. 옷의 주름은 간결하면서도 힘차며, 정교하고 아름답게 조각되었다.

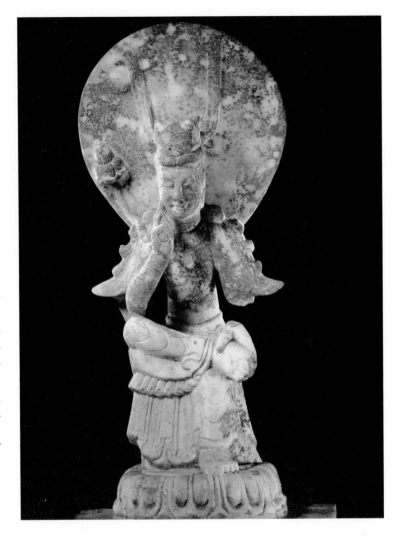

明) 원년(560년)·태녕(太寧) 2년(562년)·천통(天統) 2년(566년)·천통 4년(568년)·무평(武平) 원년(570년) 등 일곱 건이 있다. 조상의 제재(題材)로는 부처·보살·일불이보살(一佛二菩薩)·미륵불·태자상(太子像)·노사나불(盧舍那佛) 등이 있다. 단일 개체로 된 부처나 보살의 대부분은 입상(立像)이고, 부처는 높은 육계(肉髻)나 나발(螺髮)을 하고 있으며, 눈썹은 가늘고 눈은 길쭉하며, 얇은 입술에 목은 짧고, 신체는 똑바른 모습을 하고 있다. 통견의(通肩衣)를 입었거나, 오른쪽 어깨가 드러

노사나불(盧舍那佛) : 삼신불(三身佛)의 하나로, 비로사나불(毘盧舍那佛) 혹은 비로자나불(毘盧遮那佛)이라고도 한다. 삼신불은 곧 법신불(法身佛)·보신불(報身佛)·화신불(化身佛)이며, 보신불은 힘든 수행에 의해 부처가 된 것인데, 노사나불은 바로 보신불이다.

난[袒右] 가사나 혹은 헐렁한 옷에 넓은 띠를 착용하고 있으며, 옷 주름은 또렷하면서 자연스럽다. 손은 무외인(無畏印)과 여원인(與願印)을 취하고 있다. 백옥석상(白玉石像)에는 원래 금으로 장식하였으나, 대부분 이미 떨어져나갔고, 청석상(靑石像)에는 색을 입혀놓았다. 보살상은 삼화관(三花冠)이나 화불관(化佛冠 : 관세음보살의 경우)을 쓰고 있으며, 어깨에는 보증(寶繒)을 드리웠고, 가슴에는 목걸이와 방울로 장식하였다. 영락(瓔珞)은 복부에서 교차하였고, 중간에는 벽(璧─둥근옥)을 꿰어놓았다. 피백(帔帛)은 양쪽 어깨에서부터 몸 옆쪽으로 늘어뜨렸다. 일부 보살은 백자(白瓷)에 모인(模印─문양을 틀로 찍어냄)하여 색을 넣지 않고 구워 만든 작품이다. 어떤 백자 보살상은 상체를 벗고 있고, 겨드랑이 띠를 비스듬히 둘렀으며, 아래에는 긴 치마를 입었고, 치마의 띠를 묶고 나서 아래로 늘어뜨렸으며, 두 손은 가슴 앞에서 보주(寶珠)를 쥐고 있다. 배광(背光)이 있고, 두 다리는 가운데가 잘록한[束要] 계단형 방좌(方座)에 걸터앉은 채 아래로 뻗고 있다. 제(齊)나라 태녕(太寧) 2년(562년)에 고업(高業) 부부가 만든 백석태자상(白石太子像)은 보살장(菩薩裝)을 하고 있다. 머리와 팔은 모두 없어졌고, 상체를 벗고 있으며, 목걸이를 착용했고, 아래에는 긴 치마를 입고서, 가운데가 잘록한 장방형(長方形) 좌대에 왼쪽으로 편하게 앉아 있으며, 좌대의 앞에는 발원문(發願文)을 새겨놓았다. 노사나불상은 이미 남아 있지 않지만, 불상이 있던 좌대에는 무평(武平) 원년(570년)에 소자(蘇慈)가 경건한 마음으로 노사나불을 만들었다는 내용의 명문(銘文)이 새겨져 있다. 좌대에는 복련(覆蓮)을 조각했으며, 양쪽 옆에는 사자를 조각해놓았다. 미륵상은 불장(佛裝)을 하고 있으며, 걸터앉은 형태인 의좌식(倚坐式)인데, 용화사(龍華寺)에서 출토된, 천통(天統) 4년(568년)에 적낙주(翟洛周)와 그의 아내 주항(朱姮)이 만든 상은 비교적 전형적인 사례이다. 이 상은 단지 하반신 부분만 남아 있으

며, 가운데가 잘록한 장방형 좌대에 걸터앉은 채 두 다리를 아래로 내려놓았고, 가사를 입었으며, 다리 아래에는 발판이 놓여 있다. 좌대의 앞쪽 한가운데에는 사리탑(舍利塔)이 있고, 양 옆에는 공양인 부부가 연꽃을 들고서 꿇어앉아 있다.

북제(北齊) 시기의 조상들에는 또 무량수불과 아미타불, 그리고 쌍존상(雙尊像)이 조합된 것들도 있는데, 예를 들면 쌍석가상(雙釋迦像)·쌍사유보살상(雙思惟菩薩像)·쌍관세음상(雙觀世音像)·쌍보살상(雙菩薩像) 등이다. 수덕사에서 출토된 조상들 중에는 무량수불과 아미타불이 동시에 출현한다. 전해지는 것으로는, 무평 6년(575년)에 비구니였던 원조(圓照)와 원광(圓光) 자매가 돌아가신 어머니와 오빠를 위하여 만든 쌍미륵석상(雙彌勒石像) 등이 있다. 보살상은 북제 시기의 수량에 비해 대략 절반 정도를 차지한다. 북제 시기 조상들의 얼굴은 턱이 풍만하며, 옷 주름은 간결하고, 대부분 음각 선을 사용하였으며, 구륵은 하지 않았다. 불의(佛衣)는 가볍고 얇으며, 늘어트린 치마의 길이는 점차 짧아진다. 곡양(曲陽)에서 출토된, 북제 천보(天保) 2년(551년)에 장확와(張霍臥)가 만든 교각미륵상(交脚彌勒像)과 천보 7년(556년)에 장경빈(張慶賓)이 만든 미륵의좌상(彌勒倚坐像) 등은, 비록 깨져서 훼손되었지만 여전히 그것의 본래 모습을 추측해볼 수 있다.

하남 양현(襄縣)의 손장(孫莊)에서 출토된, 북제 천보(天保) 10년(559년)에 장담귀(張啖鬼)가 만든 조상비(造像碑)는, 현재 하남성박물관(河南省博物館)에 소장되어 있다. 비액(碑額)에는 뒤엉켜 있는 네 마리의 용을 조각해놓았으며, 그 가운데에 불감(佛龕)이 하나 있고, 불감 안에는 관세음보살과 두 협시가 있다. 비석의 몸통은 세 부분으로 나뉘는데, 가운뎃부분의 대감(大龕)에는 본존(本尊)인 석가설법상(釋迦說法像)이 있고, 그 좌우에는 각각 제자·보살·나한·천왕(天王) 여덟

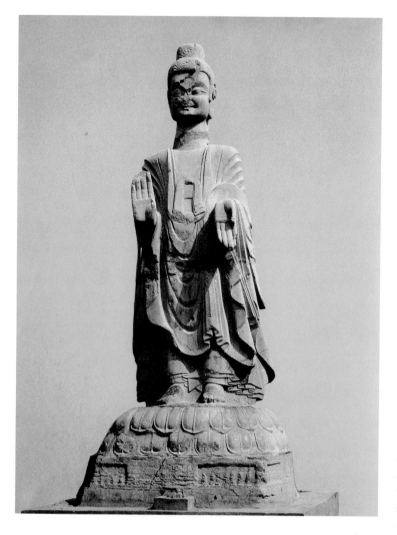

흥국사(興國寺) 불상

北朝

석조(石彫)

높이 500cm

현재 산동성(山東省) 박흥현(博興縣) 동남쪽 채고촌(寨高村)의 원래 흥국사(興國寺) 유적지에 있음.

이 조상(造像)은 속칭 장팔불(丈八佛)이라고 하는데, 턱이 풍만하고 귀가 크며, 얼굴에는 웃음을 머금고 있고, 설법을 하는 모습이 장엄하다. 한 손은 위를, 다른 한 손은 아래를 향하고 있으며, 맨발로 연화좌(蓮花座) 위에 서 있다. 좌대의 높이는 135cm이고, 너비는 118cm이며, 길이는 219cm이다. 정면의 좌우에는 각각 여섯 명의 공양인과 비구(比丘) 한 명을 새겨놓았고, 중간에는 한 사람이 손으로 박산로(博山爐)를 들고 있는 형상으로 만들었다. 『박흥현지(博興縣志)』에는 다음과 같이 기록되어 있다. "장팔불석상(丈八佛石像)은 성의 남동쪽에 위치한 흥국사 내에 있는데, 절이 황폐해지자 석상만 홀로 우뚝 서 있게 되었다. 불상이 만들어진 시기는 알 방도가 없다. 아마도 흥국사와 동시에 건립된 듯하다.[丈八佛石像在城東南興國寺內, 寺廢石像屹然露立. 造像年月無考. 或與興國寺建立同時.]" 그리고 명나라 경태(景泰) 원년(1450년)에 흥국사를 중수하면서 쓴 비문(碑文)에 의하면, 흥국사는 동위(東魏) 천평(天平) 원년(534년)에 처음 지어졌다고 되어 있다. 지금 조상의 풍격을 살펴보아도, 이 불상은 분명히 동위 시기의 유물일 것이다.

장팔불(丈八佛) : 장팔(丈八)은 즉 1장(丈) 8척(尺)을 말한다. 1척(尺)은 약 33cm이고, 10척이 1장(丈)이므로, 1장 8척은 594cm이지만, 실제 높이는 이와 정확하게 일치하지는 않는다.

존(尊)이 있다. 그 위의 왼쪽은 유마거사(維摩居士)이고, 오른쪽은 문수(文殊)이며, 설법을 듣고 있는 사람 아홉 명이 있다. 아랫부분의 중간에는 역사(力士) 하나가 무릎을 꿇고 있는데, 머리 위는 박산로(博山爐)로 되어 있다. 양쪽 옆에는 비구(比丘)와 사자(獅子)가 하나씩 있다. 비석의 뒤쪽에는 태자(太子)가 성을 나가 출가하는 모습을 부조로 새겼고, 아랫부분에는 이 조상의 명기(銘記)가 새겨져 있다. 이 비석은 매우 정교하게 조각되었으며, 형상은 풍만하다.

안휘 박현(亳縣)의 함평사(咸平寺) 옛터에서 발견된, 천보(天保) 10년(559년)에 하우현목(夏候顯穆) 등이 만든 사면석상(四面石像 : 이마의 윗부분과 좌대의 아랫부분은 소실됨)과 하청(河淸) 2년(562년)에 상관승도(上官僧度) 등이 만든 조상비(造像碑)는 안휘성박물관(安徽省博物館)에 소장되어 있다. 조상비는 상석(上石)과 하석(下石)의 둘로 나뉘며, 하석은 다시 4층으로 나뉜다. 하석의 상층은 상석의 불상 다리 부분과 연좌(蓮座)를 떠받치고 있다. 두 번째 층의 왼쪽 감실에는 유마힐(維摩詰)을 조각해놓았는데, 손에는 주미(麈尾)를 들고 있고, 탁상 뒤에 앉아 있으며, 휘장 안쪽의 옆에는 시자(侍者) 두 명이 서 있다. 오른쪽 감실에는 문수(文殊)가 보리수나무 아래의 화려한 깃발이 달린 양산[幡蓋] 안에 앉아 있고, 양 옆에는 보살이 시립(侍立)해 있으며, 두 감실 사이에는 신도(信徒) 한 명과 비구(比丘) 네 명이 서서 공손하게 듣고 있다. 세 번째 층이 주감(主龕)인데, 아미타불은 높게 상투를 틀었고, 통견대의(通肩大衣)를 입었으며, 수미좌(須彌座) 위에 가부좌를 틀고 앉아 있다. 연꽃 문양의 배광(背光) 양 옆에는 여덟 명의 제자들이 줄을 지어 나누어 서 있다. 제자의 아래쪽과 불상의 양 옆은 관음보살과 대세지보살로 되어 있고, 따로 나선형으로 상투를 틀어 올린 연각(緣覺) 두 존·합장한 채 눈을 감고 있는 연화화신(蓮花化身) 두 존·코가 높고 깊은 눈매를 가진 서역인(西域人) 두 명이 있다. 맨 아래층에는 두 존의 금강(金剛)과 두 마리의 사자 사이에 사자를 부리는 사람이 서 있는데, 손으로 박산로(博山爐)를 떠받치고 있다. 비석의 왼쪽 옆에는 세 개의 감실을 새겨놓았고, 오른쪽 옆에는 두 개의 감실이 새겨져 있다. 이 비석은 내용이 풍부할 뿐만 아니라, 변화도 풍부하다. 산동 무체현(無棣縣)에서는 천보(天保-북제 550~559년의 연호)의 연대가 새겨진 석각(石刻) 세 건과 천통(天統-북제 565~569년의 연호)의 연대가 새겨진 석각 한 건이 출토되었다. 박흥(博興)에서 출토된 천통 2

년(566년)의 동자조상비(童子造像碑)는 무체현에서 출토된 것과 같은 유형으로, 둘 다 대표성을 갖는 작품들이다.

하남성박물관에 소장되어 있는, 천통 4년(568년)에 만들어진 조상비는, 하남 양현(襄縣)의 현성(縣城) 서쪽에 위치한 손장(孫莊)에서 출토되었는데, 이 비석에는 비액(碑額)이 없고, 윗부분은 방형(方形)이며, 부조(浮彫)로 휘장을 새겼다. 그 아래에는 3층으로 여섯 개의 감실을 만들었는데, 1층은 미륵과 관세음이고, 2층은 석가 설법상(說法像)이며, 3층은 무량수불(無量壽佛)로 되어 있다. 주상(主像)의 양 옆에는 모두 제자 둘과 보살 둘, 그리고 천왕 둘이 있는데, 다만 가운데 왼쪽 감실 안의 보살 앞에만 각각 동자(童子) 하나씩이 있다. 감실 아랫부분 중간에는 박산로를 설치하였고, 그 양 옆에는 각각 사자가 한 마리씩 있다. 비석의 뒷부분에는 이 조상의 명기(銘記)와 상을 제작한 사람의 이름이 새겨져 있다. 조상은 형체가 호리호리하고, 얼굴이 수척한데, 북조(北朝) 말기 조각 풍격의 변화를 엿볼 수 있다. 하남 임장현(臨漳縣) 업남성(鄴南城)은 동위(東魏)와 북제(北齊)의 수도였는데, 한 무더기의 대단히 정교한 북제 시기의 석각 조상들이 출토되었다. 상평오수전(常平五銖錢)과 함께 출토된 석상 한 건은 더욱 정교하고 아름답다. 주불(主佛)은 가부좌를 튼 채, 가운데가 잘록한 수미좌(須彌座) 위에 앉아 있으며, 얼굴에는 미소를 머금었고, 두 협시 보살은 엄숙하면서도 공손한 모습을 하고 있다. 천통 4년(568년)에 제자(弟子) 왕경청(王景淸)과 신녀(信女) 두귀비(杜貴妃)가 만든 사유불(思惟佛)은 머리에 삼화관(三花冠)을 쓰고 있고, 몸매가 길쭉하고 허리는 가늘며, 얼굴이 단아하면서도 장중하다.

상해박물관(上海博物館)에 소장되어 있는 북제 시기의 석가상은 나발(螺髮)에 평평한 상투를 틀었으며, 눈은 아래를 내려다보고 있고, 두 귀는 어깨까지 늘어져 있으며, 입가에 미소를 머금고 있다. 석


상평오수전(常平五銖錢) : 중국 역사에서 가장 오랜 기간 동안 사용되었던 화폐로, 중량에 따라 화폐 단위가 결정되었으며, 중국 화폐 발전사에서 커다란 영향을 미쳤다. 서한(西漢) 무제(武帝) 원수(元狩) 5년(기원전 118년)에 처음 발행되었다.


가의 두 손은 떨어져나갔지만, 원래는 설법인(說法印)을 취하고 있었으며, 가부좌를 튼 채 2층으로 된 연좌(蓮座) 위에 앉아 있다. 옷이 얇아 몸에 착 달라붙어 있고, 조각 장식도 간결하다. 보주형(寶珠形) 두광의 중심은 연꽃으로 장식하였고, 바깥 가장자리는 권초문으로 꾸몄으며, 배광의 화염문 안에는 다섯 존의 화불(化佛)들이 있다. 불상은 풍만하면서도 원만하고 부드러우며, 온화하고 자상한 모습이

석가상(釋迦像)

北齊

석조(石彫)

전체 높이 161cm

상해박물관(上海博物館) 소장

석회석에 조각한 작품으로, 부처는 나발(螺髮)과 육계(肉髻)가 있고, 눈빛은 아래를 향하고 있으며, 두 귀는 어깨까지 드리워져 있고, 입가에는 살짝 미소를 머금은 듯하다. 두 손은 떨어져나갔지만, 여전히 설법(說法)하는 자세를 취하고 있고, 가부좌를 튼 채 허리가 잘록한 연좌(蓮座) 위에 앉아 있다. 어깨는 둥그스름하고, 옷 주름은 쌍선(雙線)으로 표현했고, 배광(背光)은 화염문으로 되어 있으며, 연꽃에 앉아 있는 다섯 존의 화불(化佛)들은 돋보이게 새겼다. 두광은 보주형(寶珠形)인데, 그 중심 부분은 연화문으로 장식하였으며, 바깥 가장자리는 연화당초(蓮花唐草) 도안을 한 바퀴 둘렀다. 불상은 조각 기법이 간결하고, 자세가 우아하고 아름다우며, 도량이 온화하면서도 자상한 느낌인데, 북제 시기의 풍모를 대표하는 작품이다.

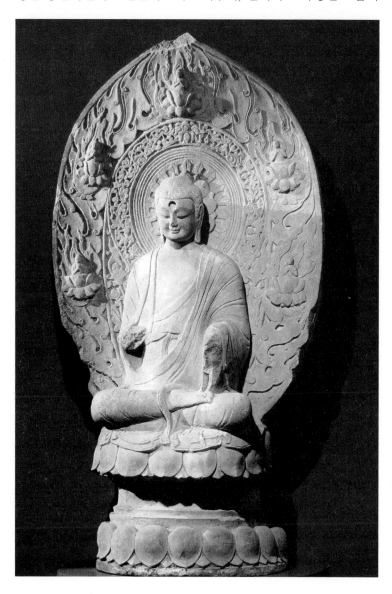

다. 승광(承光) 원년(577년)에 만들어진 아미타불입상[阿彌陀佛立像; 캐나다의 로열 온타리오박물관(Royal Ontario Museum) 소장]과 함께 북제 시기의 예술 풍모를 대표하는 작품이다.

산동 박흥현(博興縣) 장관촌(張官村)에서 출토된 북제 시기의, 문양을 틀로 찍어서[模印] 만든 채색자기[彩繪瓷] 보살상(산동 박흥현 문물관리소 소장)은, 묶은 머리·눈썹·눈동자를 먹 선으로 윤곽을 그린 것을 제외하고, 나머지 부분은 금색으로 칠했던 것 같은데, 아쉽게도 모두 벗겨져버렸다. 머리에는 화만보관(花鬘寶冠)을 쓰고 있고, 보증(寶繒)을 양쪽 어깨까지 늘어뜨렸다. 얼굴은 방원형(方圓形)이며, 복숭아 모양의 두광이 있다. 상체는 벗고 있으며, 목걸이를 착용했고, 몸에는 영락(瓔珞)을 걸치고 있으며, 아래에는 치마를 입었다. 또 손에는 연꽃봉오리와 마니주[摩尼珠-여의보주(如意寶珠)라고도 함]를 쥐고 있으며, 맨발로 복련형(覆蓮形) 좌대 위에 서 있는데, 그 자태가 우아하고 아름다우며, 옷 주름은 시원스럽고, 형상이 대단히 우아하며 아름답다. 산서성박물관에 소장되어 있는 남열수(南涅水)에서 출토된 북제 시기의 보살상은, 단지 몸통만 남아 있고, 목 아래쪽에 가슴 부분이 약간 드러나 있으며, 띠를 맸다. 또 얇은 옷이 몸에 착 달라붙어 있으며, 긴 치마는 발 위까지 드리워져 있고, 늘씬하고 호리호리하며, 장엄하면서도 단정하고 화려해 보인다.

북제 시기 조상들의 옷 주름은 간략하면서도 시원스럽고, 옷이 얇아 몸에 착 달라붙으며, 전체적으로 반반하고 윤기가 흐르면서 빛이 나는데, 얼굴 부분의 온화하고 점잖은 표정과 조화롭게 일치한다. 반들반들하고 광택이 나는 몸이나 반반하고 매끈한 옷자락에서, 마치 근육의 가벼운 움직임과 기복의 변화까지 모두 느껴지는 듯하다. 윤이 나고 매끄러운 피부와 여유롭고 완만하게 아래로 드리워진 선들은, 형상으로 하여금 간결하고 평담한 가운데에서 내적인 기질

보살(菩薩)

北齊

석조(石彫)

높이 95cm, 너비 32cm

1957년 산서 심현(沁縣)의 남열수촌(南涅水村)에서 출토.

산서성박물관(山西省博物館) 소장

남열수촌(南涅水村)에서 출토된 석각 조상은 거의 천여 건에 이른다. 그것들이 제작된 시대는 북위(北魏)부터 송대(宋代)까지를 포괄한다. 그 중 단신(單身) 조상은 2백여 건에 불과한데, 이것도 그 중 하나이다.

이 상은 이미 훼손되어 단지 몸통만 남아 있지만, 그 자태는 여전히 남아 있다. 오른쪽 어깨가 드러나 있고[偏袒右肩], 몸에는 긴 치마를 입었는데, 발 위까지 늘어져 있다. 두 발은 바깥으로 드러나 있고, 가슴 앞쪽에서 띠를 묶었다. 조각의 도법(刀法)이 능수능란하면서도 간결하다. 옷 주름의 선들은 볼록하게 튀어나왔으며, 왼쪽 어깨에서부터 가슴과 배를 향해 비스듬히 늘어져 있고, 허리와 오른쪽 다리 부분은 착 달라붙어 있으며, 선들이 시원스러워, 마치 얇은 비단에 몸이 비치는 것 같다.

화만보관(花鬘寶冠) : 인도에서 꽃을 꺾어 실에 꿴 다음, 몸에 걸치거나 머리에 쓰기도 하며, 부처에게 바치기도 하는데, 이 장식물을 가리킨다.

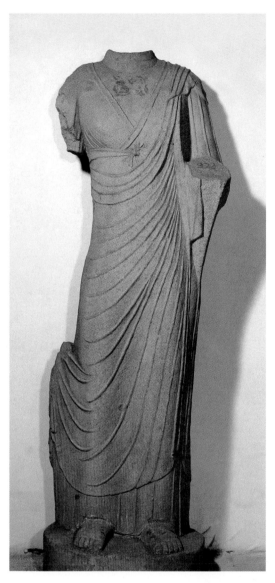

이 드러나도록 해준다. 조상은 비록 큰 동작이나 자세는 없지만, 오히려 세심하게 살펴보면 느낄 수 있는 활력을 표현해했다. 화려한 장식을 가하지는 않았지만, 오히려 자연스럽고 사실적인 기법 속에서 인물의 형상이 더욱 현실감을 갖도록 해준다. 이처럼 간결하면서도 순박한 풍격은, 바로 북제 시기의 조각 예술로 하여금 자신만의 독특한 풍격을 갖추게 함으로써, 사람들에게 밝고 깨끗한 느낌을 주게 되었다.

북제 시기의 조소에서 이와 같은 변화는, 분명히 북주(北周) 시기 조상의 얼굴 형태에서 턱이 점차 풍만해지고, 옷의 주름이 점차 간결해진 것과 서로 상응하여 나타난 것이다. 그것은 한편으로는 다른 지역에서 서로 같은 시기에 몇 가지 공통된 경향들이 나타났다는 것을 말해주는 것이며, 다른 한편으로는 또한 정치적으로 분할되어 있다고 해서 예술에서의 상호 교류와 영향까지 가로막을 수는 없었다는 사실을 말해주는 것이다. 북조 시기에 나타난 이런 변화와 상호 영향은, 당시 남조의 예술 풍격에서 나타났던 몇 가지 변화들과 매우 밀접한 관련이 있다. 양(梁)나라 때의 '장가양(張家樣)'이 조소와 회화에서 변혁을 일으킨 것을 볼 때, 또한 당연히 남북의 예술이 서로 같은 조건하에서 발전하는 추세에 있었다고 간주해야 할 것이다. 이러한 변화는 곧 문화의 교류가 초래한 영향 때문이기도 하지만, 그러나 더욱 중요한 것은 현실 생활과 사람들의 감상 취향이 예술가들에게 미친 영향이다. 예술가들의 독특한 풍격·지역적 특색·시대적 풍

모는, 서로 다양하고 복잡하게 영향을 주고받으면서 예술상에서 풍부하고 다채로운 성취를 이루어냈던 것이다.

북제 시기 조소 풍격의 형성은 이전 시기 예술의 영향을 받은 것도 있고, 또 지역간 교류라는 요인도 있으나, 당연히 이보다 더욱 중요한 것은 당시 예술가들이 스스로 창조해낸 것이다. 한 시대를 대표하는 풍격의 출현은 어떤 예술가 한 명의 공헌만으로 이루어지는 것이 아니라, 여러 걸출한 예술가들이 대단히 큰 작용을 함으로써만 가능하며, 그리하여 대표성을 갖게 되는 것이다. 미국의 클리블랜드 미술관(Cleveland Museum of Art)에 소장되어 있는 아미타불좌상(阿彌陀佛坐像)은 수·당 시기의 작품인데, 드러나 있는 오른쪽 어깨와 얇은 옷 밑으로 희미하게 비치는 몸은, 이전과 같은 종류의 풍격화되고 대략적인 형체만 갖춘 신체가 아니라, 건장한 몸이다. 옷 주름은 조밀하지만, 그렇다고 대칭되게 장식성으로 대략 꾸며놓은 것이 아니라, 무늿결의 변화가 이미 복식의 재질을 나타내주고 있을 뿐 아니라, 또한 신체의 기복 변화까지도 표현해내고 있다. 이 조상은 천룡산(天龍山)에 있는 당대(唐代)의 조상들과 서로 일맥상통하는 것으로, 조가양(曹家樣)의 전형적인 작품이라고 할 수 있다. 천룡산에서 대량으로 출토된 '조의출수(曹衣出水)'식으로 만들어진 조상들로부터, 조가양이 현실 속 인간의 아름다움(정신적인 것과 형체적인 것)까지도 묘사했음을 확실하게 느낄 수 있는데, 이는 비현실적인 불성(佛性)의 탐구를 훨씬 뛰어넘는 것이었다.

곡양(曲陽)의 수덕사(修德寺)에서는 수대(隋代)의 기년(紀年)이 새겨져 있는 석조상 81건이 출토되었다. 비록 전체 수량의 80~90%는 훼손되었으나, 그때 당시의 시대적 풍격과 특징은 여전히 살펴볼 수 있다. 수대에 만들어진 조상은 형체가 풍만하며, 옷 장식은 간결하고 깔끔하다. 양쪽 면에 투조(透彫)한 것은 이미 많이 보이지 않으나, 여

▶▶

에는 보살이 있다. 감실 아래에는 다음과 같은 조상의 명기(銘記)가 새겨져 있다. 즉 "像主比丘尼法藏比丘比訓……[상(像)의 주인은 비구니(比丘尼)인 법장(法藏), 비구(比丘)인 비훈(比訓)……]"

조의출수(曹衣出水) : 송(宋)나라 때 곽약허(郭若虛)의 『도화견문지(圖畫見聞志)』·「논조오체법(論曹吳體法)」에 다음과 같은 내용이 있다. 즉 북제(北齊)의 조중달(曹仲達)과 당나라의 오도자(吳道子)는 모두 불상을 만들고 그리는 데 뛰어났다. 조중달의 필법은 오밀조밀하게 중첩하여 표현하기 때문에, 의대(衣帶)도 좁고 단단히 졸라맨 듯이 표현하였다. 오도자는 곧 붓의 형세를 둥글둥글 돌아가는 것처럼 표현하여, 의대가 바람에 날리는 듯했다. 그리하여 후대 사람들은 이들에 대해 "오도자가 표현한 띠는 바람을 맞는 듯하고, 조중달이 표현한 옷은 물에 젖어서 나온 것 같다[吳帶當風, 曹衣出水]"라고 하였는데, 즉 옷 주름이 몸에 착 달라붙은 듯이 표현한 것을 비유하는 말이다.

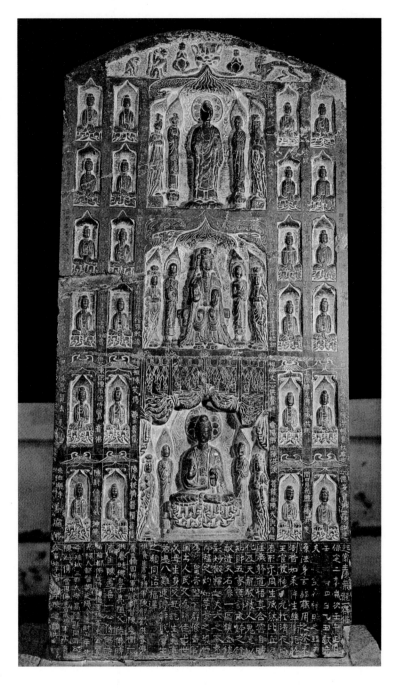

진해룡(陳海龍) 등이 만든 사면상비(四面像碑)

북주(北周) 보정(保定) 2년(562년)	
석조(石彫)	
높이 120cm, 너비 56.5cm	
산서(山西) 안읍현(安邑縣)에서 출토.	
산서성박물관(山西省博物館) 소장	

이 비석은 네 면에 모두 상(像)이 만들어져 있다. 정면과 뒷면에는 각각 3층으로 상들을 조각해놓았다. 정면에는 각 층마다 주감(主龕)이 하나씩 있고, 그 양 옆에 각각 네 개의 작은 감실들이 있다. 불상과 제자상은 모두 13존씩으로, 세 층에 총 39존의 상들이 있다. 그 중 상층과 중층의 주감 안에는 입불(立佛)로 되어 있고, 하층에는 좌불(坐佛)로 되어 있다. 주상(主像)의 양 옆에는 두 명씩의 제자들을 배치하였다. 상층 불상의 머리는 파손되었고, 그 나머지 작은 감실에 있는 것들은 모두 좌상(坐像)으로 되어 있다. 주불(主佛)은 나발(螺髮)에 높은 상투를 틀었으며, 양쪽 어깨는 좁고, 몸에는 가사(袈裟)를 걸쳤다. 조각이 매우 정교하고 섬세하며, 선들이 시원스럽고 거침이 없다. 작은 감실들 사이에는 공양인의 성명을 새긴 "莊嚴光明佛主陳丑奴供養[장엄하고 광명하신 불주(佛主) 진축노(陳丑奴)가 공양합니다]"과 같은 문구가 있고, 정면 아래에는 "起像主陳海龍一心侍佛, 保定二年歲次壬午正月壬寅月卅四日乙丑敬造[상을 세운 주인 진해룡(陳海龍)은 한결같은 마음으로 부처님을 모시며, 보정(保定) 2년 세차(歲次)가 임오(壬午)인 해의 정월(正月)인 임인월(壬寅月) 24일 을축일(乙丑日)에 공경하는 마음으로 만들었습니다]"라고 새겨져 있다. 뒷면의 세 층은 주감(主龕)이 하나, 작은 감실은 네 개로 되어 있으며, 각 층마다 주불을 9존씩 새겨놓아, 모두 27존이 있다. 상층의 주감에는 좌불이 있고, 양 옆

전히 뒷부분에는 채색 그림이나 명문(銘文)을 새겨놓았다. 고궁박물원(故宮博物院)에 소장되어 있는, 수나라 개황(開皇) 5년(585년)에 장파

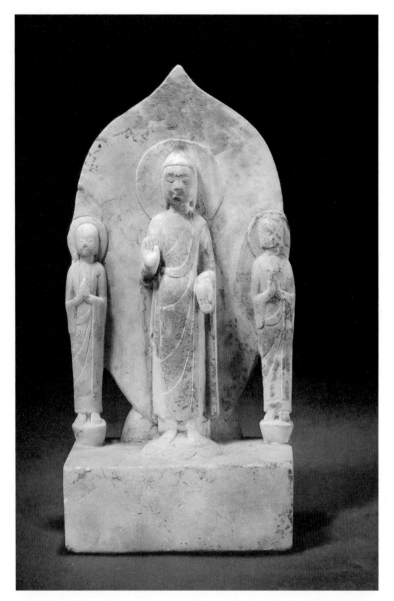

미타삼존입상(彌陀三尊立像)

수 개황(開皇) 11년(591년)

석조(石彫)

높이 29.8cm

1953년 하북 곡양(曲陽)의 수덕사(修德寺) 유적지에서 출토.

고궁박물원(故宮博物院) 소장

　미타불(彌陀佛)은 맨발로 연화좌(蓮花座) 위에 서 있는데, 그 자세가 곧고 바르다. 배는 약간 볼록하고, 두 눈은 아래를 내려다보고 있으며, 입술은 굳게 다물고 있다. 양 옆에 있는 제자(弟子)들은 가슴 앞에 합장을 하고 있다. 상(像)을 조각한 도법(刀法)이 간결하고 세련되며, 옷의 주름은 완만하면서 자유자재하고, 두광(頭光)과 신광(身光)은 매끈하며 무늬가 없다. 아래 대좌(臺座)의 뒷면에는 다음과 같은 명문이 새겨져 있다. "開皇十一年十二月八日, 佛弟子張茂仁爲亡父母敬造白玉彌陀像一軀, 七世先王現存眷屬一時作佛.[개황(開皇) 11년 12월 8일에 불제자인 장무인(張茂仁)이 돌아가신 부모님을 위하여 백옥(白玉)으로 미타불상(彌陀佛像) 한 구를 만드오니, 칠세(七世) 선왕(先王)들과 현존하는 가족들도 일시에 성불하길 바라옵니다.]"

(張波)가 만든 미륵삼존상(彌勒三尊像)은, 미륵이 연대(蓮臺) 위에 서서, 두 눈은 지그시 감고 있으며, 입가에 미소를 머금고 있어, 표정과 자세가 장엄하면서도 자상해 보인다. 양쪽 옆에 있는 보살들은 똑바로 앞을 바라보고 있으며, 표정이 매우 공손하고 조심스럽다. 기좌(基座)의 앞쪽 옆에는 사자 두 마리가 새겨져 있고, 가운데에는 향로가

불좌상(佛坐像)
隋代
석조(石彫)
높이 36cm
1953년 하북 곡양의 수덕사 유적지에서 출토.
고궁박물원 소장

부처는 가부좌를 틀고 있고, 왼손으로 무릎을 어루만지고 있다. 옷 주름은 부처의 앉은 자태에 따라 바탕을 깎아내는 척지(剔地) 기법으로 얕게 튀어나오도록 하여, 부드러우면서도 재질이 얇게 느껴지는 효과가 있으며, 신체의 기복(起伏)과 전절(轉折) 관계를 표현하였다. 손과 다리의 묘사도 매우 정교하고 세밀하여, 자유자재한 동작과 피부의 질감이 매우 뛰어나게 표현되었다. 비록 파손된 조상이지만, 여전히 작자의 예술적 조예가 매우 뛰어났음을 느낄 수 있다.

척지(剔地) : 조각 기법의 하나이다. 칼날이 반듯한 평도(平刀)나 대팻날처럼 생긴 산도(鏟刀)를 이용하여 윤곽선 이외의 여백 면을 깎아냄으로써, 표현하고자 하는 부분이 약간 튀어나오게 하는 양각(陽刻) 기법이다.

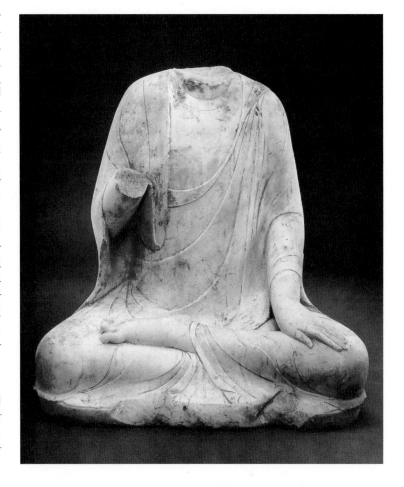

하나 있으며, 왼쪽 옆에는 명문이 새겨져 있다. 개황 11년(591년)에 장무인(張茂仁)이 만든 미타삼존입상(彌陀三尊立像)은 미타(彌陀)가 연좌(蓮座) 위에 서 있고, 몸의 자세가 곧고 바르며, 배는 약간 볼록하고, 두 눈은 아래를 향한 채, 입술을 굳게 다물고 있다. 양 옆에 있는 제자들은 합장을 하고 있다. 옷 주름은 매우 시원스럽고, 두광(頭光)과 신광(身光)은 매끈하며 무늬가 없다. 기좌의 뒤쪽에는 명문이 새겨져 있다. 위의 두 조상은 수나라 초기 조소의 풍격을 대표하는 작품들로, 다른 예술과 마찬가지로, 기본적으로 이전 시대의 조형에 가까우며, 약간 뒤에야 비로소 변화가 나타나기 시작하였다.

당대 초기의 불교 조상 유물들은 대부분 해외로 유실되었다. 정관(貞觀) 13년(639년)에 중서사인(中書舍人)이었던 마주(馬周)가 만든 불좌상[佛坐像; 현재 일본 교토의 후지이유린칸(藤井有隣館) 소장]·영창(永昌) 원년(689년)에 풍 씨(馮氏) 일가가 만든 불상(일본 도쿄 국립박물관 소장)·신룡(神龍) 원년(705년)에 염종춘(閻宗春)이 만든 미륵좌상·경운(景雲) 2년(711년)에 마을의 공익을 위하여 16명이 함께 만든 미타좌상(彌陀坐像; 미국 시카고미술관 소장)·신룡 2년(706년)에 만들어진 관음입상(미국 펜실베이니아대학교 박물관 소장) 및 장안(長安) 광택사(光宅寺) 칠보대(七寶臺)의 여러 상(像)들이 비교적 대표적인 작품들이다. 장안의 광택방(光宅坊)에 위치한 광택사는 의봉(儀鳳) 2년(677년)에 창립되었으며, 절 안에는 측천무후(則天武后)가 세운 보각(寶閣)이 있었는데, 그 높이가 백 척(尺)에 달했다고 하며, 당시 사람들은 그것을 일러 '칠보대(七寶臺)'라고 불렀다. 벽면 장식에는 고부조로 새긴 불상 30여 존이 있었다. 이후에 절을 폐(廢)하면서 석불들을 보경사[寶慶寺 : 속명은 화탑사(花塔寺)로, 현재 서원문가(書院門街)의 서쪽 입구에 있다]의 탑 안에 옮겨 놓았다. 청나라 옹정(雍正) 원년(1723년)에 중수(重修)할 때, 일부 석불들을 탑 벽면의 감실에 넣었고, 나머지 석불들은 불전(佛殿)의 벽 사이에 넣어두었다. 광서(光緖) 연간에 일본인 하야사키 코요시(早崎梗吉)가 일본으로 19존을 가져가버렸고, 어떤 것들은 미국 보스턴미술관과 프리어미술관(Freer Gallery of Art) 등으로 유출되었다. 칠보대의 석조군(石彫群)은 대부분 1m 이상의 고부조(高浮彫)로 되어 있으며, 대부분의 작품에 제작 연대가 새겨져 있는데, 장안(長安) 연간(701~704년)에 제작된 것들이 비교적 많고, 작품들의 풍격 양식과 표현 기법이 기본적으로 일치한다. 대부분 초당(初唐) 시기 예술의 성취를 대표하고도 남을 작품들이다.

산동 요성시박물관(聊城市博物館)에 소장되어 있는, 당나라 현경

관음보살입상(觀音菩薩立像)

隋

석회암(石灰巖)

전체 높이 249cm

미국 보스턴미술관 소장

보살은 연좌(蓮座) 위에 서 있으며, 배가 약간 볼록하고, 몸이 약간 굽어 있는 모습을 하고 있다. 연좌는 앙련판(仰蓮瓣)과 복련판(覆蓮瓣)의 2층으로 되어 있으며, 그 아래는 방좌(方座)가 받치고 있는데, 앞쪽 좌우에는 각각 사자 한 마리씩이 있다. 보살은 높은 상투를 틀어 올렸으며, 보관(寶冠)의 정면에는 작은 화불(化佛)이 있다. 보관 위에는 원형의 연꽃 장식이 있고, 비단 띠가 어깨에서 팔뚝으로 늘어져 있다. 오른손은 연꽃을 쥔 채 아래로 드리우고 있고, 왼손은 팔꿈치를 구부려 손바닥을 내밀고 있으며, 다섯 손가락에는 모두 연밥봉오리를 끼고 있다. 영락(瓔珞)은 화려하고 아름다우며, 팔뚝의 천의(天衣)는 비스듬하게 연좌(蓮座)까지 늘어져 있어, 몸이 움직이는 자세를 더욱 강하게 나타내준다. 보살의 머리 부분은 약간 아래로 숙이고 있고, 얼굴은 풍만하며, 표정이 자상해 보인다.

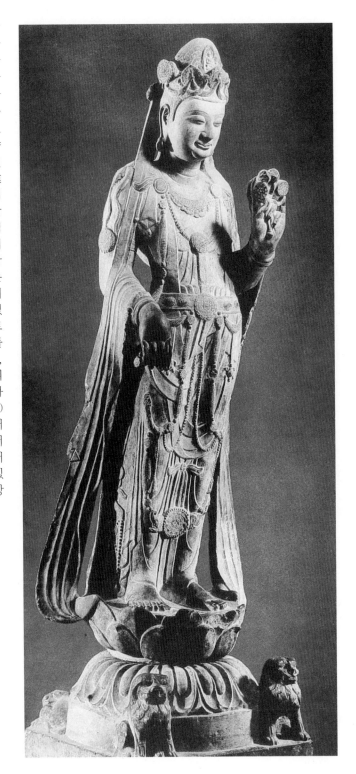

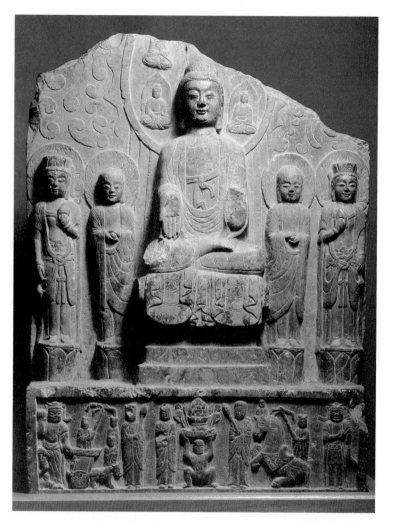

불오존조상비(佛五尊造像碑)

隋代

석조(石彫)

잔고(殘高) 62.6cm

상해시박물관(上海市博物館) 소장

　　주존인 불상은 얼굴 모습이 풍만하고, 살짝 미소를 띠고 있으며, 머리는 물결 모양[波浪形]으로 만들었다. 몸에는 어깨를 다 덮는 가사인 통견의(通肩衣)를 입었고, 가슴을 드러냈으며, 속옷은 비단 띠로 묶었다. 오른손은 여원인(與願印)을 취하고 있고, 왼쪽 손바닥은 훼손되었으며, 수미좌(須彌座) 위에 가부좌를 틀고 있다. 머리 뒷부분에 원형 두광(頭光)을 부조로 새겼는데, 빛 테두리 안에는 작은 화불(化佛)들을 새겨놓았다. 몸 뒤에는 권운문(卷雲紋)을 새겨놓았다. 비석의 위쪽 끝부분은 깨어지고 없다. 부처의 좌우에는 각각 제자 한 존씩이 서 있다. 제자의 바깥쪽에는 보살 한 존씩이 서 있는데, 손은 가슴 부근에서 연꽃봉오리를 들고 있다. 제자와 보살에는 모두 원형 두광이 있으며, 아래에는 연대(蓮臺)가 있다. 대좌(臺座)의 앞쪽에는 한 폭의 얕은 부조(浮彫)가 새겨져 있는데, 중간의 한 사람은 반(盤)을 받치고 있고, 그 위에는 제물(祭物)이 놓여 있다. 양쪽 옆으로 비구(比丘)와 역사(力士)와 수행하는 시종들이 늘어서 있는데, 가지고 있는 물건들은 각기 다르다. 그리고 뛰어오르는 말과 우거(牛車)도 있다. 조상(造像)을 조각한 솜씨가 정교하고 섬세하며, 주차(主次)가 분명하고, 인물들의 연관관계가 내재되어 있다.

(顯慶) 5년(660년)에 행유(行儒)가 만든 미타삼존상(彌陀三尊像)은, 그 형상이 호리호리한 것이 아직 수대(隋代)의 풍격이 남아 있다. 산서성(山西省) 문물관리회(文物管理會)에 소장되어 있는, 함형(咸亨) 3년(672년)에 배거겸(裴居儉)이 만든 빼어난 가부좌미륵상(跏趺坐彌勒像)은 근대에 수리하여 보완했지만, 원래의 의취는 여전히 남아 있다. 열반변상비(涅槃變像碑)는 원래 산서 의씨현[猗氏縣 : 지금의 임의현(臨猗縣)]에 있던 대운사(大雲寺)의 유물로, 현재 산서성박물관(山西省博物館)에 소

제자입상(弟子立像)

盛唐(713~765년)

석조(石彫)

잔고(殘高) 95cm

산서성박물관(山西省博物館) 소장

이 상은 원래 산서 문수현(文水縣) 서쪽 절벽 아래의 마을에 있었으나, 후에 산서성박물관에 소장되었다. 머리는 비록 없어졌으나, 몸체는 보존 상태가 양호한데, 몸에는 가사를 착용했고, 옷 주름이 간결하면서도 세련되었고, 옷의 재질이 얇아서 몸이 그대로 비치는 것같다. 몸이 약간 오른쪽으로 기울어져 있으며, 맨발로 선 채, 양손은 가슴과 배 사이에서 모으고 있다. 그 자태가 점잖고도 한적하게 느껴지며, 그 형체에는 풍부한 내용이 깃들어 있다.

장되어 있다. 비석은 이무기 형상의 비머리[碑首]에 거북 형상의 받침대로 되어 있으며, 비액(碑額)에는 수미산을 수호하는 여러 신장(神將)들을 조각해놓았다. 비석의 정면 윗부분은 네 폭의 그림으로 되어

있는데, 왼쪽 면은 관(棺)이 들어오고 임종하면서 계(誡)를 남기는 장면이고, 오른쪽 면은 다비식(茶毗式)과 장례식을 치르는 장면이며, 아랫부분은 열반(涅槃)하는 장면과 재생하여 설법하는 장면이고, 그보다 더 아래에는 시주한 사람들의 이름이 새겨져 있다. 뒷면에는 기탑(起塔)과 팔왕(八王)이 사리를 나누는 장면을 새겨놓았다. 비석의 뒷부분에는 여전히 미륵삼존상(彌勒三尊像)과 비문이 남아 있고, 비석의 양쪽에는 천왕·제자·사자 등이 있다. 비석 전체를 온통 조각하여 장식했는데, 매우 정교하고 세밀하다.

기탑(起塔) : 부처가 입멸한 후에 탑을 세우는 것.

산서성박물관에 소장되어 있는, 당나라 개원(開元) 14년(726년)에 만들어진 아미타불좌상(阿彌陀佛坐像)은 안읍(安邑)의 불교 사찰에 있던 유물이다. 아미타불은 가부좌를 튼 채 가운데가 잘록한 팔각형(八角形) 연좌(蓮座) 위에 앉아 있는데, 나발(螺髮)은 거칠고 크며, 얼굴은 풍만하고, 코와 눈은 약간 파손되었다. 왼손은 무릎을 어루만지고 있고, 오른손은 이미 없어졌으며, 통견대의(通肩大衣)를 입었고, 옷과 장신구는 몸에 착 달라붙어 있다. 또 가슴은 드러나 있으며, 배광의 가장자리에는 화염문을 새겨놓았고, 원형(圓形)의 두광 안쪽에는 일곱 존의 화불(化佛)을 조각해놓았으며, 좌대 아래에는 명문(銘文)이 새겨져 있다. 그 형상이 장엄하고 웅장하며, 성당(盛唐) 시기의 특징을 띠고 있다.

산서 오대산(五臺山) 불광사(佛光寺)의 무구정광탑(無垢淨光塔) 유적지에서 출토된, 천보(天寶) 11년(752년)의 석가좌상(釋迦坐像)과 두 제자입상[二弟子立像]이 있는데, 불상은 풍만하고 장엄하며, 가운데가 잘록한 수미좌(須彌座)에 앉아 있는데, 옷 주름은 시원스럽고, 입고 있는 옷은 변화가 풍부하다. 제자상의 풍격도 마찬가지다. 서안(西安)의 흥경궁(興慶宮) 유적에서 출토된 관음보살좌상은, 같은 지역의 안국사(安國寺) 유적에서 출토된 허공장보살좌상(虛空藏菩薩坐像) 및 보

관음보살좌상(觀音菩薩坐像)

盛唐(713~765년)

석조(石彫)에 채색을 하고, 첩금(貼金-금을 입힘)함.

전체 높이 73cm

섬서 서안(西安) 동관(東關)의 경룡지(景龍池) 유적지에서 출토.

섬서성박물관 소장

보살은 가부좌를 튼 채 가운데가 잘록한[束腰形] 연좌(蓮座) 위에 앉아 있으며, 연좌의 윗부분은 앙련(仰蓮)이 세 겹으로 되어 있고, 아랫부분은 한 겹의 복련(覆蓮)으로 되어 있다. 기좌(基座)에는 칸을 나누어 기악천인(技樂天人)을 조각하여 꾸며놓았다. 보살은 높은 상투를 틀고 보관(寶冠)을 썼는데, 보관의 앞쪽에는 작은 화불(化佛)이 있다. 보증(寶繒)은 어깨에 드리워져 있고, 목걸이는 화려하며, 천의(天衣)는 팔을 감싼 채 아래로 늘어져 있다. 영락(瓔珞)은 교차되어 곧바로 연좌(蓮座) 위에 닿아 있다. 보살은 고개를 약간 들고 있고, 두 손은 가슴 앞에서 연꽃봉오리를 들고 있다. 그 형태가 단정하면서도 화려하고 엄숙하며, 깊은 생각에 빠져 있어, 사람들을 정화시켜준다.

살 두상(頭像) 등과 함께 성당(盛唐) 시기 조상들 가운데 진품(珍品)에 속한다. 앞의 두 건은 보존 상태가 완정하며, 자태가 단정하면서도 자상해 보인다. 보살 두상은 비록 파손되었으나, 보살의 자상하면서도 조용한 성품을 깊이 있게 묘사했음을 알 수 있는데, 얼굴의 형태는 통통하면서 윤택하고, 구부러진 눈썹에 봉안(鳳眼)을 하고 있는 것이, 성당 시기 특유의 심미 정취가 물씬 묻어난다. 두 건 모두 남전(藍田)의 옥으로 조각한 것인데, 대단히 섬세하며, 또한 색을 칠하고 금을 입혀서 장식하였다. 허공장보살좌상은 섬서성박물관에 소장되어 있는데, 보살은 가부좌를 튼 채, 가운데가 잘록한 연대(蓮臺) 위에 앉아 있으며, 고개를 약간 오른쪽으로 돌리고 있다. 오른쪽 손목 부분은 이미 파손되어 남아 있지 않으며, 왼손은 팔꿈치를 구부려 가시가 붙어 있는 연꽃을 들고 있다. 또 머리에는 보관(寶冠)을 썼으며, 두 귀에는 장식이 달려 있고, 가슴과 팔 부위의 장식물은 정교하고 아름답다. 영락은 오른쪽 어깨에서부터 배 앞쪽에 걸려 있고, 천의(天衣)는 두 팔을 휘감고서 연대(蓮臺)까지 늘어져 있다. 조형이 장중하며, 대칭을 이루는 가운데 변화가 있고, 피부와 복식에서는 질감이 느껴진다.

섬서성박물관에 소장되어 있는 하얀 대리석(大理石)으로 만들어진 천왕입상(天王立像)은, 머리와 왼팔·오른쪽 손목 아랫부분이 모두 훼손되어 남아 있지 않다. 몸에는 갑옷을 입었고, 갑옷의 아래쪽 가장자리에는 끈이 달려 있으며, 가슴 앞쪽과 배 부위에는 둥근 보호 장구가 있다. 가죽 띠 두 가닥으로 각각 가슴과 배를 묶었다. 아울러 사슬 모양의 장식물도 매달려 있으며, 비단 띠로 배를 감싼 다음 허리 옆에 걸쳤다. 안에는 전투복을 입었는데, 아래쪽을 벌려놓아 뒤쪽으로 흩날리면서 땅에 늘어져 있다. 바짓가랑이를 묶었고, 신을 신었다. 상체를 왼쪽으로 기울인 채, 정자보(丁字步)를 취하고 있다. 동

봉안(鳳眼) : 좁고 길쭉한 모양의 눈을 가리키는데, 눈초리의 뒤쪽은 각이 지고, 약간 위로 치켜올라간 눈매를 가리키는데, 옛날 중국에서는 이런 형태의 눈을 미인의 눈으로 여겼다.

남전(藍田) : 섬서 서안(西安)의 남동쪽에 있는 현(縣)으로, 유명한 옥(玉) 산지(産地)인데, 현의 동쪽에 있는 남전산(藍田山)에서 훌륭한 옥들이 채취된다.

丁字步 : 한쪽 발꿈치는 앞쪽을 향하고, 다른 한쪽 발꿈치는 옆쪽을 향하게 하여, 두 발이 '丁'자 모양을 이루는 자세를 가리킨다.

허공장보살좌상(虛空藏菩薩坐像)

盛唐(713~765년)

석조(石彫)

전체 높이 78cm

섬서 서안(西安)의 북동쪽 교외에 있는 당대(唐代)의 안국사(安國寺) 유적지에서 출토.

섬서성박물관 소장

　보살은 가부좌를 튼 채 속요형 연좌(蓮座) 위에 앉아 있는데, 연좌의 윗부분은 앙련(仰蓮)이며, 가운데에는 여의권운문(如意卷雲紋)이고, 아랫부분은 원대(圓臺)로 되어 있다. 보살은 높은 상투에 화관(花冠)을 쓰고 있으며, 화관의 앞쪽에는 네모난 패식(牌飾)이 달려 있고, 두 귀에는 장식이 달려 있다. 또 목걸이는 정교하게 만들어졌고, 영락(瓔珞)은 가슴 앞에 걸려 있으며, 배 안쪽에는 수건으로 묶었다. 천의(天衣)는 팔을 감싸고서 연대(蓮臺)까지 늘어져 있다. 보살은 고개를 약간 들고 있으며, 얼굴은 풍만하고, 왼손은 팔꿈치를 구부린 채 연꽃봉오리를 쥐고 있는데, 오른손은 훼손되어 없다. 형태가 단정하고 엄숙하며, 눈을 감은 채 깊은 생각에 잠겨 있는 형상이다.

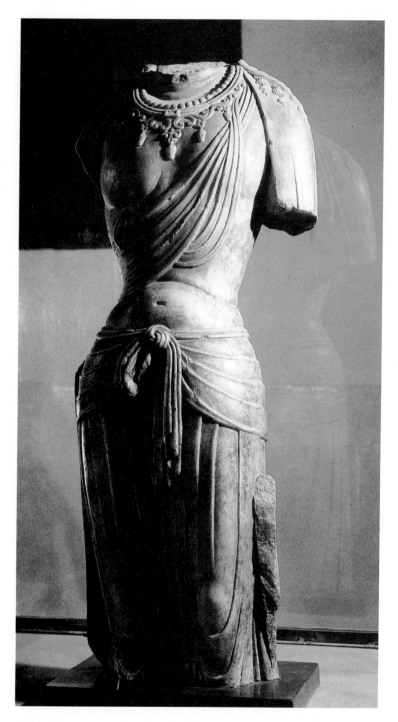

보살입상(菩薩立像)

盛唐(713~765년)

석조(石彫)

잔고(殘高) 110cm

1959년에 섬서 서안(西安)의 기차역에서 출토.

섬서성박물관 소장

보살의 머리와 팔은 이미 파손되어 없으며, 가슴이 드러나 있고, 천의(天衣)는 팔을 감싸고 있으며, 목걸이는 정교하고 화려하다. 허리에는 긴 치마를 끈으로 묶었으며, 배는 볼록 튀어나왔고, 허리는 가늘며, 얇은 옷은 몸에 착 달라붙어 있는데, 그 형체가 단정하면서도 화려하다. 보살의 조형은 우아하고 생동감이 느껴지며, 순수하고 깨끗한 느낌을 준다.

천왕(天王)의 머리와 왼팔·오른
손은 이미 파손되어 없어졌으며,
몸에는 갑옷을 입었고, 가슴과 배
에는 둥근 보호 장구가 있으며, 위
아래로 가죽 띠를 맸고, 비단으로
배를 감싼 다음 허리 옆에 끼워 넣
었다. 바짓가랑이를 묶고 신발을 신
었으며, 전투복은 아래를 벌려놓았
는데 뒤쪽은 땅바닥까지 늘어져 있
다. 천왕은 가슴을 쫙 편 채, 왼쪽
다리는 앞으로 쭉 뻗고 있어, 위풍
당당하고 건장해 보이며, 그 기세
가 사람들을 압도한다. 이는 당시
무사(武士)들의 전형적인 모습을 묘
사한 것이다.

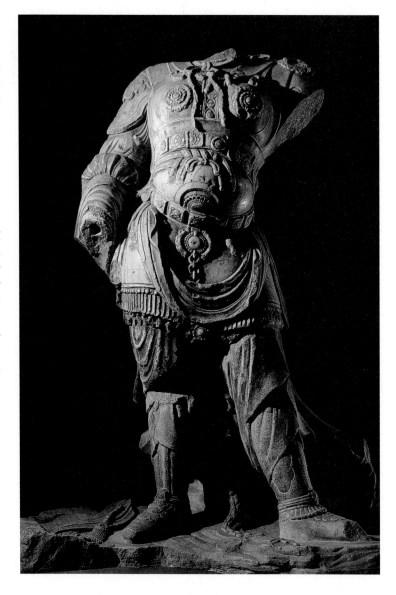

작이 웅건하고, 기세가 위풍당당하다. 전투복과 갑옷의 서로 다른
질감을 매우 잘 표현해냈는데, 이는 고도로 성숙된 기교를 지니고 있
었음을 나타내준다.

　요녕의 여순박물관(旅順博物館)에 소장되어 있는, 당(唐)나라 때
만들어진 보살입상(菩薩立像)은 목조(木彫)에 채색으로 장식하였는

데, 보살은 머리에 화만보관(花蔓寶冠-338쪽 참조)을 쓰고 있고, 양 옆에는 보증(寶繒)을 어깨까지 드리웠고, 상체에는 옷을 걸치지 않았으며, 영락과 팔찌를 착용했고, 피백(披帛)을 양쪽 어깨에서부터 팔에 두른 다음 몸 옆쪽으로 늘어뜨렸으며, 아래는 긴 치마를 입고 있다. 오른손은 반대 방향으로 어깨까지 들어 올려 연꽃봉오리를 쥐고 있고, 왼손은 아래로 늘어뜨린 채 향주머니[香袋]를 들고 있으며, 맨발로 가운데가 잘록한 앙복련좌(仰覆蓮座) 위에 서 있다. 조상(造像)은 휘어진 눈썹에 턱이 통통하며, 몸의 자태가 나긋나긋하고 아름다워, 성당(盛唐) 시기 보살 조상의 특징을 지니고 있다. 원래의 상은 전신에 색을 칠했으나, 현재는 이미 대부분이 벗겨진 상태다.

요녕의 여순박물관에 소장되어 있는, 중당(中唐) 시기(766~820년)에 만들어진 보살입상은 목조(木彫)에 채색으로 장식하였으며, 보살의 머리는 연화보관(蓮花寶冠)으로 장식하였고, 댕기[飄帶]는 어깨에 드리워져 있으며, 턱이 통통하고 눈썹은 가늘며, 눈은 아래를 내려다보고 있다. 상체는 벗고 있고, 영락을 착용했으며, 왼손으로는 늘어진 천의를 잡고 있고, 오른손은 위로 들어 올렸는데, 엄지와 중지(中指)를 서로 맞대고 있다. 형상이 우아하고 유연하며 아름다운 속세 여인의 특성을 지니고 있을 뿐만 아니라, 장엄하면서도 숙연한 종교적인 색채도 지니고 있다. 목조(木彫)이며, 전신에 색을 칠했는데, 오랜 시간이 흐르면서 색채는 이미 다 벗겨졌지만, 여전히 전체적인 풍채는 잃지 않았다.

당대에는 초상[眞容]을 묘사하는 것이 크게 유행하여, 새기기도 하고 그림으로 그리기도 하였는데, 상층 귀족들 사이에서 널리 행해졌다. 조소(彫塑) 분야의 상장(相匠-인물 형상의 묘사에 뛰어난 장인) 명가들은 대를 이어 모자라지 않았으나, 안타깝게도 그 유물들은 대부분 이미 훼손되어 남아 있지 않으며, 요행히 남아 있는 것들이라

보살입상(菩薩立像)

中唐(766~820년)

목조(木彫)에 채색하여 장식함.

전체 높이 96.8cm

요녕(遼寧) 여순박물관(旅順博物館) 소장

보살은 가운데가 잘록한 연좌(蓮座)에 서 있으며, 높은 상투를 틀고 화관(花冠)을 썼으며, 보증(寶繒)은 어깨에 드리워져 있고, 목은 영락(瓔珞)으로 꾸몄다. 비단 띠를 가슴 앞에 걸치고 있으며, 천의는 팔을 휘감고 아래로 드리워져 있다. 고개는 약간 옆으로 돌렸고, 눈은 아래를 바라보고 있으며, 얼굴이 통통하다. 오른손은 구부려서 들어 올린 채 엄지와 중지(中指)를 서로 마주보게 하고 있다. 왼손은 아래에서 늘어진 천의(天衣)를 잡고 있으며, 아래는 긴 치마를 입었다. 보살의 형태는 단정하면서도 엄숙하고, 자상하면서도 친근한 느낌이다.

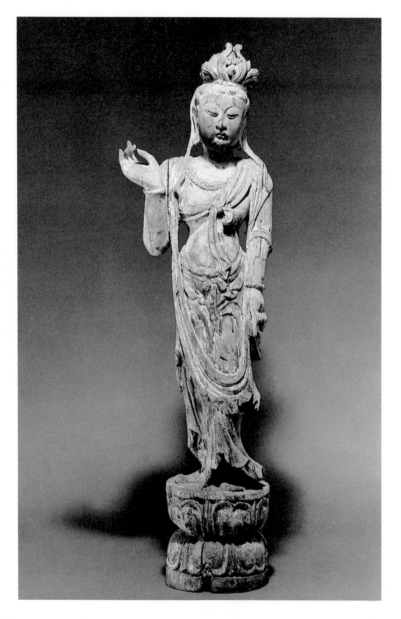

야 고작 사찰과 굴에 남아 있는 고승(高僧)들의 초상(肖像) 몇 건뿐이다. 예를 들면 오대산(五臺山) 불광사(佛光寺) 대전(大殿)의 원성상(願誠像)·막고굴(莫高窟)의 홍변상(洪辯像)·감진상(鑑眞像) 등이다.

도교(道敎)는 수나라 때 불교와 마찬가지로 제왕들의 보호를 받았다. 수나라 문제(文帝)는 황제에 등극하면서 연호를 바꾸었는데, 개

황(開皇)이라는 연호는 바로 도교의 서적에서 취한 것이다. "그리하여 영상(靈相-도교 신선의 모습)을 조각하고 주조하였으며, 그 형체를 그림으로 묘사하여, 온 천하에서 그것들을 우러러보고, 정성스럽게 공경하며 따르게 하는 데에 썼다.[所以彫鑄靈相, 圖寫其形, 率土瞻仰, 用申誠敬.]"[『수서(隋書)』·「고제기(高帝記)」] 도교의 천존(天尊)을 돌에 새긴 다음 궁궐과 도관(道觀)의 사당에 공양하고 제사를 지냈다. 『광홍명집(廣弘明集)』과 『법원주림(法苑珠林)』 등의 기록에 따르면, 수나라 개황 18년(598년)에 익주(益州)의 도사(道士) 한랑(韓郎)과 면주(綿州)의 도사 황유림(黃儒林) 등이 천 척(尺) 높이의 도상(道像)을 만들고, 천 일동안의 대재(大齋)를 열었다고 한다. 대업(大業) 연간(605~617년-역자)에는 가주(嘉州)의 개원관(開元觀) 대전의 서쪽에 천존(天尊)·비천(飛天)·천왕(天王)의 조상들을 빚어놓았는데, 천존좌상(天尊坐像)의 높이는 2장(丈-1장은 약 333cm)이 넘었다고 한다. 조상의 크기는 불상과 어깨를 나란히 할 정도였다고 한다. 이런 천존과 비천·신왕(神王)은 한 폭에 조합하여 함께 두었는데, 이것은 불상의 의궤(儀軌)를 모방한 것이다. 수나라 개황 7년(587년)에 소준(蘇遵)이 만든 노군상(老君像)·개황 15년(595년)이라는 연호가 새겨져 있는 원시천존옥석상(元始天尊玉石像)과 개황 16년(596년)에 채사겸(蔡仕謙)이 만든 천존석상(天尊石像)은, 모두 불상의 규범(規範)을 모방한 작품들이다. 원시천존은 가부좌를 틀고 앉아 있으며, 좌대의 앞에는 삼족협식(三足夾軾)을 만들어놓았으며, 좌우에 각각 협시(脇侍)와 엎드려 있는 사자를 새겨놓았는데, 문헌에 기록되어 있는 조상의 형식과 꼭 들어맞는다.

이연(李淵)이 세운 당나라[李唐] 왕조는 스스로 노자(老子)의 후예라고 생각하여, 도교를 특별히 비호하였다.* 고조(高祖) 이연은 일찍이 종남산(終南山)에 올라 노자묘(老子廟)를 참배하며, 도교·유교·불교라는 세 종교의 앞뒤 순서를 손수 정하였고, 태종(太宗) 이세민(李

천존(天尊) : 도교에서 가장 존귀한 존재로 받드는 천신인 옥황상제를 가리킨다.

삼족협식(三足夾軾) : 식(軾)이란 수레의 앞쪽에 설치하여 수레에 탄 사람이 의지할 수 있도록 만들어놓은 일종의 손잡이를 가리킨다. 삼족협식이란 다리가 세 개 달린 좁은 탁자 형태의 손잡이를 가리킨다

* 노자(老子)의 이름은 이이(李耳)이며, 자(字)가 담(聃)이어서, 노담(老聃)이라고도 한다. 성(姓)이 당나라 황제들과 같은 '이(李)' 씨라는 이유로 추존되면서, 대대적으로 왕실의 지지를 받았다.

世民)은 도사(道士)를 배알하고 부록(符籙-부적)을 받았다. 고종(高宗)은 건봉(乾封) 원년(666년)에 노자를 '태상현원황제(太上玄元皇帝)'로 추존하였다. 현종(玄宗) 시기에 이르러서 노자의 봉호(封號)는 이미 '대성조고상대도금궐현원천황대제(大聖祖高上大道金闕玄元天皇大帝)'로까지 덧붙여졌으며, 또한 국가적으로 현학(玄學)을 숭상하여 도교의 궁관(宮觀)을 세우도록 적극적으로 이끌었다. 개원(開元) 29년(741년)에는 양경(兩京)인 낙양(洛陽)과 장안(長安) 및 여러 주(州)들에 현원황제묘(玄元皇帝廟)를 세우도록 명하였고, 예종(睿宗) 이상 다섯 황제에 대해 제사를 올리도록 하였다. 천보(天寶) 3년(744년)에는 또 "양경(兩京)과 온 천하의 주군(州郡)에 칙명을 내려 관물(官物)을 취하여 금동(金銅)으로 천존(天尊)과 부처를 각각 한 구씩 주조하여, 개원관(開元觀)과 개원사(開元寺)에 보내도록 하고[勅兩京天下州郡取官物鑄金銅天尊及佛各一軀, 送開元觀·開元寺]" 제사를 모셨다. 이렇게 도교는 조정의 비호를 받으면서 빠른 속도로 규모가 커질 수 있었다.

당나라에 들어선 이후, 불교와 도교는 모두 흥성하여, 도관(道觀) 안에는 천존상(天尊像)과 그 좌우에 두 진인상(眞人像)을 세웠다. 측천무후(則天武后) 때에는 장인(匠人)인 요원(廖元)이 운정산(雲頂山)에 천존철상(天尊鐵像)을 주조하여 세웠고, 현종 때인 개원 연간에는 소성(塑聖)이라고 일컬어지던 양혜지(楊惠之)가 낙양 북망산(北邙山)의 현원관(玄元觀) 노군묘(老君廟)에 신선상(神仙像)을 빚었다. 천보(天寶) 7년(748년)에는 원가아(元伽兒)가 여산(驪山)에 있는 화청궁(華淸宮) 조원각(朝元閣)의 강성관(降聖觀)을 위해 백옥(白玉)으로 노군상(老君像)을 만들었다. 만당(晚唐) 시기의 것으로는, 유구랑(劉九郞)이 하남부(河南府) 남궁(南宮)의 대전(大殿)에 빚어놓은 삼청대제(三淸大帝)와 수전신상(守殿神像) 등이 있다. 이런 도상(道像-도교 조상)들은 당시에 "참으로 오묘하고 화려하며 아름다워, 천고에 일찍이 견줄 것이 없었다[能

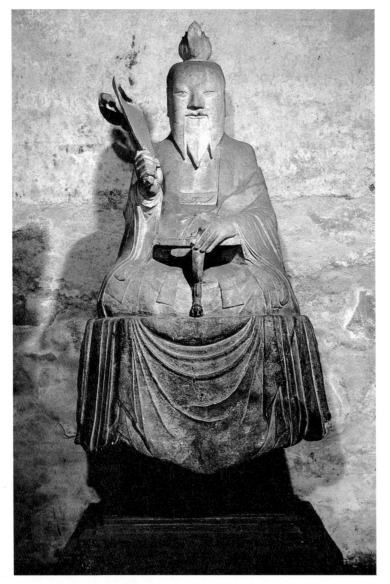

천존좌상(天尊坐像)

당(唐) 개원(開元) 7년(719년)

석조(石彫)

전체 높이 305cm

산서성박물관 소장

이 작품은 원래 산서 안읍(安邑) 진촌(陳村)의 경운궁(景雲宮)에 있었던 조상(造像)으로, 궁의 건물이 허물어지고 난 뒤, 1957년에 산서성박물관으로 옮겨져 보관되었다. 전반적으로 상의 보존 상태가 양호하다. 천존(天尊)은 정수리 부분에 상투를 틀었는데, 얼굴은 단정하고, 긴 수염이 가슴까지 늘어져 있으며, 오른손에는 주미(麈尾)를 들고 있고, 왼손은 작은 탁자 위에 펴놓았다. 천존은 높은 대좌(臺座)에 편안하게 앉아 있으며, 늘어진 옷이 대좌에 가득 널려 있는데, 옷 주름은 간결하면서도 세련되었고, 표정과 자태가 편안해 보인다.

妙絢麗, 曠古無儔]”라고 일컬어졌다.

당나라 때 만들어진 도상들 중 세상에 전해지는 것은 많지 않다. 미국 보스턴미술관에 소장되어 있는, 인덕(麟德) 2년(665년)에 전객노(田客奴)가 만든 도상은, 머리를 묶어 상투를 틀었으며, 수염이 있고, 왼손은 작은 탁자에 짚은 채 기대어 있고, 오른손은 남아 있지 않으

며, 옆에는 두 명의 시종이 있다. 섬서성박물관에 소장되어 있는 한 백옥노군상(漢白玉老君像-167쪽 참조)은 온화하고 정숙한 느낌인데, 원래는 여산의 화청궁 조원각의 노군전(老君殿)에 있던 유물이다. 당나라 때 사람 정우(鄭嵎)는 『진양문시주(津陽門詩注)』에서 말하기를, 이 상은 유주(幽州)의 장인이 만든 것으로, 원가아가 만든 옥석상(玉石像)과 함께 진품(珍品)으로 여겨진다고 하였다. 산서 안읍[安邑 : 지금의 운성시(運城市)]의 관주(觀主-도관의 주지)였던 조사례(趙思禮)가 만든 원시천존상(元始天尊像)에는 선각(線刻)으로 공양인의 이름 및 장편(長篇)의 명문이 새겨져 있는데, 개원(開元) 연간에 만들어진 작품이다. 산서성박물관에 소장되어 있는, 개원 7년(719년)에 만들어진 천존좌상(天尊坐像)은, 원래 안읍 진촌(陳村)의 경운궁(慶雲宮)에 있던 조상이다. 이 조상은 앉아 있는 형상이며, 머리 위에는 상투가 우뚝 튀어나와 있으며, 수염은 가슴 앞까지 늘어져 있다. 오른손에는 불취노미(拂翠鷺尾)를 들고 있고, 왼손은 작은 탁자 위에 펴놓았으며, 상좌(像座)의 정면 허리 부분에 명문(銘文)이 새겨져 있다. 작품의 형상에서 편안하고 단정하면서도 엄숙함이 느껴지며, 도교 조상들 중에서도 훌륭한 작품이다.

불취노미(拂翠鷺尾) : 물총새와 해오라기의 깃털로 만든 불진(拂塵), 즉 먼지털이처럼 생긴 주미(塵尾)를 가리킨다.

성당(盛唐) 시기 이후의 불교와 도교의 조상들은 모두 전후로 오가양(吳家樣)과 주가양(周家樣)의 영향을 뚜렷이 받았으며, 아울러 한 걸음 더 나아가 오대(五代)와 송나라의 조소 예술에 영향을 미쳤다.

[본 장 번역 : 김미라]

| 제3장 |

회화(繪畵)

회화 발전의 개요

 중국에서 가장 일찍이 회화로 명성을 떨친 화가는 동오(東吳)의 조불흥(曹不興)·서진(西晉)의 위협(衛協)과 장묵(張墨)이었다. 이들 화가의 출현은, 전업(專業) 화가의 지위 확립과 회화 예술이 새로운 단계에 들어섰음을 상징한다. 장발(張勃)은 『오록(吳錄)』에서, 조불흥은 그림을 잘 그렸다고 하는데, 그는 오나라 팔절(八絕)의 한 명이었으며, 용호(龍虎)나 인물을 잘 그렸고, 일찍이 강승회(康僧會)가 들여온 분본(粉本-밑그림) 불상을 그렸으며, 가장 먼저 이름이 알려진 불상(佛像) 화가였다.

 위협은 조불흥을 스승으로 삼아 그를 본받아 배웠으며, 당시 사람들이 '화성(畫聖)'이라고 일컬었다. 역사인물고실화(歷史人物故實畫) 이외에 〈능엄칠불(楞嚴七佛)〉을 그리기도 했다. 동진(東晉)의 고개지(顧愷之)가 쓴 『논화(論畫)』에서는 이렇게 말하고 있다. "〈칠불(七佛)〉과 〈대열녀(大列女)〉는 모두 협(協-위협을 말함)의 작품으로, 당당하면서도 정감이 있다. 〈모시(毛詩)〉·〈북풍도(北風圖)〉도 역시 협의 솜씨로, 감정과 생각의 표현이 교묘하고 치밀하다.[〈七佛〉與〈大列女〉, 皆協之迹, 偉而有情勢. 〈毛詩〉〈北風圖〉亦協手, 巧密于情思.]" 남제(南齊)의 사혁(謝赫)은 『고화품록(古畫品錄)』에서 이렇게 말하였다. "옛 그림은 모두 간략하지만, 협(協)에 이르러서 비로소 정교해졌다. 육법(六法)에 두루 능숙하였다. 비록 형사(形似-모양이 닮음)를 갖추지는 못하였지만, 미묘하여 기품이 있다. 군웅(群雄)을 능가하니, 당대에 견줄 만한 자가 없

는 뛰어난 그림[絶筆]이다.[古畫皆略, 至協始精. 六法頗爲兼善. 雖不備該形
似, 而妙有氣韻. 凌跨群雄, 曠代絶筆.]" 위협과 함께 '화성(畫聖)'으로 불
린 장묵은 위협을 스승으로 삼아 배웠으며, "풍격은 기품이 있고, 지
극히 오묘하고 영묘함이 담겨 있는데[風範氣韻, 極妙參神]", 일찍이 〈도
련도(搗練圖)〉와 〈유마힐상(維摩詰像)〉을 그렸다.

　진(晉)나라 왕실은 남쪽으로 옮겨간 뒤에 강남 개발을 추진하였는
데, 편안하며 상대적으로 안정된 국면에서 조정과 민간의 지식인 계
층은 현학(玄學-노자·장자의 학문)에 빠져들고, 감상을 중시하였으니,
서화는 크게 발전하였다. 회화에 뛰어났던 제왕인 진나라의 명제(明
帝) 사마소(司馬紹)는 〈모시도(毛詩圖)〉·〈열녀도(列女圖)〉·〈낙신부도(洛
神賦圖)〉·〈낙중귀척도(洛中貴戚圖)〉·〈인물풍토도(人物風土圖)〉 등의 작
품들을 그렸다. 사혁은 그의 그림에 대해 이렇게 평했다. "비록 형색

〈낙신부도(洛神賦圖)〉 (일부분)

(東晉) 고개지(顧愷之) (송대의 모사본)

비단 바탕에 채색

27.1cm×572.8cm

고궁박물원 소장

(形色)은 간략하지만, 매우 생기가 넘친다. 필적(筆跡)이 출중하며, 또한 기이한 모습이다.[雖略于形色, 頗得神氣. 筆迹超越, 亦有奇觀.]" 사도석(史道碩)은 위협에게 전수받아 인마(人馬)와 거위를 정교하게 그렸는데, 진(晉)·송 교체 시기에는 화명(畫名)이 대단히 알려져 있었다. 일찍이 〈칠현도(七賢圖)〉·〈촉도부도(蜀都賦圖)〉·〈연인송형가도(燕人送荊軻圖)〉·〈범승도(梵僧圖)〉 등을 그렸다. 그리고 고개지와 대규(戴逵) 등은 동진에서 가장 영향력 있는 화가들이었다.

육탐미(陸探微)는 송·제 시기에 활동했던 걸출한 화가인데, 그는 인물화에 출중했고, 육법(六法)을 겸비했다고 인정받았다. 미술 방면에서 그의 성취와 영향은, 인물을 그릴 때 "사람으로 하여금 숙연해지도록 하여, 마치 천지신명을 대하는 듯한[使人懍懍, 若對神明]" 기질과 "수골청상(秀骨淸像—186쪽 참조)"의 풍격으로 그린 것이다. 이런 예술 풍격은 진(晉)·송(宋) 시기의 인물 품평 풍조와 밀접한 관계가 있다. 육탐미는 인물에 이러한 새로운 심미 취지를 부여함과 동시에, 불교 회화와 조각에 영향을 끼친 한 가지 양식을 이루었다. 육탐미의 아들 육수(陸綏)와 육홍숙(陸弘肅)도 모두 그림을 잘 그렸다. 그의 영

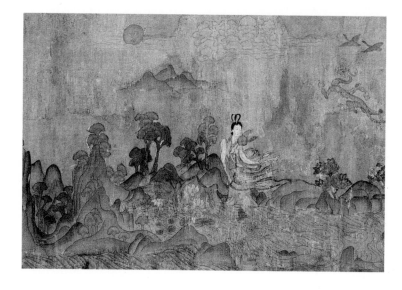

〈낙신부도〉 (일부분)

향을 받은 화가들로는 원천(袁倩)·고보광(顧寶光)·강승보(江僧寶)·오간(吳暕) 등이 있었다. 화가 종병(宗炳)·왕미(王微)는 함께 산수화 이론 방면에서 함께 연구하고 토론하였다. 제(齊)·양(梁) 시기에 그림으로 유명했던 심찬(沈粲)·유진(劉瑱)·모혜원(毛惠遠)·소역(蕭繹)·장승요(張僧繇)는 모두 서로 다른 방면에서 창조한 바가 있다. 사혁은 회화 이론 방면에서 고개지를 계승하고 또 발전시켰다. 북위의 장소유(蔣少遊), 북제의 양자화(楊子華)·전승량(田僧亮)도 역시 화단에서 이름이 알려졌다. 중앙아시아 조국(曹國–지금의 우즈베키스탄에 해당)에서 온 조중달(曹仲達)이 그린 불상은 "주름이 빽빽하게 거듭 겹쳐지고, 옷이 몸에 꼭 끼인 듯하였으며[其體稠疊, 衣服緊窄]", 후대에 '조가양(曹家樣)'으로 받들어졌다.

　수나라 문제(文帝) 양견(楊堅)이 전국을 통일하자, 천하의 뛰어난 서화(書畫) 작품들은 모두 수나라 왕실로 들어갔다. 수나라 양제(煬帝) 양광(楊廣)은 서화를 대단히 애호하였는데, 일찍이 『고금예술도(古今藝術圖)』 50권을 지어 "그 형태를 그렸을 뿐만 아니라, 또한 그 일을 설명하였다.[旣畫其形, 又說其事.]"[『역대명화기(歷代名畫記)』·「술고지비화진도(述古之秘畫珍圖)」] 또한 동도(東都)의 관문전(觀文殿) 뒤쪽에 두 개의 대(臺)를 세워, 동쪽의 것을 묘해대(妙楷臺)라 하고, 그곳에 옛날부터 전해오는 법서(法書)들을 수장하였다. 서쪽의 것은 보적대(寶迹臺)라 부르고, 옛날부터 전해오는 명화(名畫)들을 거두어 들여 감상하며 즐길 수 있도록 하였다. 수나라 양제가 또 궁실을 마구 짓자 벽화와 회화는 일시에 대단히 성행하게 되었다. 이름난 고수(高手)와 거장(巨匠)들이 남북 각지에서 궁성으로 모여들었다. 양자화·전승량·전자건(展子虔)·양계단(楊契丹) 등은 모두 북제(北齊)와 북주(北周)를 거쳐서, 최후에는 수 왕조에서 재직한 명가들이다. 동백인(董伯仁)·정법사(鄭法士)·손상자(孫尙子)는 남조의 전통을 전수받아 수나

법서(法書) : 명필들을 모아놓은 서첩(書帖).

라에 편입된 화가들이다. 이들 궁정화가들은 모두 각자의 전문적인 특기가 있었다. "전(승량)은 교외 들판의 시형(柴荊-누추한 집)에 뛰어났고, 양(자화)은 말을 탄 인물에 뛰어났으며, (양)계단은 조정의 잠조(簪組)가 뛰어났고, (정)법사는 호화로운 유연(遊宴-잔치를 벌임)이 훌륭하며, 동(백인)은 대각(臺閣)이 뛰어났고, 전(자건)은 거마(車馬)가 뛰어났으며, 손(상자)은 미인과 이매(魑魅-도깨비)가 훌륭했다.[田則郊野柴荊爲勝, 楊則鞍馬人物爲勝, 契丹則朝廷簪組爲勝, 法士則遊宴豪華爲勝, 董則臺閣爲勝, 展則車馬爲勝, 孫則美人魑魅爲勝.]"『역대명화기』·「서사자전수남북시대(敍師資傳授南北時代)」] 우전(于闐)에서 온 위지발질나(尉遲撥質那)는 외국의 인물과 불상을 잘 그렸다. 남·북과 변방 화가들의 집결이 남·북 화풍의 상호 영향과 예술 경험의 상호 교류를 촉진시켜, 회화는 한 걸음 더 발전하였다.

당대는 고대 회화의 최고 전성 시기로, 산수화·화조화가 점차 성숙하여 독립적 화과(畫科)를 형성하였다. 인물화는 진(秦)·한(漢) 시기의 순박하고 호방함과 위(魏)·진(晉) 시기의 함축적이고 심오함을 하나로 합쳐, 정밀하고 심오하며 매우 아름다운 새로운 시기로 진입하였다. 당대 인물화의 발전은 문화 정책 방면에서 통치자의 시책 및 주창(主唱)과 밀접한 관계가 있다. 당나라 태종 이세민은 서화를 적극적으로 이용하여 국가의 중대한 정치적 사건을 반영함으로써, 이것을 정치적 통치와 배합시켰는데, 정관(貞觀) 17년(639년)에 능연각(凌煙閣)에 공신상(功臣像)을 그리도록 조서(詔書)를 내리고, 회화를 이용하여 공훈을 표창할 것을 명확하게 지시하였다. 당대에는 이러한 정치적 필요성에 의해 회화에서 정치적 통일과 국가의 강성을 반영하고 노래한 작품들이 더 많이 출현하였으며, 어떤 것은 직접 귀족의 다방면의 생활을 반영하는 데 사용되었다. 초당(初唐)의 이염[二閻: 염립덕(閻立德)과 염립본(閻立本) 형제]은 중원의 전통적으로 뛰어난 화가

잠조(簪組): 관잠(冠簪)과 관대(冠帶)를 함께 이르는 말로, 관복을 차려 입은 벼슬아치들을 뜻한다.

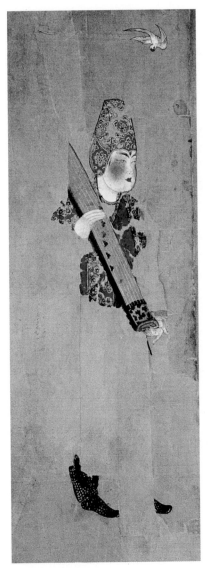

〈무악병풍(舞樂屛風)〉

唐

비단 바탕에 채색

잔존 부분의 높이 46cm, 너비 22cm

투루판 아스타나 230호 무덤에서 출토.

신강(新疆) 위구르자치구 박물관 소장

사진(四鎭) : 지금의 신강 위구르자치
구의 천산남로(天山南路) 지역에 해당
한다.

들을 계승 발전시켰으며, 위지을승(尉遲乙僧)과 강살타(康薩陀)는 서역의 새로운 풍격을 들여와 부단히 예술 전통의 발전을 촉진시켰다.

근래에 출토된 묘실 벽화와 비단그림[絹畵]은 이 시기 인물화의 발전을 이해하는 데 중요한 의의를 지닌다. 일찍이 안서(安西)의 사진(四鎭)을 수복하는 데 참가했던 무위(武威) 군자총관(軍子總管) 장회적(張懷寂)의 아들 장예신(張禮臣)의 묘에서 출토된 비단그림인 〈무악병풍(舞樂屛風)〉은 원래 두 명의 무기(舞伎)와 네 명의 악기(樂伎)들을 그렸다. 이것은 무주(武周) 시대 장안(長安) 2년(702년) 전후의 작품이다. 악기와 무기들은 머리를 높이 틀어 올리고 비단옷을 입었으며, 이마 위에 붉은색으로 화잠(花簪)을 그렸는데, 그 형상이 우아하고, 색채는 화려하고 아름다우며, 선은 막힘이 없다. 아스타나 제187호 무덤에서 출토된 〈혁기사녀도(弈棋仕女圖-바둑을 두는 사녀도)〉는 당시 귀족 부녀자의 생활을 묘사한 작품이다. 사녀화는 전(前) 시대의 〈여사잠도(女史箴圖)〉·〈열녀도(列女圖)〉 등 전통적 제재(題材)의 한계를 벗어나 직접 부녀의 현실 생활과 정취를 그려내고 있어, 회화 예술이 제재의 내용과 표현 기법에서 모두 새로운 진전을 이루었음을 나타내준다.

성당(盛唐) 시기의 진굉(陳閎)·장의(張萱)·양승(楊升)·양녕(楊寧)·동악(董崿)·차도정(車道政)은 모두 유명한 궁정화가들로, 그들의 작품은 황실 귀족들의 다방면의 생활을 반영하고 있다. 말을 잘 그린 위언(韋偃)과 조패(趙覇) 및 그 후의 한간(韓幹)과 한황(韓滉)은 모두 다방면에 재능이 있었던 화가들이다. 당대 인물화의 발전은 종교화의 유행과 밀접한 관계가 있는데, 사원은 늘 사람들이 모이고 교류하는 곳이 되었고, 종교 미술은 백성이 항상 접촉하는 예술품이 되

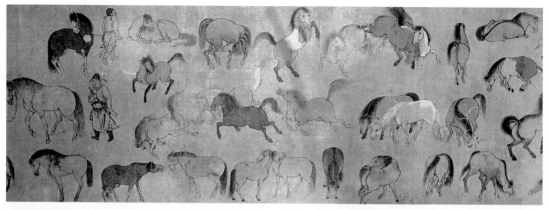

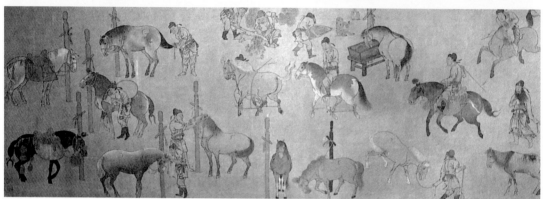

〈백마도(百馬圖)〉

唐

었다. 이러한 조건에서, 다방면으로 재능을 지닌 몇몇 예술가들이 나타났다. 그들은 종교화가이면서 세속적인 제재를 그린 화가들이었는데, 장효사(張孝師)·범장수(范長壽)·근지이(靳智異)·오도자(吳道子)·양정광(楊庭光)·주방(周昉) 등이 바로 그 중 대표적 화가들이다.

당대의 산수화 방면에서, 이사훈(李思訓)·이소도(李昭道) 부자와 오도자·왕유(王維)는 이후 산수화의 발전에 커다란 영향을 미친 인물들이다. 그리고 필굉(畢宏)·장조(張璪)·유상(劉商)은 변혁의 와중에서 파묵산수(破墨山水)의 출현을 촉진시켰다. 당대의 화가들은 비록 전공 분야가 있었지만 분과(分科)는 별로 엄격하지 않았으며, 화가들은 대개 여러 방면에 재능을 지니고 있었다. 예를 들어 오도자는 인물화가이자 또한 산수화가였다. 위언은 인물과 말을 잘 그렸지만 산수

파묵산수(破墨山水): '파묵(破墨)'이란, 묽은 먹색 위에 차츰 진한 먹으로 농담(濃淡)을 표현하는 산수화 기법을 말한다.

나 수석(樹石)에도 뛰어났다. 인물화 속에 수석이나 화조를 삽입하거나, 산수화 속에 말이나 인물로 구색을 맞추었다. 이는 몇몇 기예(技藝) 경험들이 다른 화과(畫科)에서 교류되고 운용될 수 있도록 하였는데, 특히 인물화의 발전으로 인해, 인물 형상 소조(塑造) 방면의 경험은 화조화 정취의 탐색이나 산수화 의경(意境)의 추구를 모두 촉진하는 작용을 했다.

　수·당 이전에 이미 매나 새 종류를 그리는 화가들이 있었는데, 당대에 이르러 황실 귀족인 이원창(李元昌)·이서(李緒)·이담연(李湛然)은 모두 벌과 나비·새를 잘 그리기로 유명했다. 오로지 화조화만을 그려 일시에 이름이 난 화가들도 많았다. 예를 들어 유효사(劉孝師)·문례(聞禮)·강교(姜咬)·은중용(殷仲容)·이적(李逖)·패준(貝俊)·이소(李韶)·위진손(魏晉孫)·괴렴(蒯廉)·백민(白旻)·우석(于錫)·강영(强穎)·양광(梁廣)·진서(陳庶) 등은 모두 화조에 능숙했다. 그 가운데 "특히 매와 비둘기·닭과 꿩을 잘 그렸는데, 그 형태를 다 표현하여, 부리·눈·다리·발톱, 깃털의 빛깔이 모두 오묘했던[尤善鷹鵑鷄雉, 盡其形態, 嘴眼脚爪, 毛彩俱妙]" 풍소정(馮昭正)처럼, 이미 중원의 전통적 풍격을 계승한 화가도 있었다. 또한 변방 지역에서 온 "초화(初花-처음 피는 꽃)와 만엽(晩葉-단풍잎)의 변화가 다양하고, 이수(異獸)와 기금(奇禽)이 천태만상[初花晩葉, 變化多端, 異獸奇禽, 千形萬狀]"이었던 소수민족 화가인 강살타(康薩陀)도 있었다. 설직(薛稷)은 당시 유명한 서화가였는데, 특히 학을 잘 그려 명성을 얻었다. 학의 형상에 사람들로 하여금 연상(聯想)하도록 이끌어주는 정취를 부여했다. 그가 여섯 폭의 학 형상을 그린 병풍은 일시에 유행하였으며, 국외에도 영향을 주었다. 화조를 잘 그렸던 화가인 은중용은 "오묘하게 그 진면목을 터득하였으며, 혹은 오채를 겸한 듯이 먹색을 사용하였다.[妙得其眞, 或用墨色如兼五彩]" 이는 당시 표현 기법이 이미 "모채(毛彩)가 오묘한[毛彩

俱妙" 정교하고 세밀한 화법에만 한정되지 않았고, 또한 먹색으로 색채 효과를 구현해낸 수묵화도 있었다는 것을 말해준다.

투루판에서 출토된, 종이에 그려진 계칙[鸂鶒-자원앙(紫鴛鴦)]은 간결하고 생동감이 있어 날개를 펴고 날아갈 것만 같은데, 이미 수묵 사의(水墨寫意) 화조(花鳥)의 정취가 가득하다. "화조(花鳥) 그림이 당대의 으뜸[花鳥冠于代]"이라 일컬어지던 변란(邊鸞)은 화려한 화훼와 진금(珍禽-신기한 날짐승)을 잘 그렸고, 또 간결하고 담박한 야생화와 밭의 채소들을 즐겨 표현하였다. 야생화와 밭의 채소가 회화에서 출연한 것은, 화조화가 이미 정원 속의 진금이수(珍禽異獸)를 표현하던 것으로부터 논밭과 들판의 자연 풍경을 표현하는 것으로 발전했다는 것을 의미한다. 투루판 묘실 벽화의 간결하고 소담한 화조 병풍은 매우 조화롭게 짙은 전원의 정취를 표현해냈다. 이렇게 야생화나 밭의 채소 같은 "동식물이 생생한 의취를 갖도록[得動植生意]" 표현한 병풍의 출현은, 화가가 모란과 공작의 화려함, 갈매기와 백로·기러기와 집오리의 여유로움, 매와 학의 격박(擊搏)함이나 위풍당당함을 표현하는 데에만 머물지 않고, 전원 풍경의 묘사에까지 확대시켜 향토적 감정을 표현했다는 것을 말해준다. 사상과 의취(意趣) 및 표현 기법의 발전으로, 오대(五代) 이후 화조화의 번영을 위한 조건을 갖추었다.

중국의 조형 예술이 커다란 발전을 이룩한 것은, 역사적으로 민간의 장인들과 문인 예술가들이 함께 공헌한 것으로, 그들은 서로 배우고 서로 영향을 끼치면서 끊임없이 예술의 발전을 촉진시켰다. 그 중 몇몇 사람들은 앞 시대의 것을 계승하여 후대의 것을 발전시키는 작용을 담당하였는데, 이런 인물들의 작품 풍격은 실제로도 시대 풍격의 대표성을 지니고 있다. 그들의 작품에 대한 탐구는 회화 발전을 인식하는 데 중요한 의의를 지닌다.

당나라 장언원(張彦遠)은 이렇게 말했다. "상고(上古) 시대는 꾸밈

이 없고 간략하며, 단지 그 이름은 있지만, 그림의 흔적은 실제로 볼 수 없다. 중고(中古) 시대는 아름다움과 질박함이 서로 엇비슷하며, 세상에서 이를 소중히 여기는데, 예를 들면 고개지와 육탐미의 작품은, 사람들이 간절히 요구한다. 하고(下古) 시대는 등급을 평가하고 측정하기가 간단한데, 약간 쉽게 풀어서 말하자면, 작품이 오늘날의 사람들이 좋아하는 것을 다루었기 때문이다. 그 가운데 중고(中古) 사람으로서 상고(上古)와 나란히 할 만한 사람은 고개지(顧愷之)와 육탐미(陸探微)이다. 하고(下古) 사람으로서 중고(中古)와 나란히 할 만한 사람은 장승요(張僧繇)와 양자화(楊子華)이다. 근대(近代-이 글을 쓴 시기인 당나라 무렵)의 가치가 하고(下古)와 나란히 할 만한 사람은 동백인(董伯仁)·전자건(展子虔)·양계단(楊契丹)·정법사(鄭法士)이다. 우리나라[國朝-당나라]의 그림으로 중고(中古)와 나란히 할 만한 사람은 위지을승(尉遲乙僧)·오도현(吳道玄)·염립본(閻立本)이다.[上古質略, 徒有其名, 畫之踪迹, 不可具見. 中古姸質相參, 世之所重, 如顧·陸之迹, 人間切要. 下古評量科簡, 稍易辯解, 迹涉今時之人所悅. 其間, 中古可齊上古, 顧·陸是也. 下古可齊中古, 僧繇·子化是也. 近代之價可齊下古, 董·展·楊·鄭是也. 國朝畫可齊中古, 則尉遲乙僧·吳道玄·閻立本是也.]"[『역대명화기(歷代名畫記)』·「논명가품제(論名價品第)」] 이 말은 우리가 위·진부터 수·당까지의 회화 방면에서 핵심적인 인물들을 이해하는 데 매우 중요한 것을 알려주는 것이다. 고개지와 육탐미가 진(晉)·송(宋) 이래의 전통을 대표하고, 장승요와 양자화는 남북의 화풍을 대표한다. 그리고 위지을승·염립본·오도현은 당대의 서로 다른 유파(流派)들을 대표하는데, 모두 각 시대의 걸출한 인물들이었다.

다민족 국가의 형성은 각 민족의 예술 성취를 융합시킴으로써 예술 전통이 크게 풍부해졌다. 양(梁)나라의 장승요가 전범(典範)이 된 '장가양(張家樣)'과 조중달(曹仲達)이 전범이 된 '조가양(曹家樣)'은 앞

시대에 동시에 유행했던 중국과 외래의 두 가지 서로 다른 예술 풍격을 대표한다. 수·당 시기에 양자화·염립본·위지을승 등과 같은 예술가들의 융합과 창조를 거쳐, 성당 시기에 점차 형성된 '오가양(吳家樣)'과 '주가양(周家樣)'은 곧 중원 지역의 시대적 특색을 지닌 두 가지 풍격을 대표했으며, 동시에 장기간 도석인물화(道釋人物畫)의 창작에 영향을 끼쳤다.

제2절 이후부터는 이러한 화가들과 그들의 작품에 대해 깊이 있게 살펴봄으로써, 이 시기 예술가들의 성취를 한 걸음 더 깊이 있게 이해할 수 있을 것이다.

고개지(顧愷之)와 육탐미(陸探微)·장승요(張僧繇)와 양자화(楊子華)

고개지(顧愷之 : 346~405년)는 자가 장강(長康)이고, 소자(小字-어릴 때의 이름)는 호두(虎頭)로, 진릉[晉陵-지금의 상주부(常州府)] 무석(無錫) 사람이다. 박학하며 재기가 뛰어났고, 시부(詩賦)에 능했으며, 그림을 잘 그렸고, 행동거지는 어리석음과 영민함이 각각 절반씩이었다고 하며, 그 당시 사람들은 그를 재절(才絶)·화절(畫絶)·치절(痴絶)이라고 불렀다. 양나라의 종영(鍾嶸)은 『시품(詩品)』에서 고개지에 대해 이렇게 평하고 있다. "장강(長康-고개지)은 이운(二韻)으로 사수(四首)를 답할 수 있는 아름다운…… 문(文)은 비록 많지 않지만, 기운과 운치는 빼어나고 놀랍다.[長康能以二韻答四首之美……文雖不多, 氣調驚拔.]" 그리고 한 사람의 화가로서, 곧 "형세를 옮겨서 그려냈는데, 더할 나위 없이 절묘하지 않은 것이 없었으며[傳寫形勢, 莫不妙絶]", "사람의 아름다움을 그렸는데[象人之美]", "신묘하기가 비길 데 없었다[神妙亡方]", 그는 인물을 살아 있는 것처럼 생생하게 묘사하는 데 뛰어났으며, 특히 가장 표현력이 풍부한 눈을 그리는 데 주의했다. 그는 "사지 육체의 아름다움과 추함은 본디 핵심적인 곳[妙處]과는 상관이 없으며, 생동감 있게 인물의 형상을 그려주는 것은, 바로 눈동자 속에 있다[四體妍蚩, 本亡關于妙處, 傳神寫照, 正在阿堵之中]"라고 여겼다. 용필(用筆)에서는, "팽팽하고 힘차게 쭉 이어지며, 끝없이 아득하고[緊勁聯綿, 循環超忽]", "마치 봄누에가 실을 토해내는 듯하며[如春蠶吐絲]", 또 마치

"봄 구름이 하늘에 떠 있고, 유수(流水)가 땅을 흐르는 듯하다[春雲浮空, 流水行地]". 그의 작품은 "필치가 간결하고, 의취가 담담하여 고상하고 바르다[迹簡意澹而雅正]".

화가로서 그는 한편으로 인물과 자연에 대해 주의를 기울이면서도, 또한 모사나 감상을 통해 앞 시대 사람들을 학습하였다.『논화(論畵)』는 바로 그가 임모(臨摹) 작업을 하며 깨달은 내용에 대하여 기록한 것이다. 그 책에는 '모사요법(模寫要法)'에 관련된 내용이 있는데, 임모할 재료의 선택과 운용에 관해 기록했을 뿐만 아니라, 동시에 임모 기교를 천명한 문구 속에는 예술가의 회화 기교에 대한 심오한 이해에 대해 암시하고 있다. 그는 지적하기를, 즉 대상을 이해해야만, 그것을 자연스럽고 정확하게 표현할 수 있으며, 또한 다른 대상을 표현하기 위해서는 필묵을 다르게 운용하는 것에 주의해야 한다고 했다. 그리고 세부적인 처리를 소홀히 하지 말고, 세부와 전체 형상의 표정 관계에 주의해야 하며, 인물 상호간의 관계에 주의해야 한다고 했다. 이러한 기본 원리는 오늘날에도 여전히 배우고 받아들여야 할 의의가 있다.

『논화』에서는, 모사요법을 말하기 전에, 이전 사람들의 작품에 대해 품평(品評)하고 있는데, 이러한 평론은 그의 미학 사상을 체현하고 있으며, 그가 조형 예술에 대해 깊이 이해할 수 있도록 해주었다. 한편, 그는 인물화의 중요성과 어려운 점을 지적해냄과 동시에, 인물화에 대한 품평을 통해 사실적으로 대상을 표현해야 한다는 요구를 명확하게 제시하였다. 이른바 '남지약면(覽之若面)'이란, 단지 겉모습·동작·자태 등이 외형적으로 서로 비슷할 것을 요구하는 것만이 아니라, 동시에 외형의 묘사를 통하여 인물의 사회적 속성·성격의 특징 등과 사상 감정을 표현할 것을 요구하는 것을 말한다. 작자는 또한 과장의 기법을 운용할 것과 복식(服飾)과 환경의 안받침 역할을 강조

하였다. 이 모든 것은 더욱 완벽하게 대상을 잘 표현하기 위한 것이었다. 어떻게 구도와 배치를 안배할 것인지, 어떻게 "생생한 표정을 담아[寫神]" "형상[形]"을 묘사할 것인지에 대해, 고개지는 '천상묘득(遷想妙得)'과 '감정과 생각의 표현이 교묘하고 치밀할 것[巧密于情思]'을 제시하여, 예술 구상의 중요한 의의를 강조하였다. 또한 위협(衛協)의 〈북풍도(北風圖)〉 등의 작품을 품평할 때는, 구상의 비결을 암시하였다.

고개지의 창작 정신은 그 자신 및 같은 시대 화가들의 작품 속에서 구현될 수 있었다. 이는 이후에 사혁(謝赫)이 회화 이론에서 비교적 완정한 체계를 형성하는 데 사상적·실천적 기초를 제공하였다. 고개지는 그림 속에서 형상을 진실하게 묘사해낼 것을 추구하였고, 표정과 정취의 표현을 추구하였다. 그는 이전 사람들의 인물고사화 방면에서의 도해(圖解)적 성격에 가까운 추세를 탈피할 것을 시도하여, 인물의 성격과 감정을 표현할 것과, 자연의 우아한 아름다움과 생기를 표현할 것을 요구하였다.

고개지는 전통적 기교를 계승 발전시키고, 또 몇몇 방면에서는 제재의 범위를 확대하였다. 이와 동시에 불교 작품을 그릴 때, 자신의 이해에 근거하여, 전설적인 종교 형상으로 하여금 현실적인 성격과 감정을 지니도록 그리기 시작하였다. 그의 명작인 금릉(金陵) 와관사(瓦官寺)의 유마힐상에 표현되어 있는, "수척하여 병든 얼굴로 보이며, 표정 없이 말을 잊은 듯한 모습[淸羸示病之容, 隱幾忘言之狀]"은, 그가 현실 생활에서 받은 느낌으로 종교의 제재를 그리고 처리한 의도를 충분히 설명해준다. 당대의 황원지(黃元之)는 와관사의 유마힐상을 본 후에, 유마힐이 "눈은 문득 바라보는 것 같았고, 눈썹은 갑자기 찡그리는 것 같았으며, 말이 없지만 말하는 듯하고, 귀밑 털은 움직이지 않았지만 움직이는 듯하였다[目若將視, 眉如忽顰, 無言而似言, 鬢不動而似動]"라고 묘사하고 있다.[『전당문(全唐文)』·「윤주강녕현와관사유

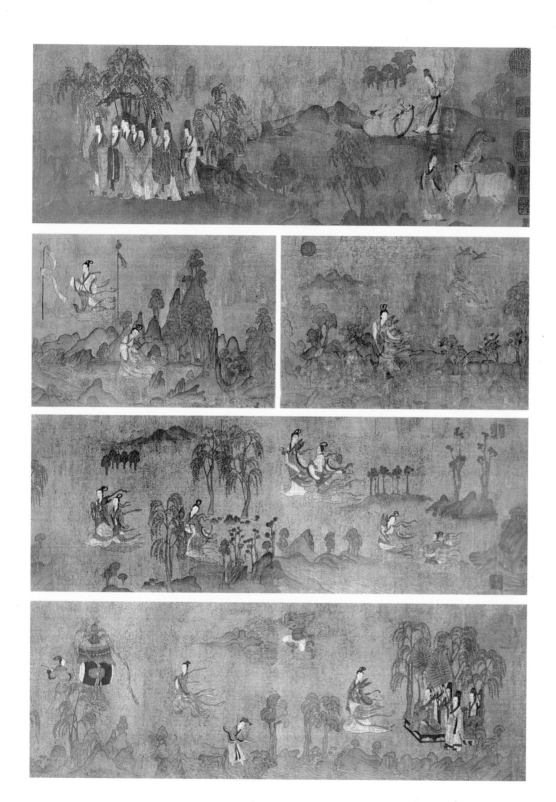

<낙신부도(洛神賦圖)>

(東晉) 고개지(宋 모사본)

비단 바탕에 채색

27.1cm×572.8cm

고궁박물원 소장

이 두루마리 그림은 조식(曹植)의 『낙신부(洛神賦)』를 제재로 삼아 생동감 있는 형상으로 부(賦)의 내용을 표현하였다. 시작 부분에서 조식이 시종을 데리고 낙수(洛水) 물가에 도착하여 정신을 놓고 시름 없이 바라보다가, 어렴풋이 낙신(洛神 : 즉 견 씨(甄氏))이 선녀 옷을 바람에 휘날리며 물결을 타고 오는 것을 보았다. 그 후에 그들은 서로 예물을 주고받고, 낙신과 그의 동료들은 공중에서 또는 물 위에서 자유자재로 노닌다. 이때 풍신(風神)이 바람을 그치게 하고, 하신(河神)은 물결이 잔잔해지도록 명하며, 수신

▶▶

마힐화상비(潤州江寧縣瓦官寺維摩詰畫像碑)」] 유마힐 거사의 이런 모습은 바로 위·진 시대 사람들의 마음속에 있던, 성정이 평안하고 고요하며, 모습이 여위고 표정이 심오한 명사(名士)의 풍모를 구체적으로 드러내고 있다. 종교 미술에 현실 인물의 기질을 부여하는 이러한 표현법은, 종교 미술의 발전에 따라 당·송 이후까지 계속 이어졌다.

현존하여 전해오는 고개지 작품의 모사본들로는 <여사잠도(女史箴圖)>·<낙신부도(洛神賦圖)>와 <열녀도(列女圖)> 등이 있다. <낙신부도>는 모사본이 적지 않지만, 고궁박물원(故宮博物院)에 소장되어 있는 송대의 모사본이 육조 시대의 작품에 가장 가까워, 일정 정도는 고개지 시대의 예술 수준을 대신 나타내준다고 할 수 있다. <낙신부도>는, 회화를 이용하여 문학 작품이 그려내고 있는 그러한 진지한 감정을 교묘하게 재현하고 있다. 조식(曹植)은 애정과 그리움을 몽환

(夢幻) 속에 기탁하였고, 화가는 회화적으로 그려낸 몽환 속에 역시 실낱같이 부드러운 마음을 표현해냈다. 화가는 화면의 인물들을 서로 관련시키는 교묘한 처리에 의지하여 인물의 감정을 표현하였다. '오대통신(悟對通神-381쪽 참조)'의 형상은 화면 속 인물의 감정을 표현하는 한편, 동시에 그림 속의 인물과 그가 바라보는 사람의 감정을 이어준다. 또 전체 화면 환경의 풍부한 장식적인 처리도 역시 주제 분위기의 표현을 강화시켜주고 있다.

고개지가 활동하던 이 시대에 비로소 인물고사화가 단순히 사건을 설명하는 데로부터 일정한 감정과 분위기를 표현할 수 있는 단계까지 발전하였는데, 이는 바로 제재 내용면에서 예교(禮敎)를 선양하도록 했던 제약을 타파한 것과 마찬가지로, 한 시대의 획을 긋는 진보적 의미를 갖는다. 이는 또한 이후 내용에 줄거리가 있는 회화가 한 걸음 더 발전된 형상의 묘사를 통해, 명확하게 주제 사상을 표현할 수 있도록 하기 위한 정확한 방법을 개척하였다. 또한 이것은 바로 고개지가 제시했던 '전신(傳神-살아 있는 듯이 정신적 내면을 전달함)'·'생기(生氣)'나 사혁(謝赫)이 제시했던 '기운생동(氣韻生動-기품이나 정취가 생동함)'을 창작 실천 속에서 획득할 수 있기 위한 방법을 모색해냈다. 사상적 요구는 분명 당시의 표현 능력과는 여전히 일정한 거리가 있지만, 작품에서 그러한 귀중한 새로운 것의 맹아는, 바로 이론상 명확하게 제시된 새로운 요구와 마찬가지로 중대한 의미를 지닌다.

고개지는 초상화에서 특별한 성취를 이루었으며, 그의 회화 이론은 대부분 초상화와 관련된 것이다. 세상에 전해지는 모사본들 가운데 그의 초상화 작품은 없지만, 〈열녀도〉의 모사본은 도리어 어떤 방면에서는 고개지와 같은 시대 화가들이 초상화에서 이루었던 수준을 나타내준다고 할 수 있다. 이때는 이미 전 시대의 비교적 고졸(古

(水神)은 북을 치고, 여와(女媧)는 노래를 부르고 있다. 조식과 낙신은 여섯 마리의 용이 끄는 운거(雲車)를 타고 놀러가며, 함께 속마음을 이야기한다. 맨 끝부분에 조식은 낙수를 건너는 배에서도 아직 그리움이 그치지 않는데, 강가를 떠나 마차를 타고 멀리 갈 때, 고개를 돌려 애처롭게 바라보며, 한없는 미련으로 발길이 떨어지지 않는다.

그림 속 인물들의 형태는 변화가 풍부하며 심리를 잘 그려내고 있다. 낙신은 완곡하고 침착하며, 눈빛은 뚫어지게 주시하고 있어, 많은 관심을 갖고 있지만 머뭇거리는 표정을 표현하였다. 조식은 시름없이 바라보며 그리워하는 정신 상태를 표현하였다. 산석과 나무는 또 사이를 두고 서로 다른 장면을 연결해주는 작용을 한다. 전체 화면에 시적(詩的) 정취가 가득하여, 이 시기에 회화 내용에서의 새로운 발전을 반영하고 있다.

오대통신(悟對通神) : 고개지가 전신(傳神-정신을 전달함)에 대해 제시한 '이형사신(以形寫神-형상으로써 정신을 그려냄)'의 구체적인 방법을 말한다. 즉 배경이 있는 인물화에서, 인물과 그 인물이 바라보고 있는 대상의 교감(交感)을 통하여 인물의 표정을 잘 통하게 하고, 인물의 형체 외에도 그 인물이 바라보는 대상의 전신 작용도 나타내주는 것이며, 또한 그 인물이 바라보는 대상이 때로는 그 인물 자신의 형체보다도 그 인물의 내재된 정신을 더욱 잘 표현해낼 수 있다고 인식하는 것이다. 이 때문에 '以形寫神'의 '형체[形]'도 넓은 의미에서는 인물이 바라보는 대상의 '形'을 포함하고 있다 할 수 있으므로, '오대통신'은 '이형사신'의 중요한 한 방면이자 '이형사신'론에 대한 보충이고 발전이다. '오대통신'을 미학의 원칙으로 삼는, 배경이 있는 인물화는, 인물화로부터 산수화로, '전신'으로부터 '창신(暢神)'으로 넘어가는 과정에서 나타났다.

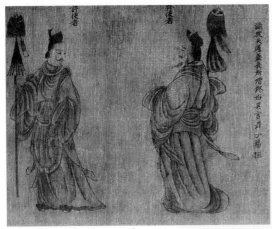
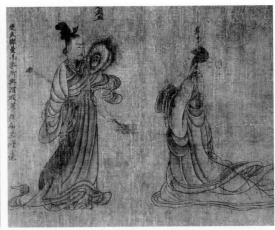

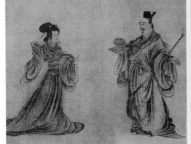
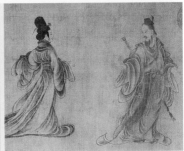

〈열녀인지도(列女仁智圖)〉

(東晉) 고개지 (唐 모사본)

비단 바탕에 담채색(淡彩色)

25.8cm×470.3cm

고궁박물원 소장

한나라 유향(劉向)의 『고열녀전(古列女傳)』 제3권 「인지전(仁智傳)」에 의거하여, 역사상 지모(智謀)와 통찰력을 지녔던 부녀들을 그렸다. 각 단락들의 뒤에 그를 칭송하는 말을 기록하였고, 그림의 인물에 대해 주를 달아 밝히고 있다. 원래 15단락[節]에 모두 49명이 있었다. 현재는 〈초무등만(楚武鄧曼)〉·〈허목부인(許穆夫人)〉·〈조희씨처(曹僖氏妻)〉·〈손숙오모(孫叔敖母)〉·〈진백종처(晉伯宗妻)〉·〈위령부인(衛靈夫人)〉·〈제령중자(齊靈仲子)〉·〈노칠실녀(魯漆室女)〉·〈진양숙희(晉羊叔姬)〉·〈진범씨모(晉范氏母)〉 등의 단락들만 남아 있고, 〈밀강공모(密康公母)〉·〈노장손모(魯臧孫母)〉·〈노공승사(魯公乘姒)〉·〈위곡옥부(魏曲沃婦)〉·〈조장괄모(趙將括母)〉 등 다섯 단락은 유실되었다. 그리고 〈제령중자〉 한 단락은 태자 광(光) 한 사람과 제목을 적지 않은 남자 한 사람이 남아 있으나, 모두 칭송하는 말은 사라지고 없다. 〈노칠실녀〉 한

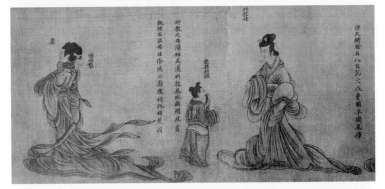

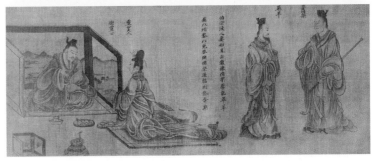

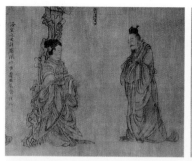
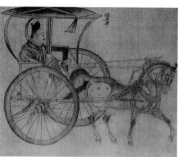

단락에는 단지 여자 한 사람만 남아 있고, 그와 서로 마주한 옆의 여자는 이미 남아 있지 않다. 〈진범씨모〉 한 단락은 큰아들·둘째아들·칭송하는 말만이 남아 있고, 범 씨의 어머니와 셋째아들과 조간자(趙簡子)는 사라지고 없다.

그림 가운데 인물의 몸가짐과 풍격은 〈여사잠도(女史箴圖)〉와 비슷하지만, 〈열녀인지도〉의 선묘는 비교적 거칠고, 풍격은 굳세고 힘차며, 옷의 주름 역시 훈염(暈染)이 비교적 많다. 화가는 인물의 오관(五官)의 미묘한 차이를 통해 복잡한 인물들의 성격 특징을 표현하였다.

훈염(暈染) : 색채의 농담(濃淡)과 명암으로써 깊고 얕음과 원근감을 나타내는 기법.

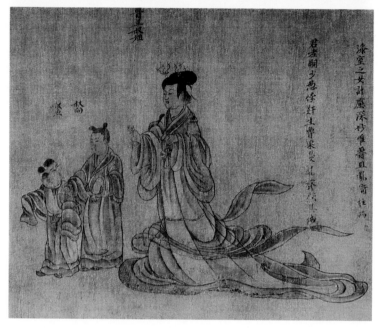

拙)한 기법을 타파하고 평렬구도(平列構圖)의 변화를 강화했을 뿐만 아니라, 인물의 상호 관계에까지 주의를 기울였고, 인물 표정의 묘사에도 주의를 기울였다. 작품에서 화가가 특정 인물의 표정과 태도를 표현한 것은, 작가가 인물의 내면 활동에 대해 추구하였음을 반영해 준다. 이러한 예술 기교 방면에서 얻은 성취들은, 바로 고개지가 이론으로 제창했던 것과 그 자신이 그렸던 인물화, 특히 초상화에서 추구했던 것들이다.

〈여사잠도(女史箴圖)〉는 귀족 부녀의 형상을 묘사한 방면의 성과

에서도 시대적 수준을 대표했는데, 인물의 신분과 상호 관계가 이미 간단한 동태(動態)와 자세에만 의거하여 표현한 것이 전혀 아니고, 능숙한 얼굴 부분의 묘사와 내심의 묘사는 정신적 내면을 전달해주는 [傳神] 작용을 하고 있다. 면밀한 옷의 문양은 옷 장식의 질감과 운율을 표현하였으며, 또한 정취의 면밀함을 통해 그림에 내포된 풍부한 의미를 증강시켜 주었다. 동시에 "도가 융성하면 쇠미해지지 않음이 없고, 사물이 성대하면 쇠퇴하지 않음이 없다. 해가 중천에 오르면 기울고, 달이 차면 기운다. 높이 이루는 것은 먼지가 쌓이듯이 이루어지는데, 무너지는 것은 마치 한순간이다[道罔隆而不殺, 物無盛而不衰. 日中則昃, 月滿則微. 崇猶塵積, 替若駭機]"라는 한 구절에 따라 그린 산천(山川)에서는 또한 육조(六朝) 시대 산수화가 도달했던 수준을 간파해낼 수 있다. 그림 속의 산·짐승·수풀·새의 결합은 매우 자연스럽고, 표현이 비교적 진실하다. 주로 선(線)의 변화에 의지하여 서로 다른 면(面)들을 표현하고, 층차(層次)에 의지하여 다른 산들이 연달아 있는 변화를 표현하였으며, 조감하는 각도를 이용하여 거침없이 산천을 표현하고 있다. 이러한 것들은 모두 이후의 산수화 표현 기법에서 중요 부분으로서, 이 시기의 이 한 폭의 그림에서 이미 그 매우 뛰어난 작용을 분명하게 보여주고 있다.

「화운대산기(畫雲臺山記)」는 고개지가 종교적 내용을 지닌 산수화를 기술한 한 편의 문장인데, 이 문장 역시 우리들에게 작자가 산수화에서 이룬 성취와 산수화에 대한 구상을 더욱 잘 알 수 있도록 도움을 준다. 문장에서는 산천의 구도와 인물의 배치를 기술하고 있는데, 명확하고 구체적으로 전체 화면의 윤곽을 그려냈다. 이는 우리들로 하여금, 당시 독립된 것으로서의 산수화가 이미 확실하게 고졸한 장식성(裝飾性)의 표현 단계를 넘어서, 사실(寫實)의 방법으로 옮겨가기 시작했다는 것을 믿게 해준다.

종병(宗炳) : 375~443년. 남조(南朝) 송나라 때의 선비 출신 화가로, 자(字)는 소문(少文)이고, 남열양(南涅陽) 사람인데, 강릉(江陵-지금의 호북)에 살았다. 동진(東晉) 말기부터 송나라 원가(元嘉) 연간까지 여러 차례 관직에 부름을 받았으나, 응하지 않았다. 서법(書法)과 그림 및 가야금 연주에 능했다. 산천을 두루 유람하다가, 병을 얻은 후에야 강릉으로 돌아와서, 자신이 유람했던 곳들의 경치를 집안의 벽에 그렸다. 저서로는 『명불론(明佛論)』·『화산수서(畫山水序)』 등이 있다.

왕미(王微) : 415~443(일설에는 453)년. 남조 송나라 때의 화가로, 자는 경현(景玄)이고, 낭사(琅邪) 임기(臨沂) 사람이다. 왕순(王珣)의 아들인 태보(太保) 왕홍(王弘)의 조카이다. 문장과 서화에 뛰어났고, 음률(音律)·의학·술수(術數) 등에 두루 해박했다. 저서로는 『수서지(隋書志)』·『양당서지(兩唐書志)』 등 문집 10권이 있다.

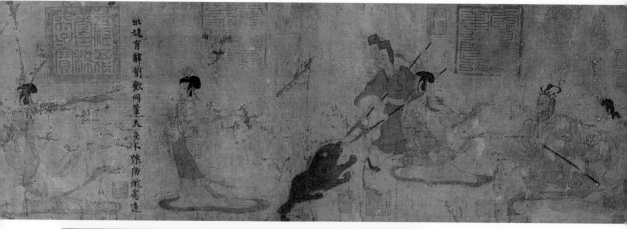

〈여사잠도(女史箴圖)〉

(東晉) 고개지 (隋 모사본)

비단 바탕에 채색

24.8cm×248.2cm

영국 대영박물관 소장

서진(西晉) 시기 장화(張華)의 작품인 「여사잠(女史箴)」에 근거하여 그린 것으로, 「여사잠」의 원문이 열두 절(節)이고, 두루마리 그림도 열두 단락[段]으로 나누었는데, 앞의 세 단락은 이미 유실되었고, 아직 아홉 단락은 남아 있다. 차례대로 〈순(舜)〉·〈풍원당웅(馮媛當熊)〉·〈반희사련(班姬辭輦)〉·〈세사성쇠(世事盛衰)〉·〈수용식성(修容飾性)〉·〈동금이의(同衾以疑)〉·〈미언영욕(微言榮辱)〉·〈전총독환(專寵瀆歡)〉·〈정공자사(靖恭自思)〉·〈여사사잠(女史司箴)〉이다. 그 중에서 〈풍원당웅〉은 한나라 원제(元帝)가 풍류를 즐기다가 위험에 처하자, 첩여(婕妤–고대 궁중의 여성 관리) 풍원이 몸을 곧게 세우고 나아가 황제를 호위한다. 〈반희사련〉에서, 한나라 성제(成帝)의 여성 관리인 반첩여(班婕妤)는 군주가 여색을 탐하여 국정을 잊지 않게 하기 위하여, 황제와 함께 마차에 타는 것을 정중히 거절하고 있다. 그 나머지 각 단락들도 역시 형상을 보고 잠문(箴文–훈계하는 뜻을

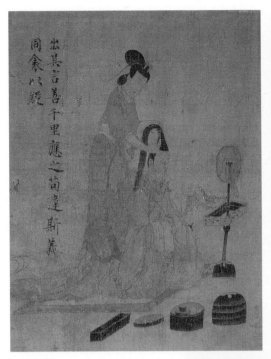

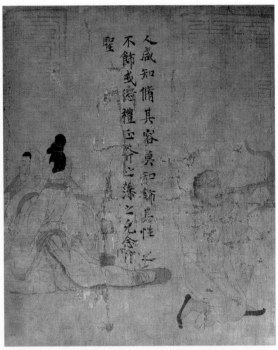

◀◀
적은 글)을 해석할 수 있다. 이 그림
은 수나라 때의 모사본으로, 초기
의 회화 풍격을 보존하고 있다. 필
법이 가늘면서도 힘차게 이어지고,
채색은 우아하면서도 빼어나게 아
름다우며, 세부 묘사가 정교하고,
인물의 표정이 생생하며, 부녀자는
단정하면서도 얌전한 것이, 육조 회
화의 진품(珍品)이다.

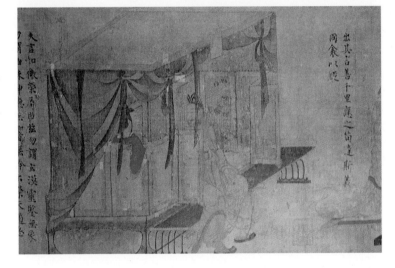

　　남북조 시대의 종병(宗炳)과 왕미(王微)의 산수화론과 그들의 그림
에 관련된 기록들은 모두 당시 산수화의 발전을 설명해줄 수 있다.
산수화가 발전하여 독립적인 화과(畵科)를 이루는 데는 긴 과정이 있
었는데, 배경으로 이용되던 것으로부터 주체(主體)로 바뀌기까지, 그

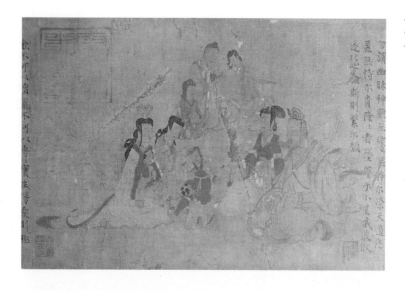

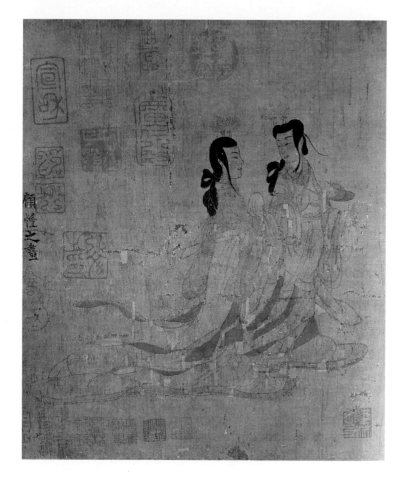

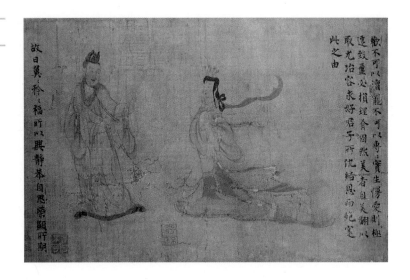

과정이 형성되면서부터 완성되기까지는, 몇 대에 걸친 화가들의 지혜와 능력의 축적 및 결정(結晶)들이 있었다. 그리하여 고개지가 대표하는 육조 시대의 화가들은 산수화의 형성에 크게 공헌하였다. 한대(漢代)의 수렵도로부터 고개지의 〈낙신부도〉까지, 인물화의 배경이었던 산·물·나무·돌이 점차 변화하는 과정을 볼 수 있는데, 〈여사잠도〉의 산수 부분과 석각(石刻) 속의 독립된 산수의 묘사 및 「화운대산기」 등의 문헌 기록들로부터 독립 산수화의 맹아를 볼 수 있다.

뛰어난 초기의 화가로서 고개지의 역할과 영향은 깊고 컸다. 그러나 시대적 풍조의 제약으로 인해 고개지가 표현한 제재의 범위는 여전히 비교적 협소했다. 비록 그와 함께 그와 같은 시대의 화가들이 산수화를 창작하고 종교화와 초상화 및 역사고사화 등을 발전시켰지만, 또한 전 시대의 민간화가들이 즐겨 표현했던 그러한 현실생활의 제재를 포기하였다. 한대의 화상전(畫像磚)이나 화상석(畫像石)에서 볼 수 있는 어렵(漁獵)·생산 등의 장면들을 그들의 창작품 속에서는 매우 찾기가 어려울 뿐만 아니라, 귀족들의 다방면의 생활 역시 그들의 창작 가운데 폭넓게 표현되지 않았다. 생활면에서는 방탕하

고 얽매이지 않는 명사(名士)의 '풍채와 기품[風神氣骨]'에 연연하였고, 창작면에서도 이런 생활을 표현하는 것을 추구하였다. 생활과 사상의 밀착은 그와 그의 동시대 화가들이 창작면에서 더 큰 성취를 이루는 것을 제한했다.

역사상 화가 육탐미와 고개지는 똑같이 추앙받고 있다. 육탐미(陸探微)는 오현(吳縣) 사람으로 주로 송나라와 제나라 사이에 활동하였다. 역사인물·초상·도석화(道釋畫)에 뛰어났으며, 화법이 정교하고 섬세하며 윤택하고 아름다우며, 신기하고 절묘했다. 위협(衛協)이나 고개지의 "필적이 빈틈없고 섬세한[筆迹周密]" 계열에 속했다. 그가 묘사한 인물 형상은 특히 표정이 맑고 기운이 심원하며, 청아하고 수려하며, 가늘면서 힘이 있는 품격을 중시했다. 당나라 장회관(張懷瓘)은 그와 고개지·장승요의 서로 다른 풍격과 성취에 대해 이렇게 말했다. "고개지·육탐미 및 장승요를 평론하는 자들은 각각 그 한 사람만을 중시하지만, 모두가 타당하다. 육탐미는 영험함과 오묘함을 함께 취했으며, 움직임이 신(神)과 같고, 필치가 힘차고 날카롭기가 마치 송곳이나 칼과 같다. 또 빼어난 골격과 맑은 모습[秀骨淸像]은 살아 움직이는 것 같아, 사람으로 하여금 숙연해지게 하여, 마치 천지신명을 대하듯 하게 만든다. 비록 오묘함은 형상 안에 지극하지만, 생각은 먹 밖에서 융합하지 못했다. 대저 사람의 풍채와 모습을 그리는 데에서, 장(승요)은 고(개지)와 육(탐미)에 버금간다. 장(승요)은 그 살을 얻었고, 육(탐미)은 그 골격을 얻었으며, 고(개지)는 그 정신을 얻었다. 신묘함은 비할 데 없이, 고개지를 최고로 삼는다. 이를 글씨에 비교한다면, 곧 고(顧)·육(陸)은 종요(鍾繇)와 장지(張芝)이고, 장(張)은 일소(逸少-왕희지의 자)라 할 수 있는데, 모두 고금에 독보적인 존재이니, 어찌 등급에 구애될 수 있겠는가?[顧·陸及張僧繇, 評者各重

其一, 皆爲當矣. 陸公參靈酌妙, 動與神會, 筆迹勁利如錐刀焉, 秀骨淸像, 似覺生動, 令人懍懍, 若對神明. 雖妙極象中, 而思不融乎墨外. 夫象人風骨, 張亞于顧·陸也. 張得其肉, 陸得其骨, 顧得其神. 神妙亡方, 以顧爲最. 比之書, 則顧·陸鍾(繇)·張(芝)也, 僧繇逸少也, 俱爲古今獨絶, 豈可以品第拘.]"

남제(南齊)의 사혁(謝赫)은 육탐미의 회화를 지극히 추앙하여, 이렇게 평하였다. "그림에는 육법(六法)이 있는데, 예로부터 이를 겸비한 작자는 드물었다. 오직 육탐미와 위협만이 이를 겸비하고 있었을 뿐이다. 이치를 철저히 따지고 사물의 본성을 다 터득하여, 실제 그림은 말로 다 표현할 수 없으며, 전대(前代)를 포용하고 후대(後代)를 잉태하였으니, 고금(古今)에 홀로 우뚝 서 있다.[畫有六法, 自古作者鮮能備之. 惟陸探微及衛協備之矣. 窮理盡性, 事絶言象, 包前孕後, 古今獨立.]

육탐미는 송나라 명제(明帝)의 깊은 총애를 받아 항상 시중을 들면서 왕실 귀족의 초상과 공신도(功臣圖)를 창작하였다. 또 적지 않은 역사고실도권(歷史故實圖卷)을 그렸으며, 매미·참새·자원앙도 잘 그렸다. 육탐미는 줄곧 제나라 시기까지 활동하였는데, 제나라 고제(高帝)를 위해 초상을 그린 적도 있었다. 제나라의 시중(侍中)이었던 왕수지(王秀之)는 명사였던 종측(宗測)을 흠모하였는데, 육탐미에게 종측과 자신이 서로 마주하고 있는 그림을 그려주길 청하여, 종측에게 선물로 보내 자신이 사모하고 있음을 보여주었다. 육탐미는 항상 경읍(京邑-수도)의 사묘(寺廟)에 그림을 그렸고, 적잖은 중요한 사묘(寺廟)들 내에 모두 그의 화적을 남기고 있다. 육탐미가 불교 미술에 끼친 영향은, 그가 그려낸 인물이 "사람으로 하여금 숙연해지게 하여, 마치 천지신명을 대하듯 하게 한다"라는 기질과 "수골청상(秀骨淸像)"의 예술 풍격이다. 육탐미는 도석(道釋-도교와 불교) 형상에 이러한 새로운 심미 의취(意趣)를 부여하였는데, 이것은 그로 하여금 예술에서 "전대(前代)를 포용하고 후대(後代)를 잉태하였으니, 고금(古今)에 홀로

우뚝 서 있다[包前孕後, 古今獨立]"라는 명성을 누리게 했을 뿐만 아니라, 또한 더 중요한 것은, 이러한 심미 품격이 중국의 불교 회화와 조각에 영향을 끼치는 하나의 양식을 이루어, 남북조 중·후기 석굴 사원의 회화와 조각들 가운데 주류를 이루었다는 점이다.

육탐미에게 배운 화가들로는 육수(陸綏)·고보광(顧寶光)·원천(袁倩) 등이 있었다. 육탐미의 아들 육수는 아버지의 화풍이 가득했고, 초상화와 조신도(朝臣圖)를 잘 그렸다. 당대(唐代)에 또한 그가 마지(麻紙)에 그린 입석가상(立釋迦像)이 세상에 전해지고 있다. 사혁은 그의 그림을 이렇게 평했다. "형체와 운치가 군세고 빼어나며, 풍채가 표연하고, 한 번 찍고 한 번 긋는 중에, 붓이 움직이기만 하면 모두 기발하였다.[體運遒舉, 風采飄然, 一點一拂, 動筆皆奇.]" 고보광과 육탐미는 같은 고향 사람으로 서화를 잘했는데, 사혁이 평가한 바에 따르면 "그림은 온전히 육탐미를 본받았고, 매사를 본받고 따랐으며[全法陸家, 事事宗稟]", 대부분 초상화와 풍속도를 그렸다. 육탐미를 전수한 사람들 가운데에서는 원천(袁倩)의 성취가 가장 높았다. 그는 "대부분 스승의 법도를 지켜, 새로운 의경을 창출하지는 못했지만, 아녀자들을 그린 그림은 특히 고졸하다.[多守師法, 不出新意, 其于婦人, 特爲古拙.]" 그가 그린 〈유마변상(維摩變相)〉은 "백여 가지 일들을 그렸는데, 구상이 매우 기묘하고, 육법(六法)이 갖추어져 있으며, 자리 배치에 틀림이 없었다.[百有餘事, 運思高妙, 六法備呈, 置位無差.]" 당대의 장언원은 그의 그림[卷畫]을 심지어 이렇게 말하고 있다. "앞의 고개지와 육탐미로 하여금 부끄러워하도록 했고, 뒤의 장승요와 염립본 형제로 하여금 놀라 감탄하게 하였다.[前使顧·陸知慚, 後得張·閻駭嘆.]"[『역대명화기』권6] 이 시기에 『유마힐경(維摩詰經)』에 근거하여 그린 〈유마변상〉은 이미 내용이 완벽하고 줄거리가 복잡한 도본(圖本)으로 발전하였다.

회화 방면에서 고개지·육탐미와 함께 유명한 이는 양(梁)나라의

장승요(張僧繇)였다. 장승요는 양나라 무제(武帝) 때(503~548년) 주로 활동하였으며, 천감(天監) 연간(503~519년)에 무릉왕국(武陵王國)의 시랑(侍郎)과 직비각(直秘閣)의 지화사(知畵事)가 되었고, 우군장군(右軍將軍)과 오흥태수(吳興太守)를 역임하였다. 불상과 인물 초상 등 여러 방면에서 조예가 깊었다. 남진(南陳)의 요최(姚最)는 그에 대해 이렇게 말했다. "사찰의 벽에 그림을 잘 그렸는데, 뭇 화공들보다 월등하였으며, ……조정 대신이나 평범한 백성을 그린 그림은 예나 지금이나 모자람이 없다. 기이한 형상과 모습인데, 외국이든 변방이든 중국이든, 모두 그 오묘함이 가득하다.[善圖寺壁, 超越群工……朝衣野服, 古今不失. 奇形異貌, 殊方夷夏, 皆參其妙.]"[『속화품(續畵品)』] 당나라의 이사진(李嗣眞)은 『후화품(後畵品)』에서 장승요에 대해 이렇게 칭송하고 있다. "고개지와 육탐미 이후, 모두가 으뜸으로 여겼으며, 후대에도 칭송이 자자한 것은, 오직 승요뿐이다. 지금 공부하는 자들이, 그의 모든 자취를 우러러 받들며, ……장공(張公-장승요)에 이르러, 골상(骨相)이 크고 기이하여, 먼 곳에서도 널리 본받아 배우니, 어찌 육법(六法)만 정교하게 갖추었을 뿐이랴, 실은 곧 모든 게 다 오묘함을 갖추었다. 변화가 무궁무진하며, 형상이 괴이하고 특이하다. 다양한 안목으로, 갖은 기법을 운용하였으며, 마음먹은 대로 손이 따랐다.[顧·陸以往, 鬱爲冠冕, 盛稱後葉, 獨有僧繇. 今之學者, 望其塵躅……至于張公, 骨氣奇偉, 師模宏遠, 豈惟六法精備, 實乃萬類皆妙. 千變萬化, 詭狀殊形. 經諸目, 運諸掌, 得之心, 應之手.]"

지금까지 전해오는 당대(唐代)의 회화 작품들로는, 이미 알려진 〈양무제상(梁武帝像)〉·〈주이상(朱異像)〉 등이 있으며, 또한 당시 사람들의 생활을 반영한 〈양북교도(梁北郊圖)〉·〈양궁인사치도(梁宮人射雉圖)〉·〈영매도(咏梅圖)〉·〈취승도(醉僧圖)〉·〈전사무도(田舍舞圖)〉가 있고, 또 역사를 제재로 한 〈한대사교도(漢代射蛟圖)〉·〈오주격호도(吳

主格虎圖)〉·〈양아인약마도(羊鴉仁躍馬圖)〉가 있고, 또 불교를 제재로
한 〈행도천왕상(行道天王像)〉·〈유마힐상(維摩詰像)〉·〈정광불상(定光佛
像)〉·〈이보살상(二菩薩像)〉 등도 있다.

『역대명화기』의 기록에 의하면, 양나라 무제(武帝) 소연(蕭衍)은 외
지에서 봉직하고 있는 제왕(諸王-황제의 아들들)들을 생각하면서, "장
승요를 수레에 태워 파견하여 그 모습을 그려오도록 했는데[遣僧繇乘
傳寫貌]", 그가 그린 제왕상들은, "마치 얼굴을 마주하는[對之若面]"
듯이 매우 사실적인 효과가 있었다. 무제의 여덟째아들인 무릉왕(武
陵王) 소기(蕭紀)는 익주자사(益州刺史)가 되었는데, 촉(蜀)나라 17년에
는 남쪽으로 영주(寧州)·월휴(越巂)와 통하고, 서쪽으로 자릉(資陵)·
토곡혼(吐谷渾)과 통하였다. 또 안으로 농경·양잠·염철(鹽鐵)을 다스
리고, 밖으로 상인들에게 먼 지방과 통하여 얻는 이로움을 알려주
어, 그 재용(財用)이 늘어나고 기갑(器甲)이 크게 쌓이게 되었다. 그리
하여 무제가 가장 사랑하게 되었다. 양나라 태청(太淸) 원년(547년)에
무제는 소기가 생각나자, 장승요로 하여금 촉나라에 가서 그의 모습
을 그려오도록 명하였다.[『남사(南史)』 권53]

양나라 무제는 불사(佛寺) 꾸미는 것을 중시했는데, 대부분 장승
요에게 그림을 그리도록 명했다. 명제(明帝)가 세운 천황사(天皇寺) 백
당(柏堂) 내에 승요가 그린 노자나불상과 중니(仲尼-공자의 자) 및 십철
(十哲-공자의 제자들 가운데 뛰어난 열 사람)은, 불교 사원 안에 유가(儒
家)의 성현(聖賢)들을 그리게 된 발단이 되었다. 그는 금릉(金陵-오늘
날의 남경)의 안락사(安樂寺)에 네 마리의 백룡(白龍)에 관한 고사를 그
렸는데, 역시 미담으로 전해지고 있다. 건강(建康)의 와관사(瓦官寺)를
확장하여 지을 때, "시가지 옆에 있던 수백 채의 집들을 없애고, 사
역(寺域-절이 차지하는 구역)을 넓히고, 당전(堂殿)과 누각(樓閣)을 지었
는데, 매우 웅장하고 아름다웠다.[除市側數百家, 以廣寺域, 堂殿樓閣, 頗

토곡혼(吐谷渾): 선비족(鮮卑族)인 모
용(慕容)의 일족(一族)으로, 동진(東晉)
십육국(十六國) 시기에 청해(靑海)·감
숙(甘肅) 등지를 석권했으며, 남북조
(南北朝)의 각 나라들과 우호 관계를
유지했다. 수나라와는 혼인 관계를 맺
었으며, 당나라에게 정복된 뒤 청해
왕(靑海王)에 봉해졌다.

極輪奐.]" 사찰 벽의 변상(變相)은 주로 장승요의 손으로 그려졌는데, 당시 도성에서 가장 뛰어났다. 장승요가 일생 동안 벽에 그린 그림은 대단히 많았다. 그의 그림이 보존되어 있던 당대(唐代)의 사원은 강녕(康寧)의 와관사·고좌사(高座寺)·개선사(開善寺) 등이 있었고, 강릉(江陵)의 혜취사(惠聚寺)·연작사(延柞寺)·천황사(天皇寺) 등이 있었다.

양나라 대동(大同) 3년(537년)에 소릉왕(邵陵王) 소륜(蕭綸)이 건강(建康)에 일승사(一乘寺)를 세우자, 장승요는 '붉은색[朱]과 청록색'으로 인도의 법화(法畫)를 모방하여 '요철화(凹凸花)'를 그렸는데, "멀리서 보면 울퉁불퉁한 것처럼 느껴져 눈이 어지러웠으나, 다가가서 살펴보면 곧 평평했다.[遠望眼暈如凹凸, 就視卽平.]" 당시 관람했던 사람들이 경이로움에 탄복하며 칭찬하자, 일승사는 '요철사(凹凸寺)'로 불리게 되었다.[『건강실록(建康實錄)』]

붉은색과 청록색으로 그린 '요철화'는 키질(Kyzyl)과 돈황 석굴에도 전해져오고 있다. 화가는 차갑고 따뜻한 색깔의 대비를 이용하여 도형을 그려냄으로써 시각적인 효과를 증가시켰는데, 이는 중앙아시아에서 상용하던 화법의 일종이었다. 서역의 승려들이 동쪽으로 들어옴에 따라 이런 화법도 역시 점차 중국에 전해졌다. 장승요는 성공적으로 서역의 화법을 받아들여 스스로 응용함으로써 자신의 풍격을 형성하였다.

장승요는 인물의 조형과 풍격에서, 점차 위협(衛協) 이래로 조형이 맑고 수려하며 필적이 조밀한 '밀체(密體)' 화풍에서 벗어나, 독자적으로 방도(方道)를 개척하였는데, 필치가 호방하고 시원스런 '소체(疏體)'를 형성했다. 장언원은 이렇게 평론하였다. "고개지와 육탐미가 그린 그림의 신묘함은, 그 눈매의 경계선조차 볼 수 없다는 것인데, 이는 이른바 필적이 주도면밀한 것이다. 장승요와 오도자의 오묘함은, 겨우 한두 번의 필치만으로도 형상이 이미 부합된다. 점과 획이 이

리저리 어지럽게 흩어져 있으며, 때때로 빠트린 부분도 보이지만, 이것은 비록 사용한 필치는 주도면밀하지 않지만, 뜻은 주도면밀한 것이다.[顧·陸之神, 不可見其盼際, 所謂筆迹周密也. 張·吳之妙, 筆才一二, 而像已應焉. 離披點劃, 時見缺落, 此雖筆不周, 而意周也.]" 그가 그린 인물 형상은 육탐미의 '갸름한 얼굴의 수려한 모습[秀骨淸像]'을 단번에 변화시켜, 기개가 뛰어나게 훌륭하고, 용모가 풍만한 조형을 이루어, 추앙을 받기에 이르렀다. 장회관은 일찍이 그와 고개지·육탐미의 회화를 비교하여 이렇게 말했다. "장공(張公－장승요)의 생각은 솟아나는 샘물과 같고, 천지조화를 근본으로 삼아 ……두루 그것을 제재로 취하는데, 고금을 통틀어 독보적이다. 사람을 묘사하는 오묘함에서, 장승요는 그 살을 얻었고, 육탐미는 그 골격을 얻었으며, 고개지는 그 정신을 얻었다.[張公思若涌泉, 取資天造……周材取之, 今古獨立. 象人之妙, 張得其肉, 陸得其骨, 顧得其神.]"[『역대명화기』가 장회관(張懷瓘)의 「화단(畫斷)」에서 인용] 안타깝게도 그의 회화 작품은 지금은 이미 전해지지 않지만, 같은 시대의 양나라 원제(元帝) 소역(蕭繹)이 그린 〈직공도(職貢圖)〉에서 양나라 시대의 회화 풍격과 그 영향을 엿볼 수 있다. 그가 빚은 불상 조상(造像)은 일가(一家)의 양식으로 존중받아 민간에 널리 퍼졌는데, 이를 '장가양(張家樣)'이라고 받들었다. 현재 전해오는 양나라 시대의 조상들에서 여전히 장가양의 유풍을 찾아볼 수 있다.

과거의 유작이 남아 있지 않기 때문에, 줄곧 장가양에 대한 이해는 단지 "사람을 그리는 오묘함에서, 장(승요)은 그 살을 얻었다"라거나, "기개가 뛰어나게 훌륭했다"라는 등의 문구에만 한정되었었는데, 출토된 양대(梁代)의 불상들을 통해 장가양에 대해 구체적으로 이해할 수 있게 되었다. 사천성(四川省)박물관에 소장되어 있는, 만불사(萬佛寺) 유적에서 출토된 양나라 보통(普通) 4년(523년)에 강승(康勝)이 만든 석가상은 부처 하나·보살 넷·제자 넷·역사(力士) 둘로 조성된 군

國)·낭아수국(狼牙修國－오늘날의 태국 남부 말레이 반도에 위치했던 나라)·등지국[鄧至國－강족(羌族)의 일파로, 백수(白水)의 동쪽 유역에 분포했기 때문에 백수강(白水羌)이라고도 부른다)·주고가국(周古柯國－이하는 모두 활국의 옆에 있던 소국들이다)·가발단국(呵跋檀國)·호밀단국(胡密丹國)·백제국(白題國)·말국(末國)의 사신들이다. 그 방제는 활국의 앞쪽 행이 훼손되었고, 말국의 뒤쪽 끝부분도 훼손되었으며, 왜국은 단지 전반부만 남아 있고, 후반부는 탕창국(宕昌國)에 속하는데, 그 사신의 형상도 이미 사라지고 없다. 그 나머지는 대부분이 너무 오래되어 희미하다. 내용은 『양서(梁書)』·「제이전(諸夷傳)」과 서로 부합되는데, 어떤 것은 훨씬 더 상세하고 확실한 것도 있다. 제기(題記) 중에 원가(元嘉)·영명(永明)의 연호 앞에는 따로 송(宋)·제(齊)의 조대명을 덧붙였으나, 천감(天監)·대통(大通)의 연호에는 모두 조대명을 붙이지 않았다. 문장의 어투나, 또한 양나라 때의 일을 기록하고 있기 때문에, 이 그림의 저본(底本)은 양나라 때 그려진 것임을 알 수 있으며, 胤·玄·敬·弘 등의 글자가 빠져 있거나 쓰지 않은 것은, 북송의 여러 황제들의 이름을 피휘한 것으로, 송나라 때의 모사본임을 알 수 있다. 인물은 사실적이며, 각자 민족의 풍모를 갖추고 있는, 초기 인물화의 대표작으로, 장승요의 화풍을 이해하는 데 중요한 의의가 있다.

〈직공도(職貢圖)〉

(梁) 소역(蕭繹) (宋 모사본)

비단 바탕에 채색

25cm×198cm

중국 국가박물관 소장

그림 속에는 여러 나라 사신들의 입상(立像) 열두 명이 그려져 있는데, 모두 좌향(左向)의 옆모습이다. 몸 뒤에는 해서(楷書)로 쓴 방제(榜題)를 달아, 나라 이름 및 그 산천 지리·풍토와 인정(人情)·양(梁) 나라와의 관계·납공 물품 등을 설명하고 있다. 각국의 사신들은 오른쪽부터 왼쪽으로, 활국[滑國-주대의 비교적 작은 제후국으로, 지금의 하남성(河南省) 언사시(偃師市) 부근에 있었음]·파사국(波斯國-페르시아)·백제국(百濟國)·쿠차국[龜玆國]·왜국(倭

상(群像)으로, 구도가 정교하고 치밀하며, 형상이 풍만하고, 표정과 모습이 매우 아름답다. 조상은 이미 이전의 야윈 풍채에서 벗어났으며, 풍만한 겉모습 속에 형상이 인자하고 사람을 가엾이 여기는 고상한 기질을 부여하였다. 단순히 부처의 외양과 정신의 고결함을 표현하려고 추구한 것이 아니라, 부처의 중생에 대한 사랑을 체현해내는 것을 중시하여, 예술가의 표현 대상에 대한 서로 다른 이해와 서로 다른 심미 이상(理想)을 반영하고 있다. 예술가가 형상에서 이런 종류의 변혁을 시도한 것은, 현실 인물의 품격을 탐색하는 것과 서로 관계가 있었는데, 이로부터 예술가가 형상에 내재된 기질을 표현하고자 추구했던 뛰어난 창조를 볼 수 있다. 전해져오는 양대(梁代)의 일부 조상들은 구조와 형상의 묘사에서 모두 비슷한 풍격을 지니고 있

다. 예를 들어 만불사에서 출토된 양나라 중대통(中大通) 5년(533년)의 석가입불감(釋迦立佛龕)은 용모와 의복 및 장신구의 조각이 엄밀하며, 표정과 태도가 우아하고 아름다우며 생동감이 있다. 위에서 서술한 바와 같이 '장가양'의 기품을 그대로 체현해낸 것이다. 중대동(中大同) 3년(548년)의 관음입상감(觀音立像龕)에서, 관음은 보관(寶冠)을 썼고, 얼굴 모습은 풍만하며, 시종(侍從)의 얼굴과 턱은 둥글고 윤택하며, 표정과 자태가 각각 다르다. 이렇게 같은 시대의 조상에서 장가양의 구체적 정취를 찾아볼 수 있을 뿐만 아니라, 심미 경향의 변화와 그 영향도 찾아볼 수 있다. 또한 남북간 교류를 통해 이런 풍격은 북제(北齊)와 북주(北周)의 불교 조상에도 영향을 끼쳤다.

당나라 회창(會昌) 5년(845년)에 무종(武宗)은 천하의 사탑들을 파괴하여, 강남의 사묘(寺廟)는 대부분 철거되었는데, 건강(建康)과 강릉(江陵) 등지의 장승요가 벽에 그림을 그렸던 사묘들도 역시 예외가 아니어서, 당시의 호사가들은 그림이 그려진 벽을 뜯어내어 가져가 소장하였다. 『역대명화기』에서 기술하고 있는, 양경(兩京-장안과 낙양)과 외주(外州-수도가 아닌 지방의 주)의 사관(寺觀) 벽화들 가운데 장승요가 그린 부처·보살 및 신들을 보존하고 있던 사묘들로는, 장안의 정역사(淨域寺)·정수사(定水寺)·천궁사(天宮寺) 및 절서(浙西-절강성 서부에 해당)의 감로사(甘露寺) 등이 있었다.

장승요의 아들인 장선과(張善果)와 장유동(張儒童) 형제 역시 그림을 잘 그렸는데, 장선과[일명 장과(張果)라고도 함]는 어려서부터 그림 그리는 훈련을 받았으며, 후에는 장승요를 따라 불교 사찰의 그림을 그리는 작업에 참여하였는데, "때로 합작을 하면, 아버지보다 더 진짜처럼 그렸다.[時有合作, 亂眞于父.]" 그의 그림은 "점과 획을 빼어나게 표현하여, 아름다운 운치가 유달리 많았다.[標置點拂, 殊多佳致.]"[『역대명화기』가 이사진(李嗣眞)의 평(評)을 인용] 그의 동생인 유동에 대해서는

화사(畫史)에 비교적 간략하게 기술되어 있는데, 그의 주요 활동도 아버지를 따라 불교 사찰의 벽에 그림을 그리는 일에 참여하는 것이었다. 배효원(裴孝源)이 기록해놓은 당대 비부(秘府)의 소장품들 가운데, 장선과의 〈실달태자납비도(悉達太子納妃圖)〉·〈영가탑양(靈嘉塔樣)〉과 장유동의 〈능가회도(楞迦會圖)〉·〈보적승상도(寶積乘象圖)〉가 있다. 장 씨 형제가 그림을 그렸던 사원들로는, 선과가 그림을 그렸던 강릉(江陵)의 양(梁)나라 척기사(陟屺寺)·강녕(江寧)의 진(陳)나라 서하사(栖霞寺)·강도(江都)의 진나라 정락사(靜樂寺) 및 수(隋)나라 혜일사(惠日寺)가 있으며, 유동이 그림을 그렸던 강도의 진나라 흥성사(興聖寺)와 동안사(東安寺)가 있다.[『정관공사화사(貞觀公私畫史)』].

　북제와 북주는 모두 존립 시기가 짧았지만 남북의 교류가 나날이 밀접해지는 시기였고, 또 예술의 변혁과 발전 과정 중에서 영향을 받던 단계였다. 북제 시기에는 남북의 예술 교류에서 민간 예술의 왕래가 있었을 뿐 아니라, 또한 궁정에도 남쪽에서 온 화가들이 있었다. 예를 들면 『역대명화기』에는 이렇게 기록되어 있다. "소방(蕭放)은 자(字)가 희일(希逸)이고, 양나라 무제의 조카이며, 본조(本朝-당나라)에서 저작랑(著作郎)이 되었다. 제나라에 들어가 대조사림관(待詔詞林館)이 되었다. 그림을 잘 그렸기 때문에 궁내에서 화공들을 감독하였다. 황제는 예로부터 내려오는 아름다운 시와 현철(賢哲)들을 채택하여 그림을 그려 채워넣도록 명했는데, 황제는 이를 매우 좋아했다. 또 양휴지(楊休之)와 함께 『어람(御覽)』을 편찬했다.[蕭放, 字希逸, 梁武帝猶子也, 爲本朝著作郎. 入齊, 待詔詞林館. 善丹靑, 因于宮中監諸畫工. 帝令采古來麗詩及賢哲充畫圖, 帝甚善之. 與楊休之同撰御覽.]"

　또 서역에서 온 조중달(曹仲達)이 있었는데, 그는 불교 조각상 방면에서 당시에 이름을 떨쳤던 예술가이다. 장언원(張彦遠)은 이렇게 말하였다. "조중달은 본래 조국(曹國-지금의 우즈베키스탄에 해당) 사람

으로, 북제에서 최고의 화공으로 일컬어졌는데, 불상[梵像]을 잘 그렸으며, 관직이 조산대부(朝散大夫)에 이르렀다.[曹仲達, 本曹國人也, 北齊最稱工, 能畵梵像, 官至朝散大夫.]" 또 언종(彦悰)은 그에 대해 이렇게 말했다. "외국의 불상은 당시에 겨룰 자가 없었다.[外國梵像, 亡競于時.]"[『역대명화기』권8·「조중달전(曹仲達傳)」에서 인용] 그가 그린 불상은 분명한 특징을 지니고 있어, '조가양(曹家樣)'이라고 일컬어졌다.

송대(宋代)의 곽약허(郭若虛)는 『도화견문지(圖畵見聞志)』·「논조오체법(論曹吳體法)」에서 이렇게 말하고 있다. "오[吳-오도현(吳道玄) 즉 오도자를 가리킴]의 필치는 그 세(勢)가 둥글게 전환하고, 의복은 바람에 흩날리는 듯하다. 조(曹-조중달을 가리킴)의 필치는 그 모양이 조밀하여, 의복이 착 달라붙어 있다. 그래서 후배들이 이를 가리켜 '오대당풍(吳帶當風), 조의출수(曹衣出水)'라고 말한다.[吳之筆其勢圓轉, 而衣服飄擧. 曹之筆其體稠疊, 而衣服緊窄. 故後輩稱之曰, 吳帶當風, 曹衣出水.]" 그림으로 묘사하듯이 '조가양'의 특징을 명확하게 설명해주고 있다. 옷의 주름이 조밀하여, 마치 물에서 나온 듯한 서역(西域)의 양식은 일찍이 4세기에 실크로드를 따라 중국에 전파되었으며, 또 각 시기마다 지방·민족의 여러 요소들을 받아들여 개조하였지만, 여전히 중국에 영향을 끼치는 조각상의 양식은 이루지 못했다. 다만 조중달의 시대에 이르러 그가 중원 지역의 심미 요구에 적응하여, 자신의 풍격을 창조하기 시작하자 비로소 널리 퍼지게 되었으며, 더불어 '조의출수'라는 명성을 얻게 되었다.

조중달 이후로 남아서 전해오는 몇몇 '조의출수' 양식의 조각상들로부터도 이런 풍격을 볼 수 있으니, 높은 평가를 받는 것이 우연한 일은 아니다. 산동 청주(靑州)에서 대량으로 출토된 북제 시기의 조각상들은 '조가양'의 전형을 보여주고 있다. 천룡산(天龍山) 석굴 제17굴의 의좌미륵상(倚坐彌勒像)은 육계(肉髻)가 높고, 얼굴이 네모나며, 턱

오대당풍(吳帶當風): 오도현(吳道玄)이 그린 인물의 특징은, 의대(衣帶)가 바람에 날려 펄럭이는 것처럼 보인다는 것을 표현한 것으로, 서역풍(西域風)인 조중달의 '조의출수'에 대비시켜 일컫는 말이다.

조의출수(曹衣出水): 조중달이 그린 인물의 옷은 마치 물속에서 금방 나온 것처럼 몸에 착 달라붙어 있는 느낌이 든다는 것을 표현한 말이다.

의좌미륵상(倚坐彌勒像): 두 다리를 늘어뜨리고 의자나 대좌에 걸터앉은 자세를 한 미륵상.

이 풍만하다. 또 오른쪽 어깨를 드러내고 있는데, 가사는 아래로 늘어져 방좌(方座)에 가득하다. 얇은 법의는 몸에 달라붙었는데, 조밀한 옷 주름은 복식의 질감을 표현해줄 뿐만 아니라, 또한 신체의 기복 변화를 표현해주고 있다. 제14굴의 오른쪽 벽에 있는 협시보살(脇侍菩薩)의 옷도 역시 '조의출수' 풍격의 작품이다. 이러한 '조가양'의 영향을 받은 작품들은, 예술가들이 실제 사람의 형체미와 정신미에 대해 탐구했음을 반영해주고 있다.

조중달은 종교화가인 동시에 귀족들의 초상과 생활을 그린 화가였다. 당대(唐代)에 사원에 남아 있는 그의 벽화 이외에도, 또한 그의 〈노사도상(盧思道像)〉·〈곡률명월(斛律明月)〉·〈모용소종상(慕容紹宗像)〉 및 〈제무임헌대무기명마도(齊武臨軒對武騎名馬圖)〉·〈익렵도(弋獵圖)〉 등이 있다.[『역대명화기』 권8·「조중달전」에서 인용]

보편적인 영향력을 지녔던 '장가양(張家樣)'·'조가양(曹家樣)'과 같은 시대에, 또 다른 몇몇 중시할 만한 가치가 있는 예술 풍격들이 존재하고 있었는데, 그것들은 남북조 회화 예술의 풍부하고 다채로운 특색을 구성하였다. 북제의 양자화(楊子華)는 장승요와 거의 같은 시대의 화가인데, 만일 빼어난 몰골과 풍성한 틱·필적(筆迹)이 시원스런 장가양이 변혁된 소체(疏體)를 대표했다고 한다면, 양자화는 바로 육탐미의 화풍을 비교적 많이 계승하였고, 또 현실 표현에 중점을 두었던 또 하나의 창의성을 지닌 화가였다. 양자화는 전통을 계승했으며, 또 수·당의 미술에 비교적 큰 영향을 끼쳤다. 장언원은 초당(初唐)의 이염(二閻-閻立德과 閻立本 형제를 가리킴)이 장승요와 양자화 등을 모범으로 삼았다고 여겼다. 염립본 자신도 역시 다음과 같이 인정했다. "사람을 그리기 시작한 이래로, 어찌도 그리 오묘한지, 간결하고 쉬운 필치로 아름다움을 표현했는데, 많다고 줄일 수 없고, 적다

고 더할 수 없는 것은 오직 양자화뿐이다.[自像人已來, 曲盡其妙, 簡易標美, 多不可減, 少不可逾, 其惟子華乎.]"[『역대명화기』 · 「양자화전(楊子華傳)」에서 인용]

양자화는 북제의 무성제(武成帝)인 고담(高湛)이 재위했던 시기(561~565년)에 직각장군(直閣將軍)과 원외산기상시(員外散騎常侍)가 되었으며, 인물과 안마(鞍馬)를 특히 잘 그려 고담의 신임을 받았다. "궁중에 기거하도록 했으며, 세상사람들은 그를 '화성(畫聖)'으로 불렀는데, 황제의 명령이 있지 않으면 바깥 사람들과 함께 그림을 그릴 수 없었다.[使居禁中, 天下號爲畫聖, 非有詔不得與外人畫.]" 당나라 초기에 사람들은 그를 '북제(北齊)'에서 최고'라고 칭송하였다.[『후화품(後畫品)』] 양자화는 또 불화(佛畫)에도 매우 뛰어났는데, 배효원(裴孝源)의 『정관공사화사(貞觀公私畫史)』의 기록에 따르면, 그는 일찍이 업도(鄴都)의 북선사(北宣寺)와 장안(長安)의 영복사(永福寺)에서 벽화를 그린 적이 있었다고 한다. 그는 일생 동안 귀척(貴戚-황제의 친·인척) 인물들과 궁중생활을 많이 그렸으며, 〈곡률금상(斛律金像)〉·〈북제귀척유원도(北齊貴戚遊苑圖)〉·〈궁원인물병풍(宮苑人物屛風)〉·〈업중백희사맹도(鄴中百戲獅猛圖)〉를 그리기도 하였다. 그는 일찍이 번손(樊遜) 등의 교서(校書-책의 잘못된 부분을 바로잡는 일) 활동을 그리도록 명을 받고 〈북제교서도(北齊校書圖)〉를 그렸다.

북제를 건립한 초기에 고양(高洋)은 비록 정벌에 바빴지만 여전히 정사(政事)에 마음을 두고 있었다. 사방에 사신을 파견하여 풍속을 관찰하고 백성의 아픔을 물었다. 또 지방 관리들을 엄히 다스리고, 청렴하고 공평하도록 독려했으며, 이로운 일을 일으키고 해로운 일을 제거하였고, 농사와 양잠을 널리 장려하였다. 통치 계층의 '부경(浮競-아첨하여 사적인 이익을 다투어 구함)'이나 만연한 '특이한 것이 낫다고 여기는[勝異]' 풍습에 대해서도 개혁의 의견을 제시하였다. 그는

고양(高洋) : 529~559년. 남북조 시대의 북제(北齊)를 세운 초대 황제로, 묘호는 현조(顯祖)·고조(高祖)이며, 시호는 문선제(文宣帝)이다.

당시 이렇게 비평했다. "결혼·장례의 비용과 수레·의복·음식의 화려함으로 해마다 고갈되는 재물이 날로 많아지고 있다. 또 노복(奴僕)이 금옥(金玉)을 지니고, 비첩(婢妾)이 비단옷을 입는다. 처음에 시작되어 나올 때는 기이하게 여기지만, 나중에 지나고 나면 얽매이게 된다.[婚姻喪葬之費, 車服飲食之華, 動竭歲貲以營日富. 又奴僕帶金玉, 婢妾衣羅綺, 始以刱出爲奇, 後以過前爲麗.]" 그러면서 이렇게 요구했다. "과거의 폐단을 털어버릴 것을 생각하며, 소박함과 순박함으로 돌아가자.[思蠲往弊, 反樸還淳.]"[『북제서(北齊書)』·「문선제기(文宣帝紀)」의 제나라 천보(天保) 원년(550년) 6월 신사년(辛巳年) '정풍속조(正風俗詔)'에서 인용.]

또 군국(郡國-지방과 제후국)에 조서를 내려 횡서(黌序-학교)를 세우도록 하여, 유능한 인재를 널리 끌어 모으고, 유풍(儒風)을 돈독히 하였다. 채옹(蔡邕)의 석경(石經) 52개를 학관(學館)에 옮겨놓고 순서에 따라 세웠다. 북제 천보(天保) 7년(556년)에는 또 많은 책들을 교정하도록 조령(詔令)을 내리니, 번손(樊遜)과 수재(秀才)인 고간화(高幹和) 등 11명은 같이 상서(尙書-오늘날의 장관급 벼슬)에 의해 소집되어 함께 개정하였다. 당시 비부(秘府)에 소장되어 있는 서적들은 오류가 매우 많았기 때문에, 형자재(邢子才)·위수(魏收)·신술(辛術)·목자용(穆子容)·사마자서(司馬子瑞)·이업흥(李業興) 등의 장서가(藏書家)들로부터 책을 빌려 참고하여 교정하였는데, 모두 별본(別本-異本) 3천여 권을 구하니, 오경제사(五經諸史)는 빠진 것이 거의 없었다. 그 중에서 신술은 어려서 문사(文史)를 좋아했으며, 늦게 다시 수학하였는데, 회남경략사(淮南經略使)로 재임하는 동안 전적(典籍)들을 많이 수집하여, 대부분 송·제·양나라 때의 훌륭한 책들을 만여 권이나 그러모았다. 또한 고개지와 육탐미 등 화가들의 명화와 이왕(二王) 이하의 법서(法書) 등이 적지 않았다. 이렇게 많은 책들을 교정함으로써 사실상 남북의 훌륭한 책들을 모은 것이다. 〈북제교서도(北齊校書圖)〉는 바로

채옹(蔡邕) : 133~192년. 서한(西漢) 때의 문학가이자 서예가.

석경(石經) : 각종 경서(經書)들을 통일하여, 모두 표준으로 삼도록 돌에 새겨 비석처럼 세워놓은 것을 가리킨다.

이왕(二王) : 중국 진나라의 서성(書聖)으로 불리는 왕희지(王羲之)와 그의 일곱째아들 왕헌지(王獻之)를 함께 이르는 말.

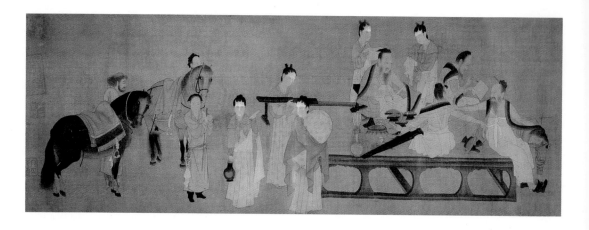

이런 중대한 역사적 사건을 사실적으로 기록한 것이다.

〈북제교서도〉는 송대의 모사본이 현존하고 있다. 화면에는 평상 위에 앉아 있는 문사(文士) 네 사람을 그렸는데, 한 사람은 왼쪽 팔을 걷어 올린 채 오른손으로 붓을 잡고 빠르게 글을 쓰고 있고, 한 사람은 붓을 쥔 채 구상을 하고 있는 것 같다. 한 사람은 시종으로 하여금 신발을 신기게 하여 평상에서 내려오려 한다. 또 한 사람은 거문고를 내놓고 몸을 돌려 만류한다. 평상의 뒤쪽에는 여자 시종 두 사람이 있고, 평상의 옆쪽에는 여자 시종 세 사람이 책상·술병[壺]·비파를 들고서 시립(侍立)해 있다. 그 뒤쪽에 채찍을 든 동수(童竪―남의 집에서 심부름이나 잡일을 하는 아이) 하나와 여자 시종 둘이 서 있다[한 사람은 서역(西域) 사람의 모습이다].(원래는 따로 평상 하나를 맞대어 일곱 사람이 앉아 있었는데, 지금 이 모사본에는 없다.) 권두(卷頭―두루마리의 첫머리)에 나이가 어린 문사(文士)가 등을 돌리고 서서 경서(經書)를 열독(閱讀)하고 있고, 또 다른 문사 한 명이 의자 위에 앉아 붓을 잡고 글을 쓰고 있다. 시자(侍子) 두 사람이 종이와 벼루를 받쳐 들고 있으며, 한 사람은 서적을 들고 있고, 몸 뒤쪽으로 여자 시종 두 사람이 있다. 전체 그림은 원래 '사대부(士大夫)는 열두 명이고 집사자(執事者)는 열세 명'이었다. 사람의 수는 번손(樊遜)이 수재(秀才) 열한 명과 함

〈북제교서도(北齊校書圖)〉
(北齊) 양자화(楊子華) (宋 모사본)
비단 바탕에 채색
미국 보스턴미술관 소장

이 그림은 북제 천보(天保) 7년(556년)에 문선제(文宣帝) 고양(高洋)이 번손(樊遜) 등에게 명하여, 오경(五經)과 제반 역사의 전례(典例)와 고사(故事)를 교정하도록 한 것을 표현한 것이다. 그림에는 세 조(組)의 인물들을 그렸다. 오른쪽에 있는 한 조에는 한 요원(要員)이 호상(胡床―걸상처럼 된 간단한 접의자) 위에 앉아 있고, 수행원이 종이로 된 두루마리 위에 붓을 들고 재빨리 적고 있다. 주위에는 또 수행원 세 명과 여자 시종 두 명이 있다. 가운데에 있는 한 조는 사대부 네 명이 평상 위에 앉아 있는 모습인데, 두루마리를 펼치거나 붓을 쥐었거나 자리를 떠나려 하며, 표정이 생동감 있다. 막 자리를 떠나려는 사람에게 한 어린아이가 신 신는 것을 도와주고 있고, 과일이 담긴 쟁반을 건드려 엎었는데, 세부적인 장면의 묘사가 대단히 정교하고 아름답다. 평상 위에 여러 가지의 다리가 둥근 벼루·술잔·과일이 담긴 쟁반·금구(琴具)·투호(投壺)가 진열되어 있다. 평상 옆에는 여자 시종 다섯 명

께 책을 교정했다는 내용과, 인원 및 활동이 모두 서로 부합된다. 권말(卷末-두루마리의 끝부분)의 노비는 말을 끌고 있고, 동수는 채찍을 쥐고 있는데, 모두 한적하고 조용히 시립해 있다. 책상을 받쳐 들거나 술병을 들거나 비파를 안고 있는 여자 시종들은 모두 그 자리에 모인 문인들의 종들로서, 책을 교정하는 문인들과 서로 호응하고 있다.

모사본이 비록 채색이나 운필에서 송대의 영향을 받기는 했지만, 인물의 모습이나 복식(服飾) 제도는 현재 발견된 북제(北齊)의 묘실 벽화와 매우 일치한다. 이러한 측면에서 볼 때, 실제 원화(原畫)는 북제의 양자화가 그린 〈북제교서도〉와 관련계가 있다는 것을 증명해준다. 양자화는 역사적으로 이처럼 중대한 사건을 그려냄으로써, 매우 풍부한 표현력으로 북제의 전성기 문인들의 정신적인 면모를 묘사해냈는데, 이는 한 폭의 매우 성공적인 작품이다.

근래에 출토된 북제 누예(婁叡)의 묘 벽화는 양자화의 화풍을 이해하는 데 중요한 의의를 지닌다. 누예 묘의 묘실(墓室)과 묘도(墓道)에는 다 벽화가 있는데, 그림 속의 인물들은 모두 활집[弓韜]과 전대(箭袋-화살통)를 착용하고 있으며, 시위를 풀어놓은 활을 들고 있다. 화가는 생동감 있게 당시 인물들의 모습을 그리고 있어, 자태가 생동감 있고 표정이 각각 다르다. 인물의 향배(向背)가 호응하고 있고, 말 몇 마리가 서성대거나 높이 뛰어오르고 있어, 대칭되고 정돈된 가운데 변화가 풍부하다. 이 벽화는 양자화와 같은 시기의 작품으로, 인물과 안마(鞍馬)의 형상이 〈북제교서도〉와 공통적인 시대 풍모를 지니고 있다. 인물의 얼굴이 길고 이마가 둥글며 턱이 통통하다. 복식은 사실적이며, 간결하고 소략하지만 제격이다. 말 몇 마리는 머리를 돌리거나 높이 뛰어오르거나 목덜미를 늘어뜨리거나 울부짖고 있는데, 생기가 넘쳐흐르고 변화가 다양하다. 이러한 대추색·회황(灰黃)색의 준마 그림들로부터, 『역대명화기』에서 그것에 대해 말했던 다음

이 둘러서서 책을 펼치고 있거나, 책상을 안고 있거나, 옷 보따리를 끌어안고 있거나, 술병을 들고 있는데, 위를 보고, 아래를 보고, 돌아보고, 옆쪽 가장자리를 쳐다보고, 주변을 돌아보는 모습이 생동감 있다. 왼쪽에 그려진 한 조는 해관(奚官-말 기르는 일을 맡은 관직명) 세 명과 말 두 필로 이루어져 있다.

인물의 조형은 얼굴 모습이 약간 길쭉하고, 필치가 가늘면서도 굳세며, 간결하고 쉬운 채색이 빼어나게 아름답다. 비록 송나라 사람의 영향이 약간 담겨 있기는 하지만, 북제 누예(婁叡) 묘의 벽화 풍격과 서로 가까운 것으로 보아, 원화(原畫)는 당연히 북제 때 그렸을 것이다.

의 말을 비로소 이해할 수 있다. "벽에 말을 그린 적이 있는데, 밤이면 발길질을 하고 물어뜯으면서 길게 우는 소리가 들리는 것이, 마치 물과 풀을 찾는 듯하다. 비단에 용을 그렸는데, 두루마리를 펼치면 운기가 용을 가득 에워싸며 모여든다.[嘗畫馬于壁, 夜聽蹄囓長鳴, 如索水草. 圖龍于素, 舒卷則雲氣縈集.]" 과장된 묘사로, 양자화가 그린 말이 생동감 있어 사람들을 감동시킨 사실성의 수준을, 그림을 보듯이 생생하게 찬미한 것이다. 〈북제교서도〉와 벽화들(기타 보잘것없는 북제의 벽화들을 포함하여)을 비교해보면, 양자화의 화풍이 당시에 일종의 대표적인 풍격이었음을 알 수 있다. 그의 성취는 풍부한 작품 내용면에서 실현되었을 뿐만 아니라, 또한 형상을 묘사하는 고도의 표현 기교면에서도 실현되었다.

양자화와 조중달은 모두 북제의 궁정화가였지만, 장안으로 가서 북주(北周)와 수나라 도성의 사관(寺觀)에 그림을 그릴 수 있었는데, 이는 북제가 망한 후에 또 일찍이 북주와 수나라 황실의 부름을 받아 장안에 간 적이 있었다는 것을 말해준다. 두 사람은 모두 세속 회화와 종교 조상(造像) 방면에 영향을 끼쳤던 인물들이다. 조중달은 서역에서 왔기 때문에 작품의 풍모가 대다수의 화가들과는 달랐는데, 비록 재능과 기예가 뛰어났지만 그 영향이 이후에 서서히 나타났으며, 이로 인해 '조의출수' 양식의 조상은 수나라 이후에 더욱 많이 보급되었다.

양자화는 전통을 계승하여 창조했던 화가이며, 또한 중국 본토의 훌륭한 장인들과 서로 같은 전승(傳承) 관계에 있었고, 창작면에서 원래 당시의 장인들과 매우 복잡하고 긴밀한 관계를 맺고 있었다. 그의 작품은 당시 사람들이 받아들이고 모방하기에 훨씬 쉬웠기 때문에, 당시에 곧 대표적인 시대 풍격을 형성하였다. 이러한 풍격이 전통 요소를 이루고 또 새로운 창조 과정에서 융합되던 바로 그때, 재빠르게

또한 그와는 풍격이 다른 초당(初唐)의 이염(二閻-염립덕과 염립본 형제)이 출현하게 된다.

| 제3절 |

전자건(展子虔)과 이사훈(李思訓) · 염립본(閻立本)과 위지을승(尉遲乙僧)

전자건과 동백인(董伯仁)은 수대에 함께 유명했던 인물고실(人物故實) 화가이다. 동백인은 여남[汝南 : 지금의 하남 남양(南陽)] 사람으로, 수나라가 들어선 후에 관직은 광록대부(光祿大夫) · 전중장군(殿中將軍)에 이르렀다. 회화는 "화법을 다양하게 섭렵하였는데, 특히 배치가 뛰어났다.[綜涉多端, 尤精位置.]"[언종(彦悰)의 『후화록(後畫錄)』] 전자건은 "북제 · 북주 · 수나라를 거쳤으며, 수나라에서 조산대부(朝散大夫) · 장내도독(帳內都督)이 되었다.[歷北齊 · 周 · 隋, 在隋爲朝散大夫 · 帳內都督]" 원나라의 탕후(湯垕)가 전자건의 〈고실인물(故實人物)〉 · 〈춘산인마(春山人馬)〉 · 〈북제후주행진양궁(北齊後主幸晉陽宮)〉 등의 그림을 본 적이 있었는데, 이렇게 인정했다. "인물의 얼굴 부분의 표정이 마치 살아 있는 듯하고, 표정과 자세를 충분히 갖추었으니, 당나라 회화의 종조라 할 만하다.[人物面部神采如生, 意態具足, 可爲唐畫之祖.]" 아울러 그의 "인물 묘사법은 매우 섬세하고, 또한 색채로 훈염(暈染)을 시작하였다.[人物描法甚細, 隨以色暈開.]"[탕후(湯垕)의 『화감(畫鑑)』] 이러한 전자건의 화법 특징을 언급한 평론 문장들과 북제의 벽화 · 수나라의 석각선화(石刻線畫) 등 문물들로부터, 전자건의 인물화 풍격과 그것이 도달했던 수준을 미루어 짐작할 수 있다.

전자건과 동백인은 또 불교 사원의 벽화를 그리는 일에 종사하였다. 화사(畫史)의 기록에 따르면, 전자건은 일찍이 상도(上都-장안을

가리킴)의 정수사(定水寺)·해각사(海覺寺)·광명사[光明寺 : 대운사(大雲寺)], 동도(東都-낙양을 가리킴)의 용흥사(龍興寺)·천녀사(天女寺)에 벽화를 그린 적이 있다. 전자건은 또 〈법화변(法華變)〉을 그렸다. 그의 이런 작품들은 이전 시대를 기초로 하여 더욱 새롭게 창조된 것들이다. 작품은 비록 남아 있지 않지만 돈황 막고굴(莫高窟)의 수대 벽화들 가운데 이러한 경변(經變)의 실제 사례가 남아 있다. 막고굴 제420굴은 복두형(覆斗形) 천장으로 된 수대의 굴인데, 굴의 천장에 사방으로 펼쳐진 〈법화변〉은 수대의 것들 중 규모가 가장 크고 내용이 가장 풍부한 경변이다. 북쪽에 서품(序品)을 그렸고, 남쪽에 비유품(譬喻品)을 그렸으며, 동쪽에는 관음보문품(觀音普門品)을 그렸고, 서쪽에는 방편품(方便品)을 그렸다. 동쪽에 그린 〈관세음보살보문품〉 중에 관음이 세상 사람들을 구제하는 생동감 있는 장면이 적지 않은데, 화물을 가득 실은 낙타와 대상(隊商)이 있고, 길을 막고 재물을 약탈하는 도적의 무리가 있으며, 바람을 만나 뒤집힐 위험에 처한 선박들이 있고, 풍랑 속에 표류하여 어려움에 처한 사람들……이 있다. 이는 당시 사회생활 가운데 서로 다른 현실적 장면들을 생동감 있게 그린 것이다.

경변(經變) : 경전의 내용을 알기 쉽게 그림으로 그린 것.

　돈황에 남아 있는 수나라 때의 벽화들을 통해 전자건이 그린 〈법화변〉의 예술 풍모를 어렵지 않게 볼 수 있다. 장언종은 그의 그림에 대해 이렇게 평했다. "사물을 접하여 정을 쏟으면, 절묘함을 갖추었다.[觸物留情, 備該絕妙.]" 이러한 벽화 속에서도 구체적인 인상을 얻을 수 있다.

　전자건은 산수를 배경으로 삼아 인물고실을 표현하는 데 능통했는데, 장언종은 그에 대해 이렇게 말했다. "특히 누각(樓閣)과 인마(人馬)를 잘 그렸으며, 또한 멀고 가까운 산천을 그리는 데 뛰어나서, 지척(咫尺)이 천 리(里) 같다.[尤善樓閣·人馬, 亦長遠近山川, 咫尺千里.]"「후

화록』] 그가 그린 것으로 전해지는 〈유춘도(遊春圖)〉는 이 방면에서 그가 이룬 성과를 이해하는 데 참고로 삼을 만하다. 〈유춘도〉는 청록 구륵전채법(鉤勒塡彩法)으로 산천·인물을 그렸고, 수목은 직접 분말[粉]을 이용하여 점경(點景)하거나 칠하였다. 산비탈이나 강기슭에는 준법(皴法)이 나타나지 않는다. 산의 돌이나 수목은 모두 아직 대상의 특성을 강조하는 고정된 표현 기법이 형성되지 않았는데, 다만 소박하면서도 진실하게 자연 경치를 묘사하려는 노력은 산수화가 이미 성숙해가고 있었음을 분명하게 보여주고 있다. 겹쳐지는 구릉과 평원(平遠)의 강물은 확실히 "멀고 가까운 산천은, 지척도 천 리 같다"라는 효과를 지니고 있다. 산천에서 풍류를 즐기는 선비들 역시 "빠르게 달리면서 창으로 사냥하며, 각자 분주히 뛰어다니는 모습을 하고 있거나[馳騁戈獵, 各有奔飛之狀]", 편안하고 한가롭게 즐거워하는 정취를 뚜렷이 드러내고 있다. 화면에 아름다운 봄날의 분위기를 나타내어, 화가는 "그림을 뛰어넘어 정취가 있는[畫外有情]" 창작의 추구를 체현하였다. 이는 화가가 자연 경관을 관찰하고 인식하는 능력이 향상되었으며, 또한 이러한 인식을 표현하는 기교 역시 크게 발전하였음을 반영하고 있다.

돈황의 수대 벽화에서도 이러한 산천과 수목의 형상들을 볼 수 있는데, 이러한 그림들에서 전자건 시기의 산수화가 분명히 이전의 수준을 크게 뛰어넘고 있음을 어렵지 않게 찾아볼 수 있다. 남북조 시기에 배경으로서 그려진 산수(山水), 즉 이른바 "뭇 산봉우리의 형세는 마치 나전으로 장식된 무소뿔 빗과 같았고, 어떤 경우에는 물에 배가 뜰 것 같지 않았으며, 어떤 경우에는 사람을 산보다 크게 그렸다. 대체로 모두 나무와 바위를 더하여 그 화면 바탕에 서로 어우러지게 그렸는데, 줄지어 늘어서 있는 나무들의 모습은 마치 사람이 팔을 뻗고 손가락을 펼친 것 같았던[群峰之勢, 若鈿飾犀櫛, 或水不容泛,

구륵전채법(鉤勒塡彩法) : 형태의 윤곽을 선으로 먼저 그리고, 그 안을 색으로 칠하여 나타내는 화법.

준법(皴法) : 산·암석·폭포·나무 등의 입체감을 표현하기 위해 주름을 그리는 동양화의 화법.

평원(平遠) : 중국 산수화의 한 기법으로, 가까이에 있는 높은 산에서 먼 산을 내려다보는 시각으로 먼 풍경을 표현하는 방법을 말한다.

或人大于山, 率皆附以樹石, 映帶其地, 列植之狀, 則若伸臂布指]"[『역대명화기』·「논화산수수석(論畫山水樹石)」] 면모에 비해 크게 달라졌다. 서로 다른 각종 물상들의 형태 및 그 상호간의 관계, 그리고 전후 층차(層次)와 입체감이 화면 위에서 비교적 잘 처리될 수 있었다.

회화 저록(著錄)들 속에는 〈유춘도〉와 비슷한 수대의 회화 수량은 상당히 많다. 예를 들면, 전자건의 〈장안거마인물도(長安車馬人物圖)〉·〈잡궁원남교백화(雜宮苑南郊白畫)〉·〈북제후주행진양궁도(北齊後主幸晉陽宮圖)〉, 정법사(鄭法士)의 〈낙중인물거마(洛中人物車馬)〉·〈유춘원도(遊春苑圖)〉, 동백인(董伯仁)의 〈홍농전가도(弘農田家圖)〉, 양계단(楊契丹)의 〈행낙양도(幸洛陽圖)〉·〈귀척유연도(貴戚遊宴圖)〉 및 기타 많은 〈전렵도(畋獵圖)〉 등이 있다. 이러한 작품들의 어떤 것은 아마도 고사 내용에 포함된 산천경물(山川景物)일 것이고, 어떤 것은 바로 남북조 시대의 귀족 생활을 주제로 삼은 풍경화일 것이다. 〈유춘도〉의 기술적 성취와 풍격의 특징은 초기 산수화의 면모를 대표하며, 더불어서 또한 이후의 산수화에도 깊은 영향을 미쳤다.

남북조 시기 산수화의 예술적 성취를 직접 계승 발전시키고, 또한 특색 있는 청록산수(青綠山水) 일파를 형성한 것은 이사훈(李思訓) 부자이다. 이사훈은 자(字)가 건(建)이며, 당 왕조의 종실(宗室)로, 영휘(永徽) 2년(651년)에 출생하였다. 고종(高宗) 때[대략 함형(咸亨) 연간으로, 약 670~674년] "여러 직책을 거친 뒤 강도령(江都令) 소속이 되었다.[累轉江都令屬.]" 무측천(武則天) 때에는 관직을 버리고 달아나 잠적했다. 중종(中宗) 신룡(神龍) 원년(705년)에 종정경(宗正卿)을 맡았으며, 농서군공(隴西郡公)에 봉해졌는데, 실봉(實封)이 200호였다. 이후에 또 익주장사(益州長史)를 맡은 적이 있다. 개원(開元) 원년에 좌우림대장군(左羽林大將軍)이 되었으며, 개원 6년(718년)에 향년 66세로 세상을 떠나자, 진주도독(秦州都督)으로 추증되었다[이사훈의 생몰연대에 관해서는

실봉(實封): 식읍(食邑) 제도의 하나로, 당대(唐代)의 봉호(封戶)는 실제로 조(租)를 바치는 봉호와 조를 바치지 않는 봉호가 구분되어 있었는데, 전자를 실봉이라 한다.

『당서(唐書)』·「본전(本傳)」 및 묘비를 보라].

이사훈의 예술 풍격과 성취에 관해서는, 문헌에 기록되어 있는 몇 몇 단편적인 논술들과 전해오는 작품들을 서로 검증함으로써 비교적 구체적으로 이해할 수 있다. 『구당서(舊唐書)』에는 이렇게 기술되어 있다. "(이)사훈은 그림을 특히 잘 그렸는데, 지금까지 그림 그리는 일을 하는 이들은 이장군(李將軍)의 산수를 추앙한다.[思訓尤善丹靑, 迄今繪事者推李將軍山水.]" 『역대명화기』에서는 그에 대해 이렇게 말하고 있다. "일찍이 기예로 당시에 칭송을 받았으며, 가문의 다섯 사람이 모두 그림을 잘 그렸는데, 세간에서는 모두 이들을 중시하였으며, 서화는 한 시기의 뛰어난 작품으로 일컬어졌다.[早以藝稱于當時, 一家五人并善丹靑, 世咸重之, 書畫稱一時之妙.]" 그의 산수화가 특별히 추앙받아, "나라에서 산수(山水)가 제일[國朝山水第一]"이라고 여겨졌던 것은 독특한 풍격을 지녔기 때문인데, 비교적 사실적으로 대상의 표정과 자태를 포착하고, 치밀한 묘사를 통해 사람을 감동시키는 의경(意境)을 구사하려 하였는데, 이 역시 『당조명화록(唐朝名畫錄)』과 『역대명화기』에서 다음과 같이 말하고 있는 대로이다. 즉 "이사훈의 품격은 고상하고 뛰어나며, 산수는 절묘하고, 조수(鳥獸)·초목(草木)은 그 자태를 다 궁구하였다.[思訓格品高奇, 山水絶妙, 鳥獸草木, 皆窮其態.]" 또 "그가 그린 산수(山水)와 수석(樹石)은, 필치가 굳세고 힘차서, 여울과 구름과 노을은 높고 아득하며, 때로는 신선의 모습이 보이며, 몽롱한 바위산은 그윽하다.[其畫山水樹石, 筆格遒勁, 湍瀨雲霞縹緲, 時睹神仙之事, 窅然巖嶺之幽.]"

그의 "몽롱한 바위산이 그윽한[窅然巖嶺之幽]" 산수의 정취를 이해하는 것은, 또한 당대(唐代)의 시인 모융(牟融)이 지은 〈제이사훈산수(題李思訓山水)〉라는 시에서도 알 수 있다.

모융(牟融) : 당대의 시인으로, 한(漢)나라 장제(章帝) 때의 학자이자 관료인 모융(牟融)과 이름은 같으나 다른 사람이다.

"卜築藏修地自偏, 尊前詩酒集群賢.

　半巖松暝時藏鶴, 一枕秋聲夜聽泉.

　風水謾勞酬逸興, 漁樵隨處度流年.

　南州人物依然在, 山水幽居勝輞川."

[빼어남 간직한 곳을 골라 집을 지으니 절로 외진데,

술동이 앞에서 시 짓고 술 마시느라 여러 현인들 모였네.

바위 한쪽의 소나무에 어둠이 내릴 때 학이 깃들고,

가을바람 베개 삼아 누우니 밤새 샘물소리 들리네.

바람과 물소리에 노곤함을 잊고 한가한 흥취 주고받으며,

어부와 나무꾼 이르는 곳마다 흐르는 세월 헤아리네.

남주(南州-남쪽 지방)의 인물 여전히 그대로 있으니,

산수 속에 은거하는 것이 망천(輞川)보다 낫구나.]

비록 시인의 느낌에 어느 정도 주관적인 요소가 있을 수는 있지만, 시인으로 하여금 경치를 접하고 정취가 솟아날 수 있도록 한 것은, 역시 작품에 나타나 있는 소나무 고개[松嶺]·맑은 샘·어부와 나무꾼·유거(幽居)가 구성하고 있는 심원한 산천경물(山川景物) 및 화가가 표현한 산천경개에 담겨 있는 감흥이다. 이 때문에 이사훈의 산수화에 대해 이러한 전설이 있다. "명황(明皇)은 사훈을 불러 대동전(大同殿) 벽과 칸막이[掩障]에 그림을 그리도록 하였는데, 훗날 사훈에게 말하기를, '경(卿)이 칸막이에 그린 그림에서 밤이면 물소리가 들리니, 신과 같은 훌륭한 솜씨로다'라고 말했다.[明皇召思訓畫大同殿壁兼掩障, 異日因對語思訓云, '卿所畫掩障夜聞水聲, 通神之佳手也.']" 당연히 그림의 물에서 진짜 물소리가 난 것이 아니라, 작가가 이미 "조수와 초목은 그 자태를 다 궁구(窮究)했다"라고 했던 예술적 기교를 통해, 사람을 감동시킬 수 있었고, 관중(觀衆)도 상응하여 연상하게 하는 효과

를 불러 일으킬 수 있었다는 것을 설명해주는 것이다.

이사훈의 아들 소도(昭道)는 아버지의 업을 계승하여 함께 산수화에서 이름을 떨쳤다. 그는 일찍이 태원부(太原府-오늘날의 산서성 일대) 창조(倉曹)의 직집현원(直集賢院)을 역임하였다. 그의 관직이 비록 태자중사(太子中舍)까지밖에 이르지 못했지만, 회화에서 그의 아버지와 마찬가지로 업적을 이루었기 때문에 당시 이렇게 불렸다. "세상에서 산수를 말하는 자들은 대이장군(大李將軍)·소이장군(小李將軍)이라 부른다.[世上言山水者, 稱大李將軍·小李將軍]" 산수누각(山水樓閣)을 그리는 데에서 채색과 붓놀림은 아버지의 화법을 약간 변화시켜 더욱 정교하고 세밀해졌다. 장언원은 그를 이렇게 칭송했다. "아버지의 필세를 변화시켰는데, 그 절묘함 또한 아버지를 능가했다.[變父之勢, 妙又過之.]"

이소도의 작품을 통해 당대에 이르러 청록산수(青綠山水)가 한층 발전했음을 볼 수 있다. 그가 그린 〈명황행촉도(明皇幸蜀圖)〉의 전본(傳本-전해오는 판본)은 매우 많은데, 대북(臺北) 고궁박물원에 소장되어 있는 〈명황행촉도〉와 〈춘산행려도(春山行旅圖)〉는 모두 원작에 가까운 모사본들이다. 하나는 입축(立軸-아래위로 긴 족자 그림)이고, 하나는 횡폭(橫幅-횡으로 마는 두루마리)이다. 두 그림의 구도는 기본적으로 같지만, 몇몇 부분은 각각 공교함과 졸렬함이 있다. 〈명황행촉도〉의 그림 속에는 앞뒤로 높은 산과 높은 재를 넘는 여행 행렬이 있는데, 그것은 끊임없이 길게 이어져 있어, 명성과 위세가 드높은 제왕 행차의 수행원들임을 나타내준다. 화면의 가운뎃부분에는 점심을 먹은 후 휴식을 취하고 있는 말을 탄 수행원들이 있는데, 서로 다른 표정과 자세를 통해 머나먼 여정의 고달픔을 표현하였다. 그 옆에는 바로 어쩔 수 없이 여정에 오르는 당나라 명황과 그의 시신(侍臣) 및 비빈(妃嬪)들이 있다. 이 속에는 바로 소동파(蘇東坡)가 기술한 것

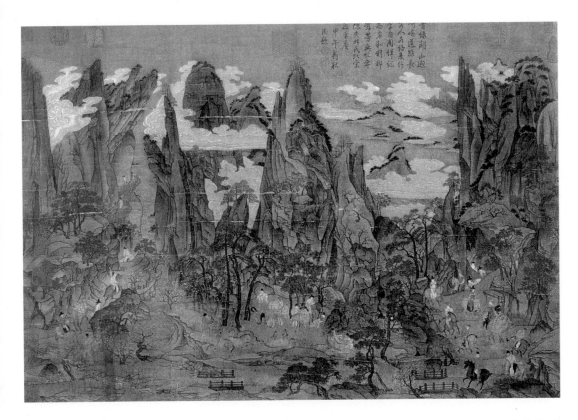

《명황행촉도(明皇幸蜀圖)》

(唐) 이소도(李昭道)

처럼, "가릉(嘉陵)의 산천에, 황제는 적표(赤驃-털이 붉은 말)에 올라 삼종[三鬃-당대(唐代)에 임금이 타는 말에 다는 장식]을 세우고, 제왕(諸王) 및 빈(嬪)들이 탄 십여 마리의 말들과 함께 비선령(飛仙嶺) 아래 나타났다. 처음으로 평지를 보자, 말들이 마치 모두 놀란 듯하고, 황제가 탄 말은 작은 다리를 보고 배회하면서 앞으로 나아가려 하지 않는 모습[嘉陵山川, 帝乘赤驃起三鬃, 與諸王及嬪御十數騎, 出飛仙嶺下. 初見平陸, 馬皆若驚, 而帝馬見小橋, 作徘徊不進狀]"으로, 여행하는 행렬을 표현했는데, 멀기도 하고 가깝기도 하고, 가기도 하고 멈추기도 하면서, 주된 것과 부차적인 것의 차별 속에서 중심이 되는 부분을 두드러지게 하였다.

이처럼 한계가 주어진 정지된 화면에 줄거리가 있는 고사(故事) 성격의 제재를 생동감 있게 표현했다. 특히 "황제가 탄 말이 작은 다리

를 보자 배회하며 나아가지 않으려는 모습"의 이 하나의 세부 묘사
는, 보는 이들로 하여금 그림 속의 중심 인물인 당나라 명황(明皇)의
복잡한 내면의 세계를 연상케 한다. 이 한 작품의 예술 표현 방면에
서의 성취는, 줄거리가 있는 내용을 갖춘 산수화가 이 시기에 어느
수준에 도달했었는지를 설명해 줄 수 있다.

전자건(展子虔)부터 이사훈 부자에 이르기까지, 청록산수화의 발
전 과정을 살펴볼 수 있다. 산수화의 정취에 대한 추구는, 이미 이론
적인 논술을 넘어서 실천적인 초보 단계에까지 완성되었는데, 이는
하나의 중대한 발전이었다. 비록 이 시기의 산수화에는 아직 인물고
사화로부터 분리되어 나온 흔적이 여전히 남아 있지만, 몇몇 작품들
은 또한 어느 정도 도석(道釋)이나 역사 고사의 내용을 지니고 있으
며, 표현 기교면에서도 대부분 이전 시대 사람들의 세밀하고 섬세한
것 일체를 계승하였다. 단지 착안점은 이미 분명히 고사 내용이 아니
며, 더욱 더 산수의 수려함과 봄날의 맑고 아름다움을 표현하는 데
심혈을 기울였다. 당대 전성기의 청록산수는 화면의 구도 배치, 이어
지는 산봉우리들의 전절(轉折)과 중첩, 숲·안장을 얹은 말[鞍馬]·누
대(樓臺)의 삽입과 장식을 통하여, 이처럼 수려하고 높고 험한 산천
경치를 생동감 있고 사실적으로 묘사해냈다. 돈황(敦煌) 벽화의 관산
행려(關山行旅)와 같은 종류의 그림에서도 역시 이렇게 맑고 아름다
워 사람을 감동시키는 경치를 체험할 수 있다.

오도자(吳道子)의 산수화는 같은 시기의 또 다른 한 종류의 풍격
을 대표한다. 주경현(朱景玄)은 『당조명화록(唐朝名畫錄)』에서 이사훈
과 오도자가 함께 그린 대동전(大同殿)의 산수화에 대해 언급하고 있
는데, 이사훈은 수개월 동안 공을 들였지만, 오도자는 가릉강(嘉陵
江)의 산수를 하루 만에 완성했다고 한다. 문헌에서는 오도자의 이처
럼 호방한 풍격을 다음과 같이 묘사하고 있다.

촉도(蜀道) : 중원에서 사천성으로 통하는 매우 험준한 길

"오도현이라는 자는, 천부적으로 힘차고 호방한데다, 어려서부터 영특하고 생각이 깊었으며, 종종 불사(佛寺)에 벽화를 그렸는데, 괴석과 부서져 흐르는 여울을 펼쳐놓아, 마치 만지거나 떠서 마실 수 있을 듯했다. 또 촉도(蜀道)에서 산수를 모사하여 그렸으니, 이로 미루어보면 산수의 변화는 오도자에서 시작되었고, 이이(二李-이사훈·이소도 부자)에서 완성되었다.[吳道玄者, 天付勁毫, 幼抱神奧, 往往于佛寺畫壁, 縱以怪石崩灘, 若可捫酌, 又于蜀道寫貌山水, 由是山水之變始于吳, 成于二李.]" 이른바 "괴석과 흐르는 여울을 펼쳐놓은" 실례(實例)는 돈황의 벽화 속에서 볼 수 있지만, 청록으로 전체를 그린 산수와는 다르며, 초당(初唐) 시기의 벽화에서 이미 그 단서를 찾을 수 있지만, 단지 오도자(吳道子) 이후에야 비로소 문헌상에서 청록산수와 정취가 다른 파묵산수(破墨山水)에 관한 기록이 출현한다.

파묵산수(破墨山水) : 산수화에서 윤곽선만으로 사물의 형태를 나타내는 방법에서 나아가, 먹의 농담(濃淡)을 이용하여 사물의 입체감이나 요철(凹凸)을 표현하는 동양화 기법을 말한다. 물론 윤곽선도 함께 이용한다.

만당(晚唐)의 파묵산수화는 수석(樹石)으로 된 근경(近景)을 표현 주체로 삼았는데, 대표적인 작가로는 위언(韋偃)과 장조[張璪 : 장통(張通)이라고도 함]가 있었다. 장언원은 이렇게 말했다. "수석(樹石)의 형상은, 위언에서 오묘해지고, 장통에서 다 이루어졌다.[樹石之狀, 妙于韋偃, 窮于張通.]" 위언이 소나무와 바위를 그렸는데, "지척이 천심(千尋-매우 깊고 멀다는 뜻)이며, 늘어선 나뭇가지는 그림자를 모으고, 안개와 노을은 희뿌연데, 비바람이 불어친다. 굽이진 나뭇가지는 쓰러져 덮인 모양으로 그렸으며, 굽이져 돌아가는 것은 그야말로 똬리를 틀고 있는 용의 형상이다.[咫尺千尋, 駢柯攢影, 烟霞翳薄, 風雨颼颼. 輪囷畫偃蓋之形, 宛轉極盤龍之狀.]" 장조가 그린 나무와 바위는 유상(劉商)이 시(詩)에서 이렇게 묘사한 적이 있다. "이끼 낀 바위는 푸릇푸릇 시냇물에 닿아 있고, 골짜기의 바람은 살랑살랑 소나무 가지를 흔드네. 세상에 오직 장통(張通)만이 그렸으니, 형양(衡陽)을 향해 흐르는 것을 어찌 알았을까.[苔石蒼蒼臨澗水, 溪風裊裊動松枝. 世間惟有張通會,

流向衡陽那得知.]" 시에서와 같이 계곡 가까이에 있는 소나무와 바위를 표현 대상으로 삼았던 장조는, 짙은 자색 토끼털로 만든 몽당붓을 사용하였으며, 손바닥으로 색을 문질러 나무와 바위를 표현하였는데, 즉 "안으로 기교와 꾸밈을 버리니 외양은 마치 뒤섞여 이루어진 듯하다[中遺巧飾, 外若混成]"라고 여겨졌다. 당시에 나무와 바위를 잘 그리기로 유명했으며, "방향을 바꾸어 옛 방식을 변화시킨[改步變古]" 필굉(畢宏)이 그에게 가르침을 청했는데, 장조가 그에게 말하기를, "밖으로는 대자연을 본받고, 안으로는 마음의 근원을 터득하여[外師造化, 中得心源]" 성과를 이루었다고 했다. 장조는 "안으로 마음의 근원을 터득한 것[中得心源]"을 "밖으로 대자연을 본받은 것[外師造化]"과 동등한 지위에서 언급하고 있는데, 이는 주관적 인식과 염원의 체현(體現)을 산수화 창작의 중요한 요소의 하나로 여기기 시작했다는 것이다. 이는 곧 산수화의 경계[意境]를 추구하기 위해 이론적으로 명확한 창작 방법과 지도사상(指導思想)을 제시한 것이다.

이사훈·이소도 부자가 대표하는 청록산수 일파와 성당(盛唐) 이후 흥성하기 시작했던 파묵산수(破墨山水)의 발전은 만당(晩唐)과 오대(五代)의 산수화가 성숙하기 위한 발판을 마련하였다. 그리고 '外師造化, 中得心源'은 바로 당대의 사실(寫實)적 기교가 역사적으로 새로운 수준에 도달한 것이며, 한 걸음 더 나아가 산수의 의취(意趣)를 탐색한 데서 비롯된 필연적 산물이었다. 그것은 당대 산수화의 중대한 발전을 상징하며, 더불어 중국화 창작에서 주·객관적으로 밀접한 통일을 중시하는 전통을 일깨워주었다. 이후로 나날이 회화의 의경(意境) 탐구를 중시하여, 화가가 묘사하는 인물·산천·화훼·초목에 애증(愛憎)·정조(情操)·정서를 부여함으로써, 사람들에게 정신적 감화를 주었으며, 회화는 경물(景物)을 묘사하고, 감정을 토로하고, 사상을 표현하고, 성정(性情)을 도야(陶冶)하는 중요한 수단이 되었다.

필굉(畢宏) : 당나라 때의 화가로, 하남 언사(偃師) 사람이다. 천보(天寶) 연간(742~756년)에 벼슬이 어사(御史)·좌서자(左庶子)에 이르렀다. 그가 그린 수석(樹石)은 기이하고 고풍스러워, 당시에 명망이 높았다. 처음에는 늙은 소나무를 잘 그렸으나, 후에 장조(張璪)를 보고 난 뒤로는 그림을 그리지 않았다. 대력(大曆) 2년(767년)에 급사중(給事中)이 되어, 좌성청(左省廳) 벽에 소나무와 바위를 그렸는데, 호사가들이 모두 이것을 보고 시를 읊을 정도였다고 한다. 수목(樹木)이 방향을 바꾸어 옛 방식을 변화시킨 것은, 필굉에서부터 비롯되었다.

당대에는 산수화가 발전함과 동시에 인물화도 또한 큰 발전을 이루었다. 당대의 인물화는 우선 제재면에서 분명하게 시대적 특징을 나타내고 있는데, 정치의 통일과 국가의 강성을 더욱 더 반영하고 찬양하는 작품들이 출현하였다. 과거에 역사고사와 문학 작품들을 표현하는 데 사용되었던 회화가, 이 시기에는 현실의 중대한 정치 사건을 선양하는 데 더 많이 이용되거나 또는 직접 귀족들의 다방면의 생활을 반영하는 데 이용되었다.

염립본은 초당 시기의 뛰어난 인물화가였다. 당대의 평론가는 다음과 같이 표현했다. "인물 묘사의 오묘함으로, 중흥(中興)을 이루었다고 일컬어졌다.[像人之妙, 號爲中興.]" 또 "그림과 글씨에 모두 능했으며, 조정에서 일컫기를, 그림이 신의 솜씨 같다고 했다.[兼能書畫, 朝廷號爲丹靑神化.]" 초기에는 진왕부(秦王府)의 고직(庫直-관아의 창고를 지키는 직책)이 되었으며, 당나라 무덕(武德) 9년(626년)에 명을 받아 〈진부십팔학사(秦府十八學士)〉를 그렸고, 정관 17년(643년)에 또 황제의 명을 받고 〈능연각공신이십사인도(凌烟閣功臣二十四人圖)〉를 그렸다. 이 작품들은 거듭 모사되어 분본(粉本-모사본)이 널리 보급되었다. 〈능연각공신이십사인도〉는 송대의 유사웅(遊師雄)이 돌 위에 모사하여 새겼는데, 여전히 부분적으로는 당대 그림의 풍모를 보존하고 있다. 잔존하는 위징(魏徵)·진숙보(秦叔寶)·이적(李績) 등이 그린 인물 형상들은 또한 어느 정도 이들의 초상화 방면에서의 걸출한 수준을 보여준다. 비록 전체 인물 모습의 표현 방면에서 여전히 시대적인 표현 기법의 제한을 받고 있어 풍부한 변화가 있는 것은 아니지만, 이미 서로 다른 얼굴 부위의 특징을 이용하는 데에까지 주의를 기울여 서로 다른 인물을 표현함으로써, 인물의 서로 다른 신분과 성격을 체현해냈다.

염립본 형제는 또 이세민(李世民-당나라 태종)의 뜻에 따라 소수민족 수령들이 입조(入朝)하는 기회를 이용하여 〈왕회도(王會圖)〉·〈직

공도(職貢圖)〉를 그린 적이 있다. 돈황 제220굴의 유마변(維摩變) 안에 묘사된 각 민족 수령들의 취회도(聚會圖-모임을 그린 그림)나 장회태자(章懷太子) 이현(李賢)의 묘실 벽화 가운데에 있는 빈객도(賓客圖)도 역시 이러한 제재의 변화 발전한 면모를 다소 보존하고 있으며, 당시 각 민족의 정치 대표들 모임의 활기찬 분위기를 기록하고 있다. 염립본은 이세민과 함께 출정하여 싸워서 건국에 공훈을 세운 소수민족의 장수들을 그린 적이 있는데, 이 작품들은 모두 당시의 민족 정책에 밀접하게 호응하여 당나라 왕조의 통일과 강성(强盛)을 칭송한 역사화(歷史畫)이다.

염 씨는 북위(北魏) 시대부터 대대로 귀족이었으며, 대부분 전공(戰功)을 세워 제왕들로부터 중시되었으며, 대장군(大將軍)이나 군공(郡公)에 봉해졌다. 염립본 형제의 아버지인 염비(閻毗 : 563~613년)는 평범하지 않은 회화와 공예 기능으로 인해 제왕과 당시 사람들에 의해 중시되었다. 『수서(隋書)』의 본전(本傳)에는 이렇게 기록되어 있다. "염비는 유림(榆林-섬서성의 북부에 있는 도시) 성락(盛樂) 사람이다. 할아버지 진(進)은 그 군(郡)의 태수를 지냈고, 아버지 경(慶)은 주(周-북주)나라 때 상주국(上柱國)과 영주총관(寧州總管)을 지냈다. 비는 7세 때 석보현공(石保縣公)을 습작[襲爵-봉작(封爵)을 세습하여 물려받음]하였는데, 식읍이 천 호(戶)였다. 외모가 뛰어나고 조심성 있고 엄숙했으며, 경사(經史)를 매우 좋아했는데, 소해(蕭該)로부터 『한서(漢書)』를 받아 요지를 거의 이해했다. 전서(篆書)에 능했고, 초서와 예서에 뛰어났으며, 특히 그림을 잘 그렸는데, 당시 빼어난 필치를 이루었다.[閻毗, 榆林盛樂人也. 祖進本郡太守, 父慶周上柱國寧州總管. 毗七歲襲爵石保縣公, 邑千戶. 及長儀貌矜嚴, 頗好經史. 受漢書于蕭該, 略通大旨. 能篆書, 工草隸, 尤善畫, 爲當時之妙.]" 그는 비록 한때 '장형(杖刑) 백 대에 처해지고, 처자와 함께 관에 노비로 예속되었지만', 결국 출중한 재능

군공(郡公) : 중국 고대의 작위명으로, 진(晉)나라 때 처음으로 주어졌다. 이때는 일반적으로 소국(小國)의 왕들을 개국군공(開國郡公)으로 불렀다. 이후 명나라 초기까지 이어지다가 폐지되었다.

소해(蕭該) : 약 535~약 610년. 수나라 때의 학자로, 할아버지의 고향은 남란능[南蘭陵-지금의 강소 상주(常州)의 서북쪽]이었다. 양(梁)나라 파양왕(鄱陽王) 소회(蕭恢)의 손자이다. 『시(詩)』·『서(書)』·『춘추(春秋)』·『예기(禮記)』의 요지에 통달했고, 특히 『한서(漢書)』에 정통했다.

과 기예로 인해 수나라 양제 때에 다시 기용되어, 당시 저명한 공예가와 공정학가(工程學家-공학자)가 되었다. 그는 임삭궁(臨朔宮)을 건립하고, 장성(長城)을 수축(修築)하는 책임을 맡았다. 염비가 가장 공헌했던 공사는, 수나라 때 하북(河北)의 한 지역—낙구(洛口-오늘날의 산동 제남시)부터 탁군(涿郡)까지의 영제거(永濟渠)—의 운하를 건설한 것이다. 당나라 대업(大業) 9년(613년)에, 염비는 고양군(高陽郡)에서 세상을 떴다.

염립본과 형 립덕은 모두 옹주(雍州) 만년[萬年-지금의 섬서성 임동(臨潼)]에서 태어났다. 립덕은 대략 수나라 개황(開皇) 연간(581~600년)에 출생했으며, 당나라 무덕(武德) 원년에 진왕부(秦王府)에서 사조참군(士曹參軍)을 지냈으며, 낙양을 빼앗아 차지하기 위한 전역(戰役)에 참가한 이후에 부업(父業)을 계승하여 황족의 복식을 설계하는 상의봉어(尙衣奉御) 관직을 맡았다. 그가 감독하여 만든 옷과 장신구와 가마와 일산[傘]은 당시 사람들의 칭찬을 받았다. 이후에 장작소장(將作少匠) · 장작대장(將作大匠) · 공부상서(工部尙書)에 올랐고, 대안현(大安縣) 남작(男爵)에 봉해졌다. 그는 일찍이 궁전 · 성곽 · 능묘 건립의 책임을 맡았으니, 그는 미술가였을 뿐만 아니라 유명한 공학가이기도 했다.

염립본은 수나라 인수(仁壽) 연간(601년경)에 출생했다. 당나라 현경(顯慶) 원년(656년)에 염립덕이 세상을 떠난 이후에, 그는 장작대장으로 있다가 형인 립덕을 대신하여 공부상서가 되었다. 총장(總章) 원년(668년)에 재상(宰相)이 되었고, 박능현(博陵縣)의 남작에 봉해졌다. 염립본은 비록 직무에 따른 것이긴 했으나, 그림을 특히 잘 그렸으며, 실물 묘사에 뛰어났다. 당시 사람들은 이 방면에서 그의 재능을 좌상(左相) 강각(姜恪)이 색외(塞外)에서 전공을 세운 것과 더불어 이렇게 말했다고 한다. "좌상은 장수로서 그 위엄을 멀리 사막에 알렸고,

색외(塞外) : 만리장성 이북 지역으로, 변방을 말함.

우상(右相-염립본)은 그림으로 명예를 떨쳤다.[左相宣威沙漠, 右相馳譽丹靑.]" 염립본은 함형(咸亨) 4년(673년)에 향년 70여 세를 일기로 세상을 떠났다.

염립본이 그린 그림의 제재는 상당히 광범위하다. 당시 유행했던 종교화 이외에 인물·거마·산수·대각(臺閣)을 모두 그렸다. 장언원은 이렇게 평론했다. "염립본은 육법(六法)을 모두 갖추어, 만상(萬象)이 어긋남이 없다.[閻則六法賅備, 萬象不失.]" 그의 풍속화인 〈전사병풍(田舍屛風)〉에 대해서는, "배치의 운용은 고금(古今)을 통틀어 으뜸이다[位置經略, 冠絶古今]"라고 칭찬하였다. 그러나 그가 가장 뛰어났던 것은 초상화와 정치성(政治性) 제재를 그린 역사화이다. 〈진부십팔학사도(秦府十八學士圖)〉·〈능연각공신이십사인도〉 이외에 또 〈서역도(西域圖)〉·〈영휘조신도(永徽朝臣圖)〉·〈소릉열상도(昭陵列像圖)〉·〈보련도(步輦圖)〉 등의 작품들이 있다.

염립본의 〈보련도〉는 염립덕의 〈문성공주강번도(文成公主降蕃圖)〉와 마찬가지로 모두 중대한 역사적 의의가 있는 작품으로, 주의를 기울일 만한 가치가 있다. 그것은 국가 공동체 안에서 한족(漢族)과 장족(藏族)의 두 민족간에 우호 관계의 발전을 기록하고 있는데, 현존하는 티베트와 관련된 최초의 역사화이다. 당나라 정관 15년(641년), 당나라 태종이 문성공주를 토번(吐藩)의 왕 송찬간포(松贊幹布)에게 출가시키자, 송찬간포는 공주를 영접하기 위해 사자(使者) 녹동찬(祿東贊)을 파견하였는데, 그림의 장면은 바로 태종이 녹동찬을 접견할 때의 정경을 묘사하고 있다.

그림의 오른쪽에는 '보련(步輦-바퀴가 달린 가마)' 위에 당나라 태종이 앉아 있고, 여섯 명의 궁녀가 '보련'을 어깨에 메거나 부축하고 있다. 두 명의 궁녀는 부채를 들고 있고, 뒤쪽의 또 다른 궁녀 한 명은 붉은색의 산개(傘蓋)를 들고 있다. 그림 왼쪽의 중간에 민족 복장을

장족(藏族) : 중국 소수민족의 하나로, 주로 티베트·청해성(靑海省)·감숙성·사천성·운남성 지역에 분포한다.

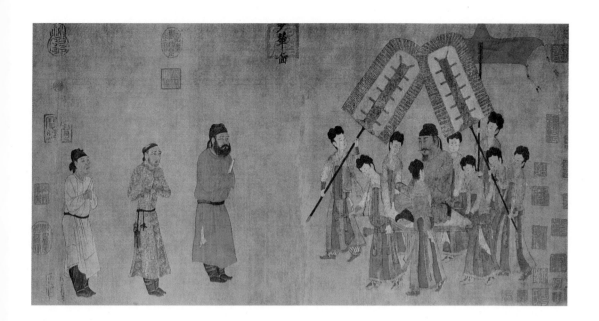

<보련도(步輦圖)>

(唐) 염립본 (宋 모사본)

비단 바탕에 채색

38.5cm×129cm

고궁박물원 소장

이 그림은 당나라 정관(貞觀) 15
년(641년)에 토번(吐蕃)의 송찬간포(松
贊幹布)와 문성공주(文成公主)가 혼
인한 역사적 사건을 제재로 하였는
데, 당나라 태종 이세민(李世民)이
문성공주를 맞이하러 온 토번의 사
신 녹동찬(祿東贊)을 접견하는 광경
이다. 이세민은 궁녀가 들고 있는
보련(步輦) 위에 단정히 앉아 있고,
녹동찬과 조신(朝臣)·내시(內侍)는
한쪽에 서 있다. 선은 막힘이 없고,
표현력이 풍부하며, 색채는 조화롭
고 침착하며, 생동감 있게 서로 다
른 인물의 신분·기질·용모와 자태
및 상호관계를 표현하였다.

입고서 두 손을 모아 경의를 표하고 있는 이가 녹동찬이며, 그의 앞
쪽에 붉은 겉옷을 입고 구레나룻이 있는 한 사람은 아마도 전례관(典
禮官)인 듯하고, 뒤쪽의 흰 옷을 입은 사람은 통역원이 아닐까 싶다.

이 그림은 비록 송대의 모사본이지만[<보련도>(卷)는 비단 바탕에 채
색으로 그렸는데, 그림 뒤에는 미불(米芾 : 1051~1107년)·황공기(黃公器)·유
차장(劉次莊)·장악전(張偓佺) 등 북송인들의 제발(題跋)이 있고, 또한 당시 유
명한 서화가였던 장백익(章伯益 : 1006~1062년)이 전자(篆字)로 쓴 긴 발문이
있어, 이 그림이 북송 초기의 모사본임을 알 수 있다], 주요 인물의 묘사에
서는 여전히 인물의 성격을 표현했던 염립본의 성취를 살펴볼 수 있
다. 녹동찬은 작고 둥근 자수 무늬가 있는 옷을 입고 있는데, 화가
는 복식·행동거지, 특히 용모와 표정에 의거하여 생동감 있게 먼 길
을 온 장족(藏族) 사자를 그렸다. 녹동찬의 이마 위에는 긴 주름 무
늬가 있고, 소박한 얼굴은 진실하고 엄숙한 성격을 표현했을 뿐 아니
라, 장족 특유의 민족 기질을 표현했다. 홀(笏)을 쥐고 안내하는 전례
관 역시 개성 있게 묘사하였다. 당나라 태종의 형상이 가장 성공적이

다. 화가는 사람들의 존경과 칭송을 받는 제왕의 기개를 생기 있게 묘사해냈으며, 동시에 당나라 태종이 사자의 인품과 덕성에 대해 칭송하고 기뻐하는 것을 표현하였는데, 형상의 내심(內心)을 묘사함으로써 사건의 줄거리가 힘 있게 표현되도록 하였다. 이 작품은 1300여 년 전 한족과 장족의 민족 우호에 대한 중요한 역사적 사실을 충실히 기록하고 있다.

전해오는 염립본의 작품들로는 또한 〈소익잠난정도(蕭翼賺蘭亭圖)〉·〈직공도(職貢圖)〉 등이 있다. 〈직공도〉는 대북(臺北) 고궁박물원에 소장되어 있는데, 송나라 이후의 모사본일 가능성이 있다. 그러나 인물의 형상이나 구도 배치를 보면, 여전히 우리가 염립본이 표현했던 이민족 인물을 이해하는 데 참고로 삼을 만하다. 〈소익잠난정도〉는 모두 두 권(卷)으로 되어 있는데, 한 권은 대북 고궁박물원에 소장되어 있고, 한 권은 요녕(遼寧)박물관 소장되어 있다. 이 그림이 표현한 것은, 소익(蕭翼)이 당나라 태종의 명을 받들어 변재화상(辯才和尙)이 가지고 있는 왕희지(王羲之)의 법서(法書) 명적(名迹)인 〈난정서(蘭亭序)〉를 속여서 얻어오는 고사이다. 그림에서 인물의 상호 관계 및 얼굴의 표정은 모두 매우 생동감 있게 표현되었다.

이러한 작품들에서 염립본의 예술 기교 방면의 몇몇 중요한 특징을 찾아볼 수 있다. 아주 힘차고 씩씩한 선묘(線描), 침착한 채색, 인물의 얼굴 부위의 세밀한 묘사는 모두 염립본이 위(魏)·진(晉) 이래 육조(六朝)의 전통을 계승하고 또 발전시켰음을 반영하고 있다. [당대(唐代)의 이론가들은 염립본의 풍격에 대하여 논쟁했는데, 승종(僧悰)은 이렇게 여겼다. "염립본은 정법사(鄭法士)를 배웠는데, 기묘한 자태는 무궁하며, 형상이 변화를 자아내어, 모든 사람들이 본보기로 삼았다.[閻師于鄭, 奇態不窮, 像生變故, 天下取則.]" 배효원(裴孝源)은 이렇게 인정했다. "염립본은 장승요에게서 배웠는데, 스승보다도 뛰어났다. 인물과 의관(衣冠)·거마(車馬)와 대각(臺

〈소익잠난정도(蕭翼賺蘭亭圖)〉: 소익은 강남(江南)의 권문세가인 소 씨(蕭氏) 집안 출신으로, 양나라 원제(元帝)의 증손자이다. 당나라 정관(貞觀) 연간에 일찍이 간의대부(諫議大夫)·감찰어사(監察御史)에 임명되었다.

동진의 대서법가였던 왕희지(王羲之)는 목제(穆帝) 영화(永和) 9년(353년) 3월 3일에, 당시의 명사였던 사안(謝安) 등 41명과 함께, 회계(會稽) 산음(山陰-지금의 절강 소흥)의 난정(蘭亭)에 모여, 불계(祓禊-물가에서 거행하는, 이른바 부정한 것을 제거하는 제사)의 예를 갖추었다. 이때 왕희지는 견지(絹紙)와 서수필(鼠鬚筆-늙은 쥐의 수염으로 만든 붓)을 사용하여 〈난정서(蘭亭序)〉를 썼는데, 모두 28행, 324자로, 세상에서는 '난정첩(蘭亭帖)'이라 불렀다. 왕희지의 사후에, 〈난정서〉는 그의 자손들이 소장하였으며, 후에 그의 7대손인 승려 지영(智永)에게 전해졌는데, 지영이 입적한 후에는, 다시 그의 제자인 변재화상(辯才和尙)에게 주어 전하였다. 변재화상은 이것을 얻은 뒤, 이를 대들보 위의 문지방에 몰래 보관하였다. 당나라 태종은 서법(書法)을 좋아하였으며, 특히 왕희지의 글씨를 매우 애호하였는데, 오로지 〈난정서〉를 얻지 못한 것을 유감스러워했다. 그런데 후에 변재화상이 〈난정서〉를 소장하고 있다는 소문을 듣고, 즉시 변재화상을 불러 만났으나, 변재화상은 뜻밖에도 이 〈난정서〉를 본 적은 있지만, 그 행방을 알지는 못한다고 하였다. 태종은 골똘히 생각했지만, 어찌 해야 얻을 수 있는지 방도를 찾을 수가 없었다. 그리하여 태종은 군신들을 불러 모아놓고 조금도 숨기지 않고 말하였다. "짐이 오매불망 우군(右軍-왕희지)의 〈난정첩〉을 구하고자 하는데, 누

▶▶

가 계략을 써서 변재화상의 수중에
서 가져올 수 있으면, 짐은 크게 상을
내릴 것이오." 그러자 상서박사(尙書
撲射) 방현령(房玄齡)이 당나라 태종에
게 양나라 원제(元帝)의 증손자를 추
천하면서, 다재다능하고 지략이 뛰어
난 감찰어사 소익에게 이 일을 맡기자
고 아뢰었다. 당나라 태종은 소익을
불러 만났는데, 소익은 이렇게 방법을
아뢰었다. "폐하, 제가 만약 공적인 신
분으로 가서 〈난정서〉를 취한다면 통
하지 않을 것이오니, 청컨대 폐하께서
몇 건의 왕희지 부자의 잡첩(雜帖)을
주시고, 저 혼자서 알아서 하게 해주
십시오." 그리하여 〈난정서〉를 구해
당나라 태종에게 바쳤다고 한다.

閣)은 모두 그 오묘함을 체득했다.[閣師張, 靑出於藍, 人物衣冠·車馬臺閣, 并
得其妙.]" 그러나 두몽(竇蒙)은 곧 이렇게 말했다. "곧장 스스로 마음을 스승으
로 삼았고, 뜻을 공력(功力) 밖에 두었다. 대저 장승요나 정법사와는 서로 관련
되어 있지 않다.[直自師心, 意存功外. 與夫張·鄭, 了不相干.]" 사실 염립본은 단
지 장승요와 정법사에게서만 배웠던 것은 아니며, 장언원이 말한 것처럼 "염립
본과 염립덕은 장승요·정법사·양자화·전자건에게 배웠고, 또 그의 아버지에
게 배웠다.[二閣師于張·鄭·楊·展, 兼師于父.]" 염립본이 앞 시대 명가(名家)
들의 장점을 전부 받아들이고 모두 흡수하였다고 말할 수 있다. 이러한 평론은
바로 염립본이 이전 사람들을 배워서 또 새롭게 창조하였음을 반영해준다.]

염립본은 이전 시대의 화가들을 배웠지만, 한 사람만의 이론과
기법에 제한을 받지 않았으며, 또한 자신의 완벽한 이해를 통해 다
방면의 도리와 이치를 체계적이고 철저하게 통달하여 자신의 독특
한 풍격을 형성하였다. 그가 형주(荊州)에서 장승요의 그림을 보았
다는 고사로부터, 또한 그가 유산(遺産)을 대했던 태도를 엿볼 수 있
다. 『도화견문지(圖畫見聞志)』의 내용에 따르면, 염립본이 형주에서
장승요의 옛 작품을 보았는데, 첫날 처음 보고는 승요는 단지 "헛되
이 그 명성만 얻었다[虛得其名]"라고 여겼다. 그러나 그가 둘째 날 가
서 보았을 때, 승요는 역시 "근래의 훌륭한 작가였다[近代佳手]"라고
생각했다. 셋째 날 다시 가서 보고서야 그는 비로소 장승요 그림의
좋은 점을 깨달았다고 한다. 예컨대, "앉아서도 보고 누워서도 보면
서, 그 밑에서 묵었는데, 10여 일이 되어도 돌아갈 수 없었다[坐臥看
觀, 留宿其下, 十餘日不能去]"라고 했는데, 이는 그가 맹목적으로 고인
을 숭배한 것이 아니며, 또한 가볍게 여겨서 유산을 버려두고 돌아
보지 않은 것이 아니었다. 이러한 면에서 당시 "그림이 신의 솜씨 같
다[丹靑神化]"라고 일컬어지던 염립본이 이루었던 성과의 몇몇 중요한
요소들을 이해할 수 있다.

〈고제왕도(古帝王圖)〉는 줄곧 염립본의 작품으로 여겨져 왔었지만, 실제로는 같은 시대의 화가 낭여령(郞餘令)이 그린 것이다. 낭여령은 당대 정주(定州)의 신락(新樂) 사람으로, 할아버지인 낭초지(郞楚之)와 형 낭울지(郞蔚之)는 명성이 좀 있어서, 수나라 조정에서 벼슬을 했으며, 수나라 양제는 그들을 매우 중시하여 '이랑(二郞)'이라 불렀다. 아버지 낭지운(郞知運)은 당나라 초기에 검주자사(劍州刺史)를 지낸 적이 있다. 낭여령은 박학(博學)한 것으로 알려졌는데, 진사에 오른 뒤에 곽왕부(霍王府)의 참군(參軍)과 유주(幽州)의 녹사참군(錄事參軍)을 지냈고, 후에 저작좌랑(著作佐郞)이 되어, 일찍이 『수서(隋書)』를 편찬하였지만 완성하지 못하고, 병으로 세상을 떠났다. 그림 방면에서 그의 재능에 관해 『당시기사(唐詩紀事)』에서는 이렇게 말하고 있다. "여령은 그림을 잘 그려, 당나라 비서성(秘書省) 안에 운석이 떨어

이미지 오른쪽 캡션 박스

〈고제왕도(古帝王圖)〉
(唐) 낭여령(郞餘令)
비단 바탕에 채색
51.3cm×531cm
미국 보스턴미술관 소장

그림에는 한(漢) 소제(昭帝) 유불릉(劉弗陵)·한 광무제(光武帝) 유수(劉秀)·위(魏) 문제(文帝) 조비(曹丕)·오(吳)왕 손권(孫權)·촉(蜀)왕 유비·진(晉) 무제 사마염(司馬炎)·진(陳) 문제 진천(陳蒨)·진 폐제(廢帝) 진백종(陳伯宗)·진 선제(宣帝) 진욱(陳頊)·진 후주(後主) 진숙보(陳叔寶)·북주(北周) 무제(武帝) 우문옹(宇文邕)·수(隋) 문제 양견(楊堅), 수 양제 양광(楊廣) 등 13명의 제왕상이 있다.

인물의 표정과 태도 묘사를 통해 시대가 서로 다르고 경력이 서로 다른 제왕들의 기질과 행동을
▶▶

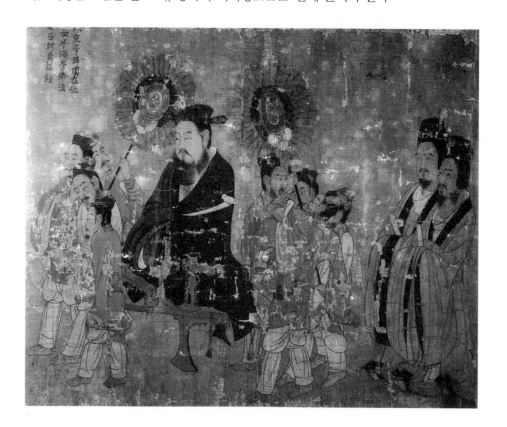

422 중국미술사 2 : 위(魏)·진(晉)부터 수(隋)·당(唐)까지

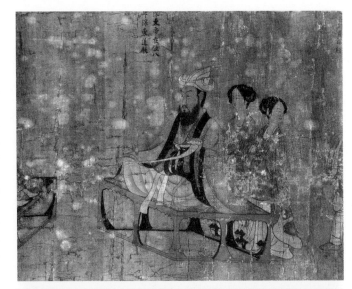

반영했다. 유불릉의 차분하고 턱이 풍만한 얼굴 생김새와 조용하고 침착한 표정과 태도는 관대함과 유식함을 드러내준다. 그리고 유수의 쭉 펴진 두 눈썹과 위로 치켜 올라간 입아귀, 미소를 띤 통달한 용모는 드넓은 포부를 표현했다. 양견의 침착하고 신중한 눈빛과 굳게 다문 두 입술은 '웅대한 계획을 마음속으로 결정하고, 뛰어난 계책을 밖으로 실행하는' 성격을 나타내준다. 양광의 성실하지 못한 용모와 마르고 왜소한 신체는 '마음속에 위태롭고 조급함을 품었으나, 겉으로 차갑고 대범해 보이는' 기질을 구현했다. 유비는 두 눈썹을 가득 찡그리고 있으며, 눈빛에는 의심과 걱정이 가득하고, 손권의 풍채는 태도가 온화하고 행동거지가 우아하며, 조비는 또 눈빛이 예민하고 날카로워 사람을 압박하는데, 이렇게 모두 각각의 표정들이 있다. 우문옹(宇文邕)처럼 침착하며 식견이 있고 온 힘을 다하여 나라를 다스리는 제왕과, 연약하고 평범하며 적극적인 행동이 없는 진욱(陳頊)의 모습은 강렬한 대비를 이룬다. 또 후자는 교만하고 사치스러우며 방종하고 방탕한 망국의 군주인 진숙보의 비속한 행동거지와도 미묘한 차이가 있다.

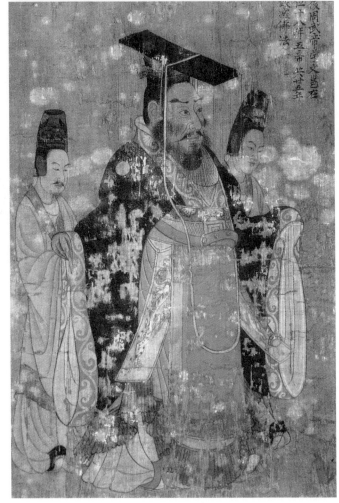

〈고제왕도〉

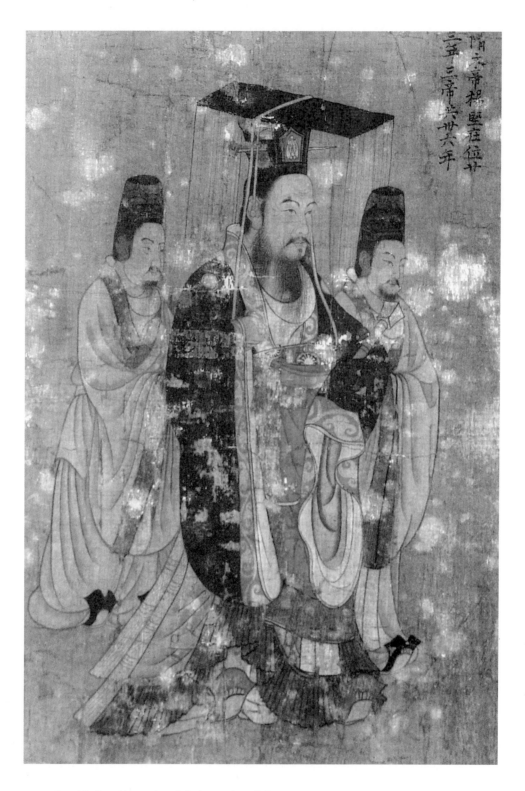

지자, 설직(薛稷)이 학을 그렸고, 하지장(賀知章)이 초서를 썼고, 여령이 봉황을 그렸는데, 사절(四絶)이라고 전해지고 있다.[餘令善畫, 唐秘書省內落星石, 薛稷畫鶴, 賀知章草書, 餘令鳳, 相傳爲四絶.]"

『역대명화기(歷代名畫記)』에서는 이렇게 칭송하고 있다. "낭여령은 재주가 뛰어나다고 알려졌는데, 산수나 옛 현인을 잘 그렸다. 저작좌랑이 되어, 〈고제왕도(古帝王圖)〉를 그릴 때는, 사전(史傳─역사와 전기)을 근거로 하여 풍채를 상상하여 그렸는데, 당시에 정교하고 아름답다고 칭찬했다.[郎餘令有才名, 工山水·古賢. 爲著作佐郎, 撰自古帝王圖, 按据史傳, 想像風采, 時稱精妙.]"

낭여령이 그린 〈제왕도〉는 "당시 정정교하고 아름답다고 칭찬 받았는데," 이것은 한 폭의 유명한 작품이다. 그림에 그린 것은 당시의 제왕들의 초상화가 아니라, "역사와 전기를 근거로 하여 풍채를 상상하여" 그린 옛날의 제왕상들이다. 현재 전해지고 있는 〈고제왕도〉는 그림에서 제왕 하나하나마다에 모두 방서(榜書)를 붙였으며, 어떤 것은 또 재위 연대나 불도(佛道)의 태도에 대해 기술하고 있는데, 이것을 그림으로 표현한 인물의 표정이나 태도와 연계시켜 고찰해보면, 바로 "역사와 전기를 근거로 하여 풍채를 상상하여 그린" 작품임을 알 수 있다. 전한(前漢)의 소제(昭帝) 유불릉(劉弗陵)은 이미 이룩된 업적을 발전시켜 나가면서 또한 공적을 세운 제왕이었다. 사서(史書)에서는 이렇게 칭찬하고 있다. "가벼운 노역과 적은 세금으로 백성에게 휴식을 주었다. 시원(始元─기원전 86~기원전 81년)·원봉(元鳳─기원전 80~기원전 75년) 연간에 이르러 흉노와 화친하니, 백성은 충실하였다. 현량(賢良)과 문학(文學)을 선발하고 백성에게 어려움을 물었으며, 염철(鹽鐵)을 토의하고 각고(榷酤)를 중지하였다.[輕徭薄賦, 與民休息. 至始元·元鳳之間, 匈奴和親, 百姓充實. 舉賢良文學, 問民所疾苦, 議鹽鐵而罷榷酤.]" 여기에 근거하여 화가는 조용하고 턱이 풍만한 면모에, 여유 있

각고(榷酤) : 중국에서 한나라 이후에 행해지던, 술의 전매법.

고 침착한 표정과 태도를 통해, 유불릉이 관대하고 유식하다는 것을 표현하고 있다.

사서(史書)에서 후한(後漢)의 광무제(光武帝) 유수(劉秀)는, "신장이 7척(尺) 3촌(寸)이며, 수염과 눈썹이 아름답고, 입은 크고 코는 높으며, 이마 한 가운데가 불쑥 튀어나왔다[身長七尺三寸, 美須眉, 大口·隆准·日角]"라고 묘사하고 있는데, 이러한 생리적인 특징을 화가는 교묘하게 이용하여, 인물의 도량과 심경을 묘사하고 있다. 쭉 펴진 두 눈썹과 위로 치켜 올라간 입아귀에, 미소를 머금어 통달한 모습이다. 촉나라 군주인 유비(劉備)는 미간을 굳게 찡그린 채, 의심하고 걱정하는 눈빛이다. 오나라 군주인 손권(孫權)은 태도가 온화하고 박식한 풍채이다. 위나라 문제(文帝) 조비(曹丕)는 눈빛이 예민하고 날카로워 사람을 압박하며, 입술은 굳게 다물었다. 모두 화가가 한순간의 표정을 이용하여 인물의 행위와 상황을 묘사하는 재능을 지녔음을 구체적으로 보여주고 있다. 이처럼 공헌을 세운 일부 제왕들은 그들 각자의 성격 특징 이외에, 또한 그들이 공통적으로 지니고 있는 제왕의 장엄한 기개를 나타내고 있다. 진(陳)나라 폐제(廢帝) 진백종(陳伯宗)이나 선제(宣帝) 진욱(陳頊)은 모두 연약하고 평범하며, 진(陳)의 후주(後主) 진숙보(陳叔寶)는 더군다나 망국의 군주였다. 화가는 걸상에 앉은 채 수레에 타거나, 소매를 들어 입을 가리는 등의 저속한 용모와 행동거지를 이용하여, 이러한 인물들을 형상화하고 있다.

낭여령은 직접 『수서(隋書)』를 저술한 적이 있는데, 아버지와 할아버지도 몸소 수나라 제왕과 접촉한 적이 있었기 때문에, 그는 수나라 문제 양견과 수나라 양제 양광을 표현할 때 풍부한 역사적 자료를 참고하였고, 또 구체적인 감성과 지식에 근거하여 그렸다. 그는 곧 단순히 양견을 "자태와 용모가 특출하고, 풍채가 뛰어난 사람[體貌奇特, 儀表絕人]"으로 묘사한 것이 아니라, 의미심장한 눈빛에 굳게 다문

입을 이용하여, 양견의 겉으로는 평화스러우면서도 생각이 풍부하며, "웅대한 계획은 속으로 결단을 내리고, 뛰어난 계책은 밖으로 결행하는[雄圖內斷·英謀外決]" 성격을 그렸다. 양광은 진지하지 못한 얼굴 모습·쇠약하고 왜소한 신체이며, 또한 "속으로는 위태롭고 조급한 마음을 품었으나, 겉으로는 엄격하고 대범해 보이는[內懷險躁, 外示凝簡]" 군주를 표현했다.

낭여령은 사학자로서, 통일을 유지하고 정치 업적을 찬미하는 각도에서 제왕의 득실과 성패를 총괄했으며, 또한 조형 예술을 통해 이런 인물들에 대한 그의 평가를 표현했다. 그는 옛 제왕들 열세 명의 형상을 그렸는데, 의복과 장신구·의장(儀仗)·일상생활[起居]·시종(侍從)은 모두 통치자 공통의 특징과 기풍을 나타내주고 있다. 그런데 각자의 서로 다른 용모와 표정 및 태도는, 곧 이렇게 서로 다른 시기에 제왕으로서의 서로 다른 성격과 특징을 미묘하게 표현하였다. 화가는 초상화를 통해 인물의 성격을 묘사했고, 인물의 행위를 표현하였는데, 이미 유형화된 어떤 한 계층 인물들의 공통된 기질이 아니라, 각각 서로 다른 개성이 풍부한 형상들을 표현하고자 추구하는 데 주의를 기울였다.

위지을승(尉遲乙僧)은 초당(初唐) 시기에, 서역(西域)에서 수도 장안(長安)에 온 화가이다. 예술의 성취면에서 "위지는 염립본에 비길 만하다[尉遲, 閻立本之比也]"고 일컬어졌다. 그의 작품은 독특한 풍격을 지니고 있어 중원(中原)의 화가들과는 달랐는데, 당시 그를 이렇게 일컬었다. "대개 공덕(功德)·인물·화조를 그렸는데, 모두 '외국(外國)'의 물상(物像)들이고, 중화(中華)의 엄숙하고 장중한 모습이 아니다.[凡畫功德·人物·花鳥皆是'外國'之物象, 非'中華'之威儀.]" 위지을승의 아버지 발질나(跋質那)도 역시 유명한 화가로, 수대에 이미 중원에 관리로 들어갔으며, 또한 그림으로 이름을 얻었다. 을승은 아버지를 이어 후에

중원에 관리로 들어가 숙위관(宿衛官)에 임용되어, 군공(郡公)을 물려받았다. [『역대명화기』에서는 이렇게 기록하고 있다. "위지발질나(尉遲跋質那)는 서국(西國) 사람으로, 외국의 물상과 불상을 잘 그려 당시 명성을 날렸으며, 지금은 그를 '대위지(大尉遲)'라고 부른다.(尉遲跋質那, 西國人, 善畫外國及佛像. 當時擅名, 今謂之大尉遲.)" 『당조명화록(唐朝名畫錄)』에서는 이렇게 기록하고 있다. "위지을승은 정관(貞觀) 초에, 그의 국왕이 그림이 뛰어나고 아름답다며 궁정에 그를 불러들였다. 또한 그 나라에는 오래도록 형 갑승(甲僧)이 있었는데, 아직 그가 그린 그림은 보지 못했다.(尉遲乙僧, 貞觀初, 其國王以丹靑奇妙薦之闕下. 又云其國尙有兄甲僧, 未見畫踪.)" 당시 변방 지역의 각 민족들이 숙위(宿衛)를 수여받았고, 또한 군공(郡公)을 세습할 수 있는 자들은 거의 모두가 중원에 볼모로 들어온 왕족의 자제들이었다. 을승은 당연히 우전(于闐) 왕의 친족이어서 중원에 볼모로 들어왔다. 그가 봉은사(奉恩寺)에 그린 '우전국왕(于闐國王)' 상은 사실은 곧 자신의 친족을 공양하는 상(像)이었다. 『당서(唐書)』·「우전전(于闐傳)」에는 이렇게 기록되어 있다. "그 왕의 성은 위지(尉遲) 씨이며, 이름은 옥밀(屋密)이다. 정관 6년(632년)에 사절을 파견하여 옥대(玉帶)를 바쳤는데, 태종은 조서[詔]로 답하였다. 정관 13년(639년, 『신당서(新唐書)』에는 '3년 후'라고 되어 있음)에 또 자식을 보내 입시(入侍)하도록 했다.[其王姓尉遲氏, 名屋密. 貞觀六年, 遣使獻玉帶, 太宗詔答之. 貞觀十三年, 又遣子入侍.]" 을승이 바로 정관 13년에 중원에 입시한 우전 왕실의 자제(子弟)이다.]

숙위(宿衛): 궁궐의 경비를 위해 궁궐에서 숙직하는 사람.

위지을승이 그림으로 표현한 제재는 매우 광범위하다. 불교를 제재로 하는 작품들 이외에, 인물·화조 등 못하는 것이 없었다. 역대의 기록에서는, 그가 "외국의 물상과 불상을 잘 그렸고[善畫外國及佛像]", "귀신(鬼神)을 잘 그렸으나, 바꾸어 사계절의 꽃과 나무를 그렸다[善攻鬼神·攻改四時花木]"라고 기록하고 있다. 만당(晚唐) 시기에 주경현(朱景玄)·장언원·단성식(段成式)은 그들이 보았던 을승의 벽화 작품에 대한 자신들의 소견을 기술하였는데, 장안의 자은사(慈恩寺)

탑 앞의 공덕(功德)·요철화(凹凸花)·천발문수[千鉢文殊 : 천수안대비(千手眼大悲)], 흥당사(興唐寺)의 벽화, 안국사(安國寺) 탑 안의 벽화, 봉은사(奉恩寺)의 우전국왕과 여러 친족 및 탑 아래의 작은 그림, 광택사(光宅寺) 만수당(曼殊堂)·보현당[普賢堂 : 동보리원(東菩提院)]의 불상·항마변(降魔變)·범승(梵僧-인도 승려)·제번(諸蕃-여러 번왕들) 등이 있고, 또 낙양 대운사(大雲寺) 양쪽 벽의 귀신·보살 여섯 구(軀)·정토경변(淨土經變)·파수선(婆叟仙)·황견(黃犬) 및 매[鷹]가 있다. 『선화화보(宣和畫譜)』에 기록된 북송 시대 어부(御府)에서 소장했던 을승의 그림들로는, 미륵불상(彌勒佛像)·불포도(佛鋪圖)·불종상(佛從像)·외국불종도(外國佛從圖)·대비상(大悲像)·명왕상(明王像) 두 폭·외국 인물도(人物圖) 등 여덟 폭이 있었다. 이러한 것들은 다만 당·송 시기에 기록되어 전해지고 있는 극소수의 작품들이지만, 우리가 을승이 그렸던 제재의 일반 상황을 이해하는 데 도움이 된다.

을승의 그림은 독특한 풍격을 지녔고, 또한 당시 매우 높은 평가를 받았다. 두몽(竇蒙)은 그에 대해 이렇게 말했다. "생각을 맑게 하고 붓을 놀려 그렸으니, 비록 '중국'의 화법과 다르긴 하지만, 풍격이 바르고 업적이 높아, 고개지·육탐미와 벗이 될 만하다.[澄思用筆, 雖與'中華'道殊, 然氣正迹高, 可與顧·陸爲友.]" 승려 언종(彦悰)은 그의 그림을 일컬어, "외국의 귀신은 형상이 기이하고 모습이 이상하니, 중국에서 이어지기 힘들다[外國鬼神, 奇形異貌, 中華罕繼]"라고 하였다. 장언원은 위지을승을 오도현·염립본과 동일하게 생각하여, 그의 그림은 "중고(中古)와 나란히 할 만하다[可齊中古]"라고 하였는데, 이로써 당시 사람들의 추앙과 을승의 출중한 기예를 상상해볼 수 있다. 그의 표현 기법에서의 특징은 "외국의 물상과 보살을 그렸는데, 작은 그림은 용필(用筆)이 팽팽하고 힘차, 마치 구부러진 철사나 휘감긴 실과 같으며, 큰 그림은 자연스럽고 거리낌이 없어 기개가 있다.[畫外國

중고(中古) : 위·진·남북조 시대부터 당대까지를 가리킴.

及菩薩, 小則用筆緊勁, 如屈鐵盤絲, 大則灑落有氣概.]" 또 "색의 사용이 침착하고, 비단 바탕에 쌓아올리듯 표현하여, 도드라짐을 숨기지 않았다.[用色沈着, 堆起絹素, 而不隱指.]" 이러한 철선묘(鐵線描)나 중복 채색의 표현 방법은 중원의 화풍과 달리 요철(凹凸) 일파에 속하는데, 따라서 "몸이 벽에서 나오는 것 같고[身若出壁]", "모든 색이 서로 뒤섞이며[均彩相錯]", "눈이 착란을 일으켜 도랑처럼 보였고[亂目成溝]", "가까이 다가가면 마치 내려치는 듯한 입체감이 드러났다[逼之標標然]"라고 평론하였다. 장언원은, 을승이 이런 풍격을 그의 아버지에게 배웠다고 생각했다. 실제로 위지을승은 그의 아버지인 발질나와 마찬가지로 모두 서역의 화풍을 대표한다.

이러한 "구부러진 철사나 휘감긴 실[屈鐵盤絲]"과 같은 선(線)과 "흰 비단에 쌓아올리듯 표현한[堆起絹素]" 색(色)의 표현 기교 및 문헌에서 언급한 을승의 특징과 성취가 도대체 어떠했는지에 대해, 오늘날에는 단지 같은 시대의 석각 조상들이나, 심지어는 을승이 직접 형상을 만들거나 지도하여 완성했을 가능성이 있는 석각 조상들을 이용하여, 우리는 을승의 예술 풍격을 이해하는 데 참고로 삼을 수 있을 뿐이다. [위지을승이 중원에서 창작 활동을 했던 연대는, 각 사원에 그린 벽화를 근거로 하여 미루어 조사할 수 있다. 을승은 순차적으로 광택사(光宅寺)·자은사(慈恩寺)·흥당사(興唐寺)·안국사(安國寺) 등 각지에서 벽화를 그린 적이 있다. 『장안지(長安志)』와 『유양잡조(酉陽雜組)』에 의하면, 장안의 광택사는 당나라 의봉(儀鳳) 2년(677년)에 건립되었다. 사원 내의 보현당(普賢堂)은 "측천후(則天后)의 소세당(梳洗堂)"이었으며, 사원 내의 칠보대(七寶臺) 역시 무후(武后)가 무주(武周) 장안(長安) 3년(703년)에 세운 것이다. 때문에 을승이 이러한 지방들에서 벽화를 그린 것은 당연히 당나라 의봉 2년부터 무주 장안 3년 사이의 일이다. 자은사의 대안탑(大雁塔)은 당나라 영휘(永徽) 3년(652년)에 세워진 것으로, 장안 연간에 헐고 다시 고쳐 지었다. 만당(晩唐) 시기에 사람들

소세당(梳洗堂): 머리를 빗거나 세수를 하는 일종의 세면장.

이 보았던, "탑 아래 남문에 있던 위지(尉遲)의 그림과 서벽에 위지가 그린 천발문수(千鉢文殊)"는 바로 당연히 장안 연간(702년 전후)에 그린 것이다. 흥당사는 당나라 신룡(神龍) 원년(705년)에 태평공주(太平公主)가 '무태후(武太后)'를 위해 세운 것이다. 초기의 명칭은 망극사(罔極寺)였다. 당나라 개원(開元) 20년(732년)에 흥당사로 이름을 바꾸었다. 을승이 이 사원의 벽화를 그린 것은 신룡 원년(705년) 이후이다. 안국사는 경운(景雲) 원년(710년)에 세워진 절인데, 을승이 안국사 탑의 벽화를 그린 것은 바로 이 시기이거나 약간 뒤일 것이다. 봉은사는 위지 씨가 신룡 2년(706년) 5월에, "상소를 올려 간청하여 거택(居宅)을 사찰로 만들었다.(奏乞以所居宅爲寺.)" 탑을 세우고 벽화를 그린 것은 역시 당연히 사원을 건립한 이후이다. 을승이 본국의 국왕 및 그 친족의 공양상 및 탑 아래 벽화를 그린 것은 역시 신룡 2년(706년) 5월 이후일 것이다. 정관 13년(639년)부터 경운 연간(710~711년)에 이르기까지는 거의 70여 년에 해당하는 시간이다. 을승은 장안에서 예술 창작에 종사했다. 『송고승전(宋高僧傳)』 권3·「지엄전(智嚴傳)」에는 이렇게 기록되어 있다. "승려 지엄의 성은 위지(尉遲) 씨로, 본래 우전국의 볼모였다. 이름은 낙(樂)이고, 타고난 성격이 총명하고 예리했다. 홍려사(鴻臚寺)에 소속되었고, 좌령군위대장군상주국(左領軍衛大將軍上柱國)을 제수하였고, 금만군공(金滿郡公)에 봉해졌다. ……신룡 2년(706년) 5월, 살고 있던 집을 사원으로 만들고자 상소를 올려 간청하자, 천자가 명을 내려 윤허하니, 제방(題榜)에 '봉은(奉恩)'이라 한 것이다.(釋智嚴姓尉遲氏, 本于闐國質子也. 名樂, 受性聰利. 隸鴻臚寺, 授左領軍衛大將軍上柱國, 封金滿郡公. ……神龍二年五月, 奏乞以所居宅爲寺, 敕允, 題榜曰奉恩是也.)" 『역대명화기』에서 기록하기를, "봉은사의 중삼문(中三門) 바깥 서원(西院)의 북쪽에, 위지가 본국의 왕과 여러 친족들을 차례로 그렸으며, 탑 아래의 작은 그림 역시 위지가 그린 것이다. 이 절은 본래 을승의 자택이었다.(奉恩寺中三門外西院北, 尉遲畫本國王及諸親族次, 塔下小畫亦尉遲畫. 此寺本是乙僧宅.)" 두 문헌을 서로 대조해보면, 을승 부자와 위지락(尉遲樂)이 모두 숙위(宿衛)가 되었고, 함께 군공

(郡公)에 봉해졌으며, 또한 다 같이 한 집에 살았으니 마땅히 일가(一家)라고 해야 할 것이다.]

광택사와 자은사의 대안탑을 건립할 때 위지을승이 직접 참여했으니, 여기에 남아 있는 예술품들은 을승의 작품 풍격을 이해하는 데 중요한 의의가 있다. 당나라 단성식(段成式)의 『사탑기(寺塔記)』에서는 광택사의 칠보대(七寶臺)에 대해 이렇게 말하고 있다. "그 상층 창문 아래에는 위지가 그림을 그렸고, 하층 창문 아래에는 오도원(吳道元)이 그림을 그렸다.[其上層窓下尉遲畫, 下層窓下吳道元畫.]" 벽화는 이미 남아 있지 않지만, 다만 칠보대에 남아 있는 석각(石刻) 조상(造像)은 '조가양(曹家樣)'의 영향을 받아 옷이 몸에 착 달라붙어 있고, 몸이 가늘고 긴데, 이로부터 중원 양식과 서로 다른 서역의 조형을 엿볼 수 있으며, 을승의 뛰어났던 점이 바로 이런 풍격이었다.

대안탑 문미(門楣)의 석각은 사방불(四方佛)을 表現하였지만, 처리가 전혀 똑같지 않다. 서문 입구 미석(楣石)에 서방(西方)의 아미타불을 그렸는데, 일반 서방정토변(西方淨土變)과 마찬가지로 전랑(殿廊)에 그림을 그렸다. 동·남·북 세 면에 그린 것은 '아축불(阿閦佛)'·'보생불(寶生佛)'·'불공성취불(不空成就佛)'로, 전랑에 그리지 않았으며, 인물이 비교적 커서, 인물의 형상을 묘사하는 데 더욱 유리한 조건을 지니고 있었다. 부처의 평온함, 보살의 단정하고 아름다움, 명왕(明王)의 위풍당당하고 힘센 모습은 원만하게 구부러지는 팽팽하고 힘찬 선묘로 충분히 표현될 수 있었다. 이러한 선(線)의 표현 기교를 탑전(塔前)의 이른바 '습이사자부심화(濕耳獅子跌心花)' 등의 묘사와 연관지어 함께 고찰해보면, 우리는 확실하게 장언원이 말했던 "구부린 철사나 휘감긴 실[屈鐵盤絲]"의 풍격을 볼 수 있으며, 그 후 오래지 않아 많은 석각들 및 신강이나 돈황의 벽화들에서도 볼 수 있는데, 이러한 모든 유물들은 우리가 을승의 예술 풍격을 이해하는 데 참고로 삼을 수

문미(門楣): 문틀 위에 가로로 대는 나무나 돌.

사방불(四方佛): 불경인 『금강정경(金剛頂經)』의 기록에 따르면, 사방(四方)은 동·서·남·북의 사방을 말하며, 방위에 따라 존재하는 사불(四佛)은 다음과 같다. 즉 동방은 아축불(阿閦佛), 서방은 아미타불(阿彌陀佛), 남방은 보생불(寶生佛), 북방은 불공성취불(不空成就佛)이다. 불교에서는 모든 곳에 부처가 있다고 말한다.

전랑(殿廊): 궁전이나 전당(殿堂)의 복도.

명왕(明王): 명왕(冥王), 즉 염라대왕.

있다.

서안(西安)의 비림(碑林) 내에 보존되어 있는 대지선사비[大智禪師碑 : 당나라 개원(開元) 24년(736년)]의 가장자리 장식은 또한 우리가 "구부린 철사나 휘감긴 실"의 형상을 이해하는 데 더욱 중요한 작품이다. "작은 그림은 용필(用筆)이 팽팽하고 힘차, 마치 구부린 철사나 휘감긴 실과 같았[小則用筆緊勁, 如屈鐵盤絲]"는데, 이러한 종류의 고르고 힘 있는 선은, 복잡하고 촘촘하며 원숙하고 매끄럽게 전환하는 변화가 있으며, 운율이 있고 생동감이 풍부한 아름다운 형상을 표현하였다. 보살·기악(伎樂)·봉황·'(습이사자)부심화'를 막론하고, 모두 별다른 장식성의 변화가 없기 때문에, 곧 형상의 사실적이고 생동적인 효과를 잃어버렸다. 이와 반대로 장식적 취향이 풍부한 '팽팽하고 힘찬[緊勁]' 선으로, 부드럽고 아름다운 인물 형상과 성격이 풍부한 새와 짐승을 표현했다.

당연히 이러한 석각 작품들은 단지 위지을승의 일부 방면의 예술적 풍격을 이해하는 데 참고로 삼을 수 있을 뿐인데, 을승 회화의 특징은 또한 동시에 색채 방면에서도 표현되고 있다. 따라서 우리는 또한 반드시 다른 몇몇 작품들로부터 비교적 전체적으로 을승을 이해해야 한다. 단성식의 『사탑기』에서는 이렇게 기록하고 있다. "장안 광택방(光宅坊)의 광택사 보현당(普賢堂)은 본래 천후(天后-측천무후)의 소세당(梳洗堂)으로, 포도(蒲萄)나무에 열매가 열리면 이 당(堂)으로 행차하였다. 지금 당 안에 있는 위지의 그림에는 매우 기이한 점이 있는데, 네 벽의 화상(畫像) 및 탈피백골은, 장인의 구상이 매우 험준하면서도, 또한 형태를 바꾼 세 마녀는, 몸이 마치 벽에서 나오는 듯하다.[長安光宅坊光宅寺普賢堂本天后梳洗堂, 蒲萄垂實, 則幸此堂. 今堂中尉遲畫頗有奇處, 四壁畫像及脫皮白骨, 匠意極嶮, 又變形三魔女, 身若出壁.]" 이른바 '탈피백골(脫皮白骨)'은 항마도(降魔圖) 가운데 힘들게 수

비림(碑林) : 중국 고대 비석들을 수장(收藏)하고 있는 곳으로, 시기적으로 가장 이르고 유명한 비석들이 가장 많은 문화 예술의 보고이다. 이를 처음 만든 사람은 북송(北宋)의 명신(名臣)이었던 여대충(呂大忠)으로, 그가 섬서(陝西) 전운부사(轉運副使)로 부임했을 때 조성하였다. 비림은 단지 중국 고대 문화 전적(典籍) 석각(石刻)의 집중지 중 하나일 뿐만 아니라, 또한 역대 명가(名家)들의 서법 예술이 집중되어 있는 곳이기도 하다.

행하는 석가모니를 가리키며, '형태를 바꾼 세 마녀'는 바로 마파순(魔波旬)이 석가를 유혹하도록 보낸 마녀들인데, 석가는 굳건한 신념으로 마법의 유혹을 제압하니, 젊고 아름다운 세 미녀는 이로 인해 추한 늙은 여인으로 변한다. 그림에서 석가의 좌우에 있는 세 명의 아름다운 소녀와 백발의 늙은 여인 세 명은 바로 '형태를 바꾼' 세 마녀들이다.

일반적으로 항마변(降魔變)에서 석가가 반드시 '탈피백골'로 그려지는 것은 아니지만, 우전(于闐) 인근의 키질 석굴 벽화는 확실히 문헌에 기록된 을승의 화풍과 서로 매우 똑같은데, 이것은 분명히 당시 서역화의 동일한 풍격을 대표하였다. 따라서 그것은 을승의 작품을 이해하는 데 참고로 삼을 만한 가치가 있다. 이 한 폭의 항마변은, 철선묘와 색채 훈염(暈染)을 서로 결합시킨 표현 방법에 관한 형상 자료를 제공해주었다. 인물의 각 부분들의 바깥 윤곽선들은 모두 철선으로 묘사하였고, 각 부분의 기복(起伏)은 색채 훈염으로 표현하였다. 근육과 피부 기복 변화의 묘사 및 인물 형상의 처리는 모두 화가의 인체 구조에 대한 깊은 이해와 성숙된 기교를 나타내주고 있다. 위지을승이 그린 항마변은 이 그림의 풍격과 대체로 같지만, 구도에서는 또한 다른 점이 있는데, 주경현(朱景玄-『당조명화록』의 저자)은 을승의 항마변에 대해 이렇게 적고 있다. "또 광택사 칠보대의 후면에 항마상(降魔像)을 그렸는데, 천태만상(千態萬象)이며, 참으로 기이한 작품이다.[又光宅寺七寶臺後面畫降魔像, 千態萬象, 實奇踪也.]" 이른바 천태만상은 당연히 단지 '탈피백골'과 '형태를 바꾼 세 마녀'만 있었던 것이 아니라, 마귀 파순(波旬)이 부린 갖가지 마군(魔軍)들을 가리키기도 한다. 석가 뒤쪽에 마귀(魔鬼)·도검(刀劍)·방망이[杵] 등을 동시에 그린 이러한 항마변은, 하나의 화면에 전체 항마의 줄거리를 표현한 변상(變相)이다.

마파순(魔波旬) : 불교에서 중생이 사는 세계를 의미하는 삼계(三界) 중 욕계[欲界-식욕(食欲)·수면욕(睡眠欲)·음욕(淫欲)]의 제6천(天)의 천주(天主)인 육범천주(六梵天主)가 곧 마왕 파순(波旬) 즉 마파순이다. 파순은 주로 석가모니가 수도할 때, 큰 코끼리나 뱀 혹은 어린 소녀나 예쁜 처녀로 형태를 바꾸어 나타나서 수행을 방해하며, 수행하는 비구니에게 접근하여 유혹하거나 협박함으로써 수행을 방해하는 천마(天魔)이다.

훈염(暈染) : 한 가지 색을 점점 짙어지게 처리하거나 점점 옅어지게 처리함으로써, 입체감을 나타내는 색 처리 방법을 가리킨다. '운염'이라고 읽기도 한다.

우전(于闐)의 사원들에 남아 있는 벽화에서는 또한 을승이 농염하고 아름다운 색채와 굳세고 힘찬 선을 이용하여 입체의 구조와 형상을 표현한 화풍을 이해할 수 있다. 신강 화전현(和田縣) 단단오리극(丹丹烏里克−Dandan Oilik)의 폐사(廢寺)에서 우전의 건국 전설과 관련이 있는 벽화를 말끔히 정리해냈는데, 그림에는 벌거벗은 여인 하나가 연지(蓮池)의 가운데에 서 있으며, 머리를 돌려 몸 옆쪽에 있는 어린 아이를 내려다보는 모습으로, 몸의 자태가 우아하고 아름답다. 신체는 선으로 윤곽을 묘사하고 훈염으로 처리하여, 입체감이 아주 강하며, 성공적으로 천녀(天女)의 어여쁘고 자애로운 표정과 자세를 표현하고 있다. 우전은 자칭 북방천왕(北方天王)의 후예로, 땅의 젖[地乳]을 얻어 양육하고 성장하여, 왕이 될 수 있었다. 벽화에서는 길상천(吉祥天)이 땅의 젖을 대신하여 유아를 양육한다. 길상천은 '공덕천(功德天)'이라고도 부르는데, 전설에서는 북방의 비사문천왕(毗沙門天王)의 아내이다. 이 그림은 비사문천왕 소상(塑像)의 옆에 그려져 있는데, 아내인 길상천녀(吉祥天女)가 왕자를 양육하는 고사를 표현해낸 것이다. 벽화의 제작 연대는 대략 7세기 정도로, 을승이 활동했던 연대와 그다지 멀지 않다. 이러한 전형적인 우전의 회화 작품들을 통해 위지을승이 대표하는 우전 불화(佛畫)의 풍격 및 그 면모를 이해하는 데 도움을 얻을 수 있다.

| 제4절 |

오도자(吳道子)와 한간(韓幹)·장훤(張萱)파 주방(周昉)

소동파(蘇東坡)는 당대(唐代)의 문화적 성취를 칭송하며 이렇게 말한 적이 있다. "지혜로운 자는 사물을 창조하고, 재능이 있는 자는 그를 계승하여 따르니, 이는 한 사람만으로 이룰 수 있는 것이 아니다. 군자는 학문으로 나가고, 백공(百工-모든 직인)은 기예로 나아가, 삼대(三代)로부터 한(漢)을 거쳐 당(唐)에 이르러 다 갖추었다. 따라서 시(詩)는 두자미[杜子美-두보(杜甫)]에 이르러서, 문장은 한퇴지[韓退之-한유(韓愈)]에 이르러서, 글씨는 안노공[顏魯公-안진경(顏眞卿)]에 이르러서, 그림은 오도자에 이르러서, 고금(古今)이 바뀌었고, 천하의 재능 있는 일은 완성되었다.[知者創物, 能者述焉, 非一人而成也. 君子之于學, 百工之于技, 自三代歷漢至唐而備矣. 故詩至于杜子美, 文至于韓退之, 書至于顏魯公, 畫至于吳道子, 而古今之變, 天下之能事畢矣.]" 그는 오도자와 두보(杜甫)·한유(韓愈)·안진경(顏眞卿)을 모두 당대(唐代) 문화 예술 방면의 뛰어난 대표적 인물들로 보았다.

오도자는 양적[陽翟 : 지금의 하남 우현(禹縣)] 사람으로, 705년부터 759년 사이에 주로 활동했으며[『역대명화기』의 기록에 따르면, 오도자는 일찍이 소요공(逍遙公) 위사립(韋嗣立)을 섬겨 말단 관리가 되었다. 위사립은 중종(中宗) 때(705부터 709년까지) 소요공에 봉해졌다. 『익주명화록(益州名畫錄)』에는 이렇게 기록되어 있다. 오도자의 제자인 노릉가(盧楞伽)가 "건원(乾元) 초(758~760년)에 (大聖慈寺의) 전각(殿閣) 동서(東西) 회랑의 아래 여러

담벽에 행도고승(行道高僧-불도를 닦는 고승)을 그리고, 안진경이 글을 썼는데, 당시에 이절(二絶)이라 일컬어졌다.(乾元初, 于殿東西廊下畫行道高僧數堵, 顏眞卿題, 時稱二絶.)" 노릉가는 이후에 장안에 돌아가 장엄사(莊嚴寺) 삼문(三門)에 그림을 그렸는데, 매우 오묘한 경지에 이르렀기 때문에 오도자가 높이 평가하여 칭찬했다. 이 일은 당대 화사(畫史)에 모두 기록되어 있어, 오도자가 건원(乾元) 원년(758년) 이후에도 여전히 살아 있었다는 것을 실증할 수 있다.], 어려서 부모를 여의고 가난하게 살았는데, 처음에 장욱(張旭-당대의 서예가)과 하지장(賀知章-당대의 시인이자 서예가)에게 글씨를 배웠다. 장욱과 하지장 두 사람은 모두 자유분방한 초서(草書)에 뛰어났는데, 이것은 오도자 이후 회화 방면의 운필에 뚜렷한 영향을 미쳤다. 오도자는 일찍이 연주(兗州) 하구현(瑕丘縣)의 현위(縣尉)를 지낸 적이 있다. 낙양에 유학한 후, 부름을 받고 궁정에 들어가서 내교박사(內敎博士)를 제수했다.

『당조명화록』에는 그에 대해 이렇게 적고 있다. "약관(弱冠)의 나이도 되지 않았는데, 그림의 오묘함이 이를 데 없었다.[年未弱冠, 窮丹靑之妙.]" 궁정에서 벼슬을 지낸 뒤에 장안과 낙양 두 지역의 사관(寺觀)에 많은 벽화들을 그렸다. 『양경기구전(兩京耆舊傳)』에는 오도자를 이렇게 기록하고 있다. "사관 내의 벽에 그림을 그린 것이 모두 3백여 칸이다. 변상(變相)의 인물은 형상이 기이하고 특이하며, 같은 것이 없었다. 상도(上都) 흥당사(興唐寺)의 어주금강경원(御注金剛經院)에 훌륭한 작품들을 많이 그렸으며, 동시에 자신이 경문(經文)을 썼다. 자은사(慈恩寺) 탑 앞에 문수(文殊)·보현(普賢)과 서쪽 면 행랑 아래에 항마(降魔)·반룡(盤龍) 등을 그린 벽과 경공사(景公寺)의 지옥벽(地獄壁)·제석(帝釋)·범왕(梵王)·용신(龍神)이 있으며, 영수사(永壽寺) 중삼문(中三門)의 두 신(神)을 비롯하여 여러 도관(道觀-도교 사원)과 사원들은 이루 다 나열할 수 없는데, 모두 한때 절묘하기가 그지없었

다.[寺觀之中, 圖畫墻壁, 凡三百餘間. 變相人物, 奇踪異狀, 無有同者. 上都興唐寺御注金剛經院妙迹爲多, 兼自題經文. 慈恩寺塔前文殊·普賢, 西面廡下降魔·盤龍等壁, 及景公寺地獄壁·帝釋·梵王·神龍, 永壽寺中三門兩神, 及諸道觀·寺院, 不可勝紀, 皆妙絶一時.]"

또 『선화화보(宣和畫譜)』에는, 황가(皇家)의 소장품 가운데 그가 그린 부처·보살·천왕상 및 도교 신상(神像) 93폭이 있었다고 기록되어 있는데, 이것은 오도자가 보통사람보다 뛰어난 왕성한 정력과 출중한 그림 재능을 지녔었다는 것을 말해준다. 오도자의 창작은 수량 면에서 사람들을 놀라게 할 뿐만 아니라, 그 종류의 변화 역시 많다. 그가 그린 불교 작품들로는 각종 정토변(淨土變)·본행변(本行變)·유마변(維摩變)·금강변(金剛變)·업보차별변(業報差別變)·소재경변[消災經變 : 제재환변(除災患變)·보문품(普門品)]·일장월장변(日藏月藏變)·지옥변·항마변·지도론색계변(智度論色偈變) 및 부처·보살·문수·보현·천왕(天王)·석범천중(釋梵天衆)·행승(行僧) 등이 있으며, 도교 회화 중에는 유명한 〈현원상(玄元像)〉·〈조원도(朝元圖)〉·〈명진경변(明眞經變)〉 등이 있다. 화가의 뛰어난 상상력으로 인해, 서로 다른 경변(經變)들은 모두 다른 정경과 분위기로 그려냈다. 화가의 붓끝에서 선불(仙佛)의 형상은 천변만화(千變萬化)하며, 기이한 종적과 이상야릇한 모습이어서, 똑같은 것이 하나도 없다. 오도자는 종교 제재(題材)의 도움을 빌어 풍부한 인물 형상들을 묘사해냈다. 살짝 쳐다보며 말하려고 하는 천녀(天女)가 있고, 눈을 돌려 사람을 쳐다보는 보살이 있고, 곱슬곱슬한 턱수염을 하고 탐스러운 귀밑머리에 모근(毛根)이 살 밖으로 솟아나온 역사(力士)가 있으며, 이를 바라보며 아주 소란스럽게 소리를 질러대고 삿대질을 하는 이도 있다. 그가 조경공사(趙景公寺)의 동쪽 중삼문(中三門) 안쪽 동벽에 그린 백화(白畫) 지옥변은, 필력(筆力)이 힘차고 왕성하며, 변상(變相)은 음산하고 괴이하다. 벽화에는 소위 검림

백화(白畫) : 엷고 흐릿한 곳이 없이 먹으로 선만을 그리는 동양화의 묘법(描法).

(劍林)·옥부(獄府)·우두(牛頭)·마면(馬面)·청귀(靑鬼)·적자(赤者) 등은 하나도 없지만, 여전히 음기(陰氣)가 엄습하여 보는 이로 하여금 무서워서 떨게 한다.

당대의 종교화의 번영과 발전은 이 시대 인물화가 현실을 표현하는 데에서 이룩한 성과와 밀접한 상관관계가 있다. 당대의 화가들은 인물 형상을 묘사할 때, 인물의 실제 성격과 구체적인 표정과 자세를 표현할 것을 요구하여, 인물로 하여금 "사람의 감정을 갖출 수 있도록[備得人情]" 하였다. 이러한 특징 때문에, 당대의 종교화도 역시 시대 사상과 심미 요구에 적응하여, 훨씬 더 많은 현실 생활의 모습을 반영하고 있다. 당대의 종교 회화 가운데 대량의 현실 생활 장면들이 출현하게 했던 또 다른 계기가 있었는데, 그것은 바로 불사(佛寺)나 도관(道觀)에서의 강창(講唱-산문을 읽고, 운문을 읊는 것)의 흥기(興起)였다. 불교를 민간에 보급하는 현실적 필요성에 따라 승려들은 불경을 설교하는 데에 강창 형식을 채용했으며, 이로 인해 변문(變文)이 발전했으며, 또한 변문은 변상(變相)과 현실 생활의 관계를 한층 더 촉진시켰다.

종교 예술은 전통을 계승하고 부단히 외래의 경험을 흡수한 기초 위에서, 성당(盛唐) 시기에 더욱 발전하고 성숙하였다. 종교화가는 창작 재능과 표현 기법면에서 이미 매우 능숙한 수준에 도달했는데, 오도자는 바로 그 가운데 걸출하게 뛰어난 대표자였다. 오도자의 풍격은 일찍이 한 시대에 영향을 미쳤다. 돈황 제172굴의 정토변은 성당 시기의 뚜렷한 특징을 지닌 작품이다. 화면 구도는 비록 여전히 노래하고 춤추는 태평스런 정토세계지만, 운필과 채색의 특징과 예술 효과면에서 보자면 이미 초당(初唐) 시기의 푸르고 아름답고 진하며 장엄하고 엄숙한 화면과는 달랐다. 벽화는 더욱 삶의 흥취가 풍부해졌고, 정제되고 세밀한 가운데 구속받지 않는 자유로움이 있었

변문(變文) : 당대의 설창문학(說唱文學)의 일종으로, 산문과 운문을 섞어서 불경 고사나 민간 전설이나 역사 고사 등을 기술한 것을 말한다.

다. 춤은 부드럽고 노래는 청아하며, 새가 울고 물결이 출렁대는 등, 현실적 감정이 매우 풍부했다. 돈황 제103굴의 유마변은 필적이 활달하고 거리낌이 없으며, 약하게 색을 칠하였다. 유마힐의 형상은, 이전에 괴로운 듯한 모습의 표현을 중시했던 것과는 달리, 토론할 때의 분위기를 묘사하는 데 주력하고 있다. 벽화의 용필(用筆)이나 채색 및 형상의 묘사에서는 '오가양(吳家樣)'의 특징이 풍부하게 드러나 있다.

문수·보현·도해천왕(渡海天王)은 오도자가 자주 그리던 제재로, 역시 성당 이후에 널리 유행하던 제재들이다. 막고굴 제172굴의 〈문수변상(文殊變相)〉의 원경산수(遠景山水), 성난 파도, 괴석에 부서지는 물살은 오파산수(吳派山水)의 풍격을 지니고 있다. 돈황의 비단 그림[絹畫]인 〈도해천왕도〉에서, 천왕은 위엄이 있고, 시종들은 용맹스러우며, 전투하는 분위기로 충만하다. 시종들의 형상은 동물 모습의 특징과 사람의 표정이 적지 않게 함께 결합되어 있는데, 이는 바로 오도자가 창조한 "크고 장대하며 이상야릇한[巨壯詭怪]" 귀신의 형상이다. 천왕의 몸 뒤 멀리에서 파도가 치는 것은 드넓은 바다를 나타내고, 깃발이 바람에 휘날리는 것은 인물이 행진하고 있는 기세를 표현하고 있다. 그리고 "살며시 바라보며 말하려고 하는[竊眸欲語]" 천녀(天女)는 천왕이나 역사(力士)와는 뚜렷하게 다른 또 하나의 생동감 있는 형상이다.

전해오는 돈황의 보살 견화(絹畫-비단 그림) 속에서도 화가의 이 방면의 성취를 살펴볼 수 있다. 막고굴 제45굴의 성당(盛唐) 시기 〈관세음보문품(觀世音普門品)〉과 같은 대형 경변(經變)의 자유롭고 정취가 가득한 중원(中原)의 화풍과 사람을 감동시키는 형상에서, 시대의 획을 그은 오가양의 영향을 느낄 수 있다. 벽화는 각종 재난을 만나는 장면을 돌출되게 따로 묘사함으로써, 서로 다른 갖가지 처지에 놓인 현실 인물들을 표현했다. 예를 들어 길을 가던 도중에 강도를

경변(經變) : 경전을 알기 쉽게 그림으로 그린 것을 가리키는 것으로, '변상도'와 같은 말.

만난 장면을 묘사한 것은, 바로 당시에 상인들이 사막에서 처한 위험을 묘사한 것인데, 인물은 마치 살아 있는 것처럼 생생하여, 사태가 사람들에게 감동을 준다. 오도자는 〈소재환변(消災患變)〉에서 고난에 처한 사람들을 구제하는 관세음보살을 표현하여, 오히려 고난의 현실을 구체적으로 묘사했다.

오도자는 또한 황제의 명을 받들어 현종(玄宗) 이융기(李隆基)가 중심이 되는 역사 제재와 정치적인 초상화를 그린 적이 있다. 당나라 천보(天寶) 5년(746년)에 오도자는 태청궁(太淸宮)에서 현종 시대 중신(重臣)들의 화상(畫像)을 그렸는데, 이러한 화상들은 모두 생동감이 있어 마치 진짜 사람을 보는 듯했으며, 후세 사람들이 칭찬하여 일컫기를, "만조백관[千官]이 모두 얼굴에 생기가 돈다[千官皆生面也]"라고 했다.

오도는 또 자주 불사와 도관의 벽에 산수를 그렸다. 당나라 장언원은 이렇게 말했다. "오도현이라는 자는, 천부적으로 힘차고 호방한 데다, 어려서부터 영특하고 생각이 깊었으며, 종종 불사에 벽화를 그렸는데, 괴석과 부서져 흐르는 여울을 펼쳐놓아, 마치 만지거나 떠서 마실 수 있을 듯했다.[吳道玄者, 天付勁毫, 幼抱神奧, 往往于佛寺畫壁, 縱以怪石崩灘, 若可捫酌.]" 이처럼 "마치 만지거나 떠서 마실 수 있을 것 같은" "괴석과 부서져 흐르는 여울"은 성당(盛唐) 시기 돈황의 벽화 속에서도 여전히 볼 수 있다. 오도자는 산수를 그릴 때, "높이 솟구쳐 이어지며 우뚝 솟은 기암괴석과, 아득하고 가파르며 험하고 높은 곳에 있는 샘[沖梁聳奇石, 蒼峭束高泉]"을 표현하는 데 심혈을 기울였는데, 산자락의 "괴석과 부서져 흐르는 여울"을 그려내어, 산과 물 사이의 관계를 묘사하였다. 이 때문에 당시 사람들은 그를, "그윽한 운치가 있는 이어진 산봉우리[幽致峰巒]"를 그린 왕타자(王陀子)와 더불어서 일컫기를, "타자는 머리요, 도자는 다리다[陀子頭, 道子脚—타자는

봉우리를 잘 그리고, 도자는 산자락을 잘 그린다는 뜻]"라고 하였다. 그가 그린 산수는 여느 사람들과는 달랐는데, 〈당조명화록〉에는 또 다음과 같은 하나의 고사가 기록되어 있다.

"명황(明皇─당나라 현종)이 천보(天寶) 연간(742~756년)에 홀연히 촉도(蜀道)의 가릉강(嘉陵江) 산수를 그리워하다가, 마침내 오도자에게 역참의 사마(駟馬─네 필의 말이 끄는 수레)를 주어, 가릉에 가서 그 모습을 그려오도록 하였다. 그가 돌아온 날에 황제가 그 모습을 묻자, 이렇게 아뢰었다. '신이 밑그림[粉本]을 그리지 못하고, 마음에 기록하였습니다.' 후에 황제가 대동전(大同殿)에 그림을 그리도록 명했다. 그러자 가릉강 3백여 리의 산수를 하루 만에 완성하였다.[明皇天寶中忽思蜀道嘉陵江山水, 遂假吳生驛駟, 令往寫貌. 及回日, 帝問其狀, 奏曰, '臣無粉本, 并記在心.' 後宣令于大同殿圖之. 嘉陵江三百餘里山水, 一日而畢.]"

촉도(蜀道) : 사천성의 명승지로, 길이 험하기로 유명하다.

과거에 화가 이사훈(李思訓)도 역시 대동전에 가릉강 산수를 그린 적이 있었지만, 매우 긴 시간이 걸렸었다. 현종 이융기(李隆基)는 이렇게 여겼다. "이사훈이 수개월 걸려 그린 그림을 오도자는 하루 동안에 완성하였는데, 모두 지극히 오묘하다.[李思訓數月之功, 吳道子一日之迹, 皆極其妙也.]" 이사훈은 정교하고 섬세하며 화려하고 아름다움이 뛰어난 산수화가였지만, 오도자는 반대로 거리낌이 없고 분방한 필묵으로 가릉강 여울의 세찬 흐름이 길게 이어지는 변화를 표현하여 일종의 새로운 풍격을 이루었다. 따라서 장언원은 이렇게 말하였다. "(오도자는) 또 촉도에서 산수를 그렸는데, 이로 말미암아 산수의 변화는 오도자에서 비롯되었다.[(吳道子)又于蜀道寫貌山水, 由是山水之變, 始于吳.]" 오도자는 당대의 산수화를 한 걸음 더 변혁시킨 화가로 인정받고 있다.

오도자는 다방면에 재능과 기예를 지니고 있었으며, 전통의 계승을 기초로 하여 부단히 다방면의 경험을 흡수함으로써, 그의 회화

기예는 자유자재로 능숙하게 그리는 수준에까지 이르게 되었다. 그는 밑그림에 의지하지 않고 기억에 의거하여 가릉강의 산수를 그려냈다. 인물을 그릴 때에도, "몇 길[仞]이나 되는 그림을, 팔에서부터 그리기도 하고, 혹은 발을 먼저 그리기도 하여[數仞之畵, 或自臂起, 或從足先]", 매우 자유자재로 표현력 있는 형상을 창조해냈다. 소동파는 이렇게 말했다. "도자가 그린 인물은……법도가 있으면서도 그 속에서 새로운 의취가 보이고, 호방한 외양에는 묘한 이치가 담겨 있다. 이른바 칼날을 가지고 놀 만큼 여유가 있고, 도끼를 휘둘러 바람을 일으킬 정도로 솜씨가 매우 숙련되고 뛰어난 사람은, 고금을 통틀어 한 사람뿐이다.[道子畵人物……出新意于法度之中, 寄妙理于豪放之外. 所謂遊刃餘地, 運斤成風, 蓋古今一人而已.]" 그는 기교가 숙련되어, 능히 마음대로 붓을 놀릴 수 있었으니, "변화무쌍한 자태가 지극히 자유자재로우며, 대자연과 서로 우열을 견주니, 곧 (장)승요가 미치지 못할 것 같다[至其變態縱橫, 與造化相上下, 則僧繇疑不能及也]"[『선화화보(宣和畵譜)』 권2]라고 인정되었다. 그가 당시에 그린 그림은 항상 장안 시내의 남녀노소와 신분의 높고 낮음을 떠나 모든 사람들을 놀라게 하여, 보는 이들은 숨이 막힐 지경이었다.

오도자의 기법의 특징에 관해 이렇게 전해지고 있다. "젊어서는 운필의 섬세함이 덜했으나[早年行筆差細]", "그 필적은 매끄럽고 섬세하여, 마치 구리 실을 쟁반 위에 구불구불 늘어놓은 것 같았다. 주분(朱粉-주사 가루)을 두껍거나 얇게 처리하여, 모두 골격의 높낮이가 드러나 보였다.[其筆迹圜細, 如銅絲縈盤. 朱粉厚薄, 皆見骨高下.]" "볼은 통통하고 코는 크며, 눈이 움푹한 얼굴을 하고 있다.[隆頰豊鼻, 眹目陷臉.]" 이러한 종류의 공필(工筆) 채색 작품들은 치밀하고 사실적인데, 성당(盛唐) 시기의 유물들 가운데에서 아직도 볼 수 있다. "중년의 필치는 대범하고 호방하며, 빠르기가 마치 순채(純菜-수련과의 다년생 수

길[仞] : '길'은 7자[尺] 내지 8자 정도를 의미하는 길이의 단위이므로 약 150 내지 180cm정도이다.

초)의 잎사귀와 같이 민첩하다. 인물은 모든 면에서 생기가 있다.[中年行筆磊落, 揮霍如蒓菜條. 人物有八面生意.]" "그 채색은, 짙은 먹선 안에 대략적으로 옅은 색을 칠하여, 자연스럽기가 겸소(縑素–그림을 그리거나 글씨를 쓰는 바탕의 흰 비단)보다 뛰어났으니, 세간에서는 이를 오장(吳裝)이라 하였다.[其傳彩, 于焦墨中略施微染, 自然超出縑素, 世謂之吳裝.]"

오도자가 중년 이후에, 표현 방법에서 더욱 호방한 특징이 있는 것은 이른바, "대다수의 화공들은 대개 윤곽선을 세밀하게 그리지만, 나는 곧 점과 획을 활짝 펼쳐놓는다. 대다수의 화공들은 대개 형태를 비슷하게 그리는 데 신중을 기하지만, 나는 곧 그러한 범속함을 탈피하였다[衆皆密于盼際, 我則離披其點劃, 衆皆謹于象似, 我則脫落其凡俗]"라고 한 작품을 가리킨다. 이러한 작품들은 "색칠이 간결하고 담백하며[敷粉簡淡]", "옅은 색과 짙은 색이 훈염을 이루고[淺深暈成]", "필적은 힘차고 왕성하며[筆迹勁怒]", "기운이 웅장하다[氣韻雄壯]".[인용문은 『선화화보(宣和畫譜)』 권2, 『역대명화기』 권2, 『동파집(東坡集)』 권23, 『당조명화록』, 『광천화발(廣川畫跋)』 권6, 『화감(畫鑑)』을 보라.]

선(線)은 중국의 고대 화가들이 중요시한 표현 수단으로, 선 자체가 만들어내는 효과는 항상 화가 특유의 풍격을 형성하였고, 형상의 감화력을 강화하는 데 도움이 되었다. 고개지의 "팽팽하고 힘차게 끊임없이 이어지는[緊勁聯綿]" 선이나, 장승요의 "점을 끌어당기고 찍어서 힘차게 터는[點曳斫拂]" 운필은, 모두 형상을 묘사할 때 특유의 작용을 발휘하여 각자 특색을 띠었다. 오도자는 내용의 표현과 형상의 묘사라는 요구를 결합하였는데, 선의 운용면에서 강렬한 감정을 침투시켜 운동감과 리듬감을 풍부하게 함으로써, 형상의 감동 효과를 크게 향상시켰다. 좀더 섬세한 밀체(密體)든, 비교적 거침없고 호방한 소체(疏體)든 간에, 오도자는 서로 다른 표현 수법을 사용할 때 언제나 전체 화면에서 분위기의 통일과 형상이 지닌 강렬한 운동감에 주

의를 기울였다. 따라서 "그림을 그리기 시작하면 신묘함이 있고[下筆有神]", "붓을 쥐고 벽에 그림을 그리니, 휙 하고 바람이 일었으며[援豪圖壁, 颯然風起]", "천의가 날아오르고, 벽 가득 바람이 몰아치는[天衣飛揚, 滿壁風動]" 효과가 있었다.

장언원은 이렇게 말했다. "오로지 오도현의 작품을 보아야만, 육법(六法)을 모두 갖추었다고 할 수 있는데, 만상(萬像)이 반드시 다 갖추었으니, 귀신이 사람의 손을 빌려 그린 듯하다. 그런 까닭에 기운이 웅장하여, 화폭에 다 담을 수가 없을 정도이며, 필적이 대범하고 호방하며, 마음 먹은 대로 벽과 담에 그렸다.[惟觀吳道玄之迹, 可謂六法具全, 萬像必盡, 神人假手, 窮極造化也. 所以氣韻雄壯, 幾不容于縑素, 筆迹磊落, 遂恣意于壁墻.]"[『역대명화기』의 「논고육장오용필(論顧陸張吳用筆)」과 「논화육법(論畫六法)」을 참조하라.]

오도자는 창작 방면의 경험을 바탕으로, 일부 법칙의 성격을 갖는 지식들을 귀납하여 이른바 '수결(手訣)'을 만들어 제자들에게 전수하였다. 벽화를 그릴 때는 또한 으레 제자들이나 혹은 장인들이 색을 칠하여 완성하였다. 오도자 자신의 많은 작품들과 제자들의 전파를 통해, 그가 창조한 종교적 그림들이 같은 시대의 화가와 조소가들에게 영향을 주었을 뿐만 아니라, 오랜 세월 동안 후대의 종교 예술가들에게도 영향을 끼쳤다. 오도자가 창조한 종교 미술 양식은 '오가양(吳家樣)'이라고 불리는데, '오가양'은 장승요의 '장가양(張家樣)'을 계승하였고, 또 조중달의 '조가양(曹家樣)'에서 몇몇 요소들을 흡수하여, 더욱 성숙한 중국의 불교 미술 양식을 형성하였다. 송나라의 곽약허(郭若虛)는 그(오도자)와 조중달의 서로 다른 풍격을 이렇게 구별하였다. "오도자의 필치는 그 형세가 둥글게 전환하고, 의복이 바람에 휘날리며, 조중달의 필치는 그 형체가 조밀하게 겹쳐져서, 의복은 몸에 착 달라붙는다. 이 때문에 후대의 사람들은 이를 '오대당풍(吳

帶當風), 조의출수(曹衣出水)'라 일컫는다.[吳之筆, 其勢圜轉, 而衣服飄擧, 曹之筆, 其體稠疊, 而衣服緊窄. 故後輩稱之曰, '吳帶當風, 曹衣出水'.]" 오가양은 당시 널리 유행한 양식이었기 때문에, 우리들은 오늘날 전해져 오는 성당 시기 및 그 이후 시기의 작품들 중에서도 또한 오도자 풍격의 작품들을 찾아볼 수 있다.

오도자가 가장 영향을 미친 도교 그림인 〈오성조원도(五聖朝元圖)〉는 후대 사람의 모사본이 전해지고 있는데, 역시 우리들이 오도자의 예술적 성취를 이해하는 데 중요한 근거가 된다. 이 벽화는 오랜 기간 동안 사람들이 모사하며 학습하였는데, 송대의 화가 왕관(王瓘)은 바로 이 그림을 관찰하고 모사하여 뛰어난 성과를 거두었고, 이후 무종원(武宗元)도 일찍이 노군묘(老君廟-'노군'은 노자를 높여 부르는 말)에 〈오성조원도〉를 그린 적이 있다. 현재 전해오고 있는 〈조원선장도(朝元仙仗圖)〉는 바로 이 그림의 부분적인 모사본이다. 그 밖에 〈팔십칠신선(八十七神仙)〉(卷)도 이 그림의 모사본이다. 이 두 장의 그림은 모두 정도는 다르지만 오도자의 유풍(遺風)을 보존하고 있는, 오가양의 대표적인 작품들이다. 수·당의 물질 문화는 화가 오도자를 낳아 길렀고, 오도자는 또 당대 회화를 새로운 전성기로 추동하여 한 시대의 화성(畫聖)이 됨으로써, 오랜 기간 동안 당·송 이후의 회화 예술 발전에 영향을 끼쳤다.

진굉(陳閎)·한간(韓幹)은 오도자와 마찬가지로 명성이 대단했는데, 모두 인물을 잘 그렸고, 안마(鞍馬)도 역시 정교했다. 『당조명화록』에서는 이렇게 서술하고 있다. "진굉은 회계(會稽) 사람이며, 초상화 및 인물사녀(人物仕女)를 그리는 데 뛰어났다. ……개원(開元) 연간(713~741년)에 부름을 받고 궁궐에 들어가 봉직하였는데, 매번 명을 받고 그린 어용(御容)은 당대의 으뜸이었다.[陳閎, 會稽人也, 善寫眞及畫人物仕女. ……開元中召入供奉, 每令寫御容, 冠絕當代.]" 그와 오도자·위

기첨(韋旡忝)이 합작하여 그린 〈동봉도(東封圖)〉[또는 〈금교도(金橋圖)〉라고도 함]는 당나라 현종(玄宗) 이융기(李隆基)가 태산에 제사를 지내고 거가(車駕-황제가 탄 수레)가 돌아오는 길에 상당(上黨)에 머물렀던 정경을 표현하였다. 그림에는, "거가가 금교(金橋)를 지날 때, 황제가 거둥하는 길은 구불구불 이어지고, ……수십 리 사이에 깃발이 선명하고 화려하며, 호위병들은 단정하고 엄숙한[車駕過金橋, 御路縈轉……數十里間, 旗纛鮮華, 羽衛齊肅]" 성대한 장면을 묘사했다. 진굉은 이융기와 그가 타고 있는 조야백(照夜白)을 그렸고, 위기첨은 개·말·나귀·소·양·낙타·원숭이·토끼·돼지 등을 그렸으며, 오도자는 교량(橋梁)·산수·거여(車輿)·인물·초목·맹금(猛禽)·기장(器仗-무기와 의식용 물건)·유막(帷幕-천막)을 그렸는데, 당시에 이들은 삼절(三絕)로 불렸다.

한간(韓幹)은 회화 방면에 재능이 있어, 일찍이 시인 왕유(王維)의 칭송을 받았다. 『사탑기(寺塔記)』에서는 이렇게 기록하고 있다. "한간은 남전(藍田) 사람으로, 어렸을 때 늘 외상으로 술을 사는 집에 술을 배달하면서도, 왕우승(王右丞) 형제는 만나지 못했는데, 매번 외상술을 사서 질펀하게 놀 때마다, 한간은 늘 왕 씨의 집에 외상값을 받으러 가서는, 땅에 사람이나 말을 그리며 놀았다. 우승(右丞)이 그림을 자세히 살펴보니, 그 기묘한 정취가 특별했다. 그래서 매년 돈 2만 냥을 주고, 십여 년 동안 그림을 배우도록 했다.[韓幹, 藍田人, 少時常爲貰酒家送酒, 王右丞兄弟未遇, 每一貰酒漫遊, 韓常征債于王家, 戲畫地爲人馬. 右丞精思丹靑, 奇其奇趣, 乃歲與錢二萬, 令學畫十餘年.]" 천보(天寶) 연간(742~756년)에 현종의 부름을 받고 궁궐에 들어가 봉직하였으며, 인물 초상을 잘 그렸는데, 일찍이 〈용삭공신도(龍朔功臣圖)〉·〈요숭급안록산도(姚崇及安祿山圖)〉·〈상마도(相馬圖)〉·〈현종시마도(玄宗試馬圖)〉·〈영왕조마타담도(寧王調馬打毬圖)〉 등을 그렸다. 또 장안의 자성사(資聖

조야백(照夜白) : 당나라 현종(玄宗)이 타던 애마(愛馬)들 중 한 마리의 이름.

寺)·홍당사(興唐寺)·보응사(寶應寺)·천복사(千福寺) 등지에서 벽화를 제작하기도 했다. 전해지는 말에 의하면, 한간이 보응사에 그린 그림은 "석범(釋梵)·천녀(天女)는 공기(公妓)와 소소한 것 등을 모두 다 함께 갖추어 초상을 그렸다[釋梵天女悉齊公妓小小等寫眞也]"고 하며, 현실의 부녀자 초상을 〈석범천녀도(釋梵天女圖)〉에 그려 넣었다고 하는데, 이는 당시 화가로서는 대담한 작법(作法)이며, 종교화와 현실 생활의 결합을 크게 촉진시켰다.

석범(釋梵) : 불교의 제석천(帝釋天)과 범천왕(梵天王).

당시 진굉(陳閎)은 말을 잘 그리기로 유명했는데, 현종이 이를 본받아 배우도록 명하자, 한간이 이렇게 말했다. "신(臣)은 스스로의 스승이 있습니다. 지금 폐하의 마구간[內廐]이 신의 스승이옵니다.[臣自有師, 今陛下內廐, 臣之師也.]" 이것은 한간이 자연을 본받아 배우는 것을 중시하여, 전(前) 시대 사람들을 그대로 따르지 않았음을 분명하게 나타내주고 있다. 그가 그린 〈조야백(照夜白)〉·〈목마도(牧馬圖)〉 등은 모사본들이 널리 퍼졌으며, 기본적으로 당나라 시대 안마(鞍馬)

〈목마도(牧馬圖)〉
(唐) 한간(韓幹)
비단 바탕에 채색
27.5cm×34.1cm
대북(臺北) 고궁박물원 소장

화면에는 구레나룻이 무성하고 머리에 두건을 썼으며, 몸에는 옷깃을 접는 호복(胡服)을 입은 한 해관(奚官─말을 담당하던 벼슬)이 백마를 탄 채, 왼손에는 채찍을 잡고, 오른손에는 비단 안장을 올려놓은 검은 말을 끌고 천천히 나아가고 있다. 해관의 눈은 전방을 똑바로 바라보고 있으며, 모습은 조용하고 여유로우며, 옷과 장신구는 소밀(疏密)함이 정취가 있다. 화면은 흑백의 두 가지 색이 주조를 이루고 있고, 섬세하고 힘찬 선으로 두 마리 준마(駿馬)의 늠름한 자태를 묘사하였는데, 조형이 빈틈없고 치밀하다. 송나라 동유(董逌)가 쓴 『광천화발(廣川畵跋)』에는 이렇게 기록되어 있다. "세상에 전해지기를, 한간은 대개 말을 그릴 때는 반드시 시일(時日)과 얼굴의 방향을 곰곰이 생각한 후에, 형체와 털의 색깔을 정했다.[世傳韓幹凡作馬, 必考時日·面方位, 然後定形骨毛色.]" 그는 서로 다른 시간에 서로 다른 광선·각도·위치에 있는 말의 형체 구조와 용모에 대해 깊이 생각한 뒤에 비로소 붓을 들었다 하니, 그 창작 태도의 치밀함을 충분히 엿볼 수 있다.

작품의 풍격을 보존하고 있는데, 화가는 간결하고 깔끔한 사실적 기법으로 인물의 소박한 기개와 말의 아주 힘차고 씩씩한 성품을 표현해 냈다.

안마는 당대에 유행했던 제재로, 전해오는 그림들이 비교적 많은데, 위언(韋偃)은 작은 말·소와 양·산과 들을 잘 그렸다. 그가 그린 〈목방도(牧放圖)〉는, 송나라 때 이공린(李公麟)이 그린 모사본이 세상에 전해지고 있다. 또 다른 당나라 사람이 그린 〈백마도(百馬圖)〉는 마부가 말에게 물을 먹이고, 말을 씻어주며, 말을 길들이는 등의 각종 서로 다른 활동들과 온갖 말의 모습들을 묘사했으며, 주목할 만한 가치가 있는 작품이다. 〈유기도(遊騎圖)〉는, 교외에 놀러갔다가 말을 타고 돌아오는 사람들을 따르는 한 무리의 시종 행렬을 그렸는데, 앞에 가는 사람은 느긋하게 말을 돌려 안쪽으로 들어가고 있으며, 시종은 황급히 뒤따르고 있다. 두 명의 말을 탄 사람들이 느릿느릿 뒤를 따르고 있는데, 앞을 좇아가며 뒤를 돌아보고 있다. 맨 뒤에 두 명의 말을 탄 사람들이 빠르게 서로를 좇아가고 있는데, 사람과 말의 행차(行次-진행 경로) 관계가 자연스럽고, 인물의 형태는 살아 있는 듯하다. 전체 그림은 주변의 환경을 묘사하지는 않았지만, 구체적인 사람과 말의 모습을 통해 오히려 교외에 놀러가는 활동 내용이나 계절과 환경을 알려주고 있어, 매우 서정성이 있는 작품이다.

한황(韓滉 : 723~787년)은 관직이 검교좌복사(檢校左僕射)에 이르렀는데, "거문고 타는 것을 좋아했으며, 글씨는 장욱(張旭-606쪽 참조)의 필법을 터득하여, 글씨로 먼 일가인 간(幹-한간)과 서로 견주었는데, 그가 그린 인물·소·말은 특히 뛰어났다.[好鼓琴, 書得張旭筆法, 書與宗人幹相埒, 其畫人物牛馬尤工.]"[『신당서(新唐書)』·「한황전(韓滉傳)」] 전해오는 〈오우도(五牛圖)〉는 운필이 간결하고, 형태가 살아 있는 듯하여, 당대(唐代) 회화(繪畫)의 뛰어난 수준을 대표한다.

초당(初唐)·성당(盛唐)·중당(中唐)·만당(晩唐) : 당대(唐代)의 시기 구분법의 한 가지로, 당시(唐詩)의 성격에 따라 네 시기로 구분하는 방법이다. 초당(初唐)은 당나라 건국(618년)부터 현종(玄宗)이 즉위할 때(712년)까지의 약 100년을 가리킨다. 성당(盛唐)은 시문학이 가장 융성했던 시기로, 현종 개원(開元) 원년(713년)부터 숙종(肅宗) 상원(上元) 2년(761년)까지의 약 48년 동안을 가리킨다. 중당(中唐)은 대력(大歷) 연간(766~779년)부터 태화(太和) 연간(827~835년)에 이르는 약 70년 동안을 가리킨다. 만당(晩唐)은 문종(文宗) 개성(開成) 연간(836~840년)부터 당나라 멸망까지의 약 70년 동안을 가리킨다.

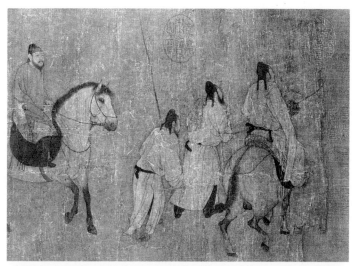

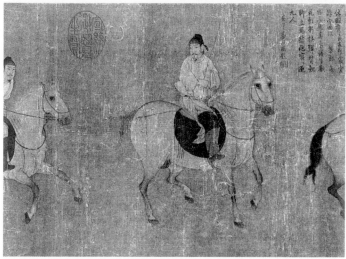

〈오우도(五牛圖)〉
(唐) 한황(韓滉)
마지(麻紙) 바탕에 수묵 채색
20.8cm×139.8cm
고궁박물원 소장

　화면에 있는 다섯 마리의 소들은 각기 다른 모습을 하고 있는데, 나무에 의지하여 목을 문지르기도 하고, 머리를 들고 울부짖기도 하며, 길을 가로막고 서 있기도 하고, 고개를 돌려 숨을 헐떡이는가 하면, 천천히 걸어가기도 한다. 소의 서로 다른 형태는 서로 다른 성정(性情)의 특징을 표현해내고 있다. 질박한 것·평온한 것·민감한 것·겁내는 것·둔한 것 등 전체 화면에 간결하고 세련된 선과 평범한 색채에 의거하여 조용한 전원에서의 소들의 활동을 표현하였는데, 생기가 넘쳐 보인다.

　중당(中唐)과 만당(晩唐) 시기의 화가인 주방(周昉)을 대표로 하는 '주가양(周家樣)'은 '오가양'과 마찬가지로 영향력이 있던 또 다른 회화 풍격이었는데, 이 유파의 형성은, 실제로는 성당(盛唐)과 중당 시기에 귀족 사녀(仕女)들의 생활을 묘사하는 데 뛰어났던 일군(一群)의 화가들을 포함하고 있다. 그 가운데 장훤(張萱)과 한간 같은 걸출한 예술가들은 일찍이 주방에게 깊은 영향을 주었다.

　성당 시기의 인물화가인 장훤은, 송나라 휘종(徽宗) 조길(趙佶) 시대의 모사본 두 폭이 보존되어 오고 있어, 화적(畵迹)이 세상에 전해질 수 있었다. 그러나 회화사에서의 그의 지위에 관해서는 그다지 중요시되지 않았다. '주가양'으로 세상에 이름을 떨친 주방은, 회화의 제재뿐 아니라 풍격면에서도 모두 장훤을 답습하였는데, 다만 시대 사조의 영향을 받아 회화의 의취(意趣)가 변혁되었을 뿐이다. 그러나 장훤은 당대의 사녀화 발전에서, 더욱 전대(前代)의 성취를 계승 발전시킨 역할을 한 화가였다.

당대의 장훤에 대한 평가는 비록 많지 않지만, 여전히 중시할 만한 가치가 있다. 송대의 『태평광기(太平廣記)』에서는 『당조명화록(唐朝名畫錄)』[『화단(畫斷)』이라고도 함]의 평론을 인용하여 이렇게 서술하고 있다.

"장훤은 경조(京兆) 사람으로, 항상 귀공자·안마·병유(屛帷−병풍과 휘장)·궁원(宮苑)·자녀(子女) 등을 그렸는데, 당시에 명성이 으뜸이었다. 기초를 잘 잡았으며, 흩어져 있거나 한데 모여 있는데, 정대(亭臺)와 죽사[竹樹−대(臺) 위에 지은 정자]·화조(花鳥)와 비복(婢僕)은 모두 그 자태가 오묘하기 그지없다. 그림 〈장문원(長門怨)〉은, 간략한 글로 생각을 털어놓아, 그 취지를 빠짐없이 다 드러냈는데, 바로 '금정(金井)의 오동나무는 가을이 되니 잎이 시드는구나(金井梧桐秋葉黃)'이다. 모사본인 〈귀공자야유도(貴公子夜遊圖)〉·〈궁중칠석걸교도(宮中七夕乞巧圖)〉·〈망월도(望月圖)〉는 모두 비단 위에 그렸는데, 고요하고 생각이 많으며, 그 뜻은 형상을 뛰어넘는다. 그가 그린 사녀(仕女)는, 주방(周昉)과 우열을 가리기 어렵다. 귀공자·안마 등은 묘품(妙品) 중 묘품이다[『화단(畫斷)』에서 인용].[張萱, 京兆人, 嘗畫貴公子·鞍馬·屛帷·宮苑·子女等, 名冠于時. 善起草, 點簇位置, 亭臺竹樹, 花鳥僕使, 皆極其態. 畫〈長門怨〉, 約詞擔思, 曲盡其旨, 卽'金井梧桐秋葉黃'也. 粉本畫〈貴公子夜遊圖〉·〈宮中七夕乞巧圖〉·〈望月圖〉皆絹上, 幽閑多思, 意逾于象. 其畫仕女, 周昉之難倫也. 貴公子·鞍馬等, 妙品上(出『畫斷』).]"[『태평광기(太平廣記)』 권213]

장훤이 그린 사녀가 주방과 우열을 가리기 어렵다고 여긴 것은, 일정 정도 당대의 장훤에 대한 평가를 반영하고 있다.

장훤은 개원(開元) 연간(713~741년)에 집현서원(集賢書院)의 화직(畫直)을 지냈다. 그는 회화 활동에 종사했는데, 줄곧 천보(天寶) 연간(742~756년)에까지 이르렀다.[역사 기록에 따르면 다음과 같다. 즉, "(천보 7년) 겨울 10월 경오(庚午)일에 화청궁(華淸宮)으로 행차하여, 귀비(貴妃)의 언

장문원(長門怨) : 장문(長門)은 한(漢)나라의 궁궐 이름이다. 한나라 무제(武帝)의 진황후(陳皇后)가 황제의 총애를 잃은 후에 이곳에서 기거했다고 한다. 전해지는 바에 따르면, 진황후의 어머니인 관도장공주(館陶長公主)는 천금(千金)을 주고 사마상여(司馬相如)를 초빙하여, 진황후를 위해 한 편의 〈장문부(長門賦)〉를 짓도록 했는데, 처연하고 아름다워 감동을 준다. 한나라 이래 고전의 시가(詩歌)들에서, 항상 '장문원(長門怨)'은 총애를 잃은 궁비(宮妃)들의 슬프고 원망스러운 정서를 토로하는 제발(題跋)이 되었다.

金井梧桐秋葉黃 : 당나라 시인 왕창령(王昌齡)의 〈장신추사(長信秋詞)〉에 나오는 한 구절이다.

니 두 사람을 한국(韓國)부인·괵국(虢國)부인으로 봉했다.{(天寶七載)冬十月庚午幸華淸宮, 封貴妃二人爲韓國·虢國·夫人.}"{『당서(唐書)』·「현종본기(玄宗本紀)」}

"(천보 8년) 봄 정월 갑술(甲戌)일에 도성[京]의 관리들에게 비단을 하사하고, 봄철 나들이를 준비하였다.{(天寶八載)春正月甲戌賜京官絹, 備春時遊賞.}"(위와 같음)

"(천보 10년) 정월 보름날 밤에, 양가(楊家-양 씨 가문) 다섯 집이 밤에 나들이를 나갔는데, 광평공주(廣平公主)와 서쪽 시문(市門-시의 입구가 되는 문)에서 말을 타고 다투어 따라가다가, 양 씨의 노비가 휘두른 채찍이 공주의 옷에 맞아 공주가 말에서 떨어졌는데, 부마(駙馬) 정창예(程昌裔)가 공주를 부축하려다가 또 양 씨의 노비에게 채찍으로 수차례 맞았다. 공주가 울면서 황제에게 아뢰니, 황제께서 양 씨의 노비를 죽이라 명하였고, 창예 역시 관직을 정지당했다.{(天寶)十載正月望夜, 楊家五宅夜遊, 與廣平公主騎從爭西市門, 楊氏奴揮鞭及公主衣, 公主墮馬, 駙馬程昌裔扶公主因及數撾. 公主泣奏之, 上令殺楊氏奴, 昌裔亦停官.}"{『당서(唐書)』·「양귀비전(楊貴妃傳)」}

부마(駙馬) : 부마도위(駙馬都尉)의 준말로, 임금의 사위를 말한다.

사실에 근거하면 괵국부인에 봉해진 것은 천보 7년(748년) 10월이므로, 봄 나들이 활동은 마땅히 그 다음해의 봄날이거나 혹은 그 이후이다. 그러나 천보 10년에 양부(楊府-양 씨 가문) 다섯 집이 밤에 나들이를 나갔다가 화(禍)를 만났으니, 나들이를 기록한 그림은 당연히 그 이전에 그려졌을 것이다. 따라서 장훤이 〈괵국부인유춘도(虢國夫人遊春圖)〉·〈괵국부인야유도(虢國夫人夜遊圖)〉를 그린 것은 천보 8년부터 10년 사이이다.]

장훤은 궁정에서 벼슬을 하였으며, 그는 황실의 생각이나 의향에 따라 그림을 그렸다. 궁정과 황족의 활동을 그린 것은 모두 실제 상황을 기록한 작품들이기 때문에, 비교적 사실적으로 당시 귀족들의 생활과 정신적 면모를 반영할 수 있었다. 장언원은 『역대명화기』에서 장훤에 대해 이렇게 기록하고 있다. "부녀와 아동을 즐겨 그려, 〈기녀도

〈기녀도(妓女圖)〉·〈유모장영아도(乳母將嬰兒圖)〉·〈안갈고도(按羯鼓圖)〉·〈추천도(秋千圖)〉·〈괵국부인출유도(虢國夫人出遊圖)〉가 전해지고 있다." 장언원이 기록한 〈괵국부인출유도〉는 아마도 바로 지금 전해오고 있는, 조길(趙佶)이 모사한 〈괵국부인유춘도〉의 원본일 것이다. 〈괵국부인유춘도〉는 어느 정도 황실과 귀척의 호화롭고 교만방자한 생활을 반영하고 있다. 이 그림은 양귀비의 셋째 언니인 괵국부인이 말을 타고 봄 나들이를 가는 장면을 묘사한 것으로, 화면에 배경을 그리지는 않았으며, 인물은 운치 있게 간격을 두었고, 표정이 침착하고 여유로워, 사실적으로 양 씨 자매의 생활 단면을 재현하고 있다. 이는 두보(杜甫)의 명시 〈여인행(麗人行)〉과 함께 모두 안사(安史)의 난(亂) 이전에 통치자들이 도취되었던 방탕한 생활을 표현한 것으로, 서로 다른 방면과 각도에서 사람들에게 깊이 생각하게 하는 당시의 그러한 사회 현실을 반영하고 있다.

오늘날 조길이 모사(摹寫)한 것으로 전해지는 〈도련도(搗練圖)〉와 문헌에 기록된 〈장문원도(長門怨圖)〉는 몇몇 인물들의 구성면에서 서로 비슷한 부분이 있다. 예컨대 원호문(元好問)은 장훤의 〈사경궁녀(四景宮女)〉 가운데 세 번째 그림에 대해 이렇게 말했다.

〈괵국부인유춘도(虢國夫人遊春圖)〉

(唐) 장훤 (宋 모사본)

비단 바탕에 채색

52cm×148cm

요녕성박물관 소장

화면에는 당나라 현종 시기에 한때 권세를 떨쳤던, 괵국부인 자매 세 사람이 나들이하는 장면을 그렸다. 재갈에 연결된 고삐를 잡고 말을 탄 여덟 사람과, 그 밖에 어린 아이 한 명을 합쳐 모두 아홉 사람이다. 앞에는 세 사람이 가고 있는데, 두 여인이 남장을 하였고, 궁녀 한 명은 몸을 치장하였다. 맨 앞쪽에서 남장을 하고 가는 사람은 손에 말고삐를 당기며 한가하고 자유롭게 천천히 걷고 있는데, 고사에 의하면 바로 그 사람이 괵국부인이다. 뒤에 따르는 두 사람은 준마를 타고 있는데, 한쪽 사람은 말채찍을 회두르고 있고, 다른 쪽에 있는 사람은 좌우로 두리번거린다. 가운뎃부분의 오른쪽 아래에 있는 귀부인 한 명은 높이 머리를 틀어 올렸고, 현란하고 화려한 옷을 입고 있는데, 몸가짐이 호화롭고 부귀해 보이며, 표정과 자세가 태연자약한 ▶▶

것이, 한국부인(韓國夫人)인 듯하다. 나란히 걷는 이는 진국부인(秦國夫人)으로, 서로를 향해 바라보며 이야기를 나누는 것 같은데, 뒤쪽에 말을 타고 가는 세 사람 중 가운데 사람의 얼굴 모습이 비교적 나이가 들어 보이고, 품에는 어린아이를 안고 있는 것으로 보아, 이 사람은 유모이다. 그림은 줄지어 이동하고 있는 봄나들이 행렬을 묘사하였는데, 전체 그림은 배경을 그려 넣지는 않았지만, 여전히 귀부인들의 오색찬란하고 매우 화려한 행렬로부터, 그리고 화려한 안마(鞍馬)의 경쾌한 걸음으로부터, 햇볕이 아늑하고 따스한 아름다운 봄날의 경치를 느낄 수 있다.

〈안갈고도(按羯鼓圖)〉: 갈고는 어깨에서 앞으로 늘어뜨려 메고서, 양손으로 치는 북을 가리키는데, 따라서 이는 갈고를 메고 있는 그림을 말한다.

〈추천도(秋千圖)〉: 그네를 타는 모습을 그린 그림.

"한 그루의 큰 오동나무 아래 우물이 있고, 우물에는 은상(銀床)이 있으며, ……궁녀 한 명은 머리를 관처럼 높이 틀어 올리고, 담황색 반팔과 금홍색 옷을 입고 있으며, 푸른색 무늬가 있는 비단 치마를 입고, 방상(方床)에 앉아 있다. ……절구 공이가 하나가 평상 아래에 기대어 있고, 한 여인이 절구 공이를 세우고 평상 앞쪽에 서 있으며, 두 여인은 마주하고 서서 절구 공이로 도련질을 한다. ……『화보(畫譜)』에서 말하기를, 장훤은 '금정의 오동나무는 가을이 되니 잎이 시드는구나[金井梧桐秋葉黃]'라는 구절을 택하여 그림을 그린 뒤, 제목을 〈장문원〉이라 붙였다고 한 것은 아마도 이를 가리킨 듯하다. ……나무 아래 궁녀 한 명이 ……방상에 앉아 있는데, 비단을 펴서 상자에 채워 넣고 있으며, 한 여인은 붉은색 무늬가 있는 비단을 손으로 받쳐 들어 무게를 재고 있고, 이 아래쪽에는 가을 부용(芙蓉)이 가득 피었으며, 호숫가 바위 옆에서는 여자아이 한 명이 부채질하며 비단을 다리는 데 쓸 숯불을 준비하고 있다. 궁녀 둘이 큰 방상에 앉아서 ……바느질하기 편하도록 무릎 한쪽으로 방상의 모서리를 누르고 있고, 한 사람은 ……수놓은 비단을 마름질하고 있다. 여인 둘이 있는 힘을 다해 흰 비단을 잡아당기도록 하고는, 여인이 궁녀 한 명과 다리미질을 하고 있다. 여자아이 하나가 흰 비단옷을 입고서, 머리를 숙인 채 다리미질하는 천 아래에서 놀고 있다……[一大桐樹下有井, 井有銀床……一內人冠髻着淡黃半臂, 金紅衣, 靑花綾裙, 坐方床. ……一搗練杵倚床下, 一女使植杵立床前, 二女使對立搗杵練. ……『畫譜』謂萱取'金井梧桐秋葉黃'之句爲圖名〈長門怨〉者, 殆謂此耶. ……樹下一內人……坐方床, 繒平錦滿箱, 一女使展紅繒托量之, 此下秋芙蓉滿叢, 湖石旁一女童持扇熾炭備熨帛之用. 二內人坐大方床……一膝跌床角, 以就縫衣之便. 一……裁繡段. 二女使抨素綺, 女使及一內人平熨之. 一女童白錦衣, 低首熨之下以爲戲. …….]"

글 속에 기록되어 있는 인물과 〈도련도〉는 옷의 장식과 색깔이 다

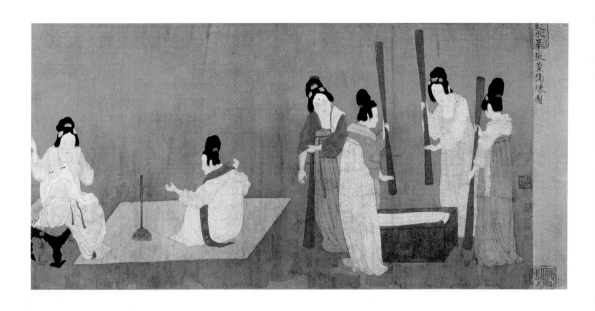

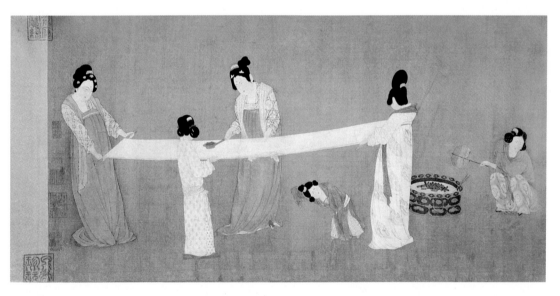

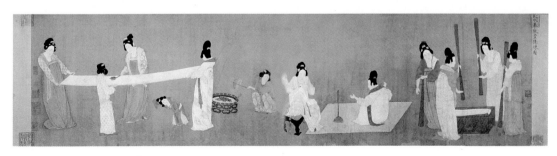

〈도련도(搗練圖)〉

(唐) 장훤 (宋 모사본)

비단 바탕에 채색

37cm×147cm

미국 보스턴미술관 소장

이 그림은 부녀자들이 흰 명주를 가공하는 전 과정을 묘사했다. 순서대로 도련질(절구 공이 등으로 찧는 일)·명주실 잣기·짜깁기와 다리미질 등의 일이다. 그림에서 인물들은 앉아 있기도 하고 서 있기도 한데, 들쑥날쑥하여 정취가 있으며, 서로 호응하고 있다. 명주를 도련하는 사람은 정말로 힘을 쓰는 듯하며, 짜깁기하는 사람이 온통 주의하여 신경을 쓰는 모습, 명주를 잡아당기고 있는 사람이 몸을 젖히고 힘을 쓰는 모습, 불에 부채질하는 소녀가 열기를 피하며 얼굴을 돌리는 모습, 장난치는 어린아이의 치기 등은 모두 서로 관련되는 부녀자들이 실내에서 일하는 활동을 보여주는데, 보는 사람들에게 감동을 주는 운치를 표현했다.

른 것 이외에는 모습이 거의 일치한다. 이 〈도련도〉도 역시 궁정 생활을 묘사한 것이다. 장훤의 〈도련도〉(宋나라 모사본; 미국 보스턴미술관 소장)는 도련질에서부터 다리미질까지 갖가지 활동을 하고 있는 부녀자들의 모습을 묘사했는데, 전체 그림에는 모두 열두 명이 등장하며, 세 조(組)로 나뉜다. 오른쪽 가장자리에는 부녀자 네 명이 있는데, 두 사람은 바로 나무공이를 사용하여 공이질을 하고 있고, 두 사람은 공이를 땅에 세운 채 서 있으며, 그 중 한 사람은 소매를 걷어 올리면서 교대하기를 기다리고 있다. 가운데에는 부녀자 한 명이 땅 위에 앉아서 실을 다듬고 있고, 또 다른 부녀자 한 명은 의자 위에 앉아서 옷감을 손질하고 있다. 왼쪽 가장자리의 한 조는 여섯 명으로, 두 사람은 막 공이질을 끝낸 흰 명주를 펼쳐들고 있는데, 몸을 뒤쪽으로 약간 젖힌 채 힘을 쓰고 있으며, 한 사람은 다리미를 잡고 명주를 다리고 있고, 맞은편에서는 소녀 하나가 손으로 명주 가장자리를 끌어당기며 돕고 있으며, 어린 여자아이 하나가 명주 아래서 놀고 있고, 그 옆에는 소녀 하나가 쭈그리고 앉아 머리를 옆으로 돌린 채 둥글부채로 부채질을 하며 불을 달구고 있다. 이처럼 전체 두루마리[卷]에 서로 다른 인물들의 용모와 성격을 묘사하였다. 명주를 다리미질하고 있는 인물들간의 상호관계가 생동감 있고 자연스럽다. 같은 활동에 종사하는 사람들은 신분·연령·역할이 다르기 때문에, 동작과 표정도 각기 다르며, 또 인물의 특징을 구별하여 표현해 냈다. 비단을 잡은 부녀의 신체는 약간 뒤쪽으로 젖혀져서 살짝 힘을 쓰는 듯하다. 명주를 다리미질하는 부녀자의 진지하게 집중하는 표정이나 단정하고 아름다운 용모는 마치 온화하고 차분한 심정을 표현한 것 같다. 비단 아래에서 호기심 있게 엿보는 여자아이와 뜨거운 것이 무서워 머리를 돌린 불에 부채질하는 여자아이는 모두 생동감이 넘쳐, 보는 이의 눈길을 끈다. 화가는 부녀자들이 도련하는 활동을 표현했는데, 도련하거나, 명

주실을 잣거나, 짜깁기 하거나, 다리미질 하는 등의 활동 과정들을 묘사했을 뿐만 아니라, 그는 이미 인물 형상의 묘사를 중시했고, 또 몇몇 정취가 풍부한 사소한 부분들을 주의하여 묘사함으로써, 반영된 내용으로 하여금 더욱 생활의 분위기를 띠도록 하였다.

『선화화보(宣和畵譜)』 권5에 따르면, 어부(御府)에서 장훤의 〈직금회문도(織錦回文圖)〉 세 건, 〈사태진교앵무도(寫太眞敎鸚鵡圖)〉 한 건을 소장하였고, 이와 동시에 주방(周昉)의 모사본을 소장하고 있었으나, 줄곧 후대까지 전해지는 그림은 보이지 않는다. 1998년에 내몽고 적봉보산(赤峰寶山)에 있는 요대(遼代)의 벽화묘 2호 묘에서 출토된 석방(石房)의 남북 양쪽 벽에 그려진 벽화는 우리에게 요대의 정교하고 아름다운 모사본을 제공해준다. 북벽의 벽화는 태호석(太湖石)·수죽(脩竹-밋밋하며 가늘고 긴 대나무)·종려(棕櫚)·선화(鮮花-산뜻하고 고운 빛깔의 꽃) 등과 같은 꽃나무·대나무·돌을 배경으로 삼았는데, 귀부인 한 명은 운빈(雲鬢-여자의 탐스러운 귀밑머리)이 얼굴을 감쌌으며, 틀어 올린 머리에는 빗과 금비녀를 꽂고 있다. 얼굴은 둥근 달과 같으며, 초승달 같은 눈썹에, 눈이 가늘다. 붉은색을 가슴에 칠했고, 소매가 넓은 붉은 두루마기를 입었으며, 남색의 긴 치마를 입었고, 등받이가 높은 의자에 단정하게 앉아 있다. 앞쪽에 놓아둔 긴 탁자 위에는 펼쳐진 경권(經卷-경문을 적은 두루마리)이 있으며, 탁자의 왼편에는 다리가 높은 금탁잔(金托盞)이 놓여 있고, 오른쪽에는 흰 앵무새가 서 있다. 귀부인은 왼손에 총채를 들고서 오른손으로 경권을 어루만진다. 머리를 숙여 소리내어 읽고 있는데, 경건한 태도가 표정에서 넘쳐난다. 벽화의 오른쪽 위 모서리에는 먹으로 쓴 다음과 같은 제시(題詩)가 있다.

雪衣丹嘴隴山禽[설의(雪衣)는 부리가 붉은 농산의 앵무새인데],

설의(雪衣) : 당나라의 측천무후가 기르던 흰 앵무새의 이름이다. 설의는 영특하여, 〈심경(心經)〉을 암송할 수 있었다고 한다. 그리하여 두터운 사랑을 받아, 금사(金絲)로 만든 새장에 넣어두고, 곁을 떠나지 못하게 했다고 한다. 하루는 무후가 장난삼아 말하기를, "새장에서 벗어나기를 요구하는 게송(偈頌)을 지을 수 있으면, 당연히 새장에서 놓아주겠다"라고 하였다. 그러자 설의는 기쁜 표정을 지으며, 이내 이렇게 읊었다. "憔悴秋翎似頹衿, 別來隴樹歲時深. 開籠若放雪衣女, 常念南無觀世音.[초췌한 가을 깃털이 다 떨어진 옷깃 같은데, 농서(隴西-앵무새가 많이 나는 감숙의 한 지역)의 나무를 떠나와 세월은 자꾸 멀어져가는구나. 새장을 열어 만약 이 설의를 풀어준다면, 항상 나무관세음보살로 여길 텐데.]" 무후는 기뻐서 즉시 새장을 열어주었다. 그 뒤 며칠을 살다가, 옥구슬의 손잡이 위에서 선 채로 죽었다. 무후는 슬퍼하며, 자단(紫檀)으로 관을 만들어, 후원에 묻어주었다고 한다.

每受宮闈指敎深[날마다 궁궐의 가르침이 깊어만 가네].

不向人前出凡語[사람 앞에서 예사로운 말은 할 수 없으니],

聲聲皆是念經音[소리마다 모두가 불경을 읽는 소리로구나].

그림에 그린 것이 〈태진교앵무도〉임을 명확하게 밝히고 있는데, 『명황잡록(明皇雜錄)』에 기록된 것과 서로 부합된다.

남벽의 벽화에는 한 귀부인이 나비 모양으로 양쪽에 둥글게 머리를 틀어 올리고, 금비녀를 한가득 꽂았으며, 버들잎 모양의 고운 눈썹에, 눈은 봉황 같으며, 앵두 같은 예쁜 입술을 하고 있다. 교차하여 여민 옷깃에, 소매가 좁은 옷을 입었고, 붉은 치마는 땅에 끌리며, 남색 허리치마를 입었고, 어깨에는 회문(回紋-소용돌이 문양)이 있는 숄을 두르고 있다. 귀부인 앞에는 남자아이와 계집 시종이 있는데, 남자아이의 몸 앞쪽에는 짐을 메는 것이 놓여 있으며, 시녀는 붉은 옷에 남색 치마를 입고서, 오른손에는 비단을 들고 있다. 귀부인의 뒤쪽에는 시녀 네 명이 있는데, 손에는 필연(筆硯-붓과 벼루)을 받쳐 들고서 서로 이야기를 나누거나, 단정하게 합(盒)을 받쳐 든 채 옆에 서 있다. 그림의 왼쪽 위 모서리에는 먹으로 다음과 같은 시를 써 놓았다.

□□征遼歲月深[□□요나라 정벌에 세월이 깊어가니],

蘇娘憔悴且難任[소혜(蘇蕙) 아씨는 걱정되어 또한 마음이 놓이지 않아],

丁寧織寄回文錦[친절하게 회문(回紋) 비단 짜 보내니],

表妾平生繾綣心[평생 간곡한 마음 드러내누나].

소약란(蘇若蘭)이 회문 비단을 짜 보냈다는 고사를 명확하게 선택했는데, 바로 이 그림은 사람을 보내 비단을 전달하는 장면을 표현한

소약란(蘇若蘭) : 『진서(晉書)』·「열녀전(烈女傳)」의 기록에 따르면, 소혜(蘇蕙)는 시평[始平-오늘날의 섬서 무공현(武功縣)] 사람이다. 무공을 세운 소방(蘇坊)에게는 어린 딸이 하나 있었는데, 이름은 혜(蕙)이고, 자는 약란(若蘭)이며, 진유현령(陳留縣令) 소도질(蘇道質)의 세 번째 첩이었다. 약란은 어려서부터 타고난 성품이 총명하여, 세 살 때 글자를 배웠다고 한다. 다섯 살 때 시를 배웠고, 일곱 살 때 그림을 배웠으며, 아홉 살 때 수(繡)를 배웠고, 스무 살 때에는 비단 짜는 법을 배웠다고 한다. 성년이 되었을 무렵에는 이미 자태와 용모가 아름다운 학자 집안의 규수여서, 혼담을 건네는 사람들이 끊이지 않았으나, 모두가 범속한 무리들밖에 없어, 소혜의 눈에 드는 사람이 아무도 없었다고 한다.

것이다. 주방도 역시 두 건의 그림을 모사한 적이 있는데, 요나라 묘의 벽화는 바로 그 두 건의 전해오는 모사본들이며, 이는 오늘날 장훤과 그의 영향을 받았던 주방을 이해하는 데 또한 유익한 실물을 제공해준다.

장훤은 성당 시기의 뛰어난 인물화가로 궁정생활을 그릴 때 양귀비교앵무(楊貴妃敎鸚鵡)·괵국부인유춘(虢國夫人遊春)·직금회문(織錦回文)·장문원(長門怨)과 같은 제재들을 선택할 수 있었으며, 또한 글[詞]에 따라 생각을 펼쳐 그 뜻을 곡진하게 표현하였는데, 작품은 차분하고 한가하며 생각이 깊어, 의경이 형상을 뛰어넘는다. 형상화한 전형(典型)을 통해 일정한 생활 현상을 표현함으로써, 당시의 사람을 깊이 생각하도록 이끌 만한 가치가 있는 몇몇 사회 현실을 반영하고 있다.

장훤이 이와 같은 몇몇 우아하고 아름다운 전형을 창조해낼 수 있었던 것은 바로 그 앞 시대에 수많은 화가들(민간의 훌륭한 장인들을 포함하여)이 그를 위해 기예와 사상 방면의 조건들을 마련해두었기 때문이다. 근래에 발견된 초당·성당 시기의 벽화와 비단 그림에 나타나는 인물화의 수준은 이 점을 충분히 설명해줄 수 있다. 돈황의 초당 시기 벽화들 가운데 공양인과 보살은 물론이고, 또한 현경(顯慶) 3년(658년) 집실봉절(執失奉節) 묘의 〈무녀벽화(舞女壁畫)〉·투루판 아스타나 제230호 묘[장례신(張禮臣)의 묘]의 〈무악병풍(舞樂屛風)〉 비단 그림·영태공주(永泰公主) 묘의 〈궁녀도벽화(宮女圖壁畫)〉·아스타나 제187호 묘의 〈혁기사녀도(弈棋仕女圖)〉 비단 그림 등은 모두 당대 초기의 인물화가 이룩한 급속한 발전을 반영하고 있으며, 또한 귀족 부녀자의 전형적인 형상을 창조하는 데에 풍부한 경험들을 응집해냈는데, 장훤이 바로 이와 일맥상통하는 사람이다.

장훤은 성당 시기의 부녀와 영아(嬰兒)에 대한 회화 형상의 묘사를 한 단계 더 완벽하게 하여, 한 시대의 전형을 이루었다. 또한 그

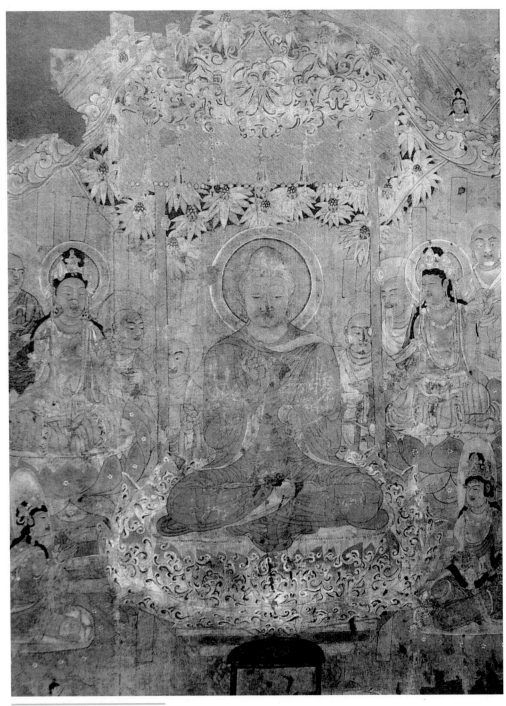

돈황의 경변 비단 그림[經變絹畫]
唐

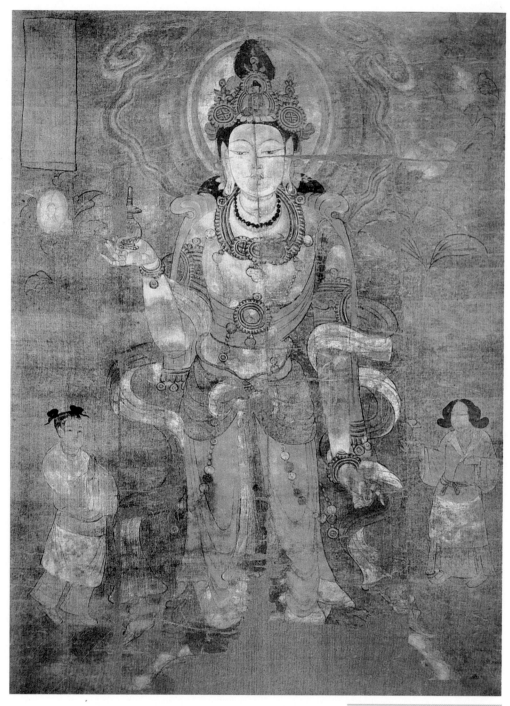

관세음보살 비단 그림[觀世音菩薩絹畫]
唐

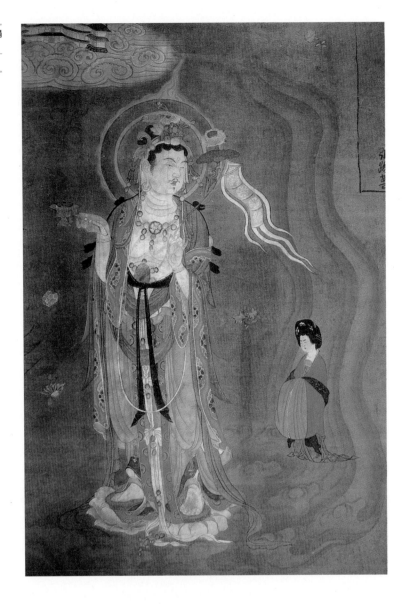

이후의 화가인 주방 등에게도 깊은 영향을 끼쳤다. 이와 동시에 장훤의 사녀화는 멀리 변경과 이웃 나라들까지 영향을 끼쳤다. 일본에 보존되어 있는 당대의 사녀화 및 돈황 제130굴의 〈도독부인공양상(都督夫人供養像)〉·투루판 베제크리크[伯孜克里克] 석굴 벽화의 공양인상에서 이러한 점을 분명히 찾아볼 수 있다. 돈황·고창(高昌)의 회

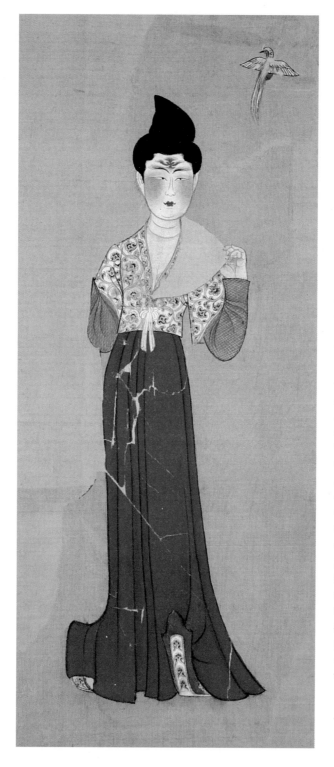

〈무악병풍(舞樂屛風)〉

唐

비단 바탕에 채색

잔존 부분 46cm×22cm

투루판 아스타나 230호 묘에서 출토.

신강(新疆) 위구르자치구박물관 소장

묘의 주인은 고창(高昌)의 좌위대장군(左衛大將軍) 장웅(張雄)의 손자인 장례신(張禮臣)이다. 이 묘에서 모두 무악병풍 여섯 폭이 출토되었으며, 병풍에는 무기(舞伎) 두 명과 악기(樂伎) 네 명을 그렸는데, 각 폭마다 한 사람씩이며, 좌우에서 서로 마주하여 서 있다. 오른쪽의 무기는 머리를 높게 틀어 올리고, 이마에는 화전(花鈿-부녀자의 머리에 꽂는 장신구)을 그렸는데, 초승달 같은 눈썹에 봉황 같은 눈을 하고 있고, 얼굴은 통통하다. 몸에는 남색 바탕에 권초문(卷草紋)이 있는 흰 저고리를 입고 있는데, 비단 소매에 붉은 치마이며, 발에는 코가 높은 푸르고 고운 신발을 신었고, 왼손으로는 피백(帔帛)을 잡고 있으며, 오른손은 비록 손상되었지만 여전히 약간 위로 올라간 형세를 볼 수 있어, 바로 비단을 흩날리며 춤을 추고 있는 것 같다. 전체적으로 인물은 품위가 있고, 이목구비가 수려하며, 자태가 유연하고 아름답다. 비단 그림의 오른쪽 위 귀퉁이에 날개를 펴고 비상하는 봉황새를 그렸다. 왼쪽의 악기(樂伎)는 공후(箜篌-현악기의 일종)를 가지고 있으며, 몸에는 보상화문(寶相花紋)에 비단 소매를 단 저고리를 입었고, 가죽 신발을 신었는데, 형상이 대단히 우아하고 아름답다. 선은 막힘이 없고 채색은 맑고 화려하여, 초당 시기 회화의 우수한 작품이다.

화도 장훤·주방의 영향을 받았는데, 바로 통일된 당(唐) 제국의 문화 방면에서의 뛰어난 성취를 반영하고 있는 것이다.

주방(周昉)의 생애에 관해 『역대명화기』 권10에는 다음과 같이 기록되어 있다.

"주방은 자(字)가 경현(景玄)이고, 벼슬은 선주장사(宣州長史)에 이르렀다. 초기에는 장훤의 그림을 본받았지만 후에는 약간 달라져, 풍채가 매우 뛰어났다. 온전히 벼슬아치들을 본보기로 삼았으며, 서민들과는 거리가 멀었다. 의상은 힘이 있고 간결하며, 색채는 부드럽고

복희여와(伏羲女媧) 비단 그림

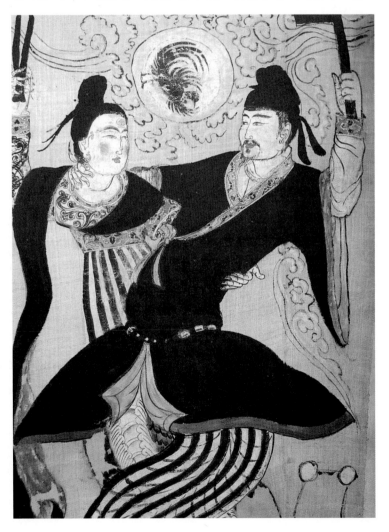

화려하다. 보살은 단정하고 엄숙하며, 수월(水月-수월관음)의 형체를 오묘하게 창조했다.[周昉, 字景玄, 官至宣州長史. 初效張萱畫, 後則小異, 頗極風姿. 全法衣冠, 不近閭里. 衣裳勁簡, 彩色柔麗. 菩薩端嚴, 妙創水月之體.]"

『도회보감(圖繪寶鑑)』권2에는 이렇게 기록되어 있다.

"주방은 자가 경원(景元)이고, 또 다른 자는 중랑(仲朗)이며, 장안 사람으로, 집안은 대대로 권문세가였으며, 글 짓는 것을 좋아했고, 그림은 지극히 오묘했다. 경상(卿相-삼정승과 육판서)들과 어울려 노닐었으며, 귀공자였다. 상류층 귀족 인물을 잘 그렸다. 사녀는 대부분 아름답고 풍만한 자태로 그렸는데, 대개 본 대로 그렸다. 또 초상을 잘 그렸는데, 그 생기를 함께 옮겨 그렸으므로, 그 정교함에 탄식하지 않을 수 없다.[周昉, 字景元, 一字仲朗, 長安人, 傳家閥閱, 好屬文, 窮丹靑之妙. 遊卿相間, 貴公子也. 善畫貴遊人物. 作仕女多爲穠麗豊肥之態, 蓋其所見然也. 又善寫眞, 兼移其神氣, 故無不嘆其精妙.]"

이 두 단락에서의 간단한 소개는 주방의 출신·교유 및 그의 작품 풍격과 성취를 개략적으로 말해준다. 주방이 창작 방면에서 활약했던 시기는 대력(大歷)부터 정원(貞元) 연간(766~804년)이다. [천보 8년(749년)에, 주방의 형인 주호(周皓)는 가서한(哥舒翰)을 따라 토번(吐藩)을 토벌하고 석보성(石堡城)을 차지하였는데, 그 공로로 집금오(執金吾)가 되었다. 주방과 주호는 나이 차이가 크지 않아, 이때 그는 아마 이미 회화 활동에 종사하고 있었을 것이다. 따라서 대력 연간에 이르러 비로소 그림으로 경상(卿相)들 사이에서 유명해졌다. 대력 원년(766년)을 전후하여, 공부시랑(工部侍郎) 조종(趙縱)이 주방에게 초상을 부탁했는데, 재상 곽자의(郭子儀)의 칭찬을 받았다. 대력 연간에 주방은 월주장사(越州長史)로 부임하였다. 덕종(德宗) 때에 주방은 선주(宣州)장사·별가(別駕)로 부임하여, 선정사(禪定寺)에 북방천왕(北方天王)을 그렸다. 정원(貞元) 연간(785~804년)에 덕종이 장경사(章敬寺)를 건립하고,

주방을 불러 장경사의 신(神)을 그리도록 조서를 내렸다. 이때 주방의 그림은 이미 국외에 이름이 알려져, "정원(貞元) 말기에 신라국(新羅國)의 어떤 사람이 강회(江淮−장강(長江)의 중·하류와 회하(淮河) 유역)에서 비싼 가격으로 수십 권을 모두 사서 그 나라로 가지고 돌아갔다.(貞元末, 新羅國有人于江淮以善價收市數十卷持往彼國.)" 이러한 단편적인 것들을 조합하여 판단하면, 우리는 주방이 활동했던 시기의 대체적인 상황을 이해할 수 있다. 즉 749년부터 804년 이전까지, 대략 50년 정도의 시간 동안 주방은 회화 활동에 종사했다.]


장원제(莊園制) : 봉건적 토지 소유 제도를 일컫는 말인데, 서양과 중국은 약간 차이가 있다. 중국의 장원제는 균전제(均田制)에 기초했던 자영농인 균전농이 몰락하고, 중앙과 지방의 권력자들을 중심으로 대토지 소유자들이 등장하면서, 소작농으로 전락한 이들 농민들이 이 토지를 경작한 것을 말한다. 이들 소작농들은 온갖 봉건적 착취를 당해야 했다.

조용조법(租庸調法) : 조(租)는 토지에, 용(庸)은 사람에게, 조(調)는 호(戶)에 부과하는 조세 제도.

양세법(兩稅法) : 당나라 덕종이 이전의 조용조법의 폐해를 극복하기 위해 새로 실시한 세법으로, 재산(財産)의 등급(等級)에 따라 봄·가을로 1년에 두 번 세금을 책정하여 거두어들이게 했던 조세 제도이다.


주방이 활동했던 이 시기에, 사회의 위기는 날로 심각해져갔다. 천보(天寶) 이후, 특히 '안사(安史)의 난' 이후에 당 왕조는 나날이 쇠약해졌다. 균전제(均田制−19쪽 참조)의 파괴와 장원제(莊園制)의 발전 및 통치자의 가혹한 수탈로, 빈부의 차이는 더욱 벌어져갔다. 부유한 사람들은 매우 사치스럽고 아주 편안한 생활을 했지만, 농민들은 잔혹한 착취 아래 1년 내내 고생을 해도 배부르게 먹는 것을 기대할 수 없었으며, 심지어는 파산하여 도망치기도 했다. 덕종 시기에 비록 조용조법(租庸調法)을 폐지하고 양세법(兩稅法)을 실시하여 사회적 모순을 완화시키고자 시도했다. 하지만 얼마 가지 않아서 또 폐단이 발생하여, 관리·상인·지주의 농간으로 양세의 부담은 여전히 농민에게 전가되었다. 게다가 통치계급 내부의 모순과 무력 충돌은 백성의 고통을 가중시켜 사회 모순이 격화되었다. 주방과 거의 같은 시대의 두보(杜甫)와 백거이(白居易)는 일찍이 자신들의 작품들 속에 당시 백성의 고통을 반영하여 봉건 제도의 죄악상을 폭로하였다. 이러한 시대적 외침의 소리는, 마찬가지로 정도는 다르지만 주방의 작품들 속에도 반영되어 있다.

주방은 종교화를 그린 것 말고도, 그가 늘 그린 것은 궁정 생활과 귀족 사녀였다. 그는 오랜 기간 동안 단지 인물화의 전통 기법을 계승하여 농염하고 아름다우며 풍만한 자태를 창조한 화가로만 여겨졌

다. 이는 바로 작품의 몇몇 외부적인 예술 특징이 일찍이 그의 전체 작품 풍격의 전부로 간주되었다는 것을 말해준다. 그러나 그의 창작 방법 및 작품이 예술 형상을 통해 반영하고 있는 주제(主題) 사상은 줄곧 소홀히 다루어져 왔다. 주방이 당시 대중의 사랑을 받았고, 후대에 깊고 큰 영향을 미쳤다는 것을 감안하여 살펴보면, 특히 기록상에 드러나는 그의 생활 묘사 방법과 현존하는 작품들에서 드러나는 전체 풍격에서 보면, 그는 전통의 기법을 계승하고 발전시키고, 당시의 "귀족 인물들[貴遊人物]"을 묘사했을 뿐만 아니라, 또한 인물의 형상을 통해 어느 정도 속마음을 묘사함으로써, 진실되게 생활의 일부 측면을 반영하여, 사회의 내재적 모순을 폭로했다.

전해져오는 주방의 작품으로 현재까지 남아 있는 것은 그다지 많지 않은데, 겨우 남아 있는 소수의 몇 건은 실제 풍격에서 또한 큰 차이가 있다. 심양박물관(沈陽博物館)에 소장되어 있는 〈잠화사녀도(簪花仕女圖)〉와 대북(臺北) 고궁박물원에 소장되어 있는 〈직공도(職貢圖)〉는 모두 중요시할 만한 작품들이지만, 〈환선사녀도(執扇仕女圖)〉가 오히려 주방의 가장 대표적인 회화 창작품이다. 이러한 작품들은 주방과 만당(晩唐) 시기의 회화를 이해하는 데에 모두 중요한 의의를 지니고 있다.

주방은 긴 두루마리의 〈환선사녀도〉에서 몇몇 조(組)의 인물 활동들을 통해 궁정 생활의 일부 측면을 묘사했다. 기권(起卷-첫 권)에는 한 조가 네 사람인데, 앉아 있는 왕비는 해가 길어 피곤한 감정을 드러내고 있으며, 여관(女官) 한 명이 가볍게 부채질을 하고 있고, 여자 시종 두 명은 이미 세면도구를 준비해두었다. 그들 곁에는 여자 시종 두 명이 자루 속에서 거문고를 꺼내고 있고, 오른편에는 또 다른 후궁이 거울을 마주한 채 머리를 빗어 단장하고 있다. 다시 오른쪽에는 세 사람이 화려한 평상 주위에 앉아 있으며, 여자 한 명은 부채질

〈환선사녀도(執扇仕女圖)〉

(唐) 주방(周昉)

비단 바탕에 채색

33.7cm×204.8cm

고궁박물원 소장

몇 조(組)의 인물들의 활동을 통해, 생동감 있게 궁정 귀족 부녀자들의 일상생활을 묘사하고 있다. 전체 그림에 등장하는 인물은 모두 열세 명이다. 홀로 쉬거나, 대화하거나, 깨끗이 단장하거나, 수놓는 것을 구경하거나, 부채질하거나, 수건을 쥐었거나, 걷거나 앉아 있는 등의 각종 모습들을 표현했다. 화면의 구도는 간결하며, 배경은 그리지 않았다. 서로 다른 인물들은 서로 연관된 활동으로 자연스럽게 단락을 이룬다. 각 단락은 또 서로 관련되어 유기적으로 전체를 이루고 있다. 전체 그림의 운필은 강건하고, 채색은 침착하다. 인물의 체형은 풍만하고, 복식은 화려하며 진귀하다. 작자는 궁정 안의 신분이 다른 여성들에 대한 섬세한 묘사를 통하여, 각각의 서로 다른 성격과 기질을 표현했고, 또 깊은 궁궐의 내원(內院)에서 생활하는 궁녀들의 마음속에 있는 우울함과 원망을 반영하였다.

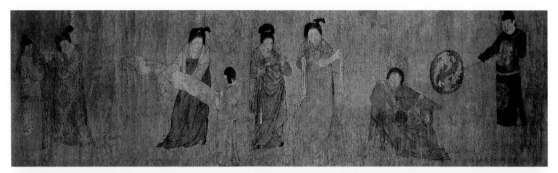

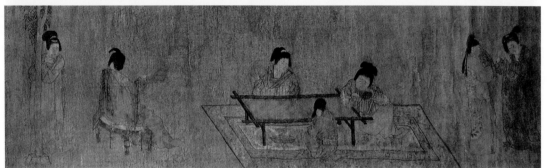

을 멈추고 깊은 생각에 잠겨 있고, 두 여자는 마주한 채 수를 놓고 있다. 맨 뒤에는 한 여자가 뒤쪽으로 앉아 있고, 한 여자는 오동나무에 기대어 서 있는데, 모두 생각에 잠긴 듯하다.

화면은 비록 몇 개의 조들로 이루어졌지만, 각 조들 사이에 장면과 태도를 통해 상호간의 연관 관계를 표현하여, 전체 그림이 하나의 유기적 통일체를 이루도록 하였다. 의복 차림새 및 인물의 동태를 보면, 화가가 반영한 것은, 깊은 궁궐의 내원(內院)에 가을바람이 막 정원의 나무에 불어오는 늦은 여름 궁정에서 생활하는 부녀자들의 의기소침하고 자유스럽지 못한 생활이다. 이 긴 두루마리 그림은 서로 다른 인물들의 신분·동태·생각과 감정을 통해 서로 다른 각도에서 궁정 부녀자들의 교차하는 우울함과 원망을 표현했으며, 또 외로운 오동나무와 한가롭게 놓여진 환선(紈扇)을 통해, 이러한 감정을 더욱 심화시켰다. 당시 부녀자들은 어쩔 수 없이 그처럼 포기한 생활에 마

주친다는 사실을 폭로한 것이다.

주방이 대중의 사랑과 추앙을 받았던 중요한 까닭은, 그의 풍속화와 초상화가 인물의 외형과 생활 현상의 묘사를 통해, 인물의 성격과 특정한 환경에서 인물의 표정과 태도를 형상화함으로써, 나타내고자 하는 사회적 의미를 지닌 주제 사상을 표현했기 때문이었다. 주방이 이러한 성취를 이룰 수 있었던 것은, 그가 이전 사람들에게 배우는 데 능숙했던 것과 밀접하게 연관되어 있다. 우리들은 장훤이 기교면에서 주방에게 매우 커다란 영향을 끼쳤을 뿐만 아니라, 또한 제재면에서도 주방을 위해 드넓은 길을 개척했다는 것을 알고 있다. 하지만 주방이 비록 장훤 및 그와 같은 시대의 사녀화가들과 제재의 내용면에서, 심지어는 기법면에서조차 공통점을 지니고 있지만, 주방이 묘사해낸 형상은, 역시 그가 도달했던 예술 수준과 그가 인식했던 사회적 상황을 두드러지게 표현했다. 그는 또한 제재와 기법상에서 서로 일치한다고 해서, 오로지 옛것을 고수하고 변화를 거부한 채모사와 답습만을 했던 것이 아니라, 자신의 구체적 느낌과 인식을 통해 현실 사회를 반영한 예술 형상을 묘사해냈다.

주방이 인물 형상을 묘사하여 이룬 성과는 그가 그린 공부시랑 조종(趙縱)의 초상과 관련된 고사로부터 인상을 얻을 수 있다. 보통 사람들은 화가 한간(韓幹)이 그린 조종의 초상과 주방이 그린 조종의 초상을 비교할 때, 대부분은 어느 것이 나은지 구별하지 못했다. 단지 조종의 아내만이, 주방이 그린 것이 "한갓 조랑(趙郎-공부시랑 조종)의 모습만을 얻은 것[空得趙郎狀貌]"이 아니라, "그 정신과 기운을 함께 이입하여, 조랑의 성격과 말하고 웃는 모습을 얻었다[兼移其神氣, 得趙郎情性言笑之狀]"는 사실을 알아차릴 수 있었다. 이는 주방이 인물을 깊이 관찰하였으며, 또한 인물이 웃거나 말할 때의 순간적인 상태를 통해, 인물의 내재된 기질을 나타내는 데 뛰어났다는 것을 설

명해준다.

　'주가양(周家樣)'이 불교 예술 양식에 미친 영향은, 또한 형상에 내재된 감정을 표현하는 것을 그 특색으로 삼았다는 점인데, "보살은 단정하고 엄숙하며, 수월관음의 형체를 오묘하게 창조했다[菩薩端嚴, 妙創水月之體]"라고 일컬어진다. 『역대명화기』 권3에는 이렇게 기록되어 있다. "장안의 승광사(勝光寺)……탑 동남쪽에, 주방이 수월관자재보살(水月觀自在菩薩) 엄장(掩障-병풍)과 보살의 광배와 대나무를 그렸고, 유정(劉整)이 색을 칠했다.[勝光寺……塔東南, 周昉畫水月觀自在菩薩掩障·菩薩圓光及竹, 并是劉整成色.]"

　수월관음은 막고굴·유림굴(榆林窟)의 벽화와 돈황에서 나온 백화(白畫) 가운데에 모두 전해오는 예가 있다. 보살이 몸을 옆으로 돌려 물가 바위에 앉아 있고, 아래쪽에 맑게 흐르는 물에 달이 비추며, 뒤쪽은 길게 자란 숲과 무더기로 난 대나무들로 채워 넣었다. 보살은 단정하고 아름다우며, 겉으로 드러나지 않게 측은히 여기는 자애로움과 평온함을 지니고 있어, 사람들에게 깊은 감동을 준다. 전해지는 말에 의하면, 당나라 정원(貞元 : 785~804년) 연간 이후에 이미 신라국 사람이 강회(江淮) 지역의 민간에서 비싼 가격으로 주방의 그림을 구해간 적이 있어, 수월관음도 한반도와 일본에 전파되었다.

　송나라 때, 선화어부(宣和御府)에서 그의 작품을 72건이나 소장하고 있었는데, 그 중에는 〈천지수삼관상(天地水三官像)〉·〈오성진형도(五星眞形圖)〉·〈사방천왕상(四方天王像)〉·〈탁탑천왕도(托塔天王圖)〉·〈성관상(星官像)〉·〈육정육갑신상(六丁六甲神像)〉·〈구자모도(九子母圖)〉·〈북극대제성상(北極大帝聖像)〉·〈행화노군상(行化老君像)〉 등과 같은 도석화(道釋畫) 35폭이 있었다. 이러한 방면으로부터도 '주가양'이 도석화 방면에 미친 영향을 엿볼 수 있다.

도석화(道釋畫) : 도교·불교와 관계되는 인물들을 주제로 그린 종교화의 일종.

묘실(墓室) 벽화

양진(兩晉)·남북조 및 수·당 시대 묘실 벽화의 끊임없는 출토는, 이 시기의 세속 회화를 이해할 수 있는 진귀한 실물들을 제공해주었다. 이것들을 문헌과 연계시킬 수 있을 뿐만 아니라, 구체적으로 당시 회화의 높은 성취를 알 수 있고, 또한 고대 회화 발전에서의 몇 가지 중요한 부분들을 분명하게 이해할 수 있으며, 따라서 고대 회화의 각 시기의 변혁과 그 전승(傳承) 관계를 비교적 명확하게 인식할 수 있다.

위(魏)·진(晉) 십육국 시기는 전란이 빈번했고, 그 밖의 여러 원인들로 인해 중원(中原)과 강남 지역에는 묘실 벽화 유물이 비교적 적다. 다만 하남 영보(靈寶) 파두촌(坡頭村)의 진(晉)나라 무덤에서, 잔존해 있던 거마출행도(車馬出行圖) 여러 폭이 발견되었고, 절강 상우현(上虞縣)에 있는 동진(東晉) 태녕[太寧-동진 명제(明帝) 시기의 연호] 시기의 무덤에서도 잔존해 있던 인물·봉황 등의 형상들이 발견되었다. 그러나 이 두 무덤들의 잔벽(殘壁)은 현재 이미 존재하지 않는다. 그리고 서북과 동북 지역의 묘실 벽화들은 비록 규모와 기예 등 몇몇 측면에서 한나라 묘실 벽화에는 미치지 못하지만, 변방 지역과 소수민족의 문화적 성취를 더 많이 반영하고 있다.

운남(雲南) 소통현(昭通縣) 후해자(後海子)에 있는, 동진 시대 인물인 곽승사(霍承嗣) 묘의 묘실 벽화는 상하 두 단으로 나뉘어 있는데, 상단에는 구름·새·사신(四神)을 그렸고, 북벽 아래 칸에는 무덤 주인이 손에 주미(塵尾)를 쥔 채 좌선하고 있으며, 그 옆에는 정절(旌節)·병

란(兵闌)·화개(華蓋) 등의 의장(儀仗)들이 진열되어 있는 모습이 그려져 있고, 그 나머지 벽면에는 이한부곡(夷漢部曲-오랑캐와 한족 군대의 행렬)·개마(鎧馬-갑옷을 입힌 말)·가정(家丁-하인)·저택 등을 그렸는데, 벽화의 기법은 치졸하고 형상은 융통성이 없다. 그러나 당시 서남 지역의 습속(習俗)·기풍 및 민족 관계를 연구하는 데에 가치가 있다.[「雲南昭通後海子東晉壁畫墓淸理演示文稿」, 『문물(文物)』, 1963년(12). 곽승사는 태원(太元-동진 효무제(孝武帝)의 두 번째 연호) 십□ 년에 "건녕(建寧)·월휴(越巂)·흥고(興古) 세 군(郡)의 태수(太守)……사지절도독강남교주제군사(使持節都督江南交州諸軍事)와 사지절도독강남영주제군사(使持節都督江南寧州諸軍事)에 임명되었다."]

　　동북 지역의 위(魏)·진(晉) 시기 벽화묘는 요동군의 소재지[지금의 요양(遼陽)] 근교에 집중되어 있으며, 조양(朝陽)과 북표(北票) 등의 현(縣)에서도 몇몇 동진·십육국 시기의 묘들이 발견되었다. 요양의 벽화묘는 대다수가 삼도호(三道壕) 부근에 분포되어 있는데, 예를 들면 위령지령(魏令支令) 장군(張君)의 묘, 요업이장(窯業二場) 1호 묘와 2호 묘, 요업사장(窯業四場) 벽화묘 등이다. 위령지령 장군 묘의 연음(宴歡-연회) 벽화에서 묘 주인은 삼량관(三梁冠-골이 세 개 있는 관)을 쓰고 평상 위에 앉아 있으며, 앞쪽에는 궤안(几案-긴 책상)을 놓았고, 뒤쪽에는 병풍을 둘렀는데, 옆에 '魏令支令張□□'이라고 적혀 있다. 집 안에는 '부인(夫人)'이 앉아 있고, 왼쪽 칸의 집 안에는 '공손부인(公孫夫人)'이 앉아 있는데, 두 부인의 이마 앞쪽에는 화전(花鈿)이 있고, 머리 위에는 비녀를 꽂았다. 주인의 곁에는 하인과 계집 시종이 있다.

　　요양(遼陽)의 상왕가촌(上王家村) 벽화묘의 우측 이실(耳室) 정벽(正壁)에 그려진 연음도(宴歡圖)에서 남자는 양관(梁冠-조복이나 제복을 입을 때 쓰는 금관)을 썼으며, 손에는 주미를 쥐고 네모진 평상 위에 앉아 있으며, 등 뒤로는 곡병(曲屛)을 세웠고, 병풍의 바깥쪽에는 서좌

이실(耳室) : 묘실 안의 묘도(墓道) 좌우에 부장품을 보관하기 위해 만들어 놓은 방.

곡병(曲屛) : 두 폭짜리 병풍으로 물건을 가리거나 구석을 장식하기 위한 용도로 쓰인다.

|제3장| 회화(繪畫)　473

(書佐-옛날의 서기나 보좌관)가 서 있다. 좌측 이실의 정벽에는 거기출행(車騎出行) 장면을 그렸는데, 말을 끄는 여덟 사람의 뒤쪽에 우거(牛車)를 그렸다.

조양(朝陽) 원대자(袁臺子)에 있는 동진(東晉) 시대 석실벽화묘[「朝陽袁臺子東晉壁畫墓」, 『文物』, 1984(6)을 참조하라]의 벽화 내용은 주로 해·달·별·사신(四神)·문지기[門吏]·연음(宴飮)·포주(庖廚-부엌)·제전봉식(祭奠奉食-제사를 지내고 음식을 바침)·수렵·우경(牛耕)·거기출행 등이다. 부녀자들은 높이 머리를 틀어 올리고, 붉은 비녀를 꽂았으며, 머리 장식이 화려하다. 잔존하는 수렵 화면 안에는 기사가 머리에 검은 띠를 두르고 활을 당겨 쏘려고 하자, 사슴과 황양(黃羊) 떼는 줄행랑을 치고 있으며, 아래쪽에는 쭉 이어져 있는 산과 나무를 그렸다.

조양현 대평방(大平房)에 있는 동진 시기의 벽화묘에는 사녀화(仕女畫)가 잔존해 있다. 요녕 북표(北票) 서관영자(西官營子)에 있는 북연(北燕)의 풍소불(馮素弗) 부부 묘는 외관[槨]의 천장에 해·달·성상(星象)을 그렸고, 사방 벽에 인물·출행(出行)·집안 생활·건축 등을 그렸다. 1호 묘의 풍소불의 머리에는 삼량관을 그렸고, 흰 얼굴에는 옅은 수염이 있다. 2호 묘의 가거도(家居圖) 안에는 18명의 시녀들을 그렸는데, 모두 머리를 높이 틀어 올리고, 몸에는 저고리를 입었으며, 아래에는 색깔이 있는 치마를 입었다. 헌거출행화(軒車出行畫)에도 역시 10여 명의 시녀들을 그렸는데, 어떤 사람은 손에 기물을 받쳐 들고 있고, 어떤 사람은 주미·단선(團扇-둥글부채)·화개(華蓋) 등을 들고 있으며, 생기가 넘쳐나는 분위기이다.[「遼寧北票縣西官營子北燕馮素弗墓」, 『文物』, 1973(3)을 참조하라. 북연의 풍소불 부부 묘는 동분이장(同墳異葬-봉분은 하나지만 관은 따로 쓴 묘)의 장방형 석곽묘(石槨墓)이다. 묘 주인인 풍소불은 북연의 중요한 통치자들 중 한 사람이었는데, 북연 태평(太平) 7년(415년)

엽록(獵鹿-사슴 사냥)

西晉

높이 17cm, 너비 36cm

감숙성 가욕관시(嘉峪關市) 7호 묘의 전실(前室) 동벽

1972~1973년에 발굴.

이 그림은 능숙하고 막힘 없는 선으로 사슴을 사냥하는 광경을 간결하게 묘사하였다. 긴 뿔이 달린 사슴은 앞에서 뛰어 달아나고, 사냥꾼은 끝까지 쫓는 것을 포기하지 않는데, 인물이 사실적이고 생동감 있다.

원림(園林)·농목(農牧)·수렵은 가욕관의 위·진 시기 벽화묘들 가운데 중요한 내용이다. 가욕관시 6호 묘 전실의 〈채상도(採桑圖)〉는 나무 아래에서 한 명의 남자가 손에 활과 화살을 쥔 채 날아가는 새를 쫓으며 뽕나무를 보호하고 있고, 한 명의 여자는 광주리를 들고 뽕잎을 따는데, 구도가 간결하고, 내용이 사람들에게 감동을 준다. 13호 묘의 전실 동벽에는 말·소·양 떼를 그려, 묘 주인이 부자였음을 보여준다. 또 다른 그림은 목마(牧馬) 형상을 그렸는데, 역시 매우 생동감이 넘친다. 서벽 위에는 남자 한 명이 소를 몰며 쟁기질을 하는데, 당시의 생산 활동 장면을 재현해주고 있다.

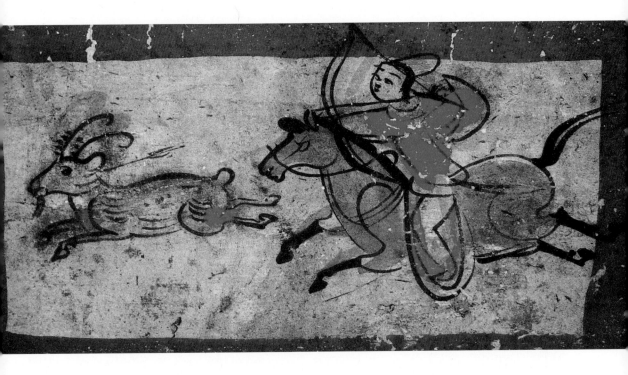

에 죽었다. 묘 안에서 '범양공장(范陽公章)'·'거기대장군장(車騎大將軍章)'·'대
사마장(大司馬章)'·'요서공장(遼西公章)' 등의 인장(印章) 네 개가 출토되어, 『진
서(晉書)』·「풍발재기(馮跋載記)」에 기록되어 있는 풍소불의 관작(官爵)과 부
합된다.]

　하서(河西) 지역의 위·진 시기 벽화묘들은 감숙(甘肅)의 주천(酒
泉)·가욕관·돈황과 신강(新疆)의 투루판 등지에서 모두 발견되고 있
다. 가욕관시 동북쪽 신성향(新城鄕)의 과벽탄(戈壁灘) 위에서 순차적
으로 벽화묘 아홉 좌(座)가 발견되었는데, 바로 신성(新城) 1호·3호·4
호·5호·6호 및 7호 묘, 신성 12호 및 13호 묘, 관포(觀蒲) 9호 묘와
주천 하하청(下河淸)에서 발견된 벽화묘 한 좌가 그것들이다. 이 묘들
은 벽돌을 쌓아 지었는데, 규모가 비교적 크며, 묘문 위에는 높고 큰
문루식(門樓式) 조장(照墻)을 쌓고 채회(彩繪) 벽돌이나 부조 벽돌 장
식을 박아 넣었다. 묘실은 벽돌 하나에 화면이 하나인 작은 벽돌 그

조장(照墻) : 앞이 탁 트인 것이 거슬
릴 때, 이를 보완하기 위해 쌓는, 일종
의 작은 담.

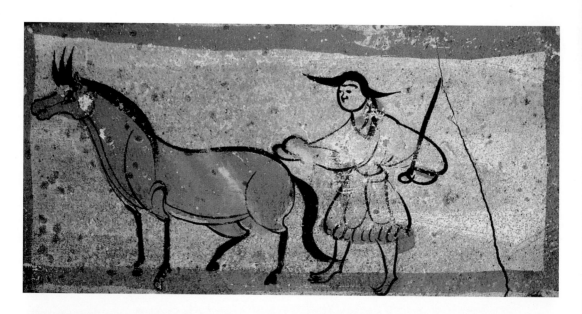

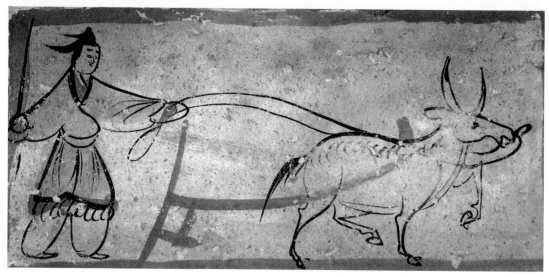

림[磚畫]들로 이루어졌으며, 각각의 묘에는 폭이 작은 벽화가 있다.
예를 들어, 가욕관 신성 1호 묘에는 전실(前室)의 여러 벽에 4~5층의
작은 벽돌 그림들을 끼워 넣었는데, 같은 벽에 서로 가깝게 있는 몇
폭은 종종 동일한 주제를 조성할 수 있다. 전실의 우반부(右半部)에는
주로 부엌에서 밥을 짓거나 주연을 베푸는 장면을 표현하고 있다. 양

이나 돼지를 잡고, 그릇을 씻거나 우물가에서 물을 긷고, 밥을 짓는 등의 장면들을 표현하고 있는데, 짐승을 도살하는 일은 남자가 하고, 그 외의 일들은 모두 부녀자들이 맡고 있다. 연음도(宴飮圖)에는 묘 주인의 비복(婢僕)들이 시중을 들며 음식을 나르고 있다. 전실의 좌반부(左半部)에는 우거출행(牛車出行)·주악(奏樂)·방목·출렵(出獵)·농경·탈곡장·오벽(塢壁) 등의 장면들이 가득 그려져 있다. 후실(後室)의 후벽에는 비녀(婢女-계집종)·사속(絲束-비단실)·옷가지와 일상용품 등을 그려, 안채의 정경을 표현하고 있다.

신성 3호 묘는 작은 벽돌 그림들을 박아 넣은 것이 1호 묘와 대체로 같다. 전실 후벽에는 출행·영루(營壘) 등을 제재로 하는, 폭이 작은 벽화들을 그렸다. 신성의 벽돌 그림[磚畫]은 선의 변화가 풍부하고 경중(輕重)이 분명하며, 채색은 조화롭고 단순 명쾌하며, 화풍은 소박하고 분방하며, 형상은 생동감 있고 간결하다. 인물과 수축(獸畜)의 동작과 태도를 이용하여 표정을 전달하는 데 뛰어나며, 지역 민족의 풍모(風貌)를 풍부하게 지니고 있다.

동진·십육국 시기의 하서(河西) 지역 벽화묘들로는, 돈황 불야묘(佛爺廟)의 곽종영(霍宗盈) 묘·주천의 정가갑(丁家閘) 5호 묘 등이 있다. 곽종영의 묘는 벽돌을 쌓아 올린 단실(單室) 묘다. 벽돌 그림의 내용은 청룡(靑龍)·빗자루를 들고 있는 문지기[門吏]·사렵(射獵-사냥) 등이다. 정가갑 5호 묘에는 통벽(通壁)의 큰 벽화가 출현하는데, 전실의 천장은 복판연화조정(複瓣蓮花藻井)이고, 그 아래의 벽면은 토홍색(土紅色) 경계선에 의해 5층으로 나뉘며, 제1층에는 그림이 없다. 제2층의 네 벽 중앙은 모두 거꾸로 매달려 있는 용의 대가리가 그려져 있으며, 전벽(前壁)에는 안에 삼족오(三足烏)가 서 있는 붉은 해와 동왕공(東王公)이 그려져 있고, 서쪽 후벽에는 안에 두꺼비가 있는 만월(滿月)과 서왕모(西王母)가 그려져 있으며, 옆에는 시녀가 손에 손잡이

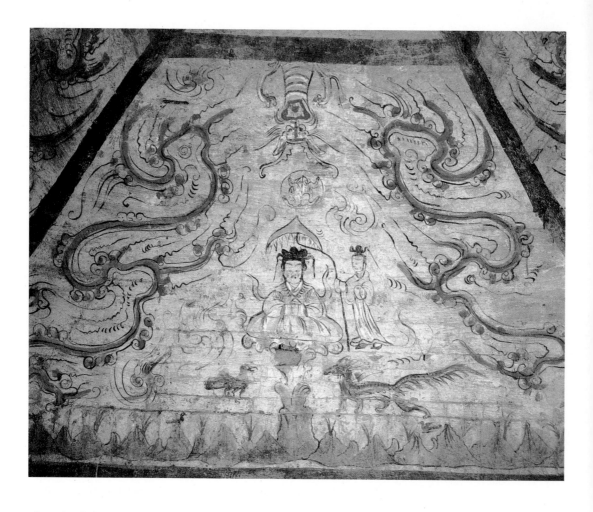

가 굽은 화개(華蓋)를 잡고 있고, 좌대의 앞에는 구미호(九尾狐)와 삼족오를 그렸으며, 북벽에는 질주하는 신마(神馬)를 그렸고, 남벽에는 뛰어오르는 흰 사슴을 그렸다. 그림의 위쪽은 모두 권운문(卷雲紋)이고, 아래쪽은 모두 첩첩한 산봉우리들이며, 또한 그 사이로 우인(羽人)·청조(靑鳥)·신수(神獸)가 출몰하고 있다. 제3·4층은 후벽 제3층의 연악(宴樂) 그림을 중심으로, 가거연악(家居宴樂)·우거출행(牛車出行)·부엌의 취사·오벽·농목생산(農牧生産) 등의 풍경들을 그렸다. 맨 아래층에는 거북 네 마리가 그려져 있다.

후실은 3층으로 나누어, 상층에는 권운문(卷雲紋)을, 중·하층에

〈달과 서왕모(西王母)〉

십육국[十六國 : 북량(北凉)]

높이 145cm, 최대 너비 270cm

감숙 주천시(酒泉市) 정가갑(丁家閘) 5호 묘의 전실 서벽 제2층

1977년에 발굴.

그림 속의 서왕모는 틀어 올린 머리 좌우로 각각 비녀 하나씩을 꽂았고, 어깨에는 날개 모양의 숄을 걸쳤으며, 몸에는 붉은색과 흰색의 두 가지 색으로 된 대의(大衣)를 입었고, 어깨에는 띠를 두른 상태로 손을 소매에 넣고 있으며, 책상다리를 한 채 나무처럼 생긴 것 ▶▶

◄◄
위에 단정히 앉아 있다. 왼편에 시녀 하나가 서서 손잡이가 굽은 화개(華蓋)를 잡고 있으며, 나무처럼 생긴 것의 왼편에는 구미호(九尾狐)가 있고, 오른쪽에는 삼족오(三足烏)가 있다. 좌대의 아래쪽은 곤륜산(崑崙山)으로, 죽 이어진 산봉우리들 사이에 청조(靑鳥) 한 마리가 있다. 서왕모의 머리 위쪽에는 만월(滿月)을 그렸고, 달 속에는 두꺼비를 그렸다. 양 옆에는 흐르는 구름을 그렸으며, 위쪽에는 거꾸로 매달린 용의 대가리를 그렸는데, 용이 몸을 하늘에 숨긴 채 대가리를 숙여 땅을 몰래 살피는 정경을 표현한 것이다. 이 묘는 감숙 하서(河西) 지역에서 가장 먼저 발견된 동진·십육국 시기의 대형 벽화묘이다. 구도가 엄격하고, 기교가 익숙하며, 색깔이 선명하고 아름다우며, 형상이 생동감 있다.

는 염(奩-화장 상자)·합(盒)·활과 화살·편면(便面-부채의 일종)·총채[拂子]·사속(絲束-실타래)·견백(絹帛-비단) 등을 그렸다. 묘 주인은 머리에 진현관(進賢冠)을 썼고, 손에는 총채를 들고서 책상[几]에 기대어 앉아 있다. 우거[牛車 : 통헌거(通幰車)]를 타고 출행을 하며, 여기(女伎)는 환형(環形)으로 머리를 틀어 묶었다. 벽화에 그 지역 소수민족의 생활을 의도적으로 묘사하였는데, 화법은 간결하고 분방하던 것에서 정교하고 세밀한 것으로 바뀌고 있다.

　　일찍이 1915년에 영국의 탐험가 마크 오럴 스타인(Mark Aurel Stein)은 신강 아스타나에서 십육국 시기의 무덤 4좌를 도굴한 적이 있다. 1975년에 투루판 카라코야(Karakhoja)에서 또 북량(北涼)의 벽화묘 5좌를 발견하였는데, 이 5좌의 묘들에는 묘 주인의 장원생활(莊園生活)을 그린 화면이 있다. 그 중에서 75TKM95호 묘의 벽화는 흐릿해서 분명하지 않고, 그 나머지 4좌는 여전히 잘 보존되어 있다. 75TKM94호 묘의 벽화는 왼쪽부터 오른쪽으로, 한 명의 소를 끄는 사람·쟁기를 끄는 소·쟁기를 붙잡고서 땅을 가는 한 사람을 그렸으며, 뒤쪽에 세 사람이 따르고 있다. 75TKM96호 묘의 벽화는 왼쪽부터 오른쪽으로, 주방에서의 취사·화살통[箭箙]·집안 거실에 함께 앉아 있는 부부·방목하는 낙타와 말·과일나무와 우거(牛車) 및 전원(田園) 등의 내용을 나누어 묘사하고 있다. 집안 거실의 화면에서 위쪽에는 커튼[幔]을 드리웠고, 남자는 머리에 작은 관을 썼으며, 여자는 양쪽으로 둥글게 머리를 당겨 올렸는데, 소매를 한데 모으고 평상 위에 앉아 있는 표정과 태도가 점잖아 보인다. 벽의 위쪽에는 활과 화살이 걸려 있고, 긴 책상[几案] 위에는 붓과 사발[盂]이 놓여 있다. 75TKM97호 묘의 벽화 내용과 대체로 비슷한데, 다른 점은 남자가 진현관을 쓰고 있고, 주부(主婦)의 몸 뒤쪽에는 여자 종 둘이 있으며, 포도원(葡萄園)이 있고, 맷돌질하는 사람이 있다는 점이다. 75TKM98호 묘의 벽

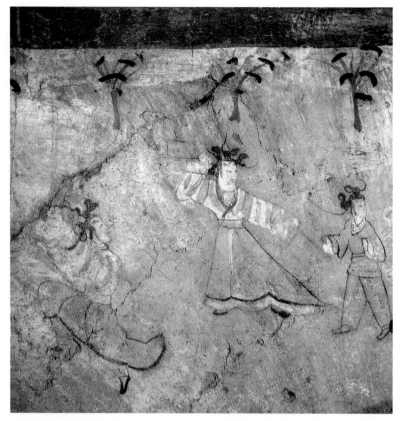

〈무기(舞伎)〉

십육국[北涼]

높이 70cm, 너비 58cm

감숙 주천 정가갑 5호 묘 전실의 서벽
제3층 가운뎃부분

1977년에 발굴.

가무(歌舞)는 이 묘의 연거행락
(燕居行樂) 화면의 중심이
된다. 두
무녀(舞女)는 머리를 네 갈래로 쪽
을 찌었고, 몸에 삼색 주름치마를
입었으며, 다채로운 색깔로 소매를
이어 붙였고, 발에는 검은 신발을
신고 있다. 무녀 한 명은 묘 주인을
바라보며, 두 손에 각각 편면(便面)
하나씩을 든 채 두 발은 벌리고 있
다. 무녀 한 명은 오른쪽을 향해 발
을 벌리고, 몸을 구부리고 있으며,
눈은 춤추는 이를 바라보는데, 입
은 노래를 하는 것처럼 약간 벌린
채, 두 손은 박자를 맞추는 모습을
그렸다.

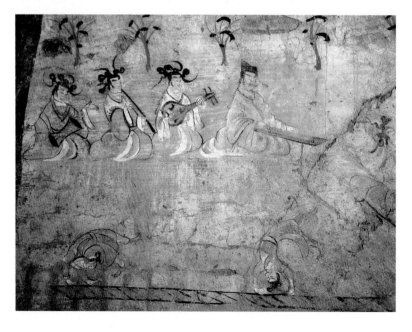

〈악기(樂伎)와 백희(百戲)〉

높이 70cm, 너비 78cm

감숙 주천 정가갑 5호 묘 전실의 서벽
제3층 오른쪽

1977년에 발굴.

악기(樂伎)와 백희(百戲)는 가무
(歌舞)의 오른쪽에 그려져 있으며,
위쪽은 기악(伎樂)인데, 일렬로 꿇
어앉아 있다. 왼쪽부터 오른쪽으
로, 첫 번째 사람은 남기(男伎)인데,
머리에 책(幘-두건)을 썼으며, 주름
진 옷을 입었고, 공후(箜篌-현악기
의 일종)를 연주하고 있다. 둘째·셋
째·넷째 사람은 여악(女樂)이며, 모
두 머리를 세 갈래로 쪽을 찌었는
데, 위에는 옷섶이 있는 옷을 입었
고, 아래는 삼색 치마를 입었다. 두
번째 사람은 비파를 연주하고 있
고, 세 번째 사람은 장적(長笛)을 불
▶▶

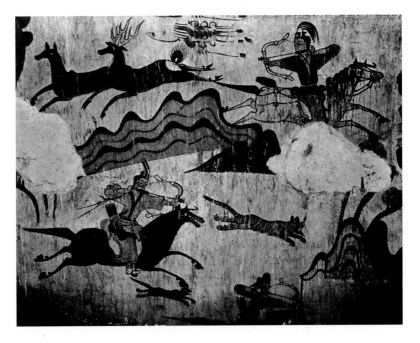

〈수렵도〉

고구려(약 4세기경에 그려짐.)

높이 110cm, 너비 135cm

길림성 집안현(集安縣) 무용총[舞踊墓] 묘실의 서벽 왼쪽

1962년에 정비함.

화면의 중앙에는 높고 낮은 산봉우리들이 이어져 있으며, 산 뒤쪽에 있는 한 명의 기사는 꿩의 꼬리털로 만든 관(冠)을 썼고, 몸에는 자주색의 소매가 짧은 저고리와 노란색 바지를 입었는데, 말을 타고 달리면서 고개를 돌려 활을 당겨 쏘려고 하자, 한 쌍의 달리는 사슴들이 황급히 도망치고 있다. 산의 앞쪽에는 두 명의 기사가 있는데, 왼쪽 기사는 머리에 깃털로 장식된 관을 썼으며, 몸에는 소매가 짧은 노란색 저고리와 노란색 바지를 입었고, 발은 등자를 딛고 있으며, 허리 부위에는 화살통을 차고서, 말을 몰아 호랑이에게 활을 쏘고 있으며, 말 앞에는 사냥개 한 마리가 있다. 오른쪽 아래의 기사는 사냥하기에 바쁘다. 화면의 필법(筆法)은 웅장하고 힘차며, 인물의 동작과 자세는 강력하고 힘이 넘치며, 수렵 광경이 보는 이들을 긴장시킨다.

◄◄며, 네 번째 사람은 요고(腰鼓)를 두드리고 있다. 아랫부분은 백희로, 땅 위에 자리를 깔았으며, 자리 위에는 두 명의 여기(女伎)가 있는데, 몸에는 삼색 주름치마를 입었고, 두 손을 땅에 대고 거꾸로 서서 거꾸로 던지는 재주를 부리고 있다. 묘사가 사실적이고, 생동감이 있으며, 생활 정취가 가득하다.

화는 75TKM97호 묘의 화면과 비슷하다.

집안(集安) 부근에서 차례로 고구려 벽화묘 20좌가 발견되었는데, 현존하는 초기의 고구려 벽화묘는 연대가 십육국 후기에 해당되며, 집안 만보정(萬寶汀) 묘역의 1368호 묘와 무도묘(舞蹈墓-무용총)와 각저묘(角抵墓-각저총)가 대표적이다. 만보정 묘에는 단지 흰 담 위에 먹으로 양가[梁架-트러스(truss)]와 입주(立柱)만 그렸다. 무도묘와 각저묘의 천장 부분에는 해·달·성신(星辰)·기이한 짐승들[奇獸]·비금(飛禽)·비선(飛仙)·연꽃 등이 그려져 있다. 사방 모서리에는 희미하게 두공(斗拱)을 그렸고, 네 벽에는 부부의 연회·가무·씨름·우거(牛車) 행차 및 수렵 등을 그렸으며, 용도(甬道) 좌우의 이실(耳室)에는 나무를 그렸다. 벽화의 주제는 왕공과 귀족들의 생활을 표현한 것인데, 모두 풍속화 형식을 취하고 있으며, 인물의 의관과 복식은 모두 민족적 특징이 선명하다. 무도묘의 수렵도에는 사람과 말이 기뻐 날뛰고, 들짐승은 달아나는 것이, 생기가 넘쳐 흐른다. 고구려 벽화의 대표작이다.

고구려 중기의 벽화묘는 통구(通溝) 12호 묘[마조묘(馬槽墓)]·마선구(麻線溝) 1호 묘·장천(長川) 1호 묘와 3호 묘 등이 대표적인데, 그 연대는 5세기 중엽부터 6세기 초엽까지이다. 벽화의 제재는 연회·악무(樂舞)·행차·수렵이 주(主)이고, 무장한 전투·시위(侍衛)·예불(禮佛) 등을 더하였다. 어떤 묘는 천장 부분의 말각석(抹角石─모서리 부분을 빙 두른 돌) 위에 사신(四神)과 들보를 손으로 떠받치고 있는 역사(力士) 등의 형상들이 출현하며, 어떤 묘에서는 네 모서리에 수면인신(獸面人身)에 새의 발톱을 가진 방상씨(方相氏)가 그려져 있다. 장천 1호 묘의 전실 조정(藻井─화려한 무늬로 장식된 천장) 제2층의 정석(頂石)에는 묘 주인의 예불(禮佛) 모습 및 공양보살상(供養菩薩像)이 그려져 있다. 오른쪽 벽 앞은 거대한 화폭에 무악(舞樂)과 백희(百戲─각종 곡예) 장면과 산림에서 짐승을 쫓으며 사냥하는 활동을 묘사하고 있어, 고구려의 사회생활을 다방면으로 보여준다.

말기의 고구려 벽화묘는 사신묘(四神墓)와 오회분(五盔墳) 4·5호 묘가 대표적인데, 연대는 약 6세기 중엽이다. 묘실 벽화에서 사회생활을 반영하는 도상(圖像)은 완전히 자취를 감추었고, 용도(甬道)에는 역사(力士)를 그렸으며, 묘실의 네 벽에는 큰 폭의 사신(四神)을 그렸고, 연화화염망(蓮花火焰網) 형상의 도안을 돋보이게 그렸다. 또한 도안의 중앙에는, 머리에 농관(籠冠)을 썼으며, 헐렁한 옷에 넓은 띠[褒衣博帶]를 착용하고, 둥글부채나 총채를 쥐고 있는 인물을 첨가하여 그렸다. 네 모서리에는 방상씨를 그렸고, 양방(梁枋─들보)에는 인동문(忍冬紋) 또는 교룡문(蛟龍紋)을 그렸으며, 말각석의 측면에는 인면사신(人面蛇身)의 일신(日神)·월신(月神) 및 승룡가봉(乘龍駕鳳─용을 타고 봉황을 부림)하는 기악선인(伎樂仙人)과 함께 철을 담금질하여 수레바퀴를 만드는 사람과 붓을 쥐고 그림을 그리는 선인(仙人)이 그려져 있다. 개정석(蓋頂石─석실 무덤의 맨 위에 덮는 돌)에는 반룡(盤龍)이나 또

〈해를 받쳐 든 희화(羲和)와 달을 받쳐 든 상희(常羲)[羲和捧日和常羲捧月]〉

고구려(약 6세기에 그려짐.)

높이 55cm, 너비 160cm

길림 집안(集安)에 있는 오회분(五盔墳) 4호 묘 조정(藻井)의 북면(北面) 제1층의 말각석(抹角石) 위

1962년에 정비함.

이 그림은 두 덩이의 석조(石條─길쭉한 돌)가 서로 교차하는 모서리 부분에 그려져 있다. 희화(羲和)가 오른쪽에 있고 상희(常羲)는 왼쪽에 있는데, 모두 사람의 머리에 뱀의 몸을 하고서 서로를 향해 날아오르고 있다. 희화는 남자 모습에 머리를 풀어헤쳤고, 짧은 콧수염이 있으며, 위에는 노란색 옷깃 가장자리에 옷섶을 합친 우의(羽衣)를 입었고, 허리를 노란 띠로 묶었으며, 날개를 편 채 꼬리를 나부끼고 있다. 두 손으로 노란색 태양을 머리 위에 받쳐 들고 있는데, 해의 가운데에는 삼족오가 서 있고, 뱀의 몸에는 오색의 두 다리가 있다. 상희는 여자의 모습이며, 흰 얼굴에 붉은 입술을 하고, 긴 머리는 풀어헤쳤으며, 녹색의 옷 가장자리에 옷섶을 합친 우의(羽衣)가 달려 있고, 허리에는 흰 수건을 묶은 채, 날개를 펴고 꼬리를 흔들고 있다. 달을 머리 위에 받쳐 들었는데, 달 속에는 두꺼비가 있다. 화면의 선묘는 막힘이 없고, 색채는 아름답고 고우며, 인물의 형상이 빼어나게 아름답다.

희화(羲和)·상희(常羲) : 중국의 신화 속의 여신들로, 동이인(東夷人)의 선조인 제준(帝俊)의 두 아내들이다. 희화는 열 개의 태양을 아들로 낳았으며, 상희는 열두 개의 달을 딸로 낳았는데, 그리하여 1년이 열두 달이 되었다고 한다.

방상씨(方相氏) : 방상(方相)은 원래 역귀(疫鬼)를 쫓아내는 신을 가리키며, 방상씨는 하대(夏代)의 관직명으

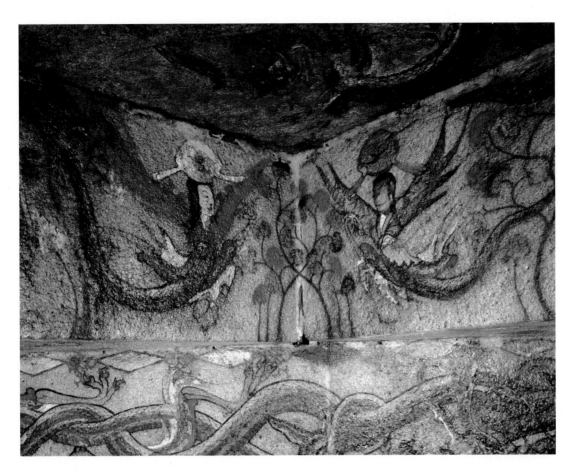

◄◄ 로, 방상의 형상을 하고, 역귀를 몰아
내는 의식을 거행하는 임무를 맡았
다. 『사기(史記)』의 기록에 따르면, 방
상씨의 원래 뜻은 "무섭고 두려운 모
습[畏怕之貌]"이라고 한다. 그 모습은
통상, 사람의 몸에 짐승의 발을 하고
있으며, 곰 같으면서도 곰은 아니고,
눈을 부릅뜨고 입을 벌린 채, 벌거벗
은 맨몸으로, 몸을 구부리고 있으며,
급히 달려가 붙잡을 것 같은 형상을
하고 있다.

는 서로 얽혀 있는 용과 호랑이를 그렸다. 벽화는 신선과 요괴를 주
제로 삼았으며, 전통적인 고구려의 복식(服飾)은 소실되었고, 회화의
풍격이 중원 지역의 북조(北朝) 말기와 서로 같다.

　　위·진·십육국 시기의 변방 지역 소수민족 묘실 벽화는 모두 각자
의 특색을 지니고 있으며, 기예의 표현 방면에서도 뚜렷한 차이가 있
다. 유행했던 내용은 전통적인 일(日)·월(月)·성(星)·운(雲)·사신(四
神) 등의 천상도(天象道) 외에, 동왕공(東王公) 및 서왕모(西王母)·우인
신수(羽人神獸)·비선연화(飛仙蓮花)·예불공양(禮佛供養) 등 새로운 형
상들이 출현하였는데, 이는 중원에 불교가 널리 전파된 것과 밀접한
상관관계가 있다. 가거연음(家居宴飮)·악무백희(樂舞百戱)·제전봉식(祭

奠奉食)·수렵출행·누각과 저택[樓閣宅第]·농목포주(農牧庖廚) 속에서 그 지역의 악무·수렵·우경·도살·방목·씨름[角抵]·취사 등 일상생활의 습속을 생동감 있게 표현하고 있다. 가거연음은 모두 마주앉은 묘 주인 부부와 많은 사람들이 우거를 타고 출행하는 모습을 그렸다. 그리고 사람이 산보다 더 크게 묘사된 수렵하는 화면은 전국(戰國)·진(秦)·한(漢)의 전통을 계승하였으며, 또 북조 시기 석굴 벽화의 수렵도와도 서로 호응한다. 이러한 것들은 모두 서로 다른 방면에서, 다민족 문화의 이채로운 것들이 잇달아 나타나고 상호 융합되었음을 반영하고 있다.

남북조 시기의 묘실 벽화는 주로 하남·하북·산동·산서·섬서·영하(寧夏) 등지에서 발견된다[북위(北魏)와 동위(東魏)·서위(西魏)에 속하는 벽화묘들로는, 하남 낙양에 있는 북위의 강양왕(江陽王) 원의(元義)의 묘, 내몽고 화림격이(和林格爾) 삼도영향(三道營鄕)에 있는 북위의 전실(磚室) 벽화묘, 섬서 함양(咸陽) 호가구(胡家溝)에 있는 서위 후의(侯義)의 묘, 하북 자현(磁縣) 동진촌(東陳村)에 있는 동위 요 씨(堯氏) 조군군(趙郡君)의 묘, 경현(景縣)에 있는 동위 고장명(高長命)의 묘, 자현 대총영(大塚營)에 있는 동위 여여공주(茹茹公主)의 묘 등이 있다]. 북위 효창(孝昌) 2년(526년)에 조성된 원의의 묘는, 묘실의 아치형 천장에 성신(星辰) 3백여 개가 그려져 있는데, 은하(銀河)가 남북을 가로지르며, 서쪽에는 주위를 돌며 북을 치는 뇌신(雷神)을, 동쪽에는 우사(雨師-비를 다스리는 신)의 수레를 그렸으며, 아치형 천장의 아래쪽 가장자리에서는 사신(四神)의 형상을 볼 수 있다. 삼도영향에 있는 북위 전실묘(磚室墓)의 벽화는 전실(前室)의 사방 벽과 용도(甬道)에 그림을 그렸는데, 용도의 벽화는 이미 훼손되었고, 네 벽에 남아 있는 벽화는 입사거관(入仕居官)·연거생활(宴居生活-연회와 집안 생활)·유목수렵(遊牧狩獵)·사후승천(死後升天) 및 사신

등 다섯 부분으로 나눌 수 있다.

　〈수렵도〉에서는 산천·흐르는 강물·숲과 동물·질주하는 사람과 말을 묘사하고 있는데, 사실적으로 수렵하는 생활 풍경을 재현했다. 〈연거행락도(燕居行樂圖)〉의 잡기(雜技) 장면에는 지휘(指揮)·고수(鼓手 -북을 치는 사람)·적수(笛手-피리 부는 사람)·포환수(拋丸手-공 던지는 사람)·장대높이뛰기 하는 사람들이 각각 한 사람씩 있으며, 다른 두 사람이 장대 위에서 공연을 하고 있다. 벽화의 내용으로 보아 선비족 (鮮卑族)의 색채를 짙게 띠고 있으며, 생활의 정취가 물씬 풍긴다.

　동위 무정(武定) 8년(550년)의 여여공주 묘는 구조가 웅장하며, 묘 도(墓道)의 면에 양탄자를 상징하는 화초문(花草紋) 도안을 그렸고, 양쪽 벽의 앞쪽 끝에 청룡과 백호를 그렸으며, 가운데와 뒤쪽에는 의 위(儀衛-의장병)의 행렬을 그렸다. 각 벽마다 열네 명씩이 있는데, 입 상(立像)은 머리에 작은 관을 쓰고, 발에 미투리를 신었으며, 손에는 골타(骨朶)나 또는 번극(幡戟-깃발이 달린 창)을 쥐고 있고, 좌상(坐像) 은 모두 방패를 안고 행랑채[廊屋] 모양의 병난(兵闌-병기를 놓는 거치 대) 뒤쪽에 앉아 있다. 묘도의 뒷부분 위쪽 난간[上欄]에는 방상·우인 (羽人)·봉황을 그렸으며, 문장(門墻-대문과 연결된 담장)에는 주작(朱雀) 과 방상씨를 그렸다. 용도(甬道)의 양쪽 벽에는 반검문관(班劍門官-검 을 차고 문을 지키는 관리)·주사속리(奏事屬吏-업무를 보고하는 관리) 및 집편어수(執鞭馭手-채찍을 든 마부)가 그려져 있다. 돔형 천장의 천상도 (天象圖)는 고작 아래쪽 가장자리의 사신(四神) 및 이어져 있는 산봉 우리들과 수목만이 남아 있는데, 사방 벽에는 여여공주가 집안에서 생활하는 모습을 그렸다. 전체 그림의 배치가 엄격하고, 장면이 장대 하고 넓으며, 의위(儀衛)는 위엄이 있고 엄숙하다.

　1922년에 하남의 안양(安陽) 근교에서 일련의 북제(北齊) 석관상(石 棺床)들이 출토되었으며, 1982년에 감숙 천수(天水)의 문산(文山) 정상

잡기(雜技) : 접시돌리기·체조·마 술·곡예 등 각종 기예 공연을 통틀어 일컫는 말.

골타(骨朶) : 옛날 무기의 일종으로, 쇠나 나무로 만든 몽둥이 모양이다. 앞쪽이 굵고, 손잡이 부분이 가는 모 양인데, 후에는 의장용으로 사용되었 다.

에서도 일련의 석관상들이 발견되었고, 1999년에는 산서 태원시(太原市) 왕곽촌(王郭村)에 있는, 수나라 개황(開皇) 12년(592년)에 조성된 우홍(虞弘)의 묘에서도 석관상이 발견되었으며, 2000년에 섬서 서안(西安)의 대명궁향(大明宮鄉)에 있는, 대상(大象) 원년(579년)에 조성된 안가(安伽)의 묘에서도 석관상이 출토되었다. 이들 석관상들과 석관들 위의 채색 석조(石彫)는 벽화와 서로 비슷하지만, 내용에서는 오히려 전혀 새로운 중국의 대외 문화 교류로 인한 영향의 산물인 오교(祆教-조르아스터교)의 형상들을 보여주고 있다.

태원과 자현(磁縣) 등지에서 계속하여 몇몇 대형 북제 시기의 묘장(墓葬)들이 발견되었다[예를 들면, 산서 수양(壽陽)에 있는 북제 하청(河淸) 원년(562년)의 정주자사(定州刺史)·태위공(太尉公)·순양왕(順陽王) 고적회락(庫狄回洛)의 묘, 하북 자현에 있는 천통(天統) 3년(567년)의 회주자사(懷州刺史) 요준(堯峻)의 묘, 산서 기현(祁縣)에 있는 천통 3년의 표기대장군(驃騎大將軍)·청주자사(靑州刺史) 한예(韓裔)의 묘, 태원 왕곽촌(王郭村)에서 발굴된 북제 무평(武平) 원년(570년)의 누예(婁叡) 묘, 하남 안양에 있는 무평 6년(575년)의 표기대장군·개부의동삼사(開府儀同三司)·양주자사(涼州刺史) 범수(范粹)의 묘, 하북 자현에 있는 무평 7년(577년)의 좌승상(左丞相)·문소왕(文昭王) 고윤(高潤)의 묘가 있다]. 산동 제남(濟南)의 임구(臨朐) 등지에서도 북조 시기 중·하급 관리들의 벽화묘 몇 좌가 발견되었다. 자현에 있는 고윤의 묘는 묘실의 사방 벽 및 용도(甬道)·묘도(墓道)에 벽화가 그려져 있다. 묘실의 천장에는 천상(天象-천체)과 유운(流雲)을 그렸고, 후벽에는 묘 주인이 단정하게 휘장 안에 앉아 있는 모습을 그렸다. 양쪽 옆으로는 손에 화개나 우보(羽葆)를 잡고 있거나 또는 물건을 받쳐 들고 진헌하는 시위(侍衛)들이 각각 여섯 명씩 있다. 왼쪽 벽에는 우거 출행(牛車出行)을 그렸으며, 오른쪽 벽에는 호종(扈從-임금을 수행함)하는 두 사람이 남아 있는데, 남벽의 화면은 온통 갈라져 있다.

〈의위출행(儀衛出行)〉
북제(北齊) 무평(武平) 원년(570년)
높이 130cm, 너비 168cm
산서성 태원시 왕곽촌에 있는 누예(婁叡) 묘의 묘도 서벽
1979~1981년에 발견.

누예 묘의 묘도에 그려진 〈출행도〉는 대단한 장관인데, 이것은 출행 화면 가운데 선두의 기사[導騎]이다. 나이가 젊고 흰 적삼을 입은 자가 오른쪽에서 오렌지색 말을 타고, 두 눈은 전방을 주시하면서, 온통 정신을 집중한 채, 채찍을 휘두르며 앞으로 나아가고 있다. 연장자는 붉은 적삼을 입고 왼쪽에 있는데, 타고 있는 밤색 말은 고개를 들고 가슴을 내밀며 놀라 허둥대는 모습이고, 말을 탄 사람은 앞쪽으로 몸을 숙인 채 약간 당황해하는 기색을 보이고 있다. 두 사람의 옷소매는 바람에 나풀거리는 느낌인데, 질주하는 동작을 구체적으로 표현해내고 있다.

우보(羽葆) : 새의 깃털로 장식한 의장용 수레의 화개(華蓋).

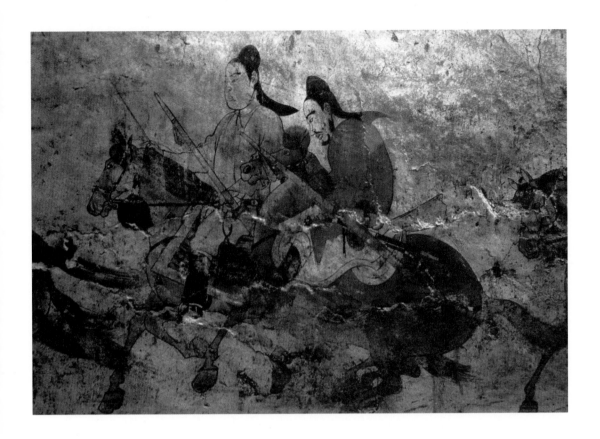

고환(高歡) : 496~547년. 선비족 이름은 하육혼(賀六渾)이며, 태어난 곳은 발해군(渤海郡) 수현[蓨縣―지금의 하북 경현(景縣)]인데, 선비족에 귀화한 한족(漢族)이다. 그는 동위(東魏)의 건립자 중 한 사람이다.

태원의 왕곽촌에서 발굴된 북제 무평 원년(580년)의 누예 묘[태원 왕곽촌의 동안왕(東安王) 누예는 북제의 지위가 높았던 귀족으로, 그의 고모인 소군(昭君)은 고환(高歡)의 부인이었는데, 북제가 건국되고 나서 황태후로 지위가 높아졌다. 문양(文襄 : 高澄)·문선(文宣 : 高洋)·효소(孝昭 : 高演)·무성(武成 : 高湛) 등의 황제들은 그의 사촌 형제들이다. 단(段) 씨와 두(竇) 씨의 두 집안도 역시 누 씨와 고종사촌인데, 고(高)·누(婁)·단(段)·두(竇) 씨의 혼인 집단은 북제 정권의 핵심이었다. 누예는 생전에 동안군(東安郡) 왕으로 봉해졌으며, 식읍(食邑)이 2천 호였는데, 무평 원년(570년)에 죽어 장례를 치렀고, 가황월우승상(假黃鉞右丞相)·태재(太宰)·태사(太師)·태부(太傅), 사지절도독(使持節都督), 기(冀)·정(定)·영(瀛)·창(滄)·조(趙)·유(幽)·청(靑)·제(齊)·제(濟)·삭(朔) 등 10주(州)의 제군사(諸軍事)·삭주자사(朔州刺史)·개국왕(開國

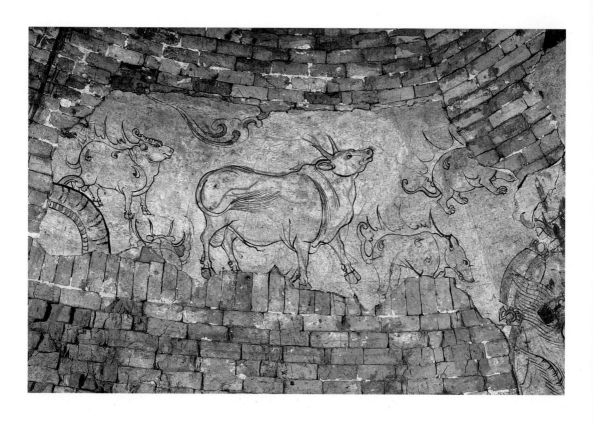

王)으로 추증(追贈)하고, 공무왕(恭武王)이라는 시호를 내렸다. 또한 천자가 죽음을 애도하였고, 백관이 조문했다. 이와 같이 혁혁한 인물들의 묘장은 규모와 형제(形制)·내용 등의 방면에서 모두 대표성을 지닌다)는 같은 시기의 묘장들 중에서 가장 보존이 완전한 것이다. 묘실의 뒤쪽 벽 하층에는 누예 부부가 휘장 안에 단정히 앉아 있고, 앞에는 긴 책상이 놓여 있는 모습이 그려져 있다. 양측에는 가무기악(歌舞伎樂)과 공양하는 내시들을 그렸고, 좌우 벽에는 출행을 준비하는 안마(鞍馬)와 우거(牛車)를 그렸다. 왼쪽 벽(동벽)에는 말이 출행을 준비하고 있고, 묘 주인은 시종이 호위하고 있으며, 어린 마부[御夫童]가 서서 마중하고 있는 모습이 그려져 있다. 오른쪽 벽(서벽)에는 출발을 기다리는 온양거(輼輬車-사람이 누워서 탈 수 있는 수레)·여시(女侍)·마부 종자(從者) 십여 명을 그렸다. 앞쪽 벽 하층에는 나무 아래 있는 시위(侍衛)를 그렸

<소와 신수(神獸)>

북제(北齊) 무평(武平) 원년(570년)

높이 약 80cm, 너비 212cm

산서 태원(太原)의 왕곽촌(王郭村)에 있는 누예(婁叡) 묘 묘도의 서벽

1979~1981년에 발굴.

누예 묘의 묘실 사방 벽의 위쪽 난간[上欄]에는 자오(子午) 방위를 따라 짐승 모양의 십이진(十二辰)을 그렸으며, 그 위쪽은 천상(天象)이 그려져 있는 묘의 천장이다. 십이생초(十二生肖)의 기록은 『논형』·「물세편(物勢篇)」에 보이는데, 여러 묘의 벽들을 비교해보니, 지금까지 알려진 것으로는 이 묘가 가장 이르다.

수소 한 마리가 묘실 북벽의 위쪽 난간 동쪽 부분에 그려져 있는데, 앞뒤로 신수(神獸) 두 마리씩이 에워싼 채 호위하고 있다. 수소는 체구가 건장하고, 머리를 쳐들고서 앞으로 나아갈 태세를 취하고 있는데, 형상이 생동감 있고 사실적이며, 정취가 풍부하다.

탄마(誕馬) : 의장대의 말들 가운데, 안장과 고삐를 채우지 않은 예비용 말.

고, 좌우 벽 중층에는 우인(羽人)·용을 타고 오르는 선인 등의 승천하는 모습과 북을 치는 뇌공(雷公-번개의 신)을 그렸다. 사방 벽의 상층에는 십이생초를 그렸는데, 단지 쥐·소·호랑이·토끼만이 남아 있고, 중간에는 신수(神獸)를 삽입했다. 그려진 호랑이나 소 등의 형상은 사실적이고 생동감이 넘치며, 매우 힘차고 씩씩하면서도 본성이 잘 묻어난다.

용도(甬道)의 천장에는 무사(武士) 시종을 그렸으며, 묘도(墓道)의 양쪽 벽에는 출행의장(出行儀仗)을 그렸는데, 상·중·하 세 층으로 나뉘어 있다. 상층에는 달리는 개·기위(騎衛-말을 탄 시위)·말떼와 낙타 대열을 그렸고, 중층에는 출행 기사들의 행렬을 그렸으며, 하층에는 탄마(誕馬)·시위(侍衛)·고취(鼓吹-북을 치고 나팔을 부는 모습)를 그렸다. 동서 양쪽 벽의 내용은 대체로 같은데, 단지 서벽에는 바깥을 향해 출행하는 모습이 그려져 있으며, 인물들의 대부분이 말을 타고 있다. 동벽은 안쪽을 향해 돌아오는 장면인데, 인물들의 대부분은 걸어오고 있다. 묘도의 중층에 그려진 인물들은 모두 활집과 화살주머니를 찬 채, 활을 느슨하게 쥐고 삼삼오오 조를 이루었으며, 말에 채찍질을 하거나 말고삐를 풀어 천천히 걷기도 하고, 말고삐를 조인 채 머리를 돌리거나, 말을 멈추고 응시하고 있는 모습들이다. 인원은 앞뒤가 상응하며, 말의 행렬을 따르는 사람들은 질서가 있다. 필치는 호탕하고 웅건하며, 형상은 생동감이 넘치고 자연스러우며, 사실적으로 서로 다른 인물의 모습들을 재현했다. 화가는 갖가지 활동을 하고 있는 인물들의 동태를 묘사하였고, 또한 신분이 서로 다른 인물들의 내재된 기질과 정서를 그려내고 있다.

북조(北朝)의 중·하급 관리의 묘들은 묘도에 벽화가 없다. 그 중에서 벽화가 비교적 완전하게 보존된 것은 임구(臨朐)에 있는 최분(崔芬)의 묘이다. [북조의 중·하급 관리의 벽화묘들 가운데, 지금까지 발견된 것

들로는 산동 임구의 해부산(海浮山)에 있는 동위(東魏) 위열장군(威烈將軍) 최분의 묘, 산서 수양(壽陽) 가가장(賈家莊)에 있는 정주자사(定州刺史) 고적회락(庫狄回洛)의 묘, 자현(磁縣) 동진촌(東陳村)에 있는 회주자사(懷州刺史)·정서장군(征西將軍) 요준(堯峻)의 묘, 산동 제남(濟南) 마가장(馬家莊)에 있는 축아현령(祝阿縣令) 도귀(道貴)의 묘, 제남 동팔리와(東八里洼)에 있는 벽화묘, 하북 자현 강무성(講武城) 제56호 벽화묘 등이 있다. 최분의 묘는 1986년 4월에 발견되었는데, 최분은 청하(清河) 동무성(東武城) 사람이며, 북위의 귀족인 최 씨 출신으로, 동위 말년에 남토대행태도군장사(南討大行台都軍長史)를 역임했다. 제나라 천보(天保) 원년(550년)에 세상을 떠났으며, 그 이듬해(551년)에 장례를 치렀다.] 제1도(道-묘도) 석문(石門)의 문짝 위에 갑옷을 입고 방패를 든 문지기가 그려져 있다. 묘실 벽화는 3단으로 나뉘는데, 묘 천장에는 성상(星象)을 그렸고, 가운뎃단에 해·달·사신(四神)을 그렸다. 왼쪽 벽에는 용을 타고 있는 선인(仙人)을 그렸으며, 앞쪽에는 해 모양 및 도인(導引-도가의 양생술)하는 우인(羽人)이 있고, 뒤쪽에는 방상씨를 그렸다. 오른쪽 벽에는 호랑이를 몰고 있는 선인을 그렸으며, 앞쪽에는 달 모양을 그렸고, 뒤쪽에는 역시 방상씨를 그렸다. 북벽의 가운뎃단은 감액(龕額-감실 문의 윗부분) 부위까지 확장하여 그림을 그렸는데, 중앙에 현무(玄武)를 그렸으며, 검(劍)을 쥔 신인(神人)이 거북 위에 앉아 있고, 양 옆에 방상씨 및 산봉우리들과 나무들을 그렸다. 주작(朱雀)은 남벽 문동(門洞-굴처럼 만든 문)의 서쪽에 그려져 있다. 서쪽 감액에는 묘 주인 부부가 출행하거나 승천하는 장면을 그렸는데, 계집종과 사내종이 따라가고 있다. 주인의 모습은 포의박대(褒衣博帶-헐렁한 옷에 넓은 띠를 맨 복장)에 높은 관을 쓰고, 큰 나막신을 신었다. 묘실의 아래 난간[下欄], 즉 뒤쪽 벽 양 옆과 좌우 벽에는 10여 폭의 인물과 수석(樹石) 병풍을 그렸는데, 그 가운데 8폭의 화면에는 수석 앞에 고사(高士)가 자리[席] 위에 앉아 있으며, 자태가 각기

다르다. 그 중 한 사람의 앞에는 책상이 놓여 있는데, 바로 붓을 잡고 글씨를 쓰고 있다. 글씨를 쓰고 있는 사람은 Y자형으로 두 개의 뿔처럼 상투를 틀었다. 곁에는 계집종 하나가 손에 등을 들고 서 있다. 또 다른 상(像)은 마치 두 손으로 자리[席]를 짚고서 술에 취한 자세를 취하고 있으며, 몸 뒤편의 계집종이 등을 두드리고 있다. 그림 속 주상(主像)의 뒤쪽에 있는 계집종의 특징을 보면, 이는 바로 남제(南齊) 영원(永元) 연간(499~501년)에 칠현(七賢)의 구도 변화에서 영향을 받은 작품이다.

산동 제남 동팔리와에 있는 북조 시대의 벽화묘는 북벽이 여전히 잘 보존되어 있는데, 역시 8폭 병풍을 그렸으나 좌우에 각각 두 폭에는 그림이 없다. 또 4폭 병풍의 화면에는 모두 나무 아래 있는 인물들을 그렸는데, 대부분 가슴을 드러낸 채 맨발로 자리 위에 앉아 술을 마시고 있으며, 왼쪽부터 네 번째 폭에는 나무 아래에서 술을 마시는 인물 말고도 뒤쪽에 시동(侍童) 한 명이 더 있다. 고사(高士)의 모습은 역시 남조(南朝)의 칠현도(七賢圖) 벽돌그림[磚畫]과 같다.

태원(太原)의 남쪽 교외에 있는 북제 시기의 벽화묘는, 벽화를 3층으로 나누어 그림을 그렸다. 위층(천장 부분)에는 성신천상(星辰天象)을 그렸지만 이미 거의 다 벗겨지고 없다. 가운데층에는 용에 올라타 호랑이를 부리고 있는 신선(神仙)과 우인(羽人) 등을 그렸다. 아래층에는 묘 주인의 세속에서의 생활 모습이 그려져 있다. 현존하는 것은 대략 여섯 폭으로 나눌 수 있다. 제1폭은 북벽 정면의 아래층에 위치하는데, 휘장 안의 무늬가 없는 병풍 앞에 있는 평상 위에 세 여인이 단정히 앉아 있고, 휘장의 양 옆에는 각각 나무 한 그루씩이 있으며, 그 나무 아래에는 남녀 시종들이 따로 나뉘어 있다. 제2폭은 동벽 아래층의 양 옆에 위치하며, 세 명의 청년들이 서 있는데, 속리(屬吏)와 손님[館客]인 듯하다. 서벽에는 대칭되는 위치에 검은 가죽신[黑

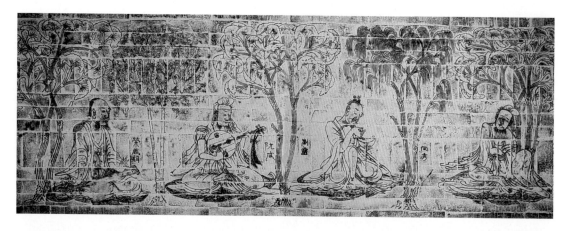

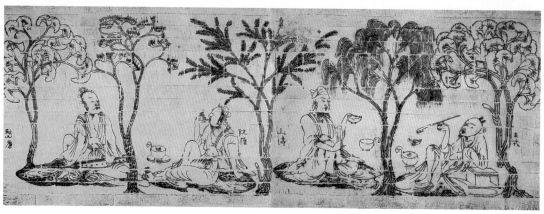

靴] 세 켤레가 남아 있는데, 내용이 서로 비슷하게 호응하고 있다. 제
3폭은 동벽 아래층의 남쪽에 위치하는데, 가운데에 우거 한 대가 있
고, 수레 앞에는 차부(車夫)가 두 손으로 소의 고삐를 틀어쥐고 있으
며, 수레 뒤에 붉은 옷을 입은 시녀는 옷가지를 받쳐 들었고, 한 남자
종은 산개(傘蓋)를 들고 있다. 제4폭은 북벽의 가운데층에 위치하는
데, 비교적 많은 부분이 벗겨지고 없다. 위에는 붉은색 부리와 노란
볏이 달린 금시조(金翅鳥-신화에 나오는 상상의 새) 한 마리가 있는데,
오른쪽에는 사람의 머리를 한 새 하나가 있는 것으로 보아 당연히 무
병장수를 기원하는 천추만세도상(千秋萬歲圖像)일 것이며, 왼편에는
하나의 괴수(怪獸)가 있다. 제5폭은 동벽 가운데층에 위치하고 있으

〈죽림칠현(竹林七賢)과 영계기(榮啓期)〉

南朝

청전모인(靑磚模印-푸른 벽돌에 문양 틀로 찍음.)

높이 80cm, 길이 240cm

1960년 남경 서선교(西善橋)에 있는 남조 시대의 대묘(大墓)에서 출토.

남경박물원 소장

그림은 두 단(段)으로 나뉘어 있는데, 묘 안쪽의 주실(主室)에는 두 개의 벽을 쌓았다. 벽 하나에는 혜강(嵇康)·원적(阮籍)·산도(山濤)·왕융(王戎)을, 또 다른 벽에는 향수(向秀)·유령(劉伶)·원함(阮咸)·영계기를 그렸다. 앞의 일곱 사람을 역사적으로 '죽림칠현'이라고 부르는데, 위나라 말기 가평(嘉平 : 249~254년) 연간의 명사들이며, 영계기는 바로 춘추(春秋 : 기원전 770~기원전 476년) 시대의 고사(高士)이다. 그림 속의 인물들은 모두 선명한 성격의 특징이 있는데, 예를 들면 혜강의 교만하고 고상한 모습, 원적의 길게 읊조리며 평상의 상태를 잃어버린 모습, 왕융의 유연자득(悠然自得)한 모습, 유령의 술을 탐해 약간 취한 모습⋯⋯은 모두 실제처럼 생동감 있게 묘사하였다. 인물은 수목이나 송죽(松竹)으로 간격을 두었고, 자태와 동작은 서로 호응하며, 통일된 화면을 형성하고 있다.

평도(平塗) : 색을 칠하는 기법의 하나로, 평면적으로 무늬가 없이 고르고, 농도의 차이가 없도록 색을 칠하는 것이다. 훈염(暈染)과 대비되는 의미이다.

관농(關隴) : 중원·강남과 더불어 동진·남북조 시기에 경제·문화의 중심을 이루었던 세 지역 중의 하나로, 장안(長安)이 중심지였다.

나, 대부분 벗겨졌다. 가운데에는 머리를 묶고 금관을 썼으며 노란색 옷을 입은 선인이 용 위에 올라타 있다. 앞쪽에는 인신수족(人身獸足)에 노란색 옷을 걸친 우인 한 사람이 있는데, 허공을 날아 바람을 다스리며, 머리를 돌린 채 양생(養生)을 하는 모습이다. 윗부분에는 괴수 세 마리가 있는데, 가운데에 있는 것은 푸른색 사슴 형상이지만, 양 옆의 것들은 판별할 수가 없다. 제6폭은 훼손되었는데, 노란색 선인이 호랑이를 타고 있고, 오른쪽 위 모서리에는 날개 달린 사슴 형상의 물체가 하나 있으며, 호랑이 위에는 괴수가 하나 있다. 그림은 경필(硬筆-모필과 달리 펜이나 연필 같은 딱딱한 필기구)로 초고를 그렸고, 먹 선으로 윤곽을 그린 다음, 평도(平塗)로 색을 칠했다. 선은 막힘이 없고, 색깔은 매우 아름답다.

제남 마가장(馬家莊)에 있는 북제 무평 2년(571년)의 축아현령(祝阿縣令) 도귀(道貴)의 묘는, 문과 벽에 먹으로 늙은 호랑이를 그렸는데, 흉사(凶邪)를 물리치는 의미를 담고 있다. 방형(方形)의 묘실 천장 부분에는 성상(星象)과 유운(流雲)을 그렸는데, 해가 서쪽에 있고, 달이 동쪽에 있다. 뒤쪽 벽에는 묘 주인이 눈을 감고 단정히 앉아 있고, 속리(屬吏) 두 사람이 좌우로 나뉘어 서 있으며, 등 뒤로는 9폭의 유운문(流雲紋) 병풍이 그려져 있다. 좌우 양쪽 벽에는 거마(車馬)와 시종을 그렸고, 남벽의 문동(門洞) 양측에는 검(劍)을 쥔 문지기가 그려져 있는데, 벽화는 간결하고 생동감 있다.

요녕 고원(固原) 심구촌(深溝村)에 있는 북주(北周) 이현(李賢)의 묘[이현은 관농(關隴)의 통치 집단 가운데 요직에 있던 인물로, 북위 후기에 태어나서 서위 시기에 표기대장군·하서군공(河西郡公) 등의 요직을 역임했고, 북주 시기에는 하주(河州 : 洮州) 총관(總管) 및 과주(瓜州)·원주(原州) 자사를 역임했다. 우문태(宇文泰)는 일찍이 나이가 어린 우문옹(宇文邕 : 후에 북주의 武帝가 됨)을 이현의 집에서 여섯 살까지 길러달라고 부탁하였기 때문에, 이현

은 북주 무제의 의부(義父) 신분을 가졌으며, 그는 북주 천화(天和) 4년(569년)에 죽어, 장례를 치렀다]는 과동(過洞-통로)과 용도(甬道) 입구에 우뚝 솟아 있는 문루(門樓)를 그렸으며, 묘도·과동·천장의 좌우 벽에는 각각 머리에 작은 관을 쓰고, 몸에 밝은 빛깔의 갑옷이나 소매가 넓은 풍의(風衣)를 입고, 발에는 미투리를 신고, 의도(儀刀)를 들고 있는 의위(儀衛) 열 명씩을 그렸는데, 그 표정들이 위풍당당하다. 묘실 천장은 이미 무너져 훼손되었으며, 사방 벽에 계집종과 기악(伎樂) 여러 명을 그렸는데, 계집종은 손에 둥근부채나 총채를 쥐고 있으며, 기악은 북채를 들고 요고(腰鼓)를 치거나 손을 뻗어 갈고(羯鼓)를 두드리고 있는데, 표정과 자태가 차분하다. 인물의 얼굴 및 옷 주름은 모두 훈염(暈染)을 하였다. 섬서 함양(咸陽)의 저장만(底張灣)에 있는, 북주 건덕(建德) 원년(572년)의 두환(杜歡) 묘 벽화에는 시종의 형상이 남아 있는데, 풍격은 이현 묘의 벽화와 비슷하다.

하남 등현(鄧縣)의 학장(學莊)에 있는 채색화상전묘(彩色畫像磚墓)의 아치형 문[券門] 위쪽에는 도철(饕餮)과 비선(飛仙)을 그렸고, 아치형 문의 양 옆에는 검을 쥐고 있는 문지기가 각각 한 사람씩 그려져 있는데, 형상은 위엄이 있고, 색칠은 장중하다. 묘실의 화상전(畫像磚)은 모두 문양을 형틀로 찍어[模印] 새긴 뒤에 색을 칠했는데, 정교하고 고우며 우아하다. 한 벽돌의 옆면에 먹으로 "부곡(部曲-군대의 행렬)은 길에서 긴긴 날들을 보내는데…… 집은 오군(吳郡)에 있다[部曲在路日久……家在吳郡]"라고 씌어져 있어, 이것이 지금까지 발견된 유일한 남조(南朝) 시기의 벽화묘임을 알 수 있다.

남·북조의 묘실 벽화는 사자(死者)와 관계가 있는 세속의 생활 풍경을 표현한 것 외에도, 또 역사고실(歷史故實)과 〈칠현도(七賢圖)〉 및 길상(吉祥)을 비유하는 〈천추만세(千秋萬歲)〉 등의 형상들이 출현한다. 사자의 생전의 출행·수렵·연악(宴樂) 등의 장면들은 더욱 웅장하

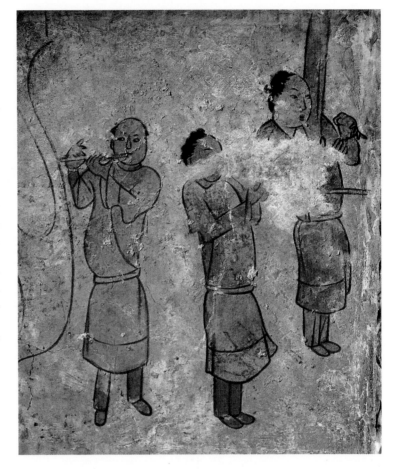

〈기악(伎樂)〉

수(隋) 개황(開皇) 4년(584년)

높이 65cm, 너비 55cm

산동 가상현(嘉祥縣) 영산(英山)에 있는 서민행(徐敏行) 부부 합장묘의 북벽 왼쪽 1976년에 발굴.

연향행악(宴享行樂)은 두 부분으로 구성되는데, 이 그림은 두 번째 부분으로, 묘 주인이 잔치를 베풀며 즐길 때, 악대가 연주하는 장면이다. 그림의 왼쪽에는 나무 한 그루가 있고, 나무 아래에서 세 사람이 악기를 연주하는데, 몸에는 옷깃을 바깥쪽으로 접는 적삼과 두루마기를 입었으며, 허리를 띠로 묶었고, 손에는 횡적(橫笛) 등의 악기들을 들고 있다. 벽화의 구도는 산뜻하며, 색채는 담백하고, 선은 힘차면서도 부드러우며, 붓놀림이 거침없으면서 상쾌하고, 인물들의 형상이 자연스러우면서 생동감이 넘친다.

게 표현하였다. 북제의 많은 벽화들은 이 시기의 높은 기예 수준을 보여주는데, 북제의 화가들은 종군에 참여했기 때문에 안마와 인물에 능통했다. 인물의 이마는 둥글고, 턱은 풍만하며, 눈썹과 눈은 위쪽으로 치켜 올라가 있고, 자태가 생동감 있으며, 정신이 각양각색이다. 말은 옆으로 돌아서며 뛰어오르거나, 머리를 쳐들며 다리를 움츠리거나, 꼬리를 흔들어 고삐가 요동치고 생기가 넘쳐나, 마치 실제로 말이 울부짖으면서 발굽을 차는 소리를 들을 수 있을 것만 같다. 당시의 풍토와 인물들을 사실적으로 묘사하였고, 시대적 특색과 풍모를 반영했다.

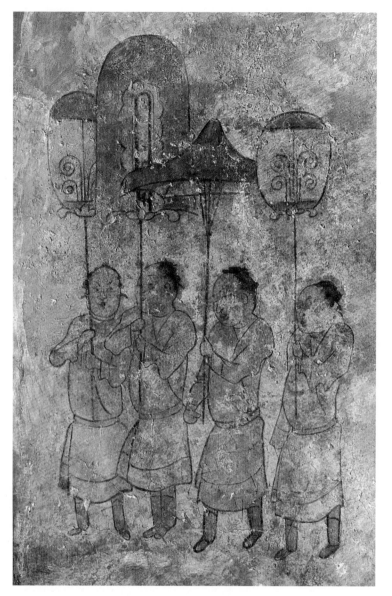

<기마출행(騎馬出行) 준비>

수(隋) 개황 4년(584년)

높이 90cm, 너비 60cm

산동 가상현(嘉祥縣) 영산에 있는 서민행 (徐敏行) 부부 합장묘의 묘실 서벽 가운 뎃부분

1976년에 발굴.

네 사람은 둥근 옷깃이나 옷깃이 바깥으로 접힌 적삼과 두루마기를 입었고, 어깨를 나란히 한 채 서 있 다. 가운데의 한 사람은 손잡이가 높은 부채를, 또 한 사람은 산개(傘 蓋)를 들고 있으며, 바깥쪽의 두 사 람은 손잡이가 높은 행등(行燈)을 들고 있다. 네 사람이 서 있는 방향 은 비록 일렬이지만 얼굴 부분의 표정과 눈빛은 각기 다르고, 동작 과 자세가 서로 호응하며, 마치 귓 속말을 나누거나 귀를 기울여 듣는 듯한 표정이다. 조용한 가운데 움 직임이 있고, 생동감이 있어 사람 들의 눈길을 끈다.

섬서·산동·산서·신강·광동·호북 등지에 있는 수·당대의 고분 들 속에서 대량의 정교하고 아름다운 벽화들이 출토되었다. [수나라 부터 초당(初唐)에 이르기까지(581~709년)의 비교적 중요한 벽화묘들로는, 산동 가상현(嘉祥縣)에 있는 서민행(徐敏行)의 묘(隋 개황 4년, 584년), 섬서 삼원현 (三原縣)에 있는 이수(李壽)의 묘(唐 정관 5년, 631년)·소릉(昭陵)의 배장묘(陪

배장묘(陪葬墓) : 주(主)무덤의 봉분 주변에 배치하는 작은 무덤들로, 주 무덤의 주인과 관련된 사람들의 무덤 이다.

〈건무(巾舞)〉

당(唐) 현경(顯慶) 3년(658년)

높이 116cm, 너비 70cm

섬서 장안(長安) 곽두진(郭杜鎭)에 있는
집실봉절(執失奉節) 묘의 묘실 북벽

1957년에 발굴.

건무는 한대(漢代)에 이미 흥성하여, 위(魏)·진(晋) 시기에 계속 유행하였는데, 『수서(隋書)』·「음악지(音樂志)」에서는 비무(鞞舞)·건무·불무(拂舞)·탁무(鐸舞)를 합쳐 사무(四舞)라고 일컫고 있으며, 당시 궁정과 민간에서 유행하였다. 벽화 속의 무기(舞伎)는 머리를 빗어 높이 틀어 올리고, 좁은 소매의 짧은 적삼과 붉은색에 긴 주름이 있는 치마를 입었다. 무기는 머리를 숙이고 팔을 쳐들었는데, 왼손은 위로 올리고 오른 손은 약간 내린 채, 허리를 돌리며 춤추는 자세를 취하고 있다. 몸에는 붉은 숄을 걸쳤는데, 숄은 두 팔을 따라 나풀거리고, 치마는 춤추는 걸음걸이에 따라 요동치는 형태가 생동감 있으며, 빙빙 돌며 춤추는 모습을 표현하였다. 이 벽화는 당대 춤의 역사를 연구하는 데 진귀한 형상 자료를 제공해주고 있다.

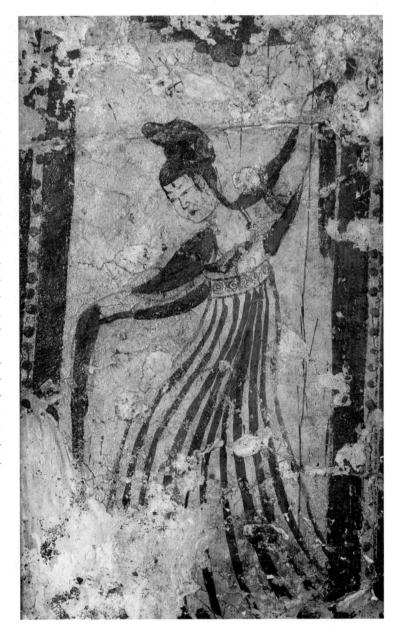

葬墓)인 귀비(貴妃) 위규(韋珪)의 묘·장락공주(長樂公主)의 묘, 장안현에 있는 집실봉절(執失奉節-돌궐족의 귀족)의 묘(현경 3년, 658년), 예천현(醴泉縣)에 있는 정인태(鄭仁泰)의 묘(唐 인덕 원년, 664년), 서안 양두진(羊頭鎭)에 있는 이상(李爽)의 묘(唐 총장 원년, 668년), 태원 금승촌(金勝村)에 있는 337호 당

나라 묘, 부평현(富平縣) 방릉(房陵)에 있는 대장공주(大長公主)의 묘(唐 함형 4년, 673년), 부평현에 있는 이봉(李鳳)의 묘(唐 상원 2년, 675년), 예천현에 있는 아사나충(阿史那忠)의 묘(唐 상원 2년, 675년), 함양시 동북쪽 교외에 있는 소군(蘇君)의 묘(唐 총장 원년부터 개원 연간, 668~741년), 기산(岐山) 조림(棗林) 정가촌(鄭家村)에 있는 당나라 원사장(元師獎)의 묘(唐 수공 3년, 687년), 산서 태원 금승촌에 있는 당나라 묘(武周 무측천 시기, 684~704년), 태원 동여장(董茹莊)에 있는 당나라 묘(만세등봉 원년, 696년), 신강 투루판 아스타나 65TAM38호 묘(初唐 시기), 건릉(乾陵)의 배장묘인 이선혜(李仙惠)의 묘(唐 신룡 2년, 706년), 이현(李賢)의 묘(706~711년), 이중윤(李重潤)의 묘(706년), 장안현(長安縣) 남쪽 이왕촌(里王村)에 있는 위형(韋泂)의 묘(唐 경룡 원년, 707년)가 있다.

성당(盛唐 : 710~756년) 시기의 중요한 묘실들로는, 함양 저장만(底張灣)에 있는 만천현주(萬泉縣主) 설 씨(薛氏)의 묘(唐 경운 원년, 710년), 호북 운현(鄖縣)에 있는 당나라 사복왕(嗣濮王) 이흔(李欣)의 묘(唐 개원 12년, 724년), 서안(西安) 동쪽 교외에 있는 설막(薛莫)의 묘(개원 16년, 728년), 서안 동쪽 교외 고루촌(高樓村)에 있는 풍반주(馮潘州)의 묘(개원 17년, 729년), 광동 소관시(韶關市)에 있는 장구령(張九齡)의 묘(개원 28년, 740년), 서안 동쪽 교외에 있는 소사욱(蘇思勖)의 묘(천보 4년, 745년), 서안 동쪽 교외 한삼채(韓森寨)에 있는 뇌부군(雷府君)의 부인 송 씨(宋氏)의 묘(천보 4년, 745년), 함양 저장만에 있는 장거사(張去奢)의 묘(천보 6년, 747년), 함양 저장만에 있는 장거일(張去逸)의 묘(천보 7년, 748년), 서안 고루촌에 있는 고원규(高元珪)의 묘(천보 15년, 756년), 아스타나 72TAM216묘 등이 있다.

중·만당(中·晚唐 : 756~907년) 시기의 중요한 벽화묘들로는, 장안현 남리왕촌(南里王村)에 있는 위 씨(韋氏)의 가족묘(중당), 함양 저장만에 있는 담국(郯國) 대장공주의 묘(정원 3년, 787년), 서안 한삼채에 있는 요존고(姚存古)의 묘(대화 9년, 835년), 서안 동쪽 교외 곽가탄(郭家灘)에 있는 양원한(梁元翰)의

대장공주(大長公主) : 황제의 고모를 일컫는 말.

건릉(乾陵) : 세계적으로 유일무이하게, 한 무덤에 두 조대의 제왕이자 한 쌍의 부부 황제가 묻힌 합장묘이다. 건릉에는 당나라 제3대 황제인 고종(高宗) 이치(李治)와 중국 역사상 유일한 여자 황제였던 무측천(武則天−측천무후)이 묻혀 있다. 서기 684년에 완성되었다.

현주(縣主) : 황족 여인들에게 주는 봉호(封號)의 하나이다. 동한(東漢) 시기에는 황제의 딸들은 모두 현공주(縣公主)에 봉해졌다. 수·당 이래, 제왕(諸王)의 딸들도 역시 현주(縣主)에 봉해졌다. 명·청 시기에는 군왕(郡王)의 딸들이 현주에 봉해졌다.

묘(회창 4년, 844년), 서안 동쪽 교외의 고루촌에 있는 고극종(高克從)의 묘(대중 원년, 847년), 서안 서쪽 교외의 조원(棗園)에 있는 양현략(楊玄略)의 묘(함통 원년, 864년)가 있다.]

당대에는 후장(厚葬-성대하게 장례를 치름) 풍속이 유행하여, 묘실의 구조와 벽화의 규모 역시 이전 시대를 능가하였다. 영태(永泰)·의덕(懿德)·장회(章懷) 등과 같은 황족(皇族)의 무덤들은 묘도의 양쪽 벽에 청룡과 백호를 그렸는데, 아래쪽 화면에는 규모가 큰 출행의장(出行儀仗)·태자대조(太子大朝) 및 종횡으로 말을 내달리는 수렵과 마구(馬球) 등의 장면이 펼쳐진다. 그리고 문무 관리들의 무덤에는 나들이·말을 탄 출행(出行) 준비와 우거(牛車)·말·낙타가 주체가 되는 의장대(儀仗隊)를 그렸다. 과동(過洞)과 천장의 양쪽 벽에는 기둥·방(枋)·두공(斗拱)과 누각 건축으로 장식한 것 말고도, 대개 의장(儀仗)·창 거치대[戟架]·순표(馴豹-표범 길들이기)·가응(架鷹-매를 받쳐든 모습)·가요(架鷂-새매를 받쳐든 모습)·견타(牽駝-낙타 몰이)·우거(牛車) 등이 있으며, 어떤 것은 또 남녀 시종·수레[輦] 및 집안에서 각종 잡역을 하는 장면들을 그렸다. 용도와 묘실의 벽화는 기둥·방(枋)·두공 등의 건축 화면 이외에 주로 일상의 궁정과 집안에서의 생활 장면을 표현하고 있는데, 손에 각종 일상생활 도구와 악기를 든 시종들이 있고, 묘주인 부부의 연악(宴樂)·정원행락(庭園行樂) 장면이 있으며, 또 농목(農牧) 등의 장면도 있다.

이른 시기의 소릉(昭陵)의 배장묘들 중에는 이미 〈출행도〉가 있는데, 귀비(貴妃) 위규(韋珪) 묘의 〈비거출행도(備車出行圖)〉에는 또한 높은 코와 깊숙한 눈에, 높은 관을 쓰고서, 말을 준비하는 호인(胡人)이 있다. 장락공주(長樂公主)의 묘에는 곧 〈운중거마도(雲中車馬圖)〉가 있다. 그리고 의덕태자(懿德太子) 이중윤(李重潤)의 묘는 묘도의 동·서 양쪽 벽에 궐루(闕樓)·성벽과 의장대가 그려져 있다. 동벽의 의장 앞

태자대조(太子大朝) : 태자가 황제에게 문안을 드리고 결재를 받은 일.

방(枋) : 기둥과 기둥, 혹은 문기둥과 문기둥 등을 서로 연결해주기 위해 가로로 대는 건축 부자재를 가리킨다.

에는 3대의 수레[駕車]가 있는데, 수레를 끄는 가사(駕士)가 18명이고, 마부가 3명이다. 뒤를 따르는 기마(騎馬)의장은 6렬[隊]에 모두 29명이고, 보행의장은 6렬에 모두 54명으로, 사자·표범·호랑이·쥐 등이 그려진 정기(旌旗)를 들고 있다. 서벽의 의장은 수레가 3대이고, 가사가 16명, 마부가 3명이다. 기마의장은 6렬이며, 모두 30명이다. 보행의장은 6렬이며, 모두 43명인데, 호랑이·참새[雀]·매 등이 그려진 채기(彩旗)를 들어올려, 출행 의장의 찬란한 기백을 표현하였다.

이수(李壽)의 묘는 묘도의 동·서벽에 수렵하는 장면을 그렸는데, 심산유곡에서 수십 명의 사냥꾼들이 말을 풀어놓고 매를 날리며, 활을 당겨 화살을 쏘고, 사방으로 달아나는 토끼와 사슴 등을 쫓는데, 포획하려고 쫓는 모습이 사실적이어서 감동을 준다.

장회태자 이현 묘의 묘도 동·서벽에는 의장대를 그렸다. 〈수렵출행도〉는 묘도의 동벽에 그려져 있는데, 남색 두루마기 차림에 백마를 타고 있는 수염이 긴 주인은 수십 명의 기사들을 거느리고 있으며, 허리를 묶고 화살통을 착용했으며, 매를 받쳐 들고 개를 안고서, 위세가 넘쳐나게 산을 넘고 숲을 건너는 모습이다. 주인의 표정과 태도는 온화하고 점잖으며 단정하고 엄숙하다. 수행원들은 경쾌하고 즐거워하는 모습인데, 어떤 이는 대담하며 떠들어대고, 어떤 이는 손을 들어 채찍을 휘두르는 등, 사냥을 나가는 도중의 한적한 정경을 표현했다. 묘도의 서벽에 그려진 〈격구도[馬毬圖]〉는 궁정에서 벌어지는 격구 시합의 활기찬 모습을 묘사했다. 묘도의 동·서벽에는 또 〈예빈도(禮賓圖)〉를 그렸는데, 생동감 있게 당시 서로 다른 민족의 사자(使者)들을 표현했다. 세 명의 홍려시(鴻臚寺―외국의 사절을 접대하던 관청) 관원들이 황제를 알현하는 외국 사신들을 안내하고 있는데, 표정이 엄숙하고 분위기가 장엄하다. 손님으로 온 사신들의 얼굴 모습은 각각의 특징이 선명한데, 어떤 이는 옷깃이 젖혀진 자홍색(紫紅色)

〈수렵출행(狩獵出行)〉

당(唐) 경운(景雲) 2년(711년)

높이 100～200cm, 전체 길이 890cm

섬서 건현(乾縣)에 있는 건릉(乾陵)의 배장묘인 장회태자(章懷太子) 묘의 묘도 동벽

1971년에 발굴.

수렵출행 대열은 40여 명의 사냥하는 기사와 두 마리의 낙타로 구성되어 있는데, 앞에는 네 명의 기사가 선도하고 있고, 그 뒤에는 수십 명의 기수(旗手)들이 열을 지어 있으며, 가운데에는 남색 옷을 입고 백마를 탄 주인이 있다. 뒤쪽에는 십여 명의 기사들이 말을 달려 바짝 뒤따르고 있고, 맨 뒤쪽은 낙타와 기마대이다. 전체 화면은 청산(靑山)·숲과 나무를 배경으로 삼았고, 사람과 말의 동태는 자연스러우며, 생동감 있게 현실의 수렵출행 장면을 표현했다.

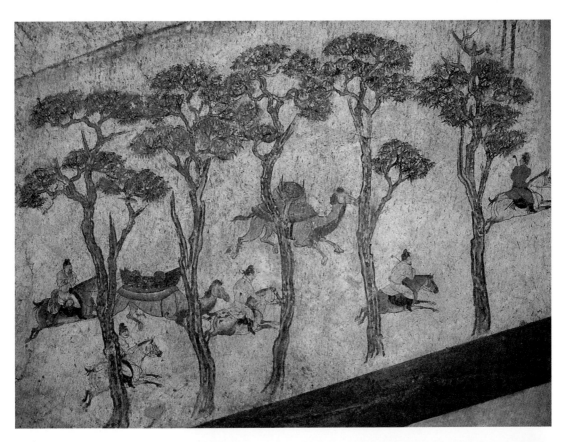

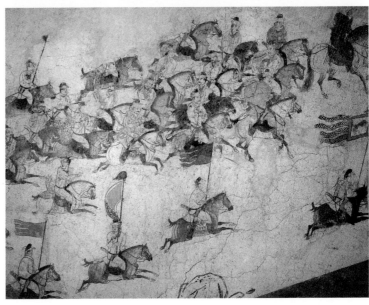

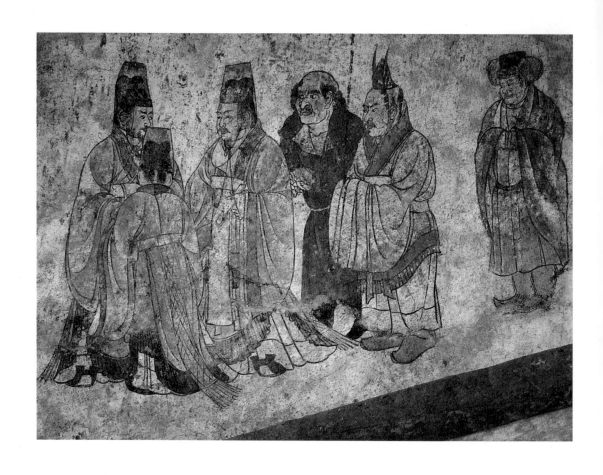

두루마기를 입고서 두 손은 가슴 앞에 두고 있다. 어떤 이는 두 개의
깃털이 달린 뾰족한 모자를 쓰고, 붉은색 옷깃에 소매가 넓고 흰색
으로 테두리를 두른 짧은 두루마기를 입고서, 두 손을 맞잡은 채 서
있다. 어떤 이는 귀를 젖힌 가죽 모자를 쓰고, 옷깃이 둥근 노란색
두루마기와 회남색(灰藍色)의 외투를 입었으며, 노란색의 좁은 털가
죽 바지를 입었다. 이처럼 민족적 특색이 묻어나는 복식들은, 이들이
서로 다른 지역들에서 왔음을 말해주는데, 사실적으로 당시 중국과
해외의 각 민족들이 우호적으로 왕래했던 역사적 광경을 재현했다.
장회태자 묘의 묘도에 그려진 〈의위도(儀衛圖)〉에 나오는 호위병의 모
습은 위풍당당하며 웅장하고, 몸에는 남회색의 옷깃이 젖혀진 긴 두

〈예빈(禮賓)〉
당(唐) 경운(景雲) 2년(711년)
높이 184cm, 너비 342cm
섬서 건현에 있는 건릉의 배장묘인 장회
태자 묘의 묘도 동벽
1971년에 발굴.

사신을 맞이하는 예빈 행렬은 여섯 사람으로 구성되어 있다. 왼쪽의 세 사람은 농관(籠冠-관모)을 쓰고 띠를 묶었으며, 긴 두루마기를 입고 있는데, 그 중에 손에 홀판(笏板)을 쥐고 있는 자는 홍려시(鴻臚寺)의 관원이다. 네 번째 사람은 대머리에 눈썹이 짙고 눈이 깊으며, 코가 높고 입이 넓은데, 몸에는 옷깃을 바깥쪽으로 접는 자색 두루마기를 입었고, 띠를 맸으며, 검은색 가죽신을 신고 있는 것으로 보아, 아마도 동로마 제국의 사절인 듯하다. 다섯 번째 사람은 머리에 우관(羽冠)을 썼는데, 위에 두 개의 새 깃털이 꽂혀 있으며, 몸에는 크고 붉은 옷깃이 달린 흰색 두루마기를 입은 채, 두 손은 소매 속에서 맞잡고 있는 것이, 고려의 사절(使節)로 추측된다. 맨 뒤쪽의 한 사람은 머리에 가죽 모자를 쓰고, 둥근 옷깃이 있는 회색의 커다란 겉옷을 입고 있으며, 가죽 바지에 노란 가죽신을 신었고, 허리는 띠로 묶었으며, 두 손은 소매 속에서 맞잡고 있는데, 아마도 동북 지역의 소수민족 사절인 것 같다. 이 그림은 중국의 대외 문화 교류 연구를 위한 형상 자료를 제공해주고 있다.

채단(彩蛋) : 계란이나 계란 모양의 물체에 그림을 그려 넣은 공예품.

루마기를 입고 있으며, 두 손은 검(劍)을 짚고 있고, 눈은 전방을 바라보고 있는데, 눈빛이 살아 있으며, 호위병의 정숙한 표정과 태도가 돋보인다.

당대의 묘들에 그려져 있는 벽화는 내용면에서 시대의 새로운 풍격을 선명하게 표현해냈는데, 현실 생활 가운데에서 소재를 찾는 것을 중시하여, 사회의 습속과 풍조를 반영했다. 궁원(宮苑)의 사녀(仕女)·유원(遊園-정원에서의 놀이)·악무(樂舞) 등 부녀자를 묘사한 제재가 매우 두드러진다. 위규(韋珪)의 묘에 그려져 있는 벽화 속의 궁녀들은 대부분 넓은 소매가 달린 적삼과 긴 치마를 입었으며, 얼굴은 화전(花鈿-부녀자들의 머리에 꽂는 장신구)으로 꾸며, 당시의 기호와 취향을 반영하고 있다. 장락공주 묘의 시녀들 중에는 피부색이 비교적 짙고, 전체 머리가 곱슬곱슬하며, 귀에는 큰 귀걸이인 '곤륜노(昆侖奴)'를 착용한 사람이 있다. 장회태자 묘의 용도(甬道) 양쪽 벽 위에 그려져 있는 궁녀들 중, 어떤 사람은 수탉을 안고 있고, 어떤 사람은 손에 채단(彩蛋)을 들고 있으며, 어떤 이는 손으로 분경(盆景-분재)을 받쳐 들고 있다. 전실(前室)의 사방 벽 위에 그려진 궁녀들 중 어떤 사람은 나풀나풀 춤을 추고 있고, 어떤 사람은 악기를 연주하며 노래를 부르거나, 또는 한가롭게 정원을 거닐거나 새를 관상하거나 매미를 잡는 등 다양한 모습들이다. 의덕(懿德)·영태(永泰)·위호(韋浩) 등의 묘에서도 대부분 사녀를 제재로 하여 구상한 내용들을 반영하고 있어, 짙은 생활 정취로 충만해 있다. 이봉(李鳳)의 묘에 그려진 벽화에는 한 폭의 〈견타도(牽駝圖-낙타를 모는 그림)〉를 제외하고 모두 시녀의 형상을 묘사한 화면들이다. 〈시녀도(侍女圖)〉 한 폭은, 서로 등지고 걸어가는 두 시녀를 표현하였는데, 가운데에 백합화 한 그루가 있다. 두 갈래로 머리를 틀어 올리고 가슴을 드러낸 시녀는, 붉은색의 소매가 좁고 짧은 저고리를 입었고, 위에는 미황색 숄을 걸쳤

으며, 가슴을 띠로 묶었는데, 녹색의 긴 치마는 땅에 끌리며, 신발은 약간 드러나 보이고, 양 손에는 부채를 든 채 천천히 걸어가고 있다. 왼쪽의 시녀는 남자 옷을 입었고, 한 손에는 부채를 들고, 한 손으로는 이불을 겨드랑이에 끼고서 총총히 걸어간다. 화면은 단순하지만, 오히려 볼수록 맛이 느껴진다.

영태공주(永泰公主) 묘의 전실 동벽에 그려진 〈궁녀도(宮女圖)〉에는, 두 조를 이룬 궁녀들이 서로 마주하고 천천히 걸어가는데, 맨 앞 사람은 머리를 높이 땋아 올리고, 짧은 저고리에 붉은색 치마를 입었다. 어깨에는 피백(帔帛-숄)을 걸치고, 두 팔로 숄이 교차되게 하여 가슴 앞으로 둘렀으며, 발에는 무겁고 큰 신발을 신었는데, 표정과 자태가 온화하고 단정하다. 뒤를 따르는 궁녀들은 또 쟁반을 받쳐 든 채 고개를 돌려 주위를 둘러보거나, 몸을 약간 앞으로 숙인 채 두 손으로 방합(方盒)을 받쳐 들었거나, 유리잔을 받들고 있거나, 머리를 약간 구부리고 바라보거나, 촛대·둥글부채·여의(如意)·총채·보자기

〈궁녀행렬(宮女行列)〉
당(唐) 신룡(神龍) 2년(706년)
높이 177cm, 너비 198cm
섬서 건현에 있는 영태공주(永泰公主) 묘 전실의 동벽 남쪽
1960년에 발굴.

영태공주 묘 전실의 동벽 남측에 그려진 궁녀의 행렬에서, 맨 앞쪽의 한 사람은 머리를 높이 땋아 올렸고, 위에는 좁은 소매의 짧은 적삼을 입었으며, 아래에는 긴 치마를 입고 있다. 두 손은 배 앞쪽에 모았고, 어깨에는 비단 숄을 걸쳤으며, 발에는 운두리(雲頭履)를 신었다. 그 나머지 여덟 사람은 손에 반(盤)·촛대·둥글부채·짐 꾸러미 등의 물건들을 들고 있으며, 맨 마지막 한 사람은 남장(男裝)을 했다. 구도는 자연스럽고, 색채는 간소하고 옅으며, 선은 힘이 있고 시원시원하다. 군상(群像)은 각각 서로 다른 성격과 표정을 띠고 있으며, 또 서로 호응한다. 이것은 당대 벽화의 진품(珍品)이다.

운두리(雲頭履) : 중국 전통 복장에서 남자가 신는 신발의 일종으로, '운리(雲履)'라고도 하며, 신발의 대가리가 구름의 여의형(如意形)으로 되어 있다. 당대(唐代)에 유행했으며, 명대(明代) 이래로는 대부분의 관원과 선비들이 착용했다. 따라서 세간에서는 '조화(朝靴)'·'조혜(朝鞋)'라고도 불렀다.

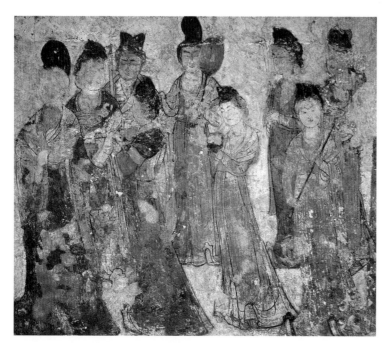

등의 물건들을 가지고 있다. 개개의 형상들이 생동감 있으며, 마치 살아 있는 것처럼 생생하다. 궁녀들의 얼굴 부위의 특징·눈의 표정과 입가의 미소 표정은 각각의 다른 성격과 정신적 기질을 그려냈다. 어떤 사람은 온유하며 평안하고 고요해 보이며, 어떤 사람은 엄숙하고 장중해 보이며, 어떤 사람은 천진난만한 치기가 느껴지고, 어떤 사람은 표정이 태연자약하며, 어떤 사람은 머리를 돌려 의사표시를 하고 있고, 어떤 사람은 깊은 사색에 잠겨 있으며, 어떤 사람은 애교스런 미소를 머금고 있고, 어떤 사람은 냉담하고 태연한 모습이다. 인물은 정(正)·측(側)·향(向-앞)·배(背-뒤)와 간격의 소밀(疏密)함이 서로 골고루 번갈아들며 뒤섞여 있어, 어긋버긋한 운치가 있고, 화면이 풍성하면서 변화가 느껴진다.

　　장회태자 묘의 〈관조포선도(觀鳥捕蟬圖)〉는 전실의 서벽에 그려져 있는데, 〈악무도(樂舞圖)〉와 서로 대칭적으로 귀족의 한적한 생활을

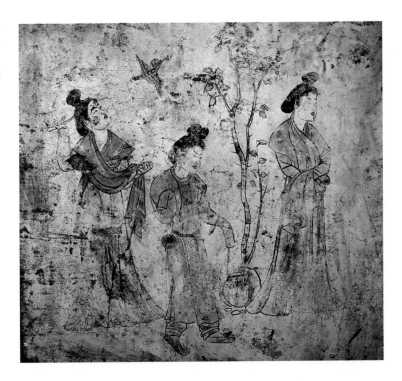

〈궁녀관조포선도(宮女觀鳥捕蟬圖)〉
건릉의 배장묘인 장회태자 묘의 전실 서벽

표현한 한 폭의 그림이다. 온화하고 점잖으며 호화롭고 부귀해 보이는 한 사람이 날아가는 새를 쳐다보고 있고, 묘령의 한 소녀는 소매를 걷어붙이고 매미를 잡는 데 열중하고 있으며, 또 다른 시녀는 두 손으로 솥을 받쳐 든 채 생각에 잠겨 있는 듯한데, 나무와 돌을 그 사이에 끼워 넣어 그렸다. 세 사람의 성격과 연령이 각각 다른 부녀자들의 형상은, '새를 바라보거나[觀鳥]' '매미를 잡는[捕蟬]' 우아하고 아름다운 동작과 표정을 통해, 유폐된 깊은 궁궐에서의 공허하고 적막하며 무료하기 짝이 없는 생활을 보여주고 있다.

태원(太原)의 금승촌(金勝村) 337호 묘의 천장 벽화는 훼손되었는데, 원래 해·달·성상과 사신(四神)이 그려져 있었다. 사방 벽에는 붉은색으로 입주(立柱)를 그렸고, 위쪽에 두공을 그렸으며, 창방[欄額]·방(枋-499쪽 참조) 및 '人'자 모양의 아치[拱形]를 그려 사이를 채워 넣었다. 남벽 묘문 동쪽의 문지기는 검은 두건을 썼고, 팔자수염이 있으며, 목덜미 아래에는 구레나룻의 짧은 수염이 있으며, 옷깃을 바깥쪽으로 접는 도포를 입었고, 허리에는 검을 차고 있다. 서쪽의 문지기는 얼굴이 풍만하고, 아래턱 밑에 짧은 수염이 남아 있으며, 복식은 동쪽의 문지기와 서로 같다. 묘실의 동벽 남단 왼쪽의 시녀는 머리를 높게 틀어 올리고 비녀를 꽂았으며, 긴 치마 차림에 가슴을 드러냈고, 왼손에는 꽃을 들었으며, 오른손에는 지팡이를 쥐고 있다. 몸 뒤쪽에는 여자아이가 두 손에 잔과 쟁반을 받쳐 든 채 시중을 들고 있다. 서벽 남단의 오른쪽 사녀는 왼손에 총채를 들었고, 오른손을 위로 뻗어 손가락 두 개가 드러나 보이며, 몸을 돌려 뒤를 향하고 있다. 몸 뒤쪽의 여자아이는 머리를 두 갈래로 땋아 올렸고, 잔과 쟁반을 받쳐 든 채 시중을 들고 있다.

또 노인을 내용으로 한 벽화 네 폭이 있다. 제1폭은 동벽의 북쪽에 있는데, 가운데에 있는 노인 한 명은 관을 쓰고 두루마기를 입었

창방[欄額] : 목조 건물의 기둥 위에 가로질러 장여(長欄-도리 밑에서 도리를 받치고 있는 각목)나 소로[小累-접시받침]·화반(花盤-장여를 받치기 위해 끼우는 판자 조각)을 받치는 가로대.

으며, 앞에 뱀 한 마리가 입에 구슬을 물고 있는데, 머리를 쳐들고 일어나 구슬을 바치는 장면이다. 오른쪽에는 푸른 측백나무와 괴석이 있다. 제2폭은 북벽의 동쪽에 있는데, 가운데에 나무 한 그루가 있으며, 오른쪽 노인은 왼손으로 가슴을 감싼 채 오른손의 검지를 뻗어 똑바로 하늘을 가리키고 있고, 왼쪽 노인은 손으로 얼굴을 가리고 있다. 제3폭은 북벽의 남쪽에 있는데, 인물 배치는 제2폭과 같고, 왼쪽 노인은 오른손을 약간 구부린 채 왼손은 위를 향해 검지를 폈으며, 얼굴은 엄숙하고 침착해 보인다. 오른쪽 노인은 표정과 태도가 겸손해 보이고, 두 손으로 물건을 든 채 앞쪽을 똑바로 쳐다보고 있다. 제4폭은 서벽의 북쪽에 있으며, 나무의 양 옆에는 총석(叢石-돌무더기)과 화초가 있고, 관을 쓰고 긴 두루마기를 입은 노인 한 명이 나무 밑에 서 있는데, 왼손으로 앞가슴을 감싼 채 오른손으로 한 나뭇가지의 잎을 얼굴 앞으로 내밀고 있다. 이는 역사적 사실을 묘사한 듯한데, 내용은 조사 검토가 필요하다.

　　아스타나 65TAM38호 당나라 무덤은 전실과 후실에 모두 벽화가 있는데, 전실의 조정(藻井-무늬나 그림으로 장식한 천장) 주위에 운문(雲紋)과 날아가는 학이 그려져 있고, 사방 벽의 위쪽에는 모두 동자가 학을 타고 있거나, 동자가 동이[盆]를 받쳐 들고서 날아가는 학을 타고 있거나, 커다란 학이 화초를 입에 물고 있는 모습 등의 도안들이 그려져 있다. 주실(主室)의 천장 부분과 사방 벽의 위쪽에는 천문도(天文圖)가 그려져 있으며, 흰 점으로 28수(宿)를 표시했는데, 붉은색으로 그린 원형은 태양을 상징하며, 그 안에는 금조(金鳥)가 있다. 흰색으로 그린 원형은 달을 상징하며, 안에 계수나무와 절구 공이를 든 옥토끼가 있다. 옆에는 그믐달이 있는데, 삭망(朔望)을 상징한다. 가로로 무덤의 천장을 관통하는 흰 선을 그렸는데, 이는 은하(銀河)를 상징한다. 주실의 후벽에는 벽화 여섯 폭이 병렬로 그려져

28수(宿) : 옛날 중국에서 달[月]의 공전주기가 27.3일이라는 사실에 근거하여 적도(赤道)와 황도(黃道)에 따라 28개의 별자리로 구분한 것으로 여겨진다. 수(宿)는 매일 달이 유숙하는 곳이라는 뜻이다. 28수는 각(角), 항(亢), 저(氐), 방(房), 심(心), 미(尾), 기(箕), 두(斗), 우(牛), 여(女), 허(虛), 위(危), 실(室), 벽(壁), 규(奎), 루(婁), 위(胃), 묘(昴), 필(畢), 자(觜), 삼(參), 정(井), 귀(鬼), 류(柳), 성(星), 장(張), 익(翼), 진(軫) 등이다.

있는데, 하나의 폭은 각각 높이가 약 140cm이고 너비가 56cm로, 모두 자주색으로 가장자리의 윤곽을 그렸다. 벽면의 내용은 무덤 주인의 생전의 정경을 묘사한 것 같으며, 각 폭마다 모두 등나무가 휘감고 있는 큰 나무를 배경으로 삼았다. 주요 인물은 머리에 두건[幞頭]을 쓰고 있으며, 몸에는 도포에 띠를 두른 채 서 있거나 앉아 있으며, 혹은 돌아보거나 마주보며 이야기를 나누고 있다. 그 옆에는 시종 한 사람이 있는데, 혹은 물건[바둑판이나 쌍륙부(雙陸符-일종의 주사위놀이)]을 들고서 시중을 들거나, 혹은 주인의 훈시를 듣고 있다. 주인과 손님·주인과 종 사이는 서로 호응하며, 표정이 매우 생생하다.

당대의 서주(西州) 시기에 그 지역의 일부 권문세가의 무덤들 중에는 연병(聯屛-여러 폭으로 된 병풍)의 비단 그림[絹畫]으로 벽화 대신 묘실을 장식한 것들이 있는데, 예를 들면 아스타나 장 씨(張氏) 묘지의 72TAM230호 묘의 비단 그림 〈무악병풍(舞樂屛風)〉, 72TAM187호 묘의 비단 그림 〈혁기사녀도(弈棋仕女圖)〉 및 72TAM188호 묘의 〈목마병풍(牧馬屛風)〉은 회화의 기교는 물론이고 예술 풍격도 중원(中原)의 당대 작품들과 다름이 없으며, 당시 회화의 뛰어난 수준을 대표하고 있다.

초당 시기의 벽화는 인물의 얼굴을 묘사할 때 오관(五官-얼굴 생김새, 즉 눈·코·입·귀·피부를 가리킴)의 특징을 묘사하는 데 주의했을 뿐만 아니라, 눈을 생생하게 표현하는 데 더욱 주력하였는데, 생각에 골똘히 빠져 있거나, 혹은 머리를 돌려 주위를 돌아보거나, 혹은 굽어보며 정신을 집중시키는 궁녀들과 〈격구도[馬球圖]〉에서 몸을 뒤로 젖혀 공을 치는 표정과 태도는, 어느 것 하나 눈빛의 묘사를 통해 인물에 내재된 심리와 생각을 묘사하지 않은 것이 없다. 인물의 묘사 역시 위(魏)·수(隋) 시기에 추구했던 이상적 기질과 다르지 않아, 고도의 사실적 수법으로 구체적인 인물의 성격·기질 및 표정과 태도를 묘사

서주(西州) : 당나라 때, 지금의 신강(新疆) 지역에 설치했던 3주(三州)의 하나. 당나라 정관(貞觀) 14년(640년)에 국 씨(麴氏)의 고창(高昌)을 멸망시키고, 그 지역에 서주를 설치했으며, 천보(天寶)·지덕(至德) 시기에는 교하군(交河郡)으로 개칭하였다. 고창·유중(柳中)·교하·포창(蒲昌)·천산(天山)의 다섯 현을 관할했으며, 고창[지금의 신강 토노번(吐魯番) 동남쪽의 고창 고성(故城), 즉 합랍화탁(哈拉和卓) 고성(古城)]이 소재지였다.

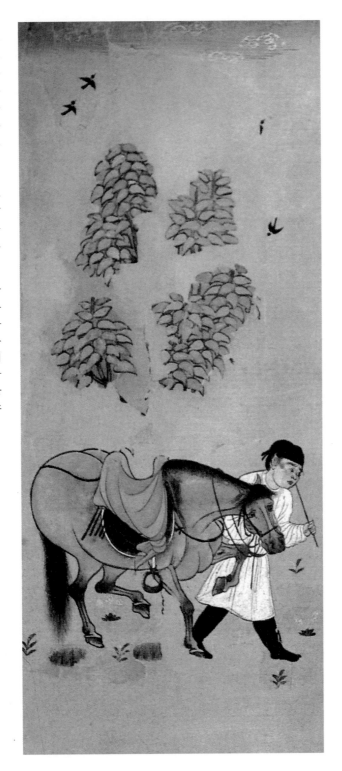

〈목마병풍(牧馬屏風)〉

唐

비단 바탕에 채색

53.5cm×22.3cm

아스타나 188호 묘에서 출토.

신강 위구르자치구박물관 소장

　무덤의 주인인 국선비(麴仙妃)는 새벽에는 채필(彩筆-그림을 그리는 데 쓰는 붓)을 움직여 그림을 그렸고, 저녁에는 베틀[瓊梭]을 자유자재로 다루어 그림과 수놓는 데 능란한 솜씨를 지녔던 사람이었는데, 이 묘에서 〈목마병풍〉 8폭이 출토되었다. 이것은 그 중 한 폭이며, 국선비가 몸소 그린 것일 가능성이 있다. 화가는 굳세고 날카로운 선으로 날렵하고 살져 몸이 건장한 준마를 그려냈는데, 표정과 자세는 씩씩하고 튼튼하며 온순해 보인다. 마부가 말을 끌고 초원의 나무들 사이로 걸어가는데, 하늘 높이 흰 구름이 피어오르고, 제비와 참새가 분분히 날아다니는, 변방의 오아시스 풍광을 표현하였다.

함으로써, 정신과 형상을 겸비한 높은 수준에 도달했다.

성당 시기의 묘실 벽화는 묘 주인의 생전의 일상생활을 부각시켜 표현하고 있다. 묘도(墓道)에는 남자 시종과 여자 시종을 그렸고, 과동(過洞−동굴형으로 만든 통로)의 천장 부분에는 누각 건축을 그렸으며, 동·서쪽의 벽에는 말을 끌고 나오는 시자(侍者)·손을 맞잡은 시자가 그려져 있다. 천장의 양쪽 벽에는 극가(戟架−창을 놓는 거치대)·무사상(武士像)·말을 탄 호위병 외에 남자 시종·화훼·풀·돌 등이 그려져 있다. 용도(甬道)의 양쪽 벽에는 여러 무리의 남자 시종과 여자 시종들을 그렸다. 묘실 안쪽에는 시자와 악무(樂舞)를 그렸다. 어떤 무덤 안에는 묘실의 북벽이나 서벽에 무덤 주인의 상(像)을 그렸는데, 예컨대 고원규(高元珪)의 묘실 북벽에는 무덤 주인의 상이 그려져 있다. 소사욱(蘇思勖)의 묘실 동벽에는 〈악무도〉를 그렸는데, 춤추는 사람의 얼굴 모양·복식·동작 및 악대(樂隊)가 가지고 있는 악기들을 보면 마치 당대에 유행했던 호등무(胡騰舞)와 비슷하다.

아스타나 72TAM216호 당나라 무덤은 주실과 후실에 병렬로 여섯 폭의 벽화를 그렸다. 왼쪽부터 제1폭에는 의기(欹器)를 그렸고, 맨 마지막 한 폭에는 도관(陶罐)·흰 비단[素絹]과 풀 더미를 그렸다. 중간의 네 폭에는 인물을 그렸는데, 각 폭마다 한 사람씩 자리 위에 기대어 앉아 있으며, 가슴 앞쪽이나 또는 등 뒤쪽에 방광(方框−길쭉한 사각형의 틀) 하나씩을 그렸는데, 왼쪽 변에 있는 세 사람의 방광 안에는 각각 사인(士人)·금인(金人)·석인(石人)이라고 씌어 있으며, 네 번째 사람의 방광 안에는 글자가 없지만, 당연히 그림 속 인물의 호칭은 있었다. 각 폭들 위에는 모두 면적이 비교적 큰 방광이 있으니, 화면에 제목을 쓸 준비를 했다가 후에 어떤 이유로 인해 쓰지 못했다는 것을 분명하게 말해준다. 벽화의 내용은 장기간 유행했던 옛 성현들의 교훈이 될 만한 고사[列聖鑑戒故事]와 관계가 있다. 제1폭의 '의

호등무(胡騰舞) : 서역에서 중원 지역에 전래된, 남자 혼자서 추는 춤으로, 북조(北朝)부터 당나라 때까지 유행했다. 당시에는 중원의 귀족들이 매우 중요시하여 한 시대를 풍미했다. 그 특징은 웅건하고 빠르며, 강직하고 씩씩하며 분방할 뿐 아니라, 또한 유연하고 시원시원하며 익살스러운 운치가 있었다.

의기(欹器) : 노(魯)나라 환공이 자신을 항상 경계하기 위해, 옆에 두었던 그릇으로, 그릇이 텅 비면 기울어지고, 가득 차면 엎어지며, 절반 정도만 채워야 반듯이 세울 수 있었다고 전해진다. 공자도 이 그릇을 의자의 오른쪽에 두고 항상 반성하는 도구로 삼았다고 하는데, 여기에서 '좌우명(座右銘)'의 고사가 유래했다.

산서 태원(太原) 금승촌(金勝村) 7호 무덤의 천장 서벽에 그려진 백호도(白虎圖)와 인물 병풍

唐

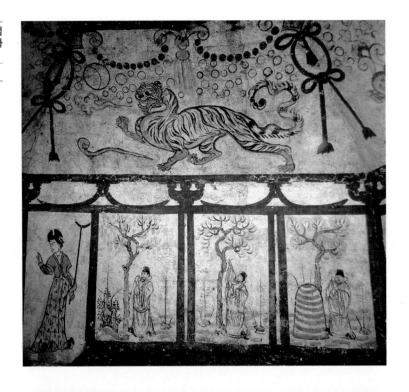

산서 태원 금승촌 7호 무덤의 묘실 남벽에 그려진 주작도(朱雀圖)와 시위(侍衛)

唐

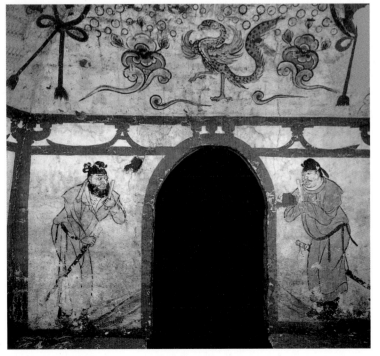

기도(欹器圖)'는, 공자(孔子)가 말한 "속이 비면 기울어지고, 중간 정도 차면 똑바로 서고, 가득 차면 뒤집어진다[虛則欹, 中則正, 滿則覆]"는 뜻을 취했다. 제2폭에 '사인(士人)'이라고 표기한 것은 주폐옥인도(周陛玉人圖)인데, 욕심을 억제하고 검약을 숭상하며, 편안할 때 위기가 닥칠 것을 생각한다는 의미이다. 제3폭인 '금인(金人)'은 함구금인도(緘口金人圖)인데, 말을 삼가야 화를 면하고 명철해야 몸을 보호한다는 의미이다. 제4폭인 '석인(石人)'은 장구석인도(張口石人圖)인데, 말을 많이 하면 일이 많아지며 적극적으로 진취(進取)해야 한다는 의미를 취하였다. 제5폭의 인물은 호칭이 표시되어 있지 않기 때문에 내용을 알 수 없다. 제6폭의 풀 더미·흰 비단·도관(陶罐)은 생추소사박만도(生雛素絲撲滿圖)인데, 악을 제거하고 덕망이 높

신강 아스타나 217호 무덤의 묘실 뒤쪽 벽의 화조병풍(花鳥屏風)
唐

은 사람을 예의와 겸손으로 대하며, 주도적으로 선을 행하고 욕심을 경계해야 한다는 의미를 취한 것이다.

이 시기의 벽화에는 집안 생활 방면의 제재들이 성행하였는데, 천장과 과동 안에 마부와 말 이외에도 남자 시종과 여자 시종을 그렸으며, 용도와 묘실 안에는 남자 시종과 여자 시종과 기악(伎樂)을 그렸고, 묘실 안의 서벽에는 역시 6폭 병풍이 있다. 양원한(梁元翰)·양현략(楊玄略)의 묘실 서벽은 육학병풍(六鶴屏風)으로 장식되어 있고, 고극종(高克從) 묘실의 6폭 병풍은 폭마다 한 쌍의 비둘기로 장식하였다. 이러한 종류의 제재는, 바로 당대에 저택 내에 병풍으로 장식하는 것이 유행했음을 반영하고 있는 것이다. 이 시기에는 가거연음도(家居宴飮圖-집안에서의 생활과 연회 장면을 그린 그림)도 역시 나타나는데, 장안현(長安縣) 남쪽 이왕촌(里王村)에 있는 위 씨(韋氏) 가족묘의 동벽에 그려진 〈연음도〉는, 한가운데의 긴 탁자 위에 돼지고기 등의 음식물들을 늘어놓았고, 세 개의 긴 걸상들에는 각각 세 사람씩이 앉아 있다. 탁자 주위에 앉은 사람들은 모두 머리띠를 맸으며, 둥근 옷깃에 황록색의 좁고 긴 두루마기를 입었으며, 허리에는 띠를 맸다. 두 소녀는 각각 쟁반에 술을 받쳐 들고 양쪽에서 걸어오는데, 가산(假山-정원 등을 꾸미기 위해 인공적으로 만든 산)과 구름송이는 정원 안에서 벌어지는 집안 잔치를 돋보이게 해주고 있다.

서안(西安) 왕가분(王家墳)에 있는 당안공주(唐安公主)의 묘는, 용도에 남녀 시종들을 그렸고, 동·서 양쪽 벽은 각각 여섯 폭씩인데, 동벽 제1폭의 남자 시종은 검은색 두건을 쓰고, 둥근 옷깃에 소매가 넓은 도포를 입었고, 허리에 띠를 맸으며, 두 손은 가슴 앞쪽에 겹쳐 모으고 있다. 제2폭의 남자 시종은 제1폭과 같은 옷을 입었는데, 양손에는 격구채가 들려 있다. 제3폭의 여자 시종은 머리를 높이 틀어 묶었고, 소매가 넓은 적삼과 긴 치마를 입었으며, 두 손은 가슴 앞에

모았다. 제4폭의 여자 시종은 머리 모양과 옷과 자태가 모두 제3폭과 같으며, 팔에는 긴 숄을 두르고 있다. 제5폭의 남자 시종은 복식(服飾)이 제1·2폭과 같으며, 두 손을 모은 채 서 있다. 제6폭의 남자 시종은 노란색의 긴 두루마기를 입고 있으며, 허리에는 띠를 묶었고, 두 손을 위로 들고 있다.

서벽 제1폭의 남자 시종은 복식이 동벽의 제1폭과 같으며, 오른손은 가슴 앞에 두었고, 왼손으로는 앞을 가리키고 있다. 제2폭의 남자 시종이 입은 옷은 제1폭과 같으며, 몸을 구부린 채 손을 겹쳐 모으고 있다. 제3폭의 여자 시종은 머리 모양이나 옷차림이 동벽의 제3폭과 같은데, 손을 앞에 모았다. 제4폭의 남자 시종은 복식이 동벽의 제1폭과 같고, 손을 모은 채 서 있다. 제5폭의 여자 시종은 머리를 회골계(回鶻髻)로 묶었고, 긴 치마에 피백(帔帛)을 걸쳤으며, 손을 모으고 서 있다. 제6폭은 남자 시종인데, 허리를 약간 굽혔으며, 두 손은 마치 앞으로 들어올린 듯하다.

묘 천장의 천상도(天象圖)는 이미 색이 발하여 겨우 약간의 구름과 별들만을 볼 수 있을 뿐이며, 초승달 하나가 남아 있다. 묘실과 서로 인접한 양쪽 벽이 서로 교차하는 경계 지점에는 모두 붉은색으로 가장자리에 테두리를 둘러 네 폭의 독립된 화면을 형성하고 있는데, 남벽에는 주작을 그렸으며, 그림의 동쪽은 바로 묘문이다. 묘실의 북벽은 동·서 두 부분으로 나뉘는데, 서쪽 부분이 현무이고, 동쪽 부분에는 원래 한 무리의 시종들을 그렸던 것 같으나, 현재는 겨우 남녀 시종들의 발 부위만 남아 있다. 동벽은 대부분 이미 훼손되어 겨우 양쪽에 약간의 화면만이 남아 있다. 남쪽 면에는 여성 한 명을 그렸는데, 상반신에는 소매가 좁은 적삼을 입었고, 하반신에는 땅에 끌리는 긴 치마를 입었으며, 치마 아래로 여의운두형(如意雲頭形) 나막신 코끝이 보이고, 방형의 깔개 위에 서 있다. 이 여인의 오른쪽(남벽

회골계(回鶻髻) : 머리를 끌어올려 뭉치처럼 묶는 모습으로, 위구르족의 상투머리를 가리킨다.

에 가까움)에는 몇 개의 산석(山石)을 그렸고, 그 옆에는 화초가 그려져 있다. 왼쪽에는 겨우 왼쪽 아랫부분에 있는 산석만이 보이며, 그밖에도 한 남성의 두 발이 남아 있다. 전체의 배치를 보면, 동벽의 가운데에는 원래 한 무리가 악기를 연주하는 장면이었던 것 같다. 묘실의 서벽에는 화조(花鳥)를 그렸다. 화면의 양 옆에 각각 나무 한 그루씩이 있고, 나뭇가지는 화면의 꼭대기 부분에서 서로 교차한다. 오른편의 위쪽 귀퉁이에는 날아오르는 들오리 두 마리가 있는데, 상대적으로 왼편의 위쪽 귀퉁이는 더 손상되었다. 화면의 중심에는 하나의 둥근 동이[盆]가 있는데, 투각한 검은색 받침대 위에 올려져 있으며, 분 속에는 물이 들어 있다. 분의 가장자리에는 비둘기 네 마리가 있는데, 자태가 서로 같으며, 마치 산비둘기와 노란 꾀꼬리를 구분하려고 한 듯하다. 동이의 왼쪽에는 두 마리의 할미새가 있는데, 서로 마주보고 서 있다. 동이의 오른쪽에는 두 마리의 꿩이 있는데, 한 마리는 앞에 있고, 한 마리는 뒤에 있으며, 날개를 펴서 날아오르고 있다. 화면의 주위에는 적지 않은 화훼들로 장식되어 있는데, 예를 들면 매화 따위의 꽃들이다. 화면은 깨끗하고 담아(淡雅)하며, 생활 정취가 풍부하다.

신강 투루판 아스타나에서 출토된, 담채(淡彩)로 그린 화조 종이그림[紙畵]은 간결하고 생동감 있어, 이미 수묵사의화(水墨寫意畵)의 정취가 담겨 있다. 또 같은 지역에 있는 무덤의 벽화들 가운데 화조병풍(花鳥屛風)도 이 시기 화조화의 표현 기법과 사상적 정취 방면에서의 발전을 보여주고 있다. 아스타나의 카라호자[哈拉和卓]에 있는 TKM50호 당나라 무덤의 후실 벽화는 6폭 화조병풍이다. 벽화의 화조는 좌우에서 마주보는 구도로 그려졌는데, 왼쪽에는 〈원추리와 비오리[萱草鸂鶒]〉·〈민들레와 금계[蒲公英錦鷄]〉·〈약초와 집오리[藥苗家鴨]〉이고, 오른쪽은 〈여뀌와 비오리[水蓼鸂鶒]〉·〈연초와 집오리[鳶草

家鴨]〉·〈약초와 금계[藥苗錦鷄]〉이다. 비오리·금계·집오리는 암수가
서로 마주하고 있다.

　화조병풍이 보여주는 회화 수준은, 당대의 정교한 화조화가 날로
성숙함과 동시에, 거칠고 호방한 사의화조(寫意花鳥)에도 새로운 모습
이 출현했으며, 또한 "동·식물이 생기를 얻는[得動植生意]" 수준에 이
르렀다는 것을 말해준다. 화조화에서도 높이 날아오르는 학과 유유
자적한 해오라기를 통해 화가의 심경을 드러냈을 뿐만 아니라, 벽화
속 새들의 유유자적함에서 전원의 정취가 듬뿍 묻어나는 것은, 의취
(意趣) 방면에서 화조화의 중요한 발전이었다. 이는 당시 "화조가 당
대(當代)에 으뜸이었다[花鳥冠于代]"라고 일컬어졌던 변란(邊鸞)의 화조
화 방면에서의 창조를 이해하는 데 일정한 의의를 지니고 있다. 또한
중당과 만당 시기에 화조를 잘 그렸던 화가들도 나날이 증가하여, 변
란에게서 화법을 배웠거나 또는 그의 영향을 받았던 화가들 역시 대
단히 많았다는 것을 말해준다. 이는 모두 당대의 화조화가 크게 발
전했다는 것을 상징한다.

　위·진과 수·당 시기의 묘실 벽화는 이 시기에 많은 민간의 뛰어
난 장인들이 회화 방면에서 이룩한 높은 성과를 보여준다. 특히 북제
(北齊)의 양자화(楊子華)와 당대의 장훤(張萱)·오도자(吳道子)·변란 등
과 같은 화단의 몇몇 대가들의 화풍과 기예를 증명해주는 것으로,
회화의 발전과 변혁을 이해하는 데 중요한 의의를 지닌다. 벽화는 선
묘(線描)와 색채를 중요한 표현 수단으로 삼았다. 누예(婁叡) 묘의 벽
화는 북제 시기의 화가인 양자화의 인물 묘사와 용선(用線)의 유풍
(遺風)을 나타내준다. 그리고 영태공주 묘의 궁녀와 아스타나 묘의
비단 그림은 성당(盛唐) 시기에 장훤의 화풍이 형성했던 시대적 기초
를 드러내 보여준다. 장회태자의 묘에 있는 〈예빈도(禮賓圖)〉의 형상
과 용선은 매우 완벽하게 성숙되어, 선묘가 빼어나고 강건하며 정확

하고 힘이 있다. 인물의 표정과 태도는 자연스러우며, 성격이 풍부하다. 이 작품도 당대 오도자 회화의 풍모를 지니고 있다.

성당 시기 벽화의 채색은 간결하고 담백하며, 필치는 소박하고 중후하면서도, 거칠기도 하고 섬세하기도 하며, 성글기도 하고 촘촘하기도 하면서 변화가 있다. 길이가 몇 척(尺)에 이르는 선도 단번에 그어 완성했다. 필세가 원활하고, 필의(筆意)가 끊이지 않으며, 파절(波折)과 기복은 의복의 휘날림과 질감을 표현해내고 있다. 인물은 소탈하고 호방하며, 벽면 가득히 꿈틀대는 기세는 장승요·오도자의 소체(疏體) 화풍(畫風)이 민간에 널리 영향을 끼쳐 체현된 것이다. 당대 묘의 벽화는, 이 시기의 인물·산수는 물론이고, 화조·초충(草蟲)이 중국 민족의 회화 전통을 계승하고 각 민족과 광범위하게 교류를 진행한 기초 위에서 또한 크게 발전할 수 있었으며, 중국의 벽화 예술로 하여금 현실 생활 방면을 반영함으로써 더욱 특징을 갖도록 하였다.

|제6절|

석굴(石窟) 벽화

석굴 벽화는 이 시기의 유물들이 가장 풍부한데, 가장 정교하게 제작된 작품들은 이 시기 회화 예술의 최고 성취를 대표한다. 서쪽에서부터 동쪽에 이르는 석굴군은 불교 예술의 끊임없는 회화 전통을 펼쳐 보여준다.

신강(新疆)의 선선(鄯善) 지역에서 중국의 가장 오래된 불교 벽화가 발견되었다. 미란(米蘭)의 선선 불교 사원 유적지 한 곳은(제3호 유적지) 원래 바깥쪽은 네모나고 안쪽이 둥근[外方內圓] 사원이었다. 중간 부분에는 직경 2.74m의 찰심(刹心-중심의 탑 기둥)이 있고, 꼭대기 부분도 원형으로 만들었다. 사방 주위의 잔벽(殘壁)은 높이가 1.22m, 사방 벽과 찰심 사이의 주도(走道-통로)는 너비가 1.42m이다. 입구가 있는 곳에 창문 세 개가 있었으며, 입구의 안쪽 벽은 매우 정교하고 아름다운 벽화로 장식되어 있었는데, 날개가 달린 일곱 신(身)의 천사상(天使像)이 훼손된 채 남아 있다. 동남벽 아래에는 벽화 잔편이 있는데, 고동색 가사(袈裟)를 입은 석가모니상을 그렸다. 그의 왼쪽에는 제자 여섯 명이 있는데, 첫 번째 사람은 손에 보리수 잎을 들고 있다. 또 다른 하나의 잔편에는 합장한 채 왕 앞에 앉아 있는 왕자를 그렸는데, 불교에서 전해오는 고사(故事)의 일부분이다.

제3호 사원 유적지에서 약 21m 떨어진 제5호 유적지는 중간 부분이 직경 3.35m의 원형 찰심이고, 원형의 과도(過道-통로)가 사방으로 주위를 둘러싸고 있으며, 벽면의 배치와 구도는 대략 위의 사원과

<div style="float:right; width:30%;">

선선(鄯善) : 고대에 중국의 서역(西域)에 존재했던 나라로, 수도는 우니성[扜泥城-지금의 신강 약강(若羌) 부근]이었다. 동쪽으로는 돈황과 통하고, 서쪽으로는 차말(且末)·정절(精絕)·구미(拘彌)·우전(于闐)과 통했으며, 서북쪽으로는 언기(焉耆)와 통했는데, 실크로드를 지키는 요충지였다.

</div>

호장판(護墻板) : 장식·보온·방음 및 벽면 보호를 위하여 덧대는 보호막을 말한다.

구로문(佉盧文) : 고대 문자의 일종으로, 인도 서북부와 파키스탄·투루판 일대에서 사용되었다.

같다. 바깥쪽 변의 방형(方形) 과도의 잔벽 위에는 마찬가지로 날개가 달린 천사가 그려져 있으며, 그려진 연대도 역시 대략 같다. 동쪽의 문으로 들어서는 과도에도 벽화가 있는데, 벽의 아래쪽에 호장판(護墻板)이 있고, 벽화의 두 인물상 옆에는 구로문(佉盧文)이 범문(梵文)과 함께 있어, 4세기 이전의 작품임을 알 수 있다. 서쪽의 입구를 마주하고 있는 곳은 한 단(段)의 궁형(弓形-활꼴)으로 둘러쳐진 담장이 있으며, 잔여 벽화가 양쪽 옆을 향해 펼쳐져 있어 두 개의 반원형으로 나뉜다. 북벽의 상부에는 단지 약간의 벽화만이 남아 있고, 하부의 호장판은 동남쪽 잔벽(殘壁)의 호장판 벽화와 일치하며, 하나로 서로 연결된 폭이 넓은 물결무늬 장식 띠의 위아래에는 각종 형태의 청년 남녀들을 그렸다. 관을 쓴 왕자가 있는가 하면, 병을 들고 있는 부인이 있고, 삼현금(三絃琴)을 손에 든 소녀도 있고, 검은 머리의 청년과 무사도 있다.

동남쪽 잔벽에 있는 길이가 약 5.5m인 벽화는, 위쪽은 수대나(須大拏)의 본생(本生-前生) 모습이다. 수대나는 국보(國寶)인 여섯 개의 상아를 가진 흰 코끼리를 브라만에게 시주하였기 때문에, 그의 부왕에게 쫓겨나 산속으로 들어갔다. 수대나는 입산하기 위해 길을 가면서 끊임없이 시주하여, 재보(財寶)·거마(車馬)·의복 등을 모조리 기부하게 되자, 그 다음에는 또 자녀들까지 다른 사람에게 노예로 삼도록 바쳤는데, 후에 자녀가 되팔릴 때 할아버지가 되찾았으며, 수대나 부부는 비로소 왕궁으로 돌아올 수 있도록 허락받았다. 화면은 담의 형체가 무너져서, 시작 부분은 이미 분명치 않다. 중간 부분은 수대나가 흰 코끼리를 브라만에게 시주하고 있는 모습이다. 왼쪽의 문이 있는 곳에는, 수대나가 무절제하게 시주하였기 때문에, 부왕에게 쫓겨나 말을 타고 떠나는 장면으로 되어 있다. 그 앞의 마차 위에는 아내와 두 아이가 있으며, 북벽의 잔벽은 왕자 부부가 숲속에 은거하다

가 궁으로 돌아가는 마지막 장면이다. 흰 코끼리 가슴의 우묵한 곳에 구로문으로 씌어진 제기(題記)가 있고, Tita라는 작자의 이름이 적혀 있다.

화면에는 인물·거기(車騎-수레와 말)·코끼리·말·나무 등등을 사실적이고 생동감 있게 표현하고 있을 뿐만 아니라, 화가는 의도적으로 인물들 상호간의 관계를 묘사하였으며, 인물의 모습을 통해 생동감 있게 고사(故事)의 내용을 표현하고자 시도하였다. 동시에 환경과 수목 등등을 이용하여 삽입함으로써, 그들이 서로 연속되거나 또는 서로 다른 사건들임을 구별하거나 연계시켜, 그 발전 과정을 나타내고 있다. 그들 벽화에 출현한 인물들은 용모에 뚜렷한 차이가 있는데, 다만 서로 다른 장면들 속에 여러 번 출현하는 동일 인물은 얼굴 모양이 대단히 정확하게 그려져 있어, 자세히 살펴보지 않아도 쉽게 구별해낼 수 있다. 화면 위의 이런 생동감 있는 형상들은, 매우 간결한 색채와 막힘없는 선으로 표현해냈는데, 예술가의 숙련된 기교와 표현 대상에 대한 깊은 이해를 드러내 보여준다. 일찍이 4세기 이전의 초기 불교 벽화가 이러한 성숙한 기교를 지니고 있다는 것은, 중국의 불교 예술이 막 시작되었을 때 이미 매우 높은 수준을 갖추고 있었다는 것을 말해준다.

인접한 쿠차국[龜玆國]에도 역시 많은 양의 벽화들이 전해오고 있다. 벽화 유적은 대부분 석굴사(石窟寺)에 집중되어 있는데, 그 중에서 키질(Kyzyl) 석굴은 가장 대표적이다.

키질의 대형 굴(窟) 벽화는 주로 후실 및 용도(甬道)의 담과 벽 위에 보존되어 있다. 제47굴의 후실 천장 부분에 있는 비천기악(飛天伎樂)의 조형은 생동감이 넘치며, 선은 거칠고 호방하며, 색채는 명쾌하다. 제77굴의 용도 바깥쪽 벽의 천궁기악(天宮伎樂)은 상반신이 노출된 반신상으로, 모두 아홉 명이다. 천인(天人)들의 손에는 각각 악기

가 들려 있고, 연주하거나 불고 있는데, 전념하고 있는 표정이다. 후실의 녹정(錄頂) 위를 격자로 나누고, 전신(全身)의 악무보살(樂舞菩薩)을 모두 마흔 명이나 그렸다. 보살이 춤추는 자태가 부드럽고 아름다우며, 천의(天衣)와 영락(瓔珞-구슬을 꿰어 만든 목 장식)은 자세에 따라 움직인다. 이 굴의 벽화는 먹 선으로 윤곽선을 그렸으며, 인물의 형체를 옅게 대략적으로만 칠했는데, 자태가 유연하고 아름다우며, 표정과 태도에 생동감이 넘친다. 제76·118·212굴 등 몇몇 굴들은 쿰트라[庫木吐喇] 협곡 입구의 제21·22굴과 벽화의 연대에서 선후 계승 관계에 있다.

쿠차형 석굴은 일반적으로, 환하고 높고 널찍한 전실(前室)에는 석가모니의 생전(生前)과 속세에서의 고사(故事)를 그렸고, 어둡고 낮고 좁은 후실에는 부처가 열반한 후의 정경을 그렸다. 전실의 굴 문 위쪽과 정면 벽감(壁龕-벽에 굴처럼 파서 신상을 모신 작은 방) 위에는 '천궁설법(天宮說法)'과 '범천권청(梵天勸請)'의 장면을 그렸다. 좌우 벽에는 부처의 '일생화적(一生化迹-평생 동안 교화한 행적)' 중 서로 다른 사건들을 그렸는데, 구도는 모두 부처의 설법을 중심으로 하였으며, 내용의 구별은 양쪽 옆에 있는 인물들의 형상과 동작 및 자세에서 표현되고 있다. 동굴의 아치형 천장에는 마름모 격자[菱格]로 된 본생고사와 인연고사(因緣故事)가 가득 그려져 있다. 중심 기둥의 측면 벽에는 〈팔국국왕분사리도(八國國王分舍利圖)〉를 그렸고, 중심 기둥의 뒤쪽 벽에는 〈범관도(梵棺圖)〉, 후실의 오벽(奧壁)에는 〈부처 열반상(涅槃像)〉을 그렸다. 석굴 건축의 높낮이와 명암의 변화를 이용하고, 벽화의 주제 내용과 이것이 유기적으로 결합되도록 하여, 종교의 신성한 분위기를 강화하였다.

아치형 천장의 마름모 격자에 그린 고사화(故事畫)는 쿠차 벽화만이 가지고 있는 독특한 모습인데, 보통은 격자 하나에 고사 하나씩을

천궁설법(天宮說法)·범천권청(梵天勸請) : 부처는 도(道)를 깨친 후에 자신이 깨달은 진리(眞理)를 세상 사람들에게 말하지 않으려 했지만, 천상 세계에 사는 범천(梵天)의 권고로 속세의 인간들을 위해 설법을 하기로 결심했다고 하는데, 이를 가리킨다.

오벽(奧壁) : 『한서(漢書)』·「예문지(藝文志)」의 기록에 따르면, 한나라 무제(武帝) 말기에 노공왕(魯恭王)이 궁실을 확장하기 위하여, 공자의 집을 헐었는데, 공자 집의 벽 속에서 고문경서(古文經書)들이 발견되었다. 후세에서는 이로 인해 '오벽(奧壁)'이 진본(珍本) 비적(秘籍)들을 보관하는 장소를 의미하게 되었다.

그랬다. 키질 석굴이 보존하는 본생고사는 매우 풍부한데, 흔히 볼 수 있는 것들은 〈상왕시아(象王施牙)〉·〈발미왕화어(跋彌王化魚)〉·〈월광왕시두(月光王施頭)〉·〈토왕분신(吐王焚身)〉·〈쾌목왕시안(快目王施眼)〉·〈자력왕시혈(慈力王施血)〉·〈녹왕본생(鹿王本生)〉·〈수대나태자(須大拏太子)〉·〈사왕본생(獅王本生)〉·〈시비왕할육무합(尸毗王割肉貿鴿)〉 등 90여 종이다. 고사화의 구도는 간결하고 세련되었으며, 형상은 생동감 있다. 예를 들어 제38굴의 〈대광명왕본생(大光明王本生)〉·〈살타나태자사신사호(薩埵那太子捨身飼虎)〉는 위험하고 다급한 장면을 그렸는데, 사람을 매우 감동시킨다. 〈후왕본생(猴王本生)〉은 검정색을 화면의 바탕색으로 썼으며, 아래에는 활을 든 사냥꾼이 있고, 푸른 물이 흐르는 깊은 계곡 위에서 원숭이 왕이 두 손으로 나무를 껴안고 계곡 위에서 몸을 옆으로 뉘어, 원숭이 무리들로 하여금 자신의 몸 위를 밟고 지나가 범덕왕(梵德王)의 추격을 따돌리고 도피하도록 해준 뒤, 마지막에 자신은 골짜기에 떨어져 죽는 장면이다. 화면에 원숭이 왕을 다리로 삼아 원숭이 무리들이 계곡을 건너는 장면은 사람들에게 매우 감동을 준다.

인연(因緣)고사 그림은 대개 본생고사 그림과 함께 굴 천장에 교차하며 출현하는데, 인연고사는 부처의 신통력(神通力)과 부처에 대한 각종 공양으로 얻을 수 있는 좋은 결과[善報]를 선양(宣揚)하려는 것이다. 구도는 대개 부처 혼자서 설법을 하여 도(道)를 증명하는 형식인데, 쿠차의 석굴들 가운데 판별할 수 있는 인연고사는 〈억이입해(億耳入海)〉·〈범지연등(梵志燃燈)〉·〈파새기화불(波塞奇畫佛)〉·〈무사여작비구니(舞獅女作比丘尼)〉 등 모두 30여 종이 있다. 〈파새기화불인연〉은, 『현우경(賢愚經)』 권3에 보면, 부처의 이름이 불사불(弗沙佛)이었는데, 백성을 행복하게 하자, 백성들은 대화사(大畫師)였던 파새기에게 부처의 형상을 그리도록 요청하여, 널리 공양하였다. 당시 파새기가 부처

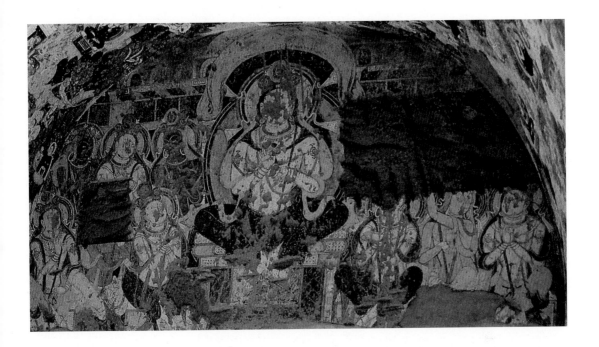

키질 석굴 제38굴의 보살 〈설법도(說法圖)〉의 일부분

4세기

신강 키질 석굴 제38굴 주실(主室)의 전벽(前壁)

제38굴 입구의 위쪽에 미륵보살 도솔천궁설법도(彌勒菩薩兜率天宮說法圖)가 그려져 있다. 보살은 다리를 꼬고 방좌(方座)에 앉아 있는데, 좌우에는 법을 듣는 제천(諸天)이 있고, 각각 상하 2열로 나뉘며, 각 열마다 세 사람씩이 있다. 이는 왼쪽 아랫열에 있는 세 사람으로, 보살은 상반신을 벗었고, 아래에는 치마를 입었으며, 천의(天衣)에 패옥을 착용했는데, 용모와 자태가 생동감 있다. 비록 일부가 이미 훼손되었지만, 여전히 그림 원작자의 뛰어난 기예를 엿볼 수 있다.

를 위해 상을 그릴 때, 늘 한 곳을 그리면 한 곳을 잊어버려서 다 그릴 수가 없게 되자, 이에 불사불은 여러 가지 색채를 조화(調和)시켜 손수 자신이 초상을 그려 본보기로 보여주었다. 이에 화사는 마침내 그림을 그릴 수 있었다. 그림에서 부처는 오른쪽 어깨를 드러낸 채 다리를 꼬고 앉아 있으며, 한 손에는 색깔이 있는 바리[鉢]를 받쳐 들고 있고, 한 손으로는 붓을 쥔 채 그림을 그리고 있다. 파새기는 무릎을 굽히고 공손히 서서 손으로 화포(畵布-그림을 그리는 바탕 천)를 받쳐 들고 있다. 이 제재는 키질의 제34·38·87·175·176·192·196굴 등에서도 각각 보이는데, 쿰트라[庫木吐喇]·삼목새모(森木賽姆) 등지의 석굴들에도 역시 같은 그림들이 있다. 유사한 본생고사와 인연고사에 그려진 장면과 인물들은 변화가 다양하고 생동감이 넘쳐 감명을 주는데, 이는 쿠차 지역 화사(畵師)들의 생활에 대한 세밀한 관찰과 예술 창조의 재능을 반영하고 있다.

전실의 네 벽에 있는 불전도(佛傳圖-부처의 생애를 그린 그림)는, 대

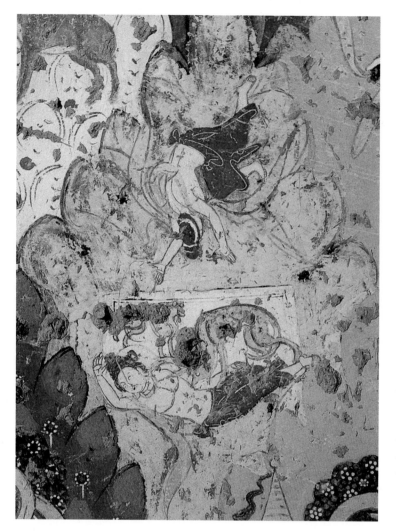

제38굴의 아치형 천장 가운뎃부
분에 일렬로 천상도(天象圖)를 그렸
는데, 천상의 양 옆에는 마름모형
으로 본생고사와 인연고사들을 그
렸다. 인연고사는 대부분 부처를
중심으로 서로 관련되는 인물들을
나누어 묘사하였고, 본생은 곧 고
사 속의 인물 또는 짐승으로 관계
가 있는 줄거리를 표현하고 있다.
이 그림은 마가살타나(摩訶薩埵那)
태자의 본생으로, 마름모형의 윗부
분에 마하살타나 태자가 계곡의 기
슭에서 허공에 몸을 던지는 것을
표현했는데, 상반신은 벌거벗었고,
머리와 손은 아래로 향하고 있으
며, 허리에는 남색 치마를 묶었고,
발과 다리는 하늘을 향한 채 막 땅
에 추락하려 하고 있다. 아랫부분
은 바로 태자가 굶주린 호랑이에 의
해 잡아먹히고 있다. 하나의 화면
위에 태자가 두 차례 출현하여, 몸
을 던져 호랑이에게 베푸는 주요
상황을 전개하고 있는데, 묘사가
생동감 있고 분명하여, 보는 이들
에게 감동을 준다.

형의 연속성이 있는 벽화이다. 문벽(門壁)의 도솔천궁설법(兜率天宮說
法)에서 시작하여, 좌우 양쪽 벽까지 정연한 불전(佛傳) 인연(因緣) 화
면을 배열하였고, 정벽(正壁-문을 들어서면 정면에 보이는 벽)까지 감상
(龕像)과 감실 외벽의 공양천인(供養天人) 화면이 합쳐서 이루어진 불
전도는, 부처의 설법(說法)을 중심으로 하여 '여래일생화적(如來一生
化迹)'을 구성하고 있는데, 모두 합쳐 약 60여 개의 줄거리가 있다. 방
형(方形)의 굴 안에는 또 단일 화폭 형식의 불전도가 그려져 있다. 제

118굴 정벽의 〈오락태자(娛樂太子)〉에서는, 태자 싯다르타가 평상 위에 앉아 있고, 주위의 화장한 여인[彩女]과 무기(舞伎)는 맨몸을 드러낸 채, 온갖 애교를 다 부리며 태자의 환심을 사려 하고 있다. 벽화는 정반왕(淨飯王)이 태자의 출가를 막기 위하여, 태자를 결혼시키려하고, 또한 후궁과 무녀(舞女)들이 미색(美色)으로 태자를 유혹하여, 희노애락의 정(情)을 잊고 가무와 여색에 빠져 출가할 생각을 버리게 하려는 것을 표현하고 있다. 벽화의 구도가 참신하고 인물의 형태는 생동감 있으며, 현실의 궁정 생활 분위기가 매우 농후하다.

용도(甬道)와 후실의 벽화는 주로 부처가 열반한 후에 발생했던 중요한 사건들을 표현하고 있는데, 제재는 비교적 고정되어, 대개 '제자거애(弟子擧哀)'·'분관(焚棺)'·'팔왕분사리(八王分舍利)'와 '아도세왕령몽(阿闍世王靈夢)'이 있다. '제자거애'는 일반적으로 부처 열반상과 함께 출현하는데, 부처가 발제하(跋提河) 언덕에 있는 사라쌍수(沙羅雙樹)

쿰트라 석굴 곡구(谷口) 제21굴 굴 천장의 벽화

4세기

쿰트라 석굴 곡구(谷口) 제21굴의 굴 천장

곡구(谷口) 제20굴과 제21굴은 근년에 발견된 동굴들이다. 굴 천장은 아치형으로 되어 있다. 이는 제21굴 굴 천장의 전체 그림으로, 중심에 큰 연화(蓮花) 하나가 있고, 사방 둘레에 보살 13신(身)이 있다. 보살들은 화관(花冠)을 쓰고 머리를 땋았으며, 상반신은 벗었고, 아래에는 치마를 입었다. 형상의 자태가 각기 다른데, 조형이 뛰어나게 아름답고 묘사가 섬세하며, 색채가 밝고 아름다워, 쿠차의 벽화들 가운데 진품(珍品)이다.

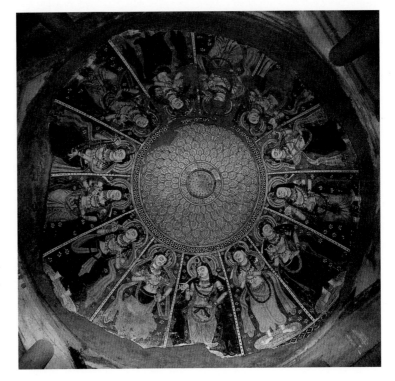

쿰트라 석굴 제63굴의 〈초인배은도(樵人背恩圖)〉

5세기

쿰트라 석굴 제63굴 주실의 아치형 천장[券頂] 남쪽

그림에서 왼쪽에 있는 한 사람은 땅에 꿇어앉아 활을 당겨 동굴 속의 곰 한 마리를 향해 쏘고 있고, 가운뎃부분의 한 사람은 두 손이 잘려 막 땅에 떨어지려 하고 있는데, 이것은 나무꾼이 은혜를 저버려 손이 잘려진 고사를 표현하고 있다. 나무꾼 한 사람이 산에 들어갔는데, 비를 만나게 되자, 곰의 도움을 받아 비가 그친 뒤에 안전하게 귀가하였다. 그러나 나무꾼은 사냥꾼의 유혹을 받아, 결국 사냥꾼을 데리고 가서 곰을 잡아 죽이는데, 곰 고기를 나누어 먹을 때 나무꾼이 손으로 고기를 집자 두 손이 모두 떨어졌다.

사이에서 입적할 때, 부처의 제자들이 소식을 듣고 모두 비통해하며 혼절하려 한다. 어떤 이는 가슴을 치며 발을 동동 구르고, 어떤 이는 혼절하여 땅에 쓰러지는데, 그 장면이 사람들의 마음을 감동시킨다. 〈아도세왕령몽목욕(阿闍世王靈夢沐浴)〉은 키질 석굴 벽화들 중에서 모두 여덟 곳에 있는데, 화면은 거의 오른쪽 용도의 안쪽 벽에 위치한다. 이 제재는 『비나야잡사(毗奈耶雜事)』에 그 내용이 실려 있는데, 부처가 열반하는 모습을 보면 아도세왕이 비통하여 혼절할 것을 미리 알고, 대가엽파(大迦葉波) 존자(尊子)로 하여금 사전에 미리 국내 행우(行雨) 대신(大臣)에게 알려 여덟 상자의 소향수(蘇香水)를 준비하

행우(行雨) : 인도어로 Varsakara라고 하며, 고대 인도 중부에 있던 마갈타국(摩竭陀國)의 아사세(阿闍世) 왕 때의 대신 이름이다. 우사(雨舍)·우사(禹舍)·우집(雨執)·우행(雨行)이라고도 한다. 아사세 왕은 태자일 때 부왕인 빈바사라 왕을 살해하고 왕위에 등극하는 등 악행을 많이 저질렀으나, 나중에 부처에게 귀의했다.

도록 하였다. 행우 대신은 우선 왕에게 부처의 일생 동안의 행적을 그린 그림을 보여주었는데, 왕이 그림 속의 부처 열반상을 보자, 과연 혼절하여 땅에 쓰러졌다. 그러자 대신이 왕을 여덟 개의 상자 안에 놓고 일일이 목욕을 시켜 왕을 소생시킨다.

키질 제205굴의 〈아도세왕령몽목욕〉 벽화에서, 그림의 왼쪽 변에는 아도세 왕이 궁 안에서 꿈을 꾸고 있고, 옆에서는 왕후와 대신들이 왕과 함께 꿈을 해몽하고 있다. 오른쪽 위에는 행우 대신이 두 손으로 부처의 일생 동안의 행적에 관해 그린 그림을 펼치는데, 얼굴은 아도세 왕을 향해 있다. 오른쪽에서 아도세 왕의 몸은 항아리 속에 잠겨 있고, 두 팔은 위로 들어 올렸으며, 그 뒤에는 따로 몇 개의 큰 항아리들이 있다. 행우 대신이 펼쳐든 그림 위에는 석가모니의 '수하강생(樹下降生)'·'녹원설법(鹿苑說法)'·'항마성도(降魔成道)' 및 '쌍림열반(雙林涅槃)' 등 네 개의 화면이 그려져 있다. 구도가 완전하고, 선묘는 조금도 빈틈이 없어, 그 자체가 바로 하나의 훌륭한 예술 작품이다.

〈팔왕분사리도〉는 석가가 열반한 이후에 여러 나라들이 부처의 사리를 두고 분쟁하는 장면을 표현하고 있다. 화면에서 아도세 왕은 네 종류의 병사들을 거느리고 구시성(拘尸城) 밖에 도착해 있고, 성안에서는 사리를 나누는 장면이다. 말과 무사들은 모두 선으로 윤곽을 그렸고, 부분적으로 옅게 훈염(暈染)을 가했는데, 자세와 표정이 매우 사실적이어서 보는 이들을 감동시킨다.

쿠차 석굴의 벽화는 4~5세기의 중국 민족 예술 발전의 최고봉으로, 그것은 실크로드를 통해 고창(高昌)과 하서(河西)의 불교 벽화 발전에 영향을 주었다.

고창은 한(漢)·위(魏) 시기의 차사전부(車師前部 : 지금의 투루판 지역)인데, 한나라 원제(元帝) 초원(初元) 원년(48년)에 이곳에 무기교위(戊己校尉)를 두었으며, 진(晉)나라 함화(咸和) 2년(327년)에 고창군(高昌郡)

을 설치했다. 장궤[張軌-한족(漢族)으로, 전량(前涼)을 건국함]·여광[呂光-저족(氐族)으로, 후량(後涼)의 건국함]·저거몽손[沮渠蒙遜-흉노계(匈奴系) 노수호족(盧水胡族)인 북량(北涼)의 시조] 등이 하서를 점거했을 때, 모두 태수(太守)를 두어 이를 지켰다. 북위 화평(和平) 원년(460년)에 연연족(蠕蠕族)이 고창을 침입하여 감백주(闞伯周)를 고창왕으로 옹립했다. 북위 태화(太和) 5년(481년)에 감왕[闞王 : 수귀(首歸)]은 고차왕(高車王)에 의해 살해되었으며, 돈황(敦煌) 사람인 장맹명(張孟明)·마유(馬儒)가 서로 뒤를 이어 왕이 되었으나, 또 모두 그 나라 사람들에 의해 살해되자, 우장사(右長史)로 있던 국가(麴嘉)가 추대되어 왕이 되었다. 국가는 자(字)가 영봉(靈鳳)이고, 금성(金城)의 유중(楡中) 사람으로, 재위 24년[연호는 중광(重光), 500~523년] 동안 대단한 명성과 위세를 떨쳐, 언기(焉耆) 등의 지역들이 모두 그 세력의 범위 안에 있었고, 또한 중국에 사신을 파견하여 오경(五經)과 제사(諸史)를 구하였다. 국 씨(麴氏)는 모두 열 명의 왕이 140여 년을 이어가다 멸망하였다.

고창은 아주 일찍부터 불교가 유행하였는데, 전진(前秦) 건원(建元) 18년(382년)에 고창의 국사(國師)인 구마라발제(鳩摩羅跋提)는 일찍이 부견(苻堅)에게 범어로 씌어진 『대품경(大品經)』 한 부를 바쳤다. 후진(後秦) 홍시(弘始) 2년(400년)에 법현(法顯)이 서역으로 가던 중에 고창을 지날 때는 또한 행자(行資-먼 길을 오고갈 때 드는 돈)를 공급받았다. 당시에 또한 고창의 승려인 도진(道晉)·법성(法盛) 등이 서역의 여러 곳들을 유람하였다. 또 승려 법중(法衆)과 저거고성(沮渠高聲) 등은 경전 번역에 종사하였다. 이로써 이 시기에 고창의 불사(佛事)가 이미 매우 흥성했다는 것을 알 수 있다. 또 출토된 문서들에 의하면 국 씨 왕조의 불교 사원은 이미 150여 곳이나 되었다.

고창 지역에는 현재 불교 사원들이 남아 있는데, 중요한 것들로는 토욕구(吐峪溝)·아이호(雅爾胡)·승금구(勝金口)·베제클릭크 등의 지

감백주(闞伯周) : ?~477년. 중국의 고대 국가인 고창국(高昌國)의 군주로, 감 씨(闞氏) 고창의 개국군주이며, 460년부터 477년까지 재위했다. 460년에 유연족(柔然族-'연연족'이라고도 함)이 고창을 공격하여, 하서(河西) 왕 저거안주(沮渠安周)를 피살하자, 고창의 북량(北涼)은 멸망했다. 감백주는 유연족에 의해 고창국 왕으로 옹립되었으며, 477년에 그가 사망한 뒤에는 그의 아들인 감의성(闞義成)이 즉위했다.

부견(苻堅) : 337~385년. 오호십육국 시기 전진(前秦)의 제3대 황제로, 357년부터 385년까지 재위했다.

『대품경(大品經)』 : 대품반야경(大品般若經), 즉 대품반야바라밀다경(大品般若波羅蜜多經)의 준말.

역들에 남아 있는 몇몇 석굴들이다. 그 중에서 토욕구의 굴 개착은 비교적 이르기 때문에, 남아 있는 벽화는 비록 적지만, 고창의 초기 사원의 대략적인 면모를 살펴볼 수 있다.

토욕구의 제1구(區) 석굴들은 산을 따라 굴을 파고 벽돌을 쌓아 만든 아치형 천장[券頂]과 서로 결합시킨 석굴 사원인데, 상하의 층차(層次)가 복잡하고, 산의 형세(山勢)에 따라 오르락 내리락한다. 산 정상에 있는 초기의 선굴(禪窟-승려들이 모여서 참선을 하는 굴) 한 조(組)에는 다섯 개의 작은 굴들이 있는데, 중실(中室)은 매우 크고, 장방형의 아치형 천장이며, 벽화가 그려져 있다. 천장 부분은 인연고사화(因緣故事畵)이고, 그 아래에는 본생도(本生圖)가 2열(列)로 그려져 있다. 두 측벽에는 불전도가 있다. 오른쪽의 작은 굴 안에는 "開覺寺僧智會(개각사 승 지회)"라는 명문(銘文)이 있는데, 이는 수행하던 승려의 제명(題名)이다. 이와 이웃한 굴 하나는 복발정방형굴(覆鉢頂方形窟)인데, 불전도(佛傳圖)가 남아 있고, 또 하나는 도두형정방굴(倒斗形頂方窟)로, 벽화는 천불(千佛)이 그려져 있다. 그 밖에 대형 찰심굴(刹心窟)이 있는데, 전정(前頂)은 두사조정(斗四藻井)으로 만들었으며, 조정(藻井)의 가운뎃부분에 작은 좌불(坐佛)을 그렸고, 가장자리는 인동문(忍冬紋)으로 장식하였다. 사방 벽에는 설법도와 천불을 그렸다. 이상은 모두 북조(北朝) 초기의 석굴들이다. 동쪽 절벽에 복발정방형굴이 하나 있는데, 굴 속에는 네모난 단(壇)이 있고, 천장에는 천불이 있으며, 네 모서리에는 사천왕(四天王)을 그렸다. 사방 벽의 천불 아래쪽은 본생고사화를 그렸는데, 시대가 약간 늦다.

제2구(區)는 제1구와 서로 마주하고 있으며, 계곡 남쪽 산허리의 평평한 정상에 있다. 이 두 개의 벽화굴들을 중심으로 삼아, 양쪽 옆에 승방(僧房)을 만들었고, 앞에 탑을 세워 하나의 가람(伽藍) 구역을 이루고 있다. 찰심굴이 하나 있는데, 잔여 부분으로부터 짐작하건대,

복발정방형굴(覆鉢頂方形窟) : 사발을 엎어놓은 듯한 천장의 방형 굴.

도두형정방굴(倒斗形頂方窟) : 말[斗]을 거꾸로 놓은 듯한 천장의 방형굴.

두사조정(斗四藻井) : 정방형 속에 대각선 방향으로 층층이 점차 축소시켜가며 정방형을 겹쳐놓는 모양의 조정을 말한다.

천장 부분은 원래 평기두사련심조정(平棋斗四蓮心藻井)이었고, 사방 벽은 원래 2열(列)의 설법도였으며, 오른쪽 벽은 각 열이 5폭[鋪]이었고, 뒤쪽 벽은 원래 7폭이었다는 것을 알 수 있다. 또 다른 굴 하나는 쌓인 모래 속에 파묻혀 있었는데, 굴 천장에 비천(飛天)이 있고, 좌우 벽에는 본생도를 그렸으며, 시대는 대략 서위(西魏) 시기의 것이다.

제3구의 두 굴은 계곡 옆의 평지에 있다. 선굴(禪窟)의 형식은 제2구의 선굴과 서로 같으며, 찰심굴 하나는 벽에 천불이 그려져 있는데, 모두 북조(北朝)의 석굴들이다. 토욕구의 석굴은 고창의 초기 불교 예술의 변천을 탐구하는 데 중요한 가치를 지니고 있다.

당대에 서주(西州-508쪽 참조)에 속했던 전정현(前庭縣)은 바로 고창에 속하는데, 주(州)와 합쳐서 통치하였다. 『서주지(西州志)』의 기록에는 현(縣) 경계의 산에서 북쪽으로 22리 떨어져 있는 영융곡(寧戎谷)에 굴사(窟寺) 한 곳이 있다고 하는데, 이것이 바로 베제클릭크 석굴이다. 베제클릭크에서는 제25굴의 후실 벽화가 가장 오래되었으며, 이 굴과 제9굴은 원래 가운뎃부분에 찰심(刹心)이 있었으니, 당연히 이곳이 가장 일찍 만들어진 찰심굴이다. 제25굴 후실 벽화를 고찰해보면, 굴은 서위(西魏) 시기에 만들어졌음을 알 수 있다. 그 나머지 모든 굴들은 원래 모두 승방(僧房)이었으나, 대부분 당나라와 오대(五代) 이후에 점차 개조하여 불굴(佛窟)로 만들었는데, 그 중에서 대형 불전도는 독특한 예술적 가치를 지니고 있다.

신강의 불교 예술은 중국 고대 예술 유산들 가운데 중요한 부분을 구성하고 있는데, 그것은 이 시기의 사회사상과 예술의 발전을 이해하는 데 중요한 의의를 지닌다. 동시에 벽화는 다방면의 현실 사회를 반영하는 형상들로 인해, 고대의 그 지역 풍토 및 습속과 사회 변천을 탐색하는 데 역시 중요한 역사적 가치가 있다.

양주(凉州) 석굴은 직접 신강 석굴의 영향을 계승하여, 그 지역의

평기두사연심조정(平棋斗四蓮心藻井)
: 천장판을 꾸미면서, 평평한 판에 장식용 도안이나 무늬를 붙이거나 그린 것을 '평기두사'라고 한다. 가운데 연꽃 문양을 붙인 것을 '평기두사연심조정'이라고 한다.

특색을 풍부하게 지닌 벽화 예술을 형성하였다. 금탑사(金塔寺)에는 벽화가 남아 있는 것이 없다. 그리고 주천성(酒泉城) 남쪽 약 15km 지점에 위치한 기련산(祁連山) 아래의 문수산(文殊山) 석굴은, 현재 보존되어 있는 비교적 이른 시기의 천불동(千佛洞)과 만불동(萬佛洞) 두 굴의 조소와 벽화 풍격으로부터 판단하건대, 석굴의 창건 시기는 북위(北魏) 이전일 것이다. 천불동은 금탑사의 석굴 양식을 답습했고, 굴의 형태는 평면이 방형에 가까우며, 가운데에는 찰심(刹心)이 있고, 기단(基壇)의 각 면에는 2층의 감실(龕室)을 팠다. 감실 안에는 원래 하나의 부처를 새겼고, 바깥에는 두 협시보살을 만들었다. 굴 안의 사방 벽과 굴 천장에 잔존하는 벽화는 풍격이 소박하고, 또 비교적 뚜렷한 서역 쿠차의 회화 영향을 띠고 있다. 남벽(南壁)에는 일렬의 입불상(立佛像)이 있고, 서벽(西壁)의 천불과 굴 천장의 비천기악(飛天伎樂)은 채색이 농염하고 아름다우며, 형체가 투박하고 고졸하여, 금탑사 소상(塑像)의 조형과 서로 비슷하다.

무위성(武威城) 남쪽으로 약 100km 떨어진 기련산의 경계 내에 개착한 천제산(天梯山) 석굴은 현재 굴감(窟龕)이 열세 개 남아 있는데, 보존이 비교적 잘 된 것은 여덟 개가 있다. 제4굴 안에 잔존하는 벽화는 주로 부처 하나와 보살 둘 및 천불상이다. 그 가운데 공양보살 상은 회화의 풍격이 문수산 석굴 천불동의 보살화상(菩薩畫像)과 서로 비슷한데, 역시 북량(北涼) 시기의 작품이다.

서역과 중원의 양식은 불교 조상(造像)에서 서로 융합되어, 서진(西秦)에서도 특색을 형성하였다. 병령사(炳靈寺) 제169굴의 북벽에 잔존하는 벽화에는, 서로 크기가 다른 부처의 설법도와 선정도(禪定圖)가 그려져 있다. 벽면의 가운뎃부분에 가장 큰 한 폭의 설법도를 그렸는데, 기본적으로 쿠차의 부처 설법도의 양식을 답습하고 있다. 불좌 아래 꿇어앉은 브라만의 형상은, 매우 전형적인 서역 호인(胡人)의

용모 특징을 지니고 있다. 7호 감실 아래 위치한 부처 하나와 보살 둘의 선정도에는, 한쪽 어깨를 드러낸 두 협시보살이 몸을 옆으로 하여 부처를 향해 합장한 채 공양하고 있다. 보살이 두 발을 바깥쪽으로 비스듬히 하고 연대(蓮臺)에 서 있는 자세는, 대부분 중앙아시아 지역의 불교 형상들에서 보이지만, 동시에 주의할 만한 것은, 벽화에 내륙 지방에서 널리 유행했던 〈유마힐변상(維摩詰變相)〉이 출현한다는 점이다. 제1폭 유마변(維摩變)은 선정도 아래에 매우 가깝게 있는데, 중간은 부처 설법상이며, 부처의 왼편에 유미힐이 휘장 안에 비스듬히 기대어 있고, 부처의 오른쪽에는 문수보살과 협시가 있다. 제2폭 유마변은 제9호 감실의 세 입불(立佛) 아래에 그려져 있는데, 가운데는 석가문불(釋迦文佛-석가모니)이고, 부처의 왼쪽에 문수보살을 그렸으며, 오른쪽은 유마힐상이다. 강남에서 먼저 발전해온 이러한 유마변이, 서진(西秦)에서는 유마힐이 병으로 누워 있는 외지 사람의 모습으로 그려져 출현하는데, 이는 진나라 화사(畫師)들의 이 제재에 대한 이해도를 반영하고 있다. 고개지(顧愷之)가 창조한 유미힐과 서진(西秦)의 화가가 그린 유마힐은 비록 비교적 큰 차이가 있지만, 여기에서 간파하지 않으면 안 되는 것은, 병령사는 서역에서 전래된 불교 예술의 영향을 받았으면서도 동시에 또한 내지(內地)에서 온 정보도 받아들였다는 점이다.

맥적산(麥積山) 석굴의 벽화는 대부분 부식되고 벗겨졌는데, 보존되어오는 벽화는 제127굴의 수량이 가장 많다. 제127굴은 사면(四面)이 파정(坡頂-비스듬하게 경사를 이룬 천장)을 이룬 커다란 장방형 굴인데, 판별할 수 있는 벽화 내용으로는, 굴 천장에 동왕공(東王公)·서왕모(西王母) 등 한나라 때의 신선 인물들과 '섬자(睒子)'·'사신사호(捨身飼虎)' 등 부처의 본생고사들이 있으며, 사방 벽에는 〈열반경변(涅槃經變)〉과 〈유마힐변〉·〈서방정토변(西方淨土變)〉·〈십선십악도(十善十惡

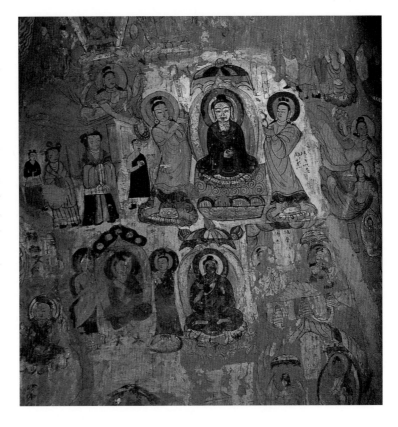

병령사(炳靈寺) 제196굴의 벽화

서진(西秦) 건홍(建弘) 원년(420년)

감숙 병령사 제196굴의 북벽 벽화

병령사 제196굴 북벽에 건홍 연간의 벽화가 잔존해 있는데, 이 그림은 그 중 일부분이다. 상층에는 결가부좌불(結跏趺坐佛) 한 구(軀)가 있고, 동쪽 보살의 방(榜–편액 혹은 액자 모양의 공간)에 '일광보살(日光菩薩)', 서쪽 보살의 방에 '화엄보살(華嚴菩薩)'이라고 씌어 있다. 화엄보살의 위쪽에는 비천 하나가 있고, 몸 뒤쪽에 비구(比丘) 하나와 여자 공양인 셋이 있으며, 하층 가운데에는 무량수불(無量壽佛)이 있고, 좌우에 유마(維摩)와 문수(文殊)가 있다. 이것은 현존하는 가장 이른 시기에 그려진 유마변(維摩變) 벽화이다.

대사(臺榭) : 원래는 누각과 정자를 가리키는데, 일반적으로 크고 호화로운 건물을 일컫는다.

圖》 등의 경변화(經變畫)를 그렸다. 북벽의 〈열반경변〉은 한 폭의 대형 경변으로, 줄거리가 복잡하고 인물들이 생동감 있다. 서벽의 〈서방정토변〉은 아미타불의 설법을 중심으로 하여, 양측에 관음(觀音)보살과 세지(勢至)보살 및 제자·불법을 듣는 제중(諸衆)이 시립(侍立)해 있고, 불좌 아래에는 난순연지(欄楯蓮池–난간을 두른, 연꽃이 있는 연못)와 가무기악(歌舞伎樂)을 그렸다. 화면 위쪽에는 전당(殿堂)과 보개(寶蓋)·천궁(天宮)과 대사(臺榭)를 그려, 서방 극락세계의 노래하고 춤추는 태평한 아름다운 정경을 표현하였는데, 보는 이로 하여금 넋을 잃게 만든다. 서로 마주한 〈유마힐변〉 역시 규모가 장엄하고, 묘사가 정교하며 아름답다. 제127굴의 3폭[鋪] 경변은 화면 구도 및 인물 광경의 묘사에서 이미 대형 경변의 규모를 갖추었다. 다만 인물의 형상

과 의관복식(衣冠服飾)은 '수골청상(秀骨淸像)'의 풍모를 본보기로 삼 았는데, 회화의 풍격은 굴 안의 감상(龕像)과 기본적으로 일치하며, 서위(西魏) 시기의 훌륭한 작품이다. 이러한 경변은 대형 경변의 변천 과정 및 남조(南朝)가 북방에 미친 영향을 연구하는 데 중요한 가치 를 지닌다.

막고굴에 현존하는 북조 시기의 36개 동굴들 가운데 벽화는 천 불·보살 및 천인(天人) 이외에, 또 부처 설법도·불전고사(佛傳故事)· 부처 본생고사 및 인연고사가 있다. 부처의 일생 동안의 교화(敎化) 행적을 묘사한 불전고사는 신강의 키질 석굴들 가운데 부처 설법도 의 형식으로 줄거리를 전개하는데, 이러한 양식은 막고굴의 북조(北 朝) 초기의 벽화 속에 여전히 계승되고 있다. 예를 들면 제263굴 남벽 의 〈항마도(降魔圖)〉·북벽의 〈녹야원설법(鹿野苑說法)〉 등이 있다. 북 위 중기와 말기 이후에 돈황의 불전도(佛傳圖)는 단일 폭의 화면으로 부터 연속적인 횡폭(橫幅)의 화면으로 변화 발전하였다. 제428굴의 사방 벽의 중간층에 있는 불전고사는 길다란 띠 모양[長條形]의 화면 이다. 북주(北周)의 제290굴은 바로 이런 연속적인 화면 구도를 더욱 발전시켰는데, 부처의 일생 동안의 행적은 '승상입태(乘象入胎)'부터 '쌍림열반(雙林涅槃)'까지의 화면들이 모두 80여 개로, 굴 천장의 '人' 자 모양의 경사면에 그려졌으며, 구도는 상·중·하 3단으로 나뉘고, 고사 줄거리의 발전은 'S'형으로 서로 이어지는 모습을 드러낸다. 장 면들의 사이에는 누궐(樓闕)로 간격을 두었고, 또한 문자 제방(題榜)을 배치하였다.

부처 본생고사의 묘사는 대단히 생동감이 있는데, 제275굴의 〈시 비왕사신무합(尸毗王捨身貿鴿)〉 벽화에는, 뚜렷하게 시비왕이 비둘기 를 보호하기 위하여 살을 베어내는 형상을 그렸다. 북위 때에 개착한 제254굴은 곧 더욱 치밀한 단일 화폭 형식을 채용하였는데, 한 폭의

승상입태(乘象入胎) : 석가모니의 어 머니인 마야부인의 꿈에서, 호명보살 (護明菩薩-석가모니가 부처가 되기 전에, 도솔천에 머물 때의 이름)이 코끼리를 타 고 태(胎)에 들어가는 꿈을 꾸고 나서 석가모니를 잉태했다는 전설을 가리 킨다.

쌍림열반(雙林涅槃) : 쌍림입멸(雙林入 滅)이라고도 하며, 석가모니가 쿠시나 가라의 사라쌍수 아래에서 열반에 든 것을 가리킨다.

화면 속에 고사의 발전에 따라 매가 비둘기를 쫓고, 시비왕이 비둘기를 보호하기 위하여 넓적다리를 베어낸 뒤, 몸을 일으켜 저울에 다는 장면 등을 그렸으며, 주위에는 시비왕의 가족들과 천인(天人)을 그렸다. 장면의 배치가 합리적이고, 형상은 생동감이 있어 감동을 준다.

제254굴의 〈살타나태자본생(薩埵那太子本生)〉은 단일 화폭의 형식을 채용하여, 살타나 태자가 굶주린 호랑이를 만나자 자신의 목을 찌르고, 기슭에서 투신하고, 호랑이에게 먹히고, 탑을 세우는 장면 등을 나누어 그렸으며, 또 특히 태자가 절벽 아래로 몸을 늘어뜨려 호랑이에게 먹히는 장면을 화면의 두드러진 위치에 배치함으로써, 화면의 강렬한 비극적 분위기를 조성하였다.

북주(北周) 제428굴의 〈살타나태자본생〉은 연환화(連環畫-만화와 비슷한, 중국 전통의 연속 그림)식의 구도를 운용하여, 전체 고사의 줄거리를 순서대로 상·중·하 3층으로 나누었다. 화면은 교묘하게 산야와 수목을 이용하여 장면을 나누고, 인물과 자연 경치가 유기적으로 함께 결합되며, 표현 수법은 제290굴의 불전고사와 일치하는데, 막고굴 벽화 특유의 표현 형식이다.

제257굴의 〈녹왕본생(鹿王本生)〉의 화면은 장권식(長卷式-긴 두루마리 형식)으로, 고사 줄거리의 배치는 화면의 양쪽 끝에서 시작되며, 중심에서 절정에 이른다. 왼쪽 끝의 첫 그림은 아홉 색깔의 사슴이 사람을 구하는 장면이며, 오른쪽 끝의 첫 그림은 왕후(王后)가 궁중에서 달콤한 꿈을 꾸는 장면과 물에 빠진 사람이 고해바치는 장면이고, 화면의 가운뎃단(段)은 아홉 가지 색깔을 가진 사슴이 국왕을 향해 사람을 구한 경과를 진술하는 장면이다. 이 그림의 색채는 단순하고, 조형은 매우 생동적이며, 특히 녹왕이 도전(刀箭-칼과 화살)을 마주하고 진술하는 이 장면에서, 아홉 가지 색깔을 가진 사슴의 정의롭고 위엄 있는 표정 묘사는 지극히 생동감 있어, 화사(畫師)의 뛰어난

예술 기교를 충분히 보여주고 있다.

서위(西魏) 때 만들어진 제285굴은, 북벽 선실(禪室)의 감실 문미(門楣-문 위에 댄 가로대) 위쪽에 7폭의 부처 설법도를 그렸는데, 각 폭의 높이는 약 1m 정도이다. 설법도의 아랫부분에는 또 발원문(發願文)이 있는데, 연대가 가장 이른 것은 서위 대통(大統) 4년(538년)으로, 돈황 초기에 속하며, 유일하게 확실한 기년(紀年)이 있는 동굴이다. 남벽 선실의 감실 문미 위쪽에는 '오백강도성불(五百强盜成佛)' 인연을 그렸는데, 감실 문미의 사이에는 '사미수계자살(沙彌守戒自殺)' 인연을 삽입하였다. 〈오백강도성불도〉는 횡폭(橫幅) 구도이며, 그림은 고대 교살라국(憍薩羅國)의 오백 명이 반란을 일으켰다가, 국왕이 파견한 병사들에 의해 토벌되고, 마침내는 사로잡혀 두 눈이 도려내진 뒤 황량한 들판에 버려지는 내용을 그린 것이다. 이 오백 명이 두 눈을 잃은 뒤에 고통으로 통곡하자, 부처가 이를 보고 향약(香藥)을 써서 이들의 두 눈을 다시 볼 수 있게 해주니, 이들이 마침내 불법에 귀의한다. 화면은 차례로 '출전장시살(出戰場厮殺-전장에 나가 서로 싸우며 죽임)'·'피부(被俘-포로가 됨)'·'수형(受刑-형벌을 받음)'·'축방(逐放-쫓겨남)'·'쌍안복명(雙眼復明-두 눈을 다시 보게 됨)'·'출가득도(出家得道)' 등의 장면들을 그렸고, 화면은 산석(山石)과 건축물로 교묘하게 고사의 줄거리들을 구분하였으며, 그림 속의 전쟁 장면과 눈을 도려낼 때 비명을 지르는 장면은 특히 생동감 있게 표현되었다.

〈사미수계(沙彌守戒)〉는 사미 한 명이 탁발할 때, 한 시주의 딸이 그를 한 번 대하고는 마음이 기울어 그와 부부로 맺어지길 원하지만, 사미는 초지일관 계(戒)를 지키고 마침내 자살로 뜻을 밝힌다는 내용을 그렸다. 그림 속 인물의 복식과 모습은 남조(南朝)의 기개가 뚜렷하고, 가옥과 수목의 구도는 간결하고 개괄적이며, 화면은 선으로 윤곽을 그렸고, 색채는 단순 명쾌하며, 인물의 형상은 품위가 있고, 얼

다. 벽화는 횡권식(橫卷式-가로로 마는 두루마리) 구도의 연속적인 화면으로, 작전(作戰-전쟁을 벌임) 및 헌부(獻俘-포로를 바침)·알안(挖眼-눈을 도려냄)·방축(放逐-쫓겨남)·구도(救度-중생을 구제함)·출가(出家) 등의 장면들을 보여준다. 이것은 관병(官兵)과 강도가 싸우고, 포로를 바치며, 눈을 도려내는 장면이다. 왼쪽은 다섯 사람이 오백 강도를 대표하는데, 손에는 병기를 들고 있으며, 걸어가면서 갑옷을 입은 관병(官兵)들과 싸우고 있다. 오른쪽은 국왕이 정자 안에서 형의 집행 광경을 바라보고 있다. 화면을 가옥·산봉우리·숲과 새들로 분할하였는데, 구도가 독특하고, 묘사가 정교하며, 형상은 생동감이 넘친다.

사미(沙彌) : 막 출가하여 십계(十戒)를 받기는 했으나, 아직 수행을 쌓지 않은 소년 중.

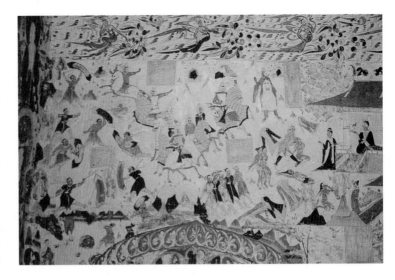

(위·아래) 돈황 막고굴 제285굴 벽화인
〈오백강도성불도(五百强盜成佛圖)〉

西魏

높이 140cm, 너비 638cm

돈황 막고굴 제285굴의 남벽

　교살라국(橋薩羅國)에서 오백 명의 강도들이 난을 일으켰다가 국왕에 의해 토벌되어 사로잡혔는데, 몸은 혹형(酷刑)을 받았고, 두 눈은 도려내진 후에 숲으로 쫓겨났다. 부처가 신력(神力)으로 약(藥)을 뿜어 오백 강도들의 두 눈이 다시 보이도록 하자, 이 강도들은 마침내 불법에 귀의하여, 머리를 깎고 출가하였으며, 수행한 뒤에 마침내 모두 성불하였다고 불경에 적혀 있다. 고사의 의미는, 부처가 중생을 구도한 사적(事迹)을 표현하여, 사람은 모두 성불할 수 있다고 선양하는 데에 있

굴은 깨끗하며 준수하고, 조형과 기법은 전형적인 중원(中原)의 풍격을 나타내고 있다.

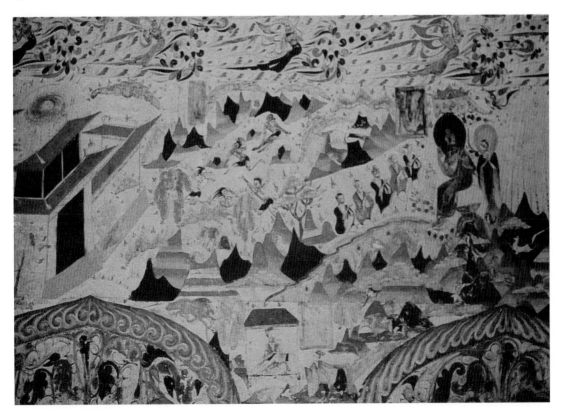

제285굴 복두정(覆斗頂)의 사피(四披-네 개의 비스듬한 면) 위에는 원래 불교의 비천(飛天)·역사(力士)·마니주(摩尼珠-여의주)·개부화(開敷花-활짝 핀 꽃) 등의 형상들을 그렸고, 또 복희(伏羲)와 여와(女媧)·뇌공(雷公-천둥을 치게 하는 전설 속의 신)과 우사(雨師-비를 다스린다는 전설 속의 신)·우인(羽人)과 비렴(飛廉-바람을 일으킨다는 전설 속의 새)·개명(開明-전설 속의 고대 촉나라 황제)과 오획[烏獲-전국(戰國) 시기의 대역사(大力士)]·주작(朱雀)과 선녀(仙女)·화초(花草)와 유운(流雲)으로 그 사이를 장식하여, 불선(佛仙)·신령이 충만한 한 폭의 우주천궁(宇宙天穹-우주와 하늘)을 구사해내려고 하였다. 그 사이를 날고 있는 것은 주로 불교의 천인(天人)이 아니고, 중국 내지(內地)의 신화 속에 나오는 신선들이며, 여기에 유소우보(流蘇羽葆)·수만사달(垂幔四達)의 화개식(華蓋式) 굴 천장의 조정(藻井)을 더해, 또한 중원 문화가 돈황의 서위(西魏) 시대 석굴 예술에서 차지하는 지배적인 지위를 드러내주고 있다.

같은 서위 시기에 개착한 제249굴의 굴 천장도 역시 복두형이고, 복두의 사피(四披)에 그려진 벽화는 마찬가지로 다량의 신선 도형들을 그려놓았다. 서피(西披-서쪽 비탈면)의 중간 위치에는, 발로 대해(大海)를 딛고 서서 손으로 해와 달을 높이 들어 올린 아수라(阿修羅)를 그렸고, 또 동왕공과 서왕모가 운거(雲車)를 타고 있는 형상이 있는데, 이들이 타고 있는 것은 용봉거(龍鳳車)로, 정(旌-오색 깃털을 끝에 드리운 깃발)과 기(旗)가 높이 날아오르고, 문곤(文鯤-큰 물고기)이 뛰어오르니, 〈낙신부도(洛神賦圖)〉 속의 운거와 서로 비슷하다. 하늘가 가운데에서 비행하는 뇌공·우사·우강(禺疆)·비렴·개명·주작 등은 모두 중원의 전통적 신령 형상에 따라 그렸다. 굴 천장 아랫부분에 배치한 수렵도는 더욱 생동감 있는 필법으로 사냥에 나선 사람들이 말을 빨리 달리고, 몸을 돌려 화살을 쏘거나, 사나운 호랑이가 넘어지거나

유소우보(流蘇羽葆) : 유소(流蘇)는 수레·깃발·천막·초롱 등의 가장자리를 장식하기 위해 늘어뜨린 술을 가리키며, 우보(羽葆)는 새의 깃털로 장식한 의장용 수레를 가리킨다.

수만사달(垂幔四達) : 사방에 휘장을 늘어뜨린 것.

우강(禺疆) : 전설 속의 해신(海神)·풍신(風神)·온신(瘟神-병을 다스리는 신)으로, 우경(禺京)·우강(禺強)이라고도 하며, 황제(黃帝)의 현손(玄孫)이다. 해신 우강은 북해(北海)를 통치했는데, 신체는 물고기와 같지만, 사람의 손과 발이 있고, 대가리가 두 개인 용을 타고 있다.

돈황 막고굴 제249굴 굴 천장 북피(北披)의 〈수렵도〉

西魏

높이 232cm, 아래 너비 570cm

감숙 돈황 막고굴 제249굴 북피의 아랫부분

화면의 왼편 아래쪽에 사냥꾼 한 사람이 산속에서 말을 달리고 있고, 몸 뒤편에서는 사나운 호랑이가 앞으로 돌진하는데, 말이 뒷다리로 땅을 딛고 앞쪽으로 몸을 쭉 펴고 있고, 사냥꾼은 몸을 틀고 머리를 돌린 채 화살을 당겨 쏘려 하고 있다. 화가는 사냥꾼이 반사적으로 호랑이를 쏘는 위험한 순간을 골라 취하여, 사냥꾼의 용맹스러움과 기지를 묘사하였다. 화면의 위쪽에는 사냥꾼 한 명이 말을 타고 질주하며, 손에 표창(標槍)을 든 채 달아나는 한 떼의 황양(黃羊)들을 쫓고 있는데, 장면이 매우 활기에 넘친다. 오른편 아래쪽에는 양 한 마리가 나무 사이에서 유유히 노니는데, 사냥하는 장면과 서로 대응된다.

이것은 불교 석굴 속에 사냥꾼이 야수를 사냥하는 세속 생활을 표현한 화면이며, 또한 전국(戰國) 시대 이래의 전통적인 수렵도를 계승 발전시킨 것이다.

뛰어오르기도 하고, 황양(黃羊)이 놀라 도망가거나, 원숭이나 멧돼지
가 정신없이 달아나는 등의 동작과 자세들을 그렸는데, 단지 몇 번의
붓 터치로 외형과 정신이 화면에서 살아 움직이는 듯하다. 서위 시기
의 동굴에서 이러한 한(漢) 문화의 전통적 색채가 매우 농후한 새로
운 풍격과 새로운 제재들이 출현하는 것은, 돈황에 대한 중원 문화
의 직접적인 개입과 관계가 있다.

　　『불설제종복전경(佛說諸種福田經)』에 의거하여 묘사해낸 복전경변
(福田經變)은 막고굴의 북주(北周) 시기 동굴들에서 출현하기 시작한
다. 북주 때 개착된 제296굴의 복전경변은 공덕을 쌓는 일곱 가지 방
법 가운데 다섯 가지 일을 그렸는데, 형식이 비교적 간략하다. 수대
(隋代)에 개착된 제302굴에 그려진 복전경변의 형상은 내용이 비교적

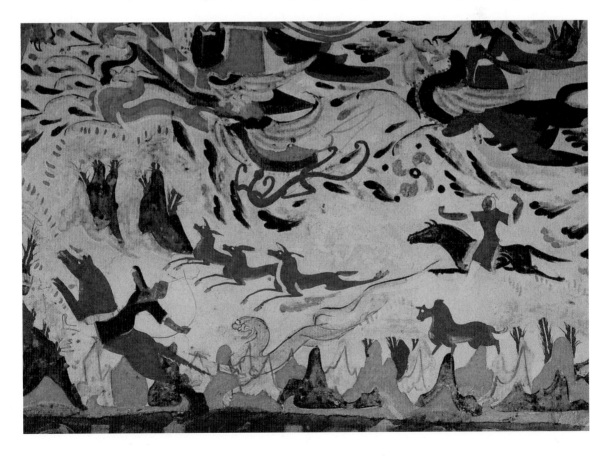

풍부한데, 벌목건탑(伐木建塔-나무를 베어 탑을 건립하다)·채회묘당(彩繪廟堂-묘당에 그림을 그리다)·광시의약(廣施醫藥-의약을 널리 베풀다)·도방작정(道旁作井-길 옆에 우물을 파다)·수교포로(修橋鋪路-다리를 짓고, 길을 내다)·식원개지(植園開池-정원을 만들고, 연못을 파다) 등의 복전공덕(福田功德-복을 받기 위해 공덕을 쌓음)들이 있다. 적지 않은 화면이 직접 현실 생활의 장면에서 취한 것들이어서, 고대 사회를 연구하는 데 다방면의 가치를 지니고 있다.

돈황 제420굴은 복두정방형굴(覆斗頂方形窟)로 〈법화변(法華變)〉은 복두정의 사피(四披)에 그려져 있다. 북피(北披)는 〈서품(序品)〉이고, 남피는 〈비유품(譬喻品)〉이며, 동피는 〈관음보문품(觀音普門品)〉이고, 서피는 〈방편품(方便品)〉이다. 화면을 3층으로 나누었고, 장권식(長卷式)의 구도를 이루고 있으며, 각 단(段)의 고사들 사이에는 산림으로 간격을 두었거나 성곽(城郭)이 관통하여, 대체로 장권형 구도 방식을 답습하고 있다. 〈비유품〉은 윗부분에 진귀한 보물을 가득 실은 우거(牛車)·녹거(鹿車)와 양거(羊車)를 그려, 불교의 삼승(三乘)을 비유하고 있다. 아랫부분은 봉거(篷車-포장을 씌운 마차) 한 대에 동자(童子) 둘을 태우고 화택(火宅-속세의 집)을 떠나는 것을 그렸는데, "삼승(三乘)은 일승(一乘)에 귀의한다[三乘歸于一乘]"라는 교지(敎旨)를 비유하는 데 사용하고 있다. 〈관음보살보문품〉은 관음보살이 어려움을 구제하는 생동적인 장면을 그렸는데, 화물을 가득 실은 낙타 대상(隊商)이 있고, 길을 막고 빼앗는 도적 무리가 있으며, 바람을 만나 위험에 처한 배가 있는데, ……이는 당시의 사회생활을 생동적으로 묘사한 것이다. 북피의 〈서품〉에는 부처의 열반·제자거애(弟子擧哀)·분관(焚棺)·입탑공양(立塔供養) 등의 장면들을 그렸다. 돈황의 수대(隋代) 벽화들을 통해, 전자건(展子虔)이 그린 〈법화변(法華變)〉이 "사물을 접하여 정을 쏟으면, 절묘함을 갖추었다[觸物留情, 備皆絶妙]"라는 예술

삼승(三乘)·일승(一乘) : '삼승'이란, 성문승(聲聞乘)·연각승(緣覺乘)·보살승(菩薩乘)을 말한다. 성문승(聲聞乘)은 '소리를 듣고 깨달음의 배를 탄다'라는 의미로, 부처님의 법문을 듣고 바로 깨달아, 불제자들이 도달할 수 있는 가장 높은 위계인 아라한(阿羅漢-나한(羅漢))의 경지로 나아간 것이며, 연각승(緣覺乘)은 연기(緣起)의 진리를 바로 알아 깨달음으로 나아간다는 뜻으로, 부처님이 깨달은 것 가운데 가장 두드러진 것이며, 보살승(菩薩乘)은 위로는 보리를 구하고, 아래로는 중생을 구제하는 것을 말한다. '일승'은 곧 부처를 가리키는데, 삼승은 일승, 즉 부처로 귀의하기 위한 방편에 불과하다고 한다.

돈황 제420굴에 그려진 〈법화변보문품
〈法華變普門品〉〉의 일부분

隋

동피(東披)의 높이 55cm, 아래 너비
390cm

감숙 돈황 막고굴 제420굴 굴 천장의
동피(東披)

　돈황 제420굴 천장의 사피(四披)
에는 법화경변들이 그려져 있는데,
이것은 현존하는 가장 이른 시기의
법화변이다. 동피에 있는 보문품
부분의 묘사는 매우 정교하고 아름
다운데, 이것은 사람이 만약 물에
빠졌을 때, 입으로 관음을 찬송하
면 즉시 구조될 수 있다는 정경을
표현한 것이다. 흐르는 강물에는
원앙과 연꽃 등이 있으며, 물에 빠
진 두 사람이 물에 둥둥 떠내려가
고 있지만, 다른 한 사람은 물 위에
서 기도를 드리자, 관음보살이 하
류 기슭에서 붙잡아 끌어당기고 있
다.

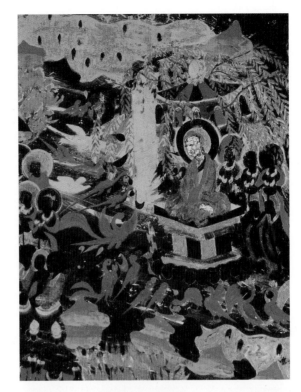

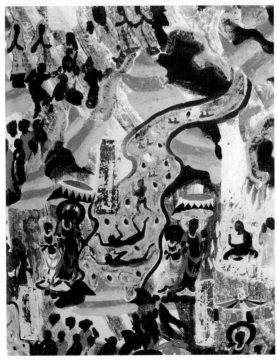

적 풍모를 어렵지 않게 찾아볼 수 있다.

초당(初唐)에 들어서자 돈황의 유마변(維摩變)도 감실 옆 벽면으로부터 더 큰 공간으로 발전하는데, 제335굴의 북벽에 장사예(張思藝)가 무주(武周) 성력(聖歷) 연간(698~700년)에 그린 유마변은, 맥적산의 서위 시기 유마변과 마찬가지로 전체 화폭[整鋪] 구도를 이루어, 화면이 20m²에 달한다. 제332굴의 북벽에도 벽 전체에 유미힐경변을 그렸는데, 주체가 되는 형상은 여전히 문수(文殊)와 유마가 변론하는 장면이며, 동시에 사천왕(四天王)·아수라왕(阿修羅王)·제천보살(諸天菩薩) 및 각 품(品)의 줄거리를 더하여 그렸으며, 화면에는 주(主)된 것이 있는가 하면 부차적인 것[從]이 있다. 이와 같이 주체 형상을 여러 가지 내용들로 조합하는 구성 방식은, 중당(中唐)과 만당(晩唐) 시기의 유마변 벽화가 따랐던 도본(圖本)이다. 제220굴의 유마변은 굴 안쪽 문의 벽 양측에 그려져 있는데, 남쪽의 유마거사는 손에 든 우선(羽扇-깃털로 만든 부채)으로 부채질을 하며, 휘장 안에서 무릎을 어루만지고 있고, 몸은 앞으로 숙이고 있다. 유마의 말재주가 거리낌 없는 표정을 묘사한 그림은 절묘한 경지에 이르렀다. 휘장 아래에는 법(法)을 들고 있는 각국의 왕자들을 그렸는데, 용모·복식 및 표정과 태도의 묘사가 매우 정확하고 세밀하다. 문 북쪽의 문수보살은 침착하게 앉아 있는데, 표정과 태도가 태연자약하다. 보살의 좌대 아래에서 예를 올리는 제왕(帝王)은, 형상이 세상에 전해지는 명작인 〈고제왕도(古帝王圖)〉와 아름다움을 서로 견줄 만하다.

미륵경변(彌勒經變)은 돈황의 당대 벽화에서 두 가지 도본이 출현한다. 한 가지는 수대의 미륵상생경변(彌勒上生經變)을 이어서 계승한 것이고, 또 다른 한 가지는 새로 출현한 〈미륵하생경(彌勒下生經)〉을 저본(底本)으로 하는 경변화(經變畫)이다. 미륵하생경변에 그린 것은 미륵보살이 세상에 태어나 성불(成佛)하고, 설법으로 사람을 구제한

사적(事迹-행적)이다. 제445굴의 미륵하생경변은, 중앙에는 미륵불이 걸터앉아 설법하는 모습을 그렸는데, 양쪽의 협시는 법화림보살(法華林菩薩)과 대묘상보살(大妙相菩薩) 등 여럿이며, 화면의 좌우 양쪽 가까이에는 또 각각 한 폭씩의 부처와 제자와 보살이 그려져 있다. 그림의 아랫부분에는 양거왕(穰佉王)이 칠보대(七寶臺)를 바치는 모습을 그렸고, 양 옆에는 머리를 깎고 출가하는 양거왕 및 왕비·태자·대신·궁녀 등 많은 사람들을 그렸으며, 또한 시두성(翅頭城)의 나찰귀 야소예악(羅刹鬼夜掃穢惡-나찰귀가 밤에 더럽고 추한 것을 일소하다)·염부제중자연수상생의(閻浮提中自然樹上生衣-염부제 속의 자연수 위에 옷이 열리다)·미륵탁생부모수범마(彌勒托生父母修梵摩-미륵이 수범마를 생부모로 탁태하다)·바라문탁훼누각(婆羅門拆毁樓閣-바라문이 누각을 허물다) 등이 있다. 윗부분에는 바로 도솔천궁(兜率天宮)과 미륵정토의 일종 칠수(一種七收-하나를 심어 일곱을 거둔다) 화면이 있다. 매우 분명한 것은, 이와 같은 미륵하생경변 속에는 동시에 상생정토(上生淨土)를 포함하고 있는데, 그것은 단지 하생의 내용을 위주로 하여, 초기 상생(上生) 도솔천궁의 장면을 상응하여 압축하고 있는 것에 불과하다는 것이다.

대형 경변은 당대의 불교 벽화가 가장 완전하게 발전한 것이고, 가장 시대적 특징을 지닌 회화 형식이다. 현존하는 돈황 석굴에 있는 각종 유형의 경변들은 당대 종교 회화 발전의 기본적인 면모들을 제공해준다. 정토종(淨土宗) 사상이 광범위하게 전파된 영향하에서, 『아미타경(阿彌陀經)』에 의거하여 그린 〈서방정토변(西方淨土變)〉은, 당나라가 들어선 이후에 더욱 생동감 있고 세밀하게 묘사되었고, 인물은 더욱 많아지고, 구도는 웅장하며, 색채가 아름다운 대형의 경변으로 발전하여, 극락세계를 표현하는 대표적인 양식이 되었다. 제220굴의 남벽에 있는, 정관(貞觀) 16년(642년)의 〈서방정토변〉은 아미

나찰귀(羅刹鬼) : 남성신은 나찰사(羅刹娑) 또는 나차사(羅叉娑)라고 하며, 여성신은 나찰사(羅刹斯) 또는 나차사(羅叉私)라고도 한다. 식인귀(食人鬼)·속질귀(速疾鬼)·가외(可畏)·호자(護者) 등의 뜻으로 번역된다. 원래 악귀로서, 신통력(神通力)에 의해 사람을 매료시켜 잡아먹기 때문에 악귀나찰(惡鬼羅刹)이라고 부른다. 그러나 후에는 세계를 지키는 불교의 수호신인 십이천(十二天)의 하나가 되어, 남서방(南西方)을 지켰으며, 갑옷을 걸치고 백사자(白獅子)에 올라타고 있는 모습으로 그려졌다.

염부제(閻浮提) : 불가(佛家)에서는 수미산을 중심으로 하여 동서남북 네 방위에 네 개의 인간세계가 있다고 하는데, 동비제하(東毘提訶)·서구다니(西瞿陀尼)·남염부제(南閻浮提)·북구로주(北俱盧洲)가 그것이다. 바로 남쪽에 있는 인간세계를 가리킨다.

수범마(修梵摩) : 인간세계에서의 미륵천존의 아버지이며, 양거왕(穰佉王)을 보좌하는 대신이었다. 범마월(梵摩越)이 그의 아내인데, 이들은 천상에서 지성을 들여 공덕을 쌓은 순결의 상징으로, 미륵이 이들의 몸을 빌려 잉태되어 인간세계에서 태어나게 된다.

정토종(淨土宗) : 불교 종파의 하나로, 아미타불의 극락정토로 왕생하는 염불을 하며 전심전력으로 수행하는 법문이기 때문에 붙여진 이름이다.

돈황 막고굴 제200굴의 서방정토변(西方淨土變)

당(唐) 정관(貞觀) 16년(642년)

감숙 돈황 막고굴 제200굴의 서벽

이 벽화는 벽 전체에 그린 거대한 화폭으로, 전체 그림이 18㎡이다. 그림의 내용은 서방 극락세계의 정경이다. 『아미타경(阿彌陀經)』의 기록에 의하면, 극락세계는 부처가 거주하는 곳으로, 그곳에는 칠보지(七寶池)·팔공덕수(八功德水)가 있고, 사방 주변의 계도(界道)는 금·은·유리로 합성되어 있으며, 못 안의 연꽃은 크기가 수레바퀴만 하고, 주야로 6시에 아름다운 소리가 난다. 이곳은 중생의 고통이 없고, 다만 중생이 즐거움만을 누리는 세계이다. 벽화의 가운뎃부분은 푸른 물결이 출렁거리는 칠보지로, 사방 주위에 난간을 새겨서 둘렀으며, 못 안에는 오색의 연꽃이 활짝 피었는데, 연꽃은 모두 부처나 보살 등의 보좌(寶座)로 삼았다. 한 가운데의 큰 연화좌 위에는 아미타불이 결가부좌를 하고 통견식(通肩式) 가사를 걸쳤는데, 엄숙하고 자상하며, 정신을 집중하여 아래를 바라보면서, 두 손으로 전법륜인(轉法輪印)을 취하고 있다. 부처의 좌우에는 두 협시보살이 있는데, 몸이 비치는 비단옷을 입었고, 길게 수놓은 숄을 두르고서, 정신을 집중한 채 묵묵히 서 있는데, 표정과 태도가 장중하다. 그 뒤쪽에는 경당(經幢-경문을 새긴 돌기둥)의 기세가 하늘을 찌르고, 범궁(梵宮)이 높이 솟아 있으며, 양쪽 연화좌 위에는 다른 보살들이 앉거나 서서, 꽃을 들어 올리거나 혹은 손을 들고 있다. 보살은 대다수가 탐스럽게 쪽찐 머리에 보관(寶冠)을 쓰고 있고, 영락(瓔珞)으로 장식한 곱고 아름다운 비단을 몸에 두르고 있는데, 광채가 사람을 두루 비춘다. 칠보지 앞에는 기악(伎樂)이 있다.

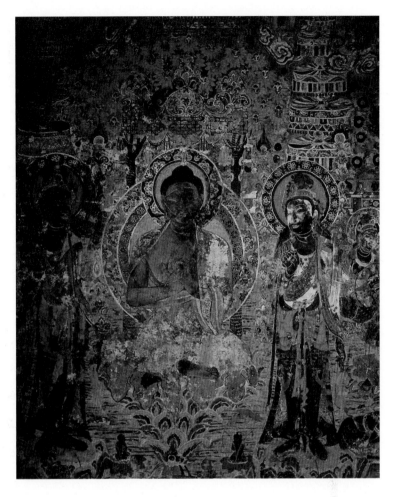

화전보당(華殿寶幢) : '화전'은 화려한
전각이며, '보당'이란 절의 입구나 법
당 앞에 세워놓고, 당(幢)이나 번(幡)이
라는 일종의 깃발을 달았던 장대로,
끝부분을 용의 대가리 등으로 장식하
였으며, 보석을 박기도 하였다.

산화천녀(散花天女) : 천계(天界)의 꽃
밭을 관리하는 여신으로, 손에 들고
있는 꽃바구니에는 천계의 온갖 신기
한 꽃들로 가득 장식되어 있다고 한
다.

타·관음·세지 앞에 난순(欄楯-난간 모양의 울타리)과 공양보살을 묘사
하고 있다. 연지(蓮池) 앞의 유리(琉璃) 땅 위에 대칭으로 한 무리의 가
무기악을 그렸는데, 천녀(天女) 둘이 관현악기가 서로 조화롭게 울리
는 가운데 서로 마주보며 춤을 추고 있다. 화면의 위쪽은 화전보당
(華殿寶幢)·산화천녀(散花天女)인데, 한 무리가 춤과 노래로 태평성세
를 찬미하는 상서롭고 화목한 분위기를 형성하고 있다. 이 경변은 구
도의 완벽한 아름다움과 채색의 정교하고 화려함이라는 면에서 모
두 대표성을 갖추고 있다.

제331굴의 서방변(西方變)은 맑고 푸른 아득한 공중에, 화려하고

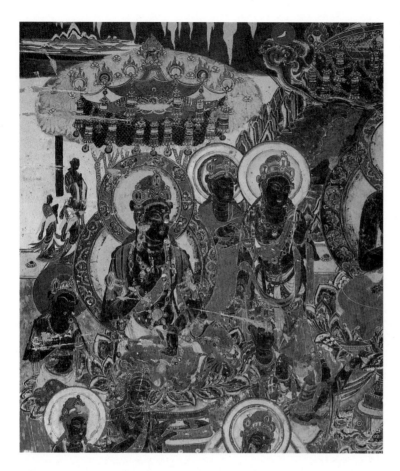

진귀한 궁실정자[宮室亭榭]와 맑고 투명한 연지(蓮池)를 아로새겨, 천국의 "아무런 고통도 없고, 단지 온갖 즐거움만을 누린다[無有衆苦, 但受諸樂]"라는 광경을 표현하고 있다. 부처의 자상함·보살의 단정하고 아름다움·기악천인(伎樂天人)의 요염함은 정토의 아름다운 분위기를 더욱 증가시켜 주고 있다.

제172굴의 정토변은 전당(殿堂)·대각(臺閣)·궁원(宮苑)·화개(華蓋)·보번(寶幡-화려한 보석을 박아 꾸민 깃발)으로 엄정한 화면을 구성하고 있다. 광활하고 심원하게 조성된 시각 효과는 이 그림을 그린 화사(畫師)의 뛰어난 예술적 창조력과 표현력을 보여주고도 남는다. 〈서방정토변〉이 완전해짐에 따라, 정토 양식을 차용한 각종 경변들

이 계속 생성되어, 중당과 만당 시기의 불교 변상(變相)에 깊은 영향을 주었다. 『관무량수불경(觀無量壽佛經)』에 의거하여 '미생원(未生怨)'·'십육관(十六觀)' 및 '구품왕생(九品往生)'의 벽화를 그렸으며, '조합식(組合式-짜깁기 방식)' 구도로 표현하였다. 이는 즉 가운데가 대형의 서방정토이고, 양측은 입축식(立軸式)의 긴 화면으로, '십육관'과 '미생원'을 나누어 그렸으며, 아랫부분에 구품왕생을 그렸다. 이는 현실 생활을 반영한 몇몇 화면을 추가한 것이다.

성당(盛唐) 시기에 화가들은 서방정토변의 이러한 거대한 구도 가운데에서 깨우침을 얻고, 대형 경변화를 그렸던 경험들을 기타 각종 경변들을 그리는 데 이용했다. 예컨대 부처와 서품(序品)을 중심으로 하여 사방 주위에 각 품(品)의 장면들을 그린 비교적 완전한 '법화변(法華變)'이 출현하였다. 중당과 만당 시기에 관음(觀音) 신앙이 성행한 이후에 관세음보살보문품(觀世音菩薩普門品)은 특수한 지위를 얻었다. 제45굴 남벽의 관음경변은 당대의 가장 대표적인 작품들 중 하나이다. 벽화의 중심에 관세음보살 입상을 그렸고, 좌우 양측에는 여러 층의 작은 그림들을 그려, 관세음보살 33현신(現身-현세의 몸)과 고난에 처한 사람을 구제하는 줄거리를 나누어 표현하고 있다. 그 가운데 관음의 이름을 외우거나, 상인이 도적을 만났다가 위험을 벗어나거나, 족쇄가 채워지고 몸이 묶인 상태에서 모두 풀려나거나, 배가 폭풍을 만나 위험해지자 안전하게 해주는 등의 화면들에서, 인물의 묘사는 지극히 생기가 있으며, 다방면의 현실 장면들을 반영하고 있다.

막고굴의 중당 시기에 그려진 〈동방약사변(東方藥師變)〉에는 '칠불본원공덕(七佛本願功德)'과 '약사불본원공덕(藥師佛本願功德)'의 두 가지 형식이 있다. 제220굴 북벽의 약사변(藥師變)은 주체의 형상이 일곱 신(身)의 약사불과 협시보살인데, 위에는 칠보화개(七寶華蓋)가 있고, 아래에는 중판연대(重瓣蓮臺-두 겹의 연꽃잎으로 된 좌대)가 있으며,

미생원(未生怨) : 불교 설화에 나오는 인물로, 인도 중부에 있던 고대 왕국인 마가다국의 빈바사라 왕의 왕비가 잉태했을 때 점을 쳐보니, 장차 태어날 아기가 부왕을 살해할 것이라는 점괘가 나왔기 때문에, '미생원' 즉 '태어나기 전에 원한을 가졌다'는 뜻의 이름을 지었다고 한다. 그는 훗날 부처에 귀의하여 불법을 수호하고 전파하는 데 기여했다고 한다.

십육관(十六觀) : 『관무량수경』에서 밝히고 있는, 극락왕생을 위한 열여섯 가지 관법(觀法)을 말한다.

구품왕생(九品往生) : 모든 중생을 상품(上品)·중품(中品)·하품(下品)의 세 가지 품(品)으로 나누고, 각 품을 다시 상생(上生)·중생(中生)·하생(下生)으로 나누어, 총 아홉 가지로 구분한 뒤에, 각 품에 속하는 사람들이 극락세계에 가기 위해서는 어떻게 해야 하는지 그 방법을 밝힌 것이다.

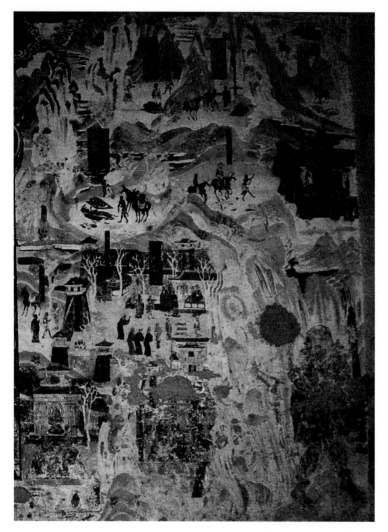

돈황 제217굴의 법화변환성유품(法華變幻城喩品)

盛唐

감숙 돈황 막고굴 제217굴의 남벽 서쪽

돈황 제217굴의 북벽은 〈관경변상(觀經變相)〉이고, 남벽은 〈법화경변(法華經變)〉이다. 이것은 법화변의 '환성유품'인데, 한 무리의 사람들이 도사(導師)의 인도를 받으면서 보물을 구하려고 먼 길을 간다. 이들은 험난하고 열악한 길을 가다가, 수많은 독한 짐승들을 피하기도 하고, 또 물이나 풀조차도 없는 데다, 녹초가 되고 겁에 질려, 두려워하며 물러서려 한다. 그러자 도사는 신통력으로 성(城) 하나를 만들어 내서 무리들이 계속 앞으로 나아가도록 이끈다. 화가는 단지 도사가 만들어낸 환성(幻城)을 그렸을 뿐만 아니라, 맑고 아름다운 봄날의 산천도 표현하였다. 이는 한 폭의 아름다운 당대의 청록산수화(靑綠山水畵)이다.

열두 명의 약차대장(藥叉大將)이 화면의 양쪽에 나뉘어 서 있다. 보계(寶階-부처가 하늘에서 걸어 내려오는 계단) 주위의 난간 앞에서는 생황 반주에 맞춘 노래와 관현악기의 연주가 함께 울려 퍼지고, 춤추는 자가 바람처럼 호선무(胡旋舞)를 추고 있어, 온통 동방유리정토(東方琉璃淨土)의 기쁘고 즐거운 정경들뿐이다. 중간의 등루(燈樓) 받침대 아래에는 또 먹으로 쓴 발원문이 있는데, 정관(貞觀) 16년(642년)에 발원하여 그린 것으로, 이 역시 돈황의 초당 시기 경변화들 가운데 가장

호선무(胡旋舞) : 서역에 있던 나라인 강거(康居)국에서 전래된 민속춤으로, 그 특징은, 동작이 경쾌하고, 빠른 속도로 빙글빙글 돌며, 리듬감이 선명하다. 뛰어오르며 춤을 출 때 수염이 재빠르고 멈추지 않으며 빙빙 돌아야 하기 때문에 붙여진 이름이다.

기년이 이른 벽화이다.

'약사불본원공덕'에 의거한 〈동방약사경변〉은 성당 시기의 천보(天寶) 연간(742~756년)에 삼련식(三聯式)의 구도를 처음 출현시켰는데, 중간의 주(主)화면과 서방정토변은 서로 비슷하고, 좌우 양쪽에 화폭을 나누어 『약사경(藥師經)』의 십이대원(十二大願)과 구횡사(九橫死)를 그렸다. 제148굴 동벽의 약사변은 바로 이런 형식을 대표한다. 중당과 만당 시기부터 구횡사·십이대원이 또 독립적인 화면으로 그려져, 동방약사경변의 표현 형식이 발전되고 풍부해졌다.

무측천(武則天)은 서응(瑞應)을 중시하고 도참(圖讖)을 좋아했다. 집정 기간 동안, 『대운경(大雲經)』 안에 들어 있는 여자 임금[女主]이 등장한다는 내용의 글을 천하에 널리 배포하고, 각 주(州)에 대운사(大雲寺)를 세우도록 조서를 내렸다. 돈황에서도 이 시기에 대운사(즉 지금의 제96굴)를 건립하였으며, 또한 제321굴의 남벽에 무측천 성휘(聖諱-신성한 이름)를 그림으로 풀어낸 〈보우경변(寶雨經變)〉 벽화를 새로 그렸다. 그림 중앙에 〈서품(序品)〉을 그려, 바가범[薄伽梵]이 가야산 꼭대기에서 설법할 때를 표현하였다. 하늘에서 보우(寶雨)가 넘쳐흐르고, 보우 위쪽의 바다 속에서는 한 쌍의 큰 손이 뻗쳐 나오는데, 한 손에는 해를 들고 있고, 한 손에는 달을 받치고 있어, 형상은 표면상 일월광천자(日月光天子)를 상징하는데, 실제로는 무측천의 이름인 '曌(조)'자를 풀어 그린 것이다. 바가범이 설법하는 아래쪽에는 또 오로지 여왕과 두 시녀가 예불하는 형상만을 그렸는데, 이 역시 마가지나국(摩訶支那國)에서 여자로 현신(現身)한 '일월광천자'로서, 무측천을 상징하고 있다. 이처럼 직접 통치자를 위해 공적과 은덕을 찬양한 회화 작품은, 불교 사원에서는 실제로 보기 드문 편이다.

『천청문경(天請問經)』의 내용은 석가모니가 한 천신(天神)이 제기했던 아홉 개의 문제에 회답하는 것인데, 예컨대 '무생위락(無生爲樂-해

십이대원(十二大願) : 약사여래가 중생을 고통에서 구제하기 위해 수행할 때 맹세하며 세웠다는 열두 가지의 큰 염원.

구횡사(九橫死) : 뜻밖의 재앙을 맞이하여 당하는 아홉 가지의 죽음을 말하는 것으로, 첫째 병에 걸렸으나 치료하지 못하여 죽음, 둘째 왕법(국법)을 어겨 죽임을 당하여 죽음, 셋째 주색(酒色)에 빠져 정기(精氣)를 잃어 죽음, 넷째 불에 타 죽음, 다섯째 물에 빠져 죽음, 여섯째 사나운 짐승한테 잡아먹혀 죽음, 일곱째 산언덕에서 떨어져 죽음, 여덟째 독약을 먹거나 저주를 받고 사악한 귀신이 들어 죽음, 아홉째 굶주려 죽음 등이다.

서응(瑞應) : 세상을 태평하게 다스린 임금의 선정이 하늘에도 달하여 나타난 길한 징조.

도참(圖讖) : 미래의 길흉에 관하여 예언하는 술법이나 또는 그러한 내용이 적힌 책.

바가범[薄伽梵] : 인도어로 bhagavat라고 표기하며, 부처의 열 가지 호칭 중 하나이며, 제불(諸佛)을 통틀어 부르는 말 중 하나이다. 그 뜻은 '덕이 있음[有德]'·'깰 수 있음[能破]'·'세존(世尊)'·'존귀(尊貴)' 등이다. 즉 덕이 있어 세상에서 존중한다는 뜻이다. 인도에서는 '덕이 있는 신' 혹은 '성자(聖者)'의 경칭으로 사용된다.

탈하고 열반에 들어감을 낙으로 삼다)'·'포시종복(布施種福−보시하여 복을 쌓다)'·'해탈제욕(解脫諸欲−온갖 욕심에서 해탈하다)' 등등이다. 이렇게 비교적 농후하게 인생의 현묘한 이치를 띠고 있는 불경은 토번(吐蕃−지금의 티베트 지역에 해당)이 돈황을 함락하기 직전에 경변화(經變畫)의 방식으로 출현하기 시작했는데, 제148굴 북벽의 〈천청문경변〉은 부처가 설법하는 웅장한 장면이 중심이 되고, 아랫부분과 양 옆에 모두 아홉 조(組)의 천신(天神)들이 부처를 향해 법을 묻는 장면을 그렸다. 윗부분의 그림은 도리천궁(忉利天宮)의 누각정원(樓閣庭院)을 상징하고, 배경이 되는 곳은 겹겹이 둘러싸인 석굴인데, 푸른 나무가 높이 솟아 있다. 인물과 경물이 서로를 돋보이게 해주어, 매우 특색이 있다.

〈보은경변(報恩經變)〉은 제148굴과 제31굴의 연대가 가장 이르다. 제148굴 용도(甬道)의 녹정(盝頂) 중앙에 〈서품〉을 그렸는데, 남피(南披)는 〈악우품(惡友品)〉이고, 북피(北披)에는 〈효양품(孝養品)〉의 일부분이 남아 있다. 인물의 활동은 고사 줄거리에 의해 각각 집합하거나 분산[聚散]되며, 색과 선은 간결하고 명쾌하다. 제85굴 남벽의 〈보은경변〉은 구도가 방대하며, 기상이 웅대하다. 중앙에 서품으로 대형 법회 장면을 그렸는데, 부처와 협시보살은 높은 대(臺)에 편안히 앉아 있으며, 보살(菩薩)과 천인(天人) 등의 무리들은 양쪽으로 무리지어 자리하고 있고, 앞에는 가무기악(歌舞伎樂)이 있으며, 옆에는 당(堂)·탑(塔) 구란(構欄−일종의 강당이나 무대 같은 장소)이 있다. 화면의 사방 둘레에는 성곽과 산야를 배경으로 삼아 여러 품(品)들을 구별하여 그렸다. 〈악우품〉 중에 선우태자(善友太子)가 정원에서 거문고를 타면서 스스로 즐기다가, 이사발(利師跋) 왕녀(王女)를 만나 두 눈이 다시 밝아지고 부부로 맺어진다는 한 절(節)을 표현하고 있는데, 두 사람이 버드나무 아래 마주앉아 거문고를 어루만지며 이야기를 나누는 장면을 그렸으며, 생생한 정취가 매우 풍부하다. 유사한 화면은 '바라문

자효양[婆羅門子孝養─브라만 아들의 효도]'·'금모사자견서(金毛獅子堅誓─금빛 털을 가진 사자의 굳은 맹세)' 등의 장면에서 모두 볼 수 있는데, 이는 이러한 대형 경변화들 중에서 가장 삶의 흥취가 있는 부분이다.

〈보부모은중경변(報父母恩重經變)〉은 내용의 취지가 〈보은경변〉과 어느 정도 관계가 있는데, 원래는 『보부모은중경(報父母恩重經)』에 의거하여 그린 변상화이며, 내용이 중국 전통의 『효경(孝經)』과 매우 비슷한 부분이 많기 때문에, 『개원석교록(開元釋敎錄)』에서는 위조된 불경[僞經]이라고 의심하고 있다. 이 위조된 불경에 의거하여 그린 경변화는 돈황에서 이미 액자에 그린 그림이 발견되었고, 또 벽화도 있다. 제238굴은 현존하는 것들 중 연대가 가장 이른 것인데, 그 안에서 이런 경변화의 돈황에서의 최초의 면모를 살펴볼 수 있다. 제156굴에는 〈보은경변〉과 〈보부모은중경변〉을 동시에 그렸는데, 이것은 한편으로는 중국은 예로부터 "임금은 임금답고 신하는 신하다워야 하며, 아비는 아비답고 자식은 자식다워야 한다[君君臣臣, 父父子子]"라는 유가의 정통 관념의 영향을 반영하고 있으며, 다른 한편으로는 중당과 만당 시기에 유(儒)·불(佛)·도(道) 삼교가 합류된 시대적 풍습이 예술 속에 반영되었다는 것을 말해준다.

수·당의 〈열반변(涅槃變)〉 벽화에는, 화면에 으레 쌍림입멸(雙林入滅)·가섭예불족(迦葉禮佛足)·마야부인하천(摩耶夫人下天)·금관출성당번공양(金棺出城幢幡供養)·분관(焚棺)·팔왕쟁분사리(八王爭分舍利)와 우파길균분사리(優波吉均分舍利) 등의 내용이 있는데, 대개는 부처 열반도(涅槃圖)가 핵심이 된다. 무주(武周) 성력(聖歷) 원년(698년)의 제332굴과 당나라 대력(大歷) 연간(766~779년)의 제148굴의 열반변 벽화는 모두 화면이 거대한 대작들이다. 그 속에 '분쟁사리'·'서역기병대진오전(西域騎兵對陣鏖戰)'·'제자거애' 및 '천왕호지(天王護持)' 등등을 그렸는데, 형상의 묘사가 매우 생동적이다.

『개원석교록(開元釋敎錄)』: 개원(開元) 연간(713~741년)에 당나라의 승려 지승(智昇)이 저술한 불교 경전(經典)의 목록.

인도의 밀종(密宗)은 개원(開元) 시기(713~741년)부터 세 대사(大士-불법에 귀의하여 믿음이 두터운 사람)가 장안에 이르러 경전을 번역하여 밀종을 널리 알린 뒤부터, 밀상(密像)의 회소(繪塑-그림과 조각)가 점차 중국 땅에 널리 퍼지기 시작하였으며, 밀종을 숭상하는 풍조 역시 장안과 낙양의 두 수도에서부터 돈황과 하서(河西-황하의 서쪽)의 변방 지역에까지 전해졌다. 막고굴에 있는 중당·만당 시기의 경변화들 가운데, 밀종 경전에 근거하여 묘사한 〈밀엄경변(密嚴經變)〉·〈불정존승다라니경변(佛頂尊勝陀羅尼經變)〉·〈천수안관음보살경변(千手眼觀音菩薩經變)〉·〈여의륜보살경변(如意輪菩薩經變)〉과 〈불공견색경변(不空絹索經變)〉이 새로 출현하였다. 만당 시기의 제85굴과 제150굴의 〈밀엄경변〉은 『대승밀엄경(大乘密嚴經)』에 근거하고 있는데, 이는 부처가 금강장보살(金剛藏菩薩)을 위해 법성(法性-우주에 존재하는 모든 사물의 본성자) 문제에 답하여 말하는 경전으로, 내용은 비교적 추상적이다. 제85굴의 〈밀엄경변〉과 〈약사경변(藥師經變)〉·〈사익범천문경변(思益梵天問經變)〉은 함께 북벽에 그렸으며, 구도가 방형(方形)이고, 화면은 대형 설법 장면을 선염(渲染-바림)하여 전체 분위기에 치중하고 있다. 이런 추상적인 내용의 경변화는 중당과 만당 시기의 벽화에 수량이 적지 않은데, 이는 수·당 시기에 새로 나온 경변화들 가운데 소홀히 할 수 없는 예술품의 종류이다.

중당과 만당 시기에 속강(俗講)의 유행은 어느 정도 사원 벽화의 제작에도 영향을 미쳤는데, 일부 벽화는 변문(變文)에 근거하여 묘사하였다. 이 때문에 이런 종류의 경변은 더욱 강렬한 세속화와 희극적인 색채를 띠게 되었다. 〈노도차투성변(勞度差鬪聖變)〉은 바로 그 가운데 대표적인 것이다. 제9굴의 〈노도차투성변〉은 희극적인 수법으로 생동감 있게 사리불(舍利佛)이 노도차(勞度差)와 함께 법(法)을 겨루어 여러 가지로 신통(神通)하게 변환하는 것을 그렸다. 노도차가 큰

밀종(密宗) : 진언종(眞言宗)·금강정종(金剛頂宗)·비로차나종(毘盧遮那宗)·비밀승(秘密乘)·금강승(金剛乘)이라고도 한다. 각국의 전승(傳承)을 종합하여, '밀교(密敎)'라고 통칭한다. 8세기에 인도의 밀교는 선무외(善無畏)·금강지(金剛智)·불공(不空) 등의 조사(祖師)들이 중국에 들어왔는데, 이때부터 익히고 전수하여 밀종을 형성하였다. 이 종파는 『대일경(大日經)』·『금강정경(金剛頂經)』에 의거하여 삼밀유가(三密瑜伽)·사리관행(事理觀行)·수본존법(修本尊法)을 세웠다. 이 종파는 밀법의 심오한 뜻을 관정(灌頂-계를 받고 불문에 들어갈 때 정수리에 물을 붓는 의식)을 거치지도 않고, 전수받지도 않으며, 전수할 수도 없고, 임의대로 전수받아 익힐 수도 없어, 다른 사람에게 드러내 보일 수 없는데, 이 때문에 밀종이라고 이름 붙였다. 밀종은 또한 진언종(眞言宗)·금강정종(金剛頂宗)·비로차나종(毗盧遮那宗)·비밀승(秘密乘)·금강승(金剛乘) 등으로도 불린다.

속강(俗講) : 당나라 중기 이후 승려가 속인을 상대로 하여, 주로 도시의 절에서 정기적으로 행한 통속적 설법.

변문(變文) : 당대(唐代)에 성행한 설창문학(說唱文學)의 일종으로, 산문과 운문을 섞어서 주로 불경 고사·역사 고사·민간 전설 등을 기술했다.

노도차(勞度差) : 불법을 따르지 않는 도인(道人)으로, 환술(幻術)에 매우 능했는데, 부처의 열 제자들 가운데 지혜(智慧) 가장 뛰어났던 사리불(舍利弗)과 재주를 겨루어, 여기에서 패한 뒤에 그의 제자가 되었다.

나무로 변하면 사리불은 회오리바람[旋風]으로 변하여 나무를 뿌리째 뽑아버리고, 노도차가 칠보지(七寶池)로 변하면 사리불은 이빨이 여섯 개인 흰 코끼리로 변하여 못의 물을 다 퍼내고, 노도차가 용으로 변하면 사리불은 금시조왕(金翅鳥王)으로 변하는 등…… 여섯 번의 시합에서 노도차가 모두 패하였다. 형상의 묘사에서, 화가는 회오리바람으로 나무를 감아올리는 것을 골라 취했는데, 노도차의 보좌(寶座)가 흔들거리며 떨어지려 하는 장면에서, 노도차가 놀라 두려워하는 표정과 태도를 강조하여, 교묘하게 사리불의 신통한 역량을 돋보이게 하였으며, 손에 땀을 쥐게 하며 법을 겨루는 장면을 보여줌으로써, 사람을 황홀한 경지로 이끄는 예술 효과를 지니고 있다.

당대의 회화는 형상의 묘사에서, 인물의 성격과 구체적인 표정 및 태도를 표현할 것을 요구하여, 인물이 "완전히 인정(人情)을 갖춘[備得人情]" 경계에 들어서도록 하였다. 종교 제재도 시대적 사상과 심미적 요구에 적응하여 더 많은 현실 생활의 정경을 반영했다. 당대의 불교는 민간에 깊이 파고 들어갔으며, 승려들은 불경을 설교하는 데 강창(講唱) 형식을 이용하였고, 이로 인해 변문이 발전했다. 그리고 변문은 또한 더 한층 변상(變相)과 현실 생활의 관계를 촉진시켰다. 세속의 민중이 가장 폭넓게 접촉한 불교 사원들은, 당시 화가들이 다양하게 생활과 사상을 반영하는 화랑(畫廊)이 되었다.

[본 장 번역 : 홍기용]

강창(講唱) : 산문 부분은 강(講)으로 하고, 운문 부분은 창(唱)으로 하는, 중국 전래의 민간 예술 형식.

서법(書法) 예술과 서화(書畫) 이론

위(魏)·진(晉)·남북조(南北朝) 시기에, 중국의 서법(書法)은 중요한 발전 단계에 접어들었다. 이 시기에 고대 서체인 전서(篆書)·예서(隸書)·장초(章草)로부터 근대 서체인 해서(楷書)·행서(行書)·초서(草書)로의 전환이 마지막으로 완성되었다. 한자의 결체(結體) 법칙은 이미 갖추어졌으나, 필법(筆法)의 운용과 변화는 서체의 발전에 따라 끊임없이 풍부해졌고, 서법의 표현력도 이전 시기에 비할 수 없을 만큼 향상되었을 뿐만 아니라, 서법이 독립적으로 발전하는 예술로서 나날이 성숙해졌다.

당대(唐代)의 사회가 더욱 발전하게 되면서, 문화의 전파는 서법 예술로 하여금 더욱 광범위한 사회적인 기반을 갖도록 하였는데, 서법을 학습하고자 하는 광범위한 사회적 요구에 따라, 서법의 표준적인 규격·방법·양식이 정리되고 종합되는 과정을 거쳐 확립되어갔다. 이러한 기초 위에서, 개인의 풍격을 창조하는 것은 더욱 보편화되었고, 그리하여 서법 예술의 대가(大家)들이 더욱 많이 출현하게 되었다. 또한 위(魏)·진(晉) 시기부터 수(隋)·당(唐) 시기에 이르기까지의 서법 예술가들은, 오랜 기간 내에 서법 예술의 본보기로 여겨지게 되었고, 서법 예술의 감상도 또한 사회적인 풍조가 되었으며, 서법 이론의 형성과 발전으로 인해 조형 예술이 갖는 내용이 대단히 풍부해지게 됨에 따라, 회화 창작과 이론의 발전을 촉진시켰다. 직업적으로 서적을 베껴서 쓰는 사람들인 '서수(書手)'·'경생(經生)'이 출현하게 되는데, 이것은 사회 문화가 진보한다는 표지(標識)이자, 동시에 또한 서법의 보급과 발달을 위한 사회적 기초였다.

결체(結體) : '결자(結字)' 혹은 '결구(結構)'·'간가(間架)'라고도 한다. 서법에서 각 글자의 점·획의 안배와 형세의 배치를 일컫는 말이다. 한자(漢子)는 형상을 중요시하기 때문에, 서법(書法)은 또한 '형학(形學)'이라고도 한다. 따라서 '결체'는 한자에서 대단히 중요시된다. 한자의 각종 글자체는 모두 점획의 연결과 조합으로 이루어진다. 필획의 길고, 짧고, 굵고, 가늘고, 굽어보고, 올려다보고, 줄이고, 늘이며, 또 편방(偏旁)의 넓고, 좁고, 높고, 낮고, 기울고, 똑바름이 하나하나의 글자의 다른 형태들을 구성하기 때문에, 글자의 필획의 조합이 적절하고 걸맞으며 가지런하고 아름다우려면, 그 결체를 연구하는 것이 반드시 필요하다.

비판(碑版)·간독(簡牘)과 사경(寫經)

한(漢)·위(魏) 시기에, 예서(隸書)는 주요 정체(正體) 서법(書法)이었으며, 해서(楷書)와 초서(草書)는 단지 일상적으로 사용하는 간체(簡體)와 속체(俗體)로 여겨졌을 뿐이다. 그러나 40~50년이라는 짧은 기간 동안에 현저한 변화가 발생하여, 예서와 해서의 두 서체가 교체되는 시기에 처하면서, 해서는 바로 점차 예서를 대신하여 정서(正書)의 지위를 얻게 된다. 서법이 중요시되는 사회적 분위기에서, 전서(篆書)에도 새로운 표현과 성취가 이루어지게 된다.

석각(石刻) 비갈(碑碣)은 기념성(紀念性) 글을 보존하는 전통적인 형식인데, 위(魏)·진(晉) 시기에도 여전히 유행하였다. 당시의 비갈은 모두 그때 통용되던 예서를 사용했다. 위(魏)나라의 〈상존호비(上尊號碑)〉[위나라 황초(黃初) 원년, 220년]·〈수선표비(受禪表碑)〉는 모두 조비(曹丕)가 자신을 황제로 칭하면서 세운 것이며, 〈공선비(孔羨碑)〉(위나라 황초 원년, 220년)는 조비가 황제로 칭하고 난 다음 공자묘(孔子廟)를 수리하여 복원하면서, 공자의 후예인 공선(孔羨)을 예우하여 세운 것이다. 세 비석은 모두 정치적으로 상당히 큰 의미가 있는 것들로, 전형적인 관방(官方-'官用'의 의미) 예서(隸書)로 씌어졌다. 비문(碑文)의 결체는 단정하고 반듯한 것이 더 이상 한예(漢隸-한나라 때의 예서)처럼 납작한 글자체[扁體]가 아니며, 용필(用筆)도 가지런하면서 힘이 있고, 필세(筆勢)는 수렴(收斂)하는 형세이다. 모두 당시 유명한 서법가들의 붓에서 나온 것으로, 〈상존호비〉는 종요(鍾繇)가 쓴 것이고,

비갈(碑碣) : 비석류를 총칭하는 말로, 원래는 비석의 머리 부분이 방형(方形)인 것을 비(碑)라 하고, 둥글게 생긴 것을 갈(碣)이라 한다.

용필(用筆) : 서법 용어로, 붓의 운용법을 가리키는 말이다. 용필에는 기필(起筆)·수필(收筆)·원필(圓筆)·방필(方筆)·중봉(中鋒)·측봉(側鋒)·노봉(露鋒)·장봉(藏鋒)·제안(提按)·전절(轉折) 등의 다양한 절차와 기법들이 있다.

〈수선표비〉는 위기(衛覬)가 쓴 것이다. 서법에 반듯하고 가지런함을 취한 것은 아마도 비문의 존엄함을 보여주기 위함일 것이다. 위·진 시기의 유명한 비각들로는 또 〈범식비(範式碑)〉[위나라 청룡(靑龍) 3년, 235년]·〈조진잔비(曹眞殘碑)〉[위나라 청룡 3~4년, 235~236년]·〈왕기잔비(王基殘碑)〉[위나라 경원(景元) 2년, 261년]·〈황녀잔비(皇女殘碑)〉 등등이 있는데, 모두 이처럼 반듯하고 가지런한 서풍(書風)에 속하는 작품들이다. 결체가 더욱 시원스럽게 펼쳐지지만, 비교적 아름답고 우아하면서도 단

〈수선표비(受禪表碑)〉

위(魏) 황초(黃初) 원년(220년)

탁본(拓本)

고궁박물원(故宮博物院) 소장

〈수선표비〉는 송나라 때 구양수(歐陽脩)의 『집고록발미(集古錄跋尾)』·명나라 때 조함(趙崡)의 『석묵전화(石墨鐫華)』·청나라 때 손승택(孫承澤)의 『경자소하기(庚子消夏記)』·필원(畢沅)의 『중주금석기(中州金石記)』 등의 서적들에 모두 수록되어 있다. 이 탁본 첫머리의 "維黃初元年冬[황초(黃初) 원년 겨울에]" 및 "皇帝受禪于[황제께서 황위를 선양(禪讓) 받으시고]" 등의 글자는 아직 훼손되지 않았는데, 명나라 초기에 탁본한 것으로, 옛날에 조세준(趙世駿)·주계목(周季木)·진숙통(陳叔通) 등이 번갈아가며 소장했다가, 현재는 고궁박물원(故宮博物院)에 소장되어 있다.

〈수선표비〉는 삼국(三國) 시기 예서의 대표작으로, 순수하고 온화하며 질박하고 서툰 듯한 한예(漢隷)와는 달리, 결체(結體)가 장엄하면서도 무성하며 돈후하고, 필법이 힘차며, 험준하면서도 아름답고 반듯하며 단정하다.

정하고 웅장한 느낌이 드는 것들로는 〈황초잔비(黃初殘碑)〉·〈포기신좌(鮑寄神坐)〉·〈포연신좌(鮑捐神坐)〉·〈이포개통각도제명(李苞開通閣道題名)〉 등과 같이 쓰고 새김[書刻]이 모두 비교적 자신의 뜻대로 쓰고 새긴 것들이 있는데, 그 풍격이 간독(簡牘)의 서법과 유사하여, 자연스럽고 대범한 정취가 느껴진다. 위나라 정시(正始) 연간(240~248년)에 세운 〈삼체석경(三體石經)〉은 일곱 가지 경서들[『주역(周易)』·『서경(書經)』·『시경(詩經)』·『예기(禮記)』·『춘추(春秋)』·『춘추공양전(春秋公羊傳)』·『논어(論語)』]의 문자를 통일하기 위해 세운 것으로, 당시에 쓰이던 고문(古文)·전서(篆書)·예서(隸書)의 세 가지 글자체로 써서 완성하였다. 〈삼체석경〉은 또한 당시에 쓰이던 자형(字形)과 글자체의 표준이었으며, 현재 2567자(字)가 전해진다. 전서(篆書)의 수필(收筆-필획을 끝맺으

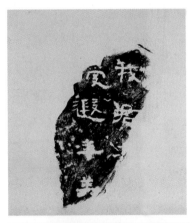
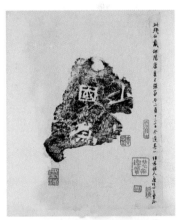
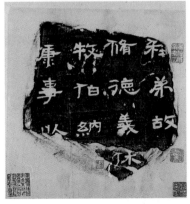
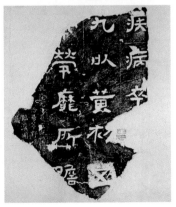

〈황초잔비〉는 네 조각이 잔존해 있는데, 하나는 4행에 모두 13자(字)이며, 하나는 2행에 모두 4자, 다른 하나는 3행에 모두 12자, 또 다른 하나는 2행에 모두 6자와 절반만 남은 1자가 있다. 청나라 건륭 연간에 섬서 합양현(合陽縣)에서 연속으로 출토되었으며, 여러 사람들에게 흩어져서 소장되었다. 이 탁본은 고궁박물원에 소장되어 있는, 청나라 때 장숙미(張叔未)가 옛날에 소장했던 처음의 탁본이다.

〈황초잔비〉는 한(漢)나라와 멀지 않은 시기에 세워졌기 때문에, 동한(東漢) 시기 예서(隸書)의 풍격이 여전히 남아 있다. 서체는 순박하고 고아하며 빼어나게 아름답다.

면서 붓을 거두어들이는 것)에는 현침(懸針)이 많은데, 마치 한나라 사람들이 쓰던 전서의 형체와 유사하다. 예서 작품은 바로 위에서 언급된 황초 연간에 세워진 세 비석들인데, 서법가인 한단순(邯鄲淳)과 위기가 글씨를 썼다고 전해진다.

서진(西晉) 시기에는 비석을 세우는 것을 금지했기 때문에, 전해지는 거대한 비석들이 比較的 적은데, 유명한 비각(碑刻)들로는 〈임성태수손부인비〉(任城太守孫夫人碑)〉(272년)·〈황제삼임벽옹비(皇帝三臨辟雍碑)〉[진(晉)나라 함녕(咸寧) 4년, 278년]·〈제태공여망표비(齊太公呂望表碑)〉[진(晉)나라 태강(太康) 10년, 289년] 등이 있는데, 모두 반듯하고 단정한 예서이다. 그 중 〈황제삼임벽옹비〉는 比較的 늦게 출토되었기 때문에, 글자의 획이 새것처럼 깨끗하고 뚜렷하여, 당시 예서의 용필(用筆)을 찾아볼 수 있다. 도법(挑法)에는 각진 모서리가 있으며, 점과 획도 比較的 자태에서 운치가 느껴진다. 〈곡랑비(谷郎碑)〉[오(吳)나라 봉황(鳳凰) 원년, 272년]·〈갈조비(葛祚碑)〉는 모두 강남(江南)에서 출현했으며, 결체와 필획이 모두 이미 해서(楷書)인데, 필획에 해서의 필법이 나타나는 것으로는 또한 〈부휴비(郛休碑)〉[진(晉)나라 태시(泰始) 6년, 270년]가 있다. 이 세 비석들은 예서로부터 해서로 전환해가는 중요한 지표이다. 이 시기에 서법에 구애되지 않고 자신의 뜻대로 글씨를 쓴 몇몇 각석(刻石)들은 比較的 생기가 느껴지는데, 예를 들면 〈풍공묘문제자(馮恭墓門題字)〉·〈위추구명(渭雛柩銘)〉 등이 그런 것들이다.

서진 시기에는 비석을 세우는 것을 금지하자, 묘지(墓誌)가 점차 흥기하게 된다. 묘지란 무덤 안에 넣어두는 네모난 돌인데, 죽은 자의 성씨(姓氏)와 일생을 적어놓은 것으로, 서진 이후에 보편화되어 유행하였으며, 남북조(南北朝)와 수·당 시기 석각(石刻) 명지(銘誌-비문)의 중요한 부분이다. 현존하는 진대(晉代)의 유명한 묘지인 〈서부인관락비(徐夫人管洛碑)〉·〈성황비(成晃碑)〉·〈가충처곽괴추명(賈充妻郭槐

현침(懸針) : 필법(筆法)의 하나로, 곧은 획을 수직으로 쓸 때, 끝을 뾰족하게 마무리하는 것을 말하는데, 마치 바늘을 거꾸로 세워놓은 것 같다고 하여 일컫는 말이다.

도법(挑法) : 이른바 '파세(波勢)'라고도 하는데, 比較的 긴 가로획에서, 먼저 왼쪽으로 약간 멈칫한 다음 오른쪽을 향해 약간 물결치듯이 진행하는 것을 말하며, 수필(收筆)할 때 오른쪽 삐침[捺]의 끝 부분도 또한 동시에 약간 위쪽으로 들어 올리는 것을 말한다. 왼쪽 삐침[撇]의 경우도, 수필할 때 마찬가지로 약간 위쪽으로 들어올린다. 이는 곧 전체적인 글자체가 점차 장방형에서 편방형으로 변해가면서 나타나는 현상이다.

楹銘〉[진나라 원강(元康) 6년, 296년]·〈좌분묘지(左棻墓誌)〉[진나라 영강(永康) 원년, 300년]·〈순악급처유간훈묘지(荀岳及妻劉簡訓墓誌)〉[진나라 원강 원년, 291년]·〈왕준처화방묘지(王浚妻華芳墓誌)〉·〈석정묘지(石定墓誌)〉·〈도모지(韜募誌)〉 등은 모두 예서로 되어 있다. 그 중 〈왕준처화방묘지〉는 비교적 웅혼한 풍격이 느껴진다.

위·진 시기의 예서는 장식성(裝飾性)을 추구하여, 기필(起筆)이 반듯하고 곧으며, 부드럽고 자연스럽게 필획의 끝부분을 들어 올리던 것이, 모가 나며 가지런하게 변했으며, 파세(波勢-앞 쪽의 '挑法'과 같은 의미)도 역시 곧고 반듯해지는 추세인데, 이와 같이 정형화(定型化)되어 감으로써 예서의 퇴화(退化)를 더욱 가속화했다. 예서는 해서로 대체되어갔는데, 동진(東晉)과 남북조(南北朝) 시기에 이르러서는 이것이 이미 필연적인 추세로 굳어져버렸다.

위·진 시기에는 전서(篆書) 비각(碑刻)이 이미 매우 보기 드물어진다. 동오(東吳)의 손호(孫皓)는 우매하고 포학했으며, 상서로움이나 길조를 맹목적으로 믿었다. 당시에 유행했던 참위(讖緯) 사상 가운데에는 고문(古文)에 있는 기이한 글자들에 대해 신비롭게 여기는 신앙이 있었는데, 이것이 그로 하여금 전서를 사용하여 자신의 통치를 칭송하는 비석을 세우도록 재촉하였다. 〈천발신참비(天發神讖碑)〉[오나라 천새(天璽) 원년, 276년]는 용필이 전통적인 옥저전(玉箸篆)이 아니라, 예서의 필법을 사용하여, 전서와 예서의 중간적인 느낌이며, 결체는 모난 것보다는 둥근 필획을 위주로 하였고, 필세(筆勢)는 험준하면서 넉넉하다. 하필(下筆-기필)은 도끼로 찍어내듯이 험하면서도 단호하지만, 글씨를 끝맺는 수필(收筆)은 위(魏)나라의 비각과는 달리, 뾰족하고 날카롭게 필획의 끝부분을 반듯하게 내려뻗어, 강하고 힘이 넘치지만 의도적으로 그렇게 한 것 같지 않으며, 웅혼하고 험준하면서 화려한 가운데 온화하고 우아함을 갖추고 있어, 전서를 표현하는 데에

기필(起筆) : 글씨를 쓰기 위해 첫 획에 붓을 대는 것을 가리키는 말로, 낙필(落筆) 혹은 하필(下筆)이라고도 한다.

손호(孫皓) : 242~284년. 자(字)는 원종(元宗)이다. 일설에 따르면 이름이 팽조(彭祖)이고, 자가 호종(皓宗)이라고도 한다. 삼국 시기 오(吳)나라의 마지막 군주이며, 손권(孫權)의 손자이다. 264년부터 280년까지 재위했다.

참위(讖緯) : 중국 고대의 참서(讖書)와 위서(緯書)를 합쳐 부르는 말이다. 참(讖)은 진(秦)·한(漢) 시기에 무사(巫師)와 방사(方士)들이 만들어낸 말로, 길흉을 미리 본다는 것을 의미하는 은어(隱語)였다. 위(緯)는 한대(漢代)에 유가(儒家) 경문(經文)을 마음대로 해석하여 나온 책이다. '참위'는 곧 미래를 예언하는 사상을 가리킨다.

옥저전(玉箸篆) : 필획이 옥 젓가락 같이 가늘면서 둥글고, 골력이 특히 뛰어난 전서체(篆書體)를 일컫는 용어이다.

새로운 경계를 열었다. 당대(唐代)에는 위·진 시기에 위탄(韋誕)이 만든 전도전(剪刀篆)과 위관(衛瓘)이 만든 유엽전(柳葉篆)에 대해, 필세가 분명하고 힘이 있으며, 마치 염교의 잎과 같다고 칭찬하였는데, 이것은 아마도 바로 위와 같은 새로운 형태의 전서(篆書)를 가리키는 듯하다. 〈선국산비(禪國山碑)〉도 역시 전서로 되어 있는데, 서법이 소박하고 중후하며, 결체는 예서와 서로 통하는 점이 있다.

해서(楷書)는 오랜 기간 동안 변화와 발전을 거쳐, 동진(東晉) 때에 이르러 조금씩 통용되는 서체가 되었다. 남조(南朝) 송나라의 각석(刻石)은 대부분 해서를 운용하였는데, 〈찬보자비(爨寶子碑)〉[동진 대형(大亨) 4년, 405년]의 해서체에는 여전히 예서의 필법이 담겨 있으며, 서투름[拙] 속에 공교함[巧]이 있고, 예상을 뛰어넘을 정도로 생동감 넘치는 자태를 뽐낸다. 그러나 〈찬용안비(爨龍顔碑)〉[송나라 대명(大明) 2년, 458년]·〈유회민묘지(劉懷民墓誌)〉(대명 8년, 464년)·〈명담묘지(明曇墓誌)〉는 모두 비교적 성숙한 해서(楷書)이다. 〈찬용안비〉는 소박하고 중후하면서 시원스러우며, 운치가 있고 단정하며 자연스럽다. 〈예학명(瘞鶴銘)〉[양(梁)나라 천감(天監) 13년경, 514년경]은 글씨를 쓴 사람이 '上皇山焦(상황산초)'라고 서명하였는데, 대부분의 사람들이 이것은 양나라 때 도홍경(陶弘景)이라고 여겼으며, 이 때문에 양나라 때의 각석(刻石)이라고 확정하였다. 이 명문(銘文)의 고각(古刻)은 초산(焦山)의 마애(摩崖) 위에 있었는데, 산에 각석한 것이라 매우 자연스럽고, 용필(用筆)이 원만하고 자연스러우며, 결체는 시원스럽게 펼쳐지는 것이, 해서 속에 행초(行草)의 정취를 띠고 있다. 남조 시기 제(齊)나라 때의 석각들인 〈유기매지권(劉覬買地券)〉·〈여초정묘지명(呂超靜墓誌銘)〉·〈유대묘지(劉岱墓誌)〉·〈오군조유위존불제기(吳郡造維衛尊佛題記)〉 등은, 글씨가 수려하며 아름답고 부드러운데, 이는 비석의 글씨와 새김에 모두 변화가 일어나고 있음을 나타내준다. 유명한 비각(碑刻)들인 〈계양왕소융

염교 : 마치 파처럼 생겼으며, 중국이 원산지인 백합과의 외떡잎식물로, 잎의 안쪽은 반반하고 바깥쪽에는 다섯 줄기의 능선이 있으며, 길이는 20~30cm 정도이다. 여름에 잎이 진 뒤 외줄기가 돋아나 가을에 꽃잎이 여섯 개인 자주색 꽃이 핀다.

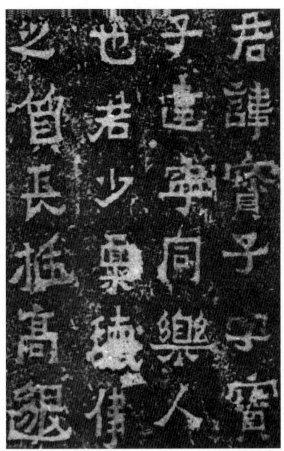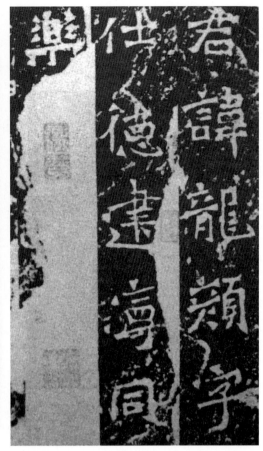

(왼쪽) 〈찬보자비(爨寶子碑)〉
동진(東晉) 대형(大亨) 4년(405년)

(오른쪽) 〈찬용안비(爨龍顔碑)〉
남조(南朝) 송(宋) 대명(大明) 2년(458년)

패희연(貝義淵) : 502~549년. 남조(南朝)의 양(梁)나라 때 사람으로, 글씨에 뛰어났으며, 여러 유명한 비문들을 많이 썼다.

묘지(桂陽王蕭融墓誌)〉·〈계양왕비모소묘지(桂陽王妃慕韶墓誌)〉·〈천감석정란제기(天監石井欄題記)〉·〈영양소왕소부묘지(永陽昭王蕭敷墓誌)〉·〈영양왕비왕씨묘지(永陽王妃王氏墓誌)〉·〈소수비(蕭秀碑)〉·〈소담비(蕭憺碑)〉·〈소경신도석주제자(蕭景神道石柱題字)〉·〈진보제조상기(陳寶齊造像記)〉·〈혜영조상기(慧影造像記)〉·연자기(燕子磯)에 있는 〈양묘지(梁墓誌)〉 등은 대부분 해서로 되어 있다. 〈소담비〉는 패희연(貝義淵)이 쓴 것으로, 결체가 치밀하게 짜여 있고, 기세가 웅장하고 힘차며 수려한데, 미세한 부분에서 남조 시기의 빼어나게 아름다운 풍격이 묻어나온다. 진(陳)나라 때의 묘지인 〈전봉장군위화묘지(前鋒將軍衛和墓誌)〉·〈유대묘지〉는 준수하고 깔끔한데, 이미 성숙한 해서체이다. 양

나라 때의 묘지인 〈영양소왕소부묘지〉와 〈계양왕비모소묘지〉는 전아하고 오묘하여, 남조 시기의 서풍(書風)을 대표한다고 할 수 있다.

　북위 초기의 서법은 반듯하고 힘차며 고졸하여, 여전히 부분적으로 예서의 필획이 남아 있었다. 이러한 작품들로는 〈태무제동순비(太武帝東巡碑)〉·〈대대화악묘비(大代華岳廟碑)〉·〈중악숭고령묘비(中岳崇高靈廟碑)〉[위나라 태안(太安) 2년, 456년] 등이 있다. 〈저거안주조상비(沮渠安周造像碑)〉(445년)는 가로획과 오른쪽 삐침[捺]인 파책(波磔)에서 더욱 예서의 느낌을 강하게 표현하였다. 북위가 낙양으로 천도하면서, 한화(漢化) 개혁을 시행함으로써, 서풍(書風)도 그에 따라 변화하였다. 용문(龍門) 석굴의 조상(造像)들에 새겨진 제기(題記)는 결체가 빽빽하고 촘촘하며, 대부분 비스듬히 기울어진 필세를 취하고 있고, 필획이 반듯반듯하게 꺾이면서 가지런하여, 웅장하고 강한 풍격이 느껴진다. 〈우궐조상기(牛橛造像記)〉[위나라 태화(太和) 19년, 495년]·〈시평공조상기(始平公造像記)〉(위나라 태화 22년, 498년)·〈손추생등조상기(孫秋生等造像記)〉[위나라 경명(景明) 3년, 502년] 및 〈광주영산사사리탑하명(光州靈山寺舍利塔下銘)〉·〈휘복사비(暉福寺碑)〉(위나라 태화 12년, 488년)는 모두 네모난 글씨체로 되어 있고, 필획이 평평하고 곧으며, 결체가 엄정하면서도 시원스러워, 북위 비각(碑刻)의 주요 풍격(風格)을 대표한다. 태화(太和) 시기 이후에는 규모가 큰 비갈(碑碣)이 유행하기 시작했는데, 예를 들면 〈고경비(高慶碑)〉[위나라 정시(正始) 5년, 508년]·〈곽양비(霍揚碑)〉·〈남석굴사비(南石窟寺碑)〉·〈양휘비(楊翬碑)〉·〈가사백비(賈思伯碑)〉·〈장맹룡비(張猛龍碑)〉[위나라 정광(正光) 3년, 522년]·〈근법사비(根法師碑)〉·〈고정비(高貞碑)〉[위나라 정광 4년, 523년]·〈유근조상기(劉根造像記)〉·〈유평주조상기(劉平周造像記)〉·〈황보도조석굴사비(皇甫度造石窟寺碑)〉 등은, 서법이 모두 각자의 고유한 면모를 지니고 있다. 동위는 북위의 서풍을 이어받았는데, 유명한 비각들로는 〈경사군

파책(波磔) : 사선을 오른쪽 아래로 삐치다가 마지막에 살짝 들어 올리는 필법을 가리키는 말로, 영자필법(永字筆法) 가운데 마지막 필획에 해당한다. 일설에는 '파(波)'는 왼쪽 삐침인 '별(撇)'을 가리키고, '책(磔)'은 오른쪽 삐침인 '날(捺)'을 가리킨다고도 한다.

한화(漢化) : 여러 변방 민족 문화와 중원 지역 문화가 공존하는 중국에서, 역대 황제들은 통치의 공고화를 위해 백성을 통합하는 정책을 실시하였는데, 그 가운데 중원의 전통 한족(漢族) 문화를 중심으로 통합해나가는 것을 가리키는 말이다.

비(敬使君碑)〉[동위 흥화(興和) 2년, 540년] ·〈고성비(高盛碑)〉·〈고번비(高翻碑)〉·〈응선사삼급부도비(凝禪寺三級浮圖碑)〉·〈이중선수공묘비(李仲璇修孔廟碑)〉·〈고귀언조상기(高歸彦造像記)〉·〈오백인조상기(五百人造像記)〉 등이 있다. 북조의 비각과 서법은 풍격이 다양하여, "서툴면서도 돈후한 가운데 모두 다른 자태를 지니고 있으며, 글자의 짜임새 또한 매우 빽빽하다.[拙厚中皆有異態, 構字亦緊密非常.]"[강유위(康有爲)의 『광예주쌍즙(廣藝舟雙楫)』] 북위의 비각은 대체적으로 웅강(雄强)한 것과 수려한 것의 두 가지 풍격으로 나눌 수 있는데, 전자는 〈장맹룡비〉가 대표적이며, 그 서법은 웅강하고 기이하면서도 자유분방하고, 용필(用筆)도 변화가 풍부하다. 후자는 〈경사군비〉가 대표적인데, 글자의 형세는 말끔하고 유연하며 힘차고 날카로우며, 용필은 수려하면서도 섬세하고 정교하다. 북제의 비석과 묘지(墓誌)는 예서를 많이 사용했는데, 예를 들면 〈당옹사경비(唐邕寫經碑)〉·〈정술조수공묘비(鄭述祖修孔廟碑)〉·〈고숙비(高肅碑)〉·〈문수반야경비(文殊般若經碑)〉·〈마천상조상기(馬天祥造像記)〉·〈왕감효송(王感孝頌)〉 등이 있는데, 그 예서의 필법은 해서체를 예서의 파책(波磔)과 도법(挑法)에 섞어놓아, 이미 더이상 전통적인 한나라의 예서[漢隸]가 아니다.

　　마애(摩崖)의 서법은 산세에 따라 바위를 파서 새겼기 때문에, 글씨가 항상 바위의 형세에 따라 씌어졌으며, 새김[刻]도 또한 석질(石質)에 따라 다르기 때문에, 서법은 항상 자연스러운 정취가 더해지게 된다. 마애 각석(刻石) 중에서 가장 유명한 것들로는, 북위의 〈석문명(石門銘)〉[위나라 영평(永平) 2년, 509년]과 운봉산(雲峰山)의 여러 각석들이 있다. 〈석문명〉의 서법은 고상하고 시원스러우며 대범하고, 필세(筆勢)가 길고도 활기차서 운치가 있다. 운봉산의 각석들은 대부분 북위의 정소도(鄭昭道)와 북제의 정술호(鄭述戶)가 처음 쓴 것들로, 그 중 〈정희하비(鄭羲下碑)〉와 〈논경서시(論經書詩)〉·〈천주산명(天柱山

銘〉 등이 가장 유명하다. 〈정희하비〉(위나라 영평 4년, 511년)는 글자가 약간 작고, 용필은 널찍널찍하여 여유가 있으며, 필획은 원만하고 매끄러우며 묵직하다. 북제 시기 마애의 큰 해서체도 유명한 작품들이 있는데, 태산(泰山) 경석욕(經石峪)의 〈금강경(金剛經)〉·조래산(徂徠山) 영불애(映佛崖)의 〈반야경(般若經)〉·추현(鄒縣) 첨산(尖山)의 마애·소철산(小鐵山)의 마애·북주(北周)의 강산(崗山)·갈산(葛山)의 여러 마애들은 모두 웅장한 기세가 넘친다.

북조(北朝) 시기의 묘지(墓誌)는, 석질(石質)이 입자가 곱고, 조각도 섬세하고 정교하여, 필획의 변화를 잘 표현할 수 있었음과 동시에, 오랜 기간 동안 무덤 안에 매장되어 있었기 때문에 조각에 손상된 부분 또한 적다. 그리하여 고창(高昌)의 묘지에는 주서(朱書)는 남아 있으나 아직 새기지는 않은 것이 있는데, 여기에서 원래 견본으로 삼은 필적[原迹]을 찾아볼 수 있다. 북위 시기의 묘지에 사용된 서체는

주서(朱書) : 글자를 교정하거나 조각하여 새기기 위해 바탕에 쓴 글이나 기준으로 삼으려고 붉은색으로 쓴 글씨를 가리킨다.

태산(泰山) 경석욕(經石峪)의 〈금강경(金剛經)〉
北齊

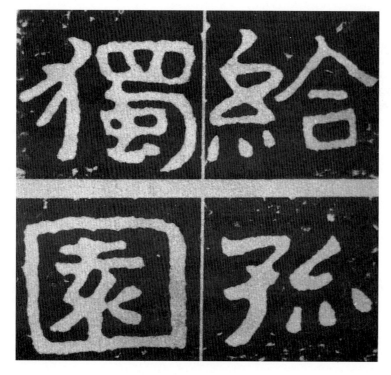

부양(俯仰) : 필획이 내려다보는 형태이거나 올려다보는 형태를 가리키는 말로, 서법의 구조·점획·편방(偏旁) 간의 관계를 가리킨다.

대략 몇 가지 종류가 있는데, 〈원간묘지(元簡墓誌)〉·〈원우묘지(元羽墓誌)〉·〈원전묘지(元詮墓誌)〉·〈원현전묘지(元顯儁墓誌)〉·〈원진묘지(元珍墓誌)〉[위나라 연창(延昌) 3년, 514년]·〈상계번묘지(常季繁墓誌)〉·〈사마현자묘지(司馬顯姿墓誌)〉[위나라 정광(正光) 2년, 521년]·〈조준묘지(刁遵墓誌)〉[위나라 희평(熙平) 2년, 517년]·〈최경옹묘지(崔敬邕墓誌)〉(위나라 희평 2년) 등은 동일한 글자체와 형세로 되어 있으며, 결체는 약간 기울어져 있고, 용필은 깔끔하고 수려하며, 점과 획의 부앙(俯仰)은 이미 성숙한 해서의 필법에 속한다. 〈조준묘지〉는 혼후하고 온화하며 기품이 있고, 용필은 간결하면서도 세련되었다. 〈최경옹묘지〉는 자유분방하게 전환하면서 전혀 법도의 구속을 받지 않았다. 〈사마병묘지(司馬昺墓誌)〉[위나라 정광(正光) 원년, 520년]·〈장흑녀묘지(張黑女墓誌)〉 등은 필획이 안정되고, 필획의 전환과 꺾임이 경쾌하고 원만하며, 단정하면서도 곱고 아름답다. 〈사마경화처묘지(司馬景和妻墓誌)〉[위나라 연창(延昌) 3년, 514년]·〈황보린묘지(皇甫驎墓誌)〉(위나라 연창 4년, 515년)·〈유옥묘지(劉玉墓誌)〉·〈이벽묘지(李璧墓誌)〉(위나라 정광 원년, 520년)·〈국언운묘지(鞠彦雲墓誌)〉(위나라 정광 4년, 523년) 등은, 글자를 새긴 도법(刀法)이 다르기 때문에, 각기 다른 면모를 지니고 있다. 북위 이후 묘지의 서체는 점차 소탈하고 대범하며 평평하고 가지런해지는데, 동위(東魏)의 〈고잠묘지(高湛墓誌)〉[동위 원상(元象) 2년, 539년]·〈유의묘지(劉懿墓誌)〉·〈왕승묘지(王僧墓誌)〉[천평(天平) 3년, 536년], 그리고 북제(北齊)의 〈최외묘지(崔頠墓誌)〉[제나라 천보(天保) 4년, 553년]는 모두 이런 풍격을 지니고 있다.

수대(隋代)의 비각인 〈용장사비(龍藏寺碑)〉[수나라 개황(開皇) 6년, 586년]·〈계법사비(啓法寺碑)〉[인수(仁壽) 2년, 602년]·〈하약의비(賀若誼碑)〉(개황 16년, 596년)는 모두 글씨가 장체(長體)이며, 치밀하여 빈틈이 없으면서 산뜻하다. 〈용장사비〉는 용필이 가늘면서 꼿꼿하고, 빼어나며 시

원스럽고 섬세하며 아름답다. 〈하약의비〉와 〈계법사비〉는 부드럽고 매끄러우면서 중후하며, 필치에 변화가 풍부하다. 수나라 때의 〈소효자묘지(蘇孝慈墓誌)〉(인수 3년, 603년)는 필획이 힘차고 반듯반듯하며, 출봉(出鋒)이 날카롭고 예리하여, 여전히 북주(北周)의 전통이 남아 있다. 〈동미인묘지(董美人墓誌)〉(개황 17년, 597년)와 〈용산공묘지(龍山公墓誌)〉(개황 20년, 600년)는 모두 납작한 편체(扁體)로 되어 있다. 〈동미인묘지〉는 준엄하고 모가 나게 꾸몄으며, 깔끔하면서 굳세고 힘차며, 〈용산공묘지〉는 붓의 운용이 원만하고 매끄러우며, 온화하고 중후하며 질박하다. 수대에는 예서로 쓴 석각도 유행했는데, 〈이주창비(爾朱敞碑)〉가 대표적이다.

당대(唐代)의 제왕(帝王)들은 대부분 서법에 뛰어났는데, 〈진사명(晉祠銘)〉과 〈온천명(溫泉銘)〉[당나라 정관(貞觀) 22년, 648년]은 당나라 태종(太宗) 이세민(李世民)의 친필이고, 〈석대효경(石臺孝經)〉·〈궐특근비(闕特勤碑)〉·〈태산명(泰山銘)〉은 모두 당나라 현종(玄宗) 이융기(李隆基)의 친필들이다. 비각들도 또한 유명한 서법가들이 글씨를 썼는데, 예를 들면 〈화도사옹선사사리탑명(化度寺邕禪師舍利塔銘)〉·〈구성궁예천명(九成宮醴泉銘)〉(정관 6년, 632년)·〈우공공온언박비(虞恭公溫彦博碑)〉(정관 11년, 637년)·〈황보탄비(皇甫誕碑)〉·〈방언겸비(房彦謙碑)〉(정관 5년, 631년)는 구양순(歐陽詢)이 쓴 것이고, 그의 아들 구양통(歐陽通)이 쓴 〈도인비(道因碑)〉[용삭(龍朔) 3년, 663년]가 있는데, 이것들은 대부분 해서(楷書)로 씌어 있지만, 〈방언겸비〉는 여전히 예서체이며, 해서와 예서의 중간 서체라고 할 수 있다. 그 외에 우세남(虞世南)이 쓴 〈공자묘당비(孔子廟堂碑)〉(정관 4년, 630년)와, 저수량(褚遂良)이 쓴 〈맹법사비(孟法師碑)〉(정관 16년, 642년)·〈이궐불감비(伊闕佛龕碑)〉(정관 15년, 641년)·〈안탑성교서(雁塔聖教序)〉[영휘(永徽) 4년, 653년]·〈방현령비(房玄齡碑)〉(영휘 원년, 650년)가 있다. 또 설직(薛稷)이 쓴 〈신행선사비(信

출봉(出鋒) : 서법에서 점획을 쓸 때 붓끝이 밖으로 드러나 보이게 하는 용필법으로, 수필(收筆)이 날카롭다. 이와 반대로 붓끝을 돌려세워 감추는 것을 장봉(藏鋒)이라 한다.

行禪師碑)〉[신룡(神龍) 2년, 706년]가 있고, 그의 동생 설요(薛曜)는 〈하일유석종시비(夏日遊石淙詩碑)〉[구시(久視) 원년, 700년]를 썼으며, 왕행만(王行滿)은 〈주호비(周護碑)〉를 썼고, 이현식(李玄植)은 〈이맹상비(李孟常碑)〉와 〈오광비(吳廣碑)〉를 썼다. 안진경(顔眞卿)이 쓴 것은 〈대당중흥송(大唐中興頌)〉[대력(大歷) 6년, 771년]·〈다보탑감응비(多寶塔感應碑)〉[천보(天寶) 11년, 752년]·〈곽씨가묘비(郭氏家廟碑)〉[광덕(廣德) 2년, 764년]·〈안가묘비(顔家廟碑)〉[건중(建中) 원년, 780년] 등 수십 종이 있다. 유공권(柳公權)이 쓴 것들로는 〈금강경(金剛經)〉[장경(長慶) 4년, 824년]·〈현비탑비(玄秘塔碑)〉[회창(會昌) 원년, 841년]·〈신책군비(神策軍碑)〉[회창 3년, 843년]·〈이성비(李晟碑)〉·〈회원관종루명(回元觀鐘樓銘)〉·〈유면비(劉沔碑)〉·〈고무유비(高無裕碑)〉 등이 있다. 이런 비각들은 당대의 이름난 대가(大家)들이 예술에서 이룬 성취를 대표하는 것들이다. 수·당 시기의 묘지들이 가장 많이 남아 있으며, 『수당오대묘지회편(隋唐五代墓誌滙編)』에 수록되어 있는 묘지의 탁본만 해도 5천여 편에 달하는데, 이것은 서수(書手-筆生, 즉 전문적으로 글씨를 써주는 사람)들이 각지에 두루 분포하고 있었음을 반영해주는 것이며, 동시에 이런 묘지들은 매우 풍부하게 역사 자료들을 제공해주고 있다.

위(魏)·진(晉) 시기의 묵적(墨迹)들 중 오늘날까지 전해지는 것들은 대부분 간독(簡牘)과 사본(寫本), 그리고 사경(寫經)인데, 신강(新疆) 나포박(羅布泊-롭노르, Lop-Nor) 부근의 옛날 누란(樓蘭) 유적에서 비교적 집중적으로 발견되었다. 누란은 한(漢)나라 때 서역을 다스리는 중요 거점 지역으로, 여기에서는 옛날부터 목편(木片)과 종이에 쓴 문독(文牘-옛날의 공문서)과 서간(書簡)들이 발견되었다. 간독 위에 기년(紀年)이 씌어 있는 가장 이른 것은 조위(曹魏) 원제(元帝) 때인 경원(景元) 4년(263년)이고, 가장 늦은 것은 전량(前涼) 건흥(建興) 10년(330년)이며, 서진(西晉)의 무제(武帝)가 통치하던 시기인 태시(泰始, 265~274년)의 연

조위(曹魏) : 삼국(三國) 시기의 위(魏)나라를 가리킨다. 나라를 세운 조비(曹丕)의 성(姓)을 앞에 붙여 일컫는 이름이다. 이 밖에도 중국 역사에서는 주대(周代)의 제후국인 위나라와 북조(北朝) 시기의 위나라 즉 북위가 있기에 이들과 구분하기 위한 것이다.

전량(前涼) : 오호십육국 중 하나로, 국호는 양(涼)이지만, 같은 국호를 가진 국가가 많았기 때문에, 장궤(張軌)가 건국하였다고 해서 장씨전량(張氏前涼)이라고도 한다.

호(年號)가 적혀 있는 것들이 가장 많다. 간독의 내용은 대부분 이곳에 주둔하고 있었던 군대와 관리들이 작성했던 공문서와 서찰들이다. 이런 간독들은 거연(居延)과 돈황(敦煌) 일대에서 발견된 한대의 간독들과 마찬가지로, 이 지역의 고대 역사를 연구하는 데 중요한 학술적 가치가 있다. 묵적(墨迹) 실물들은 또한 서체의 변화 발전 및 서법의 성취를 연구하는 데에 중요한 작품들이다. 비록 유명한 사람들의 필적(筆跡)은 아니지만, 규모가 큰 비갈(碑碣)에 씌어 있는 서체와 공통되는 시대의 풍격을 지니고 있다. 그 중 〈이백서고(李柏書稿)〉는 서량(西凉)의 서역장사(西域長史)였던 이백(李柏)이 누란에 처음 갔을 때 썼던 문서의 초고로, 동진(東晉) 함화(咸和) 2년(327년)에 쓴 것이다. 그 밖에 〈소덕흥서고(蘇德興書稿)〉가 있는데, 글자가 비교적 많다. 이 둘의 서법은 모두 해서와 초서를 겸하고 있는데, 유창하면서도 자연스러운 풍격이다.

　　서북 지역에서는 여전히 손으로 직접 쓴[手抄本] 서적들이 발견되고 있다. 돈황에서 발견된 『도덕경(道德經)』[오(吳)나라 건형(建衡) 2년, 270년], 신강(新疆)에서 출토된 『제불요집경(諸佛要集經)』[진(晉)나라 원강(元康) 6년, 296년], 그리고 연대가 기록되어 있지 않은 『삼국지(三國志)』·「오지(吳志)」가 있는데, 이 세 작품들은 모두 잔권(殘卷－일부분만 남아 있는 두루마리)이며, 초기의 두루마리 형식으로 된 서적들이다. 『도덕경』을 옮겨 쓴 사람의 이름은 색담(索紞)으로, 그는 돈황 지역의 유명한 선비였다. 세 단락으로 된 잔권은 모두 깔끔하게 잘 씌어졌고, 결체(結體)는 빽빽하고 치밀하며, 날필(捺筆－오른쪽 삐침 획)은 매우 묵직하고, 필세는 이미 돈좌(頓挫)를 시도하고 있으며, 서체는 예서와 해서의 중간에 해당한다. 중국 국가박물관(國家博物館)에 소장되어 있는 『진인사경팔단(晉人寫經八段)』은 신강의 투루판[吐魯番]에서 출토되었는데, 그 중 「방광반야경(放光般若經)」의 잔권은 순수한 해서 필

거연(居延) : 중국 내몽고(內蒙古)자치구 서쪽에 있으며, 해발 900~1200m에 이르는 사막 고원지대로, 송·원 시기에 서하(西夏)를 정복할 때 군사 거점으로 이용되었다. 이 부근에서 한(漢)나라 때의 간독들이 많이 출토되는데, 이를 거연한간(居延漢簡)이라고 부른다.

돈좌(頓挫) : 필획의 기복(起伏)·꺾임·전환 등의 변화가 다양하고 풍부한 것을 일컫는 말.

오사란(烏絲欄) : 옛날 서책이나 문서에 사용한 판면 격식의 하나로, 글씨를 가지런히 쓰기 위해 행간에 긋는 선을 난선(欄線)이라 하는데, 붉은색과 검은색 두 종류가 있다. 그 중 붉은색으로 된 것은 주사란(朱絲欄)이라 하고, 검은색으로 된 것은 오사란이라 한다. 행간의 선이 아닌 바깥 테두리 선은 변선(邊線)이라 한다.

『우바새계경(優婆塞戒經)』 : 우바새는 재가(在家)의 남자 불교 신도들을 일컫는 말로, 산스크리트 어의 upasaka를 음역한 것이다. 이런 우바새들의 계율을 담은 경전이 『우바새계경』으로, 팔리삼장에 있는 『선생경(善生經)』을 대승불교에 맞게 고친 것이다. 『우바새오계위의경(優婆塞五戒威儀經)』이라고도 한다.

『우바새계경(優婆塞戒經)』 잔편(殘片)

北凉

백마지(白麻紙)

높이 27cm

중국 국가박물관(國家博物館) 소장

『우바새계경』 잔편은 백마지(白麻紙)에 오사란(烏絲欄)이 있는데, 난(欄)은 높이 22cm, 너비 1.5cm로 되어 있으며, 행(行)마다 17자(字) 정도가 쓰여 있다. 서체는 한(漢代)의 장초(章草)에 가깝지만, 예서의 필치가 짙게 묻어난다. 이것은 중국 서법이 예서로부터 해서로 발전해가는 시기에 씌어진 중요한 유물이다.

이 사경(寫經)의 잔편은 연관(年款-제작 연도를 표기한 낙관)이 없으나, 나진옥(羅振玉)의 『한진묵영(漢晉墨影)』에 수록되어 있는 하나의 사경(寫經) 잔편과 동일한 사본의 앞뒤 부분이다. 중국 국가박물관에 소장되어 있는 것은 이 경전 권(卷)6 「오계품제이십이(五戒品第卄二)」의 마지막 단락으로, 300여 자가 남아 있으며, 다른 잔편은 「시바라밀품제이십삼(尸婆羅密品第卄三)」의 맨 앞 단락으로, 20여 자가 남아 있다. 나진옥의 인쇄본[印本]에 수록되어 있는 것은 권7의 가장 마지막 단락이자, 전체 경전의 맨 마지막 한 단락이다. 경전을 베껴 쓴 연대에 관해서, 나진옥은 진(晉)나라 함화(咸和) 연간(326~334년)이라고 판단하였는데, 손도장이 찍힌 경권(經卷) 말미에 있는 한 단락의 후기(後記) 내용에 따르면, 당연히 북량 시기에 베껴 쓴 경전이다. 이 경전에 있는 몇몇 글자들은 북량 시기의 유명한 작품인 〈저거안주조불사비(沮渠安周造佛寺碑)〉와 베껴 쓴 방법[寫法]이 유사하다.

법에 속하며, 필획은 단아하고 아름다운데, 동진(東晉) 때 사람이 쓴 것이다. 『묘법연화경(妙法蓮華經)』[서량(西凉) 건초(建初) 7년, 412년]·『지세경(持世經)』[북량(北凉) 승평(承平) 7년, 449년]·『불설보살장경(佛說菩薩藏經)』(승평 15년, 457년)·『우바새계경(優婆塞戒經)』(북량) 등은, 그 서법이 동진 시기의 것들에 비해 순박하고 고아하며 빽빽하여, 북조(北朝) 시기 사경(寫經)의 질박한 서풍(書風)을 열어놓았다.

남조(南朝) 시기의 사경은 순박하고 빽빽하며 수려하고, 깔끔하고 단정하면서도 변화를 잃지 않았다. 북조의 사경은 용필이 힘차고 침착하며, 결체가 빽빽하고 치밀하여, 준일하면서도 호방한 느낌이다. 수대(隋代)의 사경은 남북조 시기의 편평하고 중후한 필획이 확 바뀌어, 깔끔하고 아름다우며 길쭉한 서체가 그것을 대신하였다. 초당(初唐) 시기에는 수나라 때의 『대반열반경(大般涅槃經)』을 계속 이어받았는데, 당나라 정관(貞觀) 22년(648년)에 국전(國詮)이 쓴 『선견율(善見

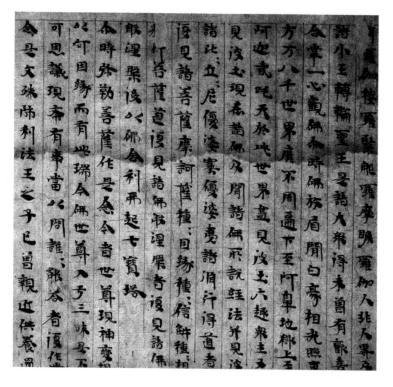

『법화경(法華經)』 잔권(殘卷)

晉

지본(紙本)

높이 23.5cm, 길이 41.3cm

중국 국가박물관 소장

이 경전은 14단락의 잔편들을 엮어서 만든 것으로, 제9·11·14단락의 세 단락은 황지(黃紙)로 되어 있고, 당나라 초기에 씌어졌으며, 이것들을 제외한 나머지 부분들은 모두 백지(白紙)로 되어 있는데, 이것은 진(晉)나라 때 씌어졌다. 행간에 난선[絲欄]이 있고, 해서로 썼다. 제1단락은 28행(行), 제2단락은 25행, 제3단락도 25행, 제4단락은 22행, 제5단락은 10행, 제6단락도 10행, 제7단락은 19행, 제8단락은 24행, 제9단락은 15행, 제10단락은 14행, 제11단락은 18행, 제12단락은 12행, 제13단락은 11행, 제14단락은 9행으로 되어 있는데, 각 행(行)마다 17~18자로 일정하지 않다. 제9단락의 뒷부분에 덧댄 종이에는 회골문(回鶻文)이 씌어 있으며, 제4·8·9·11·14단락의 뒷부분에는 근대(近代) 인물들의 제발(題跋)이 있다.

이것은 진(晉)나라 때 사람이 베껴 쓴 경전의 잔권(殘卷)인 『묘법연화경(妙法蓮華經)』·「서품(序品)」의 제2단락으로, 행필(行筆)이 자연스럽고 유창하며, 서체는 부드럽고 매끄러우면서도 순박하다.

경생(經生) : 당대(唐代)에 불교가 성행하자, 신도들이 대부분 불경(佛經)을 경건하게 받들었다. 당시 불경은 대부분이 단정하고 짜임새 있는 소해(小楷) 서체를 손으로 베껴 썼는데, 불경을 베껴 쓰는 사람을 '경생'이라 했고, 그들이 사용한 서체를 '경생서(經生書)'라고 불렀다.

제안(提按) : 용필(用筆) 중 하나로, 돈좌(頓挫)가 길이의 장단과 필획의 전환이나 꺾임이라면, 제안은 필획을 쓸

律)』은 이것과 같은 풍격을 지니고 있다. 용삭(龍朔) 2년(662년)에 위지보림(尉遲寶琳)이 경생(經生)이었던 심홍(沈弘)에게 명하여 만든 『아비담비바사(阿毗曇毗婆沙)』 권55는, 이미 가볍고 가늘며 길쭉해지는 추세이며, 결체는 가지런하고 정연하다. 상원(上元) 2~3년(675~676년)·의봉(儀鳳) 2년(677년)에 씌어진 여러 경권(經卷)들은 풍격이 서로 유사하다. 개원(開元)과 천보(天寶) 연간에 들어서면, 필획이 점차 매끄럽고 두터워지며, 제안(提按)이 비교적 신속해진다. 개원 2년에 씌어진 『금강반야바라밀경(金剛般若波羅密經)』·천보(天寶) 6년(747년)과 천보 15년(756년)에 씌어진 『대반열반경(大般涅槃經)』 권 제30·『묘법연화경(妙法蓮華經)』 권 제7 등의 여러 경전들은 풍격이 기본적으로 일치한다. 늦어도 문종(文宗) 이앙(李昻)이 통치하던 대화(大和) 연간(829~835년)에 이르러서는 사경의 서체는 점차 두툼해지며, 결체는 길쭉한 것에서

『화엄경(華嚴經)』권 제29

양(梁) 보통(普通) 4년(523년)

지본(紙本)

높이 21.2cm, 길이 103cm

일본 쇼도박물관(書道博物館)

이 경전은 신강(新疆) 위구르자치구의 투루판[吐魯番]에서 출토되었고, 지본(紙本) 23단락으로 되어 있으며, 경전 두루마리[經卷]의 끝부분에 다음과 같은 서관(署款)이 있다. "梁普通四年太歲□卯四月正法無盡藏寫.[양(梁)나라 보통(普通) 4년 태세(太歲) □묘년 4월에, 정법(正法)이 무궁무진하여 다함이 없는 덕을 베껴 쓰다.]"

이 두루마리는 해서(楷書)로 되어 있으며, 위에는 오사란(烏絲欄)이 있다. 결체가 엄격하고 가지런하며, 필법은 빼어나고 힘이 있다. 입필(入筆)은 뾰족하고, 수필(收筆)은 둔중하게 끝맺어, 단정하면서도 유려하고, 아름답고 소탈하면서도 중후함을 잃지 않았다.

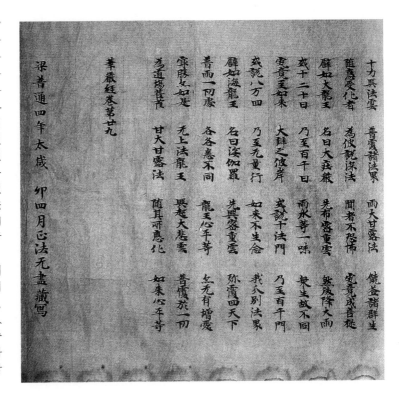

때, 붓끝을 당겨 끌듯이 쓰는 것[提]과 붓끝을 눌러서 내려 쓰는 것[按]을 말한다. 붓을 끌어당겨 쓰면[提], 선이 가늘어지고, 눌러 쓰면[按] 선이 굵어지는데, 불완전해 보이도록 불규칙하게 굵기의 변화를 주어 투박한 아름다움을 창조해내는 것이 목적이다. 행초서(行草書) 안에서는 여러 차례 '제안'이 나타나는 것을 볼 수 있다.

금초(今草) : 초서의 일종으로, '소초(小草)'라고도 하며, 한대(漢代) 말기에 처음 출현했다. 이 서체는 장초(章草)를 혁신한 것으로, 필획이 끊기지 않고 이어지면서 구불구불 휘감긴 모습이며, 글자와 글자 사이도 끊기지 않고 쭉 이어져 있어, 읽기는 어렵지만 쓰기는 간략하고도 편리하다. 동진(東晉)의 왕희지(王羲之)가 완벽하게 꽃피웠다.

넓적한 것으로 변화한다. 문하성(門下省)의 군서수(群書手)였던 공손인약(公孫仁約)·비서성(秘書省)의 해서수(楷書手)였던 손상(孫爽) 및 경생이었던 왕사겸(王思謙)·심홍·장창문(張昌文) 등은 모두 고수(高手)들이었다. 민간의 서수(書手)들 중에도 실력이 출중한 사람들이 있었는데, 예를 들면 개원 2년(714년)에 색홍범(索洪範)이 만든 『금강반야바라밀경(金剛般若波羅蜜經)』7권과 건녕(乾寧) 4년(897년)에 국복(國福)이 쓴 발원문(發願文)은 역시 단정하고 엄숙하면서 깔끔하고 매끈하다. 「지승대화상불경강고(智僧大和尙佛經講稿)」는 금초(今草)를 사용하여 썼는데, 왕희지(王羲之)·지영(智永)과 일맥상통하는 모범적인 작품에 속한다. 신강(新疆)의 아스타나[阿斯塔那-Astana] 지역에서 출토된 문서들에는 초당(初唐) 시기의 인덕(麟德)·개요(開耀)·수공(垂拱) 연간의 연호(年號)들이 남아 있는데, 변경 지역의 민간에서 발견된 것으로 보

『대반열반경(大般涅槃經)』권 제9

北周

지본(紙本)

높이 26cm, 길이 1115cm

돈황(敦煌)의 장경동(藏經洞)에서 발견.

북경도서관(北京圖書館) 소장

이 경전은『대반열반경』의 권 제9로, 권말(卷末)에 "天和元年比丘法定發願造涅槃經一部[천화(天和) 원년에 비구 법정(法定)이 발원하면서 『열반경』 한 부(部)를 만드옵니다]"라는 제기(題記)가 있는 것으로 보아, 이것은 북주(北周) 때 씌어진 것이다. 필법이 가지런하면서 아름답고 소탈한 것이, 점차 북위(北魏) 사경(寫經)의 순박한 풍격을 벗어나고 있다.

아, 서법이 폭넓게 보급되어 있었음을 알 수 있다.

의봉(儀鳳) 2년에 장창문(張昌文)이 쓴 『묘법연화경(妙法蓮華經)』권 제5

후량(後凉) 인가(麟嘉) 5년에 왕상고(王相高)가 쓴 『유마경(維摩經)』(卷)

위·진·남북조 시기의 서법 명가(名家)들과 이왕(二王)

고대의 전적(典籍)들을 베껴서 기록함에 따라 직업적인 서수(書手)들이 생겨나게 되었다. 베껴서 쓰는 작업은 광범위해지고 또 빈번하게 이루어졌는데, 그로 인해 문자의 내용에도 오류와 불일치가 생기게 되었다. 〈희평석경(熹平石經)〉과 〈정시석경(正始石經)〉을 간각(刊刻)한 것은 바로 경문(經文)의 불일치를 해결하기 위하여 취한 조치였다. 이 시기의 유명한 서법가들은 당시에 중요한 서법 예술가들이었을 뿐만 아니라, 서체(書體)와 자형(字形)의 연구자들이기도 했다. 위(魏)·진(晉) 시기에는 서법 분야의 인재들이 많이 배출되었다. 조위(曹魏-조조가 세운 위나라) 시기에는 예서(隸書)에 뛰어났던 사의관(師宜官)과 그의 제자인 양곡(梁鵠)이 있었으며, 양곡은 대자(大字-큰 글자)에 뛰어났는데, 위·진 시기에 유행했던 예서는 바로 그의 제자인 모홍(毛弘)이 전한 것이다. 또 다른 유명한 서법가인 한단순(邯鄲淳)은 소자(小字-작은 글자)에 뛰어났으며, 그의 제자들로는 위기(衛覬)와 위탄(韋誕)이 있었는데, 모두 고문(古文)과 전서(篆書)·예서 등 여러 종류의 서체에 뛰어났다. 위탄은 제서(題署)에 특히 뛰어났는데, 『사체서세(四體書勢)』에서는 다음과 같이 언급하고 있다. "위(魏)나라 조정의 귀중한 기물들에 새긴 명문은 모두 위탄이 썼다.[魏氏寶器題銘, 皆誕書.]"

당시에 서법은 스승과 제자 간에 서로 계승되었으며, 더불어서 가

제서(題署) : 편액이나 기물 등에 쓰는 표제.

『사체서세(四體書勢)』 : 위항(衛恒, ?~291년)의 서법 이론 저작으로, 원문은 『진서(晉書)』·「위항전(衛恒傳)」에 수록되어 있다. 위항은 자가 거산(巨山)이며, 하동(河東) 안읍[安邑-지금의 산서 하현(夏縣)] 사람이다.

학(家學-私塾)을 형성하였는데, 한(漢)·위(魏)·육조(六朝) 시기의 대다수 학문과 기예들은 모두 가학을 통해 형성되고 전승되었다. 한단순의 고문(古文)은 위기(衛覬)에게 전수되어, 위씨가학[衛氏家學-줄여서 '위가(衛家)'라고 함]을 형성하였는데, 그의 뒤를 이은 인물들로는 위관(衛瓘)과 위항(衛恒)이 있었으며, 모두 고문에 뛰어났다. 위가는 또 강씨가학[江氏家學-줄여서 '강가(江家)'라고 함]에 전수되었는데, 북위 때 강가(江家)의 제자로는 강식(江式)이 있었으며, 그도 역시 고문 전문가였다. 서체는 다르지만 또한 좌백[左伯 : 자(字)는 자읍(子邑)]이라는 사람이 있었는데, 그는 또 종이를 만드는 데 뛰어나, 좌백지(左伯紙)라고 불렸다. 그 밖에 한(漢)나라 말기의 유명한 서수(書手)였던 유덕승(劉德升)에게 행서(行書)를 배운 종요(鍾繇)와 호소(胡昭)가 있었는데, 서진(西晉) 초기의 서학박사(書學博士)는 바로 이 두 사람의 서체를 표준으로 삼았다. 동오(東吳)에는 황상(皇象)과 소건(蘇建) 등의 유명한 서수들이 있었다. 황상은 자(字)가 휴명(休明)이고, 강도[江都 : 지금의 강소 양주(揚州)] 사람으로, 전서와 예서에 뛰어났으며, 장초(章草)에 가장 능했는데, 필세(筆勢)가 침착하고 자유분방하면서 자연스러웠다. 황상의 작품 중 전해지는 것으로는 『급취장(急就章)』이 있는데, 현재 그 각본(刻本)이 세상에 전해지고 있으며, 〈천발신참비(天發神讖碑)〉도 황상이 썼다고 전해진다. 이런 유명한 서법가들의 작품은 대부분 소실되었으나, 유일하게 그나마 실마리를 찾아볼 수 있는 것은 종요뿐이다.

종요(鍾繇 : 151~230년)는 자(字)가 부상(符常)이고, 영천(潁川) 장두[長杜 : 지금의 하남 장갈(長葛)] 사람으로, 위나라 명제(明帝) 때의 관직이 태부(太傅)였기에, 사람들은 그를 종태부(鍾太傅)라고 불렀다. 그는 한(漢)나라 때 조희(曹喜)·채옹(蔡邕)·유덕승을 스승으로 모시고 서법을 익혀, 예서·해서·행서 등 여러 서체에 뛰어났는데, 그의 서법에

태부(太傅) : 중국 고대의 관직으로, 춘추 시기의 진(晉)나라 때 처음으로 설치되었으며, 황제를 보좌하는 대신이었다. 또 황제가 어리거나 궐위시에는 그를 대신하여 국가를 관리하기도 했던 중요한 관직으로, 삼공(三公) 가운데 하나였다. 예법(禮法)의 제정과 시행을 관할했으며, 전국 시기의 제(齊)·초(楚)나라에도 있었고, 진(秦)나라 때 폐지되었다.

는 '명석서(銘石書)'·'장정서(章程書)'·'행압서(行押書)' 등 세 종류가 있다. 관련 전문가들과 학자들의 고증에 따르면, 종요의 '명석서'(예서)에 속하는 것으로는 〈상존호비(上尊號碑)〉가 있다. 대대로 전해져 오고 있는 〈천계직표(薦季直表)〉·〈환시첩(還示帖)〉·〈역명표(力命表)〉·〈선시표(宣示表)〉는 모두 섬세하고 깔끔한 소해(小楷) 서체, 즉 '장정서'인데, 글자의 형태가 가로로 납작한 것으로 보아, 바로 양(梁)나라의 무제(武帝)가 말한 "글씨가 가늘면서 작고 획이 짧은[字細劃短]" 것이다. 〈하첩표(賀捷表)〉·〈묘전병사첩(墓田丙舍帖)〉은 해서(楷書)에 행초(行草)가 섞여 있는 서체, 즉 '행압서'이며, 바로 당시의 행서(行書)이다. 종요와 호소는 모두 유덕승에게 행서를 배웠지만, "호소의 글씨는 통통하고, 종요의 글씨는 가늘다[胡肥, 鍾瘦]."[『서단(書斷)』을 보라.] 종요의 서첩(書帖)을 신강(新疆)에서 발견된 간독(簡牘) 및 사경(寫經)과 비교해보면, 사경은 눌러 써서 묵직하고, 필적(筆跡)이 비교적 두툼하다. 종요의 글씨는 곧 비교적 가볍다. 양(梁)나라의 원앙(袁昂)은 다음과 같이 말했다. "종요의 글씨는 의기(意氣)가 면밀하면서도 아름다운 것이, 마치 날아가는 기러기가 바다를 희롱하는 듯하고, 춤추는 학이 하늘을 노니는 것 같으며, 행간(行間)이 빽빽하고 무성하다.[鍾繇書意氣密麗, 若飛鴻戲海, 舞鶴遊天, 行間茂密]"[『고금서평(古今書評)』] 예로부터 종요의 해서에 대해 평론하기를, 순박하면서도 고아하여, 진(晉)나라의 해서 필법과는 다른 정취가 느껴진다고 하였다. 이른바 "고고하면서도 순박하며, 오묘함을 넘어 신의 경지에 들어섰으니, 진나라와 당나라 때의 꽃을 꽂은 미녀와 같은 자태는 없다[高古淳樸, 超妙入神, 無晉唐揷花美女之態]"라거나, "그의 해서 필법은 옛것과 크게 다르지 않으며, 순수한 예서체(隸書體)로, 후대 사람들의 예쁘게 지극히 기교를 많이 부린 모양과는 같지 않다[其楷法去古未遠, 純是隸體, 非若後人妍媚致巧之態也]"라고 한 것이 그러하다. 현재 전해지는 각첩(刻帖)들은 여

<선시표(宣示表)>

(魏) 종요(鍾繇)

탁본(拓本)

고궁박물원에 소장되어 있는, 송나라 때 탁본한 것으로, 『대관첩(大觀帖)』본(本)임.

종요의 대표작 중 하나로, 이 서첩에 대해 일찍이 왕승건(王僧虔)은 다음과 같은 기록하였다. "돌아가신 승상(丞相) 고조(高祖)님의 지도로……종요(鍾繇)와 위부인(衛夫人)의 서법을 본보기로 삼았는데, 매우 마음에 들고 좋아 싫증이 나지 않았다. 세상이 어지러워져 곤경에 처하자, 종요의 『상서의시첩(尙書宜示帖)』을 의대(衣帶) 안에 감추기까지 하였다. 강을 건너고 나서 우군(右軍-왕희지)께서 계신 곳에 갔는데, 우군께서는 그것을 왕경인(王敬仁)에게 빌려주셨으며, 왕경인이 죽자, 그의 어머니는 그가 평생토록 그것을 아끼던 것을 보아왔으므로, 그것도 함께 관(棺) 속에 넣었다.[亡高祖丞相導……以師鍾·衛, 好愛無厭. 喪亂狼狽, 猶以鍾繇《尙書宜示帖》藏衣帶中. 過江後, 在右軍處, 右軍借王敬仁, 敬仁死, 其母見修平生所愛, 遂以入棺.]" 현재 전해지는 각본은 왕희지가 임서한 것이라고 전해진다. 이 서첩은 서체와 형식이 정연하고, 법도가 엄밀하며, 서풍은 소박하면서도 두툼하고 빽빽하다.

〈선시표〉는 매우 널리 전파되었는데, 『순화각(淳化閣)』·『보현당(寶賢堂)』·『정운관(亭雲館)』·『옥연당(玉烟堂)』 등 수많은 총첩(叢帖)들 모두에 일찍이 수록되었다. 그 외에 또한 가사도(賈似道)와 요형중(廖瑩中)이 단첩(單帖)으로 새기기도 하였다. 이것은 『대관첩(大觀帖)』본(本)으로, 송나라 대관(大觀) 3년(1109년)에 송나라 휘종(徽宗)이, 『순화각첩(淳化閣帖)』의 원판이 깨지고 갈라진 데다, 또한 표제(標題)도 많은 오류가 있었으므로, 궁궐의 내부(內府)
▶▶

에 소장되어 있던 묵적(墨迹)들을 꺼내어, 채경(蔡京)과 용대연(龍大淵) 등 여러 사람들에게 태청루(太淸樓)에서 모각(摹刻)하도록 명하여 새긴 것이다. 이 서첩은 매우 신중하게 작품들을 선택하였을 뿐만 아니라, 새긴 솜씨도 매우 정교하고 훌륭하다.

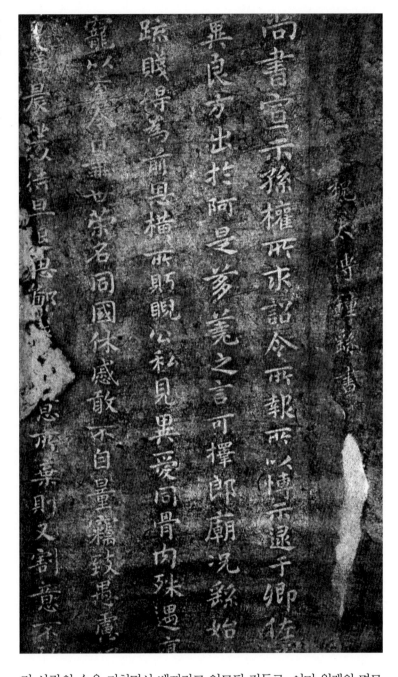

러 사람의 손을 거치면서 베껴지고 임모된 것들로, 이미 원래의 면모가 아니지만, 〈선시표〉에는 여전히 고아하고 소박한 정취가 남아 있다. 〈선시표〉는 왕희지가 임서(臨書)한 것이라고 전해지는데, 왕희지

임서(臨書) : 법첩(法帖)을 옆에 두고, 이것을 보면서 따라 쓰는 방법, 또 그렇게 쓴 글씨를 말한다.

는 위부인(衛夫人)에게 서법을 배웠다. 위부인은 종요의 서법에 뛰어나서 이름이 났으므로, 종요의 서법은 왕희지에게 대단히 큰 영향을 미쳤다. 왕씨가학(王氏家學－왕희지 사숙)에서 종요의 서법을 배운 사람으로는 또 왕흡(王洽)이 있고, 왕희지의 제자들인 남제(南齊) 때의 왕승건(王僧虔)과 양나라의 무제(武帝), 그리고 양나라 때의 소자운(蕭子雲)과 유견오(庾肩吾)는 모두 종요의 서법을 추종하였으며, 북조(北朝) 때의 서법 명문가였던 노 씨(盧氏) 집안에서도 종요의 서법을 전수하였다.

서진(西晉) 시기의 서법가들로는 위관(衛瓘)·색정(索靖)·육기(陸機) 등이 있다. 위관(衛瓘 : 220~291년)은 하동(河東) 안읍[安邑 : 지금의 산서 하현(夏縣)]사람으로, 한단순(邯鄲淳)의 고문(古文)을 전수받은 위기(衛覬)의 아들인데, 이 때문에 그는 선진(先秦) 시기의 고전(古篆)에 뛰어났으며, 그의 글씨로는 〈수선표(受禪表)〉 비각(碑刻)이 있다. 그는 색정과 함께 한(漢)나라 사람 장지(張芝)의 초서 필법을 배웠기에, '일대이묘(一臺二妙)'라고 불렸는데, 위관의 글자는 비교적 가늘고 힘이 있어, 그의 힘줄을 얻었고, 색정은 비교적 두툼하니 곧 그의 살을 얻었다고들 했다. 위관의 작품으로는 〈돈수주민첩(頓首州民帖)〉이 세상에 전해진다.[『순화각첩(淳和閣帖)』을 보라.] 위관의 아들인 위항(衛恒)·위선(衛宣)·위정(衛庭)도 모두 전서·예서·초서에 뛰어났으며, 그들의 후손들 중에도 많은 서법가들이 있다.

색정(索靖 : 244~303년)은 돈황(敦煌) 사람이며, 장지의 누이의 손자로, 그의 초서는 "마치 회오리바람이 갑자기 일고, 사나운 새와 까마귀가 돌연히 날아가는 듯하다[如飄風忽擧, 鷙鳥乍飛]"라는 찬사를 받았다.[소연(蕭淵), 『고금서인우열평(古今書人優劣評)』] 세상에 전해지는 것으로는 〈출사송(出師頌)〉이 있고, 『순화각첩』에는 〈대요(戴妖)〉·〈칠월(七月)〉 등을 새긴 탁본이 있다. 그의 〈월의첩(月儀帖)〉은 대대로 장초

위부인(衛夫人) : 242~349년. 이름은 삭(鑠)이고, 자는 무의(茂猗)이며, 위관(衛瓘)의 조카이자 위항(衛恒)의 사촌누이로, 진(晉)나라 때의 유명한 서법가이다. 그는 여음태수(汝陰太守) 이구(李矩)의 부인이어서, 세상 사람들이 위부인이라고 불렀다. 위 씨 가족은 대대로 글씨를 잘 썼는데, 위부인의 남편인 이구도 역시 예서에 뛰어났다. 위부인은 종요의 서법을 계승하였으며, 그 서법을 잘 전수하였다. 왕희지가 어릴 적에 그에게 글씨를 배웠으니, 위부인은 '서성(書聖－왕희지)'의 노스승인 셈이다.

일대이묘(一臺二妙) : 육조(六朝) 시대에 '臺'는 조대(朝代)를 의미하였으므로, 한 조대에 두 명의 명필이 있었다는 뜻이다.

(章草)의 중요한 대표작으로 여겨졌다. 색정은 스스로 자신의 서법을 일컬어, "은 갈고리에 전갈의 꼬리[銀鉤蠆尾]"라고 하였는데, 이는 그가 잘 썼던 장초의 용필(用筆) 특징을 형상적으로 말한 것이다. 색정은 초서의 표현에 대해 토론한 한 편의 『초서장(草書狀)』이 있는데, 위항의 『사체서세(四體書勢)』와 마찬가지로 서법 예술에 관한 저작이다.

육기(陸機 : 261~303년)는 오군[吳郡 : 지금의 강소 소주(蘇州) 사람으로, 유명한 문학가였다. 그는 장초에 뛰어났는데, 왕승건은 말하기를, "육기의 글씨가 오(吳-소주) 지역 선비들의 글씨다[陸機書, 吳士書也]"라고 하였다. 이것은 아마도 그의 서법은 강남 지역의 선비들 사이에서 유행했던 필세와 풍격을 갖추고 있었으며, 또한 당시 문인들

<**평복첩(平復帖)**>

(晉) 육기(陸機)

지본(紙本)

높이 23,8cm, 너비 20,5cm

고궁박물원(故宮博物院) 소장

정서(正書)하면 다음과 같다. "彦先嬴瘵恐難平復往屬初病慮不止此已爲慶承使□男幸爲復失前憂耳□子楊往初來主吾不能盡臨西復來威儀詳時舉動成觀自軀體之美也恩識□量之邁前執所恒有宜□稱之夏□榮寇亂之際聞問不悉."(□는 판독할 수 없는 글자임-역자)

『평복첩』에는 이름이 적혀 있지 않은데, 송나라 때 사람들은 진(晉)나라의 육기가 쓴 것이라고 판단하였다. 중국 고대 서법의 묵적(墨迹) 작품들은 유명한 서법가들이 쓴 것인데, 지금까지 전해지는 것들로는 분명히 이 서첩(書帖)이 가장 이른 것이다. 이 서첩은 한(漢)나라와 진(晉)나라 때의 간독(簡牘)의 서체와 유사하여, 풍격이 소박하면서도 힘이 있고, 필법은 원만하면서도 자연스러우며, 장초(章草)에서 금초(今草)로 변화 발전해가는 흔적을 볼 수 있다.

은 모두 일정 정도 서법 예술을 익히고 있었다는 것을 의미하는 말일 것이다. 육기의 작품으로는 진적(眞迹─직접 쓴 진품)인 〈평복첩(平復帖)〉이 전해오고 있다. 이 서첩은 『선화서보(宣和書譜)』에 수록되어 있는데, 서법은 출토된 한(漢)·진(晉) 시대 간독(簡牘)의 초서와 유사하며, 후대의 각첩(刻帖)에서 유행했던 일반적인 장초와는 다르고, 또 왕희지의 초서와도 다른 것으로 보아, 서진(西晉) 시기 초서의 면모를 엿볼 수 있다.

왕희지(王羲之 : 303~361년)는 자(字)가 일소(逸少)이고, 낭야[琅邪 : 지금의 산동 임기(臨沂)] 사람이다. 낭야의 왕 씨(王氏)와 진군(陳郡)의

〈상우첩(上虞帖)〉

(晉) 왕희지(王羲之)

사 씨(謝氏)는 동진(東晉) 때 남쪽으로 내려온 가장 명망이 있던 문벌 세족(門閥世族)들인데, 역사에서도 함께 일컬어 '왕사(王謝)'라고 했으며, 동진 초기의 왕도(王導)와 중기의 사안(謝安)은 강남(江南)에서 정권을 다시 세워, 정국(政局)을 안정시키고, 강남 지역을 개발하는 데 모두 공로가 있었으니, 통치 계층 중에서도 식견이 있는 대표적인 인물들이었다. 왕희지는 왕도의 조카이자 사안과는 좋은 친구 사이였으며, 일찍이 벼슬이 우장군(右將軍)이었기에, 후대의 사람들이 그를 '왕우군(王右軍)'이라고 불렀다. 그는 비록 일찍이 정치적인 포부가 있었으나, 40여 세가 되자 바로 관직에서 물러나 은거하였다. 그는 서찰(書札)에서 매우 조심스러운 태도로 마음속의 고민과 사상의 모순을 표현해냈는데, 혼란한 시기에 태어났고, 귀족 가문 출신으로, 마음은 열렬하지만 또한 정치적 능력이 결핍된 예술가의 성격과 기질을 구체적으로 드러냈으며, 그것은 또한 그의 서풍을 대표하고 있다.

그는 중국의 서법사에서 가장 걸출한 서법가인데, 어렸을 때에 일찍이 위부인(衛夫人)을 스승으로 모셨다. 위 씨 가문은 대대로 4대(代)가 서법에 뛰어났고, 종요(鍾繇)의 서법을 전수하였다. 왕희지는 종요

의 서법을 기초로 삼아, 당시에 이미 유행하기 시작한 행서와 초서를 흡수하여, 융합하고 관철시켜, 행초(行草)라는 새로운 서체를 창조하였다. 초기의 서풍은 비교적 질박한데, 세상에 전해지는 〈이모첩(姨母帖)〉이 바로 이 시기의 풍격으로 씌어진 서첩이다. 만년에 이르러서는 위·진 시기의 질박하고 순박하며 돈후한 풍격이 확 바뀌어, 초서는 미려하고 물 흐르듯 편해졌고, 행서는 웅건하면서도 빼어나고 물 흐르듯 부드러우며, 힘차고 아름다우면서도 강건하고, 변화가 풍부하다. 탁본이나 각첩(刻帖) 중에 부드럽고 아름다우며 미려한 작품들은 대부분 그가 만년에 쓴 것들이다.

왕승건은 다음과 같이 말했다. "돌아가신 증조부(曾祖父) 영군(領軍-한나라 때의 관직) 흡(洽)께서는, 우군(右軍-왕희지)과 함께 옛 글자의 형태를 모두 바꾸셨는데, 그러지 않으셨다면 지금도 여전히 종요(鍾繇)와 장지(張芝)를 본받고 있을 것이다.[亡曾祖領軍洽, 與右軍俱變古形, 不爾, 至今猶法鍾·張.]"[『논서(論書)』를 보라.] 또 양(梁)나라 때 우화(虞龢)는 다음과 같이 말했다. "옛날에 질박했던 것이 지금은 곱게 변한 것은, 당연한 이치이다. 곱고 아름다운 것을 좋아하고 질박한 것에 대해 야박하게 대하는 것이, 사람들의 마음이다. 종요와 장지는 이왕(二王-왕희지·왕헌지 부자)에 비해, 가히 예스럽다고 말할 수 있으니, 어찌 곱고 부드러움과 질박함의 차이가 없을 수 있으며, 또한 이왕은 말년이 모두 젊었을 때보다 뛰어났다.[古質而今妍, 數之常也. 愛妍而薄質, 人之情也. 鍾·張方之二王, 可謂古矣, 豈得無妍質之殊, 且二王暮年, 皆勝于少.]" "왕희지의 글씨는, 처음에는 기이하고 남과 다른 것이 아직 없었는데, ……그의 말년에 이르러서는, 비로소 그것의 극치를 이루어냈다.[羲之書, 在始未有奇殊……迨其末年, 乃造其極.]"[『논서표(論書表)』를 보라.]

왕희지의 묵적(墨迹)들 중 지금까지 전해지는 것들은 대부분이 탁

덕종(德宗) 시기에 해당하므로, 세 서첩이 일본으로 전해진 것은 이미 천 년이 넘는다.

세 서첩은 매우 정묘하게 모사되어, 왕희지 행서(行書)의 풍모를 보존하고 있다. 결체(結體)는 긴밀하면서 힘차게 내엽(內擫)의 용필법을 사용하여, 대단히 힘차면서도 침착하며, "예서(隸書)는 정교해지고자 하나 조밀해지는[隸欲精而密]" 특징을 지니고 있다. 이 세 서첩은 〈난정서(蘭亭序)〉·〈이모첩(姨母帖)〉 등 행서로 씌어진 작품들과는 달리, 왕희지의 서법이 끊임없이 변화하였음을 말해주는 것이며, 따라서 서체의 모양에서 다른 풍격이 느껴진다.

본(拓本)과 모본(摹本)인데, 〈이모첩〉·〈초월첩(初月帖)〉은 당나라 무측천(武則天) 때 왕방경(王方慶)이 소장하고 있던 본(本)에 근거하여 구모(勾摹─윤곽을 그려 모사함)한 것이고, 〈상란첩(喪亂帖)〉·〈이사첩(二謝帖)〉·〈득시첩(得示帖)〉은 일본의 어부(御府)에 소장되어 있는데, 일본의 간무[桓武] 천황(天皇) 연력(延曆)[782~805년, 당(唐)나라 덕종(德宗) 때에 해당함]에 칙명을 내려 정했다고 기록되어 있는 것으로 보아, 분명히 당나라 때 일본으로 유입된 모본일 것이다. 그리고 〈애화첩(哀禍帖)〉·〈공시중첩(孔侍中帖)〉도 역시 당나라 때 일본으로 유입되었다. 이밖에 〈한절첩(寒切帖)〉·〈원환첩(遠宦帖)〉·〈행양첩(行穰帖)〉·〈유목첩(遊目帖)〉·〈평안(平安)·하여(何如)·봉귤(奉橘) 삼첩(三帖)〉·〈쾌설시청첩(快雪時晴帖)〉 등이 여전히 전해지고 있다. 그 중 어떤 것은 당나라 때의 모본(摹本)이고, 어떤 것은 당나라 이후에 모사한 모본이나 임본(臨本)이다. 돈황의 장경동(藏經洞)에서 발견된, 당나라 때 사람이 임서

〈상란첩(喪亂帖)〉

(晉) 왕희지

지본(紙本)

높이 28.7cm, 길이 63cm

일본(日本) 황실(皇室) 소장

〈상란첩(喪亂帖)〉·〈이사첩(二謝帖)〉·〈득시첩(得示帖)〉 등 세 서첩(書帖)은 모두 왕희지의 신독(信牘─편지)인데, 세 서첩이 한 장의 종이로 연결되어 있는 것으로 보아, 구모본(勾摹本)이라는 것을 알 수 있다. 구모한 글씨가 매우 아름다우며, 필법은 그의 모든 기량과 재주를 다 드러내 보여주고 있다. 서첩의 윗부분에는 서승권(徐僧權) 등의 제명(題名)이 있는데, 이것도 또한 충실하게 모사해놓았다. 서첩 위쪽에는 붉은 글씨로 '延曆勅定(연력칙정)'이라는 세 개의 도장이 찍혀 있는데, 일본의 '연력(延曆)'은 당(唐)나라의

(臨書)한 〈담근첩(膽近帖)〉·〈용보첩(龍保帖)〉은 왕희지의 서법에서 사
전(使轉)과 돈좌(頓挫−570쪽 참조) 및 붓 운용의 능수능란하고 자유자
재한 풍모를 살펴볼 수 있다. 왕희지의 행서(行書) 작품인 〈난정서(蘭
亭序)〉는 힘차고 아름다우면서도 강건하며, 각종 모본(摹本)과 각본(刻
本)들이 전해지고 있다. 당나라 승려 회인(懷仁)이 왕희지의 글씨들을
모아놓은 〈성교서(聖敎序)〉는 왕희지의 필적들을 구모(勾摹)하여 완성
한 것으로, 이것을 통해서도 왕희지의 행서(行書)가 가진 면모를 엿볼
수 있다. 『십칠첩(十七帖)』은 당나라 태종(太宗)이 왕희지의 묵적들을
사 모은 것 중 한 권이다. 왕희지의 행초(行草)는 역대 각첩(刻帖)들에
모두 수록되어 있으며, 소해(小楷) 작품으로는 〈악의론(樂毅論)〉·〈동
방삭화찬(東方朔畫讚)〉·〈황정경(黃庭經)〉 등의 모각본(模刻本)들이 전
해진다.

사전(使轉) : 여러 가지 해석이 있으
나, 초서나 해서에서의 제안(提按), 즉
붓을 끌어당기고 눌러쓰는 것을 가리
킨다. 당나라 때의 유명한 서법가였던
손과정(孫過庭)은 말하기를, "초서는
사전(使轉)이 이치에 맞지 않고서는,
제대로 된 글자가 될 수 없다[草乖使
轉, 不能成字]"라고 하여, 초서에서 사
전의 중요성을 강조하였다.

〈난정서(蘭亭序)〉[신룡본(神龍本)]

(晉) 왕희지

지본(紙本)

높이 24.5cm, 길이 69.9cm

고궁박물원(故宮博物院) 소장

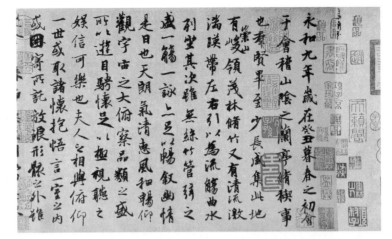

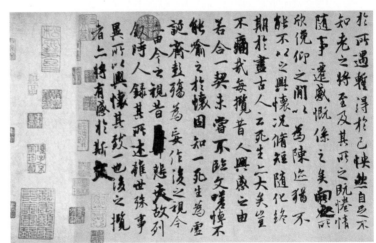

진(晉)나라 영화(永和) 9년(353년)에, 회계(會稽) 내사(內史-지방 행정장관으로, 군수에 해당)로 있던 왕희지와 사안(謝安) 등 42명이 3월 3일 삼진날에 산의 남쪽에 있는 난정(蘭亭)에서 '계(禊)' 제사를 성대하게 모여서 지내고, 그 자리에서 여러 사람들이 술을 마시며 시를 짓고 읊었는데, 왕희지가 시의 서문을 썼다. 〈난정서(蘭亭序)〉는 왕희지의 유명한 필적으로, 항상 역대 서법가들이 중시하였다. 당나라 태종(太宗) 이세민(李世民)은 왕희지의 서법을 매우 좋아하여, 일찍이 홍문관(弘文館)의 서수(書手)들에게 쌍구(雙鉤-구륵)로 모사하여 부본(副本)을 완성하라고 명하였고, 완성된 것들은 여러 왕들과 가까운 신하들에게 하사하였다.

이 두루마리에는 당나라 중종(中宗)의 연호인 '神龍'이라는 작은 도장이 찍혀 있기 때문에, '신룡본(神龍本)'이라고 부른다. 세상에 전해지는 모본(摹本)들 중에서 이것이 가장 정교하다. 용필은 반복하여 오르락내리락하고(偃仰), 먹색의 농담(濃淡)은 자연스러우며, 행관(行款-글자와 글자 사이의 유기적 관계)의 밀도가 적절하고, 동일한 모양의 글자체가 하나도 중복되지 않는다. 송나라의 미불(米芾)은 왕희지의 행서(行書)에 대해 이렇게 평가했다. "필세가 울창하고 왕성하며 호방하고, 먹의 농담(濃淡)은 마치 구름이나 연기 같으며, 변화무쌍하고 자태가 다채롭다.[鋒勢鬱勃揮霍, 濃淡如雲烟, 變化多態.]" 이 두루마리는 왕희지 서법의 특색을 가장 잘 드러내주고 있다.

왕헌지(王獻之 : 344~386년)는 자(字)가 자경(子敬)이고, 왕희지의 일곱째아들이다. 어려서는 아버지의 서법을 익혔고, 후에는 또 장지(張芝)의 서법을 배웠는데, 우화(虞龢)는 그에 대해 이렇게 말했다. "처음에 아버지의 서법을 배웠는데, 해서(楷書)는 오히려 서로 비슷하지 않으며, 필체가 빼어났던 장초(章草)에 이르러서는 뜻밖에 그것을 유사하게 따라 하려고 하여, 필적이 물 흐르듯 유쾌하며, 완만하게 전환하고 아름답고 예쁜데, 마침내 그를 뛰어넘고자 하였다.[始學父書, 正體乃不相似, 至于絶筆章草, 殊相擬類, 筆迹流懌, 宛轉妍媚, 乃欲過之.]"

[『논서표(論書表)』] 왕희지의 매끄럽고 아름다운 서체가, 그를 거치면서 "필적이 물 흐르듯 유쾌하며[筆迹流懌]"·"완만하게 전환하고 아름답고 예쁘게[宛轉妍媚]" 변할 수 있었다. 당나라의 장회관(張懷瓘)은 이렇게 말했다. "자경(子敬)의 필법은 초서도 아니고 행서도 아닌데, 초서보다 더 유창하고 편안하며, 행서보다 시원하고 드넓으니, 초서는 또한 그 중간에 위치한다. 옛날 인습에 따르지 않고, 오히려 법도와 규칙을 다 갖추어, 빼어나고 뛰어났으며, 간결하고 쉽게 쓰는 데에 힘썼다. 감정과 정신은 자유분방하게 치달으며, 초탈하고 유유자적하며, 글씨를 쓸 때는 편리함을 좇아, 뜻에 따라 마음 가는 대로 편안하게 썼다. 마치 바람이 불고 비가 흩뿌리는 듯하고, 윤택한 빛깔의 꽃이 핀 듯하며, 필법과 체세에는 풍류가 넘친다.[子敬之法, 非草非行, 流便于草, 開張于行, 草又處其中間. 無藉因循, 寧拘制則, 挺然秀出, 務于簡易. 情馳神縱, 超逸優遊, 臨事制宜, 從意適便. 有若風行雨散, 潤色開花, 筆法體勢之中, 最爲風流.]"[『서의(書議)』를 보라.]

그의 행초(行草)는 필획이 더욱 길고, 결체(結體)는 자유롭고, 풍격은 구애됨이 없이 매우 자유분방하다. 당나라 때 장언원(張彦遠)은 이렇게 말했다. "장지(張芝)는 최원(崔瑗)과 두도(杜度)의 초서 필법을 배웠는데, 그리하여 그것을 변화시켜 금초(今草) 서체의 체세를 이루었다. 일필(一筆)로 단번에 완성하니, 기맥(氣脈)이 통하여 이어지고, 행(行)에 간격을 두어 끊이지 않는다. 오직 왕자경(王子敬−왕헌지)만이 그 깊은 뜻에 밝았으며, 그리하여 각 행의 첫 글자는 왕왕 그 앞 행에 이어지므로, 세상 사람들은 그것을 일컬어 일필서(一筆書)라고 하였다. 그 후 육탐미(陸探微)도 역시 일필화(一筆畫)를 그렸는데, 선이 쭉 이어져 끊어지지 않았으니, 따라서 글씨와 그림의 용필(用筆)은 그 법이 같음을 알 수 있다.[張芝學崔瑗·杜度草書之法, 因而變之, 以成今草之體勢. 一筆而成, 氣脈通連, 隔行不斷. 惟王子敬明其深旨, 故行首之字往往繼

장회관(張懷瓘) : 당대(唐代)의 서법가이자 서학(書學) 이론가였다. 벼슬이 한림공봉(翰林供奉)·우솔부병조참군(右率府兵曹參軍)에 이르렀다. 저서로는 『서의(書議)』·『서단(書斷)』·『서고(書估)』·『평서약석론(評書藥石論)』 등이 있는데, 모두 서학 이론에 관한 중요한 저작들이다.

其前行, 世上謂之一筆書. 其後陸探微亦作一筆畫, 連綿不斷, 故知書畫用筆同法.]" 송나라 때 미불도 역시 그에 대해 이렇게 말했다. "붓을 운용함이 마치 타오르는 불길로 재에 획을 긋는 것처럼 하여, 연속되게 이어짐이 끝이 없어, 마치 의도하지 않은 것 같은데, 이것이 이른바 일필서(一筆書)이다.[運筆如火筋劃灰, 連屬無端末, 如不經意, 所謂一筆書.]" [『서사(書史)』를 보라.]

왕희지와 왕헌지는 서법에서 각자의 성취가 있었는데, 그 차이는 바로 그들의 성격 차이를 반영하고 있다. 근대 사람인 심윤묵(沈尹默)은 그의 용필에 대해 이렇게 말했다. "왕희지는 내엽(內擫)이고, 왕헌지는 곧 외탁(外拓)이다. 왕희지의 글씨를 살펴보면 강건하면서 똑바르고, 유려하면서도 차분한 반면, 왕헌지의 글씨는 강함이 부드러움을 통해 드러나고, 외양의 화려함이 내실(內實)로 인해 증대된다.[大王是內擫, 小王則是外拓. 試觀大王之書, 剛健中正, 流美而靜, 小王之書剛用柔顯, 華因實增.]" [『이왕법서관규(二王法書管窺)』를 보라.] 세상에 전해지는 왕헌지의 묵적들로는 〈압두환첩(鴨頭丸帖)〉·〈중추첩(中秋帖)〉[미불(米芾)의 임본(臨本)]·〈이십구일첩(二十九日帖)〉·〈신부지황첩(新婦地黃帖)〉 등이 있다. 소해(小楷) 작품으로는 〈낙신부(洛神賦)〉(현재 13행만 남아 있다) 각본(刻本)이 있는데, 서체와 풍격이 왕희지의 〈황정경(黃庭經)〉에 가까워, 글자의 형상이 비교적 길고, 행필(行筆)이 완만하며, 당시 유행하던 해서의 새로운 서체를 대표한다. 역대의 각첩들은 왕헌지의 서법 작품들도 또한 매우 많이 수집해놓았다.

이왕(二王)이 서법 예술에서 이룬 성취는 전례를 찾을 수 없을 정도로 뛰어난데, 이 시기는 사회와 문화의 발전으로 인해, 그리고 또한 서법 자체도 전서(篆書)·예서(隸書)·장초(章草)로부터 해서(楷書)·행서(行書)·초서(草書)로 전환되는 단계에 처해 있었기 때문에, 서법이 사상과 감정을 표현하는 예술로서, 이미 성숙해 있었다. 해

내엽(內擫)·외탁(外拓) : 서법에서 '내엽'과 '외탁'은 대칭되는 개념이다. 사람에 따라 해석이 다른데, 하나는 손가락을 취하는 지법(指法)이라고 하는 주장이다. 즉 엽(擫)은 가운뎃손가락을, 탁(拓)은 엄지손가락을 이용한 용필법을 말한다. 또 다른 하나는, 행필(行筆) 방식을 가리킨다는 것인데, 내엽은 안쪽으로 눌러 거두어들이는 필법이고, 외탁은 바깥쪽으로 밀어내듯이 붓을 운용하는 것을 가리킨다는 주장이다. 왕희지와 왕헌지의 글씨 풍격을 비교하여 말하기를, 왕희지는 내엽을 사용하여 획을 안으로 거두어들였고, 외탁을 보조로 사용했기 때문에 험준하면서 법도가 느껴지고, 왕헌지는 외탁을 위주로 하여 바깥으로 밀어내듯이 글씨를 썼고, 내엽을 보조로 사용했기 때문에 활발하고 시원스런 풍격이 느껴진다고 한다.

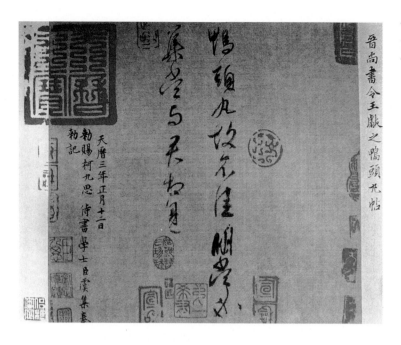

서·행서·초서의 양식은 예술 표현력을 향상시킴으로써, 서법 자체의
완벽한 표현 체계를 확립하였다. 이왕은 이런 변혁 과정에서, 대대적
으로 새로운 양식과 새로운 체계를 세우는 데에 커다란 추동력이 되
었다. 그리하여 당대(唐代)에는 그들이 '서성(書聖)'으로 추존되었으며,
그들이 남긴 필적들은 서법가들의 본보기가 되었다.

진대(晉代)의 문벌귀족 가문들은 모두 서법을 대대로 전수하였
는데, 예를 들면 유(庾)·치(郗)·왕(王)·사(謝) 씨 등 대가족들은, 부
자(父子)나 조손(祖孫)이 모두 서법으로 유명한 경우가 적지 않았다.
그 중에는 왕도(王導)·왕흡(王洽)·왕순(王珣)·왕회(王薈)·왕휘지(王徽
之)·왕이(王廙)·유량(庾亮)·유역(庾懌)·유익(庾翼)·치감(郗鑑)·치음
(郗愔)·치담(郗曇)·사상(謝尙)·사안(謝安)·환현(桓玄)·양희(楊羲) 등
등이 있다. 왕이(王廙)의 서법은 왕희지의 스승이고, 그의 화법(畵法)
은 진(晉)나라 명제(明帝)의 스승이라고 여겨졌으며, 〈칠월십삼일첩(七
月十三日帖)〉(왕희지 형제에게 보낸 편지)과 해서로 쓴 〈지장(志章)〉이 전

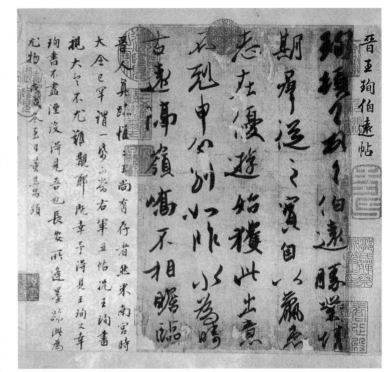

〈백원첩(伯遠帖)〉

(晉) 왕순(王珣)

지본(紙本)

높이 25.1cm, 길이 17.2cm

고궁박물원(故宮博物院) 소장

〈백원첩(伯遠帖)〉은 험준하면서도 힘이 있고 수려하며, 자연스럽고 유창하여, 결체(結體)가 왕희지(王羲之)의 초기 서법인 〈이모첩(姨母帖)〉과 유사하다. 행필(行筆)의 선후(先後)를 작품에서 분명하게 판별할 수 있는데, 대체로 뒤의 일필(一筆)을 앞의 일필이 있는 곳에서 겹치게 눌러서 썼으며, 먹색이 비교적 검고, 구모(勾摹)한 흔적이 없는 것으로 보아, 진(晉)나라 때 왕순(王珣)이 직접 쓴 법첩이다.

이 두루마리는 일찍이 북송(北宋) 때 궁궐의 내부(內府)에 들어갔고, 또 일찍이 『선화서보(宣和書譜)』에도 수록되었는데, 후에 사라져서 민간으로 유출되었다가, 일찍이 동기창(董其昌)과 안기(安岐)가 수장(收藏)하였다. 건륭제(乾隆帝) 때 다시 내부에서 입수하였는데, 고종(高宗) 애신각라(愛新覺羅-청나라 황실의 성씨) 홍력(弘曆-건륭제의 이름)이 그것을 매우 아끼고 소중히 여겨, 다시 표구하여 앞쪽에 글자를 써넣었다. 이 서첩을 왕희지의 〈쾌설시청첩(快雪時晴帖)〉·왕헌지의 〈중추첩(中秋帖)〉과 함께 양심전(養心殿)의 온실(溫室) 안에 보관하고는, 그곳을 '삼희당(三希堂)'이라고 불렀다.

해지고 있다. 왕순(王珣 : 350~401년)은 왕도(王導)의 아들이자 왕희지와는 사촌형제간이며, 전해지는 묵적(墨迹)으로는 〈백원첩(伯遠帖)〉이 있다. 그 서풍은 이왕(二王)의 중간에 끼여 있는데, 동기창(董其昌)은 그에 대해 이렇게 평했다. "시원스럽고 고아하면서 차분한 것이, 동진 때 유행했던 풍격을 마치 눈앞에서 보는 듯하다.[瀟灑古澹, 東晉流風, 宛然在眼.]" 기타 여러 사람들의 서법 필적들도 후세의 각석(刻石) 탁본(拓本)에서 또한 볼 수 있는데, 예를 들면 사안(謝安)의 〈팔월오일첩(八月五日帖)〉·왕휘지(王徽之)의 〈신월첩(新月帖)〉·왕회(王薈)의 〈절종첩(癤腫帖)〉 등이 있다.

남조(南朝)의 서법은 대부분 이왕(二王)의 영향을 받았으며, 이왕을 배우고 익히는 것이 풍조를 이루었다. 송(宋)·제(齊) 두 조대의 유명한 서법가들인 양흔(羊欣)·소사화(蕭思話)·박소지(薄紹之)·공림지

(孔琳之)·왕승건(王僧虔)과 남제(南齊)의 고제(高帝)인 소도성(蕭道成)은 모두 왕헌지의 서법을 배웠다. 양(梁)나라 무제(武帝)는 종요와 왕희지의 서법을 제창하였는데, 당시의 유명한 서법가였던 소자운(蕭子雲)·도굉경(陶宏景-陶弘景이라고도 함)·완연(阮研)은 곧 종요와 왕희지의 서법을 많이 따랐다. 남조의 서법가들은 이왕의 영향하에서, 각자 뛰어난 분야가 있었는데, 양흔은 해서로, 공림지는 초서로, 소자운은 행서로, 범엽(范曄)은 전서(篆書)로, 양(梁)나라 때 가장 높이 평가받았다.

북방에서는 최 씨(崔氏)와 노 씨(盧氏)의 두 가문이 대대로 서법의 명문 집안이었는데, 최가(崔家-최씨가학)는 위기(衛覬)의 서법을 전수하였고, 노가(盧家-노씨가학)는 종요(鍾繇)의 서법을 전수하였다. 그리고 두 집안은 또 서로 사돈 관계여서, 서법에서도 서로 영향을 주고받았다. 태무제(太武帝) 때의 최호(崔浩)와 효문제(孝文帝) 때의 노연(盧淵)은 북조(北朝)에서 가장 지위가 있는 서법가들이었다. 최호는 서법에 뛰어나서, 모두 그에게 『급취장(急就章)』을 써달라고 청하였기에, 여러 해 동안 그가 쓴 『급취장』은 결국 백 본(本)이 넘었다. 그리고 북위(北魏) 도성(都城)의 궁전에는 곧 모두 노연이 제서(題署)하였다. 북위와 북주(北周)는 모두 자형(字形)을 통일하는 작업을 진행하였고, 남조(南朝)도 또한 여러 차례 자형을 정리하는 작업을 진행하였다. 『급취장』을 대신할 새로운 자서(字書)로 『천자문(千字文)』이 확정되면서, 양나라 때 고야왕(顧野王)이 편찬한 자서인 『옥편(玉篇)』과 북위의 양성경(楊成慶)이 편찬한 『자통(字統)』 등은 모두 시대의 요구에 부응하여 만들어진 것들이다. 서법 예술도 문자학의 이와 같은 발전에 따라 전파될 수 있었다.

북위의 서법가인 정도소(鄭道昭)도 작품이 전해진다. 북주의 유신(庾信) 등 여러 문사(文士)들이 산해관(山海關)을 넘어 들어오면서 북

『급취장(急就章)』 : 서한(西漢) 말엽인 원제(元帝) 시기에, 은퇴한 환관인 사유(史遊)가 편찬했다고 전해지는 한자 교본이다.

제서(題署) : 궁전의 편액이나 기둥에 붙이는 대련이나 궁전의 기물 위에 쓰는 문자나 서명을 통틀어 가리킨다.

자서(字書) : 한자 학습서로, 한자의 형(形)·음(音)·의(義)를 수록한 책.

고야왕(顧野王) : 519~581년. 남조(南朝)의 양(梁)나라와 진(陳)나라 때의 관료이자 문자훈고학자·사학자였다. 자는 희풍(希馮)이고, 원래의 이름은 체륜(體倫)이며, 오군(吳郡)의 오현(吳縣-오늘날의 강소 소주) 사람이다. 양나라 무제 때인 대동(大同) 4년에 태학박사(太學博士)를 거쳐 진나라 때 국자박사(國子博士)·박통경사(博通經史) 등등의 관직을 두루 거쳤다. 그림에도 뛰어났으며, 저서로는 『옥편(玉篇)』이 있다.

『술서부(述書賦)』: 당나라 때의 서법
이론에 관한 저작으로, 두기(竇息)가
대력(大歷) 4년(769년)에 편찬했으며,
두몽(竇蒙)이 대력 10년(775년)에 주를
달았다.(일설에는 두기가 직접 주를 달고,
두몽이 교정했다고도 한다.)

방의 문풍(文風)에 영향을 미쳤는데, 양나라의 왕포(王褒)와 소휘(蕭
撝)가 북주에 들어가면서 이왕(二王)의 서풍(書風)도 직접 북방에 들
어가게 되어, 남과 북의 교류 작용을 한 걸음 진전시켰다. 북주의 명
가인 조문연(趙文淵)·조효일(趙孝逸)과 북제의 유민(劉泯)은, 당대(唐
代)의 『술서부(述書賦)』에 북조의 유명한 서법가들로 열거되어 있다.
조문연은 왕희지의 서법을 배웠고, 조효일은 왕헌지의 서법을 익혔으
며, 유민은 초서에 뛰어났는데, 왕희지의 서법을 체득하였다. 오늘날
전해지는 〈서악화산비(西岳華山碑)〉는 조문연이 쓴 것이다. 그리고 조
문연과 이름을 나란히 했던 사람으로 기준(冀儁)이 있는데, 이들 두
사람은 당시에 비방(碑榜)을 쓰는 데 명수(名手)였기에, 그들의 서법은
북주의 관체(官體)를 대표했다. 이 시기에 남북 서풍의 융합은 진일보
하였으며, 수·당 시기에 이르러서 마침내 통일된 시대적 풍격을 형성
하게 되었다.

|제3절|

구양순(歐陽詢) · 우세남(虞世南) · 저수량(褚遂良) · 설직(薛稷)

수대(隋代)에 천하가 통일되면서, 남과 북의 저명한 서법가들은 장안으로 모여들었다. 하동(河東)의 설 씨[薛氏 : 설온(薛溫)·설도형(薛道衡) 형제]·하동(河東)의 유 씨[柳氏 : 유홍(柳弘) 等]·부풍(扶風)의 두 씨[竇氏 : 두경(竇慶)·두진(竇進) 형제] 등이 모두 북방(北方)에서 서학(書學)을 대대로 이어가는 집안이었고, 강남에서 온 사람들로는 우세기(虞世基)·우세남(虞世南)·채정(蔡征)·원헌(袁憲)·은주(殷冑)·구양순(歐陽詢) 등이 있었다. 수대의 서법은 위로는 양진(兩晉-동진과 서진)과 남북조(南北朝) 시기의 변혁과 발전의 유풍을 계승하였고, 아래로는 당대(唐代)에 점차 규범화되어가는 새로운 국면을 열어주었다. 유명한 서법가들인 지영(智永)·지과(智果)·정도호(丁道護) 등의 필적이 전해지고 있다. 지영은 왕희지의 다섯째 아들인 왕휘지(王徽之)의 후예로, 남조의 진(陳)나라에서 태어났으며, 출가하여 승려가 되었는데, 수나라 때 소흥(紹興)의 영흔사(永欣寺)에 잠시 머물렀다. 서법에서는 왕희지의 서법을 익혔으며, 필력(筆力)이 자유분방하고, 해서와 초서에 모두 뛰어났다. 지영은 두문불출하면서 30년 동안 서법을 익혀, 닳아서 버린 몽당붓이 무덤처럼 쌓였으며, 『진초천자문(眞草千字文)』을 쓴 것만도 8백 권에 달하여, 그것을 절동(浙東-오늘날의 절강성 동쪽 지역에 해당) 지역의 여러 사묘(寺廟)들에서 나누어 보관했으며, 북송 후기까지 전해졌다고 한다. 이후 선화(宣和) 시기에 내부(內府)에 일곱 권이 있

었으나, 남송 이후로는 오직 한 권만이 전해지고 있다. 모각본(摹刻本)으로는 돈황(敦煌)의 막고굴(莫高窟)에 소장되어 있던, 당나라 정관(貞觀) 15년(641년) 7월에 장선진(蔣善進)이 쓴 모본(摹本)·남송의 고종(高宗) 조구(趙構)가 쓴 임본(臨本)·북송 대관(大觀) 3년(1109년)에 관중(關中)이 새긴 각본 및 명나라 말기에 유우약(劉雨若)이 새긴 『보묵헌각본(寶墨軒刻本)』이 있다. 『진초천자문』은 지영이 해서와 초서의 두 서체를 대조하여 쓴 것으로, 현재 전해지는 것으로는 묵적본(墨迹本)과 각본(刻本)의 두 종류가 있다. 『진초천자문』 묵적본은 일찍이 당나라 때 일본에서 온 견당사(遣唐使)와 장안(長安)에 있던 귀화승(歸化僧)이 함께 왕희지의 묵적 하나를 찾아서 일본으로 가져간 것으로, 현재 교토(京都)의 오카와 타메지로(小川爲次郎)가 소장하고 있다. 천자문은 수·당의 서법을 연구하는 데 중요한 자료로, 왕희지의 서법이 후세에 심대한 영향을 끼쳤음을 알 수 있으며, 또한 지영의 서법이 앞 시대를 계승하고 후대를 열어주는 작용을 하였음도 알 수 있다. 그러나 정도호의 〈계법사비(啓法寺碑)〉에 있는 서법은, 날카롭고 세차며 소박하여, 이미 판에 새긴 듯 반듯하고 졸렬했던 풍조를 탈피하였다.

당대의 서법 예술은 수대의 뒤를 이어서 규범화(規範化)에 들어섬과 동시에 더욱 크게 번창하였다. 이 시기의 서법은 민간에서도 이미 풍부한 기초를 가지고 있었고, 더욱이 정부는 서학(書學)을 설립하여 유명한 대가(大家)들을 배출하였다. 당나라 태종(太宗) 이세민(李世民)은 우세남을 스승으로 삼고, 왕희지의 묵적을 물색하여, 그것을 연구하는 데 몰두하였으며, 서법의 수양 또한 매우 높았다. 당나라 현종(玄宗) 이융기(李隆基)도 〈척령송(鶺鴒頌)〉이라는 묵적이 전해지고 있다. 제왕(帝王)들의 적극적인 제창에 따라, 서법은 사회의 보편적인 풍조가 되었으며, 서법 예술은 이전에 없던 번영을 누리게 되었다.

구양순 부자·우세남·저수량·설직 형제는 초당(初唐) 시기의 유명

견당사(遣唐使) : 7세기 초부터 9세기 말까지 약 2세기 동안, 일본은 중국의 문화를 배우기 위하여 당나라에 10여 차례에 걸쳐 사절단을 파견했는데, 이들을 견당사라고 한다.

한 서법가들이다. 구양순과 우세남은 진(陳)나라와 수나라에서 계속
벼슬을 했고, 또 우세남은 일찍이 지영에게 서법을 배웠는데, 세상에
전해지는 두 사람의 작품들은 모두 만년에 쓴 것들이다. 또 주로 초
당 시기에 활동하였기에, 그들은 수대 서법을 당대에 전했으며, 선인
(先人)들의 뒤를 이어 계속 발전시키는 작용을 하였다.

『진초천자문(眞草千字文)』

(隋) 지영(智永)

지본(紙本) 책장(册裝)

202행(行), 각 행 20자(字)

일본(日本) 사람 오카와 타메지로(小川爲次郎) 소장

『진초천자문』은 원래 양(梁)나라 때 주흥사(周興嗣)가 저술하고 쓴 것으로, 글의 내용이 자연과 사회의 다방면의 지식에까지 미친다. 지영(智永)의 서법은 진(晉)나라 왕희지의 유풍(遺風)을 그대로 계승하여, 해서는 둥글면서도 힘차며 고아하고, 초서는 풍만하면서도 아름답고, 가지런하며 적절하여, "신묘한 변화가 태연자약하며, 자태의 변화가 무궁무진하다.[神化自若, 變態無窮.]" 명나라의 도목(都穆)은 다음과 같이 평하였다. "지영의 『진초천자문』 진적(眞迹-진본)은 기운이 생동하고, 뛰어남이 신품(神品)에 속하며, 천하의 법첩(法帖)들 중 제일이다.[智永眞草千文眞迹, 氣韻生動, 優入神品, 爲天下法書第一.]"

『지귀도(指歸圖)』: 진(晉)나라 때의 서법 대가였던 왕희지가 지은 것으로, 서법의 용필(用筆)에 관해 그림으로 그려 설명한 책이다. 지금은 남아 있지 않으며, 구양순이 이 책을 통해 이왕(二王)의 서법을 익혀, 결국 '구체서(歐體書)'를 창안했다고 전해진다.

비백(飛白): 중국의 필법 중 하나로, 메마른 붓을 사용하여 붓 자국에 희끗희끗한 잔 줄이 남아 있는 것을 말한다. 글씨의 점획이 새까맣게 써지지 않고 마치 비로 바닥을 쓴 자국처럼 붓끝이 잘게 갈라져서 거칠게 써지기 때문에, 필세가 비동(飛動)한다 하여 붙여진 이름이다. 후한(後漢)의 채옹(蔡邕)이 창시했다고 전해진다.

구양순(歐陽詢 : 557~641년)은 자(字)가 신본(信本)이고, 담주(潭州) 임상(臨湘) 사람이다. 그의 서법은 이왕(二王)을 배웠는데, 험준하고 가늘면서도 힘찬 풍격으로 스스로 일가를 이루었다. 구양순은 경전과 역사에 널리 통달하였고, 다른 사람들보다 총명하고 이해력이 높았으며, 매우 열심히 학문에 힘썼고, 깊이 연구하는 데에도 뛰어났다. 그리하여 우군(右軍-왕희지)이 아들 왕헌지를 가르치려고 그려놓은 『지귀도(指歸圖)』 한 권을 발견하자, 그것을 감상하면서 몇 달 동안이나 매우 기뻐하며 잠을 자지 못할 정도였다. 일찍이 진(晉)나라의 색정(索靖)이 쓴 비문을 보고는, "그것을 관찰하며 몇 걸음을 왔다 갔다 하다가, 피곤해지가 결국 자리를 깔고 앉았고, 그 옆에서 잠을 자기까지 하다가, 삼일이 되어서야 떠날 수 있었다.[觀之去數步復返, 及疲, 乃布坐, 至宿其傍, 三日乃得去.]" 말년에는 필력이 더욱 강하고 힘이 넘쳐, 당시에 명성을 떨쳤으며, 그가 쓴 척독(尺牘-서찰)이 전해져 사람들이 본보기로 삼았다. 고려(高麗)에서는 일찍이 사신을 보내어 그것을 구할 정도였다. 당나라 때 장회관(張懷瓘)은 다음과 같이 말하였다. "구양순은 여덟 가지 서체에 모두 능통했는데, 전서(篆書)가 가장 훌륭했다. 비백(飛白)의 구사는 특히 가장 뛰어났는데, 옛 사람들보다 험준했다. 해서와 행서 글씨는 왕헌지와는 다른 하나의 서체를 이루었다. 초서는 유창하고 막힘이 없어, 이왕(二王)을 보는 듯하며, 가히 감동을 자아낸다.[詢八體盡能, 篆體尤精. 飛白冠絕, 峻于古人. 眞行之書, 于大令別成一體. 草書流通, 視之二王, 可爲動色.]"『서단(書斷)』] 송대에는 구양순의 정서(正書-해서)를 한묵(翰墨-필묵)의 으뜸으로 여겼는데[『선화서보(宣和書譜)』], 소식(蘇軾)은 구양순의 글씨에 대해 "아름다우면서도 긴박함이 출중하며, 강건하고 험준함에 각별히 힘을 쏟았다[妍緊拔群, 勁險刻厲]"라고 평하였고, 원나라의 조맹부(趙孟頫)는 "신본(信本-구양순)의 글씨는 맑고 굳세며, 빼어나면서 강건한 것이, 고금

을 통틀어 제일이다[信本書淸勁·秀健, 古今一人]"라고 하였다.[조맹부가 구양순의 〈몽전첩(夢奠帖)〉에 쓴 발어(跋語)] 서법에서 그의 성취는 바로 비각(碑刻) 작품들에서 볼 수 있다.

　　구양순의 서찰(書札)은 법첩(法帖)인 『사사첩(史事帖)』 안에 새겨 넣은 〈중니몽전첩(仲尼夢奠帖)〉[『성봉루첩(星鳳樓帖)』과 『옥홍감진첩(玉虹鑑眞帖)』을 보라], 〈복상청서첩(卜商請書帖)〉·〈장한첩(張翰帖)〉·〈도상첩(度尙帖)〉·〈유량첩(庾亮帖)〉 등[『쾌설당첩(快雪堂帖)』과 『희홍당첩(戱鴻堂帖)』 및 『삼희당법첩(三希堂法帖)』을 보라], 〈중하(仲夏)〉·〈정사(靜思)〉·〈오월(五月)〉·〈망시(望示)〉·〈각기(脚氣)〉 등[『순화각첩(淳化閣帖)』을 보라]이 있는데, 모두 행해(行楷-해서와 행서의 중간 서체) 서체로 씌어졌으며, 『사사첩』은 대부분 당(唐)나라 사람들이 윤곽을 베낀 뒤 칠해 넣은[鉤塡] 종류로, 고아하고 힘찬 모습이 부족하지만, 빼어나고 윤택하며 여유가 있다.

　　구양순의 묵적 중 세상에 전해지는 것들로는 『초서천자문(草書千字文)』 잔본(殘本)·『행서천자문(行書千字文)』과 『사사첩』 안에 있는

〈몽전첩(夢奠帖)〉
(唐) 구양순(歐陽詢)
지본(紙本)
높이 25.5cm, 너비 31cm
요녕성박물관(遼寧省博物館) 소장

　〈몽전첩〉은 또한 〈중니몽전첩(仲尼夢奠帖)〉이라고도 하며, 구양순이 직접 쓴 진적(眞迹)이다. 〈복상청서첩(卜商請書帖)〉·〈장한첩(張翰帖)〉 등과 함께 그 내용이 모두 역사적 사실을 언급하고 있으며, 서풍(書風)도 또한 서로 유사하여, 통칭하여 '사사첩(史事帖)'이라고 한다. 이 서첩은 먹색이 옅고, 결체(結體)가 엄격하고 신중하면서도 솜씨가 뛰어나며, 용필이 반듯하고 힘차며 엄숙하고, 풍격이 험준하면서도 빼어나고 윤택하여, 대대로 구양순의 서첩들 중 제일이라고 여겨졌다.

동유(董逌): 1079~1140년. 남송의 장서가이자 감정가로, 자(字)는 언원(彦遠)이고, 동평(東平) 사람이다. 대단히 풍부한 서지(書誌)를 소장하여, 자신이 소장한 서법 작품들에 의거하여 『광천장서지(廣川藏書誌)』26권을 편찬했으나 전해지지 않으며, 『광천서발(廣川書跋)』10권·『광천화발(廣川畫跋)』6권·『광천시고(廣川詩故)』40권이 있다.

솔경(率更): 구양순을 일컫는 말로, 일찍이 그가 솔경령(率更令)이라는 벼슬을 했기에, 그를 이렇게 불렀다.

〈복상청서첩〉·〈장한첩〉·〈중니몽전첩〉이 있다. 〈중니몽전첩〉과 〈행서천자문〉 묵적은 만년에 쓴 걸작들로, 글자체가 〈난정서(蘭亭序)〉에 가깝다. 행필(行筆)이 자연스럽고, 전환과 꺾임[轉折]이 자유자재하다. 바로 송나라의 동유(董逌)가 다음과 같이 말한 대로이다. "솔경(率更)은 글씨를 쓸 때, 결코 골라서 쓴 적이 없었지만, 모두 고상한 아취를 얻을 수 있었으니, 따라서 응당 빼어난 솜씨인데, 어쩌면 마음을 그대로 써낸 듯하다.[率更于筆, 特末嘗擇, 而皆得佳趣, 故當是絶藝, 蓋其所寫心爾.]"[『광천서발(廣川書跋)』] 구양순의 아들 구양통(歐陽通)도 아버지의 글씨를 본받아 익히는 데 각별히 힘썼는데, 가늘고 힘차며 험준하여, 가풍을 지니고 있다. 〈도인법사비(道因法師碑)〉및 〈천남생묘지(泉男生墓誌)〉가 전해오고 있다. 구양순 부자는 이왕(二王)을 본보기로 삼았고, 아울러 다른 서법가들의 장점을 취하여, "기복이 끊이지 않으며, 응결되고 군세며 우뚝하여, 소자운(蕭子雲)과 지영(智永)의 부드럽고 연약함을 떨쳐버리고, 왕희지와 왕헌지의 힘줄과 골수를 받아들였는데, 저수량(褚遂良)의 기세와 비교해보면, 스스로 터득하여 나왔으며[蟬聯起伏, 凝結遒聳, 裁蕭永之柔懦, 拉羲獻之筋髓, 比之褚勢, 出于自得]"[주월(周越)의 『법서원(法書苑)』], 서법사에서는 '대소구(大小歐)'라고 불린다.

　우세남(虞世南: 558~638년)은 자(字)가 백시(伯施)이고, 회계(會稽) 여요(餘姚) 사람으로, 학문에 매진하였으며, 글을 잘 지었다. 일찍이 지영에게 왕희지의 서법을 배웠고, 아울러 그의 형 우세기(虞世基)와 함께 고야왕(顧野王-592쪽 참조)에게 배우기도 하였다. 고야왕은 문자학(文字學)과 서법에도 뛰어났으며, 당시의 저명한 학자였다. 우세남은 당나라 태종(太宗)의 깊은 신임을 받아 진부참군(秦府參軍)·홍문관학사(弘文館學士)를 역임하였다. 일찍이 〈열녀전(列女傳)〉을 써서 병풍으로 만들도록 명을 받았다. 아울러 〈공자묘당비(孔子廟堂碑)〉를 쓰

자, 태종이 왕희지가 예전에 차고 다녔던 '우장군회계내사(右將軍會稽內史)'라는 황은인(黃銀印)을 상으로 하사하였다. 우세남 글씨의 결체는 구양순 글씨와 마찬가지로 길쭉한 장체(長體)이지만, 비교적 평온하다. 운필(運筆)과 낙필(落筆—서예에서 첫획을 쓰기 위해 붓을 대는 부분)에 돈좌(頓挫)가 적어, 모난 부분이나 날카로운 필봉은 볼 수 없다. 탑필(搭筆)은 구양순의 서체처럼 엄격하고 신중하지 않다. 이사진(李嗣眞)은 우세남의 글씨에 대해 이렇게 말하고 있다. "차분하고 한산하며 시원스럽고, 해서와 초서는 오로지 마음 가는 대로 썼는데, 마치 아름다운 무늬비단 옷을 입은 아낙네가 봄나들이를 하는 듯하고, 원추(鵷雛—봉황의 일종)와 큰 기러기가 늪에서 노니는 듯하다.[蕭散灑落, 眞草惟命, 如羅綺嬌春, 鵷鴻戲沼.]"[『서후품(書後品)』] 송대(宋代)에는 또 이렇게 일컬어졌다. "대저 우세남이 글자를 쓸 때에는, 종이와 붓을 가리지 않고도 모두 능히 뜻대로 쓸 수 있었으며, 글씨의 구상이 침착하고 순수하여, 마치 태화산(太華山)에 오르는 것처럼, 빙빙 돌고 곳곳에 꺾이며, 구불구불 돌아서 아득하고 심원한 곳으로 들어가는 듯하다.[蓋世南作字, 不擇紙筆皆能如志, 立意沈粹, 若登太華, 百盤九折, 委曲而入杳冥.]"[『선화서보(宣和書譜)』] 당시에 우세남과 구양순은 모두 서법으로 유명했는데, 두 사람은 결체는 같지만, 운필(運筆)에서 경중(輕重)과 완급(緩急)의 차이로 인해 두 가지의 서로 대립되는 풍격을 형성하였다. 장회관(張懷瓘)은 두 사람을 비교하며 다음과 같이 말했다. "구양순은 용맹한 장수처럼 깊이 들어가지만, 때로는 좋지 않을 때도 있다. 우세남은 행인(行人)이 절묘하게 선택하여, 응대하는 언사(言辭)에 실수가 적은 것과 같다. 우세남은 곧 안에 강함과 부드러움이 담겨 있고, 구양순은 곧 바깥으로 힘줄과 뼈대를 드러냈는바, 군자는 재능을 감추는 법이니, 우세남이 더 훌륭하다.[歐若猛將深入, 時或不利. 虞若行人妙選, 罕有失辭. 虞則內含剛柔, 歐則外露筋骨, 君子藏

탑필(搭筆) : 서예에서 '國''周''口''月''雨''頁''一'과 같은 글자나 획을 쓸 때, 왼쪽 위[左上]의 모서리에서 두 획이 서로 교차하는 부분을 가리킨다. 그것은 두 개의 연속으로 쓰는 동작이 형성하는 한 가지 형태이다. 즉 먼저 가로 방향의 필획(위에서부터 아래로, 혹은 위에서부터 왼쪽 아래 방향으로 쓰는 행필을 가리킨다)을 쓰고 나서, 다시 세로 방향의 필획(왼쪽에서부터 오른쪽으로 쓰는 행필을 가리킨다)을 씀으로써 형성되는 형태이다.

태화산(太華山) : 중국의 오악(五嶽) 중 하나로, 화산(華山)이라고도 한다.

행인(行人) : 옛날에 사신이나 손님을 접대하던 관직으로, 외교관에 해당하던 벼슬이다.

器, 以虞爲優.]" 우세남의 작품들 중 세상에 전해지는 것은 매우 적은 데, 〈파사논서(破邪論序)〉는 작은 해서[小楷]로 씌어졌는바, 이전 사람들은 그 작품에 대해 말하기를, "정묘함이 능히 극에 달했으니, 그야말로 하늘의 기교를 빼앗은 것 같다[精能之極, 幾奪天巧]"라고 하였다. 상해박물관에 소장되어 있는 〈여남공주묘지명병서(汝南公主墓誌銘幷序)〉의 초고[당나라 정관(貞觀) 10년, 636년에 씀]는 송나라 사람이 본떠서 베낀[臨寫] 것이다. 그리고 법첩(法帖)에 들어 있는 것으로, 〈적시첩(積時帖)〉[『여청재첩(餘淸齋帖)』을 보라] 및 〈좌첩(左帖)〉[『순화각첩(淳化閣帖)』을 보라] 등이 있으며, 각첩(閣帖-순화각첩) 안에는 또한 우세남의 〈대운첩(大運帖)〉도 있다.

구양순과 우세남, 그리고 이들보다 약간 늦은 저수량과 설직은 서법에서 당대 초기 서법의 사대가(四大家)라고 불린다. 저수량(褚遂良)은 자(字)가 등선(登善)이고, 항주(杭州) 전당(錢塘) 사람이다. 아버지인 저량(褚亮)은 진부(秦府)의 18학사(學士) 중 한 사람이었다. 저수량은 문학과 역사에 대해 폭넓게 섭렵하였고, 특히 예서(隸書)를 잘써, 아버지의 벗이었던 구양순에게 신임을 얻었다.[『당서(唐書)』·「열전(列傳)」] 그는 단지 서법에만 뛰어났던 게 아니라, 또한 서학(書學)에서도 권위가 있었기에, 태종(太宗) 때 이왕(二王)의 필적들을 주로 감별하고 정리하던 사람이었다. 장회관은 그의 글씨에 대해 다음과 같이 평하였다. "어려서는 곧 우세남을 본보기로 삼아 잠시도 잊지 않았으며, 커서는 곧 왕희지를 근본으로 삼고 따랐다. 해서는 참으로 아름다운 의취를 지녔는데, 마치 요대(瑤臺-전설 속의 신선이 사는 곳)의 청쇄(靑瑣)와 같고, 멀리 봄 숲이 비치는 듯하다. 미인은 곱고 아름다워서, 화려한 비단옷에 의지하지 않고도 단아함과 아름다움이 더욱 빛나는 것과 같은데, 구양순과 우세남은 이를 사양했다.[少則服膺虞監, 長則祖述右軍. 眞書甚得其媚趣, 若瑤臺靑瑣, 窅映春林. 美人嬋娟, 似不任乎

청쇄(靑瑣) : 대궐의 문을 뜻하는 말로, 한나라 때 대궐의 문에 쇠사슬 모양의 문양을 새기고, 여기에 푸른색을 칠했던 데에서 유래된 말이다.

羅綺, 增華綽約, 歐虞謝之.]"[『서단(書斷)』] 그의 서법은, "글자 안에서 금
이 생겨나고, 행간에서 옥이 반짝이며, 법칙은 온화하면서도 전아하
고, 미려함이 여러 방면에 미친다[字裏金生, 行間玉潤, 法則溫雅, 美麗多
方]"라고 높이 평가되었다. 왕칭(王偁-1370~1415년)도 그의 글씨에 대
해, "부드러우면서도 힘차고, 험준하면서도 곱고 예쁘다[柔勁險媚]"라
고 하였다. 〈맹법사비(孟法師碑)〉는 저수량이 구양순과 우세남의 영
향을 받은 해서(楷書)로 썼는데, 명나라의 감장가(鑑藏家-감정 및 수장
가) 왕세정(王世貞)은 북송의 정교한 탁본의 발문에서 다음과 같이 말
하였다. "저공(褚公-저수량)이 정관(貞觀) 16년에 쓴 글씨를 살펴볼 때,
여전히 신본(信本 : 구양순)을 따르려고 힘썼으나, 약간 예서(隷書) 서
법이 스며들어 있는데, 이는 가장 단아하면서도 고의(古意)를 풍부하
게 하기 위해서였다.[考褚公以貞觀十六年書時, 尙刻意信本, 而微參以分隷
法, 最爲端雅饒古意.]"『서개(書槪)』에서는 이렇게 쓰고 있다. "저수량
이 쓴 〈이궐불감비(伊闕佛龕碑)〉는, 구양순과 우세남의 뛰어난 점들을
모두 갖추고 있다.[褚書〈伊闕佛龕碑〉, 兼有歐·虞之勝.]" 중년 이후에 저
수량은 구양순·우세남의 기초 위에서, 결체(結體)가 널찍하고 용필
은 차분하도록 하려고 추구하여, 왕희지의 대범하고 거리낌 없으면
서 온화하고도 풍만한 특징을 회복하였다. 그러나 저수량의 획은 가
늘고 길며, 경중(輕重)에 변화가 있는데, 생각건대 붓을 옮길 때 그다
지 힘을 주지 않아, 완곡하고 함축적이면서도 화려하고 아름다운 의
취가 있다. 송나라의 미불(米芾)은 이렇게 말했다. "그리고 색다른 일
종의 교만한 기색이 있다.[而別有一種驕色.]"[『속서평(續書評)』] 〈방현령
비(房玄齡碑)〉와 〈성교서(聖敎序)〉는 그의 이런 특색이 나타나 있는 작
품들이다. 세상에 전해지는 저수량의 묵적(墨迹)들 중 하나인 〈예관
찬(倪寬讚)〉[명나라 장축(張丑)은 송나라 휘종(徽宗)의 임모본(臨摹本)이라고
하였다]에서도 또한 그의 이런 서풍(書風)을 확인할 수 있다. 그 외에

도 〈고수부(枯樹賦)〉[당나라 정관(貞觀) 4년, 630년에 쓴 작품으로, 『청우루
첩(聽雨樓帖)』을 보라]·〈담부첩(潭府帖)〉과 〈가질첩(家侄帖)〉[『순화각첩(淳
化閣帖)』을 보라]·〈문황애책(文皇哀册)〉[『수찬헌첩(秀餐軒帖)』을 보라]·〈대
소자음부경(大小字陰符經)〉·〈초서음부경(草書陰符經)〉 등이 있다. 오
늘날까지 여전히 전해지고 있는, 저수량이 임모(臨摹)한 〈난정서〉에
서도, 또한 그의 이처럼 섬세하면서도 아름다운 서풍을 엿볼 수 있
다. 미불은 여러 사람들의 긴 발문들을 종합하여 이렇게 말했다. "비
록 왕희지의 법첩을 임모했으나, 완전히 저수량 자신의 서법으로 썼
다.[雖臨王帖, 全是褚法.]" 그러면서 이렇게 묘사했다. "온갖 음악이 연
주되고 온갖 춤이 펼쳐지는 가운데, 원추새와 백로가 뜰에 가득하
고, 온갖 옥(玉)의 소리가 울려 퍼지며, 아름답고 얌전하게 법도에 맞
으니, 장제(章帝) 계신 곳에 절을 올리고, 수많은 선현들을 오래도록
즐기고 감상할 만하다.[九奏萬舞, 鵷鷺充庭, 鏘玉鳴璜, 窈窕合度, 宜其拜
章帝所, 留賞群賢也.]"[미불, 『속서평(續書評)』]

설직(薛稷)과 설요(薛曜) 형제는 당나라 태종(太宗) 때의 유명한 신
하였던 위징(魏徵)의 외손자로, 이들의 글씨는 구양순·우세남·저수
량 등의 서법을 터득하였으나 저수량에 가깝다. 설직(649~713년)은 또
한 학 그림을 잘 그리기로 유명했으며, 서법은 가늘면서도 힘차고 예
쁜데, 풍격에서 어느 정도 새로 창조한 바가 있다. 설요의 글씨는 필
획이 힘차면서도 가늘고, 전절(轉折-전환하고 꺾이는 부분)과 별날(撇捺
-왼쪽 삐침과 오른쪽 삐침)에 돈좌(頓挫)가 있어, 이미 수금체(瘦金體)의
서막을 열었는데, 송나라 휘종(徽宗) 조길(趙佶)이 그의 서체를 근본
으로 삼았다. 설직과 설요는 비각(碑刻) 외에는 세상에 전해지는 작
품이 매우 드물다.

육간지(陸柬之)도 초당(初唐) 시기의 중요한 서법가인데, 그는 우세
남의 외조카로, 우세남의 글씨를 배웠다. 그가 쓴 〈난정시(蘭庭詩)〉를

수금체(瘦金體) : 송나라 휘종(徽宗)
조길(趙佶)이 창안한 서체로, 수금서
(瘦金書) 혹은 수근체(瘦筋體)라고도
하고, 또한 '수금체 학체(鶴體)'라고 고
상하게 부르기도 한다. 일종의 해서
체인데, 그 특징은, 획이 가늘고 곧으
며 힘차고, 가로획은 수필(收筆) 부분
이 갈고리 모양을 띠며, 세로획은 수
필 부분이 점의 형태를 띤다. 왼쪽 삐
침[撇]은 비수 같고, 오른쪽 삐침[捺]
은 칼과 같으며, 수직 갈고리는 가늘
고 길다. 일부 필획이 이어지는 글자
의 형상은 실이 공중에 떠 있는 듯하
여, 이미 행서(行書)에 가깝다.

통해 그가 왕희지의 필법을 본받았음을 알 수 있는데, 다만 필획이 가늘면서도 길고 경쾌하다.

종소경(鍾紹京)도 서법에 뛰어났는데, 무측천(武則天) 시기에 궁전의 제방(題榜)은 대부분 그가 썼으며, 또한 감식(鑑識)에도 뛰어났다. 〈영비경(靈飛經)〉은 종소경이 쓴 것이라고 전해지는데, 여전히 예쁘고 고우면서도 강건한 의취가 느껴진다.

손과정(孫過庭)·장욱(張旭)·회소(懷素)

성당(盛唐) 시기에는 서법에 여러 방면으로 새로운 발전이 있었다. 전서(篆書)·예서(隸書)·행초(行草)에 모두 뛰어난 명가(名家)들이 나타났으며, 해서의 풍격 또한 가늘면서 힘찬 것에서 두툼한 것으로 변하였다. 행해(行楷) 서체로 비각을 씀으로써, 행해 서체도 또한 정서(正書)의 지위를 취득하도록 했던 이옹(李邕)은 행해 서체로 비문을 썼는데, 일생 동안 쓴 것이 무려 8백 편에 달했다. 그는 처음에는 왕희지의 서법을 배웠으며, 이후로는 옛날 습관을 벗어버리고, 자신만의 풍격을 창조하였다. 두보(杜甫)는 그의 서법에 대해 이렇게 표현했다. "화려한 명성에 걸맞게 글씨를 잘 쓰고, 소탈하며 매우 맑고 단정하다.[聲華當健筆, 灑落富淸制.]" 그의 호방한 서풍은 그의 강인한 성품과 관련이 있으며, 서법의 역사에서 특징이 풍부한 유명한 풍격을 이루었다. 전서(篆書)의 명가로는 진유옥(陳惟玉)과 이양빙(李陽氷)이 있는데, 진유옥의 작품으로는 〈벽락비(碧落碑)〉가 전해오고 있으며, 이양빙의 전서는 필력이 강건하여, 당시 사람들은 '필호(筆虎)'라고 불렀다. 당나라 사람들은 한(漢)나라 때의 예서(隸書)를 팔분(八分)이라고 불렀는데, 이 서체에 뛰어났던 사람으로는 사유칙(史惟則) 등이 있었다. 사유칙의 필적은 중후하고 힘이 넘치는데, 해서 필체의 정취가 담겨 있다. 그리고 행초(行草)에서는, 이 시기에 개척 정신이 있는 대가들이 출현하였는데, 예를 들면 손과정(孫過庭)·하지장(賀知章)·장욱(張旭)과 회소(懷素)가 그들이다. 서법이 발전함에 따라 이 시기에

는 서학(書學)과 관련된 평론(評論)과 연구 서적들이 계속 출현하여, 서법 이론이 다른 여러 방면으로부터 자세히 해석되고 발휘될 수 있게 되었다. 일부 서법 예술가들은 또한 동시에 걸출한 서법 이론가이기도 했다. 예를 들면 손과정의 『서보(書譜)』는 이미 서학의 이론 체계를 갖추고 있을 뿐만 아니라, 또한 자기 자신이 직접 초서로 원고를 작성하였는데, 그 서법은 바로 왕희지를 떠올릴 정도로 매우 진귀하다.

손과정(孫過庭 : 약 648~723년)은 자(字)가 건례(虔禮)이고, 부양(富陽) 사람이다. 그의 가장 유명한 작품인 『서보』는 당나라 수공(垂拱) 3년(687년)에 쓴 것이고, 『천자문(千字文)』은 수공 2년에 쓴 것이다. 현존하는 『서보』는 단지 원작의 서문(序文)뿐이며, 그가 서보 6편을 쓰게된 계기와 의도를 서술하고 있다. 그 중에서 옛 사람들에 대한 평가와 서법 예술에 대해 분석한 부분은 모두 의미 있는 견해들이다. 서법 작품으로서의 측면에서는, 붓의 자취가 활발하면서도 날카로운 것이 이왕(二王)을 본받았으면서도, 또한 새로운 창의성이 있다. 장회관은 그에 대해 이렇게 말했다. "용필(用筆)이 공교하고, 빼어나고 강단이 있으며, 색다름을 숭상하고 기이한 것을 좋아하였다. 그러나 이른바 공력은 조금밖에 들이지 않았으니, 천부적인 재주를 지녔다.[工于用筆, 俊拔剛斷, 尙異好奇. 然所謂少功用, 有天才.]"

하지장·장욱·회소의 서법은 초서 예술에서 획기적인 변화를 대표하며, 서법 예술의 새로운 경지를 개척하였다. 하지장(賀知章 : 659~744년)은 자(字)가 계진(季眞)이고, 월주(越州)의 영흥(永興) 사람이다. 그는 또한 시에도 능했는데, 시인 이백(李白)의 친구였다. 하지장은 성정이 명랑하고 대범하여, 흥취가 생기면 바로 거침없이 써내려갔다. 법첩(法帖)에서 보이는 작품들로는 〈격일불면첩(隔日不面帖)〉·〈동양첩(東陽帖)〉과 〈경화첩(敬和帖)〉이 있다.

장욱(張旭 : 생몰년 미상)은 소주(蘇州) 사람으로, 주로 개원(開元

−713∼741년)·천보(天寶−742∼756년) 연간에 활동하였으며, 여러 서체에 두루 뛰어났다. 그의 해서는 정교하면서도 단정하며,〈낭관석기(郎官石記)〉(당나라 개원 29년 : 741년)와〈악의론(樂毅論)〉(현재 남아 있지 않음)이 있다. 송대의 동유(董逌)는 장욱의 해서 작품인〈낭관석기서(郎官石記序)〉에 대해 이렇게 말했다. "해서의 법도를 모두 갖추고 있으며, 은미하면서도 매우 엄격하고, 글자의 구조가 치밀하며, 터럭 하나만큼도 잘못됨이 없으니, 이에 해서(楷書)의 법도가 이렇게까지 엄격할 수 있다는 것을 알 수 있다. 무릇 법도를 지키는 것은 이처럼 지극히 엄격하니, 곧 법도를 벗어나는 것도 자유롭기 이를 데 없다.[備盡楷法, 隱約深嚴, 筋脈結密, 毫髮不失, 乃知楷法至嚴如此. 夫守法者至嚴, 則出乎法度者至縱.]"[『광천서발(廣川書跋)』] 장욱의 초서와 이백의 시가(詩歌) 및 배민(裴旻)의 검무(劍舞)는, 당시 '삼절(三絕)'이라 일컬어졌다.[『당서(唐書)』·「본전(本傳)」] 장욱은 금초(今草−573쪽 참조)를 기초로 하였으며, 그것을 발전시켜 광초(狂草−가장 자유분방한 초서)를 완성하였는데, '전(顚)'으로 유명했다. 그에 대해 어떤 논자(論者)는 이렇게 말했다. "비록 온갖 기괴함이 다양하게 나타나지만, 그 근원을 찾아보면, 법도에 맞지 않는 곳이 단 한 곳도 없으니, 혹자가 '장욱의 전(顚−마구잡이로 흘려 쓴 초서)은 전(顚−마구잡이)이 아니다'라고 한 것은 이것을 말한 것이다.[雖奇怪百出, 而求其源流, 無一點不該規矩, 或謂'張顚不顚'者是也.]" 장욱의 초서에는 강렬한 운율감이 넘치는데, 그 스스로도 유명한 무용가인 공손대랑(公孫大娘)이 검기(劍器)를 들고 춤을 추는 모습을 보고 영감을 얻었다고 했다. 당대의 대시인(大詩人)인 두보는 장욱의 초서에 대해 이렇게 말했다. "쟁쟁 울리는 옥과 같이 생동적이고, 무리지어 서 있는 큰 소나무들처럼 강직하네. 이어진 산들이 그 사이에 서려 있는 듯하고, 망망대해의 물이 불어나듯 필력에 힘이 넘치네. ……장지(張芝)와 왕희지(王羲之) 이후 그 누가 대대로 이어질 백대(百

배민(裴旻) : 당나라 개원(開元) 연간에, 용화군사(龍華軍使)로서, 북평(北平)을 지켰는데, 활을 잘 쏘고, 칼을 잘 부리기로 유명하여, 혼자서 북평에 많았던 호랑이를 사냥했다고 전해진다.

전(顚) : 서법에서 글씨의 기세가 맹렬하면서도 흉폭하고, 미친 듯이 흘려서 쓴 초서를 말한다.

공손대랑(公孫大娘) : 당나라 개원(開元) 전성기에 궁중 제1의 무인(舞人)이었다. '검기(劍器)'춤, 즉 검무(劍舞)로 세상에 이름을 날렸는데, 춤추는 자태가 세상을 떠들썩하게 했다. 주로 궁중에서 춤을 추었는데, 간혹 민간에서 춤을 출 때면 구경꾼이 산처럼 모여들었으며, 아무도 이와 견줄 자가 없었다고 한다.

代)의 본보기를 아우를지 모르겠구나.[鏘鏘鳴玉動, 落落群松直. 連山蟠其間, 溟漲與筆力……未知張王後, 誰并百代則.]" 여기에서 두보가 그를 극진히 추앙하였으며, 그를 장지·왕희지와 똑같이 초서(草書)의 모범으로 간주했음을 알 수 있다. 문학가인 한유(韓愈)는, 장욱이 마음속에서 발굴해낸 그의 "기쁨과 노여움과 군색함과 곤궁함, 우울함과 슬픔과 유쾌함과 편안함, 원한과 사모함[喜怒窘窮, 憂悲愉佚, 怨恨思慕]" 및 자연계의 온갖 기쁘기도 하고 놀랍기도 한 현상들을 광초(狂草)의 근원으로 삼았으며, "따라서 장욱의 글씨는 변하여 움직임이 마치 귀신과 같아, 그 단서를 알 수 없다.[故旭之書, 變動猶鬼神, 不可端倪]"라고 하였다. 지금 전해지는 장욱의 광초인 〈고시사첩(古詩四帖)〉 오색전(五色箋) 한 권은, 선화(宣和) 시기에 내부(內府)에서 보관하고 있던 유물로, 원래는 사령운(謝靈運)이 쓴 것이라고 했으나, 명나라의 동기창이 고증하여 판별해보니, 사실은 장욱의 고본(孤本─하나뿐인 책이나 두루마리)임이 밝혀졌다.

장욱은 해서와 행서에 모두 뛰어났는데, 쉽게 이해하기 어렵겠지만, 사실 이 두 서체는 밀접한 관계가 있다. 바로 송나라 때 소식(蘇軾)이 다음과 같이 말한 대로이다. 즉 "장사(長史─장욱)의 초서(草書)는 비틀비틀하면서도 제멋대로이다. ……지금 세상에서 초서(草書)를 잘 쓴다고 일컬어지는 자들은, 간혹 해서(楷書)와 행서(行書)에 능하지 못한데, 이것은 참으로 터무니없는 것이다. 해서가 행서를 낳고, 행서가 초서를 낳았으며, 해서(楷書)는 똑바로 서 있는 듯하고, 행서(行書)는 걸어가는 듯하며, 초서(草書)는 달리는 듯하니, 걷고 서는 것을 못하고서 달릴 수 있는 자는 지금껏 없었다.[長史草書, 頹然天放……今世稱善草書者, 或不能眞行, 此大妄也, 眞生行, 行生草, 眞如立, 行如行, 草如走, 未有未能行立而能走者也.]" 장욱은 또 자신의 서법 경험을 종합하는 데에도 주의를 기울였는데, 자신의 묵적(墨迹)인 〈자언첩(自言帖)〉에, 자신

〈고시사첩(古詩四帖)〉
(唐) 장욱(張旭)
오색채전(五色彩箋)
높이 29.5cm, 길이 195.2cm
요녕성박물관(遼寧省博物館) 소장

『고시사첩』에는 양(梁)나라 유신(庾信)의 〈보허사(步虛詞)〉 2수·사령운(謝靈運)의 〈왕자진찬(王子晉讚)〉과 〈암하일로공화사오소년찬(巖下一老公和四五少年讚)〉이 수록되어 있는데, 모두 40행이다. 이 두루마리는 원래 사령운이 썼다고 했었는데, 명나라 때 동기창(董其昌)이 장욱(張旭)의 유본(遺本)이라고 고증하여 밝혀냈다. 서법은 붓에 힘이 있고 먹이 짙으며, 기필(起筆─落筆)이 마음대로이며, 미친 듯이 분방하고 기이하며, 그의 마음속에 품고 있던 감정을 매우 강하게 표현해냈다. 당나라의 손과정(孫過庭)은 그의 이런 필법을 칭찬하며 이렇게 말했다. "의경(意景)이 먼저이고 글씨 자체는 나중이며, 구애됨이 없이 물 흐르듯 써내려가니, 붓은 빼어나고 정신은 날아오른다.[意先筆後, 瀟灑流落, 翰逸神飛.]"

오색전(五色箋) : '전(箋)'이란 옛날에 한시(漢詩)나 편지를 쓰는 데 사용했던 일종의 편지지를 가리키므로, 오색전은 다섯 가지 색으로 된 '전'을 연결하여 쓴 시를 말한다.

석회소(釋懷素): 속성(俗姓)인 '錢'자 대신 '釋'자를 쓴 것은, 출가한 사람이 부처를 의미하여 붙이는, 일종의 접두어이다.

의 서법가로서의 수양과 경험을 서술하여 기록해놓았다.

석회소(釋懷素 : 725~약 794년)는 세속에서 성(姓)이 전 씨(錢氏)였

고, 고향은 영주(永州) 영릉(零陵)이다. 열심히 노력하고 배우기를 좋아했으나, 집안이 가난하여 종이가 없었으므로, 파초 만 그루를 심어, 파초 잎에 글씨를 썼는데, 글씨 연습을 하다가 망가진 붓 더미를 산 아래 쌓아놓고 묻었다 하여, 호(號)를 '필총(筆塚)'이라 하였다. 회소는 성격이 거리낌 없고 구속받기를 싫어하였는데, 술에 취하면 절의 벽·마을의 담장·의복·그릇 등 가리는 것 없이 아무데나 닥치는 대로 글씨를 썼다. 그리하여 "회소는 술을 즐김으로써 품성을 수양하였고, 초서로써 뜻을 펼쳤다[懷素嗜酒以養性, 草書以暢志]"[『금호기(金壺記)』]라는 말이 회자되었다. 시인 두기(竇冀)는 시를 써서 이렇게 읊었다. "분벽(粉壁-하얗게 회칠을 한 벽)으로 되어 있는 긴 회랑이 수십 칸인데, 흥에 겨워 가슴속에 품었던 기운을 조금 풀어내어, 홀연히 너덧 번 소리 질러 절규하니, 벽엔 자유분방한 글자들로 가득하구나.[粉壁長廊數十間, 興來小豁胸中氣, 忽然絶叫三五聲, 滿墻縱橫千萬字.]"

회소는 서법에서 심각한 경험과 깨달음이 있었다. 당대에는 그와 안진경(顔眞卿)이 서법에 대해 논한 다음과 같은 한 토막의 이야기가 전해진다. "안진경이 말하길, '선사께서도 스스로 터득하신 바가 있으신지요?' 그러자 회소가 말하기를, '저는 여름날의 구름에 있는 많은 기이한 봉우리들을 보고서, 항상 그것을 본받고 있는데, 그것의 통쾌한 곳은, 마치 날아가는 새가 숲에서 나오는 듯하고, 깜짝 놀란 뱀이 풀 속으로 들어가는 것 같습니다. 또 갈라진 벽의 금을 보았는데, 하나하나가 모두 자연스러웠습니다.' 그러자 안진경이 말하기를, '어찌 집에 비가 샌 흔적[屋漏痕]만 하겠습니까?' 그러자 회소는 일어나 안진경의 손을 꼭 잡고, '바로 그것입니다'라고 하였다.[顔眞卿曰, 師亦有自得乎? 素曰, 吾觀夏雲多奇峰, 輒常師之, 其痛快處, 如飛鳥出林, 驚蛇入草. 又遇坼壁之路, 一一自然. 眞卿曰, 何如屋漏痕? 素起握公手曰, 得之矣.]" 이 이야기에서 '갈라진 벽의 금[坼壁路]'과 '집에 비가 샌 흔적[屋漏痕]'은,

서법에서 용필(用筆)은 의도하지 않은 데[無意] 의도[有意]가 깃들어 있고, 인위적인 것은 자연스러운 것에 깃들어 있다는 미묘한 관계를 표현해낸 것으로, 마땅히 전통적인 서법의 명언으로 간주되었다.

회소는 장욱(張旭)에게서 필법을 얻어, 금초(今草)와 광초(狂草)에 모두 뛰어나, 장욱의 뒤를 잇는 또 한 사람의 초서의 대가가 되었으며, "'광(狂)'으로써 '전(顚)'을 계승하였다[以狂繼顚]"라는 칭송을 받았다. 초서의 필법에서 두 사람은 다른 점이 있는데, 『광천서발(廣川書跋)』에서 동유(董逌)는 다음과 같이 지적하였다. "회소는 글씨에서, 스스로 서법삼매(書法三昧)에 들 수 있다고 말하였다. 당나라 때 사람들이 그의 글씨를 평(評)한 것을 살펴보면, 장욱에 뒤지지 않는다고 하였다. 회소는 비록 법도[繩墨] 밖으로 치달았지만, 획의 돌고 꺾임과 나아가고 물러남이 법도에 맞지 않음이 없다. 장욱의 경우는 더욱 더 견줄 만한 법도가 없어, 변화무쌍하기 이를 데 없을 정도이며, 일찍이 산골짜기의 험준함이나 벌판의 평탄함조차 느낄 수 없는데, 바로 이것이 서로 다른 점이다.[懷素于書, 自言得書法三昧. 觀唐人評書, 謂不減張旭. 素雖馳騁繩墨外, 而回旋進退, 莫不中節, 至旭則更無蹊轍可擬, 超忽變滅, 未嘗覺山谷之險, 原隰之夷, 以此異爾.]" 세상에 전해지는 회소의 작품들로는 〈자서첩(自敍帖)〉·〈고순첩(苦筍帖)〉·〈소천자문(小千字文)〉·〈논서첩(論書帖)〉 등이 있다. 〈자서첩〉[당나라 대력(大歷) 12년, 777년]의 내용은, 자신이 글씨를 배운 경력과 그 당시 작품들의 평가에 대해 스스로 기술한 것인데, 운필(運筆)이 자유분방하고 유창하며, 기세가 종횡으로 날아 움직이는 것 같다. 실제로 "붓을 전광석화처럼 빠르게 쓰니, 손의 움직임에 따라 변화무쌍하기가 이를 데 없으며[援毫掣電, 隨手萬變]"[당나라 여총(呂總), 『속서평(續書評)』], "글자마다 약동하며, 원만하게 전환하는 필획이 오묘하여, 마치 살아 있는 듯하다.[字字飛動, 圓轉之妙, 宛若有神.]"[송나라 『선화서보(宣和書譜)』]

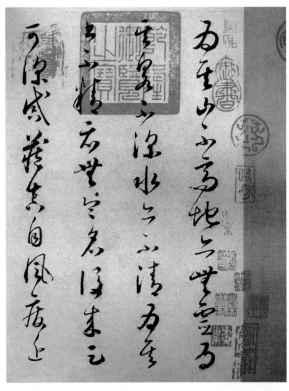

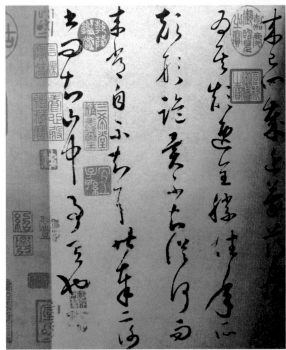

〈자서첩(自敍帖)〉

(唐) 회소

지본(紙本)

높이 28.3cm, 길이 755cm

대북(臺北) 고궁박물원(故宮博物院) 소장

회소(懷素) 자신이 서법을 배운 경력과 그 당시 사람들의 작품들에 대한 품평을 스스로 기술하고 있는데, 붓 가는 대로 써내려가 자유분방하고 시원스럽다. 용필이 원만하면서도 힘이 있고, 자유자재로 원만하게 전환하며, 성글기도 하고 빽빽하기도 하며, 기울어지기도 하고 반듯하기도 하며, 활발하고 자연스러워, 회소가 쓴 광초(狂草)의 대표작이다. 당나라의 여총(呂總)은 이렇게 묘사했다. "붓을 전광석화처럼 빠르게 쓰니, 손의 움직임에 따라 변화무쌍하기가 이를 데 없다.[援毫掣電, 隨手萬變.]" 『선화서보(宣和書譜)』에서는 이 작품에 대해 이렇게 쓰고 있다. "글자마다 약동하고, 원만하게 전환하는 필획이 오묘하여, 마치 살아 있는 듯하다.[字字飛動, 圓轉之妙, 宛若有神.]"

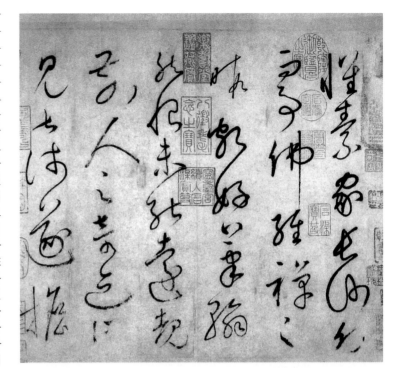

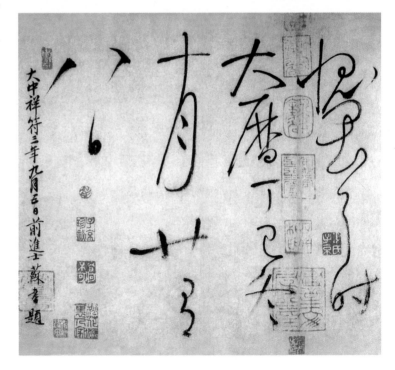

안진경(顔眞卿)과 유공권(柳公權)

안진경(顔眞卿 : 709~785년)은 자(字)가 청신(淸臣)이고, 원래 고향은 낭야(琅邪)이며, 북제(北齊) 안지추(顔之推)의 후예이다. 안 씨(顔氏) 가문은 역대로 모두 저명한 학자였으며, 아울러 글씨를 잘 쓰기로 유명했다. 안진경은 됨됨이가 올곧고 뜻이 확고하였으며, 강직하여 시류에 영합하지 않았다. 평원태수(平原太守)를 지낼 때에는 안록산(安祿山)의 반란에 저항하는 뜻을 견지하였다. 회서절도사(淮西節度使) 이희열(李希烈)이 반란을 일으키자, 안진경은 위유사(慰諭使)로서 나아가면서도 협박을 두려워하지 않았고, 결단코 반란에 가담하지 않아, 결국 피해를 당했다. 안진경은 옳고 그름이 분명하여, 난폭하고 흉포한 세력들을 두려워하지 않았으며, 과감하게 투쟁하는 굳건한 성격이었는데, 이런 그의 성격은 그의 서법 예술에서도 그대로 나타나, 그의 작품은 강건한 정신 역량을 갖추고 있다. 그의 서법에 표현된 웅건하고 호방한 기세는, 왕희지(王羲之)의 서법이 가진 서정성을 대체하였으며, 새로운 시대적 특징을 띠고 있다.

안진경의 서법은 강하고 웅강한 기세가 자형(字形)의 결체(結體)와 용필(用筆)에서 나타나는데, 결체가 고르고 가지런하며 평온하고, 방대하며 웅장하다. 용필은 신중하고 묵직하며, 중후하면서도 원만하고 힘이 있다. 단순하면서도 소박한 가운데 풍부한 정신과 기개를 전달해낸다. 안진경은 일생 동안 서예에 힘써서, 세상에 전해지는 해서와 행서 및 여러 서체로 쓴 작품들이 매우 많이 전해오고 있다. 여총

안지추(顔之推) : 531~약 595년. 자는 개(介)이며, 한족(漢族)으로, 낭야(琅邪) 임기(臨沂-지금의 산동 임기) 사람이다. 중국 고대의 문학가로, 남북조(南北朝) 시기부터 수대(隋代)까지 활동하였다. 『안씨가훈(顔氏家訓)』을 저술하였는데, 이 책은 봉건 시대 가정교육의 발전에 중요한 영향을 미쳤다.

(呂總)은 이렇게 말했다. "안진경의 해서와 행서는, 칼날로 자르고 검으로 꺾은 듯하며, 갑자기 날아오르는 빼어난 기세를 지녔다.[眞卿眞行書, 鋒絶劍摧, 驚飛逸勢.]"[『속서평(續書評)』] 또 소식(蘇軾)은 이렇게 표현했다. "노공(魯公-안진경)의 글씨는 웅혼하고 빼어나서 홀로 출중하며, 옛 법을 확 바꾸었으니, 마치 두자미(杜子美-두보)의 시가 그렇듯이, 풍격과 힘이 하늘에서 타고난 듯이 뛰어나서, 한(漢)·위(魏)·진(晉)·송(宋) 이래의 유풍을 다 가릴 정도다.[魯公書雄秀獨出, 一變古法, 如杜子美詩, 格力天縱, 奄有漢魏晉宋以來風流.]" 안진경이 쓴 비각으로, 현존하는 것들 가운데 비교적 이른 시기의 것들로는 43세 때 쓴 〈다보탑감응비(多寶塔感應碑)〉[천보(天寶) 11년, 752년]·〈곽씨가묘비(郭氏家廟碑)〉[광덕(廣德) 2년, 764년]·〈마고선단비(麻姑仙壇碑)〉[대력(大歷) 6년, 771년]·〈안근례비(顔勤禮碑)〉[대력 14년, 779년]와 만년인 72세 때 쓴 〈안가묘비(顔家廟碑)〉[건중(建中) 원년, 780년]가 있는데, 이런 비각들은 그가 각각 다른 시기에 쓴 작품들로, 그의 서법 풍모가 어떻게 변화 발전했는지를 볼 수 있다. 〈대당중흥송(大唐中興頌)〉은 마애(摩崖-절벽에 글씨·그림·불상 등을 새긴 것) 큰 글씨로, 20행이고, 각 행마다 21자로 되어 있으며, 글자는 가로 세로가 각각 5촌(寸) 정도이다. 이것은 안록산의 난을 평정하고, 양경(兩京-장안과 낙양)을 수복하는 승리를 거둔 것을 기념하여 만든 작품으로, 안진경이 뛰어난 서법으로 마음속의 희열과 시대적 기개를 그대로 반영해 냈는데, 매우 장엄하고 화려하다.

안진경의 묵적들 중에서 아직 여러 종류가 세상에 전해지고 있으며, 해서·행서·초서를 두루 포괄하고 있는데, 예를 들면 〈제질문고(祭侄文稿)〉[건원(乾元) 원년, 758년]·〈자서고신(自書告身)〉[건중(建中) 원년, 780년]·〈유중사첩(劉中使帖)〉 및 〈죽산당연구(竹山堂連句)〉 등이 있다. 〈제질문고〉는 안진경이 반란을 평정하는 투쟁에서 희생된 자신의 조

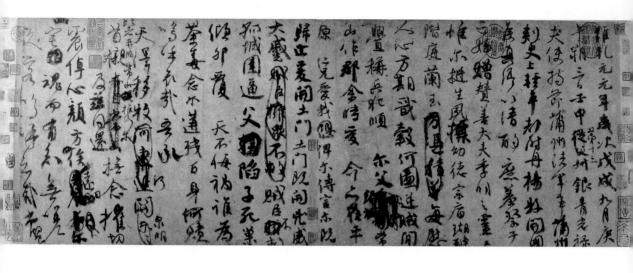

카 계명(季明)을 추도한 글의 초고로, 작자는 이 초고를 쓸 때 의분 (義憤)과 비통함에 차 있었다. 이 때문에 작품은 "자유분방한 붓놀림 이 호방하며, 일사천리로 써나갔으니, 때때로 강건함이 묻어나고, 유 려함이 함께 섞여 있어, 어찌 보면 전주(篆籀-大篆)로 쓴 것 같기도 하고, 어찌 보면 조각하여 새긴 것 같은데, 그것의 묘처(妙處)는 거의 하늘의 조화로움에서 나온 듯하니, 어찌 공께서 생각을 집중하여 글 을 쓰지 않았으랴만, 자획(字劃)에 의도적으로 기교를 부리지는 않았 으나, 오히려 그 공교하기가 이를 데 없다.[縱筆浩放, 一瀉千里, 時出遒 勁, 雜以流麗, 或若篆籀, 或若鐫刻, 其妙處殆出天造, 豈非當公注思爲文, 于字 劃無意于工, 而反極其工耶.]"[원나라 사람 진심(陳深)의 말] 〈송배민장군시 (送裴旻將軍詩)〉는 원정을 떠나는 배민(裴旻)에게 지어준 시로, 이 작 품은 행해(行楷) 서체에 전주(篆籀)의 필법을 함께 사용하고 있는데, 결체(結體)는 행차(行次)의 대소(大小)·사정(斜正-기울어짐과 똑바름)의 변화가 무궁무진하다. 지금 전해지는 것은 모본(摹本)으로, 분명 원래 진적(眞迹)도 전해졌을 것이다. 이 밖에, 미불(米芾)은 〈쟁좌위첩(爭座 位帖)〉을 일컬어, "전주(篆籀)의 분위기가 느껴지며, 안진경의 글씨 중 제일이다.[有篆籀氣, 爲顔書第一]"라고 했는데, 지금은 단지 각본(刻本)

〈제질문고(祭侄文稿)〉
(唐) 안진경(顔眞卿)
마지본(麻紙本)
높이 28.8cm, 너비 75.5cm
대북(台北) 고궁박물원(故宮博物院) 소장

『제질문고』는 안진경(顔眞卿)이 조카인 계명(季明)을 추도하면서 쓴 글의 초고로, 당나라 건원(建元) 원 년(758년)에 쓴 것인데, 이 해에 안진 경은 50세였다. 초고를 쓸 때에 비 분한 감정을 품고 있었기에, 붓 가 는 대로 빠르게 썼다. 용필은 강건 하고 기세가 왕성하며, 질박하면서 도 자연스럽고, 문장 전체를 단번 에 써내려가 완성하여, 그 기세가 웅장하고 기이하다. 그리하여 원 (元)나라의 선우추(鮮于樞)는 이렇게 말했다. "늠름한 기개와 열렬한 기 상이 붓끝에서 보인다.[英風烈氣, 見 于筆端.]"

〈쟁좌위첩(爭座位帖)〉: 〈논좌첩(論座 帖)〉·〈여곽부사서(與郭仆射書)〉라고도 하며, 안진경의 행초(行草) 글씨들 중 걸작이다. 당나라 광덕(廣德) 2년(764 년)에 안진경이 부사(仆射)인 곽영우 (郭英又)에게 보낸 편지의 초고이다.

만이 전해진다.

　당대의 서법은 만당(晚唐) 시기로 들어서면서 점차 쇠미해져갔다. 유공권(柳公權 : 778~865년)은 자가 성현(誠懸)이고, 경조(京兆) 화원(華原) 사람으로, 처음에는 왕희지의 서체를 배우다가, 가까운 시대의 필법들을 두루 섭렵하였는데, 서체가 힘이 있으면서도 아름다우며, 스스로 일가를 이루었다. 그는 만당 시기의 대서법가인데, 역사적인 지위는 안진경의 다음에 위치할 뿐이다. 그는 가까이는 안진경을 계승하였으나, 새로운 창조를 이루기도 했다. 소식(蘇軾)은 이렇게 말했다. "유소사(柳少師-유공권)의 글씨는 본래 안진경에서 나왔으나, 능히 스스로 새로운 의경을 창출해냈다.[柳少師書本出于顏, 而能自出新意.]" 그는 오로지 골법(骨法)을 숭상하여, "유공권은 그 굳셈을 얻었으므로, 따라서 마치 원문(轅門)에 늘어선 병사들이, 삼엄하게 둘러싸 지키는 듯했다.[柳公權得其勁, 故如轅門列兵, 森然環衛.]"[잠종단(岑宗旦)의 말] 그는 일생 동안 수많은 비각들을 남겼는데, 〈금강경비(金剛經碑)〉[장경(長慶) 4년, 824년]는 그가 46세 때 쓴 것으로, 원래의 비석은 일찍이 없어졌고, 당나라 때의 탁본이 돈황(敦煌)에서 나왔다. 『당서(唐書)』·「본전(本傳)」에서는 이렇게 기록하고 있다. "상도(上都-지금의 내몽고자치구에 있는 원나라 때의 수도)의 서명사(西明寺)에 있는 〈금강경비〉는 종요(鍾繇)·왕희지(王羲之)·구양순(歐陽詢)·우세남(虞世南)·저수량(褚遂良)·육간지(陸柬之)의 서체를 모두 갖추고 있는데, 더욱 뜻대로 이루었다.[上都西明寺'金剛經碑'備有鍾·王·歐·虞·褚·陸之體, 尤爲得意.]" 〈이성비(李晟碑)〉·〈현비탑비(玄秘塔碑)〉·〈신책군비(神策軍碑)〉 및 새로 발견된 〈회원관종루명(回元觀鐘樓銘)〉은 모두 유공권 글씨의 걸작들이다. 〈유면비(劉沔碑)〉와 〈고무유비(高無裕碑)〉는 그가 고희(古稀)가 지난 이후에 쓴 작품들이다. 유공권의 행서(行書) 묵적인 〈몽조첩(蒙詔帖)〉은 결체(結體)가 힘이 있고 아름다우며, 그 기세가 사람들로

경조(京兆) : 고도(古都)인 서안(西安-長安) 및 그 부근 지역을 일컫던 옛 호칭.

골법(骨法) : 서법 용어로, '골력(骨力)'이라고도 한다. 점획을 쓸 때 그 속에 담겨진 필력(筆力)을 가리킨다. 이는 점획과 형체를 구성하는 버팀목이자, 또한 정신을 표현하는 근거이다.

원문(轅門) : 옛날 군영(軍營)의 문, 혹은 관청의 바깥문을 가리키는 말이다.

〈신책군비(神策軍碑)〉

(唐) 유공권(柳公權)

송대의 탁본(拓本)

첩심(帖心-첩의 안쪽 판면) 높이 26.1cm

북경도서관(北京圖書館) 소장

〈신책군비〉의 원래 제목은 〈황제 순행좌신책군기성덕비(皇帝巡幸左神策軍紀聖德碑)〉로, 무종(武宗) 회창(會昌) 3년(843년)에 세운 것이다. 비문의 내용은 최현(崔鉉)이 지었고, 유공권이 썼다고 하는데, 원래의 비석은 오래 전에 없어졌으며, 지금 세상에 전해지는 탁본은 단지 상책(上册-책의 앞부분)만이 남아 있다. 이 비석은 세상에 전해오고 있는 유공권의 글씨들 중, 글자가 비교적 큰 것으로, 용필이 강건하고 굳세며, 원만하고 중후하며 옹골지다. 질박하고 중후한 가운데 날카로움이 엿보이며, 근엄하고 신중한 가운데 자연스럽고 대범함이 느껴진다. 풍모가 준험하면서도 가지런하고, 기개가 온화하다.

하여금 넋을 잃게 할 정도인데, 유공권 서법의 의취를 느낄 수 있다.

　서법은 당대(唐代)에 광범위하게 유포되고 전파되어, 일반 문인들과 선비들의 서법 수준도 대부분 이전 시대의 이름났던 대가(大家)들만큼이나 뛰어났으며, 또 민간의 서수(書手)들도 또한 많았다. 돈황(敦煌)의 장경동(藏經洞)에 있던 유서(遺書-남겨진 필적)들 및 세상에 전

해지는 문인들의 필적들로부터 이 점을 알 수 있다. 세상에 전해지고
있는 두목(杜牧)의 〈장호호시(張好好詩)〉 필적과 임조(林藻)의 〈심위첩
(深慰帖)〉 각본(刻本)은 모두 왕희지의 서법을 배운 것들이지만, 당나
라 서법가들이 추구했던 변화들을 갖추고 있어, 결체가 다양하며,
용필은 중후하여, 각자 자신들만의 풍모를 갖추고 있다. 이 두 작품
은 서법 발전사에서 새로운 징조를 대표했다. 즉 행해(行楷) 서체의

표준을 총괄한 기초 위에서, 그것과는 다른 개인의 풍격을 창조해냈
다. 이와 같이 변화가 다양한 개인들의 풍격은, 다른 시대의 풍격들
과 예술가들의 정신 상태를 반영하고 있다.

서품(書品)과 화품(畫品)

　　서화(書畫) 이론이란, 그 시기의 서화 예술을 이론적으로 총괄한 것으로, 그것은 점차 발전해가고 완벽해지는 것이며, 또한 아울러 그 시기의 서화에서의 심미 경향과 시대적 특징을 구체적으로 기록한 것이다. 그러므로 서법 이론의 탐색은 곧 앞에서 시작된 셈이다. 서법은 최초에 기록하는 기능으로부터 점차 독립되어 나온 것인데, 한(漢)·위(魏)부터 수(隋)·당(唐)에 이르기까지, 작품을 감정하고 평가하는 풍조는 서법 영역에서 이미 부단히 표면적인 것을 감정하고 평가하던 데에서부터 작품의 본질적인 부분을 감정하고 평가하는 데로 나아갔으며, 서법 자체의 핵심에 대해서까지 탐구하는 데에 이르게 되었다. 문아함[文]과 질박함[質]·형세[勢]와 의취[意]·형태[形]와 정신[神]·필법[筆]과 본성(本性), 그리고 서법의 형식미에 대해서까지 탐색함으로써, 대대적으로 조형 예술 미학(美學)의 연구를 촉진시켰다.

　　동한(東漢) 말기에 채옹(蔡邕)이 지은 〈전세찬(篆勢讚)〉이라는 글은 전서의 예술 표현에 대해, 여러 자연 사물의 형태들의 비유를 통하여 전서가 사람들에게 주는 미감을 서술하였다. 서법의 아름다움은 서로 다른 표정과 태도의 동작과 자세를 표현하는 데 있다고 지적하였는데, 예를 들면 동물이 "몸에 긴장을 풀고 꼬리를 늘어뜨린 것[紓體放尾]", "목을 빼고 날개를 움츠린 것[延頸脇翼]"과 같다. 또한 서법 형상의 아름다움은, "걸어가는 듯도 하고 날아가는 듯도 하며, 꿈틀거리는 듯도 하고 빙빙 돌며 날고 있는 듯도 한데, 멀리서 이를 보면,

큰 기러기와 고니가 떼를 지어 노니는 듯하고, 낙타가 배회하는 듯한 [若行若飛, 跂跂翾翾, 遠而望之, 像鴻鵠群遊, 駱驛遷延]" 동세(動勢)를 표현하는 데에 있을 뿐만 아니라, 또한 고요한 가운데 움직임[靜中動]을 표현한 데에도 있다. 예를 들면 "기울어진 모습이 마치 기장의 이삭이 늘어진 듯하고, 박혀 있는 모습은 마치 벌레와 뱀이 어지럽게 뒤섞여 있는 듯하다.[頹若黍稷之垂穎, 蘊若蟲蛇之棼縕.]"

　　같은 시기에 최원(崔瑗)은 〈초세찬(草勢讚)〉을 지었는데, 문장의 형식과 비유의 방식은 대체적으로 채옹의 것과 같지만, 초서의 특징에 근거하여, 그는 초서의 동세(動勢)가 가진 더욱 강렬한 긴장감과 고요한 가운데에서 곧 뿜어져 나오는 내재된 역량을 더욱 중요하게 지적하면서, "짐승이 발돋움하고 새가 머뭇거리는 것은, 날아가거나 이동하려는 데 뜻이 있는 것이고, 교활한 토끼가 갑자기 움찔하는 것은, 장차 도망가고자 하나 아직 달리지 않은 것이다.[獸跂鳥跱, 志在飛移, 狡兔暴駭, 將奔未馳]"라고 하였다.

　　서진(西晉)의 서법가인 위항(衛恒 : ?~291년)은 위의 두 글에서 내용과 개념을 취하고, 아울러 채옹의 『예서세(隷書勢)』에 근거하여 『사체서세(四體書勢)』를 지었다. 위항은 이전 시기 사람들의 성취를 바탕으로, 사체(四體 : 고문·전서·예서·초서)의 특징을 결합하여, 그것의 기원 및 발전의 역사에 대해 서술하였고, 아울러 당시에 저명했던 서법가들의 조예(造詣)와 풍격에 대해 비교하였다. 위항의 글에는 네 방면, 즉 서체(書體)·서사(書史)·서품(書品)·서풍(書風)이 포괄되어 있다. 이 네 부분은 중국 전통 서법 이론의 기본이 되는 부분들이다[후에 서법(書法) 부분이 추가되었다]. 이 글은 비록 간략하지만, 완벽한 체계를 이루고 있다. 위항이 『사체서세』에서 강조한 서체(書體)와 서세(書勢)는 서법 예술의 형식미에 대한 감상과 논술을 기술한 것인데, 서법의 형식미감(形式美感)을 이전에는 볼 수 없었던 이론의 수준으로 끌어올

'跂跂翾翾', '駱驛遷延' : 문헌에 따라 글자가 일부 다른데, 『진서(晉書)』·「위관열전(衛瓘列傳)」에는 "若行若飛, 跂歖�, 遠而望之, 像鴻鵠群遊, 駱驛遷延"로 되어 있고, 청나라 엄가균(嚴可均)이 편찬한 『전후한문(前後漢文)』 권80·「채옹(蔡邕) 12」·'전세(篆勢)'에는 "若行若飛, 蚑蚑翾翾, 遠而望之, 若鴻鵠群遊, 絡繹遷延"로 되어 있다.

렸다.

동진(東晋) 때 사람인 색정(索靖)이 지은 『초서장(草書狀)』과 성공수(成公綏)가 지은 『예서체(隷書體)』는 채옹·최원·위항이 각 서체의 서세(書勢)에 대해 서술한 것과 유사하나, 비유(比喩)는 더욱 풍부하다.

왕희지가 서법에 대해 논한 저작들이라고 전해지는 『제필진도후(題筆陣圖後)』·『필세(筆勢)』·『용필부(用筆賦)』·『기백운선생서결(記白雲先生書訣)』 등은 이미 남북조(南北朝) 시기 사람들이 그의 이름을 빌려 쓴 위작들임이 증명되었다. 비록 그렇긴 하지만, 이 글들 속에 제시되어 있는 몇 가지 예리한 견해들은, 이 시기의 서론(書論)을 이해하는 데에 여전히 과소평가할 수 없는 가치를 지니고 있다. 동진과 남북조 시기에는 이미 필세(筆勢)를 서법가의 본성 기질과 연계시키기 시작하였다. 『기백운선생서결』에는 이렇게 기술되어 있다. "붓을 쥐고 붓끝을 대는 것은 사람의 본성에서 비롯되는데, 힘이 원만하면 곧 온화하며 윤택하고, 기세가 빠르면 매끄럽지 못하고 껄끄럽다. 긴장하면 곧 뻣뻣하고, 모질면 곧 가파르다. 안은 충만함을 귀하게 여기고, 밖은 공허함을 귀하게 여기며, 일어서되 외롭지 않고, 엎드려도 부족하지 않다. 고개를 돌려 우러러보면 가깝지 않은 듯하고, 등 뒤로 다가서도 멀지 않은 듯 느껴지며, 바라보면 오로지 편안하며, 펼쳐지는 것이 오로지 차분함뿐이다. 이러한 법도를 공경하여 받들고 있으니, 서법의 오묘함을 다했다고 할 것이다.[把筆抵鋒, 肇乎本性, 力圓則潤, 勢疾則澀, 緊則勁, 險則峻, 內貴盈, 外貴虛, 起不孤, 伏不寡, 回仰非近, 背接非遠, 望之惟逸, 發之惟靜. 敬玆法也, 書妙盡矣.]" 명확하게 서법에서 용필(用筆)의 기세와 글씨 쓰는 사람의 성격 기질을 서로 연계시켰는데, 이 시기의 문론(文論)·화론(畫論)과 서로 일치한다. 이런 기초 위에서, 『서론(書論)』은 또한 서법의 '의(意)'와 '기(氣)'를 그 가운데 중요한 위치에 둘 것을 제기한다. "무릇 글씨는 마음을 차분히 가라앉히

는 것을 중요시하니, 뜻[意]을 붓[筆]보다 앞에 두고(중요시한다는 뜻-역자) 글자를 마음의 뒤에 두면, 아직 쓰기 시작하지 않았더라도, 마침내 생각은 이루어진 것이다.[凡書貴乎沈靜, 令意在筆前, 字居心後, 未作之始, 結思成矣.]"[『서론(書論)』] 그리고 또 이렇게 말하고 있다. 즉 "글씨의 기운은 반드시 도에 도달해야 하니, 혼원(混元-天地)의 이치와 같다.[書之氣, 必達乎道, 同混元之理.]"[『기백운선생서』] 이 글의 요지는 같은 시기의 화론(畫論)에 나오는, "뜻[意-화의(畫意)를 말함]이 붓보다 먼저 있어야 하고, 그림이 다해도 뜻은 남아야 한다[意存筆先, 畫盡意在]" 및 "기운이 살아 움직이도록 표현해야 한다[氣韻生動]"라는 말과 같다.

'서세(書勢)'와 '서기(書氣)'는 실질적으로는 각각 형(形-겉모습)과 신(神-정신)에 해당한다. 형신론(形神論)은 회화에서 동진(東晉) 때 고개지(顧愷之)가 언급한 개념으로, 서론(書論)에서는 남제(南齊) 때 왕승건(王僧虔 : 426~485년)도 이와 마찬가지로 형(形)과 신(神)에 대해 명확하게 논술하였다. 왕승건의 저작들로는 『논서(論書)』와 『필의찬(筆意讚)』이 세상에 전해진다. 그는 『필의찬』에서 이렇게 말했다. "서법의 오묘한 도리는 신채(神采-고상한 정취)가 우선이고, 형질(形質-외형)은 그 다음이니, 그 두 가지를 겸비한 자가 비로소 옛 사람들을 계승할 수 있다.[書之妙道, 神采爲上, 形質次之, 兼之者方可紹于古人.]" 이 서법에 관한 전문적인 이론은 위항(衛恒) 및 이왕(二王)의 서법 속에 있는 서세(書勢)와 필의(筆意)에 관한 이론과 견해를 흡수하였을 뿐만 아니라, 서법의 용필(用筆)·입형(立形-형태를 갖춤)·전신(傳神-진수를 전함) 등의 상호 관계 및 그것들의 법칙들에 대해서도 체계적으로 논술하였다. 이런 것들은 또한 그가 『논서』에서 옛 사람들이 서법에서 성취한 바를 정확하고 공정하게 평가할 수 있도록 한 기본 준칙들이다. 왕승건은 '법도와 풍류'·'솜씨를 부림[功力]과 자연스러움'·'붓의 힘참

[筆力]과 아름다움'이라는 세 조(組)의 개념들을 제시했는데, 비록 진일보한 해석을 하지는 못했으나, 이 몇 가지 상대적인 개념들은 미학(美學) 사상에서의 중요한 발전을 대표하는 것들로, 예술 표현과 예술 풍격의 가장 기본적인 대립 유형을 귀납해내기 시작했다.

　서화 품평(品評)은 비록 개인에 따라 취향과 기호의 차이가 있었지만, 여전히 시대의 풍습과 밀접한 관련이 있었다. 동진(東晉)과 남조(南朝) 시기 서법 품평의 등급은 고상한 정취[神采]와 외형[形質]을 핵심으로 삼았으며, 자연스럽고 진솔한 의취를 우열(優劣)의 기준으로 삼았다. 양(梁)나라 무제(武帝) 소연(蕭衍)의 『고금서인우열평(古今書人優劣評)』·원앙(袁昻)의 『고금서평(古今書評)』 및 유견오(庾肩吾)의 『서품(書品)』은 이 시기 서법 품평의 준칙을 집중적으로 반영하고 있다. 양나라 무제 소연(464~549년)은 서화의 수장(收藏)을 좋아하여, 양나라의 내부(內府)에 소장되어 있던 서화는 모두 여러 전문가들의 감정을 거쳐 목록을 작성하였고, 그것들을 표구하여 책갑[帙]으로 만들었다. 소연은 일찍이 '산중재상(山中宰相)'이라 불리던 도홍경(陶弘景 : 456~536년)과 서법에 대해 논하는 비답(批答)을 주고받았고, 또 일찍이 사공(司空–공조판서에 해당하는 관직명) 원앙에게 『고금서평』을 편찬하도록 명하고, 종요와 이왕(二王)의 서법 작품들을 수집하여 매우 열심히 연구하고 모사(摹寫)하여, 대단히 터득한 바가 많았는데, 지금 전해지는 것들로는 『관종요십이의(觀鍾繇十二意)』·『초서장(草書狀)』이 있으며, 특히 『여도은거론서계(與陶隱居論書啓)』와 『고금서인우열평』은 그의 서법 이론과 심미 표준을 비교적 완정하게 체현하였다.

　그가 고금(古今)의 서법가들에 대해 우열을 평하면서, 종요와 왕희지의 서법에 대해 논한 다음의 한 단락이 가장 영향력이 있다. 그는 이렇게 말했다. "종요의 글씨는 마치 구름과 백조가 하늘에서 노니는 듯하고, 큰 기러기 떼가 바다에서 놀고 있는 듯하며, 행간이 무성

비답(批答) : 임금이, 백관(百官)이 올린 상주문의 말미에 가부(可否)의 대답을 적는 것을 가리킨다.

하고 빽빽하여, 실로 역시 지나치기가 어렵다. 왕희지의 서세(書勢)는 웅건하고 빼어난 것이, 마치 용이 천문(天門)을 뛰어오르고, 호랑이가 봉궐(鳳闕)에 누워 있는 것 같으니, 그리하여 역대로 그것을 보물처럼 여기고, 영원히 교훈으로 삼았다.[鍾繇書如雲鵠遊天, 群鴻戲海, 行間茂密, 實亦難過. 王羲之書勢雄逸, 如龍跳天門, 虎臥鳳闕, 故歷代寶之, 永以爲訓.]" 종요와 왕희지에 대해 이렇게 평가·분석한 것은, 그가 숭상한 필묵의 자세(字勢)는 위에서 말한 그런 원칙을 따랐기 때문에 자연스럽게 그렇게 된 것이다. 그는 〈답도은거론서(答陶隱居論書)〉라는 글에서, 서법에 대해 다음과 같이 말했다. "뜻이 임하는 곳으로 가는 것이 자연의 이치이다. 만약 억제하고[抑] 풀어주는[揚] 것이 적절하게 제자리를 차지하면, 취사(趣捨-'取捨'와 같은 의미, 즉 취하고 버림)는 어긋남이 없게 된다. 필치는 이어지는 듯 끊어지는 듯해야 하고, 필세는 울창한 봉우리와 마주치는 듯해야 한다. 파도처럼 일어서고 마디처럼 꺾임이 적당하게 부합해야 하고, 글자의 나뉨과 간격은 물 흐르는 듯해야 하며, 농중(濃重)함과 섬약(纖弱)함에도 방도가 있어야 한다. 통통함과 수척함이 서로 조화롭게 어울려야 골기(骨氣)와 필력(筆力)이 서로 어울리게 된다.[任意所之, 自然之理也. 若抑揚得所, 趣捨無違. 値筆連斷, 觸勢峰鬱. 揚波折節, 中規合矩. 分間下注, 濃纖有方. 肥瘦相和, 骨力相稱.]" 이 때문에 그는 종요를 더욱 중시하고 왕희지를 약간 낮추었다. 원앙(461~540년)의 『고금서평』에서는, 위로는 이사(李斯)로부터 아래로는 양(梁)나라 때의 서법가들에 이르기까지 서법가들 25명에 대해 작품을 분류하여 논평하였다. 『고금서평』은 양나라 보통(普通) 4년(523년)에 씌어졌는데, 이 책은 종합적으로 논평하여 서술하는 방법을 취하지 않았고, 서법가들에 대해 시대적 선후를 나누지 않았으며, 왕희지 부자를 첫머리에 두고 평가를 시작한다. 이는 분명히 그가 의도적으로 종요(鍾繇)와 장지(張芝)를 폄하하고, 이왕(二王)을 높

이고자 한 것으로, 양나라 무제(武帝)와 유견오 등이 종요와 장지를 숭상함과 동시에 왕희지도 높이 평가한 관점과는 약간 다른 점이 있다. 그러한 관점의 차이는 바로 양(梁)나라와 진(晉)나라 때 서단(書壇)에서 있었던, 아름답고 예쁜 풍격을 숭상하는 부류와 질박한 풍격을 숭상하는 부류 간의 논쟁[妍質之爭]이 구체적으로 표현된 것이다. 책속에서는 유명한 서법가들의 풍격에 대해 각기 완정성(完整性)을 갖추고 있다고 인정하면서, 또한 구체적으로 서술하고 있는데, 서술 내용 속에 있는 일부 비유는 일정한 생활의 특징이 있는 인물들로 이루어져 있으며, 어떤 것은 시의(詩意)적 형상을 사용하여 비유한 것이다. 비록 평론 속에서는 아직 서법가의 인품과 서법 풍격을 연계시키지 않았으나, 서법에 대한 감상은 사람의 정신적 면모에 대한 품평에 해당될 수 있다는 것을 지적하고 있는데, 이것은 서법 예술의 한 가지 중요한 준칙을 확정한 것이다. 그와 같이 시의적(時意的) 형상으로 비유한 것은, 왕승건이 제시한 몇 쌍의 개념들과 마찬가지로, 미(美)의 유형·범주론(範疇論)·의경론(意境論)에 대한 최초의 탐색을 일정 정도 대표하는 것이다.

유견오(庾肩吾 : 487~551년)는 평생토록 오로지 서법에만 몰두하였는데, 유명한 묵적(墨迹)들에 대해 두루 방문하여 조사한 뒤 지은 『서품(書品)』 한 권이 세상에 전해진다. 여기에는 한(漢)나라부터 양(梁)나라에 이르기까지 해서와 초서에 뛰어났던 128명의 서법가들을 수록하였으며, 그들을 다시 아홉 품등(品等)으로 분류하여, 각각의 평론을 실었는데, 이 저작은 일부 체계가 주도면밀하고 내용이 상세하고도 확실한 서법사론(書法史論) 저작이다. 『서품』은 장지·종요·왕희지 세 사람 모두를 중시하여, 이들을 상품(上品) 중에서도 상(上)에 같이 열거해놓았는데, 이는 양(梁)나라 무제(武帝)를 필두로 하는 견해를 반영한 것이다. 유견오는 서법 발전사에서 초서와 해서의 지

위에 대해 특별히 긍정적으로 평가하였는데, 서법 역사의 발전과 변화라는 관점에서 보면, 그가 해서와 초서에 대해 긍정적으로 평가하고 전주(篆籀)에 대해 비판적으로 평가한 역사 발전의 기본적인 추세와 정확히 부합한다. 그는 서법 예술에 대해 동세(動勢)의 표현 중 '동(動)'과 '정(靜)'의 관계에 대해 더욱 긍정하였는데, 필묵의 가장 높은 성취는 "혹 흩어지지만 다시 머물러 남고, 혹 튀어 올랐다가 되돌아와 다시 놓이는 것[或將放而更留, 或因挑而還置]"이라고 생각하였다. 이와 같은 미묘한 모순 상태는, 그것을 파악해보면, 모든 필획에는 의식적으로 추구하는 목적이 있다는 것이다. 당대(唐代)에는 서법 예술에 대해 체계적인 연구를 진행하여, 서법사(書藝史)·서법 기술(技術)·서법 미학(美學)의 세 방면에서 기초를 세웠다. 장언원(張彦遠)의 『법서요록(法書要錄)』은 전대(前代)와 당시의 서법 이론 저작들을 집대성한 총집(總集)인데, 이는 서법 이론의 요구가 새로운 단계에 접어들었음을 나타내주는 것이다. 당대의 서법 이론들 중 중요한 논저(論著)들은 장회관의 『서단(書斷)』·두기(竇息)의 『술서부(述書賦)』 그리고 손과정(孫過庭)의 『서보(書譜)』이다.

　　장회관은 일찍이 서화 이론과 관련이 있는 글들을 많이 썼고, 또 서화 예술의 여러 가지 방면에 대해 토론하였는데, 그 가운데 『서단』과 『화단(畫斷)』이 가장 중요하다. 안타깝게도 『화단』은 이미 소실되었지만, 『서단』을 통해서는 여전히 그가 서화 이론에서 이룬 성취를 이해할 수 있다. 『서단』은 세 권(卷)으로 나뉘는데, 상권에서는 열 가지 서체(書體)의 기원과 발전 과정에 대해 서술하고 있고, 중권과 하권에서는 고금(古今)의 서법가들의 생애와 성취에 대한 소개와 평론을 덧붙여놓았다. 장회관은 '신(神)'·'묘(妙)'·'능(能)'의 삼품(三品)으로 예술의 등급을 평가하였다. 그는 예술 기교와 예술 형식을 장악하기 위해서는, 자유자재로 능숙하게 운용할 수 있는 이상(理

或將放而更留, 或因挑而還置 : 이 두 가지는 서법의 필세에서 다른 범주에 속한다. 우선 앞부분의 '將放而更留'는, 장회관이 『서단(書斷)』에서 말한 열한 가지 이세(異勢) 중 '탁전이세(啄展異勢)'를 가리킨다. 즉 '人'자나 '入'자의 바깥으로 뻗어나가는 획의 형세를 말하는데, 쭉 써내려가다가 붓끝을 멈추는 것을 말한다. 그리고 뒤의 '因挑而還置'는 '을각이세(乙脚異勢)'에서 말하는 '채독법(蠆毒法)'으로, 획을 바깥으로 휘어서 쓸 때 붓끝을 머물게 했다가 다시 뒤로 되돌아오는 것을 말한다.

想)적인 경계(境界)에 도달해야 하며, 형식과 내용은 고도로 조화되고 융합되어 틈이 없어야 한다고 생각하였다. 기교를 고립적으로 간주한 것이 아니라, 기교의 표현 능력에 착안하였으며, 고립적으로 형식을 평가한 것이 아니라, 형식과 내용의 연관 관계를 중시하였다. '신'·'묘'··'능'이라는 삼품의 제시는, 규율과 창조·법칙과 자유 사이의 변증법적 관계를 도출해낸 것이다.

두기(竇臮)의 『술서부(述書賦)』는, 서법가들에 따라 고금의 서법 작품들을 평론한 것으로, 감상하고 분석하면서 일련의 미학 개념들을 획득하였다. 그의 형인 두몽(竇蒙)은 그가 죽은 후 그를 기념하기 위하여, 그를 대신하여 그의 이런 거대한 성취를 드러내 보여주었다. 그리하여 『술서부어례자격(述書賦語例字格)』에서는, 한 걸음 더 나아가 『술서부』에 있는 120개의 개념들에 내포되어 있는 의미를 설명하고 있는데, 거기에서 서법(書法)의 아름다움에 대한 각종 유형들을 제시하고 있다. 두 씨 형제는 서법 예술에서, 미적 느낌과 감상을 종합하고 개괄하였으며, 이론상에서도 수준을 끌어올려, 약간의 다른 유형들을 확정함으로써, 보편성을 갖는 미적 범주를 형성했을 뿐 아니라, 또한 각각의 차이와 연관 관계도 분석하였다. 그것은 조형 예술 방면에서, 처음으로 이처럼 풍부한 미학의 성과를 제시한 것이다.

당대(唐代)에 조형 예술의 미적(美的) 범주론에서 또 공헌을 한 사람이 바로 손과정(孫過庭)이다. 그의 『서보(書譜)』의 전부는 이미 남아 있지 않지만, 그가 손으로 직접 쓴 〈서보서(書譜序)〉는 매우 우수한 작품으로, 지금까지 보존되어오고 있다. 손과정은, 서법 예술은 사람의 사상·감정에서의 풍부한 변화를 표현하는 데에 중요하며, 사람의 본성은 다르기 때문에, 서법 예술의 표현에서 두 가지 기본적인 유형, 즉 '강함[剛]'과 '부드러움[柔]'이 나타나게 되었다고 인식하였다. 그는 논술 속에서 한 걸음 더 나아가, '초일(超逸-속세를 벗어난 빼어난

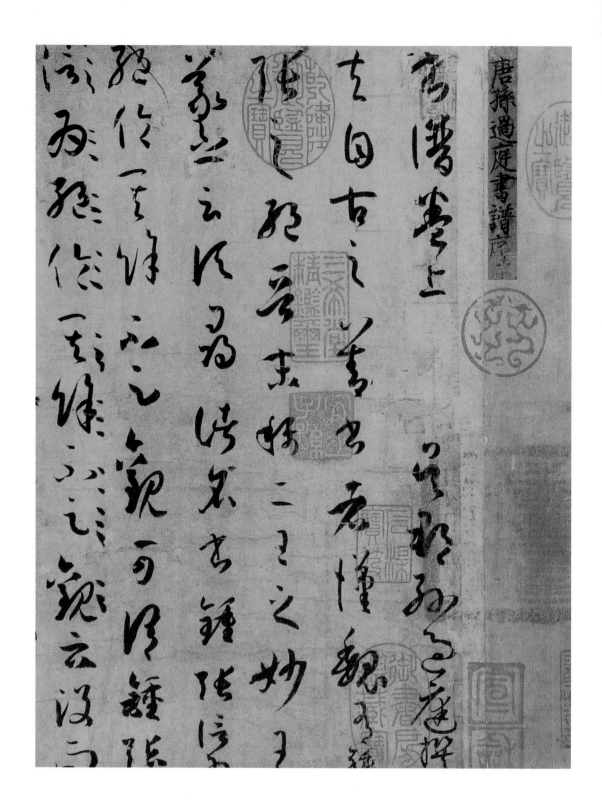

『서보(書譜)』

(唐) 손과정(孫過庭)

지본(紙本)

높이 27.2cm, 길이 898.2cm

대북(臺北) 고궁박물원(故宮博物院) 소장

현재 남아 있는 〈서보서(書譜序)〉는 해서(楷書)와 초서(草書) 두 서체의 필법과 장법(章法) 및 그 창작에 대해서 논하고 있다. 서법이 맑고 굳세며 유창하고, 품위가 있으면서 침착하다. 당나라의 장회관(張懷瓘)은 『서단(書斷)』에서 손과정에 대해, "용필이 공교하고, 재주가 뛰어나며 강단이 있다[工于用筆, 俊拔剛斷]"라고 평하였다. 송나라 때 미불(米芾)은 이렇게 언급했다. "무릇 당나라의 초서(草書)는 이왕(二王)의 법을 얻었으니, 그보다 더 나은 것은 나오지 않았다.[凡唐草書得二王法, 無出其右.]" 이 두루마리는 역대 서법가들의 높은 평가를 받아, 전해지는 모각본(摹刻本)이 매우 많다.

정신세계)'과 '상회(賞會-감상하고 즐기며 이해함)', '골기(骨氣-골법을 갖춘 웅건한 기세)'와 '주려(遒麗-굳세고 미려함)' 등의 미적 범주를 제시하였다. 그는 미적 표현에 대해서 이렇게 짝이 되는 개념들을 제시하였는데, 이는 미학 이론에서 매우 중요한 공헌을 한 것이다.

당대(唐代)의 기타 서법사(書法史)와 기법의 연구에 관한 논술들 가운데, 일부는 경험과 법칙을 종합하는 성격을 지닌 것들이 있는데, 그것들은 미학에서 풍부한 가치를 지니고 있으며, 중국의 전통 미학 체계 속에서 중요한 구성 부분을 이루고 있다.

화품(畵品)도 서품(書品)과 마찬가지로, 그 당시 및 이전 시기의 작가들과 작품들에 대해 평가하고 있다. 그리하여 각자 그 당시 혹은 그보다 약간 이른 시기의 화단(畵壇)의 면모를 충분히 나타내주고 있다. 이런 저작들은 대다수가 의식적으로 이전 시기 사람들의 저작들을 보충하는 것이거나 혹은 이어서 쓴 속편(續編)들이다. 따라서 그런 서적들은 또한 서로 연결되는 것들도 있다. 그래서 비록 다른 시대나 다른 작자의 화품일지라도, 그것을 결부시키면, 실제로 곧 초기 회화와 이론의 발전을 이해하는 데 중요한 사적(史籍)들이 된다. 이런 종류의 저작은 고개지(顧愷之)의 『논화(論畵)』에서부터 비롯되었고, 남제(南齊) 때 사혁(謝赫)의 『화품(畵品)』을 거쳐, 곧장 당대까지 이어졌다. 그 과정에서 끊임없이 유사한 저작들이 출현하여, 초기의 회화에 대한 이론 저술의 중요한 형식을 이룸으로써, 후대에 심원한 영향을 미치게 된다.

고개지의 『논화』라는 글은, 작품을 평론하는 것임과 동시에 모사(模寫)의 요법(要法)도 언급하고 있다. 글에서 회화의 예술 표현 방면에 대해 다음과 같은 몇 가지 요구를 제시하고 있다. 즉 '골법이 있을 것[有骨法]'·'정신을 생생하게 전달할 것[傳神]'·'감정과 생각의 표현이 정교하고 치밀할 것[巧密于情思]'이 그것이다. '골법(骨法)'은 사람에

게 내재되어 있는 신분 지위와 성격 기질을 드러내야 한다는 것이며, 따라서 "그 기운[聲氣]·귀천[貴賤] 등을 ……알아낸다[以求其聲氣·貴賤……]" 이런 요구는, 비록 불가피하게 개념화된 이해의 형태를 띠고 있지만, 분명한 것은 이 시기 예술에 대한 인식에서 진보의 표현이라는 것이다. 고개지는 인물의 성격과 기질을 형상화해낼 것을 제시했을 뿐 아니라, 또한 인물은 구체적인 조건하에서는 다른 표정으로 묘사해야 한다고 제시하였다. 회화 표현에서는, "손으로 다섯 개의 현을 타는 것을 그리기는 쉽지만, 눈으로 날아가는 기러기를 전송하는 것은 그리기는 어렵다[手揮五弦易, 目送飛鴻難]"라고 인식하였다. 인물화 작품은 단지 "골법이 있어야[有骨法]" 할 뿐 아니라, 또한 능히 정신을 생생하게 전달할[傳神] 수 있어야 하며, 인물이 어떤 환경에서 나타내는 감정과 생각을 표현할 수 있어야 한다고 주장하였다. 그는 또한 "천상묘득(遷想妙得—생각을 옮겨서 오묘함을 얻음)"과 "이형사신(以形寫神—형상으로써 정신을 그려냄)" 등과 같은 창작 방법과 관련이 있는 몇몇 견해들도 제시하였다. 작자는 가장 합당한 구상(構想)을 찾아낸 뒤, 외형의 묘사를 통하여 인물의 정신 상태를 표현해내야 한다고 요구하였다.

남조(南朝)의 궁정에서는 서화의 감정(鑑定)과 수장(收藏)을 중시하여, 제왕은 항상 직접 자신이 참여하여 서화를 품평하고, 회화(繪畫) 전집(專集) 편찬 등의 활동을 주관하였다. 예를 들면 남제(南齊)의 고제(高帝) 소도성(蕭道成)은 명화(名畫) 348권을 수집하였으며, 양(梁)나라 무제(武帝) 소연(蕭衍)도 화품인 『소공록(昭公錄)』을 편찬하였다. 당시 일부 평론가나 감정가들은 궁정의 그림을 평가하고 감정하는 일에 참여하는 것 외에, 자신도 회화 이론을 저술하는 일에 종사하였다. 유명한 것으로는 남제 때 사혁(謝赫)이 지은 『화품(畫品)』이 있다.

사혁은 제(齊)·양(梁) 시기에 활동하였고, 사녀(仕女)를 잘 그렸으

며, 품평(品評)에도 뛰어났다. 『화품』에 수록되어 있는 사람은 총 28명이다. 사혁은 책에서 '육법론(六法論)'을 제시하였다. 이전 시기의 사람들 중 특히 고개지가 『논화』에서 서술한 회화 사상의 기초 위에서, 한 걸음 더 나아가 그것들을 체계화하여, 회화에 요구되는 것들과 방법들을 다음과 같이 정리했다. 즉 기품이나 정취가 생동하도록 표현해야 하고[氣韻生動], 골법에 따라 붓을 사용해야 하며[骨法用筆], 사물 자체의 모습과 특성을 잘 파악하여 그 형상을 묘사해야 하고[應物象形], 종류에 따라 색을 칠해야 하며[隨類賦彩], 선인들의 그림을 따라 그림으로써 그 기법을 자신의 것으로 만들어야 하고[傳移摸寫], 그리고자 하는 물상의 위치와 전체적인 구도를 잘 운용해야 한다[經營位置]는 것이다. 아울러 구체적인 인물에 대해서도 평가하여 기술함으로써, 어떤 개념이 가진 함의를 분명하게 보여주었다. 이러한 여러 가지 조리 있는 원칙들은, 고대의 회화 활동 경험들을 종합하여, 회화 이론에 대한 인식의 성과를 제고시켰다. 사혁은 또 새로운 것을 창조할 것[創新]을 제창하여, 예술 작품은 반드시 새로운 의경(意景)을 담고 있어야 한다고 강조하였다. 이것은 당시 옛것을 모사하는 풍조가 성행하던 상황에서 제시한 것으로, 일정한 의의가 있다. 사혁이 주장한 '육법(六法)'은 오랫동안 끊임없이 토론됨으로써 풍부해져, 작품을 품평하는 준칙으로 이용되었다.

사혁의 『화품』을 본받거나 그것을 잇는 저작들은 대단히 많은데, 예를 들면 수나라 요최(姚最)의 『속화품(續畫品)』·당나라 언종(彦悰)의 『후화품(後畫品)』·이사진(李嗣眞)의 『화후품(畫後品)』·두몽(竇蒙)의 『화습유록(畫拾遺錄)』 및 서호(徐浩)의 『화품』이 있다.

장회관(張懷瓘)의 『화단(畫斷)』도 그의 『서단(書斷)』과 마찬가지로, "그것의 우열의 차이를 비교하여, '신(神)'·'묘(妙)'·'능(能)'의 삼품(三品)으로 삼았으며, 사람마다 하나의 전(傳-傳記)을 쓴[較其優劣之

差, 爲神·妙·能三品, 人爲一傳]” 것이다. 인물의 전기(傳記) 앞쪽에는 또한 서언(序言)과 그림의 원류(源流)에 관해 서술한 글이 있다. 원서(原書)는 이미 없어졌으며, 『역대명화기(歷代名畫記)』에 명확하게 밝혀진 글들도 많지 않아, 단지 고개지(顧愷之)·육탐미(陸探微)·장승요(張僧繇)·오도자(吳道子)에 대해 평가한 글들에서 장회관의 예술 관점과 분석 방법을 이해할 수 있다.

장회관은 화가의 ‘구상[運思]’과 작품의 ‘신기(神氣-기운)’를 강조하였다. 그가 고개지·육탐미·장승요를 높이 평가한 까닭은 바로 다음과 같다. “장공(張公-장승요)은 생각이 솟아나는 샘물과 같아서, 하늘의 조화를 밑천으로 삼아 그린다. 붓을 겨우 한두 번 댔을 뿐인데도, 형상은 이미 이루어져 있다.[張公思若涌泉, 取資天造. 筆才一二, 而像已應焉.]” “육공(陸公-육탐미)은 신령스러움과 영묘함이 적절하며 움직임과 정신이 만났다. 필적의 굳세고 날카로움이 마치 송곳이나 칼과 같다. 수골청상(秀骨清像-갸름하면서도 맑고 수려한 얼굴)은 마치 살아 움직이는 듯하며, 사람들로 하여금 신명(神明-하늘과 땅의 신령)을 마주 대하듯이 두려워하게 하는데, 비록 오묘함이 형상 가운데 지극하지만, 생각은 융합하지 않고 그림 바깥에 있다.[陸公參靈酌妙, 動與神會. 筆迹勁利如錐刀焉. 秀骨清像似覺生動, 令人懍懍若對神明, 雖妙極象中, 而思不融乎墨外.]” “고공(顧公-고개지)은 생각이 정교하고 섬세하여 흉금의 마음을 헤아릴 수가 없다. 비록 한묵(翰墨-필묵)에 몸을 의탁했으나, 그 신묘한 기개는 훨훨 날아올라 안개 낀 하늘 위에 있으니, 그림 사이에서만 탐구해서는 안 된다.[顧公運思精微, 襟靈莫測. 雖寄迹翰墨, 其神氣飄然在烟霄之上, 不可以圖畫間求.]”

똑같이 생각의 운용 방면에서의 화가들의 재능을 칭찬하면서도, 또한 서로의 미묘한 차이에도 주의를 기울였다. “장공은 구상이 마치 솟아나는 샘물과 같다[張公思若涌泉]”라는 것은, 재기와 생각의 민

첩함과 충만함의 측면에서 장승요의 재능을 찬양한 것이고, "고공은 생각이 정교하고 섬세하다[顧公運思精微]"라는 것은, 구상의 치밀함과 심각함의 측면에서, 구상이 교묘한 고개지의 예술 표현을 칭송한 것이다. 똑같이 화가의 인물 표현이 아름답고 오묘함을 칭찬하고 있지만, 서로의 특징을 파악하여 형상화할 수 있었다. "사람을 그리는 오묘함에서, 장승요는 그 살을 얻었고, 육탐미는 그 뼈대를 얻었으며, 고개지는 그 정신을 얻었다.[象人之妙, 張得其肉, 陸得其骨, 顧得其神.]" 여기에서 '살[肉]'과 '뼈대[骨]'는 모두 인물의 형체 특징을 가리키는데, 한 글자의 차이지만 오히려 풍만함과 맑고 수려함의 차이를 구별해놓았다. 당연히 '골(骨 : 곧 수골청상을 말함)'이란 외형이 맑고 수려함을 지적한 것일 뿐만 아니라, 이런 표현을 통하여 특정 인물의 기질을 형상화한 것을 의미한다. '신(神)'은 곧 그림에 그려진 인물의 특정한 환경에서의 정신 상태를 표현한 것을 가리킨 것이다. 이처럼 '육(肉)'·'골(骨)'·'신(神)'의 세 가지 서로 다른 특징들로 화가들을 평론한 것은, 장회관이 비교를 통해 예술가들의 풍격 차이와 서로 다른 성취를 찾아내는 데 뛰어났다는 것을 나타내준다. 또한 장회관의 예술적 견해는 '골(骨)'과 '신(神)'을 표현하는 것을 중시했다는 것도 나타내주는 것이다. 이런 점은 이전 시기 사람들의 인식과 밀접한 계승 관계가 있을 뿐만 아니라, 거기에서 더 깊이 체득한 것이다.

『역대명화기』는 당나라 대중(大中) 원년(847년)에 씌어졌는데, 장언원(張彦遠)이 이전 사람들의 회화 이론 저작들과 역사 저작들을 모으고, 또 수집·정리하여 완성한 저작으로, 대략 다음과 같이 세 부분으로 나눌 수 있다. 즉 회화 예술 역사의 발전에 대한 평술(評述) 부분, 관련 자료와 작품 감식 및 수집과 소장 상황 부분, 그리고 화가의 전기(傳記) 부분이다. 여러 자료들을 한데 모아 편찬한[滙編] 책이어서, 그리고 특히 장회관 등 여러 사람들의 저작을 이용했기 때문

에, 사실상 『역대명화기』는 그 당시 이론가들의 회화 방면에 대한 여러 가지 견해들을 반영하고 있다. 회화의 사회적 기능면에서, 이 책은 이전 사람들의 논술을 기초로 하여 회화의 사회적 기능을 긍정하면서, 회화를 형상(形象)의 교육 도구로 인식하고 있다. 이 책의 「논화육법(論畫六法)」과 「논화체공용탁사(論畫體工用拓寫)」라는 두 절(節)에서, 사혁(謝赫)의 '육법론(六法論)'에 대해 상세하고 분명하게 설명하고 있으며, 또 진일보한 논리를 전개하고 있다. '육법(六法)'들 사이의 주차(主次) 위치와 상호 관계에 대해 주의를 기울이면서 다음과 같이 기술하고 있다. "선인들의 그림을 모사하면서 그 기법을 자신의 것으로 만드는 것은, 곧 화가에게는 사소한 일이며[傳移模寫, 乃畫家末事]", "구도를 운영하여 소재의 위치를 잡는 데 이르는 것이, 곧 그림의 총괄적인 요점이다[至于經營位置, 則畫之總要]". 이런 관점은, 이 시기에 이미 임모(臨摹)와 창작을 동등한 위치에 두지 않았음을 나타내준다. 더 이상 '선인들의 그림을 모사하면서 그 기법을 자신의 것으로 만드는 것은[傳移模寫]'은 회화를 평론하는 중요한 준칙이 아니었으며, 회화의 구상과 구도야말로 작품 전체의 수준을 결정하는 관건과 관련이 있다고 생각한 것이다.

그리고 또한 이렇게 주장했다. "무릇 사물의 형상을 표현하는 것은 반드시 형사(形似-외형을 닮게 표현함)에 두어야 하며, 형사는 모름지기 그 골기(骨氣)를 온전하게 해야 하는데, 골기와 형사는 모두 구상을 세우는 데[立意]에 근본이 있지만, 결국 용필(用筆)로 귀결된다.[夫象物必在于形似, 形似須全其骨氣, 骨氣·形似皆本乎立意, 而歸乎用筆.]" '육법(六法)'을 서로 연계시키면서, 육법 사이에는 반드시 내재적인 연관 관계가 있음을 분명하게 논술하였는데, 그는 "사물 자체의 모습과 특성을 잘 파악하여 형상을 묘사하는 것[應物象形]"과 "골법에 따라 붓을 사용할 것[骨法用筆]"의 관계에 대해 이렇게 지적하고

있다. 즉 '사물 자체의 모습과 특성을 잘 파악하여 형상을 묘사하는 것'은 비록 '사물의 외형을 닮게 표현하는 것[形似]'에 있지만, 그러나 또한 '사물의 외형을 닮게 표현하는 것'은 또 반드시 인물의 풍골과 기운을 체현해내야 한다는 것이다. 이를 위해, 화가는 일정 정도 이해와 인식[구상을 세움(立意)에 바탕을 둔]을 할 것이 요구되는데, 이 모든 것은 단지 용필(用筆)의 재능을 빌려야 비로소 표현될 수 있는 것이다. 그러므로 한 걸음 더 나아가, 화가는 대상에 대해 이해하고 있다는 전제하에 용필을 더욱 중시해야 한다는 것이다.

또한 "종류에 따라 색을 칠해야 하는 것[隨類賦彩]"과 관련하여, 그 상호관계에 대해 진일보한 논리를 분명하게 논술하고 있다. 즉 육법(六法) 사이의 변증법적 관계에 대해 주의를 기울이면서, '기운(氣韻 −기품과 정취)'에 대해 더욱 많이 강조하고 있는데, "형사(形似−외양의 닮음)의 바깥에 있는 것[形似之外]"에 대해 그림이 추구할 것을 요구하였다. "옛 그림은 간혹 외형의 닮음을 능숙하게 옮겨 그리면서 그 골기(骨氣)도 숭상하였는데[古之畫或能移其形似而尙其骨氣]", "그 형사(形似)를 얻으면, 곧 그 기운(氣韻)이 없고, 그 채색을 갖추면, 곧 그 필법을 잃었으니, 어찌 그림이라 하겠는가?[得其形似, 則無其氣韻, 具其彩色, 則失其筆法, 豈曰畫也]", "형사의 바깥에 있는 것으로 그 그림을 추구하면, 곧 형사가 그 사이에 있게 된다[以形似之外求其畫, 則形似在其間也]". 이런 주장은 작품의 성공 여부가 외형과 색채가 닮았는지의 여부에 있는 것이 아니라, 더욱 중요한 것은 작품이 "골법에 따라 붓을 사용했는가[骨法用筆]"와 "기품과 정취가 생동하도록 표현했는가[氣韻生動]"에 있다는 것을 말해주는 것이다. 용필을 중시하고 그림과 서법의 관계를 대단히 강조했기 때문에, "그림을 잘 그리는 사람은 대부분 글씨도 잘 쓰고[故工畫者多善書]", "글씨와 그림의 용필은 그 법이 같다[書畫用筆同法]"라고 지적하였다. 그것은 글씨와 그림의 감상과

품평이 공통된 발전 과정에서, 서법에 대한 요구에 미학 측면에서의 서법에 대한 요구도 포함시키도록 하여, 또한 회화에까지 영향을 미치게 되었기 때문이다. 서법은 결체[結構]·용필(用筆)·기운을 추구하였으며, 회화의 육법론(六法論)도 또한 그에 따라 '기운(氣韻)'·'골기(骨氣)'를 더 높은 위치로 끌어올렸다.

회화의 품평에서, 자연스러움[自然]·신(神)·묘(妙)·정(精)·신중하고 세밀함[謹細] 등 회화 작품을 감정하고 평가하는 다섯 개의 등급을 제시하였다. 이른바 '자연스러움'이란 진정으로 '뜻대로 된[得意]' 작품을 가리키며, 또한 바로 "뜻이 붓보다 앞에 있으며, 그림은 다해도 뜻은 남아 있는[意存筆先, 畫盡意在]" 작품이다. 자연스럽다는 것의 함의는 일정 정도는 그 당시 사람들이 강조했던 '일(逸-편안함)'에 해당한다. 장언원(張彦遠)은 "세밀하고 정교하면서 화려한[細密精致而臻麗]" 작품은, 비록 매우 섬세하고 정교하며, "겉모습은 비슷하게 닮았지만[形似]" 신운(神韻-신비하고 고상한 기운)이 부족하며, 또한 "정교함이 병이 되어 신중하고 세밀해진다[精之爲病而成謹細]"라고 지적하였다.

장언원의 회화 예술의 발전에 대한 인식은, 회화의 기원·회화의 전통·회화 풍격의 변화 발전 등의 문제에서 집중적으로 나타난다. 회화의 전통에 대한 문제에 대해, 장언원은 대단히 중요시하고 있다. 그는 스승에게 전수받은 관계에서부터 시작하여, 화가들의 맥을 잇는 계승 관계를 거슬러 올라갔다. 그리고 동일한 스승의 맥을 잇는 화가들 각자가 얻은 서로 다른 성취들에도 주의를 기울였다. 계승(繼承)이라는 하나의 측면만 본 것이 아니라, 발전이라는 다른 한 측면도 함께 보았다. 회화 풍격의 변화 발전 문제에 대해서는, 그는 시대에 따른 화풍(畫風)의 차이를 기술하고 있으며, 아울러 대표성이 있는 화가들을 제시하고 있을 뿐만 아니라, 시대가 다름으로 인해 묘사하

는 대상이 다르게 형성된 특징들에까지도 주의를 기울였다.

이 『역대명화기』는 9세기에 완성된 회화통사(繪畫通史) 저작으로, 이전 시기 사람들의 회화사 및 회화 이론과 관련이 있는 연구 성과들을 종합하였고, '사(史)'와 '논(論)'을 서로 결합한 전통을 계승하고 발전시켜, 회화통사의 체제를 새로 열었다.

『당조명화록(唐朝名畫錄)』은 현재 알려진 중국 최초의 회화단대사(繪畫斷代史 – 시대별로 구분하여 쓴 회화사)이다. 저자인 주경현(朱景玄)은 주로 당나라 헌종(憲宗) 때인 원화(元和) 연간부터 무종(武宗) 때인 회창(會昌) 연간(806~846년)까지 활동하였다. 그는 '신(神)'·'묘(妙)'·'능(能)'·'일(逸)'의 네 품등(品等)에 근거하여, 모두 당대 화가 120명을 평가하였다.

주경현이 서언(序言)에서 밝힌 회화의 사회적 기능과 회화의 중요성에 대한 견해는, 장언원의 『역대명화기』 논점과 기본적으로 유사하다. 그가 강조한 '일품(逸品)'도 장언원이 높게 평가한 '자연스러움[自然]'과 대체로 같다. 주경현은 인물화를 중시하고, 옥목[屋木 : 계화(界畫)]을 경시하였다. 그는 이렇게 말하고 있다. "인물을 맨 앞에 두고, 금수(禽獸)를 그 다음에 두며, 산수는 또 그 다음이고, 누각과 전각과 옥목은 그 다음에 둔다. 왜 그런가 하면 ……모두 인물과 금수는 옮겨 다니며 살아 움직이는 성질로 인해, 변화무쌍한 자태가 이를 데 없으니, 정신을 집중하고 고정하여 지켜보는 것은, 참으로 어렵기 때문이다.[以人物居先, 禽獸次之, 山水次之, 樓殿屋木次之. 何者……皆以人物·禽獸移生動質, 變態不窮, 凝神定照, 固爲難也.]" 이런 관점은 당시에 대표성을 가졌는데, 회화에서 인물화를 가장 먼저 중요시하고, 그 다음에 비로소 점차 산수화(山水畫) 등의 화과(畫科 – 그림 과목)들의 예술 표현력과 효능에 대해서도 인식했다는 것을 말해준다. 그는 대자연을 본받는 것을 중시하였고, 외양[形]과 정신[神]을 겸비하

계화(界畫) : 중국 전통 회화의 하나로, 자(尺)를 사용하여 반듯하고 섬세하며 입체감 있게 그리는 화법(畫法)으로, 궁궐·누대(樓臺)·배 등 주로 인공물을 그리는 데 사용되었다.

는 것을 높이 평가하였다. 외양과 정신의 통일을 강조하여, 외양[形]을 통하여 표정과 자태[神態]와 성정(性情)을 표현해야 한다고 주장하였다. 그는 한간(韓幹)이 그린 조종(趙縱)의 초상화가, 주방(周昉)이 그린 조종의 초상화에 미치지 못하는 이유를 지적하기를, 그것은 바로 "전자는 공허하게 조랑(趙郎-조종)의 용모만을 얻었고, 후자는 그 정신과 기운을 함께 옮겨놓았으니, 조랑의 감정과 성품 및 웃으면서 말하는 자태를 얻을 수 있었기[前者空得趙郎狀貌, 後者兼移其神氣, 得趙郎情性笑言之姿]" 때문이라고 하였다. 그는 대숭(戴崇)이 그린 소[牛] 그림의 장점은, "그것의 야성(野性)과 근골의 오묘함을 궁구한 것[窮其野性‧筋骨之妙]"에 있다고 생각하였다. 위기첨(韋无忝)의 금수(禽獸) 그림은 이전 사람들이 금수의 '감정과 성질[情性]'을 얻는 데에만 머물렀던 것을 뛰어넘어, 인물화에 대해 성질을 표현하도록 요구하던 것으로부터, 금수의 감정과 성격을 표현하도록 분명하게 요구하는 데까지 발전하였다고 지적하면서, "노하면 곧 입을 벌리고[怒, 則張口]", "선하면 곧 고개를 숙인다[善, 則垂頭]"라는 유형화(類型化)‧공식화(公式化)된 묘사를 반대하였는데, 이것은 예술 인식의 진보를 말해주는 것이다.

『당조명화록』과 『역대명화기』는, 모두 만당(晚唐) 시기 회화 이론 인식에서 얻은 중대한 성취들을 드러내주고 있다.

위(魏)‧진(晉) 시기부터 수‧당 시기까지 서화 이론의 발전은 서화 창작의 흥성과 보급을 대대적으로 촉진시켰을 뿐만 아니라, 또한 서화에 관한 저술들이 쭉 이어지며 끊이지 않는 전통을 형성하도록 해주었고, 또한 중국의 서화사론(書畫史論)과 서화 저록(著錄)들이 세계적으로 가장 긴 역사와 가장 풍부한 유물들을 갖도록 해주었다.

조종(趙縱) : 당나라 대력(大歷-766~779년) 중기에 호부시랑(戶部侍郎)‧판도지(判度支)에 임명되어, 국가의 전량(錢糧)과 재정을 관장하면서, 권세를 누렸다. 대력 12년(777년)에 화주자사(和州刺史)로 강등되었고, 다시 건중(建中) 3년(782년)에는 순주사마(循州司馬)로 강등되었다.

대숭(戴崇)이 그린 소 그림 : 사천(四川)에 두(杜) 씨 성을 가진 처사가 있었는데, 그는 서화를 무척 좋아하여, 수백 종의 진귀한 서화들을 소장하고 있었다. 그 중에는 대숭이 그린 소 그림이 있었는데, 그는 특히 그 그림을 아꼈다. 그는 비단으로 그림을 넣는 커버를 만들었고, 옥으로 화축(畫軸)을 만들어, 항상 몸에 지니고 다녔다. 하루는 그가 서화들을 펼쳐놓고 햇볕을 쬐고 있었는데, 지나가던 한 목동이 대숭이 그린 소를 보고는 박장대소하면서 이렇게 말하는 것이었다. "이 그림은 투우(鬪牛)를 그린 것이로구먼! 투우의 힘은 뿔 위에서 사용하고, 꼬리는 두 다리 사이에 단단히 끼워 넣는다네. 그런데 지금 이 그림에 있는 소는 반대로 꼬리를 흔들면서 싸우고 있으니, 틀렸구먼!" 그러자 두(杜) 처사는 웃으면서, 그의 말에 참으로 타당한 이치가 있다고 느꼈다.

맺음말

위(魏)·진(晉)과 수(隋)·당(唐) 시기는 이전 시대에 여러 방면에서 이룬 문화적 성취들을 한 걸음 더 융합하고 발전시켰다. 진(秦)·한 (漢) 시기의 문화와 전통을 계승했을 뿐만 아니라, 실천을 통해 끊임 없이 학술 사상의 새로운 요소들을 풍부하게 하였다. 아울러 그것들 과 변방 지역에 거주하고 있던 여러 민족의 문화적 성취들을 결합시 키기 시작하면서 휘황찬란한 새로운 문화를 형성하게 되었다. 게다 가 이웃 나라들과 광범위하게 경제와 문화에서의 관계를 발전시키면 서, 당나라의 수도였던 장안(長安)은 국제적인 성격을 지닌 정치와 문 화의 중심지가 되었다. 중국과 외국의 물질·문화적 교류는 서로의 문화 예술 발전을 촉진시켰다. 외래의 우수한 기술을 흡수하는 데 뛰어났던 중국의 예술가들은, 곧 자신의 전통을 풍부하게 하였고, 문학 예술을 하나의 새로운 전성기로 나아가게 하여, 화려하고 다채 로운 성취를 이루어냈다.

종교 미술은 이 시기의 중요한 한 방면으로, 불교 예술은 외부에 서 전래된 양식으로부터 점차 자신의 특색을 갖추게 되었다. 그리하 여 중국 전통 예술의 구성 부분이 되었으며, 아울러 또한 건축과 조 소(彫塑) 및 회화의 발전도 촉진시켰다. 이 시기 예술 유물들의 대부 분은 불교 예술품인데, 불교 석굴과 사원은 당시의 예술적 성취를 이 해하기 위한 역사박물관인 셈이다. 묘실(墓室)에서 출토된 대량의 문 물들도 이 시기의 역사적 자료들을 풍부하게 해주어, 우리로 하여 금 당시 조형(造型) 예술의 구체적인 면모를 비교적 전면적으로 이해

할 수 있게 해준다. 이 시기의 회화는 하나의 새로운 절정기에 이를 정도로 발전했는데, 인물화는 매우 신속한 발전을 이룰 수 있었으며, 그 성취 또한 매우 눈부시다. 제재의 내용도 광범위해져서, 정치적 사건·귀족과 사녀(仕女-궁녀)·말을 탄[鞍馬] 인물·전원의 풍물 등을 다루고 있다. 인물의 형상도 형식화·개념화된 묘사를 탈피하여, 인물의 표정과 감정을 묘사하는 데 더욱 주의를 기울였다. 점차 성숙해진 산수화에는, 이미 청록(靑綠)과 수묵(水墨)의 분야가 있었으며, 또 수묵산수(水墨山水)와 화조화(花鳥畫)도 회화의 새로운 분야로 개척되어, 오대(五代)와 양송(兩宋) 시기 이후의 회화에 깊은 영향을 끼쳤다. 도석화가(道釋畫家-도교 화가와 불교 화가)들은 석굴과 사원에서 활약하면서, 예술적 가치가 매우 높은 종교 예술 형상들을 창조해냈다. 당대(唐代)에 형성된 오가양(吳家樣)과 주가양(周家樣)은 오랜 세월 동안 전해지면서 모방되는 본보기가 되었다. 그리고 공예 미술품의 제작도 또한 광범위하게 이루어지던 교류를 기초로 하여, 역사상 절정기에 도달했다.

중국의 조형 예술은 각 방면에서 커다란 진보를 이루었는데, 이는 이 시기의 민간 장인들과 문인 예술가들이 함께 공헌함으로써 가능했다. 즉 그들은 서로 배우고 서로 영향을 주고받으면서, 끊임없이 예술의 발전을 촉진시켰으며, 예술 활동과 예술 이론 방면에서 풍부한 경험들을 남겨놓았다.

[본 장 번역 : 김미라]

위(魏)·진(晉)부터 수(隋)·당(唐)까지의
 미술사 연표

나라명	시 기	내 용
한(漢)	초평(初平) 원년 (190년)	동탁(董卓)의 난이 시작되고, 군벌(軍閥)이 혼전을 거듭하면서, 점차 조조(曹操)·손권(孫權)·유비(劉備)의 3대 세력이 정립하는 국면이 형성되었다.
	건안(建安) 13년 (208년)	조조가 업성(鄴城)을 건립하여 국도(國都)로 삼았는데, 궁궐을 북쪽에 두고, 민가를 남쪽에 두었으며, 궁궐 앞쪽에는 동서로 통하는 대로를 건설하는 새로운 격식을 형성하였다. 황초(黃初) 3년에 낙양으로 천도한 후에도 여전히 이 구도를 따랐다.
위(魏)	황초(黃初) 원년 (220년)	조비(曹丕)가 한나라 헌제(獻帝)를 폐위하고 스스로 황제라 칭하며 국호를 위(魏)로 정했다. 황초 2년에 유비(劉備)가 성도(成都)에서 황제로 칭하고 국호를 한(漢)으로 정했는데, 이를 세간에서는 촉(蜀)이라 일컫는다. 손권(孫權)은 곧 오왕(吳王)으로 칭했다.
오(吳)	적오(赤烏) 10년 (247년)	서역의 강거국(康居國) 사람인 강승회(康僧會)가 건업(建業−지금의 남경)에 와서, 초가집을 짓고 불상을 안치하였으며, 후손이 건초사(建初寺)를 건립했다.
	영안(永安) 5년 (262년)	무창(武昌) 연계사(蓮溪寺)에 있는 영안(永安) 연간의 팽로(彭盧) 묘에서 유금보살입상(鎏金菩薩立像)과 동대식(銅帶飾)이 출토되었다.
서진 (西晉)	영녕(永寧) 2년 (302년)	절강(浙江) 상우(上虞)에서 서진 시기의 요지(窯址) 30여 곳이 발견되었으며, 남경의 석갑호(石閘湖)에서 영녕 2년의 청자사형기(靑瓷獅形器)가 출토되었다.
후조 (後趙)	건무(建武) 4년 (338년)	후조 건무 4년의 명문이 있는 유금동불(鎏金銅佛)은 현존하는 최초의 기년(紀年)이 있는 조상(造像)으로, 미국의 샌프란시스코 아시아박물관에 소장되어 있다. 359~385년, 구마라습(鳩摩羅什)이 쿠차[龜玆]에서 대승(大乘)을 강연하였는데, 배성(拜城) 커즈얼[克孜爾] 석굴, 즉 당시 북산(北山)의 작리대청정사(雀離大淸淨寺) 유적지가 현존하고 있다.
동진 (東晉)	후기(後期) (346~419년)	대규(戴逵 : 326~395년) 부자(父子)가 불교 조각으로 한때 이름을 날렸다. 저명한 화가인 고개지(顧愷之 : 346~405년)도 이 시기에 활동했다.
전진 (前秦)	건원(建元) 2년 (366년)	승려 악부선사(樂傅禪師)와 법량선사(法良禪師)가 이어서 돈황(敦煌)에 막고굴(莫高窟)을 조성했다.

나라명	시 기	내 용
동진 (東晉)	영강(寧康) 3년 (375년)	4월 8일, 석도안(釋道安)이 양양(襄陽)의 곽서정사(郭西精舍)에 1장(丈) 8척(尺) 높이의 금동무량수불(金銅無量壽佛)을 만들었으며, 이듬해 겨울에 엄숙히 단장하여 완성했다.
후량 (後凉)	태안(太安) 원년 (386년)	여광(呂光)이 하서(河西)를 근거지로 하여 후량(後凉)을 세웠으며, 구마라습이 양주(凉州)에서 신도들에게 전교(傳教)한 지 16년이 되었다. 397~412년, 저거몽손(沮渠蒙遜)이 양주의 남쪽 100리 되는 곳에 양주 석굴을 건립했다.
북위 (北魏)	천흥(天興) 원년 (398년)	12월, 탁발규(拓跋珪)가 평성(平城)에서 황제를 칭하고, 연호를 천흥(天興)으로 바꾸었으며, 그 해에 5층 불도(佛圖–불탑)·기도굴산(耆闍崛山) 및 수미산전(須彌山殿)을 만들고, 그림을 그려 장식하였다.
후진 (後晉)	홍시(弘始) 2년 (400년)	법현(法顯) 등이 법(法)을 구하려고 서역으로 갔으며, 돈황 태수(太守) 이호(李晧)의 도움을 받았다. 11월에 이호는 스스로 양공(凉公)으로 칭하였는데, 이것이 서량(西凉)이며, 돈황에는 서량 시기의 굴감(窟龕)이 있다.
	홍시 7년 (405년)	천수(天水)의 맥적산(麥積山)을 요진(姚秦)에서 처음 건립하였는데, 제76굴에는 남연(南燕)의 군주 안도후(安都侯)의 제명(題銘)이 있다.
서진 (西秦)	건홍(建弘) 원년 (420년)	천축(天竺)의 승려 담무비(曇無毘)가 병령사(炳靈寺)에 무량수불감(無量壽佛龕)을 건립했다.
송(宋)	원가(元嘉) 9년 (432년)	형주(荊州)의 승려 석승량(釋僧亮)이 무량수장팔금상(無量壽丈八金像)을 완성했는데, 그 모습이 단정하고 엄숙했다. 원가 14년(437년)에 한겸(韓謙)이 금동불상을 만들었는데, 현재 일본의 에이세이분고(永靑文庫)에 소장되어 있다.
북위 (北魏)	태연(太延) 5년 (439년)	북위가 양(凉)을 멸하자, 그 해 10월에 3만여 가구가 양주(凉州)를 떠나 평성(平城)으로 이주했다. 이로 인해 승려와 불사(佛事)가 모두 동쪽으로 이동하여, 불교가 더욱 증진되었다.
	태평진군 (太平眞君) 7년 (446년)	3월, 북위의 태무제(太武帝)가 모든 주(州)에 조서를 내려 승려들을 생매장하고, 모든 불상을 파괴하라고 명령하자, 장안성(長安城)을 떠나 뛰어난 2천여 장인들이 경사(京師–수도)로 이주했다.
	흥안(興安) 원년 (452년)	북위의 문성제(文成帝)가 불법(佛法)을 복원하고, 사현(師賢)을 도인통(道人統–궁중에서 최고 직무를 맡는 승려)으로 삼도록 명했다.
	흥광(興光) 원년 (454년)	가을, 5급(級) 대사찰에 칙명을 내려, 태조(太祖) 이하 다섯 황제를 위하여 석가입상(釋迦立像) 다섯 존씩을 주조하도록 했는데, 각각 길이가 1장(丈) 6척(尺)이었으며, 모두 적금(赤金–구리) 25만 근(斤)을 사용했다.
	태안(太安) 초년 (455년)	사자국(獅子國)의 승려 사사유다(邪奢遺多)·부타난제(浮陀難提) 등이 불상 세 존을 받들고 평성(平城)에 왔다. 부타난제가 만든 것은, 열 걸음 이상 떨어져서 보아야 또렷하게 보였으며, 가까이 갈수록 희미해졌다. 또 카슈가르[沙勒]의 승려가 수도[京師]에 와서, 정성껏 부처를 공양하면서 그림을 그렸다.

나라명	시 기	내 용
북위 (北魏)	화평(和平) 원년 (460년)	사현(師賢)이 사망하자, 담요(曇曜)가 이를 대신하였으며, 그 명칭을 사문통(沙門統)으로 바꾸었다. 평성(平城)의 무주새(武州塞)에 다섯 곳의 굴을 파고, 불상을 각각 한 존씩 조각하여 만들었다. 높은 것은 70척이었고, 그 다음은 60척이었는데, 특이하고 웅장하게 조각하고 장식하여, 당대에 으뜸이었다[오늘날의 운강(雲岡) 제16~20굴].
	황흥(皇興) 원년 (467년)	북위가 평성에 영녕사(永寧寺)를 짓고, 7층 부도(浮圖-불탑)를 세웠는데, 높이가 3백여 척(尺)에 달했으며, 기단이 넓고 높아 천하제일이었다. 또 천궁사(天宮寺)에는 석가입상(釋迦立像)을 만들었다. 높이는 13척이었으며, 구리 10만 근과 황금 6백 근을 사용했다.
	연흥(延興) 원년 (471년)	운강(雲岡) 제7·8 쌍굴이 효문제(孝文帝) 초기에 개착되었다.
	태화(太和) 원년 (477년)	흥광(興光) 연간부터 이때까지, 북위의 경성(京城)에는 또한 절이 백여 곳이나 있었으며, 사방에 수많은 절들이 6478곳이나 있었다.
송(宋)	명제(明帝) 연간 (465~472년)	화가 육탐미(陸探微)가 송나라 명제를 위하여 역사화(歷史畵) 및 공신도(功臣圖)를 그려, 송나라 때 명성을 떨쳤는데, 그가 그린 인물의 수골청상(秀骨淸像) 풍격은 남북조(南北朝) 예술에 대단히 큰 영향을 미쳤다.
	태화 8년 (484년)	겸이경(鉗耳慶)이 주관하여 운강 제9·10굴을 개착하였다.
	태화 10년 (486년)	정월(正月)에, 북위(北魏)는 조회(朝會) 때 처음으로 곤룡포와 면류관을 썼으며, 4월에는 다섯 등급의 공복(公服-공식 복장)을 제정했다.
제(齊)	영명(永明) 7년 (489년)	처사(處士)인 명승소(明僧紹)가 자신의 집에 서하사(棲霞寺)를 건립하고, 후에 그의 아들 중장(仲璋)과 승려 법도(法度)가 서애(西崖)에 승려 우경(祐經)을 초청하여 처음으로 무량수불 및 두 보살상을 건립했다. 좌불(坐佛)의 키는 3장(丈) 1척(尺) 5촌(寸)이며, 전체 좌대는 4장이고, 보살의 높이는 3장 2척인데, 이것이 섭산대상(攝山大像)이다. 그 후 연속하여 건립되었는데, 현재 섭산의 천불애(千佛崖)에는 여전히 굴감(窟龕) 294좌와 조상(造像) 515존(尊)이 존재한다.
	태화(太和) 18년 (494년)	북위는 낙양(洛陽)으로 천도하는데, 대략 이후부터 이궐(伊闕) 석굴[용문(龍門) 고양동(古陽洞)도 대략 이 시기에 건립됨]이 건립되기 시작한다.
	태화 23년 (499년)	북위의 영주자사(營州刺史) 원경(元景)이 요녕(遼寧) 의현(義縣) 만불당(萬佛堂)에 석굴 한 구역을 조성하였다.
	경명(景明) 원년 (500년)	북위의 대장추경(大長秋卿) 백정(白整)이 이궐(伊闕)에 석굴[용문(龍門) 빈양동(賓陽洞)]을 건립하였으며, 공현(鞏縣)의 석굴사(石窟寺)도 역시 활발히 건립[선무제(宣武帝) 때, 희현사(希玄寺)에 산을 파서 굴을 만들었으며, 돌을 새겨 불상을 만들었음]하기 시작했다.

나라명	시 기	내 용
양(梁)	천감(天監) 6년 (507년)	승우(僧祐)가 승호(僧護)·승숙(僧淑)의 뒤를 이어, 불상 조성하는 일을 전담하였으며, 계속하여 섬계대불(剡溪大佛)을 조각하였다. 제(齊)나라 건무(建武) 연간부터 승호가 착수하였고, 천감 15년에 비로소 완성하였다. 미륵불의 좌고(坐高)는 5장(丈)이고, 입형(立形)은 10장이었다. 승우는 천감 8년에 또한 광택사(光宅寺)에 1장 9척의 무량수금상(無量壽金像)을 주조했다.
	영평(永平) 원년 (508년)	북위는 항농(恒農)의 형산(荊山)에 옥(玉)으로 1장 6척의 상을 만들었다. 영평 3년 겨울에, 낙빈(洛濱)의 보덕사(報德寺)까지 나아가 맞이하였다.
	영평 2년 (509년)	북위의 경주자사(涇州刺史) 해강생(奚康生)이 북석굴사(北石窟寺)를 건립했다.
	영평 3년(510년)	북위의 경주자사 해강생이 남석굴사(南石窟寺)를 건립했다.
	희평(熙平) 원년 (516년)	낙양에 영녕사(永寧寺)를 짓기 시작했는데, 영태후(靈太后-북위 후기 때의 胡太后)가 직접 백관(百官)을 거느리고 가서 터를 정하고 절을 세웠으며, 불탑은 9층이었고, 그 높이는 40여 장(丈)에 달했다. 승려 혜생(惠生)을 서역에 파견하여, 각종 경전과 율법을 구해오도록 하였다. 그는 정광(正光) 3년에 수도로 돌아왔다.
	희평 2년 (517년)	비구 담복(曇覆)이 남경(南京) 태곡(太谷)에 두 존의 입불(立佛)을 만들었는데[하남(河南) 언사(偃師)의 수천석굴(水泉石窟)], 그 높이는 5m가 넘는다.
	정광(正光) 2년 (521년)	용문(龍門) 연화동(蓮花洞)은 이때 건설되었다. 사천(四川) 광원(廣元)의 천불애(千佛崖)는 대략 북위 말기에 개착되기 시작했다.
	효창(孝昌) 원년 (525년)	하남(河南) 신안(新安) 서옥(西沃) 석굴은 이 해에 개착되기 시작했다. 진태(晉泰) 2년(532년)에, 두 개의 굴을 만들었다. 그 밖에 부조(浮彫)와 석탑 네 좌(座)를 만들었다.
	영안(永安) 2년 (529년)	8월에, 북위의 과주자사(瓜州刺史) 원영(元榮)을 동양왕(東陽王 : 효창 원년 이전에 자사가 되어 부임했음)에 봉했다. 원주주박(原州主薄) 이현(李賢)이 공을 세워 도독(都督)을 제수하였으며, 후에 원주자사로 삼았다. 영하(寧夏) 고원(固原)의 수미산(須彌山) 석굴은 북위 말기에 창건되었는데, 북주(北周) 때 굴의 수량이 많이 건립되었고, 규모도 컸다. 석굴의 흥건(興建)과 대대로 원주에 주둔하며 수비했던 이현 일족(一族)은 일정한 관계가 있다.
서위 (西魏)	대통(大統) 4년 (538년)	돈황 제285굴이 만들어졌고, 맥적산 제127굴도 역시 이때 만들어졌다.
동위 (東魏)	무정(武定) 연간 (543~549년)	천룡산(天龍山) 석굴이 동위 말년에 건립되기 시작했다.
	무정 4년 (546년)	도빙법사(道憑法師)가 보산사(寶山寺)에 대류성굴[大留聖窟 : 안양(安陽) 영천사(靈泉寺) 석굴]을 조성했다.

나라명	시 기	내 용
북제 (北齊)	무정 5년 (547년)	자주(慈州)의 고산(鼓山) 석굴에 동위의 대장군 고환(高歡)의 예굴(瘞窟-시신을 안장한 굴)을 개착했다.
북제 (北齊)	천보(天保) 6년 (555년)	영산사(靈山寺)의 승방법사(僧方法師) 등이 굴을 팠는데, 6년 후에 조선사(稠禪師-무예를 익힌 승려) 중영(重塋)이 완성했다[안양 소남해(小南海) 석굴].
북주 (北周)	무성(武成) 원년 (559년)	북주의 대도독(大都督) 위지형(尉遲迥)이 감숙(甘肅)의 무산(武山)에 있는 납초사(拉梢寺)에 마애조상을 만들었는데, 좌불의 높이는 60m이며, 양 옆에는 두 보살이 시립(侍立)해 있다.
북주 (北周)	보정(保定) 4년 (564년)	북주의 대도독 이충신(李充信)이 맥적산(麥積山)에 일곱 개의 불감[七佛龕]을 만들었다(현재의 제9굴).
북제 (北齊)	천통(天統) 원년 (565년)	영화사(靈化寺) 비구 혜의(慧義)가 부산(滏山) 석굴[남향당산(南響堂山) 석굴]을 개착했다.
북제 (北齊)	천통(天統) 4년 (568년)	북제의 표기대장군(驃騎大將軍) 당옹(唐邕)이 고산(鼓山) 석굴[북향당산(北響堂山) 석굴]에 □경(經)과 □경을 새겼다. 당옹은 일찍이 7척(尺)의 미륵금상(彌勒金像) 한 구를 주조하고, 대리석으로 1장(丈) 8척(尺)의 상 한 구를 만들었으며, 오래된 상 1만여 구를 수리했으며, 불상 3만 2천 구를 만들었다.
북주 (北周)	건덕(建德) 3년 (574년)	북주의 과주자사(瓜州刺史) 건평공(建平公) 어의(於義)가 돈황에 굴(현재의 제428굴)을 만들었다. 북주의 무제(武帝)는 불교와 도교를 금지하여, 경전과 상(像)들을 모조리 파괴하였고, 불교와 도교의 승려 2백만 명이 속세로 돌아갔다.
북주 (北周)	대성(大成) 원년 (579년)	북주의 선제(宣帝)는 불교와 도교의 상(像)들을 복원하도록 명했다.
북주 (北周)	대상(大象) 2년 (580년)	북주의 정제(靜帝)는 불교와 도교를 복원하였다.
수(隋)	개황(開皇) 원년 (581년)	수나라 문제(文帝) 양견(楊堅)은 누구나 자유롭게 출가할 수 있도록 명했는데, 인원수에 따라 돈을 내도록 하여 경전과 상(像)들을 만들도록 명령했다.
수(隋)	개황 4년 (584년)	천하에 칙명을 내려, 북주 때 몰수하여 아직 훼손되지 않은 상들을 다시 안치하였다.
수(隋)	개황 9년 (589년)	승려 영유(靈裕)가 안양(安陽)의 영천사(靈泉寺)에 대주성굴(大住聖窟)을 만들었다.
수(隋)	개황 13년 (593년)	북주의 무제가 훼손하여 못쓰게 된 상(像)들과 유실된 경전들을 수리하고 복원하도록 명했다.
수(隋)	개황 17년 (597년)	고승(高僧) 지칙(智顗)은 세상에 모두 35곳의 큰 절들을 만들었으며, 15장(藏-경전의 총칭)을 베껴 썼으며, 금과 박달나무로 조상 10만여 구를 만들었다.
수(隋)	인수(仁壽) 원년 (601년)	6월에, 천하의 여러 주(州)들에 영탑(靈塔-도교의 탑)을 건립하도록 조서를 내렸다.

나라명	시 기	내 용
수(隋)	인수 3년 (603년)	53개 주(州)에 사리탑(舍利塔)을 건립하도록 조서를 내렸다. 문제(文帝) 재위 23년에, 100여 개 주에 사리탑이 세워졌고, 3792곳에 절을 세웠으며, 46장(藏), 13만 2026권(卷)의 경전을 베껴 썼고, 옛 경전 3853부(部)를 수선하였으며, 10만 6580구의 상(像)을 만들었다.
	대업(大業) 10년 (614년)	북경(北京) 방산(房山)의 운몽산(雲蒙山) 만불당(萬佛堂)에는 문수(文殊)·보현(普賢) 등 수많은 보살들이 법회를 여는 부조(浮彫)가 있는데, 이는 당대(唐代)의 석각이다. 불당의 아래 수동(水洞)의 벽에는 대업 10년에 새긴 경전과 수(隋)·당(唐) 시대의 조상(造像)들이 있다.
	의녕(義寧) 원년 (617년)	수나라 양제(煬帝) 재위 14년에, 낡은 경전 612장(藏), 2만 9172부(部)를 수리하고, 낡은 상(像) 10만 천 구를 보완하였으며, 새로 상 3850구를 만들었다.
당(唐)	무덕(武德) 3년 (620년)	왕인철(王仁哲)이 당산(唐山)의 선무산(宣霧山)에 감실을 파고 조상(造像)을 새겼다.
	정관(貞觀) 3년 (629년)	현장(玄奘)이 불법(佛法)을 구하러 서역으로 갔다.
	정관 8년 (634년)	승려 혜진(慧震)이 재주(梓州)의 서산(西山)에 정교한 대불(大佛)을 120척(尺) 높이로 세우도록 명령했다.
	정관 14년 (640년)	10월에, 토번(吐蕃)이 재상(宰相)인 녹동찬(祿東贊)을 파견하여 혼인을 요청하자, 문성공주(文成公主)를 아내로 삼도록 허락하였다. 공주가 서장(西藏)에 가지고 간 석가모니 금상(金像)은 현재 라싸[拉薩]의 대소사(大昭寺)에 모셔져 있다.
	정관 16년 (642년)	돈황의 적가굴(翟家窟 : 제220굴)이 건립되었는데, 이는 초당(初唐)의 대표적인 굴이다.
	정관 17년 (643년)	이의표(李義表)·왕현책(王玄策)을 서역에 파견했다.
	정관 19년 (645년)	현장(玄奘)이 경론(經論)·사리(舍利)·불상(佛像)을 가지고 귀국했다.
	정관 22년 (648년)	중천축(中天竺)의 왕이 중원에서 재물을 노략질하자, 왕현책이 토번(吐蕃-티베트)·니바라(尼婆羅-네팔) 군대를 이끌고 이를 격퇴하였다. 정관 연간(627~649년)에 사천(四川) 광원(廣元)의 황택사(皇澤寺)에 아미타대불감(阿彌陀大佛龕)을 만들었다.
	영휘(永徽) 3년 (652년)	중천축의 승려 아지구다(阿地瞿多)가 장안(長安)에 와서, 혜일사(慧日寺)의 부도원(浮圖院)에 다라니보집회단(陀羅尼普集會壇)을 건립했으며, 『다라니집경(陀羅尼集經)』을 번역하였는데, 이리하여 밀상(密像)과 밀경(密經)의 본보기가 처음으로 당나라에 들어왔다.

나라명	시 기	내 용
당(唐)	현경(顯慶) 5년 (660년)	고종(高宗)이 무후(武后)와 함께 병주[并州-오늘날의 산서 태원(太原)]를 순행하였는데, 동자사(童子寺)·개화사(開化寺)에 와서 대불상(大佛像)에 예배를 올렸다.
	인덕(麟德) 2년 (665년)	왕현책이 동도(東都)의 경애사(敬愛寺)에, 서역에서 가져온 미륵보살상에 따라 불상(佛像) 형상을 만들었으며, 보리수나무 아래에서 마귀를 물리치고 깨달음을 얻는 상(像)을 조각하였다.
	건봉(建封) 원년 (666년)	도선율사(道宣律師)가 세상을 떠났는데, 오늘날 천하의 모든 절들이 도형과 소상(塑像)을 만들어 모범으로 삼도록 했다.
	함형(咸亨) 3년 (672년)	낙양(洛陽)의 용문(龍門)에 노사나대불감(盧舍那大像龕)을 새겼는데, 무후(武后)가 지분전(脂粉錢) 2만 관(貫)을 시주하였다.
	수공(垂拱) 4년 (688년)	건원전(乾元殿)을 헐고 명당(明堂)을 지었으며, 명당의 북쪽에 천당(天堂)을 세우고, 협저대상(夾紵大像)을 만들었는데, 새끼손가락 위에 수십 명이 올라갈 수 있을 만큼 컸다고 한다.
	연재(延載) 2년 (695년)	선사(禪師) 영은(靈隱) 등이 막고굴에 북대상(北大像)을 만들었는데, 높이가 140척이었다.
	성력(聖歷) 원년 (698년)	함형(咸亨) 2년에 의정(義淨)이 광주(廣州)에서 바닷길로 천축(天竺)에 가서 불법(佛法)을 구했다. 이 해에 금강좌진용상(金剛座眞容像)을 가지고 돌아왔다.
	장안(長安) 3년 (703년)	무측천(武則天)이 장안(長安)의 광택사(光宅寺)에 칠보대(七寶臺)를 건립했으며, 잔존해 있는 석조(石彫) 조상(造像)들은 대단히 정교하고 아름다웠는데, 모두 국외로 유실되었다.
	경룡(景龍) 원년 (707년)	4월에, 옹왕(雍王) 이수례(李守禮)의 딸 금성공주(金城公主)를 토번(吐蕃)의 찬보(贊普-'웅강하다'는 뜻으로, 토번의 왕을 일컫는 호칭)에게 시집보냈다.
	개원(開元) 원년 (713년)	명승(名僧) 해통(海通)이 사천(四川) 낙산(樂山) 능운사(凌雲寺)의 대불(大佛)을 창건했으며, 후에 검남(劍南) 천서절도사(川西節度使) 위고(韋皐)가 정원(貞元) 19년(804년)에 완성하였다. 대불은 전체 높이가 71m이며, 머리 높이만 14.7m, 어깨 너비 28m로, 세계에서 가장 큰 석불이다.
	개원 2년 (714년)	승려와 비구니 1만 2천 명을 선별하여 환속(還俗)시키고, 불상과 사경(寫經)을 휴대하는 것을 금지했다.
	개원 3년 (715년)	익주장사(益州長史) 위항(韋抗)이 광원(廣元)의 천불애(千佛崖)에 바위를 뚫어 길을 냈으며, 불상을 조각하였다. 개원 8년 익주도독부장사(益州都督府長史) 소정(蘇頲)도 역시 여기에 감실을 파고 상(像)을 만들었다.
	개원 7년 (719년)	남천축(南天竺)의 승려 금강지(金剛智)가 범선을 타고 중국에 와서, 머물렀던 절마다 반드시 대만다라관정도장(大曼荼羅灌頂道場)을 세웠으며, 『금강정경(金剛頂經)』을 번역하였다.

나라명	시 기	내 용
당(唐)	개원 9년 (721년)	사주(沙州-돈황)의 승려 처언(處諺) 등이 막고굴에 남대상(南大像)을 만들었는데, 높이가 120척이다.
	개원 18년 (730년)	승려 해통(海通)이 가주(嘉州)의 강빈(江濱)에 바위를 파고 미륵불상을 새겼는데, 높이가 360척이고, 90년 동안이나 계속되었으며, 정원(貞元) 연간에 검남절도사(劍南節度使)이던 위고(韋皐)가 이어서 완성하였다. 이것이 곧 지금의 낙산(樂山) 능운사(凌雲寺) 대불(大佛)이다.
	개원 연간 (713~741년)	사천(四川) 파중(巴中)의 남감(南龕) 석굴을 조성하기 시작했다.
	대력(大歷) 11년 (776년)	이대빈(李大賓)이 막고굴(莫高窟)에 열반대상굴(涅槃大像窟 : 오늘날의 제148굴)을 만들었다.
	건중(建中) 3년 (782년)	산서(山西) 오대(五臺)의 남선사(南禪寺)를 중건(重建)하였는데, 이는 중국 국내에 현존하는 만당(晚唐) 시기 채색 소조(塑造) 작품들 중 가장 완벽한 것이다.
	회창(會昌) 5년 (845년)	당(唐)나라 무종(武宗)이 불법(佛法)을 멸하고, 천하의 절 4천 6백여 곳과 초제(招提-사원을 일컫는 다른 말)·난약[蘭若-'아난약(阿蘭若)'의 준말로, 사원을 의미함] 4만여 곳을 헐어 파괴했으며, 승려와 비구니 26만여 명을 환속시켰다.
	남조(南詔) 천계(天啓) 11년 (858년)	운남(雲南)의 검천(劍川) 석굴을 만들기 시작했다. * 남조(南詔) : 당나라 때인 738년부터 937년까지, 중국의 서남부에 존립했던 국가로, 국경은 오늘날의 운남 전역과 귀주(貴州)·사천(四川)·서장(西藏)·월남(越南) 등의 일부까지 차지하고 있었다.(역자)
	대중(大中) 원년 (874년)	건중(建中) 원년부터 대중 원년까지, 토번(吐蕃-지금의 티베트)이 사주(沙州)를 점령하여, 불교가 쇠퇴하지 않았는데, 현재의 제158굴(열반상의 길이가 15m임)·제365굴[칠불당(七佛堂)]은 모두 이때 건립되었다.
	대중 11년 (857년)	산서(山西)의 오대산(五臺山) 불광사(佛光寺) 동대전(東大殿)이 중건(重建)되었으며, 현재 채색 소조 삼세불(三世佛) 한 폭이 존재하고 있다.
	함통(咸通) 2년부터 함통 8년까지 (861~867년)	하서(河西) 도승통(都僧統) 적법영(翟法榮)이 막고굴(莫高窟) 제85굴을 건립하였다.
	함통 6년 (865년)	막고굴 제156굴을 건립하여 완성했는데, 이는 귀의군절도사(歸義軍節度使) 장의조(張議潮)를 위한 공양굴이다.
	건녕(乾寧) 2년 (895년)	창주자사(昌州刺史) 위군정(韋君靖)이 대족북산(大足北山)에 감실을 파고 상(像)을 만든 것이 북산(北山) 석굴 개착의 시작이다.

[연표 번역 : 이재연]

|부록 2| 참고문헌

1. 『三國誌』·『晉書』·『南史』·『北史』·『隋書』·『唐書』 中華書局 標點本.
2. (魏) 楊衒之 著, 周祖謨校釋:『洛陽伽藍記』, 中華書局, 1963.
3. (唐) 釋道世, 『法苑珠林』, 四部叢刊本.
4. (唐) 裴孝源, 『貞觀公私畫錄』, 美術叢書本.
5. (唐) 張彦遠, 『歷代名畫記』, 叢書集成本.
6. (唐) 張彦遠,『法書要錄』, 叢書集成本.
7. (唐) 朱景玄, 『唐朝名畫錄』, 美術叢書本.
8. 『宣和畫譜』, 叢書集成本.
9. 季羨林 等,『大唐西域記校註』, 中華書局, 1986.
10. 湯用彤,『漢魏兩晉南北朝佛教史』, 中華書局, 1983.
11. 湯用彤,『隋唐佛教史稿』, 中華書局, 1982.
12. 陳寅恪,『隋唐制度淵源略論稿』, 三聯書店, 1954.
13. 陳寅恪,『金明館叢稿』, 上海古籍出版社, 1980.
14. 向 達,『唐代長安與西域文明』, 三聯書店, 1957.
15. 周一良,『魏晉南北朝史札記』, 中華書局, 1986.
16. 周一良,『魏晉南北朝史論集續編』, 北京大學出版社, 1991.
17. 周一良 主編,『中外文化交流史』, 河南人民出版社, 1987.
18. 唐長儒,『魏晉南北朝史論叢』, 三聯書店, 1978.
19. 唐長儒,『魏南北朝隋唐史三論』, 武漢大學出版社, 1992.
20. 王仲犖,『魏晉南北朝史』, 上海人民出版社, 1979.
21. 王仲犖,『隋唐五代史』, 上海人民出版社, 1988.
22. 任繼愈 主編,『中國佛教史』, 中國社會科學出版社, 1988.
23. 鄭午昌,『中國畫學全史』, 上海書畫出版社, 1985.
24. 金維諾,『中國美術史論集』, 南天出版社, 1991.
25. 劉敦禎 主編,『中國古代建築史』, 中國建築工業出版社, 1980.
26. 『中國美術全集』
27. 『中國大百科全書·美術卷』, 中國大百科全書出版社.
28. 『中國大百科全書·考古學卷』, 中國大百科全書出版社.
29. 『新中國的考古收獲』, 文物出版社, 1961.
30. 『新中國的考古發現和研究』, 文物出版社, 1984.
31. 『文物考古工作三十年(1949~1979年)』, 文物出版社, 1979.

32. 『文物考古工作十年(1979~1989年)』, 文物出版社, 1991.

33. 向達譯, 『斯坦因西域考古記』, 中華書局, 1936.

34. 勒柯克, 『高昌』(Claotscho), 柏林, 1913.

35. 斯坦因, *Serindia*, 牛津, 1921.

36. 克倫維德爾, 『庫車(*Atkutscha*)』, 柏林, 1920.

37. 伯希和, 『敦煌(*Lesgrottes de Touen-houang*)』, 巴黎, 1920~1924.

38. 松本榮一, 『敦煌畫之研究』, 東方文化學院, 1937.

39. 勞費爾 著, 林筠因譯 :『中國伊朗編』, 商務印書館, 1964.

40. 水野清一, 『中國之佛敎美術』, 平凡社, 1968.

41. 松原三郎, 『中國佛敎雕塑史硏究』, 弘文館, 1961.

42. 『中國石窟』, 文物出版社·平凡社.

43. 中國佛敎文化硏究所編, 『山西佛敎彩塑』, 中國佛敎文化, 1991.

44. 『考古學報』

45. 『考古』

46. 『文物』

47. 『美術硏究』

|부록 3| 중국의 연호 : 위(魏) · 진(晉)부터 수(隋) · 당(唐)까지

〈삼국 시대〉

조위(曹魏)
- 황초(黃初) 220~226년
- 태화(太和) 227~233년
- 청룡(靑龍) 233~237년
- 경초(景初) 237~239년
- 정시(正始) 240~249년
- 가평(嘉平) 249~254년
- 정원(正元) 254~256년
- 감로(甘露) 256~260년
- 경원(景元) 260~264년
- 함희(咸熙) 264~265년

촉한(蜀漢)
- 장무(章武) 221~223년
- 건흥(建興) 223~237년
- 연희(延熙) 238~257년
- 경요(景耀) 258~263년
- 염흥(炎興) 263년

손오(孫吳)
- 황무(黃武) 222~229년
- 황룡(黃龍) 229~231년
- 가화(嘉禾) 232~238년
- 적오(赤烏) 238~251년
- 태원(太元) 251~252년
- 신봉(神鳳) 252년
- 건흥(建興) 252~253년
- 오봉(五鳳) 254~256년
- 태평(太平) 256~258년
- 영안(永安) 258~264년
- 원흥(元興) 264~265년
- 감로(甘露) 265~266년
- 보정(寶鼎) 266~269년
- 건형(建衡) 269~271년
- 봉황(鳳凰) 272~274년
- 천책(天册) 275~276년
- 천새(天璽) 276년
- 천기(天紀) 277~280년

〈서진(西晉)〉
- 태시(泰始) 265~274년
- 함녕(咸寧) 275~279년
- 태강(太康) 280~290년
- 태희(太熙) 290년
- 영평(永平) 291년
- 원강(元康) 291~299년
- 영강(永康) 300~301년
- 영녕(永寧) 301~302년
- 태안(太安) 303~304년
- 영안(永安) 304년
- 건무(建武) 304년
- 영흥(永興) 304~306년
- 광희(光熙) 306년
- 영가(永嘉) 307~312년
- 건흥(建興) 313~316년

〈동진(東晉)〉
- 건무(建武) 317년
- 태흥(太興) 318~322년
- 영창(永昌) 322년
- 태녕(太寧) 323~325년
- 함화(咸和) 326~334년
- 함강(咸康) 335~342년
- 건원(建元) 343~344년
- 영화(永和) 345~356년
- 승평(昇平) 357~361년
- 융화(隆和) 362~363년
- 흥녕(興寧) 363~365년
- 태화(太和) 366~371년
- 함안(咸安) 371~372년
- 영강(寧康) 373~375년
- 태원(太元) 376~396년
- 융안(隆安) 397~401년
- 원흥(元興) 402~404년
- 의희(義熙) 405~418년
- 원희(元熙) 419~420년

〈오호십육국〉

전조(前趙, 漢)
- 영봉(永鳳) 308~309년
- 하서(河瑞) 309~310년
- 광흥(光興) 310~311년
- 가평(嘉平) 311~315년

- 건원(建元) 315~316년
- 인가(麟嘉) 316~318년
- 한창(漢昌) 318년
- 광초(光初) 318~329년

성한(成漢)

- 건초(建初) 303년
- 건흥(建興) 304~305년
- 안평(晏平) 306~311년
- 옥형(玉衡) 311~334년
- 옥항(玉恒) 335~337년
- 한흥(漢興) 338~343년
- 태화(太和) 344~345년
- 가녕(嘉寧) 346~347년

전량(前涼)

- 건흥(建興) 313~319년
- 영원(永元) 320~323년
- 태원(太元) 324~345년
- 영락(永樂) 346~353년
- 화평(和平) 354년
- 태시(太始) 355~356년
- 건원(建元) 357~361년
- 승평(昇平) 361~363년
- 태청(太清) 363~376년

후조(後趙)

- 태화(太和) 328~329년
- 건평(建平) 330~333년
- 연희(延熙) 333~334년
- 건무(建武) 335~348년
- 태녕(太寧) 349~351년

전연(前燕)

- 연원(燕元) 349~351년
- 원새(元璽) 352~356년
- 광수(光壽) 357~359년
- 건희(建熙) 360~370년

전진(前秦)

- 황시(皇始) 351~354년
- 수광(壽光) 355~356년
- 영흥(永興) 357~358년
- 감로(甘露) 359~364년
- 건원(建元) 365~384년
- 태안(太安) 385년
- 태초(太初) 386~393년
- 연초(延初) 394년

후연(後燕)

- 연원(燕元) 384~385년
- 건흥(建興) 386~395년
- 영강(永康) 396~397년
- 건시(建始) 397년
- 연평(延平) 397년
- 건평(建平) 398년
- 장락(長樂) 399~400년
- 광시(光始) 401~406년
- 건시(建始) 407년

후진(後秦)

- 백작(白雀) 384~385년
- 건초(建初) 386~393년
- 황초(皇初) 394~398년
- 홍시(弘始) 399~415년
- 영화(永和) 416~417년

서진(西秦)

- 건의(建義) 385~387년
- 태초(太初) 388~408년
- 경시(更始) 409~411년
- 영강(永康) 412~419년
- 건굉(建宏) 420~427년
- 영굉(永宏) 428~431년

후량(後涼)

- 태안(太安) 386~388년
- 인가(麟嘉) 389~395년

용비(龍飛) 396~398년

- 용비(龍飛) 396~398년
- 함녕(咸寧) 399~400년
- 신정(神鼎) 401~403년

남량(南涼)

- 태초(太初) 397~399년
- 건화(建和) 400~401년
- 홍창(弘昌) 402~407년
- 가평(嘉平) 408~414년

북량(北涼)

- 신새(神璽) 397~400년
- 영안(永安) 401~411년
- 현시(玄始) 412~427년
- 승현(承玄) 428~432년
- 영화(永和) 433~439년

남연(南燕)

- 연평(燕平) 398~399년
- 건평(建平) 400~404년
- 태상(太上) 405~410년

서량(西涼)

- 경자(庚子) 400~404년
- 건초(建初) 405~416년
- 가흥(嘉興) 417~419년
- 영건(永建) 420~421년

하(夏)

- 용승(龍昇) 407~412년
- 봉상(鳳翔) 413~417년
- 창무(昌武) 418년
- 진흥(眞興) 419~424년
- 승광(承光) 425~427년
- 승광(勝光) 428~431년

북연(北燕)

- 정시(正始) 407~408년
- 태평(太平) 409~430년

- 태흥(太興) 431~436년

〈기타 국가들〉

대(代)
- 건국(建國) 338~376년

염위(苒魏)
- 영흥(永興) 350~352년

서연(西燕)
- 연흥(燕興) 384년
- 경시(更始) 385~386년
- 창평(昌平) 386년
- 건무(建武) 386년
- 중흥(中興) 386~394년

적위(翟魏)
- 건광(建光) 388~391년
- 정정(定鼎) 391~392년

〈남북조〉

송(宋)
- 영초(永初) 420~422년
- 경평(景平) 423~424년
- 원가(元嘉) 424~453년
- 태초(太初) 453년
- 효건(孝建) 454~456년
- 대명(大明) 457~464년
- 영광(永光) 465년
- 경화(景和) 465년
- 태시(泰始) 465~471년
- 태예(泰豫) 472년
- 원휘(元徽) 473~477년
- 승명(昇明) 477~479년

제(齊)
- 건원(建元) 479~482년

- 영명(永明) 483~493년
- 융창(隆昌) 494년
- 연흥(延興) 494년
- 건무(建武) 494~498년
- 영태(永泰) 498년
- 영원(永元) 499~501년
- 중흥(中興) 501~502년

양(梁)
- 천람(天藍) 502~519년
- 보통(普通) 520~526년
- 대통(大通) 527~528년
- 중대통(中大通) 529~534년
- 대동(大同) 535~545년
- 중대동(中大同) 546~547년
- 태청(太淸) 547~549년
- 대보(大寶) 550년
- 천정(天正) 551~552년
- 승성(承聖) 552~554년
- 천성(天成) 555년
- 소태(紹泰) 555년

진(陳)
- 영정(永定) 557~559년
- 천가(天嘉) 560~565년
- 천강(天康) 566~566년
- 광대(光大) 567~568년
- 태건(太建) 569~582년
- 지덕(至德) 583~587년
- 정명(禎明) 587~589년

북위(北魏)
- 등국(登國) 386~396년
- 황시(皇始) 396~398년
- 천흥(天興) 398~404년
- 천사(天賜) 404~409년
- 영흥(永興) 409~413년
- 신서(神瑞) 414~416년
- 태상(泰常) 416~423년

- 시광(始光) 424~428년
- 신가(神䴥) 428~431년
- 연화(延和) 432~434년
- 태연(太延) 435~440년
- 태평진군(太平眞君) 440~451년
- 정평(正平) 451~452년
- 승평(承平) 또는 영평(永平) 452년
- 흥안(興安) 452~454년
- 흥광(興光) 454~455년
- 태안(太安) 455~459년
- 화평(和平) 460~465년
- 천안(天安) 466~467년
- 황흥(皇興) 467~471년
- 연흥(延興) 471~476년
- 승명(承明) 476년
- 태화(太和) 477~499년
- 경명(景明) 500~503년
- 정시(正始) 504~508년
- 영평(永平) 508~512년
- 연창(延昌) 512~515년
- 희평(熙平) 516~518년
- 신귀(神龜) 518~520년
- 정광(正光) 520~525년
- 효창(孝昌) 525~527년
- 무태(武泰) 528년
- 건의(建義) 528년
- 영안(永安) 528~530년
- 효기(孝基) 529년
- 건무(建武) 529년
- 건명(建明) 530~531년
- 경흥(更興) 530년
- 보태(普泰) 531~532년
- 중흥(中興) 531~532년
- 태창(太昌) 532년
- 영흥(永興) 532년
- 영희(永熙) 532~534년

동위(東魏)
- 천평(天平) 534~537년
- 원상(元象) 538~539년
- 흥화(興和) 539~542년
- 무정(武定) 543~550년

서위(西魏)
- 대통(大統) 545~551년

북제(北齊)
- 천보(天保) 550~559년
- 건명(乾明) 559년
- 황건(皇建) 559~560년
- 대령(大寧) 또는 태령(泰寧) 560~561년
- 하청(河清) 561~565년
- 천통(天統) 565~569년
- 무평(武平) 570~576년
- 융화(隆化) 576년
- 승광(承光) 577~577년

북주(北周)
- 무성(武成) 559~560년
- 보정(保定) 561~565년
- 천화(天和) 566~572년
- 건덕(建德) 572~577년
- 선정(宣政) 578~578년
- 대성(大成) 578~579년
- 대상(大象) 579~580년
- 대정(大定) 581~581년

〈수(隋)〉

- 개황(開皇) 581~600년
- 인수(仁壽) 601~604년
- 대업(大業) 605~617년
- 의녕(義寧) 617~618년
- 천수(天壽) 618년
- 황태(皇泰) 618~619년

〈당(唐)〉

당 1
- 무덕(武德) 618~626년
- 정관(貞觀) 627~649년
- 영휘(永徽) 650~655년
- 현경(顯慶) 656~661년
- 용삭(龍朔) 661~663년
- 인덕(麟德) 664~665년
- 건봉(乾封) 666~668년
- 총장(總章) 668~670년
- 함형(咸亨) 670~674년
- 상원(上元) 674~676년
- 의봉(儀鳳) 676~679년
- 조로(調露) 679~680년
- 영륭(永隆) 680~681년
- 개요(開耀) 681~682년
- 영순(永淳) 682~683년
- 홍도(弘道) 683년
- 사성(嗣聖) 684~704년
- 문명(文明) 684년
- 광택(光宅) 684년
- 수공(垂拱) 685~688년
- 영창(永昌) 689년
- 재초(載初) 689~690년

무주(武周)
690년~705년까지는 측천무후(則天武后)가 건국한 무주(武周)의 연호가 사용됨.
- 천수(天授) 690~692년
- 여의(如意) 692년
- 장수(長壽) 692~694년
- 연재(延載) 694년
- 증성(證聖) 695년
- 천책만세(天冊萬歲) 695년
- 만세등봉(萬歲登封) 696년
- 통천(通天) 696~697년
- 신공(神功) 697년

- 성력(聖歷) 698~700년
- 구시(久視) 700~701년
- 대족(大足) 701년
- 장안(長安) 701~705년

당 2
- 신룡(神龍) 705~707년
- 경룡(景龍) 707~710년
- 당융(唐隆) 710년
- 경운(景雲) 710~712년
- 태극(太極) 712년
- 연화(延和) 712년
- 선천(先天) 712~713년
- 개원(開元) 713~741년
- 천보(天寶) 742~756년
- 지덕(至德) 756~758년
- 건원(乾元) 758~760년
- 상원(上元) 760~762년
- 보응(寶應) 762~763년
- 광덕(廣德) 763~764년
- 영태(永泰) 765년
- 대력(大歷) 766~779년
- 건중(建中) 780~783년
- 흥원(興元) 784년
- 정원(貞元) 785~804년
- 영정(永貞) 805년
- 원화(元和) 806~820년
- 장경(長慶) 821~824년
- 보력(寶曆) 825~826년
- 대화(大和) 827~835년
- 개성(開成) 836~840년
- 회창(會昌) 841~846년
- 대중(大中) 847~859년
- 함통(咸通) 860~873년
- 건부(乾符) 874~879년
- 광명(廣明) 880년
- 중화(中和) 881~884년
- 광계(光啓) 885~887년
- 문덕(文德) 888년

- 용기(龍紀) 889년
- 대순(大順) 890~891년
- 경복(景福) 892~893년
- 건녕(乾寧) 894~897년
- 광화(光化) 898~900년
- 천복(天復) 901~903년
- 천우(天祐) 904~907년

|제1장| 건축 예술과 공예 미술

31 조주(趙州)의 안제교(安濟橋)/수(隋) 대업(大業) 연간(605~617년)/길이 51m/하북 조현(趙縣)의 효하 (洨河) 위에 있음.

39 등봉(登封)의 숭악사탑(嵩岳寺塔)/북위(北魏) 정광(正光) 4년(523년)/전석(磚石) 구조/탑 외벽의 직경 10.6m, 높이 약 39.5m

43 남선사(南禪寺) 대전(大殿)/당(唐) 건중(建中) 3년(782년)/목조 구조/길이 11.75m, 너비 10m

46 불광사 대전(大殿)/당(唐) 대중(大中) 11년(857년)/목조 구조/정면 7칸, 길이 34m, 측면 4칸, 너비 17.66m

48 신통사 사문탑(四門塔)/東魏/석축 구조/각 변의 너비 7.35m, 전체 높이 13m

49 구정탑(九頂塔)/晚唐/전체 높이 13.3m/산동 역성현(歷城縣)

58 청자앙복련화준(青瓷仰覆蓮花尊)/北朝/높이 63.6cm/1948년 하북 경현(景縣)에 있는 북조(北朝) 시기의 봉 씨(封氏) 묘에서 출토.

60 백자병(白瓷瓶)/北齊/높이 22cm, 구경(口徑) 6.7cm, 족경(足徑) 7cm/1971년에 하남 안양(安陽)에 있는 북제 시기 범수(范粹)의 묘에서 출토.

64 월요청자집호(越窯青瓷執壺)/唐/높이 22.7cm, 구경(口徑) 10.4cm/1974년 절강 영파(寧波)에서 출토./ 영파시 문물관리위원회 소장

66 갈유반구천대병(褐釉盤口穿帶瓶)/唐/높이 32.6cm, 구경(口徑) 9.3cm, 바닥 지름[底徑] 9.3cm/1960년 내몽고(內蒙古) 우란차부멍[烏蘭察布盟]의 토성자(土城子)에서 출토.

72 낙타를 타고 있는 악용[駱駝載樂俑]/당(唐) 개원(開元) 11년(723년)

77 병풍 칠화〈열녀고현도(列女古賢圖)〉/北魏/나무 바탕에 칠회(漆繪)/높이 각각 약 80cm, 길이는 약 20cm/1966년 산서 대동(大同)의 석가채(石家寨)에 있는, 북위 사마금룡(司馬金龍)의 묘에서 출토./ 산서성박물관 및 대동시박물관에 나뉘어 소장됨.

78 북위 칠관채화(漆棺彩畫)/목태칠회(木胎漆繪)/1981년 영하(寧夏) 고원(固原)의 서쪽 교외에서 출토./ 영하 고원박물관 소장

87 금은평탈우인화조동경(金銀平脫羽人花鳥銅鏡)/唐/직경 36.2cm/1951년 하남 정주(鄭州)에서 출토.

89 녹각마두금관식(鹿角馬頭金冠飾)/北朝/높이 18.5cm, 너비 12cm, 무게 70.68g/1981년 내몽고 우란 차부멍[烏蘭察布盟]의 서쪽 하자향(河子鄉)에서 출토.

90　유금조인물고족동배(鎏金彫人物高足銅杯)/北魏/높이 10.3cm, 구경(口徑) 9.4cm, 족경(足徑) 4.9cm/산서 대동(大同) 남쪽 교외의 북위 시대 유적지에서 출토.

92　각화금완(刻花金碗)/唐/높이 5.5cm, 구경(口徑) 13.7cm, 족경(足徑) 6.7cm/서안(西安) 남쪽 교외의 하가촌(何家村)에 있는 당대(唐代)의 움(땅광)에서 출토.

92　각화은완(刻花銀碗)/唐/높이 9.5cm, 구경(口徑) 21.7cm, 족경(足徑) 12.3cm/서안 남쪽 교외의 하가촌에 있는의 당대의 움(땅광)에서 출토.

93　금화팔곡은배(金花八曲銀杯)/唐/높이 5.1cm, 구경(口徑) 9.1cm, 족경(足徑) 3.8cm

94　유금쌍어룡문반(鎏金雙魚龍紋盤)/唐/높이 2cm, 직경 47.8cm, 가장자리 폭 7.4cm, 무게 1690g/1976년 내몽고 소조달맹(昭烏達盟)의 누자점향(樓子店鄉)에서 출토.

99　"富且昌宜侯王夫延命長(부차창의후왕부연명장)"이라고 짜 넣은 신발/東晉/길이 22.5cm, 너비 8cm, 높이 4.5cm/1964년 신강 투루판 아스타나 북구(北區) 39호 무덤에서 출토./신강 위구르자치구 박물관 소장

102　연주대공작문복면(聯珠對孔雀紋覆面)/고창(高昌)/길이 13.5cm, 너비 20.5cm/1964년 신강 투루판의 아스타나에서 출토./신강성 위구르자치구 박물관 소장

103　연주대계문금(聯珠對鷄紋錦)/唐/길이 28cm, 너비 16.8cm/1969년 신강 투루판의 아스타나 북구(北區) 134호 무덤에서 출토./신강 위구르자치구 박물관 소장

105　화족대계직인화사(花簇對鵝鶒印花紗)/唐/길이 57cm, 너비 31cm/1968년 신강 투루판 아스타나 108호 무덤에서 출토./신강성 위구르자치구 박물관 소장

107　수렵문협힐견(狩獵紋夾纈絹)/唐/잔존 부분의 길이 43.5cm, 너비 31.3cm/1972년 신강 투루판 아스타나의 108호 무덤에서 출토./신강 위구르자치구 박물관 소장

110　자수불상(刺繡佛像)/북위(北魏) 태화(太和) 11년(487년)/길이 49.4cm, 너비 29.5cm/1965년 돈황 막고굴 제125굴과 제126굴 사이에서 출토./돈황문물연구소 소장

|제2장| 조소(彫塑)

116　언기(焉耆-카라샤르 아그니) 불사(佛寺)의 남성 공양인(供養人) 두상(頭像)/北朝/이소(泥塑)/잔존 부분의 높이 9cm/1957년에 신강 언기 석극필(錫克泌)의 사원 유적지에서 출토./신강 위구르자치구 박물관 소장

119　제(齊)나라 무제(武帝) 소색(蕭賾)의 경안릉(景安陵)에 있는 기린/제(齊) 영명(永明) 11년(493년)/석재(石材)/높이 280cm, 신장 315cm/강소 단양(丹陽) 건산향(建山鄉)의 전애묘(前艾廟)에 현존.

119　양나라의 주인을 알 수 없는 무덤에 있는 벽사(辟邪)/梁

120　진(陳)나라 문제(文帝) 진천(陳蒨)의 영녕릉(永寧陵)에 있는 기린/陳/석재/전체 높이 313cm, 몸 길이 319cm/강소 남경(南京) 감가항(甘家巷)의 사자가(獅子街)에 현존.

121　웅크리고 있는 사자[蹲獅]/隋/석재/높이 96cm/하남 낙양의 수(隋)·당(唐) 함원전(含元殿)에서 출토./하남 낙양의 고대석각예술관 소장

127　대서용(對書俑-마주보고 글을 쓰는 용)/서진(西晉) 영녕(永寧) 2년(302년)/자기(瓷器)/전체 높이 17.3cm,

밑바닥 길이 15.8cm/1958년 호남 장사(長沙) 금분령(金盆嶺) 9호 무덤에서 출토./호남성박물관 소장

128 동용(童俑)/서진(西晉) 영녕 2년(302년)/자기(瓷器)/높이 20.5cm/1964년 강소 남경(南京) 피교진(皮橋鎭)의 석갑호(石閘湖)에 있는 진대(晉代)의 무덤에서 출토./남경시박물관 소장

129 여용(女俑)/南朝/자기(瓷器)/높이 34.6cm/1955년 강소 남경 중화문(中華門) 밖 사석산(砂石山)의 남조(南朝) 시기 무덤에서 출토./남경시박물관 소장

131 무사용(武士俑)/북주(北周) 천화(天和) 4년(569년)/도기(陶器)/높이 18.2cm/1983년 영하(寧夏) 회족(回族)자치구의 고원현(固原縣)에서 출토./영하 고원현박물관 소장

132 무사용(武士俑)/隋代/도기 바탕에 청황유(靑黃釉)/높이 74.3cm/상해시박물관 소장

134 무사용(武士俑)/수(隋) 개황(開皇) 6년(586년)/도기 바탕에 황유(黃釉)/높이 52cm/안휘(安徽) 합비(合肥) 행화촌(杏花村)의 오리강(五里崗)에서 출토./안휘성박물관 소장

135 시종입용(侍從立俑)/당(唐) 개원(開元) 28년(740년)

135 이두목신여용(泥頭木身女俑)/唐/높이 29.5cm/신강의 투루판에서 출토.

136 단계여입용(單髻女立俑)/당(唐) 천보(天寶) 연간(742~756년)

138 타구군용(打球群俑)/唐

139 기마호용(騎馬胡俑)/唐

140 남성 입용[男立俑]/唐

141 기마용(騎馬俑)/唐

141 생초군용(生肖群俑)/唐

142 무용(舞俑)/唐

143 견군여용(牽裙女俑−치마를 추켜올리는 여용)/唐

155 석가입상감(釋迦立像龕)/양(梁) 보통(普通) 4년(523년)/석재/높이 35.8cm, 너비 30.4cm, 두께 12.3cm/사천 성도(成都)의 만불사(萬佛寺) 유적지에서 출토./사천성박물관 소장

158 경변고사(經變故事) 부조(浮彫)/南朝/높이 11.9cm, 너비 64.5cm, 두께 24.8cm/사천 성도(成都)의 만불사(萬佛寺) 유적지에서 출토./사천성박물관 소장

163 광원(廣元) 천불애(千佛崖) 대불굴(大佛窟)의 협시보살(脇侍菩薩)/北朝/ 전체 높이 343cm/사천 광원 천불애 대불굴의 남쪽 벽

164 광원 천불애 석가다보굴(釋迦多寶窟)의 보살(菩薩)/盛唐/전체 높이 118cm/광원 천불애 석가다보굴의 남쪽

170 대족북산(大足北山) 제5호 감(龕)의 비사문천왕(毘沙門天王)/晚唐/높이 250cm/사천(四川) 대족북산의 제5호 감(龕)

173 운강(雲岡) 제20굴의 선정대불(禪定大佛)/北魏/높이 13.7m/운강 제20굴의 정벽(正壁)

175 운강(雲岡) 제13굴 남벽(南壁)의 명창(明窓) 동쪽 벽에 있는 보살입상(菩薩立像)

176 운강 제30굴 천장의 연화비천(蓮花飛天)

金)함./전체 광좌(光座)의 높이 37.5cm/1957년 하북(河北) 당현(唐縣) 북복성(北伏城)에서 발견./천진시예술박물관(天津市藝術博物館) 소장

306 삼보살입상(三菩薩立像)/수 개황(開皇) 20년(600년)/전체 광좌(光座)의 높이 20.5cm/요녕성(遼寧省) 여순박물관(旅順博物館) 소장

309 관음입상(觀音立像)/唐/동(銅)으로 주조한 다음 유금(鎏金)함./전체 광좌(光座)의 높이 34.8cm/상해시박물관(上海市博物館) 소장

310 사유보살(思惟菩薩)/唐/동(銅) 재질/전체 높이 11cm/상해시박물관(上海市博物館) 소장

316 관음입상감(觀音立像龕)/양(梁) 중대동(中大同) 3년(548년)/높이 44cm, 너비 37cm, 두께 15.5cm/성도(成都)의 만불사(萬佛寺) 유적지에서 출토./사천성박물관(四川省博物館) 소장

318 석가좌상감(釋迦坐像龕)/梁/높이 47cm, 너비 26cm, 두께 11.8cm/성도(成都)의 만불사(萬佛寺) 유적지에서 출토./사천성박물관(四川省博物館) 소장

325 유보생(劉保生)이 만든 조상(造像)/북위(北魏) 경명(景明) 연간(500~503년)/석조(石彫)/높이 10.4cm, 바닥 너비 53.5cm, 바닥 두께 23.5cm/섬서성박물관(陝西省博物館) 소장

326 정철(程哲)이 만든 조상비(造像碑)/동위(東魏) 천평(天平) 원년(534년)/석조(石彫)/높이 120cm, 너비 68cm, 두께 2.5cm/산서 장치현(長治縣)의 원가루촌(袁家漏村)에서 발견./산서성박물관(山西省博物館) 소장

331 추광수(鄒廣壽)가 만든 사유상(思惟像)/동위(東魏) 흥화(興和) 2년(540년)/석조(石彫)/높이 59.5cm/1954년 하북 곡양현(曲陽縣)의 수덕사(修德寺)에서 출토./고궁박물원(故宮博物院) 소장

334 흥국사(興國寺) 불상/北朝/석조(石彫)/높이 500cm/현재 산동성(山東省) 박흥현(博興縣) 동남쪽 채고촌(寨高村)의 원래 흥국사(興國寺) 유적지에 있음.

337 석가상(釋迦像)/北齊/석조(石彫)/전체 높이 161cm/상해박물관(上海博物館) 소장

339 보살(菩薩)/北齊/석조(石彫)/높이 95cm, 너비 32cm/1957년 산서 심현(沁縣)의 남열수촌(南涅水村)에서 출토./산서성박물관(山西省博物館) 소장

341 진해룡(陳海龍) 등이 만든 사면상비(四面像碑)/북주(北周) 보정(保定) 2년(562년)/석조(石彫)/높이 120cm, 너비 56.5cm/ 산서(山西) 안읍현(安邑縣)에서 출토./산서성박물관(山西省博物館) 소장

342 미타삼존입상(彌陀三尊立像)/수 개황(開皇) 11년(591년)/석조(石彫)/높이 29.8cm/1953년 하북 곡양(曲陽)의 수덕사(修德寺) 유적지에서 출토./고궁박물원(故宮博物院) 소장

343 불좌상(佛坐像)/隋代/석조(石彫)/높이 36cm/1953년 하북 곡양의 수덕사 유적지에서 출토./고궁박물원 소장

345 관음보살입상(觀音菩薩立像)/隋/석회암(石灰巖)/전체 높이 249cm/미국 보스턴미술관 소장

346 불오존조상비(佛五尊造像碑)/隋代/석조(石彫)/잔고(殘高) 62.6cm/상해시박물관(上海市博物館) 소장

347 제자입상(弟子立像)/盛唐(713~765년)/석조(石彫)/잔고(殘高) 95cm/산서성박물관(山西省博物館) 소장

349 관음보살좌상(觀音菩薩坐像)/盛唐(713~765년)/석조(石彫)에 채색을 하고, 첩금(貼金-금을 입힘)함./전체 높이 73cm/섬서 서안(西安) 동관(東關)의 경룡지(景龍池) 유적지에서 출토./섬서성박물관 소장

351 허공장보살좌상(虛空藏菩薩坐像)/盛唐(713~765년)/석조(石彫)/전체 높이 78cm/섬서 서안(西安)의 북

동쪽 교외에 있는 당대(唐代)의 안국사(安國寺) 유적지에서 출토./섬서성박물관 소장

352 **보살입상**(菩薩立像)/盛唐(713~765년)/석조(石彫)/잔고(殘高) 110cm/1959년 섬서 서안(西安)의 기차역에서 출토./섬서성박물관 소장

353 **천왕입상**(天王立像)/盛唐(713~765년)/석조(石彫)/전체 높이 100cm/섬서성박물관 소장

355 **보살입상**(菩薩立像)/中唐(766~820년)/목조(木彫)에 채색하여 장식함./전체 높이 96.8cm/요녕(遼寧) 여순박물관(旅順博物館) 소장

358 **천존좌상**(天尊坐像)/당(唐) 개원(開元) 7년(719년)/석조(石彫)/전체 높이 305cm/산서성박물관 소장

제3장 **회화**(繪畫)

363 〈**낙신부도**(洛神賦圖)〉 (일부분)/(東晉) 고개지(顧愷之) (송대의 모사본)/비단 바탕에 채색/27.1cm× 572.8cm/고궁박물원 소장

364 〈**낙신부도**〉 (일부분)

367 〈**무악병풍**(舞樂屛風)〉/唐/비단 바탕에 채색/잔존 부분의 높이 46cm, 너비 22cm/투루판 아스타나 230호 무덤에서 출토./신강(新疆) 위구르자치구 박물관 소장

368 〈**백마도**(百馬圖)〉/唐

376 〈**낙신부도**(洛神賦圖)〉/(東晉) 고개지 (宋 모사본)/비단 바탕에 채색/27.1cm×572.8cm/고궁박물원 소장

379 〈**열녀인지도**(列女仁智圖)〉/(東晉) 고개지 (唐 모사본)/비단 바탕에 담채색(淡彩色)/25.8cm×470.3cm/고궁박물원 소장

382 〈**여사잠도**(女史箴圖)〉/(東晉) 고개지 (隋 모사본)/비단 바탕에 채색/24.8cm×248.2cm/영국 대영박물관 소장

384 〈**여사잠도**〉

385 〈**여사잠도**〉

393 〈**직공도**(職貢圖)〉/(梁) 소역(蕭繹) (宋 모사본)/비단 바탕에 채색/25cm×198cm/중국 국가박물관 소장

400 〈**북제교서도**(北齊校書圖)〉/(北齊) 양자화(楊子華) (宋 모사본)/비단 바탕에 채색/미국 보스턴미술관 소장

411 **명황행촉도**(明皇幸蜀圖)〉/(唐) 이소도(李昭道)

419 〈**보련도**(步輦圖)〉/(唐) 염립본 (宋 모사본)/비단 바탕에 채색/38.5cm×129cm/고궁박물원 소장

422 〈**고제왕도**(古帝王圖)〉/(唐) 낭여령(郎餘令)/비단 바탕에 채색/51.3cm×531cm/미국 보스턴미술관 소장

423 〈**고제왕도**〉

424 〈**고제왕도**〉

448 〈**목마도**(牧馬圖)〉/(唐) 한간(韓幹)/비단 바탕에 채색/27.5cm×34.1cm/대북(臺北) 고궁박물원 소장

450 〈유기도(遊騎圖)〉/唐

451 〈오우도(五牛圖)〉/唐/ 한황(韓滉)/마지(麻紙) 바탕에 수묵 채색/20.8cm×139.8cm/고궁박물원 소장

454 〈괵국부인유춘도(虢國夫人遊春圖)〉/唐/ 장훤 (宋 모사본)/비단 바탕에 채색/52cm×148cm/요녕성박물관 소장

456 〈도련도(搗練圖)〉/唐/ 장훤 (宋 모사본)/비단 바탕에 채색/37cm×147cm/미국 보스턴미술관 소장

461 돈황의 경변 비단 그림[經變絹畫]/唐

462 관세음보살 비단 그림[觀世音菩薩絹畫]/唐

463 돈황의 인로보살(引路菩薩) 비단 그림[絹畫]/唐

464 〈무악병풍(舞樂屛風)〉/唐/비단 바탕에 채색/잔존 부분 46cm×22cm/투루판 아스타나 230호 묘에서 출토./신강(新疆) 위구르자치구박물관 소장

465 복희여와(伏羲女媧) 비단 그림

469 〈환선사녀도(紈扇仕女圖)〉/唐/ 주방(周昉)/비단 바탕에 채색/33.7cm×204.8cm/고궁박물원 소장

475 〈엽록(獵鹿-사슴 사냥)〉/西晉/높이 17cm, 너비 36cm/감숙성 가욕관시(嘉峪關市) 7호 묘의 전실(前室) 동벽/1972~1973년에 발굴.

476 〈목마(牧馬)〉/감숙성 가욕관시 13호 묘의 전실 동벽(東壁)

476 〈우경(牛耕)〉/감숙성 가욕관시 13호 묘의 전실 서벽(西壁)

478 〈달과 서왕모(西王母)〉/십육국[十六國 : 북량(北涼)]/높이 145cm, 최대 너비 270cm/감숙 주천시(酒泉市) 정가갑(丁家閘) 5호 묘의 전실 서벽 제2층/1977년에 발굴.

480 〈무기(舞伎)〉/십육국[北涼]/높이 70cm, 너비 58cm/감숙 주천 정가갑 5호 묘 전실의 서벽 제3층 가운뎃부분/1977년에 발굴.

480 〈악기(樂伎)와 백희(百戲)〉/높이 70cm, 너비 78cm/감숙 주천 정가갑 5호 묘 전실의 서벽 제3층 오른쪽/1977년에 발굴.

481 〈수렵도〉/고구려(약 4세기경에 그려짐.)/높이 110cm, 너비 135cm/길림성 집안현(集安縣) 무용총[舞蹈墓] 묘실의 서벽 왼쪽/1962년에 정비함.

483 〈해를 받쳐 든 희화와 달을 받쳐든 상희[羲和捧日和常羲捧月]〉/고구려(약 6세기에 그려짐.)/높이 55cm, 너비 160cm/길림 집안(集安)에 있는 오회분(五盔墳) 4호 묘 조정(藻井)의 북면(北面) 제1층의 말각석(抹角石) 위/1962년에 정비함.

487 〈의위출행(儀衛出行)〉/북제(北齊) 무평(武平) 원년(570년)/높이 130cm, 너비 168cm/산서성 태원시 왕곽촌에 있는 누예(婁叡) 묘의 묘도 서벽/1979~1981년에 발견.

488 〈소와 신수(神獸)〉/북제(北齊) 무평(武平) 원년(570년)/높이 약 80cm, 너비 212cm/산서 태원(太原)의 왕곽촌(王郭村)에 있는 누예(婁叡) 묘 묘도의 서벽/1979~1981년에 발굴.

492 〈죽림칠현(竹林七賢)과 영계기(榮啓期)〉/南朝/청전모인(青磚模印-푸른 벽돌에 문양 틀로 찍음.)/높이 80cm, 길이 240cm/1960년 남경 서선교(西善橋)에 있는 남조 시대의 대묘(大墓)에서 출토./남경박물원 소장

495 〈기악(伎樂)〉/수(隋) 개황(開皇) 4년(584년)/높이 65cm, 너비 55cm/산동 가상현(嘉祥縣) 영산(英山)에

있는 서민행(徐敏行) 부부 합장묘의 북벽 왼쪽/1976년에 발굴.

496 〈기마출행(騎馬出行) 준비〉/수(隋) 개황 4년(584년)/높이 90cm, 너비 60cm/산동 가상현 영산에 있는 서민행(徐敏行) 부부 합장묘의 묘실 서벽 가운뎃부분/1976년에 발굴.

497 〈건무(巾舞)〉/당(唐) 현경(顯慶) 3년(658년)/높이 116cm, 너비 70cm/섬서 장안(長安) 곽두진(郭杜鎭)에 있는 집실봉절(執失奉節) 묘의 묘실 북벽/1957년에 발굴.

501 〈수렵출행(狩獵出行)〉/당(唐) 경운(景雲) 2년(711년)/높이 100~200cm, 전체 길이 890cm/섬서 건현(乾縣)에 있는 건릉(乾陵)의 배장묘인 장회태자(章懷太子) 묘의 묘도 동벽/1971년에 발굴.

502 〈예빈(禮賓)〉/당(唐) 경운(景雲) 2년(711년)/높이 184cm, 너비 342cm/섬서 건현에 있는 건릉의 배장묘인 장회태자 묘의 묘도 동벽/1971년에 발굴.

504 〈궁녀행렬(宮女行列)〉/당(唐) 신룡(神龍) 2년(706년)/높이 177cm, 너비 198cm/섬서 건현에 있는 영태공주(永泰公主) 묘 전실의 동벽 남쪽/1960년에 발굴.

505 〈궁녀관조포선도(宮女觀鳥捕蟬圖)〉/건릉의 배장묘인 장회태자 묘의 전실 서벽

509 〈목마병풍(牧馬屛風)〉/唐/비단 바탕에 채색/53.5cm×22.3cm/아스타나 188호 묘에서 출토./신강 위구르자치구박물관 소장

511 산서 태원(太原) 금승촌(金勝村) 7호 무덤의 천장 서벽에 그려진 백호도(白虎圖)와 인물 병풍/唐

511 산서 태원 금승촌 7호 무덤의 묘실 남벽에 그려진 주작도(朱雀圖)와 시위(侍衛)/唐

512 신강 아스타나 217호 무덤의 묘실 뒤쪽 벽의 화조병풍(花鳥屛風)/唐

523 키질 석굴 제38굴의 보살 〈설법도(說法圖)〉의 일부분/4세기/신강 키질 석굴 제38굴 주실(主室)의 전벽(前壁)

524 키질 석굴 제38굴의 〈사신사호도(捨身飼虎圖)〉/4세기/키질 석굴 제38굴 주실(主室)의 굴 천장

525 쿰트라 석굴 곡구(谷口) 제21굴 굴 천장의 벽화/4세기/쿰트라 석굴 곡구(谷口) 제21굴의 굴 천장

526 쿰트라 석굴 제63굴의 〈초인배은도(樵人背恩圖)〉/5세기/쿰트라 석굴 제63굴 주실의 아치형 천장[券頂] 남쪽

533 병령사(炳靈寺) 제196굴의 벽화/서진(西秦) 건홍(建弘) 원년(420년)/감숙 병령사 제196굴의 북벽 벽화

537 돈황 막고굴 제285굴 벽화인 〈오백강도성불도(五百强盜成佛圖)〉/西魏/높이 140cm, 너비 638cm/돈황 막고굴 제285굴의 남벽

539 돈황 막고굴 제249굴 굴 천장 북피(北披)의 〈수렵도〉/西魏/높이 232cm, 아래 너비 570cm/감숙 돈황 막고굴 제249굴 북피의 아랫부분

541 돈황 제420굴에 그려진 〈법화변보문품(法華變普門品)〉의 일부분/隋/동피(東披)의 높이 55cm, 아래 너비 390cm/감숙 돈황 막고굴 제420굴 굴 천장의 동피(東披)

544 돈황 막고굴 제200굴의 서방정토변(西方淨土變)/당(唐) 정관(貞觀) 16년(642년)/감숙 돈황 막고굴 제200굴의 서벽

545 서방정토변

546 서방정토변

548 돈황 제217굴의 법화변환성유품(法華變幻城喩品)/盛唐/감숙 돈황 막고굴 제217굴의 남벽 서쪽

제4장 서법(書法) 예술과 서화(書畫) 이론

558 〈수선표비(受禪表碑)〉/위(魏) 황초(黃初) 원년(220년)/탁본(拓本)/고궁박물원(故宮博物院) 소장

559 〈황초잔비(黃初殘碑)〉/위(魏) 황초 5년(224년)/탁본/청나라 건륭(乾隆) 연간에 섬서 합양현(合陽縣)에 서 출토.

563 〈찬보자비(爨寶子碑)〉/동진(東晉) 대형(大亨) 4년(405년)

563 〈찬용안비(爨龍顔碑)〉/남조(南朝) 송(宋) 대명(大明) 2년(458년)

566 태산(泰山) 경석욕(經石峪)의 〈금강경(金剛經)〉/北齊

571 『우바새계경(優婆塞戒經)』 잔편(殘片)/北凉/백마지(白麻紙)/높이 27cm/중국 국가박물관(國家博物館) 소장

572 『법화경(法華經)』 잔권(殘卷)/晉/지본(紙本)/높이 23.5cm, 길이 41.3cm/중국 국가박물관 소장

573 『화엄경(華嚴經)』 권 제29/양(梁) 보통(普通) 4년(523년)/지본(紙本)/높이 21.2cm, 길이 103cm/일본 쇼 도박물관(書道博物館)

574 『대반열반경(大般涅槃經)』 권 제9/北周/지본(紙本)/높이 26cm, 길이 1115cm/돈황(敦煌)의 장경동 (藏經洞)에서 발견./북경도서관(北京圖書館) 소장

574 의봉(儀鳳) 2년에 장창문(張昌文)이 쓴 『묘법연화경(妙法蓮華經)』 권 제5

575 후량(後凉) 인가(麟嘉) 5년에 왕상고(王相高)가 쓴 『유마경(維摩經)』(卷)

579 〈선시표(宣示表)〉/(魏) 종요(鍾繇)/탁본(拓本)/고궁박물원에 소장되어 있는, 송나라 때 탁본한 것으로, 『대관첩(大觀帖)』본(本)임.

581 〈평복첩(平復帖)〉/(晉) 육기(陸機)/지본(紙本)/높이 23.8cm, 너비 20.5cm/고궁박물원(故宮博物院) 소장

582 〈평복첩〉/(晉) 육기

583 〈상우첩(上虞帖)〉/(晉) 왕희지(王羲之)

585 〈상란첩(喪亂帖)〉/(晉) 왕희지/지본(紙本)/높이 28.7cm, 길이 63cm/일본(日本) 황실(皇室) 소장

586 〈상란첩〉/(晉) 왕희지

587 〈난정서(蘭亭序)〉[신룡본(神龍本)]/(晉) 왕희지/지본(紙本)/높이 24.5cm, 길이 69.9cm/고궁박물원(故宮博物院) 소장

590 〈압두환첩(鴨頭丸帖)〉/(晉) 왕헌지(王獻之)

591 〈백원첩(伯遠帖)〉/(晉) 왕순(王珣)/지본(紙本)/높이 25.1cm, 길이 17.2cm/ 고궁박물원(故宮博物院) 소장

596 『진초천자문(眞草千字文)』/(隋) 지영(智永)/지본(紙本) 책장(冊裝)/202행(行), 각 행 20자(字)/일본(日本) 오카와 타메지로(小川爲次郎) 소장

598 〈몽전첩(夢奠帖)〉/(唐) 구양순(歐陽詢)/지본(紙本)/높이 25.5cm, 너비 31cm/요령성박물관(遼寧省博物館) 소장

609 〈고시사첩(古詩四帖)〉/(唐) 장욱(張旭)/오색채전(五色彩箋)/높이 29.5cm, 길이 195.2cm/요령성박물관

(遼寧省博物館) 소장

612 〈논서첩(論書帖)〉/(唐) 회소(懷素)

613 〈자서첩(自敍帖)〉/(唐) 회소/지본(紙本)/높이 28.3cm, 길이 755cm/대북(臺北) 고궁박물원(故宮博物院) 소장

616 〈제질문고(祭侄文稿)〉/(唐) 안진경(顔眞卿)/마지본(麻紙本)/높이 28.8cm, 너비 75.5cm/ 대북(台北) 고궁박물원(故宮博物院) 소장

618 〈신책군비(神策軍碑)〉/(唐) 유공권(柳公權)/송대의 탁본(拓本)/첩심(帖心-첩의 안쪽 판면) 높이 26.1cm/ 북경도서관(北京圖書館) 소장

619 〈신책군비〉/(唐) 유공권

630 『서보(書譜)』/(唐) 손과정(孫過庭)/지본(紙本)/높이 27.2cm, 길이 898.24cm/대북(臺北) 고궁박물원 소장

지은이_ **진웨이누오**(金維諾)

1924년에 북경(北京)에서 출생했으며, 본적은 호북(湖北) 악성(鄂城)이다. 1946년에 무창예술전과학교(武昌藝術專科學敎) 예술교육학과를 졸업했으며, 유화(油畫)를 전공했다. 중남공인일보사(中南工人日報社)와 중남공인출판사(中南工人出版社) 편집인·미술문예조(美術文藝組) 조장을 역임했다. 1953년에 중앙미술학원(中央美術學院)에 파견되어 이론 연구에 종사했으며, 미술사학과 부주임(副主任)과 주임(主任)에 임용되었고, 학보(學報)인 『美術研究』와 『世界美術』의 창간과 편집장 업무에 참여하였다. 현재 중앙미술학원 교수·박사과정 지도교수이며, 『中國美術分類全集』 편집위원장이다. 저서로는 『中國美術史論集』·『中國宗敎美術史』(공저)·『中國古代佛彫』 등이 있으며, 편저(編著)로는 『中國美術全集·隋唐五代繪畫』·『中國美術全集·寺觀壁畫』·『中國美術全集·元始至戰國彫塑』·『藏傳佛敎壁畫全集』·『藏傳佛敎彫塑全集』·『永樂宮全集』·『雙林寺壁畫全集』 등이 있다.

옮긴이_ **홍기용**(洪起瑢)

숙명여자대학교 중어중문학과 졸업.
대북(臺北) 중국문화대학 예술연구소 미술조(美術組) 석사 졸업(중국 미술사 전공).
북경(北京) 중앙미술학원 미술사학과 박사 졸업(중국 미술사 전공).
단국대·숙명여대 등의 강사를 거쳐, 현재는 경희사이버대학 중국학과 강사 및 농촌진흥청 고농서(古農書) 국역위원으로 재직 중이다.
번역서로는 『색경(穡經)』·『농정신편(農政新編)』·『농정서(農政書)』·『증보산림경제(增補山林經濟)』·『산가요록(山家要錄)』·『농정회요(農政會要)』·『범승지서(氾勝之書)』·『제민요술(齊民要術)』·『해동농서(海東農書)』 등을 비롯하여 다수의 고농서(古農書)들과 『황전화파(黃筌畫派)』(모두 공역) 등 미술사 서적들이 있다.

옮긴이_ **김미라**(金美羅)

고려대학교 대학원 중어중문학과(석사)를 졸업했으며, 현재 같은 대학 중어중문학과 박사과정에 재학 중(산문 전공)이다. 논문으로는 「王禹偁 散文 硏究」(석사 논문)가 있으며, 각종 서적 및 논문의 번역 작업에 참여하였다.